俄罗斯艺术史

Russian
Art
History

任光宣 —— 著

图书在版编目 (CIP) 数据

俄罗斯艺术史 / 任光宣著 . — 2 版 . — 北京：北京大学出版社，2024.1
ISBN 978-7-301-34028-8

Ⅰ. ①俄⋯　Ⅱ. ①任⋯　Ⅲ. ①艺术史 – 俄罗斯　Ⅳ. ① J151.209

中国国家版本馆 CIP 数据核字 (2023) 第 091812 号

书　　　名	俄罗斯艺术史 ELUOSI YISHU SHI
著作责任者	任光宣　著
责 任 编 辑	李　哲
标 准 书 号	ISBN 978-7-301-34028-8
出 版 发 行	北京大学出版社
地　　　址	北京市海淀区成府路 205 号　100871
网　　　址	http://www.pup.cn　新浪微博：@ 北京大学出版社
电 子 邮 箱	编辑部 pupwaiwen@pup.cn　　总编室 zpup@pup.cn
电　　　话	邮购部 010-62752015　发行部 010-62750672 编辑部 010-62759634
印 　刷 　者	北京中科印刷有限公司
经 　销 　者	新华书店
	787 毫米 ×1092 毫米　16 开本　29 印张　700 千字 2000 年 8 月第 1 版 2024 年 1 月第 2 版　2024 年 1 月第 1 次印刷
定　　　价	198.00 元

未经许可，不得以任何方式复制或抄袭本书之部分或全部内容。
版权所有，侵权必究
举报电话：010-62752024　电子邮箱：fd@pup.cn
图书如有印装质量问题，请与出版部联系，电话：010-62756370

目 录

前言 ··· 1

第一章　俄罗斯建筑 ··· 1
第一节　概述 ··· 1
第二节　祭祀建筑 ··· 9
第三节　世俗建筑 ··· 26

第二章　俄罗斯绘画 ··· 54
第一节　概述 ··· 54
第二节　圣像画 ··· 62
第三节　肖像画 ··· 71
第四节　风景画 ··· 89
第五节　历史题材和福音书题材绘画 ·············· 106
第六节　风俗画 ··· 132
第七节　现代派绘画 ··· 151

第三章　俄罗斯雕塑 ··· 161
第一节　概述 ··· 161
第二节　人物雕像 ··· 168
第三节　社会历史题材雕塑 ······························ 182
第四节　《圣经》和神话题材雕塑 ···················· 195

第四章　俄罗斯音乐 ··· 204
第一节　概述 ··· 204
第二节　歌曲 ··· 212
第三节　歌剧音乐 ··· 223
第四节　芭蕾舞音乐 ··· 255
第五节　器乐作品 ··· 264

第五章　俄罗斯电影 ··· 283
第一节　概述 ··· 283
第二节　电影导演及其代表作 ·························· 296
第三节　电影表演艺术家 ·································· 318

第六章　俄罗斯芭蕾舞 ··· 331
第一节　概述 ··· 331

 第二节　男芭蕾舞家兼编导大师……………………………………………… 339
 第三节　女芭蕾舞家…………………………………………………………… 348
 第四节　芭蕾舞剧代表作……………………………………………………… 360

第七章　俄罗斯戏剧表演艺术 **375**
 第一节　概述…………………………………………………………………… 375
 第二节　戏剧表演艺术家……………………………………………………… 383
 第三节　戏剧导演……………………………………………………………… 396
 第四节　著名话剧院…………………………………………………………… 405

附录一　人名中俄文对照表 ……………………………………………………… **416**

附录二　插图中俄文对照表 ……………………………………………………… **439**

附录三　主要参考书目 …………………………………………………………… **453**

后　　记 …………………………………………………………………………… **455**

前　言

"俄罗斯人民在艺术领域、在心灵的创作里发现了惊人的力量，在极其恶劣的环境里创造了优秀的文学、杰出的绘画、独具一格的音乐，让整个世界都为之惊叹……"

—M.高尔基

俄罗斯人民在自己千年的历史发展过程中，创造了灿烂的文明，也创造了杰出的俄罗斯艺术。俄罗斯艺术是俄罗斯民族宝贵的精神财富和艺术遗产，丰富了世界的文化艺术宝库，为人类文明做出了重要的贡献。

俄罗斯艺术是俄罗斯国家和民族的历史发展积淀的结果，是俄罗斯民族的一种永恒的文化存在。她被深深铭记在俄罗斯人民的心中，帮助人们观察和认识历史和现在，提高人们的思想情操和艺术审美力，让生活变得更加美好，更加丰富多彩。

很难对种类多样的俄罗斯艺术的特征做统一的归纳，但可以总结其几点共性的特征，那就是她与社会生活、先进的思想有紧密的、不可分割的联系；她充满高尚的道德审美理想和人道主义精神，闪耀着人民性、公民感和爱国主义的光辉，表现出俄罗斯人民的理想、愿望、情操和趣味。因此，她成为"人民的第一位老师"。俄罗斯艺术还像"俄罗斯心灵的镜子"，映照出俄罗斯历史文化中的一切真善美的东西。因此，我们通过这面"俄罗斯心灵的镜子"，能够了解俄罗斯社会生活的方方面面，让她起到"俄罗斯社会生活的百科全书"的作用。

多神教时期[①]，已出现了古罗斯艺术的萌芽，如动物、人的泥塑以及各种形状的泥制餐具。泥制餐具上，有的画着白、黑、红色的圆圈、波浪和曲线，也有的绘着一些动物图形和人像，这些可以视为古罗斯人最初的工艺美术。据专家考证[②]，古罗斯在接受基督教之前就有多神教的绘画、雕塑、建筑等门类。但古罗斯多神教艺术处在俄罗斯艺术发展的史前时期，远不是现代意义上的艺术。

在上千年的俄罗斯历史发展过程中，俄罗斯艺术并非与世隔绝，而在继承自己的民族艺术传统同时，积极学习、借鉴古希腊、西欧和东方各国艺术的经验，吸收世界各民族的艺术的营养和精华，形成了具有俄罗斯民族精神特质的、独具一格的艺术板块，成为俄罗斯文化的一个有机的组成部分。

公元988年，"罗斯受洗"，即罗斯接受基督教。这是古罗斯历史上的一个重大的事件，标志着俄罗斯民族文化历史开始一个新的发展时期。罗斯接受基督教之后，开始接近拜占庭的东正教文化艺术，这对古罗斯的建筑和绘画的发展起着重要的作用。在随后

① 据有关专家的考证，在新石器时代，在基辅附近的特利波里耶（第聂伯河中下游以西的地域）产生了特利波里耶文化——一种最古老的斯拉夫文化。俄罗斯考古学家们从罗斯古城切尔尼科夫附近的一座"黑墓"里挖掘出来的古剑、头盔、盔甲、箭尾、投枪、陶器、金属器皿、女性饰物、青铜偶像以及9世纪的拜占庭金币，可以表明古罗斯时代的多神教艺术的发展水平。

② 见B.乔尔内依《中世纪罗斯艺术》一书的"俄罗斯艺术的遥远源头"一章（莫斯科，弗拉多斯人文出版中心，1997年）。

几个世纪（10世纪–17世纪）里，东正教艺术在俄罗斯占据主体地位，主导着俄罗斯艺术的发展方向，决定了其艺术形式的假定性、形象的象征性、艺术的典范性等特征。

15世纪莫斯科中央集权国家建立后，莫斯科成为俄罗斯的文化艺术中心，迎来了古罗斯祭祀建筑和圣像画绘画的繁荣[①]。然而，17世纪末俄罗斯社会的世俗化引出了俄罗斯艺术发展的两种倾向。一种倾向是维护和坚守俄罗斯宗教艺术的传统，并要将之规定为固定的规范和模式；另一种倾向是力求摆脱俄罗斯宗教艺术的传统，将艺术引向世俗化的发展道路。这反映出宗教艺术和世俗艺术的思想和审美观的对立和斗争。彼得大帝在18世纪初推行的宗教改革摧毁了俄罗斯古老的宗法制世俗，确定了俄罗斯的世俗生活方式，大大促进了俄罗斯艺术的世俗化发展进程。

如果说中古时期的俄罗斯艺术发展主要受到古希腊、拜占庭的东正教文化影响，那么到了18世纪，意大利、法国、德国等西欧国家的建筑、雕塑、音乐、绘画、戏剧表演等各种艺术传入俄罗斯，走进俄罗斯人的文化意识之中并转化为俄罗斯艺术家的艺术理念和审美表现，开始了俄罗斯学习西欧艺术经验的时代。在建筑领域，俄罗斯建筑师学习西方的巴洛克、古典主义建筑风格，让俄罗斯建筑很快赶上西欧建筑的发展；在绘画领域，俄罗斯画家学习西方油画的理念和技法，在肖像画和风景画上取得了重大的突破；在音乐领域，西方的歌剧、交响乐、芭蕾舞音乐传入俄罗斯，为俄罗斯人创造自己的民族声乐和器乐学派奠定了基础。18世纪后半叶，俄罗斯艺术彻底走出了自己中古时代的发展，为迎接19世纪俄罗斯艺术的繁荣做了准备。

19世纪是俄罗斯历史发展的转折时期。随着资本主义在俄罗斯的发展和俄罗斯民族意识的觉醒，在一系列的社会变革和斗争中，俄罗斯艺术的各个门类迅猛发展，成为世界艺术园林中的一枝奇葩，以其独具民族特色的精神品格和艺术魅力立于世界艺术之林。

19世纪，革命民主主义思想在俄罗斯的传播和普及促进了俄罗斯民族知识分子新的思想观和审美观的确立，有不少俄罗斯的画家、雕塑家、作曲家、戏剧表演艺术家用自己的创作歌颂俄罗斯民族的光荣历史和民族英雄，表现现实生活，揭露、批判沙皇专制制度和农奴制的黑暗和罪恶，为争取社会的自由、公正和平等而斗争，为人民大众呐喊，增添了作品的民族性和人民性内涵。所以说，俄罗斯艺术的发展在19世纪才开始腾飞并迎来了自己的繁荣发展。

在这个世纪，在俄罗斯艺术的各个领域涌现出一大批杰出的艺术家。在绘画上，有历史题材画家К.布留洛夫、А.伊凡诺夫，讽刺画家П.费道多夫，还有以И.克拉姆斯柯伊为首的巡回展览派画家们，他们把俄罗斯现实主义绘画推向高峰；在音乐上，出现了М.格林卡、А.达尔戈梅日斯基以及以М.巴拉基烈夫为首的"强力集团"作曲家和俄罗斯作曲大师И.柴可夫斯基；在雕塑上，有И.马尔托斯、В.杰穆特-马利诺夫斯基、С.皮缅诺夫、Б.奥尔洛夫斯基、П.克洛德、М.米凯申、А.奥佩库申和М.安托科尔斯基等人；在建筑上，涌现出А.沃罗尼欣、А.扎哈罗夫、В.斯塔索夫、О.博韦、А.格里戈利耶夫、К.托恩、Д.日利亚尔迪等建筑大师，他们设计的古典主义建筑规模宏伟，造型简洁美观，美化了城市的风貌，增强了城市建筑的公民内涵；在戏剧表演艺术上，П.莫恰洛夫、В.卡拉登金、М.叶尔莫洛娃、М.史迁普金、П.萨多夫斯基、А.马尔登诺夫等人铸造了俄罗斯戏剧表演艺术的辉煌；在芭蕾舞艺术表演上，有М.达尼洛娃、Е.伊斯托敏娜、А.利胡金娜、Н.戈里茨、В.祖波娃以及19世纪末出现的М.克舍辛斯卡娅、Т.卡尔萨文娜、А.巴甫洛娃等芭蕾舞大师，他们让西欧认识和领略到俄罗斯古典芭蕾的魅力。正是这些艺术家谱写出19世纪俄罗斯艺术的不朽篇章，

[①] 在莫斯科和其他一些城市出现了大批石教堂、钟楼，出现了费奥方·格列克、安德烈·鲁勃廖夫等圣像画大师。

让世界各国人民感受到俄罗斯艺术的力量、品格和魅力。

19–20世纪之交，是俄罗斯历史和社会的一个转折时代。一些科学的新发现动摇了关于世界结构的经典观念，西方的各种哲学思想传入俄罗斯，尤其是尼采的"上帝已死"的论断让俄罗斯人受到影响。在这种社会背景和氛围下，一些现代派俄罗斯艺术家更新了对艺术中的世界形象的看法，对传统的艺术观念进行挑战，开始对新的艺术语言、新方法的探索，于是，出现了象征主义、未来主义、阿克梅派、新现实主义等艺术流派。这些艺术家[①]所代表的艺术流派、艺术风格、艺术语言在建筑、雕塑、绘画、音乐、戏剧等艺术形式里均有表现和反映。因此，俄罗斯艺术呈现出一种"百花齐放、百家争鸣"的多元发展格局。诸多的艺术流派、艺术思潮、艺术团体、艺术风格相比较而存在，相竞争而发展，编织出世纪之交俄罗斯艺术发展的一幅色彩斑斓的景象。

应当指出，19–20世纪之交的俄罗斯现代派艺术与19世纪俄罗斯艺术的现实主义传统对立，甚至相互排斥。然而，在俄罗斯艺术的这种对立和排斥中却形成了别具一格的和谐和统一，在新与旧、传统与创新的相悖结合中出现了一道世纪之交的俄罗斯艺术的绚丽风景，展现出世纪之交的俄罗斯艺术发展的总体特征。

20世纪，俄罗斯历史的动荡和社会变革让俄罗斯国家的命运变得复杂坎坷，也影响到俄罗斯艺术的发展进程。但总体来看，俄罗斯艺术在这个世纪经历了从多元到一元再到多元的发展过程。

十月革命后，苏维埃领导人深知意识形态在文化艺术领域的重要性，于是出台了一系列关于文化艺术的决议，旨在促进文化艺术的发展。但由于当时的国内外形势（外国的武装干涉和国内战争），官方无暇整顿艺术的发展，因此，俄罗斯艺术延续着世纪之交的艺术多元发展局面。以绘画界为例，当时就有革命俄罗斯美术家协会（1922–1932）、架上作品美术家协会（1925–1931）、"四艺社"（1924–1931）、莫斯科美术家协会（1927–1931）等艺术创作团体。这些团体的艺术纲领、美学追求、创作方法和人员组成均有不同，甚至互相对峙，但均能合法存在，各个团体的活动十分活跃。

1932年4月23日，"关于改革文学艺术组织"的决议整顿了俄罗斯社会的各个艺术团体，之后组建了苏联作家协会、苏联美术家协会、苏联音乐家协会等统一的创作协会，形成了由官方倡导的社会主义现实主义"一元化"的艺术创作和发展局面。这个时期，艺术作品对现实生活的一种"直线的"的图解和展示成为主流，这种局面一直延续到50年代初期。

50年代中期，苏联社会出现了文化艺术的"解冻"思潮。有的艺术家力求打破以前对待客观世界和主观世界的认识模式，他们笔下的作品不单是对外部事物、人物的描绘和叙述，还表现出对艺术客体的积极感受以及他们在社会转型期的思想激情。还有一些艺术家找到了表现自己时代和社会生活的艺术语言，出现了一些艺术创作的新风格和新流派，这是50年代文化艺术"解冻"带来的新现象。

俄罗斯文化艺术的巨大变化发生在80年代中期之后，苏联官方取消了艺术创作的种种禁忌，各种艺术流派、创作方法纷纷登场，尤其是先锋派艺术大大抬头。一些画展上展出抽象派、超现实主义、后现代派的作品；在俄罗斯的一些城市里出现了现代派建筑物和雕塑；西方现代音乐登上俄罗斯舞台……

苏联解体后，俄罗斯艺术的发展进入一个新时期，各个艺术种类重新开始了多元化的发展。以绘画为例，90年代以来，俄罗斯绘画的流派纷呈，种类繁多。随着科技

[①] 如诗人作家A.别雷、B.马雅可夫斯基、A.勃洛克、A.阿赫玛托娃，作曲家A.斯克里亚宾、C.拉赫玛尼诺夫、И.斯特拉文斯基，画家B.谢罗夫、И.格拉贝里、B.康定斯基、К.马列维奇、M.夏加尔，戏剧家B.梅耶霍德、E.瓦赫坦戈夫、A.塔伊罗夫等。

的发展和电脑技术的进步，还出现了一些创新的绘画流派，如幻想现实主义、照片现实主义、光学绘画、抽象主义绘画的各种分支……俄罗斯艺术多元发展的局面一直持续到21世纪的今天[①]。

这部《俄罗斯艺术史》是基于笔者的上一部同名作品（《俄罗斯艺术史》，北京大学出版社，2000年）编写的。众所周知，俄罗斯艺术发展是个动态过程，我们对其的认识和编写也应是动态的，要逐渐深入和细化，不断增添新的内容。所以，在编写这部《俄罗斯艺术史》时，我不但对之前那本书中的内容做了优化和筛选，增添了许多新的材料，而且还增添"俄罗斯芭蕾舞"和"俄罗斯戏剧表演艺术"两大部分，力图全面地呈现俄罗斯艺术这朵"奇葩"的发展全貌。此外，我在编写的体例上也做了新的尝试。这本《俄罗斯艺术史》没有按照俄罗斯艺术发展的历史时期分章介绍，而是按照建筑、绘画、雕塑、音乐、电影、芭蕾舞、戏剧表演艺术几个门类阐述各类艺术家的创作道路及其代表性艺术作品的内容和特征，考察从10世纪到20世纪末，尤其注重介绍18世纪以来的俄罗斯艺术的历史发展过程。

俄罗斯艺术的每个种类的内容都丰富多彩、博大精深，若深入展开叙述均能单独成书，远非我们这本几十万字的书所能囊括的。因此，这本《俄罗斯艺术史》只是在俄罗斯艺术的沃野上"跑马观花"，做"蜻蜓点水"式的介绍和点评，向读者稍微开启通向俄罗斯艺术世界的大门，只是对俄罗斯艺术的一瞥。若要对俄罗斯艺术进行深入的学习和研究，还需要读者自己去阅读大量的书籍和文献，亲自观看和接触俄罗斯艺术作品。这本书只是"抛砖引玉"，希望读者对俄罗斯艺术产生兴趣，从中获得某些概念和知识，对俄罗斯艺术展开进一步了解和认识。这就是作者编写本书的初衷。

为了增加读者的直观印象，本书配有大量的插图。此外，全书正文后给出"人名中俄文对照表""插图中俄文对照表"和"主要参考书目"三个附录，以便于读者对照查找书中的人名和艺术作品的原文以及有关的中俄文书籍文献。

限于作者的文化素养、审美能力和编写水平，本书的材料取舍、撰写角度、文字表述恐怕会有不妥之处，所以诚恳地希望广大读者批评指正。

<div align="right">任光宣
2021年12月于北京</div>

① 21世纪以来的俄罗斯艺术的发展距离我们太近，有许多艺术现象尚未定型，有的艺术家及其作品的价值还需要经过时间的考验。因此，我们对这个时期的艺术介绍较少。

第一章　俄罗斯建筑

第一节　概述

19世纪俄罗斯作家H.车尔尼雪夫斯基说："艺术的序列通常从建筑开始，因为在人类所有的多少带有实际目的的各种活动中，只有建筑活动有权利被提高到艺术的地位。"[①]建筑艺术属于精神文化范畴，建筑形式表达社会思想和人的需求，还能给予人视觉的美感。

建筑艺术是俄罗斯艺术的主要门类之一，在俄罗斯有着比较悠久的历史。俄罗斯建筑物可以分成两类：一类是**祭祀建筑（图1-1）**，另一类是**世俗建筑（图1-2）**。17世纪之前，祭祀建筑物（教堂、钟楼）在俄罗斯开始大量出现并且在建筑中占据主要的地位。世俗建筑在17世纪以前的发展较为缓慢，从18世纪才开始迅速发展并达到较高的水平。

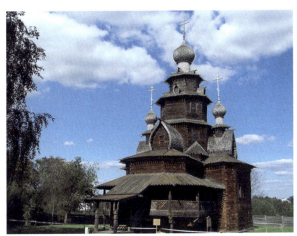

图1-1　主显圣容木质教堂（1756）

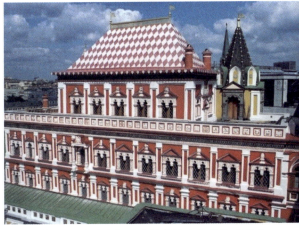

图1-2　福里亚金（老）：克里姆林宫内的捷列姆宫（1635-1636）

俄罗斯的森林覆盖面积很大[②]，到处是针叶林、松树、橡树、白桦等树木。因此，古罗斯人很早就发现木头是一种容易就地取材的很好的建筑材料[③]。公元10世纪之前，古罗斯营造师已掌握了木建筑技术，他们用木头修建城堡、城墙、桥梁、神庙、磨坊、粮仓、澡堂等建筑物。那时候，营造师主要靠榫头互相咬合建成各种建筑物，而很少用铆合，即使用铆合，那铆钉也是木质的。这种木质建筑物有易装易卸的优点，就连神庙、城堡等大型木建筑，若需要也能拆能卸，可运往他处重新安装起来。从保留下来的一些图片资料看，古罗斯的木建筑物颇具特色，反映古罗斯人的建筑审美观和情趣，显示出古罗斯营造师的智慧和技艺，表明古罗斯已经有了较高的营造术水平。

但是，木质建筑物有两个致命的弱点，一是易燃，二是易朽，尤其是易燃的弱点已被

[①] H.车尔尼雪夫斯基：《艺术与现实的审美关系》，周扬译，北京，人民文学出版社，2009年，第58页。
[②] 俄罗斯的森林占整个国土面积的46.6%，占世界森林面积的20%，俄罗斯的森林面积为世界第一。
[③] 如今，木头依然是俄罗斯农村的建筑材料之一。

几百年的俄罗斯历史所证实[①]，这就迫使古罗斯营造师不得不去寻找和使用新的建筑材料。

公元988年"罗斯受洗"，基辅罗斯大公弗拉基米尔把基督教定为国教。之后，基辅罗斯开始大规模地修建基督教教堂。据记载，仅在基辅城就建起大约几百座教堂。随着教堂的兴建热潮，石建筑技术便从拜占庭传入罗斯。在拜占庭营造师的传帮带下，俄罗斯营造师接受了拜占庭祭祀建筑的理念和风格，尝试用石材修建教堂和祭祀场所，开启了俄罗斯的石建筑时代。

公元989年，第一座古罗斯石教堂——十一税教堂（又名圣母升天教堂）在基辅落成，开启了俄罗斯建筑艺术的新时代。此后，在基辅、普斯科夫、诺夫哥罗德、弗拉基米尔等诸多公国的土地上，用石头修建的教堂、钟楼、修道院以及其他祭祀建筑拔地而起。如，基辅索菲亚大教堂（1036-1057）、基辅洞穴修道院的升天大教堂（1073-1077）、波洛茨克索菲亚大教堂（11世纪中叶）、切尔尼科夫主显圣容大教堂（1036）、诺夫哥罗德索菲亚大教堂（1045-1050）、诺夫哥罗德尤里修道院的格奥尔吉大教堂（1119）、**佩列斯拉夫尔主显圣容大教堂（1152，图1-3）**、弗拉基米尔升天大教堂（1158）、弗拉基米尔德米特里大教堂（1194-1197）成为俄罗斯最早的一批祭祀建筑，显示出石建筑在俄罗斯的发展和普及。

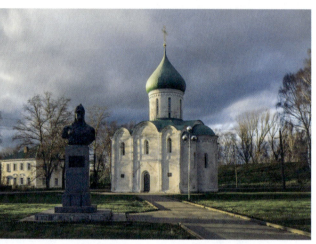

图1-3 佩列斯拉夫尔主显圣容大教堂（1152）

1223年，蒙古鞑靼人入侵，把众多的俄罗斯城镇夷为平地，给俄罗斯建筑带来了毁灭性的灾难和无法弥补的损失。金帐汗国在俄罗斯250多年的统治延缓了俄罗斯祭祀建筑的发展。1480年，俄罗斯摆脱了蒙古鞑靼人的统治之后，祭祀建筑在斯摩棱斯克、波洛茨克、弗拉基米尔、苏兹达里等地渐渐得到了恢复。随着以莫斯科为中心的俄罗斯中央集权国家的建立，莫斯科开始引领整个俄罗斯祭祀建筑的发展潮流。

15世纪，在莫斯科建成了**克里姆林宫城堡（图1-4）**。在克里姆林宫内，安息大教堂（1475-1479）、报喜节大教堂（1484-1489）、圣母法衣存放教堂（1484-1485）、天使长大教堂（1505-1508）、伊凡雷帝钟楼（1505-1508）是这个时期具有代表性的俄罗斯祭祀建筑物。16世纪，莫斯科郊外的主升天教堂（1532）和红场上的瓦西里升天大教堂（1555-1561）等角锥顶教堂的诞生，标志着俄罗斯祭祀建筑的多样化发展。

17世纪，在莫斯科及俄罗斯各地出现了一些用石材、砖头建造的宫殿、庭院、剧院、车站、博物馆、商店、私人住宅等建筑物，表明石头和砖头也成为世俗建筑的主要建材。大量的世俗建筑物出现让石建筑术在

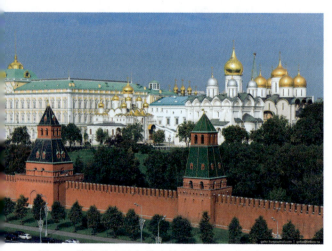

图1-4 莫斯科克里姆林宫城堡（15-16世纪）

① 在历史上，莫斯科、弗拉基米尔、罗斯托夫、普斯科夫、诺夫哥罗德等城市均发生过多次大火，给这些城市的建筑带来灾难性的后果。

俄罗斯得到进一步的发展和普及。

18世纪上半叶，彼得大帝时代的俄罗斯建筑师积极学习和引进西欧的建筑艺术。他们在继承古罗斯木营造术的传统和石建筑术的同时，借鉴和学习意大利巴洛克风格和法国古典主义风格的建筑艺术，对俄罗斯建筑的结构、风格、语言等进行变革，形成了俄罗斯巴洛克建筑艺术。

纳雷什金风格建筑是俄罗斯最早的巴洛克风格建筑。**莫斯科菲里圣母节教堂（1690–1693，图1-5）、斯莫尔尼修道院大教堂（1748，图1-6）**是这种风格的祭祀建筑的杰作，而彼得堡的冬宫、叶卡捷琳娜宫，莫斯科的察里津诺庄园①则是巴洛克风格的世俗建筑的范例②。俄罗斯巴洛克风格建筑的外观华丽，注重雕饰，把古罗斯建筑风格与西方巴洛克建筑风格衔接起来，一直是彼得大帝和伊丽莎白女皇时代的典型俄罗斯建筑风格。

18世纪下半叶，俄罗斯巴洛克风格建筑日渐衰微。在叶卡捷琳娜二世执政时期，开始了俄罗斯古典主义建筑③时代。古典主义建筑的首要的特征，是建筑物正面的雄伟、结构严格的对称、建筑轮廓的简洁、线条逻辑的严谨。廊柱是古典主义建筑语言的基础，其重要的表现形式是建筑物正面的柱廊（由6根柱或8根立柱组成）加三角墙的结构。彼得堡的喀山大教堂、伊萨基大教堂是18世纪俄罗斯古典主义的祭祀建筑的典范，而彼得堡郊外的彼得戈夫宫、塔夫里达宫，莫斯科的巴什科夫官邸是18世纪俄罗斯古典主义的世俗建筑的精品。

彼得堡的А. 沃罗尼欣、И. 斯塔罗夫，莫斯科的В. 巴仁诺夫、М. 柯萨科夫是18世纪最杰出的俄罗斯古典主义建筑师。

在俄罗斯古典主义建筑时期，还有过一种俄罗斯"哥特风格"建筑。实际上，这是欧洲的哥特建筑与俄罗斯巴洛克建筑相结合的一种风格。В. 涅耶洛夫是第一位使用这种风格的俄罗斯建筑师，他在1772年设计建造的皇村舰船修造厂和艾尔米塔什厨房楼，就属于俄罗斯哥特风格的建筑，但这种建筑风格在俄罗斯存在的时间不久。

19世纪，俄罗斯古典主义建筑风格发生着演化和变异。当古典主义建筑还处在巴洛克

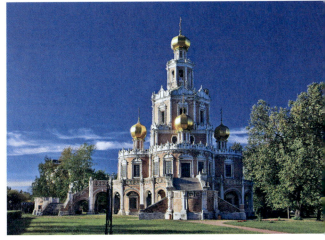

图1-5　П.波塔波夫：莫斯科菲里圣母节教堂（1690–1693）

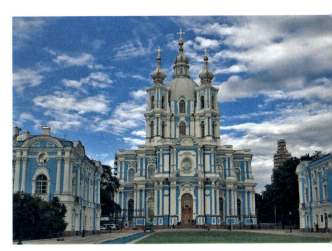

图1-6　Ф.拉斯特雷利：斯莫尔尼修道院大教堂（1748）

① 也有人把这个建筑群归为"新哥特风格"或"伪哥特风格"建筑物。
② 18世纪俄罗斯巴洛克建筑的主要设计师是俄籍意大利人拉斯特雷利、蒙费兰、勒布隆、特列吉尼等人。
③ 早在17世纪，古典主义艺术思想就在欧洲出现了。这种思想要求艺术家遵循一种基于理性基础上的创作规范和原则。但在每个欧洲国家里，古典主义艺术的规范和原则有所不同，每个国家的古典主义艺术体现出各自民族的特征。对18世纪俄罗斯艺术家来说，首先是古典主义艺术与新世俗文化的联系；其次，欧洲古典主义艺术的形象的鲜明性、艺术形式的精雕细刻也是令俄罗斯艺术家关注的东西。但是，俄罗斯艺术家在学习欧洲古典主义的时候，没有像欧洲古典主义艺术家那样过分强调艺术中的理性，而认为理性与良知的和谐统一是艺术的需要。所以，在俄罗斯古典主义艺术中感到的、看到的和听到的是理性和感性的结合，有时感性甚至占有相当的地位。

风格的影响下，一些建筑师就试图摆脱巴洛克风格的影响，设计出一些风格渐渐变得严谨、简洁、倾向于廊柱式的建筑，演化为"严谨古典主义"和"崇高古典主义"。后来，一些俄罗斯古典主义建筑师按照沙皇的意旨和订单设计，把古典主义建筑变成了"尼古拉古典主义""叶卡捷琳娜古典主义"和"外省古典主义"①了。

19世纪前25年，建筑师A.沃罗尼欣、B.斯塔索夫、A.扎哈罗夫、K.罗西等人继续古典主义建筑的原则和风格，完成了彼得堡古典主义建筑的晚期阶段，即"帝国风格"阶段。这种建筑物规模宏大雄伟、雕塑装饰丰富，往往有一些军事象征图案点缀。喀山大教堂、米哈伊洛夫宫（1819—1825，图1-7）、彼得堡海军部大厦、总参谋部大厦就是"帝国风格"建筑的杰作。

图1-7　K.罗西：米哈伊洛夫宫（1819—1825）

O.博韦、A.格里戈利耶夫、Д.日利亚尔迪是19世纪上半叶莫斯科建筑师的三杰。他们设计的建筑物与彼得堡建筑师设计的不同，鉴于几次莫斯科大火给城市造成的灾难教训，他们设计避开了宏伟的"帝国风格"。建筑物的规模一般较小，形式也较为朴实。

19世纪下半叶，资本主义发展把工业进步的成就带入建筑中，在俄罗斯建筑艺术上也留下了自己的印记。一方面，这种印记表现在建筑技术的完善，新型建筑物的出现，银行大楼、工业交通大楼、铁路车站、大型封闭式商店如雨后竹笋拔地而起；另一方面，资本主义发展引起了建筑的危机。一些达官贵人和富豪无序的、无规划的建造导致城市建筑布局混乱和建筑规模失调，城市中心地段的豪华建筑与城郊地带的简陋建筑形成了强烈的对比。

在这个时期，俄罗斯风格建筑的发展导致了俄罗斯-拜占庭风格建筑和新俄罗斯风格建筑的出现，使19世纪下半叶的一些建筑物具有折衷主义倾向。就是说，这种建筑物的设计打破了古典主义建筑的戒律，不受什么框框的局限，而综合利用各种风格建筑的因素和成分。彼得堡的安息教堂、彼得堡的滴血大教堂就是这种风格的标志性建筑。从建筑功能上看，具有折衷主义思想的建筑师优先考虑的是建筑物的实用功能，而艺术性被推到次要的地位，降低了对建筑物的艺术性和审美趣味的要求。因此，出现了一些过多顾及其实用价值的建筑物。如，B.舍尔伍德设计的莫斯科历史博物馆（1875—1881，图1-8）、A.卡明斯基设计的罗帕金娜官邸（1876，图1-9）等。这些建筑物只是在正面的个别部分有所装饰，其他几面和内部谈不上什么装潢之美，因此建筑物的艺术性只停留在外在的层次上。严格来说，折衷主义建筑称不上有什么风格，因为它本身没有自己的风格特征，仅是各种建筑

① 在俄罗斯建筑学上，古典主义建筑的分期和这些名称不是绝对的。总的来看，早期的古典主义建筑尚未完全摆脱巴洛克建筑的影响，中后期的古典主义建筑摆脱开巴洛克风格，才逐渐成为严谨、简洁、廊柱式的建筑。

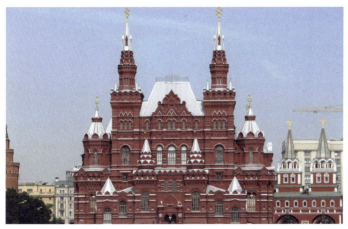

图1-8　B.舍尔伍德：莫斯科历史博物馆（1875-1881）

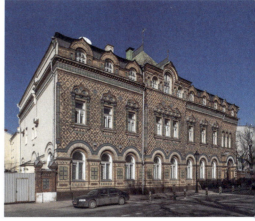

图1-9　A.卡明斯基：罗帕金娜官邸（1876）

风格的"拼凑"而已。

19世纪末，在俄罗斯还出现了折衷主义建筑风格的变种——伪俄罗斯风格建筑。伪俄罗斯风格建筑热衷于中古时期的俄罗斯建筑的门窗框的装饰和拱门，如，H. 波兹杰耶夫设计的伊古姆诺夫官邸[①]（1895，图1-10）、Д. 乞恰戈夫设计的莫斯科市杜马大楼（1890-1892，图1-11）就属于这种风格的建筑。

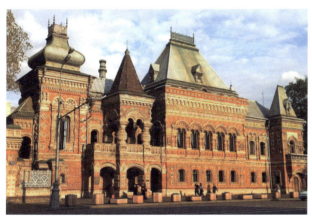

图1-10　H. 波兹杰耶夫：富商伊古姆诺夫官邸（1895）

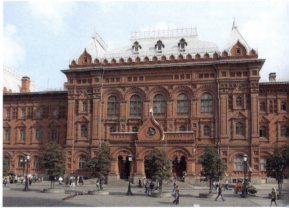

图1-11　Д. 乞恰戈夫：莫斯科市杜马大楼（1890-1892）

19世纪，彼得堡和莫斯科的建筑设计师们有一个共同的建筑设计特征，那就是他们不但注重建筑物本身的风格、造型和结构，而且还顾及建筑物与周围空间，与其他建筑物（广场、街道）的相互关系。在设计建筑物时，他们考虑到它与城市总体建设规划联系，使之与城市的整体建筑规模和风格相协调，要为城市增加新的美丽的点缀。此外，19世纪的俄罗斯建筑师们更注意建筑造型的严谨、规模的宏大、结构的合理和外形的美观。同时，他们还把注意力集中到设计实用的世俗建筑物上（如，政府各部的办公大楼、剧院、商店、仓库、马厩和民宅等）。这样一来，以教堂、修道院和宫殿为城市主体建筑的风貌发生了变化，城市的建筑变得更加丰富多样。

① 如今，这里是法国驻莫斯科大使馆。

除了上面提到的一些建筑设计师，А. 列扎诺夫、В. 施列杰尔、К. 贝科夫斯基、Г. 博谢、Д. 格利姆、А. 克拉柯乌、А. 科尔诺斯塔耶夫等建筑师也为19世纪俄罗斯建筑艺术的发展做出了贡献，他们的名字永远留在俄罗斯建筑艺术史中。

19世纪-20世纪之交，俄罗斯的科技进步和经济发展为建筑业提供了更大的发展空间和可能。在彼得堡、莫斯科以及许多外省城市里修建了车站、饭店、商店、剧院、市场等建筑。这个时期，建筑也像艺术的其他形式一样，寻求新的表现形式和手段，一些建筑师在尊重古典主义建筑风格的同时，大胆吸收现代派建筑艺术的成分，呈现出古典主义建筑风格与现代建筑风格的综合，回顾主义、新古典主义、新俄罗斯风格等建筑风格应运而生。

在十月革命和国内战争期间，俄罗斯建筑事业十分艰难。在社会动荡和战乱年代里不可能大兴土木。所以，许多俄罗斯建筑师把精力放到对已有的建筑物的改建上。由于当时国内的资金和建材都十分短缺，不少改建方案大都停留在图纸上。如，В. 塔特林①设计的"第三国际塔"（1920）是一座有趣的、富有想象力的纪念碑。这座纪念碑具有现代派的风格，简单的、螺旋式的构造表明塔特林一反古典主义建筑传统而进行的大胆探索，但这个设计仅是一张图纸，只标志着20年代俄罗斯建筑艺术的一个新流派而已。由于10-20年代俄罗斯建筑业不景气的状况，有的建筑师"改行"与雕塑家联袂设计纪念碑了。Л. 鲁德涅夫就是其中的一位。他设计的彼得堡马尔斯教场上的革命战士纪念碑（1917-1919），是一座大型建筑，不大像一般的纪念碑。

国内战争结束后，俄罗斯进入国民经济恢复时期，在全国展开了大规模的建设，一大批新城市、新工厂、新电站、新住宅拔地而起，渐渐地形成了一种新的、苏维埃建筑风格。这种建筑风格把古老的俄罗斯建筑传统与创新的建筑探索结合起来，主要分为两个流派：一个是合理主义流派，该派的建筑师注意建筑的艺术形象，广泛地使用新建筑材料，注重建筑外观结构的客观规律，设计师 Н. 拉多夫斯基是该派的代表人物之一②。他设计的代表性建筑是<u>莫斯科地铁红门站入口（1935，图1-12）</u>。另一个是构成主义流派。构成主义建筑的形式严谨、简单，但并不枯燥乏味。该派建筑师的设计特别注意建筑物的实用性，代表设计师是韦斯宁三兄弟③、Л. 金兹伯格、И. 列奥尼多夫、戈洛索夫兄弟④等人。莫斯科市中心的<u>《消息报》大楼（1925-1927，图1-13）</u>、祖耶夫文化宫（1927-1929）就是构成主义建筑物。应当指出，合理主义建筑风格和构成主义建筑风格并非势不两立，这两种建筑风格具有一种综合的倾向并表现在20年代的住宅建设上。

30年代，在建筑艺术上出现了斯大林时代的"帝国风格"。建筑师 И. 若尔托夫斯基

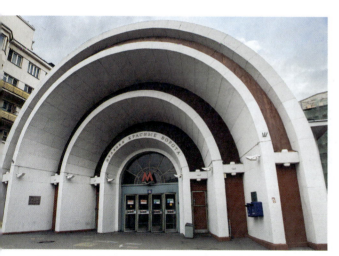

图1-12　Н. 拉多夫斯基：莫斯科地铁红门站入口（1935）

① В. 塔特林（1885-1953）是20世纪20年代的新艺术代表，俄罗斯结构主义建筑风格的创始人。1914年，他在个人画室里第一次展出一些用铁、木材、玻璃、灰浆、粘料以及一些成品局部组成的抽象作品（称作"综合静态构图"）。后来他又组办了名为"有轨电车В""1915年"和"商店"的抽象派艺术展览，从此开始了俄罗斯先锋派中的结构主义艺术流派，这种艺术派别与К. 马列维奇的至上主义艺术相对立。塔特林的建筑设计是空想式的，因此无法实施。"第三国际塔"就是这样的一个建筑设计物，是对十月革命时代的一种象征主义的表现。
② 此外，还有 А. 叶菲莫夫、В. 克林斯基、И. 彼得罗夫、Н. 多库恰耶夫等人。
③ 列昂尼德·韦斯宁（1880-1933）、维克多·韦斯宁（1882-1950）、亚力山大·韦斯宁（1883-1959）。
④ И. 戈洛索夫（1883-1945）和 П. 戈洛索夫（1882-1935）。

设计建造的一系列高大的**帝国风格住宅大楼**（**图1-14**）出现在莫斯科的列宁大街和高尔基大街上，直到今天依然保持着其宏伟的风格。

1935年，莫斯科的"基辅"地铁站建成，开辟了俄罗斯建筑史上新的一页。地铁建设一方面是市政建设的需要，另一方面也是科学技术发展使然。莫斯科地铁建筑含有两种建筑风格。一种是严谨的古典主义风格，另一种是自由的现代风格。每个地铁站的设计风格和使用的建筑材料不同，装潢也各有千秋，把建筑艺术与雕塑艺术结合起来，仿佛是一座座地下的艺术宫殿，显示出俄罗斯建筑师和雕塑家的艺术创作水平。

卫国战争期间，俄罗斯国家的全部人力和物力都被用于与德国法西斯的战争上，建筑事业几乎处于停滞状态。战后的建筑主要是恢复城镇的建设。50年代，在城市建筑中出现了一种贪大求高的倾向，这在莫斯科的城市建设中表现得尤为突出。莫斯科大学楼群、乌克兰饭店、外交部大楼、列宁格勒饭店等"七姊妹"摩天大楼就是这种倾向的代表。

50年代后半叶，苏联官方对建筑方式做出一些重大的调整。1954年12月，在全苏建筑者大会上，人们尖锐地批判了只追求建筑物外观的气派宏伟，而忽视其使用功能的倾向，于是"赫鲁晓夫式住宅楼"大批出现了。这种住宅楼虽缓解了居民住房的紧张状况，但毫无建筑艺术之美，也影响到了城市建筑的总体面貌。

60-70年代，一种朴实、经济、以新工业为基础、能表现现代技术和审美观念的现代建筑得到了大大的发展。以莫斯科为例，最为壮观的是克里姆林宫大会堂（1960–1962）、莫斯科加里宁大街上的**经互会大厦**（**1963–1970，图1-15**）、**奥斯坦基诺电视塔**[①]（**1960–1967，图1-16**）、**俄罗斯联邦政府大厦**[②]（**1965–1981，图1-17**），等等。

1980年，国际奥林匹克委员会在莫斯科召开第20届奥运会，这对莫斯科乃至整个苏联建筑业是一次巨大的促进。于是，不仅在奥运会的比赛城市莫斯科、塔林、列宁格勒、基辅和明斯克，其他一些与这次奥运会有关的地区也

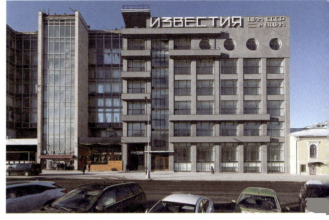

图1-13　Г.巴尔欣：《消息报》大楼（1925-1927）

图1-14　斯大林时期帝国风格住宅建筑（20世纪30年代）

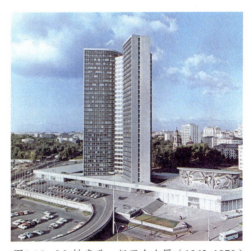

图1-15　М.帕索欣：经互会大厦（1963-1970）

① 莫斯科奥斯坦基诺中央电视塔是Л.巴塔洛夫、Д.布尔金、М.什库特和Л.希巴金等人设计的。它在当时为世界的第二高塔（553米），构成了莫斯科的一大景观。
② 这个建筑物位于莫斯科河边的一块高地上，由Д.切丘林设计。如今，它是俄罗斯政府的办公大厦。这是一座高达119米的现代风格建筑，由于它和谐地融入周围的建筑，所以并不显得鹤立鸡群。

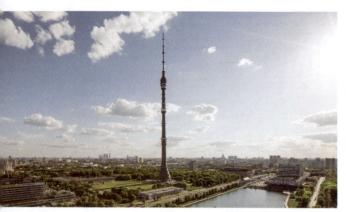

图1-16　Л.巴塔洛夫、Д.布尔金、М.什库特和Л.希巴金：奥斯坦基诺电视塔（1960-1967）

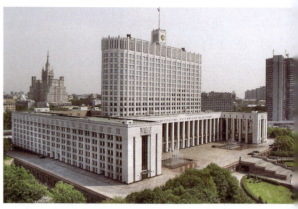

图1-17　Д.切丘林：俄罗斯联邦政府大厦（1965-1981）

对城市和道路作了改建和维修。新建了一大批体育场、体育馆、游泳池、射击场、赛马场和其他体育设施，还建起了不少的旅馆、饭店、奥运村等。此外，通讯、交通和其他公共服务设施也都大为改观。在4年的准备工作中，在莫斯科兴建和改建了大约70个大型的体育馆所和设施。如，对列宁中央体育场和其他的体育设施做了维修，建成了可以进行12种体育比赛的多功能的"友谊"体育馆（1979），等等。其中，莫斯科奥林匹克体育综合体①（1977-1980）是最有代表性的建筑之一。

90年代，俄罗斯掀起了宗教回归的热潮。官方在加强城乡建设的同时，大规模修建和重建教堂。莫斯科基督救主大教堂（1996）的重新建成是俄罗斯建筑史的一个里程碑，它继承了俄罗斯-拜占庭祭祀建筑的风格，又增添了20世纪建筑的一些元素。这座教堂的重建不但是俄罗斯宗教生活的一个重大事件，而且也是俄罗斯建筑史上的一个重大的成果。随着这座大教堂的建成，在俄罗斯各地的城乡里，教堂、钟楼像雨后春笋一样建立起来，标志着祭祀建筑在俄罗斯的大规模复兴。

20世纪末，俄罗斯建筑顺应世界建筑发展的现代化潮流，出现了追求"高、大、时尚"的倾向。莫斯科国际商务中心建筑综合体（莫斯科城）最具有典型性和代表性。这个建筑群气势宏伟，是当代的摩天大楼建筑群。

20世纪俄罗斯建筑的风格多样，有古典主义、折衷主义、"帝国风格"、现代派及其种种分支流派。从莫斯科和彼得堡的一些当代建筑物②来看，俄罗斯当代建筑的总体趋势，是设计师们不囿于俄罗斯建筑传统，用现代的审美、观念、方法去处理建筑物的外观和内部装饰，注重建筑物的实用性，大胆使用新的建筑材料，追求建筑物的高大宏伟，具有多功能性、舒适性、外观前卫等特征。遗憾的是，这些建筑物已经失去或看不出俄罗斯建筑的民族特色了。

纵观千年来的俄罗斯建筑史可以发现，俄罗斯建筑艺术表现、反映俄罗斯社会的和精神的生活进程及其复杂性。各个时代的建筑师在继承本民族建筑传统的同时，寻找符合时代精神的建筑语言、流派和风格。此外，俄罗斯建筑艺术并非在封闭的空间里发展，而一直与外部世界互动，积极学习其他民族的建筑艺术，把各国的建筑艺术经验与本民族的建筑传统结合起来，形成一种具有俄罗斯民族特征的建筑艺术。

① 莫斯科奥林匹克体育综合体位于和平大街的地铁站附近。奥林匹克体育综合体由两个建筑物组成：一个是可以容纳4万5千人的体育场，另一个是可以容纳1万5千人的游泳馆。
② 诸如，莫斯科国际商务中心建筑综合体（莫斯科城）、彼得堡的俄罗斯联邦国家科学中心、俄罗斯天然气工业公司-竞技场大厦、"塔之最"商务中心（145.5米）、"拉赫塔中心"多功能商务综合体（462.7米）等。

第二节　祭祀建筑

俄罗斯诗人A.普希金有一句名言："我们从拜占庭学来了福音书和传统。"就是说，俄罗斯在988年"罗斯受洗"后从拜占庭学会了与基督教有关的一切，当然也包括石建筑艺术。拜占庭把石建筑技术传给罗斯，古罗斯人开始大规模地兴建基督教教堂、钟楼和修道院，这些石建筑是俄罗斯的祭祀场所，故称为祭祀建筑。

教堂、钟楼遍及俄罗斯的城市、乡镇和农村，在俄罗斯建筑中占有重要的地位。教堂、钟楼是信徒的祭祀场所，其美丽的外观、多样的风格和绚丽的色彩[1]成为俄罗斯城乡的美丽装饰，点缀着俄罗斯大地。就拿莫斯科来说，几百座教堂的金光灿灿的圆弧顶让莫斯科获得了"金顶莫斯科"的美称。

俄罗斯东正教教堂的建筑外观各异，风格多种，但教堂建筑的外观多种、风格变化并没有改变东正教教堂坐东向西的朝向，没有改变十字架的圆弧顶、主体和基座这三个组成部分及其象征意义[2]，也没有改变由圣像壁隔开的祈祷厅和祭坛厅的教堂内部格局[3]。在一千年多年的俄罗斯历史中，东正教教堂建筑一直"恪守"教义，并且保留其象征意义。

基辅罗斯时期祭祀建筑

基辅罗斯时期，基督教教堂大都是仿照拜占庭的东正教教堂建造的。这个时期教堂建筑外观的一个明显的特征，是十字架圆弧顶和圆筒形的主体。

基辅城的第一座石祭祀建筑物是**圣母升天教堂**（989—996），又叫十一税教堂[4]。这个教堂是基辅大公弗拉基米尔·斯维亚托斯拉维奇在位时（978—1015）由希腊建筑师设计建造的。据史料记载，这是古罗斯最早的一座用石头建成的教堂。这个教堂建在城市的中心广场上[5]，有25个圆弧顶，内部有6根支柱，把空间分为3间堂。教堂还有内部阳台、露天走廊，装饰壁画十分气派。遗憾的是，这个教堂后来被蒙古鞑靼人夷为平地，只留下一块地基[6]。

基辅索菲亚大教堂（1036—1057，图1-18）屹立在第聂伯河的河岸上，13个铅色圆弧顶在阳光下泛出光芒，从远处就可以看到它。这个大教堂是为了庆祝基辅罗斯大公雅罗斯拉夫战胜佩切涅格人而修建的。为了表示基辅罗斯忠于基督教，雅罗斯拉

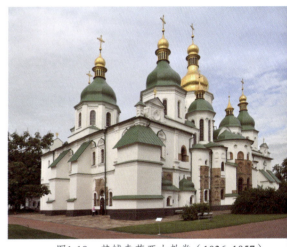

图1-18　基辅索菲亚大教堂（1036—1057）

① 高耸入天的十字架、色彩绚丽的圆弧顶、金碧辉煌的内部装饰、多彩的圣像和壁画。
② 安放十字架的圆弧顶是东正教教堂顶部的规范。十字架是基督战胜魔鬼和死亡的象征；圆弧顶是天空和天堂的象征；圆柱形主体是永恒的象征；基座的形状不一，其象征意义也不同：方形象征大地，圆形象征永恒，八角形象征指向伯利恒的明星，船形象征拯救人类的诺亚方舟。
③ 门廊是教徒来教堂准备祈祷的地方。圣像壁顾名思义，就是画满圣像的一堵墙。圣像壁面向西，有三个门：中央的"圣障门"和南北两个侧门。"圣障门"上绘制着"报喜节"情景以及马太、马可、路加、约翰四位福音书作者传播福音书的情景。"圣障门"上方绘着圣像画《最后的晚餐》。此外，圣像壁两侧有两幅显眼的圣像，一幅是"受难基督"，另一幅是"怀抱圣婴的圣母"。此外，还有约翰等人的画像。圣障门前有一张"读经桌"（桌面呈坡形），上面摆着福音书、圣像或其他圣物。祈祷厅（亦称内中堂）是教堂里最大的空间，由立柱隔开数量不同的间堂。祈祷厅的立柱以及南、北墙上绘满福音书情节的壁画。这是教徒与上帝进行心灵交流的地方。祭坛厅是教堂的核心部分，是主逗留的地方。在祭坛厅里，最主要的位置上摆着一个方桌——供桌，其象征意义是：主曾不显形地坐在这里。此外，还有祭台（放着圣杯、圣盘、星状架、长柄勺子、刀、叉）、法衣法器和储藏室等。
④ 基辅罗斯的弗拉基米尔大公用基辅罗斯的十分之一税收供养这个教堂，故得名为十一税教堂。
⑤ 之前这里曾经竖立着多神教的别龙神像。
⑥ 据说，在19世纪还能看到这块地基。

夫专门从君士坦丁堡请来建筑师，为俄罗斯基督徒建造了这座大教堂。这座教堂的建筑设计、建造方法和细部处理都模仿拜占庭君士坦丁堡（皇城）教堂的风格，只保留了古罗斯筒形塔式教堂的外观。基辅索菲亚大教堂的主要建材是石头，其次也用大理石。此外，飞檐、墙栏还用了红板岩和涂釉瓷砖等建材。

基辅索菲亚大教堂有13个圆弧顶①，象征基督和他的12个弟子。教堂建筑恢宏、壮观（高29米，长37米，宽55米）。教堂内部使用面积约600平方米，分成5个间堂。教堂中央祭坛的突出部分绘着圣母祈祷像，圣母像下是众圣徒的圣餐仪式场面，教堂墙壁布满描绘福音书情节的壁画和马赛克镶嵌画。教堂内部设有两个塔梯，可以登上二楼的一个面积260平方米的敞厅。这个敞厅的胸墙镌刻着精美的浮雕和壁画，描绘雅罗斯拉夫大公一家的日常生活和娱乐。把世俗生活场面画在教堂里，这是索菲亚大教堂壁画的一个特色。这里既是基辅大公与下属商讨国事、接见外国使者和祈祷、祭祀之地，也是抄写文书和藏书的地方。间堂外的南、北、西各有双层露天走廊。这座大教堂的宏伟规模表明雅罗斯拉夫大公建造大型教堂以让更多人在这里进行祭祀活动的愿望②。基辅索菲亚大教堂是11世纪古罗斯的建筑艺术的一座丰碑③，对后来基辅罗斯的祭祀建筑产生了重要的影响。

12世纪，基辅的教堂基本上保留了11世纪的建筑风格和原则。但教堂的规模和尺寸渐渐缩小，结构明显简单化。如，多圆顶简化为单圆顶，5间堂减为3间堂，露天走廊也渐渐消失。然而，教堂的外观愈来愈美观，结构愈来愈实用，如基辅郊外的皮洛戈希安息教堂（1131-1136）和基里尔教堂（12世纪中叶）等。12世纪，基辅公国虽依然是古罗斯文化的一个最大的中心，但是基辅公国大公的频繁更换，连年的战争和封建割据极大地削弱了基辅公国在古罗斯的势力和地位，其文化艺术也渐渐地失去昔日的活力和辉煌。

10-12世纪，在俄罗斯是封建割据、公国林立的态势。除基辅罗斯外，切尔尼科夫、诺夫哥罗德、弗拉基米尔-苏兹达里、普斯科夫、卡里奇、波洛茨克等公国也是古罗斯的一些文化艺术中心。

切尔尼科夫公国是古罗斯的一个比较强大的公国。1030年，按照切尔尼科夫大公穆斯季斯拉夫·弗拉基米罗维奇的"订货"，希腊营造师开始建造**切尔尼科夫主显圣容大教堂（图1-19）**，这座主显圣容大教堂于1036年落成。这是一座拜占庭式风格的5圆弧顶教堂。中央圆弧顶与其他四个圆弧顶处在不同的高度，几个圆弧顶互不遮挡，有利于教堂内部的采光，也使得教堂的外观错落有致。教堂内部有一个主间堂和东、西两个间堂，主间堂内有六根柱子支撑。间堂内装嵌着多彩的壁画。教堂西北角有旋梯通往楼台。教堂的东角与几个小钟楼衔接，西南角衔接着圆弧形的洗礼室。主显圣容大教堂的内部壁画很漂亮，可以与基辅的其他几座大教堂相媲美。第一部俄罗斯英雄史诗《伊戈尔远征记》④歌颂的那位伊戈尔大公的遗骨就曾经存放在这座教堂里。但是，1756年的一场大火将这座教堂毁掉了。此外，切尔尼科夫的鲍利斯格列勃大教堂（1120-1123）、米迦勒教堂（1174）

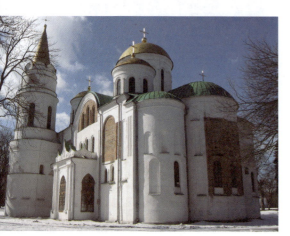

图1-19 切尔尼科夫主显圣容大教堂（1036）

① 17世纪，意大利建筑师奥克塔维阿诺·曼奇尼支持改建了教堂，使之成为一座乌克兰巴洛克风格的建筑。
② 在索菲亚大教堂里存有上百个石棺，其中就有智者雅罗斯拉夫和他的妻子伊琳娜的石棺。
③ 基辅索菲亚大教堂并不是基辅城内唯一的大教堂。基辅洞穴修道院的安息大教堂（1073-1089）也是当时的一座颇具规模的教堂。
④ 《伊戈尔远征记》（1185-1187）描述诺夫哥罗德大公伊戈尔·斯维亚托斯拉夫维奇在1185年对波洛伏齐人的一次失败的远征，从而号召俄罗斯诸大公团结起来，共同对付外敌入侵。《伊戈尔远征记》以深刻的思想性和艺术性成为古罗斯文学的一座丰碑。

和报喜节教堂（1186）也是该城在那个时期的几座有代表性的祭祀建筑物。

诺夫哥罗德公国被视为"罗斯的摇篮"，是古罗斯北方的一个强大的公国，离开诺夫哥罗德就无法想象古罗斯的文化。1045-1050年，诺夫哥罗德建造了**索菲亚大教堂（1045-1050，图1-20）**。这是古罗斯建筑艺术的又一个杰作。这座教堂的5个圆顶好像是由5个俄罗斯勇士组成的武士队，中间的勇士头戴金色头盔，他周围簇拥着4位头戴银色头盔的勇士，他们好像在一起开会……诺夫哥罗德索菲亚大教堂有露天走廊，内部有5个间堂，宽敞的楼台，还有登上楼台的塔梯。诺夫哥罗德索菲亚大教堂与基辅索菲亚大教堂有诸多不同：只有5个而不是13个圆顶，只有一排而不是两排走廊，只有一个而不是两个塔梯，教堂内的东部只有3个而不是5个半圆形的壁龛。此外，诺夫哥罗德索菲亚大教堂的长和宽都不及基辅索菲亚大教堂①。在建材使用上，诺夫哥罗德索菲亚大教堂除了使用烧制的宽平砖（基辅索菲亚大教堂主要用的材料）外，还使用卵石、石灰、水泥土等材料。该教堂的外观更简洁，墙壁更光滑平整，没有附加的灰泥和装饰。因此，这座教堂显得更加庄重和简朴。与基辅和切尔尼科夫的一些教堂建筑相比，诺夫哥罗德索菲亚大教堂受拜占庭祭祀建筑的影响较小，而更多显示出古罗斯营造术的传统和特征。

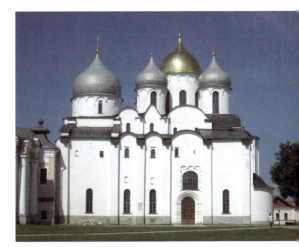

图1-20　诺夫哥罗德索菲亚大教堂（1045-1050）

12世纪30年代，诺夫哥罗德公国走上自己的繁荣发展之路，开始大规模地建造教堂。仅在12世纪下半叶的30多年中，在诺夫哥罗德城里就建成了17座石砌教堂，如，尤里修道院的格奥尔基大教堂②（1119）、安东尼修道院里的圣诞大教堂③（1117）、尼古拉-德沃利欣大教堂（1113）、报喜节教堂（1179）、彼得保罗教堂（1185-1192）等。这些教堂均把诺夫哥罗德索菲亚大教堂视为样板，是仿照它的样子建成的祭祀建筑。

弗拉基米尔-苏兹达里公国④从12世纪中叶起急速地发展起来。所以，古罗斯的政治文化中心逐渐转移到弗拉基米尔-苏兹达里公国。这个公国里建造的一些白石教堂是对古罗斯祭祀建筑艺术做出的重要贡献。如，**弗拉基米尔德米特里大教堂（1194-1197，图1-21）**、弗拉基米尔救主教堂（1189）、弗拉基米尔圣母升天大教堂（1159-1160）、苏兹达里郊外的佩列斯拉夫尔-扎列斯基城的主显圣容大教堂（1157）、弗拉基米尔安息教堂（1158-1160）等。这些白石教堂庄重朴实、线条优美、白石雕花、墙壁平整、墙缝满浆……明显受到了罗马建筑风格的影响。该公国的尤里耶夫-波尔斯基城的格奥

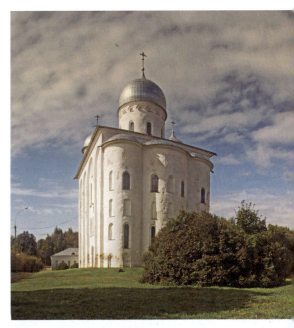

图1-21　弗拉基米尔德米特里大教堂（1194-1197）

① 长度少7.2米，宽度少15.3米，只是比后者高2米。
② 格奥尔基大教堂在规模上仅次于索菲亚大教堂，有三圆弧顶，主体的形式严谨、简洁匀称，但富有韵律。
③ 圣诞大教堂是诺夫哥罗德的教堂建筑中外形最匀称的一座三圆弧顶教堂。教堂规模不大，地基和砌墙主要用石头和平砖建成，十分牢固，保留至今。
④ 安德列·鲍戈留勃斯基（1111-1174）大公当政时期。

尔基大教堂①（1230—1234）是蒙古鞑靼入侵前弗拉基米尔公国建筑艺术的最后的一座"纪念碑"。

在古罗斯其他城市的一些教堂建筑，如普斯科夫的主显圣容教堂（1148）、三位一体大教堂（12世纪80—90年代）、**涅尔利河畔的圣母节教堂（1165，图1-22）**、波洛茨克索菲亚大教堂（11世纪60年代）、拉多戈城的安息教堂和格奥尔基教堂（1165）也表明11—12世纪古罗斯的祭祀建筑达到了较高的水平。

12世纪后半叶，拜占庭祭祀建筑对古罗斯教堂建筑的影响有所减弱，在俄罗斯大地上出现了一些塔式教堂，如，波洛茨克的圣-叶伏罗西尼耶夫修道院的主显圣容教堂（1161）、斯摩棱斯克的天使长米迦勒大教堂（1191—1194）、诺夫哥罗德的救主教堂（1198）、切尔尼科夫的帕拉斯科娃-皮亚德尼察教堂（12世纪末）就是这种教堂的范例。这些教堂保留了古罗斯教堂的圆弧顶外观，但有罗马建筑风格影响的痕迹。后来，在俄罗斯又出现了一种新型的四柱立方体、单圆弧顶教堂。如，诺夫哥罗德附近阿尔卡日的报喜教堂（1179）、普斯科夫城的米罗斯克修道院的主显圣容教堂（12世纪中叶），等等。

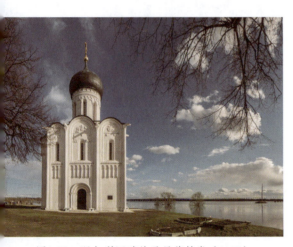

图1-22　涅尔利河畔的圣母节教堂（1165）

总的来看，10—12世纪古罗斯封建割据时期，在俄罗斯的各个公国内建造了一大批外观形状和内部装饰各异、带有地区建筑特色的教堂。但圆弧顶、圆筒形塔式的教堂是那个时期俄罗斯祭祀建筑的一种流行的模式。

蒙古鞑靼人入侵后，在俄罗斯有大量的教堂、修道院、城墙、防御工事、建筑物被毁，成千上万的俄罗斯人被屠杀，无数的文化艺术珍品和历史文物被抢走。蒙古鞑靼人的统治阻碍和破坏了俄罗斯各地的祭祀建筑的发展，但诺夫哥罗德、普斯科夫是个例外，因为蒙古鞑靼人的铁蹄没有到达那里。在诺夫哥罗德、普斯科夫依然建造了一些教堂，如，诺夫哥罗德近郊利普纳的尼古拉教堂（1292）、普斯科夫郊外的斯涅托戈尔斯克修道院的圣母诞辰教堂建筑群（1310—1311）等。

13—15世纪，诺夫哥罗德依然是古罗斯文化艺术发展的中心之一，也是大贵族、富商聚集的城市。该城的经济发展迅速，人们的生活水平较高。这些特征决定了其建筑艺术发展的独特的风格和倾向。**利普纳的尼古拉教堂（1292，图1-23）**是一座单圆顶三柱教堂，由大主教克里门特出资修建。这座教堂不同于12世纪下半叶在诺夫哥罗德流行的教堂建筑的外观。教堂正面不是由三个壁柱隔开，而是一个平面整体，半侧祭坛也由三个减到一个，传统的石灰墙皮变为石灰加石子的墙皮，这些都是传统的单圆顶三柱教堂所没有的。此外，建筑师还改变了传统的教堂建筑结构，没有使用拱状的屋顶结构。尼古拉教堂看上去敦实、坚固，体现出诺夫哥罗德的祭祀建筑的传统与创新的结合。像诺夫哥罗

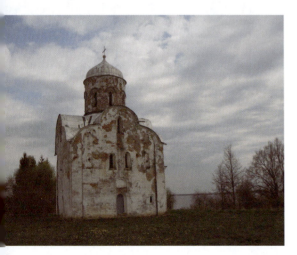

图1-23　利普纳的尼古拉教堂（1292）

① 教堂规模不大（17米×13.5米），蒙古鞑靼人入侵俄罗斯后毁掉了这座教堂。

德郊外的卡瓦列夫的救主教堂（1345）、沃洛托夫田野上的安息教堂（1352）均是这种探索性结合的例子，表现出诺夫哥罗德的祭祀建筑发展的一种过渡风格。14世纪下半叶，诺夫哥罗德的圣约翰教堂（1384）、西蒙教堂（1368）等祭祀建筑多为单圆顶、四立柱教堂，其典型特征是外部装饰的考究：教堂正面墙上的壁槽里有绘画、三角形凹槽、浮雕十字架等装饰。诺夫哥罗德城里的费多尔·斯特拉基拉特教堂（1360-1361）、**伊里因大街上的主显圣容教堂（亦称救主教堂，1374，图1-24）** 也是讲究外部装饰的祭祀建筑，显示出诺夫哥罗德建筑师的建筑理念和技术。

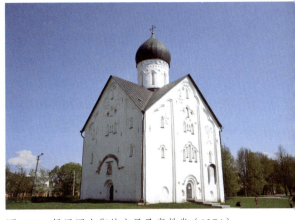

图1-24　伊里因大街的主显圣容教堂（1374）

13世纪末，莫斯科公国的疆域不断扩大，政治经济地位迅速增长，随着基辅和全俄都主教彼得进入莫斯科（1362），莫斯科渐渐变成全俄的宗教中心。在伊凡·卡利达执政时期（1325-1340），莫斯科恢复了石建筑业[①]。14世纪，为了加强城市的防御能力[②]，在莫斯科克里姆林宫里建造了石砌的安息大教堂（1326）、约翰·克利马修斯教堂（1329）、救主教堂（1328-1330）、天使长大教堂（1333）。遗憾的是，这4座教堂都未能保留下来。此外，在莫斯科远郊还修建了兹维尼戈洛德的安息教堂（1400）、科洛姆纳的安息教堂（1404）、兹维尼戈洛德的斯托罗热夫斯基修道院大教堂（1405）、谢尔吉镇的圣三一大教堂（1422）、安德罗尼科夫修道院的救主大教堂（1425-1427），等等。这些祭祀建筑的规模不大，主要用白石砌成，可以看出受到弗拉基米尔-苏兹达里一带的白石教堂建筑的影响。但是，这些教堂外观不像弗拉基米尔-苏兹达里一带的教堂装饰得那么华丽，表明莫斯科建筑师们更注重祭祀建筑的实用功能。

1480年，俄罗斯摆脱了蒙古鞑靼人的统治，开始走上全面复苏的道路。莫斯科公国在15世纪末兼并了罗斯的整个东北部，莫斯科从城市公国变成俄罗斯国家的首都，并且成为俄罗斯的文化艺术中心，结束了诺夫哥罗德、普斯科夫、特维尔等地展现古罗斯建筑发展的个别图像的时代。莫斯科中央集权国家的建立为各种建筑学派、建筑风格的相互渗透和融合创造了条件，并在此基础上促成了俄罗斯祭祀建筑的统一风格的形成。此外，俄罗斯国家财力的增加、城市商业的发展为城市建筑提供了物质条件，饰面砖等新型建材的使用也为建筑师提供了新的设计可能。

在这种社会背景下，莫斯科从全国各地请来了一些著名建筑师，还聘请意大利等国的建筑师来俄罗斯，开始建造克里姆林宫内的祭祀建筑群。

莫斯科克里姆林宫祭祀建筑群

14世纪在克里姆林宫内建成的4座教堂规模很小，且已陈旧不堪，与莫斯科的地位不大相称。因此，伊凡三世执政后，对几座旧教堂进行了改建，工程是从安息大教堂开始的。

[①] В. 叶尔莫林（1420-1481/1485），莫斯科的富商。他曾领导修建了克里姆林宫、谢尔吉-圣三一修道院等一系列祭祀建筑。此外，在他的领导下，还建造了弗拉基米尔的金门、尤里耶夫-波尔斯克的格奥尔基大教堂。

[②] 在中世纪俄罗斯，教堂、修道院是城市的防御工事。因此，在城市里容易被敌人攻破的地方往往修建一些教堂和修道院。

安息大教堂（1475–1479，图1-25） 建在原来的安息教堂（1326）旧址上①，由意大利建筑师亚里士多德·费奥拉瓦第（1415–1486）设计、普斯科夫的工匠们建造而成。

莫斯科都主教指示，应当仿照弗拉基米尔安息大教堂的样子去设计安息大教堂。于是，费奥拉瓦第去弗拉基米尔城实地观看了安息大教堂，之后还在俄罗斯各地考察了许多教堂，最后才完成了克里姆林宫的安息大教堂的设计工作。

安息大教堂是一座5个圆弧顶、5个半弧形屋顶的教堂。其基座面积为40米×35米，用白石和"费奥拉瓦第砖"②砌成。教堂正面被3条壁柱纵向隔成四块间墙，一条由小柱和拱窗组成的装饰带把正面分为上下两部分，显得很有层次感。入口拱门框饰有彩色图案，两侧是天使和圣徒像，拱门上方的壁龛绘着圣母怀抱圣婴的壁画。

教堂内部的6根立柱把空间分成12个相等的中堂（分不出中堂和耳堂）。其中5个中堂的上方有圆拱顶，其余的中堂上方是交叉拱顶。在俄罗斯教堂建筑中，交叉拱顶系首次运用，以增大教堂内部的空间。当灯光通明的时候，教堂内部的空间更显开阔，很像一个世俗的会议大厅。教堂内的圣像壁有5层，高达16米，上面绘着69幅圣像。沙皇伊凡雷帝的"皇座"就摆在这个教堂里靠近南墙的圣像壁前。

安息大教堂是在莫斯科最早建成的一座5圆弧顶教堂。这座教堂既有圆弧顶、假连拱带、柱状檐壁等俄罗斯教堂的元素，也含有意大利文艺复兴时代建筑的某些成分，是一座俄意建筑风格合璧的祭祀建筑物。

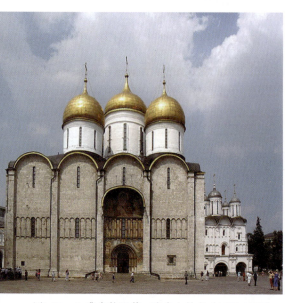

图1-25　A.费奥拉瓦第：安息大教堂（1475–1479）

天使长大教堂（1505–1508，图1-26） 是克里姆林宫内规模第二的大教堂，设计师是来自威尼斯的意大利人阿列维兹（？–1531）。

天使长大教堂的名字来自《圣经》人物天使长米迦勒③。伊凡·卡利达大公执政时期，曾在克里姆林宫内建造过一座天使长大教堂（1333），由于内部空间拥挤，教堂在16世纪初被拆掉了。1505年，伊凡三世下令建造新的天使长大教堂。新建的天使长大教堂高达21米，保留5圆顶、6立柱、5半圆形屋顶东正教教堂的外形和格局，用白石砌成，配有白石装饰。天使长大教堂在外观结构上与安息大教堂相仿，教堂正面也用壁柱纵向隔成几个间墙，同时还用一根横向的"腰带"隔为上下两部分，使教堂获得一种世俗建筑的样子。若去掉这座教堂顶部的圆弧顶，它简直就像一座世俗建筑物。

天使长大教堂是一座俄罗斯祭祀建筑，教堂内部的6根立柱把空间隔为3个间堂，这符合俄罗斯教

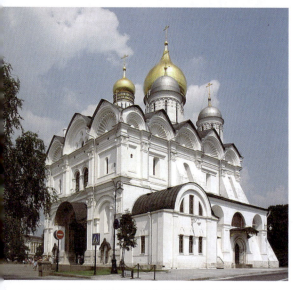

图1-26　阿列维兹：天使长大教堂（1505–1508）

① 1326年，在伊凡·卡利达大公时期，这里建起第一座单圆弧顶的白石安息教堂。由于莫斯科大火和年久失修，这座教堂的拱顶已经出现裂缝，为了避免倒塌，内外均用圆木支撑。
② 这种砖的尺寸为28厘米×16厘米×7厘米。
③ 在古罗斯，天使长米迦勒成为战胜外敌、鼓舞人民斗志的形象，人们对他尤为敬重。

堂的传统做法，但大小拱窗的组合、带植物图案的壁柱柱头、威尼斯贝壳、雕刻的顶花装饰的外观凸显意大利文艺复兴时期建筑的风格。因此，这是一座俄意建筑风格合璧的祭祀建筑。教堂内部的中央圆弧顶绘制着《祖国》一画，其余四个圆弧顶内分别有天使长米迦勒、加百利、圣母和先知约翰的画像。天使长大教堂建成之初，内部墙壁上并没有壁画，到了伊凡雷帝时期才首次出现了壁画。但那些壁画在1652-1666年被一批新绘制的壁画所遮盖，长达几个世纪之久不见天日。20世纪50年代，苏联官方决定修复这个教堂的壁画，人们才看到伊凡雷帝时期的壁画原貌。

天使长大教堂是莫斯科大公们举办各种重要仪式，诸如大公出征前的宣誓、凯旋祭祖[①]的场所，还是存放历代大公们灵柩的地方。伊凡·卡利达的灵柩最先安放这里。此后，天使长大教堂就成了莫斯科大公们和14-18世纪历代沙皇[②]灵柩的安放处。

在克里姆林宫内建成一座具有意大利文艺复兴时期建筑特征的天使长大教堂，是16世纪初俄罗斯社会文化生活中的一件大事，反映出这个时期俄罗斯祭祀建筑的世俗化倾向。

1484年在伊凡三世当政时期，在克里姆林宫的教堂广场上还修建了报喜节大教堂和圣母法衣存放教堂。

报喜节大教堂（1484-1489）是莫斯科大公的一座家用教堂，由普斯科夫建筑师克里克佐夫（生卒年不详）和梅什金（生卒年不详）设计的。在这块地段上曾有过一座木质报喜节教堂[③]，后几经改建，于15世纪80年代建成了如今的报喜节大教堂。这座教堂的外观把在普斯科夫常见的半圆形壁龛、弗拉基米尔-苏兹达里教堂的华丽装饰与早期莫斯科教堂的圆筒状主体等建筑元素糅合起来，成为一座聚合俄罗斯各地的祭祀建筑特点的大教堂。

报喜节大教堂的5圆弧顶置于圆鼓状屋顶上，中央圆顶高高地耸立在稍凸起的支撑拱门上。报喜节大教堂运用圆形拱顶（而不是帆形拱顶），这在俄罗斯教堂建筑中尚属首次，后来这种圆状型拱顶的教堂普及俄罗斯各地。

报喜节大教堂的内部空间不大，墙壁上绘有大量的圣像画和壁画。圣像壁系俄罗斯最古老的圣像壁之一。上面的圣像由著名的圣像画家费奥方·格列克和安德烈·鲁勃廖夫绘制，内容大都取自《圣经·启示录》的故事。1547年，这个教堂内部的许多圣像画被莫斯科大火毁掉。后来，从俄罗斯各地运来了大量圣像画重新装饰了这个教堂。

报喜节大教堂的几个入门的装饰华丽，门框很宽，且布满雕花图案，具有文艺复兴时代建筑的元素，但报喜节大教堂是普斯科夫的建筑师设计建造的，总体上还是显示出古俄罗斯教堂建筑的风格。

圣母法衣存放教堂（1484-1485）是一个单圆弧顶教堂。它曾是莫斯科都主教们和后来的俄罗斯东正教牧首的家用教堂。

这座教堂的半圆形拱顶由四根方柱支撑，盖在立方形主体上。拱顶上面有个圆柱形"望楼"，望楼上是顶部插着十字架的圆弧顶。教堂正面的白石墙面被隔为纵向三部分，中间部分下边是入门。四面外墙上，横向有龙骨、饰带和腰线等装饰，显得线条分明，很有层次感。

圣母法衣存放教堂与对面的安息大教堂相比，规模要小得多，因为这是座家用教堂，没有必要建造得很大。

伊凡雷帝钟楼（又名约翰·克利马修斯教堂，1505-1508，图1-27）高耸在克里姆林宫内，是整个克里姆林宫建筑群的中心。这也是个教堂，因外形像钟楼，所以叫做伊凡雷帝钟楼。伊凡雷帝钟楼是由意大利设计师福里亚金设计建造的。这个钟楼教堂高81米，由

① 如，德米特里·顿斯科伊于1480年在库利科沃战役大败敌酋马麦归来后，就曾经在这里祭祖。
② 在这里安放的主要有伊凡·卡利达、伊凡三世、伊凡雷帝、德米特里·顿斯科伊、米哈伊尔·舒伊斯基、米哈伊尔·罗曼诺夫、阿列克谢·罗曼诺夫等人的灵柩。
③ 相传，1291年这里曾有过一座木质的报喜节教堂，14世纪末又建成一座单圆弧顶教堂，1416年该教堂被拆除，在原地建成一座3圆弧顶教堂。

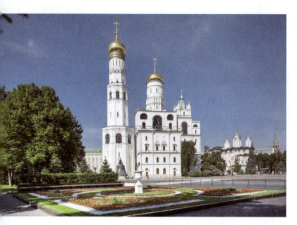

图1-27 福里亚金（小）：伊凡雷帝钟楼（1505-1508）

白色大型石板地基、砖墙和拱顶3层构成。底层墙壁有5米厚，内部空间很小（5米×5米）；第二层墙壁厚度减半，墙内有金属细条，内外的砖头均涂成白色；第三层墙壁厚度不到1米。钟楼顶部八棱塔上安放着插着十字架的圆弧顶，很像从塔顶长出来的一颗蘑菇，这个圆弧顶的尺寸不大，是沙皇鲍利斯·戈都诺夫执政时①才加上去的。

伊凡雷帝钟楼里总共挂着21口大钟，钟名各异②，重量不一。如今，很难听到钟声齐鸣，因为它们已成为珍贵的纪念文物，而不当做教堂的大钟使用了。

伊凡雷帝钟楼在克里姆林宫祭祀建筑综合体中起着重要的作用，它似乎把克里姆林宫的几座教堂收拢在自己的周围，构成克里姆林宫的祭祀建筑群，成为整个莫斯科城市建筑的中心。

克里姆林宫的安息大教堂、天使长大教堂、报喜节大教堂、圣母法衣存放教堂和伊凡雷帝钟楼是15-16世纪俄罗斯教堂的标志性建筑，代表着那个时期的俄罗斯祭祀建筑的水平。

俄罗斯角锥顶祭祀建筑

圆弧顶是俄罗斯东正教教堂的一个必具的特征。然而，对于擅长木建筑的古罗斯营造师来说，木质圆弧顶教堂建造起来比较困难，而角锥顶教堂易于修建，所以早在11世纪在维什哥罗德等地就出现了木质角锥顶教堂。某些祭祀建筑的研究者③甚至认为角锥顶教堂应该是俄罗斯祭祀建筑的一个固有特征。

1513年，在亚历山大罗夫镇落成的三位一体教堂（如今叫圣母节教堂）是最早的一座用石头建造的俄罗斯角锥顶教堂。之后，角锥顶石教堂在俄罗斯遍地"开花"。角锥顶教堂不同于圆弧顶教堂，它给人以塔形建筑的印象，是16世纪俄罗斯祭祀建筑艺术的一个巨大的变化，标志着俄罗斯祭祀建筑的世俗化开始④。

主升天教堂（1528-1530，图1-28）坐落在莫斯科的科洛缅斯科耶⑤庄园里，是俄罗斯最早的角锥顶教堂之一，也是在俄罗斯保留至今的一座八锥面石砌角锥顶教堂。相传，这个教堂是莫斯科

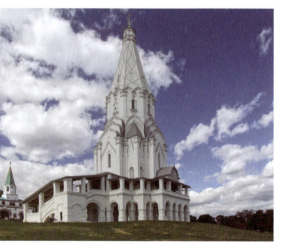

图1-28 彼得·阿尼巴列：科洛缅斯科耶主升天教堂（1528-1530）

① 大约在1600年。
② 在后来增建的那层上挂着3口大钟，最重的叫安息大钟，有65.32吨；另一口大钟叫警报钟，重达32.76吨；最轻的大钟也有13.07吨。其他的18口大钟挂在钟楼的底层和二层，除了3口未命名外，其他的均有名称，如，底层的大钟叫"天鹅""狗熊""宽钟""诺夫哥罗德钟""罗斯托夫钟""小镇钟"；第二层的叫"新钟""未名钟""丹尼尔钟""聋钟"，等等。
③ 如，著名的俄罗斯建筑史研究者П. 马克西莫夫和Н. 沃罗宁。
④ 17世纪中叶，牧首尼康宣布角锥顶教堂不符合东正教的礼仪，禁止建造这种教堂。
⑤ 这是大公和皇家的世袭庄园。在16世纪，这个庄园里建成了瓦西里三世的一座宫殿。后来沙皇阿列克谢·米哈伊洛维奇在这里又建造了一座构造奇特的木质宫殿。

大公瓦西里三世为纪念伊凡雷帝的诞生而下令建造的，建筑师是意大利人彼得·阿尼巴列（？-1539）。

主升天教堂是一座塔式建筑，用砖头和白石建成。教堂基座的面积不大，内部面积也仅有100多平方米，但教堂高62米，角锥顶高高地耸入云霄，显得十分雄伟。主升天教堂主体由上下两层构成。上层是八面锥体，由依墙方柱、阶梯拱门和拱顶组合在一起，支撑着巨大的角锥体；下层是四面锥体，其上部被三排盾状装饰①巧妙地遮住，与八面锥体上层连接得天衣无缝，根本看不出这两部分是如何衔接的。外墙的壁柱和飞檐很多，教堂四周围着一圈双层敞廊，整个教堂外观呈现出哥特式建筑的对称和谐。主升天教堂的外观、柱式、哥特式的高三角形前冲与传统的十字架圆弧顶教堂建筑外观截然不同，呈现出俄罗斯祭祀建筑的一种崭新的形式和风格。

瓦西里升天大教堂②（又名圣母节大教堂，1555-1561，图1-29）屹立在莫斯科克里姆林宫外的红场上，是俄罗斯中世纪祭祀建筑的一座丰碑。

瓦西里升天大教堂由普斯科夫的一位绰号叫巴尔玛的建筑师雅可夫列夫（生卒年不详）设计的。这个大教堂的建成是沙皇伊凡雷帝"还愿"的产物。1552年，沙皇伊凡雷帝准备出征喀山，要与鞑靼人决一死战。在圣母节那天，他站在圣母像前，祈求圣母保佑他在喀山战胜鞑靼人。喀山战役胜利后，伊凡雷帝感谢圣母对他的帮助和庇护，遂下令建造圣母节大教堂，即瓦西里升天大教堂。

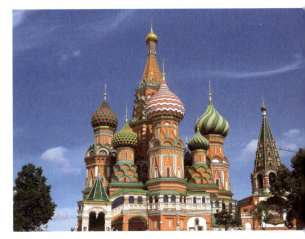

图1-29 雅可夫列夫：莫斯科红场瓦西里升天大教堂（1555-1561）

瓦西里升天大教堂最初是木制教堂，后来改为砖石结构。这座大教堂历经多次的改建和重修，最后成为一个角锥顶和圆弧顶组合的东正教祭祀建筑群。这座教堂有9个顶部。中央的角锥顶最高，锥度为45度，高度达65米。其他的均为圆弧顶。8个圆弧顶的形态各异、色彩斑斓，分两层坐落在八个方向，围着中央的角锥顶，连接平台把9个"塔顶"连在一起，成为一个有机的整体，金色、蓝色、绿色的圆弧顶象征着胜利的喜庆和永恒的欢乐。

从航拍可以照出8个圆弧顶构成的八角星状，八角星有几个象征意义。首先，数字8能让人联想到基督复活③和基督第二次降临的"第八世纪王国"；其次，八角星状由处在两个层面的四方交织而成，象征四部福音书传向四面八方……

瓦西里升天大教堂内部空间不大，布置得也比较简洁，不像其他东正教教堂那样华丽，壁画大都是一些白底上的单色画，最主要的一幅壁画是《主进耶路撒冷》。

大教堂没有地下室，但有一个坚实的、砖墙壁厚达3米的底层。16世纪末之前，这个底层用作沙皇的国库，储藏过圣像、金条以及其他一些极为贵重的物品。

瓦西里升天大教堂建在克里姆林宫红墙外的广场上有其特殊的用途：伊凡雷帝希望全莫斯科的信徒都能来这里祈祷，整个广场仿佛是教堂的祈祷厅，而瓦西里升天大教堂就像教堂的祭坛。

瓦西里升天大教堂是俄罗斯祭祀建筑的一个奇葩，一座"举世无双的建筑"，标志着俄罗斯教堂建筑发展的新阶段。从不同角度观看，瓦西里升天大教堂都十分雄伟壮观，给

① 这是古罗斯木建筑物常用的装饰图案。
② 瓦西里升天大教堂又名波克罗夫大教堂（Покровский собор），"波克罗夫"（Покров）是俄文圣母节的音译，因此瓦西里升天大教堂也译为"圣母节大教堂"。它被这样命名，是因为伊凡雷帝认为圣母帮助了他。至于这座教堂为什么又称为瓦西里升天大教堂，是因为俄罗斯著名的圣愚瓦西里死后葬在该教堂的副祭坛。
③ 按照古犹太日历算法，基督是在第8日复活的。

人美轮美奂的感觉。俄罗斯著名的文化学家Д. 利哈乔夫形象地说这个教堂像"一株偌大的植物，一簇盛开的花丛"。

瓦西里升天大教堂命运多舛，在历史上它曾有几次险遭被毁的命运，但最终还是奇迹般地保留下来①。如今，这座大教堂属于俄罗斯国家保护文物并列入联合国教科文组织的世界遗产名单。

17世纪上半叶，角锥顶教堂建筑在俄罗斯各地得到了普及。如，莫斯科南郊梅德维德科沃的圣母节教堂（1634-1635）、乌格利奇城的阿列克耶夫修道院的安息大教堂（1628）、莫斯科谢尔吉-圣三一修道院内的圣佐西玛和萨瓦基教堂（1635-1637）、莫斯科的圣母诞辰教堂（1649-1652），等等。这些角锥顶教堂建筑轻巧、挺拔，失去圆弧顶教堂的庄严、肃穆，凸显出祭祀建筑的"世俗化"倾向。

图1-30 尼基特尼科夫院内的圣三一教堂（1631-1634）

大商人和教区教民在祭祀建筑的世俗化上起了很大的作用。因为他们是这种祭祀建筑的"订货人"，建筑师是按照大商人和教民的要求设计的。莫斯科的富商Г. 尼基特尼科夫院内的圣三一教堂（**1631-1634，图1-30**）就是17世纪的一座具有明显世俗化特征的俄罗斯教堂。在众多的俄罗斯祭祀建筑中，很少有过如此复杂、如此不对称的结构，显示出教堂建筑世俗化的革新特征。后来，在莫斯科及其郊外还建造了许多这样的教堂，如，别尔谢涅夫卡的尼古拉教堂（1656-1657）、奥斯坦基诺的圣三一教堂（1678-1692）等。

祭祀建筑的世俗化引起了俄罗斯东正教教会的不安和抵制。牧首尼康②上任后第二年，就下令禁止在俄罗斯修建角锥顶教堂，而把五圆顶教堂定为祭祀建筑的规范。然而，尼康的禁令无法阻挡俄罗斯祭祀建筑的世俗化进程。17世纪下半叶，弗拉基米尔省吉尔扎奇的主显圣容教堂（1856）、莫斯科省伊斯特拉的复活大教堂（1858-1866）、雅罗斯拉夫尔的弗拉基米尔圣母像教堂（1678）、莫斯科省安宁诺的征兆教堂（1690）、伊凡诺沃省泰科沃的先知伊利亚教堂（1694-1699）等角锥顶教堂依然拔地而起，这表明这种教堂在俄罗斯的普及程度及其"顽强的"生命力。

"纳雷什金风格"祭祀建筑

17世纪初，俄罗斯建筑的世俗化进程已不可逆转，甚至在莫斯科内城和修道院的院墙建筑上也出现了追求华丽、美观的世俗倾向。莫斯科的新圣母修道院、顿斯科伊修道院、圣-丹尼洛夫修道院、谢尔吉-圣三一修道院墙上端装饰的饰物（瓷砖、白石刻花的锥顶）就是最好的例证。17世纪末，在俄罗斯渐渐形成了建筑的"纳雷什金风格"（亦称早期"莫斯科巴洛克"）。"纳雷什金风格"是一种受西欧巴洛克建筑风格影响的注重装饰的

① 传说，1812年拿破仑十分喜欢这个教堂，想把它运往巴黎，但是由于当时的技术所限而打消了念头。后来他撤离莫斯科的时候，命令把这座大教堂与克里姆林宫一起炸掉。导火索已经点燃，眼看就要引爆炸药，这时莫斯科城头突然下起一场暴雨，将导火索浇灭了。瓦西里升天大教堂得以保存下来。

十月革命后，1918年9月，苏维埃政权下令关闭这座教堂，大祭司约翰·沃斯托尔戈夫被处决，教堂财产被没收，教堂的大钟也被拉到炼铁厂化成铁水……30年代，当时主管宗教事务的人民委员拉扎利·卡冈诺维奇（基督救主大教堂就是他建议斯大林将之炸毁的）向斯大林建议把这座大教堂迁走，以供在红场上举行节日阅兵游行活动。据说，斯大林没有采纳他的建议。其实，是著名的建筑师П. 巴拉诺夫斯基阻止了这座大教堂的拆迁。当官方让他考虑拆迁方案的时候，他断然拒绝拆迁这座教堂，还冒着生命危险上书斯大林，激烈地批评了拆迁方案。

② 牧首尼康（1605-1681），1652年起任俄罗斯东正教会的牧首。

崭新的建筑形式，在祭祀建筑和世俗建筑中均有体现。这种风格的教堂大都建造在大贵族的庄园和领地，所以最初有人称之为"领地建筑"。后来"纳雷什金风格"建筑走出贵族领地，普及俄罗斯的城乡各地。

"纳雷什金风格"教堂由上下两部分构成。下部一般为四角形，上部为八边形，即"四角形基座上的八角楼"。其特征是整体结构的明快对称、顶端挺拔、层次分明、装饰丰富、色彩艳丽、细部加工精细。莫斯科的菲里圣母节教堂（1690-1693，图1-31）、莫斯科的鲍利斯格列勃教堂（1688）、圣三一-雷科沃村的圣三一教堂（1695）、乌波拉村的救主教堂（1694-1697）就是这种风格的祭祀建筑文物。

图1-31　П.波塔波夫：莫斯科的菲里圣母节教堂设计图

菲里圣母节教堂坐落在莫斯科河右岸，莫斯科北郊菲里村的纳雷什金①庄园里。1690年，建筑师П.波塔波夫②按照大贵族Л.纳雷什金的"订货"设计了这座家用的圣母节教堂，纳雷什金风格因这座教堂的建筑特征而来。这座5层塔式祭祀建筑是教堂与钟楼的合一，最顶层是钟楼，下两层是教堂。一层叫做圣母节教堂，有拱形回廊环绕，冬天可以供暖；二层叫非人工救主教堂，为纳雷什金亲自命名，以感谢救主在17世纪初俄罗斯历史的混乱时期拯救了他的性命。此外，还有三座宽敞的露天台阶通到教堂入口。因为教堂为大贵族纳雷什金家族使用，所以内部面积很小。然而，老橡木地板、精雕的圣像壁③、独具一格的拱门、圣像画"三位一体"、教堂内部的一切营造出肃穆的气氛，显示出主人的地位、身份、财富和华贵。

圣母节教堂的白石依墙柱、欧式回廊、彩色玻璃窗④、精美的白石雕充分展现出巴洛克建筑风格和装饰的华美特征。这座教堂宛如一座玲珑塔，被称作"俄罗斯建筑皇冠上的一颗钻石"，美得令人赞叹和窒息。

"纳雷什金风格"标志着中世纪俄罗斯建筑的结束和18世纪俄罗斯建筑史的开始。18世纪，俄罗斯建筑师借鉴和学习意大利的巴洛克建筑风格，形成了俄罗斯巴洛克建筑艺术。

彼得保罗要塞大教堂（1712-1733，图1-32）屹立在彼得堡市中心的彼得保罗要塞里，是18世纪的一座巴洛克风格的教堂，但已具有古典主义建筑的某些成分。

彼得保罗大教堂由瑞士血统的俄罗斯建筑师多梅尼科·特列吉尼（1670-1734）按照彼得大帝的命令设计⑤。这个教堂的落成与其说是为了纪念圣徒彼得和保罗，莫如说是赞扬彼得大帝的强国思想。

彼得保罗大教堂高达122.5米，曾是彼得堡城内最高的建筑物。这座教堂既不是传统的十字架5圆弧顶教堂，也不是17世纪兴起的四角形基座上八角锥顶教堂，而是一个体积递减的楼层式的长方体建筑物。这个教堂正面为蔚蓝色与白色，顶部为金色和银白色。教堂的外观简约，浅黄色的外墙、金色的顶部、朴实的外部装潢符合早期巴洛克建筑风格，很像一个塔式风格的欧洲世俗建筑。唯有教堂长长的尖顶⑥上那尊拿着金色十字架的天使雕像，

① Л.纳雷什金（1664-1705）是大贵族，彼得大帝的亲国舅，只长彼得大帝4岁。
② П.波塔波夫（生卒年不详）是位农奴出身的设计师，莫斯科新圣母修道院和波克罗夫卡的安息大教堂据传有可能是他设计的，也有人认为这些教堂是纳雷什金风格的奠基人之一，设计师Я.布赫沃斯托夫的设计作品。
③ 圣像壁的建筑师是К.佐洛托廖夫。由于教堂内部面积不大，圣像壁较窄，只能向纵向发展，成为9层圣像壁。
④ 这是彼得大帝赠送的。据说，彼得大帝多次光临这座教堂。
⑤ 据说，彼得大帝亲自参加了彼得保罗要塞的建筑设计工作。
⑥ 长度为40米（亦有说34米）。

才会让人想到这是一座教堂。

教堂内部装饰富丽堂皇。圣像壁位于教堂东墙的祭坛后面，形状像一个凯旋门，上面有43尊圣者雕像，还刻着一些盾牌和交叉的剑，以彪炳俄罗斯将士在北方战争中的胜利。参加雕刻的有来自莫斯科的40多位雕塑家、细木匠和金匠。彼得保罗大教堂不像其他的东正教教堂，内部没有壁画，可有18幅福音书题材的油画。暖色的墙壁、高大的厅柱①、偌大的窗户、镀金的讲台、众多的雕塑、巨幅的油画②，这一切让教堂内部更像是大贵族官邸的华丽大厅，而不是教堂的祈祷厅。

彼得保罗大教堂还是存放俄罗斯帝国的历代沙皇灵柩的地方，彼得大帝及其家族的一些成员的灵柩就安放在这里。

古典主义风格的祭祀建筑

18世纪下半叶至19世纪初，俄罗斯巴洛克风格建筑衰落，开始了俄罗斯古典主义建筑时代。18-19世纪，在彼得堡、莫斯科和其他城市出现了许多古典主义风格的建筑物③。在古典主义风格的祭祀建筑④中间，彼得堡喀山大教堂和伊萨基大教堂很有代表性。这两座教堂是俄罗斯古典主义祭祀建筑艺术的丰碑，在彼得堡的城市建筑格局中占据重要的位置。

喀山大教堂（1801-1811，图1-33）的设计师是A.沃罗尼欣（1759-1814）。沃罗尼欣是俄罗斯古典主义风格建筑的一位代表人物。他曾是A.斯特罗加诺夫家的农奴，后来成为自由民。18世纪90年代，他在莫斯科学习绘画和建筑，师从建筑师巴仁诺夫，还出国去瑞士和法国深造，回国后成为皇家艺术院教授。沃罗尼欣早期设计的建筑物规模较小，可造型华丽美观，具有巴洛克建筑风格。后来，沃罗尼欣的建筑设计渐渐转向古典主义。他的古典主义建筑设计的代表作是彼得堡的喀山大教堂。这座宏伟的祭祀建筑屹立在彼得堡的涅瓦大街一侧的广场上，显示出俄罗斯帝国的力量和强大。

喀山大教堂建成以前，在彼得堡曾有过一座规模不大的巴洛克风格的喀山教堂，由建筑师M.杰

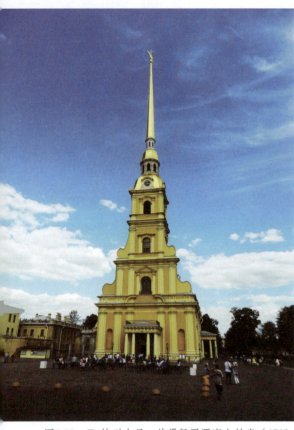

图1-32　Д.特列吉尼：彼得保罗要塞大教堂（1712-1733）

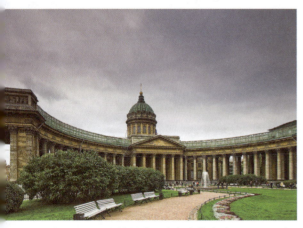

图1-33　A.沃罗尼欣：喀山大教堂（1801-1811）

① 厅柱为绿色和玫瑰色的大理石。
② 有18幅圣经福音书题材的画作。
③ 如，C.切瓦金斯基和Ф.阿尔古诺夫设计的彼得堡的谢列缅捷夫宫（1750-1755）、K.勃朗克和Ф.阿尔古诺夫设计的莫斯科库斯科沃庄园的库斯科沃宫（1769-1775）、A.科科林诺夫和Ж.瓦连-杰拉蒙特设计的艺术院大楼（1764-1788）、B.拉斯特雷利设计的斯特罗加诺夫公爵宫（1754），等等。
④ 如，Ю.费里登设计的彼得堡叶卡捷琳娜教堂（1768-1771）、A.米哈伊洛夫设计的彼得堡叶卡捷琳娜教堂（1811-1823）、B.斯塔索夫设计的彼得堡主显圣容大教堂（1827-1829）、A.沃罗尼欣设计的喀山大教堂（1801-1811）、A.蒙费兰设计的伊萨基大教堂（1818-1858），等等。

姆佐夫在1733—1737年设计建成。那座教堂在18世纪一直是沙皇举行重大国务活动的场所。正是在这个教堂里，大主教Д. 谢切诺夫于1762年6月28日宣布叶卡捷琳娜二世为"全俄女皇"。后来，人们为了建造新的喀山大教堂而拆掉了旧的喀山教堂，又清除了周边一些建筑，辟出喀山大教堂前面的广场。

沙皇保罗一世是修建喀山大教堂的倡议者。1781—1782年，保罗漫游欧洲时，就看中了意大利罗马的圣彼得大教堂，他希望能在彼得堡建成一座类似的大教堂。1799年，保罗一世登基后不久，就下诏书在全国范围内招标建造喀山大教堂。在当时众多的设计方案中，建筑师沃罗尼欣的设计方案中标[1]。喀山大教堂于1801年8月27日破土动工，经过10年的建设后落成[2]。

沃罗尼欣设计喀山大教堂时，充分考虑到沙皇保罗一世的圣旨，即它的外观要与意大利罗马的圣彼得大教堂相似，还要有开放式柱廊，但在建筑处理上与罗马圣彼得大教堂有所不同，因为这毕竟是一座建造在彼得堡的东正教大教堂。

设计喀山大教堂时，沃罗尼欣首先遇到的难题是教堂的朝向问题。按照东正教教堂建筑的要求，祭坛应坐西向东，因此教堂正门应开在西面。可喀山大教堂的北面是彼得堡最繁华的涅瓦大街，是教徒进出教堂的最佳地方。这样一来，若教堂正门面向涅瓦大街，那么就不是向西而是向北，这有悖东正教教堂的朝向传统；若保持祭坛面向东，那么教堂正门对着的方向就不是涅瓦大街，而是一条小街。因此，为了不违背东正教教堂的朝向传统，沃罗尼欣让祭坛依然面向东方，然而把面对涅瓦大街的喀山大教堂北侧设计出一组开放式廊柱，显示这个祭祀建筑的宏伟和魅力，这是沃罗尼欣的一次成功的尝试。

喀山大教堂是一座后期古典主义（帝国风格）教堂，也是彼得堡城内最大的教堂之一。大教堂的长度为72.5米，宽56.7米，由主体部分和两侧的弧形柱廊构成。每侧的柱廊长度为42.7米。面对着涅瓦大街的北侧柱廊是喀山大教堂最壮观的部分。这侧的96根圆柱分成4排，构成开放式的半弧形柱廊，把大教堂的整个主体部分遮起来，只露出教堂中央的一座高达70米的望楼和圆顶。教堂北侧的半弧形柱廊像一只巨鸟展开双翼拥抱着面前的广场……

喀山大教堂墙壁上有若干大型窗户，外部装饰的浮雕、花纹图案十分精细考究，具有很高的艺术价值。教堂东门上方是雕塑家И. 马尔托斯的大型浮雕作品《摩西在荒原琢水》，西门上方是雕塑家И. 普罗科菲耶夫的浮雕作品《铜蛇十字架节》，此外，还有其他的雕塑作品。

喀山大教堂外壁的装饰、廊柱的外层、柱形栏杆和浮雕材料全部用多孔石灰石。多孔石灰石是一种特殊的建材，刚被挖出来的时候柔软，容易用刀和锯做成各种精细的饰面，但遇空气后就会愈变愈硬。这构成喀山大教堂运用建材的一个特色。

教堂北侧的街心广场中心有大理石的喷泉，大教堂北侧的两边分别竖立着1812年卫国战争的俄军统帅库图佐夫元帅和巴克莱·德·托利将军的雕像纪念碑。

喀山教堂内部宽敞明亮，像一座装饰豪华的宫殿。厅内有56根玫瑰色的芬兰大理石方柱，分两排把内部空间隔成三间堂。教堂中间的4根塔柱支撑着工整、轻巧的望楼圆顶。圆顶直径为17.7米，外部用散射状的锻铁肋骨[3]支撑，四周有圆形窗户便于下面的空间采光。圣像壁[4]用白银铸成，地上铺的是马赛克大理石地板，教堂北侧有"入天堂之门"的铸铜大门。

[1] A. 扎哈罗夫、Ч. 卡梅伦、Дж. 夸伦吉、В. 斯塔索夫、米哈伊洛夫兄弟等著名的建筑设计师都参加了这次竞标。
[2] 1800年11月14日，沃罗尼欣的设计方案中标。1801年1月17日，沙皇保罗一世下诏书，为该大教堂拨款284.34万卢布。
[3] 这是俄罗斯建筑师首次使用金属肋骨做圆弧顶的骨架。曾经有人怀疑这种结构的牢固性，但金属肋骨的圆弧顶经受住时间的考验，显示出其技术的完美。
[4] 由К. 托恩在1830年设计。

喀山大教堂保存着1812年卫国战争和1813-1815年俄军进攻法国的许多战利品。其中有107面拿破仑各兵团的战旗、8个城堡和17座城市的钥匙，还有法国元帅达武的手杖，等等。1813年，库图佐夫元帅的骨灰安放在这里。如今，他的灵柩安置在北侧的副祭坛的墓室里。墓碑上方墙上镶着一块红色大理石板，上面刻着纪念性文字。

如今，喀山大教堂这座古典主义风格的祭祀建筑成为彼得堡的一景，吸引着俄罗斯国内外的游客参观。

伊萨基大教堂（1818-1858，图1-34）是俄罗斯最后一座古典主义风格的大型建筑，也是彼得堡规模最大的东正教教堂之一。这座教堂是为了纪念达尔玛茨克城的圣者伊萨基而建的，建筑设计师是奥古斯特·蒙费兰。

蒙费兰（1786-1858）是法裔俄罗斯建筑师。他出生在巴黎近郊的一个马术教练的家庭。1806年入皇家建筑学校学习，1816年应沙皇亚历山大一世之邀来到彼得堡，担任皇宫建筑师直到去世。伊萨基大教堂是他设计的一个杰作，与莫斯科基督救主大教堂成为俄罗斯祭祀建筑的"双雄"。

在彼得堡曾经先后有过三个伊萨基教堂①，最后一座伊萨基教堂②不符合沙皇亚历山大一世的心意，因此，他于1810年下令在全国招标改建伊萨基大教堂。A. 扎哈罗夫、A. 沃洛尼欣、B. 斯塔索夫、Д. 夸伦吉、Ч. 卡梅伦等众多的著名建筑师投标，结果无人中标，因为他们的设计方案不是改建，而是重建教堂，这不符合亚历山大一世的想法。1813年，沙皇宣布新一轮的招标，法裔建筑师O.蒙费兰的方案③中标。大教堂于1819年6月26日正式起上动工。

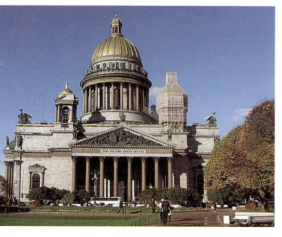

图1-34 O.蒙费兰：伊萨基大教堂（1818-1858）

但开工不久，人们就发现蒙费兰的设计方案有许多疏漏乃至错误，于是专门成立了一个由B. 斯塔索夫、A. 梅里尼科夫、A. 别坦库尔、K. 罗西、A. 米哈伊洛夫等著名建筑师组成的建筑委员会修改蒙费兰的设计方案。他们保留了蒙费兰设计的伊萨基大教堂外观，而对教堂内部空间和一些布局作了修改，蒙费兰听取了建筑师们的合理意见和建议，又拿出伊萨基大教堂的新的设计方案，这个新方案在1825年获得批准，随后伊萨基大教堂的建设重新开始。

伊萨基大教堂是古代建筑艺术与现代建筑艺术成就的结合，它的建设成为新技术手段的试验场。为了给伊萨基大教堂运送建材，人们专门铺设了铁轨，设计了起重机、转向轴承等设施。沙皇尼古拉一世和正教院关心伊萨基大教堂的建设，对建设的全程进行了监督。

① 1710年彼得堡刚建城，在靠近海军部大厦有一座带小钟楼的木制教堂。这座教堂本来是为彼得大帝而建的，彼得与妻子叶卡捷琳娜的婚礼就是在这个教堂举行的。因彼得大帝生日与拜占庭修士伊萨基的纪念日相吻合，故起名为伊萨基教堂。这个教堂的建筑简朴，几乎没有什么装饰，符合彼得大帝执政初期的俄罗斯祭祀建筑的风格。1717年，在涅瓦河畔，也就是距离如今大型雕塑作品《青铜骑士》不远的地方，建筑师Г. 马塔尔诺维设计了一座多层钟楼的石制大教堂，名字也叫伊萨基教堂（于1727年建成）。但是，这座教堂建成后地基受涅瓦河水的冲刷严重受损，1735年的彼得堡大火又几乎将之毁于一旦。

② 1768年，按照建筑师A. 里纳尔基的设计方案开始建造第三座伊萨基教堂。教堂的工期拖了很久，其间换了另一位建筑师B. 博勃连纳，他对里纳尔基的设计做了较大的改动，结果建成一座不符合彼得堡城古典主义建筑风格的伊萨基大教堂。一位名叫阿基莫夫的青年军官从英国回到彼得堡，见到这座新建的伊萨基大教堂后，写了一首打油诗，讽刺其建筑的低矮和风格的不协调。他把打油诗贴在教堂正门的时候被抓，遭到割舌和割双耳的酷刑，之后被流放西伯利亚。

③ 蒙费兰为中标一下子提出24种设计方案：其中有拜占庭式的、哥特式的、文艺复兴时代的、古希腊风格的，甚至还有中国建筑风格的和印度建筑风格的。审核了蒙费兰提供的所有方案之后，沙皇亚历山大一世圈定了古典主义风格的伊萨基大教堂方案。

伊萨基大教堂属于十字架圆弧顶的祭祀建筑，它的基座为方形①，建筑主体部分呈立方体②，教堂中央有一个巨大的镀金圆弧顶望楼③，弧顶上插着包金十字架④。圆弧顶为钢筋支架，它有三层相互关联的外壳。最下一层外壳为半球形，垂直放在铸铁横梁上；铸铁横梁构成第二层锥体外壳支撑着天窗；第三层外壳是用铜板包着圆弧顶的表层⑤。中央圆弧顶望楼被24根圆柱⑥环绕，四周还有4个尺寸较小的圆弧顶坐落在方体结构的钟楼上。

伊萨基大教堂的正面、后面和两个侧面均有柱廊。正面和后面的柱廊由16根高大的圆柱构成，两个侧面的柱廊由8根圆柱构成。每根圆柱⑦都是用整块花岗岩凿刻打磨出来的，花岗岩采自彼得堡的维堡山区，通过水路运到彼得堡，之后研磨加工后固定。教堂每一面的柱廊上方有三角门楣，每个门楣内装饰着取自圣经故事的浮雕作品。教堂正面的外墙贴着浅灰色大理石贴面⑧，内部装修使用了大理石、玉石、天青石和斑岩等高档建材。

伊萨基大教堂的入门两侧有两排立柱"镶边"，立柱由贵重的天青石加工而成。内部空间宏大，面积达4千多平方米。3个祭坛⑨可供12000人同时做祈祷。祈祷厅富丽堂皇，装修⑩使用了青铜、天青石、孔雀石、斑石等贵重的岩石；圣像壁由意大利白大理石和马赛克镶板结合而成；地板为灰色大理石，上面镶着红石英花边的马赛克。

教堂墙壁上有62幅马赛克画，图案多样，色彩丰富。此外，还有19世纪俄罗斯著名画家K. 布留洛夫、Ф. 布鲁尼、Ф. 利斯、И. 布鲁欣等人绘制的150多幅油画。教堂的外部（圆弧顶下部周围、外墙拐角处、三角门楣的两角和顶部）和内部有几百尊雕塑，其中有П. 克洛德、B. 维塔利、H. 皮缅诺夫、A. 洛加诺夫斯基等著名雕塑家的雕塑作品。为伊萨基大教堂制作雕塑，他们还使用了当时最新的电铸术。

伊萨基大教堂建造了将近40年，有几十万人参加了建设，总造价为2300万卢布，仅教堂的装饰用金就达410公斤，可谓耗资、耗工巨大。但是，伊萨基大教堂成为彼得堡的一座标志性的祭祀建筑，与海军部大厦一起融入元老院广场的总构图之中。

卫国战争期间，伊萨基大教堂的金色圆弧顶和圆柱被法西斯飞机轰炸而遭到重创，但战后得以修复，如今依然以其古典主义建筑的全部壮美呈现在世人面前。

"俄罗斯风格"的祭祀建筑
莫斯科基督救主大教堂（1837—1883，图1-35）是为了纪念1812年卫国战争的胜利而建造的一座祭祀建筑。早在拿破仑法军逃离俄罗斯的时候，沙皇亚历山大一世就产生了要在莫斯科建造一座基督救

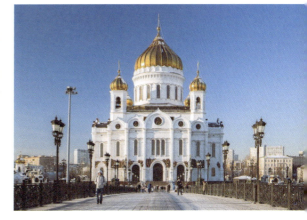

图1-35　K. 托恩：莫斯科基督救主大教堂（1837—1883）

① 蒙费兰深知这个建筑物地基的重要性，因此，地坑中打进去的松树桩有24000（亦说10762）根之多。每根树桩直径为26—28厘米，长度为6.5米，木桩间隔为26—28厘米。这是一项人海工程，仅地基建设就有12.5万人参加。
② 高101.5米，长111.28米，宽97.6米，占地面积10863平方米。
③ 这个圆弧顶的外部直径25.8米，跨度直径为22.15米。圆顶总重量2226.5吨。其中金属用量为490吨铁，另耗费990吨铸铁、49吨青铜、30吨黄铜。
④ 高度为3.45米。
⑤ 建筑师蒙费兰模仿了伦敦圣保罗大教堂的圆顶结构。
⑥ 每根圆柱高度14米，重量为62吨。
⑦ 每根柱高17米，重114吨。
⑧ 教堂墙壁厚度为2.5—5米，外墙的大理石贴面厚度为50—60厘米，内墙大理石贴面为15—20厘米。
⑨ 主祭坛是献给伊萨基的，右祭坛是献给亚历山大·涅夫斯基的，左祭坛是献给受难者叶卡捷琳娜的。
⑩ 内部装修花费了整整15年的工夫。

主大教堂的想法。5年之后（即1817年10月12日），基督救主大教堂的奠基仪式在麻雀山上隆重举行。这个教堂最初是由俄罗斯建筑师K.维特贝格（1787-1855）设计的。维特贝格理解沙皇亚历山大一世的意图，他要把基督救主大教堂建在麻雀山①的坡前广场上，让莫斯科人都能看到它。

设计基督救主大教堂之前，维特贝格认真研究了古典主义建筑的风格，既考虑到东正教教堂的种种"戒律"，也顾及古典主义建筑的要求，同时又要有自己的创造性发挥。维特贝格的设计方案得到同时代的一些建筑师的认可，他们认为维特贝格的方案的新意在于教堂的棺材状的方体外观以及其十字形地基的象征意义。

基督救主大教堂由三层组成，寓意基督诞生、主显圣容和基督复活。同时，这三层也表现人与上帝的联系。第一层在地下，象征坟墓，1812年为国捐躯的英雄应在这里长眠；第二层在地上，其结构形状是十字架，这是大教堂的主体。"十字架属于人的精神生活部分，仿佛是死亡的肉体与不朽的灵魂的中间地带"，象征人的生命不朽和人的崇高精神；第三层是顶层，呈圆②筒状，由圆柱环绕（20世纪末重建的基督救主大教堂的这部分改为拱门形窗户），采光极佳，整个教堂充满光照，是神圣殿堂的象征。俄罗斯作家A.赫尔岑认为基督救主大教堂的顶层是"精神、静寂、永恒"的象征。

建造基督救主大教堂耗资巨大，为了运送建材还连通了莫斯科河与伏尔加河，有2万多人投入了这个建筑工程。但是工程进度很慢，7年时间还没有做完教堂的地基。1825年沙皇尼古拉一世登基后，下令暂停了这个工程③。

尼古拉一世在位期间，在俄罗斯建筑上出现了"俄罗斯-拜占庭风格"。其实，就是给古典主义风格"套上"俄罗斯风格外衣。沙皇尼古拉一世喜欢这种风格，下令要以"俄罗斯-拜占庭风格"建造基督救主大教堂。这次，沙皇尼古拉一世没有在全国进行招标，而于1832年直接批准了设计师K.托恩（1794-1881）的设计方案。1839年9月10日，在莫斯科河附近的新址举行了基督救主大教堂的奠基仪式④。

K.托恩是著名的古典主义风格的设计师，后转向俄罗斯风格的建筑设计，成为俄罗斯-拜占庭建筑风格的代表人物之一。托恩出生在彼得堡一个德裔的珠宝商家庭，曾经是皇家艺术院的著名教授A.沃罗尼欣的学生，获金质奖章毕业后留校任教。1819年他去意大利深造，1828年回国后继续在皇家艺术院从事教学工作。1831年，托恩接受了基督救主大教堂的设计工作，他的设计方案得以通过并付诸实施。1854年，托恩被任命为艺术院院长。他的设计建筑主要有：彼得堡郊外皇村的叶卡捷琳娜大教堂（1835-1840）、叶列茨升天大教堂（1845-1889）、克拉斯诺亚尔斯克圣母诞生大教堂（1845-1861）、莫斯科基督救主大教堂（1837-1883）等。基督救主大教堂是托恩设计的俄罗斯-拜占庭风格祭祀建筑的一个杰作。

基督救主大教堂几乎建了40年。外墙和内墙使用深绿色拉长岩、粉红色石英岩和各种颜色的大理石。1860年基建部分全部完工，之后又用了20年才完成了内部装饰和壁画的绘制。当时最著名的画家Г.谢米拉茨基、В.苏里科夫、В.维列夏金、В.马科夫斯基、И.普里亚尼什科夫、П.索罗金、М.贝科夫斯基等人参加了教堂里的油画和壁画的绘制工作；墙壁使用了白石灰，还用白石灰浮雕装饰大教堂的四壁，著名的雕塑家П.克洛德、A.罗干诺夫

① 亚历山大一世称麻雀山为莫斯科的"皇冠"。
② 意大利文艺复兴晚期建筑师帕拉迪奥（1508-1580）认为："圆无头无尾，是一种表达永恒的最好的线条。"
③ 按照维特博格的设计方案，基督救主大教堂是一个大型建筑群，要由几座帝国风格的大型建筑物组成。建筑群中心是基督救主大教堂，围绕大教堂要有巨型柱廊，还要有通往莫斯科的坡道和石砌沿河街。但是在麻雀山上建造这样一个大型建筑群的构思无法实现，因为麻雀山的山坡不断出现滑坡现象，再加上维特贝格缺乏组织能力，因此工程进度很慢。不久，专门委员会又发现维特贝格有滥用职权的行为，甚至还指控他偷盗国家财产。于是，他被没收了所有财产，流放到维亚特卡去了。
④ 在这次奠基仪式上，人们从未建成的基督救主大教堂搬来一块基石，以表示对那座基督救主大教堂的继承，尼古拉一世亲自立下了奠基石碑。

斯基、Н. 拉马赞诺夫等人参加了基督救主大教堂的雕塑创作。

1931年12月5日，基督救主大教堂被炸掉，在原址上辟出了莫斯科市中心的露天游泳池。

20世纪80年代末，俄罗斯拉开了宗教热潮的序幕，随之出现了重新修建教堂的运动①。在这种社会氛围下，1990年2月，俄罗斯东正教教会呼吁重建基督救主大教堂并且得到俄罗斯总统的首肯②。建筑师А. 杰尼索夫、М. 帕索欣、雕塑家З.采列捷里在原来的基督救主大教堂的基础上设计出新的方案并得到认可。这座教堂的建设速度相当快，总共用了不到3年③的时间。

新建的基督救主大教堂基本保留了19世纪的基督救主大教堂的外观，是一个外观雄伟、壮丽的祭祀建筑④。教堂的中央圆弧顶高达103.5米，下面不用三角拱帆支撑，显示出现代建筑的技术和水平。教堂主体被围墙顶盖住，四根方柱支撑着拱顶。4个小圆弧顶钟楼⑤位于教堂的四角，好像是中央圆弧顶的"卫兵"。

基督救主大教堂外墙被几个纵向壁柱分成几块隔墙，中央隔墙比两侧的更宽和更高，显得错落有致。教堂南侧有一个高阶梯通向教堂入口，两侧是禾捆型柱头的门柱。教堂外墙装饰着陶柱、饰板制成的壁缘和半圆柱支撑的拱弧。整个教堂有60扇窗户，保证了教堂内部的充足光线。此外，祈祷厅内还悬挂着3盏大型的枝形吊灯以及无数的照明设备。所以，当灯火打开时，教堂内部亮如白昼。

教堂主体由两层构成，上层是基督救主教堂，下层是主显圣容教堂。上层的中央祭坛为纪念基督诞生而设，右侧祭坛献给显灵者圣尼古拉，左侧祭坛献给亚历山大·涅夫斯基大公。中央的圣像壁由白色大理石制成，状似钟楼。

新的基督救主大教堂外观的某些细部、雕塑，内部的圣像画和壁画等方面与被毁前有许多不同，但在新建成的基督救主大教堂底层的走廊墙上贴的大理石板上，也像19世纪的基督救主大教堂底层的墙壁上一样，按照时间顺序镌刻着1812年在俄罗斯国土上进行的71次战役的时间、地点、参战部队、伤亡官兵、勋章和奖章获得主的人数，等等。此外，新教堂还保存着1812年战争从拿破仑入侵俄罗斯到他战败后缔结和约的一些重要文献，表明新建成的基督救主大教堂没有忘记自己始建的初衷，它不但是一座东正教教堂，而且还是一座1812年卫国战争纪念馆。

莫斯科基督救主大教堂的重建是俄罗斯祭祀建筑的一个里程碑，它的建成是20世纪末俄罗斯建筑史上的一件大事，它被誉为"世纪建筑"，永远载入20世纪俄罗斯祭祀建筑的史册。

如今，这座教堂重新屹立在莫斯科市中心，它那宏伟的外观吸引着观众和行人的目光，巨大的圆弧金顶在阳光下熠熠闪光，成为莫斯科的一道靓丽的风景。基督救主大教堂庄严、肃穆、雄伟令人感到惊叹，完全可以与彼得堡的伊萨基大教堂相媲美。

在俄罗斯，始于20世纪80年代末的重建教堂的运动至今依然在进行。据统计，从1900-2015年，在俄罗斯各地新建、重建或修复的东正教教堂有2万5千多座，平均3天就有一座

① 1988年，莫斯科古老的圣-丹尼尔修道院的修复工程开启了莫斯科的教堂、修道院修建工作，随着这个工程的开始，在莫斯科、彼得堡、叶卡捷琳堡和全国各地普遍展开了教堂的修复、重建工程。
② 1994年5月5日，时任俄罗斯总统Б. 叶利钦下达了"在莫斯科重建基督救主大教堂"的命令。
③ 1994年12月25日破土动工，1997年7-8月完工。
④ 基督救主大教堂是放大了几十倍的古罗马教堂，它可以把克里姆林宫内的伊凡雷帝钟楼轻松地放进去。
⑤ 共有大钟14个，最大的重量为1654普特。

新教堂出现在俄罗斯大地上，教堂的建筑速度在俄罗斯是空前的[1]。东正教教堂的外观各异、风格多样、规模大小不等，其中有的教堂，像莫斯科郊外的别列捷尔金诺圣伊戈尔教堂（2012，图1-36）在继承俄罗斯祭祀建筑的传统同时，还融入现代的建筑理念，使用现代的建筑技术和最新的建筑材料。教堂不仅成为供教徒祭祀的场所，而且也成为美轮美奂的建筑艺术精品，把俄罗斯大地装点得更加绚丽多彩。

第三节 世俗建筑[2]

"罗斯受洗"之后，石头建造的东正教教堂、钟楼等祭祀建筑在罗斯大地上"遍地开花"，随处可见。同时，也相继出现了石头建造的城堡、城墙、房屋等世俗建筑。然而在中世纪时期，俄罗斯世俗建筑的发展落后于祭祀建筑，最初的世俗建筑主要是一些城堡。如，莫斯科的克里姆林宫（1264）、普斯科夫的伊兹博尔斯克城堡及石墙[3]（1330，图1-37）、诺夫哥罗德的防御墙（15世纪），等等。

克里姆林宫城堡（1495，图1-38）

15世纪末，莫斯科从城市公国变成俄罗斯中央集权国家的首都。于是，莫斯科开始了大规模的城建工作，改建克里姆林宫城堡是其中的一项重大的工程。

1156年，尤里·多尔戈鲁基大公曾经下令用橡木修建了克里姆林宫。1264年，克里姆林宫成为莫斯科大公的官邸。在莫斯科大公伊凡·卡利达执政时期（1325-1340），为防御邻近公国的进犯，克里姆林宫围起一道橡木城墙（1339），还修建了塔楼，成为一个防御工事。克里姆林宫城堡的建成是莫斯科公国日益强大的见证，也标志着莫斯科彻底确立了自己在古罗斯的中心地位。

1366-1368年，德米特里·顿斯科伊大公下令把橡木的克里姆林宫改建为白石城堡，还

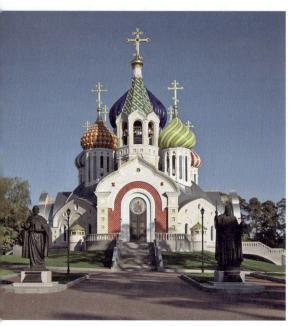

图1-36 A.希普科夫：莫斯科郊外别列捷尔金诺的圣伊戈尔教堂（2012）

图1-37 普斯科夫的伊兹博尔斯克城堡及石墙（1330）

[1] 诸如，按照新设计方案重建的有纳登姆圣尼古拉教堂（1998）、哈巴罗夫斯克安息大教堂（2002）、赤塔喀山大教堂（2004）、佩列斯拉夫尔尼古拉教堂（2005）、雅罗斯拉夫尔安息大教堂（2010）和坦波夫的主升天修道院的升天大教堂（2014）等；新建的有普罗霍洛夫卡圣彼得保罗大教堂（1995）、莫斯科近郊的圣格奥尔吉教堂（1997）、伊尔库茨克基督诞生教堂（1999）、莫斯科的伊兹马伊洛沃圣尼古拉教堂（2000）、伊热夫斯克喀山圣母像教堂（2001）、叶卡捷琳堡滴血教堂（2003）、莫斯科圣三一教堂（2004）、萨哈林的圣三一村的亚历山大·涅夫斯基教堂（2010）、莫斯科郊外的别列捷尔金诺圣伊戈尔教堂（2012）、伏尔加顿斯克基督诞辰大教堂（2014），等等。

[2] "世俗建筑"是一个约定概念，它相对于"祭祀建筑"而言，指除"祭祀建筑"外的建筑。

[3] 普斯科夫的伊兹博尔斯克城堡和石墙是古罗斯最大型的世俗建筑之一。此外，在普斯科夫还修建了内城，石砌城墙的长度达10公里，显示出古代俄罗斯城堡的风貌。

围起了长约2000米的石头城墙①。此后,莫斯科克里姆林宫一直是俄罗斯东北部的一个主要的石砌城堡。那时的克里姆林宫城墙上有9个塔楼,其中6个塔楼下面有城门②可以出入。这种多城门的设置,增强了克里姆林宫防御的灵活性,是抵御来敌的一个重要的军事工事。

1462年③,伊凡三世(1440-1505)吞并了特维尔公国、梁赞公国、立陶宛公国之后,登基自称全俄皇帝,他把改建克里姆林宫当成头等重要的大事。1485年,开始了克里姆林宫的改建工程。

克里姆林宫的改建工程是在意大利建筑师彼·安东尼奥·索拉利(1445-1493)和马尔科·鲁福(生卒年不详)组织下,由俄罗斯的工匠和砖瓦工完成的。城墙形状为不规则的三角形,总长度2235米,城墙的厚度从3.5米至6.5米,高度(不含墙齿)5米至19米不等。墙基和塔楼基座用白石,墙体外壳用砖头砌成,墙内填充碎石和卵石,再灌入石灰砂浆。外墙砌得平整,内墙连拱无缝,整个墙体结构坚固、夯实。这样的城墙在当时可谓固若金汤,难以攻破。

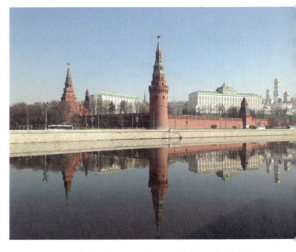

图1-38　П.索拉利、M.鲁福:莫斯科克里姆林宫城堡(1495)

1485年,福利亚金首先设计建成了克里姆林宫城墙上的塔伊尼茨塔楼。1490年,他又建成了面对莫斯科河沿河街南墙上的7座塔楼。其中,城墙拐角的别克列米舍夫塔楼和斯维布洛夫塔楼为圆筒状,这种形状与其使用功能有关,因为拐角的塔楼需要有较大的视觉半径,以利于观察敌情,其余5个塔楼均为角锥形。1490-1493年,建筑师П.索拉利设计了下面有门洞的鲍罗维克塔楼、康斯坦丁-叶列宁斯克塔楼、斯巴斯克塔楼、尼古拉塔楼以及下面没有门洞的几座塔楼,还增加了别克列米舍夫塔楼的高度。15世纪末,克里姆林宫城墙及城墙上的18个塔楼全部建成。每个塔楼都是一个独立的炮台,在城堡防御工事中起着重要的作用。在诸多的塔楼中间,斯巴斯克塔楼(1491,图1-39)是克里姆林宫城墙和塔楼建筑群的中心。这座塔楼高达71米,是一个塔式角锥顶建筑。塔楼上的装饰丰富、精美,一条花边拱形带把塔楼的下部和上部衔接起来,具有鲜明的层次感。塔楼门洞上方的救主圣像、塔楼上的自动报时钟、角锥顶尖上的红星点缀着这座精美的塔楼,令来往的人们驻足欣赏观看。如今,斯巴斯克塔楼已成为莫斯科的一个象征性标志。

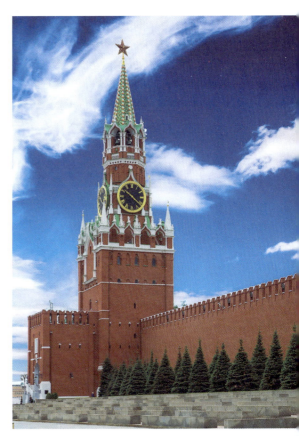

图1-39　П.索拉利:斯巴斯克塔楼(1491)

1493年的莫斯科大火把克里姆林宫的周围建筑化为灰烬。伊凡三世借此机会决定扩建

① 白石城墙一直存在到1485年。
② 经过几个世纪的多次改建,如今克里姆林宫有4个城门,20座塔楼,最高的塔楼高80米。
③ 1462年,建筑师B.叶尔莫林(1420-?)曾组织了修复克里姆林宫的城墙和城门的工程。

克里姆林宫外的广场，他下令把克里姆林宫向前扩出约232平方米空地，不许在上面修建任何建筑。这样一来，克里姆林宫前面就出现了一个开阔的广场（即如今的红场），也突出了自己在莫斯科所处位置的重要性。

多棱宫（1487–1491，图1-40） 是克里姆林宫里的一个早期建成的世俗建筑。多棱宫的东墙是磨光的四棱角白石贴面，折射出明暗丰富的光线，故此而得名。多棱宫是皇宫，沙皇在这里进行一些重大的国事活动，如，新沙皇登基、接见外国使团、庆贺军事胜利、宴请国内外贵宾，等等。

多棱宫为浅灰色的方体白石建筑，由意大利建筑师马尔科·鲁福设计①，因此带有意大利文艺复兴时期的建筑特征。多棱宫一侧有一个露天的、三段式的"美丽阶梯"，沿它而上可以进入多棱宫。

图1-40　M.鲁福：多棱宫（1487–1491）

美丽阶梯前有两个带山墙的拱门，拱门两侧的半露壁柱镶着植物雕花图案，顶部装饰着两个象征俄罗斯国徽的双头鹰像。阶梯栏杆的空处安放着几尊石狮子雕像。

多棱宫分为上下两层②。皇宫在上层，这层面积约500平方米，中央立柱支撑着4个十字形穹顶。多棱宫内部开阔明亮，富丽堂皇。穹顶和墙壁上绘着许多圣经内容的壁画。后来多棱宫遭受大火，多数壁画被毁坏。17世纪下半叶，著名的圣像画家西蒙·乌萨科夫带领一些圣像画家修复多棱宫的壁画，但几十年后壁画褪色，面目皆非。如今多棱宫内的壁画，是19世纪末的圣像画家E.别洛乌索夫和他的儿子瓦西里、伊凡和弗拉基米尔修复的成果。

克里姆林宫城墙、塔楼、中心广场、多棱宫以及几座教堂的落成，改变了整个莫斯科的建筑面貌，成为中古世纪俄罗斯城堡建筑的榜样。此后，俄罗斯各地仿效克里姆林宫建筑群的样式，开始搞起城堡建筑。因此在诺夫哥罗德、下诺夫哥罗德、普斯科夫、喀山、梁赞、罗斯托夫、科洛姆纳、图拉、扎拉伊斯克、托博尔斯克和阿斯特拉罕等城市里都有自己的克里姆林宫，并且是每个城市的主要的世俗建筑。

据俄罗斯建筑史料记载，莫斯科克里姆林宫的捷列姆宫③（1635–1636）和莫斯科的科洛缅斯科耶的皇家宫殿④（1667–1668）也是17世纪比较有代表性的世俗建筑，但由于它们是木头建筑，因此被莫斯科的几次大火毁掉了。

莫斯科克里姆林宫的多棱宫、捷列姆宫和科洛缅斯科耶的皇家宫殿开启了俄罗斯世俗建筑的新时期，为18世纪俄罗斯世俗建筑的繁荣做好了准备。

1703年，圣彼得堡城落成，1712年成为俄罗斯的首都。彼得大帝一心要把彼得堡打造成一座新型的都城，以体现俄罗斯是欧洲的一个强国。因此，在彼得堡建起了一批规模宏大、显示俄罗斯帝国气魄的建筑物。这些建筑体现彼得大帝的强国思想，也标志着18世纪俄罗斯世俗建筑的发展新貌。

彼得大帝的宗教改革取消了俄罗斯东正教的牧首制，改为正教院。这样一来，俄罗斯东正教教会失去了与皇权平行的独立地位。教会的作用大大减弱，教会财产大多归还给沙皇政府，彼得大帝获得了大批资金来搞市政建设。

彼得大帝知道，要想实现自己的强国思想和城市建筑理念，仅有资金是不够的，还必

① 俄罗斯建筑师彼·索拉利也参与了其外观及内部装饰的一些设计工作。
② 上层是皇宫的主要部分，下层没有什么特别的装饰，有多个房间用作仓库来储存物品。
③ 这曾经是沙皇及其皇室的住宅楼，几经大火烧毁，后来在这座宫殿的地基上建成了大克里姆林宫。
④ 2010年，莫斯科市政府决定，在原址上按照原样建一座新的皇家夏宫。

须学习和掌握欧洲先进的建筑技术并将之运用到俄罗斯的建筑实践中。于是，他一方面把一些年轻有为的俄罗斯建筑师派到欧洲学习[1]，另一方面聘请意大利、法国等欧洲国家的一些建筑师来俄罗斯搞建筑设计。A.沃罗尼欣、A.扎哈罗夫、斯塔罗夫等俄罗斯建筑师和从欧洲聘来的建筑师们一起，在涅瓦河畔上建起了一座美丽的俄罗斯都城。彼得堡的城市建筑把古罗斯建筑的特征与欧洲建筑风格结合起来，成为一座美轮美奂的"北方威尼斯"。

1737年，沙皇政府组建了"圣彼得堡建筑委员会"[2]，这个委员会不但负责设计彼得堡和莫斯科两个城市的建筑，而且也为其他城市作建筑的规划和设计。可见，18世纪俄罗斯的建筑活动具有中央集权的性质。

下面，我们着重介绍一下彼得堡的城市建筑。彼得堡的城市建筑主要包括以下三个方面：一是城堡、宫殿、庄园；二是郊外的宫殿-园林建筑综合体；三是教堂和钟楼。其中的第一和第二方面属于世俗建筑。

彼得保罗要塞（1703，图1-41）

18世纪以前，俄罗斯是个封闭型的内陆国家。1700年，彼得大帝开始与瑞典人进行北方战争，这次战争让他深知出海口对于俄罗斯的战略重要性，因此他要在波罗的海岸边建造一座有出海口的城市，还必须在新建的城市里修建一个坚固的军事防御工程。最初，彼得大帝和法国建筑工程师兰贝尔设计了彼得保罗要塞的图纸，后来建筑师多梅尼科·特列吉尼进行了最终的设计，于1703年5月16日[3]在彼得堡的兔岛上开始动工。

彼得保罗要塞是一座围墙为六角形的城堡。这个要塞的每个角部有一座碉堡，其中一个叫君王堡，以纪念彼得大帝，其余的5个城堡分别以彼得大帝的支持者命名[4]，要塞的围墙把六个碉堡连接起来，碉堡之间还有彼得、涅瓦、叶卡捷琳娜、尼古拉和克罗文尔等障壁。

图1-41 Д.特列吉尼：彼得保罗要塞（1703）

俄罗斯建筑师采用了当时最先进的防御工事技术建造了彼得保罗要塞。所有的碉堡和障壁均由砖石垒成，要塞的墙高12米，宽20米，墙由内外两层砌成。内墙厚2米，外墙厚8米，中间用沙子、黏土、碎石填充，故十分坚固。墙上设有带枪眼的暗炮台，每个障壁后面有枪支弹药和各种军用物资的储藏库。

彼得保罗要塞墙外环绕着一条深深的护城河。从防御工事角度来看，这个要塞建筑无懈可击，牢不可破。高大而宽厚的要塞墙、向前扩出的6个碉堡、明暗兼备的炮台、高高的土坝、深深的护城河，这些设施既不给敌人登上要塞高墙的可能，又能控制涅瓦河航道，让敌人的舰船无法靠近城堡。要塞在当时不愧为是一个固若金汤的防御工事。

然而，彼得保罗要塞从未派上用场，因为彼得大帝在北方战争中获胜，瑞典人并没有踏上俄罗斯国土。后来，彼得保罗要塞成了关押囚禁政治犯的监狱[5]，一直到1917年。1924

[1] 18世纪中叶的俄罗斯建筑师由两代人组成：一代是П.叶罗普金、И.科罗波夫、И.米丘林、И.莫尔德维诺夫、М.杰姆佐夫等人。他们是在彼得大帝晚年或他死后从国外回到俄罗斯的建筑师；另一代是上一代建筑师的弟子А.克瓦索夫、Д.乌赫托姆斯基、С.切瓦金斯基、И.勃朗克、Ф.阿尔古诺夫等。

[2] 1762年，这个委员会改为"圣彼得堡和莫斯科的石建筑委员会"。该委员会认为古典主义风格建筑是一种合理的城市建筑。

[3] 这一天后来被定为彼得堡的城庆日。

[4] 即，缅希科夫堡、格罗夫金堡、佐托夫堡、特鲁别茨基堡和纳雷什金堡。

[5] 彼得大帝的儿子阿列克谢，18世纪著名作家拉季舍夫，十二月党人彼斯捷尔、穆拉维约夫、别士图舍夫、雷列耶夫，民意党人米哈伊洛夫、菲格涅尔，列宁的哥哥乌里扬诺夫，作家高尔基（囚室编号为60）以及许多布尔什维克曾被监禁在这里。十月革命后，沙皇政府的部长们、临时政府的一些成员都曾被关押在这里。

年，彼得保罗要塞被辟为历史博物馆。如今，彼得保罗要塞及其内部高耸的彼得保罗大教堂成为彼得堡的一个著名的景点，让人欣赏到18世纪初彼得堡的风貌。

俄罗斯巴洛克风格世俗建筑

18世纪30年代，俄罗斯建筑师学习西欧的巴洛克建筑艺术，在彼得堡建造了一些巴洛克风格的宫殿，如彼得堡市内的冬宫（1754-1762）、斯莫尔尼宫（1748-1764），郊外皇村的叶卡捷琳娜宫（1752-1756）、沃龙佐夫宫（1749-1757）、斯特罗加诺夫宫（1752-1754）等。这些巴洛克风格的建筑物外观华丽多彩，形式丰富多样，点缀着这座年轻的都城，让彼得堡具有欧洲大都市的气派，也标志着俄罗斯建筑进入巴洛克建筑艺术的时代。

彼得堡的宫殿大都为俄文字母"П"形或"H"形的建筑布局。"П"形建筑正面一般朝街或涅瓦河，建筑物的两侧对称，与正面构成一个半开放的"П"形空间，达官贵人的庄园大都是这样的建筑布局；"H"形宫殿是大厅为中轴、两边对称的建筑，冬宫的建筑布局就属于后一种。

冬宫（1754-1762，图1-42） 又叫"艾尔米塔什宫"①，这是一座皇宫，因沙皇及皇室人员冬天在这里居住，故叫冬宫。华丽、雄伟的冬宫是屹立在涅瓦河畔的一座雄伟的建筑丰碑，也是俄罗斯巴洛克风格建筑的一个光辉的范例。

冬宫是著名的意裔俄罗斯建筑师Ф.拉斯特雷利（1700-1771）遵照伊丽莎白女皇的圣旨设计建造的。Ф.拉斯特雷利出生在意大利的一个艺术家庭，他的父亲是著名雕塑家K.拉斯特雷利。1715年，拉斯特雷利随父亲来到俄罗斯，在父亲的启蒙下开始学习造型艺术。后来，拉斯特雷利去意大利和法国学习建筑，回到俄罗斯后被聘为伊丽莎白女皇的首席设计师，并成为俄罗斯巴洛克建筑风格的杰出代表人物。拉斯特雷利还设计了康捷米尔宫（1721-1727）、彼得宫（1747-1756）、斯莫尔尼宫（1748-1764）、沃龙佐夫宫（1749-1757）、叶卡捷琳娜宫（1752-1756）、斯特罗加诺夫宫

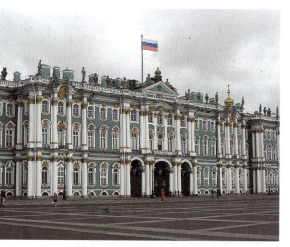

图1-42　Ф.拉斯特雷利：冬宫（1754-1762）

（1753-1754）等。他设计的建筑物具有轮廓清晰、空间宏大、平面严整、造型优美、雕刻丰富、图案精巧等特征。拉斯特雷利的建筑设计最突出的一点，是大胆的想象与华丽的外观、精致的装饰与合理的造型相结合。但随着女皇伊丽莎白去世，巴洛克建筑风格走向衰退，拉斯特雷利的艺术辉煌也走向尽头。

冬宫是一座大型的宫殿，由封闭式内部庭院和在四个拐角处外凸的楼房构成。冬宫朝南的一面对着开阔的广场，中央有三个拱形大门，门的两侧有成对的白色立柱，柱基和镀成金色的柱头。三个拱门对面是总参谋部大厦。冬宫朝北的一面对着宽阔的涅瓦河。宫殿的规模宏大，飞檐四周总长达2公里，须站在远处才能纵览冬宫，并且随着距离和视角的不断变化，才能把整个冬宫的面貌尽收眼底。

① "艾尔米塔什"一词源自法文"hermitage"，意思为"僻静的住所"。冬宫建成后，总体结构没有发生什么变化，但外墙、屋顶、内部大厅和房间的风格和装饰经过了改造，改造的原因是1837年12月这里遭到了一次火灾，夸伦吉、罗西和蒙费兰等人设计的宫殿内部装饰几乎毁于一旦。后来，建筑师B.斯塔索夫和A.布留洛夫等人领导了大火后冬宫内部的装修工程，所以冬宫内部大厅的装饰呈现出19世纪的洛可可装潢风格。

冬宫共有三层①,可外墙上的一条绿白相间的墙带给人以二层建筑的错觉。冬宫外墙上半依墙的柯林斯圆柱别具一格,既起到支撑的作用,又让人产生柱廊的感觉。冬宫的窗户形状和大小各异,窗顶有镀金的饰物,屋顶转圈立着诸多的神话人物雕像,整个外观给人一种建筑与雕塑合璧的印象。

在设计冬宫时,建筑师拉斯特雷利和几位雕塑家考虑到这座建筑的周围环境特征,让冬宫的主要客厅均朝向涅瓦河,从空间使用到细部布局都让冬宫巧妙、有机地与周围的环境和景色浑然一体,达到人工造物与自然环境的和谐融合。

冬宫二楼最能显示出这个宫殿的建筑特征。走进冬宫二楼,正门见到一个前厅,这是一个典型的巴洛克风格建筑。墙壁上的凸出部分多为包金或镀金,还装饰着许多讽喻雕像。天花板上绘着意大利画家狄奇阿尼(1689-1767)的一幅彩画,描绘奥林匹斯山的诸神。前厅里有一个偌大的**约旦阶梯**②**(1758-1761,图1-43)**,这是冬宫内最大的阶梯,宽敞的阶梯构成一座白色大理石桥,下面有三个"桥洞",大小不同。白色卡拉拉大理石的台阶向两侧分开,两侧的白雕花栏杆仿佛从上到下把三个"桥洞"环绕起来。约旦阶梯另一侧依附的墙面用人造大理石砌成,上面有许多洛可可式装饰,日光透过偌大的窗户射进来,在镜子的映射下,大厅变得通亮。

图1-43　Ф.拉斯特雷利:约旦阶梯(1758-1761)

前厅里宽敞的阶梯、白大理石的柱形栏杆、富丽的天花板、绚丽的彩绘、多姿的柱头雕像营造出一种庄重、欢快的气氛,仿佛奏响了这座气势雄伟、金碧辉煌的皇宫交响乐序曲。

约旦阶梯仅是这个皇宫建筑巧思里的"沧海一粟",它的平台是冬宫穿廊式大厅的起点,从这里可以通向各个大厅以及众多的房间。冬宫的每个大厅都装饰得优雅华丽、富丽堂皇,且各具特色,显示出皇宫内部装潢的特色和韵味。

约旦阶梯通向宫殿面临的涅瓦河一面,首先可看到一个法式圆亭,它的镀金圆弧顶和8根绿色孔雀石圆柱十分引人注目。从这里可以进入尼古拉大厅(1103平方米)。这个大厅因悬挂尼古拉一世肖像得名,是举办宴会和舞会的地方。厅里有多根依墙柯林斯圆柱,天花板上绘制着单色的壁画。厅内挂着两大、四小的枝形吊灯,上下两层的窗户形状不同,大厅的采光极佳。尼古拉大厅对面,与法式前厅衔接的是白墙音乐厅,里面有成对的依墙柯林斯圆柱和多尊古希腊罗马神话的女神雕像。

冬宫里还有元帅大厅、彼得大帝厅、徽章大厅、圣乔治厅等,它们的建筑和装饰风格不同,反映出冬宫这座建筑的悠久历史。

元帅大厅因厅内悬挂元帅③肖像得名。1837年大火之前,该厅是由法国建筑师蒙费兰设计的巴洛克风格建筑。1839年重新修复后,大厅的巴洛克建筑风格被古典主义风格所取

① 冬宫的一层曾经是尼古拉一世的几个女儿的闺房,还有昔日的禁闭室以及其他房间。如今各个大厅主要摆放着世界各国以及俄国各地的考古挖掘的展品。二层是冬宫建筑的精华,有大厅、皇室成员的住宅;三层是存放亚洲各国的艺术品的处所。
② 这个阶梯原本是建筑师拉斯特雷利在1761年设计建成的。1837年火灾后,建筑师B.斯塔索夫根据沙皇尼古拉一世的指令恢复成原样,重新装饰,使其成为一个典型的巴洛克风格建筑。
③ 苏沃洛夫、库图佐夫等俄军历史上著名元帅肖像均挂在该厅。此外,厅内还有19世纪神圣同盟的其他国家的高级军事将领的肖像。如今,皇家大马车是元帅大厅的主要展品。据说,这辆马车是彼得大帝在1717年从法国巴黎定做的。车身是木雕,有青铜和黄金装饰。彼得大帝的妻子卡捷琳娜一世加冕时乘坐过它。后来的沙皇叶卡捷琳娜二世、保罗一世、亚历山大二世和尼古拉二世等人加冕都乘坐了这辆马车。

代。无反光的白墙、大理石地面、成对的伊奥尼亚式立柱呈现出古典主义建筑特征。

彼得大帝厅（也叫小皇座厅）面积不大，以白色大理石的伊奥尼亚圆柱与凹型半圆拱顶的壁龛为建筑特色。壁龛墙上悬挂着彼得大帝与光荣天使的画像，光荣女神拉着彼得大帝的手，寓意她给彼得大帝指引方向。壁龛前是彼得大帝的皇座。大厅墙壁贴满天鹅绒，上面用银绣刺着双头鹰和桂树枝。厅里有银质枝形吊灯、落地灯和壁灯、多种木料的拼花地板。壁龛两侧的伊奥尼亚式圆柱和凹形半圆拱顶以及厅内的中亚式图案，使大厅具有欧亚艺术的综合风格。

徽章大厅是冬宫最大的大厅之一，面积1000多平方米。起初，俄罗斯各省省徽①作为装饰图案挂在大厅内，因而得名徽章大厅。这个大厅最大的特点是，成对的镀金科林斯圆柱和壁柱环绕大厅四周，形成了厅里的柱廊，营造出庄重、华丽的感觉。诸多大型的落地窗位于圆柱之间，成为冬宫里最明亮的一个大厅。

圣乔治厅（也叫皇座大厅）也是冬宫里面积很大的厅之一，大厅正面摆着沙皇宝座，上方墙上挂着俄罗斯双头鹰国徽和圣格奥尔基用矛头刺杀妖龙的浮雕像。这是沙皇国务活动的主要场所。这个大厅是建筑师夸伦吉在1793年设计的，为古典主义建筑风格的大厅。1839年，建筑师斯塔索夫保留了夸伦吉设计的总体形状，但把原来多色的圆柱和壁柱换成白色大理石柱，柱头和柱基镀成金色，还把墙壁贴上白色克拉拉大理石瓷砖。这样一来，白色与金黄色构成大厅的主要色调。圆柱、壁柱、拱形落地窗、高贵木料拼成的方块形天花板以及大型枝形吊灯使得大厅显得威严、庄重，适合举行重大的国务活动和各种隆重的仪式。

此外，冬宫里还有达·芬奇厅②、狄奥尼斯厅③、宫殿大厅、白色大厅、拉斐尔敞廊④、1812年卫国战争的军人肖像画廊⑤、阿拉伯厅、孔雀石厅、白色餐厅、哥特式书房、金色接待室、深红色书房、白厅、绿色餐厅，等等。其中不少大厅是1837年大火后修建或重建的。冬宫内部的装饰呈现古典主义、巴洛克、洛可可等多种风格，显示出18-19世纪俄罗斯宫殿建筑艺术的水平。

如今，冬宫不仅是18世纪俄罗斯建筑的一个杰作，而且收藏着俄罗斯和世界各国（主要是西欧诸国）的280多万件绘画、雕塑⑥、实用工艺品，成为一座可以与法国的卢浮宫、美国的大都会博物馆和英国的大英博物馆相媲美的大型博物馆。

① 如今，各省的省徽只是大厅中央的枝形吊灯上的装饰。
② 达·芬奇厅因展有达·芬奇的画作《圣母拉达》而得名。这个厅的设计师是A. 斯塔肯施奈德。达·芬奇厅的建筑风格华丽，天花板和装饰画均为意大利文艺复兴时期的绘画，巨型的吊灯成对，墨绿色的柯林斯圆柱半嵌入墙内，起到承重和装饰的双重作用。
③ 狄奥尼斯厅的建筑严谨、朴实，具有古希腊罗马建筑的特征和风格。大厅内主要摆放雕像，墙壁挂满以《圣经》或神话故事为题材的绘画作品，中央的大花瓶成为最主要的展品，吸引着人们的目光。
④ 这原来是一个单独的建筑物，后来成为冬宫的一部分。1775年，女皇叶卡捷琳娜二世得到描绘拉斐尔敞廊的一批意大利版画。她原以为得到这批版画就知足了，但后来有人建议，应当有一个专门存放这批版画的地方。叶卡捷琳娜二世采纳了这个建议，在1792年建成了拉斐尔敞廊。敞廊的圆拱匀称叠进，具有纵深感；敞廊左边偌大的玻璃窗有利于采光，对面墙上装的镜子扩展了视觉空间。
⑤ 这是连接彼得大帝厅和徽章大厅的一道走廊，1826年被设计师K. 罗西（1826）辟为1812年卫国战争的军人肖像画廊。墙壁上悬挂着参加1812年卫国战争的329名将军肖像。
⑥ 诸如，达·芬奇的《圣母拉达》、提香的《背十字架的耶稣》《忏悔的马大拉》、乔尔乔尼的《朱迪斯》、鲁本斯的《地与水的结合》《罗马女人的善行》《把耶稣拿下十字架》、雷诺兹的《爱神解开维纳斯的衣带》、德拉克洛瓦的《在摩洛哥猎狮》、莫奈的《花园里的女人》、雷诺阿的《珍妮·萨玛丽女演员肖像》、西斯利的《塞纳河上的村庄》、塞尚的《带布帘的静物》、凡高的《紫丁香灌木》、高更的《神秘泉》、毕加索的《女农民》、马蒂斯的《红色房间》等。此外，该厅还藏有卡诺瓦的雕塑《三位美女》、罗丹的《吻》《春天》，等等。

彼得堡郊外的叶卡捷琳娜宫和彼得戈夫大宫殿是18世纪俄罗斯的宫殿-园林建筑综合体的杰作。

叶卡捷琳娜宫（1752–1756，图1-44）

1717年，在彼得堡郊外曾经有过一座规模不大的二层楼①，那是德国建筑师И.布拉恩什坦为叶卡捷琳娜女皇设计建造的夏宫。在伊丽莎白女皇时期，建筑师А.科瓦索夫和С.切瓦金斯基曾先后改建过这座夏宫，可伊丽莎白女皇喜欢奢华，认为这座夏宫规模很小，样式陈旧，因此下令让建筑师Ф.拉斯特雷利重新设计一座宫殿。1756年，这座晚期巴洛克风格的叶卡捷琳娜宫殿落成在彼得堡南郊的皇村（如今的普希金城）。

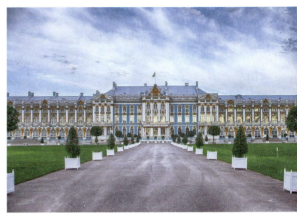

图1-44 Ф.拉斯特雷利：叶卡捷琳娜宫（1752–1756）

叶卡捷琳娜宫的规模宏伟②，宫殿正面的结构具有一种动感，给人一种活泼、富有弹性的感觉。宫殿正面雪白的立柱、窗顶的镀金饰物、中央三角楣饰的卷花与外墙的蔚蓝色和谐相配，显得分外优雅、喜庆，且富有动感。外墙上的凹凸有致的男女像柱、狮面像以及其他一些雕塑装饰增加了建筑物的古朴氛围和文化品位。宫殿北端是一座5圆弧顶的基督复活教堂，与南端的洛可可风格的大理石阶梯上部的圆弧顶遥相呼应，让整个宫殿建筑具有一种平衡感。叶卡捷琳娜宫的左右两个厢楼与两侧的单层大楼衔接，把宫前的花园环绕起来。绿色的草坪、长青的树木、怒放的鲜花、通幽的小径、人工的池塘、精致的凉亭、镀金的雕像与华丽的叶卡捷琳娜宫浑然一体，构成一种美轮美奂的宫殿园林景观。

在叶卡捷琳娜宫的内部设计上，拉斯特雷利牺牲房间布局的匀称，设计出穿堂式房间结构，把单个房间用一个轴心"串起来"，从正门阶梯一直"串到"宫殿教堂，每个房间好像一部剧作的各个场景依次展现，拓展了人的视觉空间，也构成这座巴洛克宫殿的建筑特色。

叶卡捷琳娜宫内部装饰的豪华、考究、精致、优雅，显示出几代女皇的个人喜好③，也构成这个宫殿建筑的一大特征。二楼是一串"金色"的穿堂式大厅，大厅的面积逐一增大，一直增到面积为860平方米的皇座大厅。这是叶卡捷琳娜宫内最大的厅。大厅没有使用楼板，内部显得宽敞明亮，适用于大型招待会、宴会、舞会等活动。这个大厅两侧有高大的落地窗，窗户之间装有镶金框的大镜子，地上铺着花纹图案的橡木地板，墙上点缀着镀金雕刻，天花板上绘着巨幅彩画，环绕彩画的是一圈列柱……这种巴洛克风格的装饰美轮美奂，极尽奢华，塑造出一个如梦如幻的世界。

此外，阿拉伯厅、舞伴餐厅、油画厅、书房、卧室等与女皇的起居生活有关的用房均使用了大理石、琥珀、金子、银子等珍贵材料，把各个房间装饰得富丽高雅。宫殿里的每一尊雕塑、每一件家具、每一幅画作、每一个物品都有其不凡的来历，显示出这个皇宫的富贵、高雅和主人的艺术审美爱好。

在诸多的大厅和房间中，琥珀屋把叶卡捷琳娜宫的华贵推到了极致，因而获得"世界第八奇迹"的美称。琥珀屋本是叶卡捷琳娜一世、伊丽莎白女皇和叶卡捷琳娜二世用来独

① 后来，伊丽莎白女皇、叶卡捷琳娜二世女皇也曾经把它作为夏天的行宫。
② 长达325米。
③ 叶卡捷琳娜二世热衷于古希腊罗马艺术，因此邀请了建筑大师Ч.卡梅隆按照她的趣味和审美来装修宫内的一些与她的起居活动有关的房间。后来，在保罗一世和亚历山大一世期间，人们对宫内的客厅、书房、餐厅和卧室又根据新主人的喜好进行过改建和重新装修。著名建筑师Ф.拉斯特雷利、Ч.卡梅隆、В.斯塔索夫和И.莫尼格蒂在不同时期参加了宫殿的装修工作。

处和思考问题的地方。房间不大,面积仅有100平方米,墙高7.8米。三面墙壁从地板到天花板布满用琥珀制成的墙板、绘画、图案制品以及各种饰物①,房间内的十字架、象棋、桌子上的饰物等也均为琥珀制成的。几百支烛灯、几十个镜面壁柱和几扇偌大的窗户让琥珀屋的光线明亮,昼夜通明,显示出辉煌的魅力和亮色。

彼得戈夫宫殿园林综合体(1714-1723;1746-1755,图1-45)

最初,彼得戈夫是彼得大帝于1710年建成的一个军事据点,设立目的是争夺波罗的海附近的领土。后来,彼得戈夫成为沙皇在彼得堡郊外的夏日行宫。它距彼得堡城29公里,坐落在离芬兰湾仅300米的岸边。这个皇家的夏日行宫始建于1714年,于1723年落成②。

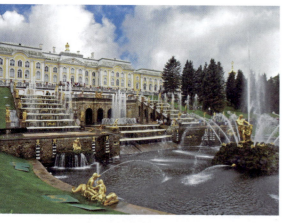

图1-45 И. 布拉乌什坦等人:彼得戈夫宫殿园林综合体(1714-1723;1746-1755)

彼得宫是这个宫殿园林综合体的主要建筑,坐落在16米高的台阶上,状似一只展开双翼的雄鹰,俯冲在闪闪阳光下喷射水柱的众多喷泉上空,增加了这个皇家宫殿园林的浪漫风情。彼得大帝很满意彼得宫内的穿堂式房间、考究的橡木装潢、寓意深刻的大型壁画③,尤其喜欢勒布隆设计的彼得大帝办公室。因此,1723年,他邀请各国的驻俄使节和宫廷的部长大臣们到彼得戈夫,骄傲地向外国客人展示了自己心爱的杰作——彼得宫和喷泉。

1745年,女皇伊丽莎白下令改建彼得戈夫宫殿园林综合体,开始了为期9年的改建工程(1746-1755)。建筑设计师Ф. 拉斯特雷利在改建时保留了彼得宫在整个园林布局的中央位置④,但拓宽了宫殿的中央部分,增建了两个侧翼建筑,并用开放式的长廊与两侧的教堂楼和"国徽"楼连在一起。此外,拉斯特雷利只保留了彼得大帝办公室以及相关房间(其中包括"橡树办公室")的原貌,其他的房间一律进行了重新装修。

彼得宫内是一系列豪华的穿廊式大厅和住房。宫内的布局、大厅和房间的取位符合巴洛克建筑的风格和规范。正面的阶梯和舞厅墙壁上的镀金木雕增加了建筑的堂皇,大镜子扩大了宫殿的低饱和度空间。彼得宫内所有的房间都铺着镶木地板,墙壁装饰着镀金的木雕图案,挂着油画。此外,拉斯特雷利还扩大了穿堂式房间的规模,用大量的油画、彩画天花板和包金的木雕装饰。

彼得宫正面大厅的阶梯、大舞厅和会客厅是拉斯特雷利的建筑理念的体现,也是18世纪俄罗斯建筑艺术的精品。

大舞厅是彼得宫的一颗璀璨的明珠。大舞厅有数个偌大的双扇门,东墙和南墙有上、

① 叶卡捷琳娜二世在位时对琥珀屋进行了重新装饰,用去450公斤琥珀。琥珀屋在第二次世界大战中几乎全部被毁,仅有一幅用琥珀制成的马赛克画和琥珀箱子幸存。1979年,俄罗斯开始琥珀屋的重建工作。据记载,这次重新装修用去了6吨琥珀。2003年,琥珀屋恢复了原貌,作为对彼得堡建城300周年献上的一份厚礼。
② 彼得宫最早的设计建筑师是И. 布拉乌什坦(约1680-1728之后)。1716年,宫殿的墙壁和顶部已经建成,但规模较小,不符合彼得大帝要建成一座豪华的夏日行宫的要求。因此,1717年,彼得大帝邀请法国建筑师让-巴蒂斯特·勒布隆(1679-1719)来到俄罗斯。勒布隆对彼得宫进行了改建,增建了正面穿堂的圆柱大厅,扩展了正面门窗的空间,并且装饰了墙裙、绘画和木雕。此外,他还挖了宫内的地下排水道。遗憾的是,改建工程尚未完成勒布隆就于1719年突然去世了。后来,意大利设计师尼克罗·米凯基(1675-1759)接替了勒布隆的工作。米凯基的最大功绩是给宫殿正面增添了精美的长廊和雕像,让彼得宫的建筑更加富丽堂皇,以歌颂彼得大帝在北方战争中的胜利并纪念俄罗斯打开通向波罗的海的出海口。
③ 这些画作的内容多以寓意形式颂扬彼得大帝对外征战的胜利、他执政期间俄罗斯文化艺术和科学的繁荣。
④ 彼得宫是彼得戈夫宫殿园林建筑综合体中最主要的建筑物,以彼得宫为界,可把这个宫殿园林综合体分成上园和下园。因此,它在整个园林布局和艺术构思中起着重要的作用。

下双层窗,与东墙和南墙相对的西墙和北墙是特大的假窗镜。整个大厅的采光极好,拉斯特雷利称之为"明亮的长廊"。几面墙上均有镀金的铜雕花装饰,窗间的墙灯把大厅变成"神奇的、富丽堂皇的宫殿"。天花板上绘着意大利画家B.塔尔希阿①的大型彩画《帕尔纳斯山的太阳神》(1752),舞厅里悬挂的一些其他画作增添了舞厅的艺术气氛。

彼得宫内部的装饰具有一种强烈的布景效果。华丽多彩的装潢手法营造出戏剧舞台的氛围,似乎把观者带入一个五彩缤纷的艺术世界。

彼得戈夫的园林以彼得宫为界,分成上园、下园两部分。彼得宫脚下的中央"大阶梯",是布拉乌什坦、勒布隆和米凯基等建筑师设计建造的。大阶梯由64个喷泉和250座神采、姿态各异的雕像环绕。下园的富有装饰性的外观赋予它一种庄重的节日色彩。1735年,为纪念俄军在波尔塔瓦战役胜利25周年,在大阶梯中央竖起一个高达22米的"掰开狮嘴的参孙"雕像喷泉。后来,著名的俄罗斯雕塑家马尔托斯、谢德林、苏宾、科兹洛夫斯基、普罗科菲耶夫等人参加了"大阶梯"雕塑的修复工作。1720年,一条人工水渠把下园隔为东、西两部分,它一直通向海口,把"大阶梯"与波罗的海连接起来。

下园里有诸多的喷泉和雕像②,这种组合装饰创意新颖,成为建筑、雕塑、水域-造型装饰与园林艺术综合的出色范例。每到夏日,上园和下园③的绿草如茵,鲜花怒放,当喷泉喷射,一尊尊雕像在阳光照耀下熠熠闪光,让整个彼得戈夫宫殿园林综合体充满节日的喜庆氛围和色彩。

十月革命后,彼得戈夫成为列宁格勒郊外的一个著名的宫殿园林博物馆。卫国战争期间,彼得戈夫遭到重创,大量的文物被盗,雕像被毁,德国法西斯把它变成了废墟。1945年,苏联政府开始重建彼得戈夫。1982年,彼得宫的部分展厅向游人开放。如今,彼得戈夫已经成为一个供广大游客参观的著名的旅游景点。

18世纪伊丽莎白女皇执政时期(1741-1762),俄罗斯巴洛克风格建筑达到了发展的顶峰。随着伊丽莎白时代的结束,俄罗斯建筑巴洛克风格渐渐过渡到古典主义风格。屹立在涅瓦河畔的彼得堡海军部大厦、彼得堡的艺术院大楼等就是这个过渡时期出现的几座古典主义风格的建筑物。

彼得堡海军部大厦(1732-1738,1806-1811,图1-46)

彼得堡海军部大厦是一座俄罗斯古典主义风格的建筑文物。1704年,出于北方战争的需要,人们按照彼得大帝绘制的设计图修建了最早的"海军部大厦"。其实,那就是一个船坞,一组面向涅瓦河的单层土坯房。1732-1738年,建筑师И.科洛博夫将之改为一座砖石大楼。1806年,A.扎哈罗夫着手大厦的重新设计,最终让一座具有古典主义风格的大厦落成在涅瓦河畔。如今的海军部大厦保持着建筑师扎哈罗夫改建后的外观,成为彼得堡城市建筑布局的中心。

A.扎哈罗夫(1761-1811)是19世纪著名的俄罗斯古典主义建筑师。他是彼得堡艺术院的毕业

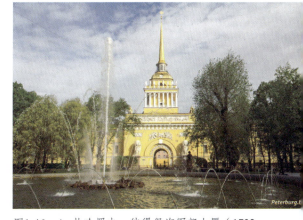

图1-46 A.扎哈罗夫:彼得堡海军部大厦(1732-1738;1806-1811)

① B.塔尔希阿(1690-1795),意大利巴洛克风格画家。
② "掰开狮嘴的参孙"是众多喷泉的核心,它喷射出来的水柱高达22米,十分壮观。此外,这里还有起名为阿波罗、亚当、夏娃、金字塔楼的喷泉。
③ 上园里的喷泉和雕像不如下园里的多,但上园里的海神雕像及它周围的喷泉和水域设计别具新意。

生，后来公费去法国深造。回国后在艺术院任教，同时进行建筑设计。扎哈罗夫的建筑设计代表着晚期俄罗斯古典主义建筑的水平。他设计的建筑物主要有：彼得堡郊外的安德烈大教堂（1806-1811）、叶卡捷琳诺斯拉夫的圣叶卡捷琳娜受难者大教堂（1803）、彼得堡海军部大厦（1806-1811）等。彼得堡海军部大厦是扎哈罗夫设计的得意之作。

扎哈罗夫重新设计的海军部大厦是一座呈"П"形的大楼，外观挺拔雄伟，轮廓肃穆工整。大楼高72米，正面长度为407米，由中央尖塔、2个过渡性大楼和2个厢楼5部分组成。中央尖塔是彼得堡城中心的"三辐射线"的轴心顶端，阶梯式方形塔楼坐落在大厦中央的基座上，塔楼下半部的每面有8根伊奥尼亚立柱，柱廊的眉饰上立着28尊姿态各异的人物雕像。塔楼顶上一根23米长的镀金长针轻巧挺拔，直冲云端，在阳光下熠熠闪光，成为彼得堡城的一个象征。海军部大厦的巨大基座与显小的拱门和轻巧的尖顶形成鲜明对比，十分引人注目。大厦的尖顶很像修道院的钟楼顶，平整、光滑的米黄色外墙也酷似老式的俄罗斯大教堂，但楼顶没有十字架，表明这不是教堂，而是一个世俗建筑。

海军部大厦还有一个特点，那就是雕塑在大楼的整体建筑中占重要地位。56座大型塑像、11幅巨型浮雕①竖立在大厦的各个拐角和墙角处，350幅壁画装饰着大楼的各层楼面。其中，大厦正面的楼梯两侧装饰着古希腊神话女神赫拉克勒斯塑像和雅典娜塑像，正门两侧还有大型雕塑《撑着天球的三神女》。这些雕像和装饰以航海和造船业为题材，表明彼得堡是俄罗斯的重要海港，突出俄罗斯是世界航海强国的这一思想。

海军部大厦正面门厅宽大，宽阔的楼梯向两侧分开通向二楼，内部房间华丽明亮，适合于办公和居住，因此多年来一直是俄罗斯海军部的办公大楼。

彼得堡艺术院大楼（1764-1788，图1-47）

艺术院大楼是彼得堡皇家艺术院的教学办公大楼，由B.德拉蒙特（1729-1800）、A.科科林诺夫（1726-1772）和Ю.费里登（1730-1801）共同设计建成②。这座大楼明显体现出俄罗斯建筑从巴洛克风格向古典主义风格过渡的特征。

艺术院大楼位于涅瓦河的沿河街上，大楼面对着涅瓦河，河岸是一处花岗石码头，码头入口两侧的石墩上摆着两尊神秘莫测的狮身人面像，与整个艺术院大楼遥遥相望。这座大楼的选址成为彼得堡城市建筑布局的一个范例，后来在涅瓦河畔出现了许多坐落在沿河街上的建筑物。

艺术院大楼正门中央有一个古典主义柱廊，在4个成对的陶立克立柱中间摆着古罗马神话的赫丘利雕像和福罗拉雕像。大楼正面两侧的窗户之间有装饰性的白色贴墙柱。这种装饰性立柱和雕塑的设

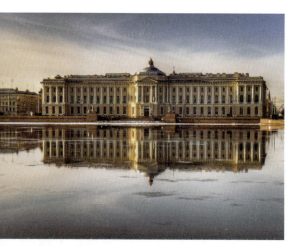

图1-47　B.德拉蒙特、A.科科林诺夫和Ю.费里登：彼得堡艺术院大楼（1764-1788）

计是古典主义风格与巴洛克风格建筑的结合，也可以视为巴洛克风格向古典主义风格的过渡。大楼由4个楼体③组成，是一个呈"口"字形的封闭楼群，而不是巴洛克风格建筑的空间分开结构。中间有个直径55米的圆形内院，就像是矩形的一个内接圆。此外，在方形楼体的四角还有4个小内院，分别是艺术院的"绘画""雕塑""建筑"和"教育"专业的角楼，有4扇门可以从主楼通到各个角楼。

① 雕塑家A.谢德林、Т.捷列别涅夫、Н.皮缅诺夫和В.杰穆特-马利诺夫斯基等人参加了大厦的雕塑创作。
② A.米哈伊洛夫、В.杰穆特-马利诺夫斯基、И.普罗科菲耶夫、С.皮缅诺夫、И.马尔托斯、A.伊凡诺夫等雕塑家、画家参加了内部装潢和雕塑创作。
③ 四面的楼长为140、125、140、125米。

艺术院主楼有一个稍微凸出的圆弧顶，其余部分的建筑高度均匀。整个楼体的结构严谨、空间解决的方法简洁、布局严格对称，大楼的外观体现出一种肃穆、宁静的风格，符合古典主义建筑的特征。

大楼前厅里有个楼梯，沿着它可以登上入口的大厅，大厅两侧有长廊。长廊下面的壁龛里摆放着一些寓意雕像和刻着浮雕的花瓶。

艺术院大楼内部房屋宽敞舒适，正面内部是一些穿廊式大厅，走廊把教室、教师办公室、教师住宅和学生宿舍连接起来，十分符合学校教学的使用要求。

18世纪下半叶，俄罗斯迎来了俄罗斯古典主义建筑时期，在彼得堡和莫斯科建起了许多古典主义风格的大楼。如，彼得堡的斯特罗加诺夫公爵家族宫（1754）、尤苏波夫公爵家族宫（18世纪60年代）、小艾尔米塔什宫（1766-1769）、塔夫里达宫（1783-1789）、巴甫洛夫宫（1782−1786）以及莫斯科的巴什科夫官邸（1784-1786）、克里姆林宫的参政院大楼（1766-1789）、莫斯科大学主楼（1786-1793）、捷米多夫官邸（1789-1791），等等。

塔夫里达宫（1783-1789，图1-48）

塔夫里达宫是叶卡捷琳娜时代的一座贵族庄园，属于早期古典主义风格建筑，由建筑师В. 斯达罗夫设计建造的。

И. 斯达罗夫（1745-1808）是俄罗斯古典主义建筑的奠基人之一。他出生在一个助祭的家庭，从小在莫斯科长大，后来进入彼得堡艺术院学习。1762年毕业后，他去意大利、法国深造，回国后在艺术院任教。他设计了亚历山大·涅夫斯基修道院的圣三一大教堂（1776-1790）、皇村附近的索菲亚大教堂（1782-1788）等祭祀建筑以及塔夫里达宫、

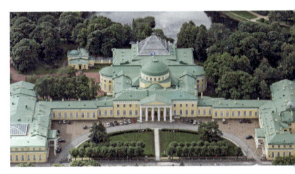

图1-48　В. 斯达罗夫：塔夫里达宫（1783-1789）

佩拉宫（1785-1789）等世俗建筑。塔夫里达宫是斯达罗夫设计的一个世俗建筑的杰作①，其宏伟的外观和精致的内部装饰堪称一绝，不愧为是俄罗斯大贵族的一座豪华的别墅。

塔夫里达宫是Г. 波将金公爵②在彼得堡的官邸，按照贵族庄园的标准③设计建成。塔夫里达宫前面是涅瓦河的一个港湾，后面有一座风景如画的花园。塔夫里达宫也像其他庄园建筑一样，由12米高的主楼和对称的两翼侧楼组成。主楼左右的两排廊房把主楼与侧楼衔接起来，形成长达260米、形状为"П"形的建筑，围起一个宽大的内院。主楼为米黄色的二层楼，每层有若干窗户，正面有6根白色陶立克柱构成的柱廊，鼓状屋顶上面有个平缓的圆弧顶，侧楼也是二层建筑，里面有客厅、舞厅和音乐厅。

塔夫里达宫主体规模宏大④，外观简约、朴实，墙壁平整，色彩柔和，线条严谨。正门前有双排的陶立克柱廊，但没有什么雕塑，窗框上也没有任何装饰。塔夫里达宫内的大厅是穿堂式结构，装饰豪华、亮丽。这座宫殿的穿堂式结构与其他建筑物的不同，它的穿堂不是沿着塔夫里达宫正门的横向，而是在宫殿的纵向轴线上。进入宫内首先是一个宽敞的方形前厅，随后是八角形圆顶大厅，再往后就是叶卡捷琳娜厅。叶卡捷琳娜厅是塔夫里达

① 建筑师Ф. 沃尔科夫后来又对塔夫里达宫进行了改建。
② Г. А. 波将金（1737-1791）是著名的俄罗斯国务活动家，叶卡捷琳娜二世的宠臣，俄罗斯黑海舰队的创始人。建筑师И. 斯达罗夫曾经是他在莫斯科大学附属中学的同班同学。
③ 即，贵族庄园应当有圆弧顶大厅、入门大厅、叶卡捷琳娜厅和后花园等。
④ 总面积达6.57万平方米，是当时欧洲最大的建筑物之一。

宫中面积最大的厅①。这个厅的建筑结构吸收了古典主义建筑的严谨、对称诸多元素。大厅内有多根立柱、大型的壁炉，天花板上的彩画，状似椰子树的支柱以及染成绿色的树叶，集中体现出这座建筑的内部装潢的奢华，也赋予大厅一种别具一格的情调。塔夫里达宫内部装潢的奢华与庄严肃穆的外观形成鲜明的对比。从廊柱向前望去，可以看到一座由园林大师B.古里德②设计的英式花园（1800）。花园内楼台亭榭、花坛、温室、木桥、雕像③应有尽有，显示出大贵族波将金追求奢华的生活情趣，也让这座英式花园成为那个时代彼得堡最美的花园之一。

塔夫里达宫的"П"形建筑布局成为彼得堡贵族庄园的样板。后来，贵族庄园的这种古典主义建筑布局在俄罗斯得到了普及和推广。

18世纪中叶，有一位名叫И.米丘林（1700-1763）的莫斯科建筑师，他深知莫斯科的城市建筑不应因循守旧，也不应在形式和技法上落后于先进的欧洲建筑。因此，在不破坏莫斯科原有的城市总体布局的情况下，他做出了《帝国都城莫斯科的改造计划》（1739），对许多街道进行了改建和调整，为改变莫斯科的城市面貌做出了很大的贡献。此外，他还大胆地进行建筑革新，创办了自己的建筑学校，培养出A.叶符拉舍夫、К.勃朗克、Д.乌赫托姆斯基等优秀的建筑师。在这个时期，在莫斯科修建了不少的贵族庄园，这些庄园一般建造在莫斯科沿河街上，构成莫斯科的世俗建筑的一大特色。

巴什科夫④官邸（1784-1786，图1-49）

莫斯科的巴什科夫官邸是建筑师B.巴仁诺夫设计的一个城内的贵族庄园⑤。这座庄园的建筑"语言"具有一种高昂、肃穆的情绪，体现出早期古典主义建筑的严谨、朴实的风格。

B.巴仁诺夫（1737-1799）是俄罗斯古典主义建筑的代表人物之一，属于Д.乌赫托姆斯基⑥建筑学派⑦。巴仁诺夫出生在莫斯科，其父是克里姆林宫教堂里的圣诗作者。巴仁诺夫在克里姆林宫教堂的神话般的世界里度过了自己的童年。巴仁诺夫从小喜欢绘画，曾在莫斯科大学附中学习，后来考入彼得堡艺术院学习建筑艺术。他以优异的成绩毕业后去法国和意大利深造，曾被选为罗马和佛罗伦萨的艺术院院士。回国后，巴仁诺夫大胆的设计思想

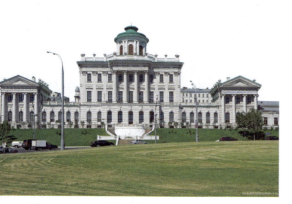

图1-49 B.巴仁诺夫：巴什科夫官邸（1784-1786）

在彼得堡得不到重视，他的一些设计方案也曾因女皇叶卡捷琳娜二世的干预屡遭中断，因此离开了彼得堡回到莫斯科。

① 大厅的长为74.5米，宽14.9米，可容纳5000人。
② B.古里德（1735-1812），英国的园林设计大师。
③ 曾经有过雕塑家舒宾制作的叶卡捷琳娜二世的全身雕像。遗憾的是这个雕塑没有保留下来。
④ П.巴什科夫（1726-1790）是彼得大帝的勤务兵伊戈尔·巴什科夫（1684-1736）之子，他继承了父亲的大批遗产，后成为莫斯科的富商，靠酒税承包积累了大量财富，号称"俄罗斯头号伏特加王"。巴什科夫生性好虚荣，他决定在克里姆林宫对面建造一座震惊世人的私人住所。
⑤ 巴什科夫官邸在1812年莫斯科大火中严重受毁，就连建造这座官邸的有关资料也全部烧掉了。后来，O.博韦等建筑师将之重新修复。
⑥ Д.乌赫托姆斯基（1719-1774），著名的俄罗斯建筑师，伊丽莎白女皇时代的莫斯科总建筑师，俄罗斯巴洛克建筑学派的代表人物之一。
⑦ 在巴仁诺夫的建筑设计中可以感受到西欧建筑的影响，但他的设计不是对欧洲建筑传统的照搬，而是把欧洲建筑的合理因素融入俄罗斯的建筑艺术中。巴仁诺夫设计的莫斯科郊外的察里津诺庄园就是一个例子。这个庄园建筑群把哥特式风格与中古世纪罗斯建筑风格结合在一起，建筑物造型既气势宏伟，又美观大方，成为俄罗斯建筑的精品。

在莫斯科，巴仁诺夫设计了重建克里姆林宫的方案（1767-1773），他为此投入了自己的全部心血。按照他的设计，重建的克里姆林宫是个建筑群，除了面对莫斯科河的皇宫主体建筑物外，这个建筑群还包括沙皇政府各部的大楼、兵器陈列馆、剧院、广场等。这是一个独具一格的设计方案，也举行了隆重的奠基仪式并开始备料动工。但是由于普加乔夫农民起义和其他各种原因，这个宏伟的设计最终只能停留在图纸和模型上了。

巴仁诺夫是位具有启蒙思想的建筑师。他不但从事建筑设计，还筹建学校，创办画廊，积极地进行建筑改革。但是，巴仁诺夫的大胆设计和改革思想得不到沙皇政府的财力支持，也无法付诸实践，这是巴仁诺夫一生的最大遗憾。

经受了一连串的打击之后，巴仁诺夫开始转向城市住宅的设计，设计了莫斯科的多尔科夫官邸（1770）、巴什科夫官邸（1784-1786）、奥尔洛夫宫（1785）、尤什科夫官邸（18世纪80年代）等。巴什科夫官邸是他设计的一个住宅建筑的样板。这座官邸建在面对克里姆林宫的瓦甘科夫高坡上，站在巴什科夫官邸舞厅的阳台上，可以把克里姆林宫、亚历山大花园、博罗维茨广场、莫斯科河尽收眼底。巴什科夫官邸是莫斯科最美丽的建筑之一，诗人M.维涅维基诺夫①称之为"整个俄罗斯最雅致的一座大楼"。

巴什科夫官邸由三个部分组成，即主楼和左右对称的两翼厢楼。两侧的走廊将主体建筑与两翼的厢楼衔接起来。这个官邸面对克里姆林宫，突显建筑物的宽度以及对克里姆林宫的开放性。主楼为三层建筑，坐落在开放的勒脚上，正门和门廊都注重门柱的对称。正门豪华得就像一座凯旋拱门，四根伊奥尼亚柱和长方形眉饰把主楼装饰得十分美观，凸显这座建筑的古典主义风格。主楼中央顶上有一个华丽的圆柱式望楼，由成对的伊奥尼亚柱②环绕。望楼墙壁四周有多个窗户，有利于内部的采光。主楼屋顶四周有柱形栏杆环绕，每个栏杆顶着花瓶装饰，很好地衔接从房檐向望楼的过渡。两翼的厢楼③完全对称，其正面分别有四根伊奥尼亚立柱和三角眉饰。这样一来，整个巴什科夫官邸的望楼顶端向下的延长线与厢楼的三角眉饰的顶部"相接"，呈现为三角形，形成一种和谐、完美的空间解决。官邸的正面和后面的墙壁装饰着浅浮雕和半露壁柱，增加了建筑的美观性。

巴什科夫官邸的背面对着老瓦甘科夫巷。其外观与正面相似，前后呼应，但背面不像对着克里姆林宫的正面那么贵气，而比较朴实，更像贵族庄园的一个普通的正门，但这是出入巴什科夫官邸的唯一通道，正面的大门只是装饰而已，这是巴什科夫官邸的一个特色。

巴什科夫官邸的内部空间很大，有音乐厅、伊凡诺夫厅、阅览室和众多的大厅和房间。其中庆典活动大厅（大舞厅）是巴什科夫官邸最大的厅④，占据了面对克里姆林宫的那面的二、三楼的全部空间，面积达450平方米，楼台及辅助面积还有350平方米。天花板显示出帝国风格建筑的豪气，上面的凹格既是一种装饰，又具有很好的吸音作用。壁灯及其镜面衬板宛如精巧的墙饰，在其他的贵族庄园建筑里并不多见。

克里姆林宫的参议院大楼（1776-1787；1839-1849，图1-50） 也是一座具有早期古典主义风格的建筑，在整个克里姆林宫建筑群中占有重要的地位，它是M.柯萨科夫按照女皇叶卡捷琳娜二世的圣旨设计的一个建筑杰作。

M.柯萨科夫（1738-1812）是俄罗斯古典主义建筑风格的代表人物之一。他出生在莫

① M.维涅维基诺夫（1844-1901），俄罗斯诗人，考古学家和历史学家。
② 巴仁诺夫设计的是考林斯立柱，在望楼上还竖立着雅典娜雕像。
③ 巴什科夫官邸两翼的厢楼在不同时期有过不同的用处，如今右翼厢楼是俄罗斯国立列宁图书馆的善本库，左翼厢楼是阅览室。
④ 巴仁诺夫当年的设计在二、三楼之间有楼板隔开，如今的大舞厅是1913年为纪念罗曼诺夫王朝建立300周年重新装修的。

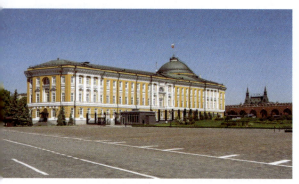

图1-50　M. 柯萨科夫：克里姆林官的参议院大楼（1776-1787，1839-1849）

斯科的一个文职官员家庭，曾经在Д. 乌赫托姆斯基的建筑学校学习，后来在著名的建筑师巴仁诺夫的领导下做建筑设计工作。柯萨科夫没有进过彼得堡艺术院，也没有出国深造。文艺复兴和当代建筑中的许多东西他是通过图片、模型认识和学习的。柯萨科夫的建筑设计生涯与莫斯科联系在一起。叶卡捷琳娜二世执政时期，柯萨科夫以帕拉第奥风格对莫斯科市中心建筑进行了改造，还设计了莫斯科的巴雷什尼科夫官邸（1797-1802）、莫斯科的大察里津宫（1786-1796）、莫斯科大学旧址（1786-1793，现为莫斯科大学亚非学院）、戈利岑医院（1796-1801，现莫斯科第一医院）、巴甫洛夫医院（1763）等几十座建筑。柯萨科夫设计的建筑物在莫斯科比比皆是，所以，在民间有"柯萨科夫的莫斯科"的说法。1812年，莫斯科大火烧掉了"柯萨科夫的莫斯科"，身患重病的柯萨科夫在喀山听到这个消息后万分悲痛，于当年的10月26日在喀山病逝。

莫斯科的参议院大楼为召开参议院会议所建，故得名参议院大楼。柯萨科夫深知，这个建筑既要与克里姆林宫建筑群协调一致，又要与俄罗斯帝国的地位和参议院会议的档次相符，还要把大楼建造在尼古拉塔楼与参议院塔楼之间。因此，参议院大楼的设计令柯萨科夫颇费脑筋。

参议院大楼是一座三层建筑，形状呈等腰三角形[①]，有三个内院。大楼的外观高大、外部线条和谐、清晰、严谨。一个凯旋门状的四柱门廊面对广场，这是进入参议院庭院的主要入口。大楼的正面有三个凸轩，白色壁柱配在橘红色外墙上，使建筑结构既显得优雅完美，又增强了其艺术表现力。大楼三面均装饰着半露柱和壁柱，底层和一楼墙壁为粗面石饰面，让大楼给人以牢固之感。大楼楼顶的中央位于红场的垂直轴上，上面有个巨大的绿色圆弧顶，成为整个红场的一个点缀。

参议院大楼内有许多大厅和房间。内部空间宽敞，装潢华丽、丰富、雅致、讲究。椭圆厅和叶卡捷琳娜厅是楼内两个最大的大厅，其建筑和装潢最能表现柯萨科夫的建筑设计艺术。

从参议院广场进入大楼的第一个大厅就是椭圆厅，它是大楼里面积第二的大厅。高高的圆弧顶、成对的考林斯墙柱、浅白色的墙壁、美丽的水晶吊灯、珍贵的孔雀石板饰面的壁炉、墙上的大型挂钟、高大的花瓶、形式多样的烛台、由十多种珍贵木头铺成的状似地毯的地板显示出18世纪俄罗斯古典主义风格建筑的内部装饰特征。此外，在这个大厅的圆弧顶上屹立着圣格奥尔基雕像，象征着俄罗斯民族的勇敢无敌。

叶卡捷琳娜厅又叫做"白厅"，这个圆形大厅是这个大楼的结构中心，也是参议院大楼里面积最大的厅。它的高度有29米，相当于一座10层楼房的高度。一个宽敞豪华、由彩色大理石和花岗岩铺成的阶梯通向叶卡捷琳娜大厅。阶梯两侧的栏杆由木材制成，栏杆底部安装着落地灯，阶梯护栏之间安放着几尊古希腊罗马女神的雕像，显示出大厅的艺术品位。

叶卡捷琳娜厅的内部装饰富丽堂皇。偌大的半球圆顶装饰着向上递减的藻井，造成一种深邃的蓝色天穹的印象。天穹美丽素雅，结构轻盈。半球圆顶由白大理石考林斯柱支撑，24根考林斯柱围成的一个离墙很近的圆形柱廊，给人一种圆中圆的感觉，既不遮挡在圆顶底座的中间层安放的18个高浮雕，又不影响三排窗户的采光和通风，充分显示出柯萨

① 外周长为450米，内周长为360米。

科夫设计的匠心独具。大厅的地板是由各种名贵石材①拼成的马赛克图案，美丽的图案与整个大厅的装饰相得益彰。

在苏联时期，参议院大楼是历届的苏联国家最高领导人的办公场所，在1994-1996年的修复和改建后，它成为一座既保持着柯萨科夫设计的传统，又具有现代建筑技术的建筑。如今，参议院大楼是俄罗斯总统及其下属的办公大楼。

19世纪前30年，俄罗斯古典主义建筑发展到自己的成熟阶段，即帝国风格②建筑。这种风格的建筑规模宏大，结构完整、严谨、对称，显示出俄罗斯帝国的气魄和国力。彼得堡的总参谋部大厦就是一座典型的帝国风格建筑。

彼得堡总参谋部大厦③（1819-1829，图1-51）

总参谋部大厦是沙皇亚历山大一世下达圣旨、由19世纪著名的意裔俄罗斯建筑师K. 罗西及其团队设计建造的。

K. 罗西（1775-1849）出生在意大利的那不勒斯，12岁随着芭蕾舞演员的母亲来到俄罗斯。起初，他师从保罗一世的宫廷建筑师文森佐·布伦纳（1747-1820），后来又去意大利深造。罗西的建筑设计在俄罗斯建筑史上占有十分显要的地位。在彼得堡有他设计的许多建筑物。如，米哈依洛夫宫（1819-1825）、总参谋部大厦（1819-1829）、亚力山德拉剧院（1828-1832）、元老院大厦和正教院大厦（1829-1834）等。这些古典主义风格的建筑给彼得堡增添了光彩并且成为俄罗斯建筑艺术的杰作。

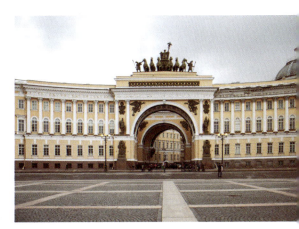

图1-51　K. 罗西：彼得堡总参谋部大厦（1819-1829）

总参谋部大厦位于宫廷广场南面，是一座黄白两色相间的大型建筑物，它呈半弧形拥抱着宫廷广场。大厦正面总长度为580米，一道墙裙将大厦隔成上下两部分。中央的凯旋门把左右两座独立的建筑连成一座整体大厦。

凯旋门高达28米，是总参谋部大厦的关键和亮点，它是为彪炳1812年俄罗斯战胜拿破仑而建造的。凯旋门两侧上半部的左右各竖立着10根陶立克圆柱，圆柱相互对称，端庄工整。凯旋门两侧有武士的全身雕像和供观赏的盔甲。凯旋门顶上是一架长16米、高10米的胜利战车，光荣之神手持着俄罗斯的双头鹰国徽站在战车上。

总参谋部大厦正门台阶设计得跨度很大，显示出大楼内部的规模。大厦内部有几百个房间，包括会议厅、接待室、餐厅、部长公寓、图书馆、阅览室、书店、档案室、家庭教堂以及许多其他的办公用房，走廊和楼体的设计十分有利于办公，是一个很好的办公生活综合体。

总参谋部大厦与对面的冬宫风格不同：总参谋部大厦雄伟端庄、格调严谨、结构简约，展现出帝国风格建筑的宏伟；冬宫装饰华美、富贵豪华、如诗如画，凸显巴洛克风格建筑的华丽。这两种不同风格的建筑面向宫廷广场相对而立，相映成辉，成为彼得堡最有

① 1994-1996年重新装修叶卡捷琳娜厅的时候，按照18世纪宫殿装修的传统，地板是用18种不同的木头拼成的马赛克图案。
② 帝国风格（俄文是ампир）建筑被称为高级（成熟）的古典主义建筑。这种风格建筑的主要特征是形式的壮丽、宏伟和严整，装饰风格是对古希腊罗马艺术的形象的改编或重复。在俄罗斯流行大约有几十年（19世纪前30年）的时间。20世纪30-50年代，这种建筑风格在苏联以一些变异的形式出现，被称为"斯大林式帝国风格建筑"。
③ 这个建筑物叫总参谋部大厦，是因为俄军总参谋部曾经设在大厦的西半部。东半部曾是外交部和财政部的办公大楼。如今，总参谋部大厦的一半是俄罗斯西部战区司令部，另一半展出艾尔米塔什宫的艺术品。

名的艺术名片，设计师拉斯特雷利和设计师罗西功不可没。

1834年，在宫廷广场中央又竖起了高达47.5公尺的亚历山大纪念柱①，成为宫廷广场上新的点缀，让这个景点更加美丽。

1812年莫斯科遭受了一场大火，大火毁坏了许多建筑物，给城市带来了严重的损失。驱走拿破仑之后，莫斯科成立了建筑委员会，专门负责莫斯科的城建规划工作。他们首先对莫斯科城中心的布局进行了彻底的改造，形成了红场、剧院广场、马涅什广场为中心的建筑群格局。此外，铺路架桥、修建剧院、开辟城市花园、建造城市贵族庄园也是19世纪莫斯科城建的重要内容。

O.博韦（1784-1834）就是在这样的建筑环境中脱颖而出的一位俄罗斯帝国风格的建筑师。他是重建莫斯科委员会的总设计师，参加过红场的改建工作，设计了莫斯科大剧院和剧院广场（1821-1824）、亚历山大公园、凯旋门（1828-1832）、市立第一医院（1828-1832）以及其他的一些建筑物。

博韦设计的建筑物是新的建筑风格与中世纪建筑风格相结合的产物，红场改建工程是这种结合的范例。博韦先是拆除了广场上零散的小型商亭，后来建成了一个有拱廊和圆柱长廊的长条形建筑物，叫做售货长廊②。售货长廊中间部分的圆顶与对面的大克里姆林宫红墙相对，并以这两点构成红场的轴心。

在剧院广场的改建上，博韦让新的建筑风格与中古时期建成的"中国城"城墙的风格融为一体。改建后的剧院广场前面是三角形街心花园，形成一个封闭式的广场空间，基部就是如今闻名世界的莫斯科大剧院。

莫斯科大剧院③大楼（1776，1821-1824，1853-1856，图1-52）

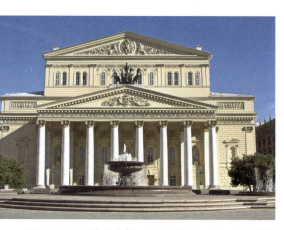

图1-52 Х.罗兹伯格、А.尼基京、А.卡沃斯等人：莫斯科大剧院（1776；1821-1824；1853-1856）

莫斯科大剧院大楼是俄罗斯最美丽的古典主义风格建筑之一。这个大楼的前身叫彼得罗夫卡剧院大楼，是按照П.乌尔索夫④公爵的旨意，根据建筑师Х.罗兹伯格（生卒年不详）的设计于1776-1789年间建成的。那是一座三层砖体大楼，有池座、楼座和廊座，约1千个座位。1805年，彼得罗夫卡剧院大楼被大火烧毁⑤。1821年末，建筑师博韦接手大楼的重新设计。他的设计方案保留了被烧毁的彼得罗夫卡剧院大楼的结构，又参考了А.米哈伊洛夫（1773-1849）的设计方案⑥，对大楼的高度、比例以及内外装修的具体细节做了调整，因此他的方案获得批准。5年后，莫斯科大剧院大楼在昔日大楼的废墟上建了起来。1843年，建筑师А.尼基京（1857-1907）对大楼进行过一次维修。不幸的是，1853年莫斯科大剧院大楼又被大火毁于一旦⑦。

① 建筑师是O.蒙费兰，雕塑家是Б.奥尔洛夫斯基。
② 如今叫做"古姆"，即莫斯科国立百货商店的缩称。
③ 莫斯科大剧院是一座举世闻名的俄罗斯歌剧芭蕾舞剧院，已成为俄罗斯艺术的一个象征，对俄罗斯音乐歌剧表演艺术学派和俄罗斯芭蕾舞学派的形成起着重要的作用。
④ П.乌尔索夫（1733-1813），莫斯科省的检察官。
⑤ 彼得罗夫卡剧院的演员们只好辗转于巴什科夫官邸、阿尔巴特大街、兹纳缅卡的阿普拉斯金宫等场所演出。
⑥ 这是一个中标方案，但未付诸实施。
⑦ 这次大火后，整个大楼只留下了石墙、柱廊和三角墙。

1853-1856年，建筑师A. 卡沃斯[①]又领导了大剧院大楼的恢复建设工作。一个半世纪来，大剧院大楼经多次改建和维修，最近一次是在2005-2011年[②]，大楼基本保留着卡沃斯1853年重建后的外观和结构。

莫斯科大剧院大楼是一座双斜面屋顶的方体建筑，正面的廊柱、三角墙、方形粗面石饰、装饰性楣带显示出大楼的古典主义建筑风格。正门前的8根白色圆柱、左右窗户工整对称，线条简约。外墙为粗面石的贴面，装饰着半露柱，还有两组古代演员的浮雕群像。上层的三角墙上装饰着一个象征俄罗斯国徽的双头鹰浮雕，两个鹰头狮身的怪兽绕在它身边。下层的三角墙上有两位缪斯女神浮雕，她们双手捧着竖琴。三角墙顶部是雕塑家П. 克洛德创作的一尊大型雕塑——太阳神阿波罗驾驶着四套马车，骏马飞奔向前。这一切赋予大楼一种庄重威严、朴素典雅的外观。

大剧院内部装饰得金碧辉煌，宛如一座富丽的皇宫，显示出拜占庭宫殿和文艺复兴时代的建筑装修风格。一架偌大的水晶吊灯[③]挂在观众大厅中央，仿佛是一件镇厅之宝。天花板上的大型壁画、偌大的丝绒大幕、猩红色的包厢帷幔、吊灯的镀金垂饰、精致的盏盏墙灯，这一切令人眼花缭乱，仿佛走进一个色彩斑斓的童话世界。

大剧院内部主要由舞台[④]和观众大厅（池座、楼座、包厢）组成。此外，剧院内还有豪华的休息室、展览厅、贝多芬厅、圆形大厅以及与剧院功能有关的房间。如今，莫斯科大剧院大楼是一个功能齐全的现代化剧场，可供2500名观众欣赏歌剧和舞剧。

大克里姆林宫（1838-1849，图1-53）

大克里姆林宫是莫斯科克里姆林宫内的一座俄罗斯风格的宫殿，它是建筑师K. 托恩（1794-1881）遵照沙皇尼古拉一世的圣旨，领导设计小组集体设计的一个建筑杰作。

K. 托恩之所以获得沙皇尼古拉一世的信任，是因为他设计的基督救主大教堂符合沙皇尼古拉一世的心意。尼古拉一世希望在克里姆林宫内也建成一座这样风格的皇宫。

K. 托恩重新设计的大克里姆林宫基本保留了之前的那座皇宫[⑤]的外观，可一层的连拱、露台、拱窗等建筑装饰更具古罗斯建筑的风格。此外，托恩还把一些创新的建筑理念融入设计中，最终设计建

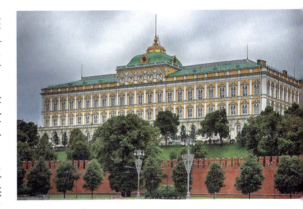

图1-53　K. 托恩：大克里姆林宫（1838-1849）

成一座由金属叉梁的屋顶、大跨度的砖拱门窗构成的兼有文艺复兴时代和古罗斯建筑的装饰风格的宫殿。

大克里姆林宫在整个红场建筑群里占有重要的地位。这个宫殿[⑥]呈三角形，带一个内

① A. 卡沃斯（1800-1863）出生在彼得堡的一个音乐家的家庭。他的父亲曾任皇家剧院的音乐总监。卡沃斯在帕多瓦的一所大学毕业后，回到俄罗斯成为建筑师罗西的助手。后来，他设计了一系列的建筑。其中，彼得堡玛利亚剧院大楼（1860）是他设计的最主要的建筑之一。此外，他在1853-1856年间还领导了莫斯科大剧院大楼的重建工程。
② 这次维修增建了一个新的音乐厅，在大楼正面的壁龛里摆上了爱情缪斯厄拉托的全身雕像，恢复了大剧院原来的正面外观，更换了地基，外墙涂成沙皇色，等等。
③ 这个吊灯的直径6米，高9米，重量为2吨。
④ 舞台台口的尺寸为20.5米×17.8米×23.5米。乐池可以容纳130人。
⑤ 1492年，在伊凡三世时期就曾经在面对莫斯科河的博罗维茨土岗上建过一座木质宫殿。1499-1508年，意大利建筑师A. 福里亚金设计了克里姆林宫的第一座石建筑。18世纪，伊丽莎白女皇下令重建沙皇戈都诺夫时期修建的皇宫。后来，叶卡捷琳娜二世认为这座重新修建的皇宫与俄罗斯帝国的身份不相称，又下令改建这座皇宫，但未实施。
⑥ 建筑总面积2.3万平方米。

院，三角形布局具有一种几何表现力。它的西、东、北面分别连接着兵器库、多棱宫和捷列姆伊宫。建筑物正门朝南，有雕花的三角墙，窗户为双层拱窗，窗框装饰着白石刻花图案。建筑物中央屋顶上有巨大的圆弧顶，这与克里姆林宫的其他建筑相呼应。从外观看，这个宫殿似乎为三层大楼，其实内部只有二层。一层好像一个封闭的长廊，在这层主要是昔日沙皇的办公室以及皇室人员起居住宅的用房，如客厅、餐厅、卧室、接待室，等等。进门后是一个大理石装饰的前厅，里面有几根由整块花岗石打磨抛光的立柱。在一层的前厅有一个宽敞的阶梯，由66个台阶组成，登上这个阶梯的尽头，再穿过5米高的大门，便可以进入二楼的格奥尔基厅、叶卡捷琳娜厅、弗拉基米尔厅、亚历山大厅和安德烈耶夫厅。5个大厅以5种俄罗斯勋章的名称命名，这些大厅最能显示大克里姆林宫建筑的富丽堂皇，其中，格奥尔基厅最为金碧辉煌，也最有代表性。

格奥尔基厅的名字来自1769年设立的圣-格奥尔基勋章。它是大克里姆林宫内最大的一个厅①。入门两侧有2根高大的圆柱，厅里还有18根雕花装饰的立柱，柱顶上有手持盾牌的寓意雕像，象征俄罗斯在多个世纪对外征战的胜利和俄罗斯帝国的强大。厅内的墙壁、天花板和雕像为白色，纵向墙被隔成几个深深的墙龛，里面的大理石板上镌刻着烫金的大字。天花板上悬挂着6个上吨重的铜吊灯，厅内还有40盏墙灯，当灯火齐明的时候，纯木地板、镀金家具、墙上的格奥尔基勋章图案被照得熠熠闪光，整个大厅更显得典雅、庄重，营造出的氛围符合大厅的名称和在这里进行授勋仪式的功能。

二层上还有禁卫骑兵军厅、多棱厅、宫殿教堂、大客厅和一些豪华的厅堂②，其内部装饰具有文艺复兴时代和俄罗斯建筑的风格，既金碧辉煌、雄伟壮丽，又古香古色、典雅大方。新的建筑理念、折中的建筑风格、雄伟的皇宫外观、豪华的内部装饰、各种珍贵建材的使用体现出19世纪俄罗斯建筑师的审美理念和俄罗斯的宫殿建筑的水平。

19世纪，莫斯科的贵族们继续修建自己的庄园，出现了一批古典主义风格的城市庄园楼，这些庄园楼虽然在规模、气魄上远不及皇宫，但其外观和内部装饰比皇宫毫不逊色，同样标志着19世纪俄罗斯古典主义建筑艺术的水平。莫斯科的赫鲁晓夫家族庄园就是一座有代表性的城市庄园建筑。

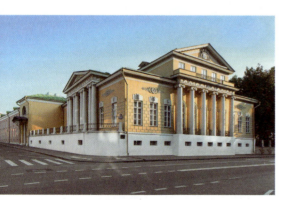

图1-54　A.格里戈利耶夫：赫鲁晓夫家族庄园（1814-1816）

赫鲁晓夫家族庄园③（1814-1816，图1-54）
（亦称谢列兹尼奥夫宫）位于莫斯科的普列齐斯坚卡大街上。这里曾经是大贵族Ф.巴里亚金斯基的庄园，那是一座建在石头地基上的带阁楼的木屋，整个房屋的结构呈不对称图形。1812年的莫斯科大火将那座木屋烧成灰烬，只残留下石头地基。

1814年，建筑师A.格里戈利耶夫④（1782-1867）设计的赫鲁晓夫家族庄园，是一座早期古典主义风格的建筑物。这个建筑物的主楼位于两条街交叉的街角，是一座街角楼，因此它有两个正面，一个面向赫鲁晓夫巷，另一个面向普列齐斯坚卡巷。面向赫鲁晓夫巷的正面柱廊有六根伊奥尼亚式立柱，而面向普列齐斯坚卡巷的正面柱廊则有八

① 大厅的长61米，宽20.5米，高17.5米，面积1250平方米。
② 大克里姆林宫里共有700多个房间。
③ A.赫鲁晓夫是赫鲁晓夫家族的后裔，参加过1812年卫国战争。战后他很快发财了，成为莫斯科有名的富翁。
④ A.格里戈利耶夫（1782-1868）是著名的俄罗斯建筑设计师。他出生在坦波夫省的一个农奴家庭，22岁赎身成为自由人。他跟随建筑师Д.日利亚尔迪学习建筑设计，后来设计了一系列的贵族庄园，诸如，赫鲁晓夫庄园、洛普霍夫庄园（1817-1822）、多库恰耶夫庄园（1819-1821）、叶尔绍夫庄园（1837）等。

根（两个一组）伊奥尼亚式立柱，符合古典主义建筑的廊柱特征。庄园的内部遵照当时贵族庄园的典型布局：穿廊式①的豪华房间与临街的两个正面相平行，起居住房占据建筑物后部的一角。室内装饰有壁画和彩画天花板，后院有带凉亭的小花园。这种庄园建筑的最大优点是舒适、安逸，弥漫着家庭生活的气息，适合人居。然而，随着贵族阶级的没落和古典主义建筑的衰退，这种曾经展示莫斯科贵族庄园的风貌的建筑在19世纪中叶后渐渐消失了。

如今，这座赫鲁晓夫家族庄园成为俄罗斯国立普希金博物馆。

19世纪-20世纪之交，莫斯科和彼得堡的一些建筑师们在保持古典主义建筑风格同时，大胆地吸收和学习现代派建筑的艺术风格，把古典主义风格与现代建筑风格结合起来，形成了新古典主义建筑风格。И. 福明设计的波洛夫佐夫别墅、Ф. 舍赫捷利设计的利亚布申斯基官邸就是两种建筑风格结合的产物。此外，А. 休谢夫设计的莫斯科喀山火车站②（1913-1926）、Л. 凯库谢夫设计的莫斯科伊萨科夫官邸（1906）、В. 瓦里科特设计的莫斯科大都会饭店（1900）、И. 库兹涅佐夫设计的特列季亚科夫画廊（1900-1905）、莫斯科商务场（1913）、斯特罗加诺夫学校的画室大楼（1913-1915）都是在世纪之初建造的一些具有现代风格的新古典主义建筑物。

波洛夫佐夫别墅（1912-1916，图1-55）

波洛夫佐夫③别墅是坐落在彼得堡石岛上的一座新古典主义风格建筑，它是新古典主义风格建筑大师И. 福明的一个杰作。

И. 福明（1872-1936）是彼得堡新古典主义建筑学派的领军人物。起初，福明在莫斯科大学数学系学习，后来他又先后在莫斯科绘画雕塑建筑学校和彼得堡皇家艺术院学习建筑。在自己的建筑设计初期，福明曾是现代派建筑的积极支持者，但很快就转向了新古典主义风格的建筑设计。

波洛夫佐夫别墅是一座贵族庄园，这个建筑既不像官邸，也不像宫殿，而像是19世纪初莫斯科贵族庄园的一个变种。波洛夫佐夫别墅呈凹形，建筑主体部分缩后，两个侧翼凸前，这种左右对称的构图具有严谨的新古典主义风格。主体建筑中央

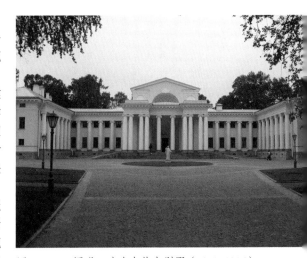

图1-55　И. 福明：波洛夫佐夫别墅（1912-1916）

轴线的两侧是穿廊式房间，圆顶下是椭圆形大厅、戈别林挂毯大厅、白色圆柱大厅、玫瑰色客厅、长廊和冬园，这一切仿佛是对彼得堡达夫里达宫正面大厅建筑结构的一种简约的模仿。但波洛夫佐夫官邸并非对19世纪初古典主义建筑模式的照搬，它的建筑外形和内部装饰均带有一些现代建筑的成分。比如，福明在设计中增加了正面圆柱的数量，但中央部分圆柱比较密集，立柱之间的间距不等，这样的设计虽有些怪诞，但赋予这个建筑一种新的、现代的表现力。

① 穿廊式厅又叫"列厅"（enfilade），为一连串互相直通的房间，各房间的门洞位于一条直线上，因此从一个门洞就可以望到尽头。巴洛克式和古典主义的宫殿大都是这种列厅。
② 喀山火车站被称为"莫斯科东大门"，模仿喀山克里姆林宫的西尤穆比凯塔楼而建，是东方建筑元素与古罗斯营造风格结合的产物。这座火车站大楼的中央为面积递减的多层塔楼，塔楼尖顶上有一条名叫吉兰特的神话蛇妖，那是喀山古城的象征。
③ А. 波洛夫佐夫（1832-1909），俄罗斯历史学家，社会活动家，俄罗斯皇家历史协会创建人之一。

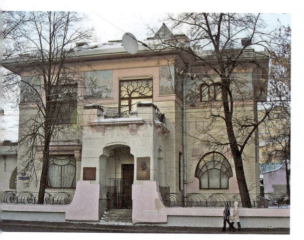

图1-56　Ф.舍赫捷利：利亚布申斯基官邸（1900-1903）

莫斯科的利亚布申斯基官邸[①]（1900-1903，图1-56）是20世纪初建成的一座俄罗斯官邸文物，由建筑师Ф.舍赫捷利（1859-1926）设计。舍赫捷利是俄罗斯现代派建筑艺术的杰出代表。他出生在彼得堡的一个德国移民的家庭。他在青年时代曾经迷恋于书籍的插画、杂志装帧和广告设计工作，后来又爱上了戏剧，最终进入莫斯科绘画雕塑建筑学校，开始学习建筑设计。但是，他因照料有病的母亲经常缺课而被学校除名。起初，舍赫捷利是建筑师A.卡明斯基的助手，到了19世纪70年代末，他开始了独立的建筑设计工作。他最初的设计带有明显的伪俄罗斯风格，也没有摆脱开折衷主义的框框。19世纪90年代，舍赫捷利的建筑设计才显示出现代建筑的风格和元素。舍赫捷利一生设计了包括教堂、钟楼、剧院、旅店、银行、车站、博物馆、私人住宅在内的几百个建筑，其中，利亚布申斯基官邸（1900-1903）、莫斯科雅罗斯拉夫火车站[②]（1903）、莫斯科早晨印刷厂（1907）、莫斯科商务之家大楼（1909）等建筑成为俄罗斯现代风格建筑的精品。他设计的利亚布申斯基官邸是20世纪初莫斯科现代派建筑艺术的标志性作品。

利亚布申斯基官邸的建筑规模不大，这个三层小楼[③]坐落在小尼基京大街的一角。利亚布申斯基官邸的建筑布局与传统的古典主义建筑不同，它像镜子一样映出早期现代派建筑风格的一些特征：外观形式与内部结构的统一、美丽而虚幻的装饰、舒适而有审美的内部装修，等等。

这个官邸的几个墙面的突出部是对称的，凸出的台阶、阳台的栏杆、窗户的大小、样式和位置是合乎逻辑的、自由布局的结果。饰满海草的天花板，酷似一圈圈海浪的地板花纹给人造成身置海底的视觉。门窗的对称形成一种自然的光照空间，大理石、玻璃和木头等建材的合理使用增加了建筑轮廓的尺寸。这座官邸酷像一个小型的、外墙上釉的城堡，把自己与喧嚣的外部世界隔离开来。

著名俄罗斯现代派画家M.伏鲁贝尔参加了这座宅子的内部装饰设计工作。楼梯、天花板、门窗的马赛克图案也充分显示出现代派的艺术风格。尤其是一个长达12米、状似海浪的楼梯，让人联想到蓝色大海的波涛，略显昏暗的室内照明以及各种海底动物造型的门把手也营造出一幅海底世界的景象。此外，各个房间里的装饰——海底的植物图案，形状怪异的蜗牛、蝴蝶、蝾螈紧绕百合花的柱头，让这座住宅跃动着别样的生活节奏。

除这座豪宅外，利亚布申斯基官邸还有内院、洗衣房、扫院人住房、仓库、车库和马厩等，这些辅助建筑的设计也是建筑师舍赫杰尔的大胆想象和构思的结果。

[①] 这套住宅原本属于俄罗斯百万富翁C.П.利亚布申斯基的房产，利亚布申斯基与自己家人在这里一直住到1917年。十月革命爆发后，"资本家"利亚布申斯基被迫流亡国外，这座建筑被收为国有。1931年，在意大利侨居近10年的高尔基回到俄罗斯，苏联政府便把这套豪宅交给高尔基及其家人使用，高尔基在这里住到1936年去世。高尔基虽在这座宅子里度过自己人生的最后岁月，但他并不喜欢这座豪宅。他生前曾经多次说：这座房子"壮美、优雅，但没有什么可以让人对之发出会心微笑的东西"。高尔基去世后，他的儿媳H.彼什科娃继续住在这里并为筹建高尔基故居博物馆到处奔波。1965年1月1日这里被辟为作家高尔基故居博物馆。

[②] 雅罗斯拉夫火车站是20世纪初的俄罗斯现代建筑风格的典型之作。车站的外形很像古罗斯的教堂和修道院。若从远处看这个建筑物，就会发现这个车站是由一些立体的、多棱的、圆柱形的建筑形状衔接而成的。中央塔楼有着一个高得不成比例的塔顶，还带着一个弯曲的门檐，因此，这不像塔楼，而更像一座城门或凯旋门。左边的塔楼为角锥顶，这是古罗斯祭祀建筑常见的。整个建筑用各种花纹图案装饰，表现出现代风格。

[③] 这个官邸从外观看像二层楼房，可内部共有三层。第三层是祈祷室，房间装潢很像早期的基督教教堂。

20世纪的新风格建筑

20年代，俄罗斯建筑界人士主张建筑设计的传统与创新相结合。B. 休谢夫[①]设计的列宁墓（1924-1930）就是一个例子。1924年列宁逝世后，人们在红场上用木头建成了列宁墓（1930年改用石砌）。列宁墓位于红场上的轴心，其规模并不算大，但轮廓的线条、棱角分明，外观庄严肃穆，新建材的贴面成为红场上的一个独具一格的建筑。这个建筑物的传统在于金字塔式的台阶是对古罗斯营造术传统的一种独特的折射；它的创新之处在于对新建筑材料的使用：基座是厚度1米的钢筋水泥，外用暗红色大理石、拉长石、花岗岩和斑岩及其他新的建筑材料贴面。建造列宁墓的同时，人们也对红场进行了改建，把米宁和巴扎尔斯基的雕像纪念碑移到瓦西里升天大教堂的前面，还在列宁墓的两侧建起了可容纳10000人的观礼台。这样一来，列宁墓有机地融于克里姆林宫和红场的建筑群中，实现了休谢夫最初的建筑构思。

莫斯科地铁

30年中期，莫斯科地铁[②]的建设开辟了俄罗斯建筑史上新的一页。莫斯科地铁是高科技的发展与苏维埃政权展现自己成就的愿望相结合的产物，是苏维埃时期的一张建筑"名片"。

莫斯科的每个地铁站根据当地的地质水文状况而建，车站的设计风格和使用的建筑材料不同，装潢各有千秋，但均把建筑艺术与雕塑艺术融为一体，成为一座座富丽堂皇的地下艺术宫殿，显示出俄罗斯建筑师和雕塑家的艺术创作水平。

30年代建成的莫斯科地铁站有两种建筑风格。一种是严谨的古典主义风格，如红门站、剧院广场站等；另一种是现代风格，如克鲁鲍特金站、马雅可夫斯基站、新镇站等。后一种建筑风格的地铁站大多采用现代的建筑理念和建筑材料，建筑结构力求轻快、合理、实用，在莫斯科地铁车站的建筑中占有显著的地位。

如今，莫斯科地铁站建筑结构类型主要有浅埋三跨立柱型[③]、浅埋双跨立柱型[④]、深埋三连拱塔柱型[⑤]、浅埋单拱型[⑥]、浅埋单跨型[⑦]、三跨柱形高架型[⑧]、地上高架型[⑨]等。这些地铁站的结构类型虽然不同，但每个地铁站的建筑都美观实用，显示出俄罗斯建筑师们的设计理念和艺术才能。在众多莫斯科地铁站中间，马雅可夫斯基站、共青团站、革命广场站、新镇站、基辅站、阿尔巴特大街站、塔甘卡环线站、十月革命站、胜利公园站和红门站的建筑最具特色，显现出莫斯科地铁的宏伟壮观和华丽典雅。

① A. 休谢夫是20世纪著名的俄罗斯建筑师。他出生在基希尼奥夫的一个贵族家庭。18岁入圣彼得堡皇家艺术院的高等艺术学校学习，获得金质奖章毕业并得到了公派出国学习的机会。他在意大利、法国、英国、比利时和奥地利等国家留学了3年。19世纪末，休谢夫回到俄罗斯，成为新俄罗斯风格建筑的领军人物之一。十月革命后，休谢夫也是最受欢迎的一位设计师，20年代被选为莫斯科建筑协会主席。休谢夫设计或参与设计了喀山火车站、列宁墓、莫斯科饭店、建筑师大楼、机械学院（如今的军事大学）大楼、卢比扬卡的克格勃大楼、勃留索夫巷的演员住宅大楼、列宁格勒大道、十月广场、苏联科学院主席团大楼等建筑物。他最后设计的一个建筑是莫斯科地铁环线上的共青团地铁站，这个以俄罗斯风格建成的地下宫殿是休谢夫为卫国战争胜利所做的最好献礼。

② 1931年7月，俄共（布）中央全会做出决议，要在莫斯科修建地铁。1933年3月21日，苏维埃政府批准了由10条线路构成，总长度为80.3公里的地铁线。1935年5月16日莫斯科地铁开始运行。最初的地铁长度为11.6公里，索科尔尼基站、共青团站、红门站、文化公园站、斯摩棱斯克站、基辅站是莫斯科最早的一批地铁站。到2020年，莫斯科地铁已有15条线路，总长度456公里。每天运载旅客几百万人次。

③ 如，罗科索夫斯基林荫道站、索尔斯基站、共青团员站、文化公园站、维尔纳茨基站、察里津诺站、基辅火车站站、科学院站等。

④ 如，茹列宾诺站、科捷尔尼基站、罗蒙诺索夫大街站等。

⑤ 如，马雅可夫斯基站、胜利公园站、革命广场站、新镇站、红门站、清洁池塘站、卢比扬卡站、猎户商场站、体育运动站、大学站、特维尔大街站、阿尔巴特大街站等。

⑥ 如，切尔基佐夫站、列宁图书馆站、飞机场站等。

⑦ 如，赤杨站。

⑧ 如，麻雀山站。

⑨ 如，布宁林荫道站、科尔恰科夫站等。

图1-57　A.杜什金：马雅可夫斯基站（1938）

图1-58　И.福明：红门站（1935）

马雅可夫斯基站（1938，图1-57）是建筑师A.杜什金（1904—1977）以现代风格设计的一座深埋三连拱塔柱型地下宫殿①。

这座地铁站有几个特点：一、这是世界上第一座深埋（深达33米）式地铁站；二、在地铁站建设中首次用不锈钢立柱代替钢筋水泥立柱。大厅的中央拱顶用不锈钢支柱支撑，两根相邻的不锈钢支柱之间是椭圆形拱门，壁龛镶着彩色马赛克板并装着壁灯。连接两个相对的拱门穹顶上有个圆环状吊顶，转圈环绕着16盏射灯，既节约空间又起到照明的作用；三、建筑设计营造出浓厚现代气息。多种几何图案的大理石地板、三间堂的灰色大理石、格鲁吉亚花岗石的贴墙既增强站台的色调，又让站台空间显得宽大，数十幅马赛克画让站台沉入艺术氛围之中。整个站台充满轻巧、优雅、梦幻的现代建筑的气息，是莫斯科最美的地铁站之一。

在古典主义风格的地铁站中间，**红门站（1935，图1-58）**无疑最有代表性。这个地铁站是由著名设计师И.福明设计的，属于莫斯科修建的第一批深埋三连拱塔柱型地铁站。红门站的建筑语言朴实、简洁，符合古典主义风格建筑的构思，塔柱代替了立柱，增强了建筑的墩实、厚重感。

红门站的中央大厅与两侧的站台被巨大的塔柱隔开，暗红色大理石贴面的塔柱支撑着中央大厅的弧形天花板。天花板上装饰着六角形和正方形沉箱，吊着两排球型吊灯。地板仿照国际象棋棋盘样式，铺着红、灰两色大方瓷砖，两侧轨道的侧墙壁上贴着瓷砖，显得很有文化艺术品位。

红门地铁站的设计荣获1937年国际博览会的建筑设计大奖②，这种岛式站台的三连拱结构后来运用到莫斯科的许多地铁站的建造中。

莫斯科地铁四通八达，每个地铁站的建筑形状各异，风格独特：共青团站的帝国风格与巴洛克风格结合得高贵典雅；革命广场站的巨型塔柱与雕像组合得和谐完美；新镇站的酷似古代教堂的大厅与马赛克彩画古今融合；基辅站的高大的考林斯立柱和塔柱的气势宏大；列宁图书馆站的中转线像多层立交桥一样布局复杂；阿尔巴特大街站的巴洛克装饰富丽堂皇；塔甘卡站的塔柱上箭形壁槽的制作精美；十月革命站有浓郁的凯旋寓意；胜利公园站大厅具有的厚重的历史感；文化公园站的塔柱造型轻巧……总之，莫斯科地铁站凝聚着俄罗斯设计师、雕塑家、画家们的才智，是真正的地下宫殿，闪烁着俄罗斯建筑艺术的光辉。

在20世纪20—40年代的世俗建筑中，莫斯科的列宁图书馆无疑占据重要的地位。
列宁图书馆（1928—1941，图1-59）

莫斯科列宁图书馆是俄罗斯最大的国立图书馆，也是30年代在苏联境内建成的一个大

① 站台长156米，宽14.3米。
② 此外，克鲁鲍特金站和共青团站的建筑设计曾经在巴黎的国际商业博览会上获大奖；马雅可夫斯基站的建筑设计也在纽约获过大奖。

型的建筑综合体。它是建筑师B.休科①和B.格里弗雷赫②共同设计的③一座帝国风格的建筑物。

莫斯科列宁图书馆的选址适当，它的一侧对着克里姆林宫、马涅什广场，与附近的巴什科夫官邸和莫斯科大学老楼搭配在一起，显现出莫斯科市中心建筑的辉煌景象。

列宁图书馆外观很像一座古罗马神庙，由5部分楼体组成。楼体四周由黑色大理石贴面的方柱廊环绕。这种方柱是对古典主义圆柱的现代"解读"。主楼有一条地下通道，一直通向巴什科夫官邸（如今是列宁图书馆的分馆）。正面的廊柱、宽阔的大理石阶梯、排排立柱的前厅、大厅天花板的沉箱显示出这座大楼建筑的大国风格。

图1-59　B.休科、B.格里弗雷赫：列宁图书馆（1928-1941）

进入图书馆正门，一条宽大的白大理石阶梯一直通向二楼，两侧是高大的方形立柱，柱头和柱棱镶着金边，立柱之间缀着立式华灯，天花板和地板的颜色均为浅灰色，与灰色的方柱相得益彰，这是一种最适合潜心阅读的颜色。图书馆的圆形大厅内绕着一圈灰白色考林斯立柱，与19世纪的古典主义风格大厅别无二致。图书馆有高达19层的书库和37个大小不同的阅览室。其中第三阅览室最为有名。这个阅览室明亮的窗户、高高的天花板、屋檐的装饰图案、饰有花柱栏杆的墙裙、橡木地板、巨幅的镶嵌画④和带着十二生肖的挂钟营造出一种静谧优雅的阅读环境。

图书馆主楼有许多雕塑装饰，如楼顶墙的两层浮雕饰带，柱顶线盘上的寓意雕塑，还有阿基米德、哥白尼、伽利略、牛顿、达尔文、罗蒙诺索夫等学者以及普希金、果戈理等作家的胸像或浮雕。B.穆欣娜、M.马尼泽尔、C.叶夫谢耶夫、H.克兰吉叶夫斯卡娅等著名雕塑家参加了列宁图书馆的雕塑创作工作。

如今，图书馆大楼前面的作家陀思妥耶夫斯基雕像⑤似乎成为了列宁图书馆的标志。陀思妥耶夫斯基背微驼坐在那里，面部表情忧郁，似乎在思考着什么，也好像在观看每天出入列宁图书馆的读书人。

莫斯科大学建筑群（1949-1953，图1-60）

麻雀山上的莫斯科大学建筑群，是20世纪中叶莫斯科的一片标志性建筑。这一建筑群雄伟壮观，气魄非凡，它包括教学主楼、物理大楼、化学大楼、文化中心和体育设施⑥等，是40年代末-50年代初莫斯科最典型的一批高层建筑之一。

图1-60　Л.鲁德涅夫等人：莫斯科大学建筑群（1949-1953）

① 休科（1878-1939），俄罗斯建筑师，俄罗斯新古典主义建筑学派的代表人物之一。
② B.格里弗雷赫（1885-1967），俄罗斯建筑师，教育家，教授，俄罗斯新古典主义建筑学派的代表人物之一。
③ 后来，И.罗仁、A.赫利亚科夫等建筑师又对该建筑物的装潢进行了加工。
④ 这幅画的尺寸为7米×11米，名字叫《共产主义的建设者》。
⑤ 这是雕塑家A.鲁卡维什尼科夫（1950年生）于1997年创作的。
⑥ 21世纪，该处又新建成文科楼、理科楼、新图书馆、科学园等新建筑。

莫斯科大学建筑群是以建筑师Л. 鲁德涅夫①为首，包括C. 切尔内谢夫、П. 阿勃拉西莫夫、A. 赫里亚科夫和工程师B. 纳松诺夫等人一起设计建造的大国风格建筑。

1948年，鉴于第二次世界大战后苏联教育的急速发展，斯大林下令要为莫斯科大学建造新的高层教学大楼。斯大林对新楼的建筑设计还提出一些具体的要求。诸如，这座建筑物要在列宁山上，不低于20层，学生宿舍的数量和结构有特殊要求②，等等。

莫斯科大学建筑群修建在距莫斯科河堤一千米的麻雀山的最高点，是麻雀山的整个空间的中心。大楼奠基仪式在1949年4月12日③举行。大楼建设采用人海战术④，终于在1953年建成，创造了俄罗斯建筑史的一系列纪录⑤。

莫斯科大学主楼是建筑群的精华，被誉为"科学殿堂"，它高达183.2米⑥，共32层，楼顶上57米的针形尖顶冲入云霄，营造出一种挺拔、冲入云霄的感觉。主楼建筑状似俄文字母"Ж"，由主体部分和四个对称的、顶上有塔楼的"翼楼"组成。每座"翼楼"为18层，是大学生的宿舍和教员的住宅。化学楼和物理楼为单独的大楼，与主楼组成莫斯科大学建筑群的一个开放式后院。

莫斯科大学主楼的一个正面对着莫斯科河。16根高大的陶立克柱构成正门的廊柱，廊柱两侧的花岗石墩上有两尊俄罗斯青年雕像，为整个建筑增添了青春和活力的气氛。大楼面前有一片绿草如茵的广场和长方形的喷泉池，喷泉池的两侧摆着12尊俄罗斯著名的科学家和学者的胸像⑦。主楼对着罗蒙诺索夫大街的另一面也有陶立克圆柱组成的柱廊，楼前是一座花园，园中央高耸着雕塑家H. 托姆斯基创作的罗蒙诺索夫纪念碑，楼门前还有B. 穆欣娜、C. 奥尔罗夫、Г. 莫洛维夫等雕塑家创作的雕塑作品。

莫斯科大学主楼里的大礼堂和文化宫是俄罗斯建筑的两颗珍珠，大学生在那里开会和进行文化娱乐活动，同时能够领略到古典主义廊柱建筑的壮美和魅力。

莫斯科大学建筑群采用了许多创新的建筑技术，显示出当时的俄罗斯建筑艺术水平。就是在70多年后的今天，这个宏伟的建筑群也没有失去其建筑艺术的魅力。但是，这个建筑物也体现出那些年代建筑的矛盾和弊端：建筑物显得过分庞大、沉重，同时主体建筑与其他楼体的布局显得有些分散。

60-70年代，一种朴实、经济、以新工业为基础，能表现现代技术和审美能力的建筑得到了大大的发展。如，莫斯科加里宁大街（如今叫新阿尔巴特大街）上的大批建筑物就是属于这种风格。其中最为壮观的是经互会（全名为社会主义国家经济互助委员会）大厦（1963-1970）。大楼是以M. 帕索辛为首的建筑师小组⑧设计建造的。这是一个别具一格的建筑，它由三个冲天的大型塔楼组成，办公楼有33层。从正面看好像一本打开的书，从空中看又像一个用圆圈起来的一个三叉（与德国奔驰汽车的标记相同），大楼的底座向外扩展，楼体高耸在这个底座上。整个大楼坐落在新阿尔巴特大街、库图佐夫大街与莫斯科河交界处的轴心，好像是新阿尔巴特大街建筑群的一种结束，向宽阔的莫斯科河面展开自己的胸怀。经互会大厦是乌克兰饭店、斯摩棱斯克广场的外交部大楼和起义广场的黄色居民

① Л. 鲁德涅夫（1885-1956），俄罗斯建筑师，有"苏维埃建筑之鹰"的美称。他毕业于皇家艺术院，从1911年开始建筑设计，1915年获得建筑师资格。他设计的主要作品有：莫斯科红军伏龙芝军事学院（1938）、国防人民委员会行政大楼（1934-1938）、萨波什尼科夫大街的行政大楼（1934-1938）、伏龙芝沿河街行政大楼（1938-1955）和莫斯科大学主楼（1949-1953）等。
② 有125个教室，350个教学实验室，5250间学生宿舍。
③ 12年后，加加林乘"东方一号"宇宙飞船完成了人类第一次宇宙飞行。
④ 有14290人参加了大楼建设，其中有三千共青团员-斯达汉诺夫组成的青年突击队。
⑤ 如，总共有32层（教学部分28层），高达240米。封顶用了4万吨钢，砖头用了1亿7千5百万块。中央尖顶针上的红星重达12吨。主楼墙上的巨型挂钟表盘直径9米，针长4.1米，重为39公斤。楼内电梯有111部。
⑥ 加上尖顶高240米，是莫斯科的7座"摩天大楼"中最高的建筑。
⑦ 这些半身雕像是由И. 克列斯托夫斯基、И. 科兹洛夫斯基、C. 科奥尼科夫、M. 马尼泽尔等雕塑家创作的。
⑧ 小组成员有建筑师A. 姆道扬茨、B. 斯维尔斯基，工程师Ю. 拉茨凯维奇、C. 什科里尼科夫等人。

楼群的构图中心，这种精心设计的空间结构更加突出了经互会大厦外观的表现力及其在整个莫斯科城建中的重要位置。

克里姆林宫大会堂则是这个时期莫斯科的另一个标志性建筑。

克里姆林宫大会堂（1960-1962，图1-61）①建在莫斯科的克里姆林宫内，是20世纪60年代的一个现代风格的建筑，因它建造于苏联社会的"解冻时期"，故有"解冻之子"之称，是由建筑师M.帕索欣②、A.姆道扬茨、E.斯塔莫、Π.施捷烈尔、H.谢别基里尼科夫等人设计的。

克里姆林宫大会堂既能用于召开各种大型会议③，举办各种隆重的庆典活动，也能供大型的文艺演出使用，是一个多功能的现代化建筑。

图1-61　M.帕索欣等人：克里姆林宫大会堂（1960-1962）

克里姆林宫大会堂虽是一座现代建筑物，但外观不像现代派建筑那样标新立异。它的外观简洁、工整、朴实，几乎没有什么装饰，建筑也不是很高。以M.帕索辛为首的建筑师们这样设计，是希望大会堂融入克里姆林宫建筑群，但它的建筑风格与克里姆林宫建筑群的古老风格有明显的差别，有点"鹤立鸡群"，甚至破坏了整个克里姆林宫建筑群古朴的景观，所以遭到许多行家的批评。

就大会堂建筑本身来看，这座建筑有自己的特点。设计师运用了最新的建筑技术，建成了这座规模宏大、外观严谨、结构完整、功能齐全的现代会堂。它的四面外墙用通体的合金玻璃，灰白色大理石墙柱代替古典主义的圆形立柱，状似一个偌大的纵向百叶窗。内部有800多个房间和宽窄各异、长短不一的走廊。主席台（舞台）面积很大，可容纳上千人。这个大会堂使用了一些新建材，内部装饰材料主要是花岗石、大理石和凝灰岩，也用了橡木、槭木等多种木料，大会堂内部显得庄严肃穆，适合召开各种大型会议。

为了保证大会堂的规模和各种配套使用功能，人们还把部分服务设施建造在地下。这样一来，从外观上看整个建筑显得并不庞大，然而内部空间却十分开阔。克里姆林宫大会堂的建造为后人提供了一种增大建筑物内部空间的新方法。

80年代初，国际奥林匹克委员会决定在莫斯科召开第20届奥运会，这是促进俄罗斯建筑发展的一个很好的机会。以莫斯科为例，在4年的准备工作中，在苏联兴建和改建了大约70个大型的体育馆所和设施，对莫斯科列宁中央体育场和其他体育设施作了维修，建成了可以进行12种体育比赛的多功能的"友谊"体育馆（1979）。而最主要的是，该时期建成了莫斯科奥林匹克运动综合体④（1980）。

莫斯科奥林匹克运动综合体位于和平大街地铁站附近。这个综合体由两个建筑物组成。一个是可以容纳4.5万人的体育馆，另一个是可以容纳1.5万观众的游泳池。此外，为了准备80年的奥运会，在莫斯科的列宁格勒大道⑤上落成了苏军中央俱乐部的田径、足球综合

① 长120米，宽70米，共6层。地下层深14米。
② M.帕索辛（1910-1989）是20世纪60-80年代莫斯科的首席建筑设计师。
③ 在赫鲁晓夫和勃列日涅夫时期，主要用于召开苏联共产党的代表大会和苏联最高苏维埃会议以及举办其他重大的社会政治活动。大会堂会议厅有6000个座位，宴会厅有2500个座位。
④ 它曾经是苏联、甚至欧洲最大的体育运动场馆之一，2019年被拆除，预计在原址上会重建一个新的大型体育馆。
⑤ 莫斯科的列宁格勒大道很早就被视为首都的一条体育大干线。在这条大街的两侧有"少先队员"体育场、"迪纳摩"体育场和一些其他的体育设施。

体。在莫斯科的克雷拉特区，除了有供划艇比赛的运河外，还建成了射箭场和自行车赛场[①]等运动设施。这些运动设施既满足了召开奥林匹克运动会的需要，又起到美化莫斯科城的作用。

此外，莫斯科的俄罗斯联邦政府大厦（1965-1981）、高达540米的奥斯坦基诺电视塔（1960-1969）、胜利公园的卫国战争胜利博物馆（1993-1995）等也是60-90年代在莫斯科兴建的一些有特色的建筑物。

20世纪末，俄罗斯建筑跟踪世界建筑发展的潮流，向着现代化建筑方向发展。在莫斯科、彼得堡和其他一些大城市出现了一些商务中心建筑群。这些建筑群把商务、住宅、服务娱乐等设施集为一体，形成了"城中城"的建筑格局。莫斯科克拉斯诺普列斯尼亚沿河街的国际商务中心（莫斯科城）就是最有代表性的一个建筑综合体。

图1-62 Б.特霍尔、М.帕索欣、Г.希罗达、C.乔班等人：莫斯科国际商务中心建筑综合体（2001至今）

莫斯科国际商务中心建筑综合体[②]（莫斯科城，2001年至今，图1-62）

20世纪末，位于克拉斯诺普列斯尼亚沿河街的莫斯科国际商务中心建筑综合体，是一个最能体现俄罗斯建筑的现代化倾向、最能显示俄罗斯人的雄心壮志的建筑群。为建设莫斯科的这个"城中城"，Б.特霍尔、М.帕索欣、Г.希罗达、C.乔班、维赫比·伊南、弗朗克·威廉姆斯、托尼·凯特等俄罗斯和世界著名的建筑设计师参与其中。1991年，他们设计出"莫斯科城"的建筑方案，并且由俄罗斯和世界的一些一流的建筑公司承包建设。在建造过程中，工程建筑人员运用最先进的技术，使用了高科技的建材，建成了一个能够展示莫斯科现代化的建筑群。

1996年，第一座高达104米的34层大楼"2000塔楼"破土动工，2001年落成。之后，沿河街塔（2007）、北塔（2008）、双首都城（2009）、帝国大厦（2011）、阿菲摩尔城（2011）、墨丘利楼（2013）、联邦塔（2014）、欧亚大厦（2014）、奥克楼群（2014-2018）、演变大厦（2015）、Q-街区（2015）、内夫塔楼（2018）等在十几年内陆续建成，鳞次栉比地耸立在莫斯科的克拉斯诺普列斯尼亚沿河街区。

"莫斯科城"这个建筑综合体的特征，可以简单地用"高、大、尚"三个字概括[③]。

① 这个自行车赛场曾经是世界上最大的封闭型赛场之一。跑道长333.3米，总体积30万立方米，总面积为3.2公顷。
② 俄罗斯民间将之称为"莫斯科的曼哈顿"。
③ 莫斯科普列斯尼亚沿河街商务中心摩天大楼群的建筑数据：联邦塔楼西（2014）62层高243米，联邦塔楼东97层高273米，建筑面积44万平方米；双首都城（2009）的莫斯科塔76层高302米，彼得堡塔62层高257米，建筑面积28万平方米；奥克楼群（2014-2018）南85层高354米，奥克楼群北49层高245米，建筑面积24万平方米；Q-街区（2015）-1共21层高85米，Q-街区-2共33层高135米，建筑面积22万平方米；沿河街塔楼（2007）A 17层高85米，沿河街塔楼B 27层高127米，沿河街塔楼C 59层高268米，建筑面积25万平方米；内夫塔楼（2018）-1共77层高290米；内夫塔楼-2共 63层338米，建筑面积35万平方米；2000塔楼（2001）34层高130米，建筑面积6万平方米；北塔楼（2008）27层高131米，建筑面积13万平方米；墨丘利楼（2013）75层高338米，建筑面积17万平方米；帝国大厦（2011）62层高 239米，建筑面积28万平方米；演变大厦（2015）55层高241米，建筑面积15万平方米；欧亚大厦（2014）71层高309米，建筑面积20万平方米；大型楼楼（2022）62层高300米，建筑面积40万平方米；阿菲摩尔城（2011）6层高53米，建筑面积31万平方米；首都塔楼（2020）的河塔楼61层高270米，园塔楼61层高270米，城塔楼65层高270米，建筑面积10万平方米；帝国大厦-II(2021) 18层高68米，建筑面积10万平方米；一号塔楼(2024) 104层高404米，建筑面积28万平方米；一号城(2023)的时间塔楼34层高141米，一号城的空间塔楼62层高257米，建筑面积24万平方米。

"高"就是建筑物的高度和建筑技术含量高。这个建筑群由23座[①]摩天大楼构成,均为高达百米或几百米的高层建筑,最高的一号塔楼有104层、高达404米,是莫斯科最高的商务大楼;大厦的建设运用了21世纪最新的建筑技术、设备、材料以及相关的现代化手段,简言之,是运用高科技的建筑成果。"大"是指建筑物的规模宏大,建筑面积大,投资金额巨大。这个建筑群占地100公顷,包括23座摩天大楼,建筑面积有400万平方米,总投资额达1200亿美元,创造了莫斯科商务楼群建筑之最。"尚"是指这个建筑群的大厦紧跟当代建筑的发展潮流和时尚,23座大厦以新科技、现代派和新结构主义等风格建成,每座大厦具有自己的不同寻常的外观和特征,20多座摩天大厦聚成一座"城中城",酷似纽约的曼哈顿或者伦敦的金丝雀码头,尤为壮观并构成莫斯科的一个新的景观。

然而,这个建筑群体的出现引起了俄罗斯社会各界人士的争议,有人称赞,有人反对甚至咒骂,认为破坏了莫斯科沿河街,甚至破坏了整个莫斯科古城的风貌。但"莫斯科城"的建设一直继续着,成为莫斯科最显眼、规模最为壮观的一个摩天大楼建筑群。也许,莫斯科国际商务中心建筑综合体将会引领俄罗斯现代建筑的新方向。

① 截至2020年已经建成了联邦塔楼(2014)、2000塔楼(2001)、沿河街塔楼(2007)、北塔楼(2008)、双首都城(2009)、帝国大厦(2011)、阿菲摩尔城(2011)、墨丘利楼(2013)、欧亚大厦(2014)、奥克楼群(2014-2018)、演变大厦(2015)、Q-街区(2015)、内夫塔楼(2018)等,在建的还有首都塔楼(2020)、帝国大厦-II(2021)、大塔楼(2022)、一号城(2023)等。

第二章 俄罗斯绘画

第一节 概述

"罗斯受洗"后,圣像画技术从拜占庭传入俄罗斯,成为11—17世纪俄罗斯绘画的主要体裁。所以,可以说中古时期的俄罗斯绘画是圣像画时代。

最初,在俄罗斯画圣像的是一些从拜占庭请来的圣像画家。后来,Ф. 格列克、A. 鲁勃廖夫、M. 狄奥尼西等俄罗斯圣像画家出现并渐渐形成了俄罗斯圣像画学派。

17世纪,随着俄罗斯社会的世俗化进程开始,俄罗斯绘画开始从圣像画向肖像画的过渡,一些画家绘制人物肖像①。最初,肖像画家主要为沙皇、贵族等社会上层人士②画像,平民百姓很少进入他们的创作视野。

18世纪上半叶,在俄罗斯涌现出A. 马特维耶夫、И. 尼基京、A. 安特罗波夫、B. 阿尔古诺夫、B. 萨布鲁科夫、K. 科洛瓦切夫斯基、Ф. 罗科托夫、Д. 列维茨基和B. 鲍维科夫斯基等一大批优秀的肖像画家。其中,有的画家还为普通俄罗斯人甚至农奴画肖像,这是18世纪俄罗斯肖像画发展的一个新现象。

18世纪下半叶,肖像画在俄罗斯得到了普及。同时,以A. 洛欣科为代表的历史题材绘画和以C. 谢德林为代表的风景题材绘画在俄罗斯初露端倪。

19世纪上半叶,俄罗斯浪漫主义绘画有过短暂的勃发,突出地表现在O. 基普林斯基、B. 特罗皮宁等画家的人物肖像画上。在浪漫主义肖像画发展的同时,风景画、历史题材画、社会风俗画等体裁也得到迅速的发展并且走上现实主义绘画的道路。

19世纪下半叶,"巡回展览派"(1870,图2-1)的出现是俄罗斯绘画发展的一个重要现象和里程碑。1870年,根据И. 克拉姆斯柯伊、H. 格、B. 佩罗夫和Г. 米亚索耶多夫等画家的倡议,"巡回展览派"这个具有民主主义思想倾向的现实主义画家联盟③成立了。1871年11月27日,巡回展览派画家在彼得堡举行了首次画展,之后巡回展览派画展④每年都举办一次,展览遍及彼得堡、莫斯科、基辅、哈尔科夫、喀山、奥廖尔、里加、敖德萨等城市。巡回展览派画家们不仅展出自己的绘画作品,而且把巡回展览当作一种教育手段,在大众中间宣传和普及现实主义绘画艺术。

图2-1 "巡回展览派"画家(1870)

① 巴尔松纳肖像画(парсуна)。
② 如,伊凡雷帝、沙皇费多尔、戈都诺夫、纳雷什金等人的肖像。
③ И. 克拉姆斯柯伊是"巡回展览派"的精神领袖,B. 斯塔索夫是该派的艺术评论家,主要成员有И. 列宾、B. 苏里科夫、B. 佩罗夫、Ф. 瓦西里耶夫、B. 马克西莫夫、Г. 米亚索耶多夫、M. 涅斯杰罗夫、B. 马科夫斯基、И. 普里亚尼什尼科夫、K. 萨维茨基、H. 雅罗申科、B. 谢罗夫、B. 波列诺夫、A. 萨符拉索夫、И. 希施金、H. 格、B. 瓦斯涅佐夫、A. 库因吉、И. 列维坦和H. 雅罗申科等人。
④ 到1922年为止共举办了47次。

巡回展览派画家们高举绘画艺术的民族化和人民性的旗帜，以批判现实主义为绘画创作的方法和原则，视培养和提高人民的艺术审美修养为己任，把绘画艺术变成了人民大众共同的精神财富，大大推进了俄罗斯绘画艺术的发展，也让俄罗斯绘画走向世界。

纵观19世纪俄罗斯绘画的发展，可以总结出以下几个趋势：

第一，肖像画进一步完善，成为许多画家创作的重要体裁之一。O. 基普林斯基和B. 特罗皮宁是19世纪上半叶的两位杰出的肖像画大师。基普林斯基的肖像画《E.达维多夫肖像》（1809）、《普希金像》（1827）、《基普林斯基自画像》（1809）等透出时代的浪漫主义精神，而特罗皮宁的《老乞丐》（1823）、《花边女工》（1823）、《吉他手》（1823）等人物肖像则表现出俄罗斯社会下层人士的生活真实。19世纪下半叶，B. 佩罗夫的《陀思妥耶夫斯基像》、И. 克拉姆斯柯伊的《托尔斯泰像》《涅克拉索夫的"最后岁月"》、И. 列宾的《穆索尔斯基像》《波列诺夫像》《特列季亚科夫像》（1883，图2-2）以及其他画家创作的大批人物肖像把俄罗斯肖像画艺术推到一个新的发展阶段。

图2-2 И. 列宾：《特列季亚科夫像》（1883）

第二，风景画得到了长足的发展，涌现出一大批杰出的风景画大师。他们现实主义地描绘俄罗斯大自然，表现出对自己祖国的大好河山的热爱、欣赏和赞美。A. 萨符拉索夫的《白嘴鸦飞来了》（1871），Ф. 瓦西里耶夫的《解冻》（1871）、《潮湿的草地》（1872）、《沼泽地》（1872-1873）、《在克里米亚的群山里》（1873）、《下雨之前》（1870），И. 希施金的《黑麦》（1878）、《橡树》（1887）、《松林》（1889）、《在公爵夫人摩尔德维诺娃的森林里》（1891）、《造船木材林》（1898），还有A. 库因吉的《第聂伯河上之月夜》、B. 波列诺夫的《莫斯科小院》（1878）、И. 艾瓦佐夫斯基的《惊涛骇浪》（1850）、《黑海》（1881，图2-3）、《在波浪中间》（1898）等风景画成为俄罗斯乃至世界绘画艺术的宝贵财富。

图2-3 И. 艾瓦佐夫斯基：《黑海》（1881）

第三，风俗画诞生并渐渐走向繁荣。A. 维涅齐阿诺夫是19世纪上半叶一位善于描绘俄罗斯大自然和普通劳动人民生活的画家。在这位画家的画笔下，风景一开始就与劳动者的生活结合在一起。他的画作《春耕》（19世纪20年代）和《夏收》（19世纪20年代）把俄罗斯大自然景象与妇女的劳动、人物的心境融合在一起，开创了俄罗斯风俗画的先河。П. 费道多夫被誉为俄罗斯"绘画中的果戈理"，他的讽刺画作在19世纪上半叶的社会风俗画中独树一帜。费道多夫把19世纪上半叶的俄罗斯社会生活当作创作的源泉，推出一批具有深刻讽刺意义的画作，诸如《新获得勋章的人》（1846）、《挑剔的新娘》（1847）、《少校求婚》（1848）、《贵族的早餐》（1849-1850，图2-4）、《小寡妇》（1851-1852）、《跳一次，再跳一次》（1851-1852）和《赌徒们》（1852）等。他的讽刺画"透过世界见不到的眼泪发出笑声"，让观众看到一个充满缺陷、病态和矛盾的俄罗斯。费道多夫的绘画的批判现实主义精神、戏剧性讽刺情节、隐喻的艺术语言为后来的俄罗斯风俗画家提供了榜样。

19世纪下半叶的俄罗斯风俗画家们真实地描绘俄罗斯现实生活，表现出强烈的批判

图2-4　П. 费道多夫：《贵族的早餐》（1849-1850）

图2-5　B. 瓦斯涅佐夫：《阿廖奴什卡》（1881）

现实主义精神。B. 佩罗夫的《出殡》（1865）、《城旁最后一家酒馆》（1868）、《三套车》（1866）），К. 萨维茨基的《修铁路》、Г. 米亚索耶多夫的《地主家庭欢迎一对新人到来》（1861）、《地方自治会的午餐》（1872）、《宣读1861年2月19日的宣言》（1873），B. 马科夫斯基的《银行倒闭》（1881）、《会面》（1883）、《大夫看病》（1870）、《娱乐晚会》（1875-1897）、《领到养老金》（1870）、《求婚》（1889-1991），И. 列宾的《伏尔加河的纤夫》等画作从不同的角度和生活侧面描绘俄罗斯现实，揭露、批判沙皇专制制度和农奴制下的俄罗斯社会，具有很强艺术感染力和批判力量。

第四，宗教题材绘画成为许多画家创作的重要题材之一。К. 布留洛夫、А. 伊万诺夫、Н. 格、B. 克拉姆斯柯伊、Н. 科谢廖夫、Г. 谢米拉茨基、B. 波列诺夫、А. 利亚布什金、B. 苏里科夫、Ф. 布鲁尼等俄罗斯画家都以《圣经》和《福音书》为题材创作了画作。尤其是А. 伊万诺夫的《基督来到人间》（1837-1857）、《抹大拉见到基督》（1835），克拉姆斯柯伊的《基督在荒野中》（1872），波列诺夫的《基督与女罪人》（1888）等画作体现出俄罗斯画家对基督这个人物个性的认识和理解，并成为传世的绘画杰作。

第五，历史题材绘画在19世纪俄罗斯绘画中占有十分重要的地位。К. 布留洛夫的画作《庞贝城末日》的深刻的历史感和浓郁的悲剧气氛，奠定了俄罗斯历史题材绘画的基调，并且为后来的俄罗斯画家创作的历史题材画指点了方向。之后，B. 瓦斯涅佐夫、B. 苏里科夫、Н. 格、И. 列宾等画家继承布留洛夫的历史题材绘画传统，创作出一系列表现俄罗斯的历史事件和人物的画作。若把瓦斯涅佐夫的《罗斯受洗》（1895-1896），列宾的《不期而至》（1884）、《伊凡雷帝和他的儿子伊凡》（1885）、《扎波罗什人给土耳其王写信》（1880-1891），格的《彼得大帝在彼得戈夫审问太子阿列克谢》（1871），苏里科夫的《禁卫军临刑的早晨》（1881）、《缅希科夫在别列佐夫》（1883）、《大贵族莫罗佐娃》（1887）、《叶尔马克征服西伯利亚》（1895）、《苏沃罗夫越过阿尔卑斯山》（1899）、《斯杰潘·拉辛》（1907），韦列夏金的《战争的壮丽尾声》（1871-1872）等画作描绘的历史事件和人物串起来，就可以构成一部从"罗斯受洗"到19世纪后半叶俄罗斯历史的绘画艺术编年史。

第六，民间童话故事成为俄罗斯画家的绘画内容和题材。在这方面，画家B. 瓦斯涅佐夫的贡献尤为突出，他用自己的《飞毯》（1880）、**《阿廖奴什卡》（1881，图2-5）**、

《三勇士》（1881-1898）、《架在鸡腿上的农舍》（1883）、《伊凡王子与大灰狼》（1889）、《青蛙公主》（1901-1918）、《斩断三头蛇妖》（1912）、《永生不死的科歇伊》（1917）、《妖婆雅加》（1917）、《睡公主》（1926）等画作对俄罗斯民间童话故事进行最好的艺术阐释，展现出一个五彩缤纷的童话世界。

19世纪至20世纪之交，在俄罗斯文化发展的多元化背景下，俄罗斯绘画艺术也呈现出流派纷呈的多元发展状态，出现了"艺术世界"①"俄罗斯美术家协会"②"兰玫瑰"③和"红方块派"④（亦称"红方块王子派"）等不同的绘画派别和团体，先锋派绘画艺术登上俄罗斯绘画的平台。先锋派艺术家们组成了立体主义、至上主义、未来主义、原始主义和抽象主义等画派，进行绘画艺术的试验和实践。1913年，М.拉里奥诺夫的《光线主义》一作，宣告了俄罗斯抽象派绘画的诞生。В.康定斯基和К.马列维奇是俄罗斯抽象派绘画艺术的理论家和实践家。此外，К.菲拉诺夫、Т.冈察洛夫、Н.康恰洛夫斯基、А.连图洛夫、А.马什科夫等画家也在现代派绘画上进行探索并取得出色的成就。在这个时期俄罗斯绘画的多元发展中，现实主义绘画依然是俄罗斯绘画艺术发展中的一个主要流派。М.涅斯杰罗夫、С.科罗文、К.科罗文等人继承19世纪巡回展览派画家的传统，沿着现实主义绘画的道路进行创作。

1917年十月革命后，在苏维埃政权最初几年，未来派、意象派、立体主义、象征主义等先锋派绘画创作依然存在，并且对现实主义流派画家的创作产生一定的影响，这可以从К.尤恩、Б.菲洛诺夫、П.库斯托季耶夫、А.雷洛夫等人的绘画创作中表现出来。

在国内战争时期，在俄罗斯城镇的大街小巷，处处可以看到许多具有鲜明的政治内容和色彩的宣传画和招贴画⑤，这种绘画体裁能对政治事件和社会变革做出及时的反应。Д.莫尔、В.德尼、А.阿普西特、М.切尔内赫等人是使用这种体裁绘画的画家。其中，Д.莫尔创作的宣传画《你报名参加志愿军了吗？》⑥（1920，图2-6）传遍俄罗斯大地，激励许多青年人奔赴战场与白军作战，保卫新生的苏维埃政权。

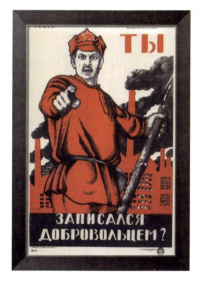

图2-6　Д.莫尔：《你报名参加志愿军了吗？》（1920）

① 以А.伯努瓦、Н.廖里赫、С.加基列夫、В.库斯托季耶夫、К.巴克斯特、М.多布津斯基和А.奥斯特洛乌莫娃-列别杰娃等人为代表的"艺术世界"（1898-1927）画家们崇尚象征主义诗学，信奉巴洛克、洛可可、古典主义的审美形式，他们既反对巡回展览派的美学思想和观点，又不同意学院派的绘画原则，提出"纯艺术"的口号。
② "俄罗斯美术家协会"（1903-1923）的М.弗鲁贝尔、В.鲍里索夫-穆萨托夫、В.谢罗夫、А.阿尔希波夫、А.瓦斯涅佐夫等画家反对"艺术世界"的西欧派纲领，他们的创作富有民主主义的精神，喜爱表现自己的祖国和人民。他们发扬了列维坦的抒情风景画传统，形成了俄罗斯的印象派绘画。
③ "兰玫瑰派"（1904-1910）的画家П.库兹涅佐夫、П.乌特金、А.马特维耶夫、Н.萨普诺夫、М.萨里扬、М.丘尔廖尼斯等人在自己的作品里创造出富有诗意的世界形象，他们的艺术创作有一种朦胧性，力求用自己的创作表现日常生活中崇高的"时间超越"，并去观察大自然的永恒和谐的奥秘。
④ "红方块派"（1911-1917）的画家И.马什科夫、А.连图洛夫、А.库普林、Р.法里克、В.罗日杰斯特文斯基等人视法国画家塞尚为自己的鼻祖。他们借鉴世界艺术的各种新流派的创作经验，对未来主义、立体主义和20世纪的其他绘画流派的成果进行再思考。这派画家主张构图的严谨和逻辑性，强调色彩的丰满和物质性、绘画表面的可触性，明确指出细节空间应优先于物体。"红方块派"画家的绘画色彩绚丽、华美，喜欢使用鲜艳、强烈的颜色。
⑤ 如，А.阿普西特的宣传画《五一节》，Д.莫尔的宣传画《给白匪老爷的红色礼物》（1920）、《帮助一下》（1922）、《从前一人耕地，七人吃饭，如今不劳动者没饭吃》（1920）、《你报名参加志愿军了吗？》（1920），В.德尼的宣传画《或是让资本灭亡，或是死在资本的脚下》（1919）等。
⑥ 这幅画的背景是工厂的厂房和烟囱，一位头戴布琼尼帽的红军战士形象几乎占据了整个画面，他手指着前方，目光严肃地问："你报名参加志愿军了吗？"在这位红军战士的发问下，任何一位具有正义感的俄罗斯公民都不能无动于衷，很多人会自愿报名参军，与凶恶的敌人作坚决的斗争。

20年代，俄罗斯文化艺术界的思想和活动十分活跃，涌现出一些绘画小组和团体，如革命俄罗斯美术家协会（1922-1932）、架上作品美术家协会（1925-1931）、"四艺社"（1924-1931）、莫斯科美术家协会（1927-1931）等。这些协会的大多数画家希望与自己时代同步，创作符合时代精神的艺术作品。К.尤恩的《新星球》（1921）、К.彼得罗夫-沃特金的《政委之死》（1928）、A.杰伊涅卡的《保卫彼得格勒》（1928）等作品就是绘画艺术反映和表现时代精神的见证。

卫国战争时期，宣传画以其鲜明的政治立场、简洁的艺术形式和生动的人物形象再次成为热门的绘画体裁，起着积极的宣传作用，鼓励军民为保卫祖国、战胜德国法西斯而战。战争爆发的第二天，在莫斯科的街头就出现了著名画家库克雷尼克塞①的《无情地粉碎和歼灭敌人！》（1941）、И.托伊泽②的《祖国母亲在召唤！》（1941，图2-7）等宣传画。在《祖国母亲在召唤！》这幅宣传画上，一位年迈的母亲一手拿着"军事誓言"，另一手高高举起，她代表祖国呼唤千千万万的儿女去保卫祖国。这幅画上红、白、黑三种颜色巧妙地结合在一起，成为宣传画艺术的经典作品之一③。此外，"塔斯社之窗"④变成了张贴宣传画的橱窗。新一代画家库克雷尼克塞、В.伊凡诺

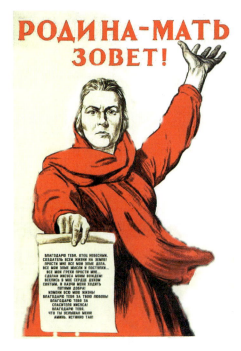

图2-7　И.托伊泽：《祖国母亲在召唤！》（1941）

夫、А.科克列金、В.科列茨基、И.托伊泽、П.苏赫明、Н.拉德罗夫等人积极参加"塔斯社之窗"的工作；老一辈画家Д.莫尔、М.德尼、М.切列姆内赫等人也在"塔斯社之窗"的宣传工作中起着重要的作用。

这个时期，俄罗斯画家们创作的战争题材画作构成了卫国战争的艺术编年史，如А.杰伊涅卡的《1941年11月的莫斯科郊外》（1941）、《保卫塞瓦斯托波尔》（1942）、К.尤恩的《1941年11月7日的红场阅兵》（1942，图2-8）、С.格拉西莫夫的《游击队员的母亲》（1943）、А.普拉斯托夫的《德寇飞机过后》（1942）等作品。此外，在这个时期也出现了一些历史题材的画作，如П.科林（1892-1967）的三折画《亚历山大·涅夫斯基》（1942-1943）塑造出德米特里·顿斯科伊大公形象，让俄罗斯人以自己民族的历史英雄为榜样，消灭一切来犯的敌人。А.布勃诺夫的《库利科沃战场的早晨》（1943-1947）则是对德米特里·顿斯科伊的英雄业绩的颂扬。这些历史题材画作继承19世纪历史题材绘画的传统，歌

图2-8　К.尤恩：《1941年11月7日的红场阅兵》（1942）

① 库克雷尼克塞是三位苏联画家的笔名，该笔名由画家М.库普里亚诺夫（1903-1991）、П.克雷洛夫（1902-1990）、Н.索科洛夫（1903-2000）姓的第一个音节组成。这三位画家采用集体创作的形式，创作一些应时题材的漫画，成为广大群众喜爱的画家。
② И.托伊泽是苏联格鲁吉亚族美术家。他的创作体裁广泛，有油画、插画、宣传画。
③ А.科克列金的《为了祖国！》（1942）、В.伊凡诺夫的《今天我们饮故乡第聂伯河的河水，明天我们要饮普鲁特河、奈曼河和布格河的河水》（1943）等宣传画在当时也很有影响。
④ "塔斯社之窗"的前身是20年代的"罗斯塔之窗"。"罗斯塔之窗"是一个展示宣传画的橱窗，这是苏维埃政权建立后的一个特殊的艺术现象，一直存在到国内战争结束，对发展当时的宣传画具有重要的意义。

颂俄罗斯人民的爱国主义情怀和大无畏的牺牲精神，号召人们去战胜一切来犯的敌人。

卫国战争结束，一方面，有的画家依然用画笔回顾和反思那段悲壮的历史。Ю.涅普林采夫的《战后的休息》（1951）、Б.涅缅斯基的《母亲》（1945）、B.科斯捷茨基的《归来》（1947）、A.拉克季奥诺夫的《前方来信》（1947）就是最具有代表性的画作；另一方面，战争后的和平生活、恢复性的建设和劳动成为画家们注意的焦点和描绘的对象。T.亚布隆斯卡娅的《粮食》（1949，图2-9），Г.科尔热夫的《情侣》（1959），A.普拉斯托夫的《在集体农庄的打谷场上》（1949）、《拖拉机手的晚餐》（1951）、《集体农庄庄员》（1951-1965）、《春天》（1954）等画作描绘战后苏维埃人的生活和劳动，表现俄罗斯人重建家园的信心和热情。此外，塑造无产阶级革命领袖列宁形象在50年代再度成为画家们的一个重要的题材。其中，画家Б.约甘松、

图2-9　T.亚布隆斯卡娅：《粮食》（1949）

B.索科洛夫、Д.杰金、H.法伊迪什-克兰基耶夫斯卡娅、H.切巴科夫集体创作的大型画作《列宁在共青团第三次代表大会上演说》（1950）在列宁题材的绘画创作中占有相当重要的地位。为了阐释这个历史事件的伟大意义，画家们运用俄罗斯画家惯用的叙事手法描绘这个历史场面，这幅画以人物形象的多样性、人物的心理活动的具体性、画作色彩的鲜艳性取得巨大的成功。

50-70年代，随着苏维埃社会出现的"解冻"思潮，先锋派绘画艺术回归俄罗斯。A.斯莫林和П.斯莫林兄弟、П.尼科诺夫、M.尼科诺夫、Г.科尔热夫、T.萨拉霍夫、Г.纳里曼别科夫、H.安德罗诺夫、B.波普科夫、И.扎林等画家深信绘画艺术的崇高使命和道德理想，力求表现独立的艺术个性和创作的自我选择，他们既恪守职业的真诚，又敢于突破"固定模式"和传统，进行绘画艺术的多样化探索。出现了A.斯莫林和П.斯莫林兄弟的《极地勘测人员》（1961）、《罢工》（1964），П.尼科诺夫的《我们的日常生活》（1960）、《地质队员》（1962）、《十月的大本营》（1965），M.尼科诺夫的《渔夫》（1967），Г.科尔热夫的《共产党人》（1957-1960）、《战火烧伤的人们》（1962-1967），B.波普科夫的《布拉茨克水电站的建设者》（1960）、《工作队在休息》（1965）、《回忆。寡妇们……》（1966）、《两人》（1966）、《我的一天》（1968）、《七月的夏天》（1969）、《父亲的军大衣》（1972），T.萨拉霍夫的《修理工》（1960），H.安德罗诺夫的《木排工人》（1962，图2-10）等一大批画作。这些画作反对粉饰现实和对现实的理想化，无论在人物塑造，还是绘画技法上都与传统的俄罗斯绘画有所不同，表现了这些画家对教条的、浮夸的绘画艺术的反叛。这些画家的创作引起一些传统现实主义画家和评论家的强烈不满，他们被指责为脱离现实，搞形式主义，等等。然而，这些画家的绘画语言严峻、色彩简单、形式率直、结构简练是对传统绘画艺术探索的扩展和补充，给俄罗斯绘画界送来一股新风，迎来了绘画界的变革，这是社会的"解冻"思潮带来的结

图2-10　H.安德罗诺夫：《木排工人》（1962）

果。但是，随着60年代中期官方的文化"封冻"，许多画家不得不转入"地下"或流亡国外。①

70—80年代，А. 普拉斯托夫、Д. 莫恰里斯基等老一辈画家"老骥伏枥"，继续在现实主义的绘画领域完善自己的技巧，创作了一批描绘当代生活的作品，如А. 普拉斯托夫的《小阳秋》（1970—1971）、《往事回忆》（1970），Д. 莫恰里斯基的《在俱乐部的彩排》（1972）、《三位函授生》（1978）等画作；同时，И. 格拉祖诺夫、Н. 涅斯杰罗娃、О. 布尔加科娃、Т. 纳扎连科等新一代画家进入创作的成熟时期。在И. 格拉祖诺夫的《20世纪的神秘剧》（1972），Н. 涅斯杰罗娃的《欢迎联欢节的客人》（1974）、《年轻人在休息》（1976）、《地铁》（1980），О. 布尔加科娃的 **《剧院，女演员А. 涅耶洛娃》（1975，图2-11）**、《小丑和球》（1978）、《果戈理》（1979）、《年轻的艺术家》（1981），Т. 纳扎连科的**《民意党人临刑》（1972，图2-12）**、《色丹岛上的雾日》（1980）、《普加乔夫》（1980），К. 涅契泰罗的《弟弟复员归来》（1976）、《动物市场》（1970—1980）、《革命的回忆》（1980）以及许多其他画家的画作②里，可以明显地感觉到他们对各种绘画艺术传统进行了创造性的再思考，以各自的方式解决绘画创作的诸问题并且用新的内容和形式表现出来。

图2-11 О. 布尔加科娃：《剧院女演员А. 涅耶洛娃》（1975）

图2-12 Т. 纳扎连科：《民意党人临刑》（1972）

80年代，在苏维埃大地上迎来了大办美术展会的高潮。这些展览会推出一大批新画家。他们的画作具有新时代的气息，预示着苏联社会处在即将发生重大变革的前夕。从1985年起，绘画艺术变得丰富和多样化，观众能够看到俄罗斯现代绘画艺术的各个流派包括一些侨民画家创作的作品。80年代后期，在莫斯科举办过В. 康定斯基、К. 马列维奇、А. 连图洛夫、П. 菲洛诺夫等现代派画家的个人画展，让俄罗斯人开阔了自己的艺术视野。

80—90年代，俄罗斯绘画呈现出一种多元的发展态势，涌现出各种流派和风格的绘画作品。其中，代表性的画作有：И. 格拉祖诺夫的《库利科沃战场》（1980），И. 卡巴科夫③的《豪华客房》（1981）、《甲虫》（1982），Т. 法伊迪什和П. 马利诺夫斯基的《塔鲁萨

① 先锋派绘画艺术因受到不同形式的批判而从俄罗斯绘画艺术的视野中消失。不少俄罗斯画家为了恢复先锋派艺术传统曾经做出了许多努力。直到80年代末，先锋派艺术作品才在展览会上与观众见面，并且被印刷出版。
② 如，И. 普拉夫金的《拷打》（1981）、《哭泣》（1980）、《纸糊似的小屋》（1981），А. 西特尼科夫的《睡梦》（1978）、《智利人的宗教节日》（1981）、《受伤的柏珈索斯》（1981），И. 斯塔尔热涅斯卡娅的《雕塑家Д. 萨霍夫斯卡娅和孩子们在一起》（1978），В. 卡里宁的《废墟。对被毁村庄的记忆》（1979）、《诗人》（1980），А. 凯斯克尤拉的《城市风景》（1974）、《塔林港湾》（1981），Т. 温特的《某公园风景》（1975）、《瞬间》（1977），М. 莱斯的《暮色黄昏》（1975），М. 塔巴卡的《树林之晨》（1971），Е. 斯特鲁耶夫的《什么时候我有金山就好了》（1970）、《割草时分》（1974），В. 杰缅基耶夫的《莫斯科小院的阴天》（1972—1976），Н. 扎伊采夫的《在窗户旁》（1975），В. 罗日涅夫的《红场》（1971），等等。
③ И. 卡巴科夫（1933年生）是俄罗斯概念主义绘画代表人物。生活的荒诞是他绘画创作的主题，他讽刺地描绘缺乏任何激情的日常生活。他的主要画作还有《问题与答案》（1962）、《共用厨房》（1974）等。如今，他在西方被视为最著名的俄罗斯画家之一。

电影》（1981），A.阿科皮扬的《果品静物画》（1982）、《塔鲁萨夏天》（1983），И.扎图洛夫斯卡娅的《春天日历》（1983），В.勃拉伊宁的《9号住宅》（1984），В.雷勃琴科夫的《莫斯科，淫雨绵绵的黄昏》（1984）、《卡马河上，不安的黄昏》（1984），М.康托儿的《与红房子在一起的自画像》（1984）、《殴打》（1984），Л.塔本金的《在汽车站》（1984）、《带狗的人》（1984），И.鲁本尼科夫的《猫与镜子》（1983）、《战争记忆》（1985）、《А.维索茨基》（1987），Т.纳扎连科的《家庭音乐会》（1986）、《在勃莱梅的最后一个黄昏》（1988）、《碎片》（1990）、《历史的记忆》（1992，三折画）、《念咒语》（1995），М.谢米亚京的《彼得大帝》（1992）、《猪胴》（1996）等，这些画作的风格、流派和绘画技法各不相同，表明俄罗斯画家们力求摆脱现实主义绘画创作的框框，寻找表现自己绘画构思和对象的新方法和新手段，促成俄罗斯绘画发展的多元化格局。

此外，以А.彼得罗夫①和С.巴基列夫②为代表的"照片现实主义"画家的创作在80年代也很活跃，为世纪末的俄罗斯绘画的多元发展增添了新的内容。

21世纪初，现实主义、概念主义、象征主义、后印象主义、新学院派、新文艺复兴派、现代派等绘画流派③，继续呈现俄罗斯绘画的多元化发展态势。但总体上，可以把画家归为两大派别，一个是"传统派"画家，另一个是"革新派"画家。俄罗斯艺术理论家А.雅基莫维奇④把"传统派"画家称为"祭祀派"画家。"传统派"画家绝大多数是从苏联时期开始创作的，他们的画作有具体的思想涵义、故事情节和人物形象，表现出画家对客观世界的观察和思考，如Н.涅斯杰罗娃的《海上的承重者》（2001）、《田野之花》（2009），О.布尔加科娃的《浪子归来》（2007），Д.伊康尼科夫的《承重者》（2003）、《早春的落日》（2006），Л.纳乌莫夫的《母与子》（2015），А.西特尼科夫的《泰坦尼克号》（2010），С.法依比索维奇的《无家可归者》（2009）、《走投无路》（2013）等。另一派是包括概念主义在内的各种"革新派"画家，А.雅基莫维奇称之为"癫狂派"画家。"革新派"画家质疑传统的俄罗斯绘画的价值，他们用一些新的绘画形式和方法冲击传统的俄罗斯绘画艺术，因此有人认为在"革新派"画家的绘画创作里俄罗斯的绘画传统消失了。这派画家的代表作有О.兰格的《维纳斯》（2005）、《伊卡尔的陷落》（2012），И.鲁本尼科夫的《草地上的早餐》（2013），К.胡嘉科夫的《约翰》（2008），Л.塔本金的《爵士乐队》（2004）等。此外，还有一个叫做"别无选择"的现代绘画流派，这派的代表画家有В.杜博萨尔斯基（1964年生）、А.维诺格拉多夫（1963年生）⑤等。

21世纪的俄罗斯现代派绘画的体裁、技法、风格多种多样，画作的数量众多，其中不乏有些像И.卡巴科夫、В.皮沃瓦罗夫⑥那样著名的画家，但与传统派画家Н.涅斯杰罗娃、

① 代表作是《舷窗》（1983）、《铁路边的小屋》（1984）。
② 代表作是《旅行》（1985）。
③ 20世纪70-80年代出生的一些俄罗斯画家就属于不同的绘画派别并各具自己的绘画风格。如，现实主义画家В.米柳欣（20世纪80年代生）、А.达舍夫斯基（20世纪80年代生）、Д.伊契托甫金（1977年生）；象征主义画家А.舒梅科（1980年生）、С.米罗什尼科夫（20世纪80年代生）；新学院派画家В.库拉克萨（20世纪70年代生）、К.斯杰科里希科娃（1991年生）；自然主义画家М.萨弗亚诺娃（1979年生）；现代派画家И.彼杨科夫（1972年生）、А.涅斯杰罗娃（1988年生）、Ю.布林诺娃（20世纪70年代生）、В.切尔内赫（1984年生）；后印象主义画家К.斯特柳科夫（20世纪90年代生）、А.波尔科甫尼钦科（1986年生）；新文艺复兴派画家П.伊格纳季耶夫（20世纪70年代生），等等。
④ А.雅基莫维奇（1947年生），俄罗斯著名的艺术理论家，俄罗斯艺术院院士。
⑤ 这两位画家均为莫斯科人，都是莫斯科画家协会会员，俄罗斯艺术院通讯院士。他俩从1994年开始合作，在莫斯科举办了"毕加索在莫斯科"的画展。之后，在俄罗斯各地和国外他们举办了多次双人画展。
⑥ В.皮沃瓦罗夫（1937生），莫斯科概念主义绘画的创始人之一。他的主要作品有《映像》（1965-1966）、《莫斯科晚会》（1971）、《为孤独者的设计方案》（1975）、《'脸'影集》（1975）、《'Ronkluze'影集》（1975）、《莫斯科。春天和窗台上的鱼》（1994）、《男孩的窗口》（1995）、《卡巴科夫的画室》（1996）、《60-70年代莫斯科非官方艺术的身体》（2002）、《罗宾诺维奇修士的花园》（2013）等。他曾经在俄罗斯、捷克、瑞士等国举办过个人画展。

О. 布尔加科娃、Д. 伊康尼科夫、Л. 纳乌莫夫等相比，现代派画家的艺术影响力还有一定的局限。

如今，随着电脑技术的发展，数字技术代替了颜色和画布，画家的绘画创作获得了一些新手段，比如，可以通过三维空间建模对象作画。这已引出了绘画艺术的一场新的变革。此外，街头绘画、喷涂绘画也在冲击传统的绘画……21世纪俄罗斯绘画究竟将如何发展，还有待于继续观察。

第二节　圣像画

圣像是俄罗斯东正教文化传统的组成部分。圣像①这个词来自古希腊文(εικών)，意思为"形象"。圣像画是古罗斯绘画的一种主要的体裁。顾名思义，圣像是画神的，主要是画神人基督②和圣母，此外也画尼古拉、伊利亚等俄罗斯东正教的圣者③。

罗斯受洗后第二年，即公元989年，基辅罗斯的弗拉基米尔大公把从科尔松（赫尔索纳斯）城带回的基督像请进十一税教堂（又名圣母安息教堂）。从那时起，罗斯人开始知道圣像。

圣像是俄罗斯东正教的一个重要的标志和内容。基督像和圣母像伴随教徒度过从生到死的一生④，并对教徒个性的精神确立起着重要的作用。基督徒要经常在圣像前祈祷，进行一种发自内心的、与上帝的对话和交流。

拜占庭神学家约翰⑤认为，圣像画艺术的任务是"通过可见的形象去观看伟大的、不现形的神"⑥。古罗斯圣像画是从拜占庭学来的，它的一个重要的特征是没有创作者的个性存在。就是说，圣像画很难让人猜到或联想到其作者及其创作的个性。圣像画家作画不是为自己，而是为自己的信仰，是在完成上帝的旨意，对圣像画家来说，画圣像是在过禁欲生活和走祈祷之路，即僧侣之路，因此，圣像画家的一生与僧侣的人生有许多相似之处。

圣像是圣像画家用反向透视方法⑦绘制、需要经过教会圣化的神像。圣像的典型特征是形象的假定性和隐喻性。圣像与其说是在描绘对象本身，莫如说是寓意其思想。圣像无需

① 俄文是"икона"。
② 传说，基督教历史上的第一幅基督救主像曾摆在埃泽沙城门上的壁龛里。该城的国王阿福加尔曾经患麻风，当他得知基督有治愈各种疾病的神能，便派自己的仆人画家阿纳尼亚去找基督。由于拜访基督的人太多，阿纳尼亚怎么也接近不了基督。有一次，基督却看见了他，亲自走到画家阿纳尼亚跟前，给他洗了脸并用一块白布把脸擦干。那块白布上神奇地留下了救主的面容。阿纳尼亚拿着那块白布回去，阿福加尔的患麻风就好了。为感谢救主基督，那块written着基督面容的白布被久久地保存在埃泽沙城里。公元944年，拜占庭皇帝向埃泽沙国王阿福加尔买下救主像并隆重地将之请回君士坦丁堡。1204年，拜占庭首都君士坦丁堡被劫后，那幅基督救主像下落不明。
③ 有人认为圣像破坏了上帝"传十诫"中的第二诫，因为上帝说："不可为自己雕刻偶像：也不可作什么形象仿佛上天、下地和地底下、水中的百物。"（《圣经·旧约·出埃及记》第20章第4节）的确，画圣父是被禁止的，但容许画基督、圣母、圣者，不但可以画他们，还要敬仰他们，"敬仰就是一种顺从"。没有对基督、圣母的顺从，就不可能成为真正的基督徒。
④ 新生儿诞生后要被抱到圣像前，新婚夫妇要站在圣像祈求祝福，将士出征前要向圣像祈祷，基督徒在欢乐、痛苦、忧愁、患病的时候都要在圣像前祈祷。总之，在圣像前的祈祷是基督徒的一种仪式，这也成为圣像本身存在的作用之一。基督像和圣母像几乎与基督教同时产生，基督教的整个圣像画技术就是基于这两个形象产生的。
⑤ 约翰（675-753），公元7世纪拜占庭的著名神学家、哲学家和诗人。
⑥ 转引自Ю.波布罗夫的《古罗斯绘画的圣像画原理》一书，圣彼得堡，米伏利尔出版社，1995年，第14页。
⑦ 用反向透视方法绘制的圣像，它的前景和后景不具有造型意义，而具有思想意义。因此，后景的物体并非朦胧不清，而是纳入与前景一样的总体构图中。

用色彩①美化的细节激起教徒的某种情绪，而只是给人一种原型人物的现实存在感。

俄罗斯东正教会给圣像画家制定出种种严格的"规定"②。如，若绘制基督像③，**少年基督（图2-13）**不能留胡子，头发应成卷曲状；**救主基督（图2-14）**不应戴荆冠；圣母应把圣婴抱在她胸前的左侧④，等等。总之，圣像不要求形似，因为圣像价值并不在于形象本身，而在于其体现的思想和精神实质。所以，画基督主要应画出神人基督的本质以及他所表现的三位一体思想。

诺夫哥罗德索菲亚大教堂内藏的圣像画《**彼得与保罗像**》（**11世纪中叶，图2-15**）被认为是古罗斯最早的圣像画之一⑤。彼得和保罗的头上均罩着灵光环，两人相对而立，形象魁梧、伟岸、目光平静、祥和。彼得的左手拿着羊皮纸，保罗双手捧着一本书，体现出这两位使徒的传道生涯。他们身披的皱褶画得逼真，衣服的蓝、黄、暗紫色的搭配柔和。这幅圣像画虽因年久失去昔日的面貌，但依然能表现出当时的圣像画家的绘画水平。

1130年，有一幅圣母像从拜占庭运到罗斯，后来这幅圣母像被称作**弗拉基米尔圣母**

图2-13　少年基督像

图2-14　救主基督像

图2-15　彼得与保罗像（11世纪中叶）

① 光和色彩是圣像画重要的因素和成分。圣像上的光，一方面是精神象征，是为视觉和认知展开的世界之光，使存在变得透明并显示出事物的本质；另一方面，光是一种赞美灵魂、开启智慧、令人目眩的闪耀。光有时像烈火、闪电一样严峻，有时又像晚霞一样温暖、沁人心脾。圣像的光来自圣者内部，故圣像上没有阴影。圣像的色彩洁净、清晰，并具有象征意义（红色象征基督受难，黄色象征上帝的力量和恩赐，金黄色象征神性之光）。

② 画圣像虽有许多"规定"，但很难有两个完全一样的圣像，因为每个圣像都是个性化的产物。圣像画家大多不署名，可一些圣像画家的名字依然载入俄罗斯绘画的史册。

③ 基督长得是什么样子，这个问题长期困扰着基督徒，因为在四大福音书里并没有留下对基督外貌的记载。在早期基督教时代，基督徒用寓意、形象的方法，形成了一套关于基督形象的概念。最初，基督是以他的少年时代形象出现的：卷曲的头发，没有胡子。后来，基督以"非人工形象"出现，是"以他的身体为殿"（《约翰福音》第2章第21节）的道，定为基督形象的一个基本模式：头戴荆冠坐在神座上，右手手指合拢成祝福的样子，左手拿着一本打开的福音书（有时候拿着十字架）放在膝盖上，身穿一件希通（无袖贴身内衣，束腰时前后襟松垂），利奥六世（9世纪东罗马帝国皇帝）跪在他面前。

④ 在基督教世界里，俄罗斯是最崇拜圣母的国家。圣母形象在古罗斯圣像画艺术里占据重要的地位。圣母的目光慈祥、温柔、充满爱抚之心，她怀抱着圣婴，为儿子悲惨的命运充满深深的忧虑，因为她的儿子基督将为拯救人类而献身。这种怀抱圣婴的圣母像得到一个诗意的名称，叫怜悯。巴维尔·阿列普斯基说："在这个国家（指俄罗斯）里，没有任何一座大型教堂里没有挂着能显示奇迹的圣母像；我们亲眼看到了这个圣像，也看到由这个圣像完成的奇迹。"

⑤ 这幅圣像画的尺寸为236厘米×147厘米。

图2-16 弗拉基米尔圣母像（1130）

像①（1130，图2-16），这是在俄罗斯最早的一幅圣母像。12—14世纪，俄罗斯各地的圣像画家绘制了《鲍戈柳波斯基圣母》（12世纪中叶）、《王座上的德米特里·索隆斯基》（12世纪末）、《报喜图》②（1119）、《洞窟圣母像》③（1288）、《征兆》④（1130—1140）、《大圣母像（双手侧平举像）》⑤（1224）、《非人工救主》⑥（12世纪末）、《显灵者尼古拉》⑦（1294）、《金发救主》⑧（13世纪）、《别洛焦尔斯克圣母像》⑨、《圣母安息》⑩（13世纪上半叶）、《非人工救主》⑪（13世纪末14世纪初）、《先知伊利亚在荒原》⑫（13世纪末14世纪初）以及《格奥尔基》⑬（14世纪）等圣像画。这些圣像画的出现年代不同，构图、技法和色彩明暗处理各有特色：诺夫哥罗德的圣像画规模宏大，十分壮观⑭；弗拉基米尔-苏兹达里的圣像画强调圣像人物的善良谦和；普斯科夫圣像画家愈来愈多描绘使徒传的人物⑮；基辅圣像画家的绘画艺术手法简洁，莫斯科圣像画家则注重绘制一些圣经人物和俄罗斯圣者⑯，总之，各地的圣像画既具有自己的地方特色，又显示出古罗斯圣像画的总体水平。

① 相传，这幅圣母像的作者是基督的弟子路加。他把圣母像绘制在基督与众弟子吃最后的晚餐那张桌子拆开的一块木板上。于是，这幅圣母像成为拜占庭民族的圣物。1130年，拜占庭东正教会复制了一张圣母像，赠给基辅大公姆斯季斯拉夫·弗拉基米洛维奇，由都主教米哈伊尔带到基辅。1155年，安得烈·鲍戈柳勃斯基大公又将之运到自己的都城弗拉基米尔，安置在弗拉基米尔安息大教堂里，成为这个教堂里最主要的圣像。后来，这张复制的圣母像就被称为弗拉基米尔圣母像。1480年，这幅圣像被运往莫斯科的克里姆林宫安息大教堂，依然保留着弗拉基米尔圣母的名称。
② 《报喜图》这幅圣像画大约作于1119年，保存在尤里耶夫修道院的格奥尔基大教堂里。"报喜"这个词就是告知欢喜的消息，是指天使加百列把圣子即将诞生的欢喜消息告知年轻的玛利亚这件事。加百列与玛利亚相对而立，两人的目光深沉，尤其是圣母玛利亚，她的胸前已闪出圣子形象的光芒。天使加百列的衣服是保护性的金色，玛利亚的衣服是樱桃红和蓝色的。这两个福音书人物形象高尚，具有神性，以拜占庭圣像画的技法绘制而成。
③ 这是一幅独具一格的圣像画。在拜占庭圣像画中，圣母形象的模式通常是手抱婴儿坐在宝座上。可是阿里姆皮（1065—1114）创作的"洞窟圣母像"则不同。在画面上，除了有坐在宝座上的圣母外，还有坐在她身边的、形象的尺寸与她一样大小的两个人。一个是基辅洞窟修道院的创建人安东尼，另一个是费奥多西。在这幅圣像画上，费奥多西、婴儿基督和安东尼几乎处在同一水平线上，显示出这位圣像画家的结构处理风格。阿里姆皮是位圣者，也是第一位留下名字的古罗斯圣像画家。
④ 现存在诺夫哥罗德索菲亚大教堂里。
⑤ 又名为雅罗斯拉夫的玛利亚，是古罗斯最早的圣母像之一。圣母像的尺寸为194厘米×120厘米，画的是一位祈祷的圣母形象。祈祷圣母是一种典型的圣像画：圣母头戴灵光圈，双手侧举，高度与头差不多相齐。这个圣母像很像基辅索菲亚大教堂里的圣母玛利亚。看得出来，这位肖像画家十分熟悉拜占庭的圣像画技法。他画笔下的圣母安谧慈祥，注重对圣母服装的描绘。
⑥ 现存在诺夫哥罗德省的涅列基查的救主教堂里。
⑦ 来自利普涅的尼古拉教堂。这个圣像画（189厘米×129厘米）是圣像画家阿列克萨·彼得罗夫在蒙古鞑靼统治最初年代创作的，在许多方面表现出当时罗斯圣像画艺术发展的总体趋向：画家追求美观，热衷于形象的平面处理和纯亮色的使用。
⑧ 现存莫斯科克里姆林宫升天大教堂。
⑨ 现存在诺夫哥罗德省的别洛焦尔斯克大教堂里。
⑩ 现存在莫斯科特列季亚科夫画廊。
⑪ 最早保存在大罗斯托夫。
⑫ 来自普斯科夫附近的维布塔村，现存在莫斯科特列季亚科夫画廊。
⑬ 现存在莫斯科克里姆林宫安息大教堂里。这幅圣像在古罗斯圣像画中占有特殊的地位。这幅画正面绘着圣母（创作于14世纪），背面画的是格奥尔基（创作于12世纪初）。圣像画上的格奥尔基是个美少年，他眉清目秀，又具有男性的阳刚，就像基辅罗斯民间文学中的英雄、壮士形象一样。这幅画是从诺夫哥罗德运到莫斯科克里姆林宫安息大教堂的。
⑭ 《约翰·克利马修斯，格奥尔基和伏拉希》《坐在神座上的救主与画底色上的诸优秀圣者》《尼古拉半身像》等圣像画的典型特征是构图简单均衡，形象的线条明显，人物姿态和动作具有静态感。
⑮ 像《先知伊利亚》（13世纪末）就是罗斯圣像画艺术中最早具有使徒印记的作品之一。
⑯ 如，《鲍利斯和格列勃与使徒传》（14世纪上半叶）、《骑马的鲍利斯和格列勃》（14世纪40年代）、《三位一体》（14世纪40年代）等。

14世纪末—15世纪初，莫斯科的绘画达到了较高的水平，也迎来了古罗斯圣像画的"黄金时代"。这个时期，出现了普罗霍尔①、Ф.格列克、A.鲁勃廖夫、M.狄奥尼西等杰出的圣像画家，开始形成莫斯科圣像画学派。其中，安德列·鲁勃廖夫是杰出的代表之一。安德烈·鲁勃廖夫一生绘制了许多圣像，他的圣像画对俄罗斯圣像画的发展产生了重大的影响。1551年，百条宗教会议做出有关圣像的决议，其重要的一点就是"要像希腊圣像画家和安德烈·鲁勃廖夫那样画圣像"。

安德烈·鲁勃廖夫（1360—1428/1430？）是莫斯科圣像画派的奠基人之一。他出生在莫斯科公国的一个工匠家庭。他在牧首尼康时代成为谢尔吉-圣三一修道院的一名修士，后来又转到安德罗尼科夫修道院。

1405年，鲁勃廖夫与费奥方·格列克给莫斯科的报喜节大教堂画壁画②，并且绘制了俄罗斯境内第一个高大的圣像壁。在这个圣像壁的木板上，第一层绘着圣母和施洗者约翰、天使米迦勒和加百列还有相对而立的彼得和保罗，他们面前是坐在王位上的基督。第二层是描绘基督和圣母的生活情节的圣像画。莫斯科郊外的谢尔吉-圣三一教堂的圣像壁上有40多幅圣像画，据说多数也是鲁勃廖夫在晚期绘制的。这些圣像画③与他的其他圣像画不同，这些圣像具有一种固定的模式：胳膊和手都比较短，身体比例已不十分精确。此外，这些圣像画的色调也有明显的变化：见不到明快的亮色，取而代之的是比较拘谨的色彩。

鲁勃廖夫的圣像画的总体特征是色彩清晰明快、线条均匀简洁、圣像充满诗意、富有韵律。最主要的是，鲁勃廖夫坚信人的存在价值，相信善必将战胜恶，并且把这种信念融入自己的圣像画创作中。因此，1408年，在他为弗拉基米尔城的圣母安息大教堂绘制的壁画《最后的审判》（1408）上，既看不到刽子手，也感觉不到仇恨的气氛，更没有描绘地狱的恐怖和折磨，根本不像是一次充满惩罚和报复的地狱审判。在画面上，基督正在与弟子们进行一场平静的谈话。"最后的审判"在这里变成一次神性正义的胜利、一个明亮的节日。在鲁勃廖夫的画笔下，基督睿智贤明，众弟子形象充满灵性，营造出一种人物的内在美和外在美结合的理想境界。所以，这幅画经历了600多年的历史沧桑一直流传至今。

此外，安德烈·鲁勃廖夫还绘制了《救主》《天使长米迦勒》《三位一体》等圣像画④，成为一位继承拜占庭圣像画传统的俄罗斯圣像画家。鲁勃廖夫在生前就是俄罗斯人的偶像，他死后成了一个富有传奇色彩的人物。1988年，鲁勃廖夫被俄罗斯东正教会封为圣者，受到东正教教徒的爱戴和崇拜。

圣像画《三位一体》⑤（约1411或1425—1427，图2-17）是古罗斯圣像画的一个杰作，也是鲁勃廖夫绘画艺术的顶峰。这幅画是鲁勃廖夫为谢尔吉-圣三一教堂的圣像壁而作⑥，描绘的是《圣经》中始祖亚伯拉罕和他的妻子撒拉款待三位香客的故事。在画这个圣经故事情节时，拜占庭和古罗斯的圣像画家们通常注意的是圣经故事的本身，即亚伯拉罕和他的妻子撒拉如何款待香客，而鲁勃廖夫的圣像画《三位一体》却另辟蹊径，

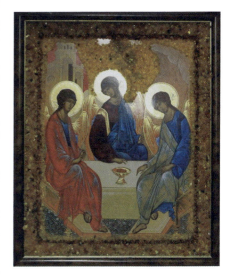

图2-17　A.鲁勃廖夫：圣像画《三位一体》（约1411或1425—1427）

① 这位圣像画家的生卒年代不详。1405年的编年史里第一次提到他的名字，相传他是安德烈·鲁勃廖夫和费奥方·格列克的老师。
② 据考证，这是由鲁勃廖夫和来自戈罗杰茨城的圣像画家普罗霍尔共同绘制的。
③ 有鲁勃廖夫独自绘制的，也有他与丹尼尔·切尔内赫及其他画家们合作创作的。
④ 遗憾的是，鲁勃廖夫绘制的绝大多数圣像画没有保存下来。一些圣像画即使保留下来，长期以来也难以确定是鲁勃廖夫绘制的。只是到了20世纪，科学的鉴定手段才帮助人们确定了一些圣像画是他的作品。
⑤ 此画的尺寸为142厘米×114厘米，现存于莫斯科特列季亚科夫画廊。
⑥ 也有人认为是为兹维尼哥罗德安息大教堂的圣像壁而作。

画面上既没有始祖亚伯拉罕和他的妻子撒拉,也看不清他俩的住所以及他们在幔利橡树(因为被推到了远景)下招待的香客,而只有由上帝化为三个香客的形象。每位香客体现着耶和华的一种实在的格位:左边那位是圣父,中间那位是圣子,右边那位是圣灵。

三位香客围着桌子而坐,相对无言。他们没有告知亚伯拉罕和撒拉说他们的儿子以撒在一年后将要诞生。桌上放着一个盛着牛犊头的碗,三位香客聚在一起,准备吃一次圣餐。但这不是一桌丰盛的宴席,而是一顿普通的、象征性的圣餐。画面中央的圣子用右手指着的那个碗是圣像画构图的中心,预示着人要有为拯救全人类而受痛苦的准备。

三位香客的姿态各异,那个碗以及上延的空间把左边的圣父与右边的圣灵隔开,但并不影响三位自由、自足的形象和谐存在,他们的精神达到高度的统一,这点通过他们爱怜的表情、倾斜的头部、互视的目光(桌上的那只碗是三个香客目光所向的中心)、身体轮廓弧线①的一致表现出来,形成一个平缓循环的构图。

鲁勃廖夫的这幅画吸取了拜占庭圣像画传统中的古希腊绘画的精华,又摆脱了拜占庭绘画的种种规定和戒律,让俄罗斯圣像画上升到一个新的高度。后来,一些俄罗斯圣像画家以"三位一体"为题材绘制了多幅画作,但均没有达到鲁勃廖夫的《三位一体》这幅圣像画的水平。

费奥方·格列克(1340-1410)是另一位著名的俄罗斯圣像画家。他出生在拜占庭的首都君士坦丁堡,14世纪70年代从拜占庭来到俄罗斯的诺夫哥罗德。费奥方·格列克在拜占庭就已成名,为君士坦丁堡以及一些其他城市的40多座教堂绘制过圣像和壁画②。

来到俄罗斯后,费奥方·格列克和他的弟子们为诺夫哥罗德的主显圣容教堂、沃洛托夫的安息教堂、费·斯特拉基拉特教堂绘制了一些壁画和圣像。

费奥方·格列克为诺夫哥罗德的伊利因大街上的主显圣容教堂绘制了圆弧顶上的救主像③(1378)。救主一手拿书,另一只手伸出祝福芸芸众生,他周围簇拥着一些天使,预示基督的第二次到来。这个救主像,不像鲁勃廖夫笔下的救主那样神态平静,而是满面怒容,表现出一种内在的悲剧性。此外,费奥方·格列克还为这个教堂绘制了先知伊利亚像、约翰像、天使长米迦勒像、亚伯像,等等。迄今,在这个教堂的圆弧顶和侧祭坛还保留着费奥方·格列克绘制的《三位一体》(1378)壁画的残部。

14世纪90年代初,费奥方·格列克去到莫斯科。1405年,他与圣像画家安德烈·鲁勃廖夫和普罗霍尔一起为莫斯科克里姆林宫报喜节大教堂绘制了圣像壁。圣像壁右边的一组是《最后的晚餐》《基督被钉到十字架上》《入殓》《下地狱》《圣灵转到使徒身上》等画作;另一组11幅画是得厄西斯④式的,其中的《圣母安息》(1392,图2-18)、《救主像》《先知约翰像》《天使长米迦勒和加百列像》《使徒彼得和保罗像》《圣者瓦西里像》是费奥方·格列克绘制的。

此外,费奥方·格列克还为莫斯科周边的一些教堂作画。如,谢尔吉镇的圣三一修道院的《怜悯圣母像》⑤、科洛姆纳城的安息大教堂⑥的《顿河圣母像》(14世纪末)⑦、佩

① 圆弧线从远古时代起就是天地合一、和谐完美和统一的象征。
② 遗憾的是,他绘制的壁画完全没有保留下来。
③ 这个圣像在1388年、1541和1696年曾遭受三次大火的毁坏。
④ 指中世纪欧洲绘画中,描绘基督(在中央)、祈祷圣母和先知约翰的圣像画。
⑤ 传说,修道院的奠基人和院长谢尔吉-拉多涅日斯基(1321-1391)曾用这个怜悯圣母像为季米特里·顿斯科伊大公出征祝福,保佑他在库利科夫战役中获胜。
⑥ 这个教堂是按照德米特里·顿斯科伊大公的旨意建造的,可后来这个教堂以及内部的许多壁画被毁。费奥方·格列克为这个教堂绘制的《顿河圣母像》却奇迹般地保留下来。
⑦ 这是一个双面圣像画,绘制于1392年,尺寸为86厘米×68厘米。这幅画正面是怜悯圣母。在暗暖色的背景上,圣母怀抱着圣婴,表现圣母玛利亚的慈祥和怜悯之心,背面画的是圣母升天的情景。后来,这个圣像被送到克里姆林宫报喜节大教堂。1552年,伊凡雷帝攻打喀山时,曾经把这幅圣像带在身边,以保佑他战胜蒙古鞑靼人。《顿河圣母像》现存于莫斯科特列季亚科夫画廊。

列斯拉夫尔-扎列斯克城的主显圣容大教堂里的圣像画《主显圣容》①等。

画家费奥方·格列克敢于突破传统，他的画风豪放潇洒，画法自由泼辣，色彩运用均衡，人物的形象伟岸，注重圣者的内心世界，具有一种敏锐的构图感、内在的力量和戏剧性表现力，对后来的俄罗斯圣像画发展起到很大的影响。

15-16世纪，莫斯科圣像画派、诺夫哥罗德圣像画派②、普斯科夫圣像画派③以及其他地方的圣像画均有了进一步的发展。1547年的莫斯科大火之后，克里姆林宫以及被烧毁的许多教堂内部的壁画和圣像需要重新绘制。所以，克里姆林宫成为这个时期的圣像画的新手法和新思想的试验地。从诺夫哥罗德、普斯科夫、斯摩棱斯克、兹维尼哥罗德等城市来了许多圣像画家，给莫斯科绘画带来了新的内容和形式。比如，《四折圣像画》（189厘米×150厘米）就是一个显著的例子。这个圣像画绘在木板上，被分成均匀的四部分，描绘世界和人的诞生。画家想在这幅画上绘出人类历史的完整图像，强调基督在人类历史发展进程中的重要作用。

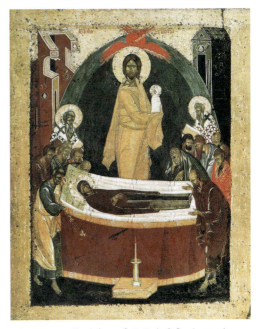

图2-18　Ф.格列克：《圣母安息》（1392）

16世纪中叶，在莫斯科出现了一幅长达4米的大型圣像画**《黩武的教会》（1552，图2-19）**，这幅画是为纪念喀山战役的胜利而作的。沙皇伊凡雷帝率领着"胜利大军"庄严威武地前进。天使长米迦勒是天兵之首，他乘着一匹带翼的骏马在前面领路。在浩浩荡荡的队伍中，有弗拉基米尔大公、他的儿子鲍利斯和格列勃、亚历山大·涅夫斯基、德米特利·顿斯科伊以及俄罗斯历史上的其他著名将领。拜占庭君主康斯坦丁手拿十字架站在画面中间，迎面飞来一些天使，圣母怀抱圣婴迎接这支部队。这幅画的寓意明确，强调东正教教会在俄罗斯历史上的作用，把俄罗斯多次的军事胜利阐释成为"天力"保护的结果，所以，俄罗斯将士要忠于东正教。

图2-19　安德烈：《黩武的教会》（1552）

① 此画的尺寸为184厘米×134厘米，现存于莫斯科特列季亚科夫画廊。
② 15世纪，诺夫哥罗德圣像画创作进入了黄金时代，出现了《征兆》（15世纪中叶）、《请愿和祈祷的诺夫哥罗德人》（1467）、《关于弗洛尔和拉芙拉的神迹故事》（15世纪末）、《把基督从十字架拿下来》（15世纪末）、《入殓》（15世纪末）等画作。圣像画《征兆》描绘诺夫哥罗德人在自己城下大败苏兹达里人的故事。这幅画的潜台词是让天力帮助诺夫哥罗德人去战胜苏兹达里人，所以又叫《苏兹达里人与诺夫哥罗德人的战斗》。这幅画激发了诺夫哥罗德人的家国情怀并鼓励他们为诺夫哥罗德的自由独立而斗争。此外，这个时期在诺夫哥罗德比较有名的圣像画还有《骑马的鲍利斯和格列勃》《祖国及其优秀的圣者们》《先知伊利亚》《伏拉希和斯皮利多尼》，等等。
③ 这个画派的主要作品有《下地狱》（14世纪）、《圣母大教堂》（14世纪）、《三位一体》（15世纪末16世纪初）等。

除了克里姆林宫的几座教堂的壁画外，在科斯特罗马的圣三一教堂、雅罗斯拉夫尔的主显圣容大教堂和斯维亚日斯克的安息大教堂以及其他城市的一些教堂里，也保留着16世纪绘制的一些壁画和圣像画。

莫斯科圣像画派代表着15-16世纪俄罗斯圣像画的水平。**M．狄奥尼西（1444-1503/1508）**是这个时期莫斯科圣像画派的一位杰出的画家。他与自己的几位画家朋友为莫斯科升天大教堂、莫斯科克里姆林宫安息大教堂、约瑟-沃洛克拉姆修道院、费拉蓬托修道院①的圣母诞生教堂（距沃洛格达市不远）以及其他教堂绘制了圣像和壁画。迪奥尼西一生绘制了大批的圣像和壁画。其中主要的圣像画有：《手拿圣徒传的都主教彼得》（15世纪）、《指路圣母》（1502-1503）、《圣尼古拉》（1502-1503）、《万能的救主》《圣基里尔·别洛泽尔斯基》《被钉上十字架的基督》（1500）等；主要的壁画有《三位一体》（16世纪）、《神人阿列克谢》《最后的审判》《救主，美好的缄默》《圣母升天》等。

迪奥尼西的圣像画和壁画图像精美、线条柔和、色彩讲究、装饰性强。他的画作渗透着一种欢乐、喜庆的气氛，具有很强的艺术表现力。迪奥尼西的绘画风格成为16世纪之后许多圣像画家②效仿的榜样。

《**被钉上十字架的基督**》③（1500，图2-20）是迪奥尼西为保罗-奥勃诺尔斯基修道院圣三一大教堂的圣像壁绘制的一幅画。这幅画被视为迪奥尼西的绘画艺术的高峰。

一个黑色的十字架插在各各他的低矮的土坡上，从下面的黑色洞穴里可以看到"亚当的前额"，十字架后面矗立着耶路撒冷的城墙。

十字架几乎占据整个画面，基督被钉在上面。迪奥尼西用富有旋律的线条勾勒出基督细长的身体轮廓。他的头很小，仿佛是一株枯萎小花的花冠。基督低垂的头、展开的双臂、弯曲的身子营造出肃穆-悲戚的气氛。十字架下，左边站着圣母玛利亚，她手捂脸颊，悲痛得几乎要向后倒下去，抹大拉用双臂紧紧抱住她；她俩身后，雅各和约西的母亲玛利亚和革罗罢的玛利亚④也神情痛苦地站在那里。十字架下，右边是约翰和百夫长龙吉努斯。约翰手捂着胸口，悲痛的神态似乎附和着几位妇女的悲伤节奏。站在约翰身后的百夫长龙吉努斯，手持小型圆盾，叉开双腿，头上的白头巾裹住了脖子，他抬头望着圣母。十字架横梁下飞过四个天使，似乎也在见证基督受难。横梁上的那两个天使是太阳和月亮的化身，象征着基督为拯救人类牺牲自己的壮举将与日月同辉。迪奥尼西用这幅圣像画塑造出一个无所畏惧、甘愿受难、具有灵性的基督形象。

《被钉上十字架的基督》这幅画描绘的不是恐怖、痛苦和死亡，而是对死亡的蔑视、对基督的赞美和对他的即将复活的喜悦。这幅画把基督的受辱和痛苦变为对基督的敬仰和崇拜，让基督之死变成一种不朽的象征。

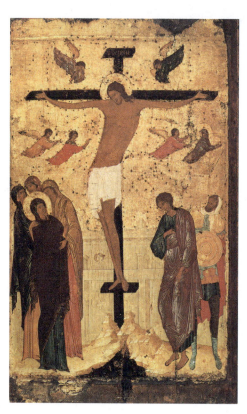

图2-20　迪奥尼西：《被钉上十字架的基督》（1500）

① 在1500-1503年间，迪奥尼西和自己的儿子费奥多西和弗拉基米尔为费拉蓬托修道院的圣母诞生教堂绘制的圣像壁和壁画保留至今，其中大多数圣像被莫斯科特列季亚科夫画廊和彼得堡的俄罗斯国立博物馆收藏。
② 狄奥尼西的儿子费奥多西就是迪奥尼西圣像画传统的继承者之一。
③ 此圣像画现存在莫斯科特列季亚科夫画廊。
④ 在《约翰福音》第19章第25节提到这位玛利亚。

16世纪末出现的斯特罗加诺夫圣像画派，是俄罗斯圣像画艺术中值得一提的一支。斯特罗加诺夫画派①以为商人斯特罗加诺夫家族绘制圣像画而得名。斯特罗加诺夫画派的绘画艺术特征尤为明显的表现在圣像画里。这派画家注重人体的动作和姿态，画法细腻，色彩柔和，善于运用背景展现圣像后面自然景色的诗意，这在俄罗斯圣像画中属于首创。此外，在每幅圣像画的背面还明确写上定画人和作画人的名字，这在中世纪的俄罗斯圣像画上罕见。索里维切戈茨克报喜大教堂②的天花板上的壁画（1600）就是斯特罗加诺夫画派绘制的一幅大型绘画。И. 萨文是该派画家的优秀代表，他创作了三折画《鲍戈留勃斯克圣母及其优选的圣者们》《救主》《圣母》《先知约翰》等画作。他的圣像画的人物形象并不精致，但动作和手势优雅，有分寸感；画像的色彩并不鲜艳，但十分浓重；画作的构图凝重，具有静态感。此外，И. 萨文的儿子纳扎利·萨文画的《彼得罗夫圣母》、他的另一个儿子尼基福尔·萨文绘制的《圣瓦西里、格里高利·鲍戈斯洛夫与约翰·兹拉托乌斯特之间的谈话》（17世纪初）、萨文与奇林共同创作的《费多尔·迪龙斗蛇的奇迹》、П. 奇林的《弗拉基米尔圣母与宗教节日》《军人尼基塔》（17世纪初）以及该派画家创作的《先知约翰在荒原》（17世纪前25年）均是斯特罗加诺夫圣像画派的杰作，为俄罗斯圣像画艺术增添了新的题材和内容。

17世纪中叶，一些俄罗斯画家在绘画艺术里试图表现世俗生活的美好和欢乐，开始从画神到画人的转化，于是人物肖像画应运而生。同时，以С. 乌萨科夫和И. 弗拉基米罗夫为代表的新派圣像画家主张圣像要画得美丽，并提出了画人物要形似，即画出圣者的个性特征，在教堂里甚至开始出现一些表现现实生活的画作。在雅罗斯拉夫尔先知伊利亚教堂内的壁画《收割》（1680-1681）就是一例。然而，旧派圣像画家反对圣像的个性化，他们认为圣像是祭祀对象，要画出圣像的神性特征。所以，新、旧圣像画派之间产生了斗争。

1620年，在莫斯科克里姆林宫兵器馆里建立了一个圣像画馆，П. 奇林③和Н. 伊斯托明④领导并组织这个圣像画馆的画家们进行绘画创作，促进了17世纪俄罗斯的新派圣像画艺术的发展。С. 乌萨科夫是莫斯科克里姆林宫圣像画馆的一位画家，也是新派圣像画家的代表。

С. 乌萨科夫（1626-1686）出生在莫斯科，他曾经为莫斯科的尼基特尼科夫院内的圣三一教堂画过圣像和壁画。22岁那年，他被聘为莫斯科克里姆林宫圣像画馆的圣像画师并在那里工作了20多年，为克里姆林宫的天使长大教堂、安息大教堂、多棱宫绘制了许多圣像和壁画。

乌萨科夫掌握了当时欧洲绘画艺术的许多技法，并了解人体解剖学以及明暗对比关系。所以，乌萨科夫摒弃画圣像的一些"规范"，拒绝绘画的宗教程式化，善于运用当时先进的绘画技法。他画笔下的人物形象真实，有感情和个性，明暗过渡柔和，对比适宜。

乌萨科夫一生中绘制了许多圣像，其中主要有《非人工救主》（1658）、《莫斯科国家之树》（1668）、《三位一体》（1671）、《脚踏蛇妖的天使长米迦勒》（1676）、《最后的晚餐》（1685）等。

《非人工救主》⑤（1658）是乌萨科夫的一幅著名的圣像画，也是流传至今最早的一幅救主像。基督的面孔端庄，符合人体解剖比例。他的头发经过精心梳理，两卷头发稍显蓬

① 该画派的主要画家有И. 萨文、С. 阿列菲耶夫、С. 波罗兹金、П. 奇林、И. 莫斯克维金等人。
② 索里维切戈茨克报喜大教堂是一座雄伟的5顶4柱教堂。这个教堂建于16世纪60年代，是第一座由俄罗斯富商出资建造的大教堂。70年代，索里维切戈茨克报喜大教堂毁于一场大火，后在16世纪-17世纪之交的重建中又重新获得了自己的昔日面貌。该教堂的壁画是由奇林、萨文和他的儿子绘制的。
③ 奇林（？-1627？），出生在诺夫哥罗德的圣像画家。
④ Н. 伊斯托明也是圣像画家。圣像画《彼得罗夫圣母》（1614）以及克里姆林宫圣母法衣存放大教堂的圣像壁上的一些圣像是他的作品。
⑤ 这幅画来自莫斯科近郊的谢尔吉镇圣三一修道院。它绘在木板上，尺寸为53厘米×42厘米。

松，对称地落在脸的两侧。一圈金色光环准确地勾出基督的头部轮廓。基督的目光稍瞥向一边，他的神情自然、平静，还有点超脱，显示出他内在的力量，也突出了他的人性的肉体本质而非神性特征，让人觉得容易接近。

《非人工救主》出色地处理了光的明暗关系：基督有黑色瞳孔且眼角出现光点，好像光线是从外部照在他脸上一样。画家乌萨科夫突破了俄罗斯圣像的传统画法，让救主脸部的光来自外部的自然光①，借助深浅颜色的调配让救主的脸具有实感，这是乌萨科夫对圣像画的光线处理的创新。

这幅圣像有两大特色。一是基督形象的人性化；二是别具一格的光线明暗处理，显示出乌萨科夫的圣像画的技法特征。这幅画凸显基督形象的现实美，与安德烈·鲁勃廖夫笔下强调圣子的精神美成为明显的对照。

乌萨科夫的《非人工救主》成为后来俄罗斯圣像画家画基督的范本，对圣像画艺术产生了深远的影响。

《莫斯科国家之树》②（1668，图2-21）是乌萨科夫的圣像画代表作。这幅画反映出画家对俄罗斯国家的起源以及弗拉基米尔圣母像的认识。在圣像画《莫斯科国家之树》上，一株葡萄藤和藤上结出的"果实"从莫斯科克里姆林宫安息大教堂内长出来。葡藤和"果实"象征那是一座天堂般的花园。克里姆林宫象征莫斯科，安息大教堂象征俄罗斯东正教教会。在葡藤的根部，站着统一俄罗斯的伊凡·卡利达大公和都主教彼得。显然，画家乌萨科夫把安息大教堂长出的葡萄藤比作俄罗斯国家之树，这棵树是伊凡·卡利达大公和莫斯科的第一位都主教彼得种下的。在伊凡·卡利达大公左边是沙皇阿列克谢·米哈伊洛维奇；在都主教彼得身后的是皇后玛利亚和她的两个儿子——皇太子阿列克谢和费多尔。沙皇阿列克谢和皇后玛利亚的手中拿着歌颂圣母的经书，寓意圣母保佑并呵护莫斯科国家之树的茁壮成长。

图2-21　C. 乌萨科夫：《莫斯科国家之树》（1668）

在这株葡萄藤最大的两个藤枝上，结出20颗状似柑子的果实。每颗柑子上画着一位受景仰的俄罗斯圣者像。左边藤枝上画的是对莫斯科国家历史发展做出重要贡献的10位沙皇和大公，其中有沙皇米哈伊尔·费多罗维奇、费多尔·伊凡诺维奇、皇太子季米特里、亚历山大·涅夫斯基等；右边葡藤上的10个柑子上画的是东正教圣者。其中有谢尔吉·拉多涅日斯基、牧首菲拉列特、都主教阿列克谢和菲利普等。在画作中央有一个特大的柑子，里面画的是弗拉基米尔圣母像。乌萨科夫想用圣像画《莫斯科国家之树》表明，沙皇皇权和东正教教权是莫斯科国家成长的基础，而弗拉基米尔圣母是俄罗斯国家的最主要的守护神和精神支柱。

17世纪中叶，随着俄罗斯政治局势的稳定和经济的恢复，莫斯科以及雅罗斯拉夫尔、科斯特罗马、下诺夫哥罗德等俄罗斯古城迅速展现了自己成为工商城市的潜力，同时这些城市的文化艺术也发展起来。譬如，莫斯科克里姆林宫**安息大教堂**和圣母法衣存放教堂的壁画是这个时期圣像画艺术的重大的成就。在圣像画家И. 帕伊谢因、Б. 帕伊谢因、C. 波斯别耶夫、Б. 萨文、M. 马特维耶夫、C. 叶菲米耶夫的领导下，来自科斯特罗马、雅罗斯拉夫尔、罗斯托夫、苏兹达里、诺夫哥罗德和其他城市的大约150位画家参加了安息大教堂壁

① 乌萨科夫认为上帝是光，而圣像是通向天国的窗口。
② 亦称《弗拉基米尔圣母》，105厘米×62厘米。

画的绘制工作，基本上是对1515年的壁画的重新绘制，并且于1653年完成。安息大教堂里新绘制的圣像壁由69个大型圣像组成，最大的圣像高达5米。这个圣像壁后来成为绘制其他教堂圣像壁的样板。圣母法衣存放教堂的圣像和壁画是画家C. 波斯别耶夫、C. 阿勃拉莫夫和B. 波利索夫共同绘制的。这个教堂的壁画从内容到画法上与安息大教堂的壁画相似，只是尺寸和规模要小得多。

这个时期，雅罗斯拉夫尔教堂的壁画也达到了较高的艺术水平。以Γ. 尼基金和Γ. 萨文为首的画家小组在先知伊利亚教堂作的壁画，以Д. 普列汉诺夫领导的画家们在先知约翰教堂里绘制的壁画均令人惊叹。他们已不拘泥于教会规定的框框，也不囿于依靠圣经和宗教神话情节去描绘圣者，而是通过人物形象和情节去描绘生活在世俗社会里的圣者，这表明俄罗斯绘画冲破了几个世纪的俄罗斯圣像画传统，开始接近现实，增强了世俗生活成分，预示着俄罗斯绘画艺术将迎来肖像画诞生的阶段。

第三节 肖像画

17世纪，在俄罗斯开始出现巴尔松纳画[①]，这是俄罗斯最早的一种世俗人物肖像，大都为半身胸像。画家依然以画圣像的方法绘制[②]，用蛋清颜色在木板上作画。巴尔松纳画的人物姿态缺少动感，笔法坚硬细碎，光暗处理虚假，缺乏空间立体感，但这种肖像画表现出画家对世俗人物的兴趣和对禁欲主义圣像画的叛逆。17世纪后半叶，克里姆林宫兵器馆的画家们[③]学习西方的绘画技术，用油彩在画布上作画，为沙皇和宫廷显贵们绘制肖像，作品有《沙皇伊凡雷帝像》《御前大臣Д. 戈都诺夫像》《大贵族Л. 纳雷什金像》《军政长官И. 符拉索夫像》，等等。

18世纪开始，巴尔松纳画被新的油彩肖像画所替代。油彩肖像画成为18世纪俄罗斯绘画的一种主要体裁并且取得了可观的成就。俄罗斯油彩肖像画是学习西欧油彩肖像画艺术的结果。彼得大帝登基后，为了发展俄罗斯绘画艺术，让政府资助有才能的青年画家到国外学习，同时还邀请西欧画家来俄罗斯传艺，这有力地推动了俄罗斯绘画艺术的发展。

俄罗斯肖像画家学习西方绘画的技术，根据人体解剖学处理肖像的比例，用明暗处理代替假定的轮廓线，还按照西方油画的技法配置色彩。最重要的是，俄罗斯肖像画家努力用画笔表现人的思想感受，注重揭示人的内心世界，使得人物肖像具有动感，栩栩如生。

彼得大帝时期，一些肖像画家为沙皇、达官贵人绘制了半身或全身肖像，悬挂在皇宫或贵族官邸的客厅里，成为一种必不可少的装饰[④]，也显示出他们在国家和社会生活中的地位和作用。

18世纪的绝大多数肖像画是佚名的——当时并不看重画家的著作权。再则，有相当多的肖像画为农奴画家所作，他们无权在肖像画上署名。此外，当时的上层社会人士认为绘画是一种消遣，不属于什么正式的职业，无需突出画家的名字。

在18世纪初的俄罗斯绘画历史上，有两位肖像画家的贡献尤为突出，一位是B. 尼基京，另一位是A. 马特维耶夫。

И. 尼基京（1690-1742） 是18世纪著名的俄罗斯肖像画家，俄罗斯世俗绘画的奠基人之一。

尼基京出生在莫斯科的一个神父家庭，他在莫斯科开始了自己的绘画生涯。1711年，

① 俄文是"парсуна"。
② 17世纪后半期，在巴尔松纳画中出现了两种倾向，一种是以圣像画技法为主的肖像画，另一种是以西欧肖像画技法为主的肖像画。
③ 画家C. 乌萨科夫（1626-1686）领导了克里姆林宫兵器馆画室近25年。C. 列扎涅茨、Я. 卡扎涅茨、И. 菲拉季耶夫等画家曾经在这个画室里工作。
④ 有些袖珍肖像还是贵族妇女佩戴在脖子上的饰物。

他去彼得堡师从德国画家唐纳乌尔①，之后在意大利学画4年（1716-1720），回国后成为宫廷画家。在尼基京早期的肖像画（如《普拉斯科维娅·伊凡诺夫娜公主像》，1714）中，还可以看到巴尔松纳肖像画的痕迹，但他接触了欧洲肖像画艺术后，就摆脱了巴尔松纳肖像画的传统，将西欧绘画的技法、构图融入自己的肖像画创作中。尼基京的肖像画不再追求肖像外在的多样性，而注重表现人物的内心世界，努力描绘人物的个性和景物的质感，绘制出大量的表情生动、富有诗意的人物肖像，如《穿红长衣的哥萨克像》（1715）、《Г. 戈洛夫金公爵像》（1720）、《首领在野外》（1720）、《彼得大帝像》（1721）、《临终的彼得大帝像》②（1725）、《С. 斯特罗加诺夫像》（1726），等等。

尼基京作为宫廷画家有机会接触彼得大帝并多次为彼得大帝画像。《彼得大帝像》（**1721**，图**2-22**）③的构图很简单，彼得大帝的头占据了整个画面，因为尼基京认为，只要把彼得大帝的脸画成功，就足以让这幅肖像流传于世④。至于彼得大帝的身材、体态怎么样，他穿什么衣服，这些细节并不重要，他将之排除在肖像画面外。彼得大帝的目光深邃、敏锐，眉峰稍稍皱起，双唇紧闭，这种神情显示他是一位性格高傲、意志坚强、内在力量强大的君主。从彼得大帝的严肃面部表情可以看出，这个人经历过生活的严峻考验，具有丰富的人生经验和治理国家的能力，完全可以完成俄罗斯的改革大业。

《戈洛夫金⑤公爵像》是个半身像，也是尼基京的一幅成功的肖像作品。画作上，戈洛夫金虽戴着假发，但依然露出他宽大的前额。戈洛夫金的两眼炯炯有神、充满灵气，慈祥的目光中透出一种内在的微笑。他

图2-22　И. 尼基京：《彼得大帝像》（1721）

那高高的鼻梁和紧闭的嘴角表明这位大臣性格的刚毅。他头戴的卷曲假发赋予这位外刚内柔的外交大臣一种浪漫的气息。戈洛夫金的胸前挂着几枚勋章，这是对这位俄罗斯国务活动家所做贡献的无言注释，也是画家尼基京画戈洛夫金的半身像的原因。

肖像画《首领在野外》（**18世纪20年代**，图**2-23**）表现画家尼基京对人物内心世界的兴趣。画面上，首领由于常年在外作战，脸被晒得暗红，唯有额头没被晒黑，那是由于帽檐遮挡的缘故。此刻，首领没戴帽子，头发散乱，眉毛和胡子花白，是战斗岁月留下的痕迹；他的表情严肃，充满阳刚，两眼似乎盯着远方，可以看出他随时准备投入战斗，再次接受军事生活的考验。这幅画把一位身经百战、饱经风霜的军事首领形象栩栩如生地描画出来。

尼基京的命运十分悲惨，在女皇安娜执政时，他曾经遭到被捕，后被终生流放西伯利亚。女皇安娜死后，1742年尼基京才获特赦，被容许从流放地回彼得堡，但他死在归来的

① 唐纳乌尔，全名为约翰·哥特弗里德·唐纳乌尔（1680-1737），18世纪著名的德国画家。
② 这并不是第一幅彼得大帝像。早在1698年，英国画家戈弗雷·奈勒（1646-1723）就给彼得大帝画过像，1716年，画家А. 安特罗波夫（1716-1795）也绘制过一幅《彼得大帝像》。
③ 这幅肖像画收藏在特列季亚科夫画廊。
④ 尼基京的这幅肖像画留存至今，说明了它的艺术生命力。
⑤ Г. 戈洛夫金（1660-1734）是彼得大帝改革的支持者，俄罗斯帝国的首任总理大臣（从1709年起），首任内阁大臣（1731-1734）。

途中。

А. 马特维耶夫（1701-1739）是又一位俄罗斯肖像画的奠基人。他出生在一个平民家庭，是第一位获得沙皇政府奖学金去荷兰学习绘画的青年画家。后来，马特维耶夫转到比利时继续深造，直到彼得大帝去世后才从比利时回到俄罗斯。那时候，马特维耶夫已经是一位成熟的画家，他的肖像画在构图技法和裸体绘画技巧上都达到相当高的水平，成为18世纪30年代的一位领衔的俄罗斯肖像画家。在创作肖像画之外，马特维耶夫还对《圣经》和古代神话感兴趣，完成了《最后的晚餐》《主升天节》《彼得和保罗》《维纳斯与阿穆尔》（1726）、《绘画的寓意》（1726）等画作[①]。

马特维耶夫创作的肖像画很多，主要有《彼得大帝像》（1724-1725）、《И. 阿察列蒂医生像》（1724-1725）、《А. 戈利岑娜公爵夫人像》（1728）、《И. 戈利岑像》（1728）、《与妻子在一起的自画像》（1729）等。

《与妻子在一起的自画像》（1729，图2-24）是马特维耶夫的代表作之一。画家用当时流行的双人肖像形式给自己和妻子伊琳娜[②]绘制了肖像。在画面上，马特维耶夫用右手搂住妻子伊琳娜的肩膀，左手轻轻也握着她的手；伊琳娜的左手搭在丈夫的左手掌上，右手则捏着胸前粉红色衣服的精致的花边。他俩的目光安静，神态自然，姿态毫不矫揉造作，可以看出这对年轻夫妇的目光中仍然露出新婚的激情。马特维耶夫以深深的爱意描绘妻子白皙的皮肤、明亮的双眸以及她的精致的五官，画出一个温柔的女性肖像。在创作这幅肖像画时，马特维耶夫不仅强调两个人物的构图关系，而且也注意表达夫妇之间的精神一致和内心和谐。从他俩的面部表情、眼神以及两人手部的接触中可以看出他俩的互相尊重、互相关心、互敬互爱的关系。这对亲密的人生伴侣平静、温馨的内心世界与他们身后乌云密布的夜空、气氛不安的乡间景色形成对照，寓意他俩准备去迎接任何严峻的人生考验。

《与妻子在一起的自画像》表现夫妇之间的亲密关系，第一次塑造出普通的俄罗斯妇女形象，这不但是画家马特维耶夫艺术认识的一个新起点，而且也是俄罗斯世俗绘画的一次新飞跃。

在这幅肖像画上，马特维耶夫还写着一段话："第一位俄罗斯画家安德烈·马特维耶夫，画上是

图2-23　И. 尼基京：《首领在野外》（18世纪20年代）

图2-24　А. 马特维耶夫：《与妻子在一起的自画像》（1729）

[①] 遗憾的是，马特维耶夫的一些大型画作没有保存下来。
[②] 伊琳娜是位普通铁匠的女儿。

图2-25 И.阿尔古诺夫：《身穿俄罗斯服装的无名女农民像》（1784）

他和他的夫人。画家亲笔画于1729年。"这种做法在同时代的画家中罕见，也颇为大胆。

肖像画是评价俄罗斯画家才能的一个标志。肖像画描绘的是人的静态，用人物的静态表现人的性格特征有很大的难度，这对画家是一个考验。然而，尼基京和马特维耶夫经受住这种考验，创作了一批俄罗斯肖像画精品。此外，И.维什尼亚科夫、А.安特罗波夫、И.阿尔古诺夫等画家的肖像画[①]也在塑造和表现人物的性格方面达到了较高的水平。

农奴画家И.阿尔古诺夫的肖像画**《身穿俄罗斯服装的无名女农民像》（1784，图2-25）**画的是一位农民姑娘，这是俄罗斯绘画历史中的第一个女农民形象。阿尔古诺夫用自己的画笔表现出俄罗斯女农民的自然美和尊严。这位姑娘戴着节日的头饰，身穿朴实的民族服装，显示出她对生活的热爱；她那俊美的面容，坦诚的微笑显示出她的朴实和善良，画家把一位美丽的农妇形象定格在画布上。

1757年，俄罗斯彼得堡艺术院成立，它后来成为俄罗斯的艺术殿堂和培养俄罗斯造型艺术家的摇篮，为俄罗斯培养出一大批画家、建筑师、雕塑家。К.科洛瓦切夫斯基、И.萨布鲁科夫、Ф.罗科托夫、Д.列维茨基、В.鲍罗维科夫斯基就是从这座艺术殿堂走出来的几位著名的俄罗斯肖像画家。

Ф.罗科托夫（1735-1808）是18世纪下半叶俄罗斯肖像画艺术的杰出代表，他与建筑师В.巴仁诺夫，雕塑家Ф.苏宾构成了18世纪下半叶俄罗斯造型艺术的骄傲。罗科托夫出生在莫斯科郊外的一个农民家庭里。最初，他与洛欣科、萨布鲁科夫和科洛瓦切夫斯基等人在阿尔古诺夫的画室里学画。1760年，罗科托夫进入艺术院专攻肖像画。他的学习十分努力勤奋，深受艺术院教授们的赏识。1765年，他因创作版画《维纳斯和阿穆尔》（是对鲁卡·乔尔达诺的同名油画的创造性模仿）而成为艺术院院士。从1766年起他长住莫斯科并在这里进行创造性的绘画活动。

罗科托夫身为农奴[②]画家，50年代成名后为女皇叶卡捷琳娜二世画了登基像（《叶卡捷琳娜二世登基像》，1763），还为上流社会的许多达官贵人及其夫人画了肖像，如，《В.苏洛伏采娃像》（1780）、《Г.奥尔洛夫公爵像》（1762-1765）、《А.斯特鲁伊斯卡娅像》（1772）、《А.沃龙佐夫像》（1765）、《彼得·费多罗维奇大公像》（1758）、《穆欣娜-普希金娜公爵夫人像》（18世纪70年代）、《巴威尔·彼得罗维奇大公的少年像》（1760-1770），等等。

画作**《身穿玫瑰衣服的无名女人像》（18世纪70年代，图2-26）**是罗科托夫的一幅代表作。这幅画的尺寸并不大（58.8厘米×46.7厘米），构图也很简单，但无名女子身穿的透明的彩色花边衣裙、盘起的蓬松头发和高傲的姿态引人注目；她那灵性的目光、迷人的微笑和女性的魅力令人印象深刻。这幅肖像画的色彩处理具有一种透明的质感，显示出罗科托夫

① 如，画家И.维什尼亚科夫的《萨拉像》（1749）、《维里格里姆像》（1756）、《菲尔莫尔像》（1749）、画家А.安特罗波夫的《彼得三世像》《大主教С.库里亚勃卡像》《Т.特鲁别茨卡娅像》、农奴画家И.阿尔古诺夫的《洛巴诺夫-罗斯托夫斯基像》（1750）、《赫利普诺娃像》（1757）、《叶卡捷琳娜二世像》（1762）等。
② 1776年，罗科托夫才赎身为自由民。

高超的绘画技法。罗科托夫的另一幅肖像画《B. 苏洛伏采娃像》的构图也比较讲究，画家把人物肖像框入椭园形的框内。女主人公身穿一件考究的睡衣，上面有许多精巧的饰物，假发高高地卷起，还有几缕散落在肩上，显示出这个女性具有一种演员般的气质。

罗科托夫的笔法细腻，人物的面部表情丰富，充满浓郁的诗意，能突出人物的个性特征。罗科托夫的人物肖像能够表达出人的精神和内心世界，是人的外貌美与精神美的结合。

罗科托夫的肖像画创作把俄罗斯绘画提到一个前所未有的高度，对后来的肖像画创作产生了很大的影响。据考证，18世纪末在莫斯科曾经有一个叫做"罗科托夫圈子"的画家小组。在这个小组里既有罗科托夫的真传弟子，也有模仿他的肖像画风格的画家。在俄罗斯外省的一些博物馆以及私人藏品中珍藏着许多罗科托夫风格的肖像画，这足以说明罗科托夫的肖像画的传播和影响。

Д. 列维茨基（1735-1822）是18世纪的另一位著名的肖像画家。他出生在乌克兰基辅的一个神父家庭。列维茨基从小受到父亲的影响爱上绘画艺术。1758年，他去彼得堡向A. 安特罗波夫学画。1770年是列维茨基一生中的转折点。他参加了彼得堡艺术院举办的公开画展，展出自己的6幅画作，因

图2-26　Ф. 罗科托夫：《身穿玫瑰衣服的无名女人像》（18世纪70年代）

参展作品《建筑师A. 科科林诺夫像》一举成名并被选为该院院士。1787年，列维茨基与艺术院的领导发生冲突后退休。从1800年起列维茨基的双眼几乎失去了视力，尽管此后又活了22年，但再没有作画。这对画家本人是个悲剧，对俄罗斯绘画界也是个巨大的损失。

列维茨基留下了大量的肖像画艺术遗产[①]。他绘制的肖像画尺寸不大，多为背景平淡的胸像或半身像，这省去对人物身体的其他部分的描绘，也为集中刻画人物个性提供了较大的可能。

《建筑师A. 科科林诺夫像》（1770）是列维茨基的成名作。画面上，科科林诺夫身穿节日的盛装，形象伟岸、高大。科科林诺夫的眼神、表情和姿态显示出这位建筑师的气质、专业素养和人格魅力。他伸出右手指着艺术院大楼的一份设计草图，说明这位建筑师与设计艺术院大楼的关系。

《斯莫尔尼学院女生》（1773-1776）是斯莫尔尼贵族女中学生的肖像组画。1773年，列维茨基遵照女皇叶卡捷琳娜二世的圣旨，为斯莫尔尼学院的7位女学生画像。列维茨基画的女学生仪态端庄、生动活泼，她们身穿的服装色彩绚丽，符合时尚。列维茨基希望用人物动态表现女孩的性格，因此画了跳舞、演奏乐器或演剧的女孩。《Т. 赫鲁晓娃和В. 赫万斯卡娅双人像》（1773）是这组肖像画中最为出色的一幅画。两位女孩在表演喜剧《爱的恶作剧或庭院里的尼涅塔》中的一幕。在画面前位的是10岁女童赫鲁晓娃，她扮演一个调皮的牧童；站在画面后位的是女孩赫万斯卡娅，她扮演谦和的牧女，她俩在表演一场爱的

① 如《建筑师A. 科科林诺夫像》（1770）、《斯莫尔尼学院女生》（1773-1776）、《П. 杰米多夫像》（1773）、《Н. 鲍尔绍娃像》（1776）、《М. 齐亚科娃像》（1778）。此外，列维茨基还给法国著名的启蒙主义者狄德罗画过像。《狄德罗像》（1773-1774）是画家列维茨基在这位法国哲学家访问俄罗斯时创作的。画像上，狄德罗身穿红袍，半侧身而坐，神情自若，若有所思。该画作突出哲学家狄德罗的智慧、善良以及他善于交际的特征。

恶作剧。两个女孩的活泼多变的表情、动态的肢体动作被画得惟妙惟肖,显示出她俩的天真烂漫的性格。她们身穿的剧装的透纱花边、锦缎的质地和衣服的色彩画得相当逼真,增添了肖像画的效果。肖像画人物背后的大自然生动,充满灵性,突显列维茨基的这组"角色中的肖像画"的特征。

《叶卡捷琳娜二世——在法律女神殿里的立法者》(1783,图2-27)是列维茨基的一幅具有象征寓意的画作。画家列维茨基一直认为女皇叶卡捷琳娜二世是位开明君主,所以把她画成古希腊神话中的忒弥斯女神①。画面上,叶卡捷琳娜二世头戴桂冠(而不是皇冠),身穿一件状似古希腊托加的白鼬皮法袍,面前摆着祭坛,她左上方是忒弥斯雕像,罂粟花点燃的神香在法律女神像前冉冉升起……一只嘴衔桂枝的老鹰蹲在法典上,象征它在捍卫法律的尊严。叶卡捷琳娜二世背后是圆柱和紫红色帷幔,在柱形栏杆后面有一幅风景画:海上的战舰让人联想到不久前俄军在黑海战役的胜利,那是叶卡捷琳娜二世的一个伟大的业绩,表明女皇在捍卫俄罗斯帝国的壮大和繁荣。

这幅画作构图完美,寓意深刻,威风凛凛的叶卡捷琳娜二世形象衬在神殿装饰的紫红色调上,更凸显叶卡捷琳娜这位"开明的"俄罗斯立法者的伟岸,也反映出列维茨基心目中的理想君主的观念。

罗科托夫和列维茨基这两位画家的肖像画创作表明,在俄罗斯绘画艺术的其他体裁尚还薄弱的时候,肖像画在表现人物个性和描绘外部世界方面已经有了显著的进步。

B. 鲍罗维科夫斯基(1757—1825)是继罗科托夫、列维茨基之后,第三位著名的18世纪俄罗斯肖像画家。他的肖像画表现同时代人的思想情绪和艺术倾向,也反映同时代人对人的尊严和美的认识,标志着俄罗斯浪漫主义肖像画向现实主义肖像画的过渡。

鲍罗维科夫斯基出生在米尔哥罗德的一个圣像画家的家庭。他最初跟着父亲学画圣像并为当地的一些教堂画圣像。1788年,鲍罗维科夫斯基到了彼得堡,师从列维茨基和奥地利籍画家B. 拉姆比,走上了专业画家的道路。

图2-27 Д. 列维茨基:《叶卡捷琳娜二世——在法律女神殿里的立法者》(1783)

鲍洛维科夫斯基成名很早,1795年就获得了艺术院院士的称号,1802年他成为彼得堡艺术院的顾问。鲍洛维科夫斯基早年迷恋于法国哲学家卢梭的启蒙主义思想,在对艺术新形式的争论和思考中形成了自己的世界观。鲍洛维科夫斯基崇尚人的感情世界和道德,与当时的诗人Г. 杰尔查文、音乐家T. 里沃夫、作曲家E.福明等人有着密切的私人交往,后者对他的绘画创作产生过积极的影响。

鲍罗维科夫斯基的肖像画②多为人物的半身像,也有一些双人肖像或多人肖像。鲍罗维科夫斯基主张人与大自然的交流,故他画笔下的人物往往置于大自然的背景上;鲍罗维

① 在古希腊神话中,忒弥斯是宙斯的妻子,是司法律、正常秩序和预言的女神。
② 鲍罗维科夫斯基为沙皇叶卡捷琳娜二世和皇室其他成员、大贵族家庭成员和一些上层人士绘制过许多肖像画。

科夫斯基崇尚感情,他的肖像人物有时候流露出感伤主义情绪。他画的女性肖像虽富有诗意,但多情善感,很像感伤主义作家卡拉姆津笔下的丽莎①及其同时代的一些女性,故鲍罗维科夫斯基被视为感伤主义风格的肖像画家。

《M.拉普欣娜肖像》②(1797,图2-28)是鲍罗维科夫斯基的一幅著名的肖像画。玛利亚·拉普欣娜是退伍将军И.托尔斯泰的女儿,18岁嫁给保罗一世的狩猎官拉普欣,成为公爵夫人。她婚后生活幸福与否不可得知。这幅肖像画是她丈夫拉普欣请鲍罗维科夫斯基画的。画面上,拉普欣娜漫不经心的样子、自如稍带傲气的姿态、向右稍稍倾斜的头、微微低垂的眼睛、柔和的嘴角都带出忧郁的倦意,显示出她是一位具有哀歌式的幻想、温柔多情的女性。拉普欣娜的脸部和身体的线条柔和、富有韵律,画家让她置身于幽暗的树径、绿色的白桦树叶、盛开的矢车菊和玫瑰的蓓蕾之中,外景仿佛把拉普欣娜包围起来,让她与大自然浑然一体。拉普欣娜左臂依托的小桌上有一朵凋谢的玫瑰花,画家通过这个细节寓意这位温柔、美丽、充满魅力的女性也像曾经盛开的玫瑰花一样,很快会失去自己美丽的容颜③。也许,这就是拉普欣娜像看起来带有一种感伤色彩的原因。

图2-28 B.鲍罗维科夫斯基:《M.拉普欣娜肖像》(1797)

《A.别兹鲍罗兹德科公爵夫人和两个女儿的肖像》(1797,图2-29)是鲍罗维科夫斯基的另一幅著名的肖像画,描绘安娜·别兹鲍罗兹德科公爵夫人④与女儿柳鲍芙和克列奥帕特拉之间亲密无间、和谐融洽的关系。安娜·别兹鲍罗兹德科和两个女儿坐在沙发上,母亲居中,两个女儿一边一个,她们娘三个的目光对视,亲切相拥,表现出家庭成员之间的相互依恋,营造出一种温馨的家庭气氛,也表达了画家本人对家庭成员之间亲密、神圣关系的理解。

鲍罗维科夫斯基对18世纪俄罗斯绘画的重要贡献,是他开启了小型肖像画的传统,这种传统在19世纪上半叶得到了广泛的普及。如今,鲍罗维科夫斯基绘制的许多肖像画陈列或收藏在彼得堡的俄罗斯博物馆和莫斯科的特列季亚科夫画廊里。

19世纪上半叶,俄罗斯肖像画家继承18世纪肖像画的传统,创作了一批浪漫主义的人物肖像,反映出这个时代的俄罗斯文化精神。此外,这个时期的一些肖像画家把自画像似乎变成一种内心自白,表达画家本人的内心活动和情感。

图2-29 B.鲍罗维科夫斯基:《别兹鲍罗兹德科公爵夫人和两个女儿的肖像》(1797)

① Н.卡拉姆津的中篇小说《苦命的丽莎》(1792)的女主人公。
② 俄罗斯历史上有这样一种说法:这幅画内藏着拉普欣娜的幽灵,年轻漂亮的女孩看过后不久就会死去,传说曾经有几十个靓丽的姑娘因看了这幅画而去世。
③ 鲍罗维科夫斯基的预感得到了应验,五年后拉普欣娜因肺结核去世。
④ 安娜·别兹鲍罗兹德科是沙皇二等文官A.别兹鲍罗兹德科公爵的夫人,大女儿柳鲍芙是沙皇海军上将Г.库舍廖夫公爵的夫人,小女儿克列奥帕特拉是侍从将军A.洛巴诺夫-罗斯托夫斯基的妻子。

O. 基普林斯基、B. 特罗皮宁的肖像画在19世纪上半叶俄罗斯肖像画创作中占有不可替代的地位。

O. 基普林斯基（1782–1836）本来是一个地主的私生子，但"落户"在圣彼得堡省的一个县城的农民家庭，因此他的身份成为农奴，直到6岁时才成了自由民。后来，基普林斯基入彼得堡艺术院学习绘画，师从Д. 列维茨基和Г. 乌戈柳莫夫。基普林斯基在校的学习优秀，多次获奖，后来成为彼得堡艺术院教授，是19世纪俄罗斯浪漫主义风格肖像画的代表人物之一①。

基普林斯基克服了西欧画家的肖像画的片面性②，他创作的肖像画继承了俄罗斯肖像画的民族传统，同时又有自己的创新。基普林斯基笔下的人物肖像很含蓄、朴实。他的成名作是**《达维多夫像》**（1809，图2-30）。Д. 达维多夫是1812年卫国战争的英雄，曾当过巴格拉基昂将军的副官，以英勇善战、不怕牺牲著称。在画面上，达维多夫脸上露出一副漫不经心的神态，仿佛在思考着什么，同时显示出一种遇事不慌的冷静。他身穿红色的骠骑兵军服、雪白的马裤、低腰皮靴，右手叉腰；他的左手拿剑撑着地面，姿态潇洒地站在那里，显示出一位骠骑兵军官的威武形象。画的背景很暗，这种深调色彩与明亮的人物肖像形成强烈的对比，衬托出达维多夫伟岸的形象和勇敢的性格。达维多夫像具有的浪漫主义气质是那一代贵族军官的总体特征。这幅画作的人物线条优美，红、黄、白三色的色调对比处理得当，是一幅优秀的人物肖像画。

图2-30　O. 基普林斯基：《达维多夫像》（1809）

《普希金像》（1827，图2-31）是基普林斯基的另一幅肖像画。这是基普林斯基应诗人A. 杰里维格的请求画的一幅普希金半身肖像。普希金双臂叉在胸前，脸稍扭向左边，右肩上搭着一块苏格兰围巾，两眼炯炯有神地看着远处……基普林斯基把诗人的气质、神态、仪表都画十分得体，更重要的是画出了普希金的睿智和浪漫的风采。

普希金对自己的这幅肖像十分满意，为表达对基普林斯基感激之情，他给画家写了一首诗，其中有两句是：

　　我在镜子里似乎看到自己，
　　但这面镜子并不向我献媚。

杰里维格十分喜爱这幅普希金像，一直挂在自己书房的墙上。杰里维格去世后，普希金才从后者妻子的手中将这幅画买回挂在自己的屋内。

《普希金像》是基普林斯基留给后人的珍贵遗产，俄罗斯人正是从这幅肖像画以及画家特罗皮宁创作的《普希金像》去了解诗人的外貌。

图2-31　O. 基普林斯基：《普希金像》（1827）

①　此外，基普林斯基也画过风景画，如《从海上看维苏威火山》（1829–1833），还画过圣像《圣母与圣婴》（1806–1809）、《基督被钉上十字架》（1804）等。
②　有人认为，19世纪法国肖像画过分追求形似，德国肖像画注意表现人物的心理而不大注重肖像的形似，英国肖像画喜欢描绘人物肖像的壮观。

1820年，基普林斯基画了一幅自画像①。在这幅自画像上，基普林斯基敞开衣领，一支画笔夹在耳后，他的脸部表情坦然、刚毅，反映出他内心的自由和创作的勇气。基普林斯基自画像被意大利乌菲齐美术馆②展出，欧洲人从这幅画认识到俄罗斯肖像画家的艺术功力。

1828年，基普林斯基又创作了一幅自画像。它与前一幅自画像的创作时间相隔8年，这8年是俄罗斯沧桑和动荡的历史时期。在这幅画上，在画家文静、活泼的面部神态后面隐藏着一种痛苦和失望，那是时代的悲剧在他心灵上留下的印记。

此外，基普林斯基还创作了其他人物的肖像画，如，《父亲A．什瓦里贝像》（1804）、《罗斯托普契公爵像》（1809）、《少年切里谢夫像》（1810-1811）、《参政员赫沃斯托夫像》（1814）、《巴丘什科夫像》（1815）、《茹科夫斯基像》（1816），等等。这些人物肖像大都塑造出具有浪漫主义的个性，是人的外在形象和内在气质的结合，为后来的俄罗斯肖像画家的创作提供了宝贵的经验。

B．特罗皮宁（1776-1857）是19世纪30-50年代莫斯科肖像画学派的领军人物，他的肖像画把俄罗斯浪漫主义肖像画创作与19世纪巡回展览派的现实主义肖像创作衔接起来，成为19世纪俄罗斯肖像画创作中一个的重要环节。

特罗皮宁出生在诺夫哥罗德省的卡尔波沃村的一个农民家庭。他本是A．米尼赫伯爵的家奴，但从小爱好绘画，善于用画作描绘普通人的喜怒哀乐。后来伯爵的女儿出嫁，把特罗皮宁带到彼得堡，在马尔科夫公爵家当奴隶。在彼得堡，特罗皮宁经常去偷听艺术院的绘画课。后来，马尔科夫送他到画院去当旁听生，师从沙皇保罗一世的皇室画家C．休金。特罗皮宁的学习努力，成绩优异。在画院里创作的画作《小男孩为自己死去的小鸟忧伤》（1804）参加了学院派画展。这幅画名噪一时，引起了俄罗斯绘画界的注意。当时，特罗皮宁还是农奴③，所以他的绘画才能得不到充分的施展。1823年，47岁的特罗皮宁被解除农奴身份，获得了自由回到莫斯科定居，开始了莫斯科时期的创作，并被选为皇家艺术院院士。

特罗皮宁是一位多产的俄罗斯肖像画家，一生创作了大约3000幅肖像画，多为普通的"家庭式"肖像画。他画笔下的人物朴实、自然，真实地表现俄罗斯社会下层劳动人民的生活。其中主要有《儿子像》（1818）、《摘李子的乌克兰姑娘》（1820）、《老车夫》（1820）、《老乞丐》（1823）、《花边女工》（1823）、《吉他手》（1823）、《绣金边的女工》（1826）等。此外，他还为一些社会名人画像，如《苏哈诺夫像》（1823）、《布拉霍夫像》（1823）、《普希金像》（1827）、《库什尼科夫像》（1828）、《布留洛夫像》（1836）、《祖波夫公爵像》（1839）、《图奇科夫像》（1843）、《阿里比耶夫像》（1840）、《拉耶夫斯基像》（1846），等等。

《儿子像》是特罗皮宁为自己儿子画的肖像。儿子的眼神自然、幼稚，面部表情显示出一种孩童般的天真。这个孩子与基普林斯基的画作《少年A．切里谢夫像》中那位少年形成鲜明的对比。尽管他俩是同龄人，但A．切里谢夫长于思考，少年老成，显示出一种与自己年龄不大相称的成熟。《布拉霍夫像》画的是一位年轻的莫斯科人。他身穿一件便服，手拿一本书随便地坐在那里，向观众投来友好的目光。他的笑容平和、稍带狡黠，这是画家本人的一种微笑，十分传神，也许表达出画家本人成为自由人后的欢笑。《老乞丐》画着一位双目失明的老乞丐，他的衣衫褴褛，形容憔悴，步履艰难地沿街行乞，这是俄罗斯人民的痛苦生活的真实写照。

① 基普林斯基画过好几张自画像，这是其中的一幅。
② 佛罗伦萨乌菲齐美术馆创立于16世纪，主要收藏文艺复兴时期的意大利名画以及西欧的油画和版画作品。
③ 1815年，在马尔科夫家做客的一位法国人十分赏识特罗皮宁的绘画才华，故让特罗皮宁来到桌边给他敬酒，这一举动让特罗皮宁的主人十分尴尬。

图2-32 B.特罗皮宁:《花边女工》
(1823)

在特罗皮宁的画笔下,女性肖像表现他的女性理想:他画的女性肖像大都脸色红中透紫,双眸炯炯有神,长相眉清目秀,性格温柔善良。这从画家早期的肖像画《摘李子的乌克兰姑娘》以及后来的《花边女工》《纺织娘》和《绣金边的女工》等肖像中均可显示出来。《花边女工》(1823,图2-32)描绘出一位年轻的绣花边女工的劳动情景。从她脸上的微笑和整个身体形态可以看出,绣花边工作对于她不是什么重负和痛苦,而是一种快乐的消遣,甚至是享受。

《普希金像》(1827)是特罗皮宁创作的顿悟时期的一幅作品。特罗皮宁创作诗人普希金肖像时,既注重肖像与诗人外貌的形似[①],更注重表现诗人的精神世界。画像上,诗人的神情集中、情绪兴奋,似乎存储着一种内在的激情。普希金身穿的那件长衫,是画家特罗皮宁的艺术想象的产物,他想用这种在家穿的普通衣服表明诗人喜欢舒适和自由,从而塑造这位热爱自由的俄罗斯诗人形象。

《手拿画笔和画板的自画像》(1944)是特罗皮宁的一幅自画像。画面上,特罗皮宁身穿工作服,站在自己的画室窗前,他手拿画笔和画板,仿佛在创作间隙向人们介绍自己,讲述自己对绘画艺术的理解和认识。显然,这时的特罗皮宁在经历了人生的众多坎坷和艺术创作的艰辛后,已成为一位成熟的画家。画像窗外的背景是克里姆林宫,特罗皮宁之所以把克里姆林宫当作自画像的背景,是因为他常年居住在莫斯科,更主要的是他想表现自己喜爱莫斯科这座城市。

特罗皮宁的肖像画有单人的、双人的、多人的,也有自画像,肖像人物有自己的朋友、农民、女工、商人、儿童,题材有私密肖像、生活装像、剧装像,等等。他留下了丰富的肖像画遗产,他的肖像画创作显示出民主主义倾向,对莫斯科肖像画派的形成产生了巨大的影响。

19世纪上半叶,除基普林斯基和特罗皮宁外,K.布留洛夫[②]也给许多同时代人画过肖像。他的肖像画主要有:《E.加加林娜与儿子们的肖像》(1824,图2-33)、《意大利正午》(又名《摘葡萄的意大利女子》,1831)、《女骑手》(1832)、《A.托尔斯泰公爵像》(1836)、《作家H.库科里尼科夫像》(1836)、《雕塑家И.维塔利像》(1836-1838)、《У.斯米尔诺娃像》(1837-1840)、《土耳其女人》(1837-1839)、《寓言家И.克雷洛夫像》(1839)、《A.戈利岑公爵像》(1840)以及《自画像》(1848)等。

图2-33 K.布留洛夫:《E.加加林娜与儿子们的肖像》(1824)

K.布留洛夫的肖像画善于表现和反映人物的情绪和内心活动:《女骑手》充满一种浪漫情调并让人产生诗意般的激动;《作家库科里尼科夫像》流露出人的内心痛苦和悲伤;

① 这幅画像与诗人本人十分相似,同时代的历史家兼作家H.波列沃伊(1796-1846)说:"特罗皮宁画笔下的普希金酷像普希金本人!"
② K.布留洛夫绘制的肖像画在数量上不亚于基普林斯基和特罗皮宁。

《寓言家И.克雷洛夫像》显示出人的一种踌躇满志的自信；《雕塑家И.维塔利像》画出从事创造性劳动的人的专注和热情。《土耳其女人》的主人公头上围着一条头巾，两只眼睛炯炯有神，她那张女性的脸，让人感到这是一幅具有典型东方妇女特征的肖像。布留洛夫的自画像（1848）也是如此：画家造作的表演姿态无法掩盖他脸上病态的苍白和身体的倦态。他那只瘦巴巴的手从沙发椅臂悬下去，虽是一个训练有素的画家的手，但显得软弱无力。画面上的黑、白、红三色形成强烈对比，粗犷而富有表现力的笔法强调出画家复杂的内心状态。

19世纪下半叶，И.克拉姆斯柯伊、И.列宾、H.格、B.佩罗夫等巡回展览派画家拓展了肖像画的对象，注重绘制具有民主主义思想的文化艺术界人士[①]和普通俄罗斯人的肖像，为俄罗斯肖像画的发展做出重要的贡献。在巡回展览派的绘画艺术遗产中，画家И.克拉姆斯柯伊的肖像画创作显得尤为突出。

И.克拉姆斯柯伊（1837-1887）是19世纪下半叶俄罗斯巡回展览派画家的精神领袖、导师和领路人。他出生在一个贫苦的小公务员家庭里，当过照相馆修底片的学徒。1857年，他进入彼得堡画院学习，很快就显示出卓越的绘画才能。但是，19世纪50年代的彼得堡艺术院已不再是艺术的殿堂，而变成了保守的艺术学府，这让他感到失望。所以，他在1863年领导了一批青年画家罢考（被校方称作"14人暴动"），之后离开了画院。后来，在他的倡议下成立了一个画家组合[②]。画家们在一起集体食住，接受画作订货，晚上大家聚在一起讨论自己创作的画作，读书，就艺术创作问题进行争论。夏天，他们分头去自己的家乡写生，寻找新的创作题材。克拉姆斯柯伊的妻子索菲亚是这个画家组合的管家。在这个集体中，画家们团结友爱，互相关心，互相信任，互相帮助，同时展开同志式的批评。他们遵循统一的创作原则，但每个人又有自己的创作风格和创作个性。

这个画家组合引起了彼得堡艺术院的恐慌，开始分化、瓦解[③]这个组合，结果有些成员离开了这个集体。后来，克拉姆斯柯伊接受了画家米亚索耶多夫的建议，组建了巡回展览派。"我号召同伴们离开憋闷的、烟气熏人的小屋，要建起一座光明、敞亮的新楼。因为我们成长壮大了，在小屋里待着太拥挤。"1871年11月28日，在彼得堡举办了巡回展览派的第一次画展。

此后，克拉姆斯柯伊举起为现实主义和人民性而奋斗的民族绘画艺术大旗，直到生命的结束。克拉姆斯柯伊忠于自己选择的道路，每当回忆起1863年11月9日那天，他心中总是充满无限自豪："那是我能够以一种纯洁而真诚的喜悦回忆起来的唯一的一天。"

克拉姆斯柯伊一生贫困、命运坎坷。他"从来没有从任何人那里，无论从父亲、兄弟、母亲……从任何一位善行家那里哪怕是得到过一个戈比"，但他凭着忘我、辛勤的劳动在绘画事业上获得了成功。克拉姆斯柯伊晚年的生活更加拮据，只好以卖画为生。他挣扎了几年，身心疲倦，在1887年4月5日给一位医生画肖像时突然死去。

克拉姆斯柯伊不仅是一位杰出的画家，而且是一位出色的组织家和艺术评论家。他的绘画艺术创作走的是一条现实主义的道路，他的艺术观深受车尔尼雪夫斯基的美学思想的影响，主张艺术与现实生活要有密切联系、艺术要服务于广大的民众。他还认为，"没有思想就没有艺术"，没有思想和倾向的艺术作品是苍白无力的。

克拉姆斯柯伊给许多俄罗斯文化名人[④]画过肖像，也给普通农民画过像。对人的热爱

① 如，H.格的《赫尔岑像》（1867），И.克拉姆斯柯伊的《诗人涅克拉索夫像》（1877）、《萨尔蒂科夫-谢德林像》（1877）、《Л.托尔斯泰像》（1873），И.列宾的《B.斯塔索夫像》（1883）、《Л.托尔斯泰像》（1887），佩罗夫的《陀思妥耶夫斯基像》（1872）等。
② 这就像是车尔尼雪夫斯基在小说《怎么办？》里所描绘的那种合作社。
③ 他们用的方法是给这个组合的一些成员授予名誉教授称号。
④ 托尔斯泰、希施金、冈察洛夫、特列季亚科夫、格里戈罗维奇、安托科尔斯基、涅克拉索夫、萨尔蒂科夫-谢德林、赫尔岑、佩罗夫、鲍特金、苏沃林等。

图2-34　И. 克拉姆斯柯伊：《托尔斯泰像》(1873)

和尊重，对人的内心世界的关注让克拉姆斯柯伊创作出许多出色的肖像作品，如《画家萨维茨基像》(1871)、《Л. 托尔斯泰像》(1873)、《护林人》(1874)、《特列季亚科夫像》(1876)、《涅克拉索夫的"最后岁月"》(1877)、《无名女郎》(1883)、《亚历山大三世像》(1886)等。其中最有代表性的两幅是《Л. 托尔斯泰像》和《涅克拉索夫的"最后岁月"》。

《Л. **托尔斯泰像**》（**1873，图2-34**）是克拉姆斯柯伊在作家托尔斯泰的"雅斯纳亚·波里扬纳"庄园里完成的。

1873年，克拉姆斯柯伊住在离托尔斯泰的"雅斯纳亚·波里扬纳"庄园不远的地方。他接受了收藏家特列季亚科夫的"订货"，所以决定利用这个机会给托尔斯泰画像。起初，托尔斯泰并不同意，克拉姆斯柯伊作了好长时间的说服工作，托尔斯泰才同意了。在不到一个月的时间里，克拉姆斯柯伊完成了两幅托尔斯泰肖像画。第一幅画得比较完整，拿到特列季亚科夫画廊去展览，另一张留在托尔斯泰的"雅斯纳亚·波里扬纳"庄园。

克拉姆斯柯伊在给托尔斯泰作画时，亲身感受到托尔斯泰这位伟大作家的人格魅力。他在1880年写道："是啊，这才是个人物啊！我在自己身上稍稍地感受到了他的影响，并且直到如今我还记得这种影响。"①

在画像上，托尔斯泰坐在椅子上，他的两肩放松地垂下，手的全部重量都落到腿上。托尔斯泰的脸上露出一派祥和的表情。他那聪颖的脸庞、宽阔的前额、深邃的目光、富有洞察力的神态会立刻吸引人的注意。在托尔斯泰肖像里，蕴藏着一种坚定力量。在他的整个身体形态中有一种潜在的生命力。这张肖像画真实地展现出作家的复杂而坚强的性格。文艺评论家斯塔索夫认为这幅肖像是克拉姆斯柯伊的最优秀的肖像画之一，显示出克拉姆斯柯伊善于洞察人物心理的特质。

画作**《涅克拉索夫的"最后岁月"》**（1877，图2-35）是克拉姆斯柯伊的另一幅杰出的肖像画。1877年，19世纪著名的俄罗斯"公民诗人"涅克拉索夫已病入膏肓，医生诊断他将不久于人世。收藏家特列季亚科夫希望把涅克拉索夫形象留给后人，于是向克拉姆斯柯伊"订货"。克拉姆斯柯伊按照特列季亚科夫的要求，给诗人涅克拉索夫画了这幅肖像。

图2-35　И. 克拉姆斯柯伊：《涅克拉索夫的"最后岁月"》(1877)

① Э. 戈鲁别娃等：《漫谈俄罗斯画家》，列宁格勒，国家教育出版社，1960年，第31页。

这幅画创作得很困难,因为涅克拉索夫当时病得很厉害,每隔10-15分钟就发病一次,克拉姆斯柯伊不得不断断续续地作画。起初,克拉姆斯柯伊画了一幅涅克拉索夫的半身像,涅克拉索夫和他身边的人很喜欢,但是克拉姆斯柯伊本人并不满意。所以,他决定再画一幅,希望能画出诗人内心的痛苦以及他与疾病斗争的最后日子,以揭示这位诗人崇高的公民感、使命感以及他与疾病作斗争时表现出来的精神力量。于是,《涅克拉索夫的"最后岁月"》这幅画作完成了。

涅克拉索夫有气无力地坐在床上。他背靠枕头,脸色惨白,形容憔悴,能感觉到病痛在阵阵折磨着他。但是,肖像展示的是诗人的另一个方面:若仔细看一下涅克拉索夫那刚毅的面孔、凝聚的目光、紧紧握着笔的右手,就可以发现诗人并没有向疾病屈服,在生命的最后岁月并没有放下自己的战斗"武器",继续握笔谱写"最后的歌"——"俄罗斯诗歌中最伟大的作品"(克拉姆斯柯伊语)。克拉姆斯柯伊的这幅肖像画展现了涅克拉索夫这位公民诗人的坚强性格,表现出涅克拉索夫的"生命不息,战斗不止"的精神。

巡回展览派画家B.佩罗夫(1833-1882)虽以社会风俗画著称,但也是一位出色的肖像画家。他给许多俄罗斯文化名人画过肖像,主要有《A.鲁宾斯坦像》(1870)、《自画像》(1870)、《A.奥斯特洛夫斯基像》(1871)、《Ф.陀思妥耶夫斯基像》(1972)、《B.达理像》(1872)、《A.迈科夫像》(1872)、《H.波戈金像》(1872)、《И.屠格涅夫像》(1872)、《A.萨符拉索夫像》(1878)等。最能全面反映佩罗夫的肖像画技巧的是《陀思妥耶夫斯基像》(1872,图2-36)。

图2-36 B.佩罗夫:《陀思妥耶夫斯基像》(1872)

1872年5月,为完成收藏家特列季亚科夫的"订货",佩罗夫专程去彼得堡绘制了这幅陀思妥耶夫斯基像。陀思妥耶夫斯基那年51岁,正在创作长篇小说《群魔》。这幅肖像神形皆备,既逼真地绘出陀思妥耶夫斯基的外貌特征,又表达出作家内心的痛苦和创作的艰辛。

在棕灰色的背景上,陀思妥耶夫斯基稍稍佝偻着上身,静静地坐在椅子上。他的脸色苍白,双手十指交叉抱着膝盖,深邃的双眼凝视着一点,表明作家完全沉湎于自己紧张的创作思考中。

这幅肖像画抓住了"陀思妥耶夫斯基的创作瞬间",获得了许多人的好评。克拉姆斯柯伊认为这幅肖像画不仅是佩罗夫的优秀作品,而且也是整个俄罗斯肖像画的典型作品之一。陀思妥耶夫斯基的夫人高度评价佩罗夫的《陀思妥耶夫斯基像》,她在自己回忆录中写道,画家佩罗夫"善于发现她丈夫脸上的一种最有特色的表情,这正是费多尔·米哈伊洛维奇沉浸在自己的艺术构思时所具有的"。

И.列宾(1844-1930)是19世纪著名的俄罗斯历史题材画家,他的肖像画也可以与克拉姆斯柯伊、佩罗夫等画家的肖像画相媲美。列宾的肖像画[①]善于表现人物的心理活动,描绘出每个人物的个性特征。他画笔下的人物形象活灵活现,惟妙惟肖。

《托尔斯泰像》(1887)和《穆索尔斯基像》(1881)是列宾的有代表性的两幅肖

① 如,《托尔斯泰像》(1887)、《斯塔索夫像》(1883)、《穆索尔斯基像》(1882)、《瓦斯涅佐夫像》(1875)、《П.斯特列别托娃像》(1882)、《П.特列季亚科夫像》(1883)、《A.维尔日比洛维奇像》(1895)、《尼古拉二世像》(1895)等。

像画。

列宾与托尔斯泰是1880年10月7日在莫斯科相识的。从那时起,两位艺术家一直保持着亲密的友谊,直到托尔斯泰去世。列宾十分珍惜自己与托尔斯泰在莫斯科相处的时光,常回忆两人一起在莫斯科街头漫步讨论一些双方感兴趣的问题的情景。列宾十分欣赏托尔斯泰的才华,在回忆录里多次提到托尔斯泰的人格魅力。让列宾感到亲切的不仅是托尔斯泰的文学创作,而且还有托尔斯泰的外貌特征,因此他很想把托尔斯泰肖像搬到自己的画布上。

在他画的托尔斯泰像上,作家神情自然、安逸地坐在椅子上。他蓄的胡子又长又白,几绺僵直的头发勾画出他张那棱角分明的脸庞。托尔斯泰的肩膀宽扁,就像农民的肩膀。他的腿上放着一本书,左手指夹着他看的地方,粗壮的右手搭在椅背上。此刻,托尔斯泰的视线离开了书,仿佛在回忆刚刚看过的内容。他的双眼深邃、凝视前方,也许在思考人的本性是什么。我们从托尔斯泰从容的坐姿、宽阔的前额和睿智的目光里似乎能感到他思想的精深和他文字的力量,这正是作家托尔斯泰的巨大魅力所在。在这幅肖像里,作家的坐姿、神态,就连他身穿的那件宽大的衬衣、腰扎的皮带都是俄罗斯农民式的。列宾的这幅肖像描绘出80年代思想激变后的托尔斯泰,把一位"平民化"的作家形象呈现在观众面前。

19世纪著名的艺术评论家B.斯塔索夫是列宾和托尔斯泰的共同的朋友,他说:"我感到高兴和惊叹的是,列宾这位大画家是列夫·托尔斯泰的同时代人,他画出了托尔斯泰的形象、生活、观点和思想,我觉得任何人再也不可能画成这样了。"①

《穆索尔斯基像》(1881,图2-37)是列宾在穆索尔斯基重病时创作的。穆索尔斯基是"强力集团"的一位才华横溢的作曲家,但也是一个不可救药的酒鬼,酒精最终毁掉了这位音乐天才。1881年,穆索尔斯基患了重病,住在彼得堡的一家军队医院里。当时列宾不在国内,但他是穆索尔斯基的朋友,十分关心作曲家的健康。穆索尔斯基去世前,列宾赶回彼得堡看望他,发现穆索尔斯基的病情很重,已预感到他将不久人世,因此决定立刻作画,要把这位伟大音乐家的形象留给后人。这幅肖像画是列宾在穆索尔斯基的病床前完成的,创作只用了4天时间②。

图2-37 И. 列宾:《穆索尔斯基像》(1881)

在病房里,穆索尔斯基穿着病号服。他的头微微斜向一边,碧蓝的眼睛呆滞地看着前方。他那宽大的、近乎苏格拉底式的额头显示出他的智慧,但蓬乱的头发、红红的鼻头、忧郁的眼神显露出一副无可救药的病容……从这幅肖像可以看出穆索尔斯基的不幸、痛苦和无奈,也可以感到画家对这样一位天才陨落的惋惜。穆索尔斯基身后的背景是病房的白墙,太阳的反光从墙上折射在他身上,让他的形象更加明亮,更具有浮雕感。

这幅肖像画引起了很大的反响,克拉姆斯柯伊在画展上观看后惊喜若狂,大加赞赏,说"……他(指画家列宾——笔者注)如此逼真、准确、简洁

① Э. 格鲁别娃等:《漫谈俄罗斯画家》,列宁格勒,国家教育出版社,1960年,第176页。
② 列宾的这幅画完成后10天,作曲家穆索尔斯基与世长辞。

地画出穆索尔斯基的整个形象、性格和外貌"[①]。收藏家特列季亚科夫听说列宾画了一幅穆索尔斯基像,立刻写信给列宾订购这幅画。如今这幅画珍藏在莫斯科的特列季亚科夫画廊。

19-20世纪之交,К. 科罗文、В. 谢罗夫、В. 弗鲁贝尔、Ф. 马里亚温、А. 戈洛温、А. 连图洛夫等俄罗斯画家继承19世纪俄罗斯肖像画艺术传统,借鉴先锋派绘画艺术的一些技法,创作了不少肖像画。В. 谢罗夫是这个时期俄罗斯印象派绘画艺术的一位杰出的代表。

В. 谢罗夫(1865-1911)是巡回展览派画家,也是"艺术世界"的成员。他的家庭很有艺术氛围。父亲亚历山大·谢罗夫是作曲家和音乐评论家,母亲В. 别尔格曼是钢琴家。谢罗夫从9岁开始向И. 列宾学习绘画,后来进彼得堡艺术院,师从著名教授П. 契斯佳科夫,接受了科班的专业训练,养成一种严肃的画风并且把这种风格保持终生。

谢罗夫的几幅早期作品**《拿桃子的小姑娘》(1887,图2-38)**、《阳光下的少女》(1888)、《抱孩子的Н. 杰尔维兹》(1888-1889)的人物形象鲜明生动,已显示出他的绘画才能。画作《拿桃子的小姑娘》中的小女孩是12岁的薇拉。她身穿一件粉红上衣坐在桌旁,明亮的阳光洒满房间,落在她的脸上和肩上。薇拉的双手捏着一个熟透的桃子,脸上洋溢着一种欢快、明亮的表情。画作上,薇拉、胸花、家具、静物构成一种和谐的组合,在春光的照耀下歌颂美好的生命春天。

19世纪90年代,谢罗夫开始给名人作画。他给尼古拉二世(1900)、К. 科罗文(1891)、И. 列宾(1892)、И. 列维坦(1893)、В. 穆欣娜-普希金娜(1895)、В. 苏里科夫(19世纪末)、З. 尤苏波娃(1902)、М. 莫罗佐娃(1902)、А. 夏里亚宾(1905)、М. 叶尔莫洛娃(1905)、高尔基(1905)、И. 鲁宾斯坦(1910)、О. 奥尔罗娃(1911)等人画过肖像,这些肖像画把许多俄罗斯文化艺术名人形象定格在画布上,成为19-20世纪之交俄罗斯肖像画艺术的珍贵遗产。

《叶尔莫洛娃像》(1905,图2-39)是谢罗夫创作的一幅名画。莫斯科小剧院的著名女演员М. 叶尔莫洛娃站在舞台的侧幕,她正在酝酿情绪准备登台演出。她身穿一件合身的黑绒演出服,似乎在默默地念着台词独白。画家选择这个瞬间来表现这位女艺术大师对待演出严肃、认真的态度。叶尔莫洛娃仪态大方,两眼看着前方,内心充满激情,给人一种高雅和谐的美感。画面的背景经过画家的高度取舍提炼,整个构图庄重、含蓄,无任何多余之物。叶尔莫洛娃站在那里就像一尊雕像,也仿佛是一座艺术纪念碑。

图2-38 В. 谢罗夫:《拿桃子的小姑娘》(1887)

图2-39 В. 谢罗夫:《叶尔莫洛娃像》(1905)

[①] Э. 格鲁别娃等:《漫谈俄罗斯画家》,列宁格勒,国家教育出版社,1960年,第180页。

图2-40　B.谢罗夫：《И.鲁宾斯坦像》(1910)

《И.鲁宾斯坦像》(1910，图2-40)是谢罗夫为芭蕾舞女演员И.鲁宾斯坦①画的一幅裸体像。伊达·鲁宾斯坦的舞姿奔放豪爽，极其性感，她善于吸收西方现代派舞蹈的精华，给俄罗斯芭蕾舞增加了新的成分和元素。

1909年，谢罗夫初次邂逅伊达·鲁宾斯坦，立刻发现在这位女舞蹈家身上具有东方女性的一些特征，认为伊达·鲁宾斯坦的面孔可以提供一种研究人脸特征的可能性。于是他产生了画伊达·鲁宾斯坦肖像的愿望，并且还要画伊达·鲁宾斯坦的裸体。起初，他担心伊达·鲁宾斯坦不会同意，没料到鲁宾斯坦毫不犹豫就答应了。

这幅画是在法国一家修道院的家庭教堂大厅里画的。当时人们用板凳和画板搭成一个高台，上面铺上一块绿色的单子，伊达·鲁宾斯坦赤身裸体躺在上面。谢罗夫本人作画时身穿一件粗布黑衣，就像一个修士。

鲁宾斯坦坐在那里，面部表情从容，姿态毫不造作。她的酮体清瘦，但并非弱不禁风。她的身材性感，肌肉有力，肤色健康，具备一个女芭蕾舞蹈家所需的一切素质。

这幅画②完成后并没有上广告③，第一次出现是在1911年举办的《艺术世界》画展上。鲁宾斯坦的这幅裸体像引起一场轩然大波，绘画评论界的反应不一：有人惊喜赞叹，有人唾弃谩骂，甚至说伊达·鲁宾斯坦是"绿青蛙""脏骨架""死尸"等。直到谢罗夫去世，对这幅画的谩骂才似乎停止。然而，是金子总会发光的。谢罗夫的《И.鲁宾斯坦像》作为一幅肖像画杰作保留至今。

19-20世纪之交，俄罗斯的文化艺术生活十分活跃。1892年，莫斯科特列季亚科夫画廊开始向全民开放；1893年，莫斯科艺术家协会举办了首届画展；1898年，俄罗斯博物馆在彼得堡对外开放。此外，在莫斯科和彼得堡还举办过一些其他画展，肖像画是各种画展的一个必不可少的绘画体裁和内容。B.谢罗夫、К.科罗文、П.康恰洛夫斯基、M.涅斯杰罗夫、П.科林、И.马什科夫、M.多布仁斯基、И.格拉巴里等画家创作的肖像画曾在这些画展上展出。此外，З.谢列勃良科娃、К.彼得罗夫-沃特金等画家④也加入了肖像画创作的队伍。

П.康恰洛夫斯基(1876-1956)是"红方块"绘画派的奠基人之一，也是"艺术世界"的成员，他是一位绘画体裁多样的画家，但他在肖像画方面的成就尤为突出。30年代，他为一些科学家和艺术活动家画了肖像，如《索夫罗尼茨基弹钢琴》(1932)、《С.普罗科菲耶夫像》(1934)、《В.梅耶霍德像》1937)、《А.托尔斯泰在我家做客》(1937)，等等。

图2-41　П.康恰洛夫斯基：《А.托尔斯泰在我家做客》(1941)

① И.鲁宾斯坦(1883-1960)是20世纪著名的俄罗斯女芭蕾舞演员。
② 这幅画的创作间歇了好几次，有一次间歇原因是伊达·鲁宾斯坦去非洲打猎。那次她打死一头狮子。得知此事后，谢罗夫说："她本人的嘴就像一头受伤的母狮，我真不可相信，她会开枪打猎……"
③ 1910年演出季之前，佳吉列夫准备俄罗斯芭蕾舞团的演出，他请画家谢罗夫为演出画广告，画的就是伊达·鲁宾斯坦像。
④ 如，谢列勃良科娃的《梳妆女自画像》(1909)、《叶·兰谢列像》(1911)、彼得罗夫-沃特金的《母亲》(1915)等。

《А.托尔斯泰在我家做客》（1941，图2-41）是П.康恰洛夫斯基的代表作。作家托尔斯泰西装革履地坐在餐桌旁，桌上摆着三文鱼、烤鸡、酸黄瓜，他好像刚吃了一口肉，之后就满意地用餐巾擦了擦嘴，再准备端起酒杯呷上一口……主人准备的餐桌并不丰盛，可托尔斯泰却吃得津津有味，脸上露出酒足饭饱的神情。康恰洛夫斯基的画作《А.托尔斯泰在我家做客》把这位"红色伯爵"美食家形象栩栩如生地画出来。这幅画的色彩浓重，红、黑、白的对比明显，形成很强的视觉冲击力，并与人物形象的情感表现力结合起来。

图2-42 М.涅斯杰罗夫：《巴甫洛夫院士像》（1935）

这个时期，М.涅斯杰罗夫的肖像画创作也值得一提。涅斯捷罗夫出生在奥伦堡省乌法的一个知识分子商人家庭。15岁那年他进入莫斯科绘画雕塑建筑学校学习绘画。在校学习时，他的一些现实主义风格的画作就参加过画展。后来他考入彼得堡艺术院，师从著名画家П.契斯佳科夫。

涅斯杰罗夫为画家П.科林（1930）、雕塑家И.夏德尔（1934）、生物学家И.巴甫洛夫院士（1935）、外科医生С.尤金（1935）、雕塑家В.穆欣娜（1940）等人画过像。此外，他还画了《女儿奥尔迦像》（1906）、《Л.托尔斯泰像》（1907）、《身穿黑色衣服的自画像》（1915）等。涅斯杰罗夫的肖像画继承了画家谢罗夫的肖像画传统，反映现实生活，描绘从事创造性劳动的俄罗斯人。他的肖像画在塑造人物性格时，尤为注意描绘主人公的手势和表情。如肖像画《巴甫洛夫院士像》（1935，图2-42）中，巴甫洛夫坐在一张椅子上，身体侧对画面。他紧紧攥住双拳，将之放在桌上。涅斯杰罗夫画巴甫洛夫的这个姿态，是想表现一种与这位科学家的年龄不大相称的一种内在的精神力量。《外科医生尤金像》（1935）的艺术表现力就在于尤金的那只向上抬起、仿佛悬浮在空中的手。那是典型的外科医生的手，伸展的手指敏捷而有力，随时准备履行外科医生的治病救人的职责。涅斯杰罗夫的《穆欣娜像》（1940，图2-43）画得别有另一番意境。画面上，雕塑家穆欣娜面对模块，手中拿着工具，正在精心雕刻自己的作品。她聚精会神地投入创作，根本不注意有人在以她为模特作画。这幅画表现出这位女雕塑家的敬业工作的精神，这种精神正是她取得艺术成功的保证。

图2-43 М.涅斯杰罗夫：《穆欣娜像》（1940）

在苏联时期，出现了一大批斯大林肖像画，如А.格拉西莫夫的《斯大林与伏罗希洛夫在克里姆林宫》（1938）、Д.纳尔班吉杨的《斯大林像》（1945）、Ф.舒尔宾的《我们祖国的早晨》（1946-1948）、К.菲诺根诺夫的组画《斯大林在伟大的卫国战争期间》（1949）等。

20世纪50-60年代，俄罗斯肖像画的发展十分可喜，不但各种职业的人们都成为肖像画描绘的对象，肖像画家还努力深刻地挖掘人物的个性，注重刻画人物的心理并描绘人物所处的社会生活的特征。М.萨姆松诺夫的《护士》（1953）、Л.卡巴切克《队长像》（1959）、В.梅利尼科夫的《在阳台上看书的薇拉奇卡》（1964，图2-44）、А.萨维茨基的《游击队圣母》（1967）、Е.莫伊谢因柯的《政委》（1969）、Д.日林斯基的《乌里杨诺娃像》（1977）就是这个时期比较有代

图2-44 В.梅利尼科夫：《在阳台上看书的薇拉奇卡》（1964）

表性的一些肖像画作品。

70—80年代，B.奥列什尼科夫、Д.日林斯基等老一辈画家推出新的肖像画，如B.奥列什尼科夫的《丘尔欣娜像》（1980）、Д.日林斯基的《年轻的一家》（1980）、《塔拉索夫夫妇》（1982），等等。新一代俄罗斯画家Т.纳扎连科、О.菲拉特切夫、Е.罗曼诺娃、А.希洛夫、Л.基里洛娃和Т.萨拉霍夫等人也创作了许多出色的肖像画。像Е.罗曼诺娃的《农庄主席》（1972，图2-45）、《舒克申一家》（1976）、Л.基里洛娃的《女庄员》（1973）、《窗前的女孩》（1986）、Т.纳扎连科的《十二月党人》（1978）、А.希洛夫的《吉普赛姑娘》（1980）、《祖国之子》（1980）、《马琳娜像》（1982）、《娜达莎·谢罗娃在窗前》（1982）、С.普利谢金的《Г.朱可夫和К.罗科索夫斯基在红场检阅像》（1989），等等。

在当代的俄罗斯肖像画创作中，20世纪70年代崭露头角的画家 **А. 希洛夫**（1943年生）的肖像画占有特殊的地位。А.希洛夫是一位专门从事肖像画创作的俄罗斯画家。他于1943年出生在莫斯科，从小喜欢绘画，1968年考入莫斯科苏里科夫画院，1972年毕业。3年后他成为苏联画家协会会员，1985年获得苏联人民艺术家称号。现在为俄罗斯艺术院院士。

迄今为止，希洛夫创作了上千幅的人物肖像[①]，其中包括社会活动家、军人、学者、艺术家、神职人员在内的社会各界人士。他在继承巡回展览派画家的肖像画传统同时，在色彩运用、明暗处理、细节表现、人物心理描绘等方面形成了自己的肖像画特色，成为当代著名的俄罗斯肖像画大师之一[②]。

《祖国之子》[③]（1980，图2-46）是希洛夫的一幅比较有代表性的肖像画，他画的是世界上第一位遨游宇宙太空的苏联宇航员Ю.加加林。希洛夫在苏里科夫画院上学时，曾被邀到莫斯科的"星城"[④]，为Ю.加加林、А.尼古拉耶夫、В.萨塔洛夫、В.捷列什科娃等几十位宇航员画过肖像，《祖国之子》是其中的一幅。

色粉画《祖国之子》是加加林的半身像。加加林身穿一件普通的衬衫，脸色红润，面带微笑站在那

图2-45　Е.罗曼诺娃：《农庄主席》（1972）

图2-46　А.希洛夫：《祖国之子》（1980）

① 主要有：《苏联人民演员Н.季莫菲耶娃像》（1974）、《塔尼亚像》（1978）、《吉普赛姑娘》（1980）、《祖国之子》（1980）、《马琳娜像》（1982）、《娜达莎·谢罗娃在窗前》（1982）、《马儿，慢点，再慢点……》（1986）、《女歌唱家Е.奥博拉卓娃》（1987）、《玛卡里娅嬷嬷》（1989）、《尼娜》（1989）、《在修道院高墙外》（1991）、《护士》（1992）、《电影导演С.邦达尔丘克》（1994）、《照镜子》（1994）、《婚礼前》（1997）、《雅兹贝克夫人像》（1998）、《女儿玛莎像》（1998）、《伊拉·列奥纳尔多娃像》（2006）、《读书》（2012）、《戴草帽女子像》（2012），等等。
② 如今，国立希洛夫画廊位于莫斯科市中心，距克里姆林宫不远的地方，是在莫斯科唯一的当代肖像画家画廊。
③ 这幅肖像画现存俄罗斯博物馆。
④ 星城位于莫斯科东北部，距莫斯科25公里，是苏联宇航员的培训基地之一。

里。他的衣领微微敞开，眼睛深情地望着俄罗斯大地……加加林置身于蓝天、白云和俄罗斯田野之中，形象抒情并富有诗意，寓意他与俄罗斯祖国的亲密联系。这幅肖像的构图简洁，色彩清淡、明快，映衬出加加林的纯朴、坦诚的内心世界。

在俄罗斯，"加加林的微笑"已经成为一个固定概念，标示着一种最美的、最具魅力的、独一无二的微笑。希洛夫在这幅肖像画上画出了"加加林的微笑"并且通过这个细节来表现加加林的乐观、友善的性格特征。

希洛夫的《祖国之子》这幅画描绘出一位真正的祖国之子——为自己的祖国开辟了人类航天新纪元的英雄形象。

第四节 风景画

17世纪，在欧洲彻底确立起风景画①这种绘画体裁。17-18世纪，荷兰、意大利、德国等西欧国家的风景画家们已经创作了大批的风景画。与西欧风景画的创作相比，俄罗斯风景画的起步较晚。一方面，这是因为俄罗斯世俗绘画的出现本来就晚；另一方面，也与俄罗斯画家对风景画的认识有关：彼得堡艺术院的学院派画家们认为，宗教历史题材绘画是"阳春白雪"，而肖像画、风景画和风俗题材绘画是"下里巴人"。

18世纪，在俄罗斯出现了以C.谢德林、Ф.阿列克谢耶夫等人为代表的第一代风景画家。

C.谢德林（1745-1804）出生在一个军人家庭。他14岁那年入彼得堡艺术院学习绘画，1767年毕业获金质奖章并被派往法国和意大利深造。在留学期间，他接受了启蒙主义思想，认识到在日常生活和大自然风景中也有美的存在。1776年，谢德林回国在艺术院任教。谢德林的风景画创作成绩斐然并具有开创性，被誉为俄罗斯风景画之父。

图2-47 С.谢德林：《卡特契纳石桥》（1799—1801）

《卡特契纳石桥》（1799–1801，图2-47）是谢德林的名作。这幅画是沙皇保罗一世的"订货"。洒满阳光的树顶、金色的晚霞、茂密的树林、公园的小径、古老的小桥、青烟袅袅的篝火、水中倒影的云朵，一切都仿佛具有感情和灵性。自然景色与桥上的几位骑士和行人一起构成一派静谧的、"天人合一"的俄罗斯田园风光。

Ф.阿列克谢耶夫（1753-1824）出生在俄罗斯皇家科学院的一个更夫的家庭。他曾是艺术院的学生，毕业后靠给剧院画布景为生。后来他去意大利深造，回国后离开剧院，改行画风景。阿列克谢耶夫是俄罗斯城市风景画的鼻祖之一，他创作了**《彼得保罗要塞的宫殿沿河街小景》**（1794，图2-48）、《红场与瓦西里升天大教堂》（1800）、

图2-48 Ф.阿列克谢耶夫：《彼得保罗要塞的宫殿沿河街小景》（1794）

① 风景画被称为"凝滞的大自然"，其产生的历史可以追溯到几千年前的新石器时代，那时候的岩画上就画着天空、星星等图案。然而真正意义的风景画出现在14世纪。人们对自然风景的认识有一个过程。在文艺复兴时期，以米开朗琪罗为代表的画家对风景画是不认可的。到了文艺复兴后期，画风景画成了一种抵制禁欲主义的手段。

《彼得保罗要塞的瓦西里岛尖景色》（1810）等风景画。在他的画笔下，彼得堡、莫斯科的景色和建筑物获得了细腻的、抒情的再现，显示出俄罗斯城市的日常生活的诗意。

18世纪，谢德林、阿列克谢耶夫等画家虽然创作了一些风景画，但风景画在俄罗斯尚未成为一种独立的绘画体裁，只是到19世纪风景画才作为独立的绘画体裁存在，这得益于19世纪整个俄罗斯文化的发展。19世纪，普希金、莱蒙托夫、屠格涅夫等俄罗斯作家、诗人以及民主主义文学批评家别林斯基十分注重人对大自然的感受，他们把人的命运与大自然联系在一起，表现人与自然的和谐关系，这启发了一些俄罗斯画家的创作思维，让他们认识到大自然风景的壮美，促成风景画在俄罗斯以独立的绘画体裁出现，涌现出Сил.谢德林、А.马尔登诺夫①、С.加拉克基昂诺夫②等俄罗斯风景画家。

Сил.谢德林（西里维斯特·谢德林，1791-1830）是一位浪漫派风景画家。他出生在彼得堡，是画家С.谢德林的侄儿，后来入艺术院学习风景画。他因获金奖被派往意大利深造并在意大利度过了自己的余生。

谢德林的一生短暂，可留下不少风景画作品。其中主要有《新罗马》（1825）、《与卡普里岛相对的索伦托海岸》（1826）、《爬满葡萄藤的外廊》（1928）、《那不勒斯的月夜》（1828-1830）以及一系列海景画。他的风景画表现人与自然、人与世界的和谐关系，同时把自己的诗意般的理想注入画作之中。

《新罗马》（1825，图2-49） 是谢德林的一幅重要的风景画，画的是意大利罗马城的台伯河沿河街。画面左面是一些普通的渔家房屋，对面是一座古老建筑——中世纪的圣-天使城堡，在远处著名的圣-彼得大教堂隐约可见，有的渔民在岸边卖鱼，也有的在河上撒网打鱼。对古典主义画家来说，罗马城中心的古迹建筑是他们创作的对象和构图中心，可谢德林却一反意大利古典主义绘画的传统，把罗马城古建筑只当作城市风景的一部分，并没有突显古建筑之美，也没有将之与其他景物明显隔开。这样，罗马城呈现出来的是一种朴实无华的现代美，画家将这幅画称为"新罗马"是有道理的。

图2-49　Сил.谢德林：《新罗马》（1825）

谢德林的另一幅风景画《与卡普里岛相对的索伦托海岸》（1826）描绘的是索伦托的一个港湾。谢德林曾住在这个地方很久，沐浴过那里海边的阳光，呼吸过浸透着海水湿气的空气，欣赏过那里美丽的海边风光，观察过那不勒斯普通人民的生活，他把自己的观察和感受全都注入这幅画里。《与卡普里岛相对的索伦托海岸》的情节与《新罗马》的情节有相同之处：撒网的渔民、聊天的居民、沿河街上从事买卖的男男女女，还有在树荫下休息的人们。港湾的一排排岩石把大海的无形空间与陆地隔开，但并没有破坏整个构图的完整，不愧是一幅描绘意大利索伦托风景的杰作。

对谢德林来说，风景画主要是表现大自然，画出大自然之美，所以风景画的色彩必须遵循这个审美原则，他的风景画的构图有一种假定性，在细节、色彩、明暗处理上有自己独特的风格，但并不违背俄罗斯古典主义绘画的要求和程式。

①　А.马尔登诺夫（1768-1826）是19世纪初的俄罗斯风景画家。主要的风景画有：《贝加尔湖》（1800）、《色楞格河小景》等。

②　С.加拉克基昂诺夫（1779-1854）是19世纪著名的风景画家，版画家，他的主要风景画是《克朗斯塔德附近海边的老橡树》（1801）、《马里景色》（1805）、《公园里的池塘》（1847）等。

19世纪20年代，A.维涅齐阿诺夫（1780—1847）的绘画活动在俄罗斯绘画史上留下了浓重的一笔。维涅齐阿诺夫不仅从事绘画创作，还创办了绘画学校，培养出70多位农民出身的画家。他用现实主义艺术观把Н.克雷洛夫、А.阿列克谢耶夫、Г.索罗卡、Л.普拉霍夫、А.杰尼索夫、Е.克连多夫斯基等一大批画家团结在自己周围，形成了维涅齐阿诺夫画派，为俄罗斯绘画发展做出了重大的贡献。维涅齐阿诺夫的弟子们继承了自己老师的现实主义绘画传统，创作的风景画①既善于表现人与自然的和谐关系，又具有个人的风格和特色。

维涅齐阿诺夫创作的《春播》《夏收》《睡着的牧童》均为农村生活题材的画作，也是描绘人与大自然关系的风景画，这些画作在某种程度上表现天人合一的融合关系。

《睡着的牧童》（1823-1826，图2-50）是维涅齐阿诺夫早期创作的一幅风景画，描绘俄罗斯外省农村的一个夏日。地平线把画面分成上下两部分，上半部画的是飘着白云的蓝天，下半部是小河、树丛、青草、农舍、河边钓鱼的农民和挑着水桶行走的农妇。维涅齐阿诺夫很注意这幅画里的人物与景物的布局，让那位身穿本色亚麻布衣服的牧童占据画面的主要位置，而把小河、树丛、青草都推到远景，自然风景距离人物很远。牧童背靠白桦树干睡着了。他伸展了右腿，左手掌心向上，浑身显出一副放松的睡熟姿态。这样一来，画作的前、中、后景层次分明，用光线表现出景深感。这幅风光画描绘俄罗斯农村生活的真实，也表达出画家对俄罗斯大自然的热爱，是一幅不可多得的俄罗斯农村风景画。

图2-50　A.维涅齐阿诺夫：《睡着的牧童》（1823-1826）

19世纪上半叶，还值得提一下画家A.伊凡诺夫（1806-1858）的风景画。伊凡诺夫以历史题材画家享誉世界，可他也是一位出色的风景画家。为创作大型画作《基督来到人间》，伊凡诺夫以风景画家的眼光观察大自然。此外，伊凡诺夫描绘大自然景色不仅仅是为历史题材画提供自然背景，还专门创作了一些风景画，**《落日的阿皮亚古道②》**（1845，图2-51）就是其中的一幅。在一望无际的荒原上，阿皮亚古道昔日的繁华已风光不再。烈日炎炎似火，荒原一片枯黄，古道两旁的古罗马贵族家族的古墓只剩下残留的石堆，那是逝去时代

图2-51　A.伊凡诺夫：《落日的阿皮亚古道》（1845）

① 如，Н.克雷洛夫的《俄罗斯冬天》（1827）、《坦波夫省斯巴斯克庄园小景》（19世纪40年代）、《渔夫》（19世纪40年代下半叶）、Е.克连多夫斯基的《外省城市广场》（19世纪50年代）等。

② 这是一条著名的罗马古道，是在古罗马国务活动家和军事家、执行官阿皮乌斯（公元前345-280）的倡议下修建的。阿皮亚古道始建于公元前312年，是古罗马通向外地的第一条大道，之后才铺通了罗马通往各地的道路。它从罗马通到卡普亚，后来又拓修到意大利东南的布隆基吉亚（今日的布林迪西），全长563公里，连通了罗马与希腊的各大港口，被誉为"道路之王"。"条条大路通罗马"这个俗语就是那时开始出现的。公元前71年，斯巴达克起义失败后，有6000起义者被钉在从罗马向外200公里的卡普亚大道两侧的十字架上。公元1世纪，阿皮亚古道已经失去战略军事意义，所以变得荒芜。如今，这条道路重新铺建为一条柏油大道并成为意大利罗马郊外的一个旅游点。

的见证。这画面让人顿时回想到公元最初的那个世纪，被迫害的基督徒曾沿着这条大道奔走他乡，因为在古墓之间可以看到基督徒避难所的遗迹，有多少人死在途中，变成孤魂野鬼……落日的余晖赋予画面一种忧郁的抒情，也象征着昔日强大罗马帝国的衰败。

在《落日的阿皮亚古道》以及一些其他的风景画[①]里，光线和色彩的处理让自然景色仿佛获得了灵性和生命，这体现出画家对自然现象的哲理思考。

19世纪下半叶，巡回展览派画家成为俄罗斯绘画艺术创作的主要力量。在巡回展览派画家中间，有些画家善于把某一种大自然现象作为风景画题材和对象，形成自己独特的风景画风格和特色。如"俄罗斯农村生活的歌手"А.萨符拉索夫、"描绘俄罗斯森林和沃野的艺术家"И.希施金、"俄罗斯大自然的诗人"Ф.瓦西里耶夫、"城市风景大师"В.波列诺夫、"描绘乌克兰夜晚的大师"А.库因吉、"大海的造型艺术百科全书"И.艾瓦佐夫斯基、"俄罗斯风景画中的契诃夫"И.列维坦。他们的风景画增进了人们对大自然现象的认识，扩大了风景画体裁的内涵，让风景画成为一种大众化的体裁。更为重要的是，有的画家选择一些与劳动生活有关的自然景色（乡村、村间小径、割草、乡间大路等）作为自己的描绘对象，表现劳动者与自然景色的密切联系；有的画家专门描绘未被现代文明破坏的俄罗斯森林、田野、草原，以展现俄罗斯大自然的广袤、辽阔、壮美。他们的风景画把对自然景色的赞美与对俄罗斯的热爱和劳动生活联系在一起，表现出巡回展览派画家的民主主义思想倾向和审美追求。

А.萨符拉索夫（1830-1897）是一位对生活和大自然有特殊感悟的画家。他出生在莫斯科的一个商人家庭。父亲希望萨符拉索夫能子承父业，可他却考入莫斯科绘画雕塑建筑学校，专攻风景画。萨符拉索夫有一双善于发现大自然之美的慧眼并且能够捕捉大自然的诗意形象，因此很快就成为学生中的佼佼者。他毕业后留校任教，培养出И.列维坦、К.科罗文、М.涅斯捷罗夫等一大批杰出的俄罗斯画家。

1869年，萨符拉索夫与И.克拉姆斯柯伊、Н.格等画家成立了巡回展览派画家组织，迎来了自己绘画生涯中最成功的时期。1871年，萨符拉索夫的画作《白嘴鸦飞来了》参加第一届巡回展览派画展，引起俄罗斯绘画界的轰动，这激发了他的创作热情，一连创作了《冬日小景》（1871）、《林中的道路》（1871）、《尤里耶维茨附近的伏尔加河》[②]（1871）、《伏尔加河上的渔夫》（1872）、《春日》（1873）、《伏尔加的夏末》（1873）、《春天快来了》（1874）、《虹》（1875）、《傍晚》（1877）、《外省的小屋。春天》（1878）等风景画。这些风景画现实主义地描绘俄罗斯的自然景色，表达出画家对俄罗斯大自然的抒情观察、接受以及对现实生活的理解。

萨符拉索夫的**《白嘴鸦飞来了》**[③]（**1871，图2-52**）在1871年巡回展览派画展上首次展出[④]，这幅画把俄罗斯风景画带入一条新的发展道路。

早春。阳光透过云层把一束金光洒向大地，给教堂上了一层美丽的金色，钟楼也把自己的暗影投到栅栏旁的雪面上。在阳光照射下，春风的气息似乎变得清淡，池塘的冰面缓慢地消融，融雪的大地泛出幽兰，几棵弯曲的白桦树尤为显眼。这是俄罗斯早春的解冻

① 如《基日公园的大树》（19世纪30-40年代）、《橄榄树》（1842）、《甘多尔弗附近水边的遮阴大树》（1846）、《帕拉祖罗郊外的水与石》（1850）等。

② 最初，伏尔加河的壮美是被风景画家Г.切尔涅佐夫和Н.切尔涅佐夫兄弟发现的。他俩漫游了伏尔加河，认真地观察了从雷宾斯克到阿斯特拉罕的伏尔加两岸的风光，创作了伏尔加河风光的全景画。此后，伏尔加河及其沿岸风光成为萨符拉索夫、列宾、列维坦等俄罗斯画家的创作素材和他们朝圣的"麦加"。

③ 这幅画有这样一段创作历史：有一年的3月，萨符拉索夫去到科斯特罗马省的莫尔维基诺村。在一个春光明媚的日子里，积雪融化，大地消融。高高的天空上飘着雪白的云朵。树木枝头开始发芽，大地散出潮湿的气味，林中充满鸟儿的叫声，这是白嘴鸦飞来的季节。萨符拉索夫坐在村头空地上画了一幅风景草图。后来，他在这张草图的基础上完成了《白嘴鸦飞来了》。这幅画没有给人以春光明媚的感觉，而春天的暖调阳光与天空、积雪、池塘的冷色结合在一起，呈现出早春的大自然内部的一种潜在的运动。

④ 在这届巡回展览派画展上，还展出了希施金的《傍晚》、克拉姆斯柯伊的《女水妖》等画作。

时节，自然季节呈现出一种变化的过渡状态。

白嘴鸦是这幅画里唯一的生命。有的落在鸦巢上，有的在地上啄食，有的从远处飞来，有的拍打着翅膀飞走……白嘴鸦飞来飞去，嘴衔树枝，忙于筑巢，仿佛能听到它们喳喳的叫声，伴随着池塘冰面开裂的声音，给小镇带来春天的气息。麻酥酥的春风微拂，白桦树的枝头抽芽，空中弥漫着万物复苏的味道，白嘴鸦的叫声预报着新一年的祥和……

《白嘴鸦飞来了》的构图简单，天和地各占画面的一半，在明亮的天空背景上有几棵弯曲的白桦树，还有各种形态的白嘴鸦——这是画作的一个富有诗意的元素。这个元素被远处庄严的教堂和钟楼衬托得更加突出。天空、田野、教堂、钟楼、栅栏、池塘、积雪，一切都容纳在这块小小的画布①内。

这幅画的春天有激情、有生命、有奋发、有声音、有色彩，是一首初春的交响音画。画作上的大自然具有一种平和静谧的气氛，能让人产生一种"听春"的感觉。诚如金肽频在《听春》一文中写到对春天的感觉："有关春天的感觉，是从听开始的。春天的第一声，是冬雪落在大地上融化的声音，是小草用毛茸茸的手指弹拨泥土的声音，是风爬过了屋檐跌落到小路上的声音。总之，它很轻，只有在人们的缜密的观察中才看到它的来临……"②

图2-52　A.萨符拉索夫：《白嘴鸦飞来了》（1871）

画家克拉姆斯柯伊评价风景画《白嘴鸦飞来了》时说，这幅画表明萨符拉索夫是位能够敏感地捕捉"大自然的喧闹和声音"的画家。画家列维坦也特别欣赏这幅画的质朴和自然，他说："这幅画的情节是怎样的？一个偏僻小镇的郊外，古老的教堂、歪斜的栅栏、田野、融化的积雪和前景的几棵白桦，上面飞来几只白嘴鸦……仅此而已。他画得是多么简洁啊！但在这种简洁的背后您能感觉到画家的一种轻松愉快的心境，画面上的一切让画家倍感珍贵和亲切。"③

萨符拉索夫是俄罗斯风景画流派奠基人之一，他把俄罗斯风景画艺术提到一个新的台阶，他的风景画对后来的俄罗斯风景画创作有较大的影响。

Ф.瓦西里耶夫（1850-1873）也是一位具有巨大创作潜能的俄罗斯风景画家。他出生在彼得堡近郊加特齐纳的一个邮政官家庭，从12岁开始在邮政局上班，但绘画是他的兴趣和爱好。1865年，瓦西里耶夫辞掉工作进入彼得堡艺术协会的绘画学校学习，结识了克拉姆斯柯伊、希施金等画家。后来，他与希施金去瓦拉姆岛进行了为期5个月的旅行，创作了《雨后》（1867）、《农村的院落》（1867）、《在瓦拉姆的教堂围栏里》（1867）等画作，显示出他对俄罗斯大自然的抒情和写景才能。1870年，瓦西里耶夫又与画家列宾等人去伏尔加河旅行，伏尔加河沿岸的旖旎风光给他留下深刻的印象，回来后他完成了风景画《解冻》的创作。

① 这幅画的长62厘米，宽48.5厘米。
② 金肽频：《听春》，刊于《广州日报》（2007年4月7日）。
③ 转引自Э.格鲁别娃等：《漫谈俄罗斯画家》，列宁格勒，国家教育出版社，1960年，第56页。

瓦西里耶夫在短暂的23岁人生里，创作了《雷雨之前》（1868）、《暴雨之后》（1868）、《河上风雨天》（1869）、《下雨之前》（1870）、《解冻》（1871）、《潮湿的草地》（1872）、《沼泽地》（1872–1873）、《在克里米亚群山里》（1873）等上百幅[①]风景画，给后人留下了珍贵的绘画遗产。瓦西里耶夫用画作抒发自己的感情，表达自己的审美理想；他的风景画洋溢着浪漫主义色彩，又与现实生活保持着联系。因此，瓦西里耶夫的风景画创作得到同时代人的高度评价，他被誉为"俄罗斯大自然的诗人"。

《伏尔加河一景，驳船》（1872–1873，图2-53）是瓦西里耶夫与И.列宾、E.马卡罗夫等画家一起漫游伏尔加河时创作的。画家有意地把地平线画得较低，把空间留给开阔的、白云翻卷的天空，以显示伏尔加河面的开阔。几只驳船占据画面的中央，轻轻地晃动在河面上。驳船高高的桅杆几乎顶到画布的上端，与河面垂直构成画面的平衡。晃动的驳船在水面上泛起了涟漪，河面倒映着天上的白云……从阳光判断，时值正午。几个纤夫生起篝火准备午餐，给画作增添了生活的气息。这样一来，驳船、帆樯、河岸的沙滩、青烟袅袅的篝火、衣着朴素的纤夫与广阔的伏尔加河构成一种诗意的天人合一的组合。瓦西里耶夫用色彩描绘的伏尔加河风光充满着宁静、安逸、和谐的韵味，是对大自然之美及其潜在的生命力的一首颂歌。

图2-53　Ф.瓦西里耶夫：《伏尔加河一景，驳船》（1872–1873）

风景画《解冻》（1871，图2-54）表达的则是瓦西里耶夫的另一种抒情感受。画面上是一条被雪水冲洗的道路，沟壑不平，泥泞不堪。天空上阴云密布，没有一点亮色。路边的平原空旷单调，毫无生气，只是远处的荒凉贫瘠的村庄、低矮的农舍、盖满积雪的屋顶、从烟囱里升起的一缕青烟，让整个画面具有一点生活的气息。有一位行人佝偻着身子，手拉着孩子缓慢地走在那条泥泞的道路上……当你观看画上充满忧郁的自然景色，不由心头掠过一阵凄凉。同时，你仿佛置身于那条路上，会看到眼前一道道深深的车辙、在地上忙于啄食的老鸦，也仿佛感受到脚下潮湿的积雪和迎面刮来湿润的微风，意识到大自然生活的缓缓流动的节奏。也许，大自然景色本不单调，也不忧郁，春风会驱散乌云，太阳将透过乌云的灰幕，给空气、树林、大地的积雪染上一层金色……那将是一番多么美妙的自然景观！

图2-54　Ф.瓦西里耶夫：《解冻》（1871）

《解冻》的画面结构似乎产生出一种静谧的、拖沓的韵律。在这幅画里，道路占据主要位置。这条路几乎穿过整个画面，它在左边的树丛处拐弯，之后消失在灰茫茫的雪野尽头。路在这幅画中具有一种哲理的意义，引起人无限的遐思。对那位行人来说，这条泥泞的道路意味着人生的艰难，必须勇敢地跋涉前行；对于那个小孩来说，这是他人生道路的开始，应当大胆地面对；对于观者来说，这是一条训诫之路，应当从中悟出许多人生的哲理。

这幅画的色彩时重时轻，时浓时淡，深深的棕色车辙、路边光秃的灌木丛、灌木丛周

[①] 如今，有瓦西里耶夫的104幅风景画收藏在俄罗斯各地的博物馆。

围的积雪、路上的坑坑洼洼均有一种浮雕感。这是画家瓦西里耶夫用一种粗犷、凝重的色彩画出来的。瓦西里耶夫还善于运用色彩表现风和云的流动，传达光与暗影的转换，描绘冬去春来的季节自然变换。

瓦西里耶夫喜欢大自然季节的变幻，善于描绘风、云、雨、雾以及光线明暗的运动和变化。他认为这种变化能给人的心理和情绪带来波动，他的风景画的抒情性由此而生。

《潮湿的草场》（1872，图2-55）是瓦西里耶夫在克里米亚的雅尔塔养病时，根据自己的回忆创作的一幅风景画。

雨后，乌云渐渐退到远处，开阔的天空上泛出一道亮色。大地上有一块阴暗、潮湿的草场。野花遍地，杂草丛生，草叶上滚动着雨珠，树枝轻轻地摇曳，微风在湖面泛起阵阵涟漪……这幅画描绘大自然刚被雨洗刷后的一种波动、过渡的状态。大自然的一切富有诗意，让人激动不已。然而，放晴的天空与潮湿的草地一明一暗，自然界的这种反差和对比，在一定程度上表现出身患绝症的画家本人内心的矛盾情绪。

图2-55 Ф.瓦西里耶夫：《潮湿的草场》（1872）

1872年2月21日，画家克拉姆斯柯伊从克里米亚收到了一件久久盼望的邮包，里面装的是瓦西里耶夫的油画《潮湿的草场》和另一幅画。克拉姆斯柯伊把《潮湿的草场》拿到自己的画室，刚摆到桌上，他的目光立刻被另一幅画作吸引过去了。那是希施金画的森林。两幅画画得都很出色，但风格迥然不同。看着这两幅画，克拉姆斯柯伊觉得瓦西里耶夫的风景画具有一种"主观的"抒情风格，而希施金的风景画则是一种"客观的"现实风格。克拉姆斯柯伊对俄罗斯风景画的不同风格的认识就是由此而来。

那么，下面我们就接着介绍具有"客观的"现实风格的画家希施金。

B. 希施金（1832-1898）出生在维亚茨克省的小城叶拉布加的一个商人家里。叶拉布加四周环绕着茂密的森林。希施金在这里度过了童年并产生了对俄罗斯森林的热爱，这种爱好决定了他后来的风景画创作方向。1852年，希施金进入莫斯科绘画雕塑建筑学校学习，4年后又考入彼得堡艺术学院。1860年毕业后公费留学欧洲，辗转慕尼黑、苏黎世和日内瓦等地。1866年回到彼得堡，成为艺术院的教师。

希施金对大自然有深刻的认识，把一草一木都视为自然世界的杰作，应该仔细观看，认真研究，之后将之准确地描绘出来。希施金认为，准确地描绘对象胜过对新表现方法的探索，这种认识成为他的绘画创作原则。希施金之所以选择风景画作为自己的绘画体裁，是因为觉得"风景画家是真正的艺术家。风景画家的感觉更深刻、更纯洁。大自然常新……并且一直准备用自己取之不尽的礼物馈赠给我们那种称之为生活的东西。"[1]此外，希施金还以学者的态度研究大自然，他把艺术地再现大自然与科学地研究大自然结合起来。因此有人指出，土壤学家若细看希施金的风景画，就可以判断土壤本身的性质，也能断定土壤下面的地层状况。

俄罗斯森林是希施金的绘画的主要题材和源泉。因此，希施金被誉为俄罗斯风景画家中的"森林之王"。他的主要画作有：《瓦拉姆岛小景》（1860）、《橡树》（1865）、《白桦树与花楸果》（1878）、《黑麦》（1878）、《橡树》（1887）、《谢斯特罗列茨克的松林》（1889）、《松林的早晨》（1889）、《在公爵夫人摩尔德维诺娃的森林里》

[1] 《伟大的画家希施金》，莫斯科，基列克特媒体出版社，2009年，第4页。

（1891）、《老公园的池塘》（1897）、《造船木材林》（1898）等。希施金画笔下的树木高大、挺拔、庄严、雄伟，仿佛是一群俄罗斯勇士。斯塔索夫指出，希施金笔下的大自然是为勇士般的人民创作的。后来，人们以希施金的画作名称编成"希施金松树""希施金森林""希施金丛林"等传说，来纪念这位伟大的俄罗斯风景画家。

希施金是在作画时突然死去的。一位评论家写道："他死了，就像一棵巨大的橡树遭到暴风雨的突然袭击那样倒了下去……"

《造船木材林》（1898，图2-56）是希施金的代表作之一。这是他在自己故乡叶拉布戈的风景基础上创作的一幅风景画。希施金的故乡周围是一片茂密的针叶林，他十分喜爱在林边漫步，认为林边是森林的阳光"海岸"，能缓解茂密的森林造成的凝重气氛。

画中是一个阳光明媚的夏日，松树泛红的树干、布满沙土的林边、浮着水草的小溪、洒满阳光的林中空地，这一切让人感到夏日的炎热。画面的左面有一块林中空地，虽然不大，可阳光透过树荫洒在地上，形成一个光点，诱惑人去那里休息一番。这块林中空地是这幅画的点睛之处。画作右下角的几株小树象征着新的生命：老松树将被砍倒去造船，但小松树将会"长大成才"，这是大自然不断更新的永恒规律。希施金没有用过多细节填充画面的前景，所以高大、挺拔的松林立刻跳入观者的眼帘，但松林的顶部看不到，这样的艺术处理给观者以想象的空间，增加了画作的艺术魅力。

在画面上没有人，但可以感到人的存在：小溪边上稀疏的栅栏，暗示离这里不远有人居住，他们围起的栅栏，是防止牲畜进入林中。

图2-56　И. 希施金：《造船木材林》（1898）

《黑麦》（1878，图2-57）这幅画是希施金在1877年夏天回故乡的路上构思、在叶拉布加完成的。故乡叶拉布加周围的风景总能给予希施金以创作灵感和激情。一片金黄的麦田被一条小径隔开，小径一直通向地平线，召唤人沿着它走向远方。在微风吹拂下，成熟的麦穗轻轻摇晃，好像在低声吟唱。高大的松树像电杆一样立在麦田旁边，似乎守护着这块麦田，也保卫着人们的幸福。中午，远处的天边乌云聚集，鸟儿在低空盘旋，看样子将有一场暴风雨。成熟的麦田、高大的松树、蜿蜒的小路、暴雨前的天空——希施金画笔下的每个自然景物都充满激情，富有灵性。这些景物组合在一起，显示出俄罗斯大自然的朴实无华之美。希施金运用直线透视法造成了一种画面空间的开阔印象。所

图2-57　И. 希施金：《黑麦》（1878）

以，他在这幅画的草图上写上了以下几句：

"自在、辽阔的大地。黑麦田。上帝的恩赐。俄罗斯的财富。"

希施金喜欢用风景画表现不易变化的景物。他很少画阔叶林，而画针叶林；他不画气候多变的春天和秋天，而画夏天和冬天；他大多画中午，而不画早晨和傍晚。此外，希施金还喜欢描绘原生态的自然景象，而不是经过粉饰的、自己想象的大自然。

希施金的风景画描绘俄罗斯大自然的壮美，还能潜入大自然的灵魂，让人感到自然景物的气息及其勃发的生命。

A. 库因吉（1842？-1910）出生在叶卡捷琳娜斯拉夫省的马里乌波尔县（位于如今的顿涅茨克州）的一个有希腊人血统的鞋匠家庭。他三岁时就失去双亲，后来是在叔叔家里长大的。库因吉念书的成绩不好，但画画不错，最初他向艾瓦佐夫斯基学习绘画，后来在彼得堡艺术院学习，与列宾、克拉姆斯柯伊等巡回展览派画家的结识和友谊对他的创作产生了很大的影响。库因吉的画作构图自然、色彩浓郁、充满诗意、由诗入画、由画入诗，大自然在他的画笔下似乎成为具有音响的现象。

库因吉一生创作了许多风景画①，而月夜是他最喜爱描绘的大自然景色②。他很早就开始画月夜，如，《乌克兰之夜》（1876）就是他克服了报考美院失败的沮丧后创作的。这幅画描绘乌克兰南方的美丽夏夜，后被送到巴黎参加国际画展大获成功。著名的美国评论家艾米尔·洛伦迪③认为："毫无疑问，库因吉先生是俄罗斯青年画家中最不同寻常的、最让人感兴趣的画家。他身上独特的民族性多于其他画家。"④此后，库因吉还以月夜为题创作了《夜》（1880）、《第聂伯河上之月夜》（1880）、《在黑海捕鱼》（1900）、《夜色》（1905-1908）等风景画。

库因吉的风景画**《第聂伯河上之月夜》（1880，图2-58）**是库因吉的代表画作。库因吉把迷人、神性的第聂伯河上的夜晚定格在自己的画框中。这幅画在巡回展览派画展上受到观众的一致好评。库因吉对月夜的独特理解和描绘给观众留下了难以磨灭的印象。这幅画让库因吉进入俄罗斯的一流画家的行列。

"您知道乌克兰的月夜吗？啊，您不知道乌克兰的夜晚！请您仔细看看它吧。……那是神性的夜晚，迷人的夜晚！"⑤这是作家果戈理对乌克兰月夜的一段赞美，库因吉用自己的画作赞美乌克兰的夜色：

夜色幽静、深沉。几条长长的云带有远有近，平行地浮在空中。浩瀚的夜空压到地平线，笼罩在宽阔的第聂伯河面上。第聂伯河经过一整天的喧嚣奔腾，到傍晚仿佛累得静了下来，它像一条宽阔的

图2-58 A.库因吉：《第聂伯河上之月夜》（1880）

① 如，《拉多日湖》（1873）、《被遗忘的乡村》（1874）、《暴雨之后》（1879）、《白桦树丛林》（1879）、《雨后》（1879）、《虹》（1900-1905）、《橡树》（1900-1905）、《大海。克里米亚》（1898-1908），等等。
② 俄罗斯绘画界的许多人认为月夜是最难画的，所以不少画家对这个题材退避三舍，不敢问津。库因吉为什么敢画月夜呢！据说有这样的一个故事：19世纪80年代，一些巡回展览派画家经常去彼得堡大学的物理教授Ф.彼特鲁舍夫斯基那里。后者给他们展示了一架仪器，它能测量人的肉眼对光的色调变化的感觉。经过测试，彼特鲁舍夫斯基教授发现库因吉是一位对光的色调变化有"特异功能"的人，库因吉在区分光的色调变化方面超出了同去的几位画家。这之后，库因吉更加坚定了自己画月夜的信心。
还有一个例子：有一次，画家克拉姆斯柯伊在画一位军官的肩章时，怎么也处理不好色彩。正好在这时候库因吉走进克拉姆斯柯伊的画室。他仔细观看了克拉姆斯柯伊画的肩章，之后从克拉姆斯柯伊手中拿过调色板，选了几种颜色将之调和在一起，递给了克拉姆斯柯伊。克拉姆斯柯伊用画笔往画布上一抹，画像上军官的肩章就金光闪闪了。
当然，库因吉绘画的成功不仅来自他的天生条件，更重要的是他的辛勤劳动。库因吉曾经进行了多次试验，并且对色彩搭配的规律做过认真的研究。列宾回忆说："他（指库因吉）站在离自己画作15步的地方，他那双大眼目不转睛地久久盯着画布上的自然景物本身，我这个观众似乎已经发现他的眼睛射出的光，那光是那么强烈，那么犀利。他的眼睛没有很快回到调色板上，而是慢慢地调着调色板上的颜料……最终，他迈着沉重的步子走到画布前……停下来。他又久久地盯着画布和自己手中画笔上蘸的颜色；然后就像猎人瞄准一样，猛然地涂上一笔，随后迅速向后退去，退到他掺和颜色的那个地方……"
③ 艾米尔·洛伦迪（1884-1957），英裔美国评论家，新闻记者。1922-1936年曾经是《纽约时报》驻莫斯科分社的社长。
④ 《伟大的画家库因吉》，基列克特-媒体出版社，莫斯科，2009年，第13页。
⑤ 见《狄康卡近乡夜话》中的《五月之夜》。

银带横穿整个田野，缓缓地流向漆黑的尽头。

在漆黑的夜幕上，一轮圆月穿出云层，把银色的光辉洒到平静的河面上。在月光照耀下，河右岸的房屋、风车、树丛隐约可见，从一两座房屋里透出了灯光，有人尚未入睡。河左岸则是一片漆黑，什么都看不清……

这就是第聂伯河的夜晚。站在这幅画前，根本感觉不到眼前是一块画布，而仿佛亲临其境，置身于乌克兰的月夜之中。

这幅画没有多余的细节，也没有复杂的色彩渲染，但有两个细节值得一提。一个是画面下方的风车，另一个是画作上方的月亮。这个小小的风车存在，让天空显得浩瀚无际，第聂伯河显得更加壮丽；月亮是浩瀚夜空和画面的唯一亮点，它在画顶部的中心，是整个画作的灵魂，离开它画作就无法称为月夜，离开它观者就无法对浩瀚而神秘的宇宙产生无穷的遐思和联想。

《第聂伯河上之月夜》在画展上展出引起了轰动，它前面聚集的观众最多，有的观众站在画作前几小时都不肯离去。据说，为来观看这幅画，马车把彼得堡的几条大街堵得水泄不通……在展出的那些日子，画家库因吉的这幅画成为彼得堡人们的热门话题……

凭着《第聂伯河上之月夜》这幅风景画，库因吉就可以与萨符拉索夫、瓦西里耶夫、希施金和列维坦等风景画大师站到同一个行列里。

在巡回展览派画家中，B.波列诺夫是一位描绘俄罗斯贵族庄园景色的大师。

B.波列诺夫（1844-1927）的画作《在公园里》（1874）通过对城市贵族庄园的描绘，表达了自己因贵族庄园的衰败而产生的忧郁和惋惜之情，也显示出自己的风景画艺术才能。之后，波列诺夫创作了《莫斯科小院》（1878）、《祖母的花园》（1878）、《荒芜的池塘》（1879）、《老磨坊》（1880）、《阿勃拉姆采沃的池塘》（1882）、《屠格涅夫村》（1885）、《初雪》（1891）、《金秋》（1893）等风景画杰作，为俄罗斯风景画的艺术宝库增添了新的内容。波列诺夫善于通过描绘自然现象传情，尤其是表达他自己触景生情的心灵状态和对大自然的诗意般的想象。他的风景画注意绘画技巧，色彩明快，景色与人物融为一体，充满一种抒情的韵味。

《**莫斯科小院**》①（1878，图2-59）是波列诺夫的一幅具有代表性的风景画。这个莫斯科小院很像乡间的贵族庄园，散发着一种平和、悠闲的生活气息。

图2-59　B.波列诺夫：《莫斯科小院》（1878）

画上是一个明媚的夏日，空气洁净清新，晴朗的天空上飘着朵朵白云。有圆弧顶的教堂、角锥顶的钟楼、古典主义建筑风格的楼房，木屋挡住了远处的地平线，把大片的绿色草地留在前景。小院里，大车刚刚归来，车夫还没有来得及卸马，一位女仆提着水桶走出来，可能要去饮马。在屋前草地上，有几只鸡在啄食，几个小孩在玩耍。这显然是一派浓郁的乡间生活景象，然而却是一座莫斯科的贵族院落。从这幅画我们可以感觉到波列诺夫对莫斯科贵族生活的认识。在他这位彼得堡人的眼中，莫斯科不具备贵族城市的气魄，而只是一个大"乡村"而已。因此，在他的画笔下，莫斯科的贵族院落呈现出一种农村庄园的景象，这反映出他对莫斯科的宗法制生活的理解。

创作这幅画时，波列诺夫正对俄罗斯历史感

① 这幅画在第六届巡回展览派画展上展出，是画家送到巡回展览派画展的第一幅作品。

兴趣，还经常就一些历史问题与列宾、瓦斯涅佐夫一起讨论。在这样的背景下，他完成了《莫斯科小院》一作，是他用"风景画的新语言"对他们所讨论问题的一种回答。这幅风景画在波列诺夫的绘画创作中占据重要的地位，它与风景画《祖母的花园》和《荒芜的池塘》被视为画家的"抒情-哲学三部曲"，也是对画家的"审美座右铭"的艺术阐释："艺术应当给予人幸福和快乐，否则它将一钱不值。在生活中，痛苦、庸俗和肮脏的东西已经多了，若艺术再让人不断地感到残暴和恐怖，那么活着就更加艰难。"①

《莫斯科小院》展出后大受欢迎，被俄罗斯绘画界誉为"俄罗斯风景画的一颗珍珠"，立即被Π.特列季亚科夫买走收藏。

B. 艾瓦佐夫斯基（1817—1900）是俄罗斯绘画史上一位著名的海景画家。他出生在克里米亚的费奥多西亚城的一位亚美尼亚人的神甫家庭。艾瓦佐夫斯基从小显示出自己的绘画天赋，1833年进入彼得堡艺术院学习绘画，师从画家M.沃罗比约夫。1840年，他去意大利罗马继续深造，4年后，27岁的艾瓦佐夫斯基回到俄罗斯，先是成为海军总司令部专职画家，后被聘为彼得堡艺术院教授。

艾瓦佐夫斯基多次见过大海，对千变万化的大海有着细腻的观察和亲身的体验，他还有过一次在海上几乎丧生②的经历。基于自己的观察和体验，他创作了大量的海景画并成为俄罗斯浪漫主义风景画的杰出代表之一。

艾瓦佐夫斯基继承C.谢德林的风景画传统，又借鉴西欧浪漫主义风景画的一些方法，一生创作了6千多幅画作，给世人留下丰富的绘画遗产。他的风景画主要有：《那不勒斯的灯塔》（1842）、《夜间海上的风暴》（1849）、《暴风雨》（1850）、《惊涛骇浪》（1850）、《北冰洋上的风暴》（1864）、《北海上的风暴》（1865）、《阿加角③的暴风雨》（1875）、《黑海》④（1881）、《在波浪中间》⑤（1898）等，从不同的地点、时间、角度描绘大海的各种状态。

《惊涛骇浪》⑥（1850，图2-60）是艾瓦佐夫斯基的风景画代表作之一。

在波涛汹涌、恶浪翻滚的大海上，几个人乘着小木筏顽强地与风浪搏击。他们在海上与风浪已经搏斗了很久，他们的船已经被狂风恶浪击沉，只能乘着临时搭起的木筏继续斗争。此时，他们已精疲力竭，弹尽粮绝。大海似乎看到他们的力气殆尽，于是再次卷起了惊涛骇浪，想把他们吞入自己无底的深渊。但是，狂风恶浪摧毁不了这几位勇敢者的斗志，他们虽让大海的恶作剧弄得疲惫不堪，可并没有失去求生的希望和信心，深信一定能够战胜狂风恶浪，去迎接新一天的黎明。远处一轮红日正从地平线冉冉升起，射出柔和的光辉，把整个天边染得通红，这预示风浪不久会停息，灾难即将过去。

图2-60　И.艾瓦佐夫斯基：《惊涛骇浪》（1850）

① Э.帕斯通：《特列季亚科夫画廊》杂志，2017年，第47页。
② 那是1844年在比斯开湾的一次航行中发生的。
③ 克里米亚南岸的一个海角。
④ 《黑海》这幅画描绘了大海的另一种景象。这里没有海上的狂风巨浪，而是平静摇曳的海水，表现大海处于一种永无止尽的运动之中。
⑤ 这是一张巨幅画作（285厘米×429厘米），82岁的画家艾瓦佐夫斯基只用10天就完成了。在谈到创作这幅画的时候，艾瓦佐夫斯基说："这幅画的情节在我的记忆中形成，就像一首诗的情节出现自诗人脑海里一样，一旦我开始作画，画笔未在画布上把话说完，我是不会离开的。"（引自Г.丘拉克等人的《艾瓦佐夫斯基》一书，白城出版社，莫斯科，2009年，第61页）
⑥ 此画的尺寸为221厘米×332厘米。

画作《惊滔骇浪》的主题，是歌颂人与自然力的斗争。画家用浪漫主义的画笔描绘出几位勇者的英雄气概，谱写一首人类征服大自然力量的颂歌，鲜明地表现出画家的乐观主义精神和人定胜天的信心。

艾瓦佐夫斯基是一位色彩运用的大师。《惊滔骇浪》的气魄宏伟、色彩鲜明。他把波澜壮阔、惊涛骇浪的大海、恶浪翻起的白色泡沫都画得惟妙惟肖。观看这幅画，仿佛能听到波涛的喧嚣，嗅到海水的咸味，尝到飞沫的苦涩，甚至感到那几个人在与海浪搏击时发出的勇敢的呼喊……画作《惊滔骇浪》给人的不仅是一种强悍的视觉冲击力，还让人产生一种综合的艺术享受。

画作《惊滔骇浪》问世已经有170多年，但岁月流逝抹不掉这幅画展示的那几位勇敢者的乐观、力量、勇气和对未来的信心，画家艾瓦佐夫斯基也永远留在人们心中。

И. 列维坦（1860-1900）是19世纪后半叶俄罗斯最杰出的风景画大师之一。他出生在小城基巴尔塔（如今属于立陶宛）的一个犹太知识分子家庭。列维坦自幼失去双亲，13岁来到俄罗斯。犹太血统给列维坦的一生带来了许多困惑乃至痛苦和侮辱，但他一生都没有离开这个国家，因为俄罗斯大自然是他绘画创作的永不枯竭的源泉并且总能激发他的创作灵感。

1873年，列维坦考入莫斯科绘画雕塑建筑学校，与后来成为著名画家的К. 科罗文、М. 涅斯杰罗夫和А. 斯捷潘诺夫同班，师从著名画家佩罗夫、萨符拉索夫和波列诺夫。几位老师很快就发现列维坦是个绘画天才，因此对他加以精心培养。沙皇亚历山大二世被民意党人刺杀身亡，沙皇亚历山大三世登基后下令把所有的犹太人从莫斯科驱逐出去。18岁的列维坦只好离开画校，甚至都没有拿到毕业证，只得到一张习作教师文凭……

列维坦接受革命民主主义的美学思想，继承萨符拉索夫、波列诺夫等画家的风景画的抒情风格，还把自己从俄罗斯文学和音乐中汲取来的养分融入自己的风景画创作中，创作了一大批俄罗斯风景画。列维坦的风景画不仅表现大自然景物本身，还是他的创作构思的集成，饱含人生的哲理，带有浓郁的时代气息和现实生活的特征，他完善了巡回展览派画家们在风景画上的艺术探索。

列维坦以一幅风景小画《秋日，索科尔尼基》（1879）进入俄罗斯画坛。画家用洗练的手法描绘出初秋的莫斯科自然风光：灰蒙蒙的天空、萧飒的秋风、飘零的落叶、泛黄的草地、荒寂的小径……这是莫斯科初秋的一种萧瑟景色，有一位女子[①]孤零零地走在小径上，更令人产生一种忧郁的情绪。列维坦早期画作还有：《春光明媚》（1876-1877）、《橡树》（1880）、《橡树林之秋》（1880）、《猎人的秋天》（1880）、《小桥》（1884）、《林中的春天》（1882）等。这些画表明列维坦是按照自己对大自然的理解去描绘景物的，注重表现人的心灵与大自然生命的联系。比如，画作《橡树》画的是一棵老橡树。那棵橡树在林中空地上已经有了年头，有些地方的树皮已经脱落，个别树枝也已枯干，但它仍枝繁叶茂，绿叶成荫，粗大的树干与茂密的枝头明显分开，显然是一棵强健的大树。泛蓝的天空、金色的阳光、棕色的树干、深浅不同的绿叶构成一幅色彩斑斓的画面。列维坦把老橡树与周围的景色画得如此生动、逼真，仿佛能感到炎热的夏日才具有的那种深藏不露的寂静。画面上只有景没有人，但景物仿佛带出了人性的温暖，令人感到大自然与人的亲近和联系。

80-90年代是列维坦的绘画创作的高峰。1888-1890年，列维坦在伏尔加河畔的小城普廖斯的创作，在他的整个绘画生涯中占据重要的地位。普廖斯的大自然赋予列维坦灵感，他完全获得了创作的自由。列维坦在给契诃夫的信中写道："我还从来没有这样喜欢大自然，没有这样强烈地感觉到在万物之中充溢着一种带有灵性的东西……"在这里，列维坦

① 据说，这个女子不是列维坦画的，而是他的一位画校的朋友填上去的。

创作了《伏尔加河的傍晚》（1886-1888）、《在伏尔加河上》（1887-1888）、《雨后的普廖斯》（1889）、《傍晚。金色的普廖斯》（1889）、《白桦林》（1889）、《伏尔加河上的日落》（1890）和《幽静的处所》（1890）等风景画。

《伏尔加河的傍晚》（1886-1888，图2-61）和《雨后的普廖斯》（1889，图2-62）这两幅画的气魄恢弘、视野开阔，标志画家的创作进入一个新的阶段，即从抒情小品转向外景画的阶段。美丽、雄伟、壮观的俄罗斯大自然走进列维坦的艺术世界。

图2-61　И.列维坦：《伏尔加河的傍晚》（1886-1888）　　图2-62　И.列维坦：《雨后的普廖斯》（1889）

《伏尔加河的傍晚》画的是伏尔加河：伏尔加河经过了一天的奔腾之后，傍晚时分终于静了下来，因为它被疲劳征服了。然而，无论是宽阔的河面，还是岸边沙滩，都没有停下自己的生活节奏，它们经过短暂的休息后要去迎接新的一天。《雨后的普廖斯》画的是伏尔加河畔的普廖斯。普廖斯是画家列维坦曾经居住的地方，是伏尔加河的一个码头。小城普廖斯风景秀丽，诸多的教堂赋予城市一种庄严、古朴的气息。一场暴风雨刚刚过去，天上的乌云尚未完全散去，但空中露出了亮色，太阳很快就要穿透云层把金光洒到河面上。大地上的屋顶、青草、树木、教堂已被雨水洗刷一新，空气沁人心脾……

90年代的初期到中期是列维坦风景画创作的繁荣时期①。这个时期的风景画愈来愈明显地让人感到列维坦加强了对人类生存意义的思考，表露出画家的一种哀歌的情绪。这从《静静的住所》（1890）、《深渊》（1892，图2-63）、《弗拉基米尔大道》等作品中表现出来。

《深渊》是列维坦有感于一个磨坊女殉情②而创作的一幅画。天色已近黄昏。乌云逼近，林中昏暗，道路泥泞，令人产生一种不安的情绪。几根桦木搭起的木桥把人的目光从一片明亮的、映着晚霞余晖的水面引向昏暗的密林深处，更加渲染了画面悲凉、神秘的气氛。画面上没有人，这种无人的景

图2-63　И.列维坦：《深渊》（1892）

① 这个时期的主要作品有《晚钟》（1892）、《湖》（1899-1900）、《夏天的傍晚》（1900）、《深渊》（1892）、《弗拉基米尔大道》（1892）、《永恒的寂静》（1894）、《三月》（1895）、《金秋》（1895）、《清风，伏尔加》（1895）、《林边的草地》（1898）、《早春》（1898?）、《黄昏，草垛》（1899）、《黄昏，月亮》（1899）等。
② 这是列维坦从一位公爵夫人那里听到的故事。

象显得神秘莫测，容易勾起人们内心的苦闷、哀伤甚至痛苦。列维坦在同期创作的其他几幅画作，也是通过描绘自然景色表达画家本人的某些感受。历史题材风景画《弗拉基米尔大道》（1892，图2-64）就是一个例子。

在一片荒凉的旷野上，天空上飘着白云。一条沟坎不平、弯弯曲曲的土路通向地平线的尽头，这就是弗拉基米尔大道。从18世纪起，有多少俄罗斯进步人士戴着沉重的脚镣，在炎炎的烈日下沿着这条道路去往遥远的西伯利亚。

路旁站着一个孤零零的女人，她面对里程杆上的圣像祈祷。她的身影与高高的天空和开阔的旷野相比，显得十分弱小，象征着处在孤独无助境遇中的人们。

图2-64　И. 列维坦：《弗拉基米尔大道》（1892）

画面上，里程杆上的圣像和远处的白色教堂，这两个细节对理解整个画作起到点睛的作用：在沙皇专制制度和农奴制的俄罗斯，也许，圣像和教堂还能给予苦难深重的人们一点安慰和希望。

这幅画表现了列维坦对俄罗斯人民的无权地位的同情，也是对沙皇专制制度的一种无言的控诉，具有很高的思想意义。

列维坦从创作伊始就喜欢描绘一些蕴含着哲理、有概括意义的自然景色。《晚钟》（1892，图2-65）就是这样一幅风景画。

图2-65　И. 列维坦：《晚钟》（1892）

一个秋日傍晚，四周悠闲、宁静。落日的余晖给流云镶上金边，笼罩着大地上的万物。雄伟的白石教堂、钟楼披着晚霞的金光，落在一片绿荫当中。空中不时传出修道院的回响的钟声。天上的云朵、岸边的教堂、钟楼、树木杂草倒映在平如明镜的河面上……河面上的倒影、小船、笩桥、近处的荒草以及远处的树林构成一幅具有灵性的景观，这是大自然带来的宁静、和谐、温馨、平和……任何人和任何变革都不应当破坏大自然的这种宁静，这就是列维坦这幅画带给人的一种哲理思考。

这幅画里，画家给天空和水面留下了较大的空间，河上没有小桥，这样让画面的空间更加开阔。

风景画《永恒的静寂》（1894，图2-66）是列维坦的自我情感的一种表现。他给收藏家特列季亚科夫的信中承认，自己的"全部感情都在这幅画中"。

天空上，大块乌云随风而飘，渐渐退到远处。太阳虽未冲破云层，但近处的云彩已经被阳光照亮，染成片片金色；大地上，是翻动着波浪的乌

图2-66　И. 列维坦：《永恒的静寂》（1894）

多姆里亚湖水，象征着生命的律动。这本来是一派壮丽雄伟、充满活力的景观，让人感到

自然力的生命。然而，画作《永恒的静寂》描绘的不仅是这点，因为画面左下方的湖中小岛、岛上的木屋、旁边的墓地以及墓地上清晰可见的几个十字架是列维坦要表现的另一个内容，这几个细节与整个浩瀚的天空和宽阔的湖面形成强烈的对比。

如果说天空象征宇宙的浩瀚，湖水寓意生命的永恒，那么这个小小的孤岛、破旧的木屋和凄凉的墓地则是人生的孤独、短暂的见证。画家正是用这些细节表现自己对人生的感悟和思考，并将之与对自然景物的描绘结合起来。总体上，画作《永恒的静寂》的情调和色调是忧郁、灰暗的，但却引发观者对人生产生一种理性的思考，这便是风景画《永恒的静寂》的哲理意义所在。

1895年，列维坦完成了《三月》《金秋》《清风，伏尔加》这三幅风景画。《三月》描绘俄罗斯外省乡村三月的天气景象。一座贵族庄园的后院里，仆人刚把马套好，进屋去向主人请示今天要办的事。木屋顶上残留着积雪，光秃秃的树丫开始膨胀，屋门前已裸露出褐黄色的地面，可靠近树林的地面依然被积雪覆盖，表明严冬虽然过去，但真正的暖春尚未到来。这是一幅俄罗斯乡间的季节转换时的景色，画面上的景物均呈现在暖调之中。风景画《金秋》描绘的是俄罗斯的秋天。春天和秋天一向是列维坦喜欢描绘的对象。晴朗的天空、朵朵的白云、碧蓝的河水、金黄的树叶能让人产生一种明快的心情和对生活的期待。这幅画反映列维坦对生活的感受，仿佛他已预见到一种新生活即将到来。《清风，伏尔加》这幅画与画家所喜爱的伏尔加河联系在一起。伏尔加河在这幅画上以新的面貌呈现出来：开阔的、淡蓝色的河面上泛起涟漪，天上飘着白云。一艘白轮船扬起风帆迎面驶来，画面充满生活的朝气和欢快，显示出一种胜利进军的气势，表现画家对未来生活的期待和信心。

列维坦有一句名言："要作画，首先要研究画，最主要的是——要感受画！"他用自己短暂一生的绘画创作做到了这点。列维坦感悟大自然并在画作上表达自己个人的感受，以"情绪风景画"大师留名于俄罗斯，乃至世界画坛。

19-20世纪之交，俄罗斯绘画艺术多元发展也表现在风景画创作上，如现实主义画家К. 尤翁的《三月的太阳》（1915）、А. 雷洛夫的《绿色的喧嚣》（1904）、А. 鲍里索夫的《北极的春夜》（1897）、《喀拉海的夏日子夜》（1896）、《喀拉海的冰山》（1901）、象征派画家В. 鲍里索夫-穆萨托夫的《水塘》（1902）、《春天》（1898-1901）、《幽灵》（1903）、П. 库兹涅佐夫的《早晨》（1905）、М. 萨里扬的《仙女之晨》（1905）、印象派画家И. 格拉巴里的《金黄的树叶》（1891）、《在白桦树下》（1904）、《二月的蔚蓝》（1904）、《霜》（1905）、К. 科罗文的《雨后的巴黎》（1897）、《古尔祖夫码头》（1914）、Н. 克雷莫夫的《银色月夜》（1907）、立体派画家А. 库普林的《凉台风景》（1910）、未来派画家А. 连图洛夫的《莫斯科》（1913），等等。这些风景画的风格迥异，画家各显风采，构成了世纪之交俄罗斯风景画创作的多元景象。

这个时期，В. 谢罗夫创作的风景画《坐大车的农妇》（1896）、《牵着马的农妇》（1898）、《洗衣服》（1891）、《饮马驹》（1904）以俄罗斯农村生活和农民劳动为背景，渗透着对农民的关爱，反映画家对待普通劳动人民的态度。所以，他的风景画又被称作农村风俗画。

Б. 库斯托季耶夫①的风景画则善于表现俄罗斯的传统节日和民风民俗。他的风景画不但描绘俄罗斯外省的自然风景，而且注重表现俄罗斯文化的传统和外省生活的本质。如，《集市》（1906）、《伏尔加河的游艺会》（1909）、《乡村节日》（1914）、《谢肉节》（1916，图2-67）等。

① Б. 库斯托季耶夫（1878-1927）出生在俄罗斯阿斯特拉罕的一个神学校教师的家庭。俄罗斯外省的生活给他留下深刻的印记并且成为他绘画创作的主题。库斯托季耶夫曾经在彼得堡艺术院学习，列宾是他的老师。

图2-67　Б.库斯托季耶夫:《谢肉节》(1916)

图2-68　A.雷洛夫:《辽阔的蔚蓝》(1918)

十月革命后,风景画体裁发展较为缓慢,从事风景画创作的依然是世纪之交的画家A.雷洛夫、H.克雷莫夫等人。

A.雷洛夫(1870-1939) 被誉为苏维埃风景画奠基人。他出生在维亚特卡①。维亚特卡城周围大自然的旖旎风光永远留在他的童年记忆中。1893年,雷洛夫进入彼得堡艺术院学习,一年后成为画家库因吉的学生并在库因吉的画室工作。20世纪初,雷洛夫已经是一位成熟的俄罗斯风景画家。他的风景画充满浪漫、乐观的精神,振奋人心,给人力量和希望。主要作品有《绿色的喧嚣》(1904)、《辽阔的蔚蓝》(1918)、《密林深处》(1920)、《烈日》(1922)、《田野上的花楸果》(1922)、《小岛》(1922)、《白桦林》(1923)、《河边的老棕树》(1928)、《红屋顶小屋》(1933)、《绿色葱葱的两岸》(1938)等。

《辽阔的蔚蓝》(1918,图2-68) 是雷洛夫的代表作。这幅画象征地表现俄罗斯人进入新时代后的欢乐。他们的心情舒畅,以浪漫主义心态接受大自然的一切。

秋日。天高气爽、微风煦煦。太阳尚未升起,但已把光线投到水面上。蔚蓝的天空上飘着朵朵白云,一群天鹅列队在空中翱翔。他们飞往故乡,把朵朵白云留在身后。海中有一个孤岛,岛上的群山覆盖着积雪。一艘船扬起风帆航行在冰凉的、波浪翻滚的海面上,它仿佛要去迎接即将升起的朝阳,又好像在给天上的天鹅引路……

这是一幅寓意风景画。画面的地平线压得很低,天空占据画面的4/5,这种处理让人感到大自然的辽阔、自由;画作的色彩以蓝色为主,并根据需要变化各种色调,完全符合画作的命题,令人看后心旷神怡。这幅画被誉为第一幅苏维埃风景画。

《绿色的喧嚣》(1904)是画家用了2年时间,在观察故乡维亚特卡和彼得堡郊外风景的印象基础上在画室里完成的。这幅画以绿色为基调,象征生命的不断更新。绿色还能让人勃发一种愉快、欢乐的感情。背景的蓝天白云构成一片亮色,给予人希望和对未来生活的信心,表现出画家对自然景色的浪漫主义感受。

《绿色的喧嚣》和《辽阔的蔚蓝》这两幅风景画以浪漫主义风格和对生活的信心载入20世纪俄罗斯风景画的史册。

H.克雷莫夫(1884-1958) 是20世纪著名的俄罗斯风景画家之一。他出生在莫斯科,父亲П.克雷莫夫曾是巡回展览派画家。1904年,克雷莫夫进入莫斯科绘画雕塑建筑学校,师从B.谢罗夫和K.科罗文。他早期的风景画《积雪覆盖的屋顶》(1906)、《在阳光下》(1906)、《春雨之后》(1908)、《黄色草棚》(1909)、《林中月夜》(1911)、《傍晚》(1914)、《早晨》(1916)具有象征主义和印象主义绘画的特征,同时也可以使人感到他受到画家A.库因吉、K.索莫夫和H.萨普诺夫等现实主义风景画家的影响。

① 确切地说,他生在母亲乘车去维亚特卡的半路上。

20—50年代，克雷莫夫的绘画创作回归19世纪俄罗斯现实主义绘画传统，他继承波列诺夫、列维坦的风景画风格，创作了一批现实主义的风景画杰作。其中主要有《夏天的农村》（1921）、《俄罗斯乡村》（1925）、《夏日风景》（1926）、《兹维尼哥罗德的傍晚》（1927）、《磨坊》（1927）、《塔鲁萨的小屋》（1930）、《冬天》（1933）、《黄昏之前》（1935）、《莫斯科高尔基公园的早晨》（1937）、《傍晚》（1939）、《村头》（1952）等。

《磨坊》（1927，图2-69）是画家在20年代后半叶创作的一幅风景画，画的是乡村磨坊水注入小河的景色。

几棵郁郁葱葱的大树，树叶在微风轻拂下沙沙作响；小河流水潺潺，带走磨坊流出的下水。河面上映着蓝天、白云、树木，画面真实，让人如临其境。在一片浓绿的树荫下，有几座简易的农舍，画面右角的河边还坐着一个人。若不注意很难发现他，因为人物不是这幅画描绘的主要对象。然而，这个人和几间农舍在画面上出现，给冷调的景色增添了活力，带来暖意，起着画龙点睛的作用。

乍看上去，这幅画的线条模糊、粗犷，色彩单调、沉重，可仔细观看便可以发现，画面上仅绿色就有深浅不同的多种色调，并且绿色的深浅过渡自然，分不出相互衔接和渗透的痕迹，显示出画家色调处理的高超技巧，也是他的色调理论的具体体现。

图2-69　H.克雷莫夫：《磨坊》（1927）

"管中窥豹，可见一斑。"从克雷莫夫的《磨坊》这幅画可以发现，他的风景画不以色彩的绚丽取胜，而注重色彩的光线力量。克雷莫夫的风景画的魅力不在于色彩，而在于画作的"总色调"，因为色调是绘画的本质。还有一点是，克雷莫夫认为，风景画要用自然风景激发人的感情。观看克雷莫夫的风景画，仿佛能够感受到花草的香味、春风的拂面、夏日的炎热、晚秋的凉意和冬日的寒气……

卫国战争期间，不少俄罗斯画家以抒情的画笔描绘美丽的俄罗斯大自然风光，把自己对祖国的热爱倾注到风景画中。H.罗马金的组画《伏尔加河-俄罗斯河》（1944—1945）就是这个时期最有代表性的风景画之一。卫国战争后，和平生活

图2-70　C.格拉西莫夫：《冰雪消融》（1945）

为风景画创作提供了极大的空间和可能。许多风景画家扩大了风景画的类型和形象的范围，推出一大批新的风景画。如，A.梅利尼科夫的《在和平的田野上》（1949）、C.格拉西莫夫的《冰雪消融》（1945，图2-70）、《白桦树》（1947）、《春天》（1954）、《盛开的丁香》（1955）、《冬天》（1959）、《小河景色》（1959）、B.梅什科夫的《乌拉尔的故事》（1949）、《卡马河》（1950）、《广袤的卡马河》（1950）、Г.尼斯基的《克利亚基马河的傍晚》（1946）、《白俄罗斯景色》（1947）、《在海港上》（1949）、《虹》（1950）、《莫斯科郊外的二月》（1957，图2-71）、《北方的港口》（1956—1957）、《冬天。白雪茫茫》（20世纪50—60年代）、《在远东》（1963）、《朋

友的墓地》（1963-1964）、H.罗马金的《最后一束光》（1945）、《初开的鲜花》（1956）、《银河》（1965-1969）、《不冻的小河》（1969）、《被水淹的树林》（1970）、E.兹维利科夫的《在林边》（1974），等等。

20世纪最后30年，A.格利采（1914-1998）的风景画创作成绩尤为显著。他出生在彼得格勒，曾经在列宁格勒绘画雕塑建筑学院学习，后来成为莫斯科苏里科夫艺术学院的教授。格利采创作了《明媚的春日》（1974）、《河水泛滥的奥卡河》（1974）、《五月晴朗的一天》（1977）、《老公园的秋天》（1980）、《在春天的树林里》（1980）、《白嘴鸦巢。春天》（1980）、**《幽静的春晚》（1980，图2-72）**、《浮冰》（1983）、《小雨过后》（1983）、《春节时光》（1984-1990）等多幅风景画。1978年，他因组画《奥卡河的春日》（1978）、《五月。春日暖洋洋》《春日黄昏。谷地》《五月的傍晚》《春天的月夜》《杂草丛生的公园》获得苏联国家奖金。格利采的风景画继承了19世纪俄罗斯风景画的传统，画面朴实，技法精湛，线条富有诗意，能引起人的诸多联想。

老画家Д.日林斯基在晚年的绘画创作势头有增无减，创作了《男孩与大山》（1972）、《星期天》（1973）、《白马》（1976）、《冬天》（1980）、《林中路》（1984）、《老屋子》（2006）等风景画。此外，A.特卡切夫、И.奥尔洛夫、Б.谢尔巴科夫等画家也推出自己的风景画力作①。这些画家创作的当代风景画，既是对俄罗斯

图2-71　Г.尼斯基：《莫斯科郊外的二月》（1957）

图2-72　A.格利采：《幽静的春晚》（1980）

风景画传统的继承，又融入当代俄罗斯人对自然风景的认识和理解，加强了风景画中人物的角色，体现出当代俄罗斯风景画的哲理内涵以及人与自然和谐的生态关系。

М.阿巴库莫夫的《飞走了》（2002）、《下着金色小雨》（2003）、Д.日林斯基的《老屋子》（2006）、Г.索茨科夫的《伏尔加河畔的松树》（2003）、В.斯特拉霍夫的《托季马的流冰》（2005）等一批风景画的出现，为俄罗斯绘画增添了新的内容和色彩，表明俄罗斯风景画体裁在21世纪的继续发展。

第五节　历史题材和福音书题材绘画

历史题材绘画是俄罗斯画家对世界和俄罗斯的一些重大历史事件的描绘和阐释，表现

① 如，А.特卡切夫和С.特卡切夫兄弟的《婚礼》（1972）、《酷热的一天》（1995）、И.奥尔洛夫的《夏天的傍晚》（1973）、П.奥索夫斯基的《金色的小船》（1974）、И.波波夫的《初雪》（1971）、М.塔巴卡的《树林之晨》（1971）、М.莱斯的《傍晚暮色》（1975）、Н.涅捷罗夫的《阿尔巴特大街》（1977）、Т.温特的《某公园风景》（1975）、《瞬间》（1977）、В.西多罗夫的《我静静的祖国》（1985）、Б.谢尔科夫的《伏尔加在流淌》（1982）、《伏尔加河的傍晚》（1995-1997）、В.梅什科夫的《湖与岛》（1992）、Е.罗马什科的《夏天》（1997）、Н.特列季亚科夫的《伟大的罗斯托夫之冬》（1997）、Н.阿诺欣的《逝去的罗斯》（1998）、И.拉平的《十月末》（1997）、М.阿巴库莫夫的《圣地》（1992），等等。

画家对历史发展的兴趣以及对人民在历史发展中所起作用的理解。此外,《福音书》的形象、故事、情节和契机为俄罗斯历史画家提供创作的题材,并渗透到俄罗斯绘画的艺术世界之中。19世纪画家克拉姆斯柯伊曾经说过:"福音书故事不管其历史的可信度如何,都是真实的、人类所经历的心理过程的纪念碑。"①有些俄罗斯画家是从福音书题材开始自己的绘画创作,这种题材绘画②在他们的创作中占有重要的地位。此外,古代神话故事和俄罗斯童话也是一些俄罗斯画家绘画创作③的源泉之一。

18世纪下半叶,在俄罗斯出现了一些历史题材绘画,由于这种绘画符合18世纪古典主义的艺术精神,所以很快成为绘画中的"阳春白雪"并占据了重要地位。А.洛欣科、И.阿基莫夫、П.索科洛夫、Г.乌戈柳莫夫等人是最早一批以历史事件为题材的俄罗斯画家。其中А.洛欣科是最杰出的代表,被誉为俄罗斯历史绘画的奠基人。

А.洛欣科(1737-1773)出生在俄罗斯的古城格鲁霍夫的一个商人家庭。他最初向农奴画家И.阿尔古诺夫学习绘画,后入彼得堡艺术院,半年后就被派往巴黎深造,后又去意大利学习。留学回到俄罗斯后在艺术院任教,1772年被任命为该院院长。

洛欣科的画作数量不多,主要有福音书题材的画作《成功的捕作》(1762)、《亚伯拉罕的祭品》(1765),古希腊罗马神话题材的画作《该隐》(1768)、《亚伯》(1768)、《宙斯和忒提斯》(1769)、《赫克托尔与安德洛玛刻的告别》(1773)和历史题材的画作《弗拉基米尔与罗格涅达》(1770)等。这些画作反映画家洛欣科对福音书、神话故事和俄罗斯历史的理解,也显示出他的古典主义绘画的艺术功力和表现力。

图2-73 А.洛欣科:《弗拉基米尔与罗格涅达》(1770)

《弗拉基米尔与罗格涅达》(1770,图2-73)是洛欣科根据基辅罗斯时期的一个历史

① 转引自М.皮斯曼尼克主编的《文化史中的宗教》,莫斯科,文化与体育出版社,1998年,第343页。
② 如,А.洛欣科的《成功的捕作》(1762)、《亚伯拉罕的祭品》(1765)、《该隐》(1768)、《亚伯》(1768)、К.布留洛夫的《基督受难》(19世纪40年代)、А.伊万诺夫的《约瑟在给法老的王子们解梦》(1827)、《基督来到人间》(1837-1858)、《抹大拉见到基督》(1835)、Н.格的《最后的晚餐》(1863)、《基督在客西马尼园》(1869-1880)、《何谓真理?基督和彼拉多》(1890)、В.克拉姆斯柯伊的《荒原上的基督》(1872)、Н.科谢廖夫的《请撤去酒杯》(1891)、《犹大之吻》(1890)、《基督被带到彼拉多前》(1893)、《基督下葬》(1894)、《基督入棺》(1894)、《基督复活》(1896)、Г.谢米拉茨基的《基督在马尔法和玛利亚那里》(1886)、《女罪人》(1873)、В.波列诺夫的《基督和女罪人》(1888)、《睚鲁的女儿复活》(1871)、А.利亚布什金的《治愈两个盲人》(1888)、В.苏里科夫的《慈善的撒玛利亚人》(1874)、《希律把施洗约翰的头拿给希罗底》(1872)、Ф.布鲁尼的《洗脚》(1841)、《最后的晚餐》(1848-1849)、《请撤去酒杯》(1834-1836)等。俄罗斯画家们通过塑造基督形象以及对基督业绩的描绘,表现他们对福音书思想、人物和情节的理解以及他们的各具特色的艺术阐释。
③ 如,А.洛欣科的《宙斯和忒提斯》(1769)、《赫克托尔与安德洛玛刻的告别》(1773)、И.阿基莫夫的《普罗米修斯遵照密涅瓦的旨意制作雕像》(1775)、П.索科洛夫的《维纳斯与阿多尼斯》(1782)、《代达罗斯给伊卡洛斯制作双翼》(1777)、К.布留洛夫的《观看水中自己身影的那喀索斯》(1819)、А.伊凡诺夫的《普里阿普斯请求阿喀琉斯归还赫克托耳的遗体》(1824)、Н.格的《阿喀琉斯为帕特罗克斯痛哭》(1855)、Г.乌戈柳莫夫的《俄罗斯勇士杨·乌斯马尔检验自己的力量》(1796或1797)、瓦斯涅佐夫的《三勇士》(1881-1898)、《阿廖奴什卡》(1881)、И.克拉姆斯柯伊的《女水妖》(1871)等画作就是基于古希腊罗马神话故事和俄罗斯童话故事的情节和素材创作的。

事件①创作的。

波洛伏齐人是居住在基辅罗斯南部的游牧民族，他们经常进犯基辅罗斯。为了消除南部疆域的隐患，基辅罗斯大公弗拉基米尔于公元978年出征讨伐波洛伏齐人并击溃了罗格沃尔特大公的军队。之后，他把罗格沃尔特的女儿罗格涅达霸占为妻。

洛欣科的这幅画不是表现弗拉基米尔如何霸占罗格涅达为妻，而是描绘弗拉基米尔向罗格涅达求婚的情景。画面上，弗拉基米尔大公刚刚攻下波洛伏齐人的都城，他带着部下闯入罗格涅达的闺房。弗拉基米尔的左手抓起罗格涅达的一只手，右手放在胸前，弯下腰诚恳地向罗格涅达求婚。弗拉基米尔是胜利者，罗格涅达是女俘，他想霸占罗格涅达为妻根本不需要求婚。因此，这幅画并不是真实地描绘历史，而完全是画家洛欣科凭着自己的浪漫主义想象对历史事件做出的一种艺术阐释。对这个场面也有另外一种解释，说弗拉基米尔不是向罗格涅达求婚，而以忏悔者的姿态出现，仿佛在向罗格涅达忏悔自己杀死她的父亲及全家人的罪行……

在罗格涅达眼中，弗拉基米尔是她的不共戴天的敌人，根本不想见他，更不用说嫁给他。没料到弗拉基米尔突然闯进了她的闺房……她坐在那里，头猛地扭到一边。她知道自己的反抗无济于事，只能显出一副无奈的、逆来顺受的表情。

弗拉基米尔身后的两位将军为他保镖，他们威武地站在那里，随时准备用武力为自己的主子效忠；画面右下角跪坐的是罗格涅达的使女。她的表情和内心活动更为复杂，与其说她为自己女主人的命运感到悲伤，莫如说她更多是在考虑自己的将来。"树倒猢狲散"，罗格涅达公主的命运尚且如此，那她的未来就更可想而知。总之，画面上人物的神态、表情各不相同，表现出每个人的内心活动。

从现代人的审美来看，这幅画上的人物表情和姿态有些夸张和戏剧化，色彩的运用也不大成熟，但这毕竟是第一幅描绘俄罗斯历史事件的画作，开启了俄罗斯历史题材绘画的先河。

19世纪，画家A. 布留洛夫、伊凡诺夫、Ф. 布鲁尼和A. 叶戈罗夫等人继承洛欣科开创的俄罗斯历史题材绘画传统，创作了一些具有悲剧性的历史题材画作。

K. 布留洛夫（1799-1852）是19世纪著名的俄罗斯画家，也是一位具有世界声誉的俄罗斯绘画大师。他的绘画体裁多种多样，集风景画家、风俗画家、肖像画家、历史题材画家身份于一身，取得了杰出的绘画成就，被同时代人称为"伟大的卡尔"。

布留洛夫从小热爱绘画艺术，10岁便与自己的哥哥一起去学校学画，师从著名的学院派画家A. 伊凡诺夫，并成为班上的高才生。彼得堡艺术院毕业后，1822年布留洛夫去罗马深造，1835年回国到艺术院任教。布留洛夫善于吸收古典主义绘画艺术的积极因素，同时接受浪漫主义文学的影响，追求生活的真、善、美，努力完善自己的绘画语言和艺术，为19世纪俄罗斯绘画艺术的发展做出了重大贡献。

布留洛夫的绘画技巧在早期的一些画作里已经显示出来。他画的人物栩栩如生，生机勃勃；画作的色彩斑斓，抒情明快，使人很容易联想到普希金的早期抒情诗的情调。布留洛夫的画作与诗人普希金描写友谊、幸福、爱情的诗作相呼应，真实地表现和反映出生活和自然的本来面貌。

布留洛夫还创作了不少描绘东方民族生活的风俗画。1849年，他根据普希金的长诗《巴赫奇萨拉伊喷泉》创作了同名画作。《巴赫奇萨拉伊喷泉》这幅画的结构严谨，形象

① 据说，基辅大公弗拉基米尔曾经派使者向波洛伏齐大公罗格沃尔特的女儿罗格涅达（960-1000）求婚，但遭到拒绝。后来，弗拉基米尔用武力打败了波洛伏齐大公罗格沃尔特，把后者的全家斩尽杀绝，又把罗格涅达霸占为妻。罗格涅达十分憎恨弗拉基米尔，但与他生了7个孩子。其中的一个孩子就是雅罗斯拉夫（但也有传说罗格涅达不是雅罗斯拉夫的母亲）。罗格涅达为给自己父亲报仇，曾谋杀弗拉基米尔未遂，弗拉基米尔把她流放到波洛伏齐荒原。罗斯受洗后，罗格涅达去了修道院，改名为阿纳斯达西娅并死于修道院中。

鲜明，色彩浓重，营造出一种东方神话的意境，但人物却洋溢着现实生活的气息。有人认为这幅画与普希金的长诗《巴赫奇萨拉伊喷泉》、格林卡的歌剧《鲁斯兰与柳德米拉》有许多相同的东西。布留洛夫的油画《巴赫奇萨拉伊喷泉》是画入诗，普希金的诗作《巴赫奇萨拉伊喷泉》是诗入画，而格林卡的歌剧《鲁斯兰与柳德米拉》是诗画并茂。

布留洛夫喜爱历史，尤其关注一些悲剧性的历史事件，如维苏威火山喷发毁掉的庞贝城、盖萨里克攻陷罗马、波兰国王围攻普斯科夫城①，等等。他的历史题材画的情节往往与人物的悲剧冲突、事件的悲剧性联系在一起。因此，描绘意大利庞贝城②被毁的画作自然就要描绘人们的悲剧以及他们在灾难面前的表现。

为创作这幅画，布留洛夫认真地研究了意大利古城的考古挖掘，研读了古罗马作家小普林尼（约61/62-114）致古罗马历史学家塔西佗（公元58-117）的信件，还亲自观看了庞贝城遗址，之后才开始构思画作《庞贝城末日》，于1833年将之完成。

《庞贝城末日》③（1830-1833，图2-74）是一幅浪漫主义画作。布留洛夫基于真实的历史事件，充分发挥自己的艺术想象，描绘庞贝城被毁那天的可怕景象：天空火红，黑烟翻滚，电闪雷鸣，烟浪阵阵，地动山摇。庞贝城的建筑物被毁，神像纷纷倒塌，全城居民都成为火山喷发的牺牲品，仿佛世界的末日到来……

图2-74　K.布留洛夫：《庞贝城末日》（1830-1833）

这是一次全民的灾难，也是一次生与死的考验。在面对死亡的灾难面前，每个人都要做出自己的反应和选择。出于对高尚人性和完美人格的信仰，布留洛夫的画作没有表现人们的张皇失措、怨天尤人，也没有描绘他们祈求他人的拯救和自私的逃亡，而绘出一场展现人们的完美道德、互助互救、战胜灾难的动人场面。

画面上，没有人考虑个人的安危，而是尽力去拯救父母、孩子和身边的人。面对死亡，他们没有恐惧，每个人依然保持自己的人体之美，甚至展示出雕塑般的形态，这种身体形态让人仿佛感到一种音乐的韵律。创作这幅画作时，布留洛夫相信庞贝城被毁只是一个暂时的悲剧，他对人类最终会战胜自然灾害充满信心：画面中心，一位已经死去的年轻母亲躺在地上，她身边的婴儿爬过去抚摸着她的胸口，这寓意火山喷发的灾难不能夺去所有人的生命，生命在这个婴儿身上将得到延续。

这幅画遵照古典主义绘画的结构布局，但又大胆地加入浪漫主义的想象。画面上的景物和人物具有明显的浮雕感：建筑物置于红色火光的背景之前，使之突出；但更加突出的是占据主要位置的三组人物。人物形象犹如一尊尊栩栩如生的雕像，营造出庞贝城被毁灭时的一种悲壮的气氛。这样一来，悲剧性的历史事件获得了浪漫的神话色彩，体现出一种现实生活的场景。这表现出画家布留洛夫对悲剧性历史事件的思考和对整个人类命运的关注。

1834年，《庞贝城末日》曾在意大利的米兰展出，1836年运回俄罗斯。这幅画获得了许多艺术评论家的称赞，认为它标志着俄罗斯绘画艺术的真正开始。1834年，诗人普希金

① 如，画作《波兰国王斯特凡·巴托里在1581年围攻普斯科夫》（1839-1843）、《盖萨里克攻陷罗马》（1836）、《庞贝城末日》（1830-1833）等。
② 庞贝城是意大利的一座古城，建于公元前6世纪。公元79年8月24日，庞贝城附近的维苏威火山突然爆发，熔浆射出千米之外，庞贝城毁于一旦。
③ 这幅画的尺寸为651厘米×456厘米。

曾经用诗句描绘了这幅画：

维苏威火山爆发喷出滚滚的浓烟，
火焰就像战斗的旗帜，迎风招展。
天摇地动，从摇摇欲坠的圆柱上，
偶像纷纷倒落在地！惊恐的人们
男女老少，头顶烧得通红的灰烬，
冒着飞沙走石，成群结队地逃亡。

A. 伊万诺夫（1808-1858）是19世纪上半叶的俄罗斯历史题材画家。他的父亲安德列·伊万诺夫①是他的启蒙老师，小伊凡诺夫在父亲的指导下学画，他年轻时接受了社会的先进思想，也目睹了十二月党人的英雄事迹。十二月党人起义被镇压在他的思想上引起了极大的震动。后来，伊凡诺夫进了彼得堡艺术院，专攻历史题材绘画。他曾经为沙皇尼古拉一世画过肖像，但沙皇很不满意。他与十二月党人的频繁交往引起官方和学校的不满，于是打算把他送到沙俄驻中国的使团工作，后来由于友人的帮助他才得以去了意大利深造。

伊万诺夫一生都在研究基督学说，翻阅了大量书籍，希望用自己的绘画塑造基督形象。后来，他以基督及其一生为题材创作了许多画作，如《基督来到人间》（1837-1857）、《抹大拉见到基督》（1835）、《约瑟的兄弟们在便雅悯口袋里搜出酒杯》（1831-1833）、《基督在橄榄山上进行的关于第二次降临的布道》（19世纪40年代）、《在水上走》（1850）、《以主为大的女子们》（19世纪50年代）、《基督和尼哥底母》（19世纪50年代）、《玛利亚拜访以利沙伯》（19世纪50年代）、《天使长加百利让撒迦利亚变哑》（创作年代不详）等。《基督来到人间》和《抹大拉见到基督》是其中的两幅代表性的画作。

《基督来到人间》是巨幅画作②。这幅画他画了近20年，但仍未完成。为了创作这幅画，伊凡诺夫延迟了回国，国内的奖学金没有了，慈善家的资助对于伊凡诺夫是杯水车薪，因此他饱经饥寒，过着节衣缩食的生活③。但是，伊凡诺夫坚持这幅画的创作，表现出他对绘画事业的虔诚。

在意大利，伊凡诺夫不求财富，不求功名，把自己的全部时间和精力都用于绘画创作。1858年，伊凡诺夫把画作《基督来到人间》运回俄罗斯，他也回到彼得堡，不久便因霍乱离开人世。

《基督来到人间》（1837-1857，图2-75）是画家基于《福音书》故事情节创作的，描绘基督第一次降临人间的情景。伊万诺夫很早就对基督来到人间的故事感兴趣，认为一个

① A. 伊万诺夫（1775-1848）是个孤儿。他1782年进艺术院，师从画家乌格柳莫夫，专攻历史题材画。主要的作品有《一个基辅青年的功绩》《扬·乌斯马尔》等。他因创作《一个基辅青年的功绩》引起沙皇政府的不满，被迫离开了皇家艺术院，最后，在反动势力的迫害下苦闷而孤独地死去。
② 750厘米×540厘米。
③ 得知历史画家伊凡诺夫在意大利的生活困境，19世纪作家果戈理曾给M. Ю.维耶利戈斯基伯爵写过一封信，他写道："我给您写信要谈谈伊万诺夫的事。这个人的不可揣测的命运是怎么啦！他的事终于到了要向众人解释的地步。大家深信，他如今创作的那幅画是个空前绝后的作品，人们都同情这位画家，从各个方面周旋，想办法给他筹集资金让他把那幅画完成，别让画家因创作它而饿死，我说'别让画家饿死'这句话是真的，可直到如今彼得堡方面杳无消息。……伊凡诺夫走自己的路，不妨碍任何人。他并不谋求教授的职位和追求日常生活的利益，他简直一无所求，除自己的工作外，世上余下的一切对于他早已没有任何的诱惑。他申请给自己一份极其微薄的薪水，只希望得到一个初学绘画的学生的那点钱，而不是要求发给他一份绘画大师的薪水，虽然那是创作迄今为止谁都不敢创作的、如此恢宏的那幅画的作者应得的。然而，尽管大家张罗了一番，但就连众人想方设法给他争取的这点可怜的薪水他都没有得到。那就随您的便吧，我认为这一切是天意，天意让伊凡诺夫去忍耐、受苦、去忍受一切，我不能将之归咎于任何别的东西上去。"（果戈理：《与友人书简选》，任光宣译，合肥，安徽文艺出版社，1999年，第159页）

人就应当像基督那样，肩负起改变人类命运的伟大使命。但是，基督第一次降临人间很难用画作表现，这要求画家表现人们对自由的渴望和寻找真理的愿望。伊凡诺夫知难而进，为创作这幅画作了大量的准备工作：他阅读了《圣经》和有关历史文献，研究了从古希腊罗马到文艺复兴时代的西欧绘画创作，还去巴勒斯坦做过实地考察，最后才拿起画笔做了一次大胆的试验，他想用这幅画把福音书故事与人类的现实生活、精神与物质、基督教与人的感受结合在一起。

图2-75　A.伊凡诺夫：《基督来到人间》（1837-1857）

首先，伊凡诺夫要解决画作《基督来到人间》的外景问题。历史画家通常不大注意画作的外景，但伊凡诺夫是一个例外。为了使画作上的风景符合《福音书》描写的景色，他去了意大利的庞廷沼泽和荒原，研究过那里的每一片树叶、每一块石子，并且把罗马四周的所有荒野都绘制在草图上。之后他在诸多草图的基础上勾画出《基督来到人间》的风景，让一些意大利风景画大师都对画作的外景赞叹不已。

其次，在创作这幅画时，伊凡诺夫考虑：基督应出现在什么地方？人们在哪里等待基督的来临？最后，他决定让基督出现在约旦河岸边的巴勒斯坦荒原上。伊凡诺夫认为，基督来到人间是一个庄严而神圣的时刻，为了描绘这个时刻，需要画一批人对待基督来到人间的不同表情和态度，还要画出各种人物的内心活动。为此，伊万诺夫画了80多张草图，上百个画面局部，几千个素描，画作上每个人物形象都是上百个原型人物的集成。此外，伊凡诺夫为了这幅画还画了许多裸男肖像。1833年他完成了草图，1837年基本完成了画作。

《基督来到人间》的前景是一帮聚集在约旦河边的犹太人。中间的站立者是先知约翰，他的位置十分醒目，是整个构图的中心。约翰身披一件羊羔皮斗篷，手拿牧羊铲，他告知人们基督即将到来并号召人们先去约旦河里洗净身体，进行道德的净化。

一些人已经下过河，上岸后尚未穿好衣服，赤身裸体站着或坐在岸边。有的人正从河里爬上岸来，还有人在河里，也有的人根本没有下河的意思……总之，听了先知约翰的号召后，人们做出不同的反应通过他们的面部表情和身体动作表现出来：有的相信，有的怀疑，有的希望，有的失望。

约翰身后站着的那位满头棕发的人虔诚地相信约翰，他凝视屏气，生怕漏听了先知的每句话并且以期待、兴奋的目光盼着基督到来。他同时还挥手示意，让后边的人静下来等待那个庄严的时刻。这个人物形象表达出受奴役的人们对自由的渴望和向往。约翰身前有一位头戴草帽身穿蓝衣的人①，画面右半部有个身穿棕红色衣服的人②，还有两位骑马而来的人，他们渴望的目光也表明，他们坚信基督的到来会给他们的生活带来希望。但是，在人群中也有人对约翰的话表示怀疑。如，约翰身后的那位身穿蓝袍者，还有靠近基督右边那个蓄着白胡子的老人。他俩的脸部表情（蓄着白胡子的老人甚至转身背对基督）反映出他们内心的怀疑和对基督来到人间的冷漠，他们满腹狐疑地想："在拿撒勒人中是不可能出现救世主的。"

画面左角的那位挂着木杖的老头以及刚从河里爬出来的小男孩已经下河洗过澡，这时正满怀希望地眺望远方。背对画面的地上坐着一位赤身裸体、头发花白的男子，他刚在河

① 这个形象的原型是画家本人。
② 这个形象的原型是作家果戈理。

里洗过澡，此刻坐在岸边休息，他的仆人准备把衣服递给他。他这样做与其说是出于信仰，莫如说是出于谨慎。他是个富贾，希望基督到来给他带来财源滚滚的好运。

这时候，基督在远处出现了。他从宁静而神奇的远处迈着轻盈而坚定的步伐来到人间。这个时刻正是画家伊凡诺夫要表现的。先知约翰用右手指着救主基督，说："看哪，神的羔羊①，除去世上罪孽的。"听了约翰的这句话，在场的绝大多数人的目光投到约翰所指的那个人身上，玩味和思考约翰说的那句话的涵义，这个人怎么能除去世上的罪孽。

这幅画的构图很有特色：基督本是画作中的重要人物，但他的形象尺寸最小，头上也没戴灵光圈，完全是个凡人形象。伊万诺夫打破了古典主义绘画把中心人物画得很大、摆到中央位置的传统，赋予这个人物一种浮雕感和现实感。伊凡诺夫这样画基督，就是想表明基督不是神，而是人，正是这个貌似普通人的基督能给人们带来希望和幸福。

《基督来到人间》表现人类的历史命运和人们对自己未来的期望，是一幅超越时代的画作。同时代人对这幅画的评价很高。19世纪作家果戈理认为这幅画"是一个空前绝后的作品"，他还号召人们学习画家伊凡诺夫："应当像伊凡诺夫那样，拒绝人生的一切诱惑；应当像伊凡诺夫那样，努力学习并认为自己一辈子都是学生；应当像伊凡诺夫那样，在一切方面克制自己……应当像伊凡诺夫那样，当一切财源断绝后，穿起一件普通的棉绒上衣，对各种空洞的礼节嗤之以鼻；应当像伊凡诺夫那样，能够忍受一切，并具备高尚的、温情的内心修养，对一切事物具有高度的敏感，同时又能经受住一切痛苦和失败……"②

画家列宾说《基督来到人间》这幅画让每个俄罗斯人感到亲切。克拉姆斯柯伊认为伊万诺夫是"拉菲尔的最后一位神圣而伟大的子孙"，并且预言伊万诺夫的这幅画的历史意义将会与日俱增。

《抹大拉见到基督》③（1835，图2-76）是伊凡诺夫的另一幅福音书题材的画作，描绘的是关于抹大拉城玛利亚的故事④。玛利亚来自靠近加利利海的抹大拉城，她的名字由此而来。抹大拉原本是个妓女，曾被7个魔鬼缠身，生活淫荡，臭名远扬。基督把魔鬼从她身上赶走，她从此后从良并感激基督，成为虔诚的基督徒，并跟随基督走完了自己的整个尘世生活。基督受难时她在场，与基督的母亲站在一起，还是基督下葬的目击者之一。安息日之后，抹大拉与其他几位信徒买了香膏，去到基督坟头，准备给棺材里的基督涂香膏，但却不见基督的遗体。抹大拉站在那里久久地哭泣。这时有两个白衣天使告诉她基督复活了。抹大拉立刻前去迎接复活的基督。画作《抹大拉见到基督》表现的就是这个情节：

黎明时分，客西马尼园里一片漆黑。在前景一片空地上，是刚复活的基督和抹大拉的玛利亚。抹大拉身穿棕色长袍，单腿跪在那里。她的身体前倾，激动地伸出双手想去抚摸基督，以表达自己见到基督复活的惊喜。由于她跪着，脖子上围的长纱巾和身穿的红色长袍下摆已拿拉到地上。基督站在画面右边，他身披一件米色长袍，裸露着半个上

图2-76　A.伊凡诺夫：《抹大拉见到基督》（1835）

① "神的羔羊"就是指基督。
② 果戈理：《与友人书简选》，任光宣译，合肥，安徽文艺出版社，1999年，第168页。
③ 伊凡诺夫因这幅画获得了彼得堡艺术院院士称号并被获准继续待在意大利作画。
④ 见《马太福音》第27章第55-61节；《马可福音》第16章第9-11节；《约翰福音》第19章第25节，第20章第11-17节；《路加福音》第24章第10节。

身，大概复活后他还没来得及把衣服穿好。基督神态严肃，坚定地挥动着右手，示意抹大拉别靠近他。因为他还没有去见圣父。基督的双脚赤裸着，他是在行走中呼唤抹大拉的。基督复活后对抹大拉说的第一句话是："女人！你哭什么？你在寻找谁？"起初，抹大拉并没有认出主来，或是因为她的眼睛充满泪水，或是因她在坟里没找到基督而伤心过度。她起初以为是一位看园人在对她说话。当基督用温和的声音叫了一声"玛利亚"之后，抹大拉才分辨出来这是主在对她说话。这时抹大拉激动万分，感激地跪在基督脚下，高兴地喊了一声："拉波尼！"这时候，主把手一挥对她说："不要摸我，因我还没有上天去见我父。你往我弟兄那里去，告诉他们：我要升天去见我父，也是你们的父；见我的上帝，也是你们的上帝。"

抹大拉的面部神态和她的跪姿，表现了她对基督复活的惊喜和对基督的虔诚。抹大拉的虔诚获得了回报，她是第一个看到基督复活、第一个听到主的吩咐并把这个消息告诉主的众弟子的女人。

《抹大拉见到基督》这幅画以古典主义绘画风格描绘了基督复活的故事并且塑造出马大拉这位虔诚的基督徒形象。

19世纪下半叶，以H.格、B.苏里科夫、И.列宾等人为代表的巡回展览派画家把历史题材绘画当成干预现实生活的武器，现实主义地描绘俄罗斯历史的一些重大事件和人物，注意刻画历史人物的心理活动，反映他们对待历史事件和历史人物的民主主义立场，表现他们对历史的严肃思考和对现实生活的关照，把俄罗斯历史题材绘画水平提到一个新的高度。巡回展览派画家H.格、И.克拉姆斯柯伊、B.波列诺夫等人的福音书题材绘画也取得了很高的成就。B.瓦斯涅佐夫主要从事俄罗斯民间童话故事题材绘画创作，但也把一些历史题材的画作留给后人。

H.格（1831-1894）继承了画家布留洛夫和伊凡诺夫的历史题材画家和福音书题材绘画传统，成为俄罗斯绘画的心理悲剧体裁代表人物之一。他创作了《所罗门王的判断》（1854）、《从基督下葬的地方归来》（1859）、《最后的晚餐》（1863）、《拉撒路的妹妹玛利亚迎接基督进家》（1864）、《基督复活的消息》（1866）、《基督被带到亚那面前》（1868）、《在客西马尼花园》（1869-1880）、《基督和尼哥底母》（1889）、《何为真理》（1890）、《良知（犹大）》（1891）、《基督受难》（1892）、《各各他》（1893）、《基督与强盗》（1893）等画作，大大丰富了福音书题材绘画的内容和表现方法，开启了对福音书艺术阐释的新时期。

H.格出生在沃罗涅日的一个地主家庭。他的曾祖父是法国人，故他身上带有法国人的血统。格的幼年是在农村度过的。中学毕业后，他先后在基辅大学和彼得堡大学学习数学，但是他对绘画的爱好胜过了数学，最终进入彼得堡艺术院学习绘画。格以金质奖章毕业并获得公费留学意大利的资格，在意大利罗马继续深造。

图2-77 H.格：《最后的晚餐》（1863）

《最后的晚餐》（**1863，图2-77**）是H.格的一幅名作。画家选取了已被许多画家多次描绘和表现的一个福音书情节（即基督说有人出卖了他的那个时刻），表现两种对立的思想以及爱与恨、希望与绝望、信任与背叛的冲突和斗争。

达·芬奇和其他一些画家描绘福音书的这个情节时，犹大坐在基督及众弟子中间，因此，当基督说有人出卖了他这句话后，众弟子开始猜测是谁出卖了师父并且对这种不义行

为感到义愤填膺。然而，画家格的《最后的晚餐》对这个圣经情节的阐述与画家达·芬奇的阐释不同，犹大不是坐在基督及众弟子中间，而"跳出来"，离开基督和众弟子而站到另一边，决心与基督"分道扬镳"。这样一来，犹大的叛徒形象昭然若揭。

在一个狭窄而幽暗的房间里，蓝色的夜光透过窄小的窗户照进屋内。基督和弟子们坐在画面左边，夜光洒在他们身上，构成画面的亮色。犹大背对他们而立，处在一片暗影中。画家这样的构图是一种创新，突出犹大与基督之间冲突的公开性，两种力量的矛盾和对立一目了然。

基督的一只手托着头陷入沉思，已预料到自己将被处死的命运。几个弟子吃惊地看着犹大，心想在他们之间怎么会出现这个叛徒？彼得困惑不解地盯着犹大的背影，约翰猛地站起来要拽住犹大……犹大背对众人，低着头，面部表情模糊不清。他想一走了之，可走投无路，等待他的只有世人的咒骂和痛恨。

这幅画没有转达福音书故事的全部内容，只是基于故事的情节告诉人们，什么是真正的道德伦理的价值。

谁代表真理？谁是真理的化身？这是《福音书》中基督与罗马总督彼拉多争执不休的一个问题①。画家格用画作《何谓真理？基督和彼拉多》（1890）来艺术地阐释这个故事。

彼拉多问基督："何谓真理？"之后不等到基督回答他就要走开。画面上，一缕光线从左上角斜落下来，落在彼拉多身上，使这个形象具有一种浮雕感，而基督站在靠墙的阴影中，形象苍白，显得没有生命。基督与彼拉多相比，形象单薄，无言可对，只能痛苦地沉默；而彼拉多却成了一位无懈可击的人物。画家把基督置于暗处，而让彼拉多罩着光线，这样的明暗处理有悖传统并引起了一些评论家的批评，认为他歪曲了《福音书》的原意。其实，这是画家按照自己的理解去阐释基督和彼拉多的争论。

图2-78　H.格：《彼得大帝在彼得戈夫审问太子阿列克谢》（1871）

H.格的画作《彼得大帝在彼得戈夫审问太子阿列克谢②》（1871，图2-78）是为纪念彼得大帝诞辰200周年而作。这幅历史题材画不但是画家格的绘画创作的一个重要作品，而且也是19世纪下半叶俄罗斯绘画史的一幅里程碑式的画作。

格一向对彼得大帝的改革事业感兴趣并且给予很高的评价。他在回忆录中写道："我时时处处都感到有彼得改革的痕迹。这种感觉是如此地强烈，以至于我不由自主地对彼得感兴趣，并且在这种兴趣的影响下，我构思了自己的画作。"③

画家格想用绘画表现以彼得大帝为代表的改革派与以他的儿子阿列克谢为代表的保守派之间的斗争，实际上这反映出他对19世纪60年代俄国农奴制

① 见《圣经·约翰福音》，第33-39章。
② 阿列克谢（1690-1718）是彼得大帝与第一个妻子叶夫多基娅·费多罗夫娜生的儿子。阿列克谢受过良好的教育，精通几门外国语，可他从小就对自己的父亲怀有敌意。后来，他与一些大贵族和宗教界的高级僧侣勾结起来反对父亲彼得进行的改革。他们的阴谋被揭露之后，阿列克谢逃亡国外，向奥地利国王寻求帮助。后来，阿列克谢被引渡回国，并且被宣布为国事犯。阿列克谢因叛国和谋反罪而被判处死刑。1718年6月26日，阿列克谢死在狱中。
③ Э.格鲁别娃等：《漫谈俄罗斯画家》，列宁格勒，国家教育出版社，1960年，第84页。

改革的失望[1]。

在光线昏暗的彼得大帝办公室里,彼得大帝坐在沙发椅上,他的一只手扶着沙发椅背,另一只手攥紧拳头放在腿上。他满脸怒容,目光盯着站在他面前的阿列克谢,正在审问自己的儿子。彼得大帝坐在那里,魁梧高大的身体显示出充沛的精力和坚不可摧的意志。阿列克谢长得又高又瘦,身穿一身黑衣服,低着头,双手下垂,有气无力地站在那里。阿列克谢的身体姿态表明他的软弱无力,但这仅是这个人物外在的一面。实际上,他是一个阴险狡猾、冷酷无情的人,内心对彼得大帝的改革事业充满仇恨,并且做过坚决的反抗和斗争。此时,他出于对父亲的恐惧才显出这副可怜相。

这幅画揭示出彼得大帝和阿列克谢两人不同的心理状态。彼得大帝坐在那里,内心翻腾着痛苦,做着艰难的抉择,他希望儿子能在最后一刻对自己的罪行有所悔悟;可是儿子站在他面前,面部表情漠然,内心的活动激烈,考虑着如何狡辩以应对父亲的审问。

画面上,彼得大帝是一位意志坚强、坚信自己改革事业正确的君主。对于他来说,国家利益高于父子感情,这是开明君王的高度的职责感。他的儿子阿列克谢则完全是另外一种人。在彼得大帝眼中,阿列克谢是俄罗斯国家的敌人和俄罗斯民族的叛徒。所以,他审问儿子时毫不心软,处理他的叛徒行径也绝不留情。

为了创作这幅画,画家格亲自去了彼得戈夫,把彼得大帝办公室的总体格局、家具、墙上挂的画以及其他陈设都记入脑海。因此,这幅画真实地再现了当年的彼得大帝办公室的细节,并且赋予一些细节以寓意和象征。譬如,画作上的桌布一角拖到地面,把彼得大帝与阿列克谢隔开,寓意父子之间斗争的不可调和;屋内的墙壁、壁炉、光线均为暗色,让整个房间显得阴冷,象征彼得大帝与阿列克谢之间冰冷的父子关系;房间的地板砖铺得像一个国际象棋棋盘,彼得大帝和阿列克谢在地板上一坐一站,好像是对弈的双方在进行一场具有历史意义的决战。

《荒野上的基督》(1872,图2-79)是И.克拉姆斯柯伊的代表作,这是一幅福音书题材的画作。

太阳刚刚落到地平线下,落日的余晖依然留在天际,整个天边呈现一片粉红。明亮的白天即将逝去,让位于暮色的黄昏。四周是一望无际的、光秃秃的荒原,远处的巴勒斯坦湖面上的薄雾袅袅……

基督身穿一身黑衣,嘴唇紧闭,双手十指交叉,痉挛地握在一起。他的两脚赤裸,双腿被荆棘弄得伤痕累累,可见他是经过长途的跋涉来到这里。此时,基督坐在荒野中的一堆杂石之中稍事休息。他的背部微驼,身体静止不动,似乎不看任何东西,目光凝聚在一处,仿佛是在地平线压低的荒原上的一尊雕像。基督不时微微扬起的眉峰,才令人觉得这是一个陷入沉思的生命……基督低头陷入痛苦的沉思,他在思考什么?他在思索一个人应选择怎样的人生道路这个重大的问题。画面上完全是

图2-79 И.克拉姆斯柯伊:《荒野上的基督》(1872)

一个"去神化"的基督,他就像普通人一样,走到了选择人生道路的困难时刻。克拉姆斯柯伊曾说过:"我清楚知道,每个人在自己的一生中总有一个让自己沉思的时刻:向左还是向右走?"所以,他看着画上的基督说:"这不是基督。就是说,我不知道他是谁。这

[1] 1861年沙皇宣布废除农奴制并没有解决国家社会体制的根本问题,充其量是一种自上而下的渐进改良。因此,革命民主主义者揭露1861年的农奴制改革的反人民性质。格的这幅画表现彼得时代改革派与保守派之间的斗争,就是借古喻今,暗示如今的改革家应当像彼得大帝一样,与保守派作坚决的斗争。

是我的个人思想的一种表现。"①画家的这段话是理解这幅画思想内容的关键。这幅画上是荒野上的基督,但其实画的是一个处在人生道路十字路口上的人,并且这个人很像画家克拉姆斯柯伊自己②。

克拉姆斯柯伊的绘画语言简洁而富有逻辑。在微明的天色背景上,基督黑色身影尤为显著。荒原上的乱石棱角分明,与基督的纷乱的内心形成对照。《荒野上的基督》是一幅风景与人物完美结合的绘画作品。

B. 苏里科夫(1848-1916)是一位杰出的俄罗斯历史题材画家,他出生在西伯利亚的克拉斯诺亚尔斯克,是顿河哥萨克的后代。苏里科夫从小受到俄罗斯古老的宗法制生活习俗的熏陶,了解俄罗斯的古风古俗和俄罗斯历史,听过一些古老的俄罗斯民歌和传说。中学美术教师启发了他最初对绘画的兴趣,1868年中学毕业后,他去到彼得堡。第二年,他成为艺术院的旁听生,一年后转为正式生。在彼得堡美院学习期间,他以画作的构图见长并多次获奖。他创作的第一幅大型画作《彼得堡养老院广场上的彼得大帝纪念碑》(1870)令老师和同学们刮目相看,立刻被西伯利亚的金矿老板买走。苏里科夫的毕业作品《使徒保罗给亚基帕王③和他的妹妹别列尼卡讲解宗教信条》(1875)本应获得金奖和出国留学的奖学金,但他这两种奖均未得到,而是收到为莫斯科基督救主大教堂绘制画作的"订单"。为此,他于1877年去到莫斯科并在那里定居直到去世。

苏里科夫接受了革命民主主义的美学思想,对俄罗斯民族的历史感兴趣,创作了许多大型的历史题材画作。其中主要有:《禁卫军临刑的早晨》(1881)、《缅希科夫在别列佐沃》(1883)、《大贵族莫罗佐娃》(1887)、《叶尔马克征服西伯利亚》(1895)、《苏沃罗夫越过阿尔卑斯山》(1899)、《斯杰潘·拉辛》(1906)等。这些画作是他40多年绘画生涯的成果,展示了俄罗斯历史上重大的悲剧性事件和俄罗斯人的民族性格,铸造了俄罗斯历史题材绘画的辉煌。

《大贵族莫罗佐娃》《禁卫军临刑的早晨》《缅希科夫在别列佐沃》这三幅画被称为苏里科夫的历史题材绘画三部曲。《大贵族莫罗佐娃》是序曲,《禁卫军临刑的早晨》是三部曲的中间部,而《缅希科夫在别列佐沃》是结局。

画作**《大贵族莫罗佐娃》**④(1887,图2-80)通过塑造大贵族莫罗佐娃形象,反映17世纪俄罗斯分裂派与俄罗斯东正教牧首尼康之间的斗争。

1653年,牧首尼康进行的旨在夺权的宗教改革,引起了广大下层宗教人士的不满,出现了以大司祭阿瓦库

图2-80 B.苏里科夫:《大贵族莫罗佐娃》(1887)

① Э.格鲁别娃等:《漫谈俄罗斯画家》,列宁格勒,国家教育出版社,1960年,第28页。
② 据说,克拉姆斯柯伊就是画上的基督原型。
③ 亚基帕一世(公元前10-44),是公元37至44年的犹太国王。他是亚里斯多布卢斯的儿子,希律大帝的孙子。
④ 此画尺寸为304厘米×687.5厘米。

姆为首的分裂派教徒[1],并最终导致俄罗斯教会的分裂。沙皇政府和官方教会认为分裂派教徒威胁其统治,因此对分裂派教徒进行了残酷的镇压和迫害。苏里科夫早在童年就听过大贵族莫罗佐娃为捍卫自己的信仰而被关进波罗夫斯克土牢的故事。他的画作《大贵族莫罗佐娃》就是描绘这位为信仰而勇敢斗争的女贵族。

Ф. 莫罗佐娃[2]是大司祭阿瓦库姆的忠实弟子。她曾与分裂派首领阿瓦库姆通过信,表示愿意给予后者资助。在广大分裂派教徒心目中,她是一位为自己信仰而献出生命的女英雄。

莫斯科。冬天的早晨。一条狭窄的道路上挤满了人。马拉着雪橇缓缓地走在积雪的路上,留下两道深深的车辙。莫罗佐娃身穿黑色长袍坐在雪橇上。她睁大炯炯有神的双眼,脸上露出火一般的战斗激情。莫罗佐娃的手被铁链拴着,面向簇拥在路旁的人们,她尽量高举右手,伸出食指和中指,表明自己坚持用两指划十字的旧礼仪派宗教礼仪,并号召人们支持她的斗争。莫罗佐娃的脸充满炽热的激情和饱满的战斗精神,以自己的坚定信仰去感化广大的群众。

这幅画无论从构图,还是从人物的安排来看,莫罗佐娃都占据着中心地位:既要让莫罗佐娃在画作中心以突出这个形象,但又要让她置身于人们中间。所以,苏里科夫让莫罗佐娃坐在雪橇上,两旁有观看的人群。这样一来,她与围观的人们处于有机的统一,能与人们进行心灵的交流。

在大街上观看的人群里,人们的态度和表情各异:有人同情,有人害怕,有人悲伤,还有人耻笑甚至幸灾乐祸。

雪橇右侧的人们基本上是莫罗佐娃的同情者。画面右角坐着一位圣愚式的老人[3]。他的衣衫褴褛,光着脚,脖子上挂着重重的哑铃……他伸出两个手指,表示对莫罗佐娃的支持;他旁边的一位女乞丐跪在雪地上,同情地望着莫罗佐娃。她还伸出一只手,仿佛要把她的雪橇拦住;一位身穿蓝皮袄、围着金黄色头巾的年轻女子低头站在那里,对莫罗佐娃表示敬意;她身后的那位修女的脸上流露着恐惧和不安的表情;一位围着大花头巾的老太婆一只手托着腮,弓着腰沉思;人群中还有一位男士对流放莫罗佐娃感到气愤;莫罗佐娃的妹妹——公爵夫人乌鲁索娃也是分裂派教徒,她跟着雪橇跑着,想以这种方式与姐姐做最后的告别,同时也预感到自己将有同样的命运……可见,画面右半边是莫罗佐娃的支持者,莫罗佐娃的斗争精神令他们敬佩并激起他们的怜悯和同情。

雪橇左面是牧首尼康的一帮支持者。他们来观看分裂派教徒莫罗佐娃的"下场"。那位没有牙的神父以及他身旁的商人哈哈大笑,公开表现自己幸灾乐祸的心情。

在人群中也有赶来观看的几个男孩。他们并不理解眼前发生的事件,只是出于好奇而来,所以嬉笑地跟着雪橇跑着。男孩们天真的喧闹声打破了人群中悲痛、沉闷气氛,赋予整个画作一种活跃的气氛和情调。

苏里科夫的《大贵族莫罗佐娃》摈弃了原先雪橇滑向克里姆林宫城墙的构图方案,而采用对角线构图。这种对角线构图给出雪橇的滑动方向,使观者能够感受到莫斯科街头生活的律动。

[1] 分裂派教徒由于坚持旧的宗教礼仪,也被称为旧礼仪派教徒。
[2] 莫罗佐娃(1632-1675)是大贵族,著名的分裂派教徒。她早年守寡,后来把自己的住宅变成修道院,吸引许多大贵族参加分裂派教徒活动。1671年,她因分裂派的活动被捕,被撵出莫斯科,囚禁在波罗夫斯克的"土牢",1675年饿死在那里。
画家苏里科夫寻找莫罗佐娃形象原型的过程十分困难。他找过许多女性和模特,但是没有任何一个女人的面部表情能够像他想象的那样,具备莫罗佐娃的那种火一般的斗争激情和对宗教信仰的虔诚。这幅画快要完成的时候,苏里科夫才找到了一位名叫阿纳斯塔西亚·米哈伊洛夫娜的女人,她来自乌拉尔,又饱读经书。这正是他所需要的那张面孔:具有一种内在力量,充满激情,敢于斗争。他基于阿纳斯塔西亚·米哈伊洛夫娜的外貌特征,再加上对莫罗佐娃的艺术想象,创作出画布上的莫罗佐娃。
[3] 这个形象有原型人物。苏里科夫说:"这个圣愚我是在旧货市场上发现的。他在那里卖酸黄瓜……我好不容易才说服他。那是初冬的一天,地上的积雪尚未融化。我让他坐在地上,他的双脚已经冻得发青,只穿着一件麻布衫,赤脚坐在雪地上。我开始画起来…我给他喝伏特加酒,还用伏特加给他擦脚……"

苏里科夫特别注意细节的真实,从人物面部表情到他们的服饰,从雪橇的样式到雪地上的车辙都经过他的认真观察、多次的比较才最后拿到画布上。

这幅画的色彩斑斓、艳丽,显示出色彩在人物性格处理中的作用以及画家对大自然之美的诗意理解。一身黑装的莫罗佐娃在人们的艳丽服装的衬托下尤为显眼。冬日的白雪和早晨的灰蒙蒙色调柔和、冲淡了人们服装的斑斓色彩,让整个画面的色调配置得和谐,看上去赏心悦目。

画作《大贵族莫罗佐娃》问世后好评如潮。同时代的著名艺术评论家B.斯塔索夫写道:"苏里科夫简直就是位天才人物!我们整个学派从来没有过这样的历史题材画……画面上有悲剧、喜剧,还有历史深度,我国任何一位画家都没有达到这样的深度……"[①] "整个画作上的人物性格、情绪和情感是多么丰富多彩啊!俄罗斯历史、17世纪俄罗斯在他的画作里获得了生命和气息。看着这幅画,你仿佛感到自己被带到那个时代的莫斯科……"[②]

《禁卫军临刑的早晨》(1881,图2-81)是以彼得大帝改革为内容的一幅大型历史画[③],苏里科夫用画笔描绘一个十分悲壮、凄惨的生离死别的场面。

图2-81　B.苏里科夫:《禁卫军临刑的早晨》(1881)

彼得大帝相信自己改革事业的进步性。他曾对自己的士兵说过:"你们要理解彼得,生命对他并不重要,他只需要俄罗斯存在,只需要俄罗斯的幸福和安康。"[④]然而,彼得改革是通过镇压自己的政敌和改革的反对派实现的。画作描绘彼得大帝在1698年镇压自己的政敌——射击团成员[⑤]的场面。反对沙皇政府的暴政成为这幅画的主题。

据史料记载,射击团成员们是在莫斯科郊外的普列奥波拉仁斯科耶村被处死的。苏里科夫把处死射击团成员的地点改在红场,画出他们临刑前与自己亲人生离死别的悲壮告别,使画作获得一种历史的具体性和悲剧性。

莫斯科的初冬,一个灰蒙蒙的早晨。东方微微泛白,可幽蓝的晨雾尚未从红场上空散去。画面由左右两部分人物组成。左半部分画的是一些射击团成员,他们身后的背景是著名的瓦西里升天大教堂。右半部分画的是彼得大帝和他邀请来观看行刑的外交使团人员。他们身后是克里姆林宫城墙和斯巴斯克钟楼。

在几辆大车里,站着或坐着临刑的射击团成员们。母亲给儿子,妻子给丈夫,女儿给父亲前来做最后的送行。在射击员成员中,有的人愤怒,有的人忏悔,有的人绝望,有的

① Э.格鲁别娃等:《漫谈俄罗斯画家》,列宁格勒,国家教育出版社,1960年,第122页。
② 同上。
③ 此画尺寸为218厘米×379厘米。
④ Э.格鲁别娃等:《漫谈俄罗斯画家》,列宁格勒,国家教育出版社,1960年,第105页。
⑤ 1698年,约4000人的莫斯科射击团不堪忍受长官的欺压和过重的军务,在开赴大卢基的途中罢免了他们的长官,改为向莫斯科进发。这就是俄罗斯历史上的射击团兵变。6月18日,射击团被击溃,1182人被处决,601人被流放,对射击团兵变的处理一直持续到1707年。

人沉思。他们每个人手里都拿着一支燃烧的红蜡烛①，等待着即将到来的死亡。画面中央有一个射击团成员正被送向绞架，与妻儿的诀别太令他伤心了。他低着头，双手下垂，慢慢走着，把外衣和帽子都脱掉扔到地上，从他手中掉在地上的那支蜡烛还在微燃；画面中心还有一位射击团成员站在大车上，他手持蜡烛，按照俄罗斯古老的习俗鞠躬向人们告别，也许在表示自己临终前的忏悔；他身边有另一位头发和胡子都花白的老射击团员，他已把蜡烛递给了押送他的士兵，下一个就该他被执行了；另一位身披红衣、蓄着黑胡子的射击团成员在最后一刻还在想着什么，他甚至没有发觉自己身后年轻的妻子正揪着他的衣襟想与他说句话诀别。画面左边，有一位头戴红帽、蓄着棕色胡子的射击团成员，他的形象尤为引人注目，就像是摆在大车里的一尊雕像。他的双臂被绑着，脚上戴着铁镣，但这根本锁不住他的斗志，他把愤怒的目光投向画面右角上骑马的彼得大帝，表明他宁死不屈，要与彼得大帝斗争到底。

苏里科夫在画作上重点地描绘这几个射击团成员形象，画家以点带面，用人头、人手等局部表现人的全部——给人的感觉是广场上有一大帮人，塑造出射击团成员的群体肖像。这幅画的射击团集体形象表明，他们在临刑前既没有后悔，也不请求宽恕，而坚信自己事业的正确，甚至为自己选择的道路而感到自豪。一位奥地利大使馆官员是这场悲剧的目击者。他在回忆录里写道：射击团成员们走向断头台的时候，对站在那里的彼得大帝说："君王，请让开点，我应当躺在这儿。"

画面右边，彼得大帝骑在马上，脸上露出镇压射击团的决心。他的骑姿威武、潇洒，表现出一种巨大的内在力量和与自己政敌斗争必胜的信心。彼得大帝身旁站着的各国外交使团官员，看着眼前发生的事件，他们的面部流露出好奇、不解、恐惧交织在一起的神情。

在这幅画上，彼得大帝形象具有特殊的意义。他独自面对众多的射击团成员，和射击团成员代表着两个敌对的营垒。这两个营垒之间的冲突和矛盾不可调和，最后只能以射击团的失败和消亡告终。

从历史发展来看，彼得大帝的改革是一种社会进步，可他的改革引起了大贵族的强烈不满和反对，射击团也不满意沙皇政府的暴政。大贵族利用射击团的不满情绪达到自己反对彼得改革的目的。因此，射击团成为大贵族的牺牲品。画家苏里科夫被射击团反对沙皇暴政的斗争精神所感动，所以创作了这幅画，表现他对射击团成员的同情，颂扬他们的勇敢、坚定和视死如归的斗争精神。

1881年，《禁卫军临刑的早晨》在第九届巡回展览派画展上展出。列宾说："苏里科夫的这幅画给人留下的印象难以言表……这是我们这次展览会的骄傲。"②

如果说在《禁卫军临刑的早晨》这幅画里彼得大帝是胜利者，那么《缅希科夫③在别列佐沃》则表现彼得大帝去世后他的改革事业支持者的悲惨命运。

《缅希科夫在别列佐沃》（1883，图2-82）这幅画是《禁卫军临刑的早晨》的副产品。苏里科夫在创作《禁卫军临刑的早晨》的时候，认真研究了彼得大帝改革以及那个时代的许多人物，尤其对彼得大帝的宠臣缅希科夫在彼得大帝去世后被黜和流放的悲惨结局感兴趣。缅希科夫及其家人的命运转折为苏里科夫提供了创作的情节和素材。经过一番认

① 按照古罗斯习俗，白天熄灭蜡烛，预示着人的死亡。
② 《伟大的画家苏里科夫》，基列克特-媒体出版社，莫斯科，2010年，第13页。
③ A.缅希科夫（1673-1729）是彼得大帝的近臣，特级公爵。1727年，叶卡捷琳娜一世去世后，他成为年幼的彼得二世（11岁）的保护人，实际上管控着国家的最高权力。随后，他把自己的大女儿嫁给彼得大帝的孙子彼得二世。缅希科夫手中的巨大权力引起了宫廷里其他想夺权的大贵族的不满。在充满阴谋诡计和血雨腥风的宫廷斗争中，缅希科夫失败，被彼得二世免去了一切职务和封号。1728年，缅希科夫全家被流放到西伯利亚的别列佐沃小镇。缅希科夫到达别列佐沃（他妻子死在来这里的路上）后，与儿子一起用西伯利亚松木盖成一间小木屋，在那里度过自己人生的最后一年。

图2-82　B. 苏里科夫：《缅希科夫在别列佐沃》（1883）

真的艺术构思后，苏里科夫决定把缅希科夫被流放到西伯利亚的小镇别列佐沃这个情节作为画作的内容。

别列佐沃是一个小镇①，地处十分荒凉的西伯利亚。那里冬天又长又冷，气温往往达到零下40度，是个冰雪世界，人迹稀少，就连猎人都很少光顾。

画面上，就是缅希科夫一家住的那间木屋。屋子窄小拥挤，光线昏暗，天花板低矮。简陋的木桌是屋内唯一的家具。一扇小窗户的玻璃上结满厚厚的冰花，寒冷的阳光透过窗户射了进来，给昏暗的木屋带来一点光亮。

缅希科夫一家四口围桌旁而坐，最左边坐的是缅希科夫。命运给了他沉重的打击，他为自己受到的不公正惩罚感到冤屈，但他头脑聪明、意志坚强，此时更多考虑的是孩子们的命运，为他们今后的生活和前途担忧。从缅希科夫坚毅的面部表情、紧闭的嘴角和紧蹙的眉头可以看出，任何磨难和挫折都无法摧毁他的意志，相反更会坚定他的斗志。缅希科夫绝不会甘心自己的失败，在思考如何东山再起。

儿子亚历山大坐在缅希科夫的左边。他也像父亲一样陷入痛苦的沉思。亚历山大本是一位有抱负的男子，可命运的突然转折让他措手不及，只好随同父亲一起来到别列佐沃。缅希科夫右边坐的是大女儿玛利亚②。她（时年15岁）曾是彼得二世的妻子，父亲被黜后她命运也发生了巨大的转折，从皇后变成普通女子。玛利亚身披一件暗色皮衣，神情忧郁地依在父亲身旁。在缅希科夫高大的身躯和暗色背景上，玛利亚的身材显得尤为娇小羸弱，但那张美丽、稍显病态的脸上依然保持着女性的光彩和魅力。缅希科夫的小女儿亚历山德拉满头金发，身穿一件色彩艳丽的衣服，她那美丽、动人的脸上流露出一副安然的表情，与父亲、哥哥和姐姐的神情和形象形成了对照。她正在心态平和地阅读《福音书》，从她的面部表情可以感觉到她内心的平静和淡定，家庭的悲剧和恶劣的环境对她似乎没有什么影响，因为她在《福音书》中找到了走出人生困境的出路，《福音书》似乎也能为缅希科夫、亚历山大和玛利亚指出一条拯救自我的道路。

有人指责画家在这幅画中的人物形象比例失调，因为缅希科夫的身躯过分高大，他坐在那里头几乎顶着屋顶③，他那魁梧的身体与三个孩子的身体也不成比例。其实，这是苏里科夫的一种独特的艺术表现手法，他故意让缅希科夫高大的身躯与低矮的木屋、与身边的孩子们形成反差，以突出缅希科夫在逆境中的心理感受和他的命运悲剧。同时，这幅画表现了画家苏里科夫对彼得改革事业的肯定，以及对彼得大帝改革事业受挫的惋惜。

1883年，第十一届巡回展览会展出这幅画作，受到广大青年画家的欢迎。画家M. 涅斯捷罗夫说："我们当时的这帮青年人喜欢这幅画。我们饶有兴致地评论它，赞叹其不同寻常的色调，它像一块贵重金属一样具有晶莹剔透、清晰明亮的色彩。"④

19世纪90年代，苏里科夫开始了自己创作的第二个时期。这个时期的创作依然描绘俄罗斯历史。《攻打雪城》（1891）是这个时期创作的序曲。这幅画描绘俄罗斯人在谢肉节进行民间游戏的欢快场面。画作色彩明快，充满欢乐、喜庆的节日气氛。《叶尔马克征服西伯利亚》（1895）、《苏沃罗夫越过阿尔卑斯山》（1899）、《斯杰潘·拉辛》

① 这里原来是个村庄，几乎是个荒无人烟的地方。1593年建镇，截至2021年，全镇的人口仅有6709人。
② 由于无法承受命运的转折和巨大的压力，玛利亚很快就死了。苏里科夫的妻子是这个形象的原型，因此画家赋予这个形象许多内心的温暖。
③ 克拉姆斯柯伊对苏里科夫说："假如您画的缅希科夫站起来，他的头会把天花板穿个窟窿。"
④ Э.格鲁别娃等：《漫谈俄罗斯画家》，列宁格勒，国家教育出版社，1960年，第116页。

（1906）这几幅画描绘叶尔马克、苏沃罗夫、斯杰潘·拉辛三位杰出的俄罗斯历史人物的业绩，歌颂他们战胜艰难险阻、敢于牺牲、敢于胜利的精神。这些画作从思想深度和艺术表现力上也属于优秀的历史题材画作。

И. 列宾是19世纪下半叶一位俄罗斯绘画大师，他的画作广阔而全面地表现自己的时代和俄罗斯人民的生活，涉及俄罗斯社会的各个阶层以及社会生活的各种问题。

列宾（1844-1930）出生在乌克兰哈尔科夫郊外的丘古耶沃小城的一个军事移民的家庭。他最初的绘画技能是从当地的乌克兰圣像画家И. 布纳科夫那里学来的。1863年，列宾进入彼得堡绘画学校学习。他在那里与克拉姆斯柯伊相识，克拉姆斯柯伊成为列宾的第一位精神导师并对他的创作起了巨大的影响。1864年，列宾在画家Ф. 普利亚尼什科夫的帮助下进入彼得堡艺术院。70年代之前，列宾的绘画就敢于冲破学院派的框框，细腻地刻画人物，再现俄罗斯的现实生活。70-90年代，列宾深受革命民主主义的思想影响，绘画创作达到了成熟。他的绘画创作忠于现实生活的真实，敢于暴露和批判沙皇的专制制度，具有大无畏批判的精神。90年代以后，列宾的思想开始消沉，退出巡回展览派，参加了"艺术世界"，他的绘画的现实主义批判力量有所减弱。后来，列宾又回到了巡回展览派的绘画艺术传统。十月革命前，列宾住在彼得堡郊区，一直到离开人世。

列宾的大型绘画作品主要有：《伏尔加河的纤夫》（1870-1873）、《库尔斯克省的宗教游行》（1880-1883）、《伊凡雷帝和他的儿子伊凡》（1885）、《扎波罗什人给土耳其王写信》（1880-1891）、《不期而至》（1884）、《被解押在泥泞的道路上》（1877）、《临刑前拒绝忏悔》（1879-1885）、《宣传者被捕》（1884-1888），等等。

《伊凡雷帝和他的儿子伊凡。1851年11月16日》（1885，图2-83）是列宾的一幅著名的历史题材画。

列宾一向对人的心理状态和活动感兴趣，能够对他看到或听到的事物感同身受并且留下强烈的印象。

1882年8月的一个傍晚，列宾听了19世纪作曲家Н. 里姆斯基-柯萨科夫指挥的交响乐《安塔尔》。其中"复仇"乐章的音乐给他留下了深刻印象，悲痛的旋律久久地萦绕在他的脑际。后来，列宾产生了用绘画作品表现里姆斯基-柯萨科夫的悲剧音乐的想法。于是，他想起了沙皇伊凡雷帝杀死自己儿子的悲剧事件并且完成了画作《伊凡雷帝和他的儿子伊凡》。这幅画是在里姆斯基-柯萨科夫的交响乐《安塔尔》启发下创作的，列宾本人给这幅画定的主题是"父爱、权力、复仇"。

图2-83　И. 列宾：《伊凡雷帝和他的儿子伊凡。1851年11月16日》（1885）

伊凡雷帝是俄罗斯历史上的一位杰出的社会活动家。他执政的时代是俄罗斯历史上一个最为复杂的时期。伊凡雷帝与宫廷内部大贵族之间的矛盾、他推行专制思想的艰难、对外扩张征战的疲劳、尤其是他的近臣安德烈·库尔布斯基的叛逃让伊凡雷帝产生了极度的怀疑和病态的暴躁。晚年，伊凡雷帝感到自己处在进退维谷、众叛亲离的境地。1581年11月16日，伊凡雷帝在极度的暴躁下亲手杀死了儿子伊凡。

在皇宫里，伊凡雷帝用权杖给儿子伊凡以致命一击，后者当即倒下。伊凡雷帝随即就感到了后悔，他赶紧屈膝坐下，从地毯上抱起身体瘫软的儿子，把后者紧紧地搂在怀里，

用一只青筋突暴的大手捂住从儿子头上涌出的鲜血，想挽回儿子的生命。儿子伊凡顺从地依偎在父亲胸前，似乎宽恕了父亲的这一暴行……伊凡雷帝吻着儿子的头，稀疏的头发散落在溅着血迹的儿子的脸上。伊凡雷帝的目光里交织着懊悔、惊恐和绝望的神情。此刻，他那呆滞的目光流露出唯一的想法是让儿子复活，然而一切都已无济于事。儿子的身体在他的怀里渐渐变得冰凉、僵硬……

这幅画的色彩运用得相当成功：以鲜红和黑色为主，红底的地毯，皇太子伊凡头上流出来的股股鲜血在画面上非常显眼，营造出一种慌乱和恐怖的气氛。伊凡雷帝惊慌失措地睁大眼睛，他的眼白是画面上唯一的白点，对整个画面起到点缀的作用，也强烈地表现出伊凡雷帝杀子后内心的恐惧和惋惜的心情。

画作《伊凡雷帝和他的儿子伊凡》艺术地再现了16世纪俄罗斯宫廷内斗争的血雨腥风。如果说皇太子伊凡的惨死值得同情，那么伊凡雷帝也值得同情，因为他俩都是时代的牺牲品。儿子伊凡是残暴父亲的牺牲品，而伊凡雷帝本人则是社会矛盾和宫廷内部矛盾的牺牲品。因此，克拉姆斯柯伊看了这幅画后说："你搞不清画中的谁更值得同情。"①

《伊凡雷帝和他的儿子伊凡》在第十三届巡回展览派画展上展出，引起了彼得堡观众的轰动，进步的知识分子和青年奔走相告，欢呼这幅画的诞生，可彼得堡的一些反动文人感到不满，甚至愤怒，认为不应当用画作描绘沙皇杀子的行为。后来，收藏家П. 特列季亚科夫把这幅画买走作为藏画，官方却下令不让公开展出。

图2-84　И. 列宾：《扎波罗什人给土耳其王写信》（1880-1891）

《扎波罗什人给土耳其王写信》（1880-1891，图2-84）是列宾的另一幅著名的历史题材画。

在17世纪的俄土战争期间，土耳其王穆罕默德四世曾经给扎波罗什人去了一封最后通牒式的威胁信，敦促扎波罗什人放下武器投降。然而，扎波罗什人绝不是等闲之辈，他们收到信后给土耳其王写了一封充满幽默的回信（1676），断然拒绝了土耳其王的无礼要求。基于这个真实的历史事件，列宾创作了油画《扎波罗什人给土耳其王写信》。

画面上人声鼎沸，一帮扎波罗什人簇拥在一张桌旁，你一言我一语，争前恐后地遣词造句，在给土耳其王写回信，幽默风趣的词句引发了阵阵笑声，似乎让周围的空气都在颤动。这封回信是扎波罗什人的集体智慧的结晶。在场的每个扎波罗什人都想把对敌人的蔑视和嘲笑、自己的俏皮和幽默加进去。因此，这是一个表现扎波罗什人性格的极好机会。列宾用画笔形象生动、惟妙惟肖地表现出扎波罗什人的豪爽、幽默的性格。

画面中央是哥萨克军营首领伊凡·希尔科②。他是一位对敌斗争毫不留情的传奇式英雄。希尔科有过不平凡的战斗经历，曾不止一次乘小船在黑海上游弋，与自己的哥萨克弟兄们多次去过皇城。在最近一次出征克里米亚的战斗里，他把6千多位同胞从俘虏营解救出来。此刻，希尔科头戴一顶蓝边羊皮高帽伏身在桌旁。浓浓的眉毛、犀利的目光、尖尖的鹰钩鼻、微张的嘴唇构成一副严肃的外貌。他一只有力的手拿着烟斗，整个身体使劲地扭向画面，仿佛要去迎接一场战斗。希尔科右边站着一位身体魁梧的扎波罗什人。他那油光锃亮的脸、卷曲的山羊胡、蒜头鼻、雪白的羊皮高帽和短上衣搭配在一起，表现出一种滑

① Э.格鲁别娃等：《漫谈俄罗斯画家》，列宁格勒，国家教育出版社，1960年，第157页。
② 列宾为创作这幅画收集了大量的素材，得到了许多友人的帮助，他在人们中间寻找老哥萨克的原型人物。尤其值得一提的是列宾认真地找到了一些与民族英雄希尔科生前活动有联系的地方，还从希尔科的墓碑上临摹了他的画像。

稽的情调。他双手捧着将军肚哈哈大笑，对土耳其王的蔑视和回答全都融在他的这种笑声里。他那无拘无束的狂笑与希尔科的满脸严肃形成了强烈的对照。桌子左面坐着一位光着膀子的大力士，他把牌扔到一边，双肘牢牢地撑在桌上，与大家一起出主意写信。他身旁坐的那位头戴红帽的哥萨克可能十分欣赏大力士挑选的字眼，他攥紧拳头在大力士背上有力的一击表达了他的赞同。正对画面的写信人胡子剪得很短，他的一只手握着鹅毛笔，另一支夹在耳后，可见他已作好写一封长信的准备。他一边听着旁人你一言我一语，一边聪明地斟酌词句，把大家的挖苦话和俏皮话全部糅到信中。背对着画面的一位谢顶的哥萨克笑得前仰后合，不知是谁的一句俏皮话让他笑得失态了。此外，在这几个人身后还站着一圈扎波罗什人，从多数人的表情可以看出，他们是一帮勇敢善战、宁死不屈的哥萨克人。

并非所有的扎波罗什人都是勇敢的哥萨克。围在桌边的一位头上留着一撮毛的扎波罗什人就是胆小鬼。他害怕这个回信会招来灭顶之灾，因此他没有笑，而是伏在桌旁，把头缩到肩里，整个脸皱得像一个烧焦的苹果。

这幅画上，所有的人物都在近景，在远景几乎看不到什么人。但是，在桌旁簇拥的人们身后升起的篝火炊烟，让人联想到哥萨克军营里火热的战斗生活。

这幅画让人感到扎波罗什的哥萨克们是一个团结、战斗的集体，他们的思想和行动完全统一，在他们的生活里没有"投降"概念，一定要战胜一切敌人。看着这幅画，我们不由想起19世纪俄罗斯作家果戈理笔下的中篇小说《塔拉斯·布尔巴》里的那帮捍卫自由和独立的民族英雄。

列宾说："我们的扎波罗什人的这种自由、这种高涨的骑士般的精神让我感到佩服。"[1]列宾通过扎波罗什人写信的这个生活细节，描绘扎波罗什人的勇敢性格，表现他们热爱自由、独立的思想。

1891年，画家列宾把这幅画拿到个人画展上展出，它获得了观众的普遍赞扬。评论家斯塔索夫说："您爱那些意志坚强、精力充沛、身强力壮、不可战胜的人，因为他们时时处处在保卫自己；其他人可以依赖他们，就像可以依靠一座石头大山一样。"[2]

在巡回展览派画家中间，军旅画家并不多，**B. 韦列夏金**（1842-1904）是一位以军事题材创作的画家。他出生在俄罗斯北方的切列波韦茨的一个贵族家庭。他12岁入海军军校，毕业后拒绝在军队里服务，于1860年去彼得堡艺术院学画，3年后因不满学院保守的教学方法而离开。1864-1866年，韦列夏金曾在巴黎美艺术院学画，两年后回到俄罗斯。

由于军旅生涯的原因，韦列夏金走遍了整个俄罗斯，到过西欧的许多国家，还去过叙利亚、巴勒斯坦等中东国家。此外，他还访问过印度、菲律宾、日本、美国和古巴，这一切有助于开阔他的眼界，了解世界各国人民的生活。韦列夏金一生多次参加战争，并在20世纪初的俄日战争中阵亡。

韦列夏金把描绘俄罗斯将士的自我牺牲精神当作军旅画家的神圣职责，他的绘画注重表现俄罗斯军人的英雄主义和爱国主义。他的画作主要有：《战争的壮丽尾声》（1871）、《受致命伤者》（1873）、《突然袭击》（1871）、《战败者。祭祷仪式》（1878-1879）等。

画作**《战争的壮丽尾声》（1871，图2-85）**以一种特殊的角度去描写战争。这里既没有战场上隆隆的炮声和滚滚的硝烟，也没有敌对双方的呐喊和殊死拼杀，韦列夏金选择战争的后果来展示战争的残酷和给人类带来的灾难。这个画面给人一种悲凉、可怕甚至恐惧的感觉，但能引起人的思考，促使人们去反对和制止给人类带来毁灭和死亡的战争。

一片橙黄色的荒原上，烈日炎炎。远处可见连绵的群山。城市已遭到战争的严重破坏，到处是断壁残垣，显然是一座空无人迹的死城。青草全被烧焦，大地一片枯黄。树叶

[1] Э.格鲁别娃等：《漫谈俄罗斯画家》，列宁格勒，国家教育出版社，1960年，第163页。
[2] 同上书，第166页。

图2-85 B.韦列夏金：《战争的壮丽尾声》（1871）

也全被烧光，只剩下光秃的树干。大自然呈现出死一般的、可怕的静寂。在画面上，众多阵亡者的头骨堆起来的一座"骷髅山"令人毛骨悚然，有的骷髅上还残留着被马刀或枪弹击穿的窟窿。一群乌鸦盘旋在"骷髅山"上空寻觅猎物，有的乌鸦已落在骷髅堆上，啄食残留在上面的人肉……天空虽然湛蓝，却显得死气沉沉，枯黄的大地毫无生命的迹象，这就是战争带来的后果。画作上的每个骷髅、每段断壁、每棵枯树、每株荒草，包括淡黄色的色调都是死亡的象征。这幅画并没有描绘具体的战争场面，却是对战争给人类带来的后果做出了一种绝妙的、寓意深刻的总结。

韦列夏金在《战争的壮丽尾声》这幅画的画框上留下题词："此画献给过去、现在和将来的所有胜利者。"这句题词清楚地点出画作的主题：对战争的抗议和遣责，对战争残酷的揭露和诅咒，警示人们要永远消灭战争这个杀人魔鬼。

图2-86 B.瓦斯涅佐夫：《罗斯受洗》（1890）

巡回展览派画家**B. 瓦斯涅佐夫**（1848-1926）是一位著名的历史题材画家和俄罗斯童话题材画家。他出生在俄罗斯北方维亚特卡的乌尔茹姆卡县的一个东正教神甫家庭，并且在那里度过自己的童年和少年时代。起初，瓦斯涅佐夫在当地的一所神学校学习，后来在父亲的支持下进入彼得堡艺术院，师从著名画家И. 克拉姆斯柯伊，毕业后又出国深造。1869年，他在画展上崭露头角，1893年成为艺术院院士。

瓦斯涅佐夫的历史题材画作不多，但《罗斯受洗》这幅历史画无论在他的绘画创作中，还是俄罗斯历史题材绘画上都占有重要的地位。

《罗斯受洗》（1890，图2-86）是瓦斯涅佐夫根据"罗斯受洗"的历史事件创作的。

公元10世纪，多神教成为基辅罗斯的社会发展的羁绊和障碍。因此，基辅大公弗拉基米尔于988年把基督教定为国教，并强迫罗斯人改变多神教崇拜①，接受基督教信仰，这就是"罗斯受洗"。"罗斯受洗"是俄罗斯历史上的一个划时代的事件，对俄罗斯后来的发展起着至关重要的作用。

画作《罗斯受洗》描绘的就是弗拉基米尔大公下令让基辅城民接受基督教，下第聂伯河洗礼的情景。

① 弗拉基米尔大公夺下赫尔索涅斯之后，把一批神甫作为战俘带回基辅，用抢来的教堂装饰和圣物装点基辅。988年夏，弗拉基米尔向基辅全体居民下了诏书："明天，不管富人、穷人，还是奴隶，如果不去河边受洗，那就是与我为敌。"（见《往年纪事》（988））为了表示他与多神教决裂的决心，弗拉基米尔大公下令把多神教诸神像烧掉或者抛到河里。此外，他又下令把基辅郊外的万神殿改成基督教教堂，派神甫进驻教堂，还让全国各地效仿基辅的做法。

公元988年夏，弗拉基米尔大公命令基辅全城的居民集合，沿着城中心的一条大街①走到第聂伯河②边，男女分成两路下河做了洗礼。弗拉基米尔大公身穿节日盛装站在河岸的高坡上，他的脚下铺着一块地毯。阳光透过乌云，映出天使的容颜，也把他身穿的绣花衣服照得金光闪闪。弗拉基米尔的神情严肃，高举双手仰望苍天，十分虔诚地说，"开天辟地的上帝基督啊！看看这些新的子民吧，让他们也像其他基督徒一样认识你——唯一的真神，请赐予他们真正正义的信仰，同时也请你给我力量和帮助，让我战胜魔鬼。"③

弗拉基米尔大公信心百倍，他右边的一位身穿白色长袍、手拿十字架和圣母像的神甫帮助他举行这个仪式。弗拉基米尔的左边有一个手拿蜡烛的男孩，他们身后右边是唱诗班，左边站着一群贫穷的农民。此时，一帮大人小孩排队走进河里，有个神甫站在河里弯腰给他们做洗礼。大人们的表情严肃、凝重，受整个仪式气氛的感染，就连小孩们的脸色也十分紧张，因为他们不知道这样做的结果如何。

总之，前来参加洗礼的人们的表情复杂，他们对接受新的信仰既感到高兴，又有些恐惧，高兴的是希望基督信仰给他们带来福祉，恐惧的是未来的不可测。

《伊戈尔·斯维雅托斯拉维奇与波洛伏齐人鏖战之后》（1880）是瓦斯涅佐夫的另一幅历史题材画作，是根据古罗斯大公伊戈尔的一次失败的远征④历史创作的。这幅画描写古罗斯大公伊戈尔与波洛伏齐人激战后的场面：被压倒的青草、践踏的鲜花、阵亡者的尸体、为争抢尸体而进行搏杀的老鹰，这就是战争带来的结果。这幅画与韦列夏金的画作《战争的壮丽尾声》一样，谴责战争的残酷和对万物的毁灭，同样具有强烈的艺术震撼力量。

在历史题材绘画外，瓦斯涅佐夫还创作了不少童话题材的画作，这与他的青少年时代生活在维亚特卡有关。维亚特卡区雄伟的自然景色、茂密的森林、无人涉足的沼泽、古老的塔松、杉树给他留下终生难忘的印象。俄罗斯民间童话故事的主人公阿廖奴什卡、伊凡王子、青蛙公主等都在那里仿佛复活了。所以，瓦斯涅佐夫发挥自己的艺术想象，把童话主人公搬到自己的画布上，创作了《阿廖奴什卡》（1881）、《骑大灰狼的伊凡王子》（1889）、《三勇士》（1881-1898）、《多博雷尼亚大战七颗头的蛇妖》（1918）、《永生不死的科谢伊》（1917-1926）等画作。

《三勇士》（1881-1898，图2-87）是一幅表现俄罗斯人民的力量、意志和智慧的画作。

在一望无际的草原上，微风驱赶着天上的乌云，吹拂着业已泛黄的青草。小丘、树林、长满野草的草地，近景矮小的棕树，泛黄的针茅草构成一幅俄罗斯中部草原的景色。三位俄罗斯勇士停下马来，身后的界碑表明他们来到了俄罗斯国界。勇士们警惕地眺望着远方，观看是否有来犯的敌人。

画面上是俄罗斯的三勇士——伊里亚·穆罗姆茨、多勃雷尼亚·尼基季奇和阿廖沙·波波维奇，他们的丰功伟绩在民间广泛流传。中间的是伊里亚·穆罗姆茨，他稳稳地骑在一匹骏马上，一只手拿着40普特重的长矛，另一只手打起眼罩，机警眺望着远处。他那宽宽的额头、紧闭的嘴唇、浓黑的眉毛、警惕的目光都表明，这是一位意志坚强、

图2-87　B.瓦斯涅佐夫：《三勇士》（1881-1898）

① 后来这条大街叫做"克列夏克大街"，中文的意思为"洗礼大街"。
② 也有人说不是第聂伯河，而是它的支流波恰茵纳河。
③ 见《往年纪事》（988）。
④ 英雄史诗《伊戈尔远征记》对这次远征有过详细的描写。

力大无比的勇士。伊里亚已不年轻,胡子花白,头盔下露出了白发。但在这个勇士形象里可以感到一种巨大的力量。左边的主人公是多勃雷尼亚·尼基季奇。他是梁赞的一位有钱的大公的儿子,由于与蛇妖戈雷内奇和可汗巴都进行过英勇的斗争而闻名全国并且受到人民的喜爱。他也警惕地望着远方,似乎已感到敌人正在逼近俄罗斯大地。多勃雷尼亚·尼基季奇的身体没有伊里亚·穆罗姆茨那么强健有力,但他威武的神态显示出他准备与敌作战的坚强意志。右边的是阿廖沙·波波维奇,他的形象则是另一种类型。他与敌人作战靠的不是勇士般的力量,也不单凭坚强的意志,而是靠自己的敏捷和智慧。阿廖沙·波波维奇的身材比较单薄,他没有拿盾牌,手中的武器只是一把弓,但他望向远处的敏锐目光表明,他心中已经有了成熟的作战方案,一定能击溃一切来犯的敌人。

　　这幅画的色彩处理颇有特色,画家把红、黑、白、绿、蓝、棕多种颜色有机地结合在一起,具有圣像画的色彩配置效果。此外,瓦斯涅佐夫故意把画面的地平线抬高,让观者去仰视俄罗斯三勇士。在乌云翻滚的天空背景上,三勇士的形象显得更加高大,显示出俄罗斯人民的伟大力量。画家的这幅画创作了近20年。可是当观看这幅画的时候,人们觉得它似乎是画家一气呵成的。画上的每一笔色彩、每一处风景都能展示画家瓦斯涅佐夫的高超的技巧。著名的评论家斯塔索夫说:"我认为,瓦斯涅佐夫的《三勇士》在俄罗斯绘画史上占据着一个重要的地位。"①这幅画很快就被收藏家特列季亚科夫买走并在画廊里展出了。

　　《阿廖奴什卡》(1881,图2-88)是瓦斯涅佐夫根据俄罗斯民间故事情节创作的另一幅画作。

　　在一片茂密的树林中,晚秋的树木依然呈现绿色,微风轻轻吹拂白杨树叶,发出哗哗的响声。天空阴沉,没有一丝亮色。静静的池塘水面上落满金黄色的树叶。秋天到来,大自然充满一派忧郁的情调。女孩阿廖奴什卡和弟弟伊凡奴什卡的父母双亡,姐弟俩在世上相依为命,饱受生活的折磨,悲伤得几乎绝望。这一天,阿廖奴什卡独自来到了林中,真想放声痛哭一场,发泄郁积在自己心中的忧愁。她坐在一块石头上,双手抱膝,光着脚,歪着头,头发散落在肩上,伤心地沉思。她为自己的生活发愁,没有任何人知道她的痛苦,也无人能分担她的忧愁,她孤独无助,只好向大自然倾诉。晚秋没有呈现出迷人的金色,到处是一派凋零的景象;池塘边的枞树虽有生命的活力,可也像阿廖奴什卡一样孤单。树叶在秋风中轻轻飘落,给阿廖奴什卡的心头罩上新的一丝愁绪……

图2-88　B. 瓦斯涅佐夫:《阿廖奴什卡》(1881)

　　画面上,自然景物的颜色以暗绿、蓝、棕黄色为主,与阿廖奴什卡身穿的衣服和她的头发颜色呼应,统一了画作的总体色调,增强了阿廖奴什卡的忧伤、痛苦的情感效果。

　　1881年,画作《阿廖奴什卡》在第九届巡回展览派画展上展出,但这幅画在当时并没有得到评论家们的肯定,就连艺术鉴赏力很强的收藏家特列季亚科夫也没有买这幅画,直到1900年这幅画几经周转才进入特列季亚科夫画廊。如今,瓦斯涅佐夫的

　　①　Э.格鲁别娃等:《漫谈俄罗斯画家》,列宁格勒,国家教育出版社,1960年,第96页。

《阿廖奴什卡》已经成为俄罗斯人民喜爱的名画之一。

在19世纪巡回展览派画家中间，B.波列诺夫深受A.伊凡诺夫的福音书题材绘画的启发，创作了一系列同样题材的画作。

B.波列诺夫（1844-1927）是一位优秀的现实主义画家，出色的舞台美术家。他出生在彼得堡的一个世袭贵族家庭。他的母亲喜欢绘画，与画家布留洛夫和布鲁尼有过交往，这影响到波列诺夫对绘画的热爱。此外，波列诺夫从少年起就对福音书感兴趣，尤其喜欢福音书的叙事方式。当第一次看到伊凡诺夫的巨幅画作《基督来到人间》时，他内心受到了极大的震撼，并立刻产生了日后要创作一组福音书题材的大型画作。后来，波列诺夫在彼得堡美院的获奖作品就是基于福音书故事情节的《睚鲁女儿的复活》（1871）。因这幅画的成功，波列诺夫获得了毕业后去国外深造的资格。

波列诺夫认真研读了《福音书》，之后把注意力集中到基督身上，他打算创作一组以"基督一生"为题材的画作[①]。其实，波列诺夫从19世纪60年代就开始构思这套组画，为了专心作画，他甚至辞去了莫斯科绘画雕塑建筑学校的教师工作。按照他的构思，这组画既要以巨大的悲剧力量震撼观众的心灵，又要具有时代的特征并符合人们的精神需求。为此，他和妻子专门去了埃及、叙利亚和巴勒斯坦等地，了解并研究古犹太人的生活习俗和风土人情，以便真实地再现犹太人的精神面貌和时代的历史氛围。

《基督与女罪人》（1888，图2-89）是波列诺夫根据《圣经·旧约·约翰福音》的故事情节创作的油画[②]，是"基督一生"组画之一，原名叫《你们中间谁没有罪？》。但是，这个名字通不过当局的审查，故改为《基督与女罪人》。这幅画曾在彼得堡和莫斯科举办的第十五届巡回展览派画家画展上展出，本来收藏家П.特列季亚科夫相中了这幅画并有意购买，但沙皇亚历山大三世捷足先登将之买走了[③]。

图2-89　B.波列诺夫：《基督与女罪人》（1888）

画作《基督与女罪人》描绘《约翰福音》第8章第2-11节的故事：

有一天，基督坐在一个台阶上，他身边围着几位弟子，显然基督正在与弟子们谈话。突然，基督听到一阵喧哗，他转过身看到一帮法利赛人个个怒容满面，他们手持棍棒，推搡着一位女子走过来。其中的一位法利赛人对基督说："主啊，这妇人是正行淫之时被抓的。摩西在律法上告诫我们，这样的妇人要用石头打死。你说该怎么处置她呢？"这时候，女罪人满脸的惊恐，缩着身子向后退去，她等待即将到来的惩罚。《基督与女罪人》这幅画描绘的正是这个时刻。然而，基督这时沉着、镇定地坐在那里，与那帮满面怒容的法利赛人形成鲜明的对照。显然，基督心里已知道该怎么回答那帮法利赛人。

按照福音书的描述，后来事情的发展是这样的：基督听后一言未发，却弯着腰用指头在沙地上写着什么[④]。那帮法利赛人继续不停地追问，于是基督站起来，挺直腰来对他们

[①]　这组画共有72幅，其中主要有《睚鲁女儿的复活》（1871）、《基督与女罪人》（1888）、《主在山上》（1894）、《主在那里》（1890-1900）、《坐在教师中间》（1890-1900）、《人说我是谁？》（19世纪末）、《主接待小孩》（1900）、《以圣灵的能力回到加利利》（1890-1900）、《充满智慧》（1896-1909）等。1909-1915年期间，这些画作曾经在莫斯科、彼得堡、特维尔以及其他城市展出，但如今很少有人见过这组画的全部作品。

[②]　此画长611厘米，宽325厘米。

[③]　也许，是特列季亚科夫发现沙皇有意购买而主动放弃了。

[④]　若要理解基督为什么用手指在沙地上写字，需要了解一下犹太人的习俗。按照犹太人的观念，在星期六（神休息日）那天禁止写字，禁止做任何记录。但在这天用手指在沙地上写字是允许的：因为沙地上的字是暂时的，刮风或人从上面走过就会把字迹涂掉，不会留下永久的痕迹。

说:"你们中间谁若没有犯过罪,谁就可以先拿石头打她。"说罢,他又弯下腰用手指头在沙地上写字①。那帮人听了基督这番话后,深受良心的谴责,顿时平息下来。一个个地离开了那个地方,只剩下了基督,还有站在那里的女罪人。这时候,基督站起来对她说:"妇人,那些人在哪里呢?没有人定你的罪吗?"妇人说:"主啊,没有。"基督说:"我也不定你的罪,去吧!从此不要再犯罪了。"

按照摩西的训诫,女人犯通奸罪,本应受到严厉的惩罚。但基督认为,人犯了罪是可以改正的,因此处理事情应有灵活性。基督宽恕了那个女罪人,因为相信她能够改邪归正,重新做人。就那个女人来说,她一时糊涂,暂时失足,可以改过自新,就像把字写在沙地上可以抹掉一样。因此,人的罪过是可以克服和消除的,需要的是仁爱和宽恕。

波列诺夫的这幅画作表现了他对基督的认识,这种认识深受法国作家雷南的《基督的人生》一书的影响。在雷南的书中,基督被写成一位现实生活中的人,作为哲学家和伦理宣传家,基督不同意对人施加酷刑。波列诺夫接受基督的观点,所以在画作《基督与女罪人》里,基督坐在那里,神态自若,遇事不惊,他被画成一个具有同情心、充满正义感和仁慈心的凡人②。

在这幅画上,基督、他的弟子以及法利赛人的衣着穿扮、犹太教寺庙、高大的圆柱、方尖碑、塔形的树木、干裂的土地,这些细节真实地再现了那个时代的历史特征。

20世纪初,各种流派的俄罗斯画家对《圣经》《福音书》的人物、故事、情节的兴趣不减,并以新的认识和理解去描绘福音书的一些故事。如,画家П. 菲洛诺夫③的《神圣家族》(1914)、《圣乔治》(1915)、《出埃及》(1918)、М. 涅斯捷罗夫的《基督受难》(1908)、В. 瓦斯涅佐夫的《救主》(1901)、《把基督抬下十字架》(1901)、《基督受难》(1902)、《最后审判》(1904)以及先锋派画家В. 康定斯基的《圣乔治》(1811)等画作。

1917年十月革命后,无神论成为苏维埃社会的主导意识形态,福音书题材画作大大减少,可一些画家④依然创作了福音书题材的画作。如,С. 罗曼诺维奇的《犹大之吻》(20世纪40年代)、《把基督抬下十字架》(20世纪50年代)、《戴上荆冠》(20世纪60年代)、М. 夏加尔的《各各他》(1912)、《白色的基督受难》(1938)、《亚伯拉罕的祭品》(1960-1966)、《以撒迎接自己的妻子》(1977-1978)等。然而,与这个时期大量出现的其他题材的绘画相比,福音书题材画作简直是凤毛麟角。到了20世纪90年代,随着在俄罗斯宗教事业的回归,福音书题材绘画也回归俄罗斯绘画中。在当代画家中间,Г. 科尔热夫⑤的福音书题材绘画很有代表性。福音书故事成为Г. 科尔热夫绘画创作的主要内容,他以"社会主义现实主义画家的眼光去看待圣经",并且坚持这个题材绘画直到生命结束。他创作了《报子节》(1987)、《基督受难》(1999)等画作。Г. 科尔热夫还善于借用《圣经》故事表现当代俄罗斯的社会生活。他的《失去天堂的人们》(1998)虽然画的是亚当抱着夏娃,但其寓意是苏联解体后俄罗斯人的贫困的生活处境。

当今的福音书题材绘画表现当代人对福音书故事新的艺术阐释。Д. 日林斯基的《最后

① 基督在地上写字的细节对理解整个故事有着重要意义。基督为什么要在沙地上写字,他写的是什么?有人说基督在地上写出了那个女罪人的罪孽;也有人说基督在地上写了"谴责"二字,还有人说基督寓意地画了一幅画,还罗列了所有到场人犯过的罪……总之,众说纷纭,莫衷一是。

② 基督对女罪人的宽恕如同父母关爱自己的孩子。孩子犯了错误或犯了罪,父母感到难过和痛心,但真正的父母不会因此厌弃自己的孩子,不会认为他们不可救药,而是给予他们更多的关爱,相信他们会改正错误,重新做人。

③ П. 菲洛诺夫(1883-1941),俄罗斯画家。

④ 如,С. 罗曼维奇(1894-1968)、М. 夏加尔(1887-1985)、Д. 什杰连伯格(1881-1948)、П. 科林(1892-1967)等。

⑤ Г. 科尔热夫(1925-2012),当代俄罗斯画家,苏联艺术院院士,"严肃风格"绘画艺术代表人物之一。

的晚餐》（2000，图2-90）就是一例。这幅画在构图布局、形象塑造、色彩运用上都不同于19世纪俄罗斯画家Н.格画的《最后的晚餐》（1863）。在这幅画上，基督和他的弟子坐到餐桌旁边，基督正襟危坐，双手合拢，显得十分平静；他的弟子神态各异，有的顿足捶胸，有的痛苦沉思，有的掩面哭泣，有的出谋划策，有的下跪发誓……总之，基督的话引起每个弟子的反应不同，这与他本人的镇静形成鲜明的对照，突出了基督的遇事不惊的神性特质。若仔细观看这幅画，桌旁少了一个弟子，那就是犹大不见了。在Ф.布鲁尼的画作《最后的晚餐》中，画家还给犹大留下一席之地，把他安排在画面左角的阴影中，可在日林斯基的《最后的晚餐》里根本看不到犹大的身影——画家日林斯基在画面上不给这个出卖了基督的弟子留下任何的位置，这就是当代画家对福音书故事的一种新的艺术阐释。此外，日林斯基的《最后的晚餐》的色调明亮，以白色为主，兼有蓝色和红色，营造出一种并不悲观的氛围——生活并不因叛徒的出现而变得绝望，让人依然看到光明的未来。

在苏维埃时代，俄罗斯历史题材绘画增多。画家们描绘俄罗斯历史上的一些重要事件。А.布勃诺夫的《库利科沃战场的早晨》[①]（1943-1947）描绘1380年俄罗斯战胜蒙古鞑靼人的库利科沃战役，塑造俄军将领德米特里·顿斯科伊和众将士与敌人激战前的情景。П.科林的三折画《亚历山大·涅夫斯基》（1942-1943）歌颂1240年与瑞典

图2-90　Д.日林斯基：《最后的晚餐》（2000）

人作战、准备为俄罗斯的自由和独立献出最后一滴血的俄罗斯民族英雄亚历山大·涅夫斯基。他的另一幅画《逝去的罗斯》（1925-1959）则描绘一帮宗教僧侣在顿河修道院为全俄牧首吉洪送葬的场面，表现他们对一去不复返的昔日俄罗斯的眷恋。在这些年代里，也出现了反映20世纪发生的一些重大事件（如十月革命、国内战争、卫国战争）的历史题材画作。主要有Г.萨维茨基的《十月革命的最初岁月》（1929）、Е.切普佐夫的《村党支部会议》（1924）、А.杰伊涅卡的《彼得格勒保卫战》（1928）、《保卫塞瓦斯托波尔》[②]（1942）、И.布罗茨基的《26位巴库政委被枪杀》（1925）、《列宁在普基洛夫工厂的演

① 这幅画歌颂爱国英雄德米特里·顿斯科伊及其业绩，让人们永远以自己民族的伟大历史人物为榜样，与一切来犯的敌人进行殊死的斗争。
1380年9月8日，俄军在德米特里·顿斯科伊的率领下大败鞑靼王马迈的蒙古军，为俄罗斯摆脱蒙古人的统治奠定了基础。德米特里·顿斯科伊在这次战役后成为俄罗斯民族英雄，并被东正教封为圣者。画家布勃诺夫的这幅画没有描绘作战双方在战场上的搏斗和厮杀，而画出了德米特里·顿斯科伊及其军队在这场决定国家和民族命运的战役开始前，全体将士同仇敌忾，充满信心，决心与敌人决一死战的场面。从德米特里·顿斯科伊骑在马上的那种从容自若的神态，从他那拿着利剑指挥的手臂，可以看出他对这场战斗胸有成竹，对自己军队的胜利深信不疑。画面的人物众多，他麾下的士兵形态性格迥异，显示出画家驾驭大型画作的能力。
② 这幅画描绘苏联海员为保卫祖国所表现出的大无畏的英雄气概。他们的严峻的脸色与沿河街的石头颜色融为一体，与整个塞瓦斯托波尔大地构成统一的整体——任何力量都无法战胜这座由人民筑起的钢铁长城。画面上，苏联士兵身材高大，表明他们是不可战胜的。法西斯分子身材矮小并且被推到后景，象征他们与苏联人民格格不入，在俄罗斯大地上没有他们的容身之地。

讲》（1929）、C.格拉西莫夫的《西伯利亚游击队员的宣誓》（**1933，图2-91**）、Ю.皮缅诺夫的《新莫斯科》（1937）、К.尤恩的《1941年11月7日的红场上的阅兵》①（1942）、Б.约甘松等人的《列宁在共青团第三次代表大会上的讲话》（1950）、С.普利谢金的《胜利阅兵》（1985）、《1812年，斯摩棱斯克》（1991），等等。

Б.约甘松等人创作的油画《列宁在共青团第三次代表大会上的演讲》（**1950，图2-92**）是一幅革命历史题材的画作，形象地描绘布尔什维克领袖列宁1920年10月2日在莫斯科召开的共青团第三次代表大会上的讲话场面。列宁站在一个坐满青年代表的大厅里，他的头微微侧向一边，习惯地扬起右手发表演讲。他面对来自全俄各地的600多位青年代表，向青年人提出建设新社会的伟大任务，还指出共青团的活动应为青年人做出榜样。在场的青年人有的凝神屏气倾听，有的低头认真记录，还有的站着静静地望着列宁……画面上，列宁形象表明他不但是革命领袖，而且还是位出色的演说家，他善于用自己的演讲说服人，鼓舞人，调动听众的积极性。

这幅画人物众多、神态各异、构图巧妙、场面恢宏，红、蓝、绿、棕色配合得十分协调，表现出画家的高超绘画技巧，显示出他们是善于刻画人物、安排构图和运用色彩的现实主义绘画大师。

图2-91　С.格拉西莫夫：《西伯利亚游击队员的宣誓》（1933）

图2-92　Б.约甘松：《列宁在共青团第三次代表大会上的演讲》（1950）

在当代的历史题材绘画中，画家И**.格拉祖诺夫（1930–2017）**的历史题材画独树一帜。这位画家以冷峻的目光观察、反思俄罗斯历史，挖掘俄罗斯历史的精神传统和价值，用现实主义与象征主义相结合的方法创作绘画作品，如《永恒的俄罗斯》（1988）、《20世纪神秘剧》（1977-1999）、《教堂在复活节之夜被毁》（1999）、《没收富农财产》（2010）等画作。这些画作表明格拉祖诺夫不仅是一位大胆创新的画家，而且还是一个思想家。

И.格拉祖诺夫出生在列宁格勒一个知识分子家庭。他的父亲、母亲、祖母和其他亲人均在1941年列宁格勒被围困期间死去。12岁的格拉祖诺夫只能离开列宁格勒，暂住在诺夫哥罗德郊外的格列波罗夫村。1944年1月27日列宁格勒解除了围困，格拉祖诺夫返回故乡城市，先是进入列宁格勒绘画学校，后来考入列宾美院，师从画家约甘松教授。格拉祖诺夫在校期间学习优秀，曾多次参加画展并在大学生绘画比赛上获奖。

格拉祖诺夫的中晚期绘画创作把现实主义与象征主义结合起来，以创作历史题材、战争题材和宗教题材的绘画为多，同时也画一些民俗题材、童话题材和爱情题材的作品。

① 画作《1941年11月7日的红场阅兵》（1942）是一幅显示苏联人民力量、表现人民对胜利抱有必定信心的作品。众所周知，1941年是苏联人民在卫国战争中最艰难的一年。卫国战争刚开始时，德国法西斯头子希特勒曾口出狂言，要在三个月内拿下莫斯科并要在1941年11月7日这天亲自在红场检阅他自己的军队。的确，希特勒的军队大兵压境，已逼近莫斯科。但是苏联人民没有被这一切吓倒，依然决定这一天在红场举行阅兵活动，庆祝十月革命的节日，展示全国军民的团结一致和他们与法西斯奋战到底的决心。这幅画就是对这个具体的历史事件的描绘。

《永恒的俄罗斯》①（1988，图2-93）是格拉祖诺夫为纪念罗斯受洗1000年创作的历史题材画，象征地描绘俄罗斯千年的发展历程。

图2-93　И.格拉祖诺夫：《永恒的俄罗斯》（1988）

一幅基督受难像在画面的中心，表明俄罗斯民族千年来对基督的信仰和崇拜。一支浩浩荡荡的大军从克里姆林宫走出来，走在最前面的是俄罗斯东正教的一些圣者、著名的国务活动家、社会活动家、军事将领、作家、画家、学者和作曲家等人。他们在把俄罗斯变成世界强国的过程中起过重要的作用并且构成俄罗斯历史的辉煌。画面远景是君斯坦丁堡的索菲亚大教堂和基辅的索菲亚大教堂，表明那是这支庞大的俄罗斯大军的历史源头。

《永恒的俄罗斯》不仅描绘"罗斯受洗"的千年历史，其象征意义要深远得多，一直追溯到俄罗斯民族遥远的过去。画面左侧的多神教神像倒塌，象征俄罗斯告别多神教的时代；而画面右侧斯大林和托洛茨基乘坐的战车，则寓意布尔什维克政权的历史存在……总之，基督受难像、诸多的历史人物、形态各异的建筑、各种标语口号、渲染时代的背景让人联想出一部完整的俄罗斯历史，这正是画家格拉祖诺夫的创作构思所在。

《20世纪的神秘剧》②（1988）是格拉祖诺夫的另一幅大型历史题材画作。这幅画之所以叫神秘剧，是因为画家把20世纪各种历史人物汇集在一张画布上，他们引出诸多的历史事件，连贯起来就是一场20世纪的历史神秘剧。

末代沙皇尼古拉二世、沙俄的国务活动斯托雷平、沙皇的"朋友"拉斯普京、至上主义绘画代表马列维奇、20世纪物理学泰斗爱因斯坦、无声电影大师卓别林、布尔什维克领导人列宁和斯大林、法西斯头子希特勒和墨索里尼、20世纪世界各国政要格瓦拉、卡斯特罗、肯尼迪和撒切尔夫人，苏共的历届领导人勃列日涅夫、安德罗波夫和戈尔巴乔夫均出现在画布上。此外，画作上还有俄罗斯第一任总统叶利钦、作家索尔仁尼琴、戈尔巴乔夫的夫人赖莎和著名的性感影星梦露等人。画面右侧，苏联雕塑家穆欣娜的雕塑《工人与女庄员》和美国的自由女神雕像，象征着两个超级大国的对抗和斗争。风靡一时的摇滚乐队、性解放的裸体女郎、原子弹的爆炸、待发射的宇宙飞船、莫斯科基督救主大教堂……20世纪主要的历史人物和一些重大事件应有尽有，全部跃然画上。但整个画面的中心是罩着灵光圈的基督，他站在历史人物和事件之巅，似乎在俯首观看20世纪的大地上演出的一

①　此画原名叫《一万年》，《永恒的俄罗斯》是后改的名字，尺寸为3米×6米。
②　此画尺寸为3米×8米。

场波澜壮阔的神秘剧。

这幅画上还有一个不应忽视的细节：画家格拉祖诺夫本人站在上演这场神秘剧的剧场两侧：左面是剧场入口，年轻的格拉祖诺夫邀请观众入场观看这场令人好奇、生畏的神秘剧。右侧是剧场出口，那里摆着老年时期的格拉祖诺夫自画像，寓意观众看完这场神秘剧走出剧场时，画家已变成一个年迈的老头，因为这场神秘剧整整演了一个世纪。

在格拉祖诺夫看来，这个神秘剧不仅描绘20世纪的各种事件、现象和人物，而且展现出20世纪世界历史上善与恶的斗争和较量，涵盖20世纪的全部历史和人们的社会生活。

格拉祖诺夫的历史题材画作的思想寓意深刻，人物形象众多，构图极具创意，绘画手法新颖，发展和弘扬了19世纪俄罗斯历史题材绘画传统。

第六节　风俗画

18世纪下半叶，俄罗斯画家扩展了自己的绘画体裁①，开始关注俄罗斯社会的变化，目光投向人们的社会生活和日常生活，描绘他们的工作、劳动、生活以及身边发生的事件，出现了最早的俄罗斯风俗画。这是用绘画表现俄罗斯社会的风貌素描，画出俄罗斯人生活的方方面面，为研究俄罗斯的社会问题、人际关系和风土人情提供了直观的感性资料。

М. 希巴诺夫、И. 叶尔梅尼奥夫是最早描写俄罗斯社会底层的人们生活的画家，被公认为农民风俗画的两位先行者。

М. 希巴诺夫（？-1789）是一位地道的俄罗斯农奴画家。他曾是波将金公爵家的家奴，后入彼得堡艺术院学习。他的《订婚仪式》《农民午餐》等描绘农民生活的画作，被认为是最早的几幅俄罗斯风俗画。

《农民午餐》（1774，图2-94）是希巴诺夫的代表作。在一间光线昏暗的农舍里，农民一家人围桌而坐正准备吃午饭。一位年轻母亲在给自己的婴儿喂奶。她身边的那位年长的农妇可能是她的婆婆，端来汤盆把它放到桌上。画面左侧的一个蓄着连鬓胡子的青年男子在切面包。一盆汤、几块面包就是这家人的一顿饭，根本算不上什么午餐，每个人都愁容满面，没有吃饭的心思，由此可以看出俄罗斯农民生活的贫困。所以，对面坐着的那位蓄着大胡子的老农脸上露出了一种无奈的表情。显然，他是这个家庭的男主人。他无心吃饭，而在考虑下一顿吃什么，一家三代人今后的日子该怎么往下过……然而，这幅画表现出农民家庭的一个侧面，即宗法制家庭成员之间的和睦关系。

3年后，希巴诺夫又创作了一幅农民题材的画作《订婚仪式》（1777）。这幅画描绘俄罗斯农村的订婚仪式、农民对待生活的乐观态度以及订婚仪式的喜庆。新娘、新郎以及参加订婚仪式的其他人构成俄罗斯农民的群像，他们身穿的衣服展示了俄罗斯的民族服装，让人看到俄罗斯农村生活的另一个侧面。

希巴诺夫画笔下的农民形象纯朴、单纯，可以感到这位画家对劳动人民的热爱和尊重。他的风俗画的简单构图体现出农民题材风俗画的朴实特征。

И. 叶尔梅尼奥夫（1749-1797）出生在一个马

图2-94　М. 希巴诺夫：《农民午餐》（1774）

① 18世纪，肖像画占据俄罗斯绘画的主要地位，很少有历史题材画和风俗画。因此18世纪被视为俄罗斯绘画的"肖像画时代"。

夫的家庭，后来有机会进入彼得堡画院学习。1774年毕业后，他又去巴黎深造。叶尔梅尼奥夫是最早描绘社会底层的农民生活的画家之一。他注意农村生活，目光投向可怜、不幸的人，是位极富有人道主义同情心的画家。18世纪60-70年代，他创作了"乞丐"组画，以现实主义的真实描绘农民的贫困生活状况。其中，水彩画《盲歌手》（1764-1765，图2-95）画的是一帮盲人歌手。他们的命运遭到践踏，生活的重负压弯他们的腰，但他们没有向命运妥协，靠唱歌谋生，甚至以歌为乐，没有失去做人的尊严。《农民吃午饭》（1770-1775?）用叙事手法绘出一个农民家庭的午餐。一家老小三代人静静地围着一张木桌吃饭。然而，桌上除了一块面包和汤盆之外，再没有其他吃的东西。这幅画与M.希巴诺夫的画作《农民午餐》（1774）的题材、细节几乎相同，人物相似，但并不雷同，同样具有艺术感染力。

И.菲尔索夫（1733-1785）也是18世纪的一位俄罗斯风俗画家。他创作的《少年画家》（18世纪60年代后半叶，图2-96）属于最早的俄罗斯风俗画之一。画面上，少年画家的坐姿潇洒，表情淡定，显示出一种与自己年龄不相称的成熟；当模特的小女孩似乎有点累了，脸上露出了倦意。可年轻妈妈希望少年画家一次把画做完，所以用手势劝小女儿再坚持一会儿。画面上的三个人物的身体姿态自然，整个画作具有一种艺术的诗意和气氛。菲尔索夫的色彩及明暗处理的技巧娴熟，这幅风俗画有较高的水平。

19世纪上半叶，画家A.维涅齐阿诺夫继承希巴诺夫和叶尔梅尼奥夫等人开创的俄罗斯风俗画传统，继续用画笔描绘社会下层的人民生活，他的创新在于把农民的劳动与俄罗斯大自然有机地糅合在一起。

A.维涅齐阿诺夫（1780-1847）出生在莫斯科的一个商人家庭。他未受过正规的绘画艺术教育，只当过画家B.鲍罗维科夫斯基的私人学生，但他凭着勤奋和努力成为19世纪的一位著名画家并于1811年获得艺术院的院士称号。维涅齐阿诺夫的艺术兴趣广泛，尝试过多种绘画活动：学过钢板画，画过漫画，办过杂志，搞过美术装饰等。后来，他迁居特维尔省的萨丰科沃庄园，转到风俗画和风景画的创作上来。

图2-95　И.叶尔梅尼奥夫：《盲歌手》（1764-1765）

图2-96　И.菲尔索夫：《少年画家》（18世纪60年代后半叶）

维涅齐阿诺夫的风俗画描绘农民劳动的各种场景，注意塑造普通的劳动者形象。他

的《给甜菜削皮》（1820）、《在燕麦地拿镰刀的农民姑娘》（1820）、《打谷场》（1821-1822）、《扛着大钐镰和笆篱的女农民》（1825）、《春耕》（19世纪20年代）、《夏收》（19世纪20年代）等画作从人道主义出发观察农民的劳动，表现农民的生活内容。维涅齐阿诺夫画笔下的女农民形象尤其富有诗意，反映出他对劳动女性的尊敬，也标志着俄罗斯风俗画的一种新气象。

《春耕》（19世纪20年代，图2-97）是维涅齐阿诺夫的一幅著名的风俗画，描绘春天到来和女农民在田地里耕作的景象。广阔的田野，高高的天空，淡淡的浮云，清新的空气，大自然洋溢着一派春天的气息。在这个春意盎然的日子里，一位年轻的农民妇女两手牵着两匹拉着耕耙的马，赤脚走在一片耕地上。农妇的面部表情自然，轻快的步履富有节奏感。她走在松软的田地里，整个身心都置于大自然之中。对春天的期盼，对春耕的等待仿佛全都融入她的形象里。从这位农妇的表情可以看出，春耕给她带来的不是倦怠和劳累，而是欢喜和愉悦，惟有劳动者才会有这种感受和体验。然而，这位农妇的生活并不轻松，她下地劳动还得带上孩子，因为在田边坐着一个玩耍的小男孩。她忙完家里忙家外，生活十分艰辛、不易。其实，在农奴制的俄罗斯，她的生活反映出俄罗斯农民妇女的共同命运：

　　我是一头牛，又是一匹马，
　　我既当男人用，还得当妈妈。

这幅风俗画置于色调明快的外景中。天高云淡，春风送爽，这与人物的欢快心情协调一致，赋予整个画作一种和谐、温馨之感。

《夏收》（19世纪20年代，图2-98）是维涅齐阿诺夫的又一幅劳动题材的画作，描绘农民在夏天收割的景象。

画作上，地平线把天和地分成几乎对等的两部分。天空明朗，白云朵朵。近处是一片金黄的麦田，远处的土丘轮廓清晰可见。大片的麦田已被割倒，打成捆准备运走。但麦地尚未完全割完，有的农民还在弯腰割麦。一位少妇坐在近景的土台上给婴儿喂奶，她身旁放着一把镰刀，说明她刚才还在割麦子，只是喂奶才让她喘口气，得到片刻的休息。这位妇女也像《春耕》中的那位妇女一样，既像男人一样下地劳动，又得照看孩子当好妈妈。土台下另一位农妇也是如此。她利用短暂的休息与自

图2-97　A.维涅齐阿诺夫：《春耕》（19世纪20年代）

图2-98　A.维涅齐阿诺夫：《夏收》（19世纪20年代）

己的女儿玩一会儿。可见，维涅齐阿诺夫的《夏收》没有美化农民的生活，尤其是农村妇女的生活并不轻松，她们参加割麦这种让男人都感到吃不消的体力劳动，以惊人的毅力和

耐力承受着生活的重负。从另一个角度看，夏收把劳动主题与母爱主题结合起来，似乎能缓解劳动妇女的重负，赋予她们的生活一种温馨的诗意。

19世纪，П.费道多夫的风俗画是另外一种内容。费道多夫把戏剧性和情节性带入风俗画中，用绘画描绘果戈理用文字描写的东西，他的风俗画充满幽默和辛辣的讽刺，也让人发出"噙着眼泪的笑声"。所以，费道多夫被誉为"俄罗斯绘画中的果戈理"。画家A.别努阿指出，费道多夫具有"俄罗斯绘画艺术中最鲜明的和最迷人的个性"。

П.费道多夫（1815-1852）出生在莫斯科的一个退伍军人家庭。他是个自学成才的画家。起初，他为同时代的许多作家的小说作插图，后来他转向油画创作。

费道多夫把19世纪40年代的俄罗斯社会生活当作自己风俗画创作的源泉，他的画作对象是小公务员、身居陋室者、勋章的获得者、小寡妇、破落贵族等各种各样的城市居民。费道多夫的每一幅风俗画都在"讲述"一个故事①，描绘的是一个充满缺陷、病态和矛盾的世界。他的画作具有民主主义精神，带有一种讽刺的情调和悲剧的色彩。费道多夫一直生活在贫困中。生活的压力、创作的艰辛、人生的不遂让他的精神崩溃，37岁时死于疯人院。

费道多夫的主要作品有《新获得勋章的人》（1846）、《挑剔的新娘》（1847）、《少校求婚》（1848-1852）、《小寡妇》（1851-1852）、《跳一次，再跳一次》（1851-1852；83）、《赌徒们》（1852）等。

《新获得勋章的人》和《少校求婚》是费道多夫的成名作。这两幅画揭露城市生活中的丑陋现象，具有深刻的讽刺意义。

《新获得勋章的人》（1846，图2-99）的副标题是"一位获得首枚十字勋章的官吏的早晨"。早晨，那位勋章获得者的屋里杂乱不堪，桌上桌下的东西狼藉一片。他衣冠不整，赤脚站在地上，甚至都没来得及穿鞋。可这时他却迫不及待地唤来女仆，右手指着自己胸前挂的勋章，洋洋得意地向女仆炫耀。新获勋章者的衣着和行为，根本不像一位成就显赫的英雄或战功卓著的军人，而像一个流氓、无赖，一个集人的缺陷之大成者。这种人追求虚荣，一旦有机会就会去偷去抢，杀人放火，干出伤天害理的事情。可是，他能获得勋章（或者不知怎么弄来一枚勋章）戴在身上，这是对19世纪俄罗斯社会官场腐败的一种莫大的讽刺。女仆的表情意味深长：身为仆人，她不能对主人获得勋章漠然视之，因此脸上似乎露出一种赞赏的微笑，但在她的笑容里明显有着某种鄙视的成分，因为她知道自己主人是个什么东西，鬼晓得他是怎么弄来的这枚勋章。

风俗画《新获得勋章的人》的显著特征，是以现实主义的真实尖刻地讽刺19世纪40年代俄罗斯官场的现实。

图2-99　П.费道多夫：《新获得勋章的人》（1846）

① 如，一位任性的女主人因为自己的小狗死去大病一场，还把全家人搞得鸡犬不宁；一个老态龙钟的丈夫带着年轻的妻子逛商店，不得不掏出大量的钱买东西，以满足妻子的虚荣心；一位老艺术家难以维持自己贫穷的家庭，结果女儿被军官诱骗，妻子患病卧床不起，等等。

《少校求婚》（1848-1852，图2-100）是费道多夫绘画创作的巅峰之作。画作的主题十分明确：在充满虚伪和物欲横流的俄罗斯社会里，婚姻根本不是男女感情的结果，而成为一种买卖和金钱交易。

19世纪，当俄罗斯贵族男子觉得自己的仕途无望，便会立刻"向钱"奔去，攀上一位有钱的亲戚或向富商的女儿求婚，这是获得财富的捷径。画作上，那位贵族少校在门口整理衣冠，准备见新娘的家人。他已有一把年纪了，才混到少校军衔，仕途也就到此为止。所以，他决定走发财的捷径，登门向富商女儿求婚。当女媒人告知少校已到，富商家里的每个人开始"表演"：富商女儿转身准备躲开，这一举动是出于少女的羞涩，还是她对这件婚事不满，只能留给观者去猜测。她母亲一把揪住她的裙襟，让她别走：客人来了要见一下面，要有起码的礼貌。富商赶紧走向门口去迎接来客；厨娘正在往餐桌上摆食盘；观看着眼前的这一幕，她身后的两位女佣在窃窃私语；唯有那只小猫对眼前发生的一切无动于衷……

图2-100　П.费道多夫：《少校求婚》（1848-1852）

画家的笔调轻松，可对人物的心理描绘细腻，这种轻松的笔调和细腻的心理描绘营造出一种讽刺的气氛。整个画面用的是暗色，但画面中心两位女性的衣着明亮，形成一种色彩平衡。整个画面具有舞台布景的效果，给观者留下深深的印象。画作《少校求婚》开启了俄罗斯绘画通向批判现实主义的道路。

费道多夫的一些其他画作也具有批判现实主义的力量。画作《跳一次，再跳一次》描绘一位年轻军官无所事事，百无聊赖，让狗一次次地跳过自己的烟袋杆解闷，反映出他的内心空虚以及无聊至极的精神状态。《贵族的早餐》辛辣地讽刺没落贵族的虚伪和虚荣。一位贵族家道破落，就连早餐也变得十分寒酸，但他怕仆人发现这点，因此把自己的早餐遮起来。这幅画淋漓尽致地绘出没落贵族的心理活动。《小寡妇》画出一位年轻新寡的不幸和无奈。她在丈夫死后清理家产，以偿还丈夫生前的债务。总之，费道多夫的风俗画创作为19世纪下半叶的批判现实主义俄罗斯绘画的发展作了准备，他的绘画创作的现实主义激情、讽刺力量、批判精神、隐喻语言成为19世纪下半叶巡回展览派画家们学习的内容和榜样。

19世纪下半叶，画家们在创作风俗画时，从不同社会阶层的人们生活中汲取素材和情节，暴露当时社会的丑陋和弊端，并且展现一些新现象和新事物。还有的画家以公民的高度责任感、批判的眼光看待周围的一切，用自己的绘画作品表现普通人对美好事物和未来的追求。В.雅格比（1834-1902）的《囚犯休息》（1861）、В.普基列夫（1832-1890）的《不相称的婚姻》（1862）、H.涅夫列夫（1830-1904）的《交易》（1866）、В.施瓦茨（1838-1869）的《沙皇的春季朝圣》（1868）、К.弗拉维茨基（1830-1866）的《塔拉冈诺娃公主》（1863-1864）等画作真实、具体地再现俄罗斯社会生活的现实和被压迫人民的痛苦，表现进步画家的艺术追求和审美理想。

巡回展览派画家是这个时期俄罗斯风俗画创作的主力军。В.佩罗夫、В.马科夫斯基、

К. 萨维茨基、H. 雅罗申科①、И. 列宾等画家都创作过风俗画。他们注意观察俄罗斯社会底层人们的日常生活，用绘画表现专制制度的蛮横、农奴制的落后、社会的不平等、东正教教会的虚伪、农民的贫困等社会问题，表达画家对俄罗斯劳动人民的生存状况的同情以及对俄罗斯现行社会制度的批判，让风俗画成为俄罗斯绘画的一个重要的体裁并坚定地走上批判现实主义的绘画发展道路。

В. 佩罗夫是俄罗斯批判现实主义绘画的奠基人之一，也是克拉姆斯柯伊之前俄罗斯绘画界的一位领军人物。佩罗夫的风俗画创作高度概括俄罗斯日常生活的素材，对19世纪俄罗斯风俗画的发展做出了巨大的贡献。

В. 佩罗夫（1833/1834—1882）出生在托波里斯克的一个检察官家庭。他的童年是在农村度过的，所以有机会更多地了解农民的日常生活。起初，佩罗夫在阿扎玛斯艺术学校学习，1853年考入莫斯科绘画雕塑建筑学校专攻风俗画。他的画作《村里的布道》（1861）获得金奖使他得到公费去法国深造的机会。但是，佩罗夫在法国觉得自己是位局外的观察者，找不到绘画创作的题材，因此申请提前回国并得到批准。回国后，佩罗夫继续享受奖学金待遇并迎来了自己的创作高峰，先后推出了《出殡》（1865）、《三套车》（1866）、《城边最后一家酒馆》（1866）、《女家庭教师去商人家应聘》（1866）、《溺水女子》（1867）、《在铁道上》（1868）、《捕鸟》（1870）、《钓鱼》（1871）、《猎人在休息》（1871）等画作，成为一位闻名全俄的风俗画家。1871年，佩罗夫应聘回到母校任教，同时从事绘画创作。佩罗夫一生贫困，1882年死于肺病，年仅49岁。

佩罗夫的早期画作，如《村里的布道》（1861）、《复活节的乡村祈祷游行》（1861）、《在梅季希喝茶》（1862）、《修道院进餐》（1865）把矛头对准教会，大胆地抨击神职人员的伪善、自私和贪恋，对僧侣阶层作了无情的揭露和批判，显示出俄罗斯批判现实主义绘画的力量。其中，《复活节的乡村祈祷游行》（1861，图2-101）这幅画的影响最大，并让画家获得了巨大的声誉。

图2-101　В. 佩罗夫：《复活节的乡村祈祷游行》（1861）

早春。灰蒙蒙的天空上浮动着片片浓云，阵阵微风掠过树梢，空中弥漫着湿润大地的气息，树枝刚刚抽芽，散发出阵阵清香。一帮喝得醉醺醺的教徒从一座农舍敞开的门走出来，准备开始乡村的复活节游行。有的人手拿十字架，有的人捧着圣像，还有的人举着其他祭祀物。最后走出门的是一位神甫。他已喝得满脸通红，眼睛露出一副冷漠、呆滞的神情。他右手拿着十字架，为了维持身体的平衡，他左手扶住门框，之后拖着沉重的步子下了台阶。台阶上有个人倒在地上，他已醉烂如泥，想往起站，但身体软得根本爬不起来。这家的男主人早已喝醉，两手瘫软地伏在门廊的木栏上，他妻子用冷水想把他浇醒。在农舍窗户下还躺着一个醉鬼，看不出他是什么人，因为只能看到他的脚。这列队伍的中心是一个年轻女子，她用双手抱着圣像，走在泥泞之中。她旁边的老头衣衫褴褛，穿着树皮鞋跌跌撞撞地走着。他也抱着一个圣像，却因酒喝得多而把圣像拿倒了……

这个乡村复活节游行队伍由一帮衣冠不整、思维不清的醉鬼组成，他们口中胡乱哼着

① 他的主要画作有《司炉工》（1878）、《囚犯》（1878）、《高等女校学生》（1883）、《大学生》（1881）、《到处都是生命》（1887—1888）等。

祈祷歌曲在村子里游荡。这种游行根本谈不到严肃地庆祝基督复活，而纯粹是醉鬼们搞的一场闹剧，充分显示出这种宗教活动的虚伪和无聊。早春的天空，大自然的苏醒之美与这场闹剧形成了鲜明的对照，让人们产生对乡村的复活节游行活动的反感和厌恶。

《复活节的乡村祈祷游行》对宗教活动的深刻揭露、对社会丑恶的大胆批判引起了敌人的愤怒和仇恨。这幅画只在美院展览会上展出一天就被官方禁展，后来还被禁止印刷出版。俄罗斯正教院还不容许收藏家特列季亚科夫把这幅画送到任何的展会……但是，任何人都无法消除这幅画所产生的巨大影响，佩罗夫由于这幅画而成为俄罗斯画界的知名人物。

从60年代中期起，佩罗夫把自己的注意力转移到普通劳动人民的生活上来，创作了《出殡》（1865）、《三套车》（1866）、《城边最后一家酒馆》（1868）等风俗画，这些作品对劳动人民的生活充满了同情，同时把深刻的诗意和完美的绘画技巧结合在一起。

《出殡》（1865，图2-102）描绘一个俄罗斯农民家庭的悲惨的生活境遇。

图2-102　В.佩罗夫：《出殡》（1865）

冬天的早晨，天空乌云密布，田野一片空旷。小松树、枯草、破旧的农舍、远处的田野、地平线处的树林都罩上灰蒙蒙的色调，让人心中产生淡淡的哀愁。

一匹马拉着雪橇在缓缓地爬坡，雪橇上装着一口棺材。农妇和两个孩子坐着在雪橇上为死者送葬。农妇赶着马，她背对画面，看不到她的面部表情，但从她低头弓腰的背影、无力地放在膝盖上的双手就能够猜出她内心的痛苦。丈夫死了，家庭失去了主要的劳动力，她在考虑今后的日子该怎么过？她没有呼喊，也没有痛哭，而是默默地承受着命运的沉重打击。在她的身体姿态里，既可以看出一种毫无出路的悲哀，也可以感到她有一种强大的内在力量，她要与孩子们坚强地活下去。这就是这幅画作展示和表现的东西。

小男孩脸色苍白，他在雪橇碾过雪地发出的吱吱响声中静静地睡着了。女孩虽不知道父亲死去会给家庭带来怎样的后果，但已意识到这是为爸爸送上的最后一程，今后再不会有父亲的关爱。她一声不响，下意识地盯着雪橇留下的一道道车辙。

雪橇边有一条小狗伸直脖子对着苍天狂吠，似乎在表示对主人死去的惋惜。只有农妇、两个孩子、棕红色的马和黑色的小狗送葬，这支"送葬队伍"本身显得冷清、恓惶，而所有的生命又置于一片无声的茫茫雪野中，令这个送葬场面更加悲凉。

《出殡》标志着佩罗夫的绘画风格的变化。如果说画家从前把自己的激情都注入对社会邪恶的揭露和批判，那么《出殡》这幅画则把目光投向俄罗斯农民的生活，描绘他们的贫困和不幸，表现画家对农奴制的牺牲品的怜悯和同情。

1866年，佩罗夫创作了《三套车》（1866，图2-103），描绘俄罗斯儿童艰难的"勤工俭学"生活。

冬日早晨。寒风凛冽，狂风漫卷，修道院高墙上的雪花飘落，在墙根留下一堆厚厚的积雪。街上的行人很少，只有三个衣衫单薄的孩子拉着一个装满水桶的雪橇。他们的身子前倾，用尽平生的力气拉着雪橇，走在一条又硬又滑的坡路上。三个孩子累得张大嘴喘气，迎面扑来的狂风把雪花刮到他们的脸上，掀起了他们的衣角，让他们的步履更加艰难。

三个孩子都是绘画学校的学生，因家境贫寒需要打工维持学业，他们组成一个运水的

"三套车"。"三套车"中间的那位小女孩个头稍高,小脸黝黑,这是长期打工留下的印记。此时,她的表情漠然,一副逆来顺受的样子,显出一种与自己年龄并不相称的老练。左边的男孩已精疲力竭,喘着粗气,他的身子倾向一侧,衣襟几乎拖到地上,再往前走就可能会倒下。他那苍白的小脸、挺直的脖子表明这种劳动对他身体的损害。右边拉雪橇的小女孩年纪好像最小,穿的衣服似乎也最单薄。她没有戴帽子,寒风吹散了她的头发,掀起她的前襟。她两手紧紧抓住套绳,吃力地迈步前行。从她那木然的表情可以看出,她对一切都无所谓了。也许,她心里在想:这就是穷人家孩子的命运,认命吧!

佩罗夫的《三套车》通过对几个挣扎在死亡线上的小生命的描绘,发出了救救孩子的呼声①。佩罗夫因《三套车》获得艺术院院士称号,从一个方面说明了这幅画的艺术价值。

图2-103　B.佩罗夫:《三套车》(1866)

《城边最后一家酒馆》(1866,图2-104)依然是描写农民生活,但这幅画极具讽刺意义。按理说,在寒冬中酒馆是一个可以让人暖和的地方。然而,这个酒馆是"放荡窟",不会给人带来心灵的温暖,只能暂时麻醉人的神经,令人更加感到生活的无奈和无望。这便是画家佩罗夫的这幅画想表现的农民生活的一种无法改变的现实。

冬天傍晚。城门附近的一家小酒馆。寒风在空中游荡,把雪刮到酒馆的墙根。酒馆窗户上映着灯光,表明酒馆还没有打烊。酒馆内部怎样不可得知,可色调冷色的外观让人感不到里面会有什么温暖。

图2-104　B.佩罗夫:《城边最后一家酒馆》(1866)

一条路从酒馆门前而过,一直消失在遥远的地平线。酒馆前停着两辆雪橇。其中一辆上孤零零地坐着一位农妇,她的身体快要冻僵了,这时佝偻着瘦弱的身子,等着在酒馆里喝酒的丈夫和他的酒友。俄罗斯农民的生活枯燥乏味,潦倒无序,惟有酒精能刺激他们的

① 这幅画引出一个十分动人的故事。有一天,大清早就有人来敲佩罗夫的门。他走出门看到一位驼背的农妇站在门口。她要把自己一点微薄的礼物——一小袋鸡蛋送给画家,并且哭着说:"我的孩子……"农妇告诉画家,画作《三套车》上左边拉车的孩子的原型人物是她的儿子瓦夏,那是画家在几年前以她的儿子为模特创作的形象。去年,她的儿子瓦夏死了,于是她变卖了自己所有的家产,又干了整整一个冬天的活儿,攒了点钱,想来购买《三套车》这幅画。

画家佩罗夫听完了农妇的讲述,回想起几年前确实有过这样一件事。那天,他在特维尔城附近寻找自己构思好的画作模特。这时候,他看见路上有一帮朝圣者,他们过完节后准备进城工作。突然,画家发现了在路旁的一个台阶上,站着一位农妇和她的小儿子,那个男孩正是佩罗夫要寻找的模特形象。画家在得到男孩母亲的容许后,开始画这个名叫瓦夏的男孩。在佩罗夫画的时候,农妇给画家讲述自己生活的艰辛。她的丈夫和几个孩子都死了,只剩下小儿子瓦夏与她相依为命……

此刻,那位孤独无助的农妇又站在他的面前:她拿来自己的全部积蓄,要把《三套车》这幅画买回去。佩罗夫的心灵受到了极大的震撼,他告诉农妇这幅画已经被收藏家特列季亚科夫买走,如今陈列在他的画廊里。大约在早晨九点,佩罗夫把农妇带到特列季亚科夫画廊。他们走进大厅看到了画作《三套车》,老农妇便咚的一声跪在地上:她见到了自己的儿子瓦夏,在画像前跪了很久。后来,农妇满眼泪水地站起来,向佩罗夫深深地鞠了一躬,感谢画家把她的儿子画得如此逼真……之后,她默默地离开了那里。据说,佩罗夫后来专门画了一幅瓦夏像送给了那位农妇。

神经,给贫困的生活增加一点兴奋。

黄昏中,马和雪橇的轮廓模糊不清,惟有城门立柱顶上的双头鹰(这是沙皇俄罗斯的象征)清晰可见。酒馆里的灯光摇曳,酒馆外的光线朦胧,这种朦胧的气氛给人以不安和苦闷之感。

酒馆门上清晰地写着"告别"字样,表明"过了这村无这店",更赋予庄稼汉一种痛苦。看完这幅画,你的内心会产生一丝悲伤。

《城边最后一家酒馆》描绘的每个对象都富有表现力并似乎有点灵性。那条通向远方的道路,远处即将从视线中消失的马车,尚未彻底抹去亮色的天边,都仿佛在向你呼唤,让你思考俄罗斯农民的命运。

B. 马克西莫夫(1844—1911)是一位擅长描绘俄罗斯农村生活的巡回展览派画家。他出生在圣彼得堡圣洛宾诺的一个贫穷的农民家庭,从小就体验到贫穷的滋味和受压迫、受侮辱的人民的痛苦,也了解在不幸中挣扎的农民的思想和心理。所以,马克西莫夫一生的绘画创作都与农民的生活联系在一起。

《巫师参加农村婚礼》(1875)和《分家》(1876)是马克西莫夫的两幅描写农民生活的画作。

图2-105　B.马克西莫夫:《巫师参加农村婚礼》(1875)

《巫师参加农村婚礼》(1875,图2-105)是马克西莫夫的代表作之一。这幅风俗画描绘俄罗斯农村的婚礼习俗。在农舍里,一场热闹的婚礼正在进行,可因巫师的到来戛然停止。一个长着鹰钩鼻的驼背巫师出现令在场的所有人感到不安,婚礼的热闹、欢快的气氛顿时消失了……家庭的男女主人赶快用面包加盐招待巫师,神甫也迎上去做解释,一位助祭吓得立即站起身来,几个老妇人窃窃私语,她们的脸上流露出恐惧、不安的神情。巫师的到来可能为新人祝福,也可能破坏新人的幸福,谁都说不清他来的目的。所以,巫师所到之处,人们都争相给他送礼,以求平安或得到保佑。实际上,巫师是邪恶势力的代表,相信巫师是一种迷信,也是一种无奈,是俄罗斯农民的无知和愚昧的表现。

画家选取了农村婚礼的场面和巫师的突然而至来描绘农民们的不同表现及其心理活动。画面左边站着的新娘长得并不美,但与一帮满脸皱纹的老头、老太婆相比,她那张幼稚、纯洁、天真的脸还着实令人喜爱。巫师突然而至让她感到吃惊,一双睁大的眼睛表现出她内心的惊愕;新郎站在她身旁,比较冷静地观看眼前的一幕,显示出年轻人难有的从容和淡定。

这幅画强烈的明暗对比虽然营造出一种不安的气氛,但被参加婚礼农民们的衣服的鲜艳色彩所冲淡,所以,可以想象巫师走后这场婚礼将会继续自己的喜庆。

画作《分家》(1876,图2-106)通过描绘一个家庭的兄弟之间的分家,表现资本主义在俄罗斯的发展给农民生活带来的变化。资本主义崇尚金钱和物质,摧毁了俄罗斯传统的道德基础,改变了世代的生活习俗,促进了村社的财产分割以及宗法制家庭的解体。每个家庭成员的个人利益变得高于一切,都想拥有自己的资产,于是出现了家庭的不和、亲兄弟反目成为仇人。

按照俄罗斯的习俗,若家庭成员准备分家,先要切开一块面包表示这个家庭的解体。《分家》的画面上,大哥已把一块面包放到桌上,看来兄弟俩分家已不可避免。况且,大

哥已把家里的衣服、布料分成两堆。显然，大哥和他的那位自私、贪婪的老婆霸占了多半的财产；而无助的弟弟和他温顺的妻子只分得了几块布料。这样分家是不公平的，弟弟觉得委屈，走上去质问哥哥，希望后者能讲良心公平分配。弟弟的妻子站在他身边，既不抱怨也不争吵，只是低头盯着地面，一副胆怯、顺从的样子，表明她已不愿意为财产与家人纷争。这个妇女形象占据了道德的制高点，与整个自私、残酷、物欲横流的世界形成明显的对立，表现出俄罗斯妇女的心灵美和高尚品德。

在画面右边，坐在桌后的是村长和他的两位助手，他们并非权威人士，对这次分家毫无评判的权利，只能眼看着兄弟两人的争吵。

马克西莫夫熟悉农村生活的环境，了解俄罗斯社会发生的新变化并亲眼见过农村的分家场面。因此，他的这幅画具有深刻的时代感和现实基础，受到广大群众的欢迎。

80-90年代是马克西莫夫创作的繁荣时期。在这些年代里，他创作了《寒酸的晚餐》（1879）、《生病的丈夫》（1881）、《往事如烟》（1889）、《凶恶的婆婆》（1893）、《守林人》（1893）等画作。画家把自己的真诚和心灵的痛苦都注入这些画作中，表达他对农民的贫穷生活状况的同情以及对社会的不义和压迫的抗议。

图2-106　B. 马克西莫夫：《分家》（1876）

如果说画家马克西莫夫的风俗画描绘俄罗斯的农村生活，那么K. 马科夫斯基则是一位描绘俄罗斯城市生活的风俗画家。

K. 马科夫斯基（1846-1920） 出生在莫斯科的一个绘画艺术世家，1866年毕业于莫斯科绘画学校，后来成为彼得堡艺术院的学生。马科夫斯基是一位善于描绘俄罗斯城市生活的画家，尤其对城市的"小人物"感兴趣。他的《大夫看病》（1870）、《领养老金》（1870）、《银行倒闭》（1881）、《会面》（1883）、《在林荫道上》（1886-1887）、《求婚》（1889-1991）等画作从不同角度展现俄罗斯城市人的生活风貌，无情地嘲笑和鞭笞各种丑恶的社会现象。

《会面》（1883，图2-107）是马科夫斯基的一幅著名的风俗画，描绘一个学徒男孩的艰苦生活。

小男孩因家庭贫困到城里当学徒。进城后，他好久没有回家，母亲十分惦念儿子，于是从很远的农村进城来看望他。

母亲拄着手杖，一路上磕磕绊绊，好不容易到了城里。见到儿子后，她从肩上拿下背包放到地上，又把手杖靠在桌角，佝偻着腰坐在凳子上，一只手托着腮，怜悯地看着自己

图2-107　K. 马科夫斯基：《会面》（1883）

的儿子，累得都没有来得及摘下头巾……

男孩看样子只有十几岁。他的头发散乱，没有穿鞋（尽管户外是隆冬），学徒的围裙已经破了洞，可见劳动的强度很大。见到母亲后，他顾不上问问母亲一路上累不累，吃饭没有，而是一把抓起母亲带来的干粮，狼吞虎咽地吃了起来。这立刻让人想到他每天过的是饥肠辘辘的日子……

母亲没有因可怜儿子而哭泣，她的脸上露出一种复杂的表情：既有对自己儿子的怜爱，也有对现实的无奈，还有对自己无力让儿子逃离生活苦海的自责……

在这幅画里没有什么复杂的情节，也没有戏剧冲突，画家用母子见面的画面描绘俄罗斯学徒生活的艰辛。这个男孩形象不由得让人想到俄罗斯作家契诃夫的小说《凡卡》中的那位学徒儿童凡卡，耳边回响起凡卡给爷爷的信："亲爱的爷爷，看在基督的面上，求你带我离开这儿。求你可怜我这个苦命的孤儿吧；因为在这儿，人人都打我，我饿得要命……"

马科夫斯基的另一画作**《银行倒闭》**（1881，图2-108）则绘出银行倒闭给人们带来的混乱和惊恐。面对银行倒闭的现实，各种年龄、不同身份的人都要做出反应，每个人都会"表演一番"。一位女人冲着宪兵歇斯底里地大喊，似乎在质问什么；画面前景有个男人绝望地低着头，垂下了双手；有一个身穿皮袄、头发全白的老头不知所措，失望地挠着头；还有一对夫妇，丈夫摘下帽子，伸出右手，一副茫然、绝望的神态，他的妻子凑在他身旁，想安慰他几句……总之，画面上所有人的神态营造出一种近乎于"世界末日"的绝望场面。与此同时，画家也绘出一些交易商的丑恶嘴脸，他们利用银行破产、他人的不幸大发其财。画面右边有一个看样子像是经理的家伙恶狠狠地看着一大帮被欺骗的人；另一个交易商似乎已经把钱拿到手，他预感到待在这里将有危险，因此大步流星地离开银行，脸上还露出一种幸灾乐祸的表情。这幅画在形象的塑造、人物心理的刻画和色彩的运用上都达到了较高的水平，再现了1875年10月12日一家莫斯科商业贷款银行破产的场景，是一幅出色的描绘城市生活的风俗画。

图2-108　К.马科夫斯基：《银行倒闭》（1881）

1861年，沙皇宣布在俄罗斯废除农奴制，可农民的生活并没有得到改善，反而变得更加贫困。因此，许多农民不得不背井离乡，进城或去外地打工，形成了19世纪的俄罗斯"农民工"现象。这种现象进入巡回展览派画家К.萨维茨基的视野，他创作了画作《修铁路》。

Г.萨维茨基（1844-1905）出生在塔甘罗格的一个军医家庭。1862年，他入艺术院学习。毕业后去国外继续深造。回俄罗斯后，先在А.什基格里茨伯爵中央技术绘画学校、莫斯科绘画雕塑建筑学校任教，同时从事绘画创作，是最早描绘资本主义进入俄罗斯后的农民生活的画家之一。

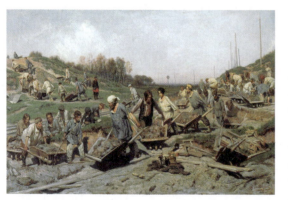

图2-109　Г.萨维茨基：《修铁路》（1874）

《修铁路》（1874，图2-109）是萨维茨基的代表作，描绘农奴制改革后农民工修铁路的场面。

炎炎夏日，骄阳似火。蔚蓝的天空上飘浮着朵朵白云，高高的电杆通向远方，消失在烟雾之中。近处土丘上有一片白桦林，修路扬起的灰尘落在树叶和青草上，遮住了本来的绿色。

在坑坑洼洼的路基旁，修路工作正在紧张地进行。农民工中间有老头、年轻人甚至儿童。有的人沿着路基推车运土，有的人用铁锹挖土装车，还有的拉着空车下坡。他们的脸被太阳晒得黝黑，破旧的衣服落满尘土，每个人都累得汗流浃背。在画面中央，有位长着淡褐色头发、蓄着山羊胡子、头系一条白头巾的农民工。他推着小车，衣领敞开着，胳膊上暴起股股青筋，脸上露出一副无奈的表情。他的魁梧身材酷似俄罗斯勇士，仿佛身上潜藏着巨大的力量，必要时能像火山喷发一样释放出来，干出惊天动地的大事，可他却来到修路工地，任人呵斥和奴役。他身后有一位身穿白衬衣、黑坎肩的老头推着车迎面走来。他的神情忧郁，半个脸被头发遮住，可他都懒得去撩一下。看来，繁重的劳动压垮了他，已变得逆来顺受。他身边的男孩脸色苍白，神情疲倦，生活迫使他小小年纪就来到修路工地，干着与成年人一样的重活儿……

农民工的劳动紧张、繁重，根本得不到喘气休息的机会。不远处站着一位监工，他手拿一根木棒，两眼来回扫着干活的农民工。在民工们紧张劳动的背景上，这位监工形象与劳工群体形成对比，暗示劳动者与剥削者之间会将产生一场必然的冲突。

萨维茨基的这幅画提出了一个重要问题：资本主义在俄罗斯的发展把广大农民从农村赶到修铁路工地，让他们出卖廉价劳动力，承担起更加沉重的劳动，可农民的生活却得不到改善。这就不由得要问，谁之罪？

萨维茨基的风俗画气势恢宏，场面富有戏剧性，善于把各种社会矛盾展现在画面上。如，他的油画《迎接圣像》（1878）和《上战场》（1880—1888）善于利用戏剧性的冲突，用现实主义的画笔对生活中的一些重大事件做出自己的回应。《迎接圣像》描绘一群迎接圣像的信徒。他们有的狂热，有的冷漠，有的虚伪，有的虔诚，但大多数人无动于衷，表现教徒对圣像的不同态度。《上战场》这幅画上生动地绘出妻子送郎、母亲送儿上战场去当炮灰的悲痛欲绝的场面。可在火车站台上，几个宪兵面对这个生死离别的场面却神情冷漠、无动于衷……

萨维茨基的《修铁路》《迎接圣像》《上战场》等风俗画作以形象的力量、题材的现实性赢得同时代人的赞扬，并让他跻身19世纪著名的俄罗斯画家之列。

巡回展览派画家Г.米亚索耶多夫的风俗画另辟蹊径，他从农民参政的角度出发，去观察农民在俄罗斯社会中的地位，创作了风俗画《地方自治会的午餐》，反映俄罗斯社会中存在的政治不平等现象。

Г.米亚索耶多夫（1834—1911）出生在图拉省的潘尼科沃村的一个小贵族家庭。他父亲支持他的绘画爱好，同意他进入艺术院学习。毕业后，米亚索耶多夫得到国家的资助，去德国、法国、意大利、比利时等欧洲国家深造。米亚索耶多夫虽长期在国外，但关心国内的文化艺术生活，与克拉姆斯柯伊等几位画家共同创建了巡回展览派。

米亚索耶多夫的《地方自治会的午餐》（1872）、《宣读1861年2月19日的宣言》（1873）、《耕地》（1876）、《天旱时节在田地里祈祷》（1878—1880）、《农忙时期割麦》（1887）、《燕麦地里的道路》（1881）等风俗画均与农民的生活和劳动有着密切的联系。

《地方自治会的午餐》（1872，图2-110）是米亚索耶多夫的代表作。

一个阳光明媚的夏日。在一个外省小镇的地方自治会大门外坐着几个神情疲倦的农民，他们是地方自治会的农民代表，但衣着却像一帮叫花子。他们正在吃自己的"午餐"。

这些农民代表既没有吃午餐的地方，吃的也不是什么正经的午餐，而是吃自带的那点

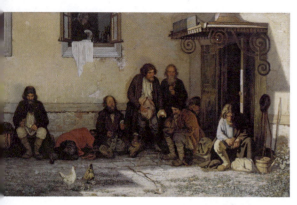

图2-110　Г. 米亚索耶多夫：《地方自治会的午餐》（1872）

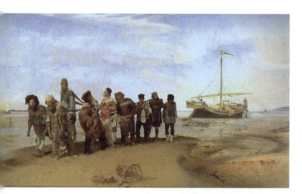

图2-111　И. 列宾：《伏尔加河的纤夫》（1870–1873）

可怜的干粮——大葱和黑面包而已。有的人边吃边思考着什么，有的人已吃完躺在地上休息，还有的人坐在那里沉思。这帮人疲倦的样子和空洞的目光，表明他们在这里已待了好久，正等着地方自治会在下午复会。

在画面上看不到地方自治会的贵族代表们在哪里用餐，可在农民代表身后是一个厨房的外墙，从那扇敞开的窗户可以看到，有人在厨房里洗着盘子，他面前的桌上摆着许多酒瓶。这个细节道破天机，原来有些人刚结束了一次丰盛的午餐，那肯定是地方自治会的贵族代表。

在地方自治会里，就连贵族代表与农民代表的午餐都有这么大的差别，那还奢谈什么农民参政的权利和作用？其实，农民代表在地方自治会里根本起不到什么作用，而是一种摆设而已。这幅画形象地描绘农奴制改革后俄罗斯农民在政治上的无权地位，从而揭露出沙皇政府的农奴制改革的虚伪。

在19世纪俄罗斯风俗画体裁中，列宾的画作**《伏尔加河的纤夫》（1870–1873，图2-111）**占有特殊的地位。它打破了风俗画与历史画的界限，创作了"第一幅具有合唱效果的俄罗斯油画"（斯塔索夫语）。

七月，天空稍稍泛出淡紫色，炽热的阳光洒在河边沙土上。广阔的伏尔加河一望无际，河对岸的树木依稀显出一线绿色。一群年龄不同、经历迥异的人来到河畔，艰难地拖着一艘渔船向前走着，用艰苦的劳动给自己挣一碗饭吃。

画上的人物分三组，每组人物都具有立体感，酷似一组群雕。第一组有3个人。最前面的那位叫卡宁。他那坚强、刚毅的脸，宽大、充满智慧的前额，让人想到古希腊哲学家苏格拉底。他当过神父，后来才当上纤夫。他的头上围着的布条捆住他那浓密而散乱的头发，他的衣衫褴褛，但他的胸脯仿佛是由青铜铸成的，有一股无穷无尽的力量。卡宁的双眼眯缝着看着前方，好像能看到其他人看不到的东西。这个人物形象是俄罗斯人民的智慧的化身。他身边的两位纤夫也仿佛是来自壮士歌里的俄罗斯勇士，他们身上蕴藏着无穷的力量，若给他们自由，他们定能移山填海！这3个人是"智慧和力量组合"。但是，生活让他们驾起了纤夫的绳索，他们拉着渔船，让智慧和力量缓慢地、无声无息地消耗在沙滩上。第二组有5个人。左边上那位细高挑儿，戴着墨镜和遮阳帽，嘴角叼着烟袋，从他的形体动作来看根本没有用劲拉纤，而是在纤夫队伍里混碗饭吃。他身后的那个满脸稚气的男孩叫拉利卡。这个男孩还不习惯这种劳动，因此他的动作与整个纤夫队列的动作不协调。看来，他刚加入纤夫的行列，皮肤没有被太阳晒黑，肩头也没有磨出老茧，他的充满稚气的嘴角流露出一种委屈的表情，甚至要与自己的这种命运抗争一番。拉利卡的左面是位老纤夫，他微微地闭住眼睛，用手抹去额头上的汗水。这个满脸皱纹的老头与充满朝气的年轻的拉利卡形成鲜明的对比，但可以想象到，老纤夫的今天也许就是拉利卡的明天？最后一组3位纤夫的形象也引人注意。其中两个人低着头，他们已逆来顺受，身体就像钟摆一样摆来摆去……每个纤夫的姿态都很普通，仿佛没有什么特殊之处，但是他们构成纤夫的群雕，在他们艰难的脚步里可以感到一种节奏、一种无声的力量。

《伏尔加河的纤夫》这幅画也像许多俄罗斯风俗画一样，表现人的受难主题：画面上挂着俄罗斯国旗的桅杆本身、纤绳与人体构成几个象征的"十字"，隐喻整个纤夫行列"戴着自己的十字架"，走着一条痛苦的受难之路。

列宾这幅画引起俄罗斯绘画界的广泛注意和不同的反应。有些人不理解这幅画，但是以克拉姆斯柯伊为首的巡回展览派画家们给予这幅画以很高的评价。克拉姆斯柯伊写道："列宾有能力把俄国农民画成其本来的样子。我认识许多画农民的画家，甚至很了解他们，但他们中间任何一位都没有把农民画得甚至接近列宾画的那样。只有列宾笔下的农民才像实际中的农民那样强壮有力。"①作家陀思妥耶夫斯基参观了展有《伏尔加河的纤夫》画作的展览会后，在日记里写道："你不能不爱上他们这些无依无靠的人……"②

《库尔斯克省的宗教游行》（1880-1883，图2-112）是列宾80年代绘画创作中的一件大事，列宾通过宗教游行再现了改革后俄罗斯的现实生活，这幅画被称为"19世纪80年代俄罗斯生活的百科全书"。

中午。大路上尘土飞扬，人声鼎沸，场面恢宏。一支浩浩荡荡的宗教游行队伍从库尔斯克省的征兆修道院出发，慢腾腾地行进在一条大道上，一直要去到克列诺伊小修道院。参加这次宗教游行的人难以数计，看不到游行大军的队尾……

图2-112　И.列宾：《库尔斯克省的宗教游行》（1880-1883）

从构图看，画上的众多人可以分成两组。一组是社会的上层人士，官吏、军官和僧侣，他们走在道路中央，想利用这次宗教游行来显示一下自己的身份、势力和派头。几位骑马的乡村警察拉开距离陪伴着游行队伍。画面右边的前景中，几个男人肩上抬着一个装饰着彩色丝带的镀金圣物柜，里面闪烁着几根点燃的蜡烛；他们后面有两位衣着普通的女人共同捧着一个没有圣像的神龛；画面中央的一位手捧圣像的富家小姐尤为引人注意。她五短身材，一双小眼睛发出傲慢、冷漠的光芒，她目空一切，也漠视这个宗教仪式。然而，她却手捧着圣像，这样作纯粹是履行宗教礼仪，全然不管对上帝是否虔诚。有位助祭走在她旁边，他们身后是几位神甫以及一些用肩膀抬着第二个圣物柜的教徒，最后面有些人扛着上面绘着基督像的彩旗。这组是俄罗斯生活的"主人"，他们占据着2/3的画面。

画面靠左的那位骑马的宪兵一派盛气凌人的样子，这个形象在构图上具有重要的意义，他把穷人和富人分成两个阵营：无权无势、任人宰割的穷人世界和盛气凌人、颐指气使的富人世界。

画面左边是一些穷苦的教徒，他们参加纪念库尔斯克省的圣母像宗教游行是为给自己祈求好的命运。然而，他们不能与富人为伍，只能组成另外一列。在穷人行列里有一些残疾人，尤为显眼的是一位拄着拐杖的驼背青年。他佝偻的身子前倾，想加入那支浩浩荡荡的宗教游行队伍中，但是一根警棍挡住他的去路。残疾青年的虔诚的信仰受到了伤害，脸上露出一种无助又无奈的表情。

列宾在这幅画作使用红、白、黄、灰等多种色彩，然而各种色彩在画作上并不刺眼，而有机地揉进沉闷、炎热、颤动的空气中，呈现出一幅色彩斑斓但又柔和的画面，显示出画家运用色彩的娴熟功力。

① Э.格鲁别娃等：《漫谈俄罗斯画家》，列宁格勒，国家教育出版社，1960年，第140页。
② 同上书，第136页。

在沙皇俄罗斯，就连参加宗教游行也有贫富等级之分，列宾用画作《库尔斯克省的宗教游行》对这种不公正的社会现象提出的抗议，在当时引起了极大的社会反响。进步的青年知识分子和有教养的平民对画家大加赞扬，可画作对社会不公的揭露和讽刺激起了反动阵营文人的不满和谩骂。对这幅画作的不同评价让俄罗斯社会的两个营垒阵线更加泾渭分明。

19-20世纪之交，俄罗斯风俗画继续描绘和表现社会生活现实，更加贴近下层人民的生活。如，С.科罗文的《村社大会》（1893）以惊人的观察力再现绝望的穷人与自信的富人之间的争吵场面，反映资本主义发展给俄罗斯农村带来的贫富分化；Н.卡萨特金的《采煤工》（1895）①描绘采煤工的贫苦生活；С.伊凡诺夫的《在途中，移民之死》（1889）展现出游牧农民家庭的无助和绝望；А.阿尔希波夫的《洗衣女工》（1895-1901）反映女工劳动的艰苦，对城市贫民的生活惨状做出无言的概括。这些画作表明，俄罗斯风俗画家注意观察和捕捉世纪之交俄罗斯社会生活的变化，也像前辈的风俗画家们一样，把描绘普通人民的生活当作自己绘画创作的主要题材和内容。

十月革命后，俄罗斯人的生活内容、方式和风格发生了变化，风俗画也转向描绘新的社会现象、新的人物和新的生活。Б.约甘松、С.格拉西莫夫、А.普拉斯托夫、Д.日林斯基等画家在苏维埃社会的不同时期创作的风俗画，是对十月革命、国内战争、农业集体化、卫国战争、战后和平生活等事件的艺术记忆，以艺术的真实和魅力打动观众，开始了苏维埃时代的俄罗斯风俗画时期。

Б.约甘松（1893-1973） 出生在莫斯科的一个职员家庭。他最初在П.凯林（1874-1946）画室作画，后来入莫斯科绘画雕塑建筑学校学习，是阿尔希波夫、卡萨特金和科罗文等画家的学生，毕业后成为革命俄罗斯画家协会成员。约甘松的创作基于19世纪俄罗斯历史题材绘画和风俗画的传统，注意捕捉苏维埃社会生活中的新现象，他创作的《与破坏现象作斗争》（1922）、《苏维埃法庭》（1928）、《开办工农速成中学》（1928）、《审问共产党员》（1933）、《在乌拉尔的老工厂里》（1937）、《列宁在共青团第三次代表大会上演说》（1950）等画作展示出苏维埃社会生活的新貌，既具有革命的内容，又塑造出一些崭新的英雄人物形象。

《审问共产党员》（1933，图2-113）是一幅国内战争题材的画作，塑造出英勇不屈的共产党人形象。

十月革命胜利后建立了红色苏维埃政权。然而，被推翻的政权以及反动势力不甘心自己的失败，他们组成了新的政治力量和自己的武装，这就是白卫军。白卫军企图扼杀年轻的苏维埃政权，共产党人则要誓死捍卫新生的苏维埃政权。因此，两个阵营、两种力量的冲突和斗争不可避免，于是爆发了国内战争。国内战争是红白两个阵营、两种力量的一场你死我活的斗争。在持续近4年的国内战争中，涌现出不少为捍卫苏维埃政权不怕牺牲、视死如归的共产党人。约甘松创作了《审问共产党员》这幅画，就是献给那些为保卫苏维埃政权而牺牲的布尔什维克。

在白卫军的办公室里，白匪头子正在审问被他们抓住的共产党员。两位共产党员戴着

图2-113　Б.约甘松：《审问共产党员》（1933）

① 俄罗斯绘画界的一些人士认为，这幅画与雅罗申科的《司炉工》和列宾的《伏尔加河的纤夫》具有同样的艺术魅力。

手铐，神情自若站在那里，脸上露出对敌人的嘲笑和蔑视。他们知道自己落在敌人手里必死无疑，但没有丝毫的畏惧，而在考虑怎样利用最后的时刻与敌人进行斗争，表现出共产党人大无畏的斗争精神和视死如归的英雄气概。

两个白匪头子坐在豪华的椅子上，他们自己觉得此刻是"胜利者"，要展示一下淫威。还有一位白匪军官满脸凶相，嘴上叼着烟，手拿皮鞭，准备拷打共产党员。但凶恶的目光掩盖不住他的色厉内荏和内心的焦虑。白匪军官们被共产党人的大义凛然吓坏了，好像他们自己在被审问和拷打。正对画面坐的那位白匪军官用手帕擦擦眼镜，这个细节动作表明他内心的慌乱和恐惧。

这幅画的构图别具匠心，两位共产党员在画面中心面对着观众，一位身穿蓝色军官呢上衣的白匪背对着画面，另一位站立的白匪被推到远景。这样一来，几位白匪军官的形象显得渺小、无力和卑琐，突出了两位共产党员的高大形象。

30年代，在苏联掀起了一场大规模的农业集体化运动，集体农庄成为广大农民生产劳动的组织形式。A.普拉斯托夫、C.格拉西莫夫、H.加甫利罗夫、M.鲍加登廖夫等画家创作了描绘和歌颂集体农庄生活的风俗画，他们是几位比较多产的画家。

A.普拉斯托夫（1893-1972）出生在西姆比尔斯克省的普利斯洛尼赫村的一个神职人员家庭。他熟悉俄罗斯农村生活，继承了阿尔希波夫和俄罗斯艺术家协会的风俗画家的传统，创作了《集体农庄的集市》（1936）、《集体农庄的节日》（1937）、《集体农庄的畜群》（1938）、《收割》（1945）、《割草》（1945）、《去参加选举》（1947）、《集体农庄打谷场》（1949）、《拖拉机手的晚餐》（1951）、《春天》（1954）、《夏天》（1959-1960）、《正午》（1961）、《阳光》（1965-1966）、《来自往事》（1969-1970）等农村生活风俗画。

《集体农庄的畜群》这幅画没有描绘什么特别的事件，然而却具有一种诗意般的表现力；画作《集体农庄的打谷场》表现集体农庄庄员们的愉快劳动，他们的热情、干劲与大自然和谐联系起来；画作《来自往事》画的是农民一家人在劳动之余坐在田地里做短暂的休息，画面上的一切是那样自然、朴实，然而又那样富有诗意和内涵。农民的家庭，这就是俄罗斯的根，是和谐和幸福生活的基础。总之，普拉斯托夫用充满激情的画笔描绘农民生活和劳动的各种场景、人与大自然的和谐关系，歌颂劳动给人带来的欢乐和幸福，让人感到苏维埃时代农民生活的美好。因此，他被誉为"苏联农民的歌手"。

画作《春天》（1954，图2-114）以独特的视角走进俄罗斯人的日常生活。普拉斯托夫描绘女性裸体之美，表现人的精神美与身体美的统一。

一个简易、陈旧的农村浴室，里面黑乎乎的什么都看不清。一位年轻女子光着身子从浴室跑出来，蹲下来给女儿穿好衣服，还搭上披肩。

图2-114　A.普拉斯托夫：《春天》（1954）

在灰色圆木的背景下，她的裸体光洁如玉，肤如凝脂，满头金黄色的秀发波浪式地散披在背上，右手无名指上戴的结婚戒指闪闪发光。她面带微笑看着乖乖站在自己面前的小女儿。小女孩咬着下嘴唇，闭上了眼睛，等待妈妈给她扎好围巾就可以跑到外面去玩。女孩已穿好了黑皮衣、毡靴和套鞋，手套也准备好了，一只小手把它按在长凳上。

画家利用这个表现母爱的情节来展示女性的裸体美，寓意人生的春天和生活的欢乐。靠墙的绿色水桶、长凳上的铜盆、暗红色的衣服、脱衣间地上铺的黄色稻草丰富了画作的色彩。金色、红色、绿色的斑点轻松而随意的组合显示出一种现代生活的气息。这幅风俗画不愧为是苏维埃时代的一个杰作。

C. 格拉西莫夫（1885-1964） 出生在莫扎伊斯克的一个农民家庭，1907-1912年在莫斯科绘画雕塑建筑学校学习。后来成为一位在历史题材画、肖像画、风景画和风俗画等方面都很出色的画家①。

图2-115　C. 格拉西莫夫：《集体农庄的节日》（1937）

《**集体农庄的节日**》（**1937，图2-115**）是描绘苏维埃农村生活的一幅大型画作，体现出格拉西莫夫的风俗画风格。

秋天是收获的季节。集体农庄庄员们经过一年的辛勤劳动，迎来了丰收的时刻。男女老少都来到田边庆贺丰收。在田边空地上，一张临时架起的桌上摆着鲜花、水果和饮料。人们从各个方向赶来参加这个活动，他们的脸上带着喜气洋洋的笑容。一位头戴鸭舌帽、身穿斜扣衫的男子站在桌边，他扬起一只手在说着什么。显然，他是集体农庄的主席，这个农庄节日的总导演。大多数庄员站着，几位长者坐在桌旁。背对画面的一个年轻人扶着自行车，显然他是骑车赶来的。画面左下角的女庄员正在从箱里往出拿酒。大家聚精会神地听完农庄主席的一番即兴讲话，就要开怀畅饮，载歌载舞，开始一场热闹的庆丰收活动。

这幅画的人物众多，神态各异，绘画的手段和方法简洁、明了，明暗和色彩的处理十分成功，是一幅具有新农村特色的风俗画。

图2-116　C. 格拉西莫夫：《游击队员的母亲》（1943）

在卫国战争期间，塑造英雄人物是风俗画的一个重要的任务和内容。格拉西莫夫的《**游击队员的母亲**》（**1943，图2-116**）是这方面的一幅不可多得的画作。这幅画的主人公是位普通的农村妇女，还是游击队员的母亲。法西斯分子的威逼和拷打都无法让她开口。她高高昂起自己的头，眼睛里流露出蔑视敌人的目光。画家的妙笔在于把这个英雄的母亲形象置于画面的亮处，这更容易突出她的坚定、勇敢和不怕牺牲的大无畏精神。相反，在光亮的背景下，拷打和审问她的法西斯分子浑身呈现暗色，衬托出他的凶残、野蛮和兽性。还有一点，这位母亲身后是全村的居民。他们的形象虽不像女主人公那样突出，但从他们的面部表情和昂首挺胸的姿态来看，个个都是宁死不屈的

① 如，他的历史题材画《西伯利亚游击队员的宣誓》（1933）、《游击队员的母亲》（1943）；风景组画《北方风景》（1933）、《冬天》（1939）、《冰雪消融》（1945）、《春天的早晨》（1953）；肖像画《女市侩》（1923）；风俗画《集体农庄的更夫》（1933）、《集体农庄的节日》（1937），等等。

爱国者，是游击队员母亲的坚强后盾，在需要的时候，他们也会像游击队员母亲一样，与法西斯进行殊死的斗争。画面的背景浓烟滚滚，说明激烈的战斗刚刚过去，显然全体村民为保卫自己的土地已经与法西斯进行了一场激烈的搏杀。

卫国战争期间，有的风俗画表现德国法西斯给苏联人民带来的损失、痛苦和灾难，如A.普拉斯托夫的《德寇飞机过后》①；有的风俗画则用一个普通的生活事件来描写战争期间人们的各种感受，如A.拉克季昂诺夫的画作《前方来信》。

《德寇飞机过后》（1942，图2-117）是一幅震撼人心的作品。画家以无言的愤怒控诉法西斯飞行员杀害一位牧童的罪行。

秋天，远处的田野还是一片葱绿，近处的白桦树叶已泛出一片金黄，大自然散发着浓郁的秋天气息。农田里，麦捆已经装上大车等着运走，庄员们在战争期间没有停止正常的农田劳动，但可以看出战争给农业带来的后果：战争爆发后，农村的许多壮劳力都上了前线，所以田地长满了荒草……

在白桦林旁边，几头牛倒在草地上，一个牧童也栽倒在地上。是谁杀害了他？当我们的视线转向天空，看到一架飞向远处的飞机，机尾在空中留下一条白色气带。我们立刻就会明白，那是一架德国轰炸机，是德国法西斯飞行员犯下的罪行。

画家普拉斯托夫撷取了一位牧童被害的情节，把德国法西斯杀害无辜的滔天罪行定格在这张小小的画布上。

A.拉克季昂诺夫（1910-1972）的画作《前方来信》（1947，图2-118）从另一个角度描写卫国战争。这幅画在许多俄罗斯人心中引起了共鸣，也让画家一举成名。

一个春光明媚的早晨，空中飘着朵朵白云。一户居民的阳台门敞开，对面的几座居民楼清晰可见。一个小男孩坐在阳台的板凳上，把鸭舌帽推到脑后，大声地读着父亲从前方的来信。听他念信的有4个人。穿着白上衣蓝裙子的妇女是他的母亲。她手拿着信封和眼镜，显然这封盼望已久的来信是写给她的。从她放松自如的姿态、脸上的微笑就可以判定这封信带来的是丈夫安然无恙的好消息。画面左边有个穿裙子的女孩，那是男孩的姐姐。她的左手扶着门框，右手背在身后认真地听着。门外有一位身穿军装的老兵，他受伤的左臂还缠着绷带，右手拄着拐杖，胸前佩戴着几枚勋章，嘴

图2-117　A.普拉斯托夫：《德寇飞机过后》（1942）

图2-118　A.拉克季昂诺夫：《前方来信》（1947）

① 这位画家还创作了《德国人来了》（1941）、《押送俘虏》（1941）、《孤身面对坦克》（1941）等作品。

里叼的烟卷冒着青烟，显然，这封信是他送来的并且带来的是好消息，所以他送来信后并没有离开，也想与自己战友的家人分享一下听信的快乐。对着画面的那个姑娘臂上戴着防空值班袖带，她是这家人的邻居，听到有人送来前方来信，便停下手中的工作，依着栏杆而站，想听听来自前方的令人振奋的好消息……这封前方来信给家人带来了快乐和希望，坚定了他们等待男主人凯旋的信念，也让后方的人们对战胜德国法西斯充满信心。

整个画面充满阳光，明亮的光线照在阳台、信纸、男孩以及几位听众的脸上，画上所有人都在分享这封信带来的快乐，人人脸上绽放出像阳光一样幸福的笑容。《前方来信》描绘卫国战争期间一个家庭的快乐场景，是一幅温馨的日常生活风俗画。

卫国战争后，和平的生活和劳动成为俄罗斯画家创作的主要内容之一。莫斯科画家Д.日林斯基（1927—2015）的《海边的一家人》（1964，图2-119）是一幅具有广泛影响的风俗画，既描绘苏维埃人幸福的和平生活，又表现家庭的和睦、父母对子女的关爱，具有浓郁的家庭生活气息。

图2-119　Д.日林斯基：《海边的一家人》（1964）

一个夏日。画家和他的妻子以及儿子和女儿在黑海边游泳。他的妻子身材健美，紧身的红色泳衣更增添了女性的魅力。她一手搭在女儿背上，另一只手伸去想抚摸儿子的头，俨然是一位慈爱的母亲。丈夫站在水里，他用鱼叉捕到一条鱼递给儿子，儿子正伸出一双小手去接……这是一家人在海边度假的写实画面。画面上，近景的人物肤色健康，身体比例匀称，动作自然协调；远景的人物休闲自在，享受自然。在这家人身后有的人在海里划船，有的人在游泳，这与节日安宁、休闲的总体氛围，与整个大自然的环境构成一种完美的和谐，给观众以美的享受。整个画作的构图严谨、均衡，近景和远景人物的安排得当，色彩的使用赋予画作一种明快、层次明晰的效果。

20世纪最后几十年，涌现出一批表现知识分子生活的风俗画。如，В.伊凡诺夫的画作《在格列克咖啡馆》（1974）描绘5位当代俄罗斯画家在著名的意大利格列克咖啡馆的聚会，呈现出俄罗斯知识分子群像，表现出他们对自己绘画使命的思考；Т.纳扎连科的画作《莫斯科的傍晚》（1978，图2-120）绘出女画家与几个朋友的群像。现实的人物与想象的人物肖像出现在同一画面，仿佛实现了两个世纪的"穿越"，表现画家纳扎连科对时间流

图2-120　Т.纳扎连科：《莫斯科的傍晚》（1978）

逝的哲理沉思。此外，还出现了一些带有印象派绘画特征的风俗画。如，Н.涅斯杰罗娃的画作《凉台》（1986）和《鼠疫期间的欢宴》（1993），这两幅画有明显的印象派绘画的

痕迹；有的画家糅合两种或多种绘画方法，创作一些表现当代俄罗斯的生活的风俗画。如，И.格拉祖诺夫的画作《我们民主的市场》用现实主义与象征主义相结合的方法，绘出一幅俄罗斯当代社会的风俗画；还有的画家"旧瓶装新酒"，给劳动题材的画作"装入"新内容，如Л.基里洛娃（1943年生）的画作《割草》（1980，图2-121）。这幅画的名称好像是劳动题材，但与普拉斯托夫的画作《割草》（1945）不同，这幅画上看不到割草的劳动场面，几位身体健美的俄罗斯劳动妇女占据了画面前景，她们在割草后休息，从另一种角度展示劳动的意义和作用。总之，这个时期的俄罗斯风俗画创作依然继续，并且向着多样化的创作方向发展。

图2-121　Л.基里洛娃：《割草》（1980）

《我们民主的市场》（1999，图2-122）是格拉祖诺夫的一张巨幅画。画家以普通俄罗斯人的目光观察后苏联时代的俄罗斯社会，对俄罗斯90年代所走的一段道路进行描绘和总结。苏联解体后，国家的法制被践踏，各种恶行丛生，拜金主义盛行，社会的道德堕落，西方文化泛滥……这种现状让画家感到痛苦和愤怒，他拿起画笔把这一切全都绘在画布上。这个时期的俄罗斯总统叶利钦手拿一根指挥棒，无力地指挥人们接受他的亲西方政策。

画面右下那位头发苍白的祖母扶着自己的孙子，她身后是那张著名的《祖国母亲在召唤》宣传画。她仿佛就是从画上下来的那位母亲。当年，她振臂召唤自己的儿女保卫苏维埃家园，可活到90年代的俄罗斯社会，她已经成为年迈的祖母，再也无力发出召唤，只能把自己的孙子搂在身边……

画布右边有一张画家格拉祖诺夫的自画像，他的脖子上挂着一个标语，提出了"俄罗斯的忠实儿女，你们在哪里？"的问题。

图2-122　И.格拉祖诺夫：《我们民主的市场》（1999）

这幅画构图复杂，人物众多。格拉祖诺夫用现实主义与象征主义相结合方法，创作出一幅色彩绚丽，寓意深刻的当代风俗画。

第七节　现代派绘画

19世纪至20世纪之交，"在俄罗斯社会生活力量多极化的情况下，艺术发展充满种种矛盾，也呈现出一派'百花齐放、百家争鸣'的格局。这种状况在建筑、雕塑、绘画、音乐等艺术门类里也得到充分的表现"[①]。在俄罗斯文化艺术多元发展的总体氛围下，受西方的印象主义、象征主义和未来主义绘画的影响，俄罗斯先锋派绘画艺术诞生了。1909年，由画家М.马久申倡议，在彼得堡成立了名叫"青年联盟"的实验创新画家组织。1910年，

① 任光宣：《俄罗斯文化十五讲》，北京，北京大学出版社，2007年，第174页。

这个画家组织在彼得堡举办了第一次画展，从象征主义到立体未来主义的各种流派画家的作品参展。1910年至1914年间，该组织在彼得堡、莫斯科和里加等地举办了7次画展，产生了极大的影响。1910年，M.马久申又在莫斯科组织举办了"红方块画展"，展出А.连图洛夫、М.拉利昂诺夫、П.康恰洛夫斯基、Н.冈察洛娃、И.马什科夫、А.库普林、Р.法力克等画家的一些完全以新的方法和视角描绘世界的画作以及В.康定斯基的4幅即兴之作。这些画家是19世纪俄罗斯绘画艺术传统的"叛逆者"，他们的画作令观众大为震惊并在俄罗斯绘画界掀起了轩然大波，有的评论家认为这次展览是疯子举动，然而"青年联盟"画展和"红方块"画展宣告了反传统的俄罗斯先锋派绘画诞生。1912年，М.拉利昂诺夫组织的"驴尾巴画展"又推出了马列维奇等人的一些画作①，表明俄罗斯现代派绘画的各种派别应运而生，形成与传统的俄罗斯绘画共存的多元发展局面。

俄罗斯现代派画家们力求改变以往的现实主义绘画艺术的实践和审美原则，寻找描绘人物形象、表现人的内心世界和客观事物的新方法，用形式和色彩做试验，以象征、印象、寓意等方法表现世界。创新和求变是象征主义、印象主义、未来主义、表现主义以及先锋派（立体主义、野兽派、结构主义、超现实主义、抽象主义和至上主义）等派别的共同特征。

在俄罗斯现代派绘画中，象征主义绘画是较大的画派之一。В.穆萨托夫-鲍里索夫、К.彼得罗夫-沃德金、М.夏加尔等是该派的几位主要代表。谈到20世纪初的俄罗斯象征主义绘画，必须介绍一下俄罗斯象征主义绘画的先驱М.弗鲁贝尔。弗鲁贝尔是19世纪著名的俄罗斯画家，他用象征方法创作了一系列悲剧人物形象，画作充满神秘、抒情的色彩。

М.弗鲁贝尔（1856-1910）出生在鄂木斯克一个法官家庭，他原是彼得堡大学法律系学生，1880年毕业后才进入艺术院学画，师从П.契斯佳科夫教授。这位画家起初只在画家和鉴赏家的圈子里有名，1895年，他的大型画作《梦幻公主》和《米库拉·谢里亚尼诺维奇》在下诺夫哥罗德展览会上展出，之后他又参加了"艺术世界"举办的一系列画展，弗鲁贝尔的名字就传遍了整个俄罗斯。

弗鲁贝尔是一位才华出众、但个性充满矛盾的画家。他的作品很少直接反映现实生活和社会问题，而用象征手法塑造人物并表现其精神实质，他画笔下的人物形象往往具有哲学的、概括的意义。弗鲁贝尔的主要画作有《坐着的恶魔》（1890）、《被征服的恶魔》（1902）、《梦幻公主》（1895）、《米库拉·谢里亚尼诺维奇》（1895）、《先知》（1898）、《天鹅公主》（1900）等。

图2-123 М.弗鲁贝尔：《坐着的恶魔》（1890）

《坐着的恶魔》（1890，图2-123）是弗鲁贝尔的代表画作，是他受哈姆雷特、浮士德等文学形象的启发创作的。弗鲁贝尔认为，恶魔虽被上帝贬到人间，但他反抗上帝的叛逆精神值得称赞。

在画面上看不到恶魔，而有一位由恶魔化作的青年。青年人裸露着上身，他身穿蓝裤，佝偻着身子，双手交叉在膝前，屈腿坐在一块岩石上。显然，有一种无形的力量压着他，所以他坐在那里无法挺直身子。画框上边削去了青年人的头顶，这更加突出他被压抑的坐姿。整个画面充满悲伤、孤独、有劲无处使的气氛和情调。然而，青年人占据了整个画面，他高高地扬起眉峰，炯炯有神的眼睛怒视着前方。这个青年的身体强壮，浑身的肌

① 如，《春天。鲜花盛开的花园》（1904）、《戴礼帽的高级社会》（1908）等。

肉紧绷,仿佛他身上潜藏着巨大的能量和威力,他这个巨人若站起来,似乎能吞下去整个世界……

青年人身边怒放着烂漫的紫色丁香花,他身后是一片褐紫色的天空,远处的晚霞透出了几缕金光。青年人的脸被霞光映照成微紫色,他的青铜色肌肉和蓝色裤子与周围大自然景物的色调融合,营造出一种总体的冷调色彩。这种象征的艺术处理暗示弗鲁贝尔对恶魔及其叛逆精神的赞美。

B. 鲍里索夫–穆萨托夫(1870-1905)出生在萨拉托夫的一个铁路员工家庭。他曾经在莫斯科绘画雕塑建筑学校和彼得堡艺术院学习。后来,他又在法国著名的绘画教育家费尔南多·科尔蒙的画室学画,法国的印象派和象征派的绘画对他的绘画创作影响很大。鲍里索夫–穆萨托夫回国后创作的第一幅画作《与妹妹在一起的自画像》(1898)已表现出他对人物和景物的一种与众不同的表现和色彩处理。

鲍里索夫–穆萨托夫是一位充满幻想的象征主义画家,留下的绘画遗产不多,他的纲领性作品是《在池塘旁》(1902)。此外,还有《春天》(1901)、《幽灵》(1903)、《春之歌》(1905)等画作。

《在池塘旁》(1902,图2-124)是一幅风景画,画的是一个贵族庄园的园林。由于画上的风景具有假定、象征的特征,所以更像一幅装饰画。画面上,地平线被画家提得很高,几乎靠着画作的上框,因为那是一个假定的地平线。这样一来,池塘水面与地面几乎处在同一平面上,造成一种特殊的视觉效果。椭圆形的池塘平如明镜、透明清澈。水面上映着蓝天、白云、树木的倒影,倒影达到了以假乱真的地步,甚至给人造成了视觉误差。

图2-124 B. 鲍里索夫–穆萨托夫:《在池塘旁》(1902)

画上有两位姑娘。前景的少女身穿宽大的蓝裙,外套白纱坎肩,她坐在池塘边,沉思地望着远处。另一位少女披着一块绣花披肩,站在更靠近池塘边的地方,她似睡非睡地微闭着眼睛,陷入幻想般的沉思。两个姑娘的目光并不对视,也没有对话,似乎不在同一个时空,她俩形如陌人。这幅画绘出一种虚假的现实,但画作柔和的色彩、逼真的倒影、女性身体线条的流畅、散开的裙子与池塘轮廓的相似,这一切又似乎沟通了她俩的联系,营造出一种心灵交流的氛围和浪漫主义的诗意,表现出象征主义画家观察和描绘世界的特征。

K. 彼得罗夫–沃德金(1878-1939)出生在萨拉托夫州的赫瓦楞斯科小城的一个鞋匠家里。彼得罗夫–沃德金先后在彼得堡技术绘画学校、莫斯科绘画雕塑建筑学校学习,后来又出国深造。十月革命前,彼得罗夫–沃德金喜欢用抽象、象征的手法作画,并且注重绘画的装饰美。他的主要作品有:《玩耍的男孩》(1911)、《红色浴马》(1912)、《母亲》(1915)、《伏尔加河上的少女》(1915)、《在火线上》(1916)、《浴女的早晨》(1917)等。十月革命后,彼得罗夫–沃德金改变了自己的绘画风格,成为革命的歌手,创作了充满浪漫主义的革命题材油画《1918年的彼得格勒》(1920)、《政治委员之死》(1928)等。

《红色浴马》(1912,图2-125)这幅画因以象征主义语言描绘客体而闻名于世,标志着彼得罗夫–沃德金的绘画艺术进入一个重要阶段。

一匹红色骏马占据了整个画面,它的一条前腿和耳朵被割在画框外。马的身体线条轮廓平滑、圆润,一位裸体少年骑在马背上。少年的身体并不健壮,但眉清目秀,皮肤白

图2-125　К. 彼得罗夫–沃特金：《红色浴马》（1912）

皙，让人看着悦目。少年的右手拉住马缰，左手托着马背，动作显得有点犹豫不决。他似乎在冷静地思考着什么，回想过去还是憧憬未来，很难断定。画面的地平线抬得很高，河里还有一匹白马和另一个骑马远去的裸体少年，给人感觉是，在红色浴马的后面还有一定空间。蓝色的湖水、红色的骏马与肤色白皙的少年形成强烈的反差，也丰富了画面的色彩。

骑红色骏马的少年有点像圣像画上的人物，可见画家借鉴了圣像画的一些传统，但画家在借鉴圣像画传统的同时，把装饰艺术和现代绘画的因素融入画中。硕大的红马、裸体的少年、绯红的天空、翻卷的浪花均具有象征性的暗示①，表现出画家对现代生活的独特理解和判断。

П. 库兹涅佐夫、А. 马特维耶夫、Н. 萨普诺夫、М. 萨里扬、М. 丘尔廖尼斯等来自"蓝玫瑰"的画家，在自己的画作里也力求塑造富有诗意的、象征的世界形象。他们的艺术创作带有一种朦胧性，用绘画表现日常生活中"超越时间"的联系和涵义，并且去洞察大自然的永恒和谐的奥秘。

П. 库兹涅佐夫（1878-1968）出生在萨拉托夫的一个圣像画家家庭。他曾经在莫斯科绘画雕塑建筑学校学习，后来结识了象征主义诗人В. 布留索夫，象征主义美学对他的绘画产生了很大影响。库兹涅佐夫的主要画作有《蓝色喷泉》（1905）、《在草原上》（1908）、《草原的幻景》（1912）、《草原的雨》（1912）、《草原的傍晚》（1915）等，表现出这位画家对草原的一种特殊的兴趣和感情。

图2-126　П. 库兹涅佐夫：《草原的幻景》（1912）

《草原的幻景》（1912，图2-126）是库兹涅佐夫的绘画创作巅峰时期的一幅画作。高高的天空、柔和的地平线、自由散落的帐篷、各种姿态的人们让画面获得一种东方的情调……帐篷与大地连接在一起，帐篷的圆顶仿佛重复着天空的苍穹，给人造成一种幻景的感觉。草原上有人剪羊毛，有人骑骆驼，有人做饭，还有人睡觉，他们的身体轮廓线条简单，但富有韵律。画家借助清淡的色调、简洁的形式、和谐的轮廓让画面上的一切构成了一个富有诗意的世界。

这幅画像一首原始的、宗法制的田园诗，让人回想起人类的黄金时代，体现出人与大自然和谐相处的理想。画面上的人物和景色在光学幻影下形成了一幅海市蜃楼，把伏尔加河流域的游牧民族生活变成了一个美丽的、延续持久的东方童话。

М. 萨里扬（1880-1972）是一位出生在亚美尼亚的画家，曾经在莫斯科绘画雕塑建筑学校学习，后来成为20世纪的一位著名的绘画色彩大师。他

① 有的评论家认为，红色浴马象征着现在与未来的结合，预示着俄罗斯未来。第一次世界大战爆发后，画家本人也得出结论，认为红马象征着世界失去了和谐，暗示俄罗斯将要遇到一场重大的历史变革。

的画作构图像公式一样简洁、概括，充满诗意的幻觉。

萨里扬的画作《枣椰树》（1911，图2-127）是一个典型的象征主义画作。这是画家根据自己的埃及之行的印象创作的。一棵高大的棕榈树置于画面中央，构成一种庄严的垂直，扇形的树叶形成拱门式的树冠，象征着勃发的生命和活力。

骆驼的头像斯芬克斯，是一个假定形象，它从画面右下角嵌入，赋予画面以动感。两位阿拉伯人坐在树下，就像符号一样。一位骑驴的阿拉伯人从他们身边走过，似乎让人能感到时间的流逝。萨里扬的这幅画作改变了现实生活的景象，把古埃及的艺术语言与现代绘画的色彩结合起来，赋予画作以象征的意义并将之上升到一种永恒的、诗意的高度。

图2-127　М.萨里扬：《枣椰树》（1911）

俄罗斯印象派绘画的代表画家是И.格拉巴里、Ф.马里亚温、К.尤翁、А.雷洛夫等人。这些画家继承列维坦的风景画的抒情传统，还借鉴法国印象派绘画的经验和技法，创作了一些印象派风格的画作。如，格拉巴里的《二月的蔚蓝》（1904）、《菊花》（1905）、尤翁的《三月的太阳》（1915）、雷洛夫的《绿色的喧嚣》（1904），等等。

И.格拉巴里（1871-1960）出生在匈牙利布达佩斯的一个社会活动家的家庭。他出生后不久便随母亲移居俄罗斯。格拉巴里从小热爱绘画艺术，常去莫斯科艺术爱好者协会学习绘画，后来考入彼得堡大学法律系学习，但毕业后并没有从事司法工作，而选择了绘画的道路。他进入彼得堡艺术院，师从著名画家列宾。1898年毕业后，他去法国和德国深造。

格拉巴里多才多艺，一专多能。他不但是画家，还是艺术理论家、教育家、建筑师。他曾经是"艺术世界"和"俄罗斯艺术家协会"的主要成员，并积极组办和参加这两个组织在国内外的画展。

格拉巴里早期的绘画创作属于俄罗斯印象派。他的《九月雪》（1903）、**《二月的蔚蓝》（1904，图2-128）**、《三月雪》（1904）、

图2-128　И.格拉巴里：《二月的蔚蓝》（1904）

《白雪之冬。白嘴鸦巢》（1904）、《菊花》（1905）、《五月之夜》（1905）、《严寒的早晨》（1906）、《冬天的早晨》（1907）、《三月雪》（1928）以及一些静物画给人留下极深的印象。格拉巴里的画作继承了以列维坦、谢罗夫、科罗文等人为代表的俄罗斯风景画传统，同时善于运用法国印象派绘画艺术的光色技巧，极大地丰富了俄罗斯印象派画作

的色调。

《菊花》（1905，图2-129）是格拉巴里的一幅有名的静物画。房间里充满温暖的阳光，餐桌上摆着两瓶盛开的菊花。户外的阳光温暖，屋里的空气凉爽，一派温馨惬意的景象。

画家用新印象派绘画的"点彩"手法，用无数凸起的、细碎的色点绘成画面，以表达周围光气的颤动。画面上有冷暖两种色调，桌布在光线照射下映出黄、蓝、绿、玫瑰色的闪变。五光十色的"点彩"闪烁，营造出一种流动的变化，吸纳色彩反射的氛围，笼罩着房间内的各种物件。然而，一切物体的特征——菊花的蓬松柔和、瓷器餐具的珍贵、浆硬桌布的白净、玻璃杯的透明都被绘画的"点彩"手法表现出来。《菊花》不愧为一幅极具俄罗斯生活特征的印象派静物画。

有的俄罗斯印象派画家把对感知实物的直接性和新鲜性与对俄罗斯农民形象的诗意化结合起来，表现俄罗斯农民的充满诗意的心灵状态。Ф.马里亚温的画作《旋风》（1906，图2-130）就属于这样的一个作品。这幅画上，几位农民妇女翩翩起舞，她们的红裙在环舞的急速旋转中散开，就像刮过一股急速的、炽热的旋风。整个画面充满一片鲜红，与草地上的鲜花绿草构成一幅色彩斑斓的画面，造成一种特殊的光色效果。农民妇女舞动的双臂合着旋转节奏自如地伸展，赋予画面以动感。

图2-129　И.格拉巴里：《菊花》（1905）

图2-130　Ф.马里亚温：《旋风》（1906）

这幅画创作于第一次俄罗斯革命时期，也许，画家想通过画作表现自己对俄罗斯社会变革的期盼情绪。

И.马什科夫、П.康恰洛夫斯基、А.连图洛夫、А.库普林、Р.法里克、В.罗日杰斯特文斯基等"红方块"画家视法国画家保罗·塞尚为自己的鼻祖，是"俄罗斯的塞尚派画家"。该派画家借鉴世界艺术的各种新流派的创作经验，对20世纪的立体主义、野兽派以及其他绘画流派的成果进行再思考[①]。这派画家主张构图的严谨，主张色彩的丰满、绘画表面的可触性，明确指出细节空间应优先于物体。这派画家的绘画色彩绚丽、华美，喜欢使用鲜艳、强烈的颜色，如康恰洛夫斯基的《枯燥的色彩》（1913）、马什科夫的《盘中的水果》（1910）、Р.法里克的《红色家具》（1920）、М.拉利奥诺夫的《休息的士兵》（1911）、Н.冈察洛娃的《洗衣女》（1910）、М.萨卡尔的《我与农村》（1911）、《在山峦上空》（1918）等作品。

马什科夫的《盘中的水果》（1910，图2-131）是"红方块派"画派的艺术宣言，画家用这幅画强调实物和实物性是绘画艺术的起始原则。

在一个白色瓷盘里，摆着一个橙黄色橘子，周围是一圈深蓝色李子，瓷盘四周又有颜色不同的桃子环绕，各种水果组成的一个对称的构图。马什科夫故意用夸张的色彩画出水果的颜色，以强调其实物性。对称的构图、浓重的色彩、粗放的笔法、平涂的明暗显示出

① 他们有一句名言："如果画布上的苹果画得让人想去吃它，那么就是一幅不好的画。"

野兽派绘画的特征。

俄罗斯未来主义绘画是一个宽泛的概念，包括光线主义、立体未来主义、达达主义、新原始主义在内的许多绘画流派分支。未来派的宣言是"要把普希金从现代的轮船上扔下去"，这派画家要创造一种新的绘画，培养观众新的审美。代表画家有M.拉利昂诺夫①、H.冈察洛娃②、M.马久申③、Д.布尔柳克④和H.布尔柳克兄弟⑤，等。

俄罗斯抽象派绘画理论源自M.拉利昂诺夫⑥（1881-1964）的《光线主义》一书。持光线主义观点的画家认为，每个物体都会放出一些肉眼看不见的光。画家视物体形状为其自身折射光线的汇集，即人看到的不是物体本身，"而是来自光源发出的光线总和。这些光线从物体反射出来并落入我们的视野"。⑦之后，光线借助抽象的彩色线条在画布上传达出来。拉利昂诺夫的光线主义成为俄罗斯抽象派绘画的理论基础。

图2-131　И.马什科夫：《盘中的水果》（1910）

B.康定斯基的抽象派和M.马列维奇的至上主义属于俄罗斯先锋派绘画中最有影响的两大流派⑧。俄罗斯抽象派绘画最大的特征是无物体性，其抽象可以分为几何图形抽象和抒情抽象两种。

B.康定斯基（1866-1944）是20世纪俄罗斯抽象派绘画奠基人之一。他出生在莫斯科的一个商人家庭。他从小喜欢绘画，可1886年考入的却是莫斯科大学法律系。1895年，康定斯基参观在莫斯科举办的法国印象派画展，莫奈的画作《干草堆》给他留下了深刻的印象并且激发了他对抽象派艺术的向往。1896年，他丢掉自己的律师工作去德国慕尼黑学习绘画。20世纪初，康定斯基又去欧洲和北非旅行，专门考察先锋派绘画艺术。

康定斯基的早期画作，如《秋》（1900）、《小城一景》（1901）、《老城》（1902）、《教堂风景》（1903）带有野兽派绘画的风格。后来，他创作了一些表现人物浪漫心理的画作，如，《在圣-克劳德公园》（1906）、《竖琴》（1907）等。1910年，康定斯基写出自己的第一本著作《论艺术的精神》。这本书是他的绘画宣言，宣告了抽象派绘画的美学原则，认为画家的创作过程是其"精神的自我表现和自我发展"。在1910-1911年间，他创作了自己最初的抽象派画作《无题》（1910）、《即兴之作4》（1911）。之后，他又画出了无数的"即兴之作"⑨和"构图作品"。如，《蓝色梳子》（1917）、《馄饨》（1917）、《即兴之作7》（1917）、《构图8》（1923）、《振动》

① 主要画作有《买水女》（1907）、《休息的士兵》（1911）、《春天》（1912）、《公鸡》（1912）等。
② 主要作品有《霜》（1911）、《摘苹果的农民》（1911）、《给马洗澡》（1911）、《往城市扔石头的天使》（1911）等。
③ 主要作品有《自画像》（20世纪初）、《裸女》（1910）、《窗》（1911-1912）、《农舍小景》（1904）、《树》（1909）等。
④ 他被誉为"俄罗斯未来主义之父"。
⑤ 主要作品有《静物画》（1909-1910）、《浴女》（1909-1910）、《桥》（1911）、《长着三只眼睛的未来派女人》（1910年代）等。
⑥ M.拉利昂诺夫是20世纪著名的画家和绘画活动组织家。他出生在赫尔松省的基拉斯波尔市的一个军医家庭。1898年考入莫斯科绘画雕塑建筑学校。他的早期创作带有印象主义特征，后来脱离印象主义，转向原始主义艺术，试图通过儿童绘画和民间创作复兴绘画艺术。
⑦ 见M.拉利昂诺夫的《光线主义》，1913年。
⑧ 此外，还有神秘教义主义、光线主义、新点彩派、新和谐主义和抽象表现主义等先锋派绘画。
⑨ 《即兴之作》顾名思义，即瞬间感觉的创作。在文学、绘画、音乐、舞蹈等艺术中均有"即兴之作"。"即兴之作"似乎不需要什么构思，也不需要长时间的准备和思考，是艺术家灵感所至一蹴而就的作品。但是，任何一位艺术家的即兴之作都带有该艺术家的艺术风格，是他的艺术积淀的一种表现。

图2-132　В. 康定斯基：《蓝色梳子》（1917）

图2-133　В. 康定斯基：《即兴之作7》（1917）

（1924）、《红色中的小理想》（1925）、《蓝色世界》（1934）、《运动》（1935）、《构图9》（1936），等等。1922年，康定斯基到德国包豪斯学院任教。在此期间，他在理论和实践中继续进行探索，最终奠定了自己的抽象派绘画艺术体系。

色彩和构图是康定斯基绘画的主要表现手段。他认为，对于画家来说，平面上的点、线是一种独特的辅助材料。《蓝色梳子》（1917，图2-132）是康定斯基的一个代表作。在这幅画里，看不到梳子的轮廓，也看不出有什么物体，只是流动线条、色彩斑点和光线明暗的组合。每一种色彩就像一种"发声手段"，能在画作上创造出"节奏和旋律"。正是这种绝对的无物体的色彩组合营造出一种时间的流动和空间的幻影，让观者产生丰富的联想，给人以视觉的刺激和冲击。

《即兴之作7》（1917，图2-133）是康定斯基的另一幅代表作。画面上依然是他画笔下的那些熟悉的线条、色彩、斑点、明暗的结合，然而这种结合带有某种变幻和时代印记。

康定斯基对抽象派绘画是这样解释的："无物体绘画绝不是把从前的所有艺术一笔勾销，只是对老树干进行一次不同寻常的、最重要的切割，将之分为两个主要的枝干，离开这两个枝干要想长出一棵绿树的树冠是不可思议的。"①

К. 马列维奇（1878-1935）作为"至上主义"②绘画的奠基人载入俄罗斯绘画史册。

马列维奇出生在乌克兰基辅的一个糖厂主的家庭。他17岁开始学习绘画。1896年，全家移居库尔斯克后，他在铁路当绘图员，工作之余作画。后来，马列维奇去到莫斯科，本想入莫斯科绘画雕塑建筑学校学习，但多次考试未果，只好投师画家伊凡·列尔伯格门下，在后者的画室帮忙。那时候，马列维奇曾迷恋印象主义和后印象主义绘画并确定了自己早期绘画的风格。不久，他又对立体主义和未来主义绘画感兴趣。在此期间，他结识了画家М. 拉利昂诺夫，参加了后者组办的"红方块画展"（1910）和"驴尾巴画展"（1912）。再后来，马列维奇离开了红方块画派奠基人拉利昂诺夫，于1915年撰写了《从立体主义到至上主义。新的绘画现实主义》宣言，创建了抽象派绘画的重要派别之———"至上主义"画派。同时，在最后一次未来主义画展上展出39幅至上主义画作。

马列维奇的绘画创作曾经糅合了印象主义、表现主义、立体主义、未来主义等多种风

① 《伟大的画家康定斯基》，基列克特-媒体出版社，莫斯科，2010年，第19页。
② 至上主义一词来自法文soupreme。

格，他创建了至上主义绘画后，主要以这种风格创作并成为至上主义绘画的代表。

十月革命后，马列维奇倡议组建了彼得格勒文化艺术学院，从事绘画教学工作并且著书立说。他的至上主义著作丰富了俄罗斯绘画理论，成为俄罗斯文化的宝贵遗产。

马列维奇的"至上主义"绘画主张把各种色彩的简单的几何图形（正方形、三角形、圆形）拼凑在一起，后来发展到把各种立体堆砌到画面上。他的主要作品有《黑色方块》（1915）、《二维自画像》（1915）、《红色方块》（1915）、《至上主义构图》（1916）、《白上白》（1918）、《黑色圆圈》（1923）、《飞奔的红色骑兵》（1928-1932）等。《黑色方块》是他的代表作，也是至上主义绘画的形象宣言。

一个世纪以来，许多人都在解释、阐述"方块"现象。因为"方块"是一个十分复杂的现象。马列维奇的画作《黑色方块》，是他对"方块现象"做出的一种阐释。

画作**《黑色方块》（1915，图2-134）**是一个纯绘画和纯精神的、高度抽象的公式。然而只要认真观看这幅画，就可以看出右上角稍微尖削，在这一角里隐藏的神秘力量似乎想冲破一种确切的、有逻辑的形式（这个形式寓于几何形状分明的界限里，而几何图形似乎消失在一个无边无际的宇宙之中），但受到一块较小的画布边框的限制。《黑色方块》是有限与无限、个别与一般、个人与宇宙相互对立因素的一种可视的体现。

据说，方形与耶稣受难有联系，当年耶稣被钉上十字架用的黑色钉子就是方形的①（也许当时就没有其他形状的钉子）。所以，方形的出现伊始就与痛苦和受难联系在一起。"黑色方块"是通往深渊的一个黑洞，是通往彼世、通向虚无的道路。"黑色方块"还是一个恐怖的徽记，警示人们记住那条路的可怕。

图2-134 K. 马列维奇：《黑色方块》（1915）

1932年4月23日，俄共（布）中央颁布的《关于改革文学艺术组织的决议》决定解散艺术的各种流派和团体，终止了现代派绘画在俄罗斯大地上的发展②。

20世纪60年代，随着苏联社会生活的"解冻"，先锋派绘画有所抬头。以Э.涅依兹韦斯内伊和H. 安德罗诺夫为代表的一批青年画家重新开始抽象派绘画艺术的探索。1961年初，他们在莫斯科举办了"9人展览会"，展出与社会主义现实主义绘画艺术相对立的抽象派绘画作品，给观众耳目一新的感觉。1962年12月1日，在莫斯科马涅什展览馆又举办了先锋派画展，展出20世纪初的俄罗斯先锋派画家P.法里克、B. 塔特林、A. 德列文等人以及Э.别留金、Э.涅依兹韦斯内伊等63位"新现实"协会画家的作品。实际上，这是一次抽象派造型艺术的展览。但由于官方③干涉，这次展览被强行关闭，先锋派绘画在苏联又转入低潮。

1985年后，西方现代造型艺术的各种流派，包括一些侨民造型艺术家的作品重返苏联。80年代末，在莫斯科举办了K. 马列维奇、B. 康定斯基等人的画展，观众看到先锋派绘画艺术在俄罗斯大地复苏的苗头。

① 在1915年那个动荡时代，画家创作《黑色方块》的时候，可能真的会想到《福音书》中把耶稣钉上十字架的故事。因为那时用的黑色钉子是方形，数目为四颗。马列维奇共画了4幅《黑色方块》，其他3幅分别藏于彼得堡艾尔米塔什博物馆、一家加拿大博物馆，还有一幅被M. 什维德基私人收藏。

② 苏联官方认为先锋派绘画不符合官方的意识形态，一些先锋派画家被视为亲西方分子，他们的创作只好转为地下。

③ 赫鲁晓夫不喜欢抽象派作品，说抽象派绘画是"病态的矫揉造作"。

如今，俄罗斯先锋派绘画彻底回到俄罗斯。2019-2020年，在莫斯科举办了"俄罗斯先锋派1909-1914"画展，展出Д.布尔柳克、Е.古罗、М.拉利昂诺夫、К.马列维奇、В.马特维、О.罗扎诺娃、М.马久申、П.菲拉诺夫、И.什科尔尼克、В.塔特林等35位画家的80多幅作品，以纪念20世纪初"青年联盟"组织的先锋派画家；2020年，在莫斯科举办了"20世纪俄罗斯先锋派"展览，展出特列季亚科夫画廊收藏的20世纪初俄罗斯先锋派绘画的复制品；2020年-2021年，在叶卡捷琳堡的叶利钦中心的艺术画廊里举办了"先锋派，在21世纪的大车上"画展，展出47位俄罗斯先锋派画家的上百幅作品[①]。这些展览活动表明，当今俄罗斯没有忘记先锋派绘画遗产，并且重新审视和评价20世纪前30年俄罗斯先锋派画家对俄罗斯绘画艺术的革新和贡献。

① 1918-1921年，俄罗斯先锋派画家的作品曾被国家委员会大量购买，之后有超过1100件作品被运往俄罗斯的32个城镇。人们本来计划在全国建立一个当代艺术博物馆网络，不仅在外省展示创新的先锋派艺术，而且还打算培养下一代先锋派画家。但是，由于当时国内形势的变化上述计划未能实现。

第三章　俄罗斯雕塑

第一节　概述

俄罗斯雕塑艺术的源头可以追溯到古罗斯的多神教时期，这种艺术形式的出现与古罗斯人的多神教崇拜和劳动生产有关。公元10世纪以前，古罗斯人信仰多神教，基辅罗斯的万神殿里有用圆木雕刻成的多神教诸神，如太阳神霍尔斯、雷神别龙、风神斯特利伯格、播种神谢马尔格尔、生育女神莫科什，等等。这些多神教诸神雕像可以被视为俄罗斯最早的木雕艺术作品。此外，在一些考古挖掘中，还发现了多神教时期的一些动物和女人的泥塑①。

12世纪，木雕术在俄罗斯的诺夫哥罗德一带已较为普及。在一些教堂里面摆的神像一般是3-10厘米长的木棍，一端雕刻着面似人头的神。此外，一些儿童玩具、家用器皿、手工艺品也是木雕制品。

12世纪下半叶，大型木雕、白石雕在弗拉基米尔-苏兹达里公国得到了发展。教堂里有了浮雕装饰，还出现了大卫王、所罗门、马其顿王、弗谢沃洛德三世②等人的浮雕像，表现出当时封建公国的雕刻术的发展水平。

13-15世纪，浮雕在俄罗斯各地已十分普及，如诺夫哥罗德索菲亚大教堂的《阿列克谢十字架》（1359-1388）、诺夫哥罗德的《柳多戈辛的十字架》（1359）、莫斯科克里姆林宫的《弗拉基米尔圣母像》服饰上的浮雕（15世纪初）等。与此同时，人们还发现了个别的木质圆雕作品，如B.叶尔莫林③的《圣格奥尔基雕像》④（1464）。遗憾的是，由于基督教不容许用圆雕像装饰教堂，所以圆雕在罗斯得不到快速的发展。

16世纪，浮雕依然是俄罗斯雕刻的主要形式，主要流传在俄罗斯的诺夫哥罗德、阿尔罕格尔斯克、沃洛格达和科斯特罗马等地区。这些地方的浮雕多为圣者像⑤，雕工比较精美。如圣尼古拉雕像⑥（1534）：尼古拉伸开两臂，右手拿着一把利剑，左手托着普斯科夫克里姆林宫大教堂的模型；伟大的受难者帕拉斯科娃雕像⑦（16世纪中叶），已经是一个两臂侧平举的全身像。此外，还有一些圣者浮雕像出现在王宫贵族的棺盖上。

应当指出，16世纪之前的俄罗斯雕刻术（包括骨雕和石雕）还称不上现代意义上的雕塑艺术，只是一种雕刻工艺，但它为日后俄罗斯雕塑艺术的发展打下了基础。

16世纪，在俄罗斯出现了一件木雕艺术珍品，那就是《伊凡雷帝的皇座》（又叫做

① 有研究发现，在基辅的十一税教堂（989-996）正门曾有一个圣母浮雕像，还有一组浮雕，描绘赫拉克勒斯与狮子搏斗以及狄俄尼索斯被一对狮子拉在车上的场面。但据考证，这不是俄罗斯人的雕刻作品。
② 弗谢沃洛德三世（1154-1212），从1176年起任弗拉基米尔城大公。
③ B.Д.叶尔莫林（约1420-1481/1485），莫斯科商人，雕塑家。15世纪60-70年代，他曾经主持过俄罗斯国家的建设工作。叶尔莫林的《圣格奥尔基雕像》现存于莫斯科特列季亚科夫画廊。
④ 见Л.柳比莫夫的《古罗斯艺术》，莫斯科教育出版社，1996年，第181页。
⑤ 是一些用木头雕刻的圣者像，没有背景，也缺乏立体感。
⑥ 这个雕像固定在城门上，作为普斯科夫城的保护神。
⑦ 这个雕像是在雅罗斯拉夫尔的一个庄园遗址内的皮亚特尼察教堂里发现的。也有人认为，最早的一尊帕拉斯科娃雕像是在科斯特罗马省加里奇市的雷勃纳亚镇的皮亚特尼察教堂发现的。

图3-1 《伊凡雷帝的皇座》（1551）

"莫诺马赫的皇位",1551）。

《伊凡雷帝的皇座》（1551，图3-1）是沙皇伊凡雷帝祈祷时的御座，座高6.5米，安放在克里姆林宫安息大教堂的东南角，面对着祭坛。这个御座是一套圆雕和浮雕的完美组合。御座的方形基座上是一个状似帐篷的宝盖，由四根柱子支撑，帐篷角锥顶四周装饰着12个木杯，锥顶插着一个木雕双头鹰。帐篷东面有两扇门，上面有浮雕画，其他三面被隔为均等4部分，每个部分刻满文字，记述关于弗拉基米尔·莫诺马赫①的王冠和披肩起源的传说。

御座的四根柱子基部有四头状似狮子的怪兽支撑。怪兽雕像栩栩如生：有的伸出舌头，有的脖子向后扭去，有的后腿的肌肉紧绷，表现出其身体受力的紧张状态。

《伊凡雷帝的皇座》造型生动，雕工精细，标志着16世纪俄罗斯木雕术的水平。

18世纪以前，俄罗斯雕塑的材料主要是木头②，很少用石头和大理石。后来随着石头建筑物在俄罗斯的兴起，石雕和大理石雕在俄罗斯相继出现，成为教堂和其他石建筑物的装饰，并渐渐加强了雕塑的实用装饰功能。

彼得大帝登基后大力推行改革，实行"走出去，请进来"的政策，一大批优秀的彼得堡艺术院毕业生去意大利、法国等欧洲国家留学，他们学习西方的雕塑艺术，大大开阔了眼界③，渐渐形成自己的雕塑理念、风格和技巧。

18世纪，俄罗斯人拓展了自己的艺术审美观，开始对三维的西方雕塑感兴趣，促成真正意义上的俄罗斯雕塑的起步。俄罗斯雕塑先是以巴洛克风格④发展，随后渐渐获得古典主义雕塑的特征，完成了向古典主义雕塑风格过渡，之后又克服了古典主义雕塑的种种"戒律"，走向现实主义雕塑的发展道路。

18世纪，俄罗斯雕塑家注意研究古希腊罗马和文艺复兴时期的雕塑艺术，强调人物雕像的公民理想，注重表现人物的心理，把公民理想与人体美，尤其与男性的肌肉和女性的

① 弗拉基米尔·莫诺马赫（1053-1125），古罗斯著名的国务活动家、军事家和思想家。曾经是罗斯托夫、斯摩棱斯克、切尔尼科夫、基辅等公国的大公。
② 也有少用蜡、石膏、赤陶、骨头、铜、银和金制作的雕塑品。
③ 意大利花园的雕像、法国凡尔赛宫、西欧其他国家城市广场上的各种塑像让他们大饱眼福。
④ 莫斯科城南的杜博洛维茨村的圣母玛利亚征兆教堂是俄罗斯巴洛克风格雕塑的集中展示。这座教堂于1690-1704年间建成，屹立在捷斯纳河与帕赫拉河交汇处河岸的高岗上。这座教堂外部四周雕像林立，神态各异，仿佛是一座18世纪雕塑博物馆。8个天使屹立在教堂塔楼的8个棱角前，约翰、马太、马可和路加这4位福音书撰写者的雕像分别竖立在教堂北面和南面的内角，圣徒瓦西里·维利基（伟大的瓦西里）屹立在教堂西门入口的屋顶上。据说，还曾经有过彼得、保罗、鲍利斯和格列勃的雕像（但这种说法从现存的历史照片无法确定）。这些雕像体现出巴洛克建筑与雕塑融为一体的风格。
教堂西门两侧有两尊高达2米的圣徒雕像。左边是约翰·查拉图斯特拉（金言约翰），右边是圣格里高利·鲍戈斯洛夫（圣格里高利）。进入教堂，首先跳入眼帘的是金碧辉煌的圣像壁和圣像壁后面高墙上的几层人物浮雕，描绘基督受难、基督被钉上十字架、基督入棺以及圣母升冕等圣经故事情节。走到祈祷厅中央举头仰望，会看到教堂圆顶内部的各种浮雕，给人以别样的感觉和艺术享受。
这座圣母玛利亚征兆教堂与众多的俄罗斯东正教教堂不同，其内部装饰不以壁画为主，而以雕像和浮雕见长。教堂内部装饰得美轮美奂，给人以神秘之感。这座教堂把俄罗斯营造术与西欧巴洛克建筑艺术有机地结合起来，成为18世纪俄罗斯教堂建筑的一颗珍珠。

曲线结合起来。此外，这个时期的雕塑家重视雕像的分组结构，还注意雕塑材料的精选和使用。

18世纪上半叶，意大利裔雕塑家Б. 拉斯特雷利（1675-1744）、H. 皮诺、K.奥斯涅尔、A. 什柳捷尔等人让俄罗斯人认识了巴洛克雕塑艺术并且让这种雕塑艺术在俄罗斯大地上扎根。Б. 拉斯特雷利制作的《彼得大帝胸雕》《骑马的彼得大帝雕像》《安娜·伊凡诺夫娜女皇与黑人小孩》《伊丽莎白·彼得罗夫娜女皇雕像》显示出这位雕塑大师的水平。

在这个时期，人物雕像是彼得堡、莫斯科等城市的艺术点缀，也是宫殿、公园、喷泉的装饰部分。其中，最有代表性的雕塑是法裔俄罗斯雕塑家A. 法尔科内创作的"青铜骑士"。这尊气势雄伟的雕像屹立在彼得堡市中心的养老院广场上，成为彼得堡的一张名片。

18世纪下半叶至19世纪上半叶，俄罗斯雕塑艺术得到较快的发展，成为一种完全独立的艺术种类。1812年卫国战争的胜利提高了俄罗斯人的民族自信心，决定了俄罗斯雕塑的爱国主义题材。彼得堡艺术院的毕业生A. 苏宾、A. 戈尔杰耶夫、B. 马尔托斯、A. 谢德林、И. 普罗科菲耶夫以及师从法裔雕塑家兼教育家尼·吉莱的M. 科兹洛夫斯基、С. 皮缅诺夫、С. 杰穆特-马利诺夫斯基、С. 加利伯格、В. 奥尔洛夫斯基、П. 克洛德等人成为俄罗斯古典主义雕塑学派的骨干。

这些古典主义雕塑家创作了大量的雕塑作品，他们的作品体裁丰富，历史感强；人物雕像鲜明，轮廓完整，寓意深刻，富有表现力。大型雕塑气势宏伟，比例匀称，富有哲理，具有艺术魅力。M. 科兹洛夫斯基、B. 马尔托斯、A. 谢德林、И. 普罗科菲耶夫、С. 皮缅诺夫学习古希腊罗马雕塑的传统，从神话故事和圣经故事中汲取人物形象和情节，同时把俄罗斯历史的重大事件和人物作为自己的创作对象，他们的雕塑作品具有强烈的公民意识、英雄主义和爱国精神。

雕塑与建筑结合是19世纪俄罗斯造型艺术的一个发展方向。古希腊罗马神话中的英雄，圣经中的天使、使徒、先知以及俄罗斯历史上的著名人士的大型雕像竖立在东正教教堂正门的两侧，内容丰富的浮雕出现在教堂的飞檐上和壁槽、廊柱之间。古典主义雕塑作品已不仅是建筑物的装饰和点缀，还是对建筑物的一种补充，与整个建筑物相得益彰、浑然一体，达到了完美的和谐，成为建筑物的一个必不可少的构成部分。雕塑与建筑艺术合璧的这种现象在彼得堡和莫斯科比比皆是。彼得堡的凯旋门、彼得堡海军部大厦、莫斯科的凯旋门都是很好的范例。

19世纪下半叶，折衷主义导致了俄罗斯建筑出现"无风格"时期，也影响到雕塑与建筑"捆绑一起"的发展。这个时期，有些雕塑家的创作脱离开与建筑的联系。这样一来，曾经大放光彩的大型雕塑渐渐让位于架上雕，涌现出大批的架上雕作品。如，С. 伊凡诺夫的《男孩洗澡》（1858）、M. 奇若夫的《落难的农民》（1872）、《母亲教自己女儿识字》（1873）、《初恋》（1870）、《欢实的女孩》（1873）、И. 金兹堡的《男孩下水》（1886）、Е.兰谢列的《17世纪皇室的鹰监》（1872）、《架金雕的吉尔吉斯人》（1876）、B. 别克列米舍夫的《逃亡的奴隶》（1892）、Л.珀曾的《民间歌手》（1883）、《移民》（1883）、《叫花子》（1886）、《扎波罗热人在侦察》（1887）等。这些作品反映出雕塑家表现普通人生活的愿望，具有一种民主主义的思想倾向。

此外，M. 安托科尔斯基、П. 特鲁别茨科伊、M. 米凯申、A. 奥佩库申、B. 别克列米舍夫、Л.珀曾等雕塑家借鉴巡回展览派画家的现实主义传统和经验，创作了一些历史题材的雕塑作品，表现他们对俄罗斯历史命运和发展道路的思考和关注。如，安托科尔斯基的雕像《伊凡雷帝》（1870）、《彼得大帝》（1872）、《靡菲斯托》（1883）、《编年史家涅斯托尔》（1890）、《叶尔马克》（1891）、奥佩库申的《普希金纪念碑》（1880）、《彼得大帝》（1872）、M. 米凯申等人的《俄罗斯千年纪念碑》（1859）、《叶卡捷琳娜

二世纪念碑》（1873）等。

19-20世纪之交，М. 奇若夫、И. 金兹堡、Л. 珀曾、В. 别克列米舍夫等彼得堡雕塑家们在俄罗斯雕塑发展中继续起着重要的作用，但以С. 沃尔努欣、М. 安托科尔斯基、П. 特鲁别茨科伊、С. 科尼奥科夫、Н. 安德烈耶夫、А. 马特维耶夫、А. 格鲁布金娜等人为代表的莫斯科雕塑家的艺术创作开始显示强劲的发展势头。他们对雕塑材料特性表现出极大的兴趣并开始进行大胆的试验，尝试用蜡泥、黏土、石灰石等不同材料制作雕像。特鲁别茨科伊试验用蜡泥，格鲁布金娜用黏土，马特维耶夫喜欢用软石灰石制作雕塑作品……雕塑家们在材料运用上"黄瓜白菜，各有所爱"，这种试验就是一种创新的探索。此外，莫斯科雕塑家们还善于学习各种艺术流派的新东西，尤其是接受了印象主义、象征主义的影响，使雕塑创作的内容、形式和语言得到了较大的更新。雕塑家П. 特鲁别茨科伊的《亚历山大三世骑马像纪念碑》（1909）、А. 格鲁布金娜的《坐着的人》（1912）等作品表明，他们接受了印象主义的雕塑语言，成为俄罗斯雕塑的革新派代表，从科奥尼科夫的《帕格尼尼雕像》、安德烈耶夫的《果戈理纪念碑》也可以看出印象派雕塑艺术的某些特征。

20世纪最初的十几年，俄罗斯雕塑的发展受到立体主义、结构主义、超现实主义等先锋流派的影响，人物雕像创作在这个时期俄罗斯雕塑发展中地位显著，雕塑家们创作了大批人物雕像。其中主要有С. 沃尔努欣的《П. 特列季亚科夫雕像》（1899）、П. 特鲁别茨科伊的《И. 列维坦雕像》（1899）、《Ф. 夏里亚宾雕像》（1899-1900）、С. 科尼奥科夫的《工人斗士》（1905）、《无神论者》（1906）、А. 格鲁布金娜的《М. 莱蒙托夫雕像》（1900）、《А. 别雷雕像》（1907）、《В. 艾伦雕像》(1913)、Н. 安德烈耶夫的《Н. 果戈理纪念碑》（1909），等等。

十月革命后，俄罗斯雕塑艺术也像其他艺术种类一样，要歌颂无产阶级革命事业，表现苏维埃社会的新生活，塑造无产阶级领袖和工农兵的形象。所以，雕塑创作的任务和内容发生了变化，为了适应这种变化，许多雕塑家转向古典主义风格的大型雕塑创作，如А. 马特维耶夫的《马克思雕像》（1918）、《工人》（20世纪20年代）、《十月革命》组雕（1927）、Н. 安德列耶夫的《纪念第一部苏维埃宪法方尖碑》（1918-1919）、《领袖列宁雕像》（1931-1932）、科奥尼科夫的《向为争取和平和各民族友谊而牺牲的烈士们致敬》（1918）、С. 梅尔库罗夫的《季米里亚泽夫纪念碑》（1922-1923）、《领袖之死》（1927）、М. 马尼泽尔的《工人》（1922）、《红军战士》（1922）、И. 夏德尔的《园石—无产阶级的武器》（1927，青铜）等作品。这些作品的规模恢弘、气势磅礴，人物高大、伟岸，充满革命的战斗精神，符合时代氛围。

30年代，社会主义现实主义艺术是雕塑家创作的主要原则和方法，对人物雕像的理想化是那些年代雕塑家们的一个明显的趋向，大型雕塑作品依然是那时雕塑艺术的基本倾向。И. 夏德尔、С. 梅尔库罗夫、В. 穆欣娜的雕塑创作最具有代表性，并且决定着30年代大型雕塑的特征和方向。夏德尔的《高尔基雕像》（1938）、梅尔库罗夫的《列宁全身雕像》（1939，苏联解体前一直竖立在莫斯科克里姆林宫大会堂的会议大厅）、穆欣娜的《工人和女庄员》（1937）就是几个具有代表性的作品。

卫国战争给广大的苏联人留下了无法抹掉的记忆。卫国战争结束后，表现俄罗斯人的爱国主义、英雄主义和牺牲精神以及对这次战争牺牲者的怀念是雕塑的主要题材和内容。所以，在苏联的城乡各地竖立起卫国战争英雄将士纪念碑[①]以及苏联英雄的雕像。此外，一些雕像纪念碑还屹立在一些东欧国家的城市里，如Е. 武切季奇创作的《苏军战士纪念碑》（1946-1949，在柏林市雷普托夫公园里）。这个纪念碑的中心雕像名为"胜利者-战士"，他抬头挺胸，一手持着利剑，一手抱着小孩，以胜利者的姿态将瓦砾踩在脚下，象

① 在苏联几乎每个城市和乡镇都有一座配有雕像的卫国战争胜利纪念碑。

征着德国法西斯的彻底溃败。

雕塑家H.托姆斯基在卫国战争期间的雕塑创作可圈可点。《基洛夫纪念碑》（1935-1938）是托姆斯基的代表作。基洛夫雕像置在一个严谨而简单的基座上。他抬头挺胸，右脚向前稍稍迈出一步，右手向侧平举，仿佛指着旁边的楼房和广场……基洛夫雕像显示出他的从容、自信、内心坦荡。此外，托姆斯基的《M.卡列耶夫胸像》《П.波克雷谢夫胸像》《A.斯米尔诺夫胸像》《大将И.切尔尼亚霍夫斯基胸像》（1947）等苏联英雄胸像，把对人物的英雄化与个性化结合起来，因此他的人物雕像更具艺术品位和感染力。E.武切季奇创作的大型组雕《M.叶夫列莫夫中将纪念碑》[①]（1946，在维亚杰玛），献给在卫国战争第一年牺牲的苏联英雄叶夫列莫夫和他的战友们。C.科尼奥科夫的《被解放的人》[②]（1947）虽然是尊大力士参孙雕像，但雕塑家想通过歌颂参孙的力量和描绘他获得解放的喜悦心情，表现苏联人民战胜法西斯后自豪的情绪和高兴的心情，因此，也属于英雄主义题材的雕塑作品。

50年代，苏联国民经济成就展览馆建筑群（1959）、莫斯科大学主楼等"七姊妹"高层建筑、几十座莫斯科地铁站是建筑与雕塑艺术有机结合的成功范例，迄今依然保持着艺术魅力。此外，俄罗斯雕塑家与建筑师联袂创作，为许多历史文化名人竖立了纪念碑，如C.奥尔罗夫、A.安德罗波夫和H.什塔姆创作的《Ю.多尔戈鲁基纪念碑》（1953，图3-2）[③]、M.阿尼库申的《普希金纪念碑》[④]（1957）、《列宁格勒胜利纪念碑》（1975）、B.穆欣娜的《高尔基纪念碑》（1951）[⑤]、《柴可夫斯基雕像》[⑥]、A.基巴里尼科夫的《马雅可夫斯基纪念碑》[⑦]（1958）等。这些纪念碑高大宏伟，具有古典主义雕塑的特征。

图3-2 C.奥尔罗夫等人：《Ю.多尔戈鲁基纪念碑》（1953）

在60-70年代出现了一些具有纪念意义的大型建筑-雕塑综合体，如B.伊萨耶夫的《皮萨廖夫公墓的纪念碑组合》（1960）、M.阿尼库申等人的《列宁格勒胜利纪念碑》（1975）等。此外，这个时期的架上雕作品增多，一些架上雕加强对人物形象的心理刻画，增添了浪漫和抒情的成分。女雕塑家Т.索科洛娃是这个时期俄罗斯架上雕创作的代表人物。她的作品《编织》（1966）、《母爱》（1970）、《静物与猫》（1973-1974）力求在平凡中发现伟大，在普通的事物中寻找抒情、浪漫的因素。A.波洛戈娃在这个时期的雕塑创作也很有成就。她的《拉杜什卡游戏》（1957）、《母爱》（1960）、《鸟儿都不怕的小男孩》（1965）、《小男孩，阿廖萨和米萨》（1973）都是不错的架上雕作品。波洛戈娃还创作了一些以民间文学为题材的木雕。如，

① 这座群雕由5个人物雕像组成：敌人已经把叶夫列莫夫和他的战友们包围，叶夫列莫夫站在4位战士中间，他不顾自己身负重伤，仍然坚持指挥战斗。这组群雕表现苏军将士坚贞不屈与敌人战斗到底的英雄精神。

② 这是一尊大力士参孙雕像。他挣脱了锁链，胜利地高举起双手。

③ 这座纪念碑竖立在当时莫斯科市委大厦前的广场上。多尔戈鲁基大公是莫斯科城的奠基人，他骑着一匹骏马，手指着莫斯科城应在俄罗斯奠基的地方。

④ 这个纪念碑竖立在彼得堡的俄罗斯博物馆正面，雕塑家选择了诗人生前一个最典型的姿势——他挺胸抬头，右臂向一侧平举，好像面对后辈儿孙朗诵自己优美的诗句。

⑤ 这个作品是按照夏德尔的设计方案制作的，穆欣娜在保留夏德尔的雕塑方案时，增添了自己的处理方法，使雕像在比例上更加和谐和准确。

⑥ 俄罗斯作曲家柴可夫斯基坐在椅子上指挥，他的整个身体形态和面部表情显示出作曲家丰富的内心世界和精神内涵。

⑦ 马雅可夫斯基雕像坐落在一个同样高大的基座上，这样从视角上强化了诗人形象的伟岸。诗人的目光坚定，姿态充满活力，仿佛正与自己的读者交谈。

《自己的雕像与雕塑》（1979）、《摇篮曲》（1981）、《家灶保护神》（1983）等。Д.米特里扬斯基是这个时期的情节－抒情风格雕塑的代表。他的雕塑强调人物的线条、轮廓与布局的对比，喜欢使用扎板铜①创作雕塑作品。他的群雕《同班同学纪念碑》②（1975）是为自己的同班同学竖立的一座纪念碑。1941年，他的同班同学参加了莫斯科131中学的毕业晚会后，立即穿上军装奔赴前线，其中绝大多数人没有从战场归来。《同班同学纪念碑》是米特里扬斯基对在卫国战争中牺牲的同班同学的永远的怀念。О.科莫夫和Ю.切尔诺夫的创作在60-70年代俄罗斯雕塑艺术中占据一席地位。科莫夫制作了《普希金和普欣在米哈伊洛夫斯科耶》（1965）、《女人躯干》（1966，大理石）、《普希金》（1970）、《普希金与冈察洛娃》（1972）、《安德烈·鲁勃廖夫》（1977）、《苏沃罗夫》（1982）等雕像；切尔诺夫完成了《中间休息》（1972）、《尤里·加加林》（1977）、《雕塑家夏德尔纪念碑》（1984）等作品。

80年代，俄罗斯雕塑家的创作更加注重雕塑作品的形象性和人物的职业特征。В.克雷科夫和Л.巴拉诺夫③的雕塑创作具有一定的代表性。

雕塑家В.克雷科夫不但研究现代雕塑艺术，而且还十分重视俄罗斯雕塑艺术的传统。他研究古罗斯的雕刻术，认真借鉴现代雕塑艺术的成果，经常进行雕塑的探索和试验，创作了大量的作品。其中主要有：《作曲家И.斯特拉文斯基雕像》（1976）、《В.舒克申雕像》（1978）、《诗人Н.鲁勃佐夫纪念碑》（1986）、《诗人К.巴丘什科夫纪念碑》（1987）、《作曲家А.达尔戈梅日斯基纪念碑》（1988）、《大司祭阿瓦库姆纪念碑》（1991）、《И.布宁纪念碑》（1995）、《朱可夫元帅纪念碑》（1995）、《亚历山大·涅夫斯基纪念碑》（2000）、《А.普希金纪念碑》（2001）、《Ф.陀思妥耶夫斯基纪念碑》（2001）等。他的雕塑作品形象地塑造出俄罗斯大公、童话人物、宗教界人士（圣者、使徒、大司祭、传教士）、军事家（红军元帅和白匪将领）、作家、诗人、作曲家等形象，几乎涵盖社会各种职业的人物，体现出他对不同职业的人物特征的兴趣。

Л.巴拉诺夫也是80年代的一位比较出色雕塑家。他是莫斯科苏里科夫画院的毕业生，曾经师从著名雕塑家Н.托姆斯基，可他的雕塑作品具有雕塑家马特维耶夫的创作风格。他的主要作品有《陀思妥耶夫斯基雕像》（1970）、《Г.里赫曼》（1973）、《罗蒙诺索夫雕像》（1980）、《А.普希金构图》（1981）、《Г.巴索夫院士》（1986）、《彼得大帝纪念碑》（1997）、《陀思妥耶夫斯基纪念碑》（2004）、《А.苏沃罗夫胸像》（2008）等。

苏联解体后，俄罗斯扩大了"树碑立传"的范围，要为更多的杰出人物竖立纪念碑。于是，在莫斯科和全俄各地出现了Г.朱可夫、М.图哈切夫斯基、С.叶赛宁、А.阿赫玛托娃、М.茨维塔耶娃、Б.帕斯捷尔纳克、И.布罗茨基、С.科罗廖夫以及其他许多社会文化名人的纪念碑或雕像。

新出现的纪念碑或雕像通常基座尺寸不大，四周也没有什么围障和栅栏。人物雕像不是高高在上，高不可攀，而仿佛来自人民，与人民在一起。这样一来，雕像人物更加接近观众，表现出雕塑家创作的一种民主化倾向。比如，莫斯科的叶赛宁雕像就是一个例子：雕塑家А.齐加尔④创作的这尊雕像安放在与地面几乎平行的高度上，周围是一片人工培植的小白桦树。诗人叶赛宁身穿一件普通的衬衫，腰间系着一条细皮带，他低垂眼睛走着，仿佛从梁赞的黑麦地白桦林向人们走来。

当然，20世纪末还有另一种倾向，即强调人物雕像的象征性，突出雕像人物的思想和性格。雕塑家В.杜马尼扬、А.德米特里耶夫和建筑师Я.斯捷潘诺夫创作的《朱可夫元帅的

① 这种材料柔和，富有弹性，易弯曲，同时又能制作大型雕塑作品。
② 1988年6月，这个展品曾经在莫斯科中央美术家之家展出。
③ 这个时期比较有成就的雕塑家还有В.索科基耶夫、И.萨伏龙斯卡娅、В.杜马尼扬和А.德米特里耶夫等人。
④ 这尊雕像纪念碑的建筑师是С.瓦赫坦戈夫和Ю.尤罗夫。

故乡》（1988，图3-3）就是这种倾向的一个代表作。这个雕塑-建筑综合体如今在莫斯科郊外的斯特列尔科夫卡村。朱可夫元帅身穿一件军大衣，站在一个大型的台座上。朱可夫雕像用花岗岩制成，这个雕像制作得十分高大，把人物英雄化、象征化，以显示朱可夫的高尚人格和坚不可摧的性格。朱可夫背后是大型雕塑《生命之树》。这棵树的树干被命运之风吹弯，但树干并没有断，因为它有着强大的生命力，这种力量源自它下面的沃土。这片沃土象征朱可夫元帅战胜敌人的伟大力量来自他的祖国，来自他的故乡斯特列尔科夫卡。纪念碑两侧立着五个短柱，象征朱可夫元帅在卫国战争中指挥的莫斯科保卫战、列宁格勒保卫战、斯大林格勒战役、库尔斯克战役、攻克柏林这五大战役。

图3-3　B.杜马尼杨等人：《朱可夫元帅的故乡》（1988）

1995年，在莫斯科历史博物馆前面广场上落成了雕塑家B.克雷科夫创作的《朱可夫元帅纪念碑》（1995）。朱可夫身穿元帅服骑在马上，马蹄下踩着德国法西斯的军旗，象征纳粹法西斯的彻底失败。雕塑再现他于1945年6月24日在红场举行的胜利阅兵仪式上检阅苏军的场景。朱可夫雕像置于一座高大的棕色花岗石基座上，同样显得高大、伟岸。与莫斯科郊外的那尊朱可夫雕像相比，这个雕像更接近现实中的朱可夫的外貌特征。

1995年，莫斯科俯首山新建的胜利公园里，出现了雕塑家3.采列杰里创作的群雕—《各民族的悲剧》。这个巨型群雕描绘二战时被关在德国集中营的各国战俘被送往毒气室的惨景。男女战俘个个赤身裸体，被强迫排成长队走进毒气室。他们的衣服和鞋帽脱在一边，其中还有小孩玩具。在男女裸体组成的长队中有不少孩子。孩子们的面孔稚嫩无邪，他们也许还不懂得要发生什么事情。但大人们的面孔悲戚茫然，因为他们深知再过几分钟就要在毒气室内告别人生，走向被焚烧的命运。此刻，他们已无法抗争，只好一步步走近死亡……这尊组雕的人物雕像很大，是真人的3-4倍，一个个骨瘦如柴的男女的面部神态各异，但共同的表情是一种无奈的恐惧。整个群雕用青铜和铸铁铸成，规模恢宏，人物和实物均为黑色，更增加了这座群雕的悲剧色调。

众所周知，雕塑艺术与其他艺术形式相比，其发展更加依赖于雕塑家的财力，乃至国家的经济实力。21世纪以来，俄罗斯经济发展不景气，国家的财力不足对雕塑艺术的发展有着很大的负面影响。俄罗斯雕塑艺术发展举步艰难，但依然有像3.采列捷里的《彼得大帝纪念碑》（1997）、《斯大林、罗斯福和丘吉尔纪念碑》（2015）、A.科瓦尔丘克的《第一次世界大战英雄纪念碑》（2014）、C.谢尔巴科夫的《弗拉基米尔大公纪念碑》（2016）、A.比丘科夫的《叶赛宁雕像》（2007，

图3-4　A.比丘科夫：《叶赛宁雕像》（2007）

图3-4）等大型雕塑出现在俄罗斯各地①，让人们看到俄罗斯雕塑在当今的存在和发展。

第二节 人物雕像

18世纪，真正意义上的俄罗斯雕塑开始起步，人物雕像②走在其他题材的前面。人物雕像有浮雕像、半身雕像、全身雕像、组雕等形式。

1716年，意大利雕塑家Б.拉斯特雷利（1675-1744）应彼得大帝之邀来俄罗斯，开始作为皇家雕塑家在彼得堡工作。他为彼得大帝以及其他宫廷显贵制作了许多雕像，如，《缅希科夫雕像》（1716-1717）、《彼得大帝蜡像》（1725）、《彼得大帝胸像》（1724）、《骑马的彼得大帝雕像》（1747）、《安娜·伊凡诺夫娜女皇与黑人孩子》（1733-1741）等。这些人物雕像生动、形似，表现出材料的质感，具有巴洛克雕塑风格，是最早的一批俄罗斯人物雕像，并且影响到后来的人物雕像创作。

拉斯特雷利的《骑马的彼得大帝雕像》③塑造出一位俄罗斯君主形象。彼得大帝身着戎装，头戴胜利者的桂冠，神情严肃，右手拿着权杖，骑着一匹骏马，就像威严的"罗马凯撒大帝"，一个常胜将军。他的身子侧向一边，表现出果断、刚毅、旺盛的精力和容易冲动的性格。这尊雕像制作华丽，方体基座的大理石贴面线条严谨，正面的题词是"献给曾祖父，曾孙，1800年"，两个侧面装饰着彪炳彼得大帝业绩的浮雕画，一幅描绘彼得大帝在波尔塔瓦战役中大胜瑞典人；另一幅表现1714年8月7日彼得大帝站在俄罗斯旗舰上指挥与瑞典人的海战，并且赢得了海上的首次胜利。《骑马的彼得大帝雕像》显示出巴洛克雕塑的华丽风格。

图3-5 Б.拉斯特雷利：《安娜·伊凡诺夫娜女皇与黑人孩子》（1733-1741）

双人雕像《安娜·伊凡诺夫娜女皇与黑人孩子》（青铜，1733-1741，图3-5）是拉斯特雷利的代表作之一。

安娜身穿雍容华贵的加冕服，她身旁有一位黑人小孩双手捧着地球仪，寓意要把整个地球送给她。

女皇安娜身材高大魁梧，神情严肃。她的男性化的脸不漂亮，也不温柔，显示不出什么智慧。然而，女皇的盛气凌人的目光、不可一世的姿态令人望而生畏，暴露出她称霸世界的野心。

拉斯特雷利以巴洛克风格完成了这个雕塑，强调两个形象的对比：与黑人小孩相比，女皇安娜的身体比例过分高大，突出女皇的霸气，令人生畏。此外，女皇浑身穿得珠光宝气，故作姿态，可缺少生气，黑人男孩衣着普通，但形象栩栩如生，充满动感。

18世纪下半叶，随着一批有才华的雕塑家出

① 如，А.鲁卡维什尼科夫的《К.罗科索夫斯基纪念碑》（2015）、А.科瓦尔丘克的《特维尔大公米哈伊尔纪念碑》（2007）、《索尔仁尼琴纪念碑》（2018）、С.谢尔巴科夫的《我们在一起进行反法西斯斗争》（2010）、《全俄牧首阿列克西二世纪念碑》（2010）、А.布尔加诺夫的《普希金和冈察洛娃纪念碑》（1999）、《格涅辛娜纪念碑》（2005）、М.谢米亚京的《儿童——成年人缺陷的牺牲品》（2001）、《索博恰克纪念碑》（2003）、Ю.伊凡诺夫的《丘特切夫纪念碑》（2003）、《巴扎尔斯基纪念碑》（2004）等。
② 最初，雕塑家使用的材料是石膏、铜，后来才使用花岗石、大理石等材料。
③ 1716-1717年，拉斯特雷利就制作出这个雕像的模型，但他生前没有看到自己创作的这个雕像问世。他死后，在他的儿子领导下修建了两个浇注厂，于1747年11月把这个铜像浇注完毕，1800年竖立在米哈伊洛夫宫的入门处。

现，俄罗斯雕塑艺术让人刮目相看并开始在俄罗斯造型艺术中显出自己的地位。在此，有必要提到雕塑家兼教育家尼库拉·吉莱（1709-1791）对俄罗斯雕塑发展做出的贡献。1757年，尼库拉·吉莱应沙皇政府教育大臣И.舒瓦洛夫之邀来到彼得堡艺术院任教，他培养出Ф.苏宾、А.戈尔杰耶夫、М.科兹洛夫斯基、А.谢德林、В.马尔托斯等俄罗斯雕塑家。这几位雕塑家均有过毕业后去意大利和法国深造的经历。他们的艺术个性、创作手法有所不同，可崇尚理性、公民感和爱国主义是他们共同的思想特征，对人及其个性的关注是他们雕塑创作的共同特征，这也构成18世纪下半叶俄罗斯人物雕像的一个特征。

Ф.苏宾（1740-1805）出生在俄罗斯北方的一个小渔村。他在童年时代就熟悉当地的骨雕术并对雕塑产生了兴趣。后来，苏宾进入彼得堡艺术院学习，师从尼·吉莱。他以金质奖章毕业，并获得奖学金去法国和意大利深造。在国外，苏宾认真地学习和研究了古希腊罗马的雕塑艺术，获得了波隆艺术院院士称号。苏宾是古典主义雕塑家，他的雕塑创作形式多种，有人物雕像、大型雕塑、装饰雕塑、浮雕等，但人物雕像是他的雕塑创作的主要方向。他的主要作品有：《戈利岑胸像》（1775）、《扎瓦多夫斯基胸像》（1790）、《巴雷什尼科夫胸像》（1778）、《叶卡捷琳娜二世胸像》（1789）、《保罗一世胸像》（1787；1798）、《奥尔洛夫胸像》（1778）、《罗蒙诺索夫雕像》（1793）、《别兹博罗德卡胸像》（1798），等等。苏宾以古典主义理念和风格塑造人物雕像，但作品已显示出现实主义艺术的成分。

苏宾被公认为俄罗斯的铜雕大师，但苏宾用大理石制作的一些作品（《戈利岑胸像》《罗蒙诺索夫雕像》《别兹博罗德卡胸像》《切尔内舍夫胸像》）也很成功，显示出他善于运用大理石的质地特性，善于根据不同身份、年龄、性别的人物做不同的技术处理，突出人物的身体、服饰和外貌的细节特征。

《戈利岑胸像》[①]（石膏，1773；大理石，1775，图3-6）是苏宾为18世纪俄罗斯著名的国务活动家和军事家A.戈利岑（1718-1783）制作的一尊大理石雕像。戈利岑的面容端庄，他扬起的眉弧、眯缝的眼睛、刚毅的嘴角都很传神。这个人物雕像的轮廓清晰庄重，披肩、花边、假发都雕得惟妙惟肖，苏宾想用这些细节找到通向A.戈利岑内心世界的道路，表现这位国务活动家成熟的智慧、充沛的精力以及对现实的审视态度等优秀品质。

《保罗一世胸像》（大理石，1787；青铜，1798，图3-7）

这尊大理石雕像的创作让舒宾颇伤脑筋。保罗一世（1754—1801）是叶卡捷琳娜二世的儿子，但他是自己母亲的残酷教育的牺牲品。叶卡捷琳娜二世的独裁和教育导致保罗拥有矛盾的、多面的性格。叶卡捷琳娜二世在位时，保罗被迫远离皇宫，根本无法介入国家事务。所以，他心情压抑，郁郁寡欢，脸上经常呈现一种与周围世界不相融的神情，流露出对皇室的其他人员的一种病态

图3-6　Ф.苏宾：《戈利岑胸像》（石膏，1773）

① 1773年，苏宾用石膏制成了这尊雕像，现存于彼得堡俄罗斯博物馆；1775年，他又用大理石复制了这个雕像，现存于莫斯科特列季亚科夫画廊。

的仇恨和报复心理。保罗一世登基后,面对宫廷内部强大的保守势力,也整天忧心忡忡,考虑各种对策和办法。苏宾创作的保罗一世雕像抓住了保罗的这种心理特征,大胆破除了塑造君主形象的理想化做法,没有美化和拔高保罗一世形象,而把保罗一世的宽大的前额、忧郁而怀有报复心理的眼睛,甚至把保罗鼻子扁平的生理特征逼真地表现出来。观看这尊雕像,似乎可以窥视到这个悲剧人物的复杂的心理活动。

介绍18世纪的俄罗斯雕塑史,必须提到法国雕塑家Э.法尔科内(1716—1791),因为他在俄罗斯工作和生活了12年(1766—1778),创作了独一无二的大型雕塑——《青铜骑士》,这尊雕塑制成后一直屹立在彼得堡市中心的参政院广场上,成为彼得堡的象征和文化名片。

法尔科内是巴黎艺术院的学生,在法国主要从事室内的小型雕塑,是位架上雕塑家。他的作品《威胁人的阿穆尔》(1757)、《坐着的丘比特》(1757)、《浴女》(1757)、《冬》(18世纪

图3-7 Ф.苏宾:《保罗一世胸像》(青铜,1798)

50年代)、《温馨的忧郁》(1763)、《皮格马利翁与该拉忒亚》(1763)、《神示所》(1766)有着广泛的影响并且体现出巴洛克雕塑向古典主义雕塑的过渡。法尔科内赞同启蒙主义的美学和哲学观,是法国著名的启蒙主义者狄德罗的朋友。他后来被选为巴黎艺术院院士。

1766年,法尔科内应女皇叶卡捷琳娜二世①的邀请来到俄罗斯。他在彼得堡转向大型装饰雕塑创作,实现了自己多年的理想。大型雕塑《青铜骑士》是法尔科内花费了12年心血创作的成果。

雕像《青铜骑士》(青铜,花岗岩,1782,图3-8)

在一块巨大的石头峭壁上,彼得大帝英姿飒爽地骑在马背上。他高扬起头,紧闭双唇,炯炯有神地望着前方。他的左手猛地勒住马缰,飞奔的骏马前蹄腾空而起;他的右手指向远方,显示出一种势不可挡的气魄和战胜一切困难的决心。

在这个雕像上,那匹骏马的姿态,彼得大帝的动作、手势、衣服的皱褶都制作得十分自然,并且具有象征的意义。马背上,彼得大帝用一只强有力的手臂拉住骏马,它的两个前蹄腾空而起,十分威武壮观。马蹄下踩着一条毒蛇,这个细节是这尊雕塑的寓意所在,象征彼得大帝已经战胜了一切阻挡

图3-8 Э.法尔科内:《青铜骑士》(1782)

他进行改革的邪恶势力。当然,这个细节也有其结构的功能,它是这尊雕像的第三支点。还应注意到另一个细节:彼得大帝坐的不是马鞍,而是一块熊皮,熊是俄罗斯的精神和文化象征,这个细节寓意彼得大帝是俄罗斯的君王。这个大型雕塑可以从任何的角度去看,

① 女皇叶卡捷琳娜二世与法国启蒙主义哲学家狄德罗有过多年的友好交往,是狄德罗向女皇推荐了雕塑家法尔科内。

因为骏马和骑士的动作发展逻辑是奔向胜利的前方。彼得的面部雕得十分成功。他的表情沉着冷静,在这种冷静沉着的背后隐藏着巨大的智慧、无限的能量和坚强的意志。

在构思《青铜骑士》这个雕塑时,法尔科内希望展示彼得大帝是一位杰出的军事统帅和国务活动家,还要表现他的改革事业是文明和进步战胜了野蛮和落后。《青铜骑士》体现法尔科内对彼得大帝及其改革事业的肯定,对俄罗斯国家强大的赞赏。

1782年,这尊大型雕塑的出现成为俄罗斯社会文化生活的一件大事。19世纪俄罗斯诗人普希金看到这个雕塑后曾经赋诗一首:

自豪的骏马,你奔向哪里?
在哪儿停住你的马蹄?
啊,强大威武的命运之主!
你就是在无底的深渊之上,
在铁龙头的高度之上,
唤起俄罗斯奋发图强?

18世纪,人物雕像出现在墓碑上,墓上雕成为雕塑家创作的方向之一。Ф.戈尔杰耶夫是创作墓上雕的一位杰出的代表。

<u>Ф.戈尔杰耶夫</u>(1744-1810)出生在皇宫的一个饲养员的家庭。他像苏宾一样,也是彼得堡艺术院的毕业生,同样获得了奖学金去国外留学,归来后在彼得堡艺术院任教。法国雕塑教育家吉莱离开俄罗斯后,戈尔杰耶夫接过艺术院雕塑班的教学工作,后来成为艺术院院长。戈尔杰耶夫创作了一些以古希腊罗马神话为题材的雕塑①,还为彼得堡的喀山大教堂、艺术院大楼、莫斯科的奥斯坦基诺宫等建筑制作了浮雕。此外,他为不少名人制作了墓上雕,如《H.戈利岑墓上雕》《Д.戈利岑墓上雕》《H.戈利岑娜墓上雕》(1780)、《А.戈利岑公爵墓上雕》(1788)等。

<u>《H.戈利岑娜墓上雕》(大理石,1870,图3-9)</u>是戈尔杰耶夫的墓上雕作品之一。这个高浮雕作品体现出雕塑家的艺术理念以及他对西方雕塑技术的把握,是18世纪俄罗斯高浮雕的一个杰作。

这个高浮雕的构思源自古希腊罗马的石碑,给出哭灵女人的侧身肖像。她身穿一件长衣,神情悲伤,两眼紧盯着眼前的骨灰罐,一朵朵鲜花散落在地上,她用一只柔弱的手拉起自己的衣角,似乎想用衣衫挡住周围的人们对死者的冷漠……她身体微微前倾,想让自己更靠近死者,甚至与后者同去。她在哭泣,因为感到自己孤独无助,没有任何人分担她内心的痛苦。

图3-9 Ф.戈尔杰耶夫:《H.戈利岑娜墓上雕》(1870)

雕塑家戈尔杰耶夫注意雕刻人体的线条,衣服的皱褶,因为这些细节对塑造人物起着重要的作用。

《H.戈利岑娜墓上雕》属于装饰雕塑,浮雕上女人身体的尺寸比真人小,其意义重在纪念,而不在欣赏。观看这个高浮雕,能联想到古希腊罗马艺术的许多形象,这就是《H.戈利岑娜墓上雕》的魅力。后来,这个高浮雕成为缅怀亡人和爱的象征,为后来的许多雕塑家创作提供了效仿的范例。

① 如《普罗米修斯》(1769)。

雕塑家M.科兹洛夫斯基是18世纪的另一位著名雕塑家，他也深受古希腊罗马艺术的熏陶，创作了许多古典主义风格的人物雕像。

M.科兹洛夫斯基（1753-1802）是俄罗斯古典主义雕塑的奠基人之一，有"俄罗斯的米开朗琪罗"之称。他出生在彼得堡的一个音乐家的家庭，11岁进入彼得堡艺术院，很快就显示出自己的才华，毕业后去意大利和法国深造。他对古希腊罗马神话情节和人物感兴趣，创作了许多早期古典主义风格的雕塑作品，如《波利克拉特斯》（1790）、《睡觉的阿穆尔》（1792）、《马其顿打盹》（1794）、《许墨奈俄斯》（1796）、《带箭的阿穆尔》（1897）、《骑马的大力神赫拉克勒斯》（1799）、《掰开狮子嘴的参孙》（1801）等。少年男子是科兹洛夫斯基创作的主要对象，如阿穆尔、许墨奈俄斯（许门）、埃阿斯、阿喀琉斯、帕特洛克罗斯、赫丘利等。科兹洛夫斯基制作的人物雕像构图简洁，身体比例匀称，线条明确，肌肉富有质感，十分俊美。

图3-10　M.科兹洛夫斯基：《马其顿打盹》（1794）

《马其顿打盹》（大理石，1794，图3-10）是科兹洛夫斯基的一尊雕塑杰作。

亚历山大·马其顿（公元前356-前323）是亚里士多德的学生，后来成为出色的君王。关于马其顿锻炼自己的意志有很多传说，科兹洛夫斯基基于其中的一个传说创作了雕塑作品《马其顿打盹》。

少年马其顿很有文化修养和阅读品位，他床脚的那卷书是古希腊诗人荷马的史诗《伊利亚特》。马其顿坐在床上打盹。他的左腿压在右腿上，可左脚点着地面。他的左臂弯起来，肘子撑在左大腿上，左手托着自己的面颊，右手里握着一个铁球。这是马其顿故意给自己设计的坐姿，目的是让自己随时从打盹进入清醒状态。因为他只要入睡，那握着铁球的右手就会松开，铁球掉下去会砸碎放在下面的瓦罐。马其顿这样做是为了锻炼自己的意志，以迎接将来作为一位军事统帅可能遇到的各种艰难复杂的情况。

马其顿雕像的身体造型优美，线条轮廓平缓，整个身体潜藏着一种动感，因为只要睡意出现，他托着头的左手随时可能滑开，继而身体失去平衡。那么，马其顿就会惊醒，身体也会随着动起来。因此，他的这个坐姿是静中有动，身体的静态随时会转为动态，瞬间的打盹预示着顿时的苏醒。

科兹洛夫斯基对俄罗斯历史英雄人物也感兴趣，创作了《撕毁沙皇诏书的雅科夫·多尔戈鲁基公爵》（1797）、《苏沃罗夫纪念碑》（1801）等雕塑作品。

图3-11　M.科兹洛夫斯基：《苏沃罗夫纪念碑》（1801）

《苏沃罗夫纪念碑》（青铜，花岗岩，1801，图3-11）是著名的俄罗斯军事家苏沃罗夫纪念碑。苏沃罗夫雕像起初竖立在马尔索沃教场中心，后来移到涅瓦河畔一块空地上。这虽是为苏沃罗夫竖立的纪念碑，但这尊雕像已变成保卫祖国的俄罗斯军人的概括形象。

苏沃罗夫雕像高达3.37米，竖立在圆筒形花岗石基座上。苏沃罗夫身穿古代武士的盔甲，头戴插着羽毛的头盔。他一手握着利剑，另一个手拿着盾牌，扬起头，目光望着远方。苏沃罗夫用盾牌护着三棱面的祭台，手中的利剑随时准备给予来犯敌人以毁灭性的打击。苏沃罗夫雕像是个象征形象，他既像古代武士，又像战神马尔斯。这尊青铜雕像歌颂俄罗斯军人的勇敢、无畏和坚强，鼓舞俄罗斯将士去战胜敌人。

苏沃罗夫纪念碑有一种突破性意义，这是在俄罗斯首次为一位未加冕的俄罗斯人竖立的纪念碑，此后才出现了军事将领库图佐夫、巴克莱、诗人普希金、寓言家克雷洛夫等人的纪念碑。因此，科兹洛夫斯基创作的苏沃罗夫雕像纪念碑具有开创性的意义。

19世纪上半叶，人物雕塑作品大量涌现，如，И. 马尔托斯的《罗蒙诺索夫纪念碑》（1826-1829）、В. 杰穆特-马利诺夫斯基的《俄罗斯的左撇子》（1813）、Б. 奥尔洛夫斯基的《巴克莱纪念碑》《库图佐夫纪念碑》、П. 索科洛夫的《拿着破奶罐的姑娘》（1816）、Н. 皮缅诺夫的《打拐子的小伙子》（1836）、А. 洛加诺夫斯基《玩投钉戏的小伙子》（1836）、А. 捷列别尼奥夫的《普希金雕像》（1837）、И. 维塔利的《普希金半身雕像》（1842）等。其中，В. 杰穆特-马利诺夫斯基的《俄罗斯的左撇子》这个人物雕塑尤为值得一提。

《俄罗斯的左撇子》[①]（1813）表现一个不知名的俄罗斯农民的壮举。传说，他在1812俄法战争期间被法国人抓获。法国人看到他体格健壮，便决定让他为法国军队服务。为了标示他归顺法国皇帝拿破仑，法国人便在这位俄罗斯农民手背上刻下"N"字样[②]（拿破仑名字的第一个字母）。俄罗斯农民不愿意为敌人服务，便拿起斧头砍掉了自己的左手。他的这一勇敢举动让法国人肃然起敬，于是把他释放了。

雕像上的俄罗斯农民像一位古罗斯勇士，他的身材匀称，五官端正，裸露着上半身。他的表情镇静，淡定地举起了斧头。这尊雕像表现的正是他的右手拿起一把斧头，正要把自己左手砍去的那一瞬间。雕塑家十分佩服俄罗斯农民的这种甘愿牺牲自己的爱国举动，把他的这个行为与古罗马的穆裘斯[③]的壮举相比，但他脖子上戴的十字架表明，他不是古罗马战士，而是一位信奉基督的俄罗斯英雄。

雕塑家 П. 克洛德（1805-1867）的雕塑创作在19世纪俄罗斯现实主义雕塑中占有特殊的地位。他不但制作了《尼古拉一世纪念碑》（1856-1859）、《弗拉基米尔大公纪念碑》（1853）、《克雷洛夫纪念碑》（1849）等人物雕像，而且还创作了《阿尼奇科夫大桥组雕》（1838）、《母马和马驹》（1854-1855）、《背搭披布的马竖前蹄》（18世纪50年代）、《饮马》（创作年代不详）、《马驹》（创作年代不详）、《骏马飞奔》（创作年代不详）等动物（主要是马）雕像。克洛德的雕塑具有古典主义的严谨、浪漫主义的激情，也有现实主义的成分。他的雕塑作品在彼得堡随处可见。

П. 克洛德出生在彼得堡的一个德国后裔的贵族家庭。他的父亲是沙皇军队的少将，参加过1812年的卫国战争，他的肖像如今就挂在艾尔米塔什宫（冬宫）的卫国战争将士画廊墙上。克洛德本人毕业于圣彼得堡炮兵学校，可他对军旅生活毫无兴趣，于是辞职开始了自己的艺术家生涯。克洛德自学成才，未接受过系统的艺术教育，只是从1830年才有机会在艺术院旁听。19世纪俄罗斯雕塑大师马尔托斯、奥尔洛夫斯基等人发现他的才华，鼓励和帮助他从事雕塑创作。真是功夫不负有心人，克洛德对艺术的热爱、他的恒心、毅力和

① 左撇子在此指古罗马英雄穆裘斯，作者在此将俄罗斯英雄的同样行为做一类比，不同的是，俄罗斯英雄失去的是左手。
② 据说，拿破仑从来不抓俄罗斯农民去补充法国的军队，也没有给自己的士兵或俘虏在手上刻字的做法。因此这是一个虚构的故事。
③ 穆裘斯是古罗马的一个战士。公元前508年，他为了拯救祖国，让敌人把自己的右手烧掉了。敌人十分敬佩穆裘斯的这一壮举，便把他放走了。此后，穆裘斯只剩下左手，故获得"左撇子穆裘斯"的美称。

努力终于让他成为一位杰出的雕塑家。

克洛德的成名作是彼得堡凯旋门上乘坐胜利战车的荣誉女神(1833)。这个《胜利战车》组雕是他与雕塑家С. 皮缅诺夫和В. 杰穆特-马利诺夫斯基共同完成的。其中拉战车的六匹骏马为克洛德所作。克洛德捕捉住骏马腾起前蹄的瞬间,表现飞奔的骏马急停下来的姿态。这个作品让克洛德一举成名[①]并获得了世界性声誉。

屹立在彼得堡伊萨基大教堂前面广场上的《尼古拉一世纪念碑》也是克洛德的作品。

尼古拉一世纪念碑(青铜,1856−1859,图3-12)

这是沙皇尼古拉一世的雕像纪念碑。尼古拉一世身穿盛装,头戴盔形帽,骑着一匹向前奔跑的骏马。骏马的跑姿与尼古拉挺直的坐姿似乎并不协调,但这正是克洛德想要表现的,以显示尼古拉一世的老成持重的性格。尼古拉一世爱好虚荣,刚愎自用,即便骑马也要保持自己姿态的庄重。这尊雕像高6米,重21.3吨,重心落在那匹马的两只后腿上,靠后腿维持整个雕像的重量。这种技术处理需要经过精密的数学计算才敢运用,显然要比法尔科内的《青铜骑士》雕像的重心处理(靠马尾与弓起蛇身的连接)高出一等。

图3-12　П. 克洛德:《尼古拉一世纪念碑》
(1856−1859)

克洛德只制作了纪念碑的尼古拉一世骑马雕像,3. 扎列曼创作了圆柱基座四周的四座女性雕像[②]以及描写М. 斯别兰斯基把《法律汇编》献给沙皇的高浮雕作品。四座女性雕像分别象征力量(手拿利剑)、智慧(手拿银镜)、司法(手拿天秤)和信仰(手拿十字架和圣经),寓意这是尼古拉一世执政的四大法宝。基座其余三个面上的高浮雕是雕塑家Н. 拉马扎诺夫创作的。

尼古拉一世骑马雕像与沉重、华丽的基座相比显得"轻巧",可纪念碑高达16米,与伊萨基大教堂和周边建筑物相得益彰,不愧为一个美丽的装饰雕塑。

克雷洛夫纪念碑(青铜,花岗岩,1849,图3-13)

是克洛德创作的一个为数不多的名人雕像,也是在彼得堡最早的一尊文学家雕像。克雷洛夫雕像高3米,安放在3.5米高的基座上。如今,这尊雕塑纪念碑坐落在彼得堡市中心的夏园里,供广大游人参观瞻仰。

克雷洛夫是俄罗斯著名的寓言作家。他一生写了几百篇富有深刻寓意和哲理的寓言故事,赢得俄罗斯人民的热爱。克雷洛夫一生与彼得堡有不解之缘,他13岁来到彼得堡,直到去世几乎没有离开过这座城市。因此,克雷洛夫死后,能够看到寓言大师的形象是许多彼得堡人的心愿。于是,在全俄范

图3-13　П. 克洛德:《克雷洛夫纪念碑》
(1849)

① 沙皇尼古拉看到这个组雕后对克洛德说:"喂,克洛德,你雕的马比母马下的都好!"
② 据说,皇后亚历山德拉·费多罗夫娜和他的三个女儿玛利亚、奥尔迦和亚历山德拉是这四尊雕像的原型人物。

围内举办了一次克雷洛夫雕像的招标活动,克洛德一举中标并且于1849年完成了雕像的制作。在这尊雕塑的创作中,克洛德摈弃了古典主义雕塑的程式化和理想化的手法,以现实主义的艺术方法,真实地再现了这位寓言大师生前的形象。

克雷洛夫身穿一件普通衣服,神情自若地坐在椅子上。他的手中拿着笔和本子,仿佛写作累了,想在绿树成荫的树林里休息一下。克雷洛夫面带微笑,目光慈祥,似乎坐在高台上给读者讲述自己的寓言……这尊雕像生动、逼真地再现出寓言家生前的风貌和神态。

克雷洛夫纪念碑基座四面上有四幅浮雕,是克雷洛夫寓言中的人物和动物的浮雕像。

克雷洛夫纪念碑之所以安放在夏园,是因为这里是他最喜欢的地方。他生前经常来这里漫步,坐在林荫道旁的椅子上休息……

尼古拉一世骑马雕像和克雷洛夫雕像是克洛德的雕塑精品,但真正展现他的卓越的雕塑才华的,是他耗费了20多年心血创作的阿尼奇科夫大桥组雕。

组雕《驯马师》(青铜,1838,图3-14)

阿尼奇科夫大桥①桥头基座上的人马组雕,是克洛德最著名的雕塑作品。这组雕塑描绘人与马搏击的四部曲。驯马师经过一场搏击终于把马驯服,这显示人战胜马的力量和智慧。第一组雕塑是一位赤身裸体的驯马师,他力大无比,紧抓住马笼头,用力地拽住一匹前蹄腾起的骏马。无论驯马师还是骏马身上的肌肉紧绷,表明双方搏斗的激烈程度,但人在这场搏斗中占着上风。那匹烈马无论怎样

图3-14　П.克洛德:组雕《驯马师》(1838)

挣扎,始终挣不脱大力士的手。第二组雕塑更多表现马被大力士拉住后的神态:马高昂起头,呲开牙,鼓起鼻孔,两个前蹄胡乱地在空中挣扎。驯马师贴住马的一侧,前倾身子竭力拉住缰绳,想让马平静下来。第三组雕塑描绘这场搏击的反复,马似乎在搏击中占了上风,驯马师倒在地上,用尽了最后的气力;马则把背垫甩到地上,得意地伸长脖子,试图挣脱他手中的缰绳。驯马师用左手紧拽住缰绳把马牵制住。第四组雕塑表现这场人与马搏击的结果:驯马师终于制服了那匹烈马,马无法向前再移动一步,一场人与马的搏击终于结束。

组雕《驯马师》中人和马的雕像造型优美、比例相称、严谨和谐、线条圆润,与阿尼奇科夫大桥以及周围的建筑相协调,成为彼得堡的一个著名的景观。有人说没有克洛德的雕塑,就没有彼得堡这座城市之美,这话有一定的道理。

M.安托科尔斯基是19世纪后半叶的一位具有民主主义倾向的俄罗斯雕塑家。他擅长创作历史人物雕像。他的人物雕像忠于历史真实,追求雕像的形似,虽然这种形似有时带出自然主义的成分,但无碍雕塑作品的美感。

M.安托科尔斯基(1843-1902) 出生在维尔纽斯的一个犹太人家庭。1862年入彼得堡艺术院,成为雕塑家Н.皮缅诺夫的学生。安托科尔斯基深受俄罗斯巡回展览派画家И.克拉姆斯柯伊和В.斯塔索夫的艺术思想的影响,关注俄罗斯历史文化。他的人物雕像具有深刻的历史感和心理的真实性,显示现实主义雕塑的特征。他的雕塑作品主要有:《伊凡雷帝》(1870)、《彼得大帝》(1872)、《叶尔马克》(1891)、《编年史家涅斯托尔》(1890)、《英明的雅罗斯拉夫》(1890)、《基督》(1874)、《苏格拉底之死》(1875)、《斯宾诺莎》(1882)、《靡菲斯特》(1883)等。

① 如今,阿尼奇科夫大桥因有克洛德的这组雕塑被俗称为四马桥。

《伊凡雷帝》（1870，石膏，青铜；1875，大理石，图3-15）是安托科尔斯基的代表作，他因这个作品获得艺术院院士称号。

伊凡雷帝于1547年称帝，成为第一位俄罗斯沙皇。伊凡雷帝在位期间，对内实行管理和司法的改革，编纂法典；对外征战，大肆扩张，同时积极展开对西欧的贸易。总之，伊凡雷帝的国务活动对俄罗斯国家的发展起过积极的作用。但是，伊凡雷帝是个性格残暴的君主，他的内外政策，尤其他对人民的残酷奴役和大规模镇压引起了广大民众的不满，人民视之为暴君，他自己也常常陷入内心矛盾之中，成为一个悲剧人物。

雕像《伊凡雷帝》成功地揭示伊凡雷帝这个悲剧人物的矛盾个性。伊凡雷帝无力地坐在御座上，身穿的皇袍从肩头滑落下去。他的权杖插在地上，双手搭在椅子扶手上，右腿上放着一本书，显然是他刚看过，还尚未来得及拿开。伊凡雷帝的目光低垂，似乎陷入了深思。看来，皇权并没有给他带来什么快乐，宫廷里的明争暗斗让他身心交瘁。他深知保住皇位的艰难，每天犹如惊弓之鸟。所以，他

图3-15　M.安托科尔斯基：《伊凡雷帝》（1870）

的身体形态显示出一种极度的倦态和疲惫。当然，这种状态不是因读书过久所致，而是他内心的矛盾和痛苦的表现，是这个悲剧人物性格的写照。从伊凡雷帝的坐姿中，可以看到一个性格怪异、喜怒无常的君主。"他时而狂喜，时而忧愁；时而高兴，时而痛苦；时而平静，时而盛怒；时而虔诚，时而渎神……总之，他往往从一个极端跳到另一个极端，并且经常处在一种极度多疑和病态狂暴的状态，他的这种性格特征伴随着他的一生和整个国务活动。"①

伊凡雷帝的内心情感通过人物雕像的姿势、手势、面部表情无声地表现出来。他的面部表情集中反映出他内心的仇恨、愤怒、复仇的心理。安托科尔斯基的这尊雕像具有一种表演的效果，好像一位哑剧演员在演自己的角色。

19世纪俄罗斯诗人普希金被誉为"俄罗斯诗歌的太阳"，是俄罗斯精神文化的象征。这位诗人一直是诸多俄罗斯雕塑家②的创作对象。据统计，普希金纪念碑遍及俄罗斯和40多个国家③，他的胸雕、全身雕在俄罗斯有300多个，其中最有代表性的两个是莫斯科的普希金纪念碑和彼得堡的普希金纪念碑上的普希金雕像。

1873年，彼得堡皇村中学的毕业生们倡议并集资为普希金竖立纪念碑，为此在全国范围进行招标，奥佩库申经过激烈的竞争中标并制作了普希金雕像。1880年6月6日，在普希金诞辰日举行了隆重的揭碑仪式，这是俄罗斯文化界的一件大事，作家屠格涅夫、陀思妥耶夫斯基等人参加了这个庆典活动。

A.奥佩库申（1838-1923）是位农奴家庭出身的雕塑家。在父亲的影响下，他从小对雕塑产生了兴趣。后来，他入彼得堡艺术院学习雕塑，参加过诺夫哥罗德的"俄罗斯千年纪念碑"的雕塑工作。这座纪念碑上的彼得大帝雕像就出自他之手。奥佩库申曾经为沙皇彼得大帝、叶卡捷琳娜二世、亚历山大二世、亚历山大三世制作过纪念碑，颂扬俄罗斯君

① 任光宣：《俄罗斯文化十五讲》，北京，北京大学出版社，2007年，第54页。
② A.奥佩库申、C.科奥尼科夫、A.马特维耶夫、C.列别杰娃、M.阿尼库申、T.索科洛娃、Л.巴兰诺夫等。
③ 目前在中国有四座，分别在北京、上海、宁波、黑河。

主和俄罗斯的强大；他也为普希金、莱蒙托夫等人作过雕像，表现他对俄罗斯文化名人的尊重和敬仰。在莫斯科的普希金纪念碑（1880）是奥佩库申最有名的一个雕像作品，也是俄罗斯最早的一尊普希金全身雕像。

普希金纪念碑（青铜，花岗石，1880，图3-16）位于莫斯科市中心的普希金广场。诗人普希金站在一个高高的基台上，他身穿披风，右手按在左胸前，低头陷入沉思。普希金既像酝酿一首新诗或是构思一部新的小说，也似乎在思考俄罗斯的未来和发展前途。这尊普希金雕像把"朴实、从容、平静"结合起来，展现出这位伟大诗人的神态和风采。

普希金雕像立体感很强，具有明显的三维效果。雕像上的每个细节并非点缀，而有其功能。

图3-16　A. 奥佩库申：《普希金纪念碑》（1880）

如，诗人身上的那件披风，既让雕像与基座融为一体，又赋予纪念碑一种视觉平衡。

建筑师И. 鲍格莫洛夫加盟了这座纪念碑的创作工作。他设计了雅致的台阶、花岗石的矮墩和高度适中的基座。此外，基座每个面上的青铜花环，带状的桂树叶饰物以及雕像四周的几盏老式铸铁路灯，与普希金雕像形成完美的组合，营造出诗人生活的那个时代的氛围。

如今，普希金纪念碑成为莫斯科的一个重要的文化活动场所。每年6月6日，在这里都要举行各种活动，纪念这位俄罗斯诗人的诞辰，也仿佛与诗人在一起度过美妙的时光。

19-20世纪之交，印象主义雕塑在俄罗斯曾经有过一段风光。П. 特鲁别茨科伊的《И. 列维坦雕像》（1899）、《夏里亚宾半身雕像》（1899-1900）、《亚历山大三世纪念碑》（1909）、А. 格鲁布金娜的《罗蒙诺索夫胸雕》（1900）、《行走者》（1903）、《安德烈·别雷雕像》（1907）、《坐着的人》（1912）、С. 沃尔努欣的《П. 特列季亚科夫雕像》（1899）、А. 马特维耶夫的《坐着的男孩》（1909）、《鲍利斯-穆萨托夫的墓上雕》（1910）、《男青年》（1911）、《穿袜子的女人》（1912）就是一些俄罗斯印象主义雕塑作品。

其中，如今竖立在彼得堡起义广场上的**《亚历山大三世纪念碑》（青铜，1909，图3-17）**是雕塑家特鲁别茨科伊创作的一个印象主义雕塑精品。

П. 特鲁别茨科伊（1866-1938）是俄罗斯公爵彼得·特鲁别茨科伊与美国女歌唱家阿达·维南斯的私生子，他出生在意大利，在意大利的米兰学习了雕塑。1897-1906年间，他曾经在莫斯科绘画雕塑建筑学校任教。П. 特鲁别茨科伊是俄罗斯印象主义雕塑的一位杰出代表。他的印象主义雕塑与俄罗斯的古典主义雕塑艺术传统衔接起来，推进了19-20世纪之交俄罗斯雕塑艺术的发展。

图3-17　П. 特鲁别茨科伊：《亚力山大三世纪念碑》（1909）

要想了解《亚历山大三世纪念碑》的印象主义特征，有必要把这个雕塑与法尔科内的雕塑《青铜骑士》进行比较。《亚历山大三世纪念碑》是对法尔科内创作的《青铜骑士》

一个象征性对照。在特鲁别茨科伊的这尊雕像里,亚历山大三世的形象与彼得大帝的形象、骑姿均有所不同。

亚历山大三世骑的那匹马止步不前,他的骑马姿态全无矫健可言。他头上按着帽子,身体死死压在马背上,根本无法前进,完全是一种静态。而彼得大帝英姿飒爽地骑在马背上。他抬头挺胸,目视前方,左手有力地勒住马缰,随时准备冲向前方,是一种动态。

亚历山大三世的坐骑低着头,一派沮丧疲累的样子,看不见它的尾巴,显然不是一匹能征善战的骏马;彼得大帝骑的那匹马高抬起前蹄,显示出一往无前的精神,随时听从主人的召唤奔向前方,是一匹不可多得的战马。

可见,特鲁别茨科伊没有像许多人想象那样,把沙皇亚历山大三世雕塑成一位高大伟岸、威风凛凛的君主,也没有对沙皇形象做理想化处理,而让他身着普通的服装,体态臃肿地坐在马背上。特鲁别茨科伊以印象主义方法创作了这尊雕像,是对人物的一种怪诞的艺术处理,表现雕塑家的独具一格的艺术追求。

沙皇尼古拉二世和皇室的许多成员认为这尊雕像是对亚历山大三世的讽刺,反对竖立这个雕像纪念碑。在俄罗斯民间,有人写了一首打油诗:"摆着一个大箱子,上面有一匹河马,笨蛋骑在河马背上,头上还按着一顶帽子……"还有人说,在俄罗斯有钟王、炮王,这是个"屁股王"。总之,否定的声浪一时鹊起,但是亚历山大三世皇后肯定了这个作品,因此,1909年5月23日,在彼得堡隆重举行了《亚历山大三世纪念碑》揭碑仪式。

除了《亚历山大三世纪念碑》外,特鲁别茨科伊还制作了一些尺寸不大的俄罗斯文化名人塑像。如,《列维坦雕像》(青铜,1899)通过一个小小的雕像表达出画家列维坦时而激情洋溢、时而忧郁沉思的个性;《夏里亚宾半身雕像》(1899-1900)把男低音歌唱家的高贵气质表现得令人啧啧称赞;《托尔斯泰胸像》(1899)则是作家的坚强意志与非凡精力相融合的一种体现。

俄罗斯印象主义雕塑的另一位杰出代表是A.格鲁布金娜(1864-1927)。她曾经在彼得堡艺术院学习,之后又去巴黎的罗丹工作室深造,受到法国雕塑大师罗丹的指点和影响。

图3-18 A.格鲁布金娜:《坐着的人》(1912)

格鲁布金娜创作了诸多的人物雕像,如,《铁人》(1896)、《老年》(1898)、《工人》(1900)、《游泳者》(1902)、《行走者》(1903)、《伊兹吉尔》(1904)、《玛利亚》(1905)、《士兵》(1907)、《奴隶》(1909)、《老妇女》(1911)、《坐着的人》(1912)等。这些人物雕像不追求形象的逼真和形似,而多为象征、概括性的形象,表现人的痛苦、思索、幻想、激情以及其他一些心理活动。

《坐着的人》(石膏,1912,图3-18)是格鲁布金娜的一个主要作品,这个作品很容

易让人联想到罗丹的雕像《思想者》。两个雕像都表现一个人坐着陷入沉思的状态。

罗丹的"思想者"弯腰屈膝，痛苦地坐在那里。他的右手托着下巴，嘴咬着自己的大手，全神贯注地思考。罗丹的"思想者"陷入绝对的沉思，暂时不会有什么行动。而格鲁布金娜的这个"坐着的人"，是一种半坐半站的姿态。他的双臂交叉在背后，但已伸直了腰，目光敏锐地看着前方，紧闭的嘴角流露出一种坚定和刚毅。他浑身的肌肉绷紧，表明随时要准备行动，并且能爆发出一种摧枯拉朽的力量。因此，格鲁布金娜的"坐着的人"是一个经过痛苦的思考要积极行动、站起来斗争的人物形象。与罗丹的《思考者》相比，格鲁布金娜的雕像《坐着的人》更具有积极行动的意义。

在苏维埃时期，诗人普希金依然是俄罗斯雕塑家创作的题材。M.阿尼库申与建筑师B.彼得罗夫共同创作的普希金纪念碑（青铜，花岗岩，1957，图3-19）在诸多的普希金雕像纪念碑中最受欢迎。

图3-19　M.阿尼库申：《普希金纪念碑》（1957）

M.阿尼库申（1917-1997）是20世纪俄罗斯雕塑艺术的杰出代表。起初，阿尼库申师从雕塑家Г.科兹洛夫，后来又成为雕塑家A.马特维耶夫的学生。阿尼库申注重刻画人物雕像的性格和心理，作品还反映雕塑家本人个性的复杂性。阿尼库申的主要作品有《普希金纪念碑》（青铜，花岗岩，1957）、《契诃夫和列维坦》（青铜，1961）、《列宁格勒胜利纪念碑》（青铜，花岗岩，1975）等。

普希金是阿尼库申最喜爱的一位俄罗斯诗人，他从40年代就开始为普希金雕像，他制作的普希金雕像纪念碑如今屹立在彼得堡艺术广场上的国立俄罗斯博物馆大楼前面，成为这家博物馆的标志。

普希金铜像高4米，花岗石基座3.9米，阿尼库申选择了诗人普希金生前最喜爱的一个姿势——他身穿的大衣敞开，头微微后仰，右臂向一侧平举，两眼望着前方，似乎面对自己的读者或后辈儿孙，在朗诵自己的精神遗嘱。看着这个雕像，观者的耳边不由得响起他的诗句：

我为自己竖立了一座非人工纪念碑，
通向那里的青草不再生长。
……………………………
我将长久地受到人们的爱戴和尊敬：
因为我用诗歌唤起了人们善良的感情，

因为我歌颂过自由，在这个残酷的时代
我还为那些倒下的人表示同情。

这尊雕像把诗人普希金的气质、诗才、潇洒和浪漫集于一身，成为20年代俄罗斯人物雕塑的珍品。

在俄罗斯绘画艺术中，画自画像的画家很多，像马特维耶夫、列宾、苏里科夫等人都为自己画过肖像。可在俄罗斯雕塑家当中，创作自雕像的人寥寥。因此，雕塑家C.科尼奥科夫制作的自雕像就显得尤为珍贵。

图3-20　C.科尼奥科夫：《自雕像》（1964）

科尼奥科夫的《自雕像》①（石膏，1954，图3-20）是他为自己的80寿辰而创作的。

一块暗色的花岗石基座上安放着一个半身胸雕。一位老者像圣诞老人，蓄着银白色的大胡子。他的头微微后仰，长发飘逸，鬓如银霜。然而，老人精神矍铄，目光炯炯有神。他的左手搭在胸前，凝神屏气地望着远方，展示出一位老艺术家的气质……这就是科尼奥科夫的《自雕像》。这尊雕像运用了象征手法，突出表现雕塑家的慈祥和睿智，所以神似大于形似。《自雕像》获得了1957年度列宁奖金。

C.科尼奥科夫(1874-1971)出生在斯摩棱斯克州卡拉科维奇的一个农民家庭。他从小对音乐、绘画和文学感兴趣，后来考入莫斯科绘画雕塑建筑学校学习雕塑，师从雕塑家C.伊凡诺夫和C.沃尔努欣。为了扩大自己的艺术视野，科尼奥科夫曾经与雕塑家П.克洛德结伴出游世界，足迹遍及法国、意大利、德国、希腊和埃及等国，增长了自己的见识，学习了雕塑技巧，创作出一些表现下层劳动人民的雕塑作品，如《老态龙钟的小老头》（1909）、《浴女》（1915）、《算命的老太婆》（1916）、《格里高利大叔》（1916）、《乞丐兄弟》（1918）等。

回国后，科尼奥科夫深感自己仍需要正规的雕塑专业训练，故考入彼得堡艺术院附属的高等艺术学校继续深造。他的毕业作品《挣脱枷锁的参松》（1902）表现大力士参孙挣脱枷锁的那个瞬间，象征他获得自由的喜悦和可贵。

1923年，科尼奥科夫夫妇去美国并侨居纽约22年。他在美国创作了诸如《水流》《蝴蝶》《酒神节女子》《工人》《女农民》《女像柱》《纺织女》等雕塑作品，赢得了世界性声誉。

科尼奥科夫一生创作了700多个雕塑作品，他的雕塑创作有童话题材、革命题材、圣经和福音书题材、历史题材等。此外，科奥尼科夫还为世界的许多名人②制作了雕像。如今，科尼奥科夫的雕塑作品陈列或珍藏在俄罗斯和国外的40多家博物馆内。科尼奥科夫对俄罗斯雕塑艺术做出了重要贡献，所以被誉为"俄罗斯的罗丹"和俄罗斯雕塑"牧首"。

除了诗人普希金，作家列夫·托尔斯泰也是雕塑家们的创作对象。在莫斯科，在与作

① 这并不是科尼奥科夫的第一个自雕像，早在1912年他就曾用大理石制作过一个尺寸不大的自雕像（42厘米×32厘米×36厘米）。

② 如，作家屠格涅夫、陀思妥耶夫斯基、托尔斯泰，诗人普希金、马雅可夫斯基、叶赛宁，画家苏里科夫，宇航学奠基人齐奥尔科夫斯基，科学家巴甫洛夫、泽林斯基，歌唱家夏里亚宾，作曲家拉赫玛尼诺夫，物理学家爱因斯坦，作曲家巴赫，小提琴家帕格尼尼等人。

家生平创作有关的地方①就有10多尊列夫·托尔斯泰雕像。C. 梅尔库洛夫为《托尔斯泰纪念碑》制作的托尔斯泰雕像是其中的一个。

C. 梅尔库洛夫（1881-1952）出生在亚历山大罗夫波尔（如今亚美尼亚的居穆里）的一个企业家家庭。梅尔库洛夫考入基辅工学院不久，因参加政治活动被学校除名。之后，他去瑞士的慕尼黑大学学习哲学，在那里认识了雕塑家阿道夫·梅耶尔，后者建议并介绍他去慕尼黑艺术学院学雕塑，师从威廉·柳曼教授。毕业后，梅尔库洛夫在法国巴黎结识了法国雕塑大师罗丹和比利时雕塑家康·梅尼耶，他们对梅尔库洛夫的雕塑创作产生了极大的影响。1907年，已成为雕塑家的梅尔库洛夫回到俄罗斯。

梅尔库洛夫喜欢哲学，经常思考一些诸如生与死、爱与恨、真与假等问题，并且把这些思考融入自己制作的名人雕像中。《托尔斯泰纪念碑》（1913-1918）、《陀思妥耶夫斯基纪念碑》（1911-1913）、《思想者》（1913）、《季米里亚捷夫纪念碑》（1922-1923）的人物雕像是他的代表性作品。

《托尔斯泰纪念碑》（花岗岩，1913-1918，图3-21）是俄罗斯作家托尔斯泰的一尊雕像纪念碑。

托尔斯泰是梅尔库洛夫喜爱的俄罗斯作家之一，托尔斯泰去世后，梅尔库洛夫给作家做了面模②，那时他就产生了为托尔斯泰制作雕像的想法。梅尔库洛夫在解释创作托尔斯泰的这个雕像时写道："我觉得，那些时代的俄罗斯生活就像一片广袤的草原，上面布满了土岗。在土岗上竖立着一些巨大的'花岗石像'——那是普希金、托尔斯泰、陀思妥耶夫斯基以及其他作家。这种无声的景象似乎不时地被闪电雷鸣、地动山摇所晃动。于是，我回想起托尔斯泰的一句话：'这就是为什么未来的革命会发生在俄罗斯……'我无法摆脱托尔斯泰这个形象……"③

托尔斯泰身穿一件普通的长衫站在高岗上，似乎从一块花岗石里长出来的。托尔斯泰的双手插在腹部的腰带里，微微低着头，聚精会神地思考着什么。

托尔斯泰的站姿给人一种他被绑缚的感觉，因为那件长衫紧紧裹住他的身体，双手还死死地插在腰带里，仿佛他身上的一切都静止了。然而，托尔斯泰的那颗硕大的头颅，宽阔的苏格拉底式的前额，还有那双大手强调着这位作家的睿智和才华。

梅尔库洛夫选用整块的芬兰粗粒花岗石作为雕像材料。在处理托尔斯泰形象时，他不追求写实主义的细节真实（他的头、手的比例失真），而抓住托尔斯泰的外貌特征给予象征性的概括，再用适当的结构和尺寸雕刻出来。这尊托尔斯泰雕像是梅尔库洛夫的美学观念的具体体现。

图3-21　C. 梅尔库洛夫：《托尔斯泰纪念碑》（1913-1918）

① 在克鲁鲍特金大街上的托尔斯泰博物馆、哈莫夫尼基街的托尔斯泰庄园博物馆、沃罗夫斯基大街的"罗斯托夫庄园"等地方均有托尔斯泰的半身雕像或全身雕像。
② 这个面模让梅尔库洛夫的名声大振。后来，他为В. 列宁、Ф. 捷尔任斯基、Я. 斯维尔德洛夫、С. 奥尔忠尼泽、К. 蔡特金、В. 古比雪夫、М. 伏龙芝等社会活动家以及为В. 苏里科夫、А. 别雷、В. 马雅可夫斯基和С. 爱森斯坦等俄罗斯文化名人做过死后的面模。所以，雕塑家梅尔库洛夫又增添了"面模大师"的新"头衔"。
③ C. 梅尔库洛夫：《雕塑家札记》，莫斯科，苏联艺术院出版社，1953年，第94页。

21世纪，在俄罗斯出现了一种寻根思潮，这种寻根思潮在俄罗斯雕塑艺术上也有所表现。2016年，一尊巨大的弗拉基米尔大公雕像屹立在莫斯科市中心的波罗维茨广场上，这是寻根思潮的一个产物。

弗拉基米尔大公纪念碑[①]（青铜，花岗岩，2016，图3-22）的雕像作者是俄罗斯著名雕塑家С.谢尔巴科夫[②]，建筑师是И.沃斯克列辛斯基。

基辅罗斯大公弗拉基米尔[③]（在位年代—公元978-1015年）是俄罗斯历史的一位传奇性人物。公元988年，他强迫罗斯接受基督教，罗斯从此告别多神教时代，融入了基督教世界的大家庭。弗拉基米尔大公为统一的俄罗斯中央集权国家形成奠定了基础，并作为俄罗斯大地的捍卫者和富有远见的政治家载入史册。

图3-22　С.谢尔巴科夫：《弗拉基米尔大公纪念碑》（2016）

弗拉基米尔大公的右手拿着巨大的十字架，左手握着一把利剑。他似乎透过上千年的历史帷幕，站在波罗维茨广场上观看当代的人们。他在公元988年做出的重要选择开启了俄罗斯千年的历史，恩泽了俄罗斯大地的芸芸众生。俄罗斯当今的一切都源于他执政的那个时代。他身后的基座上有三幅青铜浮雕，描绘弗拉基米尔大公受洗前的人生、弗拉基米尔大公受洗以及神职人员给罗斯居民受洗的情景。观看这尊雕像，会顿时产生一种穿越时空的感觉，回到那个遥远的历史年代。

С.谢尔巴科夫在创作这尊弗拉基米尔大公雕像时，参考了许多圣像画以及瓦斯涅佐夫的画作《罗斯受洗》中的弗拉基米尔大公形象，最主要还是根据自己对这个历史人物的理解和想象，以现实主义风格、用雕塑艺术语言制作了这个酷似施洗者的形象。

第三节　社会历史题材雕塑

19世纪，社会历史题材雕塑作品在俄罗斯迅速增多，这与19世纪初俄罗斯社会发展和俄罗斯人的民族意识的觉醒有很大关系。1812年卫国战争、1825年十二月党人起义这两个重大的历史事件是促进俄罗斯民族意识觉醒的重要标志，对19世纪上半叶俄罗斯社会思想和文化发展起到巨大的推进作用。

① 在莫斯科为弗拉基米尔大公树碑酝酿已久，只是纪念碑的选址久久定不下来。这座纪念碑的选址问题还引起了莫斯科市民们的一场争论，有人曾经想把弗拉基米尔大公雕像竖立在麻雀山莫斯科大学主楼前的瞭望台上，但因雕像要面对莫斯科河，人们从麻雀山这边无法看到弗拉基米尔大公的正面，还担心这个巨型雕像在那里会破坏整个莫斯科大学及周边的景观；有的人提议竖立在卢比扬卡广场，但那个地方的总体环境氛围也不大适合安放这个纪念碑；还有的人建议竖立在克里姆林宫附近的波罗维茨广场，这也并非最佳选址，因为会影响克里姆林宫建筑群，更怕这个纪念碑在克里姆林宫附近出现会让联合国教科文组织把克里姆林宫清除出世界遗产的名单……这场争论让创意建立这座纪念碑的俄罗斯军事历史协会和莫斯科市政府颇费脑筋。但是，一切争论终于在2015年10月底前尘埃落定，莫斯科市政府采纳了大多数市民的意见，2015年11月3日，俄罗斯东正教牧首基里尔在波罗维茨广场上埋下了纪念碑的奠基石，在2016年11月4日俄罗斯民族团结日这天，这尊高17.75米、重达300多吨的巨型雕像竖立在波罗维茨广场上。

② 谢尔巴科夫（1955-）是当代著名的俄罗斯雕塑家，俄罗斯人民艺术家。他已创作了40多件大型雕塑作品，仅在莫斯科就有В.舒霍夫纪念碑、С.科廖廖夫纪念碑、亚历山大一世纪念碑、斯托雷平纪念碑、列别德将军墓上雕、俯首山国际主义战士纪念碑、契诃夫纪念碑等。

③ 据史料记载，弗拉基米尔大公在受洗之前以残暴、好色和道德怪癖著称。皈依基督教之后，他一改受洗前的残暴，开始帮助弱者，施舍穷人，还遣走了自己诸多的妻子和800多名姘妇，只留下妻子罗格涅达，可谓"立地成佛"。后来，他被俄罗斯东正教教会封为圣者。

在这种社会氛围下，И. 马尔托斯、Н. 皮缅诺夫、В. 杰穆特-马利诺夫斯基、Б. 奥尔洛夫斯基等雕塑家关注自己民族的历史，对历史人物表现出特别的兴趣，创作了一些社会历史题材的雕塑作品。

И. 马尔托斯（1754-1835）出生在俄罗斯波尔塔瓦省伊齐尼亚市的一个贵族家庭。1764年他考入彼得堡艺术院，9年后毕业获金质奖章去意大利深造。1799年回国在艺术院任教。

马尔托斯从1778年开始从事雕塑创作。18世纪后20年，他主要制作墓上雕，因为这是当时十分流行的一种雕塑形式。他曾经为A. 纳雷什金公爵（1798）、A. 瓦西里耶夫公爵（1809）、C. 沃尔康斯卡娅公爵夫人（1782）、M. 索巴金娜公爵夫人（1782）、П. 布留斯公爵夫人（1786-1790）、E. 加加林娜公爵夫人（1803）制作了幕上雕。此外，马尔托斯还创作了一些圣经神话题材的雕塑作品。如，《阿克泰翁》（1801）、《摩西从石中汲水》（1804）、《圣洗者约翰雕像》（1807）、《熟睡的恩底弥翁》（1778）、《劳动后休息的赫尔枯勒斯》（1782）等。

1804年，马尔托斯开始为17世纪俄罗斯抗击波兰入侵的两位民族英雄K.米宁和Д.巴扎尔斯基制作雕像（于1818年完成），这是马尔托斯的代表作，也是莫斯科的第一座雕塑纪念碑。在长达50多年的艺术生涯中，马尔托斯创作了大量的古典主义雕塑的精品，他的雕塑创作展示出俄罗斯古典主义雕塑的兴亡过程。

《米宁和巴扎尔斯基纪念碑》（青铜，花岗岩，1804-1818，图3-23）

K.米宁（1570-1616）原是一位俄罗斯农民，后来从事贩肉。17世纪初，他领导俄罗斯民兵抗击波兰、立陶宛和瑞典的入侵军。Д.巴扎尔斯基（1578-1642）公爵是俄罗斯的军事活动家。为抗击波兰外敌，他与农民领袖米宁走在一起，携手捍卫俄罗斯国家和民族的利益。米宁和巴扎尔斯基的业绩在俄罗斯民间广为流传。马尔托斯深受这两位民族英雄业绩的鼓舞，以古典主义风格创作出米宁和巴扎尔斯基雕像。

图3-23　И. 马尔托斯：米宁和巴扎尔斯基纪念碑（1804-1818）

雕像上，米宁站在那里高高扬起右手，受伤的巴扎尔斯基坐着，他左手紧握一张盾牌。他俩的手共同握着一把利剑，象征在凶恶的外敌面前人民的团结一致。米宁高举的右手指着克里姆林宫，仿佛召唤全体俄罗斯人抗击敌人，保卫自己的家园，也似乎对巴扎尔斯基公爵说，让后者奋起领导俄罗斯人民，为保卫俄罗斯心脏—莫斯科与波兰人斗争。巴扎尔斯基不顾自己受伤的身体，一手扶着刻着救主像的盾牌，准备立刻起身重新投入战斗。

米宁和巴扎尔斯基雕像高8.3米（亦说8.6米），坐落在花岗岩基座上。基座侧面有两幅浮雕——《下诺夫哥罗德公民》和《波兰人被逐》。《米宁和巴扎尔斯基纪念碑》表现出两位俄罗斯英雄的崇高的公民感和爱国主义思想、他们的内在力量和不可动摇的意志和决心。

1818年，在莫斯科红场隆重地举行了米宁和巴扎尔斯基纪念碑的揭碑仪式。这个纪念碑不仅纪念17世纪初俄罗斯军民把波兰入侵者赶出俄罗斯的那个伟大的历史事件，而且也弘扬俄罗斯军民在1812年卫国战争中战胜法国拿破仑的英雄业绩。

两个多世纪来，屹立在莫斯科红场上的米宁和巴扎尔斯基雕像纪念碑一直是俄罗斯人民保卫国家、英勇抵抗外族侵略的象征。

《俄罗斯千年纪念碑》（青铜，大理石，1862，图3-24）

这座纪念碑屹立在古城诺夫哥罗德克里姆林宫内，是献给俄罗斯建国千年（862-1862）的礼物。1862年9月8日，这座纪念碑隆重揭碑，迄今已有160年历史，是一件珍贵的历史文物。

1861年，为纪念俄罗斯建国千年，沙皇政府决定竖立一座纪念碑并且在全国进行招标，年仅24岁的雕塑家M. 米凯申①（1835-1896）在诸多竞标者中间中标。之后，他把自己的几位校友，俄罗斯皇家艺术院的毕业生И. 施列杰尔、Р. 扎列曼、М. 奇若夫、П. 米哈伊洛夫、А. 柳比莫夫和Н. 拉维列茨基邀入自己的创作团队。建筑师В. 加尔特曼也加入纪念碑的设计工作。因此，这座纪念碑的落成是俄罗斯雕塑家和建筑师的集体智慧的结晶。

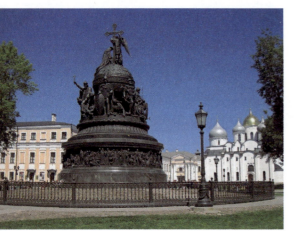

图3-24　M. 米凯申：俄罗斯千年纪念碑（1862）

《俄罗斯千年纪念碑》为新拜占庭风格，总高15.7米，直径9米，外观像一座大钟，也像"莫诺马赫皇冠"②。纪念碑上的17尊人物雕像和108个人物浮雕像在俄罗斯历史上确有其人，其中有俄罗斯的沙皇、大公、军事将领、文化名人、宗教人士以及其他领域的著名人士，诸多的雕像和高浮雕使这座纪念碑成为一座独一无二的俄罗斯千年历史纪念碑。

纪念碑由三层（部分）雕塑组成。最上边一层是寓意雕塑：由象征皇权和教权合一的圆球、扶着十字架的带翅天使和一位身穿俄罗斯民族服装的妇女组成。天使和十字架寓意俄罗斯人的基督信仰。圆球中弧裹着一条镌刻着斯拉夫花体的字带，上面的题词是："1862年，在亚历山大二世的顺遂执政下俄罗斯国家迎来了千年。"

中间一层是圆球下半部，有6组群雕环绕，寓意俄罗斯千年历史的6个发展阶段。

第一组群雕名为"请来瓦良格人"：瓦良格人留里克是俄罗斯的第一位君主，他身穿戎装，左手持剑，右手扶着盾牌，盾牌上镌刻着"6370年"（公元862年），即俄罗斯留里克王朝建立的年代。

第二个组群雕叫做"罗斯受洗"：公元988年，基辅罗斯大公弗拉基米尔接受基督教并将之定为国教，在历史上这个事件被称为"罗斯受洗"。这组群雕由四个人物雕像组成：一个是弗拉基米尔大公，他右手高举十字架，下令让罗斯人接受基督教。另一个是他右边的妇女，她怀抱着婴儿准备去洗礼，弗拉基米尔大公左边的一位农民正在把多神教神像抛到河里去，表明古罗斯人与多神教决裂的决心。

第三个组雕名为"库利科沃战役"：表现莫斯科大公德米特里·顿斯科伊1380年在库利科沃战役中大胜蒙古鞑靼人，最后把入侵者赶出俄罗斯国土。这组雕像中，德米特里·顿斯科伊昂首挺胸站立那里，他右手拿着六叶锤，左手拿着权杖，战败的蒙古鞑靼兵被他踩在脚下。

第四个组雕"俄罗斯专制王国建立"：这个组雕由5个人物雕像构成。伊凡三世

① M. 米凯申（1835-1896）是19世纪著名的俄罗斯雕塑家，他曾经是著名雕塑家П. 克洛德的弟子。俄罗斯千年纪念碑是米凯申的成名作（从52名竞标者中获胜，奖金4千卢布，相当于如今的11万5千美金，在当时这是一笔巨款）。此后，他又创作了在彼得堡的叶卡捷琳娜二世纪念碑、在基辅的鲍格丹·赫梅利尼茨基纪念碑等。

② 纪念碑的圆形基座材料是拉多日湖岸边的花岗石，大钟用青铜65.5吨，由彼得堡的6家铸造厂浇铸而成。之后，驳船分批把纪念碑的各个部件通过沃尔霍夫河运到诺夫哥罗德。

（1440-1505）身穿皇服，头戴莫诺马赫皇冠，右手举着权杖，以胜利者姿态威严地站在组雕中央，鞑靼兵半跪着把权杖递给他，象征金帐汗国的彻底失败；伊凡三世右边是一位西伯利亚人，象征西伯利亚已被俄罗斯征服。组雕的左右两边分别是立陶宛士兵和利沃尼亚骑士。他俩倒在地上，用残缺的武器自卫，预示着立陶宛和利沃尼亚将遭到俄罗斯吞并的命运。

第五组雕塑"彼得大帝"：歌颂俄罗斯帝国的缔造者——彼得大帝。彼得大帝右手拿着权杖，左手捂在胸前，神情自若，踌躇满志，表现他实现强国梦的决心。彼得大帝身后的光荣天使给俄罗斯指明前进的道路。有个瑞典人半跪在彼得大帝脚下，象征瑞典在波尔塔瓦战役的惨败。

第六组雕塑叫"登基加冕仪式"：罗曼诺夫王朝的第一任沙皇米哈伊尔·罗曼诺夫（1597-1645）手拿象征俄罗斯强国的圆球，祈求上帝赐给他治理国家的智慧和力量。俄罗斯民兵领袖库兹马·米宁单膝跪在他面前，他右边的站立者是德米特里·巴扎尔斯基公爵。巴扎尔斯基像一位俄罗斯勇士，右手挥着出鞘的利剑，随时准备抗击一切来犯的敌人。

最下一层是俄罗斯千年历史上的109个杰出人物的高浮雕像。他们围成一圈，把纪念碑下部分环绕起来。这些人物分为四大类：

第一类是军事将领和英雄：其中既有基辅大公斯维托亚斯拉夫（？-972）、诺夫哥罗德大公亚历山大·涅夫斯基（1220-1263）、弗拉基米尔和莫斯科大公德米特里·顿斯科伊（1350-1389），也有苏沃罗夫元帅（1729-1800）、库图佐夫元帅（1745-1813）、纳希莫夫海军上将（1802-1855），还有征服西伯利亚的叶尔马克（？-1585）、农民英雄伊凡·苏萨宁（1570—1613）等人。

第二类是作家和艺术家：其中有学者兼诗人罗蒙诺索夫（1711-1765）、剧作家冯维幸（1744-1792）、诗人杰尔查文（1743-1816）、小说家兼历史学家卡拉姆津（1766-1826）、寓言家克雷洛夫（1768-1844）、诗人茹科夫斯基（1783-1852）、剧作家格里鲍耶多夫（1795-1829）、诗人普希金（1799-1837）、莱蒙托夫（1814-1841）、作家果戈理（1809-1852）、作曲家格林卡（1804-1857）和画家布留洛夫（1799-1852）等人。

第三类是文化启蒙人士；有基里尔字母的创造者基里尔（827-869）和梅福季（815-885）、基辅罗斯大公弗拉基米尔（？-1015）、编年史《往年纪事》的作者涅斯托尔（1056-1110）、基辅洞穴修道院奠基人圣安东尼·佩切尔斯基（983-1073）、圣三一谢尔吉修道院奠基人谢尔吉·拉多涅日斯基（1321-1391）、莫斯科都主教马卡里（1482-1563）等人。

第四类是国务活动家：主要有基辅大公雅罗斯拉夫（978-1054）、基辅大公莫诺马赫（1053-1125）、莫斯科大公伊凡三世（1440-1505）、国务活动家西里维斯特尔（？-1566）、莫斯科及全俄牧首菲拉列特（1554-1633）、彼得大帝（1672-1725）、叶卡捷琳娜二世（1729-1796）、亚历山大一世（1777-1825）、沙皇尼古拉一世（1796-1855）、国务活动家波将金（1739-1791）、斯别兰斯基（1772-1839）和沃龙佐夫（1782-1856）等人。

在最后这类人物雕像中，看不到俄罗斯历史上的第一位沙皇——伊凡雷帝，这有失公允。伊凡雷帝是俄罗斯千年历史链条中的一个不可或缺的人物，对俄罗斯的历史发展有过重要的贡献，在这个纪念碑上应有一席位置。伊凡雷帝不在其中，这是沙皇亚历山大二世的旨意，还是雕塑家M.米凯申等人的选择，无确切的资料可查。也许是因为伊凡雷帝在1570年血洗诺夫哥罗德给这座城市的伤害巨大，不愿意让这个暴君出现在这个纪念碑上……

《俄罗斯千年纪念碑》是一座大型的俄罗斯纪念碑，这座纪念碑的规模宏大，人物雕像众多，圆雕与高浮雕结合，确实是一个不可多得的雕塑艺术珍品。沙皇政府为了建造这

座纪念碑，调动了大量的人力物力，旨在彰炳俄罗斯国家千年的辉煌历史，歌颂俄罗斯帝国的伟大，纪念俄罗斯历史上各方面的杰出人物。但是，由于沙皇[①]本人的介入，也囿于雕塑家们的思想局限，这座纪念碑的作者尽管听取和征求过有关专家和社会各界人士的意见，但对俄罗斯历史的分期和历史人物的挑选依然带有一定的主观性和片面性，尤其是有宣扬沙皇专制制度、东正教和民粹精神的成分，所以应以历史主义的态度去观看这个雕塑艺术作品。

20世纪，尤其十月革命后，社会历史题材的雕塑成为俄罗斯雕塑艺术的重要内容，塑造工农兵形象是雕塑家的主要任务，出现了一些歌颂十月革命、苏维埃政权和社会主义社会的大型雕塑作品。其中，А.马特维耶夫的《十月》、И.夏德尔的《园石—无产阶级的武器》、В.穆欣娜的《工人和女庄员》、М.马尼泽尔的"革命广场"地铁站组雕最具有代表性。

《十月》（青铜，花岗岩，1927，图3-25）是雕塑家А.马特维耶夫（1878-1960）在十月革命后创作的一个重要作品。

А.马特维耶夫（1878-1960）出生在萨拉托夫的一个商人家庭。他起初在萨拉托夫的一家绘画学校学习，后来入莫斯科绘画雕塑建筑学校，师从雕塑家沃尔努欣和特鲁别茨科伊。但马特维耶夫中途辍学去С.马蒙托夫的庄园工作，受到М.弗鲁贝尔的影响，迷上了印象主义雕塑艺术并且创作了一些带有印象派艺术的作品。1906年，他去巴黎深造一年，回国后转向古典主义雕塑创作。马特维耶夫喜爱创作小型的雕塑作品，如《鲍里索夫-穆萨托夫雕像》（1900）、《熟睡的农妇》（1901）、《沉思》（1905）、《觉醒者》（1906）、《睡觉的男孩》（1907）、《坐着的男孩》（1909）、《浴女》（1911）、《少年》（1911）、《穿袜子的女人》（1912）、《拿手巾的少女》（1916）、《女模特》（1916），等等。马特维耶夫的这些雕像表明，他反对伪古典主义的雕塑风格和塑造人物的自然主义，他的作品具有诗意般的雕塑语言、完整的逻辑性和艺术目标的一致性。

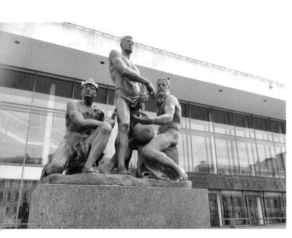

图3-25　А.马特维耶夫：《十月》（1927）

《少年》[②]（大理石）是一位现代少年的雕像。这位少年的身体结构匀称，轮廓线条流畅，动作形态自然，大理石材料质感强烈。这个雕塑具有完美的内涵和形式，表现出人类生存的美感。同时，从少年的身体形态和动作中可以看出古希腊罗马神话人物的某些特征。

《十月》由工农兵三个人物雕像组成。工人站在中间，他的两边坐着农民和士兵。工农兵是苏维埃国家的基本队伍，同时工人、农民和士兵又代表三代俄罗斯人：农民代表老一代，工人代表中年一代，头戴布琼尼帽的红军战士代表年轻一代。农民来自生活底层，有丰富的生活阅历和斗争经验，他的身体强壮有力，是革命队伍和苏维埃国家中不可缺少的力量。工人站在整个雕塑中央，手中紧握着一把锤头，目光流露出一种坚定的信心，这个姿势是工人阶级在苏维埃国家中起领导作用的象征。红军战士是青年的象征，他充满青春的热情和活力，随时准备迎接新的斗争和生活的挑战。

① 沙皇亚历山大二世十分重视这项工作，亲自出席纪念碑的揭碑仪式以及后续三天的庆典活动。
② 现存于彼得堡国立俄罗斯博物馆。

马特维耶夫把工人放在这个雕塑作品的中间位置，是想表明工人阶级在十月革命胜利中所起的巨大作用。雕塑《十月》象征着苏维埃国家工农兵的牢固联盟：工农兵捍卫十月革命的胜利成果，保卫年轻的苏维埃国家。雕塑上的镰刀、锤头和布琼尼帽这三个细节表现革命时代的真实。三个人的坚定的目光、健壮的身体表现他们的力量和对自己事业的信心。

马特维耶夫的这组人物雕像具有古典主义的鲜明性、结构的精确性和概括性。雕塑家还注意三个人物雕像之间的空间距离和相互关系，给这个雕塑留出一定的视觉空间。

雕塑《园石——无产阶级的武器》（青铜，1927，图3-26）是雕塑家И. 夏德尔的代表作。

И. 夏德尔（1887-1941）出生在俄罗斯中部夏德林斯克的塔克塔什村的一个木匠家庭。11岁那年，夏德尔被送到叶卡捷琳堡的一家工厂当更夫和搬运工。3年后，他由于热爱绘画离开这项工作，考入叶卡捷琳堡工业艺校并在那里学习了5年。夏德尔想考彼得堡艺术院，但未被录取。他受生活所迫，只好流落街头卖唱——他天生有一副好嗓子。有一天，他的歌声吸引了亚历山德拉剧院的导演M. 达尔斯基的注意，达尔斯基觉得他是个声乐人才并把他安排到圣彼得堡戏剧学校学习声乐。夏德尔在这个学校里学习声乐，但没有丢掉自己的绘画爱好。有一次，他的一幅画让画家И. 列宾看到了，后者对他的画作给予很好的评价，这对夏德尔是莫大的鼓励，于是他放弃了声乐，决心走绘画的道路。

夏德尔原姓伊凡诺夫。他于1908年开始使用夏德尔这个笔名。1910年，夏德尔去法国学习雕塑，师从法国雕塑家罗丹和布尔杰尔，之后又到意大利继续深造。

夏德尔拥护十月革命，他创作的雕塑多为无产阶级革命和劳动人民题材，如《红军战士》（1922）、《播种者》（1922）、《工人》（1922）、《农民》（1922）等。此外，在莫斯科新圣母公墓里，斯大林的妻子阿利卢耶娃墓地上的半身胸雕、戏剧大师涅米罗维奇-丹钦柯的妻子的那尊引人注目的侧身高浮雕像，还有俄罗斯著名的驯兽大师В. 杜罗夫的那个规模巨大、气势恢宏的墓上雕均出自夏德尔的雕锤。

雕塑《园石——无产阶级的武器》描绘一场斗争的紧张瞬间：一位青年工人弯下腰，双手搬着一块石头，准备投向凶恶的敌人，以捍卫自己的权利。

从正面观看这尊雕塑，能看到工人紧闭的双唇、充满战斗激情的眼睛。他凝神屏气的姿态表明他的力量、勇气和与敌人血战到底的决心。若从侧面观看这个工人形象，他的身体姿态像一个压缩弹簧一碰即起，又像一支离弦的箭一触即发，从原地跃起冲向前方；若从背部观看，工人身体呈现出另一种紧张状态：他好像搬着那块石头在慢慢地起身。这个雕塑作品具有动感，

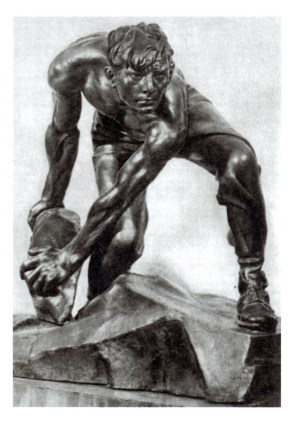

图3-26 И. 夏德尔：《园石——无产阶级的武器》（1927）

人物形象有象征成分，表现准备出击的工人身体从一种姿态向另一种姿态的过渡。这尊雕塑把现实主义与象征主义结合起来，其中还带有一些浪漫主义的成分，反映了雕塑家夏德尔对社会变革充满期盼的浪漫激情。

《园石——无产阶级的武器》成为无产阶级革命斗争的象征，也反映出夏德尔对时代精神的理解。"对于艺术家来说，最主要的是要表现时代的精神实质"，夏德尔的这尊雕塑做到了这一点。

《工人和女庄员》（不锈钢，1937，图3-27）是女雕塑家B.穆欣娜的作品，它是20世纪俄罗斯雕塑艺术的代表作之一，也标志着女雕塑家的创作高峰。

B.穆欣娜（1889-1953）是20世纪的一位杰出俄罗斯雕塑家。她出生在拉脱维亚的一个商人家庭，她的父亲崇尚艺术并对她产生了影响。中学时代，穆欣娜学习优秀，穿着时尚，会弹钢琴，爱跳交际舞，会写诗绘画，还喜欢旅游……但是，命运给她做了另外的安排，她在一次滑雪中毁了容。在法国做的整容手术虽保住了姑娘的脸，但整容后她的脸酷似男性，皮肤粗糙，缺少了女性的柔嫩……于是，年轻的穆欣娜把跳舞、弹琴抛到一边，一心扑到雕塑上……她凭着自己的努力和顽强的劳动终于获得了成功。

穆欣娜的雕塑作品很多，如《各民族的喷泉》（1933）、《丰产》（1934）、《粮食》（1939）、《索宾诺夫墓上雕》（1941）、《彼什科夫墓上雕》（1936）、《粮食》（1939）、《科学组雕》（1954）、《柴可夫斯基纪念碑》（1944，1954）、《高尔基纪念碑》（1951），等等。这些雕塑从袖珍小品到大型组雕均能显示她的雕塑才华以及这位女雕塑家所处时代的精神和风貌，但大型雕塑《工人和女庄员》让穆欣娜的名字载入20世纪俄罗斯雕塑史册并且蜚声世界。

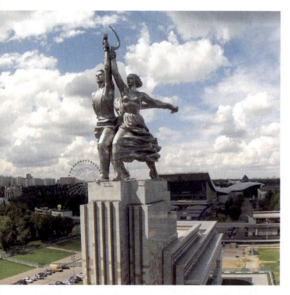

图3-27　B.穆欣娜：《工人和女庄员》（1937）

《工人和女庄员》这个雕塑作品的创作历史是这样的：1936年，苏联决定参加在巴黎举行的"艺术、技术和现代生活"国际博览会并委托建筑设计师Б.约凡设计苏联展览馆。按照约凡的构思，苏联展览馆建筑物上应有一个双人雕像。于是，在苏联国内专门搞了一次雕塑设计的竞标活动。当时，有许多雕塑家参加竞标，结果是穆欣娜的雕塑《工人和女庄员》中标。穆欣娜于1937年完成了这个雕塑的制作。

工人和女庄员高举着镰刀和锤头，肩并肩奔向前方，仿佛为苏维埃人指明前进的道路。这尊双人雕像高大雄伟，势不可挡，镰刀和斧头象征着苏联是工农联盟的国家。当风和日丽、万里无云，高耸云霄的工人和女庄员的银色雕像在阳光照射下熠熠闪光，仿佛是一对翱翔在蓝天上的雄鹰。

雕像《工人和女庄员》高33米，用的是当时十分现代的不锈钢材料，这种材料的颜色和弹性都符合雕塑家的艺术构思，也增加了雕塑作品的表现力。

这个大型雕塑在巴黎博览会上引人注目，深受各国观众的喜爱，也赢得世界的一些著名文化人士的赞扬。法国作家罗曼·罗兰说："在塞纳河畔的国际博览会上，两位年轻的苏联巨人高举着镰刀和锤头，以一种不可遏止的姿态飞翔，并且我们听到从他们胸中涌出

一首英雄的颂歌,号召各国人民奔向自由、团结并让他们走向胜利。"[①]西班牙绘画大师毕加索赞叹说:"在淡蓝色的巴黎天空背景上,两个苏联巨人是多么美啊!"[②]

雕像《工人和女庄员》表现苏维埃国家的特征和风貌,是社会主义现实主义雕塑的样板。如今,这个雕塑超越了自己的时代,依然保持着自己的艺术青春和生命,并且成为20世纪俄罗斯雕塑艺术的骄傲。

"革命广场"地铁站的组雕(青铜,花岗岩,1938,图3-28)是M.马尼泽尔的一整套雕塑作品。

M.马尼泽尔(1891-1966)是20世纪俄罗斯雕塑的学院派代表人物之一,对大型雕塑创作做出了杰出的贡献。马尼泽尔出生在彼得堡的一个艺术家家庭。他曾经是彼得堡大学数理系的学生,后又入艺术院附属的高等艺术学校学习,师从雕塑家Г.扎列曼和В.别克列米舍夫。马尼泽尔娴熟地掌握了19世纪俄罗斯雕塑的学院派的造型艺术,能准确地表现人物的叙述手段,然而这种叙述并不影响他创作的雕像的性格特征。如,高浮雕《血腥的星期天》(1925-1931)的人物雕像栩栩如生地再现出1905年1月9日沙皇在彼得堡下令开枪屠杀无辜的场景。雕塑家用高浮雕塑造出一幅象征悲哀的群体像,但每个人的表情各不相同:有的痛苦,有的困惑,有的恐惧,有的愤怒,有的仇恨,从而反映出人物不同的性格特征。马尼泽尔的《舍甫琴科纪念碑》(1935)的"螺旋状"的结构赋予纪念碑以一种迅速、敏锐的特征。他的雕塑《卓娅》(1942)塑造出苏联卫国战争的女英雄卓娅的高大形象。

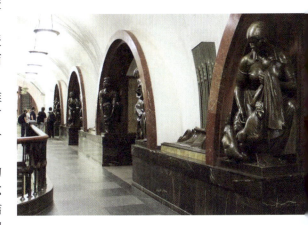

图3-28 M.马尼泽尔:"革命广场"地铁站的组雕(1938)

卓娅·科斯莫杰米扬斯卡娅是一位家喻户晓的卫国战争女英雄。1941年卫国战争爆发后,卓娅参加了游击队抗击德国法西斯,后来为保卫祖国献出了自己年轻的生命。卓娅用自己的行动践行了她上前线之前对母亲的诺言:"要么牺牲,要么当个英雄归来。"卓娅不但是苏维埃国家的民族英雄,而且成为爱国主义和英雄主义的代码和青年人的榜样,激励他们为保卫祖国而献出自己的一切。

卓娅身穿裙子,外套坎肩、脚踏皮靴,她一手拿着手雷,另一只手紧握右肩挎的步枪,这是一个普通的游击战士形象。这尊雕像的构图、姿态和动作都没有什么特殊之处,但卓娅形象凝聚着一种青春的激情和渴望战斗的精神。她那高扬的头颅、坚毅的表情、紧闭的嘴角、紧握手雷的左手、挺拔的站姿仿佛有一种威慑力,让人联想到古希腊罗马神话中的战神,富有一种震撼人心的艺术感染力。

马尼泽尔一生共创作了40多个纪念碑,这些纪念碑大多数是献给自己同时代人的作品,其中最有名的是"革命广场"地铁站的组雕。

在莫斯科"革命广场"地铁站的大厅里,在拱门通道的基座处有20个人物的青铜雕像:牵着军犬的边防军战士、手拿纳甘手枪的水兵、身着工作服的工人、养鸡的女庄员、怀抱婴儿的妈妈、扔铁饼的女运动员、双手抱球的足球运动员、看书的女大学生、看地球仪的男女少先队员,等等。他们的职业、年龄不同,生活阅历不一样,可每尊雕像逼真生

[①] 罗曼·罗兰:《建筑与艺术的合作》,《苏联艺术》1938年5月12日(转引自《俄苏艺术史》,莫斯科高教出版社,1989年,第365页)

[②] В.奥别列姆科:《首都最主要的薇拉》,《论据与事实报》2014年7月2日,第27期(总1756期)。

动、栩栩如生,表现出他们对自己工作的热爱,对新生活的信心和对美好生活的渴望,他们都是苏维埃社会的新型人物形象。

马尼泽尔用这些人物雕像表现和反映那个时期的苏维埃人的精神面貌、生活状态和人生态度。这些人物雕像不是他凭空的艺术想象,而个个有生活中的原型[①],是来自生活中的真人形象,每个人都有自己的一段人生历史。所以,这套组雕的人物形象既有真实性又有现实性。囿于空间条件所限(拱门通道),马尼泽尔创作这些雕像颇费苦心,只能让每个人坐着或蹲着……这组雕塑赋予"革命广场"地铁站以文化内涵,使之变成莫斯科的一座地下雕塑博物馆。俄罗斯国内外的许多游客参观莫斯科地铁,都要在"革命广场"站下车欣赏这组雕塑。有的人为了讨个好运气,还要上去摸摸边防军战士牵的那只军犬的鼻子,所以军犬的鼻子被摸得锃亮……

"革命广场"地铁站的这组雕塑虽带有明显的时代特征,但它们是雕塑艺术精品,具有永远的艺术审美价值。

第二次世界大战后,在苏联各地竖立了许多纪念卫国战争胜利的纪念碑,其中,彼得堡的《列宁格勒胜利纪念碑》和伏尔加格勒的《祖国母亲在召唤纪念碑》是两座规模最大、最有特色的雕塑综合体。

《列宁格勒胜利纪念碑》(花岗岩,青铜,1975,图3-29)

《列宁格勒胜利纪念碑》(亦称列宁格勒英雄保卫者纪念碑)是M.阿尼库申(1917-1997)在20世纪70年代创作的一个组雕。阿尼库申是20世纪最杰出的俄罗斯雕塑家之一。普希金是他雕塑创作的主要题材,他创作的普希金雕像可以构成普希金生平的"编年史"。组雕《列宁格勒胜利纪念碑》是阿尼库申创作的为数不多的大型组雕。

图3-29　M.阿尼库申:《列宁格勒胜利纪念碑》
(1975)

阿尼库申是卫国战争的老战士,列宁格勒的保卫者之一。在回忆这个纪念碑创作时,他说:"我希望在这里展现当时生活的样子。我想把普通东西抬到台座上,当然,在这里需要制作一些形象,有悲剧的、雄壮的、抒情的。瞧,小女孩跑到了狙击手跟前,那里是一位手拿武器的青年,这里有一个知识分子在拉铁块……这一切都是我们曾经在列宁格勒看到的。我还希望这个纪念碑以真诚和抒情为特色,以有别于那些采用象征主义手法的大型纪念碑。我想制作一座现实主义纪念碑,让人久久地去欣赏它。"[②]可以说,《列宁格勒胜利纪念碑》的落成体现了阿尼库申的创作构思。

《列宁格勒胜利纪念碑》[③]位于如今彼得堡的胜利广场上,这座纪念碑由26尊雕像组成,献给在1941-1944年期间建立了丰功伟绩的列宁格勒保卫者。雕塑家用几组造型不同的人物描绘列宁格勒军民在卫国战争期间被围困九百多天的战斗生活。一个高入云霄的尖碑(高48米)象征卫国战争胜利,在尖碑脚的前面,有一个双人雕像,名为"胜利"。一位手拿冲锋枪的苏军战士和一个知识分子模样的人抬头挺胸站在一座高台上,寓意前方与

① 如,手拿纳甘手枪的水兵雕像的原型人物是列宁格勒伏龙芝海军学校的学员A.尼基坚科;另一个戴水兵帽的海军战士雕像的原型人物是O.卢达科夫;牵狗的边防战士雕像的原型人物是著名的边防战士H.卡拉楚巴,就连那只军犬也有原型,名叫英都斯;读书的大学生雕像的原型人物是著名运动员A.吉德拉特;两个女少先队员雕像的原型人物是莫斯科第91中的女学生H.巴甫洛娃和A.辛斯卡娅。
② O.雅红特:《苏维埃雕塑》,莫斯科,教育出版社,1988年,第199-200页。
③ 这座纪念碑的建筑师是B.卡缅斯基和C.斯别兰斯基。

后方的军民共同抗敌人。他们是胜利者，然而胜利来之不易，是千千万万列宁格勒人与德国法西斯浴血奋战的结果。在双人雕"胜利"的右侧是"召唤""狙击手与小女孩"和"搬运铁轨"三组雕塑；左侧是"挺进""浇铸"和"义愤填膺"三组雕塑。右侧的"召唤"与左侧的"挺进"相呼应，象征苏军战士在前方与敌人的浴血奋战；右侧的"搬运铁轨"和左侧的"浇铸"表现后方军民为胜利进行的艰苦劳动；"狙击手与小女孩"和"义愤填膺"表现全体苏联人民对德国法西斯的义愤填膺以及他们把敌人赶出国土的决心。（图3-29-1）

《列宁格勒胜利纪念碑》的雕像神态各异，栩栩如生，表现苏联军民在卫国战争中目标一致、精诚团结、不怕艰难以及对胜利的信心，也显示出雕塑家阿尼库申驾驭大型雕塑的艺术才能。

在伏尔加格勒的马马耶夫岗上，屹立着一尊耸入云霄的巨型女性雕像，她一手持着利剑，另一只手指向西方的柏林，号召俄罗斯儿女与德国法西斯做殊死的斗争。这是"祖国母亲在召唤纪念碑"，在蓝天的衬托下显得高大雄伟，成为这座英雄城市的象征。

《祖国母亲在召唤纪念碑》①（钢筋，混凝土，花岗岩，1959-1967，图3-30）是斯大林格勒战役英雄纪念碑综合体（花岗岩，1963-1967，图3-31）的一个组成部分。斯大林格勒战役英雄纪念碑综合体由宁死不屈广场、英雄广场、大型浮雕墙、哀悼广场、象征着伏尔加-母亲河的池水、阵亡将士大厅、"祖国母亲在召唤"巨型雕塑和苏军将士墓等部分组成。这个英雄纪念碑综合体中有许多雕塑和浮雕，真实地再现斯大林格勒战役的历史，逼真地展示出为国捐躯的俄罗斯儿女形象（图3-31-1）。

《祖国母亲在召唤纪念碑》是斯大林格勒战役英雄纪念碑综合体中最有代表性的人物雕像，也是俄罗斯雕塑史上的一个奇迹。这尊巨型雕像位于整个综合体的中心，高达85米，方圆几十公里都能看到。祖国母亲右手高举起一把长达33米的利剑，左手指着西方，号召自己的儿女为保卫祖国、打败德国法西斯去建立功勋。祖国母亲的面部表情严肃，头发和衣摆随风飘扬，她那巨大的身躯充满英雄主义的激情，鼓舞自己的儿女们不怕牺牲，奋勇杀敌，显示出俄罗斯妇女的坚强意志和强大的内在力量。

图3-29-1 《列宁格勒胜利纪念碑》组雕之一（1975）

图3-30 E.武切季奇：《祖国母亲在召唤纪念碑》（1959-1967）

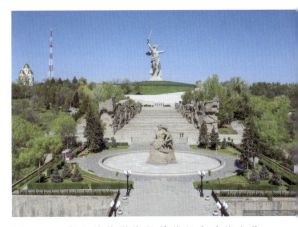

图3-31 斯大林格勒战役英雄纪念碑综合体（1963-1967）

① 1959年5月开始修建，1967年10月建成，用时8年。雕像高达85米，重8000吨。这是世界上最高的雕像之一。

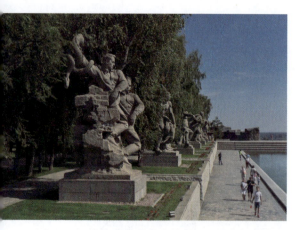

图3-31-1 斯大林格勒战役英雄纪念碑综合体组雕之一（1963-1967）

英雄广场两侧是废墟高墙，高墙前的雕像林立，一尊尊人物雕像表现苏军将士的英雄气概和爱国精神，也告诉人们斯大林格勒战役的残酷和艰辛。在废墟墙上有镌刻的浮雕画和文字，留下战士们的一条条遗言，那是他们宁死不屈的誓言。在与祖国和亲人诀别之际，他们没有遗憾，也没有恐惧，只有对敌人的无比仇恨和战胜德国法西斯的决心和信心，这些誓言让人对他们肃然起敬。哀悼广场的中心是阵亡将士大厅，那是一座碑石环绕的圆筒形建筑。大厅正中央一只大手擎着"长明火炬"，在四名卫兵的守卫下，尤显庄严肃穆。在马马耶夫岗上还修建了一座万圣者教堂，象征斯大林格勒战役的英烈像东正教圣者一样与山河同在，与日月同辉。教堂圆顶在阳光下金光灿灿，与蓝天背景下的《祖国母亲在召唤纪念碑》雕像相映成辉。

《祖国母亲在召唤纪念碑》是雕塑家E.武切季奇领导的团队集体创作的成果。

E.武切季奇(1908-1974)出生在叶卡捷琳诺斯拉夫一个知识分子家庭。他从小就显示出自己的艺术才华，能用黏土、石膏甚至面包渣捏出人物来。1926年，武切季奇考入罗斯托夫艺术学校，后来又去列宁格勒造型艺术学院深造。1936年，他的雕塑作品《马背上的伏罗希洛夫》获巴黎世界工业艺术展览会金奖。

武切季奇上过卫国战争的前线，参加了莫斯科保卫战，多年在部队服役，熟悉军事生活。激战的场面、飞奔的骑兵、飘扬的战旗、胜利者的英姿总能激发他的创作灵感。因此，战争题材是武切季奇的雕塑创作的主要题材。他创作了一系列战争题材的大型雕塑作品，如屹立在柏林的特列普托夫公园里的大型雕塑《解放者战士》（1946-1949）。一位苏军战士拿着利剑，脚下是被砍断的德国法西斯的万字旗杆，右手爱抚地抱着一位被救的孩子。这个苏军战士雕像表现苏军战士的爱憎和人道主义，纪念碑成为苏联军人战胜法西斯的象征，得到了世人的赞赏。此外，《光荣属于苏联人民》（1950-1953）、《祖国-母亲》（1972-1981）等具有象征意义的雕像纪念碑也是武切季奇献给那些为正义战争的胜利而牺牲的苏军将士的，是对他们的永久纪念。

武切季奇在雕塑艺术上取得了巨大的成就，故与科兹洛夫斯基一样也被誉为"俄罗斯的米开朗琪罗"。

在苏维埃时期，列宁题材在俄罗斯雕塑里占有相当的比重，几乎在苏联的每个城市都有列宁胸像、全身雕像或列宁题材的雕塑作品。Н.阿里特曼、Б.科罗廖夫、Н.安德烈耶夫、С.梅尔库洛夫、В.穆欣娜、М.马尼泽尔、С.列别杰夫、Л.凯尔别里等雕塑家都创作过列宁题材的雕塑作品。苏联解体后，很多列宁雕像被推倒或毁掉，但依然有一些列宁雕像或纪念碑留在莫斯科、彼得堡和俄罗斯各地，在俄罗斯远东的乌兰乌德市中心至今还屹立着世界上最大的列宁头像纪念碑[①]（1970）。

① 这是雕塑家Г.聂罗达和Ю.聂罗达父子，与建筑师А.杜什金、П.吉里别尔曼为纪念列宁诞辰100周年共同制作的。该雕塑高7.7米，最宽处达4.5米，重42吨，安放在高6.3米的花岗石基座上。

在莫斯科卡卢加广场上，《**列宁纪念碑**》[1]
（**花岗岩，青铜，1985，图3-32**）气势恢宏，制
作精美，从远处就吸引着过往行人的目光。这座
列宁纪念碑为纪念十月革命胜利70周年而竖立，
是雕塑家**Л. 凯尔别里**（1917-2003）在B. 费多罗
夫（1926-1992）与建筑师Г. 马卡列维奇（1920-
1999）的共同协作中完成的。纪念碑高23米，列宁
雕像表现领袖与人民大众的亲密关系和精诚团结，
是一个典型的现实主义风格的雕塑作品。

列宁的全身雕像竖立在朱砂红大理石的圆筒形
基座上。列宁抬头挺胸，踌躇满志地望着远方，仿
佛在率领着人们前进。他身穿一件大衣，微风卷起
了他的衣襟，姿势十分潇洒，形象活灵活现，给人
的感觉是，"列宁比任何生者都更有生命"（诗人

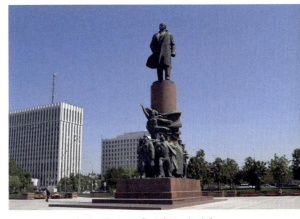

图3-32　Л. 凯尔别里：《列宁纪念碑》
（1985）

马雅可夫斯基的长诗《列宁》中的诗句）。列宁脚下的圆筒基座由战士、水兵、工人、农
民、知识分子的雕像环绕，象征列宁与人民在一起，也表明工农兵大众是团结在列宁周围
的革命基础力量。雕像中最显眼的是一位俄罗斯妇女，她一只手指向前方，另一只手臂伸
开，好像召唤战士、水兵、工人和知识分子沿着列宁指引的方向前进。此外，还有一个抱
着小孩的妇女和一位报童，暗示列宁开创的革命事业后继有人。这个纪念碑给人的印象是
"领袖和人民——团结如一家人"。

Л.凯尔别里出生在切尔尼科夫省的谢苗诺夫卡村。他呱呱坠地来到人世的那天正好是
十月革命胜利日，所以凯尔别里是十月革命真正的同龄人。也许因为如此，他对十月革命
有着特殊的感情，他的雕塑创作也与十月革命和领袖列宁有了不解之缘。

凯尔别里在回忆童年时写道："列宁去世的时候，我才6岁多点。祖父、妈妈和成年人
都悲痛得哭泣。那时的列宁似乎比上帝还厉害，这让我感到吃惊，于是我开始学习绘画。
我从《红色草地》杂志刊登的照片临摹躺在棺材里的列宁遗容。我父亲的一位朋友看到后
说，'瞧，他画得真像啊！'大概，我的绘画生涯就从此开始了。"

1934年，凯尔别里拿着自己的高浮雕作品《列宁》去了莫斯科。在列宁夫人Н. 克鲁普
斯卡娅、全苏艺术院院长И. 布罗茨基和著名雕塑家С. 梅尔库洛夫的帮助下，他进入莫斯科
绘画雕塑建筑学校学习，后来又成为艺术研究院的学生。

凯尔别里一生创作了70多座大型纪念碑，为一些党政活动家制作了雕像或胸像。此
外，他还给一些俄罗斯文化名人制作了墓碑或墓上雕。

在莫斯科俯首山上的卫国战争胜利纪念馆一层的大厅深处，有一尊白色大理石雕像：
一位母亲泪流满面，双手合拢地看着面前牺牲的儿子，她的目光流露出一种难以言状的悲
哀。这尊名为《悲哀》的雕塑吸引众多参观者驻足凝神观看，不少人还流下泪水……《悲
哀》这尊雕塑也是凯尔别里的作品。

苏联解体后，一些俄罗斯历史人物重新回到俄罗斯雕塑家们的创作视野中，彼得大帝
这位杰出的俄罗斯国务活动家首先受到一些雕塑家的关注。3.采列捷里创作了《**彼得大帝**

[1] 这座列宁纪念碑坐落在卡卢加广场与一次历史事件有关。1918年8月30日，列宁在离卡卢加广场不远的米赫尔松工
厂（如今在杜比宁斯卡娅大街76号）的集会演讲后，在走出工厂大门时，突然被俄罗斯社会革命党分子范妮·卡
普兰射了三枪，列宁身中两弹倒在地上，但卡普兰的刺杀未遂。列宁在米赫尔松工厂的演说和被刺是苏维埃政权
建立后的一次重大的事件，为纪念列宁在米赫尔松工厂的演说，工厂更名为莫斯科列宁电子机械厂，还在列宁被
刺不远的卡卢加广场上竖立了一个木尖碑。1922年，卡卢加广场改名为列宁广场。十月革命70周年之际，苏联政
府决定在列宁广场上修建一座大型纪念碑，以纪念列宁在1918年的演讲。

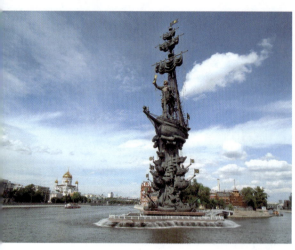

图3-33　3．采列捷里：《彼得大帝纪念碑》（1997）

纪念碑》（金，青铜，不锈钢和混凝土，1997，图3-33），于1997年竖立在莫斯科河上一个人工小岛上。

这是一座高耸云霄的彼得大帝雕像纪念碑。彼得大帝身穿古罗马式的盔甲，搭着一件披风。他的左手拨着船舵，拿着圣旨的右手高举。他顶风站在船头，踌躇满志，神态自如。彼得大帝背后的桅杆已经扬起风帆，他驾驶的轮船仿佛正在海上乘风破浪前进，船桨划开水面溅起了浪花（轮船四周的一圈喷泉便是寓意的浪花）（图3-33-1）……

竖立这个纪念碑的宗旨，是要纪念彼得大帝在1696年创建俄罗斯海军的伟绩。为了突出彼得大帝形象，雕塑家故意把他的身躯制作得高大，而他驾驶的帆船则十分微小，看上去不成比例；甲板上的房屋更像是小小的蘑菇。然而，彼得大帝身后帆船的桅杆很高，挂着风帆似乎形成一个屏障，为他保驾护航。

彼得大帝雕像纪念碑是莫斯科市政府向雕塑家采列捷里"订购"的，以纪念俄罗斯海军建军300周年。采列捷里用金子、青铜、不锈钢和混凝土等材料制成这座高达98米的纪念碑[①]（仅彼得大帝雕像就有18米之高）是莫斯科，乃至俄罗斯和世界上最宏伟的雕像之一[②]。

3．采列捷利[③]（1934— ）出生在格鲁吉亚第比利斯的一个建筑工程师的家庭。他从小受舅舅乔治·尼热拉泽的影响，爱上了绘画艺术，还认识了一些格鲁吉亚的文化名人和艺术家。后来，采列捷利考入第比利斯艺术学院绘画系，毕业后被分配到格鲁吉亚科学院历史民族志研究所工作。这期间他创作了大量的雕塑、绘画作品，开始在苏联造型艺术界崭露头角。1964年，采列捷利去法国深造，向绘画大师П.毕加索和М.夏加尔学习。

20世纪60年代，采列捷利开始从事大型雕塑创作，他的雕塑作品规模庞大，气势恢宏。如，莫斯科的《永恒友谊纪念碑》（1983）、莫斯科俯首山的《卫国战争纪念碑》（1995）、莫斯科马涅什广场的雕塑喷泉（1997）、《斯大林、罗斯福和

图3-33-1　3．采列捷里：《彼得大帝纪念碑》局部（1997）

① 这个纪念碑从设计之初就遭到了俄罗斯社会界人士和一些建筑师的强烈不满。有的莫斯科人不喜欢这个纪念碑，他们不但口头抗议，在报纸和杂志上撰文反对，还征集民众签名反对竖立这个纪念碑；也有人认为，这个纪念碑的彼得大帝雕像外观粗糙，毫无美感；还有人认为纪念碑选址不当，它竖立在莫斯科河上破坏了周围的自然景观；更还有传闻，说这个纪念碑是为纪念欧洲人发现美洲大陆500周年，采列捷利为美国、西班牙以及一些拉美国家设计的，但是美国、西班牙和一些国家拒绝用高价购买这个纪念碑，采列捷利只好"移花接木"，把船上的哥伦布雕像换成彼得大帝雕像，纪念碑就用作纪念俄罗斯海军建立300周年了……各种传闻后来不了了之。如今，这座高度在莫斯科占据第三位的彼得大帝纪念碑屹立在莫斯科河上，成为莫斯科的一个新景观。
② 莫斯科俯首山胜利公园里的胜利纪念碑高度为141.8米，宇宙征服者纪念碑的高度为107米。
③ 采列捷利在1980年就获得了苏联人民画家称号，8年后成为苏联艺术院院士。从1997年起，采列捷利任俄罗斯艺术院院长。如今，他是莫斯科现代艺术博物馆馆长和采列捷利艺术画廊馆长。

丘吉尔纪念碑》（2015）、美国新泽西的组雕《悲哀的泪水》（2005）、波多黎各的《新世界诞生》（2016）、鲁扎的《卓娅纪念碑》（2015），等等。如今，采列捷利是一位享誉世界的俄罗斯造型艺术家，他的雕塑、版画、油画作品遍及巴西、英国、西班牙、美国、法国、日本、格鲁吉亚、白俄罗斯和立陶宛等国家。

图3-34　A. 科瓦尔丘克：《第一次世界大战英雄纪念碑》（2014）

最近几十年，俄罗斯历史学家开始重新审视20世纪的世界历史和俄罗斯历史，对在苏维埃时期被否定或者忽略的历史做出新的评价，这是一种值得注意的现象。2014年在莫斯科俯首山胜利公园里竖起的第一次世界大战英雄纪念碑，就是这种现象在雕塑艺术上的反映。

2014年，是第一次世界大战爆发100周年。为了纪念俄罗斯在这次大战中牺牲的俄军将士，俄罗斯决定竖立《第一次世界大战英雄纪念碑》（青铜，花岗岩，2014，图3-34）

第一次世界大战英雄纪念碑竖立在莫斯科俯首山胜利公园广场上。纪念碑由两部分构成。第一部分是一个俄罗斯士兵雕像。他的左肩上横挎着大衣卷，右肩上背着一支枪，胸前佩戴着圣乔治十字勋章，看上去这个士兵并不年轻，从他那倦怠的面容可以看出，他已经历过战争的考验和沧桑，是一个俄罗斯老兵①。

纪念碑的第二部分是俄罗斯官兵的群雕。一位军官身后有一群士兵，他似乎在召唤他们奔赴战场，或是号召他们向敌人发起冲锋。士兵们的侧面背景是俄罗斯国旗，他们身后是俄罗斯教堂和为他们送行的父老乡亲。在群雕中间有一位护士形象，她让人们想到为救护伤员献出了自己一切的公爵夫人伊丽莎白·费多罗夫娜。在群雕中还有俄罗斯英雄哥萨克人柯季马·克留奇科夫，他是第一个获得圣乔治勋章的士兵，可长期以来被历史遗忘……总之，这个纪念碑是为在第一次世界大战中阵亡的英烈们竖立的，因此在群雕的另一侧的石碑上镌刻着"献给第一次世界大战英雄"的字样，让世代的俄罗斯人不要忘记在第一次世界大战中为捍卫俄罗斯的荣誉和利益而牺牲在疆场的官兵们。迄今为止，这是在俄罗斯竖立的第一座献给第一次世界大战牺牲的俄军将士纪念碑。

纪念碑的雕塑作者是雕塑家A. 科瓦尔丘克（1959–）。科瓦尔丘克是俄罗斯人民艺术家，国家奖金获得者，俄罗斯画家协会理事会主席。1993年，他因创作切尔诺贝利罹难者纪念碑一举成名。此后，他为彼得大帝、亚历山大一世、海军大将Ф. 乌萨科夫、特维尔大公米哈伊尔（1999）、诗人А. 普希金（1999）、诗人Ф. 丘特切夫（2000）、作曲家С. 拉赫玛尼诺夫（1999）、全俄牧首阿列克西二世（2010），作家А. 索尔仁尼琴等众多的俄罗斯历史文化名人制作过雕像。

科瓦尔丘克是当代俄罗斯雕塑家的代表人物之一。从他的雕塑作品中，可以看出当代俄罗斯雕塑的一些技法特征和发展走向。

第四节　《圣经》和神话题材雕塑

18世纪，Ф. 戈尔杰耶夫、М. 科兹洛夫斯基、И. 普罗科菲耶夫、Ф. 谢德林、С. 皮缅诺夫和С. 杰穆特-马利诺夫斯基等彼得堡艺术院的学生在校期间就了解了西欧雕塑家以古希腊

① 参加纪念碑制作的雕塑家М. 柯尔说，这是俄罗斯士兵的集合形象。他不一定就是参加第一次世界大战的士兵，也可能是参加过日俄战争、国内战争和第二次世界大战的俄罗斯士兵。总之，他是一个保卫自己祖国的俄罗斯士兵。

图3-35 Ф.戈尔杰耶夫：《普罗米修斯》（1769）

罗马神话和《圣经》为题材的雕塑作品。他们毕业后留学欧洲，又亲眼看到雕塑家们创作的原作，这拓展了他们的创作思维，他们也开始把古希腊罗马神话和《圣经》的故事、人物作为自己雕塑创作的题材，创作了一些圣经神话题材的雕塑作品。

雕塑《普罗米修斯》（石膏，铜，1769，图3-35）是Ф.戈尔杰耶夫基于古希腊神话中天神普罗米修斯的故事情节创作的。

众所周知，普罗米修斯是古希腊神话中的一位天神，本来住在奥林匹斯山，是他把天火带到人间并教人们学会各种工艺和艺术。普罗米修斯因偷天火给人类而触怒了宙斯，于是宙斯下令把他绑缚在高加索山岩上，用矛刺穿他的胸口，还每天派神鹰啄食他的肝脏，这是宙斯对敢于违背自己意志的天神的一种惩罚。

普罗米修斯每天忍受痛苦的煎熬，但他坚贞不屈，几千年来宁愿受折磨也不向宙斯屈服：

我宁愿被绑在悬崖峭壁上，
也不做宙斯的忠实的奴仆！

神鹰啄食普罗米修斯的肝脏，可他的肝脏随即又长成——普罗米修斯是天神，他不会因此死亡。神鹰天天的啄食给普罗米修斯带来剧痛，他只能忍受痛苦的折磨，一直到另外一位来自奥林匹斯山的天神愿意替他受罪为止。

后来，赫拉克勒斯[①]杀死了神鹰，把普罗米修斯解救出来。

普罗米修斯因为对人类的"贡献"而成为世界文学的第一位主人公。后来，艺术家们以不同的艺术形式讴歌这位天神。

戈尔杰耶夫的雕塑《普罗米修斯》没有表现普罗米修斯把天火送到人间的大胆行为，而是形象地雕出他被宙斯惩罚的受难情景：普罗米修斯被绑缚在山岩上，他的身体裸露着，一只神鹰啄着他的肝脏，他在疼痛中挣扎。普罗米修斯浑身的肌肉充满紧张的冲动，右手紧握的拳头表现出他的力量。整个雕像充满动感和张力，仿佛他随时会挺身而起，为造福人类继续自己的善行。

为人类牺牲自己，为他人的幸福甘受痛苦，这是普罗米修斯给人类树立的榜样，也是激发戈尔杰耶夫创作雕塑《普罗米修斯》的原因所在。

图3-36 M.科兹洛夫斯基：《掰开狮嘴的参孙》（1800-1802）

[①] 赫拉克勒斯是宙斯和阿尔克墨涅所生的儿子，他神勇无敌，曾经立下12项业绩，其中之一就是解救了普罗米修斯。

《掰开狮嘴的参孙》①（1800-1802，青铜，图3-36）是 M. 科兹洛夫斯基②（1753-1802）为歌颂彼得大帝的业绩，为彼得堡郊外的彼得戈夫宫脚下"大阶梯"的中央喷泉制作的雕像。

彼得戈夫宫殿园林综合体里的大阶梯由64个喷泉和二百多座神采各异的雕像环绕。雕塑家科兹洛夫斯基、马尔托斯、谢德林、苏宾、普罗科菲耶夫等人参加了"大阶梯"雕塑工作。中央喷泉的雕塑《掰开狮嘴的参孙》是众多喷泉的核心，从狮嘴里喷射出来的水柱高达19米，十分壮观。

雕像上，参孙的身材匀称、英俊威武。他的全身赤裸，露出块块凸起的、强健的肌肉。参孙力大无比，用双手轻松地就掰开了狮嘴，因此脸上露出一种得意的神情。这尊参孙雕像不大像希腊神话中的参孙，因为古希腊神话中的参孙留着长发，可这个参孙满头短短的卷发，所以更像一位神勇无敌的古俄罗斯勇士。确切说，参孙的脸雕得更像彼得大帝（彼得大帝曾经被誉为俄罗斯的参孙），而狮子的脸则像瑞典国王查理十二世。所以，《掰开狮嘴的参孙》是一尊寓意雕像，寓意彼得大帝战胜了瑞典国王查理十二世，从而结束了长达20年的北方战争。

众所周知，彼得大帝为战胜瑞典做了相当充分的准备，包括建立俄罗斯海军。彼得大帝战胜瑞典依靠的是俄罗斯海军，因此这尊雕塑也暗示着俄罗斯海军的强大。

卫国战争期间，这尊镀金的《掰开狮嘴的参孙》铜雕被德国法西斯抢走了，至今下落不明。1947年，雕塑家 B. 西蒙诺夫与 H. 米哈伊洛夫按照原来的样子重新制作，于10月14日正式与游人见面。因此，我们现在见到的雕塑《掰开狮嘴的参孙》是件复制品。

《被猎犬追赶的阿克泰翁》（青铜，1784，图3-37）是雕塑家 И. 普罗科菲耶夫的代表作之一。1875年，他因这个雕塑作品成为艺术院院士。

И. 普罗科菲耶夫（1758-1828）是18世纪俄罗斯古典主义雕塑的一位代表。他出生在彼得堡的宫廷御马处的一个职员家庭。在彼得堡艺术院学习时，他曾经先后师从吉莱和戈尔杰耶夫。后来，他去法国进修，在法国雕塑家皮埃尔·朱利安（1731-1804）的指导下工作了5年（1779-1784）。回国后他开始在艺术院任教。在长达40多年的雕塑教学中，他培养出 И. 维塔利③、Ф. 托尔斯泰等俄罗斯雕塑家。

普罗科菲耶夫的神话题材雕塑不拘于学院派雕塑的框框，他的神话人物雕像不是想象或虚构的产

图3-37　И. 普拉科菲耶夫：《被猎犬追赶的阿克泰翁》（1784）

① 参孙是《圣经·旧约》里的一位古犹太大力士。他力大无比。可后来趁他熟睡之际，他所爱的女人大利拉剪去他的头发，又叫来非力士士兵弄瞎了他的双眼，并用锁链把他锁住。参孙被囚时头发再生并恢复了自己的臂力。他使劲地摇动手臂，神殿倒塌压死了非力士士兵。

② M. 科兹洛夫斯基的神话题材雕塑作品主要有《波利克拉特斯》（1790）、《睡觉的阿穆尔》（1792）、《许墨奈俄斯》（1796）、《带箭的阿穆尔》（1897）、《骑马的大力神赫拉克勒斯》（1799）、《掰开狮嘴的参孙》（1801）等。

③ 雕塑家 И. 维塔利的著名雕塑是《维纳斯》（1852）。

物，而来自真人模特，赋予神话人物形象以凡人的某些道德和品质。普罗科菲耶夫的主要作品有《摩尔甫斯》（1784）、《被猎犬追赶的阿克泰翁》（1784）、《涅普顿的凯旋》（1817）、浮雕《敬仰铜蛇》①（或《高举铜蛇》）以及为艺术院大楼进门的楼梯、斯特罗加诺夫宫、巴甫洛夫宫制作的装饰浮雕，等等。

阿克泰翁是古希腊神话中的一个悲剧形象②。他是农神阿里斯泰俄斯和奥托诺厄的儿子。阿克泰翁从小喜爱打猎，有一天，他在森林里打猎，天气炎热难耐，他去找水喝，看见女神阿尔忒弥斯（狄安娜）在林中沐浴，于是他目不转睛地欣赏后者美丽的酮体。女神发现后大怒，决定严惩阿克泰翁，遂下令放开几只猎犬追赶阿克泰翁，阿克泰翁跑开拼命逃生。后来，阿克泰翁被女神变成一只鹿，最终鹿被猎犬咬死，撕成一堆碎肉。

意大利画家提香曾经用自己的画作《阿克泰翁观看沐浴的阿尔忒弥斯》和《阿克泰翁之死》描绘这个故事，雕塑家普罗科菲耶夫没有像意大利画家提香那样描绘故事的始末，而是撷取阿克泰翁被猎犬追赶逃跑的瞬间作为这个雕塑要表现的情景，这是普罗科菲耶夫的一种独辟蹊径的艺术构思。雕塑《被猎犬追赶的阿克泰翁》有几个特征：首先，雕出这位少年猎人美丽的身体，凸显他身上健壮有力的肌肉；其次，逼真地表现阿克泰翁逃跑时身体的灵活，线条的动感；再次，表现人在危难时刻的强烈的求生愿望。总之，在诸多的描绘阿克泰翁的绘画和雕塑作品中，普罗科菲耶夫的雕塑《被猎犬追赶的阿克泰翁》给人留下的印象尤为深刻。

图3-38　Ф.谢德林：《撑着天球的三神女》（1800-1805）

雕塑《撑着天球的三神女》（大理石，1800-1805，图3-38）竖立在彼得堡海军部大厦拱门两侧，是雕塑家Ф.谢德林的一个代表作。

Ф.谢德林（1751-1825）是18世纪后半叶的一位俄罗斯古典主义雕塑家。他的雕塑作品大都为建筑物的装饰。诸如，雕像《拔箭出鞘的阿波罗》（1775）、《走出浴水的维纳斯》（1794）、《撑着天球的三神女》（1800-1805）、《珀耳塞斯》（1800）等。

在古希腊神话中，三神女是海神福耳库斯的女儿（亦说是宙斯的女儿），住在地中海的一个小岛上。她们经常站在绿草青青的岛边，用美妙的歌声迷惑旅人，让航海者听得入迷而触礁死亡。谢德林借用这个神话故事中美丽的神女形象，让她们托举起一个象征着地球的圆球，以显示女性身体的强大力量。这三个半裸的神女雕像体现女性是美的化身、力量和劳动的象征。三位神女身体的比例、线条、她们衣服的皱褶以及其他细部都制作得十分精细，她们撑天球的用力点和支点符合力学原理，巨大的天球和立方体基座与海军部大厦的方形底层和拱门的几何图形相称。这组雕像表现出晚期古典主义雕塑与建筑风格一致的特征。

C.杰穆特-马利诺夫斯基（1779-1846）和C.皮缅诺夫（1784-1833）是18世纪的两

① 在彼得堡山大教堂的装饰墙上部有两个浮雕缘饰，东边的是雕塑家马尔托斯创作的《摩西从石中汲水》，西边的是普罗科菲耶夫制作的《敬仰铜蛇》。对于基督徒来说，蛇有一种原始样板的意义。"摩西在旷野怎样举蛇，人子也照样被举起来，叫一切信他的都得到永生。"（见《约翰福音》第3章第14-15节）
② 在古希腊神话里，关于阿克泰翁为什么被猎犬追赶有几种不同的说法，但他最后被猎犬咬死的说法是一致的。

位杰出的俄罗斯雕塑家。他俩是同时代人,有着同样的经历:都曾在彼得堡艺术院学习雕塑,均为雕塑家M.科兹洛夫斯基的高足,都对古希腊罗马神话感兴趣,同样以优异的成绩毕业,毕业后都很快成名,各自创作了一些古代神话题材的雕塑作品。如,C.杰穆特-马利诺夫斯基的《墨丘利》(1799)、《那喀索斯》(1806)、《普罗塞皮娜被劫》(1811)、《俄罗斯的左撇子》(1813),C.皮缅诺夫的《丘比特和墨丘利》(1802)、《赫拉克勒斯和安泰俄斯》(1811)等。

C.杰穆特-马利诺夫斯基和**C.皮缅诺夫**的合作是从为彼得堡喀山大教堂制作雕塑开始的。此后,他俩珠联璧合的创作为彼得堡矿院、总参谋部大厦留下几尊传世的雕塑作品。

C.杰穆特-马利诺夫斯基的《普罗塞皮娜被劫》和C.皮缅诺夫的《赫拉克勒斯和安泰俄斯》如今摆在彼得堡矿院大楼正门两侧,表现的大地主题符合彼得堡矿院的教学宗旨和使命,因此已不是一种简单的装饰雕塑。

《普罗塞皮娜被劫》(水坑石①,1811,图3-39)

一些欧洲雕塑家早就以普罗塞皮娜②被劫这个古罗马神话故事创作过雕塑作品,如意大利雕塑家乔瓦尼·贝尼尼的《普罗塞皮娜被劫》(1621-1622)。所以,杰穆特-马利诺夫斯基再以这个神话故事为题创作自己的雕塑作品,需要有一定的创作勇气,还要有所创新。

普罗塞皮娜是宙斯和谷物女神德墨忒尔的女儿,她天生丽质,容貌倾国倾城。有一天,她与几位女友在鲜花盛开的山谷散步,冥王哈德斯看到她就把她劫走为妻。带到冥国后,哈德斯强迫普罗塞皮娜吞下石榴子,这样她就永远无法离开冥国。德墨忒尔在女儿被劫后,悲痛万分,到处去寻找,当得知女儿是被哈德斯劫走的,她痛苦地离开奥林匹斯山……奥林匹斯山离开了谷物女神,大地颗粒不收,人们有被饿死的危险。宙斯只好让哈德斯把普罗塞皮娜还给其母,好让德墨忒尔重返奥林匹斯。哈德斯同意了,但有一个条件:那就是普罗塞皮娜每年2/3的时间与母亲相聚,1/3的时间在冥国当他的妻子。

杰穆特-马利诺夫斯基的《普罗塞皮娜被劫》描绘的正是普罗塞皮娜被哈德斯劫走来到冥国门口的瞬间。那只三头狗刻耳帕罗斯卧在冥国门口。哈德斯的身材魁梧健壮,普罗塞皮娜竭力反抗,但无济于事,因为哈德斯强有力的双臂像一把钳子死死地卡住她,到手的"猎物"绝对不可能让她跑掉。哈德斯浑身的肌肉绷紧,显示出成年男性身体的健美和力量;普罗塞皮娜雕像身体匀称,线条柔和,符合神话故事中对她的描绘。相比之下,乔瓦尼·贝尼尼的雕塑《普罗塞皮娜被劫》为了突出哈德斯的力大无比,故意把普罗塞皮娜雕得小巧,比例显得失真,而杰穆特-马利诺夫斯基的普罗塞皮娜的身体比例适中,更具有女性的魅力,这就是杰穆特-马利

图3-39 C.杰穆特-马利诺夫斯基:《普罗塞皮娜被劫》(1811)

① 一种产自列宁格勒州普多斯其镇附近的石头。
② 即古希腊神话故事中的珀耳塞福涅。

诺夫斯基雕锤下的普罗塞皮娜形象的独到之处。

皮缅诺夫的《赫拉克勒斯和安泰俄斯》（水坑石，1811，图3-40）是一尊赫拉克勒斯（赫尔枯勒斯）和安泰俄斯雕像。赫拉克勒斯是古希腊神话中的一位负有盛名的英雄。他的父亲是宙斯，母亲是阿尔克墨涅。赫拉克勒斯曾经建立了12件功绩，其中一件就是战胜安泰俄斯。安泰俄斯是波塞冬和该亚的儿子。他是个巨人，不论在什么时候，只要他的双脚不离开地面，就会不断从大地中汲取巨大的力量，谁都无法战胜他。有一天，赫拉克勒斯在去花园途中遇到了安泰俄斯，于是双方展开了一场搏斗。

赫拉克勒斯知道，要想战胜安泰俄斯必须把后者举起，让他的双脚离开大地，安泰俄斯的身体只有在悬空状态下才能被杀死，而安泰俄斯想方设法让自己的双脚不离开地面。因此，两个大力士的身体肌肉紧绷，赫拉克勒斯双手死死搂住安泰俄斯的腰，想把后者举起来，可安泰俄斯却竭力让身体下沉……这是一场生死的搏斗，双方都竭尽全力。最终，安泰俄斯的力量渐渐减弱，他的头后仰，左手向后甩去，赫拉克勒斯把安泰俄斯抱了起来，安泰俄斯知道自己要完蛋了，所以脸上露出绝望的表情。

皮缅诺夫的这个雕塑成功地雕刻出两个大力士搏斗的状态，表明雕塑家熟悉人体结构以及人体用力时的肌肉状态。《赫拉克勒斯和安泰俄斯》的人物造型完美，富有表现力，这场生死搏斗也没有让人物雕像失去美感。

图3-40　C.皮缅诺夫：《赫拉克勒斯和安泰俄斯》（1811）

在彼得堡总参谋部拱门顶上的组雕《胜利战车》是雕塑与建筑匹配的一个杰出的范例，也是雕塑家C.皮缅诺夫和C.杰穆特-马利诺夫斯基成功合作的又一见证。

在古希腊罗马神话中，白色骏马拉的战车是阿波罗、赫利俄斯、奥罗拉和丘比特的运输工具，象征着胜利的凯旋，是诸神的强大和力量的象征。

组雕《胜利战车》[①]（青铜，1827—1828，图3-41）是C.皮缅诺夫和C.杰穆特-马利诺夫斯基借用古希腊罗马神话中的战车形象创作的大型装饰雕塑[②]，为纪念1812年卫国战争中俄罗斯战胜法国拿破仑。两名武士身穿盔甲，一手拿着标枪，另一只手牵着六匹骏马拉的胜利战车，车上站着一位长着

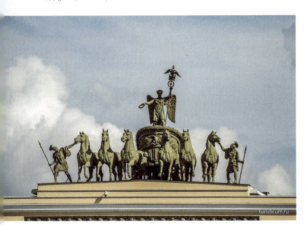

图3-41　C.杰穆特-马利诺夫斯基和C.皮缅诺夫：《胜利战车》（1827—1828）

① 这辆战车高9.94米，宽15.62米（六匹马和战车占的宽度9.59米）。荣誉女神高10米，每匹马高3米。
② 最初，沙皇亚历山大一世同意了建筑师K.罗西提出的设计方案（用铸铁制作军用品和女性形象）。亚历山大一世驾崩后，尼古拉一世否定了罗西的方案，他建议在总参谋大厦拱门上安放一尊罗马凯旋战车的组雕。

双翼的荣誉女神。威武的荣誉女神头戴花冠，身穿一件古罗马外衣，右手拿着桂冠向前伸出，左手握着一个插着双头鹰雕像的军旗，象征伟大、光荣的俄罗斯不可战胜。从荣誉女神的神态可以看出，这是一次胜利的凯旋，因此这个雕塑被称为"胜利"。这个装饰雕塑与大厦的拱门，乃至整个总参谋部建筑十分相称，仿佛是建筑物的一种艺术补充。两名武士和六匹马组成的扇面形状与总参谋部大厦前广场的半圆弧轮廓协调，表现出19世纪的雕塑与建筑的匹配关系。

组雕《胜利战车》是彼得堡最大的一座雕塑，是用铸铁做骨架，外包薄铜板制作的，这为后来的雕塑家使用铸铁和铜板材料提供了宝贵的经验。

俄罗斯最后一位古典主义雕塑大师Б. 奥尔洛夫斯基对古希腊罗马神话情有独钟，他在意大利学习期间就以古罗马神话故事创作了雕像《浮努斯与酒神节女子》。

Б. 奥尔洛夫斯基（1792–1837）出生在奥尔洛夫省姆岑县斯托尔比茨诺村的一个农奴家庭。1801年全家人被卖给图拉地主萨吉洛夫。奥尔洛夫斯基15岁那年，地主萨吉洛夫送他去莫斯科的意大利大理石匠C. 卡姆比奥尼的作坊学习。1816年，奥尔洛夫斯基又去到彼得堡，结识了著名雕塑家马尔托斯并得到后者的大力帮助。后来，沙皇亚历山大一世发现了奥尔洛夫斯基的才华，他得以进入彼得堡艺术院学习。几个月后沙皇亲自签署文件让他去意大利深造。1823–1828年，奥尔洛夫斯基在意大利师从著名雕塑家A. 托尔瓦力德森，掌握了古典主义雕塑技术，创作了《帕里斯》（1824）、《吹牧笛的萨堤洛斯》（1826–1828）、《浮努斯与酒神节女子》（1826–1828）等作品。回国后，奥尔洛夫斯基为喀山大教堂制作了库图佐夫纪念碑和巴克莱纪念碑（1829–1830），后来又为宫廷广场的亚历山大柱制作了捧着十字架的天使雕像（1829–1834），等等。

奥尔洛夫斯基的雕塑创作在俄罗斯雕塑史上占有显著的地位，他的雕塑作品甚至令诗人普希金赞叹，后者参观了他的创作室后专门写了《致艺术家》（1836）一诗，献给奥尔洛夫斯基。

《**浮努斯与酒神节女子**》①（**大理石，1826–1828，图3-42**）是个双人雕像，基于古罗马神话的森林之神浮努斯的故事创作。浮努斯②被雕为一个俊美娇嫩的男子，他喜欢与神女喝酒，这次显然他已经喝多了，把衣服脱下夹在腋下，可左手依然拿着碗，在等着酒神节女子给斟酒；酒神节女子的酥胸裸露，含情脉脉地依偎在浮努斯身旁，高举起酒壶给他斟酒。看样子，这个女子也喝得不少，但眼神露出对浮努斯满满的爱意……

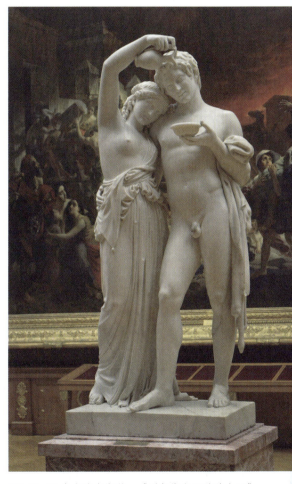

图3-42 Б. 奥尔洛夫斯基：《浮努斯与酒神节女子》（1826–1828）

① 这个雕塑的另一个名字叫做《萨堤洛斯与酒神节女子》。萨堤洛斯是古希腊神话的林神。他生性懒惰，但喜欢酗酒，经常与神女们一起跳舞，耽于淫欲。
② 即古希腊神话中的帕恩（潘）。帕恩是位快乐之神，他整天徜徉在群山之间和森林之中，喜欢与神女们翩翩起舞，好逗弄和吓唬林中的行人。

奥尔洛夫斯基的《浮努斯与酒神节女子》是按照古典主义雕塑要求创作的，可浮努斯和酒神节女子仿佛不是神话人物雕像，而是花前月下的一对坠入爱河的青年男女。人物形象动作节奏的一致、情绪的怡然，完全符合雕塑家希望表现的一种浪漫、抒情的意境。雪白的大理石、纯净的线条、优美的体态、和谐的动作让古罗马神话情节充满柔和的流动，体现出一种灵性的感情和诗意，给人以美轮美奂的感觉。

C.科尼奥科夫的雕塑创作也受到《圣经》、古希腊罗马雕塑艺术的影响和古罗斯民间木雕艺术的熏陶，创作了《挣断锁链的参孙》（1902）、《斯拉夫人》（1906）、《尼刻》（1906）、《斯特利伯格》（1910）、《大力士》《科瑞》《厄俄斯》《赫利俄斯》（均为1912年）、《朝霞》（1915）等作品。

关于参孙与大利拉的圣经故事一直是各国艺术家的一个创作题材。伦勃朗、米开朗琪罗等艺术大师都有过这个题材的作品。科尼奥科夫也深受大力士参孙形象的鼓舞，创作了雕像**《挣断锁链的参孙》（石膏，1902，图3-43）**。

图3-43 C.科尼奥科夫：《挣断锁链的参孙》（1902）

参孙是《圣经·旧约》故事中的一位力大无比的勇士，他曾经徒手杀壮狮，独自与非利士人争战。但参孙生性孤傲，喜爱女色，还豢养情妇。非利士人收买了他的情妇大利拉，探出参孙力大无比的秘密，趁他熟睡剪去他的头发，结果参孙被俘后被挖掉双眼，受尽了折磨。后来，上帝再一次赐给他力量，他双手抱住神庙的支柱，神庙因此而倒塌，他与敌人同归于尽。

科尼奥科夫创作的雕塑《挣断锁链的参孙》并没有保留下来，现在只有根据原作拍摄的一张老照片。从照片可以看出，参孙①雕像造型笨拙，身体线条粗犷，也不合乎解剖学比例。被绑着的参孙看上去并不美。显然，科尼奥科夫是以新的塑造语言去创作这个大力士形象，象征俄罗斯人民就是被弄瞎双眼、被绑缚的大力士，表现俄罗斯人民身陷的处境和遭受的苦难。

雕塑家本人在解释《挣断锁链的参孙》的创作构思时，说这个作品是革命前的时代征兆：革命斗争需要俄罗斯人民挣断锁链，只有这样才能承担起变革历史的重任。

图3-44 C.科尼奥科夫：《尼刻》（1906）

① 这个雕像的原型人物是涅瓦河的一位名叫瓦西里的搬运工，传说他力大无比，能肩扛30普特（约合491.4公斤）重的货物。

《尼刻》（大理石，1906；图3-44）是科尼奥科夫雕刻的一个人物头部雕像。尼刻是古希腊的胜利女神，即罗马神话中的维多利亚。尼刻生有双翼，手拿橄榄枝，她是古希腊对胜利的一种人格化①，用来庆祝战争、竞技比赛或文艺比赛的胜利。雅典城还为她修了尼刻寺。

尼刻是一个充满理想的形象，但科尼奥科夫创作的尼刻雕像与古希腊神话的胜利女神形象相距甚远，而像一位斯拉夫女人②：高高的颧骨，翘鼻子，头发普通。尼刻的面部表情柔和，可嘴角泛着幸福、甜蜜的微笑，由于光线很强，她微微眯缝着眼睛，注视着远方，展望着未来。眯缝的眼睛表现人处于一种梦境与非梦境的边缘状态，既是一场清醒的幻想，又是一场美好的梦境。

这尊尼刻雕像展示出"俄罗斯灵魂的难以言表之美"，以光芒四射的灵性表现人的欢乐的心境。就连雕塑家科尼奥科夫自己都认为，尼刻雕像与其说是表现"胜利"，莫如说是体现"欢乐"，体现1905年第一次革命胜利后人们的欢乐心情。

① 1995年，为纪念卫国战争胜利50周年在莫斯科伏首山修建的胜利公园中的方尖碑上方就有一尊尼刻雕像。
② 这个雕像的原型人物是雕塑家的第一任妻子塔吉雅娜·科尼亚耶娃。

第四章 俄罗斯音乐

第一节 概述

俄罗斯音乐也像俄罗斯建筑、俄罗斯绘画和俄罗斯雕塑一样,能够反映俄罗斯文化艺术的发展历程。俄罗斯音乐在自己的历史发展过程中逐渐成长,形成具有俄罗斯民族特征的音乐文化。

俄罗斯音乐起源应当追溯到遥远的古代,与古斯拉夫人的宗教信仰、风俗仪式以及日常生活的方方面面有着联系。

早在多神教时代,古罗斯就有日历歌、壮士歌、日常生活歌曲等形式存在。公元9世纪,古罗斯国家形成,基辅成为古罗斯的文化中心,也是古罗斯的第一个音乐中心。在基辅索菲亚大教堂里,有的壁画描绘基辅罗斯大公们的宫廷娱乐活动,上面画着古斯里琴、喇叭、牧笛、号角、芦笛、库维契基笛、索别尔笛等乐器。在基辅罗斯时期,武士出征、宗教节日、宴会等隆重的庆典仪式都有音乐伴奏和歌手伴唱,说明音乐已是大公武士生活中的一种常见的艺术形式。

图4-1 流浪艺人(公元11世纪)

在古罗斯,**流浪艺人(公元11世纪,图4-1)** 是最早的民间艺术家,也是世俗音乐的传播者。在编年史《往年纪事》(1110)里提到,流浪艺人既是歌手又是乐手,既演杂技又变魔术,既会跳舞又会说书,他集数种演技本领于一身,演出节目丰富多彩。流浪艺人常用古斯里琴、喇叭、索别尔笛等乐器伴奏演唱。流浪艺人是自由民,居无定所,往往沿街串巷表演,并以此谋生。有时候,流浪艺人被大公或大贵族收留在自己家里,专门为他们演出,几乎成为王公贵族的家庭演员①。相传,诺夫哥罗德的萨特阔②是古罗斯最著名的一位流浪艺人。他最初是个贫穷的古斯里歌手,靠卖艺为生,后来成为一名慷慨的富商。在俄罗斯民间有一些关于萨特阔的壮士歌和传说。

流浪艺人对古罗斯音乐的传播和普及起了很大的作用。但在中古时期,俄罗斯东正教教会迫害流浪艺人,他们的演唱屡遭禁止,人格受到污辱,大多数流浪艺人的命运悲惨。16世纪,俄罗斯东正教教会的《百条宗教决议》宣布流浪艺人是魔鬼,他们的歌曲被视为魔鬼音乐。因此,流浪艺人的艺术处境十分艰难。

① 有时候,俄罗斯沙皇从诺夫哥罗德和普斯科夫请来流浪艺人到皇宫演出,流浪艺人用歌舞娱乐沙皇本人及皇室成员。
② 萨特阔编唱的壮士歌在俄罗斯大地上代代传唱。19世纪俄罗斯作曲家H.里姆斯基-柯萨科夫的歌剧《萨特阔》就是以萨特阔为原型创作的。

15世纪末，在莫斯科公国里组建了一个宫廷合唱队，这是俄罗斯的第一个世俗合唱队，宫廷合唱队歌手被称为"皇家歌手"，他们在重要的仪式、将士出征、大公巡视和祭祀活动时演出。16世纪中叶，宫廷合唱队在伊凡雷帝当政时期具有了较大的规模。17世纪后半叶，在俄罗斯出现了多声部世俗歌曲①，被经常在贵族的家庭里演唱。

17世纪之前，宗教歌曲在俄罗斯音乐中占据主导地位。宗教歌曲的主要场所是教堂，由教堂的唱诗班演唱。最初，在俄罗斯东正教教堂唱诗班里没有俄罗斯歌手，歌手都是希腊人或保加利亚人，他们唱的是拜占庭的宗教歌曲，是单声部齐唱②，而不是多声部合唱。后来，古罗斯有了自己的宗教学校，为唱诗班培养了俄罗斯歌手。16世纪，《百条宗教决议》（1551）从法律上确定了宗教教育的地位，编出一些声乐教科书和宗教合唱曲歌本，教堂合唱音乐得到了迅速的发展。16世纪末，俄罗斯东正教教堂里出现了三声部合唱，莫斯科圣咏歌手学校的奠基人B.罗戈夫创作的三声部合唱最为流行。17世纪中叶，俄罗斯东正教教堂里出现了一种新型的、无伴奏多声部合唱。后来，这种多声部合唱不但盛行在宗教音乐里，而且流传到世俗音乐中。

17世纪，一些西欧乐器传入俄罗斯。最初，在一些莫斯科贵族的家里出现了拨弦古钢琴和击弦古钢琴，后来小提琴、大提琴、小号和其他乐器也传入俄罗斯。俄罗斯人认识到西方器乐的音乐表现力并且渐渐学会演奏西方乐器。1672年第一个俄罗斯宫廷剧院③的建立是俄罗斯戏剧和音乐文化的重大事件。这个剧院上演的许多剧目中，音乐、芭蕾舞占很大的比重，对普及世俗音乐起了很大的作用。

18世纪是俄罗斯的"理智和启蒙的世纪"，俄罗斯加快了社会的世俗化进程，这在音乐方面也有所表现。1709年，在彼得堡举办的庆祝波尔塔瓦战役胜利的音乐会上，唱出了《欢庆吧，俄罗斯大地》一歌，在这首歌的歌词和旋律中已明显感到音乐在摆脱宗教音乐的影响。"音乐是人民的心灵"这种世俗化观念渐渐进入俄罗斯人意识中。

18世纪，赞美歌④得到了迅速发展。赞美歌是一种无伴奏三声部合唱，是世俗音乐的一种体裁形式，有军事题材的赞美歌，也有抒情题材的赞美歌。军事题材的赞美歌歌颂俄罗斯对外征战的胜利、俄军将士的英勇，耻笑敌军的溃败，谴责可耻的背叛；抒情题材的赞美歌抒发人的各种思想感情，歌唱人们的友谊和爱情。Ф.普拉勃科维奇、B.特列季亚科夫斯基、A.康捷米尔等诗人为赞美歌谱写了歌词，他们在赞美歌的发展方面功不可没。赞美歌把音乐旋律与抒情诗歌结合起来，成为当时世俗音乐的一种主要体裁，对后来的俄罗斯浪漫曲和俄罗斯民族歌剧创作起到较大的影响。

18世纪30年代，西欧音乐，首先是意大利歌剧⑤让俄罗斯人大开眼界，西方音乐的传入促进了俄罗斯音乐的发展。18世纪中叶，俄罗斯人像西方人那样开始举办家庭音乐会，学习演奏西方的乐器⑥，俄罗斯演员也开始依靠自己的力量排演歌剧。1755年2月3日，在彼得堡宫廷剧院上演了爱情歌剧《柴法尔和普罗克里斯》，标志着俄罗斯歌剧的诞生，也是俄罗斯世俗音乐发展的一个重要时刻。此后，歌剧在俄罗斯发展很快，到18世纪下半叶歌剧已不仅是皇宫和大贵族的音乐娱乐活动，而且成为一些公众剧院和农奴剧院的节目。

① 这种歌曲为手抄曲谱本。
② 在基辅罗斯时期，从拜占庭传入单声部的教堂合唱音乐，由男声在东正教教堂里演唱。这种单声部的合唱音乐体系叫做"古罗斯教会音符咏唱"。
③ 德国路德派牧师约翰·格列戈里组建了这个剧院。他自编自演带有音乐伴奏的喜剧《阿尔塔克薛克西斯的剧，或埃斯菲利》。
④ 赞美歌在俄罗斯出现在17世纪中叶，最初盛行在僧侣界人士中间，到17世纪末变成了一种流行的世俗音乐体裁。
⑤ 1731年，在俄罗斯的彼得堡宫廷里，意大利歌剧演员演唱了第一批意大利歌剧。
⑥ 甚至学习演奏"兽角音乐"。"兽角音乐"是18世纪的一种比较有名的音乐演奏形式。乐器全部由兽角制成，每个兽角只能发出12音阶中的一个音，兽角队的演奏员站成几排，在行进中演奏"兽角音乐"。这种乐队一种存在到19世纪30年代。后来，只是在沙皇亚历山大三世（1882）和尼古拉二世（1896）的登基仪式等重大的庆典活动上演奏。

作曲家 B.帕什凯维奇（约1742-1797）、E.福明（1761-1800）、Д.鲍尔特尼扬斯基（1751-1825）等人创作了最早的一批俄罗斯歌剧音乐。如，B.帕什凯维奇的《乘马车招来的不幸》（1779）、《吝啬鬼》（1782）、《费维》（1786），Д.鲍尔特尼扬斯基的歌剧《苍鹰》（1786）、《父子情敌》（1787），E.福明的《驿站马车夫》（1787）、《美国人》（1788）和《俄耳甫斯与欧律狄刻》等。

18世纪，海顿、莫扎特、巴赫等西欧作曲家的器乐作品传到了俄罗斯。在俄罗斯出现了最早的西洋乐器演奏家，有的俄罗斯作曲家也谱写出最初的奏鸣曲和室内乐作品。如，И.汉道什金创作了100多首小提琴作品（独奏曲、二重奏曲），Д.鲍尔特尼扬斯基谱写了一些奏鸣套曲和室内乐作品，为俄罗斯民族器乐学派的形成奠定了基础。

18世纪的俄罗斯歌曲创作也进入了一个新时期。歌曲不是舶来品，而是一种古老的俄罗斯音乐体裁。多个世纪以来，轮圈舞曲、历史歌曲、婚礼歌曲甚至强盗歌曲等各种题材的歌曲在民间流传，留存在俄罗斯人的记忆中。18世纪后30年，М.丘尔科夫、В.特鲁道夫斯基、Н.利沃夫等人收集和整理了俄罗斯民歌，编出《歌曲大全》①（1770-1774）、《普通俄罗斯歌曲大全》②（1776-1795，共4辑）、《俄罗斯民歌及其多声部大全》③（1790）等。Н.利沃夫和И.普拉奇对俄罗斯民歌的体裁第一次进行了系统分类，做了一些很有意义的工作。

俄罗斯民歌为18世纪俄罗斯作曲家的创作歌曲提供了丰富的营养，也为19世纪作曲家格林卡、穆索尔斯基、里姆斯基-柯萨科夫和柴可夫斯基等人的器乐创作提供了旋律和素材。

18世纪末，浪漫曲在俄罗斯成为一种比较流行的音乐体裁，最常见的有叙事曲、哀歌和船夫歌。就形式来看，浪漫曲与民歌的区别并不大。浪漫曲也像民歌一样，表达人的喜怒哀乐，通常为独唱曲，演唱时用钢琴、吉他、竖琴、三弦琴伴奏。浪漫曲比歌曲更加委婉、抒情，也往往变成了新民歌广为流传。音乐家A.阿里亚彼耶夫（1787-1851，图4-2）、A.瓦尔拉莫夫（1801-1848）、A.古利廖夫（1803-1858）是俄罗斯浪漫曲创作的先驱者④。

18世纪，音乐社团的活动频繁是俄罗斯文化生活中的一个引人注目的现象。1772年在彼得堡成立了"音乐协会"，这是俄罗斯建立的第一家音乐俱乐部。后来，这个协会的活动影响日益增大，会员达到300多人。另一个比较有名的音乐团体就是"Н.利沃夫小组"。这个小组团结了许多作曲家和音乐艺术爱好者。参加这个小组活动的不但有音乐家E.福明，而且还有诗人Г.杰尔查文、Н.穆拉维约夫，剧作家Я.克尼亚日宁、В.卡普尼斯特，画家Д.列维茨基、В.鲍罗维科夫斯基，就连社会活动家А.巴枯宁等人也是这个小组的常客并成为这个小组活动的核心人物。不同种类的艺术家在"里沃夫小

图4-2　A.阿里亚彼耶夫（1787-1851）

① 编者为М.丘尔科夫。
② 编者为В.特鲁道夫斯基。
③ 编者为Н.利沃夫和И.普拉奇。
④ 后来，俄罗斯作曲家格林卡、达尔戈梅日斯基、巴拉基烈夫、穆索尔斯基、鲍罗丁、拉赫玛尼诺夫、柴可夫斯基、肖斯塔科维奇、塔涅耶夫、斯特拉文斯基、亚历山大罗夫、斯维里多夫等人也写过不少浪漫曲。

组"里进行接触和交流，这是俄罗斯文化艺术史上的一种独特的现象。

19世纪初，在莫斯科和彼得堡出现了一些专门的音乐组织。其中，1802年成立的"爱乐社"活动在当时很有影响。"爱乐社"经常组织音乐演出，演奏西欧古典作曲家海顿、贝多芬、柏辽兹以及其他作曲家的作品。

俄罗斯的各级学校成为音乐活动的主要场所，音乐也更加积极地走进了俄罗斯社会的日常生活，并且成为俄罗斯人的普遍爱好。钢琴、小提琴、吉他、长笛等西方乐器进入俄罗斯文化人的家庭，成为他们家庭娱乐的乐器。在家庭音乐会上，人们在钢琴、小提琴和吉他等乐器的伴奏下演唱俄罗斯民歌、浪漫曲以及其他的抒情歌曲。

浪漫曲在19世纪初得到更加广泛的普及。浪漫曲的发展和普及与19世纪初俄罗斯诗歌的繁荣和艺术中的浪漫主义倾向增强有关。浪漫曲形式简单，充满抒情，符合那个时代的人们的浪漫主义情绪，能体现人的各种感受，所以成为许多作曲家喜欢的音乐体裁。A.阿里亚比耶夫、A.瓦尔拉莫夫、A.古利廖夫等作曲家谱写了不少浪漫曲。其中，阿里亚比耶夫创作的《夜莺》（1826）、《冬天的道路》（1832）、《我曾经爱过您》（1834）等浪漫曲流传至今并且是许多当代歌唱家的保留曲目。

19世纪，歌曲、歌剧音乐、交响乐、芭蕾舞音乐以及其他形式的音乐作品在俄罗斯已经广泛流行开来，呈现出音乐发展的多样化局面。

19世纪俄罗斯音乐文化迅速发展有两个明显的标志。一个是俄罗斯浪漫主义音乐日臻成熟；另一个是俄罗斯民族音乐学派形成。19世纪俄罗斯作曲家继承自己民族音乐的传统，用浪漫主义方法创作了许多不同体裁的音乐精品。这些音乐作品有的转向自己国家和民族的历史，挖掘俄罗斯文化的根源，使音乐具有一种深沉的历史积淀感；有的表现俄罗斯的现实生活、人民的理想、情操和精神追求，赋予音乐一种鲜明的现实感；还有的音乐憧憬自己民族文化的前景和未来，具有超越时代的精神气息。总之，19世纪俄罗斯音乐已经标志着俄罗斯音乐学派的形成，并且把俄罗斯音乐推向世界。

作曲家M.格林卡的出现给俄罗斯音乐发展带来了重要的转折，他开启了俄罗斯古典音乐时代。M.格林卡（1804-1857，图4-3）是俄罗斯古典音乐的奠基人，也是俄罗斯民族歌剧音乐的创始人。俄罗斯音乐评论界把格林卡与普希金相提并论，认为格林卡在俄罗斯音乐上起的作用就如同普希金在俄罗斯文学上所起的作用。格林卡把俄罗斯民间音乐特征与西欧作曲家的传统有机地结合起来，他的音乐创作确定了俄罗斯古典音乐发展的方向。格林卡的歌剧《伊凡·苏萨宁》和《鲁斯兰与柳德米拉》不仅宣告了俄罗斯歌剧音乐的诞生，而且把俄罗斯歌剧音乐的水平提到西欧歌剧音乐的高度。此外，A.达尔戈梅日斯基（1813-1869）的音乐创作在19世纪上半叶俄罗斯音乐史中也占有重要的地位。他谱写的歌剧《女水妖》（1856）、《石客》（1866-1869）（后来由H.里姆斯基-柯萨科夫和Ц.居伊于1872年完成）继承格林卡的传统，揭示人物的内心世界，赋予歌剧音乐一种社会批判力量。

图4-3　M.格林卡（1804-1857）

格林卡和达尔戈梅日斯基对俄罗斯音乐的另一个贡献，是把浪漫曲完善成为一种经典的音乐形式。他俩谱写的浪漫曲把诗人的思想、作曲家的技巧、音乐的表现力浓缩在一起，变成一种"袖珍"的音乐精品。格林卡的《别诱惑我》（1825）、《北方的星》

（1839）、《我记得那美妙的瞬间》（1840）、《表白》（1840）、《旅途之歌》（1840）、《我是否听到你的声音》（1848），达尔戈梅日斯基的《我已十六岁了》（1835）、《我很忧伤》（1845）、《老军士》（1858）等浪漫曲确定了俄罗斯浪漫曲日后的发展方向。

19世纪50-60年代，俄罗斯社会思想的高涨给俄罗斯音乐生活注入了新的活力，俄罗斯音乐在作曲、演奏、音乐教育和评论等方面都有较大的进展。A.鲁宾斯坦和H.鲁宾斯坦（1829-1894；1835-1881，图4-4）兄弟在这个时期的音乐活动引人注目。A.鲁宾斯坦创建的俄罗斯音乐协会是19世纪下半叶俄罗斯音乐文化的中心，旨在"让广大的听众听懂优美的音乐"。为了培养音乐人才，他

图4-4　A.鲁宾斯坦和H.鲁宾斯坦（1829-1894；1835-1881）

1862年创办了彼得堡音乐学院并担任院长。1866年，H.鲁宾斯坦在莫斯科组建了莫斯科音乐学院并亲任院长。这两所音乐学院的成立是19世纪俄罗斯音乐生活中的大事，为俄罗斯培养了大量的音乐人才，鲁宾斯坦兄弟为俄罗斯民族音乐和音乐教育的发展做出不可磨灭的贡献。

19世纪下半叶，以M.巴拉基烈夫为首的"强力集团"[①]（**19世纪50年代末-70年代，图4-5**）音乐家们的创作活动在俄罗斯音乐文化生活中占有十分重要的地位。"强力集团"音乐家们继承格林卡的俄罗斯民族音乐传统，接受现实主义的美学思想，坚持俄罗斯音乐发

图4-5　"强力集团"音乐家（19世纪50年代末-70年代）

展的民族化道路，他们以创作通俗易懂的音乐作品为宗旨，力求用音乐表现现实生活，真实、鲜明地再现生活。"强力集团"音乐家注重俄罗斯历史、人民的生活和民风民俗，强调音乐创作与俄罗斯民歌的联系，创作出一大批传世的音乐杰作[②]，为俄罗斯音乐的发展做出重大的贡献。

19世纪，音乐家П.柴可夫斯基（1840-1893，图4-6）走的是一条独立的音乐创作道路，但是，他的音乐创作在许多方面与"强力集团"作曲家们的创作相互衔接甚至互补。

П.柴可夫斯基是19世纪俄罗斯音乐史上的一个独一无二的人物。这位才华横溢、技艺超群的音乐家为世人留下了大量的音乐作品，极大地丰富了俄罗斯和世界音乐的宝库。

① "强力集团"的成员有M.巴拉基烈夫、M.穆索尔斯基、A.鲍罗丁、H.里姆斯基-柯萨科夫和Ц.居伊。音乐艺术评论家В.斯塔索夫对"强力集团"的音乐美学思想和原则的形成产生很大的影响。

② 如，巴拉基烈夫的《西班牙进行曲主题序曲》（1857）、《三部俄罗斯民歌主题序曲》（1858）、《塔马拉》序曲（1867-1882）和钢琴幻想曲《伊兹拉梅》（1869），M.穆索尔斯基的歌剧《鲍利斯·戈都诺夫》（1871）、《霍万斯基之乱》（1872-1880），A.鲍罗丁的交响音画《在中亚细亚草原》（1880）、歌剧《伊戈尔王》（1869-1887），H.里姆斯基-柯萨科夫的交响音画《萨特阔》（1867）、交响组曲《安塔尔》（1868）、歌剧《普斯科夫姑娘》（1873）、《沙皇的新娘》（1899）、《白雪公主》（1881）、《金公鸡》（1907），交响乐《舍赫拉查德》（1888）、《西班牙随想曲》（1897），等等。

他的音乐创作涵盖了交响乐、歌剧音乐、芭蕾舞剧音乐等音乐体裁。他一共创作了10部歌剧①。除了歌剧外，柴可夫斯基在1866至1893年间谱写了第一、二、三、四、五、六交响曲和标题交响乐《曼费雷德》（1885）以及一系列的交响组曲。柴可夫斯基还是新型芭蕾舞音乐的奠基人。他的芭蕾舞音乐《天鹅湖》（1875-1876）、《睡美人》（1888-1889）、《胡桃夹子》（1891-1892）为俄罗斯芭蕾舞音乐创作提供了范例，成为俄罗斯乃至世界芭蕾舞音乐的经典。

图4-6　П. 柴可夫斯基雕像纪念碑（1840-1893）

19世纪下半叶，以鲍罗丁为代表的英雄史诗体裁②和以柴可夫斯基为代表的抒情-浪漫主义体裁的俄罗斯交响乐③创作达到了空前的繁荣。

在19-20世纪之交，以H. 里姆斯基-柯萨科夫为代表的"纯交响乐"创作队伍进一步壮大。A. 格拉祖诺夫、C. 塔涅耶夫、A. 里亚多夫、A. 阿连斯基等作曲家也继承19世纪格林卡和柴可夫斯基的交响乐传统，创作了一些优秀的器乐作品，如，里姆斯基-柯萨科夫的《金公鸡》（1907），A. 里亚多夫的《魔湖》（1909）、《供乐队演奏的8首俄罗斯民歌》（1906），格拉祖诺夫的8部交响乐（1881-1906）等。И. 斯特拉文斯基、**С. 拉赫玛尼诺夫（1873-1943，图4-7）**、A. 斯克里亚宾这三位作曲家在俄罗斯民族音乐传统的土壤上孕育出新的音乐思维，把新的创作思维、新的音乐技巧和方法带入俄罗斯音乐中。他们是世纪之交的三位最有代表性的俄罗斯作曲家，对俄罗斯音乐和世界音乐的发展都起到一定的影响。

图4-7　С. 拉赫玛尼诺夫（1873-1943）

20世纪初，在俄罗斯音乐里出现了一些明显的变化。"别里亚耶夫小组"（1885年成立）成员自诩是"强力集团"的继承人，把"强力集团"的创作原则和审美原则加以理论化和经院化。1901-1914年间，"别里亚耶夫小组"的音乐家们在彼得堡经常举办"现代音乐晚会"，演奏现代西方作曲家和俄罗斯作曲家的音乐作品，推出一批有才华的音乐家，С. 普罗科菲耶夫、H. 米亚斯科夫斯基等音乐家就是在这些晚会上崭露头角的。

这个时期，一些作曲家开始对现代题材、体裁和音乐语言进行探索，促成各种音乐流派的产生和音乐生活的多元化。先锋派音乐家④反叛音乐艺术的一些经典形式，他们的探索打破19世纪俄罗斯音乐的传统和平衡，把作曲家斯克里亚宾的音乐创作视为自己效仿的榜样，谱写了一些在音乐语汇、和弦、音响等方面独出心裁的作品。

20年代还涌现出B. 谢尔巴乔夫、Ю. 沙波林、B. 谢巴林、Д.卡巴列夫斯基、Л.克尼佩尔、А. 波罗文金、Г. 波波夫等新一代音乐家。他们大胆创新，敢于使用新的音乐表现手段，给苏维埃时期的俄罗斯音乐注入新的血液和活力。然而，在当时的极"左"政策和社

① 《铁匠瓦库拉》（1874）、《叶甫盖尼·奥涅金》（1877-1878）、《奥尔良少女》（1878-1879）、《马捷帕》（1881-1883）、《黑桃皇后》（1890）、《约兰塔》（1891）等。
② 鲍罗丁的《第二交响乐》（勇士交响乐）。
③ 柴可夫斯基的第一至第六交响曲。
④ 代表人物有A. 阿夫拉莫夫、И. 维什涅格拉茨基、A. 鲁力耶、A. 莫索罗夫、H. 奥普霍夫、H. 罗斯拉维茨、H. 斯洛尼姆斯基、A. 切列普宁和H. 西林格尔，等等。

会氛围下，有一些优秀的音乐家、作曲家、歌唱家、演奏家离开了俄罗斯①，对那个时期的音乐艺术发展有一定的影响。庆幸的是，当时的"现代音乐协会"（1924）把A.亚历山大罗夫、Б.阿萨菲耶夫、Н.米亚斯科夫斯基、Д.肖斯塔科维奇、В.谢尔巴乔夫等作曲家团结在自己周围，利用《现代音乐》（1924-1929）杂志宣传俄罗斯当代作曲家的音乐创作并且普及国外新的音乐作品，在一定程度上抵消了极"左"的"俄罗斯无产阶级音乐家协会"的影响和作用。

1932年4月23日，联共中央做出了"关于改革文学艺术团体"的决议，之后，统一的"苏维埃作曲家协会"（后来改为"苏联作曲家协会"）代替众多的音乐组织。

普罗科菲耶夫、肖斯塔科维奇、米亚斯科夫斯基等一批作曲家在20-30年代的音乐创作成绩斐然，写出了一些优秀的音乐作品。如，普罗科菲耶夫的歌剧《对三个橘子的爱》（1921）、《火红的天使》（1927）、《赌徒》（1929），芭蕾舞音乐《罗密欧与朱丽叶》（1938），肖斯塔科维奇的歌剧《鼻子》（1930）、《姆钦斯克县的麦克白夫人》（1930），格里埃尔的芭蕾舞音乐《红罂粟》（1927），肖斯塔科维奇的芭蕾舞音乐《金色世纪》（1930）、《清凉的小溪》（1935），阿萨菲耶夫的芭蕾舞音乐《泪泉》（1934），等等。

卫国战争期间以及随后的几年，音乐作品从交响乐、歌剧、室内乐到歌曲等音乐体裁和形式都要为抗击德国法西斯、保卫苏维埃国家服务，要歌颂苏联军民在反法西斯的斗争中表现出来的不怕困难、不怕流血、不怕牺牲、勇敢坚毅的英雄主义、爱国主义精神。作曲家们创作了许多充满爱国主义的音乐作品。其中最有代表性的交响乐是肖斯塔科维奇的《第七交响曲》（1941，又名《列宁格勒交响曲》），A.哈恰图良的芭蕾舞音乐《加扬涅》（1942），卡巴列夫斯基的歌剧《塔拉斯一家》（1950）、组曲《人民的复仇者》、康塔塔《伟大的祖国》，还有一大批脍炙人口的战争题材歌曲。如《神圣的战争》《海港之夜》《在窑洞里》，等等。

50年代中期，苏联的社会生活开始"解冻"。有些音乐家打破一些旧的框框和陈规，大胆地探索音乐创作的新方法。肖斯塔科维奇、卡巴列夫斯基、哈恰图良等老作曲家继续辛勤地创作。Г.斯维里多夫、Э.杰尼索夫、Р.谢德林、A.施尼特凯等中青年作曲家崭露头角并且后来活跃在70-90年代的苏联音乐创作中。新老两代作曲家创作了不少交响乐、芭蕾舞音乐、歌剧音乐和歌曲。此外，他们为电影、电视和戏剧谱写了音乐，深受广大人民的欢迎。

50-60年代，苏联加强与国外尤其与西欧国家的联系和交往。西欧国家的一些音乐团体和音乐家应邀到苏联各地进行演出。与此同时，苏联也把自己的一些音乐团体和音乐家派到国外巡演。这种联系和交往打开了俄罗斯音乐家的视野，让他们有机会接触更多的新理念、新技巧和新方法，学习借鉴外国音乐创作的经验，尤其是欧洲先锋派音乐的经验，以新的思维认识和评价俄罗斯的音乐文化遗产，以新的视角看待俄罗斯音乐的传统。在这种总体氛围下，苏联先锋派音乐在60年代曾经热闹一时，其代表人物是A.沃尔孔斯基、Н.卡列特尼科夫、A.施尼特凯、Э.杰尼索夫和С.古拜杜琳娜等人。先锋派音乐家注重音乐音响的准确和内涵，他们的音乐作品表现出对社会哲学伦理问题的兴趣。但是，由于苏维埃官方的文化"封冻"，先锋派音乐只是昙花一现，很快就销声匿迹了。

① 作曲家拉赫玛尼诺夫、歌唱家夏里亚宾、钢琴家梅特涅尔在十月革命后相继离开俄罗斯，普罗科菲耶夫也是常年在俄罗斯境外。

60–80年代，俄罗斯作曲家们不断推出一些比较有影响的音乐作品[①]。1985年以后，音乐家们加强了音乐探索的深度和广度，恢复了现代派音乐的创作，俄罗斯音乐重新开始多元化的发展。А.施尼特凯、С.古拜杜琳娜、Э.杰尼索夫、Г.斯维里多夫、Р.谢德林、С.斯罗尼姆斯基、А.艾什帕伊、А.彼得罗夫、Н.西杰里尼科夫、Б.柴可夫斯基、Э.阿尔杰米耶夫、Р.列杰涅夫等一大批作曲家在音乐处理、表现手段和音乐语言阐释等方面学习、借鉴其他音乐流派的艺术，在内容的深度、形式的多样、思维的成熟性和时空的多维性等方面进行探索，创作出一些优秀的作品。像Н.西杰里尼科夫的歌剧《逃亡》（1987）、А.施尼特凯的歌剧《与白痴一起的日子》（1991）和芭蕾舞音乐《彼尔·金特》（1986）、Р.谢德林的歌剧《洛丽塔》（1992）、Г.斯维里多夫的电影音乐《沙皇鲍利斯》（1994）、С.斯罗尼姆斯基的歌剧《哈姆雷特》（1990–1991）、Э.杰尼索夫的清唱剧《基督的生与死》（1992）以及Б.季先科、Б.柴可夫斯基、А.基尔杰良、В.加伏里林、Э.阿尔杰米耶夫等人的交响乐和室内乐作品。

20世纪，俄罗斯不但产生了肖斯塔科维奇、普罗科菲耶夫、卡恰图良等一批杰出的作曲大师，而且还向世界推出许多歌唱家和演奏家。20世纪俄罗斯音乐的传播和普及与他们的功绩分不开。其中，男低音歌唱家Ф.夏里亚宾、男高音歌唱家Л.索宾诺夫、戏剧男高音歌唱家И.叶尔绍夫、抒情男高音歌唱家И.科兹洛夫斯基、С.列缅舍夫、Е.涅斯捷连科、抒情女高音歌唱家А.涅日丹诺娃、戏剧女高音歌唱家Г.维什涅夫斯卡娅、Е.奥博拉卓娃、小提琴家**Д.奥伊斯特拉赫（1908–1974，图4-8）**、Л.科甘、钢琴家**С.里赫特（1915–1996，图4-9）**、Э.基列里斯、大提琴家С.克奴舍维茨基、**М.罗斯特罗波维奇（1927–2007，图4-10）**、指挥家Е.穆拉文斯基、Г.罗日杰斯特文斯基、

图4-8　小提琴家Д.奥伊斯特拉赫（1908–1974）

图4-9　钢琴家С.里赫特（1915–1996）

图4-10　大提琴家М.罗斯特罗波维奇（1927–2007）

① 如，Р.谢德林的芭蕾舞音乐《驼背小马》（1960）、《安娜·卡列尼娜》（1972）、《海鸥》（1980）、《带叭狗的女人》（1985）、歌剧《死魂灵》（1977），Г.斯维里多夫的康塔塔《库尔斯克之歌》（1964）、组曲《时间啊，前进》（1965）、音乐插画《暴风雪》（1974）、Ю.布茨科的歌剧《白夜》（1973）、Н.西杰里尼科夫的康塔塔《生死抒情歌》（1981）、С.斯罗尼姆斯基的芭蕾舞音乐《伊卡罗斯》（1965–1970）、А.艾什帕伊的芭蕾舞音乐《安卡拉河》（1976）以及Г.波波夫、А.卡拉曼诺夫、Б.季先科等作曲家创作的交响乐作品。

Е.斯维特兰诺夫、Б.吉佳列夫等人不但在俄罗斯家喻户晓，而且享誉世界。

20世纪俄罗斯的作曲家、歌唱家、演奏家用自己的音乐艺术谱写了20世纪俄罗斯音乐的发展历史，并为俄罗斯音乐在21世纪的继续发展奠定了基础。

第二节 歌曲①

俄罗斯是个盛产民歌的国家，民歌在俄罗斯是一种古老的音乐体裁。各种题材和内容的俄罗斯民歌从古流传至今，成为俄罗斯音乐的宝贵遗产②。

17世纪以前，在民间广为传唱的主要是俄罗斯民歌。俄罗斯民歌的种类较多，有轮圈舞歌曲、历史歌曲、婚礼歌曲、葬礼歌曲、士兵歌曲、马车夫歌曲、纤夫歌曲、茨冈歌曲，甚至强盗歌曲，等等。大多数俄罗斯民歌的旋律优美，婉转如歌③。但在俄罗斯贵族们的眼中，俄罗斯民歌是"农民歌曲"，无法登上大雅之堂，只不过是一种消遣而已，所以很少能在贵族阶层人士中间传唱。

17世纪，在作曲家Н.季列茨基④的音乐创作活动影响下，渐渐形成了俄罗斯的多声部音乐创作。季列茨基的学生В.季托夫⑤娴熟地掌握了多声部合唱作曲技巧，一生创作了近200部合唱曲，为后来的作曲家们的合唱歌曲创作提供了经验。

俄罗斯民歌是音乐创作的一个永不枯竭的源泉，为作曲家的歌曲创作提供了旋律和素材。18-19世纪，Ф.杜比扬斯基、О.科兹洛夫斯基、А.阿里亚彼耶夫、А.瓦尔拉莫夫、Д.鲍尔特尼扬斯基、А.古利廖夫等作曲家基于俄罗斯民歌谱写出许多脍炙人口的歌曲、浪漫曲和合唱曲，开启了创作歌曲的新时代。

浪漫曲这种音乐体裁是一种独特的心灵独白，善于描绘大自然和人们的日常生活，表达人物细腻的思想感情。所以，18世纪的许多作曲家都喜欢谱写浪漫曲。Ф.杜比扬斯基（1760-1796）是当时最有名的浪漫曲作曲家之一。他英年早逝⑥，所以一生只写了《小鸽子》（1793）等6首浪漫曲。他的这几首浪漫曲旋律优美动人，音调纯朴抒情，感情十分真挚，代表当时浪漫曲创作的高峰。

О.科兹洛夫斯基（1757-1831）是另一位俄罗斯浪漫曲作曲家。他对音乐的旋律和音调有着特殊的敏感，用俄罗斯诗人А.苏马罗科夫、М.波波夫和Г.杰尔查文的诗句谱写了《亲爱的，你昨天晚上坐在这里》《飞向我的爱人吧》《残酷的命运》等浪漫曲。

А.阿里亚彼耶夫（1787-1851）是最早为诗人普希金的诗作谱写浪漫曲的俄罗斯作曲家之一。他把普希金的《冬天的道路》（1832）、《我曾经爱过您》（1834）、《假如生活欺骗了你》⑦等诗作谱成浪漫曲。此外，他还写了《夜莺》《晚钟》《小酒馆》《农舍》《格鲁吉亚之歌》《高加索歌手》《高加索俘虏》⑧等浪漫曲和歌曲。其中，最有名的一首浪漫曲《夜莺》（1826，图4-11）流传至今并成为许多花腔女高音歌唱家⑨的演唱保留曲目。

① 17世纪前，俄罗斯的宗教歌曲占有很大的成分，本书只介绍俄罗斯世俗歌曲的发展。
② 俄罗斯民歌还走出国界，传播到世界各地，被世界许多国家的人们传唱。
③ 18世纪，俄罗斯民歌并不为欧洲所熟悉。有一次，意大利作曲家兼指挥家萨尔蒂（1729-1802）在涅瓦河上听到船工们的歌声。他被船工们演唱的美妙歌声深深地感动了。他不相信这些不懂歌谱的船工能唱出如此动听的多声部歌曲。但原来歌声的确出自俄罗斯的普通船工之口。从那时起，他对俄罗斯民歌开始刮目相看。
④ Н.季列茨基（约1630-1680）是俄罗斯和乌克兰的音乐理论家和作曲家。他的著作《乐理》（1675）制定了4声部合唱的理论基础，对俄罗斯的音乐文化发展起到很大的影响。
⑤ В.季托夫（1650-1710/1715），是俄罗斯最早从事歌曲创作的作曲家之一。
⑥ 他不幸淹死在涅瓦河内，终年36岁。
⑦ 创作年代不详。
⑧ 这几首歌曲的创作年代不详。
⑨ 俄罗斯的著名女歌唱家涅日丹诺娃、巴尔索娃、潘托菲里-涅切茨卡娅都曾演唱过《夜莺》。《夜莺》也是我国的花腔女高音歌唱家周小燕、迪里拜尔等人的演唱保留节目。

浪漫曲也是作曲家A.瓦尔拉莫夫（1801-1848）音乐创作的重要成就之一。他创作的浪漫曲和歌曲内容丰富、曲调优美、感情真挚自然、旋律辽阔，很像长调歌曲。他谱写的《红色萨拉范》（1819）、《帆》（1848）、《请不要在黎明时分叫醒她》（1832）、《夜莺，请你不要歌唱》（1832）等歌曲流传至今。其中，歌曲《帆》最为著名。

《帆》（1848，图4-12）的歌词是19世纪著名的俄罗斯诗人Ю.莱蒙托夫的诗作。诗人面对大海思绪万千，把自己比作在茫茫大海航行的一叶孤舟。他内心中充满痛苦、孤独和对自由的渴望。同时，他具有一种献身于斗争的精神，随时准备去迎接任何风暴的考验。瓦尔拉莫夫的这首歌是F调，节奏为3/4拍，旋律准确地表达了原诗的思想情绪和主人公的心境。

作曲家鲍尔特尼扬斯基[①]的歌剧《苍鹰》（1786）、《父子情敌》（1787）中的几首浪漫曲，A.古利廖夫[②]的《小铃铛》《田野上不止一条小路》《亲爱的母亲》也是18世纪几首著名的俄罗斯浪漫曲。浪漫曲《小铃铛》富有诗意，充满真挚的感情：在一片辽阔无垠的原野上，有一条道路通向远方。马车夫唱着忧郁的歌曲，伴奏的是单调而枯燥的铃铛声。这首歌曲以华尔兹的节奏谱成，开始的旋律平稳深沉，在结尾感情达到了高潮。后来，这首歌已变成一首著名的俄罗斯民歌。

19世纪，俄罗斯浪漫曲的创作得到进一步发展。格林卡总结了前辈和同时代作曲家的音乐创作成果，将俄罗斯浪漫曲的创作带到一个新高度。

浪漫曲是作曲家格林卡的音乐创作的重要组成部分。格林卡以同时代诗人A.普希金[③]、A.杰里维格、B.茹科夫斯基、E.巴拉丁斯基的诗作为词谱写的浪漫曲内容丰富、形式朴实、旋律优美、感情真挚。其中，《云雀》（1840）、《北方的星》（1839）、《旅途之歌》（1840）、《致凯恩》（1838-1840）等最为有名。《云雀》是一首旋律流畅、充满淡淡忧伤的浪漫曲。《旅途之歌》充满生活的激情，唱出主人公内心的焦急、心灵的颤抖和对幽会的渴望。《致凯恩》是俄罗斯浪漫曲中的一颗珍珠。《致凯恩》（1838-1840，图4-13）把诗人普希金的诗才与作曲家格林卡的音乐才华完美地结合起来。浪漫曲的三部分与诗歌的抒情主人公生活的三个重要时期——初次相识、别离岁月和外省重逢完全吻合。这首浪漫曲的旋律委婉，充满柔情，结尾乐句表达出抒情主人公对新生活的憧憬和未来创作的激情。

歌曲和浪漫曲在"强力集团"作曲家的音乐创作中也占有一席地位。在"强力集团"

图4-11 A.阿里亚彼耶夫：《夜莺》（1826）

图4-12 A.瓦尔拉莫夫：《帆》（1848）

[①] Д.鲍尔特尼扬斯基是18世纪的一位才华横溢的俄罗斯音乐家。合唱音乐是他的主要创作领域，因此他被誉为多声部无伴奏合唱大师。鲍尔特尼扬斯基创作了35部四声部合唱曲和10部两声部合唱曲，留下了丰富的合唱音乐遗产。他的合唱曲雄伟、豪迈、华丽、抒情，音调和谐，节奏有力。

[②] A.古利廖夫（1803-1858）是位农奴音乐家。他主要谱写浪漫曲和歌曲，共计有66首。他的浪漫曲以热情、真诚、抒情著称。

[③] 1828-1842年，格林卡以普希金的诗作共谱写了10首浪漫曲。

图 4-13　M. 格林卡：《致凯恩》
（1838-1840）

作曲家当中，M. 穆索尔斯基的歌曲创作硕果累累，他共谱写了近80首歌曲。他的《乡村之歌》（1857）、《老头之歌》（1863）、《睡吧，去睡吧，农民的儿子》（1865）、《唱给叶廖姆什卡的摇篮曲》（1868）、《孤儿》（1868）、《被遗忘的人》（1874）等歌曲描绘普通俄罗斯人的生活，唱出他们的痛苦和欢乐。穆索尔斯基以歌德的诗作谱写的《跳蚤之歌》（1879）成为一首世界名曲，是世界的许多歌唱家在音乐会上演唱的曲目。作曲家A. 鲍罗丁也谱写了《女友们，请听我唱歌吧！》（1853-1855）、《朝霞，你干嘛早早升起？》（1852-1855）、《美丽的花园》（1887）等16首浪漫曲。H. 里姆斯基-柯萨科夫对俄罗斯民歌十分感兴趣，表现诙谐的民歌更让他如痴如醉。他收集并编写了《俄罗斯民歌100首》，还把纤夫歌曲《船夫曲》改为交响乐队的演奏曲。M. 巴拉基烈夫一生共创作了40多首歌曲和浪漫曲，数量在"强力集团"作曲家中仅次于穆索尔斯基。他的浪漫曲《西班牙之歌》（1855），歌曲《谷粒》（1855）、《摇篮曲》（1858-1865）、《梦》（1903）、《朝霞》（1909）、《悬崖》（1909）等为"强力集团"的歌曲创作增添了新的内容和色彩。

　　作曲家П. 柴可夫斯基的歌曲创作成就也十分显著。他谱写了《我的天才，我的天使，我的朋友》（1860）、《珍妮儿之歌》（1860-1861）、《请把我带到喧闹的远方》（1873）、《春天蔚蓝色的眼睛》（1873）等十几首浪漫曲，还改编了50首俄罗斯民歌。此外，柴可夫斯基还写了16首儿歌（1881-1883），这在19世纪的俄罗斯作曲家中比较罕见。

　　在音乐艺术的诸多形式中，歌曲能对重大的社会事件和历史变革做出及时的反应，是一种迅速反映社会生活的手段。因此，歌曲在20世纪的俄罗斯成为一种十分活跃的艺术体裁。

　　1905年俄国革命、第一次世界大战，尤其是十月革命和国内战争，激发了俄罗斯作曲家们的创作思维，他们谱写出大量的歌曲，尤其是群众歌曲，对一些历史事件做出反映和回应。如，B. 别雷的《全世界无产者联合起来！》（1905）、佚名的《小苹果》（1916）、《我们勇敢去作战》（1919）、П. 祖巴科夫的《我们的火车头》（1922）、П. 阿库连科改编的《我们是红色战士》（20年代）、佚名的《青年近卫军》（1922）、A. 达维坚科的《布琼尼骑兵队》（1925）、Б. 舍赫杰尔的《钢铁后备军》（1926）等。在这些歌曲中，有的是新创作的，像《全世界无产者联合起来！》《布琼尼骑兵队》，词曲作家用革命的诗句和高昂的旋律歌颂革命斗争和宣扬英雄主义精神；而有的歌曲属于"旧瓶装新酒"，像《我们的火车头》《我们勇敢去作战》《青年近卫军》。这些歌曲的旋律原来就有，只是填上新词，表现苏维埃人的斗争热情、对生活的信心和对美好未来向往。

　　20年代，反映国内战争和歌颂英雄的进行曲居多。这些歌曲的旋律雄壮，节奏铿锵①，起到了鼓舞人的作用。像歌曲《跨过高山，越过平原》（1915）、《送行》（1918）、《我们是红色战士》（20年代）、《英雄恰巴耶夫走遍乌拉尔山》（1919）等。此外，还有一些歌唱劳动、生活和爱情的抒情歌曲，像E.克鲁齐宁的《砖厂之歌》（1924）、《第3号矿井》（20世纪20年代）。在这个时期的歌曲创作中，有的作曲家受极"左"思想的影响，过分强调革命和斗争，忽视了19世纪俄罗斯歌曲创作的传统，因此有些歌曲的旋律铿锵有余，

① 也有的歌曲例外，如《远在小河对岸》（1924）的曲调就比较悲婉，歌唱一个勇敢作战、为国捐躯的共青团员战士。

美感不足。

30年代，歌曲在苏联的社会文化生活中起着很大的作用，歌曲创作得到了蓬勃的发展，涌现出一大批歌颂祖国、赞美时代的进行曲和表现生活、劳动、爱情的抒情歌曲。如，М.科瓦尔和А.达维坚科的《英雄赞》（1930）、И.杜纳耶夫斯基的《祖国进行曲》（1936）、К.里斯托夫的《敞篷马车之歌》（1937）、Л.克尼贝尔的《田野啊，田野》（又名《草原骑兵歌》，1934）、М.布朗杰尔的《喀秋莎》（1938）、П.阿尔曼德的《城头上升起了乌云》（1938）、В.扎哈罗夫的《小路》（1937）、《有谁知道他呢？》（1939）、И.彼得堡斯基的《兰头巾》（1940），等等。

作曲家 *И.杜纳耶夫斯基（1900-1955）* 的歌曲创作在30年代成就尤为显著。杜纳耶夫斯基出生在乌克兰波尔塔瓦州的洛赫维察的一个犹太裔的银行职员家庭。他8岁开始学习小提琴，10岁进入哈尔科夫音乐学校学习。以金质奖章毕业后，他考入哈尔科夫音乐学院继续深造，同时兼任乐队的小提琴手。1920年，他担任哈尔科夫俄罗斯剧院的作曲兼指挥。1924年，杜纳耶夫斯基来到莫斯科，先后在艾尔米塔什剧院、讽刺剧院、莫斯科国立歌舞剧院工作。1929年，杜纳耶夫斯基去列宁格勒音乐厅任作曲和首席指挥，在那里认识了歌唱家乌焦索夫，从此他俩开始了长期的合作。

杜纳耶夫斯基在自己的音乐生涯中做了两件大事。一是开创了电影的喜剧音乐体裁，让音乐变成影片剧情的一个主要元素。他为《格兰特船长的孩子们》《快乐的人们》《大马戏团》《伏尔加-伏尔加》《库班哥萨克》和《光明之路》等影片谱写了音乐；二是率先在苏联写爵士乐，让爵士乐流行俄罗斯大地。

杜纳耶夫斯基的创作信条是："用严肃手法创作'轻快的'作品。"在这种思想指导下，他创作了大量的群众歌曲、抒情歌曲和电影插曲①。杜纳耶夫斯基创作的歌曲旋律优美动听，充满欢乐，具有一种健康、向上的力量。他一生共谱写了100多首歌曲，这些歌曲获得人们普遍的认可和赞扬，广为传唱并成为20世纪俄罗斯音乐的宝贵财产。

《快乐的风》（1936，图4-14）是杜纳耶夫斯基为影片《格兰特船长的孩子们》写的一首插曲。这首歌欢快流畅、节奏鲜明，是歌颂勇敢、坚强的一首颂歌，表现苏维埃人敢于斗争、敢于胜利的豪迈气派，标志着作曲家杜纳耶夫斯基创作的一个新阶段。这首歌的副歌点明了整首歌的主题：

谁永远为胜利进行斗争，
就让他和我们一起歌唱。

《祖国进行曲》（1936，图4-15）是杜纳耶夫斯基与词作者诗人列别杰夫-库马奇联袂为影片《大马戏团》（1936）创作的电影插曲。这是一首进行曲②，有领唱和合唱，节奏铿锵有力，适合于大众传唱。

图4-14　И.杜纳耶夫斯基：《快乐的风》（1936）

① 如，歌曲《快乐的人们》（1934）、《卡霍夫卡之歌》（1935）、《祖国进行曲》（1936）、《快乐的风》（1936）、《热情者进行曲》（1940）、《我的莫斯科》（1943）、《我从柏林出发》（1943）、《旅途之歌》（1948）、《红莓花儿开》（1949）、《学校圆舞曲》（1951）、《你不要忘》（1954），等等。杜纳耶夫斯基谱写的《我的莫斯科》迄今一直是莫斯科市歌。他的歌曲《红莓花儿开》传到世界许多国家，成为俄罗斯的一张文化名片。
② 这首歌为G调，4/4节拍，歌曲旋律为三段式。

图 4-15　И. 杜纳耶夫斯基：《祖国进行曲》
（1936）

我们祖国多么辽阔广大，
它有无数田野和森林，
我们没有见过别的国家，
可以这样自由呼吸。

这首歌唱出苏维埃人对祖国的热爱、自豪和骄傲，代表着杜纳耶夫斯基的歌曲创作的最高成就。

《祖国进行曲》成为苏维埃时代的一首家喻户晓的歌曲，它在很长时期内一直是莫斯科广播电台的呼号，还一度成为苏联的代国歌，产生了世界性的影响。

杜纳耶夫斯基是20世纪俄罗斯歌曲创作的大师，为后来的В.索洛维约夫-谢多伊，А.巴赫慕托娃等作曲家做出了榜样。

作曲家М.布朗杰尔（1903-1990）在30年代的歌曲创作也成就斐然。他谱写了《游击队员热烈兹涅克》（1932）、《肖尔斯之歌》（1936）、《青春》（1937）、《在美丽祖国的宽阔大地上》（1938）和《喀秋莎》（1938）等歌曲。

《喀秋莎》[①]是布朗杰尔以诗人М.伊萨科夫斯基的诗作为歌词谱写的同名歌曲。这是一首保卫祖国题材的歌曲，但没有直接歌唱守卫祖国的边防战士，而唱出一位忠诚等待他的俄罗斯姑娘。歌声中没有姑娘等待心上人的忧愁和离别的痛苦，而只能听出边防战士保卫祖国的责任感和少女对他忠贞不渝的爱情，表现出苏维埃青年男女的爱国主义精神。这首歌极具叙事性，旋律自然流畅。1939年，22岁的女歌手В.巴季谢娃在莫斯科工会圆柱大厅首次演唱获得了巨大成功。之后，歌曲《喀秋莎》便传遍整个苏联大地，成了一首民歌传唱至今。

在莫斯科新圣母公墓里，布朗杰尔的墓碑上刻着《喀秋莎》曲谱的第一个乐句。可见这首歌在作曲家创作中的地位以及在俄罗斯的知名度。

30年代，比较著名的群众歌曲还有Л.克尼贝尔作曲的《田野啊，田野》（又名《草原骑兵歌》，1934）

田野呀，田野呀，
辽阔田野一望无边！
英雄们骑马飞过草原，
哎嘿，红军战士飞奔向前。

这首歌一共有9段歌词，合唱演唱模仿骑兵由远到近，然后再由近到远，唱出红军战士的热情豪迈以及与敌作战必胜的信心。这首歌诞生后传遍整个苏联，也成为世界许多合唱团的保留曲目之一。英国著名指挥家Л.斯托科夫斯基认为这是"20世纪一首最美的歌曲"。

[①] 这首歌为降A调，2/4节拍。歌词是："正当梨花开遍了天涯，河上飘着柔曼的轻纱；喀秋莎站在峻峭的岸上，歌声好像明媚的春光。姑娘唱着美妙的歌曲，她在歌唱草原的雄鹰，她在歌唱心爱的人儿，她还藏着爱人的书信。啊，这歌声，姑娘的歌声，跟着明媚的太阳飞去吧！去向远方边疆的战士，把喀秋莎问候转达。驻守边疆年轻的战士，心中怀念远方的姑娘；勇敢战斗，保卫祖国，喀秋莎爱情永远属于他。"（寒柏译）

30年代末，И. 彼得堡斯基的《蓝头巾》①（1940）是一首广为流传的歌曲。卫国战争开始后，这首歌经由著名的女歌唱家克拉甫季娅·舒里仁科（1906-1984）的演唱，更加风靡一时，像歌曲《神圣的战争》一样，传遍了整个前方和后方。

> 普通的蓝色的头巾，
> 披在肩上多么动人，
> 你曾经说过，
> 你不会忘记，
> 幽会时欢乐情景。
> 夜深人静，
> 我向你辞别远行……
> 岁月在流逝，
> 如今在哪里，
> 望眼欲穿的头巾！（薛范译）

在这首歌里，"蓝头巾"是女性忠诚的代码，所以尤为受到战士的青睐。歌中的我——年轻的机枪手——为了自己心爱的"蓝头巾"，为了保卫像"蓝头巾"这样的亲人，要勇敢地杀敌，为国捐躯！歌曲《蓝头巾》把一位忠于情感的俄罗斯妇女表现出来。这首歌词里的"蓝头巾"与阿·丘尔金写的《海港之夜》里的"蓝头巾"②有异曲同工之妙，可以想象在雾色弥漫的清晨，一位亭亭玉立的少女站在码头上，挥动着蓝头巾向自己心上人告别的情景。要知道这是一种生离死别，心上人可能就此一去不归，但是，少女抑制住自己的别愁和伤感，坚强地站在码头上为亲人送行，她把对祖国的热爱和对爱情的忠诚糅合在一起，让女性形象显得更加高大。说到这里，我们不由想起《小路》（谢·波杰尔科夫作词）一歌中那位渴望变成一只小鸟，在"大雪纷纷飞舞的早晨"，"冒着枪林弹雨的危险"飞到自己受伤的爱人身边，为爱人包扎伤口的俄罗斯少妇。这几个女性形象都具有一种牺牲和奉献的精神，与俄罗斯古代英雄史诗《伊戈尔远征记》中的雅罗斯拉芙娜形象有着传统的继承性。

总的来看，30年代的创作歌曲从不同角度歌唱苏维埃人的劳动、生活和爱情。这些歌不但在苏联十分流行，而且传到许多国家，成为世界音乐的经典。

1941年6月22日，德国法西斯军队突然入侵苏联。6月24日，诗人列别杰夫-库马奇在《消息报》和《红星报》上发表了自己的诗作《神圣的战争》，号召苏维埃国家和全体人民"起来，做决死的斗争，要消灭法西斯恶势力，消灭万恶匪群！"要进行一场"人民的战争，神圣的战争"。作曲家A.亚历山大罗夫在6月27日就把这首诗谱成歌曲《神圣的战争》（1941，图4-16）。从此，30年代的热情欢乐、充满朝气的进行曲和歌颂新生活的抒情歌曲被充满爱国主义、英雄主义的战争题材歌曲所替代。

图4-16　A. 亚历山大罗夫：《神圣的战争》（1941）

① 这首歌的作曲是波兰人。1939年，德国法西斯占领了波兰，他逃到苏联的利沃夫，带着自己的"蓝爵士"乐队在苏联各地巡回演出。有一天，加利茨基拿着自己写的一首诗找到了彼得堡斯基，希望后者谱曲。彼得堡斯基看罢立即来了灵感，将之谱成曲，这就是《蓝头巾》（也译为《青色的头巾》）。后来，这首歌的歌词有许多版本，原因是在民间不少人根据自己的意愿将之重新填词。

② 歌曲《海港之夜》的副歌中唱道："当天刚发亮，在那船尾上，只见那蓝头巾在挥扬。"

歌曲《神圣的战争》①的节奏铿锵有力，旋律振奋人心，具有极大的感召力和号召力，千千万万的苏联儿女就是唱着这首歌奔赴前线，为保卫国家和人民与德国法西斯进行殊死的斗争。这首歌由准备奔赴前线的红旗歌舞团合唱团员在莫斯科白俄罗斯火车站前广场上首次演唱，很快就传遍整个战场、整个苏维埃国家，成为"苏联卫国战争的一座音乐纪念碑"（肖斯塔科维奇语）。

卫国战争期间，还涌现出许多脍炙人口的歌曲。如，В.索洛维约夫-谢多伊作曲的《海港之夜》（1941）、《春天来到了我们的战场》（1944）、К.李斯托夫在的《在窑洞里》（1942）、М.布朗杰尔的《等着我》（1942）、Н.博戈斯洛夫斯基的《漆黑的夜》（1943）、佚名作曲家的歌曲《灯光》（1944）、М.弗拉德庚的《萍水相逢》（1944）、А.诺维科夫的《黑皮肤姑娘》（1944）、《道路》（1945），等等。这些歌曲叙述卫国战争的残酷和生活的艰难，描绘苏联的前方将士和后方人民的英勇抗敌斗争，歌颂苏联人民的爱国主义和乐观主义精神、对亲人的思念和对爱情的忠贞，具有浓郁的叙事抒情色彩，饱含着人的内心情感和感受，起到了教育人民、鼓舞人民的巨大作用，为苏联军民战胜德国法西斯做出了贡献。

40年代末-50年代初，作曲家们的歌曲创作从战争题材转向和平生活题材，谱写出一批歌颂祖国、故乡、大自然、爱国主义、和平、劳动、友谊、爱情的歌曲。如，А.诺维科夫的《我的祖国》（1946）、《俄罗斯》（1947）、《世界民主青年歌》（1947）、В.莫克罗乌索夫的《乡土之歌》（1946）、《春天里的鲜花怒放》（1946）、《远处的篝火闪着光》（1950）、И.斯梅斯洛夫的《故乡》（1950）、М.布朗杰尔的《金色小麦》（1947）、《候鸟飞翔》（1949）、В.索洛维约夫-谢多伊的《共青团员之歌》（1947）、И.杜纳耶夫斯基的《红莓花儿开》、《从前是这样》②（1949）、《飞翔吧，和平鸽》（1951）、《学校圆舞曲》（1951）、Д.肖斯塔科维奇的《和平之歌》、Г.诺索夫的《拖拉机手谢廖沙》（1948）、Р.格里埃尔的《劳动颂》（1952）、А.哈恰图良的《友谊圆舞曲》（1951）、Ю.米留金的《列宁山》（1948），等等。

图4-17 В.索洛维约夫-谢多伊：《莫斯科郊外的晚上》（1956）

1941-1945年的卫国战争虽已成为历史，但作曲家们对那段历史的认识和感受、回忆和反思却常常常新，依然创作了一些战争题材歌曲：如，В.索洛维约夫-谢多伊的歌曲《同团的战友，你们如今在何方？》（1947）、М.布朗杰尔的《太阳落山》（1948），等等。

在50年代诸多的创作歌曲③中，В.索洛维约夫-谢多伊的《莫斯科郊外的晚上》（1956）和А.巴赫慕托娃的《歌唱动荡的青春》（1958）这两首歌曲带有鲜明的俄罗斯音乐旋律的特色，并且成为那个时期歌曲创作的标志性作品。

《莫斯科郊外的晚上》④（1956，图4-17）是50年代创作歌曲中的一颗璀璨的珍珠，自诞生后就成为苏联音乐的一个象征。

В.索洛维约夫-谢多伊（1907-1979）出生在圣彼得堡的一

① 这首歌为C调，3/4节拍，进行曲速度。
② 这两首歌是作曲家为影片《库班哥萨克》谱写的插曲。影片音乐和插曲获得1951年度斯大林文艺奖金二等奖。
③ 广为流传的歌曲有И.罗德金的《山楂树》（1953）、В.穆拉杰里的《我们快出发》（1954）、К.里斯托夫的《塞瓦斯托波尔圆舞曲》（1955）、В.索洛维约夫-谢多伊的《莫斯科郊外的晚上》（1956）、Т.库里耶夫的《友谊之歌》（1956）、А.巴赫姆托娃的《歌唱动荡的青春》（1958）、《地质队员》（1960）、В.穆拉杰里的《布痕瓦尔德的警报》（1959）等。
④ 《莫斯科郊外的晚上》本是作曲家为影片《在运动大会的日子里》创作的4首插曲中的一首。起初，它并没有引起太大的轰动。只是第二年，这首歌在第六届世界青年联欢节的歌曲创作比赛上获得金奖之后，才被人们广为传唱，成为一首传遍世界的歌曲。

个普通市民的家庭。他从小的耳音就特别好,父亲送给他的一把三弦琴激起了他对音乐的兴趣。后来,他在列宁格勒中央音乐学校和列宁格勒音乐学院学习,1936年毕业后开始专门从事歌曲创作,一生谱写了四百多首歌曲,为20世纪俄罗斯歌曲创作做出了重要贡献。索洛维约夫-谢多伊创作的《海港之夜》(1941)、《唱吧,我的手风琴》(1941)、《在阳光照耀的草地上》(1942)、《夜莺》(1942)、《当唱歌的时候》(1943)、《我们很久没有回家了》(1945)、《水兵同志,你为什么忧伤?》(1944)、《春天来到我们的战场》(1944)等歌曲不但是他的音乐创作的主要内容,而且也构成20世纪俄罗斯军事题材歌曲①的重要成就。

《莫斯科郊外的晚上》②一歌是索洛维耶夫-谢多伊与词作者M. 马图索夫斯基共同创作的。这首歌并不复杂,总共才有4个乐句。乐句的自然小调和大调交叉,旋律平稳,流畅抒情,很像一支小夜曲,犹如一个人在柔声地叙述,旋律符合月光、小河、花园等景物所营造的莫斯科郊外的自然意境和氛围。虽说这首歌在描述一对青年恋人的内心感受,表达他们对甜蜜爱情的体验,但已经大大地超越了情歌的范围,唱出了人们对和平的期盼、对幸福的追求和对美好未来的向往,这就是为什么这首歌能很快走出国界,成为一首风靡世界的俄罗斯名歌。

A. 巴赫慕托娃的《歌唱动荡的青春》③(1958,图4-18)也是50年代俄罗斯歌曲的一个精品。1958年,巴赫慕托娃应邀为导演Ф. 菲利波夫执导的影片《在那一边》④作曲,她谱写出《歌唱动荡的青春》⑤一歌。影片插曲《歌唱动荡的青春》歌颂战火中的青春主题大受欢迎,29岁的年轻作曲家巴赫慕托娃一夜成名。

《歌唱动荡的青春》⑥由独唱、重唱和合唱组成。独唱部分的旋律高亢激越、铿锵有力,重唱部分和声优美,合唱部分气势磅礴。这首歌唱出革命青年对家乡的热情赞美,对祖国的美好祝愿,对生活的乐观态度,对事业的无限忠诚,对爱情的执着追求以及对未来的幸福憧憬。副歌以充满浪漫情调的乐句结束:

听,风雪喧嚷,
看,流星在飞翔,
我的心向我呼唤,
去动荡的远方。

图4-18 A. 巴赫慕托娃:《歌唱动荡的青春》(1958)

歌曲《歌唱动荡的青春》把爱国主义精神和浪漫主义激情与纯洁的友谊和美好的爱情糅合在一起,激人奋进,号召人们迎着斗争的风浪前进。此歌诞生以来,几十年常唱不衰。就是21世纪的今天,它依然是许多俄罗斯歌唱家在音乐会

① 著名的朱可夫元帅戏称作曲家索洛维约夫-谢多伊是一位"歌曲元帅"。
② 这首歌为降E调,2/4节拍。
③ 旋律由主歌和副歌两部分构成。主歌部分有5段:1、时刻挂在我们心上,是一个平凡的愿望,愿家乡的生活美好,愿祖国呀万年长。2、哪怕灾殃接着灾殃,也不能叫我们颓唐,让我们来结成朋友,我们永远有力量。3、只要我还能够行走,只要我还能够张望,只要我还能够呼吸,就一直走向前方。4、就像每个青年一样,你也会遇见个姑娘,她将和你一路前往,勇敢穿过风和浪。5、你别以为到了终点,别以为风暴已不响,走向那伟大目标,去为祖国争荣光。副歌:听,风雪喧嚷,看,流星在飞翔,我的心向我呼唤,去动荡的远方(薛范译)。
④ 影片《在那一边》反映20年代苏维埃青年在国内战争的生活和斗争。主人公马特维耶夫深入白军后方,最后在巷战中壮烈牺牲。这首歌表达20年代共青团员们的高尚的思想情操和对待斗争、事业和生活的态度。
⑤ 诗人Л.奥沙宁作词。
⑥ 这首歌为F调,4/4节拍。

上的演唱曲目。

巴赫慕托娃（1929–）是当代著名的俄罗斯女作曲家。她1929年出生在伏尔加河畔的别凯托夫卡镇（现属伏尔加格勒城）。在父亲的音乐爱好影响下，她从小显示出超凡的音乐才能：3岁能谱曲，4岁写了小歌剧《公鸡歌唱》，11岁已能登台演奏自己写的音乐作品。后来，巴赫慕托娃成为柴可夫斯基音乐学院作曲系的高才生，1956年研究生毕业后走上了专业作曲家的道路。

巴赫慕托娃的音乐创作体裁多样，题材丰富。但歌曲创作是她的音乐创作的主要体裁。迄今为止，她共创作了400多首歌曲[①]，其中既有进行曲、抒情歌曲，也有儿童歌曲、电影歌曲和流行歌曲。巴赫慕托娃的歌曲创作继承了俄罗斯民歌的优良传统，又借鉴了西方现代音乐的技法和手段，及时反映出时代的精神和人们的审美需求。所以，她创作的歌曲雅俗共赏，老少兼宜。若把她谱写的歌曲串起来，就是一部20世纪后半叶俄罗斯（苏联）社会生活的音乐编年史。巴赫慕托娃成为继杜纳耶夫斯基、索洛维耶夫-谢多伊之后的又一位当代俄罗斯作曲大师。

60-70年代，歌颂和平时期苏维埃人的劳动和生活依然是俄罗斯歌曲创作的主旋律。作曲家Э．科尔马诺夫斯基（1923-1994）的歌曲《我爱你，生活》（1961，图4-19）[②]是60年代苏维埃人的思想和生活的写照。《我爱你，生活》[③]是一首生活的颂歌，唱出苏维埃人对生活的坚定信念、对生活的严肃思考和乐观态度，也唱出人的美德和力量，还唱出苏维埃人对生活的

图4-19 Э．科尔马诺夫斯基：《我爱你，生活》（1961）

① 主要有《歌唱动荡的青春》（1958）、《地质队员》（1960）、《柔情》（1965）、《拥抱天空》（1966）、《旋律》（1973）、《希望》（1974）、《朝气蓬勃的一代》（1977）、《告别莫斯科》（1980）、《幸福鸟》（1981）、《向那伟大的时代致敬》（1985）、《年轻人》（1986）、《你是我的希望，你是我的欢乐》（1985）、《我要留下》（1991），等等。

② 《我爱你，生活》的歌词：
我爱你，生活，我爱你本身朴素磊落。
我爱你，生活，一遍遍呼唤你，为你放歌，
下班后，我回家，看到大街上万家的灯火，
我爱你，生活，我愿你更美好，幸福欢乐。

一生中见得多，土地宽，大山高，海洋辽阔。
我早就领会到男子汉重友谊，坦率执着。
钟声响，天天忙，我自豪，没有让生命蹉跎，
人有情，就有爱，生活就是这样蓬蓬勃勃。

当夜莺唱起歌，第一道曙光把黑夜冲破。
在爱情峰顶上，儿女们那就是伟大的收获！
我们又同他们度童年，度青春，轮船、列车，
再往后，有孙儿，这一切又重新开花结果。

当岁月飞逝过，我们也会担忧白发增多。
生活啊，可记得战友们捍卫你血流成河？
你前进，你欢乐，吹起号高奏着青春的颂歌，
我爱你，生活，我希望生活也同样爱我！（薛范译）

③ 这首歌F调，4/4节拍，进行曲速度。

美好祝愿，它的确是一首不可多得的抒情歌杰作[①]。

此外，A.奥斯特洛夫斯基的《愿世界永远有太阳》（1962）、C.杜里科夫的《我歌唱莫斯科》（1967）、《热爱俄罗斯吧》（1969）、Я.伏伦凯尔的《俄罗斯田野》[②]（1969）也是60年代在苏联最为流行的几首歌曲。伏伦凯尔的《俄罗斯田野》这首歌红极一时，因为它唱出一个俄罗斯人对自己祖国的深深热爱，并且把个人与祖国的关系做了十分恰当的比喻：每个俄罗斯人仅是广袤的祖国大地上的"麦穗一颗"。

70年代，俄罗斯歌曲创作继续50-60年代的和平生活题材。其中，比较流行和有代表性的歌曲有：Т.杜赫马诺夫的《俄罗斯》（1971）、《胜利节》（1975）、巴赫慕托娃的《旋律》（1973）、《希望》（1974）以及其他作曲家创作的一些歌曲[③]。

杜赫马诺夫的《胜利节》（**1975，图4-20**）这首歌[④]是为纪念卫国战争胜利30周年创作的。这首歌以士兵进行曲的节奏为基础，曲调高昂，节奏铿锵，气势恢宏，激荡人心。这首歌凭着爱国主义的内容和深刻的抒情成为俄罗斯人民庆祝卫国战争胜利的一首最优秀的歌曲，在每年5月9日胜利日那天，响彻俄罗斯大地的每一个角落。

那一天靠我们全力来提前。
迎来胜利的一天，
硝烟飘散，迎来佳节，
两鬓白发斑斑。
迎来狂欢，不禁泪珠涟涟。
胜利的一天！胜利的一天！（薛范译）

图4-20　Т.杜赫玛诺夫：《胜利节》（1975）

《旋律》（1973）和《希望》（1974）是作曲家巴赫慕托娃在70年代创作的两首姊妹歌。《旋律》歌唱忠贞的爱情："你是我的旋律，我是忠诚的奥尔菲。那度过的岁月，留着你温柔的光辉。啊，一切如云烟，你的声音在远方消逝。是什么竟让你，忘却那爱的旋律？你是我的宇宙，你拨响琴弦打破沉寂。为善感的心灵，再带来爱的旋律。"[⑤]《希望》一歌教导人"应当学会耐心等待，应当沉着坚强……"这首歌的副歌唱出人生的一个真理："希望——这是我的罗盘，成功——是给勇敢的奖赏。"《旋律》和《希望》这两首歌具有强大的艺术生命力，被俄罗斯人传唱至今。

70—80年代，弹唱歌手成为俄罗斯乐坛的一个走红现象。В.维索茨基、Б.奥库扎瓦和А.加利奇自己写词作曲，自弹自唱，被誉为俄罗斯弹唱歌手的"三杰"。В.维索茨基是俄罗斯当代艺术的一个特殊的现象。他演唱的歌曲曲目很广。主要有《大地之歌》《事

① 这首歌由苏联著名歌唱家М.别尔涅斯在全苏电台首唱后很快传遍整个俄罗斯。人类的第一位宇航员尤里·加林生前最喜欢的歌曲就是《我爱你，生活》。他完成了自己的航天飞行后，于1961年11月在这首歌的乐谱上签上自己的名字赠送给作曲家科尔马诺夫斯基，以表示对作曲家的敬意。
② 这首歌的歌词：俄罗斯田野，俄罗斯田野，大道小路千万条，我走！你是我的青春，是我的寄托，在一生中多少事情经历过。副歌：无论森林海洋，不如你的辽阔，和我在一起，田野，寒风抚摸着我。这里是我的祖国，我要深情地说："你好，俄罗斯田野，我是麦穗一颗。"（薛范译）
③ 如，М.塔利维尔基耶夫为电影《命运的拨弄》创作的插曲《我问》（1976）、В.巴斯涅尔的《白桦的浆液》（1972）、А.扎采宾的《仅一个瞬间》（1973）、М.伏拉德庚的电影插曲《在云层那边》（1973）、Ф.德米特里耶夫的《同班同学》（1973）、А.贝特罗夫的电影插曲《我心儿不能平静》（1977）、Э.科尔玛诺夫斯基的《当初你在哪里？》（1978）等。
④ 这首歌为C调，4/4节拍，主歌有3段，外加副歌。
⑤ 歌词为薛范的译文。

情就是这样——男人们走了》《白色华尔兹》《朋友之歌》《战争结束之歌》《歌唱阵亡的战友》《兄弟们的墓地》《他没有从战场归来》等。维索茨基集歌手、诗人、演员身份于一身,在演唱上形成自己独特的风格,被誉为70年代流行歌曲大师,影响着几代俄罗斯弹唱歌手。

80年代,俄罗斯歌曲创作形成一种多样化的局面。一方面,一些作曲家继续进行传统的俄罗斯歌曲创作。A.巴赫慕托娃是这方面的杰出代表。她谱写了《幸福鸟》(1981)、《我不能不这样》(1982)、《向那伟大的时代致敬》(1985)、《年轻人》(1986)、《你是我的希望,你是我的欢乐》(1985)、《我要留下》(1989)等具有传统风格的俄罗斯歌曲。另一方面,许多俄罗斯作曲家开始创作大量的流行歌曲、通俗歌曲,以适应俄罗斯音乐生活变革的形势。作曲家P.帕乌尔斯就是一位流行歌曲创作大师。他的《大师》(1981)、《一百万朵玫瑰》(1982)、《雪花》(1982)、《离开我》(1984)、《尚未黄昏》(1988)、《通向光明之路》(1987)、《画展》(1988)、《恰尔利》(1988)、《幸福的三天》(1989)、《屋顶上的小提琴家》(1990)等歌曲具有强烈的个性特征,节奏明快、动感强烈、富有激情。他创作的通俗歌曲经由A.布加乔娃、C.罗塔鲁、B.托尔库诺娃、B.列昂季耶夫等当代歌星演唱,立刻变得家喻户晓、耳熟能详,并在苏联掀起了演唱流行歌曲①的热潮。

90年代以来,特别是苏联解体之后,俄罗斯文化发展的西方化倾向严重,西方各种流派的音乐涌入,使俄罗斯音乐发生了重大的变化。歌曲创作也是如此。严肃的、激励人心的歌曲创作大大减少②,昔日那种旋律优美、抒情动人的歌曲凤毛麟角,模仿西方流行歌曲样式的俄罗斯流行歌曲大量出现。流行歌星占据着俄罗斯的电台、电视台和舞台。流行歌星学习西方歌星的演唱做派,大有市场,尤其受到许多青年人的欢迎。

这个时期,比较流行的歌曲有O.加兹曼诺夫的《莫斯科》(1996)、《军官们》(1991)、A.科斯丘克的《小溪流淌》(1995)、A.多勃拉诺拉沃夫的《俄罗斯的夜晚是多么醉人》(1996)、И.马特维延科的《杨树花》(1999)等。其中,《俄罗斯的夜晚是多么醉人》(1996,图4-21)是90年代引起俄罗斯歌迷们狂欢的一首歌,被誉为第二首《莫斯科郊外的晚上》。这首歌③从旋律到配器完全是现代风格,是作曲家A.多勃拉诺拉沃夫在美国谱写而成的,由90年代俄罗斯著名的"白鹰"④演唱

图4-21 A.多勃拉诺拉沃夫:《俄罗斯的夜晚是多么醉人》(1996)

① 此外,Ю.罗兹的《木排》(1982)、И.马尔蒂诺夫的《白丁香》(1987)、И.尼古拉耶夫的《冰山》(1983)、《磨房》(1986)等歌曲也深受人们的欢迎。
② 巴赫慕托娃的《我要留下》(1991)是苏联解体后为数不多的一首表达俄罗斯人爱国主义情怀的歌曲。
③ 这首歌为F调,4/4节拍:
俄罗斯夜晚是多么醉人,有爱情、晚霞、漂亮的街道,还有香槟、美妙的夏天、悠闲漫步、娱乐开心,俄罗斯夜晚是多么醉人!
有舞会、有美人、有仆人、士官生、舒伯特圆舞曲,有法国的圆面包,有爱情、晚霞、漂亮的街道,还有香槟,俄罗斯夜晚是多么醉人!
俄罗斯夜晚是多么醉人,夏天在晚霞中流光溢彩、灿烂如金,天空在诗人碧蓝色的眼睛中,俄罗斯夜晚是多么醉人!
让那梦境,让那爱情的游戏,给你我的全部激情和热情的拥抱。无论何时,无论何地,我将回忆,俄罗斯夜晚是多么醉人!(译者不详)
④ "白鹰"是一个俄罗斯演唱小组,商人B.热奇科夫于1996年创建并亲自担任该小组的主唱。主要成员有A.赫拉莫夫和A.连斯基。

组首唱。在这首歌中，俄罗斯夜晚之所以醉人，是因为有舞会、美女、仆人、士官生、法式面包、香槟，让人沉湎于悠闲的漫步、漂亮的街道、热情的拥抱、爱情的游戏之中，营造出19世纪俄罗斯社会的氛围，表达出作曲家对旧俄罗斯的眷恋和思念，歌曲的旋律回应了90年代苏联解体后许多俄罗斯人的怀旧情绪，所以很受听众欢迎。

90年代出现了一批新的歌星，Ф.基尔戈罗夫、О.卡兹玛托夫、Г.列普斯等人引导着当今流行歌曲演唱的新潮流。他们的演唱曲目、风格、台风乃至声音引起一些听众和歌曲爱好者的不满。有一位名叫伊林娜·阿尔希波娃的听众在报纸上公开写道："我爱苏联歌曲，我有许多苏联歌曲，尤其是杜纳耶夫斯基作的歌曲录音。我特别喜爱《热情者之歌》和《我的莫斯科》，后一首歌实际上已成为我们城市的颂歌。我十分愿意听浪漫曲。可是我不喜欢现代音乐，因为没有旋律。现代音乐只有节奏，没什么可唱的。两、三句乐谱，三度或五度——这叫什么旋律呀？况且歌词是多么苍白无力啊！哪怕是有点什么意思，比如说爱国主义或某种其他的崇高感情也好。也许，就是歌颂一下爱情也好，不过要纯洁的爱情，而不是像如今演示的那种低级下流的爱情。"①这位莫斯科人的观点虽是一家之言，但表达出当今俄罗斯相当一批人的看法。

21世纪，俄罗斯歌曲创作延续20世纪末的发展趋向，依然是歌曲创作的西方化，少见真正传统的俄罗斯旋律的歌曲。这是当今俄罗斯歌曲创作的一个方向，也是一个问题。这与整个俄罗斯文化的西方化有关。俄罗斯歌曲创作的这种方向将如何发展，有待于今后的观察。

第三节　歌剧音乐

歌剧对于俄罗斯来说是舶来品。18世纪上半叶，西欧歌剧才传入俄罗斯。1731年，意大利演员在彼得堡宫廷里演唱了第一批意大利歌剧。1755年2月3日，在彼得堡宫廷里首演了歌剧《柴法尔和普罗克里斯》②。这部歌剧是俄罗斯作家А.苏马罗科夫撰写的俄文脚本，演员完全由俄罗斯人承担，该剧演出引起了轰动，但这并不是俄罗斯人谱写的歌剧音乐③。

俄罗斯作曲家谱写的歌剧音乐出现在18世纪70年代末，最初多为一些以日常生活为题材、反映农民生活的喜歌剧。像歌剧《阿妞达》（1772）、《巫师情人》（1772）、《得摩丰④》（1773）、《磨房主-巫师，骗子和媒人》（1779）等。这些喜歌剧的剧情无论怎么复杂，最后总以善行胜利，恶行受罚告终的圆满结局。

《磨房主-巫师，骗子和媒人》（1779，图4-22）是М.索科洛夫斯基（1756-1795）以А.阿勃列西莫夫的脚本谱写的一部喜歌剧。聪明而狡猾

图4-22　М.索科洛夫斯基：《磨房主-巫师，骗子和媒人》（1779）

① 俄罗斯的《论据与事实》报，1996年，第31期。
② 这是一部爱情剧，描述采法尔和他的妻子普罗克里斯的感情纠葛。
③ 歌剧的作曲是意大利作曲家弗朗切斯科·阿拉阿伊（1709-1770）。
④ 得摩丰是雅典的特洛伊英雄。

的磨坊主法杰伊、天真的姑娘阿纽达、漂亮的小伙子费利蒙、争吵不休的农民夫妇安古金和费季其尼娅是歌剧中的几个人物。磨坊主法杰伊是喜歌剧中最主要的主人公。他装成一名万能的巫师，欺骗自己诚实的邻居们。结果，他的恶行被揭穿，遭到人们的唾弃。这部喜歌剧首演后几十年长演不衰，很受观众的欢迎。19世纪著名的文学评论家别林斯基评价说："阿勃列西莫夫写了一部出色的人民喜歌剧《磨房主-巫师，骗子和媒人》，这是我们善良的祖辈们十分喜爱的作品，它就是如今也没有失去自己的魅力。"[①]《磨房主-巫师，骗子和媒人》等18世纪的俄罗斯喜歌剧为俄罗斯民族歌剧的诞生做了准备。

E.福明（1761-1800）是18世纪的一位音乐创作颇丰的作曲家，也是首批创作俄罗斯歌剧音乐的作曲家之一。福明诞生在彼得堡的一个炮兵的家庭。他6岁进了彼得堡艺术院附属学校读书，7年后转到建筑艺术班学习。那时候，音乐不属于"真正的艺术"，而建筑、绘画和雕塑才是真正的艺术。所以福明起初没有学习音乐。但是，福明具有音乐天赋并对音乐产生了日益浓厚的兴趣。后来，福明的音乐才能被艺术院的音乐家们发现，在他们的鼓励下改学了音乐。福明在艺术院的音乐班学习了6年，1782年以优异的成绩毕业，之后出国去意大利深造了3年，回国后开始音乐创作活动。

福明为《阿妞达》（1772）、《诺夫哥罗德的勇士鲍耶斯拉维奇》（1786）、《俄耳甫斯与欧律狄刻》（1786）、《驿站马车夫》（1787）、《美国人》（1788）、《金苹果》（1800）、《克罗林达和米隆》（1800）等歌剧谱写了音乐。《阿纽达》是福明谱写的第一部喜歌剧音乐[②]，音乐是基于俄罗斯民歌的曲调谱成的。剧中农民与老爷的许多对话妙语连珠，令人捧腹大笑。遗憾的是，这部喜歌剧的乐谱未能保存下来。

歌剧**《驿站马车夫》（1787，图4-23）**是福明的一部歌剧音乐杰作。歌剧的剧情很简单：一帮马车夫聚集在驿站里，其中有位年轻马车夫名叫季莫菲。他长得很帅，且聪明能干。他的妻子法杰耶芙娜是个美人，也跟着他来到这个驿站。小偷费季卡看上了季莫菲的妻子并且想霸占她，于是一场冲突开始了。在一位好心军官的帮助下，季莫菲免去了当兵的厄运，依然与自己心爱的妻子法杰耶芙娜幸福地在一起。小偷费季卡却落了被迫从军的下场。歌剧以全体人物的欢乐大合唱结束。

福明基于俄罗斯民歌创作了歌剧《驿站马车夫》的音乐。序曲中的主调音乐《上尉的女儿，半夜时分你别去玩》就是根据一首俄罗斯民歌改编的，歌剧中的《雄鹰在高高地翱翔》《田野里有一棵白桦树哗哗响》等合唱曲具有俄罗斯民歌旋律的抒情、辽阔的特征。此外，这部歌剧的音乐还显示出福明在配器方面的能力。

Д.鲍尔特尼扬斯基的《阿尔珂特在歧路上》（1778）、《苍鹰》（1786）、《父子情敌》（1787）、В.帕什凯维奇的《乘马车招来的不幸》

图4-23　E.福明：《驿站马车夫》（1787）

（1779）、《吝啬鬼》（1782）、《费维》（1786）、А.阿里亚彼耶夫的《月夜，或者住房人》（1822）、《暴风雨》（18世纪30年代）、《渔夫和女水妖》（1841-1843）也是18世纪俄罗斯歌剧的代表性作品。在18世纪还涌现出一些比较著名的歌剧演唱家，如，女高

① K.拉帕茨卡娅：《18世纪俄罗斯艺术》，莫斯科，教育出版社，1995年，第66页。
② 作家M.波波夫撰写的脚本。

音E.桑杜诺娃、Π.热姆丘科娃，男低音A.奥热庚、А.克鲁基茨基等人。总之，18世纪俄罗斯歌剧无论在音乐创作还是演唱方面都刚起步，处于其发展的初期阶段。

19世纪前30年，俄罗斯作曲家受到俄罗斯在1812年卫国战争中胜利的鼓舞，谱写了一些爱国主义题材的清唱剧，诸如С.杰格加廖夫的《米宁和巴扎尔斯基，或者莫斯科的解放》（1811）、《俄罗斯的胜利，或者拿破仑的逃亡》（1812），А.维尔斯托夫斯基谱写了6部歌剧——《特瓦尔多夫斯基老爷》（1828）、《瓦吉姆，或者十二个睡女的苏醒》（1832）、《阿斯克里德之墓》（1835）、《乡愁》（1939）、《丘罗夫山谷，或者白日梦》（1844）、《雷声隆隆》（1854）。其中《阿斯克里德之墓》曾经红极一时。

但是，只有作曲家M.格林卡的歌剧音乐创作才让俄罗斯歌剧音乐进入一个新时代。

M.格林卡（1804-1857）是19世纪上半叶的一位著名的俄罗斯作曲家，他的音乐创作内容丰富、形式多样，包括歌剧、交响乐、室内乐和浪漫曲等。格林卡确立了俄罗斯民族音乐的发展方向，开启了俄罗斯民族音乐的新时代。所以，格林卡被后人尊称为"俄罗斯音乐之父"。

1804年5月20日，格林卡出生在俄罗斯的斯摩棱斯克省诺沃斯巴斯克村。诺沃斯巴斯克村是一个美丽的地方。他在这里度过了自己的青少年时代。格林卡从小接触到俄罗斯美丽的大自然，熟悉普通人民的生活，从奶娘那里学会了许多俄罗斯民歌，了解到劳动人民心灵的善良和美好。1812年的卫国战争震撼了格林卡幼小的心灵并对他的世界观形成产生了很大的影响，他从小就对自己的祖国和人民充满了挚爱之情。

格林卡的叔父家里有一个由农奴组成的乐队，他常去听这个农奴乐队的演出。乐队主要演奏俄罗斯民歌，也演奏一些外国作曲家的音乐作品。所以，格林卡在少年时代就知道许多俄罗斯的民间音乐作品。后来，他在回忆儿时听过的那些演奏时说："我叔父的乐队总能让我产生十分强烈的惊喜……晚餐时，乐队通常演奏一些俄罗斯歌曲……歌曲的声音忧郁、温柔，但我全听得懂，非常喜欢……"①此外，家庭教师B.克拉梅尔启发了格林卡对语言、绘画的兴趣，这对他后来的音乐创作有很大的帮助。

1817-1822年，格林卡在彼得堡师范大学附属的寄宿学校读书。А.库尼岑、К.阿尔谢尼耶夫、В.丘赫尔伯凯等教师是当时俄罗斯社会的进步人士，他们把进步思想传给格林卡，增强了格林卡对沙皇专制制度和农奴制的认识。毕业后，格林卡去交通部工作，但很快就辞掉了那份工作。在彼得堡，格林卡结识了А.普希金、А.格里鲍耶多夫、В.茹科夫斯基、А.杰里维格等社会文化名流，这些人对格林卡的音乐创作产生了重要的影响。1822年，格林卡开始音乐创作，谱写了《穷歌手》《别诱惑我》《美女，别当着我唱歌》《秋夜，可爱的夜晚》等浪漫曲。

1830年4月25日，格林卡去了意大利。他在意大利学习声乐艺术，去剧院听歌剧，还结识了一些意大利歌唱家和作曲家。他在意大利写出了一些意大利式的咏叹调。后来，他又去了柏林。在此期间，他创作了《威尼斯之夜》《胜利者》等浪漫曲。此外，他还为钢琴、单簧管、大管谱写了一首《悲怆三重奏》。在国外的时候，格林卡就产生了谱写俄罗斯歌剧的想法，因为他觉得俄罗斯应当有自己的民族歌剧，不能让意大利、法国歌剧继续占据俄罗斯的歌剧舞台。

1834年，格林卡回到俄罗斯，按照B.罗森的脚本写出了歌剧《伊凡·苏萨宁》。1837年，格林卡又构思了自己的第二部歌剧《鲁斯兰与柳德米拉》（1837-1842）并于1842年将之完成。

1844年，格林卡再次出国。这次去的是法国和西班牙。在法国巴黎，格林卡认识了作曲家柏辽兹。在西班牙，西班牙的民间音乐和民间舞蹈让格林卡如痴如醉，他根据西班牙

① Л.特列季娅科娃：《19世纪俄罗斯音乐》，莫斯科，教育出版社，1982年，第22页。

民间舞蹈曲写出了交响乐《阿拉贡霍塔》（1845）。回国后，他又创作了幻想曲《马德里之夜》（1848）。同年，格林卡谱写出著名的交响幻想曲《卡玛林斯卡娅》（1848），这是他基于两首俄罗斯民歌创作的一部交响乐曲。

晚年，格林卡在彼得堡、华沙、巴黎、柏林等地居住。他虽有过很多的创作计划，但因周围不少人对他充满了敌意，让他感到痛苦，所以他把业已开头的几部总谱烧掉了。1857年，格林卡客死在柏林，他的骨灰被运回俄罗斯，安葬在彼得堡季赫温公墓。

歌剧《伊凡·苏萨宁》（1836，图4-24）

《伊凡·苏萨宁》是一部描写人民英雄的歌剧，剧情是根据民间传说改编的。1612年是俄罗斯历史上的一个艰难的年代。俄罗斯军民虽然把大批的波兰入侵军赶出俄罗斯，但残余部分仍然流窜在俄罗斯境内并企图夺取俄罗斯首都莫斯科。有一天，一小撮波兰入侵者窜到科斯特罗马的多姆尼诺村，威逼村民给他们带路去莫斯科，否则要对村民下毒手。为了拯救乡亲的性命，农民伊凡·苏萨宁挺身而出。他佯装答应给波兰人带路，但心想的是把敌人引到荒无人迹的密林后与他们同归于尽。最后，苏萨宁为国捐躯，成为俄罗斯民族英雄，他的英雄事迹在俄罗斯世代流传。

图4-24　М.格林卡：《伊凡·苏萨宁》（1836）

格林卡被苏萨宁的爱国举动深深地感动，谱写了歌剧《伊凡·苏萨宁》的音乐。

《伊凡·苏萨宁》分四幕，外加序曲和尾声。

序曲（图4-24-1）

用奏鸣曲形式写成。俄罗斯、俄罗斯人民（苏萨宁、瓦尼亚、安托尼达、索比宁、民兵）、波兰侵略者的主调音乐都在序曲里呈现出来。开始，乐队响亮地齐奏出一段乐句像是号角，仿佛俄罗斯在庄严地呼唤自己儿女去抗击入侵的敌人。紧接着是一段悲伤的旋律，塑造出受难的俄罗斯形象。之后，音乐表现波兰侵略者给俄罗斯人民带来的不安，其间插入一段马祖卡舞曲，这是波兰入侵者的音乐形象。随后响起一段优美而抒情的音乐，那是苏萨宁的养子瓦尼亚对昔日和平生活的回忆。最后一段音乐激烈而紧张，把序曲带到尾声。序曲音乐展示出俄罗斯、俄罗斯农民和波兰入侵者的形象，对整个歌剧内容做了概括性的交代。

图4-24-1　《序曲》

第一幕。秋天。多姆尼诺村。这是农民伊凡·苏萨宁、他的女儿安托尼达和义子万尼亚居住的地方。安托尼达的未婚夫索比宁为了保卫俄罗斯与波兰人作战去了，安托尼达在河边热切盼望着索比宁归来。不久，索比宁与民兵们归来。他告诉村民，俄罗斯民兵在米宁和巴扎尔斯基的领导下取得了对敌作战的胜利。现在，他可以与心爱的安托尼达举行婚礼。于是，苏萨宁向女儿安托

尼达和索比宁表达自己的祝福。

这一幕的音乐以一首辽阔的合唱引子开始，合唱序曲由男声合唱和女声合唱组成。男声合唱的领唱首先唱出：

罗斯国土被蹂躏，
祖国母亲在哭泣。

这段男声合唱在回忆俄罗斯历史上的民族英雄亚历山大·涅夫斯基和德米特里·顿斯科伊，他们曾经率领俄军把那些进犯俄罗斯的敌人埋葬。

男声合唱的旋律雄壮，酷似古老的俄罗斯壮士歌和士兵歌曲的音调，唱出俄罗斯人民的力量和不怕牺牲的精神，还警告谁若敢对俄罗斯挑起战争，谁就会在这里粉身碎骨。

男声合唱之后，乐队先奏出一段轻快、活泼旋律，之后引出女声合唱。女声合唱的旋律起初像欢快的民间轮圈舞曲，后来欢快的旋律被踢踏舞步代替，女声唱起了《好儿郎听从自己亲爱祖国的召唤》。之后，男女混声唱出"我不怕威胁，我不怕死亡，我要为圣罗斯捐躯"，表达俄罗斯儿女誓死保卫祖国的决心。合唱引子到此结束。

图4-24-2　安托尼达的抒情短曲《啊，田野，你是我的田野》

合唱引子之后，是安托尼达的一段抒情短曲《啊，田野，你是我的田野》（图4-24-2），这位温柔、纯洁、朴实的俄罗斯姑娘唱出自己对大自然的热爱。之后，这段抒情短曲被一个华丽、活泼的回旋曲所替代。安托尼达在回旋曲中唱道：

乌云遮不住太阳，
金色的光芒万丈。
我心上的爱人，
心儿马上会平静。

这段音乐明亮而欢快，表达安托尼达诗意般的内心世界以及对即将到来的婚礼的期盼。

第一幕里，还有一段苏萨宁、安托尼达和索比宁的三重唱《亲爱的，你别忧伤》（图4-24-3）。这段三重唱旋律基于俄罗斯城市歌曲的曲调谱成，面对"田野被践踏，乡村被烧毁，整个俄罗斯都在哭泣"的惨状，他们用歌声表达自己内心的担忧和痛苦。索比宁（男高音）首先缓慢地唱起来，随后苏萨宁（男低音）的声部进入，最后安托尼达（女高音）加入进来。他们三人仿佛在互相问答，相互呼应，倾诉心声，唱出了热爱祖国的主题："这个时刻不适合举办婚礼，因为田野被践踏，乡村被烧毁，整个俄罗斯都在哭泣。"最后，他们一起唱出："我们既要击溃敌人，也要在婚礼上唱歌。"

图4-24-3　苏萨宁、安托尼达和索比宁的三重唱与合唱《亲爱的，你别忧伤》

图4-24-4 《克拉克维克舞曲》

图4-24-5 万尼亚的独唱:《母亲是怎样被杀害的》

第二幕。波兰国王西基兹蒙德在城堡里举办盛大的宴会和舞会，炫耀他们的初战告捷，也深信不久就会占领整个俄罗斯。这时一位信使跑来告知，俄罗斯民兵在米宁和巴扎尔斯基的带领下，开始奋起与波兰人进行殊死的斗争。波兰城堡里顿时一片慌乱，波兰国王下令马上派部队大举出征。

这幕的音乐从波罗乃兹舞曲开始，随后是波兰舞曲、克拉克维克舞曲（图4-24-4）、马祖卡舞曲和华尔兹舞曲。这些舞曲一个接着一个，构成一种颇具特色的交响组合。作曲家格林卡用一系列的波兰民族舞蹈音乐表现波兰小贵族的高傲和狂妄，塑造出波兰侵略者的野心形象。这幕的波兰音乐与第一幕的俄罗斯音乐形成鲜明的对照。

在第一幕和第二幕里，格林卡用音乐描绘两个敌对的阵营，塑造出俄罗斯人民的音乐形象和波兰入侵者的音乐形象。这两幕的幕间音乐旋律低沉、悠扬，充满忧伤和痛苦，表现俄罗斯大地在波兰侵略者的铁蹄下呻吟。

第三幕：黄昏时分。在伊凡·苏萨宁的农舍。苏萨宁准备给女儿安托尼达举办婚礼，他感到幸福，也为俄罗斯民兵很快打到莫斯科而高兴。

这一幕里，格林卡谱写了瓦尼亚的独唱、苏萨宁和瓦尼亚二重唱以及苏萨宁、万尼亚、安托尼达和索比宁的四重唱，这些唱段对塑造每个人物的性格起着重要的作用。

万尼亚的独唱由女中音扮演，唱出《母亲是怎样被杀害的》（图4-24-5）一歌。万尼亚用歌声回忆自己痛苦的童年，对义父苏萨宁收留自己表示衷心的感激，这首带有俄罗斯民歌风格的咏叹调塑造了孤儿万尼亚形象。随后是苏萨宁（男低音）和瓦尼亚的二重唱，歌曲唱出了父子深情。之后，是苏萨宁（男低音）、万尼亚（女中音）、安托尼达（女高音）和索比宁（男高音）的四重唱。苏萨宁首先唱出一句"亲爱的孩子们……"，其他三个声部随后进入，四个声部似乎进行着一场安谧、平和的谈话，表达了一个俄罗斯农民家庭的温馨和睦以及两代人之间的深厚感情。

村民们纷纷前来祝贺安托尼达和索比宁的婚礼。男女合唱和婚礼合唱唱出村民们对一对新人的良好祝愿，苏萨宁也用歌声为自己的女儿和女婿祝福。

突然，波兰入侵者闯进多姆尼诺村，婚礼的欢乐气氛因波兰人的出现而中断。这时候乐队奏起了象征波兰人入侵的波罗乃兹舞曲。波兰人闯进村后，强迫村民给他们带路去莫斯科，否则就要对村民下毒手。苏萨宁在危急之际挺身而出，他佯作答应给敌人带路，同时悄悄地让义子万尼亚去给俄罗斯民兵们报信。

苏萨宁知道自己此去已无归途，他与女儿告别时唱道："你别伤心，我的好孩子……"这个唱段充满忧伤，表现了这位俄罗斯农民的父爱。之后，苏萨宁便带领波兰人走进了一片密林。

苏萨宁的主题音乐是一段基于俄罗斯民歌的旋律，表现他面对敌人的沉着、冷静。之

后，俄罗斯民歌旋律与波罗乃兹舞曲和马祖卡舞曲轮替出现，寓意苏萨宁与波兰人的周旋和智斗。苏萨宁对波兰人的回答是：

> 我不怕威胁，我不怕死，
> 宁愿为神圣的罗斯死去。

苏萨宁的回答表现了一位爱国者的民族尊严。苏萨宁的"我的祖国伟大而神圣"这个唱段引出歌剧结尾的大合唱《光荣颂》。苏萨宁的这段咏叹调是整个歌剧的华彩，塑造出苏萨宁的高大形象。

在这一幕里，安托尼达的浪漫曲《女友，我不是为那件事悲伤》则是这部歌剧中最富有诗意的唱段之一。这首浪漫曲深沉而感人，很像俄罗斯民间音乐中的哭诉，一方面揭示安托尼达内心的悲伤；另一方面又表现她丰富的内在情感。

第四幕。在森林里。索比宁与民兵们踏着积雪覆盖的大地，去寻找入侵的波兰小分队的踪迹。民兵们宿营在一座修道院里。深夜，万尼亚敲开修道院大门，告诉索比宁波兰人躲的地方。严寒的冬夜，苏萨宁把波兰人带到了一个渺无人迹的密林中。这时暴风雪骤起，波兰入侵者们明白了自己已被苏萨宁带到死亡之地，于是他们丧心病狂，决定杀死苏萨宁。

苏萨宁的宣叙调和咏叹调（图4-24-6） 是歌剧中一个富有戏剧情节的唱段，苏萨宁从如歌的宣叙调唱起，完成了对自身形象的塑造：

> 我的确感到，死神在逼近！
> 但死并不可怕；
> 我履行了自己的职责。
> 大地母亲，请收下我的遗骨！

苏萨宁唱得从容不迫，显示出他内心的淡定。之后，他开始唱咏叹调《我的朝霞，你升起来吧！》，他想起自己的女儿和父老乡亲，在脑海里与他们诀别。这段咏叹调的旋律简单，如歌如叙，但富有表现力。苏萨宁对敌人唱道：

> 我把你们领到的地方，
> 就连大灰狼都不去。

这句唱词是格林卡亲自写入歌剧脚本中的，以表现苏萨宁这个人物的英勇豪迈的性格。苏萨宁唱到这里的时候，乐队反复地奏着俄罗斯民歌《沿着伏尔加母亲河往下游》的旋律，更加渲染苏萨宁的勇敢及其大无畏的牺牲精神。

歌剧的尾声：俄罗斯人民在莫斯科红场上庆祝对波兰人的胜利。安托尼达、万尼亚、索比宁一起

图4-24-6 苏萨宁的宣叙调和咏叹调

图4-24-7 《光荣颂》

来到红场，他们的三重唱向欢庆胜利的人们讲述苏萨宁悲壮的牺牲。歌剧以大合唱《光荣颂》（图4-24-7）结束。合唱《光荣颂》歌颂俄罗斯大地和俄罗斯人民，歌唱伟大的爱国者伊凡·苏萨宁、俄罗斯民兵的领导人米宁和巴扎尔斯基以及为国捐躯的俄罗斯民兵们。

歌剧《伊凡·苏萨宁》用音乐塑造伊凡·苏萨宁这位为国捐躯的俄罗斯农民形象，歌颂以瓦尼亚、索比宁和安托尼达为代表的俄罗斯人民的爱国主义精神，给出俄罗斯农民的集体形象，这在俄罗斯歌剧史上尚属首次，充分显示作曲家格林卡的歌剧音乐创作的人民性和民族性。

格林卡善于用音乐塑造不同的环境和情势下的人物性格：在歌剧开始时，苏萨宁的音乐关切、庄重；在准备为女儿举办婚礼时，他的音乐充满关爱和柔情；面对敌人的拷打和死亡威胁时，他的歌声庄严、悲壮。索比宁的音乐也是这样：在与安托尼达的一些唱段里，他的歌声温柔抒情，在与民兵们的唱段里，索比宁的歌声沉着、坚定，表现出他的勇敢性格。

在歌剧《伊凡·苏萨宁》里，无论独唱、重唱、三重唱、四重唱和合唱，也无论浪漫曲、宣叙调、咏叹调这些音乐形式、旋律和音乐语言，它们都与俄罗斯民间音乐、俄罗斯民歌有这样或那样的联系，显示出俄罗斯民族音乐的特征。合唱在这部歌剧中起的作用尤其重要。大合唱的气势磅礴，声音雄壮，最适合表现俄罗斯人民的伟大力量。此外，合唱也仿佛是歌剧的一个出场人物，见证和参与了剧中的一系列事件，因此合唱从序幕到尾声伴随整个剧情的发展。更主要的是，合唱强有力地表达出"我不怕威胁，我不怕死亡，我要为圣罗斯捐躯"的这个中心思想。

歌剧《伊凡·苏萨宁》于1836年完成。沙皇直接介入剧名，将之改为"为沙皇效忠"，副标题是"祖国英雄的悲歌剧"。1836年11月27日歌剧《伊凡·苏萨宁》在重新装修的彼得堡大剧院首演[1]。大幕尚未开启，乐队刚刚奏出歌剧的序曲，观众席内的不少行家已感觉到音乐不同寻常。这种不同寻常并不在于序曲的形式，而在于序曲音乐的音调和结构。音乐旋律是那样的熟悉，那样让人感到亲切，那是基于俄罗斯民间音乐旋律上的歌剧音乐。这部歌剧的另一个创新是，歌剧塑造的不是王公贵族，而是普通的俄罗斯人，描写俄罗斯农民的命运，展示他们在国家危亡时刻的斗争和牺牲精神。

歌剧《伊凡·苏萨宁》得到了观众的交口称赞，当时的进步民主人士更是高度地评价这部歌剧。诗人B.奥托耶夫斯基说："……这部歌剧解决了一个问题，解决了一个对一般艺术重要而对俄罗斯艺术尤为重要的问题，这个问题就是：俄罗斯歌剧、俄罗斯音乐出现了……随着格林卡的歌剧出现了人们久久寻找但却在欧洲找不到的那种东西（即艺术中的新力量）并开始了一个新的历史时期——俄罗斯音乐的时期。这是一个伟大的功绩……这不仅是有才能的人还得是一个天才人物才能办到的事情！"[2]

但是，有些人对《伊凡·苏萨宁》表现的人民性感到反感，说歌剧是"马车夫音乐"[3]，认为这部歌剧不能登大雅之堂。格林卡在这些评论的旁边加了一段批注："这句话说得好，并且说得很正确，因为在我看来，马车夫比老爷们更能干！"[4]对格林卡的这部歌剧的不同评价反映出当时俄罗斯社会的思想斗争。

歌剧《鲁斯兰与柳德米拉》（1837–1842，图4-25）

《鲁斯兰与柳德米拉》是根据普希金的同名长诗创作的一部俄罗斯童话史诗歌剧[5]。格林卡继承普希金原作的人民性和民族精神，歌颂俄罗斯人民的伟大力量和英雄气概，写出了一部色彩绚丽、浪漫主义风格的歌剧音乐。

[1] 歌剧由著名指挥K.卡沃斯执棒。著名男低音歌唱家O.彼得罗夫扮演苏萨宁，瓦尼亚由著名的女中音A.沃罗比约娃扮演。剧院大厅内座无虚席。沙皇携带自己的家眷和皇宫大臣出席首演式，一些作家、画家、文学家也前来观看，著名诗人普希金就在观众席上。

[2] B.奥陀耶夫斯基：《就格林卡的歌剧"为沙皇效忠"致音乐爱好者的一封信》，见《北方之蜂》1836年第280期。

[3] Л.特列季亚科娃：《19世纪俄罗斯音乐》，莫斯科，教育出版社，1982年，第33页。

[4] 同上。

[5] 歌剧《鲁斯兰和柳德米拉》的脚本由诗人B·西尔科夫撰写，格林卡和其他作家对个别的场次作了增补和改动。

歌剧情节是这样的：在武士鲁斯兰和柳德米拉的婚礼上，有个古斯里琴手前来祝贺。他预言这对新婚夫妇将会遇到灾难，若他们对爱情忠贞不渝，经得起各种艰难的考验，那么，最终他们还会幸福地生活在一起。果然，婚宴刚结束，风雨交加，电闪雷鸣，新娘柳德米拉公主被巫师契尔诺摩尔劫走。柳德米拉的父亲，基辅大公立即下令许愿，谁能找回他的女儿柳德米拉，他就把女儿嫁给谁。新郎鲁斯兰心急如火，立刻出发去寻找自己心爱的柳德米拉。在寻找途中，他得到了一位老者的指点和帮助，打听到柳德米拉的下落，还得到一把宝剑。后来，他经过了起死回生的严峻考验，用宝剑破了契尔诺摩尔的妖法，把柳德米拉救出来，与她幸福地结合在一起。

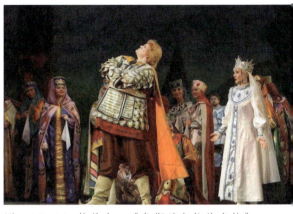

图4-25　M.格林卡：《鲁斯兰与柳德米拉》（1837-1842）

歌剧《鲁斯兰与柳德米拉》塑造了勇士鲁斯兰、美女柳德米拉、基辅罗斯大公斯维托扎尔和民间歌手鲍杨以及邪恶的巫师契尔诺摩尔、巫婆纳伊娜等音乐形象。鲁斯兰和契尔诺摩尔代表善与恶两种势力，这两种势力的对抗和较量构成歌剧主要的矛盾和冲突。此外，歌剧音乐还表现失去爱情的痛苦、青春逝去的伤感、理想无法实现的惋惜以及其他的种种情绪。但最主要的是，格林卡用音乐描写善与恶、光明与黑暗、正义与邪恶的较量和斗争。最终，善良、光明和正义取得了胜利，这就是他创作这部歌剧的初衷和意义所在。

歌剧《鲁斯兰与柳德米拉》由序曲和五幕组成。

序曲（увертюра，图4-25-1）。序曲用奏鸣曲式写成。这个序曲像一座高大的拱门，把情节带入远古的基辅罗斯。乐队开始奏出几个强有力的和弦，就像俄罗斯勇士的拳头一样刚劲有力，象征着俄罗斯的巨大力量，展示出整个歌剧的英雄主题。序曲采用对比手法，一方面强调俄罗斯的力量和雄伟，突出武士鲁斯兰的英雄形象，描写鲁斯兰对柳德米拉的忠贞爱情，把听众带入一个诗意般的世界；另一方面着意描绘以巫师契尔诺摩尔为代表的黑暗世界和敌对势力，展现正

图4-25-1　序曲

义与邪恶、光明与黑暗的较量。歌剧的主题——善战胜恶、光明战胜黑暗在序曲中已经得到展现。最后，正义战胜邪恶，鲁斯兰对柳德米拉的忠贞不渝的爱情战胜了一切。

在序曲里，鲍杨的《有一个荒凉的边境》一歌唱得从容不迫，高昂的歌声成为整个合唱的基调。后来，序曲以雄壮的合唱《健康和荣耀属于贤明的大公》结束。序曲的歌曲和音乐时而威武雄壮、铿锵有力，时而如泣如诉、委婉动听，时而欢腾热烈，时而阴暗低沉，旋律的变化反复表现歌剧的主题。

第一幕

在基辅罗斯大公的宴会厅里，大公斯维托扎尔为女儿柳德米拉举办盛大的婚宴。俄罗斯勇士鲁斯兰、热情而富于幻想的拉特米尔、好吹牛而怯懦的法尔拉夫都向柳德米拉求

КАВАТИНА ЛЮДМИЛЫ
Из оперы «Руслан и Людмила»

CAVATINA OF LYUDMILA
From the opera "Ruslan and Lyudmila"

Либретто В. ШИРКОВА, М. Глинки (по А. Пушкину)*
Libretto by V. SHIRKOV, M. GLINKA (after A. Pushkin)*

М. ГЛИНКА
M. GLINKA
(1804—1857)

图 4-25-2　柳德米拉的抒情短曲《我很难受，我亲爱的父亲》

5. Баллада Финна

图 4-25-3　梵音的叙事曲

婚，但柳德米拉选中了鲁斯兰。

在婚宴上，有先见之明的古斯里歌手鲍扬预先告诉勇士们，爱情需要经受种种考验，随后他平缓地唱起了《逝去岁月的往事，远古时代的传说》一歌。"雷雨虽疯狂，但有无形的力量，会保护忠于爱情的人。"

想到即将离开父母，柳德米拉内心难过，她的抒情短曲《我很难受，我亲爱的父亲》（**图4-25-2**）表达自己感激父亲的养育之恩和她内心的丰富感情。这时候，奶娘和众婢女的合唱声起，一起来安慰柳德米拉。随后，柳德米拉用歌声安慰失败的求婚者拉特米尔和法尔拉夫，又向未婚夫鲁斯兰送去含情脉脉的歌声。基辅大公斯维托扎尔也高歌一曲，祝福自己的女儿。

合唱曲《神秘的、安抚人心的列利》具有古代多神教歌曲的韵味，隐喻将要发生某种不祥的事情。突然，乐队奏出强有力的和声，音乐营造出一种电闪雷鸣、阴森诡异的情景。柳德米拉被巫师契尔诺摩尔抢走，所有人被眼前的场面震惊，呆若木鸡……斯维托扎尔大公向勇士们求救，谁能找回柳德米拉，就把她嫁给谁。

第一幕结尾，四重唱和合唱《啊，勇士们，赶快奔赴洁净的田野》唱出勇士们寻找柳德米拉的勇气和决心。

第二幕

三位勇士出发去寻找柳德米拉。乐队奏出的引子描绘一片神秘、荒凉的北国风光，周围的寂静让人感到窒息的警惕。

第一场。鲁斯兰找到了巫师梵音的小屋。音乐塑造梵音这位善良的巫师形象。他是个贤明的老者，道德完美，充满人性。他告诉鲁斯兰，是契尔诺摩尔劫走了柳德米拉。**梵音的叙事曲**（**图4-25-3**）唱出自己不幸的爱情，表现他对爱情的执着和蔑视鄙俗的高贵品格。鲁斯兰感谢梵音的忠告，出发去寻找柳德米拉。

第二场。广袤的荒原。这场的音乐与第一场的音乐形成鲜明的对比。法尔拉夫是个胆小鬼，面对荒原和即将遇到的困难，他已想打退堂鼓了，断断续续唱出咏叹调《我浑身在颤抖》，这位"勇士"的怯懦本性一下子暴露无遗。

巫婆纳伊娜在这场出现。她为人凶恶，还好唠叨。纳伊娜的宣叙调冗长乏味，毫无感情，乐队用刺耳的节奏、冰冷的和弦和短乐句刻画这个人物形象。纳伊娜告诉法尔拉夫一定要尾随鲁斯兰，等鲁斯兰找到柳德米拉后把他杀死，然后就

可以把柳德米拉弄到手。纳伊娜的损招让法尔拉夫掩饰不住自己内心的雀跃，唱起那段以回旋曲形式写成的咏叹调《我的胜利时分已快到来》，充分刻画出这个卑鄙小人的个性，也完善了这个懦夫的音乐形象。

第三场音乐表现的中心人物是勇士鲁斯兰。他是俄罗斯英雄主义的象征和化身。鲁斯兰来到一个迷雾茫茫的古战场，到处是士兵的遗骨。鲁斯兰的咏叹调《噢，田野，田野》（图4-25-4）持重高尚，唱出他对生活的严肃思考以及对牺牲将士的惋惜……鲁斯兰遇到一个巨大的头颅，那是巫师契尔诺摩尔变的。鲁斯兰不惧怕契尔诺摩尔的种种威胁，还得到了他藏匿的一把宝剑。

鲁斯兰的歌声《别龙神，请给我一把宝剑》像军队的号角，他的《啊，柳德米拉，列利①答应给我快乐……》一歌充满无限的温柔和爱意，塑造出一位勇敢、正直、敢爱敢恨的古代勇士形象。

第三幕

巫婆纳伊娜的城堡。恶毒的纳伊娜想用歌舞把寻找柳德米拉的勇士们引诱到自己的城堡来，然后杀死他们。

图4-25-4　鲁斯兰的咏叹调《噢，田野，田野》

在这一幕里，独唱、合唱、舞蹈音乐交替出现，再现出这座神奇城堡的环境和氛围。女生合唱《漆黑的夜幕笼罩在田野上》充满甜美的倦怠，具有波斯民间音乐的韵味，听起来十分诱人；格利斯拉夫娜的抒情短曲《爱情的豪华之星》感情炽热，洋溢着柔情；拉特米尔的咏叹调《黑夜的阴影驱走了白天的炎热》唱出他长途跋涉后的困倦；纳伊娜手下的那帮魔女的歌声和舞蹈具有东方情调和色彩……

鲁斯兰来到了城堡。魔女们很高兴又来了一个送死鬼。可梵音突然来到城堡，他的魔杖一挥，城堡立即变成一片森林。

第四幕

契尔诺摩尔的花园，柳德米拉被囚禁在这里。契尔诺摩尔用歌舞取悦柳德米拉，但无论是舞女的歌声，还是美味佳肴都无法安慰她，柳德米拉一心思念自己的心上人鲁斯兰。柳德米拉的咏叹调《啊，命运，命运》是一个扩展的内心独白，唱出她深深的悲伤，这种悲伤渐渐化为一种决心和愤怒的抗议。

契尔诺摩尔进行曲是歌剧中的一个著名的音乐片段，描绘一个怪诞的队伍行进的画面：逆耳的旋律、刺耳的小号、铃铛的怪异声塑造出这个巫师的怪诞形象。懒洋洋的土耳其舞、灵活的阿拉伯舞、快速旋转的列兹金卡舞增添了这场音乐的多样性。

鲁斯兰与契尔诺摩尔的搏斗是这部歌剧的关键情节。鲁斯兰用宝剑砍掉了契尔诺摩尔的胡子，后者的魔法失灵。鲁斯兰战胜了契尔诺摩尔，找到了沉睡的柳德米拉，踏上回基辅的道路。

第五幕

第一场。月夜。在返回基辅途中的山谷里。柳德米拉又被法尔拉夫抢走。巫师梵音出面帮助，把一枚魔戒交给拉特米尔，让他转交鲁斯兰，这个魔戒能让柳德米拉苏醒。拉特米尔兴奋不已，唱起了浪漫曲《她给了我生命，给了我欢乐》。

① 古斯拉夫民族的爱情和婚姻之神。

图4-25-5 终场大合唱《光荣属于伟大的诸神》

第二场。在基辅大公的官邸。柳德米拉还在沉睡。众人悲痛,唱起了《啊,柳德米拉,你是光明》,很像是民间的哭诉。合唱《小鸟早晨没有醒来》同样是悲伤的歌曲,斯维托扎尔伤心的插话不时地打断合唱。鲁斯兰拿着魔戒走到柳德米拉身边,大家唱起了《她会怎么样?》一歌,焦急地等待着结果。

柳德米拉瞬时间苏醒了!鲁斯兰高兴地唱起《快乐、明亮的幸福》一歌,柳德米拉随声附和,之后其他人全都跟着唱起来。终场大合唱《光荣属于伟大的诸神》(图4-25-5)歌颂诸神、基辅大公、鲁斯兰和柳德米拉,全体欢呼善良战胜了邪恶,为鲁斯兰和柳德米拉祝福。

在歌剧《鲁斯兰与柳德米拉》的音乐里,每个主要人物都有自己的主调音乐和音乐语言,表现并塑造人物的不同性格。这部歌剧运用了不少俄罗斯民歌旋律,再现古代罗斯的时代氛围。歌剧的群众场面宏大,有力地烘托出俄罗斯勇士鲁斯兰的高大形象。格林卡充分发挥西方管弦乐器的性能,把俄罗斯民间音乐旋律与西方民族的音乐结合起来,创作出一部真正的民族歌剧音乐。

《伊凡·苏萨宁》和《鲁斯兰与柳德米拉》是俄罗斯歌剧音乐的瑰宝,也是19世纪上半叶俄罗斯歌剧音乐的两座高峰,对后来的俄罗斯歌剧音乐创作产生了重大的影响。A.达尔戈梅日斯基的《女水妖》(1856)、《石客》(1866)、M.穆索尔斯基的《鲍利斯·戈都诺夫》(1869)、《霍万斯基之乱》(1972)、A.鲍罗丁的《伊戈尔王》(1890)、H.里姆斯基–柯萨科夫的《普斯科夫的女人》(1873)、《五月之夜》(1880)、《白雪公主》(1882)、《萨德阔》(1897)、《沙皇的新娘》(1899)、《金公鸡》(1907)、柴可夫斯基的《叶甫盖尼·奥涅金》(1879)、《黑桃皇后》(1890)等以俄罗斯历史文化为素材和情节、具有鲜明俄罗斯民族特征的歌剧音乐都在不同程度上受到了格林卡的歌剧音乐创作的影响。

歌剧《女水妖》(1856,图4-26)

图4-26 A.达尔戈梅日斯基:《女水妖》(1856)

歌剧《女水妖》是作曲家达尔戈梅日斯基创作的第一部俄罗斯心理音乐剧作品。达尔戈梅日斯基认为,歌剧的主要任务应表现主人公的思想、性格、感受和他们的内心世界。这对当时的歌剧音乐来说是一个新任务,新任务就要求有新的表现手段。因此,在歌剧《女水妖》里很少有咏叹调和大段的抒情曲,而代之的是人物对唱,人物对唱中还夹杂着表现主人公的个性特征的人物对话,这是一种创新。这种创新的对话后来被穆索尔斯基、柴可夫斯基等作曲家在歌剧音乐创作中使用。

A.达尔戈梅日斯基(1813–1869)是19世纪上半叶的一位著名的俄罗斯作曲家,俄罗斯古典音乐大师。他以音乐创作的革新家面貌进入19世纪的俄罗斯音乐界。

达尔戈梅日斯基诞生在图拉省别列夫斯克县的特罗伊茨克村。他的父亲是银行家,母

亲很有文化教养，喜爱艺术，还会写诗，对达尔戈梅日斯基的人生和创作产生了很大的影响。达尔戈梅日斯基很小就表现出音乐的天赋。他7岁开始学钢琴，10岁便产生了音乐创作的欲望。18岁的时候，达尔戈梅日斯基已经写出了一些钢琴曲、小提琴曲和浪漫曲。1835年，达尔戈梅日斯基与格林卡相识，两人结下了深厚的友谊，成为格林卡音乐传统的最好的继承人。

达尔戈梅日斯基谱写的第一部歌剧音乐是《艾斯米拉达》[①]（1841）。这部歌剧音乐并不成功，达尔戈梅日斯基为此感到十分伤心。1844年，达尔戈梅日斯基第一次走出国门，去过巴黎、柏林、维也纳、布鲁塞尔等地。他的这次出国不但增长了见识，还接触了一些西欧作曲家和音乐家。回国后，他潜心研究俄罗斯民间音乐，基于普希金的童话诗《女水妖》的情节，于1848年开始谱写歌剧的音乐。1856年，歌剧《女水妖》在彼得堡的马戏剧院上演，歌剧音乐的真挚、热情以及人民性的音乐语言受到广大听众的欢迎。

1864年，达尔戈梅日斯基再次出国，这时他已是一位蜚声欧洲的俄罗斯作曲家。在德国莱比锡，当地的音乐机构专门组织了欢迎他的音乐晚会；在布鲁塞尔也举办了音乐会，演奏他的歌剧《女水妖》序曲和其他乐曲。之后，他又访问了巴黎、伦敦等地，1865年5月，他回到了彼得堡。

19世纪50年代末，出现了以巴拉基烈夫为首的音乐团体"强力集团"。达尔戈梅日斯基与"强力集团"作曲家们在一起进行音乐创作的磋商，树立了新的美学理想，增强了对未来的信心，获得了新的创作力量。他开始根据普希金的小悲剧《石客》创作同名歌剧。这部歌剧的创作过程十分艰难，达尔戈梅日斯基克服困难，心想尽快地将之完成。但是，疾病过早地夺去了他的生命。1869年1月5日，达尔戈梅日斯基与世长辞。他去世后，"强力集团"的音乐家居伊续完了歌剧《石客》的总谱写作，里姆斯基-柯萨科夫完成了这部歌剧音乐的配器。1872年，"强力集团"音乐家们把这部歌剧搬上了彼得堡的舞台，实现了达尔戈梅日斯基的遗愿。

达尔戈梅日斯基的音乐创作在19世纪上半叶的俄罗斯音乐史中占有重要的地位。他继承格林卡的音乐传统，同时他的音乐创作又有大胆的创新。达尔戈梅日斯基努力让音乐接近生活，揭示人物的内心世界，赋予歌剧音乐一种社会批判力量。因此，19世纪的音乐评论家B.斯达索夫说，达尔戈梅日斯基是俄罗斯批判现实主义音乐的奠基人之一。

达尔戈梅日斯基的歌剧《女水妖》以巨大的艺术力量和真实讲述一位普通少女的不幸命运。娜达莎是位美丽的少女，她被一位地主公子哥诱骗后抛弃了，这是许多普通的俄罗斯姑娘的人生遭遇。在农奴制的俄罗斯，普通人家的姑娘往往是地主老爷的玩物。但是，歌剧《女水妖》的剧情并没有到此结束，娜达莎受骗被抛弃后自杀，变成了第聂伯河的一个水妖，从温柔、善良的姑娘变成一个充满愤怒和仇恨的复仇者，并且最终实现了自己复仇的目的。

全剧音乐分四场，外加序曲。在序曲里，歌剧音乐的几个主题已经表现出来，如婚礼主题、娜达莎的命运主题、梅里尼克的主题和贵族公子哥的主题等。娜达莎是歌剧音乐的主要对象。她的性格随着剧情的发展而发展，最后变成一位真正的复仇者。

第一幕。少女娜达莎是磨坊主梅里尼克的女儿。她真诚地爱着年轻的地主公子，憧憬着幸福和美好的未来。但是，地主公子只是玩弄娜达莎而已，他占有了娜达莎之后，对娜达莎的感情渐渐地冷却下来，他来娜达莎家的磨房次数愈来愈少了。娜达莎的父亲梅里尼克早就看出地主公子是个负心郎，多次提醒自己的女儿，可是娜达莎坠入情网，根本听不进父亲的劝告。

这一幕音乐是以梅里尼克（男低音）的劝告开始的。**梅里尼克的咏叹调（图4-26-1）**唱出了一个父亲对女儿无知的担忧。"唉，瞧你们这些年轻的女孩子，该多么不懂事……"

[①] 这部歌剧脚本是根据法国作家雨果的小说《巴黎圣母院》的情节创作的。

图4-26-1 梅里尼克咏叹调

图4-26-2 斯拉夫舞

梅里尼克的这段唱腔的某些乐句反复,表现他的话虽有些唠叨,却是苦口婆心。娜达莎(女高音)的音乐形象首次出现在她、梅里尼克和公子(男高音)的三重唱里。这个三重唱把三位主人公各自的心情都表现出来。然后,三重唱自如地转成三个人之间的对话。娜达莎从容不迫地表达自己的心声:"哎,金色的时光,已经一去不复返。"地主公子过来安慰娜达莎,并且送给她一条项链。这时,一帮农民一边唱着抒情歌曲《你呀,我的心肝》,一边走了过来。乐队的大管有一段平稳而忧郁的独奏,衬托出女主人公的心情。娜达莎发现公子闷闷不乐,前去问他何故。公子托词他要去远行,天真幼稚的娜达莎马上表示,只要他爱她,她愿意跟他去天涯海角。后来,娜达莎猜出了公子的真正心思。这时,作曲家用带有戏剧性的乐句表现娜达莎的心理状态:她的问话又胆怯又害怕。好像害怕自己的问话似的。尤其是"你要结婚吗?"这句问话两次的声调不同,第一次是轻轻的,第二次已变为愤怒的高喊,一下子把她内心的思想情绪转折全都表现出来。娜达莎那时已怀有身孕,很快就要作母亲了。可地主公子却要抛弃她另娶一位富家的小姐为妻。他把一条项链戴在娜达莎的脖子上,还留下了一袋钱便走掉了。娜达莎把公子要与另外一位姑娘结婚的消息告诉父亲,用同样的歌词唱出公子的话,只是旋律里充满愤怒和痛苦。之后,娜达莎不顾父亲和乡亲们的劝告,投河自杀了。

这一幕的音乐以娜达莎与地主公子哥的对唱为主,有时磨坊主加入,组成三重唱。娜达莎和父亲是俄罗斯农民形象,他俩的唱段与俄罗斯民歌有着密切的联系,有的唱段直接改编自俄罗斯民歌。与他们相对的是地主公子的音乐形象,他的音乐源自城市浪漫曲,这种音乐符合他生活的环境。公爵的感情就像他的行为一样,变化莫测,轻浮不定,所以他的唱段并没有鲜明的旋律性。在这一幕里,农民们唱的《你呀,我的心肝》《绊住腿,篱笆》《我们怎样在山上酿啤酒》三首歌是独具特色的合唱组曲,从第一首抒情的拖腔到第二首比较动感的轮圈舞曲,最后转为轻盈欢快的踢踏节奏。

第二幕。地主公子的婚礼,场面热闹非凡。婚礼仪式合唱在这一幕起着重要的作用。前来参加婚礼的姑娘们唱起了欢快的诙谐曲《媒婆子》,她们用这首歌戏弄媒人,向她索取礼金。姑娘们在婚礼上跳起了**斯拉夫舞(图4-26-2)**、吉普赛舞,唱起了祝福歌,祝贺公子娶上了年轻的姑娘,公子也用歌声答谢来宾。这时,突然响起了娜达莎的充满痛苦和忧郁的歌声,欢乐的婚礼顿时罩上了忧郁的气氛。众人困惑不解,这是怎么回事?**娜达莎的咏叹调《月亮,请别走……》(图4-26-3)**是剧情发展的转折

点，她唱得缓慢，由竖琴和大管伴奏，歌声更加显得哀婉、凄凉。这已不是那位热恋的少女娜达莎的歌声，而是女水妖的声音。当公子要吻自己的新娘时，他突然听到一个女人痛苦的呻吟，这让他感到十分害怕。娜达莎悲凄的歌声久久没有散去，一直伴随着公子与新娘的婚礼。所以一场热闹的婚礼不欢而散。

第三幕。在公爵夫人的阁楼。娜达莎当年热恋的地主公子成为公爵。他与富家女子结婚已有12年，但他俩的生活并不幸福。公爵思念自己年轻时代的情人娜达莎，经常独自去从前与娜达莎幽会的第聂伯河畔上有一座老磨坊的地方。公爵望着昔日的磨坊、如今已是人去楼空，变成一片废墟，他不禁感慨万千，更加想念娜达莎，怀念娜达莎对他忠贞不渝的爱情。他后悔不已，缓慢地唱起了宣叙调《不由走向这令人心情忧郁的河畔》（图4-26-4）。这沉思而悲伤的歌声表达出公爵内心的伤感以及抛弃娜达莎的悔恨心情。

衣衫褴褛的磨坊主梅里尼克在第聂伯河畔遇见了公爵，仇人相见分外眼红，他的一段宣叙调唱出自己的不幸和无家可归的命运。之后，磨坊主扑上去要杀死公爵，幸亏几个猎人及时赶到，才救了公爵的性命。

第四幕。水妖的水下王宫。娜达莎已经不是昔日那个温柔的、坠入情网的农家姑娘，而是这里的一位威严的女皇。她的一大段咏叹调唱出她要报复公爵背信弃义的行为。暮色降临。娜达莎放出一帮女水妖到第聂伯河河岸上，她的女儿也在其中。娜达莎要报仇，让女儿去引诱常来这里散心的公爵——她的父亲。公爵来到第聂伯河岸边，见到自己的女儿。女儿把母亲娜达莎的不幸遭遇告诉公爵并请他去海底见娜达莎。娜达莎这时也从水底发出呼唤他的声音。公爵跟着女儿下到水底，顿时一命呜呼，水妖们发出一阵幸灾乐祸的笑声。

尾声。水下王国。几个女水妖把公爵的尸体放

图4-26-3 娜达莎的咏叹调《月亮，请别走……》

图4-26-4 公爵的抒情短曲《不由走向这令人心情忧郁的河畔》》

到女皇娜达莎的脚下，他们为当年被骗的少女娜达莎报了仇。这时，乐队奏起娜达莎的主题音乐，很像一首俄罗斯民间的摇篮曲。

达尔戈梅日斯基的歌剧《女水妖》反映出作曲家对社会问题的浓厚兴趣。娜达莎、磨坊主、公爵等人不仅是具体的人物，而且是一定社会阶层的代表。达尔戈梅日斯基通过农家姑娘娜达莎的人生悲剧表现社会的不义、社会下层人民的无权地位以及他们的抗争。歌剧《女水妖》具有民主主义的思想并在19世纪俄罗斯歌剧史上占有一席位置。

19世纪下半叶俄罗斯歌剧的发展在"强力集团"的穆索尔斯基、鲍罗丁等作曲家的创作中得到充分的体现。

М. 穆索尔斯基（1839–1881）出生在普斯科夫省卡列沃的一个地主家庭。他从小就显示出自己的音乐才华，是个不错的男中音，钢琴可以独奏并能创作钢琴曲。此外，穆索尔斯基极具语言的天赋，他精通法语和德语，还懂得希腊语和拉丁语。1852年，穆索尔斯基入禁卫军士官学校，毕业后当上一名军官。1857年，他与达尔戈梅日斯基和巴拉基烈夫结识，在后者的引导下开始了音乐创作。穆索尔斯基的音乐体裁多样，歌剧是他的音乐创作的主要体裁，他的歌剧音乐主要有：《萨拉姆勃》（1863-1866）、《结婚》（1868，未完成）、《鲍利斯·戈都诺夫》（1869，1872）、《霍万斯基之乱》（1873-1880）、《索罗钦集市》（1874–1880，未完成）。此外，他还创作了交响音画（亦称交响幻想曲）、《荒山之夜》、钢琴套曲《图画展览会》以及60多首浪漫曲和歌曲。

穆索尔斯基的"音乐剧"善于对俄罗斯历史进行典型的概括，他的音乐语言新颖，敢于突破浪漫主义音乐美学划一的规范，用音乐形象真实、细腻地表现俄罗斯人民的生活和精神悲剧以及俄罗斯民族性格的特征。

歌剧《鲍利斯·戈都诺夫》（1869，1872，图4-27）

《鲍利斯·戈都诺夫》[①]是穆索尔斯基的代表歌剧。这部歌剧是根据普希金的同名悲剧和Н.卡拉姆津的《俄罗斯国家史》的内容创作的。歌剧冲突在沙皇鲍利斯·戈都诺夫与自称为王的德米特里之间展开，其实质是反映沙皇专制制度与俄罗斯人民之间的不可调和的对抗性矛盾，这种矛盾最终导致了人民的起义以及沙皇鲍利斯·戈都诺夫的死亡。

歌剧《鲍利斯·戈都诺夫》用"鲜活的音乐表现活生生的人"，这不但成为作曲家的诗意般灵感的源泉，而且也变成歌剧每个乐章、每个旋律的灵魂。

歌剧由序幕和4幕构成。在序幕和每幕里又分若干场。

序幕

第一场。在新圣母修道院。一帮教民和居民聚集在修道院内，他们对新沙皇鲍利斯登基十分冷淡。大贵族把人们赶到这里来，强迫他们请求鲍利斯·戈都诺夫登基。这时，乐队奏出一段引子，描绘被压迫的人民形象。人民在大贵族们的高压下发出痛苦的哭泣。暴力主题在序幕的音乐里占据首要的地位。

第二场。莫斯科克里姆林宫的宫廷广场。人们跪在广场上，在《伟大的钟声》旋律下，一帮大贵族走进教堂。大贵族舒依斯基宣布，鲍利斯被选为新沙皇。这时候，响起了大合唱《沙皇赞》。鲍利斯（男低音）有一种不祥的预感，唱起《心儿在哀伤》（图4-27-1）一歌。之后，他压制住自己的怯

图4-27　M. 穆索尔斯基：《鲍利斯·戈都诺夫》（1869，1872）

图4-27-1　鲍利斯的咏叹调《心儿在哀伤》

懦，请诸位参加加冕的盛宴。

[①]《鲍利斯·戈都诺夫》这部民族历史歌剧于1874年1月27日在彼得堡玛利亚剧院首演，获得很大的成功。在后来的演出中，这部剧虽有多个演出版本，但穆索尔斯基创作的歌剧音乐基本上得以保留，长演不衰，直至今日依然是许多俄罗斯剧院的保留剧目。

第一幕

在楚多夫修道院。老修士皮缅在屋里撰写编年史，青年修士格里高利在睡觉，从窗外传来修士们的歌声。皮缅（男低音）唱起了独白歌曲《还有最后一个传说》（图4-27-2）。他的唱段旋律平缓、流畅，就仿佛用自己那只苍老的手在撰写历史。皮缅向格里高利讲述皇太子德米特里在乌格里齐修道院被害的故事。这个故事令格里高利激动不已，他顿时产生了一个大胆的计划……

格里高利逃出了修道院，自称是当年被害未死的皇太子德米特里，他要挑战鲍利斯·戈都诺夫的皇位。这时候，乐队奏出了自称为王者的音乐主题。

第二幕

莫斯科克里姆林宫。鲍利斯·戈都诺夫的家事和国事都不顺遂。一方面，他是位有远见卓识的君主，但是靠杀害皇太子篡夺了皇位的人，因此觉得自己有罪，时刻感到恐惧和不安；另一方面，他是一位慈父，关心自己女儿克谢尼娅的婚事和自己儿子费多尔的前途。鲍利斯·戈都诺夫的主题音乐揭示出他的矛盾性格，他的一段自白式咏叹调《我得到了最高的权力》唱出了内心的痛苦和良心的内疚，他已预感到自己的罪行终将受到惩罚。乐队这

图4-27-2　皮缅的独白《还有最后一个传说》

时奏出鲍利斯做梦的主题音乐。廷臣隋斯基公爵（男高音）告诉他，有一位名叫格里高利的修士自称是未死的皇太子德米特里，正带领着立陶宛军队攻打莫斯科，鲍利斯感到极度不安，恶梦中的幻影更加折磨着他的心灵，他不知如何是好，只好祈求主的宽恕。

第三幕

马琳娜·穆尼舍克（次女高音）在桑多米尔斯克城堡的梳妆室里梳妆，婢女们唱歌取乐她。这位自负的波兰女子幻想篡夺莫斯科的王位，因此先要俘虏自称为王的德米特里。她唱出了《多么寂寞苦闷》一歌。

在马琳娜的花园里。自称为王的德米特里（男高音）爱上马琳娜，在花园里喷泉旁等待她的到来。《夜半时分，在花园的喷泉旁》一歌是他的爱情表白。马琳娜的虚荣心极强，一心想当莫斯科的皇后，根本无心去静听德米特里的爱情表白，而是迫不及待地问德米特里什么时候才能当上沙皇。所以，德米特里与马琳娜在花园里喷泉旁的幽会变成一种交易。德米特里的歌声洋溢着对爱的渴望，而马琳娜的歌声则充满对权力的欲望，两人各有所想，他们的这段二重唱显得并不和谐。

这一幕里，波兰的马祖卡音乐代表马琳娜形象，节奏与前两幕的音乐形成对比，表明这位波兰女子与俄罗斯女性的性格差别。

第四幕

第一场。农民起义的队伍聚集在卡罗马村附近的林中空地。疯修士在一帮孩子的簇拥下走过来，他预感到俄罗斯会遭到不幸，因而深感痛苦和不安。他唱起《月牙儿行走，小猫儿哭泣》一歌，这首歌的旋律基于俄罗斯民间哭诉的音调，委婉悲戚，十分感人。

第二场。在莫斯科克里姆林宫的多棱宫。大贵族召开杜马会议，决定把自称为王者德米特里处以死刑。沙皇鲍利斯也因自己的罪行暴露惶惶不可终日，最后在痛苦中死去。这

图4-27-3 大合唱《勇士的彪悍势不可挡》

时,响起了一首表现人民起义的**大合唱《勇士的彪悍势不可挡》**(图4-27-3),合唱音乐铿锵有力,气势磅礴,唱出人民的抗议,具有一种摧枯拉朽的力量。

歌剧的尾声。在响亮的军号声中,自称为王的德米特里骑马率领自己的部队而来。人民向他欢呼致意。疯修士预言俄罗斯大地和人民将遭到新的苦难,他唱起《流吧,流吧,痛苦的泪水》,全剧结束。

《鲍利斯·戈都诺夫》是一部描绘俄罗斯人民历史命运的歌剧作品,音乐充满强烈的叛逆精神,具有一种不可遏止的伟大力量。鲍利斯·戈都诺夫让人想到作家陀思妥耶夫斯基笔下的文学主人公拉斯科尔尼科夫。他俩犯罪的动机不同,前者是杀人篡夺王位,后者是为检验自己的"理论"杀人,但犯罪后他们感受到同样的内心恐惧和心灵折磨,惶惶不可终日,一刻也得不到安宁。作曲家穆索尔斯基用音乐刻画人物的心理活动,达到了作家陀思妥耶夫斯基用语言描绘人物心理的效果,不愧为是一位刻画人物心理的音乐大师。

德国作曲家兼音乐评论家辛德勒(Kurt Schindler)对穆索尔斯基的这部歌剧有过中肯的评价,他说:"由于有了《鲍利斯·戈都诺夫》,一种新的历史歌剧产生了……这是一位杰出的剧作家创作的一部朴实而有感染力的作品。在这部作品中,强烈的感情力量以及一个时期的革命意志,是以音乐为媒介表达出来的。穆索尔斯基是位卓越的作曲家,而且在他身后储藏着伟大的斯拉夫民族尚未开发的音乐财富。它蕴藏着在节奏上和旋律上独特的民歌、具有基督教初期神秘色彩的拜占庭教堂圣歌、狂想和华丽的游吟诗人之歌以及丰富多彩的语言在声乐上新的、强烈的反应……在《鲍利斯·戈都诺夫》一剧中突出了人民,伟大的群众是真正的主角。他们最初是沉默的、受压迫的、容易受摆布的;然后激起义愤,发出威胁,最后公开反抗,富有战斗精神而欢乐。其中反映的深刻的现实主义,可以与莎士比亚的《凯撒大帝》等不朽杰作相媲美,这样说并无亵渎之意。在所有的戏剧中,没有任何东西比《鲍利斯·戈都诺夫》的幻觉场面更接近《麦克白》了。"[①]

穆索尔斯基的音乐创作摆脱了欧洲古典主义音乐的框框,对俄罗斯民间音乐又有着深刻的理解,这就让他有可能创作一种基于俄罗斯民族音乐基础之上的歌剧音乐。这种音乐把俄罗斯民歌特殊的音调之美、俄罗斯多声部歌曲的色彩与音乐语言形式的灵活和自由结合起来。

A. 鲍罗丁(1833-1887)又是一位独具一格的俄罗斯作曲家。他拥有极高的音乐天赋,从小就学会吹长笛和弹钢琴,9岁时候谱写出第一部钢琴曲——《埃伦波尔卡》。除音乐外,鲍罗丁还热爱化学。1850年他入医学外科学院,1858年获得医学科学博士学位,后来成为彼得堡医学科学院的教授。但是,鲍罗丁一直没有放弃自己的音乐爱好,他在从事化学科学的同时,学习了音乐的和声法和对位法,而且在学院学习期间创作了一些音乐作品。

鲍罗丁是巴拉基烈夫的学生和战友,但在许多方面又继承了格林卡的音乐传统。鲍罗丁在自己的音乐作品中表现俄罗斯人民的民族性格和英雄主义,塑造出古代俄罗斯勇士的雄伟形象。鲍罗丁的音乐旋律广阔、如歌如述、富有弹性,音乐表现手段具有革新特征。

1862年,鲍罗丁在巴拉基烈夫的建议下开始交响乐创作。与"强力集团"的其他几位作曲家相比,他的音乐作品不算多,一生共写了三部交响乐、一部交响音画《在中亚细亚草原》、两部歌剧《伊戈尔王》和《姆拉达》。此外,他还写过弦乐钢琴五重奏、弦乐四重奏、钢琴组曲和浪漫曲。

1887年2月15日,鲍罗丁因心脏病突发与世长辞。鲍罗丁去世后被安葬在彼得堡亚历山

① 转引自古尔丁:《古典作曲家排行榜》,雯边等译,海口,海南出版社,1998年,第533页。

大-涅夫斯基公墓，在他的恩师和战友巴拉基烈夫墓的旁边，他的墓碑上刻着他的音乐主题和他生前研究的化学公式。

歌剧《伊戈尔王》（1869-1887，图4-28）

歌剧《伊戈尔王》是基于古代俄罗斯文学的英雄史诗《伊戈尔远征记》的内容创作的。《伊戈尔远征记》叙述古罗斯伊戈尔大公的一次失败的远征，号召俄罗斯诸大公消除不和和纷争，团结起来，共同对敌。

鲍罗丁十分喜爱英雄史诗《伊戈尔远征记》，他对原作的内容和情节做了新的"排列和组合"，同时把大胆的虚构和想象加入歌剧情节①中，谱写出《伊戈尔王》这部抒情-史诗歌剧。1890年10月23日，歌剧《伊戈尔王》在圣彼得堡首次上演，大获成功。鲍罗丁为俄罗斯民族歌剧的宝库中增添了一部新的杰作。

图4-28　А.鲍罗丁：《伊戈尔王》（1869-1887）

歌剧《伊戈尔王》由序幕和4幕组成。

序幕

在普第夫尔城广场上。伊戈尔大公一意孤行，准备率领自己的部队出征，抗击频频骚扰罗斯南部疆域的波洛伏齐人。广场上，人们向他祝福，唱起《光荣属于美丽的太阳，光荣属于伊戈尔》（图4-28-1），预祝他出征抗敌的胜利。这时天空上突然出现了日蚀，这是即将发生灾难的征兆。所以，众人祈求他不要出征，他的妻子雅罗斯拉芙娜也前来劝说他留下来，但伊戈尔出于军人的功名心和英雄主义，对日食征兆嗤之以鼻，没有改变自己的计划。

图4-28-1　合唱曲《光荣属于美丽的太阳，光荣属于伊戈尔》

序曲用奏鸣曲形式写成，其中含有歌剧音乐中几个重要主题：展示罗斯人与波洛伏齐人的矛盾和冲突，给出伊戈尔大公、雅罗斯拉芙娜、波洛伏齐可汗的女儿康恰科夫娜的主调音乐。大合唱《光荣属于美丽的太阳，光荣属于伊戈尔》在序幕中占据重要的地位。旋律雄伟、高昂，很像古罗斯的仪式歌曲，歌颂伊戈尔及其部队的将士。

第一幕

第一场。伊戈尔的妻子雅罗斯拉芙娜的哥哥——卡利茨基大公（男低音）的庭院。卡利茨基与一帮人在狂歌纵饮。他贪权好色，想趁伊戈尔出征当上普第夫尔城大公，狂妄地唱起了《我只想等到荣光的时刻》。他身边簇拥着一帮恭维他的家伙。

第二场。雅罗斯拉芙娜的闺房。雅罗斯拉芙娜（女高音）想念自己远征的丈夫，为他的命运担忧，唱起了《从那时起过去了很多时光》。突然有人前来报告，说伊戈尔的军队遭到失败，伊戈尔大公和他的儿子弗拉基米尔被波洛伏齐人俘虏。雅罗斯拉芙娜悲伤已极，诸位大贵族前来安慰她。这时响起来低沉、雄浑的男声合唱《请坚强些，大公夫人！》，一方面表现他们对雅罗斯拉芙娜的安慰，另一方面预示着即将到来的新灾难：波洛伏齐人已逼近普第夫尔城。女人们悲伤地哭泣，大贵族和民兵决定出击与敌人斗争。

① 第二幕情节几乎全是鲍罗丁的想象。此外，第一幕第一场也是史诗《伊戈尔远征记》中没有的内容。

图 4-28-2 伊戈尔的咏叹调《备受折磨的心灵无法入睡，无法休息》

图 4-28-3 雅罗斯拉芙娜的哭诉《哎，我在哭泣》

第二幕

波洛伏齐人的营盘。音乐旋律展示东方民族的生活和习俗：温馨的南国之夜，波洛伏齐姑娘们载歌载舞，这完全是另一个世界。波洛伏齐可汗康恰克的女儿（女低音）爱上了伊戈尔大公的儿子弗拉基米尔，她唱起抒情短曲《日光暗淡下去》。她与弗拉基米尔幽会，两人唱起一段充满柔情的二重唱。伊戈尔王不同意儿子弗拉基米尔与康恰克的公主的婚事。听到伊戈尔的脚步声，他俩躲了起来。伊戈尔独自待在那里，为自己的失败深感痛苦，唱起了咏叹调《备受折磨的心灵无法入睡，无法休息》（图4-28-2）。这个咏叹调塑造出一位为罗斯、为基督信仰而英勇与敌人斗争的军人形象。

康恰克可汗打猎归来，用赠送礼物、给伊戈尔自由等条件劝他别再与波洛伏齐人打仗，还让波洛伏齐舞女献舞引诱伊戈尔，但伊戈尔予以坚决的回绝，表现出自己的爱国主义和对基督信仰的忠诚。

幕间曲是乐队奏的波洛伏齐进行曲。

第三幕

波洛伏齐人营盘。合唱《军队凯旋。光荣属于唯美的军队》歌颂波洛伏齐人的胜利。被俘的伊戈尔下决心逃跑。在好心的波洛伏齐人奥夫鲁尔的帮助下，伊戈尔逃离了波洛伏齐人营盘。可是康恰克可汗把伊戈尔的儿子弗拉基米尔留住了。康恰克可汗决定给女儿举办婚礼。他的如意算盘是：

如果老鹰飞往自己的巢穴，
那我们就用美女缠住小鹰。

第四幕

清晨。雅罗斯拉芙娜站在普第夫尔城墙上哭诉，唱起了《哎，我在哭泣》（图4-28-3）一歌。雅罗斯拉芙娜为自己的丈夫和罗斯将士的命运担忧，她向风神、太阳神和河神求救，显示出她依然保持着多神教信仰。这段哭诉音乐以3/4节拍写成，倚音的运用使旋律像一个人在哭泣。雅罗斯拉芙娜哭诉的时候，发现丈夫骑马归来，她与全城的居民高兴地欢迎伊戈尔王，全剧以全民的欢呼结束。

伊戈尔王是古罗斯人民抗击外敌的代表和象征，他的音乐形象十分成功。波洛伏齐可汗康恰克的音乐形象与伊戈尔相对立，更加突出伊戈尔对罗斯和基督信仰的热爱和忠诚。

歌剧《伊戈尔王》是半路出家的作曲家鲍罗丁创作的一部未完成的歌剧，他生前并没有记下曲谱，更没有完成配器，而是由A. 格拉祖诺夫、H. 里姆斯基-柯萨科夫、A. 里亚多

夫等作曲家完成的①。然而，这部歌剧的整个音乐风格浑然一体，看不出是多位作曲家共同创作的，成为一部在音乐的规模、力度和气势上可以与歌剧《鲍利斯·戈都诺夫》相媲美的历史题材音乐作品。

格林卡、达尔戈梅日斯基、穆索尔斯基、鲍罗丁的歌剧创作，标志着俄罗斯民族歌剧学派的确立和发展。作曲家柴可夫斯基的《叶甫盖尼·奥涅金》等10部歌剧，则让19世纪下半叶的俄罗斯歌剧艺术放出异彩。

П. 柴可夫斯基（1840-1893）是一位才华横溢、技艺超群的19世纪的俄罗斯作曲家。他为世人留下了大量的音乐作品，丰富了世界音乐的宝库。柴可夫斯基的作品为俄罗斯人民所喜爱，在世界各国也拥有众多的听众。

柴可夫斯基有一句名言："我衷心希望我的音乐传播出去，希望愈来愈多的人喜欢它并且在其中找到慰藉和支撑的力量。"的确，柴可夫斯基的名字不但注入每一个俄罗斯人的心田，而且也传到世界各国音乐爱好者的心中。他创作的灿烂辉煌的乐章和优美的旋律给人们带来了真正的艺术享受。

柴可夫斯基与"强力集团"作曲家是同时代人，但他走的是一条独立的、但与"强力集团"作曲家的创作方向相衔接的道路。"强力集团"作曲家的音乐创作表现和反映俄罗斯历史上的重大事件、俄罗斯民族的史诗、神话以及俄罗斯民族和异族的风土人情，揭示民族的整体心理、愿望和理想；柴可夫斯基则更多是注意俄罗斯人的个人感受和体验，揭示人内心的痛苦和苦闷。在音乐创作方法上，"强力集团"作曲家的音乐是俄罗斯民间音乐素材与异国音乐风味的结合，而柴可夫斯基的音乐则是俄罗斯城市浪漫曲与西欧音乐结合的产物。

柴可夫斯基的音乐才华几乎表现在所有的音乐体裁里，但歌剧是他最心爱的体裁。他说："歌剧，只有歌剧才让您去接近人们，让真正的听众对您的音乐感到亲切。"他一生创作了《铁匠瓦库拉》（1874）、《奥尔良少女》（1879）、《马捷帕》（1883）、《约兰塔》（1891）、《叶甫盖尼·奥涅金》（1878）、《黑桃皇后》（1890）等10部歌剧。其中《叶甫盖尼·奥涅金》《黑桃皇后》②是他最主要的两部歌剧作品，已成为俄罗斯和世界各国的歌剧院的保留剧目。

图4-29　П. 柴可夫斯基：《叶甫盖尼·奥涅金》（1878）

歌剧《叶甫盖尼·奥涅金》（1878，图4-29）

歌剧《叶甫盖尼·奥涅金》③是柴可夫斯基基于普希

① 鲍罗丁去世后，作曲家A. 格拉祖诺夫谱写了《伊戈尔王》的序曲和第三幕音乐，里姆斯基-柯萨科夫给歌剧音乐重新配器。
② 《黑桃皇后》是柴可夫斯基基于普希金的小说《黑桃皇后》情节创作的。歌剧《黑桃皇后》与普希金的小说有很大的差别，柴可夫斯基对作品的主人公格尔曼作了另一种阐释。在普希金的原作里，格尔曼追求丽莎是为了接近老公爵夫人，追求丽莎是手段，而接近公爵夫人是目的；而柴可夫斯基的歌剧中的格尔曼接近公爵夫人是为了得到丽莎。这样一来，格尔曼得到丽莎是目的，而接近公爵夫人就成了手段。
③ 柴可夫斯基对普希金的诗体小说《叶甫盖尼·奥涅金》深感兴趣。小说女主人公塔吉雅娜给奥涅金的信曾让作曲家激动不已，他早就想用这封信谱写一部音乐作品。1877年3月，女歌唱家E.拉夫罗甫斯卡娅鼓励柴可夫斯基写这部歌剧，文学家K.希洛夫斯基还为歌剧写乐脚本。1877年，柴可夫斯基结束了歌剧《叶甫盖尼·奥涅金》的音乐创作。1879年3月17日，在莫斯科音乐学院院长H. 鲁宾斯坦教授的艺术指导下，这部歌剧由莫斯科音乐学院的大学生首演并获得成功。

金的同名诗体小说的情节创作的，但大大简化了原作的内容。柴可夫斯基把自己的歌剧称为"抒情场景"，歌剧描绘彼得堡上流社会和外省地主的庄园生活，塑造几位主人公的音乐形象，尤其注重揭示和表现女主人公塔吉雅娜（图4-29-0）的精神世界和心理感受，成为观众喜爱的一部歌剧音乐作品。

图4-29-0　塔吉雅娜给奥涅金写信的剧照

歌剧《叶甫盖尼·奥涅金》共有三幕七场。

第一幕

乐队开始奏出一个不长的引子（图4-29-1）。音乐旋律充满沉思、温柔的韵味，这是女主人公塔吉雅娜的主题音乐，把听众带入一个少女的充满诗意幻想、心灵冲动的世界，后来这个旋律又在第一、第二、第七场反复出现。

第一场

女地主拉林娜的庄园。夏日的傍晚。几位主要人物在乡村生活的环境中悉数登场。女地主拉林娜和奶娘在作果酱，拉林娜的两个女儿——塔吉雅娜和奥尔加的二重唱《您是否听到树丛后面，歌手在夜半歌唱爱情、歌唱自己痛苦的歌声？》唱出她们对爱情的渴望和未来的憧憬。随后，拉林娜和奶娘也跟着唱起来，二重唱变成四重唱，这歌声唤起拉林娜对自己年轻时代的回忆，奶娘也跟着一起分享。

塔吉雅娜和奥尔加走到阳台上，看到结束收割的农民们在回家路上欢快地唱着俄罗斯民歌《走在桥上，走在小桥上》（图4-29-2）。两姊妹对农民的歌声感受不同：富于幻想的塔吉雅娜（女高音）认为歌声是"幻想飞到了某个遥远的地方"；可生性快乐、无忧无虑的奥尔加（女中音）唱起了咏叹调《我不会无名惆怅》。这一场的后半部，歌剧的两位男主人公奥涅金（男中音）和连斯基（男高音）来造访拉林娜的庄园。奥涅金、连斯基与塔吉雅娜、奥尔加唱起一段四重唱，表达各自的内心活动。之后，连斯基的咏叹调《我爱您，奥尔加》表达他这位浪漫主义诗人对奥尔加的全部热情。在这场结尾，奥涅金的咏叹调《我的最守规矩的叔父》暴露了他是一位虽有良好的教养但内心冷酷的贵族青年。

图4-29-1　引子

图4-29-2　俄罗斯民歌《走在桥上，走在小桥上》

第二场

塔吉雅娜的闺房。塔吉雅娜爱上了奥涅金。夜晚，她坐卧不安，无法入眠。她的少女

幻想、对幸福的渴望在这场中得到充分的展现。

这场由四部分组成。第一部分是塔吉雅娜与奶娘谈心。塔吉雅娜请求奶娘给她讲俄罗斯古老的往事。奶娘的故事让塔吉雅娜十分兴奋。田园风格的音乐令她激动不已，乐队弦乐表现塔吉雅娜的心潮起伏，圆号和竖琴的旋律表现她内心的不安和苦闷。乐队奏出塔吉雅娜的爱情主题。塔吉雅娜的咏叹调《**即使我死去，但先要……**》（**图4-29-3**）表现这位少女的单相思。第二部分是塔吉雅娜的信。塔吉雅娜让奶娘离开，自己要独自待一会儿。

其实，她支走奶娘是要给奥涅金写信。这是整个歌剧的重要一场，以动态方式揭示塔吉雅娜的性格。塔吉雅娜从天真、幼稚的少女变成一位内心成熟的、热恋的女人。塔吉雅娜唱的第一句"**我给您写信了，您还要怎么样？**"（**图4-29-4**）在大管的抒情衬奏下，表达出女主人公内心的真诚。塔吉雅娜写信的主题音乐两次反复，第二次反复时，乐队的演奏热情奔放，并从这里开始第三部分，即塔吉雅娜的诚恳表态："亲爱的！不，我不会把心儿交给世界上任何人。"她对爱情的投入、恐惧的心理、自我的折磨和痛苦都表现在她的这段温柔而忧郁的咏叹调之中。最后，第四部分是塔吉雅娜对光明的幻想主题"我在梦中看见你了……"塔吉雅娜的信整整写了一夜，一直到东方泛出黎明的曙光，远处传来了牧笛声（由乐队的大管奏出）。早晨明媚的阳光更加衬托出塔吉雅娜内心的激动。奶娘进来了，她请求奶娘把这封信转交给奥涅金，乐队又奏起了塔吉雅娜的爱情主题。

第三场

拉林娜家的庄园。花园里僻静的一角。塔吉雅娜与奥涅金会面。这场由在果园里摘苹果的农奴姑娘合唱开始。塔吉雅娜跑进果园来，一头倒在果园的一条长椅上。她已预感到自己的爱情幻想将要破灭，乐队奏出她内心的慌乱和不安。在这一场里，塔吉雅娜的唱段不长，反映出她的惴惴不安的心情。相反，奥涅金的唱腔却冷静、平稳，表现出他内心的冷酷无情。当奥涅金拒绝了塔吉雅娜的求爱后，塔吉雅娜简短的答话表现了她内心的痛苦和绝望。

第二幕

第四场

在拉林娜家中。女地主拉林娜举办家庭舞会庆祝女儿塔吉雅娜的生日。奥涅金、连斯基以及许多客人被邀前来参加。奥涅金明知连斯基热恋着奥尔加，在舞会上却故意与奥尔加跳舞以激怒连斯基。奥涅金与奥尔加跳舞时，乐队奏出一段**华尔兹音乐**（**图4-29-5**），旋律中渐渐地加入一些悲伤的音调，表现连斯基内心的痛苦。连斯基无法忍受奥涅金的无理举动和女友奥尔加的轻浮，向奥涅金提出决斗。一场欢乐的生日舞会不欢而散。

图4-29-3 塔吉雅娜的咏叹调《即使我死去，但先要……》

图4-29-4 塔吉雅娜的咏叹调《我给您写信了……》

图4-29-5 奥涅金与奥尔加跳舞的华尔兹音乐

图4-29-6 连斯基的咏叹调《我的青春,一生的金色时光,你飘向哪里?》

第五场

冬日。一个阴暗的早晨。连斯基早早来到决斗地点,可奥涅金姗姗来迟,表现出他对决斗老成持重的态度。

这场的引子音乐始于一种不协和的音调,预示将要发生一场悲剧。连斯基的咏叹调《我的青春,一生的金色时光,你飘向哪里?》(图4-29-6)是这场的核心唱段。这段咏叹调倾注了柴可夫斯基对这位浪漫主义诗人的满腔热情,连斯基唱出他内心的痛苦和对决斗的恐惧,与塔吉雅娜的唱段《在梦中我见到了你》相呼应。

奥涅金的唱段"敌人们!"表现奥涅金在可能的死亡面前与连斯基感同身受。连斯基的痛苦传给奥涅金,在后者内心激起了悔意。但是,上流社会的偏见打消了奥涅金的和解念头。奥涅金一枪打死了连斯基……这时候,乐队以巨大的悲痛力量奏出连斯基的主题——《奥尔加,我爱你》,表达对这个年轻生命终结的同情和惋惜。

第三幕

第六场

彼得堡上流社会的舞会。乐队奏起波罗乃兹舞曲。漂泊多年的奥涅金突然出现在舞会上,他用冷漠的目光看着翩翩起舞的人们。"我在这里感到苦闷!"——奥涅金唱出一段内心独白。突然,乐队奏起平稳的华尔兹舞曲,音乐再现塔吉雅娜的美丽形象。随后,格列明公爵挽着塔吉雅娜的手来到舞会。奥涅金见到塔吉雅娜十分震惊,他不相信眼前的这位上流社会的贵妇人就是他当年在花园里曾经教训过的塔尼亚。他向塔吉雅娜的丈夫格列明公爵询问塔吉雅娜的情况,格列明公爵的咏叹调《所有年龄的人都隶属爱情》表达了自己对塔吉雅娜的爱和自己娶了年轻妻子的自豪。乐队在这时热情地奏起了塔吉雅娜给奥涅金写信的那场音乐。塔吉雅娜与奥涅金进行了平静而有分寸的谈话后借故离开舞会。这次见面让奥涅金感到震撼,他唱起咏叹调《唉,毫无疑问,我坠入情网,就像一个充满年轻激情的男孩!》(图4-29-7)。

图4-29-7 奥涅金的咏叹调《唉,毫无疑问,我坠入情网,就像一个充满年轻激情的男孩!》

格列明的官邸。塔吉雅娜独自坐在那里,她噙着泪水读着奥涅金给她的信,随后唱起《啊,我多么难受》一歌……突然,奥涅金出现了,他来向塔吉雅娜表白爱情。舞会上的

重逢让塔吉雅娜旧情复燃,她也坦诚地告诉奥涅金自己依然爱着他,但她如今是格列明的妻子,要对丈夫永远忠诚。整个歌剧以奥涅金的咏叹调《苦恼,可耻!啊,我的可悲的命运!》结束。

柴可夫斯基的歌剧《叶甫盖尼·奥涅金》对普希金的原作情节作了一些改动,一方面这是歌剧剧情的需要;另一方面也反映出柴可夫斯基对普希金的诗体小说《叶甫盖尼·奥涅金》有一种独特的艺术阐释。柴可夫斯基不大喜欢奥涅金,而偏爱塔吉雅娜和连斯基。"我从自己人生的早年,心灵深处就一直被塔吉雅娜身上的那种深刻的诗意所震撼。"[①]所以,作曲家把奥涅金的地位摆在塔吉雅和连斯基之后,在某种程度上贬低了奥涅金这个"多余人"形象的社会意义及其人生探索。

A.鲁宾斯坦(1829-1894)的《恶魔》(1875)和C.拉赫玛尼诺夫(1873-1943)的《阿乐哥》(1892)是19世纪的两部浪漫主义歌剧,是基于诗人莱蒙托夫的《恶魔》和普希金的《茨冈》这两部长诗创作的,但歌剧主人公与原作的主人公有所不同。作曲家鲁宾斯坦的歌剧主人公恶魔并不具备原作中恶魔的反叛精神,也没有表现诗人莱蒙托夫的哲理沉思,但鲁宾斯坦的歌剧旋律优美抒情,具有东方音乐的韵味。作曲家拉赫玛尼诺夫的歌剧《阿乐哥》的主人公生性浪漫、内心孤独,就像无根的浮萍到处游荡,找不到自己的归宿,与原作中的那位热爱自由、敢于与"文明社会"决裂、奋起反抗现存生活制度的青年有着很大的差别。阿乐哥的咏叹调《整个茨冈人的宿营地在沉睡》、珍妮儿的咏叹调《老丈夫》以及茨冈青年人的浪漫曲已经成为俄罗斯歌剧爱好者的几首耳熟能详的歌曲。

在苏维埃时代,俄罗斯作曲家创作了一大批具有新内容和新音乐语言的歌剧[②],极大地丰富了20世纪俄罗斯歌剧的宝库。在诸多作曲家的歌剧创作中,尤其值得指出作曲家C.普罗科菲耶夫和Д.肖斯塔科维奇的歌剧音乐创作。普罗科菲耶夫谱写了《赌徒》(1916)、《对三个橘子的爱》(1921)、《谢苗·柯特阔》(1940)、《战争与和平》(1946)、《真正的人》(1947-1948)、《炽燃的天使》(1954)等歌剧;肖斯塔科维奇创作了《鼻子》(1930)、《姆钦斯克县的麦克白夫人》(1934)等歌剧,他俩的歌剧音乐在20世纪俄罗斯歌剧史上留下浓重的一笔。

歌剧《姆钦斯克县的麦克白夫人》[③](1932,图4-30)

歌剧《姆钦斯克县的麦克白夫人》(又名《卡捷琳娜·伊兹玛伊洛娃》)是肖斯塔科维奇的一部重要的歌剧作品。这部歌剧根据19世纪俄罗斯作家H.列斯科夫的同名中篇小说创作。肖斯塔科维奇对原作的人物和情节做了删改,把自己的歌剧称为"讽刺悲剧"。作曲家用音乐把歌剧女主人公卡捷琳娜·伊兹玛伊洛娃塑造成一位敢于大胆反抗妇女的无权

① Л.特列季亚科娃:《19世纪俄罗斯音乐》,莫斯科,教育出版社,1982年,157页。
② 如,A.帕辛科的《雄鹰暴动》(1925)、П.特里奥金的《斯杰潘·拉辛》(1924-1925)、И.捷尔任斯基的《静静的顿河》(1935)、Ю.梅图斯的《青年近卫军》(1947)、Д.卡巴列夫斯基的《塔拉斯一家》(1950)、Т.赫连尼科夫的《母亲》(1957)、Ю.萨波林的《十二月党人》(1953)、B.舍巴林的《驯悍记》(1957)、Б.穆拉杰里的《伟大的友谊》(1947)、C.斯洛姆尼斯基的《维里涅亚》(1967)、P.谢德林的《死魂灵》(1977)、A彼得罗夫的《彼得大帝》(1975)、A.霍尔敏诺夫的《乐观的悲剧》(1965)、《外套》(1975)、《马车》(1975)、K.莫尔恰诺夫的《无名战士》(1967)、《俄罗斯妇女》(1969)、《这里的黎明静悄悄》(1975)等歌剧作品。
③ 1934年1月22日,歌剧《姆钦斯克县的麦克白夫人》在列宁格勒小歌剧院首演,之后两年在列宁格勒和莫斯科演出了二百多场,受到观众的热烈欢迎。这部歌剧还在苏联各地和纽约、斯德哥尔摩、布拉格、哥本哈根等地演出,产生了世界性的影响。但是,这部歌剧的好运不长。1936年1月28日,苏联《真理报》发表的一篇名为《纷乱代替音乐》的评论文章,批判歌剧《姆钦斯克县的麦克白夫人》及其作曲家肖斯塔科维奇,称歌剧是"大吵大闹,音乐……粗糙、原始、庸俗……作曲家把多种声音综合在一起以取悦形式主义-唯美主义者……"所以,这部歌剧被撵下舞台并打入冷宫20多年。直到1962年末,这部歌剧经作曲家的修改后才重返舞台与广大观众见面。不过,这时歌剧已改名为《卡捷琳娜·伊兹玛伊洛娃》,歌剧的重新上演受到听众的普遍欢迎。

图4-30 Д.肖斯塔科维奇：《姆钦斯克县的麦克白夫人》（1932）

图4-30-1 卡捷琳娜（女高音）

地位、捍卫自己做人尊严的俄罗斯女性形象。卡捷琳娜懂得人的真正感情，敢于冲破令人窒息的生活枷锁，与周围的卑鄙无耻、充满兽性的人作斗争，同时又对自己犯下的罪行感到内疚和良心的谴责。

歌剧的故事发生在19世纪中叶俄罗斯外省的姆钦斯克县城。

卡捷琳娜·伊兹玛伊洛娃是商人季诺维的妻子。她与丈夫没有感情，也没有孩子，她的生活枯燥乏味，每天都遭到公公鲍利斯的责骂。所以，她毒死了公公鲍利斯，又与家中雇工谢尔盖私通并谋杀了丈夫。事发后，卡捷琳娜和谢尔盖被流放。在赴流放地的途中，谢尔盖移情别恋，找到新欢索涅特卡。卡捷琳娜在盛怒之下把索涅特卡推入湖中致死，之后她自己也投湖自杀。

歌剧《姆钦斯克县的麦克白夫人》共四幕九场，副标题是"讽刺悲剧"，表明作曲家想把人物的悲剧和对社会的讽刺结合起来。歌剧的出场人物众多，作曲家通过声乐和器乐的种种手段和语言准确地展示出众多人物的性格，尤其是女主人公卡捷琳娜的个性心理特征。

第一幕

第一场。富商季诺维的豪宅。**卡捷琳娜（女高音）（图4-30-1）**与丈夫在喝早茶。卡捷琳娜不爱自己的丈夫，又多年没有孩子，自己为毫无意义的婚后生活而苦恼，可她还常遭到公公鲍利斯（男低音）的责骂和训斥。她的宣叙调《户外春天的空气》《哎，再也睡不着了》唱出她的人生处境。随后，卡捷琳娜又唱起了咏叹调《一只蚂蚁拖着一根稻草》，表达她内心的郁闷。大坝冲坏了庄园的磨坊，她的丈夫**季诺维（男高音）**需要去处理。仆人们遵照老爷鲍利斯的命令，假装痛苦地齐声唱起了《老爷，你为什么要走》，鲍利斯还让卡捷琳娜保证对丈夫忠诚。卡捷琳娜送别丈夫时没有落泪，这也遭来她公公的一顿臭骂；卡捷琳娜忧郁的歌声与鲍利斯凶恶的骂声交替。第一场在乐队的一段轻佻的华尔兹曲伴奏下结束。

第二场。在伊兹马伊洛夫家的院子里，谢尔盖（男高音）领着一帮仆人把厨娘阿克西妮娅装进大桶里戏弄她。卡捷琳娜见状后让谢尔盖把阿克西妮娅放出来，谢尔盖开始调戏卡捷琳娜。这时候鲍利斯突然出现，以为卡捷琳娜与谢尔盖调情，他驱散了仆人并威胁卡捷琳娜，要把这件事情告诉她的丈夫季诺维。这场音乐由两部分组成。一部分是喧闹的群众场面，急速的音乐旋律把厨娘阿克西妮娅、雇工谢尔盖、管家、仆人们的叫喊声、粗鲁的话语汇在一起。第二部分是卡捷琳娜的咏叹调《庄稼汉，你们过高地估计了自己》。她的这段咏叹调唱得舒缓从容，显示了她对那帮人的傲视。

第三场。卡捷琳娜的卧室。卡捷琳娜感到孤独、苦闷。她回想起有一天看到一对鸽子飞回爱巢的情景，再看看自己目前没有心爱的丈夫、没有欢笑、没有爱情的日子。于是，她唱起咏叹调《有一天，我看见窗外》。这时候，谢尔盖前来敲门，他彬彬有礼地佯做借书，其实是想与卡捷琳娜私通。卡捷琳娜的心情十分紧张，请谢尔盖赶快离开，因为她发现公公已经在门外，可谢尔盖迟迟不走。这时的音乐出色地表达出他俩渐渐加剧的内心慌

乱的状态……

第二幕

这幕是歌剧的剧情高潮，由第四场和第五场构成。

第四场。夜晚。鲍利斯提着灯笼在院里查看，因为他觉得有贼。他回忆自己年轻时的风流往事，心中五味杂陈。于是，他唱起了咏叹调《我常躲在别人妻子的窗下，有时候还爬窗而入……》突然，他看到有个男子从儿媳的窗户跳了出来，鲍利斯认出来那是谢尔盖。他立刻招呼众仆人抓住谢尔盖，用鞭子抽他，以示惩罚。随后，还把谢尔盖关在地窖里并派人去叫儿子季诺维。卡捷琳娜哀求鲍利斯放过谢尔盖，她和谢尔盖唱起了一段二重唱，这首歌声背后是鲍利斯发疯似的叫喊声。之后，卡捷琳娜毒死鲍利斯，从他身上拿到地窖的钥匙救出谢尔盖。鲍利斯临死前向赶来的神甫指出卡捷琳娜是毒死他的凶手，可卡捷琳娜用歌声为自己辩解，神甫相信了卡捷琳娜的话。从后台传来仆人们的合唱《看来，朝霞很快升起》……

第五场。在卡捷琳娜的卧室。谢尔盖被打得遍体鳞伤，卡捷琳娜在床边抚慰他，谢尔盖不想再偷情下去，于是伤感唱起了咏叹调《卡捷琳娜·利沃芙娜，卡坚卡》。他向卡捷琳娜求婚，卡捷琳娜答应了他。谢尔盖与卡捷琳娜悄悄对话时，乐队奏出微弱而警觉的声音，预示季诺维即将归来。卡捷琳娜听到丈夫归来的声音，赶紧把谢尔盖藏了起来。卡捷琳娜与季诺维见面一场，音乐渐强、旋律紧张，结束时乐队奏出一段进行曲，预示将有不祥发生。

当季诺维向卡捷琳娜询问父亲的死因时，突然发现房间里有一根男人的腰带，他顿时明白了妻子的背叛，便开始痛打她。谢尔盖赶紧跑出来帮助卡捷琳娜，最后把季诺维杀死并把尸体藏在地窖里。

幕间休息曲以帕萨卡利亚舞曲的慢节奏写成，更加剧了第二幕的悲剧气氛。

第三幕

第六场。伊兹马伊洛夫家的地窖。卡捷琳娜站在季诺维的尸体旁边，回忆丈夫被杀害的可怕一幕……谢尔盖劝她离开地窖，以免引人注意。之后，他俩去教堂办婚礼。一个脏兮兮的仆人以为地窖里有好酒，他破门而入后看到了季诺维的尸体，吓得跑出来向警察局奔去。

第七场。在警察分局。警长因卡捷琳娜没有邀请他去参加婚礼而感到愤愤不平。20多位警察在唱歌。警长领唱，副歌部分加入警察们合唱，歌曲节奏为缓慢的华尔兹。这时候，那位仆人跑来告诉警察，说在地窖里发现了老爷季诺维的尸体。警长带着一帮警察赶来，正碰上谢尔盖与卡捷琳娜举办婚礼。卡捷琳娜和谢尔盖唱了一段宣叙调，之后，那位仆人唱起了粗犷的歌曲《我曾有个相好的女人》。最后，一首滑稽-戏仿的合唱曲《快、快、快、快，别让责备》结束了这个荒诞的场面。

第八场。婚宴在伊兹马伊洛夫家的后花园举行。来宾们高喊"苦哇，苦哇！"，向新婚夫妇表示祝贺。这时响起了歌声"谁比空中的太阳更美"……乐队开场奏出一段复调式的序曲，旋律后来在四声部合唱曲《光荣属于夫妇们》中得到扩展。在乱哄哄的婚礼仪式上，**卡捷琳娜和谢尔盖（图4-30-2）**有一段不安的对唱，喝得酩酊大醉的客人们的喊声夹杂在其中……

图4-30-2　卡捷琳娜和谢尔盖

卡捷琳娜发现地窖的门锁已坏,知道事情已经败露,便打算逃之夭夭,可为时已晚。他俩双双被抓后送去服苦役。

第九场。这场的开始就能听到囚歌《一俄里一俄里地走》。一个老囚犯起头,其他的囚犯痛苦地附和着,囚歌的旋律严峻冷酷。这里是苦役犯的驿站,一批被押送去西伯利亚服苦役的囚犯宿营在林中的小河边。谢尔盖和卡捷琳娜戴着脚镣,分别押在不同的囚犯编组里。卡捷琳娜请求押送兵放她去谢尔盖那里,因为她依然爱着他。谢尔盖却把一切怨恨都记在卡捷琳娜头上,还爱上了一位名叫索涅奇卡的年轻女囚犯。卡捷琳娜的咏叹调《在树林最深处有一个湖》唱出内心的悲哀,引起人深深的同情和共鸣。最后,卡捷琳娜把索涅奇卡推进湖里,自己也投湖自尽。

囚犯们忧郁地唱着囚歌,继续走在服苦役的道路上。

这部歌剧的声部齐全,有男高音、男中音、男低音、女高音和女中音;演唱形式多种,有独唱、二重唱、对唱、合唱等;从音乐旋律上看,歌剧中的卡捷琳娜的《有一天,我看见窗外》《在树林最深处有一个湖》和谢尔盖的《卡捷琳娜·利沃芙娜,卡坚卡》等咏叹调唱段具有俄罗斯民歌的抒情性特征,尤其是卡捷琳娜的几个唱段音乐写得很美,表现作曲家的人道主义精神和对卡捷琳娜的不幸命运的同情。

歌剧《姆钦斯克县的麦克白夫人》继承俄罗斯歌剧的优良传统,音乐植根于俄罗斯民歌的沃土,具有鲜明的民族音乐色彩。此外,音乐还把人物的心理刻画与对现实环境的展示结合起来,塑造出一位在"黑暗王国"里敢于争取个性自由的俄罗斯妇女形象,具有一种哲理概括的深度,是俄罗斯歌剧艺术的一个杰作。

图4-31　P.谢德林:《死魂灵》(1977)

歌剧《死魂灵》(1977,图4-31)

在20世纪下半叶诸多的俄罗斯歌剧中,P.谢德林的歌剧《死魂灵》(1977)是一部出色的歌剧,并且在20世纪俄罗斯歌剧发展史上占据一席地位。

19世纪作家果戈理的作品一直是俄罗斯作曲家们创作的素材和对象。有些作曲家根据果戈理的小说谱写了同名歌剧,如,穆索尔斯基的《结婚》、里姆斯基-柯萨科夫的《圣诞节前夜》《五月之夜》、柴可夫斯基的《高跟鞋》、肖斯塔科维奇的《鼻子》、A.霍尔敏诺夫的《马车》《外套》等。但果戈理的最主要的作品,也是他的代表作《死魂灵》却没有作曲家敢于问津。于是,作曲家谢德林的目光盯住了果戈理的《死魂灵》这部极为复杂的作品,谱写出歌剧《死魂灵》这部"果戈理的有声史诗"(A.巴赫慕托娃语),表现出这位作曲家的创作勇气和能力。

谢德林根据果戈理的《死魂灵》内容亲自撰写了歌剧脚本,他把自己的脚本称为"根据果戈理的史诗编写的歌剧场景"。这部3幕19场歌剧渐渐展开主人公乞乞科夫以及几位主要人物的性格和心理特征。

歌剧《死魂灵》把俄罗斯民间音乐与19世纪俄罗斯古典音乐传统结合起来,同时又对歌剧音乐的一些新形式、音乐表现的新手法进行了探索,这点尤其表现在谢德林对宣叙调的运用、对音乐形象的肖像特征刻画以及乐队的音乐语言表现上。

谢德林运用独具一格的手法把歌剧内容分成两个层面,一个层面是用接近民歌的音乐手段表现人民俄罗斯的主题,展现小说中的抒情世界;另一个层面通过主人公乞乞科夫以及城市官吏和乡下地主形象向观众展示俄罗斯官僚地主老爷的世界。这两个层面相互对

立,然而却互补存在。

第一幕

第一场。序曲。

由两位女声领唱的合唱曲《雪并非白色》作为歌剧序曲,在歌剧音乐中并不多见,这段合唱在第七场、第十四场中还反复出现,不仅是歌唱大自然现象,也唱出对俄罗斯人民命运的关注。

在表现人民俄罗斯的层面上,谢德林塑造了两个比较突出的人物形象,一个是乞乞科夫的车夫谢立凡(男高音)。作曲家谢德林用音乐[①]成功地塑造了这个忠于职守、善于交际、尊重老爷、能表达普通人的意愿的人物形象。另一个形象是士兵母亲。歌剧中的第十二场(名字叫"士兵母亲的哭泣")就是献给这位孤独无助、毫无希望的俄罗斯妇女的。在月光下,站着一位农民妇女,她的儿子被抓去当兵,她悲痛的哭声像诅咒一样,倾吐自己的悲哀和不幸。这场的合唱以《你是艾蒿,一根艾蒿草》这首俄罗斯民歌结束,更加突出士兵母亲像艾蒿一样的悲剧命运。

地主马尼洛夫、诺兹德廖夫、索巴凯维奇、普柳什金、科罗潘奇卡展现出地主老爷世界的层面。在第一幕第二场里,地主马尼洛夫、索巴凯维奇、诺兹德廖夫、普柳什金、科罗潘奇卡第一次露面,他们也像N城的省长、检察长、警察局长、邮电局长以及其他官吏一样,来参加检察长举办的家宴。这些头面人物在宴会上齐声唱起了《赞美你,巴维尔·伊凡诺维奇》,欢迎乞乞科夫的到来。乞乞科夫在这次宴会上受到几位乡下地主的邀请,准备去挨个拜访他们。

马尼洛夫是乞乞科夫拜访的第一个地主。马尼洛夫最显著的性格特征是富于幻想,行为举止过分虚伪和甜腻。在第一幕第四场结尾,在悦耳动听的浪漫曲伴奏的背景上,马尼洛夫(抒情男高音)唱起了咏叹调《啊,巴维尔·伊凡诺维奇,您是多么幸福!》(图4-31-1)。他的声音圆润、悦耳,可让人感到甜腻,长笛轻轻地附和着他的歌声,更加凸显马尼洛夫的田园生活充满一种虚无缥缈的幻想……作曲家为了塑造马尼洛夫形象,给他和他的妻子丽莎(抒情花腔女高音)专门设计了一段感伤的、好像是沙龙浪漫曲的二重唱,他俩的歌声像回声一样呼应,仿佛反映出他俩相同的内心世界,每个乐句结尾以甜腻的、悦耳的"叹息"终止。谢德林以辛辣的讽刺塑造出这对甜得令人感到作呕的夫唱妇随的音乐形象。

图4-31-1 马尼洛夫唱咏叹调《啊,巴维尔·伊凡诺维奇,您是多么幸福!》

第六场。乞乞科夫来到地主科罗潘奇卡(次女高音)的家。科罗潘奇卡是个目光短浅、善于敛财的女地主。她的咏叹调的音乐旋律近似于哭诉,音调中夹杂着拖长的、永不满足的嘟囔。乐队大管的"冒泡式"演奏表现她的嘟囔,刻画这位多疑、贪心、吝啬的女地主形象……然而,当听到乞乞科夫向她购买死魂灵的建议,她的嘟囔立刻转为清晰的疾语,表达她内心剧烈的思想活动以及由于一时难以决定而产生的懊丧和酸楚。科罗潘奇卡的宣叙调以及她与乞乞科夫的二重唱《细心审视这件事似乎有好处》,让这位生活闭塞、愚昧无知、患得患失、总爱抱怨的女地主形象栩栩如生地呈现出来。

[①] 在第一幕第三场"道路"里,谢立凡赶车拉着乞乞科夫去马尼洛夫的庄园,唱了宣叙调《喂,我亲爱的伙计们!》。在第十场和第十九场里,谢立凡在乐队和小合唱的伴奏下唱了一首忧郁的歌,带有城市歌曲的成分。谢立凡生活在城市,有别于生活在农村的农民,所以才会唱出这种宣叙调。

第八场。乞乞科夫拜访诺兹德廖夫。诺兹德廖夫（戏剧男高音）是个赌徒，他见多识广，敏于行动，好惹是生非，说话口无遮拦。为塑造这个地主形象，谢德林总让雄壮的进行曲《哎，老弟，我刚从集市归来》伴随他，给他设计的音乐具体、鲜明，音调急速转换，这种音乐符合诺兹德廖夫的庸俗、粗野、自以为是的性格特征。

第二幕

第九场。乞乞科夫在索巴凯维奇的房间里。索巴凯维奇（男低音）这个地主长得像一只熊，身材魁梧、行动笨拙。这不仅是他的相貌特征，也决定了他的思维方式和生活习惯。索巴凯维奇寡言少语，但说出的每句话很有分量。他把认识的所有人称为骗子。他的宣叙调音色单调、节奏平稳，很少有不协和的上下起伏，适合表现他的思维迟钝、动作缓慢的性格。在索巴凯维奇和乞乞科夫的二重唱《任何地方都贱买不到这样的好人》中，诺兹德廖夫的音调表现他在做买卖上从不讨价还价，而乞乞科夫的唱腔圆润，但声音坚定，咄咄逼人。这是一段出色的对话宣叙调。

第十一场。乞乞科夫做客普柳什金家。普柳什金（次女高音）是个拥有上千农奴的大地主，可他是个十足的吝啬鬼，贪图发财的欲望让他丧失了人的特征，变成"人的灰堆"。普柳什金穿得像个叫花子，甚至看不出他是男是女。他整天捡破烂，可家里的粮食堆积如山，全部烂掉……谢德林给他设计的唱段音乐单调乏味、含糊不清，他唱的《好久没有贵客光临》一曲让人感到这个吝啬鬼的尖酸刻薄。

第十三场。在省长举办的舞会上，人们纷纷前来祝贺乞乞科夫买到了大批农奴，乞乞科夫（男中音）春风得意，唱罢咏叹调《不，这并不是外省》（图4-31-2），又与省长的女儿翩翩起舞。这时候，诺兹德廖夫突然闯进来，科罗潘奇卡也随后赶到，当众揭露乞乞科夫的骗术，在场的所有人愕然……然而，乞乞科夫的唱段音色轻快、灵活，就像他的灵活多变的性格。

第三幕

第十五场。乞乞科夫的事情败露，独自待在该城的旅馆，考虑自己的退路。

第十九场。五重唱《全城的人都反对你》表明乞乞科夫在这里不再受欢迎，所以他离开N城。

图4-31-2　乞乞科夫唱咏叹调《不，这并不是外省》

歌剧《死魂灵》的五个地主形象各异，每个地主有独自的音调，只有主人公乞乞科夫的音乐没有什么固定性，因为他与地主打交道时，要用适合于每个地主的音乐语调，或者说把自己融于后者的音乐语调中，以达到自己不可告人的目的。

歌剧《死魂灵》的唱腔以宣叙调为主，兼有很短的宣叙独白或对唱，很少有大段的咏叹调。在乐器使用上，谢德林根据乐器的不同音色去塑造不同的人物形象，如，用长笛"陪伴"马尼洛夫，圆号——诺兹德廖夫，倍大提琴——索巴凯维奇，大管（巴松管）——科罗潘奇卡，双簧管——普柳什金。

歌剧《死魂灵》于1977年6月7日在莫斯科大剧院首演，谢德林的一个创作革新，是他用28人组成的合唱（小合唱队由8位女高音、8位男低音、6位男高音和6位男中音组成）代替乐队的第一和第二小提琴，用女中音和女低音独唱代替小提琴独奏。作曲家这样做是出于对人的声音的钟爱，因为他认为人的声音是最美、最精致的"乐器"，能够表达人细微的内心感受和状态。

乐池里的小合唱队在歌剧中起着乐队的作用。歌剧开场的俄罗斯民歌《雪并非白色》就是领唱和小合唱队唱出的。之后，第一场结尾由小合唱转到第二场。小合唱《天啊，你

拨开暴风雨前的乌云吧》是第五场的主旋律，伴随乞乞科夫乘坐的马车走在坎坷不平的道路上。此外，小合唱既能用声音模仿轻轻的下雨声，又能与台上的大合唱一起塑造人民俄罗斯形象，对塑造人物形象和衬托歌剧的气氛起着重要作用。

歌剧《死魂灵》是作曲家十年辛勤创作的结果，塑造出众多人物的鲜活的音乐形象，具有明显的现代俄罗斯歌剧的特色。这部歌剧不但是谢德林个人音乐创作的一个巨大成就，也是20世纪俄罗斯歌剧音乐艺术的精品之一。

20世纪，一些俄罗斯作曲家基于俄罗斯的历史事件和人物创作了许多康塔塔[①]。如，作曲家Ю.萨波林的《在库利科沃原野》（1937）、普罗科菲耶夫的《亚历山大·涅夫斯基》（1939）、肖斯塔科维奇的《斯杰潘·拉辛之死》（1964）等。其中，普罗科菲耶夫的康塔塔曲《亚历山大·涅夫斯基》很有特色，值得介绍一下。

康塔塔《亚历山大·涅夫斯基》（1939，图4-32）

这是普罗科菲耶夫的一部重要的声乐器乐作品。这个康塔塔是为著名导演C.爱森斯坦拍摄的同名电影所配的音乐。这个作品与他的其他两部作品《战争与和平》和《伊凡雷帝》一样，构成作曲家对俄罗斯的一组颂歌——歌颂俄罗斯和俄罗斯人民的伟大力量。康塔塔《亚历山大·涅夫斯基》描写亚历山大·涅夫斯基与蒙古鞑靼所进行的英勇斗争，作品的历史音乐场面具有强烈的现代生活气息。

康塔塔曲《亚历山大·涅夫斯基》的词作者是诗人В.鲁科夫斯基和作曲家本人。全曲由《蒙古奴役下的罗斯》《亚历山大·涅夫斯基之歌》《普斯科夫的十字军骑士》《起来吧，俄罗斯人民》《冰上大激战》《死一般的田野》《亚历山大进入普斯科夫城》七部分组成。每一部分都有鲜明的音乐形象，这是普罗科菲耶夫音乐的典型特征。

《亚历山大·涅夫斯基之歌》（图4-32-1）这段音乐写得雄壮有力，就像一幅古老的壁画，回顾俄罗斯战胜瑞典人的胜利，描绘忠于自己祖国的俄罗斯士兵的爱国精神。歌词和音乐表达了这样的思想："谁若进犯罗斯，谁就会被砸得粉身碎骨。"

《起来吧，俄罗斯人民》（图4-32-2）这段合唱完全是另外一种风格。这里没有对历史事件的叙述，而是号召人民起来保卫俄罗斯国土。"冰上大激战"是一组雄壮的音乐加合唱的交响音画。它从音乐风景开始：在激战前夜，冰冷的湖面上空旷、静寂，从远处传来了十字军骑士的军事号角，接着是均匀的、碎碎的马蹄声，预示着一场激战的来临……紧接着节奏强烈、急速的音乐表现亚历山

图4-32 С.普罗科菲耶夫：康塔塔《亚力山大·涅夫斯基》（1939）

图4-32-1 《亚力山大·涅夫斯基之歌》

① 康塔塔不是歌剧作品，而是一种在管弦乐队伴奏下，包括独唱、重唱和合唱的大型声乐套曲。我们在这一节里也一并给予介绍。

图4-32-2 《起来吧,俄罗斯人民》

大·涅夫斯基率领自己的将士与敌人进入殊死搏斗的场面,敌对双方的交战用不同的主题音乐表现,最后,俄罗斯将士战胜了蒙古鞑靼人,敌人的主调音乐渐渐弱下去,第一小提琴在第二小提琴柔和的颤音伴奏下,在高把位上轻快地奏出俄罗斯主题。这段平和静谧的音乐表明俄罗斯大地已经从蒙古鞑靼人的铁蹄下解放出来。然而,俄罗斯为了战胜敌人付出的代价是巨大的。激战之后的田野是"死一般的田野"。这里的音乐形象是抒情和悲伤的。一个次女高音在乐队伴奏下唱着忧伤的歌曲:一位姑娘在激战后的战场上,在阵亡的士兵中间寻找自己的未婚夫。当然,这是一个象征形象,表现俄罗斯在为自己牺牲的儿子哭泣。这部康塔塔的最后一部分《亚历山大进入普斯科夫城》的音乐十分雄壮,在一段耳熟能详的俄罗斯音乐旋律的衬托下,亚历山大·涅夫斯基以胜利者的英雄姿态开进普斯科夫城。

普罗科菲耶夫的康塔塔《亚历山大·涅夫斯基》的整个音乐与电影的画面融为一体,具有强烈的感人效果。

20世纪最后20年,俄罗斯歌剧领域发生了一些变化。首先,是小型歌剧(也称为室内歌剧)的回归。如,出现了B. 加涅林的《满头棕发的女撒谎者和士兵》(1977)、Э. 杰尼索夫的《艺术家和四个女孩》(1986)、A. 施尼特凯的《与白痴一起生活》(1991)等小型歌剧。小型歌剧的回归与一些作曲家的音乐探索分不开,因为室内剧院的轻便条件有利于他们对歌剧的新题材、新形式和表现手段以及舞台体现的探索和实验。其实,18世纪作曲家鲍尔特尼杨斯基、帕什凯维奇、福明等人创作的歌剧均为小型歌剧。19世纪下半叶,歌剧在演出舞台、乐队组成、演员阵容、声乐种类、布景安排、舞蹈加入等方面规模变得愈来愈大,好像不这样就显示不出歌剧艺术的魅力,其实并非如此。因此,在20世纪最后几十年,一些作曲家喜欢创作一些小型歌剧,

图4-33 A. 茹尔宾:摇滚歌剧《奥菲斯和欧律狄刻》海报

出现了小型歌剧的回归。作曲家A. 霍尔敏诺夫还从俄罗斯经典作家的作品撷取歌剧内容和素材,谱写了《万卡》(1979)、《婚礼》(1979)、《热的雪》(1985)、《卡拉马佐夫兄弟》(1985)、《教育的果实》(1990)、《森林》(1996)等小型歌剧,深受俄罗斯观众的欢迎,并引起西方歌剧观众的兴趣。其次,现代歌剧的题材、体裁和风格呈现出多样化,还出现了俄罗斯摇滚歌剧[1]。作曲家A. 茹尔宾的摇滚歌剧《奥菲斯和欧律狄刻》(1975,图4-33)是最早出现的俄罗斯摇滚歌剧之一。这部歌剧的剧情与古希腊神话故事不同,是对奥菲斯和欧律狄刻的爱情的现代阐释。该剧由列宁

[1] 摇滚歌剧(Рок-опера)是摇滚音乐流派的歌剧,源于20世纪60年代末的美国,它是音乐剧的一个变种。摇滚歌剧属于舞台音乐作品,扮演不同角色的歌手们在演唱咏叹调中展开歌剧的情节。俄罗斯摇滚歌剧主要有:A. 茹尔宾的《奥菲斯和欧律狄刻》(1976)、A. 雷勃尼科夫的《明星和霍阿金·穆利耶著之死》(1976)、《耶稣-基督超级明星》(1992)、《朱诺与阿沃西》(1981)、《战争与和平》(2010—2011)、A. 格拉佐茨基的《体育场》(1973—1985)、《大师与玛格丽特》(1979—2009)、A. 鲍戈斯洛夫斯基的《红帆》(1976)、Г. 塔达尔钦科的《白乌鸦》(1991)等。

格勒的"歌唱吉他"器乐声乐歌舞团首演,深受广大青年观众欢迎。后来,这位作曲家又写出了摇滚歌剧《月亮与侦探故事》(1979)、《忍耐》(1980)。另一位作曲家A.雷勃尼科夫的摇滚歌剧《朱诺与阿沃西》自80年代上演后,多年来观众对这部剧依然有着浓厚的兴趣,说明这部摇滚歌剧的艺术魅力。剧中的歌曲《我永远不会见到你》已经成为当代歌唱情人分手的一首著名的歌曲,体现了部剧作深远的影响力。A.雷勃尼科夫的摇滚歌剧《明星和霍阿金·穆利耶塔之死》(1976)从构思到首演被官方禁止了11次,可首演后大受欢迎,在列宁共青团的舞台上演出了1050场!

摇滚歌剧在俄罗斯的出现,显示出一些当代俄罗斯作曲家的音乐创作胆识和勇气,为繁荣当代俄罗斯歌剧的创作做出了贡献。

第四节　芭蕾舞音乐

音乐是芭蕾舞剧的"灵魂",与舞蹈和美术构成芭蕾舞的"三位一体",赋予芭蕾舞以独具一格的艺术魅力。

俄罗斯作曲家A.瓦尔拉莫夫在19世纪上半叶就曾尝试谱写芭蕾舞音乐。莫斯科大剧院演出的芭蕾舞剧《苏丹王的怪癖,或者贩卖囚犯的人》(1834)和《聪明的男孩和吃人魔王》(1837)的音乐,就出自瓦尔拉莫夫之手。

19世纪下半叶,芭蕾舞在俄罗斯得到了迅速的传播并引起了一些俄罗斯作曲家的兴趣。作曲家П.柴可夫斯基率先谱写出芭蕾舞剧《天鹅湖》的音乐,成为俄罗斯芭蕾舞音乐的奠基人。他为芭蕾舞剧《天鹅湖》(1876)、《睡美人》(1890)、《胡桃夹子》(1892)创作的音乐旋律优美抒情,具有浓郁的民族韵味,塑造出生动的人物音乐形象。

柴可夫斯基理解芭蕾舞艺术的本质和特性,他谱写的芭蕾舞音乐不再从属于舞蹈,为舞蹈服务[①],而是芭蕾舞剧的一个艺术成分,一个独立的存在,但又与舞蹈互动,与舞蹈起着同等重要的作用。柴可夫斯基的芭蕾舞音乐确立了音乐与舞蹈在芭蕾舞剧中的新型关系,为俄罗斯芭蕾舞音乐的发展做出了重大的贡献。

此外,Н.里姆斯基-柯萨科夫的芭蕾舞剧《金公鸡》(1908)音乐,И.斯特拉文斯基的芭蕾舞剧《火鸟》(1910)、《春之祭》(1913)音乐,A.格拉祖诺夫的芭蕾舞剧《莱蒙德》(1898)音乐,Р.格里埃尔的芭蕾舞剧《红罂粟》(1927)音乐,С.普罗科菲耶夫的芭蕾舞剧《罗密欧与朱丽叶》《1938》、《灰姑娘》(1944)音乐,Б.阿萨菲耶夫的《巴黎的火焰》芭蕾舞剧(1932)、《泪泉》(1934)音乐,A.哈恰图良的芭蕾舞剧《斯巴达克》(1954)音乐以及一大批俄罗斯芭蕾舞剧音乐也是芭蕾舞音乐的精品,丰富了世界芭蕾舞音乐艺术的宝库。

芭蕾舞剧《天鹅湖》的音乐(1876,图4-34) 是19世纪俄罗斯作曲家柴可夫斯基于1876年4月10日完成的一部重要的作品。

《天鹅湖》的音乐宗旨是光明战胜黑暗,正义战胜邪恶。作曲家歌颂忠贞美好的爱情,以及人为自己的幸福敢于与一切邪恶作斗争的精神。《天鹅湖》的音乐结构严谨、风格多变、浪漫洒脱、优美抒情,塑造出白天鹅奥杰塔、王子齐格弗里德、恶

图4-34　П.柴可夫斯基:芭蕾舞剧《天鹅湖》剧照

① 之前,编舞大师是芭蕾舞剧唯一的"主人",他从作曲家的音乐作品中挑选自己喜欢的音乐,简言之,舞蹈和音乐几乎是"两层皮"。

图4-34-1 序曲

魔罗特巴特和黑天鹅奥吉莉娅等音乐形象。

舞剧音乐包括序曲以及4幕的30多段乐曲。

我们介绍其中的几段代表性乐曲：

序曲（图4-34-1）。乐队的双簧管刚吹出一个主音，竖琴和弦乐紧接着奏出一个大和弦，仿佛是一群天鹅滑过湖面后轻轻泛起的涟漪。之后双簧管奏出一段舒缓、阴柔凄婉的旋律，这是白天鹅主题——交代美丽的姑娘奥杰塔被变成天鹅的悲惨命运。随后单簧管、弦乐反复白天鹅主题，之后长号用不祥的声音重复这个主题，小号还将这个主题再现。最后，在定音鼓不安的轰鸣背景下，大提琴再次呈现这段音乐的旋律，激起观众对白天鹅的怜悯和同情，也为剧情的开始做了铺垫。

第一幕

圆舞曲——是第一幕的第一首舞曲。为了取悦王子，男女村民翩翩起舞，群舞的音乐活泼，充满热情，弦乐器的音色圆润厚实，木管乐器的音色清脆透明，强弱对比极富表现力，营造出一派优雅的田园生活景象。这段圆舞曲的美妙之处在于其旋律的明亮和多变。圆舞曲始于一个很短的引子，随后是第一部分的主题旋律。乐队第一小提琴奏出这个旋律，长笛和单簧管用轻扬的过渡音让旋律活跃地展开。圆舞曲的中间部分旋律更具表现力，抒情如歌、沁人心脾。交响乐队的木管、铜管和弦乐齐奏让音乐旋律的情感得到鲜明的发展，最后走到这段圆舞曲的结束。

之后，小丑沃尔夫冈出场，他的舞蹈滑稽幽默，直观地阐释了整个庆典场面的欢快气氛。最后，王子齐格弗里德出场，用独舞答谢众人。王子独舞的圆舞曲主要由弦乐演奏，旋律流畅、抒情，与整个舞蹈场景配合相得益彰，把听众带入一个歌舞升平的世界。

场景音乐（行板转中板）——也是第一幕的一段音乐。在城外的花园里，人们正在参加王子的成年宴。这时，有一队天鹅从空中飞过，王子产生了打猎的念头，于是离开了宴席带上弓箭走了。

在弦乐和竖琴的柔和的琶音衬奏下，双簧管奏出一段优美而充满忧伤的旋律，这是**白天鹅主题音乐**（图4-34-2），双簧管独奏给出白天鹅奥杰塔的音乐形象，也是她的命运主题。这场音乐由几个相互关联的片段组成。最初一段旋律是中快板，表现一群天鹅在湖面上戏水游戏，但很快旋律的音调就变得不安，因为王子看见湖面上的天鹅并且准备拉弓射杀她们。这时候响起了奥杰塔哀求王子不要射杀她的一段音乐。在弦乐拨奏的和弦伴奏下，双簧管奏出一段柔美的旋律，随后大提琴进入，形成双簧管和大提琴的二重奏，仿佛在安慰奥杰塔的心灵。二重奏结尾引出奥杰塔的一段倾诉，她给王子

图4-34-2 白天鹅主题音乐

讲述自己和姑娘们的悲惨遭遇。突然，铜管乐强劲的和声进入，恶魔罗特巴特出现，奥杰塔的叙述被打断。最后，白天鹅的主题再现，她告诉王子只有一种真正的爱情才能让她得救并恢复人形。

这段舞蹈音乐是第一幕音乐发展的高潮。听着这段音乐，好像在听奥杰塔的一段独白，在向王子诉说自己不幸的遭遇和身世。这时，似乎看到一只天鹅孤傲地浮在碧波上，她的内心充满悲苦，渴望着自由……

第二幕

这一幕开场的场景音乐,双簧管继续缓慢地奏出优美、抒情的白天鹅的命运主题,但音乐中渐渐露出忧伤的情调。后来乐队的强奏加深了这种忧伤的印象。

天鹅舞曲（图4-34-3）——是第二幕的第四首乐曲,即"小天鹅舞曲"。傍晚,在天鹅湖畔,四小天鹅在月光下翩翩起舞,王子齐格弗里德在这里第一次见到天鹅女郎的跳舞,看到了她们的世界的快乐、无忧无虑的一面。小天鹅象征着充满朝气的童年,相互紧牵的双手表明她们之间的友谊和忠诚。这段舞曲由木管乐器和弦乐交替演奏,旋律活泼欢快、谐戏俏皮,在配器上的一连串上滑音形象地表现出四只小天鹅在湖上欢快、调皮地漂游戏水,具有一种嬉戏的色彩。

图4-34-3　天鹅舞曲

王子与公主的双人舞（图4-34-4）——是四小天鹅舞曲后的一段乐曲。王子齐格弗里德和公主奥杰塔两人一见钟情,跳起了抒情的双人舞,互相倾诉着爱情。这段舞蹈是舞剧第二幕的高潮,伴奏音乐为慢板,由竖琴的华彩乐句开始,随后在竖琴和弦的伴奏下,小提琴独奏缓慢平稳、优美抒情,

图4-34-4　王子与公主的双人舞

是整个芭蕾舞中最主要的一段旋律。小提琴在竖琴的衬奏下奏出了白天鹅主题音乐,塑造她的优雅形象。这段音乐旋律平缓舒展,优美有序,给人以静谧温馨之感,愈加让人感到爱情的美好。随后圆号再次呈现这个旋律,再往后小提琴与长笛相呼应,成为二重奏。最后,弦乐和木管齐奏,力度加强,节奏加快,小提琴的弓根演奏显示旋律的弹性和张力,强化对这个音乐形象的感情渲染。最后,双簧管再现白天鹅的主题,奥杰塔展示自己的舞姿,暗示自己内心的矛盾和无奈的处境,希望王子能以忠贞的爱情帮助她解除妖法,在半夜时分前来帮她恢复人形。

第三幕

王后为王子齐格弗里德举办挑选未婚妻的舞会,王子以进行曲的节奏与随从出场。王子心中只有奥杰塔,所以看不上任何其他的姑娘。在舞会上,外国客人表演各种民族风情的舞蹈。俄罗斯舞曲的旋律绚丽,匈牙利的查尔达什舞曲节奏粗犷,西班牙舞曲热情奔放,在响板伴奏下突显民族风情,波兰玛祖卡舞曲豪迈奔放,意大利**拿波里舞曲**（图4-34-5）显出塔兰泰拉风格。这段舞蹈音乐由小号独奏,弦乐和木管衬奏,起初的旋律缓慢平稳,后来节奏逐渐加快,木管也加入旋律,把欢快的舞蹈气氛推向高潮。

图4-34-5　拿波里舞曲

芭蕾舞剧第三幕第二个场景（激动的快板）音乐。为了破坏王子与公主奥杰塔的爱情,恶魔让自己的女儿奥吉莉娅化作白天鹅,骗取了王子的爱情。奥杰塔以为王子另选了其他新娘,悲痛万分,把这个消息告诉了自己的女友。之后,她不愿意再作恶魔的奴隶,决定投湖自杀。当城堡的窗户上映出白天鹅的影子,王子才知道自己上当受骗,于是,立

刻奔向天鹅湖去找奥杰塔。这段旋律由弦乐和木管演奏，起初是弦乐的一段快弓，表达王子内心的懊悔以及他急切去找奥杰塔的心情，随后双簧管快速地奏出奥杰塔主题，这是对王子心情的回应。在一段活泼的圆舞曲后，近似打击乐的管乐声与奥杰塔主题交织出现，表达王子寻找白天鹅的决心。最后，乐队齐奏，以强有力的和弦结束这一幕的音乐。

第四幕

"终场和壮丽的尾声"。天鹅湖畔。奥杰塔跑来悲痛地告诉众天鹅，王子齐格弗里德背叛了她。众天鹅听后安慰奥杰塔，劝她把王子彻底忘掉。王子带着悲痛和慌乱的心情来找奥杰塔。众天鹅看见王子后，不让他接近公主奥杰塔，王子的真诚最终得到公主的谅解。但是，王子与奥杰塔的相聚十分短暂，这时风暴骤起，湖水冲出湖岸，恶魔出现了。王子与恶魔相遇，仇人相见，分外眼红，王子向恶魔冲去。经过一场生与死的考验，王子终于战胜了恶魔，公主奥杰塔恢复了人形，他俩得到了幸福。在这段音乐里，作曲家柴可夫斯基使用不协调的和弦、奔放不羁的节奏、一连串的半音表现暴风雨的到来，也暗示王子内心的慌乱和失望。这段结尾音乐用宽阔、悲壮的旋律描绘王子齐格弗里德的出现。乐队演奏的白天鹅主题热情、激动并富有动感。在这个主题音乐中，可以听出王子向奥杰塔苦苦哀求，也表现了白天鹅的痛苦和绝望。此外，双簧管演奏的奥杰塔音乐主题与恶魔罗特巴特的旋律相互交织，表现善与恶、光明与黑暗的生死搏斗。最后，乐队以最大的力量奏出白天鹅音乐主题，这个主题最后转为歌颂爱情的胜利，表示忠贞的爱情战胜邪恶。

芭蕾舞剧《天鹅湖》的音乐与舞蹈配合得天衣无缝，是芭蕾舞音乐的典范之作，对俄罗斯芭蕾舞音乐的创作具有重要的意义。

芭蕾舞剧《罗密欧与朱丽叶》的音乐（1935，图4-35）

图4-35 C. 普罗科菲耶夫：芭蕾舞剧《罗密欧与朱丽叶》剧照

这是作曲家普罗科菲耶夫谱写的芭蕾舞音乐。莎士比亚的剧作《罗密欧与朱丽叶》比较复杂，不大容易搬上芭蕾舞舞台。但是，普罗科菲耶夫是位知难而进的作曲家，他大胆地谱写了芭蕾舞剧《罗密欧与朱丽叶》的音乐。这部音乐作品既比较确切地表现莎士比亚的原作的时代精神，又塑造出几位诗意盎然、具有丰富内涵的音乐形象。普罗科菲耶夫善于用音乐刻画主人公罗密欧和朱丽叶的心理活动，出色地描绘出这对情人的爱情悲剧。

芭蕾舞剧《罗密欧与朱丽叶》共有52段音乐，外加序曲。普罗科菲耶夫完成了芭蕾舞剧《罗密欧与朱丽叶》的音乐后，从中选出最有代表性的乐曲编成三套组曲[1]。我们在这里介绍第二套组曲中的几段乐曲。

"蒙太古和凯普莱特"的音乐。这段乐曲选自芭蕾舞剧的第一幕第一场。第一段音乐交待维罗纳城的蒙太古和凯普莱特这两大家族存在的宿仇。这种宿仇导致蒙太古的儿子罗密欧与凯普莱特的女儿朱丽叶的爱情悲剧。在第二段音乐里，乐队的铜管乐和打击乐的强奏与弦乐的弱奏交替进行，音乐的对比营造出不安甚至恐怖的气氛，预示着一场悲剧的到来。

[1] 第一组曲（op.64 bis）由《民间舞曲》《场景》（大街苏醒）、《罗密欧与朱丽叶》（爱情双人舞曲）等7个乐曲组成，音乐旋律偏重写景；第二组曲（op.64 ter）由《蒙太古和凯普莱特》《小姑娘朱丽叶》《劳伦斯神父》《舞曲》《罗密欧与朱丽叶告别之前》《少女群舞》《罗密欧在朱丽叶墓前》7首乐曲组成，偏重塑造人物的音乐形象。1946年，普罗科菲耶夫还编写了第三组曲（op.101），由《罗密欧在喷泉旁》《朱丽叶》《奶娘》《朱丽叶之死》等6个曲子组成。

少女朱丽叶主题音乐（图4-35-1）。少女朱丽叶在第一幕第二场初次出场。朱丽叶的主题音乐塑造出一个天真、烂漫的少女形象。首先，小提琴轻盈的快弓和木管乐器的断奏描绘小姑娘朱丽叶在欢声笑语中奔跑，强调她天真烂漫、活泼可爱的个性。这段曲子是3/4拍，旋律活跃、欢快。随后，单簧管奏出的一段悠扬的旋律，节拍换成4/4，还在弱拍上使用休止符。这段乐曲依然轻快，旋律更加流畅自如，表达朱丽叶纯洁的心灵和对美好爱情的渴望。之后是一段速度平和的旋律，表现朱丽叶的沉思、对爱情的憧憬。长笛和大提琴与弦乐的抒情演奏给朱丽叶形象增添了诗意和温柔，呈现出第一幅朱丽叶音乐肖像。后来，朱丽叶主题音乐在芭蕾舞剧第二幕第二场里再现，与描绘蒙太古和凯普莱特的乐曲形成鲜明的对比。

图4-35-1　少女朱丽叶主题音乐

劳伦斯神父的音乐（图4-35-2）。神父劳伦斯是一位有人情味的月下老人。罗密欧与朱丽叶坠入爱河后，劳伦斯神父帮助他俩秘密地结婚。所以，劳伦斯神父的音乐旋律起初由木管独奏，弦乐衬奏，后来转为弦乐演奏。这段旋律的音域起伏不大，平缓、安详、从容、流畅，具有圣咏曲调的特征，表现这位慈祥的老人对年轻人的关爱和帮助。

罗密欧与朱丽叶告别音乐（图4-35-3）。这是整个芭蕾舞剧音乐的重头部分。罗密欧与朱丽叶秘密结婚后，在朱丽叶的闺房共度良宵。在弦乐轻柔的衬奏下，长笛清脆明亮地奏出新娘朱丽叶的音乐主题，表现美丽、纯洁、忠贞的朱丽叶沉湎在黎明前的寂静和新婚之夜的幸福中。然而，晨曦到来中断了这对情人的如胶似漆的甜蜜，罗密欧在天亮前必须离开这里。这段告别音乐悲戚哀婉，令人听着肝肠欲断，充分显示出作曲家的艺术功力。告别音乐以及随后的间奏曲进一步展开罗密欧与朱丽叶的爱情主题。他俩知道自己的爱情将会遇到阻力和磨难，这时的音乐奏得十分有力，充满激情，表明他们准备为爱情斗争的勇气和决心。最后是朱丽叶在窗前的一段音乐，旋律优美，但让人产生一种难耐的感觉。罗密欧与朱丽叶的告别音乐表现这对情人生离死别的细腻感情，刻画出两位主人公美好的内心世界。

图4-35-2　劳伦斯神父的音乐

在朱丽叶墓地，罗密欧看到自己的心上人朱丽叶已经躺在坟墓中，他痛不欲生，觉得自己活在世上已经没有意义，于是用匕首结束自己的生命。这段音乐小提琴先是弱奏，拉出一段充满悲伤、近乎于哭泣的旋律，既是对朱丽叶的缅怀，又表现罗密欧在此刻的悲痛欲绝的心情。随后，乐队齐奏，长号低沉的强音加强了这个旋律的悲戚和沉重。

值得指出的是，作曲家普罗科菲耶夫的《罗密欧与朱丽叶》音乐塑造出一个处于变化发展中的朱丽叶形象。在第一幕里，朱丽叶是个天真烂漫的小姑娘，她在最后一幕已成为

图4-35-3　罗密欧与朱丽叶告别音乐

图4-36　A.哈恰图良：芭蕾舞剧《斯巴达克》剧照

一位忠于爱情并且准备为爱情献出生命的成熟女性。作曲家普罗科菲耶夫用美妙、多变的旋律成功地描绘朱丽叶的成长和性格变化的过程。此外，《罗密欧与朱丽叶》的音乐在和声、配器、音乐的交响性、抒情性和戏剧性方面也具有很高的水平，成为20世纪芭蕾舞音乐的经典之一。

芭蕾舞剧《斯巴达克》（1954，图4-36）的音乐

俄罗斯作曲家A.哈恰图良耗时3年半，于1954年2月22日完成了《斯巴达克》芭蕾舞音乐的创作。

《斯巴达克》的音乐是作曲家哈恰图良最优秀的作品之一，鲜明地表现出他的音乐创作的特征。芭蕾舞剧《斯巴达克》音乐不但塑造出斯巴达克、弗里吉亚、克拉苏、埃吉娜等人物形象，而且把独舞、双人舞和群舞的音乐有机地结合在一起，让西方的和东方的因素在舞剧音乐中得到独特的表现。舞剧的音乐旋律时而雄壮激昂、铿锵有力，时而抒情舒缓、充满柔情，时而描绘激烈的格斗场面，时而又展示胜利和失败的史诗般场景，既有表现斯巴达克和起义者们的勇敢精神和英雄主义的旋律，也有描绘克拉苏、埃吉娜的残忍、狡诈以及起义者队伍中叛徒的阴暗心理的乐句。此外，作曲家还在音乐中表现罗马军团将领、角斗士、牧人、商人、海盗等不同社会阶层人士以及色雷斯人、叙利亚人、努比亚人、高卢人、德国人的不同特征，使音乐与舞蹈、音乐与戏剧达到完美的结合，创作出一部真正的"芭蕾交响乐"。

芭蕾舞剧《斯巴达克》讲述和表现古罗马奴隶起义领袖斯巴达克与罗马军团将领克拉苏之间不可调和的矛盾和对抗，作曲家哈恰图良用多层次的复调性音乐为芭蕾舞表演提供了宽阔的空间，让《斯巴达克》成为一部芭蕾舞音乐的经典之作。

我们以下介绍芭蕾舞剧《斯巴达克》（4幕9场版本）中几段主要的音乐。

第一幕

第一场"克拉苏凯旋"。斯巴达克和克拉苏是舞剧的两个最主要的人物，代表敌对的两个营垒和两种势力，他们之间的矛盾和冲突构成舞剧的基本情节。因此，塑造斯巴达克和克拉苏的音乐形象是这部舞剧的首要任务。舞剧第一场展现罗马军团统帅克拉苏凯旋、受到罗马各界人士的热烈欢迎的场面。哈恰图良用军队进行曲的形式，铜管乐充满张力的节奏、大力度的低音、多声部的旋律、强有力的齐奏营造出兴奋人群的欢庆和喧闹，表现克拉苏军团凯旋的盛况。

斯巴达克和他的情人弗里吉亚作为战俘，被捆绑在一辆金色战车上运到罗马。斯巴达克和弗里吉亚出现的时候，音乐虽然还是进行曲节奏，但性质已发生变化，仿佛由罗马军团凯旋的步伐渐渐变成斯巴达克沉重的脚步，出现了**斯巴达克主题音乐（图4-36-1）**。斯

巴达克既是具体的历史人物，又是奴隶领袖的概括形象。他的主题音乐旋律由英国管和弦乐缓慢地奏出，节奏沉重。这个主题有两个契机，木管（长笛和大管）和弦乐（小提琴和中提琴）奏出的旋律反映斯巴达克被俘后内心的痛苦；钢琴奏出的强有力和弦和嗒嗒的军鼓声表达他的不屈不挠、随时准备奋起反抗的决心。此后，斯巴达克主题音乐在第二幕第一场"角斗士营地"和全剧的结尾反复出现，再现斯巴达克在不同情势下的性格特征和心理活动。

哈恰图良在这一场也给出克拉苏主题音乐。小号独奏的一连串三连音一方面表现罗马军团凯旋的庆典气氛，另一方面给出克拉苏音乐主题，塑造这位冷酷、傲慢、专横的胜利者形象。这个主题在后来的"角斗士营地"一场再次出现，表明克拉苏始终是斯巴达克和起义者们的死敌。

第二场"奴隶拍卖场"。抓来的男女俘虏被带到广场上拍卖，这是罗马生活的另一个侧面。群舞音乐喧闹、忙乱，呈现出奴隶拍卖场的人声鼎沸的场面。这一场展示埃塞俄比亚男孩舞、埃及舞女舞、希腊奴隶舞等民族舞蹈，这些舞蹈音乐的旋律、风格、节奏各异，但都表现和反映被奴役人民的痛苦和人生困境。

弗里吉亚被买走，成了克拉苏的女奴，斯巴达克与弗里吉亚依依不舍地告别。弗里吉亚的独舞音乐出色地表现了这个场景的悲剧性。在大提琴衬奏下，长笛奏出一段曲折委婉的旋律，这是弗里吉亚主题音乐，塑造弗里吉亚的温柔、美丽的形象，表达她内心的痛苦、愤怒和绝望。随后，**斯巴达克和弗里吉亚起舞**，他俩的双人舞（**图4-36-2**）音乐为抒情的柔板，这是他俩的爱情主题，是一首友爱、忠贞的颂歌。在弦乐和竖琴起伏的琶音和法国号有控制的和弦衬奏下，小提琴奏出一段舒缓、哀婉、音色饱满的旋律，最初几个乐句接近弗里吉亚主题音乐，描绘他俩美好而神圣的爱情以及生离死别的痛苦。

第三场"狂欢"。在克拉苏宫里，罗马人正在庆祝自己的胜利。狂欢正酣的时刻，克拉苏要用角斗取悦客人，他下令带来斯巴达克和另一个角斗士。两位角斗士戴着头盔，双眼被蒙住看不见对手，所以出手毫不留情。乐队的管乐不但营造出激烈、残酷的格斗场面，而且也表达了奴隶的不满、愤怒以及战败的角斗士临终前的痛苦，具有一种强烈的震撼力。

斯巴达克在角斗中获胜，可当摘下眼罩发现自己杀死了同伴，他的心如刀绞，悔恨万

图4-36-1　斯巴达克主题音乐

图4-36-2　斯巴达克和弗里吉亚的双人舞音乐

分。这时弦乐缓慢地奏出一段充满悲痛的旋律，表现斯巴达克内心的自责和悔恨。

后来，斯巴达克潜入被俘的角斗士们的监狱，号召他们起来造反。角斗士们发誓忠于他并在他的领导下逃离罗马。

第二幕

第四场"角斗士营地"。一群角斗士坐在那里，其中还有些伤员。斯巴达克痛苦地沉思，他决心与敌人斗争到底。弗里吉亚看护着几位即将死去的角斗士。这时响起了哀乐"角斗士之死"。先是大管，随后是圆号轻轻奏出了召唤起义的号角。这段音乐不仅表现起义者的痛苦和悲伤，而且还有愤怒和抗议。乐队奏出的号角声愈来愈强，最后引出"自由之舞"音乐。斯巴达克号召角斗士们起义，这场以"角斗士起义"的大型舞蹈场面结束。

第五场"阿皮亚古道"。一些牧羊人和自己的妻子儿女在阿皮亚古道旁的草地上休息，远处可见连绵的群山。在风笛和芦笛的伴奏下，斯巴达克带领一群角斗士逃到这里，他告诉牧羊人奴隶起义已经开始。在弦乐衬奏下，双簧管模仿牧笛的声音，奏出一段田园风光般的旋律，仿佛融入阿皮亚古道两侧的自然风光中，展现出牧羊人的游牧生活景象。牧童和牧女的双人舞蹈"狼和小羊"的音乐虽然有趣诙谐，但蕴含着一种令人不安的情绪。

这场结束时，小号手吹起战斗的号角，管乐奏起进行曲。不少牧羊人和农民自愿加入造反队伍。在乐队的低音伴奏下，逐渐壮大的起义者队伍行走在前进的道路上。

第六场"克拉苏的酒宴"。克拉苏在他的郊外别墅设宴庆祝胜利，一帮贵族大吃大喝，尽情欢乐。音乐舞蹈描绘得意忘形、骄奢淫逸的罗马军团群体形象。

在酒宴上，华尔兹加变奏的女神舞、节奏疯狂的响板舞、忧郁而悲伤的"加吉坦少女舞"一个接着一个。克拉苏的情妇埃吉娜和加莫迪斯也情不自禁起身为众人献舞。这场的舞蹈音乐多以变奏形式出现，旋律具有和声的格调，乐队的音色饱满，配器丰富，把欢宴的气氛推到极致。突然，斯巴达克主题音乐取代舞蹈音乐的旋律，表明斯巴达克率领起义军到来。

宴会厅一片慌乱，客人们四处逃散。音乐旋律急速、紧张、有力、雄壮，表现起义军正在逼近克拉苏营地，管乐齐奏，奏出威严而进攻式的旋律，把音乐又一次推向高潮，表现斯巴达克起义军的胜利。

第三幕

第七场"斯巴达克营地"。傍晚。以弗里吉亚为首的一帮妇女在营地附近，她们在倾听激战过后的喧哗。乐队奏出斯巴达克和克拉苏的主题音乐，斯巴达克的旋律盖过了克拉苏的旋律，小号声宣告了起义者的胜利。斯巴达克出现，战士们把从罗马人那里夺来的战利品扔在他面前。然而，在讨论下一步行动计划的问题上，大家的意见发生了分歧，有的起义者甚至愤然地离开了营地。乐队带出威胁性的低音、铜管乐奏出的不安信号，定音鼓的颤音表达出这个场景的情感氛围。

在长笛、竖琴、小提琴的颤音衬奏下，双簧管自如地奏出一段柔板旋律。斯巴达克和弗里吉亚翩翩起舞，这段音乐再现他俩的爱情主题。这段音乐的抒情与舞蹈的激情完美地糅合在一起，是整个舞剧中最激动人心、悠扬缠绵的一段。这对情人互相安慰、相互鼓励，表现他俩的患难真情以及对斗争的渴望和对自由的向往。随后，舞剧的场景发生变化，抒情的柔板被一段人群嘈杂的音乐所替代。罗马商人、浓妆艳抹的妓女出现在起义者营地前的广场上，一场交易开始了，有人还跳起了放荡、狂欢的舞蹈。斯巴达克被罗马商人的交易和这种舞蹈激怒，他下令让商人和舞女离开起义者营地。

这场结尾，音乐描写了加莫迪斯的背叛和埃吉娜的阴谋。深夜，加莫迪斯离开起义者营地，彻底背叛了斯巴达克。埃吉娜在克拉苏失败和受到斯巴达克的羞辱后，策划了一个

阴险的计划，要在起义者大本营里制造分裂，挑拨斯巴达克与下属的关系。哈恰图良用低音单簧管加倚音的断续的演奏塑造埃吉娜这位阴险、狡诈的像毒蛇一样的女人的音乐形象。

第八场"克拉苏营地"。克拉苏营地的布置豪华，丝毫感觉不到战争的气氛。埃吉娜在克拉苏面前跳舞，她的华尔兹舞由木管乐器伴奏，萨克斯和单簧管的声音突出她的舞姿的性感，长笛和双簧管的旋律表现她的舞蹈的奢荡。这时，被罗马人俘虏的几位起义者被带上来。音乐立刻从优美的华尔兹转到描绘俘虏到来的阴沉场景。乐队奏出的旋律和节奏像一首葬礼进行曲，沉重的低音表现囚犯的戴着脚镣的脚步，铜管和弦乐的和弦模仿囚犯绝望的叹息和呻吟。

这一场以角斗士主题音乐的渐渐消失结束，象征斯巴达克起义队伍遭到失败。角斗士失败的音乐凄凉、悲哀，给听众留下深刻的印象。

第四幕

第九场"斯巴达克之死"。远处是一片汪洋，岸边有一堆高大的岩石，几只海盗船停在海上。加莫迪斯带领的罗马军团侦察兵藏在岩石后面。这时，大提琴和倍大提琴拉出轻缓的旋律，长笛即兴拖长的乐句营造出一种警觉的气氛和绝望的感觉，结束部分的音调低沉，很像有人在哭诉……

海盗们在大吃大喝。斯巴达克在几位起义战士的伴随下骑马来到这里。他出钱让海盗们把起义军运走。但后者迫于克拉苏的武力威胁，撕毁了与斯巴达克的约定，斯巴达克挽救起义队伍的希望破灭。这时，乐队奏出一段不安而悲戚的音乐，旋律在低音区反复，随后音域扩大，声音逐渐增强，角斗士主题出现并且获得了巨大的张力，塑造出一个希望破灭、然而充满内在力量的起义者群体形象。

克拉苏军团包围了斯巴达克的军队，乐队奏出一部描写战斗的交响音画。音乐以角斗士的战斗号角开始，其中可以听出斯巴达克主题音乐，这是斯巴达克率领的角斗士们与罗马军团进行的一次殊死的拼杀，"角斗士之死"旋律再次响起。

在这场并非势均力敌的战斗中，斯巴达克和他的朋友们全都战死在沙场。这时，管弦乐队的演奏似乎停滞在一个悲哀的乐句上。

深夜，乌云遮月。弗里吉亚在一片荒野上找到了斯巴达克的遗体，她悲痛地哭泣，双手举向苍天，祈求人们永远铭记斯巴达克的英雄业绩。最后一段慢板音乐表现弗里吉亚心中无法抑制的悲哀。这段旋律基于她的痛苦主题音乐上，随后先是女声，后是男声合唱加入这段悲伤的慢板，合唱很像安魂曲或葬礼进行曲，角斗士音乐主题与弗里吉亚音乐主题融合在一起，表现对斯巴达克之死的惋惜和悼念。

太阳从东方升起，音乐的旋律变得明亮、开阔，在透明的和声背景下，依稀听到斯巴达克出现在阿皮亚古道田园里的旋律。乐队描绘大自然苏醒的明亮画面并迎来了舞剧的尾声。

斯巴达克牺牲（图4-36-3）了，他领导的奴隶起义被镇压下去，但是尾声的音乐庄严地赞颂英雄斯巴达克以及那些为自由和幸福而斗争的人。

《斯巴达克》这部"交响芭蕾"大大促进俄罗斯现代芭蕾舞音乐的创作，也对世界上其他国家（匈牙利、捷克、亚美尼亚等）的现代芭蕾舞音乐创作产生一定的影响，可见艺术"愈是民族的就愈是世界的"这个论断的先见。

图4-36-3 斯巴达克牺牲

第五节 器乐作品[①]

17世纪，俄罗斯人认识了西方乐器。18世纪俄罗斯作曲家开始创作器乐作品。作曲家 Д.鲍尔特尼扬斯基谱写了序曲、奏鸣曲、协奏曲[②]等最早一批俄罗斯器乐作品。他的《D大调古钢琴协奏曲》（1790）令诗人普希金发出"多么深刻，多么大胆，多么严谨"的赞叹。19世纪，A.阿里亚彼耶夫也创作了《交响乐e-moll》（1850）、《序曲f-moll》《舞蹈组曲》和3部弦乐四重奏（1825）等交响乐和室内乐作品。总体来看，直到19世纪上半叶，俄罗斯器乐作品的数量不多，尚未形成俄罗斯民族器乐的风格。

俄罗斯器乐作品，尤其是交响乐创作从19世纪俄罗斯作曲家格林卡才开始具有自己的民族化特征。

M.格林卡谱写了不少交响乐作品。其中主要有《卡玛林斯卡娅》（1848）、《阿拉贡霍塔》（1845）、《马德里之夜》（1851）、《幻想华尔兹》（1856）等。

图4-37 M.格林卡：幻想曲《卡玛林斯卡娅》（1848）

幻想曲《卡玛林斯卡娅》[③]（1848，图4-37）

《卡玛林斯卡娅》是格林卡的一部重要的交响乐作品。这部作品由4个部分组成，有两个主题音乐。引子由乐队奏出一个强有力的和弦，之后进入乐曲的第二部分，第一音乐主题出现，小提琴奏出古老的婚礼曲《来自高高的山峦》[④]，旋律平缓、悠长，具有俄罗斯民歌的抒情而深沉的韵味，随后木管、大提琴反复再现这段旋律。第二音乐主题是《卡玛林斯卡娅》（图4-37-1）。这是一首俄罗斯民间舞曲，旋律急速、热烈、欢快。弦乐用拨奏进行旋律的变奏，木管和弦乐的演奏具有俄罗斯木笛和三弦琴的音色效果，这是作曲家格林卡使用西方乐器演奏俄罗斯民间音乐的大胆尝试。第一音乐主题和第二音乐主题轮流出现，形成对比，有机地融入整个音乐的旋律中。第三部分的音乐又转到婚礼曲《来自高高的山峦》上。最后一部分音乐是对卡玛林斯卡娅舞曲的几次变奏。在幻想曲《卡玛林斯卡娅》里，作曲家格林卡充分地发挥小提琴、大管和圆号等西方乐器的性能，运用两个音乐主题旋律的各种变奏，以鲜明的音乐语言描绘俄罗斯人民生活的欢快场面，使《卡玛林斯卡娅》的音乐华丽多彩，获得一种狂欢的效果。

П.作曲家柴可夫斯基高度评价这部交响乐，他认为，"整个俄罗斯交响乐都蕴含在《卡玛林斯卡娅》之中"。幻想曲《卡玛林斯卡娅》后来的确成为俄罗斯交响乐创作的样板，一些俄罗斯作曲家效仿这部交响乐，创作了许多具有俄罗斯民族风格的交响乐作品。

图4-37-1 《卡玛林斯卡娅》音乐主题

[①] 器乐作品包括交响乐、协奏曲、钢琴曲以及各种器乐的独奏、重奏等等。其中交响乐属于大型的器乐作品。
[②] 如，《C大调古钢琴协奏曲》（1790）、《D大调古钢琴协奏曲》《降B大调交响乐》（1790）。
[③] 1850年3月15日，格林卡的幻想曲《卡玛林斯卡娅》在音乐会上的首演大获成功。
[④] 这首歌叙述一只美丽的白天鹅受灰鹅欺负的故事，表现一位美丽的新娘遭受新郎亲戚的折磨。

19世纪下半叶,交响乐创作在"强力集团"作曲家和柴可夫斯基等音乐家的创作中得到继续和发展,他们谱写出一批传世的交响乐作品。如,巴拉基烈夫的《三部俄罗斯民歌主题序曲》(1858)、《西班牙进行曲主题序曲》(1857)、《塔马拉》序曲(1867-1882)、穆索尔斯基的《乐队小进行曲》(1861)、《荒山之夜》(1867)、鲍罗丁的交响音画《在中亚细亚草原》(1880)、里姆斯基-柯萨科夫的交响音画《萨特阔》(1867)、交响组曲《安塔尔》(1868)、《西班牙随想曲》(1897)、交响组曲《舍赫拉查德》(1888)、柴可夫斯基的《第一交响乐》(1866-1868)、《第二交响乐》(1872-1879)、《第三交响乐》(1875)、《第四交响乐》(1877)、《第五交响乐》(1885)、《第六交响乐》(1893),等等。

作曲家**H. 里姆斯基-柯萨科夫(1844-1908,图4-38)**出生在诺夫哥罗德省的一个古老的齐赫文纳小镇。他的父亲当过省长,他的母亲是一位农奴的女儿。就像许多贵族家庭的孩子一样,里姆斯基-柯萨科夫很小就开始学习钢琴。后来,他跟随哥哥的脚步,进入彼得堡海军士官学校学习,但他对音乐一直保持着特殊的爱好。1861年,里姆斯基-柯萨科夫在钢琴老师A. 卡尼列的引见下结识了巴拉基烈夫,这件事成为他一生的重大转折。此后,他开始酝酿创作自己的第一部交响乐。1862年,他从海军士官学校毕业,不久后,他乘坐"金刚石"号轮船经历了三年的环球航行。在此期间,他的大部分时间都用于观察、阅读和思考。后来,他把自己在这三年的所见所闻都写入自己的音乐作品中。1865年,里姆斯基-柯萨科夫回到彼得堡,很快地就完成了《第一交响乐》。此后,他的创作就一发而不可收,在很短的时间内写出交响剧《童话》(1880)、《三首俄罗斯歌曲为题的序曲》(1866)、交响组曲《安塔尔》(1868),还构思了歌剧《普斯科夫姑娘》(1872)、《五月之夜》(1880)、《白雪公主》(1881)等。《普斯科夫姑娘》是里姆斯基-柯萨科夫的第一部歌剧,描写16世纪下半叶的普斯科夫公主奥尔

图4-38 H. 里姆斯基-柯萨科夫(1844-1908)

加的悲剧故事。《五月之夜》是里姆斯基-柯萨科夫基于作家果戈理的中篇小说谱写的同名歌剧。作曲家运用许多乌克兰民歌的旋律,描绘出温暖、充满芳香、诗意般的乌克兰夜晚。《白雪公主》是作曲家基于A. 奥斯特洛夫斯基的剧作谱写的一部优美的、振奋人心的歌剧。

80年代,里姆斯基-柯萨科夫开始从事交响乐队的指挥工作。1889年,他在巴黎国际博览会指挥了两场音乐会,演奏了格林卡、达尔戈梅日斯基、鲍罗丁、穆索尔斯基、柴可夫斯基、格拉祖诺夫和他自己的音乐作品,获得了很大的成功。随后,里姆斯基-柯萨科夫被邀请到布鲁塞尔,又成功地指挥演奏了自己创作的《舍赫拉查德》(1888)、《西班牙随想曲》(1897)等交响乐作品,获得了世界性的声誉。90年代是里姆斯基-柯萨科夫一生中

最艰难的岁月。反动势力的压迫加剧、教学工作的繁重、失去孩子的痛苦、音乐创作的艰难折磨着他，但这一切都没有让里姆斯基-柯萨科夫离开自己的音乐活动。他创作了《圣诞节前之夜》（1895）、《萨特阔》（1896）、《莫扎特和萨列里》（1898）等作品。1899年，里姆斯基-柯萨科夫根据普希金的童话故事情节谱写了歌剧《萨尔坦王的故事》。后来，他还创作了歌剧《长生不老的科歇伊》（1902）。他的歌剧充满民间习俗、俄罗斯古风，具有典型的俄罗斯民族特征。

里姆斯基-柯萨科夫是一位爱国主义者。在1905年俄罗斯革命期间，他站在罢课的学生一边，以表示对青年学生的同情和支持，因而被解除了教授的职务。反动分子秘密地监视他，他的作品也被禁止演出。但是革命事态的进一步发展迫使校方做出让步，里姆斯基-柯萨科夫又重新回到音乐学院任教。在革命运动的影响下，里姆斯基-柯萨科夫为交响乐队改编了劳动歌曲《船夫曲》。歌剧《金公鸡》是里姆斯基-柯萨科夫最后的一部音乐作品。1908年里姆斯基-柯萨科夫因心脏病去世，未能看到《金公鸡》在舞台上的演出。

里姆斯基-柯萨科夫是音乐创作上的多面手，他在所有的音乐体裁上都留下了宝贵的遗产。他的作品内容丰富，对人民的生活、人民的理想和愿望的理解是他的音乐创作的主要特征。里姆斯基-柯萨科夫善于运用民间音乐的体裁风格、民间口头创作的题材、普通人民的歌曲旋律谱写音乐作品，在他的音乐里表现人民生活中一切美好的东西，同时对生活中的一切不良的、丑恶的现象予以讽刺、抨击和批判。

交响组曲《舍赫拉查德》（1888，图4-39）

交响组曲《舍赫拉查德》是里姆斯基-柯萨科夫的一部重要的器乐作品，是基于阿拉伯民间故事《一千零一夜》的情节创作的，所以整个组曲充满东方音乐的旋律和韵调。组曲由四部分组成，每个部分叙述一个阿拉伯民间故事，贯穿整个组曲的是一个总动机，即少女舍赫拉查德给苏丹王沙赫里亚尔讲故事，因此舍赫拉查德主题和沙赫里亚尔主题出现在组曲的每个部分里。作曲家谱写这部组曲的时候，起初想给每个部分起个名字，但后来打消了这个念头，希望听众凭着自己的想象去理解作品。

第一部分。大海和辛巴德的船。辛巴德是一位航海探险家，他多次出海远航，有过许多大胆的冒险故事。在这个乐章里，首先出现的是苏丹王沙赫里亚尔主题。大管、单簧管、长号和弦乐的低音奏出苏丹王的冷酷、阴险、可怕的形象。接着，在竖琴的衬奏下，小提琴在高音区的一段华丽流畅、空灵飘渺的独奏给出美丽、可爱、善良的**舍赫拉查德主题**（图4-39-1），她开始讲自己的第一个故事"大海和辛巴德的船"。

小提琴先在低音区奏出大海主题，大提琴用分解和弦作衬奏，表现海风阵阵，波浪滔滔。作曲家利用管乐的和声、乐队的齐奏、变换的调性、多次的变奏、丰富的配器描绘变幻莫测的大海景象。之后由单簧管奏出辛巴德小船主题：辛巴德在一个风平浪静的日子里启航，不久狂风漫卷，在海上掀起了惊涛骇浪。后来，小提琴和长笛奏出的舍赫拉查德音乐主题，单

图4-39　H. 里姆斯基-柯萨科夫：交响组曲《舍赫拉查德》（1888）

簧管奏出的辛巴德音乐主题与木管、铜管和弦乐齐奏的大海主题交替出现，描绘舍赫拉查德在讲述辛巴德的小船与波涛汹涌的大海搏击的场面。最后，音乐静了下来，表明人与大自然的这场搏击结束。

第二部分。僧人的故事。小提琴齐奏出舍赫拉查德音乐主题，表明她继续讲自己的故事。

大管奏出卡伦德王子主题（4-39-2）。这个旋律基于东方民歌的曲调，音乐缓慢、抒情，舍赫拉查德讲述卡伦德王子在一次海难后，经历了种种奇遇，最后成为僧人的故事。在这一乐章里，舍赫拉查德主题、卡伦德王子主题相随出现。大管、双簧管和弦乐10多次反复奏出这一主题，强调卡伦德王子在娓娓动听地给人讲述自己的各种奇遇。单簧管的衬奏描绘出一个神秘离奇的世界，短笛和长笛的旋律表现神鸟飞翔，在讲到他与魔鬼交战时，铜管乐器加弱音器的演奏营造出一种不安、恐怖的气氛……最后，小提琴再次奏出优美动听的华彩，表明舍赫拉查德讲完了这个故事。

第三部分。王子和公主。这是嘎梅禄王子（图4-39-3）和白都伦公主的爱情故事。这对郎才女貌、情投意合的情人最终成为伉俪。

弦乐齐奏，拉出嘎梅禄王子音乐主题。王子的主题音乐辽阔、如歌，很像东方民歌，旋律十分抒情。之后，木管、弦乐和小号齐奏，奏出白都伦公主音乐主题，这个音乐主题温柔优雅、余音绕梁。整个旋律带有一种东方情调。中间插入舍赫拉查德音乐主题，表明国王听故事入了迷，少女舍赫拉查德继续往下讲故事。此后，乐队用齐奏和变奏的形式扩展王子主题和公主主题，使王子形象更加丰满，公主形象更加迷人。

第四部分。巴格达的节日（图4-39-4）。在这个乐章里，铜管奏出苏丹王沙赫里亚尔的音乐主题，小提琴独奏出舍赫拉查德主题，随后，卡伦德主题、嘎梅禄主题、白都伦主题一个接一个出现，表现各种人都来参加巴格达节日。

作曲家充分发挥各种乐器的性能，用高超的配器手段表达人们的欢快心情，营造出五光十色的节日的欢庆气氛。乐曲的结尾，长号奏出大海主题，再现大海形象。长笛的快速演奏和竖琴的琶音突出海面上掀起的狂风恶浪景象。弦乐奏出急速的下行乐句，表现辛巴德的小船在与波涛汹涌的大海搏击。后来，辛巴德的小船失去控制，大海的狂风巨浪把它推向陡峭的山岩，被撞为一堆碎片沉没。这时，木管齐奏辛巴德小船的旋律，仿佛辛巴德没有死，他又重新开始航行，与狂风恶浪做新一轮的斗争。

最后，乐队奏出舍赫拉查德音乐主题，她用自己的智慧和故事感化了残暴的沙赫里亚尔，拯救了姐妹同胞，也赢得了自己的爱情。小提琴奏出舍赫拉查德主题，表明她已经把

图4-39-1　舍赫拉查德主题

图4-39-2　卡伦德王子主题

图4-39-3　嘎梅禄王子主题

图4-39-4 巴格达的节日

自己的故事讲完,但阴柔清婉的小提琴旋律久久留在听者的脑海中。

1888年,作曲家里姆斯基-柯萨科夫在第一届俄罗斯交响乐音乐会上亲自指挥乐队首演了交响组曲《舍赫拉查德》,获得听众的赞扬和喝彩。后来,这个交响乐作品不但获得俄罗斯听众的喜爱,而且也深受东方国家听众的欢迎。《舍赫拉查德》"确切而深刻地表达出东方音乐艺术的情绪和色彩"[①],因此在一些阿拉伯国家被视为他们的民族音乐。

П. 柴可夫斯基(1840-1893)的音乐反映19世纪下半叶俄罗斯的社会生活和知识分子的性格,具有强烈的公民感和时代气息。他的音乐创作探索生与死、善与恶、爱与恨等哲理问题,作曲家善于洞察人物的精神世界和心理活动,力求塑造丰满的音乐形象。在柴可夫斯基的音乐作品中,还可以感到作曲家的痛苦和欢乐、希望和失望、理想和追求、抗议和斗争。

柴可夫斯基的音乐作品健康严肃、激人奋进;他的旋律优美动人、热情流畅,给人带来美的享受并具有震撼人心的力量。因此,柴可夫斯基的名字不但注入每一位俄罗斯人的心田,而且也铭刻在世界各国音乐爱好者的心中。

柴可夫斯基出生在俄罗斯伏特金斯克城的一个矿山工程师兼厂长的家庭里。小时候,柴可夫斯基从母亲、亲戚们和矿山歌手那里获得了最初的音乐感受。1850年,柴可夫斯基全家迁到彼得堡。10岁那年,柴可夫斯基被送到彼得堡法律学校学习,可他对法律不感兴趣,他在这所学校里开始学习音乐。毕业后,柴可夫斯基去司法部任职,在工作之余经常去剧院听歌剧。格林卡的歌剧《伊凡·苏萨宁》和莫扎特的歌剧《唐璜》给他留下了深刻的印象。60年代,柴可夫斯基认真地学习了音乐理论,为了专门从事音乐,他于1862年进入刚创办的彼得堡音乐学院,师从A. 鲁宾斯坦和H. 扎列姆巴。柴可夫斯基学习刻苦认真,很快就得到鲁宾斯坦的赏识。1865年,柴可夫斯基从音乐学院毕业,一年后被H. 鲁宾斯坦聘请为刚开办的莫斯科音乐学院的教师。柴可夫斯基在莫斯科结识了一些俄罗斯文化名人,如,剧作家A. 奥斯特洛夫斯基、音乐评论家P. 卡什金、批评家Г. 拉罗什、词作家B. 奥道耶夫斯基、诗人A. 普列谢耶夫和一些小剧院演员。在音乐学院任教期间,柴可夫斯基一方面培养学生,另一方面积极地从事音乐创作。在十年期间,他创作了三部交响乐、第一钢琴协奏曲、大提琴洛可可变奏曲、三部四重奏、一部钢琴三重奏、十部歌剧、一部芭蕾舞剧《天鹅湖》、钢琴剧《四季》和许多浪漫曲。

1877年,柴可夫斯基与安托尼娜的婚姻失败,他为此得上了严重的神经衰弱症,所以辞去了莫斯科音乐学院的工作。在朋友们的建议下,柴可夫斯基于当年出国,在国外继续音乐创作。这一年他完成了歌剧《叶甫盖尼·奥涅金》和《第四交响曲》。70年代末,柴可夫斯基已经是一位蜚声世界的作曲家,他经常出国,在巴黎、柏林、日内瓦、伦敦和美国的一些城市指挥演出自己的作品,结识了勃拉姆斯、格里格、圣-桑、马斯奈等西方作曲家。鉴于柴可夫斯基对俄罗斯音乐的贡献,1885年他被选为俄罗斯音乐协会莫斯科分会主席,英国剑桥大学在1893年授予他音乐博士学位。

柴可夫斯基与一位名叫梅克的俄罗斯女性保持着长达13年之久的友谊。梅克夫人仰慕作曲家的才华,资助他的音乐创作。梅克夫人的慷慨资助使柴可夫斯基有可能专心地从事创作。他俩的这种特殊的友谊被世人传为佳话。

19世纪80-90年代,沙皇政府加剧了对进步人士的迫害。柴可夫斯基在自己人生的最后10年创作了包括《第五交响曲》《第六交响曲》、歌剧《马捷帕》《女巫师》《黑桃皇

① Л.特列季亚科娃:《19世纪俄罗斯音乐》,莫斯科,教育出版社,1982年,141页。

后》、芭蕾舞剧《睡美人》《胡桃夹子》在内的许多音乐作品。

柴可夫斯基是彼得堡音乐学派的代表，注重用音乐表现人的抒情感受。他善于敏锐地抓住人对生活中悲剧方面的感觉，捕捉人与周围世界之间无法避免的冲突和矛盾，让自己的音乐作品具有强烈的个性色彩。柴可夫斯基重视音乐的民族性，竭力让自己的音乐成为俄罗斯民族精神的表现。他的音乐广泛吸收、引用俄罗斯民歌的曲调，同时给予富有成效的、大胆的创新。

柴可夫斯基的创作基于俄罗斯音乐的传统，运用传统的音乐形式进行创作，但他的创作又不囿于传统，是基于传统的革新。他在使用传统的音乐形式和体裁时，能发现其中尚未揭示的潜能和本质东西。此外，柴可夫斯基的音乐创作把俄罗斯音乐传统与和西欧音乐传统结合起来，还把音乐思维的两个主要领域——交响乐和歌剧结合起来。在柴可夫斯基那里，交响乐就像一部有人物参加、有情节发展的抒情心理剧，歌剧音乐在形象的直接发展和声调的冲突矛盾基础上变得交响化。

柴可夫斯基的器乐作品的体裁多种多样，有舞台剧音乐[1]、组曲[2]、三重奏[3]、四重奏[4]、协奏曲[5]、序曲[6]、交响乐[7]、交响组曲等。柴可夫斯基的四重奏、三重奏奠定了俄国古典室内乐发展的基础，而他的浪漫曲和钢琴作品开创了这种体裁发展的新阶段。

《第六交响曲》（1893，图4-40）

《第六交响曲》[8]（《悲怆》）在柴可夫斯基的交响乐创作中无疑占有特殊的位置。作曲家的最后这部交响乐创作于1993年（构思于1889年），那是作曲家一生中最痛苦的岁月。19世纪90年代，沙皇政府的黑暗统治让柴可夫斯基这样的知识分子感到失望、痛苦、茫然、彷徨。1900年，梅克夫人中断了与柴可夫斯基的多年友谊和资助，柴可夫斯基的妹妹在这一年也离开人世，这一切让柴可夫斯基十分痛苦，感到孤独无助……因此，作曲家把自己的全部悲伤都倾注到第六交响曲中。第六交响曲是一部反映知识分子人生悲剧的音乐作品，表现作曲家因希望和理想的破灭而产生的悲哀和痛苦。所以，柴可夫斯基的弟弟把第六交响乐起名为"悲怆"。

这部交响乐共有四个乐章。

第一乐章。行板，奏鸣曲式[9]（呈现部、展开部和再现部）。开始由大管缓慢地奏出一段小音程上升的乐

图4-40　П.柴可夫斯基：《第六交响曲》（1893）

[1] 如，为悲剧《鲍利斯·戈都诺夫》（1863-1865）写的音乐。
[2] 如，《胡桃夹子》管弦组曲（1892）。
[3] 如，为了悼念H.鲁宾斯坦，柴可夫斯基创作了大提琴、小提琴、钢琴三重奏《纪念一位伟大的艺术家》。
[4] 如，第一弦乐四重奏（1871）、降B大调第一钢琴协奏曲（1874-1875）。
[5] 如，D大调小提琴协奏曲（1878）。
[6] 如，歌颂1812年卫国战争的《1812年庄严序曲》。这个乐曲以"上帝保佑沙皇"开始和结束，反映出作曲家的思想局限性。
[7] 第一、二、三、四、五、六交响曲和标题交响乐《曼费雷德》等。
[8] 《第六交响曲》是柴可夫斯基留给世人的最后一部作品。1893年10月16日，柴可夫斯基亲自指挥了这部交响乐在彼得堡的演出，10月24日晚，他突然与世长辞。
[9] 源自意大利文sonata，是音乐的一种体裁，为一件或多件乐器用奏鸣曲形式写成的音乐作品。奏鸣曲的经典形式形成于18世纪末海顿和莫扎特的创作中，后来贝多芬创作了奏鸣曲的优秀范例，这种音乐体裁在西欧浪漫主义音乐——舒伯特、舒曼、肖邦、李斯特等人的作品中得到发展。在俄罗斯，柴可夫斯基、斯克里亚宾、梅特涅尔、米亚斯可夫斯基、普罗科菲耶夫、肖斯塔科维奇等作曲家也常用这种音乐体裁。

句，引出**第一主题**（图4-40-1）。这段旋律的低音沉重，仿佛是人的叹息声，也好像有人在踯躅前行，表现作曲家内心的压抑、忧伤、痛苦和不安。随后乐队对这一主题进行变奏，由小提琴和长笛交替演奏。之后，乐队奏出一段低沉的旋律，这是**第二主题（4-40-2）**。再往后就是两个主题的对话，第一主题和第二主题把作曲家的苦闷、沉重的心境与对美好往事的回忆、对幸福生活的向往和憧憬作了鲜明的对比，让人清醒地意识到，美好、幸福、光明是不可能的，等待他的只有悲伤和痛苦。这时，乐队齐奏第二主题，把第一乐章的音乐推向高潮，之后，凄厉的小号声和弦乐的沉重而缓慢的拨奏结束了第一乐章。

第二乐章。复三部曲式，还有一个尾声。这个乐章的音乐是对第一乐章音乐表现出来的情绪的一种反衬。作曲家进一步抒发自己的感情，大提琴奏出的旋律描绘出一个美好、迷人的世界，揭示作曲家对美好人生的向往。但是痛苦、忧伤依然萦绕在他的心头，有一段旋律明显地模拟出人的哀叹声。

第三乐章。快板，诙谐曲。这个乐章表现人在思想斗争中乐观的一面。进行曲仿佛像一支浩浩荡荡的队伍在前进，表现一个壮心不已的人对美好人生的追求。乐队用轻快的三连音奏出了第一主题，小提琴在G弦上齐奏出第二主题，呈现出一幅生活的画面，也反映人的复杂的内心矛盾。第三乐章的最后乐曲热烈、雄壮，具有一种凯旋的情绪，构成这部交响乐的高潮。

第四乐章。慢板，奏鸣曲式。一般来说，交响乐的最后一个乐章都是以热烈的快板结束，这部交响乐的最后乐章却是慢板，塑造出一个内心充满痛苦、失望和悲伤的人物形象，仿佛他在唱着哀歌，走上自己人生的尽头，但对生命的眷恋依然萦绕在他的脑际。这个乐章有两个主题。第一主题的旋律充满哀叹，第二主题如歌如诉，表达出人极度的绝望，等待主人公的是生命之火的熄灭。乐章结尾，铜管乐奏出了安魂曲，预示着人的死亡，再次塑造出一个悲剧人物形象。

图4-40-1　第一主题及其变奏

图4-40-2　第二主题

20世纪俄罗斯著名的作曲家斯克里亚宾高度评价柴可夫斯基的《第六交响曲》，他能"感觉到其中有作曲家个人的眼泪……这颗真挚的、苦咸的泪珠沉重地滴落在听者的心灵上……"[1]斯克里亚宾还把柴可夫斯基交响乐表现的忧伤与里姆斯基-柯萨科夫的交响乐表现的忧伤作了对比，认为柴可夫斯基的音乐表现的忧伤"给予心灵一种欢乐的感觉。在这种忧伤里感觉不到任何个人的东西；而里姆斯基-柯萨科夫的忧伤处在高高的碧空中"。[2]

[1]《爱乐》，1998年，第4期，第127页。
[2] 同上刊，第127页。

中国作家王蒙在谈到柴可夫斯基的音乐创作时说："他的另一些更加令我倾倒的作品,则多了一层无奈的忧郁、美丽的痛苦、深邃的感叹。他的伤感、多情、潇洒,无与伦比。我觉得他的沉重的叹息之中有一种特别的妩媚与舒展,这种风格像是——我只找到了——苏东坡。他的乐曲——例如第六交响曲《悲怆》,开初使我想起李商隐,苍茫而又缠绵,缛丽而又幽深,温柔而又风流……再听下去,特别是第二章听下去,还是得回到苏轼那里去。他能自解。艺术就是永远的悲怆的解释,音乐就是无法摆脱的忧郁的摆脱。"① 王蒙的这席话十分中肯,说出了一位中国作家对柴可夫斯基交响乐的感觉。

《第六交响曲》的音乐旋律优美流畅,配器色彩丰富,感情热烈奔放,气势博大恢宏,这些特征是柴可夫斯基这部交响乐具有永恒的生命力和艺术魅力的原因。

19-20世纪之交,在白银时代的整个艺术氛围影响下,俄罗斯器乐创作出现了一种新趋向。斯克里亚宾和拉赫玛尼诺夫等作曲家把新的创作思维、新的音乐技巧和方法带入俄罗斯交响乐创作中,他们的交响乐作品具有一种新的性质。

A. 斯克里亚宾(1872-1915)出生在莫斯科的一个外交官的家庭里。他还不到周岁就失去了母亲,是祖父、祖母和姑姑把他拉扯培养成人的。斯克里亚宾从小就表现出特殊的音乐天赋,他5岁开始学习钢琴,7岁登台演奏就令著名的钢琴家A. 鲁宾斯坦赞叹不已。斯克里亚宾10岁那年进入莫斯科第二武备中学学习。在军校读书时,斯克里亚宾没有放弃自己的音乐爱好,开始了系统的音乐训练。1888年,著名作曲家C. 塔涅耶夫引荐斯克里亚宾考入莫斯科音乐学院,学习钢琴和作曲。此后,他走上钢琴演奏和音乐创作的道路。

1898年,斯克里亚宾被聘为莫斯科音乐学院教授,5年后他离开音乐学院,一心潜入音乐创作。斯克里亚宾创作的音乐作品很多,最初主要是为钢琴谱曲②。20世纪初,斯克里亚宾开始谱写大型的器乐作品,如《第四钢琴奏鸣曲》《悲壮的史诗》《神明的诗》《狂喜的诗》《撒旦史诗》等。

斯克里亚宾的音乐创作表现出一种新的音乐思维和对世界的独具一格的认识。他不同于19-20世纪大多数的俄罗斯作曲家,从他的音乐作品中可以发现,这位作曲家注重表现音乐的哲理思想,他探索一些新的多声和谐,并让这种和谐充满极其细腻的色调。此外,斯克里亚宾的音乐形象既具有象征主义艺术的特征,又把象征与哲学融为一体,让音乐具有一种不同寻常的艺术魅力。

1915年4月,斯克里亚宾的脸上起了小疖,因处理不当转为坏血病去世。

第三交响曲《神明的诗》(1904)和第四交响曲《狂喜的诗》(1907)是斯克里亚宾的两部有代表性的交响乐。

第三交响曲《神明的诗》③(1904,图4-41)是斯克里亚宾侨居在瑞士的日内瓦完成的。《神明的诗》这个标题暗示但丁的《神曲》④,用音乐阐释人的精神和理性的力量。《神明的诗》是一部展示人的精神进化的交响乐作品。作曲家意识到人的精神是世界的中心和存在的源泉,认为人的意识已经摈弃了宗教的信仰和神秘,通过泛神论欣喜地断言宗教的自由和宇宙的统一,表现20世纪初革命暴风雨到来之前俄罗斯社会的形势。

这部C大调交响乐由"斗争""享受"和"神明的游戏"3个乐章构成。3个乐章的音乐反复轮回,表明生活的无穷尽和多样性。

交响乐开始有一个引子。乐队的大管、长号、大号和倍大提琴用低音奏出了"我存在"这一自我肯定的音乐主题,这个主题也是整个交响曲的核心。随后,三支小号的雄壮

① 《爱乐》,1998年,第4期,第10页。
② 在音乐界普遍认为,钢琴史诗这种音乐体裁是斯克里亚宾首创的。
③ 1905年5月29日在巴黎首次演出。
④ 《神曲》(1307-1321)是意大利诗人但丁的长诗,是欧洲文学中叙述人的精神和理性的力量的一部杰作,宣传人道主义就像永恒的光芒照亮后代艺术家的创作。

图4-41 A. 斯克里亚宾：《神明的诗》（1904）

声音对这个主题做出回应。之后，竖琴奏出了含有一连串色调鲜明的和弦琶音。在这段引子结尾，乐队完全静了下来，准备过渡到交响乐的第一乐章"斗争"。

"斗争"这个乐章的音乐动荡不安，是充满戏剧性的奏鸣曲，表现在上帝的奴仆与强大的、自由的人神之间展开的斗争。在这场斗争中，人神似乎占了上风，但他只是在理性上暂时得到自我的确定，实际上个人意志仍很薄弱，准备屈从于泛神论的诱惑。第一部分是奏鸣曲（快板），但奏鸣曲的规模宏大，是通过奏鸣曲的呈现部、展开部、再现部的扩展以及展开部的再次出现实现的。小提琴用旋律的转折表现"我存在"这个主题。然而，这个主题音乐充满不安和焦虑，呈现出一个"自我"的分裂形象：一半是相信自己和自己力量的"自我"；另一半是怀疑自己、信心动摇的"自我"。乐队的弦乐、木管和铜管乐反复演奏这个主题，表达出人的情感变化的各种细微色彩。之后，音乐旋律进入新的发展阶段：长笛、小提琴和单簧管奏出明亮的音阶，圆号与大提琴和谐地奏起一段富有表现力的旋律，这是交响曲中第一次表现人见到光明后的激动和喜悦。但这段旋律很快就淡出，转为小提琴齐奏的一段华尔兹。

第二乐章"享受"的音乐表现人的感官世界：一个人沉迷于感官世界的快乐。这种享乐使他陶醉，令他困倦，他完全陶醉在这种舒适感中。人的个性融入了自然，从他的内心深处升起一种对崇高的感觉和意识，帮助他克服自我的被动状态。

这个乐章的主旋律音乐轻盈飘逸、变化莫测、如梦如幻。在小提琴优雅而委婉的旋律衬奏下，木管乐器如歌如诉地表达出一个人的感官陶醉状态。副旋律音乐起初平缓，有所克制。小提琴的颤音在木管乐器和竖琴的衬奏下，音色明亮、柔和。随后，长笛和小提琴奏出了一个田园主题，随后乐队增大音量，旋律变得欣喜若狂，整个乐队的齐奏庄严而炽烈，不同的乐器反复呈现"我存在"这一主题，很快就把这场音乐推向高潮，传递出一个人的精神狂喜状态。但是在高潮那一刻，音乐以疾速的半音阶下滑，仿佛一切都崩塌了……

第三乐章"神明的游戏"表达人的精神发展的最后阶段：人挣脱了桎梏，获得解放而感到狂喜。过去，人在上帝面前屈服；如今，人的精神终于挣脱了束缚自己与过去联系的一切枷锁，凭着创造性的意志力生成一个新宇宙，还意识到自己与新宇宙合而为一。所以，人为自己的精神解放而感到狂喜。

这个乐章音乐依然是奏鸣曲式。音乐以雄壮的小号独奏开始，奏出近似"我存在"的主题旋律。之后，旋律好像是一种快速的进行曲，但并没有连贯、清晰的节奏。奏鸣曲展开部的音乐很短，但拓展了"我存在"的主题。再现部的主旋律大大缩减，副旋律扩大并带有一些新特征，尤其表现出第二乐章的那种雄壮的主题。长笛和大提琴齐奏的旋律类似第一乐章连接部的音乐，这个旋律继续拓展并迎来乐章的最后部分。

这部交响乐的尾声，复现出3个乐章的主题，特别是"我存在"主题得到最后一次有力的肯定，标示着"自我"的胜利。此时，一直伴随自我肯定主题的那种熟悉的琶音蕴

含着一种胜利、自信和力量。在尾声里还有一段明快透明、充满抒情狂喜的音乐替代了婉约曲折的旋律。定音鼓的滚奏加快,铜管乐齐奏造成一种庞大的、强有力的音响效果。乐队最后一次冲向高潮,这便是自我肯定的最高境界,这就是狂喜。

这部交响乐的配器很有特点,作曲家用绚丽的配器营造出特殊的交响效果。此外,为了加强这部交响乐的音响效果,斯克里亚宾增加了乐队铜管乐的数量①。弦乐的颤音、竖琴的琶音、木管乐器的闪光音色、铜管乐的清脆和弦、定音鼓的微弱隆隆声、短笛的高音有机地糅合在一起,构成一部活力四射、让人灵魂出窍的、华丽而和谐的交响乐。

斯克里亚宾在自己的杂记中写道:"一切存在的东西,只存在我的意识中。世界……是我创作的一个过程。"这段话说得有点神乎其神,可这是他的音乐创作的哲学思想,凭借这段话我们也许会悟出他的第三交响曲《神性的诗》的某些内涵。

完成了第三交响曲之后,斯克里亚宾立刻开始创作第四交响曲。3年后他把第四交响曲《**狂喜的诗**》(1907,图4-42)谱写完毕,1908年在纽约首次与听众见面。《狂喜的诗》是作曲家在自身上寻找"神明"的一部作品。作品具有象征的意义,旨在表现作曲家摆脱了生活的诸多烦恼和矛盾后,全身心投入创作,因创作带来的欢乐而进入宇宙最高的精神状态——"狂喜"。这部交响乐由4个乐章组成,有10多个音乐主题,每个主题都有一定的意义。10个主题就像戏剧中的10个出场人物,一个接着一个出现,就像看一部人物依次登台的戏剧演出。在这部交响乐中,主要有两个互相对立的音乐形象,一个是积极的行动形象,另一个是充满幻想的形象。最后的结论是:世界的大一统思想和世界的永恒感是狂喜的源泉。

1909-1910年,斯克里亚宾创作了交响诗《普罗米修斯》(亦称《火的史诗》),揭开了作曲家音乐创作的最后阶段。《普罗米修斯》是作曲家基于天神普罗米修斯的希腊神话创作的。交响诗《普罗米修斯》采用了单乐章奏鸣曲形式,有引子、呈现部、展开部、再现部和结尾,但这一切都是假定的,因为音乐旋律流畅,几个部分衔接得天衣无缝,几乎分不出来。斯克里亚宾认为普罗米修斯是一个象征,他象征着宇宙中的一种积极力量、一种创造性原则。所以,他注重表现普罗米修斯形象的哲学假定性和神话象征性②。

在19-20世纪之交,С. 拉赫玛尼诺夫继承了19世纪俄罗斯古典音乐的优良传统,创作了许多钢琴协奏曲,他在这方面对俄罗斯音乐的贡献十分显著。

С. 拉赫玛尼诺夫(1873-1943)出生在俄罗斯诺夫哥罗德省的一个古老的贵族家庭。他的父母都具有音乐天赋,因此很早就发现了儿子的音乐才能。起初,拉赫玛尼诺夫

图4-42 А. 斯克里亚宾:《狂喜的诗》(1907)

在彼得堡音乐学院预科学习,1885年进入莫斯科音乐学院钢琴作曲系。拉赫玛尼诺夫的性格内向,不善于与人交往,经常受着孤独的折磨,唯有音乐是他的生活的意义,所以,他把自己的思想和感情都注入音乐中。1892年,拉赫玛尼诺夫以优异的成绩结束了在莫斯科音乐学院钢琴作曲系的学业。

在莫斯科音乐学院学习期间,拉赫玛尼诺夫谱写了《第一钢琴协奏曲》(1890)。毕

① 乐队有8支圆号、5支小号、3支长号,还有大号。
② 埃斯库罗斯、歌德、贝多芬等不同时代的艺术家都描述过普罗米修斯形象,他们把普罗米修斯视为一个现实人物。

业后，他开始积极的音乐创作，写出了《第二钢琴协奏曲》（1900）、《第三钢琴协奏曲》（1909）、《第2号钢琴组曲》（1900）、《钢琴序曲》（1910）等作品。在创作晚期阶段，拉赫玛尼诺夫谱写了《第四钢琴协奏曲》（1927）、《科列里主题钢琴变奏曲》（1932）、《帕格尼尼主题钢琴狂想曲》（1934）、《第三交响曲》（1935-1936）、《交响舞曲》（1941）等作品。这些器乐作品充满悲剧的个人感受和深刻的哲理涵义，并且带有神秘主义的色彩。

《第二钢琴协奏曲》（1900，图4-43）

钢琴协奏曲在拉赫玛尼诺夫的音乐创作占据主要的地位。他把交响乐磅礴的气势和音乐的史诗性带入钢琴体裁作品，强调音乐要表现直率和朴实。在拉赫玛尼诺夫的一生中有过痛苦、悲伤和苦涩的个人感受，这些感受是他通过哲理的思考，用自己的音乐表现出来的。同时，拉赫玛尼诺夫也用音乐表现自己对外部世界的认知和感受。

在《第一交响曲》（1895）创作失败后，拉赫玛尼诺夫感到极度的失望，3年内他没有写任何的东西。只是到20世纪初，拉赫玛尼诺夫才克服了自己的创作危机，写出了《第二钢琴协奏曲》这部音乐杰作。

图4-43 C. 拉赫玛尼诺夫：第二钢琴协奏曲（1900）

《第二钢琴协奏曲》有三个乐章，以传统的交响乐奏鸣曲式写成。

第一乐章描绘作曲家内心的苦闷和孤独，以及他为了摆脱这种情感所作的努力和抗争。在这个乐章中，引子始于钢琴独奏（图4-43-1），之后弦乐奏出优美热情、如歌的第一主题。这个主题与柔和、抒情的第二主题相互交织，互相补充，营造出一种孤独、悲哀的情调。最后，钢琴与乐队齐奏，以强有力的音乐结束。

第二乐章是对第一乐章的发展。音乐激昂、节奏加快，表现出一种青春的活力和激情，旋律富有俄罗斯民歌的抒情韵味。这个乐章的音乐优美、抒情，被誉为俄罗斯抒情音乐的一颗珍珠。

第三乐章表现作曲家对人生的沉思以及对人生的抒情叙述。该乐章音乐的旋律缓慢，充满温柔的诗情画意。这个乐章的两个音乐主题风格不同，第一主题欢快，具有活力，表现人的一种乐观态度和对未来的希冀。第二主题抒情，如歌如叙，表现人的富有诗意的沉思。最后，这个乐章以气势磅礴的交响和声结束，表现作曲家克服了个人感情的痛苦和悲伤，对光明的未来充满坚定信念。这部作品表现拉赫玛尼诺夫的一个人生哲理：个人的痛苦瞬间即逝，必将被欢乐和光明所代替。

20世纪，交响乐成为一面独具一格的"生活的镜子"和编年史，反映并记载着俄罗斯历史和社会生活。在俄罗斯涌现出H. 米亚斯科夫斯基①、C. 普罗科菲耶夫、Д. 肖斯塔科维奇、A. 哈恰图良②、Д. 卡巴列夫斯基③、T. 赫连尼科夫、Г. 斯维利多夫、P. 谢德林等俄罗斯交响乐创作大师。

① 米亚斯科夫斯基一生共谱写了27部交响乐。《第六交响曲》是他的交响乐代表作。这首交响乐像诗人勃洛克的长诗《十二个》一样，表现"艺术家与革命"题材。他的《第十六交响曲》反映30年代的英雄事件和悲剧事件。《第二十二交响曲》是一部"伟大的卫国战争的叙事曲"。

② 哈恰图良共谱写了3部交响乐。其中，《第二交响曲》的名字叫"带钟声的交响乐"。这部交响乐描述苏维埃人在卫国战争时期的感受，表现人们的痛苦、对亡者的思念、对幸福和欢乐的回忆以及对未来胜利的期望。

③ 卡巴列夫斯基一生谱写了4部交响乐。

在这些俄罗斯作曲家当中，C.普罗科菲耶夫和Д.肖斯塔科维奇的交响乐创作成就斐然，普罗科菲耶夫的《第七交响曲》和肖斯塔科维奇的《第七交响曲》（《列宁格勒交响曲》）是20世纪俄罗斯交响乐的精品之作。

C.普罗科菲耶夫（1891-1953）是20世纪一位重要的俄罗斯作曲家和音乐革新家。他在音乐的旋律、节奏、和谐和配器等领域里都做出了革新，同时又与俄罗斯音乐的传统保持着密切的联系。普罗科菲耶夫作品的体裁多样、风格多种、形象丰富。抒情音乐、史诗音乐、悲剧音乐、喜剧音乐都在他的创作范围之内。

普罗科菲耶夫出生在叶卡捷林诺斯拉夫省松佐夫卡村一个农艺师的家庭。母亲玛利亚会弹钢琴，他在童年时代就知道贝多芬的奏鸣曲、肖邦的马组卡舞曲和柴可夫斯基的歌剧音乐。他6岁时写出第一部钢琴曲《印度加洛普舞曲》。他9岁去莫斯科第

图4-43-1　第二钢琴协奏曲片段

一次听了古诺的歌剧《浮士德》、鲍罗丁的歌剧《伊戈尔王》，观看了柴可夫斯基的芭蕾舞剧《睡美人》。回到家乡后，他写出了自己的第一部歌剧《巨人》（1900）。1902年，普罗科菲耶夫开始师从著名的作曲家、莫斯科音乐学院教授C.塔涅耶夫学习作曲理论。后来，他又跟作曲家P.格里埃尔学习作曲。在格里埃尔的指导下，他根据普希金的作品谱写出同名歌剧《鼠疫期间的欢宴》（1902）。1904年，他进入彼得堡音乐学院，以优异的成绩毕业后开始了自己的作曲家生涯。

普罗科菲耶夫的第一部大型音乐作品《第一钢琴协奏曲》（1911）获得成功。此后，普罗科菲耶夫开始了职业音乐家的创作道路。

普罗科菲耶夫是位多产的作曲家。他一生共创作了8部歌剧①、7部芭蕾舞剧②音乐、1部清唱剧、3部康塔塔③、7部交响乐、5部钢琴协奏曲、2部小提琴协奏曲、2部大提琴协奏曲、9部钢琴奏鸣曲、1部交响童话《彼得和狼》以及其他的音乐作品。他还为电影《亚历山大·涅夫斯基》《伊凡雷帝》及其他电影配过音乐。

普罗科菲耶夫的《第七交响曲》（1952，图4-44）

《第七交响曲》（1952）是作曲家普罗科菲耶夫的最后一部交响乐作品。1952年7月5日，作曲家完成了这部作品的总谱。普罗科菲耶夫最初想把《第七交响曲》献给儿童，但随着创作的不断深入，他觉得这部交响乐不仅是为儿童而写，而且也针对所有的听众。1952年11月21日，普罗科菲耶夫在对英国广播听众的致辞中说道："这部交响乐（指的是《第七交响曲》）我称之为青年交响乐，之所以这样起名，是因为这部交响乐……饱含着为我国青年的发展道路感到高兴的思想。苏维埃青年的精神美、力量、蓬勃的朝气、勇往直前、向往未来，这就是我希望表现的东西。"④

《第七交响曲》的风格新颖、形式严谨、充满诗意、浪漫抒情；音乐欢快明亮、生机

① 主要有《对三个橙子的爱》（1919）、《赌徒》（1927）、《火红的天使》（1927）、《战争与和平》（1941-1952）、《谢苗·科特柯》（1939）、《真正的人》（1948）。
② 主要有《关于小丑的童话》（1920）、《钢铁般的跳跃》（1925）、《罗密欧与朱丽叶》（1936）、《灰姑娘》（1946）、《宝石花的故事》（1950）。
③ 其中最著名的是《亚力山大·涅夫斯基》（1939）。
④ И.涅斯季耶夫：《谢尔盖·普罗科菲耶夫的一生》，莫斯科，苏联作曲家出版社，1973年，第587-588页。

图4-44 C.普拉科菲耶夫:《第七交响曲》(1952)

图4-44-1 小提琴的第一主题旋律

勃发、充满青春的律动。这是一部把抒情的幻想与积极的行动、蓬勃的朝气与冷静的思考、青春的活力与崇高的理想完美结合的交响乐作品,是一首关于热爱生活和美好事物的颂歌。1952年10月11日在莫斯科首演获得成功,作曲家普罗科菲耶夫出席了演奏自己这部作品的音乐会,3个月后他便与世长辞。

《第七交响曲》有四个乐章。

第一乐章。奏鸣曲形式。中板。小提琴开始奏出优美、温柔、好像一首俄罗斯民歌的第一主题(图4-44-1)。整个旋律以一种悠缓、流畅的叙事方式展开。然后,音乐进入第二主题(副主题)——祖国主题。这是一段庄严、抒情的大调乐曲。这段旋律的音域宽广,有两个八度之多。旋律从低音区开始,然后渐渐扩展,最后上升到灿烂的高音区。音乐由低音弦乐器(大提琴、中提琴)、木管乐器和圆号奏出。这是对生活的欢乐和美好的激情的颂歌,是整个乐章乃至交响乐的重要主题。所以作曲家在第四乐章结尾再现这段旋律。在这部交响乐的第一乐章里,已经出现了结束的主题:竖琴、三角铁和小钟铃奏起了水晶般的钟声,同时,钢琴、竖琴都加入乐队中,长笛和大管奏出的音乐仿佛在听众面前展现出一个神奇的童话世界。在音乐里没有戏剧冲突和矛盾,因此展开部并不长,再现部回到这个乐章开始的情绪,表现出青年人的浪漫激情。

第二乐章从上个乐章沉思般的叙述转为描绘青年人生活的欢乐。一帮欢乐的年轻人在跳舞,乐队奏出了节奏跳跃、音色明亮、充满浪漫情趣的华尔兹舞曲。这个乐章的音乐有两个主题,一个是"邀请跳舞",由弦乐用清晰的旋律、简单的和弦演奏;第二个主题是"跳舞场面",起初也由弦乐奏出,随后木管乐器对这个主题加以变奏。最后,音乐以快速的圆舞曲结束,表现出欢快的节日气氛。

第三乐章的音乐是慢板,传统的三段形式。这个乐章自始至终是一种抒情、开阔、如歌如叙的旋律。主旋律多次反复并加上变奏。慢板的中间部分好像一首儿童进行曲,重复第一乐章的"童话世界"主题,再现部音乐重复该乐章最初的音乐形象。在这个乐章里也像在第一乐章里一样,可以听到叙述的曲调,也有令人沉思的乐句,还有让人听后心头豁然开朗的旋律。

第四乐章的音乐活泼、诙谐,充满活力和睿智。这个乐章没有作曲家惯用的回旋奏鸣曲形式,而让旋律不断地反复。音乐始于弦乐的一段颤音,之后弦乐快速的跳弓营造出一

种期待的紧张气氛。这个乐章的**主题音乐（图4-44-2）**欢快、急速，是一支充满活力和朝气的乐曲，好像万马奔腾，令人热血沸腾。突然，在弦乐的快速演奏中插入竖琴的一段刮奏，使主题音乐化为一段有弹性节奏的、激情洋溢的旋律。这个乐章的最后，主题音乐又一次出现并渐渐拓展第一乐章的副主题——生活的美好和欢乐，听起来就像一个壮丽的尾声。之后，便是童话般的结尾，作曲家这时仿佛在与自己的听众告别。音乐在对逝去美景的沉思和叹息中停了下来。

普罗科菲耶夫有一句名言："我不喜欢停止于静态，我喜欢处在运动的状态中。"他的《第七交响曲》渴望美好、充满活力、朝气勃勃、勇往直前，这是对他的这句名言的最好的艺术阐释，也是这部交响乐至今依然保持着旺盛的艺术生命力的原因。

图4-44-2　第四乐章主题音乐

Д.肖斯塔科维奇（1906-1975，图4-45）是20世纪俄罗斯音乐天幕上最独特、最璀璨的一颗星。他对当代世界的冲突和时代的矛盾十分敏感，善于用自己的音乐表现和暴露问题。这位作曲家的作品大都充满戏剧的冲突，他用对比、浮雕般的表现力将这些冲突表现在自己的作品中。肖斯塔科维奇能综合众多的音乐成分，使自己的作品具有多种的风格、体裁和形式。

肖斯塔科维奇出生在彼得堡一个化学工程师的家庭。他的母亲是位钢琴教师，在家里经常举行各种音乐活动，对幼年的肖斯塔科维奇产生了很大的影响。肖斯塔科维奇从九岁开始练习作曲。1919年，他入彼得堡音乐学院学习钢琴和作曲。他的音乐才能很快就被音乐学院院长、著名作曲家A.格拉祖诺夫发现，后者在肖斯塔科维奇身上看到俄罗斯艺术的一个"最令人神往的希望"。1923年，肖斯塔科维奇在音乐学院钢琴专业毕业，1925年又拿到作曲系的毕业证。在音乐学院学习期间，肖斯塔科维奇创作了一些音乐作品，其中有浪漫曲、钢琴曲和交响乐。他的毕业作品《第一交响曲》于1926年5月12日在列宁格勒首演并获得了成功。年轻的作曲

图4-45　Д.肖斯塔科维奇（1906-1975）

家肖斯塔科维奇的名字很快就引起了世界的关注，西方国家的一些乐团开始演奏《第一交响曲》。肖斯塔科维奇在作曲上取得了巨大的成就，他的钢琴演奏技巧也日臻成熟。20年代下半期，肖斯塔科维奇经常举办钢琴独奏音乐会，演奏巴赫、李斯特、肖邦、柴可夫斯基和普罗科菲耶夫等作曲家的作品。他的演奏富有诗意和深刻的内涵，深受听众的欢迎。1927年，肖斯塔科维奇参加了在华沙举办的国际肖邦音乐节比赛，并且获得了荣誉证书。

这样一来，肖斯塔科维奇就面临当作曲家还是当钢琴家的选择。他曾经想把两者结合起来，但发现钢琴演奏活动对他的音乐创作影响很大，于是他放弃了演奏活动，一心潜入音乐创作。20年代末到30年代初，是肖斯塔科维奇探索自己音乐创作的题材和风格的年代。选择怎样的体裁和表现手段去反映和表现现代生活，创作人民喜闻乐见的作品，这是作曲家经常思考的问题。当时有两种观点，一种观点认为，苏联音乐的主要方向是创作通俗易懂的大众音乐作品，如歌曲、合唱、清唱剧等"下里巴人"音乐，而交响乐、奏鸣曲和其他"纯"器乐作品太高雅，是"阳春白雪"，很难为广大听众接受；另一种观点认

为，音乐不应贫瘠化、简单化，不能完全成为"下里巴人"音乐。肖斯塔科维奇兼顾"阳春白雪"与"下里巴人"音乐，他的音乐创作不囿于体裁和题材，也不拘泥形式和手段，在30-40年代谱写了歌剧、芭蕾舞剧、交响乐、钢琴曲、电影音乐和歌曲等各种体裁、各种形式的音乐作品①，成为一位家喻户晓的著名作曲家。

30年代，肖斯塔科维奇遭受到不公正的批判。他有过痛苦，经历过彷徨，但并没有沉寂下去。经过短暂的沉默之后，他谱写出《第五交响曲》。《第五交响曲》②继承贝多芬和柴可夫斯基的器乐剧传统，作曲家的这部交响乐表现出自己时代的戏剧性冲突。这部作品不但标志着肖斯塔科维奇本人创作进入一个新阶段，而且也是20世纪俄罗斯交响乐创作的一个新成就。

1941年，卫国战争开始，作曲家肖斯塔科维奇与广大的苏联军民一起，积极地参加了保卫祖国的战斗，经历了这场血与火的战斗洗礼。同时，他在很短的时间里（1941年7月-12月）创作了题名为"列宁格勒"的《第七交响乐》。两年后，肖斯塔科维奇又谱写出《第八交响曲》——一部关于战争的悲剧史诗③。

1948年2月10日，苏共中央通过《关于穆拉杰里的歌剧<伟大的友谊>》的决议，肖斯塔科维奇再次受到严厉的批判④，决议指责肖斯塔科维奇和一些作曲家的音乐创作是形式主义，认为他们的作品与苏联人民的艺术审美趣味背道而驰。在政治的高压下，肖斯塔科维奇不得不按照党的决议精神小心翼翼地进行创作，把自己的创作转向歌颂主题的电影音乐、声乐和歌曲上来，创作了清唱剧《森林之歌》（1949）、《钢琴前奏曲》与《赋格二十四首》（1950-1951）、《革命诗歌十首》（1951）、电影《难忘的1919年》配乐（1951）、为男低音和钢琴创作的《普希金诗独白四首》（1952）、为电影《相逢在易北河》创作的插曲《和平之歌》（1952）等。

1953年，肖斯塔科维奇完成了自己的《第十交响曲》。这部交响乐是对战后世界和苏联各族人民命运的思考。1957年，他创作的第十一交响曲《1905年》和1961年创作的第十二交响曲《1917年》是两部史诗性的标题交响乐。第十一交响曲《1905年》描述俄罗斯的第一次民主主义革命事件，第十二交响曲《1917年》献给列宁领导的十月革命。在这两部作品里，作曲家使用俄罗斯革命歌曲的个别旋律和乐句，用交响的手段将其扩展变化，展示两次革命斗争的历史画卷。这两部交响乐表明肖斯塔科维奇是一位善于把革命历史歌曲与现代交响乐表现手段完美结合的作曲家。

1962年，肖斯塔科维奇基于诗人E.叶夫图申科的长诗《娘子谷》谱写出第十三交响曲。在这部交响乐里，肖斯塔科维奇音乐创作的一些典型特征得到新的表现。作曲家用音乐一方面揭露社会邪恶、民族主义和人性的沦丧，嘲笑那些溜须拍马、一心往上爬的野心家；另一方面歌颂在科学和劳动中做出巨大成就和贡献的人们。这部交响乐的最后，作曲家用欢快的乐句表达自己对未来的信心。

在生命的最后十年中，肖斯塔科维奇仍然充满旺盛的精力，谱写了大量的作品。在这些作品里，弦乐四重奏和交响乐占据主要的地位。如《第九弦乐四重奏》（1964）、《第十弦乐四重奏》（1964）、《第十一弦乐四重奏》（1966）、《第十二弦乐四重奏》（1968）、《第十三弦乐四重奏》（1970）、《第十四弦乐四重奏》（1973）和《第十五弦乐四重奏》

① 如，《第二交响曲》（1927）、《第三交响曲》（1929）、《第四交响曲》（1935-1936）、《第五交响曲》（1937）、《第六交响曲》（1939）、《第一弦乐四重奏》（1938）、《第一钢琴奏鸣曲》（1926）、《G小调钢琴五重奏》（1940），歌剧《鼻子》（1927-1928）、芭蕾舞剧《黄金时代》（1927-1930）、歌剧《姆钦斯克县的麦克白夫人》（1930-1932）、电影歌曲协奏曲（1933）、《清凉的小溪》（1934-1935）、电影《新巴比伦》《马克西姆的青年时代》《马克西姆的归来》《革命摇篮维堡区》的配乐（1934-1938），等等。

② 1937年11月21日，这部交响乐在列宁格勒首演获得巨大的成功。作家A.托尔斯泰、A.法捷耶夫等人都撰文赞颂这部交响乐。

③ 战争给成千上万的苏联人带来的痛苦和死亡让肖斯塔科维奇感到震惊，因此，作曲家的这部交响乐提醒人们不要忘记战争的悲剧。

④ 同时受到批判的还有普罗科菲耶夫、哈恰图良、米亚斯科夫斯基等作曲家。

（1974）、《第十四交响曲》（1969）和《第十五交响曲》（1971），等等。

肖斯塔科维奇留给世人巨大的音乐财富。他的音乐创作形成"肖斯塔科维奇风格"，赢得了俄罗斯和世界的广大听众。诚如中国作曲家郭文景对他的评价那样："当终于可以无顾忌地欣赏西方现代音乐时，那五光十色的一切曾令我兴奋无比。但渐渐，那些不论是朦胧、华丽、纤细的，还是痉挛、粗野、呻吟的东西都不再打动我，唯有肖氏如岩石一样坚硬冷峻的音响与简练激昂的节奏还在震动着我的心灵。在20世纪，很多人为节奏的复杂化作了很多事情，以至最终丧失了节奏的可感知性。而肖斯塔科维奇的简练的节奏总是可感知的和充满张力的，并且常常具有揪心的力量。"①"肖斯塔科维奇的交响乐，像兀立的岩石，有力地直刺铅灰阴沉的天空，静静地象征着20世纪整个人类的命运……"②

1975年8月9日，肖斯塔科维奇因肺癌死于莫斯科，下葬在莫斯科新圣母公墓。

肖斯塔科维奇的交响乐是他的音乐创作的重要体裁，他的交响乐具有人民性、大众性的特征，构成20世纪俄罗斯的音乐史诗。第七交响曲是作曲家的交响乐作品中最重要的一部。

《第七交响曲》（1941，图4-46）

《第七交响曲》③是一部英雄主义、爱国主义和道德力量的颂歌，表现在第二次世界大战中苏联军民与德国法西斯的斗争。

在《第七交响曲》总谱上，肖斯塔科维奇留下了题词："此作献给列宁格勒城，献给在卫国战争中保卫列宁格勒的苏联人民④。"作曲家在作品里展现两个世界和两个阵营的力量较量，描绘文明与愚昧、光明与黑暗、人性与兽性、善良与邪恶的一场殊死的搏斗。最后，理性、文明、善良、人性取得了胜利。

《第七交响曲》有4个乐章，肖斯塔科维奇给每个乐章都冠以名字。

第一乐章"入侵"以奏鸣曲形式写成，速度为小快板。肖斯塔科维奇在创作这部交响乐的时候曾经说过："在创作交响乐的时候，我想的是我国人民的伟大、人民的英雄主义、人类的崇高理想、人的优秀品质……"⑤因此，作曲家的这些思想都在第一乐章的呈示部里展现出来。呈示部的**第一主题**（图4-46-1）是英雄的和庄严的主题，给出苏联人民的英雄形象。这个主题由弦乐用C大调奏出，接着旋律的大胆转调、热情的进行曲节奏、丰富的和弦使这个主题获得现代音乐的尖锐和动感。在第一主题（主主题）后是G大调的抒情式副主题，由小提琴奏出旋律，中提琴和大提

图4-46　Д. 肖斯塔科维奇：《第七交响曲》（1941）

① 《爱乐》杂志，1996年第三期。第62页。
② 同上刊，第63页。
③ 交响乐的前三个乐章是在列宁格勒被围困的时候，在德国法西斯飞机轰炸的炮弹声中谱写的。肖斯塔科维奇本想在列宁格勒完成这部作品，但由于当时的战争形势不得不转移到后方。所以这部交响乐最后一个乐章是在古比雪夫（今日的萨马拉）完成的。1942年3月5日，《第七交响曲》在古比雪夫首演，然后在列宁格勒和莫斯科演出，很快乐曲的总谱被送到美国。1942年7月9日，著名的指挥大师托斯卡尼尼在纽约指挥演奏了《第七交响曲》，广播电台作了实况转播，赢得广大听众的赞誉。一位美国记者评价《第七交响曲》时写道："怎样的魔鬼能够战胜创作出这部音乐的人民呢。"
④ 作曲家接受《共青团真理报》的采访时说："我把大量的精力投入这部作品（指《第七交响曲》）中，我从没有像现在这样热情地工作过。有这样一句名言：'当大炮轰鸣时，缪斯就沉默不语。'这句话只适用于那些黑暗、暴力和邪恶的大炮，它们用自己的轰鸣压制生活、快乐、幸福和文化。我们为了理性战胜蒙昧、正义战胜野蛮而战，我们的任务激励我们与希特勒主义的黑暗势力作斗争，没有比这更加崇高的任务了。"
⑤ И. 普罗霍洛娃、Г. 斯库金娜：《苏维埃时期的音乐文化》，莫斯科，音乐出版社，1996年，第79页。

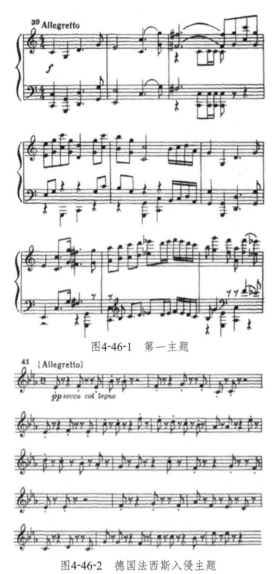

图4-46-1　第一主题

图4-46-2　德国法西斯入侵主题

琴作衬奏。这个主题音乐静谧，像一首安静的摇篮曲，在感情表达上仿佛有些羞涩，然而十分真诚。副主题的结尾，短笛和加弱音器的小提琴奏出一段悠扬的旋律，这旋律仿佛融化在一片和平生活的静谧之中。呈示部以呈现一个理性的、抒情的、英勇的世界结束。

呈示部的最后一个"和平的"和弦刚结束，远处便响起了军鼓声。音乐展现德国法西斯进攻的场面。在哒哒的军鼓声背景上出现一个怪诞的音乐主题，这是**德国法西斯入侵主题**（图4-46-2）。这段音乐为进行曲速度，旋律时断时续，表现法西斯军队在向东方挺近。

这个音乐主题最初给人带来一种不安和恐惧，其实作曲家想描绘德国法西斯军人的迟钝和愚蠢，就像一批玩偶。但随着音乐的发展，旋律渐渐揭示出德国法西斯军人的狰狞面目和侵略本质。德国法西斯入侵音乐以不变的主题及其变奏构成，共进行了10多次变奏，每次变奏表现一层意思：第一、二次变奏由长笛在低音区奏出冷酷的音响，第三次变奏由双簧管奏出，每个乐句比大管的音低八度，从第四到第七次变奏音乐强调德军穷兵黩武的性质。这时铜管乐器（小号，加弱音器的长号）进入。在第八次变奏里，铜管、木管和弦乐齐奏，主题音乐达到了最大的音响。在第九次变奏里，小号和长号在高音区演奏，乐句酷似人在呻吟。在最后的两次变奏里，德国法西斯这个恶魔仿佛以一种巨大的声响向人们扑过来，音乐显示出毁灭一切的力量。但这时的音乐突然改变了调性，小号、长号和圆号加入乐队，出现了"抵抗"的旋律。于是，一场空前激烈的搏斗开始，把交响乐推向高潮。在刺耳的、撕人心肺的不协和的声音里，似乎听到人们的呼喊、呻吟和哭泣，这一切汇成了安魂曲——为亡者痛哭。

从这里开始再现部。再现部有两个主题（主主题和副主题），这两个主题发展、变化，表现人们体验的痛苦和恐惧以及在他们心中产生的愤怒。肖斯塔科维奇善于用自己的音乐表现人们的巨大痛苦以及反抗邪恶的伟大力量。这就是再现部里主主题音乐的内涵。副主题是由大管在低音区奏出的低沉而悲伤的曲调。作曲家用的是小调和弦，肖斯塔科维奇认为这种小调和弦更容易表现事件和人物的悲剧性。在第一乐章结尾，主主题音乐再现，回到自己最初的大调调性，由小提琴轻缓如歌地奏出，好像是对和平生活的回忆和对和平的幻想。这个乐章的最后几个乐句令人不安，军鼓声又响了起来，德国法西斯入侵主题再现，表示敌人尚未消灭，战争仍在继续。

第一乐章真实地描绘出战争与和平的现实场面，展示法西斯的凶残以及苏联人民在与德国法西斯进行殊死的斗争中表现出来的爱国主义和英雄主义。第一乐章结尾的这种"双重性"为以下两个乐章的展开做了铺垫。

第二乐章"人与战争"。这段音乐是诙谐曲，旋律抒情，柔声细语，描绘列宁格勒的

和平生活景象。弦乐首先奏出**第一主题（图4-46-3）**，其中有人们的欢笑和幽默，也有他们的忧伤和内省。之后，在弦乐的衬奏下，**双簧管**吹出浪漫、扩展的**第二主题（图4-46-4）**，从中能隐约听出某个舞曲或歌曲的温馨旋律，这是对战前的列宁格勒生活的回忆。再后，其他管乐器进入，两个主题交替出现，展现出美丽的列宁格勒城市形象。突然，在乐章中间部分的音乐中出现了一些不柔和的声音，勾画出一个充满狂热激奋的丑陋形象，让人联想到那些围困列宁格勒的德国士兵。再现部的结束音乐听起来低沉，令人伤感。

图4-46-3　第二乐章第一主题

图4-46-4　第二乐章第二主题

第三乐章"祖国经受考验的年代"是慢板，以安魂曲体裁谱成。这段慢板气势雄壮、沁人心脾。它以一首合唱引子开场，悲伤的音乐听起来像是为战死的将士唱的安魂曲。小提琴随后拉出一段悲怆的旋律，这是乐章的第一主题。第二主题的旋律接近小提琴奏出的第一主题，但长笛和歌声更多在歌颂生活的美好和人们对大自然的热爱，再次呈现列宁格勒这座城市的美丽形象。中间部的音乐可视为对过去美好生活的回顾，然而德国法西斯挑起的战争给苏联人民带来了悲剧，通过音乐表现的今昔对比更加剧了这种悲剧性。小提琴娓娓宣叙开始这个乐章的再现部，合唱再次响起。在挠拨的击打和定音鼓的滚奏下，乐队的演奏过渡到最后一个乐章。

第四乐章"通过斗争走向胜利"是一个充满热情和激情的乐章。这个乐章开始，定音鼓从微弱到渐强的滚奏，小提琴加弱音器拉出轻轻的声音表现人民在斗争中渐渐积蓄自己的力量。随后，乐队奏出一个充满巨大能量的主旋律，这个旋律渐渐扩大声音的规模，表现人民的无比愤怒。随后，旋律的节奏转成西班牙萨拉班达舞曲，雄壮而悲伤，这是对死者的悼念。然后，音乐稳步过渡到交响乐结尾部分，响起了第一乐章的主旋律，象征着和平和人民必将胜利。展望未来，一个无限美好的世界展现在人们面前，这增强了人民对胜利的信心。**结尾音乐（图4-46-5）**变得愈来愈激昂雄壮，小号和长号的声音灿烂辉煌，为了这个美好的愿景，值得与法西斯进行一场殊死的斗争。乐队在第四乐章尾声用了6支小号、6支长号和8支圆号，庄严雄壮地奏出第一乐章的主题，预示人民一定会战胜德国法西斯，取得最终的胜利。

图4-46-5　第四乐章结尾音乐

肖斯塔科维奇的《第七交响曲》表现苏联人民与德国法西斯进行英勇斗争的历史，给听众以巨大的鼓舞力量，成为战胜德国法西斯的一个精神象征。

《第七交响曲》是20世纪的一部"英雄交响乐"。1942年8月9日，列宁格勒爱乐乐团首次演奏这部交响乐，全苏电台直播了演出，极大地鼓舞了被围困的列宁格勒人民的斗

志，也给全体苏联人民带来了希望和信心。作家A. 托尔斯泰认为肖斯塔科维奇"把耳朵靠近自己祖国的心脏，听到它那强有力的歌声"①。

20世纪60-80年代的音乐形式和体裁，尤其是电影音乐对交响乐的创作产生很大的影响。现代作曲家Г. 康切里使用音乐的蒙太奇手法、镜头结构和连接方式，使音乐的交响效果更加强烈、尖锐，创造出立体音响效果的交响乐作品②。80年代，俄罗斯交响乐作品主要有：Б. 柴可夫斯基的《塞瓦斯托波尔交响曲》、А. 艾什拜的《第一交响曲》（该作品的题词是В. 马雅可夫斯基的诗句"应从未来的时日获得欢乐"）和《第二交响曲》以及В. 西里维斯特罗夫、Е. 斯坦科维奇、А. 杰尔杰里扬等作曲家的交响乐作品。

21世纪初，20世纪40-50年代出生的作曲家③的音乐创作日臻成熟，构成了俄罗斯音乐队伍的中坚力量，在音乐会上可以听到他们创作的一些作品。但是，在当今的俄罗斯音乐舞台上，长演不衰的依然是格林卡、柴可夫斯基、里姆斯基-柯萨科夫、普罗科菲耶夫和肖斯塔科维奇等作曲家的交响乐作品。

① 转引自古尔丁：《古典作曲家排行榜》，雯边等译，海口，海南出版社，1998年，第356页。
② 他的《第一交响曲》（1967）、《第二交响曲》（1970）、《第三交响曲》（1973）、《第四交响曲》（1974）、《第五交响曲》（1977）、《第六交响曲》（1978-1980）、《第七交响曲》（1986）。
③ М. 别卡尔斯基（1940年生）、В. 马尔登诺夫（1946年生）、А. 巴克什（1952年生）、А. 巴甫洛娃（1952年生）、Т.谢尔盖耶娃（1951年生）、В. 叶季莫夫斯基（1947年生）、В. 科罗维琴（1955年生）、Ю. 萨瓦洛夫（1967年生）、Ю. 萨维里耶夫（1967年生）、П. 马尔凯洛夫（1967年生）等人。

第五章　俄罗斯电影

第一节　概述

1895年3月22日，法国的卢米埃尔兄弟把无声电影《工厂大门》（亦译成《工人走出卢米埃尔工厂》）搬上银幕，开创了电影艺术时代①。之后，电影艺术很快传遍世界，并且征服了美国、墨西哥、印度、日本、澳大利亚和埃及等国的观众。1896年春，在彼得堡夏园的"鱼缸"剧院和莫斯科的"艾尔米塔什"剧院放映了卢米埃尔的影片，俄罗斯观众第一次看到银幕上的人物。

1908年，俄罗斯电影人拍出了第一部影片《伏尔加河下游的自由民》（又名《斯杰潘·拉辛》，1908，图5-1）②，从那时起，俄罗斯电影迄今已经走过了一个多世纪的发展历程，形成了俄罗斯电影学派，其发展可以分为三个时期：

一、起步时期的俄罗斯电影（1908-1917）。这个时期主要以介绍外国，尤其是法国影片为主。俄罗斯电影人也开始拍摄一些电影短片，内容情节简单，艺术和制作水平不高。

二、苏维埃时代的俄罗斯电影（1917-1991）。20-40年代，俄罗斯电影学派建立，并从无声电影向有声电影过渡；50-80年代中期，俄罗斯电影发展成熟并走向自己的辉煌；80年代后半-90年代初（1985-1991），俄罗斯电影经历一场重大的变革。

三、新时期的俄罗斯电影（1991-2020）。

一、起步时期的俄罗斯电影（1908-1917）

1908年，导演В. 罗马什科夫和电影人兼摄影师А. 德兰科夫根据В. 冈察罗夫撰写的脚本制作了影片《伏尔加河下游的自由民》。这部影片把17世纪俄罗斯农民起义领袖斯杰潘·拉辛形象搬上了银幕，让观众看到了自己民族的历史事件和民族英雄。这是第一部俄罗斯无声影片，片长仅6分多钟，但开启了俄罗斯电影艺术的先河，具有划时代的意义。

图5-1　影片《伏尔加河下游的自由民》海报（1908）

① 1895年12月28日被定为世界电影诞生日，因为这天晚上在巴黎卡普奇诺林荫道14号地下"大咖啡馆"公演了卢米埃尔的电影并取得成功。此后，电影这种艺术才传遍世界。

② 作曲家И. 伊帕利托夫-伊凡诺夫还应电影人德兰科夫的订货为影片创作了序曲。当时是无声电影，所以把序曲录音随着影片一起播放，观众在看电影的同时能够听到音乐。

A. 汉容科夫（1877-1945）是俄罗斯电影的先驱之一，他集编剧、导演和制片人身份为一身，对开创和发展俄罗斯电影艺术做出了重要的贡献。1908年至1916年，汉容科夫创办的电影公司拍摄了近300部影片。他撰写电影脚本并与В. 冈察罗夫共同执导的影片《塞瓦斯托波尔保卫战》（又名《复活的塞瓦斯托波尔》，1911），是俄第一部大型国产故事片，全长近1小时，讲述俄军将士和居民在克里米亚战争（1854-1855）中英勇保卫塞瓦斯托波尔的故事。影片展现俄军与敌人的一些战斗和肉搏战的场面，再现了克里米亚战争的历史真实。影片在当年克里米亚战争的实地拍摄，有专业演员和一些参加过塞瓦斯托波尔保卫战的军人和居民参拍，拍摄时还动用了俄海军的一些战舰。这部具有新闻片特征的故事片引起观众的极大兴趣。

汉容科夫还是20世纪初的一位著名的俄罗斯企业家，他成立了自己的电影公司，В. 冈察罗夫、П. 恰尔登宁、Е. 巴乌艾尔、В. 斯塔列维奇等人是最早的一批俄罗斯电影导演，他们就是在汉容科夫电影公司开始了自己的导演艺术生涯。

俄罗斯电影诞生后，受到广大观众的热爱和青睐，成为20世纪极有影响的艺术种类之一。电影在俄罗斯出现伊始，作家М. 高尔基就发现这种艺术的魅力，他曾说过："这个发明由于具有惊人的新颖性，可以预言它必将获得广泛的发展。"① 的确，在俄罗斯很快出现了以П. 恰尔登宁、Е. 巴乌艾尔、В. 冈察罗夫、Я. 普罗塔扎诺夫为代表的电影导演群体，也形成了以И. 莫茹欣、В. 霍洛德纳娅、В. 波隆斯基、И. 别列斯季阿尼、В. 卡拉莉为代表的无声电影演员队伍。在电影诞生后的最初十几年间，俄罗斯电影人生产了《波尔塔瓦女人娜塔尔卡》（1911）、《维拉要出嫁》（1912）、《普特叔叔》（1913）、《索尼娅——一只招财的小手》（1914-1915）、《女魔王》（1915）、《蜜月》（1916）、《男人的本领》（1916）等大量的无声影片②。1914年第一次世界大战爆发后，西欧进口影片大量减少，俄罗斯观众对电影的需求却大大增加。于是，俄罗斯电影人又拍摄了大批的影片，仅1917年一年影片的生产数量已达到300部。

俄罗斯电影与俄罗斯文学有着密切的联系。俄罗斯文学为电影提供了内容、人物、情节和素材，成为电影的一个重要的源泉。十月革命前，普希金、果戈理、屠格涅夫、陀思妥耶夫斯基、列·托尔斯泰、契诃夫、高尔基以及许多其他俄罗斯作家的作品③被相继搬上银幕。后来，把俄罗斯文学作品改编成电影脚本并搬上银幕成为俄罗斯电影人的一个传统，这个传统一直贯串在20世纪俄罗斯电影的发展过程中④。

从总体来看，俄罗斯电影人在20年代拍摄的许多影片还很稚嫩，艺术水平不高，制作也十分简单。受当时无声电影的限制，有的导演仅仅撷取文学作品中一些比较容易表现的情节和场面去拍摄。如，托尔斯泰的洋洋几十万言的长篇小说《安娜·卡列尼娜》，被改编成影片只有15分钟，很难涵盖原作的全部内容，更谈不到忠于原作的精神，但那毕竟是早期的俄罗斯电影人的创作尝试，不能用当今电影的标准和尺度去衡量。那时候，俄罗斯电影人已意识到俄罗斯文学是电影的一个源泉，并且通过电影这种艺术形式，向广大观众宣传和普及俄罗斯文学作品，这已经是他们的一大功劳和贡献。

电影是一门综合艺术，一部影片的诞生是编剧、导演、演员、摄影师、美工师、作曲家、化妆师等人集体劳动的成果。此外，影片的拍摄和制作还需要有摄影棚以及配套的技

① 转引自苏联科学院艺术史研究所编：《苏联电影史纲》，北京，中国电影出版社，1983年，第10页。
② 1908-1913年，俄罗斯电影人共拍摄了275部艺术片。
③ 如，普希金的诗体小说《叶甫盖尼·奥涅金》《黑桃皇后》、果戈理的小说《五月之夜》《外套》《死魂灵》、屠格涅夫的小说《贵族之家》《木木》、陀思妥耶夫斯基的小说《白痴》、Л. 托尔斯泰的《战争与和平》《安娜·卡列尼娜》《谢尔吉神父》《活尸》《克莱采奏鸣曲》、契诃夫的短篇小说《瑞典火柴》、高尔基的小说《母亲》等。
④ 据俄罗斯《电影艺术》杂志（1996年第5期）的统计资料，1918-1995年间，俄罗斯的电影导演根据俄罗斯和其他国家的文学作品总共拍摄了1817部影片。被搬上银幕最多的是契诃夫、高尔基、奥斯特洛夫斯基、普希金、托尔斯泰等作家的作品。屠格涅夫的小说《初恋》、高尔基的剧作《仇敌》和小说《母亲》、托尔斯泰的小说《活尸》是被改编为影片次数最多的俄罗斯文学作品。

术设备才能完成。所以，在物质技术等方面还处于初级阶段的时候，俄罗斯电影人好比是"持无米之炊的巧妇"，很难拍摄出高水平的艺术片。

二、苏维埃时代的俄罗斯电影（1917–1991）

苏维埃政权建立后，布尔什维克领导人认为电影这种艺术形式不但是广大群众喜闻乐见的一种文化娱乐形式，还是宣传官方政策、培养和教育苏维埃人的有效手段，因此十分重视电影艺术。1919年8月27日[①]，苏维埃政府颁布了"关于电影和摄影工业国有化的法令"，同时还创办了电影学校[②]，培养电影方面的专业人才。

苏维埃政权初期，俄罗斯电影人主要拍摄一些反映革命斗争的新闻纪录片。如，《无产阶级节日在莫斯科》（1918）、《喀琅施塔得起义》（1921）、《第一骑兵军》（1919）、《高加索战线》（1920）等。这些纪录片描绘和再现十月革命和国内战争的波澜壮阔的画面，对观众起到了教育和鼓舞作用。俄罗斯电影人还拍摄了《紧缩》（1918）、《镰刀与锤头》（1921）、《红色魔鬼》（1923）等50多部宣传片，起到电影的宣传鼓动作用。

此外，俄罗斯历史上的国务活动家、社会活动家、文化艺术名人以及其他领域的知名人士是早期俄罗斯电影人注意和拍摄的对象。列宁、斯大林等[③]党政活动家的生平活动被拍成新闻片搬上银幕。此外，亚历山大·涅夫斯基、伊凡雷帝[④]、彼得大帝、米宁和巴扎尔斯基[⑤]、海军上将纳希莫夫、巴甫罗夫院士、作曲家穆索尔斯基和里姆斯基-柯萨科夫[⑥]、作家列·托尔斯泰[⑦]等俄罗斯历史文化名人也成为纪录片的主人公。

20年代，电影导演Я.普罗塔扎诺夫、Л.库列绍夫、С.爱森斯坦、В.普多夫金、А.杜甫仁柯、А.维尔托夫等人已活跃在俄罗斯电影界，他们执导拍摄了一些颇具水平的无声艺术片，以独特的风格立于世界电影之林。普多夫金的《母亲》（1926）、爱森斯坦的《波将金战舰》（1925）、普罗塔扎诺夫的《第四十一》（1926）、库列绍夫的《死亡之光》（1925）、杜甫仁柯的《军火库》（1929）、维尔托夫的影片《拿电影机的人》（1928）等影片成为俄罗斯无声电影的经典，初步形成俄罗斯电影学派。普多夫金导演的影片《母亲》（1926，图5-2）和爱森斯坦导演的影片《波将金战舰》（1925，图5-3）是20年代俄罗斯无声电影艺术的顶峰，在苏联电影史上和世界电影史上占有重要的地位。

图5-2　影片《母亲》海报（1926）

20年代，С.尤什凯维奇、А.罗姆、Ю.莱兹曼、Г.罗沙儿、В.彼特洛夫、С.瓦西里耶夫和Г.瓦西里耶夫兄弟、И.佩里耶夫、Б.巴尔涅特和Е.切尔维尼亚科夫等一大批青年导演崭露头角，他们后来成为俄罗斯电影艺术的骨干和栋梁。同时，一大批青年演员脱颖而出，成为日后苏维埃影坛的明星。如，扮演彼得大帝的Н.切尔卡索夫、扮演统帅库图佐夫和海军上将纳希莫夫的А.季基、扮演列宁的Н.奥赫洛普科夫、扮演海军上将乌萨科夫的Б.利瓦诺夫、Г.扮演科学家米丘林和

① 这一天后来被定为俄罗斯电影节。
② 如今的莫斯科电影学院的前身莫斯科电影学校就是在那时成立的。
③ 还有布琼尼、伏罗希洛夫、加里宁、基洛夫、奥尔忠尼启则、斯维尔德洛夫和伏龙芝等人。
④ С.爱森斯坦导演的影片《亚力山大·涅夫斯基》《伊凡雷帝》。
⑤ В.普多夫金导演的影片《海军上将纳希莫夫》《米宁和巴扎尔斯基》。
⑥ Г.罗沙尔导演的影片《伊凡·巴甫罗夫院士》《穆索尔斯基》《里姆斯基-柯萨科夫》。
⑦ С.格拉西莫夫导演的影片《彼得的童年》《列·托尔斯泰》。

作曲家里姆斯基-柯萨科夫的Г. 别洛夫、扮演农民起义领袖普加乔夫和外科医生皮拉戈夫的K. 斯科罗鲍卡托夫等青年演员。

1929年10月5日，在列宁格勒涅瓦大街上的《水晶宫》电影院第一次上演了配音电影《梁赞女人》，从此开始了俄罗斯有声电影的时代。

Ю. 莱兹曼导演的《渴望的大地》（1930）、Н. 埃克导演的《生活通行证》（1931）、С. 尤什凯维奇导演的《金山》（1931）、А. 艾尔姆列尔和С. 尤特凯维奇导演的《迎展计划》（1932）是第一批俄罗斯有声影片。其中，影片《生活通行证》和《迎展计划》在俄罗斯有声电影史上占有特殊的地位。《生活通行证》被意大利电影人视为新现实主义电影的先驱，而影片《迎展计划》的主人公的有声语言成为塑造人物性格、理解剧情的重要手段之一。作曲家肖斯塔科维奇为这部影片谱写的音乐与整个影片的情节和人物命运的发展和谐地融为一体，保证了这部有声影片的成功。

苏联电影要以社会主义现实主义方法反映布尔什维克的革命历史，社会主义建设的成就和人民的幸福生活，表现苏维埃人的革命激情和乐观主义，要描写苏联社会制度的优越性和社会主义的伟大成就，在这种导向和要求下，许多电影导演把目光集中到革命历史题材上，拍摄出一些反映英雄人物和历史事件的影片。

图5-3　影片《波将金战舰》海报（1925）

影片《夏伯阳》[①]（1934，图5-4）就是在这样的历史背景下诞生的。影片描写1918—1922年在俄罗斯大地上发生的国内战争，歌颂传奇般的英雄В. 夏伯阳。导演瓦西里耶夫兄弟基于俄罗斯无声电影和有声电影的成就，展现国内战争的社会动荡和矛盾，塑造了国内战争中的红军师长夏伯阳形象，运用蒙太奇等艺术手段营造出一种"心理进攻"的场面。这部影片忠于原作的内容和精神，是把文学作品搬上银幕的一个成功的范例[②]。

30年代，老一辈导演老骥伏枥，新一代导演的技巧日臻成熟。他们遵照官方的要求，拍摄了大量的反映现实生活和人物的影片。这个时期拍摄的影片内容有以下几个方面：

一、歌颂革命领袖、英雄模范人物、社会主义

图5-4　影片《夏伯阳》海报（1934）

建设者，反映苏维埃社会的现实生活。如，М. 罗姆的《列宁在十月》（1937）、《列宁在1918》（1939）、卡拉托佐夫的《瓦列里·契卡洛夫》（1941）、Ф. 艾尔姆列尔的《伟大

[①] 这部影片的脚本是С. 瓦西里耶夫根据作家Д. 富尔曼诺夫的同名小说改编的，由С. 瓦西里耶夫和Г. 瓦西里耶夫兄弟执导。

[②] 影片《夏伯阳》在1935年的第一届莫斯科电影节上获得一等奖。

的公民》（1938-1939）、A.杜甫仁柯的《事业与人们》（1932）、Г.亚历山大罗夫的《快乐的人们》（1934）、Г.科金采夫和Л.特拉乌伯格的《马克西姆的青年时代》（1935）、С.格拉西莫夫的《七个勇敢的人》（1936）、《共青团员》（1938）、《中学教师》（1939）以及一些其他的影片①。这些影片确实起到宣传和教育人民的作用，因此受到苏联官方的肯定和赞扬。在对苏维埃现实生活的歌颂上，Г.亚历山大罗夫导演的几部影片尤为突出。**《快乐的人们》（1934，图5-5）**是一部音乐喜剧片，歌颂苏联青年人的创造性劳动和生活激情。影片充满快乐的情节和气氛，在国内外放映引起了极大的轰动。西方媒体评论认为，苏维埃俄罗斯人不仅会学习、劳动和斗争，而且也会欢笑。卓别林观看了《快乐的人们》之后，说亚历山大罗夫的这部影片"揭示出一个新型的俄罗斯"。此外，С.格拉西莫夫导演的影片《七个勇敢的人》（1936）描写几位共青团员在冰雪荒原与天地奋战的生活。他的另一部影片《共青团员》（1938）也多方位地展现参加西伯利亚共青城建设的共青团员们的生活以及他们之间的友谊和爱情。

图5-5 《快乐的人们》海报（1934）

二、纪念和缅怀俄罗斯历史人物的影片。如，С.爱森斯坦的《亚历山大·涅夫斯基》（1938）、В.彼得罗夫的《彼得大帝》（1937-1939）、В.普多夫金和M.多列尔的《米宁和巴扎尔斯基》（1939）、《苏沃罗夫》（1940）等。

三、改编俄罗斯文学经典作品的影片。一些导演把作家陀思妥耶夫斯基、托尔斯泰、奥斯特洛夫斯基、高尔基等作家的文学名著搬上银幕。如，M.顿斯科伊导演的《高尔基的童年》《在人间》《我的大学》（1938-1939）、普罗塔扎诺夫导演的《没有嫁妆的新娘》（1936）、В.彼得罗夫导演的《大雷雨》、格拉西莫夫导演的《化装舞会》等影片。

四、粉饰现实生活、回避生活中的矛盾和冲突的影片，如《马克西姆的童年》②（1934）、《政府成员》③（1939）等。对这些影片有必要重新认识和评价，但重新认识和评价并不意味着否定电影人在那些年代的工作成绩。应当看到正是由于他们的努力，俄罗斯电影在30年代复杂的社会环境中找到了一些"适应方法"和表现形式，在处理人物之间的冲突、矛盾，表现人物的情绪、性格，展现时代的特征中成长起来，让俄罗斯电影学派继续向前发展，同时也培养和造就了一大批的电影演员。

卫国战争期间，电影成为激发人民的爱国热情、鼓动全体人民与德国法西斯浴血奋战的有力手段。因此，电影人把主要精力放到拍摄反映和报道战事的新闻片④上，故事片生产几乎停了下来，只拍摄了为数不多几部，如И.佩里耶夫导演的《区委书记》（1942）、M.顿斯科伊导演的《虹》（1943）、Л.鲁科夫导演的《两个士兵》（1943）、A.罗姆导演的《侵略》（1945）等。С.格拉西莫夫、С.尤特凯维奇、Ю.莱兹曼、И.海菲茨等根据形势的需要转去拍新闻片了，因此故事片的生产数量锐减。卫国战争结束后，国家把有限的

① Г.亚历山大罗夫的《大马戏团》（1936）、《伏尔加-伏尔加》（1938）、Ю.莱兹曼的《飞行员》（1936）、《玛申卡》（1937）、《最后一夜》（1942）、И.佩里耶夫的《阔新娘》（1937）、《拖拉机手们》（1939）和《养猪女和牧童》（1941）、Л.卢科夫的《大家庭生活》（1940）、Г.亚历山大罗夫的《光明之路》（1940），等等。
② 这部影片是Г.科金采夫和Л.特拉乌伯格导演的马克西姆三部曲中的第一部。
③ 这部影片的导演是И.海菲茨和A.扎尔希。
④ 如，《列宁格勒在战斗》（1942）、《战争的一天》（1942）、《在莫斯科城郊击溃德军》（1942）、《保卫苏维埃乌克兰之战》（1943）、《柏林》（1945），等等。

财力用于恢复国民经济和建设被战争破坏的家园上。所以，1947-1953年间的电影事业发展缓慢[①]，平均每年生产的故事片不到20部。

1946年，俄共（布）中央颁布了《关于影片"大家庭生活"》决议，批判Л.鲁科夫导演的影片《大家庭生活》（1940），其中也涉及爱森斯坦导演的《伊凡雷帝》（1944）、普多夫金导演的《海军上将纳希莫夫》（1946）以及其他一些影片。官方的这个决议束缚了电影人的创作热情。此外，战后文化界盛行的粉饰现实之风、"无冲突论"对电影界也产生了作用，生产出一些内容虚假、情节乏味、粉饰现实生活的影片，如Ю.莱兹曼导演的《金星英雄》（1950）、А.斯托尔堡导演的《远离莫斯科的地方》（1950）、Л.鲁科夫导演的《顿涅茨克矿工》（1950）等影片就是典型的例子。

这个时期是20世纪俄罗斯电影发展史上的萧条期。但也有一些在思想和艺术上不错的影片。如，Б.巴尔涅特导演的《侦察员的功勋》（1947）、М.顿斯科伊导演的《乡村女教师》（1947）、С.格拉西莫夫导演的《青年近卫军》（1948）、А.斯托尔堡导演的《真正的人》（1948）、Г.亚历山大罗夫导演的《相逢在易北河》（1949）和И.佩里耶夫导演的《库班哥萨克》（1950），等等。

С.格拉西莫夫导演的《青年近卫军》（1948，图5-6）是这个时期比较有影响的一部影片，是根据作家法捷耶夫的小说《青年近卫军》改编的。小说《青年近卫军》描写卫国战争期间，在乌克兰的小镇克拉斯诺顿，以奥列格·科谢沃伊为首的青年团员与德国法西斯斗争的故事。格拉西莫夫大胆启用一批青年演员参加影片拍摄，以前所未有的激情重现这些爱国青年的英雄形象，让影片成为反映卫国战争的经典片之一。

图5-6　影片《青年近卫军》海报（1948）

① 战后的故事片生产很不景气。据统计，1947年生产的故事片为27部，1948年——18部，1949年——16部，1950年——15部，1951年是苏联电影史上生产故事片最少的一年，只生产了6部，1952年——18部，1953年——28部。

《库班哥萨克》[1]（1949，图5-7）是一部里程碑式的故事片。导演撷取在两个集体农庄里发生的几个代表性事件，让影片情节随着优美的音乐旋律和歌声在日常生活的场景中展开，表现库班哥萨克农民的劳动、生活和爱情，塑造出农庄主席加林娜、格尔杰等先进人物形象。作曲家И. 杜纳耶夫斯基为影片谱写的《红莓花儿开》《你从前是这样》等插曲优美动听，在电影上演后走进苏维埃人的千家万户，成为流行甚广的大众歌曲，还传到世界的许多国家。

图5-7　影片《库班哥萨克》海报（1949）

50年代中叶，苏联社会的"解冻"思潮给电影创作带来了新的气象，电影进入一个新的发展时期。首先，电影生产的数量大大上升，经过1955年（生产65部）和1957（生产92部）年的过渡之后，1958年，国产影片已经达到了102部，此后，每年影片的生产数量都在150部左右；其次，影片从内容到形式，从题材到表现手段，从人物形象到风格都呈现出"百花齐放"的态势；第三，电影创作队伍扩大，不少年轻的电影脚本作家、导演、摄影师充实到电影创作队伍。

这个时期的俄罗斯电影受到法国的"新浪潮"和意大利的新现实主义电影的影响，努力克服"无冲突论"和"形式主义"的弊端，注重表现尖锐复杂的现实生活，深刻揭示主人公的心理活动，在银幕上出现了许多栩栩如生的人物形象，让电影以一种新面貌出现在观众面前。И. 海菲茨的《大家庭》（1954）、Ю. 莱兹曼的《生活的一课》（1955）、М. 卡拉托佐夫的《第一列军用列车》（1955）、С. 罗斯托茨基的《大地与人们》（1955）等就是有代表性的几部影片。

50年代后半期，一批导演继续把19世纪和20世纪的许多俄罗斯文学名著搬上屏幕。如，И. 安宁斯基导演的《脖子上的安娜》[2]（1954）、С. 萨姆松诺夫导演的《跳来跳去的女人》[3]（1955）、Г. 丘赫莱伊导演的《第四十一》[4]（1956）、Г. 罗沙尔导演的《苦难的历程》[5]（1957-1959）、И. 佩里耶夫导演的《白痴》[6]（1958）、С. 格拉西莫夫导演的《静静的顿河》[7]（1957-1958）、И. 海菲茨导演的《带叭狗的女人》[8]（1960）等。在这些基于俄罗斯文学经典创作的影片中，《静静的顿河》是一部极具影响的大型史诗影片，共三集，放映时间近6小时。影片描述第一次世界大战、十月革命和国内战争给俄罗斯社会带来的变迁以及顿河哥萨克人在这几十年的生活和命运。演员П. 格列波夫和Э. 贝特里茨卡娅在片中成功地扮演了男主人公麦列霍夫和女主人公阿克西尼亚。影片不但得到国内观众和评论家的好评，而且获得包括1958年卡罗维发利国际电影节大奖在内的多个国际奖项，成为俄罗斯电影的经典片之一。

这个时期拍摄了不少战争题材影片，一些导演用新的思维和角度去表现卫国战争，开始表现普通人的命运，反映他们在战争中的思想感情以及复杂的内心活动。М. 卡拉托佐夫

[1] 这部影片原名叫《欢乐的集市》。
[2] 根据契诃夫的小说拍摄的同名影片。
[3] 根据契诃夫的小说拍摄的同名影片。
[4] 根据Б. 拉夫列尼奥夫的小说拍摄的同名影片。
[5] 根据А. 托尔斯泰的小说拍摄的同名影片。
[6] 根据陀思妥耶夫斯基的小说拍摄的同名影片。
[7] 根据肖洛霍夫的小说拍摄的同名影片。
[8] 根据契诃夫的小说拍摄的同名影片。

导演的《雁南飞》①（1957）、Г. 丘赫莱伊导演的《士兵之歌》②（1959，图5-8）、C. 邦达尔丘克导演的《一个人的遭遇》1959）等影片取得极大成功并且获得世界声誉。

历史革命题材影片的拍摄和生产在50年代也有了较大的发展。如，B. 巴索夫和M. 柯察金导演的《培养勇敢的学校》（1954）、B. 彼得罗夫导演的《300年前》（1956）、H. 列别杰夫导演的《安德烈伊卡》（1958）、Я. 弗里德导演的《波罗的海的光荣》（1957）、A. 阿洛夫导演的《保尔·柯察金》（1956）、Ю. 莱兹曼导演的《共产党人》（1958）等影片。

① 影片《雁南飞》是根据剧作家M. 罗佐夫的剧作《永远活着的人们》改编的电影脚本拍摄的。影片描述一个悲戚的爱情故事。卫国战争爆发前，鲍利斯和薇罗尼卡这对年轻恋人沉湎于爱河，憧憬着未来的幸福生活。但是，希特勒法西斯突然进犯苏联破坏了俄罗斯人的和平生活，也毁掉了他俩的甜蜜爱情。

鲍利斯主动应征入伍，奔赴前线与德国法西斯浴血奋战，在一次抢救战友时英勇牺牲了。但是薇罗尼卡并不知道鲍利斯已经在前线阵亡。

鲍利斯的堂弟马尔克是一个外表堂堂但灵魂卑鄙的家伙。鲍利斯走后，他无耻地追求薇罗尼卡并娶她为妻。婚后，薇罗尼卡进一步认清马尔克的卑鄙的灵魂，十分后悔自己嫁给马尔克并很快与他分道扬镳。薇罗尼卡盼望着战争结束和鲍利斯的归来。

战争结束了。人民欢庆这一伟大的胜利。薇罗尼卡居住的城市居民们手捧簇簇的鲜花，欢欣鼓舞地去车站迎接从前线归来的亲人。薇罗尼卡也捧着一束鲜花去到车站。但是，她未能见到自己的鲍利斯……她泪流满面，痛不欲生。在听了苏军军官的讲话和一位老者的劝告后，她把个人的悲痛压在心底，走进欢乐的人海，把手中的鲜花分发给人们。

《雁南飞》讲述战争给人们带来的痛苦和灾难，但影片几乎没有直接描绘战争的场面，也很少有展示战士们在前线与敌人作战的镜头。卡拉托佐夫主要叙述一对青年恋人在战争中感情生活的变迁，通过人物的心理活动和感受塑造性格，表现战争的残酷以及给人们心灵带来的伤害，从而让人们去反对战争。

薇罗尼卡是影片的女主人公。她是战争的一位受害者。战争让她心爱的鲍利斯上了战场，夺去了鲍利斯的生命。与鲍利斯相比，薇罗尼卡有自己的思想局限，太沉湎于感情生活。因此，她起初不理解鲍利斯自愿报名上前线的举动，鲍利斯走后她又感到孤独无助，不知所措，仿佛生活失去了意义，乃至糊里糊涂地嫁给马尔克。后来，是战争和生活教育了她，她逐渐地成熟起来，克服了自己的思想迷惘和感情危机，把个人的命运与祖国、人民的命运联系在一起。影片结尾，薇罗尼卡与迎接从前线归来的战士的人们在一起，准备开始新的生活。

这部影片的特征之一是特写镜头的运用。如，鲍利斯中弹牺牲的镜头：他中流弹后身体猛地一扭，头向后仰望着天空，他后退一步抓住白桦树，双手扶着树干往下滑，身体慢慢倒下去，这时影片用大量镜头插入一个幻象：鲍利斯与薇罗尼卡的婚礼场面。再如，战争爆发后人们为上前线的人送行和战争结束后迎接亲人归来的场面，在众多的人群中，导演用特写镜头一直跟拍一张张脸和一双双眼睛，表现人们依依惜别的深情，展示奔赴前线战士们的斗志，也表现女主人公薇罗奇卡内心的惆怅和痛苦。

1958年，影片《雁南飞》获得第一届全苏电影节特别奖和第11届戛纳国际电影节"金棕榈奖"。在这届电影节上，扮演女主人公薇罗尼卡的女演员萨莫伊洛娃还获得特别奖，摄影师乌鲁谢夫斯基获法国最高技术委员会奖。

② 影片《士兵之歌》是Г. 丘赫莱伊导演的一部影片。影片讲述青年士兵阿列克谢·斯科沃尔佐夫一次回家探亲的故事。

阿列克谢·斯科沃尔佐夫在一次与敌人交战中，击毁了德国人的两辆坦克而得到嘉奖。但他不要嘉奖而是向上级领导请了3天休假。在回家途中，阿列克谢一路上为他人做了许多好事，并邂逅了少女舒拉，两人产生了纯洁的感情。阿列克谢在途中把3天休假时间快用完了。所以，当他回到家中，只能匆匆地见母亲一面，连家门都没有进便立刻返回了部队。

这之后，母亲总围着儿子去买的那块头巾站在村口，一直等待着儿子归来。但阿列克谢再也没有回来，他牺牲了，被埋葬在异国他乡。如果不是战争，阿列克谢会有完全另一种生活和命运。诚如影片的一段画外音所说：阿列克谢"本可以做一个好父亲和当一个好公民。他本可以成为工人、工程师和学者。他本可以种田、生产面包，用花园装饰大地。但他只赶上当了一名士兵……"

显然，这又是战争带给俄罗斯家庭的一个悲剧。但影片着意塑造普通士兵阿列克谢形象，通过他那次短暂的回家探亲表现这个青年人的优秀品格。阿列克谢有着普通人的感情，他爱自己的母亲，关心家中的事情。更主要的是他心地善良、爱憎分明、善解人意、乐于助人。阿列克谢击毁敌人坦克立功是偶然的，甚至有点糊里糊涂。他拒绝了上级要给他的嘉奖，只是为了能够回家看望一下母亲，这是一个多么充满爱心的年轻人！然而，正是这点体现出阿列克谢的优秀品质。

导演丘赫莱伊在评述自己的这部影片时说："我们没有任务去表明这个士兵是个好士兵。这是众所周知的。我们面临的是另一个任务：创作一部影片来反映我们的士兵是怎样的一种人，我们的英雄是怎样一个人。我们想向世界表现一个具有崇高的、充满人的尊严和吸引力的青年。他是苏联社会培养出来的有原则性、纯洁、质朴、富有同情心、热爱自己母亲和自己祖国的青年。"（摘自苏联科学院艺术史研究所编：《苏联电影史纲》第3卷，北京，中国电影出版社，1992年，第639-640页）

影片《士兵之歌》歌颂人性美和人的优秀品质，同时谴责德国法西斯发起的那场惨无人道的战争。影片告诉人们要起来反对非正义的战争，不要让母亲们再站在村口久久地等待自己儿子的归来。

对苏维埃人来说，60年代是一个充满希望和理想的时代。苏联在科技、宇航和军事工业的进步和成就令俄罗斯人感到骄傲和自豪。尽管当时苏联的社会发展进入停滞时期，但电影人还是拍出一些精品影片，反映社会生活的方方面面。像M.罗姆导演的影片《一年的九天》（1961）描述俄罗斯原子物理学家的工作和劳动；В.巴索夫导演的影片《征途中的战斗》（1961）讲述一个工厂里新旧思想的搏击；А.萨尔蒂科夫导演的影片《农庄主席》（1965）反映农村集体农庄的生活；Ю.莱兹曼导演的影片《如果这就是爱情？》（1962）和С.罗斯托茨基的影片《活到星期一》（1969）反映苏联中学生的学习和生活；М.胡齐耶夫导演的影片《我二十岁》（1962）和《七月的雨》（1967）描写莫斯科城市人的日常生活；В.舒克申导演的影片《有这样一个青年》（1964）塑造了一位热心为人的青年司机；А.米塔导演的抒情寓言影片《燃烧吧，我的星辰！》（1969）描写一位青年演员的革命浪漫激情；В.莫蒂里导演的影片《荒原白日》（1970）反映战士苏霍夫在复员回家途中与一帮土匪的斗争……总之，这些影片题材和内容均与现实生活密切相关，反映出那个时期电影人的思想并没有"停滞"。

图5-8　影片《士兵之歌》海报

卫国战争在这个时期也是俄罗斯电影的一个重要的题材。Г.丘赫莱伊导演的《晴朗的天空》（1961）、А.斯托尔佩尔导演的《生者与死者》（1964）、А.塔尔科夫斯基导演的《伊凡的童年》（1962）、罗姆导演的影片《普通的法西斯》（1966，图5-9）等影片从不同的角度、用不同的电影语汇和手法表现战争给人的心灵和命运带来的变化和转折，触及人的精神道德问题。影片《普通的法西斯》在60年代的战争题材片中占据特殊的地位，它基于大事记材料，按照艺术片的方法拍成。影片创作人员善于展示那场战争的复杂进程和被纳粹意识形态欺骗的人民的悲剧。

图5-9　影片《普通的法西斯》海报（1966）

60年代，俄罗斯电影人也把一些俄罗斯文学名著搬上了屏幕，其中主要有И.佩里耶夫根据陀思妥耶夫斯基的同名小说拍摄的影片《卡拉玛佐夫兄弟》（1968）、С.邦达尔丘克根据Л.托尔斯泰的长篇巨著《战争与和平》拍摄的同名影片《战争与和平》（1965-1967）、А.扎尔希根据Л.托尔斯泰的小说《安娜·卡列尼娜》导演的同名影片《安娜·卡列尼娜》（1968），等等。尤其应当指出的是，《战争与和平》（1965-1967，图5-10）是一部在20世纪俄罗斯电影发展史中占有重要地位的宽银幕影片。

影片《战争与和平》围绕着包尔康斯基家族、别祖霍夫家族、罗斯托夫家族和库拉金家族这四个贵族家族展开故事情节，用恢宏的场面、众多的人物、不同的性格艺术地再现

图5-10　影片《战争与和平》海报（1965-1967）

图5-11　影片《莫斯科不相信眼泪》海报（1972）

托尔斯泰原作的内容和精神，也表现了导演邦达尔丘克对原作进行的一次深刻的哲理思考。

影片《战争与和平》创造了俄罗斯电影拍摄上的一系列"之最"：耗资最大[①]，参拍人员最多[②]，演员阵容最强[③]，镜头场面最大[④]，拍摄时间最长[⑤]。这部影片上映后得到观众的好评，获得包括莫斯科国际电影节（1965）大奖、墨西哥第三届国际电影节大奖和"奥斯卡"最佳外语片在内的多种奖项。

70年代和80年代前期是俄罗斯电影发展的成熟期。俄罗斯电影经过几十年的发展取得了长足的进步，拍摄了大批优秀的电影作品，涌现出许多杰出的电影人，他们把俄罗斯电影推向辉煌。随着电视进入俄罗斯人家庭，俄罗斯电影与电视联袂，在俄罗斯成为一种雅俗共赏的艺术形式。这个时期的代表性影片有：С. 格拉西莫夫的《在湖畔》（1970）、А. 斯米尔诺夫的《白俄罗斯火车站》（1971）、В. 梅尼绍夫的《莫斯科不相信眼泪》（1972）、Э. 梁赞诺夫的《命运的捉弄》（1976）、《两个人的车站》（1983）、Г. 达涅里亚的《秋天的马拉松》（1979）、Э. 克里莫夫的《告别马焦拉》（1983）、《走着瞧》（1985）、А. 阿罗夫和В. 纳乌莫夫与法国电影人联袂导演的影片《德黑兰-43》（1980）、И. 马斯连尼科夫的《冬天的樱桃》（1985），等等。

《莫斯科不相信眼泪》[⑥]（1972，图5-11）是一部极具影响的故事片。影片描写了一个外省女子叶卡捷琳娜在莫斯科的人生奋斗的历程。叶卡捷琳娜在莫斯科举目无亲，她依靠自己的努力和奋斗最终当上了一家联合工厂的经理，实现了人生的价值。叶卡捷琳娜的人生经历说明，莫斯科是一个能够为人们提供巨大生存可能和空间的城市。但是，"不劳动者不得食"。人必须付出艰苦的努力和劳动，光靠眼泪打动不了莫斯科。影片《莫斯科不相信眼泪》为来莫斯科谋求生存的外省人指明出路：不必在意莫斯科人对外省人的冷眼和鄙视，也不要被一时的困难所吓倒，成功的道路只有一条——那就是奋斗。

Ю. 奥杰罗夫的《解放》（1970-1972，图5-12）、Г. 叶基阿扎罗夫的《热的血》

① 据说，影片耗资上亿卢布，是苏维埃时期投资最多的一部影片。
② 有大量的各种不同职业的人参加了影片的拍摄工作。除专业演员外，还有军官、士兵、机械师、图书馆、博物馆和档案馆的工作人员以及其他人员参加了拍摄。
③ 著名的俄罗斯电影演员В. 吉洪诺夫扮演包尔康斯基、И. 斯科勃采娃扮演埃伦、В. 兰थ沃伊扮演阿纳托利、А. 克托罗夫扮演老包尔康斯基、О. 塔巴科夫扮演罗斯托夫、О. 叶夫列莫夫扮演多洛霍夫、Н. 雷勃尼科夫扮演杰尼索夫。此外，邦达尔丘克亲自扮演皮埃尔，大剧院芭蕾舞女演员Л.萨维里耶娃扮演娜达莎·罗斯托娃。
④ 如，奥斯特利茨战役、鲍罗金诺战役、莫斯科大火等场面的参加人数上万，并且动用直升机进行空中航拍。
⑤ 从1961年邦达尔丘克接受拍摄任务到1967年影片公映，前后经历了大约7年的时间。
⑥ 影片《莫斯科不相信眼泪》对俄罗斯首都莫斯科作了全方位的展示，莫斯科城市美丽的外观在影片中逐一出现：奥斯坦基诺电视塔、列宁图书馆、新圣母公墓、阿尔巴特大街、经互会大厦、莫斯科游泳池、库尔斯克车站、高尔基模范艺术剧院、宏伟壮丽的地铁站以及座座耸入云霄的高层尖顶建筑。同时，影片也展示莫斯科人的日常生活，让观众看到莫斯科人的爱情、婚姻、家庭和工作。

（1975）、С.邦达尔丘克的《他们为祖国而战》（1975）、Л.舍皮季柯的《上升》（1976）是这个时期的战争题材影片的几部佳作。影片《解放》展示出全景战争的恢弘场面，《热的血》和《他们为祖国而战》描写"战壕真实"，《上升》表现在战争期间人们面对生与死所做的道德选择，这些影片从各个角度表现波澜壮阔、艰苦卓绝的卫国战争，并对那场战争做出回顾和思考。

这个时期根据俄罗斯文学作品改编成电影的作品也很多。如，А.阿洛夫和В.纳乌莫夫根据М.布尔加科夫的小说拍摄的同名影片《逃亡》（1971）、А.冈察罗夫斯基根据契诃夫的剧作导演的同名影片《瓦尼亚舅舅》（1971）、С.罗斯托茨基根据Б.瓦西里耶夫的同名小说拍摄的《这里的黎明静悄悄》[①]（1972，图5-13）、В.舒克申根据自己的小说导演的影片《红莓》（1974）、Г.齐林斯基和В.布拉斯拉根据Л.埃泽拉的小说《古井》导演的影片《湖畔奏鸣曲》（1976）、С.罗斯托茨基根据Г.特罗耶波尔斯基的同名小说导演的影片《白比姆黑耳朵》（1977）、Э.梁赞诺夫根据Э.布拉金斯基的话剧《同事们》导演的影片《办公室的故事》（1977）、Н.米哈尔科夫根据И.冈察洛夫的小说《奥勃洛莫夫》改编导演的影片《奥勃洛莫夫一生中的几天》（1979）、Р.贝科夫根据В.热列兹尼科夫小说导演的同名影片《稻草人》（1984）、Э.梁赞诺夫根据А.奥斯特洛夫斯基的剧作《没有陪嫁的新娘》导演的影片《残酷的罗曼史》（1984）、С.米里金娜和М.施维伊采尔根据Л.托尔斯泰的小说导演的同名影片《克莱采奏鸣曲》（1987），等等。这些影片表明，俄罗斯导演的执导技巧、演员的演技、影片的制作均达到了相当高的水平，构成20世纪俄罗斯电影辉煌的篇章。

80年代中期，苏联社会的"改革"让俄罗斯电影发生了明显的变化。1988年，官方取消了国家统一发行影片的机制，俄罗斯电影人处于"自我订货"的工作状态中。电影人在这几年拍摄了一些反

图5-12 影片《解放》海报（1970–1972）

图5-13 影片《这里的黎明静悄悄》海报（1972）

① 《这里的黎明静悄悄》是一部战争题材影片，充满理想主义和爱国主义的激情。
1942年初春，准尉瓦斯科夫奉命带领五名普通女兵沿着森林和沼泽追击德国飞机投到这个地带的法西斯伞兵。他们六个人到达目的地后，才发现敌我力量相距悬殊。瓦斯科夫与五位年轻女兵想办法与敌人迂回作战，但终因寡不敌众，五位姑娘相继牺牲。瓦斯科夫在身负重伤、粮尽弹绝的情况下，继续与敌人周旋斗争，最终取得了胜利，完成了上级交给的任务。
导演罗斯托茨基在这部影片中充分调动电影艺术的种种手段，如，黑白画面交叉、时空交叉、闪回、高调摄影，等等。这些手段展示出五位姑娘战前的理想和追求、家庭和爱情，把她们在和平时期的欢乐与战争的艰苦、胜利的艰难有机地融合在一起，使影片具有巨大的艺术感染力和震撼力。
五位女主人公是普通的俄罗斯姑娘，她们并非完人，有着这样或那样的弱点，最初对残酷战争的心理准备并不充足，在战前甚至表现出胆怯，有的姑娘的牺牲也并不壮烈。但是，她们对祖国的热爱、对德国法西斯的痛恨在战斗中表现得淋漓尽致。她们视死如归，敢于战斗，敢于牺牲，最终为保卫祖国献出了自己年轻的生命。

映尖锐的社会问题的影片①。

《1953年寒冷的夏天》是这个时期比较有影响的一部影片，描写在50年代初发生的事情。1953年3月斯大林去世，苏联社会出现了一些变化。当时的内务部长贝利亚宣布大赦令，把许多刑事犯放了出来。这些人出狱后重操旧业，继续为非作歹。有一天夜晚，一帮歹徒流窜到西伯利亚的一个小村庄，企图血洗村里的居民。在全村居民生命攸关的时刻，购销站站长佐托夫贪生怕死，为歹徒鸣锣开道，成为歹徒的帮凶；可一位工程师挺身而出去解救村民，他为此献出了自己的生命。然而，事后，购销站站长佐托夫却向上级谎报情况，贪天功为己有，还诬告工程师有罪。两年后，苏联社会开始了"解冻"，但工程师拯救村民的功勋依然得不到应有的承认，这就是当时的冷酷的现实。这部影片在影射80年代的苏联社会存在的不公正现实，所以具有普遍的现实意义。

这个时期还涌现出一些反映当今社会的道德伦理的影片，如，B. 马斯连尼科夫的《冬天的樱桃》（1985）、C. 奥甫恰洛夫的《左撇子》（1986）、K. 沙赫纳扎罗夫的《信使》（1987）、Ю. 卡拉的《逍遥法外的小偷》（1988）、B. 皮丘尔的《小薇拉》（1988）、B. 雷巴科夫的《我叫阿尔列基诺》（1988）、П. 托多罗夫斯基的《国际女郎》（1989）、К. 格沃尔基扬的《花狗崖》（1990），等等。这些影片让人们看到现实社会中人们的人生观和价值观的变化以及一些人的思想蜕化和道德堕落。其中，《小薇拉》和《国际女郎》是最有代表性的两部社会道德伦理片。

影片《小薇拉》的女主人公薇拉是生活在一个海边小镇的姑娘，她渴望爱情和美好的生活，为了实现自己的理想而与家庭、父母和社会抗争，但她所采用的方法和手段超越了常规的道德伦理，因此造就了自己乏味、无聊、放荡的人生。

《小薇拉》讲述一个"小人物"的"小理想"，毫不掩饰地展示出80年代的苏联家庭生活的真实和青年人的信仰危机，是一部出色的社会题材影片。然而，这部影片的上映曾经在苏联社会和电影界引起一场轩然大波，无论电影评论界还是观众对影片的评论褒贬不一②。

影片《国际女郎》也像《小薇拉》一样，评论家和观众对之褒贬不一，甚至大相径庭。影片《小薇拉》和《国际女郎》在观众中间引起了巨大的反响，电影评论界对这两部影片的评论，在一定程度上反映出80年代苏联社会改革时期人们的"三观"不同以及思维方式的变化。

三、俄罗斯电影的新时期（1991-2020）

1991年苏联解体后，俄罗斯电影的统一空间不复存在，走上自由发展的时代。但是，90年代俄罗斯电影业出现了危机，俄罗斯影片的拍摄和生产急剧滑坡③。这不仅是俄罗斯社会的转型引起的，主要是电影发展的无序所致。这个时期，电影不再承担宣传官方意识形态和培养教育人的任务，而渐渐返回自己的视听艺术的功能。俄罗斯电影评论家Ю. 阿拉勃夫说："在今后30年内，电影将不再是一种'最重要的艺术'，而将成为一种'个体职业'，就像如今的书籍、绘画、戏剧一样。在'个体职业'中，意识形态是不可能存在的。因为'个体事业'不属于大众，而属于个人。"④他的这段话有一定的道理，但并不全对。因为意识形态也存在于'个体职业'的电影里，只不过是以另一种方式得以反映和表现。

① 如，M. 巴巴克的《多给些光明》（1987）、Ю. 波德尼耶克斯的《作一个年轻人容易吗？》（1986）、《1953年寒冷的夏天》（1987）等影片。
② 这部影片第一次打破了苏联电影的禁忌，公开展示赤裸裸的性场面。有的观众（尤其是老一辈观众）对这部影片嗤之以鼻；有的人对拍摄这样的影片感到愤怒，认为这是苏联电影的"耻辱"；还有的人认为影片抹黑苏联社会的现实，是给苏维埃人脸上泼脏水……
③ 1992年出产的艺术片166部，1996年——34部。21世纪后有所回升，2003年——54部。
④ 转引自《世界电影》1997年，第2期，第150页。

苏联解体后，许多国立电影制片厂瘫痪或解散，改为股份制片厂或半私营制片厂。新出现的制片厂按照市场经济规律和需求拍摄生产影片。由于电影业转向市场经济，影片生产要自筹资金，不少优秀的导演因筹不到钱而无法拍片，而一些二、三流导演和制作人因善于搞到资金，推出了一些思想和艺术均属下乘的影片。因此，俄罗斯电影在90年代上半叶陷入一种内部矛盾和创作的彷徨之中。有的俄罗斯电影人想把一些新东西献给观众，但拍出来的影片不符合观众的审美，渐渐地失去了观众。结果是在90年代，一个偌大的电影院放映电影时仅有三五个观众，一些俄罗斯电影院的上座率降到过去的5%，所以，莫斯科、彼得堡和其他一些城市的许多电影院不得不挪作它用。90年代俄罗斯影片的年生产数量减少①，电影票房的收入也就很少，影片生产又得不到国家财政的支持，这样一来，就造成了影片生产的恶性循环②。

这个时期，一些在苏联时期被禁或被否定的影片与观众见面。如，М.什维采尔的《死结》（拍摄于1956年）、А.格尔曼的《路考》（拍摄于1971年）、《我的朋友拉普申》（拍摄于1984年）、Э.克里莫夫的《垂死挣扎》（拍摄于1981年）、Т.阿布拉泽的《忏悔》③（拍摄于1984-1986年）等影片。其中，Т.阿布拉泽导演的影片《悔悟》引起了很大的社会轰动。这部影片的情节近乎于荒诞，但寓意深刻，是对瓦尔拉姆的暴政的揭露和控诉。

不过，在俄罗斯社会的转型期间，一些有使命感和责任心的俄罗斯电影人牢记电影艺术的崇高使命，在极其困难的条件下还是拍摄了一些影片④。其中不乏继承俄罗斯电影传统、具有俄罗斯电影艺术特色的优秀影片。如，Н.米哈尔科夫导演的影片《太阳灼人》（1994）、《西伯利亚理发师》（1998）、С.鲍德罗夫导演的《高加索俘虏》（1996）、П.丘赫莱伊导演的《小偷》（1997，图5-14）、А.巴拉班诺夫导演的《兄弟-1》（1997）、《兄弟-2》（2000）、Т.凯奥萨扬导演的《可怜的萨沙》（1997）、《总统和他的孙女》（1999），等等。

图5-14 影片《小偷》海报（1997）

① 只占苏联解体前的影片生产量的10-15%。
② 在这种情况下，西方的武打片、侦探片、恐怖片甚至色情片趁机大量涌入俄罗斯，充斥了俄罗斯电影市场，污染俄罗斯观众的眼睛，麻醉他们的神经，加剧了俄罗斯电影发展的几乎停滞的状态。
③ 影片《悔悟》讲述一个近乎于荒诞离奇的故事。市长瓦尔拉姆是位暴君式人物，他生前大搞法西斯专政，残酷地迫害了许多无辜。他死后举行了隆重的葬礼，并被安葬到一片绿树浓荫的花丛之中。但是，他的尸体在夜间接二连三地被人挖出来示众。原来，这是一位名叫恺切万的女人干的。恺切万这样做，是为给自己死去的父母报仇。恺切万曾有过一个美好的家庭。她的父亲是画家。但是，市长瓦尔拉姆以莫须有的罪名将画家和他的妻子逮捕，这给恺切万幼小的心灵造成了创伤，并且毁掉了她的一生。
恺切万刨尸这件事被上告到法庭，法庭认为恺切万的刨尸行为是精神错乱所致，故把她送到了精神病院。但影片故事并没有到此结束。这之后，已故市长瓦尔拉姆的家中出现了一场轩然大波。瓦尔拉姆的儿子阿维里与孙子之间产生了激烈的争斗，最后孙子开枪自杀。瓦尔拉姆的儿子这时才彻底悔悟。于是，他亲自刨出自己父亲的尸体，将之扔到山沟去了。影片的名字《悔悟》暗喻像瓦尔拉姆儿子阿维里这类人的悔悟。
导演阿布拉泽以荒诞的形式讲述了一个严肃的故事。影片用寓意、隐喻等电影手法把独裁者的霸道专横、人们对他的仇恨以及普通人的人生悲剧描绘得淋漓尽致。同时，导演通过影片中人的悔悟给人以希望。
④ 如，П.龙金导演的《出租车——慢四部爵士舞》（1990）、К.萨赫纳扎罗夫导演的《梦》（1993）、Н.达斯塔尔导演的《云是天堂》（1991）、О.科瓦洛夫导演的《天蝎花园》（1991）、《死人岛》（1992）、Ю.马明导演的《通向巴黎的窗口》（1993）、А.加林导演的《卡扎诺娃的风衣》（1993）、А.埃伊拉姆詹导演的《迈阿密的女婿》（1994）、А.赫万导演的《柳笆-玖巴》（1995）、Д.叶伏斯基格涅夫导演的《利米塔》（1994）、В.阿勃德拉希托夫导演的《为一位旅客演的剧》（1995），等等。

20世纪，俄罗斯涌现出一大批杰出的导演、演员，形成了俄罗斯电影学派，拍摄了许多成为传世之作的优秀影片，为世界电影艺术的发展做出重要的贡献。苏联解体后，俄罗斯电影虽有过一段萧条和低潮，但并没有停下自己的发展脚步。《太阳灼人》《西伯利亚理发师》《高加索俘虏》等电影精品的出现就是佐证。21世纪，俄罗斯电影人又拍出像A.萨库罗夫的《俄罗斯诺亚方舟》（2002，图5-15）、T.别克马姆别托夫的《夜间巡视者》、П.龙津的《孤岛》、A.克拉夫丘克的《意大利人》、Ю.贝科夫的《傻瓜》、К.巴拉戈夫的《拥挤》、Б.赫列勃尼科夫的《心律不齐》、Б.阿科波夫的《公牛》等①在思想和艺术上均不错的影片，这表明俄罗斯电影已经度过了20世纪90年代的发展低潮，正在缓慢地复苏。

图5-15 影片《俄罗斯诺亚方舟》海报（2002）

第二节　电影导演及其代表作

电影是综合艺术，每部影片的诞生是集体劳动的成果，导演是拍摄影片的总指挥和关键人物。影片的成败在很大程度上取决于导演的艺术修养和执导水平。俄罗斯电影学派的诞生并且能以自己独立的艺术风格立于世界电影之林，与俄罗斯电影导演的创造性工作和劳动分不开。一百多年来，在俄罗斯涌现出几代电影导演，每一代导演各领风骚数十年。Я.普罗塔扎诺夫、В.斯塔列维奇、В.普多夫金、A.杜甫仁柯、C.爱森斯坦、Л.库列绍夫等人属于第一代俄罗斯电影导演，他们创建了俄罗斯电影学派并为之后来的发展打下了基础。М.顿斯科伊、И.佩里耶夫、М.Г.亚历山大罗夫、Г.科金采夫、C.格拉西莫夫、C.邦达尔丘克、Э.梁赞诺夫、В.舒克申、A.塔尔科夫斯基、A.冈察洛夫斯基、Н.米哈尔科夫是随后一代俄罗斯电影导演的代表人物，他们拓展并夯实了俄罗斯电影学派的艺术，为俄罗斯电影的发展做出了重要的贡献。50—60年代出生的П.龙津、A.索库罗夫、A.巴拉巴诺夫、T.别克马姆别托夫、A.克拉夫丘克、C.洛兹尼察、Н.列别杰夫、A.费多尔琴科、Ф.邦达尔丘克、A.缅格尔基切夫、К.谢列勃列尼科夫等构成当今一代俄罗斯导演生力军，迄今还不断推出新的佳作。70—90年代出生的Б.赫列勃尼科夫、A.格尔曼、Ю.贝科夫、A.巴拉戈夫等人是俄罗斯导演队伍的新秀，表明俄罗斯的电影导演队伍人才济济，后继有人。

限于篇幅，我们只能介绍几位最杰出的俄罗斯电影导演及其执导的代表作影片。

① 如，C.戈沃鲁辛的《伏罗希洛夫的射手》（2000）、C.鲍德罗夫的《两姊妹》（2001）、Н.列别杰夫的《星》（2002）、A.冈察洛夫斯基的《傻瓜之家》（2002）、A.兹维亚金采夫的《归来》（2003）、П.丘赫莱伊的《薇拉的司机》（2004）、C.洛班的《尘埃》（2005）、A.索库罗夫的《亚历山德拉》（2007）、Н.米哈尔科夫的《太阳灼人-2》（2008）、К.谢列勃列尼科夫的《尤里节》（2008）、A.杰里多维奇的《靶子》（2010）、O.鲍戈金的《家》（2011）、Б.西加列夫的《活着》（2012）、O.贝奇科娃的《还有一年》（2013）、A.兹维亚金采夫的《列维阿凡》（2014）、A.梅丽科扬的《关于爱情》（2015）、П.龙津的《高峰夫人》（2016）、A.兹维亚金采夫的《非爱情》（2017）、К.希宾科的《文本》（2017）、《瘦身》（2018）、B.米舒科夫的《幸福结局》（2020）、A.康恰洛夫斯基的《亲爱的同志们》（2020）、И.阿勃拉缅科的《卫星》（2020）等。此外，还有一些根据俄罗斯文学名著改编的影片。如，B.鲍尔特柯根据陀思妥耶夫斯基的同名小说导演的影片《白痴》（2003）、根据布尔加科夫的同名小说导演的《大师与玛格丽特》（2005）、Г.潘菲罗夫根据索尔仁尼琴同名小说导演的影片《第一圈》（2005）等。

Я.普罗塔扎诺夫和他导演的无声影片《黑桃皇后》

Я.普罗塔扎诺夫（1881-1945，图5-16）是俄罗斯著名的无声电影导演，俄罗斯最早的电影人之一。

图5-16　Я.普罗塔扎诺夫（1881-1945）

普罗塔扎诺夫出生在莫斯科的一个商人家庭。商业中专毕业后，他原打算报考彼得堡工学院，但由于家境发生了变化，他不得不弃学工作。

1907年，普罗塔扎诺夫进入电影圈。他最初在莫斯科"葛罗利亚"电影公司当译制片的翻译，同时也撰写电影脚本，他还干过出纳，当过摄影师、助理导演甚至演员组总监……总之，普罗塔扎诺夫是当时电影界的一个"万金油"式人物，也表明他具有多方面的能力。

1909年，普罗塔扎诺夫执导影片《巴赫奇萨拉伊喷泉》，开始了自己的导演生涯。在他导演的第一批影片中，影片《安菲莎》《有远见的奥列格之歌》《苦役者之歌》（1911）引起了观众注意并获得好评。翌年，普罗塔扎诺夫导演的《伟大的老者之死》（1912）描述作家Л.托尔斯泰的去世。这本是一部不错的无声片，但未能公演，因为通不过沙皇当局的审查。

十月革命后，普罗塔扎诺夫导演拍摄了《安德烈·科茹霍夫》（1917）、《不应当流血》《检察长》（1917）、《他的召唤》（1925）等影片。

普罗塔扎诺夫喜爱俄罗斯文学，把文学名著搬上屏幕是他的一项主要工作。除了影片《安菲莎》①外，他还根据А.普希金的小说《黑桃皇后》、А.契诃夫的短篇小说《变色龙》《小公务员之死》《脖子上的安娜》（影片把三篇小说的内容糅合起来，起名为《官衔与人》）、Б.拉甫尼奥夫的小说《第四十一》②、Ф.陀思妥耶夫斯基的《群魔》、Л.托尔斯泰的《战争与和平》《谢尔吉神甫》、А.奥斯特洛夫斯基的剧作《没有嫁妆的新娘》等作品改编的脚本拍摄成电影。

普罗塔扎诺夫一生共导演了110多部影片，经历了从无声电影到有声电影的时期。遗憾的是，普罗塔扎诺夫早期（1909-1917）导演的大部分影片没有保存下来，这在一定程度上影响了后人对他的导演艺术的了解和评价。

普罗塔扎诺夫是一位善于与电影明星③合作的导演。他曾经邀请俄罗斯早期的电影明星И.莫如欣扮演影片《黑桃皇后》的男主角格尔曼，邀请当时大名鼎鼎的戏剧演员И.莫斯克文扮演影片《官衔与人》中的"变色龙"奥楚梅罗夫。同时，普罗塔扎诺夫还力排众议，大胆启用新人。他执导的影片《没有嫁妆的新娘》的女主角就启用了电影学院的女大学生Н.阿里索娃。实践证明，普罗塔扎诺夫无论邀请名演员加盟，还是启用新手拍摄影片都取得了很好的效果。莫如欣扮演男主角的《黑桃皇后》成为当时轰动一时的影片，而阿里索娃扮演女主角拉丽莎的影片《没有嫁妆的新娘》在全国上演经久不衰，在巴黎世界博览会上还获得了金奖。

《黑桃皇后》（1916，图5-17）是普罗塔扎诺夫把普希金的同名小说改编成脚本搬上银幕的一部影片。青年军官格尔曼因怕输从不玩牌，可又想弄清公爵夫人安娜"稳赢"的那三张牌的秘籍。为此，他接近公爵夫人安娜的外甥女丽莎，骗取了公爵夫人房间的钥

① 根据作家Л.安德烈耶夫的小说改编的。
② 后来，Г.丘赫莱伊也拍了影片《第四十一》（1956），但一些导演评论家认为，普罗塔扎诺夫执导的影片《第四十一》更成功地表现出国内战争的悲剧。
③ 如，И.莫如欣、И.伊利因斯基、М.热罗夫等。

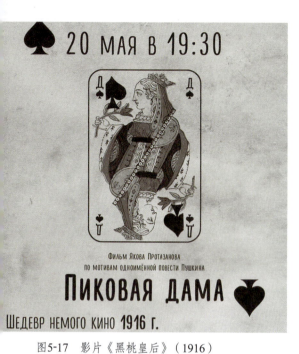

图5-17　影片《黑桃皇后》（1916）

匙，去到她的房间探问，结果公爵夫人受到格尔曼的惊吓死去。半夜，公爵夫人安娜的幽灵出现，告诉他"稳赢"的三张牌是三点、七点和爱司。格尔曼在玩牌时押上三点和七点赢了，但后来错押了黑桃皇后（爱司），输掉了全部家产而发疯死去……

普罗塔扎诺夫善于用电影讲故事，影片镜头的分寸感强。这部影片注重镜头的隐喻，着意人物的心理分析。此外，他在影片中还让摄影师运用移动镜头去表现格尔曼去公爵夫人家时的内心激动，充分使用俯拍和仰拍等技术手段刻画格尔曼、安娜和丽莎这几位主要人物形象。影片上演后大受观众的欢迎。电影评论家B.维什涅夫斯基认为《黑桃皇后》是"十月革命前最优秀的影片之一，并且是把文学作品搬上银幕的一个经典范例"①。

普罗塔扎诺夫是俄罗斯电影的先驱之一，他拍摄的影片成为俄罗斯电影的宝贵遗产。尽管他的导演艺术无法与爱森斯坦、普多夫金、库列绍夫和维尔托夫等人相媲美，但他在导演方法上的创新，尤其在影片剪辑和镜头构架方面的尝试和实践具有开创性的意义，对俄罗斯无声电影的发展做出了不可抹杀的贡献。

电影革新家Л.库列绍夫和他的影片《伟大的安慰者》

Л.库列绍夫（1899–1970，图5-18）是一位电影革新家和理论家，他敢于打破汉荣科夫的那种沙龙电影的制作方法，创建了自己的电影语言和电影理论，为俄罗斯电影的发展做出了重要的贡献。

库列绍夫出生在坦波夫的一个知识分子家庭。他父亲是莫斯科绘画学校的毕业生，父亲让库列绍夫萌生了对造型艺术的爱好，因此库列绍夫后来成为莫斯科绘画雕塑建筑学校的学生。

图5-18　Л.库列绍夫（1899–1970）

在校期间，库列绍夫有幸结识了当时著名的电影人汉荣科夫，并成为后者电影作坊的一名助手。此后，库列绍夫便与电影结下了不解之缘。

库列绍夫是一位具有创新思想和意识的电影人。入电影界之初，他就意识到电影将会成为一种独立的艺术门类并对这种艺术的发展充满信心。库列绍夫是第一个领悟到蒙太奇艺术手段魅力的俄罗斯电影人。他认为蒙太奇是电影艺术的核心，是制作影片的基础和本质。导演使用蒙太奇手段可以赋予影片内容以不同的意义，这就是"库列绍夫效应"。"库列绍夫效应"是蒙太奇的代名词，这个术语很早就闻名于西方电影界。在世界电影界有一种说法，认为俄罗斯电影导演库列绍夫和美国电影导演大卫·格利弗特是电影蒙太奇的创始人，因为库列绍夫的影片《布莱特工程师的方案》（1918）和格利弗特的影片《无耐心》（1916）几乎同时进行了蒙太奇的艺术试验，并且引发了电影艺术的革新。

1919年，库列绍夫转向了教学工作。他在莫斯科国立电影学校（莫斯科电影学院前

① B.维什涅夫斯基：《革命前的俄罗斯故事片》，莫斯科，国立电影出版社，1945年，第109页。

身）任教，一方面从事教学工作，培养出B.普多夫金、Б.巴尔涅特和М.卡拉多佐夫等多名优秀的电影导演；另一方面著书立说，编教材、撰写理论著作和回忆录。他的著作《电影艺术》和《电影导演原理》被视为俄罗斯电影理论的奠基之作。

在教书育人同时，库列绍夫还拍了一些无声片。如，《威斯特先生在布尔什维克国家的奇遇》（1924）、《一束死亡之光》《遵照法律办事》（1926）、《快活的云雀》（1928）等。此外，《地平线》（1932）、《伟大的安慰者》（1933）、《帖木儿的誓言》（1942）、《我们来自乌拉尔》（1944）等有声影片也出自这位导演之手。

影片《伟大的安慰者》（1933，图5-19）标志着库列绍夫的导演艺术的高峰。这部影片基于美国作家欧·亨利的生平和他的两个短篇小说的主人公的经历拍摄。影片情节很简单：作家比尔·波特被无辜投入监狱，他在狱中开始了文学创作，撰写一些宽慰人心、结局幸福的小小说，成为一位"伟大的安慰者"。女售货员杜尔西喜欢比尔·波特的小说，并且像许多读者一样按照比尔·波特的小说去安排自己的生活。然而，现实生活中的种种不义与波特小说描写的美好故事大相径庭，这让作家波特得出自己无法与现行的社会制度抗衡的结论，也让杜尔西这样的普通读者清醒……

图5-19 影片《伟大的安慰者》（1933）

在这部影片中，库列绍夫大胆进行试验，把有声镜头与无声镜头有机地糅合在一起，充分运用蒙太奇塑造人物性格，影片以一种简洁的电影叙事语言传达导演的思想，全面展示库列绍夫的导演手段和技巧。著名演员К.霍赫洛夫扮演男主人公——作家比尔·波特，著名女演员А.霍赫洛娃扮演女售货员杜尔西，他们的精湛表演保证了影片的成功，使影片成为苏联电影的一部代表作。

库列绍夫生前就誉满全球，俄罗斯电影界用"大师""牧首""奠基人"等字眼称呼他，这说明库列绍夫在俄罗斯电影界的地位。库列绍夫培养的一位学生曾经这样评价他："我们只是拍了一些影片，而库列绍夫创造了整个电影。"

著名的电影艺术大师B.普多夫金和他的影片《母亲》

B.普多夫金（1893-1953，图5-20） 是著名的俄罗斯电影导演、演员、电影理论家和电影评论家。

普多夫金出生在俄罗斯平扎市的一个推销员家庭。他早年曾是莫斯科大学数理系的学生。1920年，美国导演格利弗特的影片《无耐心》让普多夫金对电影入迷，于是他转入莫斯科电影学校学习，最初师从导演B.加尔金，后来转到著名的电影导演Л.库列绍夫门下。

图5-20 B.普多夫金（1893-1953）

1920年，普多夫金开始参加影片的拍摄工作，1925年他独立导演了自己的第一部影片《棋迷》（1925），1926年又执导了影片《母亲》，这是普多夫金的成名作，也是他的导演艺术的一个里程碑。后来，普多夫金还导演了《圣彼得堡末日》（1927）、《成吉思汗的后代》（1928）等无声影片。

30年代，随着有声影片的出现，普多夫金加强了对电影艺术手法的探索。他在《逃兵》（1933）这部描写德国码头工人的命运和斗争的影片里，运用声音和画面的对位方法塑造人物形象，取得了良好的效果。此后，他又对俄罗斯杰出的历史人物感兴趣，导演拍摄了《米宁和巴扎尔斯基》（1939）、《苏沃罗夫元帅》（1941）、《海军上将纳希莫夫》（1947）、《茹科夫斯基》（1950）等十多部影片。这些影片一方面展现了重大的俄罗斯历史事件，另一方面塑造了一些杰出的历史人物形象。

普多夫金执导的最后一部影片《瓦西里·鲍尔特尼科夫归来》（1953），是他基于女作家Г.尼古拉耶娃的小说《收获》改编的。影片描写卫国战争后，苏联农村的集体农庄庄员们克服了战争给国家、人们的家庭生活和个人心理上带来的创伤，积极地投身于恢复正常的农村生活的故事。

普多夫金也是一位演员。他在《斗争岁月》（1920）、《母亲》（1926）、《伊凡雷帝》（1945）、《海军上将纳希莫夫》（1946）等14部影片中扮演过不同的角色。他虽然扮演的是一些诸如士兵、军官、公爵的"小角色"，但却显示出杰出的表演才能。普多夫金还是一位电影理论家。他的电影理论著作主要有：论文《电影中的时间》（1923）、《剧本技术原则》（1925）以及专著《电影导演和电影材料》和《电影剧本》等。他的电影理论著作以及对电影创作诸问题的阐述对俄罗斯电影艺术的发展产生了巨大的影响。

影片《母亲》（1926，图5-21）

这是根据著名的俄罗斯作家M.高尔基的同名小说改编拍摄的一部革命历史题材影片，系莫斯科的"国际工人援助-罗斯"电影股份公司出品。小说《母亲》描写在俄罗斯历史变革中下层劳动人民的觉醒。主人公巴威尔·弗拉索夫在时代气氛感召下，从阅读"禁书"开始，继而投身革命运动之中，成为时代的叛逆者。小说中，觉醒的不仅是以巴威尔为代表的青年一代，而且还有老一代人，其代表人物就是巴威尔的母亲尼洛夫娜。作品以大量笔墨描写这位备受欺压的普通劳动妇女的觉醒以及最后投入革命斗争的过程。

图5-21 影片《母亲》（1926）

剧作家H.扎尔希把高尔基的小说改编成脚本的时候，让剧情在家庭环境中展开，重点塑造儿子巴威尔和他的母亲尼洛夫娜形象。影片从巴威尔在家中与醉鬼父亲的吵架开始，表现从事革命的巴威尔与持保皇观点的父亲的对立和冲突。影片《母亲》的情节，主要由巴威尔在法庭、监狱以及越狱后参加五一节游行等情节构成，大大简化了原作的情节，尤其是影片结尾与原作的差别较大。高尔基的小说《母亲》结尾，是母亲尼洛夫娜去莫斯科的库尔斯克火车站散发革命传单，被警察抓住掐死；而影片《母亲》的结尾是在举行五一节游行的时候，巴威尔被前来驱散游行队伍的警察开枪击中，死在母亲的怀中①。尼洛夫娜从儿子手中接过旗杆，高举红旗昂首阔步向前走去，最后惨死在宪兵的马蹄下……这样的处理凸显两位主人公牺牲的壮烈，增强了影片的悲剧

① 高尔基的小说《母亲》中，巴威尔并没有牺牲。

效果。

《母亲》是无声片，普多夫金无法通过人物的语言和他们之间的对话去表现主人公的内心感受和性格特征，但他使用蒙太奇技巧，运用隐喻、象征以及视觉形象的排列和组合等电影手段，表现巴威尔和他的母亲尼洛夫娜的思想觉醒、进步过程以及他们的喜怒哀乐等感情。

影片中的巴威尔由演员H. 巴达洛夫扮演，巴达洛夫用自己娴熟的表演展示出巴威尔由一个没有觉悟的年轻人转变成一位有理想、信念、热情的革命者的过程；女演员B. 巴拉诺夫斯卡娅扮演尼洛夫娜，在银幕上塑造出一位令人难忘的普通的劳动妇女形象。影片用许多细节镜头和场面表现这个起初胆小怕事、愚昧无知的妇女怎样在革命斗争中逐渐觉醒，最后走上了革命的道路。在尼洛夫娜身上体现出一位俄罗斯母亲的伟大性格。

普多夫金塑造主人公形象的现实主义方法、巴达洛夫和巴拉诺夫斯卡娅这两位演员的出色演技、影片的拍摄角度、镜头细节的独到处理让影片《母亲》成为俄罗斯无声电影的范例，被载入俄罗斯电影艺术的史册。不少电影评论家认为，普多夫金导演的影片《母亲》和爱森斯坦导演的影片《波将金战舰》是20年代苏联无声电影艺术的两座高峰，在苏联电影史上占有十分重要的地位。

俄罗斯电影学派的奠基人之一C. 爱森斯坦和他的影片《波将金战舰》

C. 爱森斯坦（1898-1948，图5-22）是俄罗斯著名的电影导演、理论家和教育家。爱森斯坦的蒙太奇理论对俄罗斯电影艺术理论体系的确立和俄罗斯电影学派的形成起了重要的作用。

爱森斯坦出生在里加的一个犹太裔知识分子的家庭。他的父亲是一位建筑师。1915年，爱森斯坦中学毕业后考入彼得堡民用工程学院，1921-1922年又在B. 梅耶霍德领导的莫斯科高等导演学院学习。爱森斯坦感激十月革命，认为革命给予他人生中最珍贵的东西，让他成为一位艺术家。

爱森斯坦导演的第一部影片是根据A. 奥斯特洛夫斯基的剧作《智者千虑，必有一失》改编的《哲人》（1923）。随后，他拍摄了影片《罢工》①（1924）、《波将金战舰》（1925）和《十月》（1927），这三部影片被视为他导演的革命题材影片三部曲。影片《罢工》的情节基于真实的事件，表现工人阶级在与资本家斗争中所起的巨大作用。爱森斯坦在影片中不是表现个别人物，而着意塑造工人的群体形象，强调团结一致的工人们的力量。后来，用电影来塑造人物群像成为爱森斯坦的一种导演风格，这种风格在他导演的影片《波将金战舰》（1925）、《十月》（1927）里都有所体现。普多夫金在评价爱森斯坦的导演风格时说："影片《十月》和《波将金战舰》十分广泛地描述事件，同时对事件做出高度的概括，以至于看不出谁是这

图5-22　C. 爱森斯坦（1898-1948）

① 这部影片后来在法国巴黎博览会上获银奖。

些影片的中心人物。"①

30-40年代,爱森斯坦拍摄了几部历史题材影片。其中有《亚历山大·涅夫斯基》(1938)和《伊凡雷帝》(上集,1945)。影片《亚历山大·涅夫斯基》的成功让爱森斯坦获得了列宁勋章和斯大林奖金。影片《伊凡雷帝》成为把俄罗斯历史人物搬上屏幕的经典之作,英国的电影大师卓别林称这部影片是"历史题材影片的一个杰出成就"。

晚年,爱森斯坦主要从事电影理论研究和教学工作。他曾任莫斯科电影学院导演教研室主任,获得俄罗斯联邦功勋艺术家称号。爱森斯坦的《导演学》《非冷漠本性》《方法》等理论著作在俄罗斯是学习电影导演的必读教材。

图5-23 影片《波将金战舰》(1925)

影片《波将金战舰》(1925,图5-23) 是爱森斯坦导演的代表作,由苏联国立电影第一制片厂出品。该片于1925年12月25日在莫斯科国立电影剧院首映,以纪念1905年革命20周年。

影片《波将金战舰》是一部"以人民群众为主人公的英雄剧",描写1905年沙俄黑海舰队的"波将金战舰"的水兵起义。影片表现水兵们不堪忍受沙皇军官对他们的非人待遇而奋起斗争,显示了人民具有一种势不可挡的伟大力量。爱森斯坦以惊人的电影艺术感染力表现俄罗斯水兵的愤怒和抗议。

"波将金战舰"的水兵们发现了给他们做的汤用臭肉做成,肉中还有蛆在爬动(影片中有蛆虫的大特写镜头),于是他们绝食以表抗议,事件后来转为水兵的起义。为了平息这次起义,上面下令处决这次"闹事"的发起人瓦库连丘克。在他临刑的时候,众多的水兵涌过来营救他,把几个军官从甲板扔到海里,在与军官的搏斗中,鼓动起义的水兵瓦库连丘克牺牲了。

这时候,影片的分镜头构图巧妙,水兵们的动作鲜明有力,蒙太奇速度逐渐加快,紧接着银幕上出现一个群情激昂的场面。在波将金战舰上升起了一面红旗,这是革命的号召。水兵们的情绪从激昂变成快乐。敖德萨的许多居民从各处赶来参加瓦库连丘克的葬礼,支援举行起义的水兵。他们热血沸腾,站在奥德萨阶梯上遥望战舰。就在这时发生了惨无人道的暴力事件:被调来的沙皇政府军人在敖德萨阶梯上向居民们开枪……

在敖德萨阶梯上,群众被枪杀的场面是整个影片的高潮。沙皇军队士兵向手无寸铁的老人、妇女和儿童开枪,造成一场流血惨案。这个场面以对比镜头交换进行:一面是仓皇逃命的群众,另一面是迈着整齐步伐向群众齐射的沙皇士兵。在这个场面里,爱森斯坦运用短镜头蒙太奇,旋风般地展现这个群众被杀害的悲剧场面:一个女人惊慌失措地抱着自己被打死的儿子,迎着那些士兵走上台阶,她乞求士兵别再开枪屠杀无辜的群众。但是,她也被打死了,沙皇士兵踏过她的身体,一只铁鞋还踏在那个已经死去的孩子手上;另一位年轻妇女的腹部中弹,她捂着肚子倒了下去;一个断腿的男人从台阶上跳下逃命;还有

① В.普多夫金:《普多夫金论文选》,苏联艺术出版社,莫斯科,1955年,第347页。

一位上年纪的女人的眼睛沾满了血迹……这就是被世界电影史上称为"敖德萨阶梯"的著名场面。这个场面强烈的视觉冲击效果成为俄罗斯电影艺术的经典。

后来,沙皇政府又调来一支战舰镇压起义的水兵们,但新调来的士兵们拒绝向起义者开枪……影片结尾,波将金战舰高高地扬起船头,桅杆上飘扬着起义水兵升起的红旗,乘风破浪从画面深处向观众驶来。这表明被波将金战舰水兵的这次起义[①]唤起的人民大众,将一往无前、不可阻挡,奔向新的斗争。

影片《波将金战舰》是一部具有划时代意义的电影艺术作品。影片的结构完整,镜头的场面恢宏,特写的节奏分明,蒙太奇运用到位,电影语言形象而富有寓意,是一部面貌全新的历史题材故事片。《波将金战舰》之后,俄罗斯电影已不再是单纯的娱乐品,而成为一门有品位的艺术。"影片《波将金战舰》……借助于电影艺术强有力的手段,向全世界传播了作品中所包含的革命思想。"[②]这部影片在苏联和世界各地上演后获得巨大的成功。1952年,该片被英国的《视觉和声音》杂志评为世界10大著名的影片之一。著名的电影艺术大师卓别林称《波将金战舰》是"世界上最优秀的一部影片"。

影片《波将金战舰》的政治倾向和政治热情随着时间的推移会逐渐消退,但影片所表现的戏剧性冲突、人物性格的矛盾和艺术思维的形象性并不会由于时间的推移而消失。

《波将金战舰》和《母亲》这两部影片在场面、人物、造型处理等方面有着不同。影片《波将金战舰》强调电影场面的恢宏,着意塑造的是水兵群像,而影片《母亲》注重情节细节的真实,塑造巴威尔、尼洛夫娜的个人形象。两部影片不同的艺术处理对俄罗斯导演艺术的发展起到互补作用,代表着俄罗斯无声电影的最高水平。

俄罗斯电影界的"伊凡雷帝"И. 佩里耶夫和他的影片《库班哥萨克》

И. 佩里耶夫(1901–1968,图5-24)属于第二代俄罗斯电影导演。他曾担任苏联电影部艺术委员会副主席、莫斯科电影制片厂厂长等职务,为创建苏联电影家协会立下了汗马功劳。鉴于佩里耶夫为俄罗斯电影事业发展做出的贡献,他被授予"电影艺术杰出贡献奖",是俄罗斯电影史上一位重量级人物。

图5-24　И. 佩里耶夫(1901–1968)

佩里耶夫出生在西伯利亚鄂毕河畔的卡缅村的一个农民家庭。他早年丧父,8岁起开始放羊,帮助母亲维持家庭生活。第一次世界大战爆发后,佩里耶夫上前线作战,获得了圣乔治十字勋章。十月革命后,佩里耶夫参加了国内战争,曾经任红军的政治指导员。20年代,佩里耶夫是乌拉尔地区的无产阶级文化派的组织者之一,写过剧本、当过演员……这种人生经历为他日后的导演工作积累了丰富的经验。最初,佩里耶夫在导演爱森斯坦和梅耶霍德的手下当演员,在影片《墨西哥人》《森林》中扮演跑龙套的角色。但是,佩里耶夫酷爱导演工作,便去国立实验戏剧工作室学习导演。1923年他获得了做助理导演的机会,很快显示出自己在导演方面的才能。1928年,佩里耶夫独立导演了第一部影片《闲暇的女人》,从此开始了自己的导演生涯。

[①] 波将金战舰的水兵起义最后失败了,战舰被扣留在康斯坦萨港。起义失败的水兵们回到俄罗斯后遭到残酷的迫害,但是影片并没有表现这一点。
[②] 苏联联学院艺术史研究所编:《苏联电影史纲》,北京,中国电影出版社,1983年,第1卷,第23页。

佩里耶夫导演的影片主要有：《最后的农村》（1931）、《死亡传动带》（1933）、《党证》（1936）、《阔新娘》（1938）、《拖拉机手》（1939）、《养猪女与牧童》（1941）、《战后晚六点》（1944）、《库班哥萨克》（1950）、《忠诚的考验》（1954）、《白痴》（1958）、《遥远星辰之光》（1965）、《卡拉马佐夫兄弟》（1967-1968）等。

《阔新娘》是佩里耶夫执导的一部被观众认可并得到评论界好评的影片。这是一部充满欢歌笑语的音乐片，描写集体农庄的拖拉机手巴甫洛与漂亮的姑娘马琳卡的爱情故事。在集体农庄里还有一位小伙子也爱上马琳卡，由此引出一系列妙趣横生、引人发笑的故事。佩里耶夫约请著名作曲家И.杜纳耶夫斯基为影片作曲，还邀请当时的影坛新秀М.拉蒂尼娜出演女主角，影片上演后大获成功。佩里耶夫深受影片《阔新娘》成功的鼓舞，此后又执导了《拖拉机手》《养猪女与牧童》《西伯利亚的传说》《库班哥萨克》等音乐抒情喜剧片，描写30-40年代苏联人的幸福生活，歌颂他们的劳动和爱情。这几部影片表现那个时代苏联人的追求、理想和激情，在观众中间引起很大的反响。

50-60年代，佩里耶夫的兴趣转向导演由陀思妥耶夫斯基的作品改编的影片，他把小说《白痴》（1958）、《白夜》（1959）搬上银幕。1968年，佩里耶夫又开拍影片《卡拉马佐夫兄弟》，未料到这竟是他执导的最后一部影片。2月7日，佩里耶夫在睡梦中去世，尚未完成的影片《卡拉马佐夫兄弟》后来由导演К.拉夫罗夫和М.乌里扬诺夫共同拍完。

佩里耶夫的导演艺术成就令同时代的俄罗斯电影人敬佩、赞叹，但他的性格怪僻、专横，令人生畏，因此被称为俄罗斯电影界的"伊凡雷帝"。

影片《库班哥萨克》①（1950，图5-25）

《库班哥萨克》是佩里耶夫导演生涯中一部里程碑式的影片，由莫斯科电影制片厂出品，是苏联的第一批彩色故事片之一。

影片撷取集体农庄赛马和两位农庄主席竞赛等几个有代表性的事件，在日常生活的场景中展开影片的故事情节，塑造了加林娜、格尔杰、尼古拉、达莎等先进人物形象，从而表现战后库班哥萨克农民的劳动、生活和爱情。

卫国战争后，国家百废待兴，处在生产经济恢复时期。在库班草原上，"红色游击队员"和"伊里奇遗训"两个集体农庄展开了社会主义劳动竞赛。格尔杰是"红色游击队员"集体农庄主席，这位"剽悍的哥萨克，勇敢的雄鹰"早就爱上了"伊里奇遗训"的农庄主席加林娜，但他那倔强的哥萨克性格使他不好意思主动地向后者表白。在秋收结束后，全区的集体农庄庄员们去集市，就像参加一次盛大的节日，既表现自己又结识新人。在集市的业余文艺演出舞台上，姑娘们表演俄罗斯民间舞，唱出《红莓花儿开》一歌。格尔杰与加林娜来到集市，为卖出自己农庄的粮食，两人互相压价，加林娜激怒了格尔杰。加林娜为表现自己的思想超前，还给自己的农庄购置了一架钢琴，这让格尔杰大受刺激。更令格尔杰恼火的是，他们农庄的姑娘达莎偏偏爱上了加林娜的农庄的小伙子尼古拉，尼古拉和达莎都是各自农庄的先进人物，婚后他俩去哪个农庄生活，是事关"人才流失"的大事。于是，格尔杰和加林娜又展开了一场争夺人才的"竞争"。最后，尼古拉在赛马会上取得了冠军，尼古拉和达莎这对年轻人决定了自己的命运。

图5-25 影片《库班哥萨克》（1950）

① 影片《库班哥萨克》原名叫《欢乐的集市》，影片试映后改成如今这个名字。

影片结尾，格尔杰得知加林娜也在暗恋他，觉得不能再错过机会，于是立即扬鞭催马，赶上独自赶着马车回农庄的加林娜，大胆地向她表白了自己的爱情……

《库班哥萨克》上映后成了一部有争议的影片。一种观点认为，影片的情节"展现出生活应当的样子"，以一种内在的魅力，以快活、乐观的精神赢得观众；另一种观点则认为影片粉饰现实，没有表现苏维埃农村生活的真实状况，没有反映现实生活中的矛盾和冲突，是电影制造出来的一个神话①。然而，时间是最好的考验。如今，影片《库班哥萨克》②仍然在俄罗斯电视台放映，广大俄罗斯观众百看不厌，这足以说明这部影片的艺术魅力。

俄罗斯电影教父Э.梁赞诺夫和他的影片《命运的捉弄》

Э.梁赞诺夫（1927−2015，图5-26）是20世纪50年代成长起来的一代导演中的佼佼者，他享有俄罗斯电影教父之美称。梁赞诺夫执导的许多喜剧影片在苏联和俄罗斯家喻户晓，久演不衰。

梁赞诺夫生于古比雪夫（如今的萨马拉）的一个外交官家庭。他的父母给他起了艾利达尔③这个很霸气的名字，是为纪念他们在德黑兰工作的岁月。梁赞诺夫从小喜爱文学，当作家是他少年时代的梦想，他还想当海员，希望长大后能乘船在大海上游弋……总之，梁赞诺夫从未对电影感过兴趣，也没有想到自己会成为电影导演。然而一个偶然的

图5-26　Э.梁赞诺夫（1927−2015）

机会④，也许是"命运的捉弄"，他于1944年成为莫斯科电影学院的学生，还有幸遇到两位恩师——著名导演Г.科金采夫和电影大师爱森斯坦，这两位电影界的伯乐把梁赞诺夫引上了电影导演的道路。

电影学院毕业后，梁赞诺夫被分配到莫斯科中央纪录片制片厂工作，编导了《以十月革命名义之路》（1951）、《参加国际象棋世界冠军赛》（1951）、《离克拉斯诺达尔不远的地方》（1953）、《萨哈林岛》（1954）等纪录片，获得了最初的导演实践。1955年，梁赞诺夫转到莫斯科电影制片厂工作，他在这里遇到了自己的第三位恩师——著名导演И.佩里耶夫。佩里耶夫在梁赞诺夫导演影片《春之声》时发现了他的喜剧才能，便让他执导喜剧片《狂欢节之夜》（1956）。这部影片让梁赞诺夫一夜成名。女演员Л.古尔琴科的出色演技和А.列平写的影片插曲《五分钟》更使得影片风靡全国。

梁赞诺夫一生共拍了28部艺术片。50—80年代的主要有：《没有地址的姑娘》（1957）、《无来处的人》（1961）、《骠骑兵叙事曲》（1962）、《小心汽车》（1966）、《老强盗》（1971）、《意大利人在俄罗斯的奇遇》（1973）、《命运的捉弄》（1976）、《办公室的故事》（1976）、《车库》（1979）、《两个人的车站》（1982）、《残酷的浪漫史》（1984）、《被遗忘的长笛曲》（1987）等影片。90年代，梁赞诺夫的创作热情有所减退，他甚至感到创作的危机，但依然拍出《钢筋水泥天国》（1991）、《预言》（1993）、《你好，糊涂虫！》（1996）等影片。21世纪，梁赞诺夫老骥伏枥，

① 赫鲁晓夫在苏共代表大会（1956）上批判这部影片粉饰现实生活，是一部虚假的作品，此后《库班哥萨克》被封禁12年，甚至被从佩里耶夫的导演作品清单中清除了。
② 新版的《库班哥萨克》删除了提及斯大林的语句，并对个别场面重新配音，于70年代重新回到银幕。
③ 波斯语的意思是"管控世界"。
④ 中学毕业后，一位同班同学想报考电影学院，便请梁赞诺夫陪他一起去。去后才知道，报考表演专业需要即兴表演，报考摄影专业需要有自己的作品，报考舞美专业需要带上自己的绘画习作，梁赞诺夫既不会表演也没有摄影和绘画的习作，只能报考没有任何要求的导演专业，结果阴差阳错地被录取了。

执导了《四匹老马》（2000）、《静静的漩涡》（2000）、《卧室的钥匙》（2002）、《安德森，没有爱情的一生》（2006）等影片。

梁赞诺夫生性幽默、豁达、乐观，是个乐天派。他也把这些品质"移植"到自己影片的主人公身上。观看他执导的喜剧片可以感到俄罗斯人性格中的诙谐、幽默。梁赞诺夫的喜剧片可以分成两类：一种是"纯"喜剧片，另一种是悲喜剧片，即体裁相互交织、相互渗透的喜剧片。《狂欢节之夜》《骠骑兵的故事》《没有地址的姑娘》《无来处的人》《意大利人在俄罗斯的奇遇》等属于"纯"喜剧片；《小心汽车》《命运的捉弄》《办公室的故事》《车库》《两个人的车站》《残酷的浪漫史》《被遗忘的长笛曲》等属于悲喜剧片，这类影片把喜剧成分与悲剧因素糅在一起，展现复杂的冲突场面和带有戏仿的讽刺情节，让观众时而泪流满面，时而破涕为笑。

梁赞诺夫的喜剧片主人公大都是小人物，生活的境遇和压力让他们显露出一副忧郁的面孔，但卑微的处境和奔波的生活没有让他们悲观失望，更没有泯灭他们善良的天性。相反，他们在普通的生活中显示出美好的内心世界和潜在的精神力量，引起广大观众的共鸣。这就是梁赞诺夫的影片主人公深受广大观众喜爱的原因之一。

梁赞诺夫还是俄罗斯电影界的一个"伯乐"，十分善于发现和培养影坛新人。苏联人民演员Л. 古尔琴科（影片《狂欢节之夜》的女主角）、俄罗斯人民演员С. 涅莫利亚耶娃（《办公室的故事》的女主角）、俄罗斯人民演员Л. 格鲁伯金娜（影片《骠骑兵的传说》的女主角）、俄罗斯人民演员С. 克留奇科娃（影片《四匹老马》的女主角）等一大批青年演员都是被他发现并且通过他导演的影片崭露头角并成为明星。

2015年，梁赞诺夫离开人世，但俄罗斯的观众不会忘记他，因为诚如俄罗斯总统普京所说："他导演的优秀影片是我国电影的真正经典，成为我们民族的财产和我们国家历史的一部分。"

影片《命运的捉弄》是梁赞诺夫的爱情喜剧三部曲之一①，也是他的一部代表作。

《命运的捉弄》②（1976，图5-27）是苏维埃时期的一部经典喜剧片，1976年元旦前夕在电视台首次播放，此后一直是俄罗斯每年的贺岁片。

影片的故事情节如下：叶夫盖尼·卢卡申（热尼亚）是位外科医生，他医术不错，深受同事们的尊敬，但他36岁还迟迟未婚，依然与自己的母亲住在一起。后来，他认识了一位前来看病的姑娘加莉亚并打算在新年前夕向她求婚。新年前夕，热尼亚的母亲给他俩做好年夜饭便回自己家去了。热尼亚和加莉亚在新分到的公寓里摆好了新年枞树，准备在一起迎接新年。为了表示自己对加莉亚的诚意，热尼亚把新公寓的钥匙交给了她。正当加莉亚回自己家换衣服的时候，热尼亚的朋友巴威尔打来电话，约他去浴室洗澡，因为这是俄罗斯人的一个老习俗。

就这样，热尼亚在新年前夜，在莫斯科一家公共澡堂里与几个好友洗澡并且喝得酩酊大醉。之后，本来是要送他的朋友巴威尔回列宁格勒与妻子一起过新年，可热尼亚却糊里糊涂地登上从莫斯科飞往列宁格勒的飞机。他一路

图5-27　影片《命运的捉弄》（1976）

① 其他两部是《办公室的故事》《两个人的车站》。
② 在莫斯科有一座著名的桑杜诺夫浴室。在桑杜诺夫浴室洗澡的不仅有莫斯科的达官贵人，还有社会各界名流，像诗人普希金、作家托尔斯泰、歌唱家夏利亚宾等人。据说，夏利亚宾喜欢在浴室唱歌，他深信在里面声音能够获得某种特殊的音响效果。那时候，每当人们去洗澡，都要说一句"С легким паром！"这就是为什么影片《命运的捉弄》的原文名称的全文为"Ирония судьбы，или с легким паром！"（或洗得舒服）

上都在昏睡，只是下飞机后坐在出租车里才稍微有点清醒。出租司机按照热尼亚给的莫斯科的家庭地址（第三建设者大街，25号楼，12公寓）把他送到了列宁格勒市同一街名，同一门牌的大楼前。热尼亚走上楼梯，找到了相同的门号，打开门便一头倒在沙发床上酣睡起来。

然而，这并不是热尼亚的家。谁料到能出现这种怪事！这家的女主人娜杰日达·舍维廖娃（娜嘉）很快就回来了。她是列宁格勒一家中学的语文教师，已30岁，但仍待嫁闺中，与自己的母亲住在这套公寓里。她与男友伊波利特来往已有5年，只是在非休息日与他幽会。新年前夕，娜嘉的母亲去自己的女友那里迎接新年，娜嘉打算今晚与男友伊波利特在这里共度良宵。

娜嘉发现自己家里有个喝醉的陌生男子，她大吃一惊，随后便希望在伊波利特到来之前把这位不速之客撵走。可娜嘉的男友伊波利特这时候来了，便与娜嘉一起撵热尼亚走。热尼亚开始极力反抗，因为他认为是一个不明身份的女人和她的男友闯进了他的家。最后，当双方拿出护照亮明身份后，才明白了这是一场天大的误会。可伊波利特并不相信这是一场误会，以为娜嘉有了新男友，于是他与热尼亚厮打起来，结果娜嘉把他俩都轰走了。

热尼亚没有钱买返回莫斯科的机票，还需要给在莫斯科等着他的女友加莉亚打电话解释，因此他一次又一次向娜嘉"求救"，娜嘉慷慨解囊给予帮助。在这个过程中，热尼亚发现自己爱上了娜嘉，娜嘉对热尼亚也产生了好感。第二天早晨，热尼亚飞回莫斯科，刚要躺下休息，门铃响了，原来是娜嘉从列宁格勒飞来，给热尼亚送来他昨晚忘在她家的公文包。热尼亚与娜嘉阴差阳错碰到一起，这是命运的捉弄还是命运的使然？

影片《命运的捉弄》的初衷是辛辣地讽刺在社会中愈来愈烈的酗酒现象，但影片涉及苏联的建筑设计、苏维埃人的价值观、爱情观、单亲家庭、婚外恋等方方面面的社会问题。卢卡申、娜嘉、加莉亚、伊波利特等人的职业不同，但可以看出他们对工作都不太上心，不大敬业，对自己的感情生活顺其自然，不刻意追求，可酒是他们生活中不可缺少的东西，这就是俄罗斯人的一种生活方式。因此，影片不仅描述主人公卢卡申的一次阴差阳错的"奇遇"，而且也尖锐地讽刺俄罗斯人喜欢喝酒的生活方式及其后果。影片貌似圆满的结局丝毫不能改变社会的酗酒现象，这点已经被时间所证实。

这部影片在俄罗斯享有盛誉，1976年元旦前夕在电视台首次播放，此后几十年来，这部影片就像陈坛老酒，越陈越香，让观众愈品尝愈有味道。影片的主人公及其生活让观众看到自己和自己的生活状况，影片的幽默给观众带来了快乐，让人们在笑声和愉悦中迎来新的一年。

俄罗斯"诗意电影"大师А.塔尔科夫斯基和他的影片《安德烈·鲁勃廖夫》

电影应该成为探讨我们这个时代最复杂问题的工具，其重要性不亚于几世纪以来的文学、音乐、美术。

——А.塔尔科夫斯基

А.塔尔科夫斯基（1932-1986，图5-28）出生在伊凡诺沃州尤里耶维茨区的一个知识分子家庭。他父亲是俄罗斯著名诗人阿尔

图5-28　А.塔尔科夫斯基（1932-1986）

谢尼·塔尔科夫斯基。塔尔科夫斯基从小受到了家庭的文学熏陶，有机会了解和接触俄罗斯文化艺术，尤其是俄罗斯诗人普希金、作家陀思妥耶夫斯基和托尔斯泰的文学作品对塔尔科夫斯基的影响很大。

除文学外，塔尔科夫斯基还对音乐和绘画感兴趣。他会弹钢琴，喜爱听巴赫、贝多芬等作曲家的交响乐，也爱看意大利文艺复兴时代的绘画作品。所以，在塔尔科夫斯基导演的影片里，可以感觉到多种艺术因素和成分融合。

50年代初，塔尔科夫斯基在莫斯科东方学院学习阿拉伯语，因上体育课受伤辍学，后来搞了一年地质工作，在西伯利亚原始森林里进行地质勘探。1954年，塔尔科夫斯基考入莫斯科国立电影学院导演系，师从著名导演M.罗姆，1960年毕业。他的毕业作《压道机和小提琴》（1961）讲述一位学拉小提琴的男孩与压道机司机的短暂交往，歌颂两个男子汉的忘年交和善良的人性。影片的镜头拍摄得自然、洒脱，在1961年纽约大学生电影节上获得一等奖，苏联电影界开始注意到塔尔科夫斯基。然而，真正给塔尔科夫斯基带来声誉的是他执导的影片《伊凡的童年》（1962）。这部影片是根据作家B.鲍戈莫洛夫的小说《伊凡》改编的，叙述卫国战争期间一位少年的悲剧命运。战争让这位少年失去了母亲、家庭和童年，后来他当上一名侦察员，走上复仇的道路。《伊凡的童年》显示出塔尔科夫斯基不同寻常的导演手法，有的电影评论家认为《伊凡的童年》才是塔尔科夫斯基的处女作。

影片《伊凡的童年》中有四个梦，导演通过少年伊凡的记忆、回忆，用诗的语言和逻辑替代传统的叙事方式，拍出了"一部格外有趣的影片"。塔尔科夫斯基创造了一种新的电影语言，生活在这种语言里就像一面镜子，一场梦。影片开始就是伊凡的梦。他像一只蝴蝶飞在一片林中空地上，后来看到自己的母亲被人枪杀，他躺在一个磨坊里从梦中慢慢苏醒，眼前是被战争毁坏的景象：燃烧的村庄、残垣断壁、满目疮痍、一派荒凉……塔尔科夫斯基把充满诗意的、和平的童年与战争的残酷现实进行对比。残酷的战争让少年伊凡失去人的形象，他变得很疯狂，就像战争本身一样。诚如塔尔科夫斯基谈到影片《伊凡的童年》时所说那样："如果一个人受到伤害，那么他的正常发展就会被破坏，尤其事关一个孩子的心理。"①塔尔科夫斯基在影片中运用对比的手段，从梦境切到现实，或从现实转到梦境，最后从阴暗的地窖直接跳到1945年5月胜利日的柏林……

《伊凡的童年》以高度的艺术技巧和魅力赢得了世界各国观众和评论家的好评。1962年，该片在威尼斯电影节获"金狮奖"，在旧金山电影节、阿卡普里科电影节也获得了大奖。此外，影片还在其他的12个国际电影节上获过奖。

《安德烈·鲁勃廖夫》（1966）是塔尔科夫斯基在60年代执导的一部影片，描写15世纪俄罗斯著名的圣像画家安德烈·鲁勃廖夫。该片获戛纳电影节国际影评人奖，并成为世界电影的精品之作。70年代，塔尔科夫斯基拍摄了三部影片。《索良利斯》（亦译《飞向太空》，1972）、《镜子》（1974）和《斯塔凯尔》（亦译《潜行者》，1979）。《索良利斯》是一部科幻片，影片对人的心理、记忆和道德进行思考。影片《斯塔凯尔》描写一帮走入禁区的人，是导演塔尔科夫斯基对人的崇高理想、创作精神和创作奥妙的探索。《镜子》是一部比较完整地表现塔尔科夫斯基个性的自传性影片。这部影片按照电影戏剧的主体自由规律，在个人联想的基础上进行创作。影片没有明确的情节，导演借助浓缩的气氛、人物情绪的细腻变化、演员的高超演技让观众接受导演的方法。影片的内在主题是对大自然、故乡和家园的热爱。但这一切是通过各种事物、景色和音乐来表现的。导演在影片中不进行任何的说教，也不把自己的道德强加于人，而让观众自己通过观看影片去理解和猜测。《镜子》是一部具有高度文化品位的影片。塔尔科夫斯基本人、他的母亲和一些亲戚参与影片的拍摄并扮演角色。由于塔尔科夫斯基的出色导演艺术，他在1980年被授予俄罗斯人民演员称号。

① 塔尔科夫斯基：《生活在不和谐中诞生》，《电影艺术札记》，2001年，第50期。

《乡愁》（1983）和《祭品》（1986）是塔尔科夫斯基在国外拍摄的两部影片。《乡愁》"这部影片从头到尾都是在意大利拍摄的，在道德、政治、情感的各个层面却具有浓郁的俄罗斯风味"[①]。影片勾画出一位侨居意大利的俄罗斯作曲家的人生轨迹，突出了俄罗斯人的思乡情结。这种情结本身就给导演提供了把两种文化结合起来的可能。影片的叙述手法、节奏、色彩达到了完美的统一，具有惊人的美感。

1984年，塔尔科夫斯基决定留在西方生活和工作。1985年年底，他知道自己身患癌症，于是开始与时间赛跑，抱病拍完了自己最后一部影片《祭品》。影片《祭品》的脚本是塔尔科夫斯基亲自撰写的，情节基于《福音书》中的无花果故事，与俄罗斯历史没有直接的联系。主人公是一位富有哲理思想的作家，他为了拯救人类免于核灾难，把自己的智慧和家庭作为"祭品"全部奉献出去，表现出对人生的基督式思考。

塔尔科夫斯基是俄罗斯的"诗意电影""作者电影""理性电影"的代表。他的影片充满深刻的哲理，表现手段复杂，运用多种象征和隐喻，一些观众难以看懂，但有文化品位的观众却觉得具有很高的审美意义和欣赏价值。塔尔科夫斯基不但是一位出色的导演，而且还有自己独特的电影理论。他相信电影艺术家的本能，否认理性思维的意义。他认为艺术创造不是表达自我或实现自我，而是以自我牺牲创造并生成另一种现实、一种精神性存在。

对电影艺术创作的过度投入大大损害了塔尔科夫斯基的健康，他于1986年12月29日病逝巴黎。他被葬在巴黎的俄罗斯名人公墓，墓碑的碑文是："一个见到天使的人。"

1966年，塔尔科夫斯基导演了影片《安德烈·鲁勃廖夫》（1966，图5-29）。

在这部长达3个半小时的影片里，塔尔科夫斯基没有用传统的人物传记片手法去表现著名的俄罗斯圣像画家安德烈·鲁勃廖夫的一生及其创作活动，而是另辟蹊径，"使用所有可能得到的资源：建筑、手稿和插图"，营造出"一个风格化的、传统的古罗斯"，"为现代观众重建了一个真实的15世纪世界"[②]。塔尔科夫斯基在影片里用哲理寓言的风格、独特的审美方法探讨艺术家的使命，展示画家安德烈·鲁勃廖夫的道德探索和思考，并以此折射俄罗斯的历史命运。

15世纪初，俄罗斯公国林立，诸大公纷争，金帐汗占领着俄罗斯，人民遭受饥荒和瘟疫的折磨。在这个悲惨的时代，安德烈·鲁勃廖夫在俄罗斯诞生了。影片向观众描述这位圣像画家的精神世界、创作个性及其为信仰求索的人生。安德烈·鲁勃廖夫是15世纪画家，关于他的生平史料记载很少，所以，要把鲁勃廖夫以及那个时代的人物和事件"影像化"是件相当困难的事情。为了拍摄这部影片，给观众再现真实的15世纪俄罗斯，塔尔科夫斯基对15世纪的历史、建筑、绘画、书稿等做了长期和精心的阅读和研究。之后，塔尔科夫斯基用《流浪艺人》（1400）、《费奥方·格列克》（1405）、

图5-29　影片《安德烈·鲁勃廖夫》（1966）

① 塔可夫斯基（即塔尔科夫斯基）：《雕刻时光》，陈丽贵、李泳泉译，北京，人民文学出版社，2003年，第225页。
② 同上书，第81页。

《安德烈的激情》（1407）、《节日》（1408）、《末日审判》（1408）、《袭击》（1408）、《沉默》（1412）、《钟声》（1423）这8个能够表现15世纪的一些重大事件以及鲁勃廖夫与社会各界人士的交往和冲突的故事，艺术地阐释这位圣像画家的一生。

影片是从一个具有象征和隐喻的序幕开始的。一个普通的农民叶菲姆爬到教堂顶端，他乘坐气球（用兽皮、绳子和破布做成）飞行在小城的教堂、木屋、田野、河流上空，眼前展现出一片广袤无垠的大地，他像一个小孩高兴地笑着，感到无比的兴奋和自由，随后坠地而死。结尾出现一匹骏马在地上翻滚，马背靠地面，四蹄朝天，在洒满露水的草地上滚来滚去。这个情节具有深刻的隐喻意义，一方面暗示15世纪俄罗斯人的愚昧和无知，另一方面表现他们对自由的渴望，这是那个时代俄罗斯生活的真实图像。

1400年，安德烈·鲁勃廖夫在安德罗尼科夫修道院度过了几年的修士生活，之后与自己的老师丹尼尔以及同伴基里尔离开了那里①。影片的故事从这里开始。

第一个故事是《流浪艺人》。安德烈·鲁勃廖夫、丹尼尔和基里尔要去莫斯科找工作。他们走在田野上，这时突然下起了雨。他们为躲雨走进了一间农舍，里面已经挤满许多避雨的农民。屋里的气氛十分热闹、活跃。原来有一位流浪艺人用表演取乐那些躲雨的农民。流浪艺人的即兴表演逗得大家哈哈大笑，谁都没有注意到有三个僧侣走进屋来，他们继续观看流浪艺人的表演。基里尔认为，流浪艺人是魔鬼创造的，这种人的表演能吸引观众，这让他这位"上帝创造的修士"感到愤愤不平。于是，他借机离开屋子向户外的警官举报了屋内有流浪艺人。警官进屋把流浪艺人带了出去。许多听众跟出来质问警官为什么要带走流浪艺人，双方争执起来，甚至有人开始动手，警官认为流浪艺人是这场混乱的始作俑者，于是摔坏了流浪艺人的古斯里琴。之后几位警官骑马押着流浪艺人，缓慢地走在去往监狱的路上。安德烈·鲁勃廖夫、丹尼尔和基里尔也继续赶路。在这个故事情节里，安德烈·鲁勃廖夫和基里尔对待流浪艺人的态度截然不同：安德烈不歧视流浪艺人，友善地对待他的表演，具有基督式的博爱精神；基里尔反映出东正教教会对待流浪艺人的态度，他还像犹大一样告密别人，暴露了他的卑鄙品质。

第二个故事是《费奥方·格列克》。故事发生在1405年。基里尔去拜见费奥方·格列克。他用甜言蜜语骗取了格列克的信任，后者决定收他为徒。半年后，格列克感觉到自己匆忙做的决定有问题，于是又邀请已显示出绘画才华的安德烈·鲁勃廖夫，而不是基里尔做自己的助手。冬天，莫斯科大公的信使来安德罗尼科夫修道院，通知安德烈·鲁勃廖夫去莫斯科与格列克一起为报喜节大教堂画壁画。安德烈想与自己的师父丹尼尔一起去莫斯科，但信使说大公没有邀请丹尼尔，所以安德烈只好作罢，独自起身去莫斯科。这件事让基里尔妒火中烧，彻夜未眠，他在修道院闹事，结果被修道院长老轰出修道院，还俗流浪去了。

第三个故事是《安德烈的激情》。1406年，安德烈带上助手福马去莫斯科。一路上福马喋喋不休地给他讲各种奇闻怪事，安德烈甚至怀疑福马生病了，满口胡言乱语。他们走的是罕见人迹的小路，途经一片森林，安德烈在林中与格列克偶然相遇。随后，安德烈与格列克在路上开始了交谈和争论。

从他俩的争论中安德烈·鲁勃廖夫的志向渐渐清楚了，他要走基督之路，要像基督那样经历痛苦和受难为人类服务。安德烈认为人办事是发自内心，出自无私，并非恐惧。人虔诚地信仰上帝，感恩上帝并服从上帝；格列克则认为人做事源于恐惧，每个人都担心自己的性命。人愚昧、贪婪，充满罪恶，只能等待上帝最后的审判。格列克声称，人对上帝感到畏惧才服从于他。可见，他俩争论的焦点是对人的本性的认识，观点针锋相对，南辕北辙。安德烈觉得像格列克这样的人不配做圣像画家，而格列克认为凭着安德烈的这席话

① 这是对安德烈·鲁勃廖夫生平的一些情节的改编，他只有离开修道院，才有可能观察到在社会里流浪艺人被抓、伊凡·库巴拉节举行狂欢、弗拉基米尔城惨遭鞑靼人涂炭等事件。

就足以把他流放西伯利亚。

第四个故事是《节日》。1408年，安德烈、丹尼尔和助手们承揽了为弗拉基米尔升天大教堂画壁画的任务。在去弗拉基米尔城的路上，他们观看了多神教的伊凡·库巴拉节的狂欢盛况。安德烈很感兴趣，于是顺着笛声传来的方向，向着闪着火光的篝火走去。他独自来到狂欢的人们中间，看到几百个赤身裸体的人。他们有的沿着河岸奔跑，有的在河里洗澡，还有的在做爱，到处是欢乐、友爱的气氛，一切都罩上神秘的色彩。多神教徒发现了安德烈在偷看他们，于是把他抓起来捆在柱子上，他后来被一位信仰多神教的女人解救了。安德烈遍体鳞伤地回到自己人那里，可他看到了多神教生活的一面，开始反思自己的生活，积极思考人生的意义。然而，多神教徒的节日狂欢还是被前来的警察驱散，还有许多人被抓走。

第五个故事是《末日审判》。1408年，安德烈、丹尼尔和福马待在弗拉基米尔升天大教堂已经1个多月，可还没有开始画壁画，因为安德烈不愿意模仿其他圣像画家画的"末日审判"，因为那些人只是一味重复惩罚和报应的场面，把人画得凶神恶煞，令人生畏。他不想"吓坏人们"，而要另辟蹊径，发挥自己的创造想象，可他自己还没有想好该怎样画，也没有创作的灵感。

安德烈苦苦地寻找创作灵感。终于，在一位走进教堂的疯女人的启发下，他顿悟了，觉得壁画"末日审判"应当表现基督的宽恕和博爱的思想。于是，他拿起画笔如期完成了壁画《末日审判》。在安德烈的画笔下，"末日审判"显示神性正义的胜利，审判被画成一个明亮的节日。

第六个故事是《袭击》。1408年秋，瓦西里一世的弟弟勾结鞑靼人围困弗拉基米尔城。当时，弗拉基米尔几乎是座空城，军队与立陶宛作战去了。瓦西里一世弟弟的军队和鞑靼军队很快就攻陷了弗拉基米尔城。他们进城后烧杀抢劫，无恶不作，城内浮尸遍野，血流成河。升天大教堂成为许多居民的避难所，鲁勃廖夫刚完成了壁画，也待在教堂里。这时候，鞑靼骑兵强行冲破教堂大门，开始破坏教堂，屠杀无辜。一位鞑靼士兵欲强奸一个妇女，鲁勃廖夫用斧头砍死了那个鞑靼兵。

躲在教堂里的所有人都被杀害了，只剩下鲁勃廖夫和那位被他救出的女人。后来，鞑靼人发现教堂的管家还活着，于是把他捆起来严刑拷打，逼他交出存放金银财宝的库房钥匙，可他坚决拒绝，后因敌人往他嘴里灌熔化的铅水而死。

教堂地上布满尸体，圣像壁、墙壁在燃烧……安德烈在尸体中间穿行，看着被鞑靼人毁坏的自己的画作。突然，他似乎看见了费奥方·格列克——这当然是他的幻觉。安德烈从前相信人，可看到有人犯下这种罪行，回想起自己与格列克的争论，他对人的本质看法开始动摇，决定今后保持缄默，也不再画画，因为谁都不需要。格列克劝说安德烈，不应当失去对人和上帝的信任，劝他要生活在伟大的宽恕与个人的折磨之间。格列克还告诉他，人还要永远忍受邪恶的存在……之后，格列克便从他的眼前消失了。

第七个故事是《沉默》。1412年，鲁勃廖夫与那位女教徒来到安德罗尼科夫修道院，修道院接纳了他们。那年全国遭到饥荒，僧侣们靠苹果充饥。基里尔经过尘世的游荡之后，感觉到身心疲惫，重新回到安德罗尼科夫修道院。持枪的鞑靼军人来到修道院，这里一无所有，什么都抢不到，但是他们把那位与安德烈一起到修道院的女信徒拐骗走了。安德烈感到震惊，但他什么也没有说，因为他发誓要保持缄默。这时候基里尔走到他跟前，劝他不要难过。但安德烈觉得欺辱一个女信徒——这是在做孽，可那些家伙根本没有罪孽和悔过的概念。

第八个故事是《钟声》。1423年，一个乡村的村民都得病死光了，只剩下一个名叫鲍利斯的青年人，他是铸工的儿子。大公要为安德罗尼科夫修道院铸造大钟，便派人来找鲍利斯的父亲，因为后者是最好的铸钟匠。可鲍利斯告诉来人他父亲已经死了。来人正要转

身而去，鲍利斯跑过去请求把他带走，说他也会铸钟，因为父亲在临终前把铸钟的秘籍告诉了他。鲍利斯开始带着一帮人铸造大钟，并且确实铸成了一口大钟。安德烈·鲁勃廖夫一直观看铸钟的全过程，他感到奇怪，这个年轻人怎么会有这样的工艺技术。其实，他的父亲根本没有向他传授任何铸钟的秘籍，他只是略知一二，在需要的时候凭着自己的直觉铸成了这口大钟。

当铸钟的帮工们走后，鲍利斯感到十分疲倦，便躺在地上。这时，安德烈·鲁勃廖夫前去安慰鲍利斯。他对鲍利斯说："好了，好了……你别这样了。今后我将去画圣像，你去铸造大钟。"

安德烈·鲁勃廖夫受到鲍利斯铸钟的启发，从此不再缄默，重新找回了自我，恢复了对人和上帝的信仰，继续自己的圣像画创作。

影片结尾，在屏幕上依次出现了安德烈·鲁勃廖夫绘制的《主显圣容》《三位一体》《救主》等圣像画，这就是这位圣像画家留给后人的宝贵的艺术财产。

从以上的影片内容介绍可见，影片《安德烈·鲁勃廖夫》没有按照年代去展示这位圣像画家的生平创作，而是用一些有代表性的事件和情节表现他的精神世界和道德完善的过程，显示出影片主创人员①的独特的艺术视角和表现方法。

塔尔科夫斯基在无神论盛行苏联的年代，敢于把一位圣像画家作为自己影片的主人公，拍出一部探讨中世纪罗斯的宗教问题、在片中展现基督像的影片，显示出这位导演的创作勇气。这部影片不但塑造了安德烈·鲁勃廖夫形象，还涉及他同时代的一些历史人物，探讨多神教与基督教的关系、宗教文化与世俗文化的矛盾以及人的信仰和道德伦理等多方面的问题，表达出安德烈·鲁勃廖夫的宗教观和艺术理想，使影片具有深刻的宗教哲理思想和意义。

影片《安德烈·鲁勃廖夫》杀青后争议颇大②。苏联电影界的一些人士也不接受这部影片，认为影片混淆俄罗斯历史，歪曲了一些历史人物。但是，这部影片获得第69届戛纳电影节国际影评人大奖以及多个国际电影节大奖，在许多国家译制上映，并被西方电影评论界誉为佳作。

当代"俄罗斯影帝"H. 米哈尔科夫和他的影片《太阳灼人》

H. 米哈尔科夫（1945年生，图5-30）属于二战后出生的导演，70年代开始走上电影道路，80-90年代活跃在俄罗斯电影界。米哈尔科夫出生在莫斯科的知识分子家庭。其父C. 米哈尔科夫是著名诗人和剧作家③，母亲H. 冈察洛夫斯卡娅属名门之后④，从事诗歌创作和翻译工作。米哈尔科夫的父母及其家庭对他后来走上艺术道路产生了很大的影响。

米哈尔科夫从14岁开始与电影结缘，在《阳光普照大地》《我在莫斯科漫步》等多部影片中扮演角色，已经显示出他对电影的悟性。

1971年，米哈尔科夫从莫斯科电影学院导演系毕业，毕业作品是《战争结束后平静的一天》。

图5-30　H. 米哈尔科夫（1945年生）

① 1963年，塔尔科夫斯基与自己的同班同学和朋友A. 康恰洛夫斯基就写出了影片《安德烈·鲁勃廖夫》的电影脚本。
② 这部影片直到1971年才开禁上映。
③ 苏联国歌歌词和俄罗斯国歌歌词的作者。
④ 她是19世纪俄罗斯著名画家苏里科夫的外孙女。

1974年，他独自导演了第一部影片《陌生人成知己，自己人倒陌生》。

70-80年代，是米哈尔科夫导演创作的旺季，他拍摄了不少的影片。如《爱情奴隶》（1976）、《一首未完成的钢琴剧》（1977）、《五个晚上》（1979）、《奥勃洛莫夫一生中的几天》（1980）、《亲戚》（1982）、《无人见证》（1983）等。这些影片表现出米哈尔科夫高度的敬业精神和独特的导演风格，得到电影界人士的普遍认可。

米哈尔科夫根据作家契诃夫的早年剧作《丧父》执导的影片《一首未完成的钢琴剧》（1977）把契诃夫原作具有的情调、揶揄以及人物之间的细微关系和难以捕捉的变化表现得淋漓尽致，赢得观众和评论界的肯定，并获得一系列国际电影节大奖。

影片《五个晚上》（1979）讲述了昔日情侣在多年后偶遇，这时才意识到相互之间的感情并决定不再分开的故事。这是一个简单的爱情故事，著名演员古尔琴科和柳布申把男女主人公的感情阐释得细腻入微，影片同样受到观众的欢迎。

80年代末，米哈尔科夫创办了"三T"（俄文单词"创作""同志会"和"劳动"的字头）影片制作公司。他导演的第一部影片是《乌尔加——爱情的地盘》（1991），叙述一对生活在草原上的蒙古族夫妇的故事。由于他出色地运用蒙太奇技巧，影片获得威尼斯电影节"金狮奖"。1994年，米哈尔科夫在俄罗斯电影萧条时期拍摄了一部以斯大林主义为题材的影片《太阳灼人》，1999又执导了影片《西伯利亚理发师》，这两部影片的成功让观众看到90年代俄罗斯电影的一丝希望，米哈尔科夫也获得了当代"俄罗斯影帝"的称号。

影片《太阳灼人》（1994，图5-31）

在20世纪俄罗斯电影史上，斯大林主义题材的影片屡见不鲜，似乎再拍不出什么新意。然而，影片《太阳灼人》的创新之处就在于导演对待所描绘事件的态度。米哈尔科夫让自己的艺术触觉伸到人的心灵深处，把抒情和幽默、戏剧和比较糅合在一起，拍出一部俄罗斯电影的精品。

影片故事发生在1936年初夏，那是苏联30年代政治大清洗高峰的前夕。在一个阳光明媚的夏日，师长谢尔盖·科托夫与自己的妻子马露霞、小女儿娜嘉以及岳父母和亲朋好友在莫斯科郊外的乡间别墅度假。科托夫参加过十月革命和国内战争，是一位传奇般的战斗英雄。此刻，科托夫与家人和朋友们在一起唱歌跳舞，享受着休息日的悠闲和快乐，他原以为这种田园般的生活会永远保持下去，谁都没有料到这是科托夫一家人的幸福生活的最后一天！

这个家庭的老友德米特里（米佳）的造访打乱了他们的安逸、平静的生活。米佳是马露霞的父亲从小拉扯大的，他与马露霞青梅竹马，一直被认

图5-31 影片《太阳灼人》（1994）

为是马露霞的未婚夫。米佳在第一次世界大战中曾上前线作战，十月革命前他在欧洲漂泊，靠当出租司机、酒吧歌手或在街头演奏谋生。米佳在国外待了10年，1927年冬回到俄罗斯后发现国内发生了翻天覆地的变化。米佳回国的目的是想娶马露霞为妻，组建家庭。有一天，一位苏维埃高官（后来才知道他就是科托夫）突然把他叫去，强迫他写一份声明，说自己愿意出国从事音乐，同时跟踪白匪分子在国外的活动。尽管米佳十分不情愿，但迫于压力还是在1928年初出国了。米佳走后杳无消息，马露霞十分难受，甚至想自杀。一年

后，她嫁给了科托夫，还生下了女儿娜嘉。表面上，科托夫一家人生活快乐、幸福，但其实并非如此，因为马露霞一直没有忘掉米佳。8年后，米佳答应为苏维埃政权服务，回国后进入内务部工作。

科托夫一家人热情地欢迎米佳的到来，米佳很快就与小娜嘉找到共同的语言，玩了起来。娜嘉还亲切地叫他"米佳叔叔"。米佳这次来是带着内务部的命令，要把科托夫抓走，理由是科托夫是个德国间谍，参与了一件阴谋案件。其实，这是个莫须有的罪名。米佳要报复科托夫，因为科托夫毁掉了他的一生。当年，是科托夫强迫他与心爱的马露霞分手，让他出国去跟踪一个实际上并不存在的白匪组织。

科托夫认为米佳是被人"收买"，这次来是要报复他。科托夫深信，凭着自己与斯大林的私人关系无人敢动他。因此他在谈话中痛骂米佳是"政治妓女"，但当着大家的面他还装作是米佳的朋友，免得节外生枝，让身边人提出多余的问题，也不想破坏一家人的度假气氛。

傍晚，一辆黑色轿车抵达别墅，下来一帮穿着便衣的内务部官员，他们自称是地区爱乐协会的员工。科托夫知道这些人是来抓他的。为了向家人隐瞒来者的真实目的，科托夫告诉家人自己需要紧急去莫斯科出差，他的家人还想设宴招待来客，唱歌为他送行。出门后，小娜嘉上车陪父亲走了一段，之后与父亲告别下了车，她哪知道这竟然是与父亲的诀别！

科托夫自信、冷静地坐在车上，依然保持着军人的尊严。他相信只要自己给斯大林打个电话就能把一切摆平。所以，他还暗示那几位内务部人员别自找苦吃。在去莫斯科途中，一辆抛锚的卡车挡住了科托夫的去路。卡车司机高兴地认出了科托夫是他昔日的师长，科托夫也决定下车去帮助那位卡车司机。这时候，内务部人员开始殴打科托夫并且把他绑起来，还开枪打死了卡车司机，不想有人见证这一幕。

科托夫被打得浑身是血，这时看见米佳站在他面前，他知道一切都完了，不由得哭泣起来。黑色轿车拉着科托夫继续开往莫斯科，远处的斯大林巨幅像渐渐从他的视野中消失……最后，科托夫被指控犯有间谍罪并被处以极刑。他的妻子马露霞被捕后死在狱中。娜嘉活到了父母被平反的"解冻时期"，成为一名音乐教师。米佳失去了生活的意义和信心，在浴缸里盯着那张克里姆林宫照片，割腕结束了生命……

影片《太阳灼人》的主人公科托夫的命运在一天内发生了转折，他的"旦夕祸福"令人感到突然，然而这真实地反映了30年代大清洗运动的状况，科托夫的悲剧只是成千上万遭遇不幸的俄罗斯人的命运缩影。在莫斯科郊外的那个夏日里发生的故事，浓缩了一些重大的历史事件，展现出30年代苏联社会的现实以及人们的生活、家庭、爱情，让观众对那个时代发生的悲剧进行反思。主人公科托夫的人生悲剧出现在和平的生活环境中，发生在他这位享受生活之美、春风得意的苏维埃政权的骄子身上，就更具有讽刺意义，也增强了影片的悲剧力量。影片让人不由想起捷克作家尤里乌斯·伏契克说的一句话："人们，我爱你们，但要警惕啊！"

影片《太阳灼人》是在苏联解体后十分艰难的条件下拍摄的，国家停止对拍摄影片的资助，米哈尔科夫只好与法国制片人米歇尔·赛杜合作，所以这是一部俄法合拍的影片。米哈尔科夫和他的小女儿在影片中出演主要角色，当红演员O.缅希科夫扮演米佳，他们出色的演技极大地保证了影片的成功并让影片成为90年代第一批俄罗斯大片之一。米哈尔科夫自编、自导、自演的《太阳灼人》作为一种电影文化现象，在俄罗斯的公众意识中引起了共鸣。1993年，《太阳灼人》参加第47届戛纳国际电影节获得评委会大奖，1994年又获得奥斯卡最佳外语片奖。这个奖项对于处在低谷的俄罗斯电影无疑具有很大的鼓舞作用，让俄罗斯观众看到了俄罗斯电影复兴的曙光。

俄罗斯电影艺术的奇才 П. 托多罗夫斯基和他的影片《国际女郎》

П. 托多罗夫斯基是集摄影师、电影剧本作家、作曲家、演员和导演身份于一身的当代俄罗斯电影艺术家。

托多罗夫斯基作为摄影师,拍摄了《摩尔达瓦之歌》(1955)、《河对岸大街上的春天》(1956)、《我的女儿》(1956)、《两个费多尔》(1958)、《渴》(1959)等影片。托多罗夫斯基作为导演,执导了《从来没有》(1962)、《忠诚》(1965)、《魔术师》(1967)、《都市浪漫曲》(1970)、《最后的牺牲品》(1976)、《技师加弗里洛夫的心上人》(1981)、《战地浪漫曲》(1983)、《国际女郎》(1989)、《跳一次,再跳一次》(1992)等17部影片。托多罗夫斯基作为演员,参演了《五月》(1970)、《泥泞地》(1977)、《学员们》(2004)、《狂欢节之夜-2》(2006)等影片。托多罗夫斯基作为作曲家,为《比飓风还厉害》(1960)、《我们头上的南方十字架》(1965)、《工人村》(1965)、《战地浪漫曲》(1983)、《国际女郎》(1989)、《跳一次,再跳一次》(1992)、《节日》(2001)、《金牛星座》(2003)等14部影片谱写了音乐,并且这些影片以及其他15部电影脚本也出自他之手。

可见,托多罗夫斯基是电影艺术的多面手,一位不可多得的艺术奇才。

П. 托多罗夫斯基(1925–2013,图5-32)出生在乌克兰一个犹太人的家庭,战前在中学读书。卫国战争开始后,他先与父母一起撤到斯大林格勒,后来参军上了前线。托多罗夫斯基参加过多次战役,受过伤,一直随部队打到易北河,荣获了不少勋章(其中包括卫国战争一级和二级勋章)。1949年,托多罗夫斯基考入莫斯科电影学院摄影系,毕业后被分配到敖德萨电影制片厂任摄影师。

在任摄影师期间,托多罗夫斯基开始涉足导演工作。到1978年,他已经执导了《忠诚》《都市浪漫曲》《最后的牺牲品》等7部影片。然而,在影片《技师加弗里洛夫的心上人》放映后,托多罗夫斯基作为导演才引起观众的注意。1983年,托多罗夫斯基导演的影片《战地浪漫曲》得到观众和评论界的好评,他一举成为苏联电影界的一位名导演。之后,托多罗夫斯基又执导了《国际女郎》《跳一次,再跳一次》《多么美妙的游戏》《生活充满乐事》《金牛星座》等多部影片。2008年,托多罗夫斯基导演了自己最后的一部影片《里奥-丽达》,之后因身体原因离开了摄影棚。

图5-32 П. 托多罗夫斯基(1925–2013)

影片《技师加弗里洛夫的心上人》的故事很简单:38岁的丽达爱上了轮船技师加弗里罗夫。他俩约好去婚姻登记处登记结婚。丽达一大早就去到婚姻登记处等待未婚夫的到来。但她等了一整天,也不见未婚夫的人影,客人们也早已聚在饭店等着新人,丽达去码头一趟也没有找到加弗里罗夫。原来,技师加弗里罗夫在去婚姻登记处前半小时的路上,见到有人欺辱妇女,便挺身相助,把坏蛋制服,耽误了时间。最后,加弗里罗夫在民警的伴随下才姗姗而来……

这部影片的创意来自托多罗夫斯基的一次亲身的经历:有一天,托多罗夫斯基途经婚

姻登记处的时候，看见一位新娘在焦急地等待着姗姗来迟的新郎。这个情景激发他的创作灵感，于是决定要以这个情景为基础拍一部电影。这部影片发行后颇受观众的青睐，导演托多罗夫斯基也引起了观众的注意。

影片《战地浪漫曲》是托多罗夫斯基执导的成名作。故事内容大概如下：在卫国战争期间，青年战士萨沙·涅图日林疯狂地爱上了女卫生员柳芭（柳博芙·安蒂波娃），可后者却是他的顶头上司、营长米罗诺夫少校的情妇。萨沙对柳芭的感情是单相思，只能在一场生死决战之前，向自己心中的爱人献上一束战地野花而已。战争结束后，萨沙和柳芭流落各方，再无联系。几年后，一次偶然的机会让他俩重新邂逅。这时的萨沙已经结婚，妻子是教师薇拉；而柳芭的那位少校情人已牺牲在战场，如今她独自抚养着他俩的女儿。由于生活拮据，柳芭不得不在广场上吆喝着卖馅饼。

这次邂逅后，萨沙心中的旧情复燃，他开始关照柳芭，妻子薇拉对他的感情和行为给予理解，甚至宽容。于是开始了一场经典的三角恋爱……

影片结尾，萨沙用脚踢了一下楼房的雨水下水管，里面的积冰哗啦啦地从管中掉出来……这是否预示着他们的三角关系到了解冻的时刻？

影片《战地浪漫曲》的故事告诉人们，一些曾经在卫国战争中浴血奋战的战士，他们战后的日子并不比战争年代轻松，有不少像柳芭这样的退伍战士还过着艰难的生活。托多罗夫斯基希望国家不要忘记社会生活中的这个现实，给予卫国战争老战士以应有的关心和帮助！

影片《战地浪漫曲》在1984年被提名为"奥斯卡最佳外语片"奖。女主人公女教师薇拉的扮演者И. 丘里科娃在柏林电影节上获得最佳女演员奖。

《跳一次，再跳一次》是托多罗夫斯基在1992年导演的一部影片。影片的名字来自19世纪画家П. 费道多夫的同名画作。画作上，一位青年军官百无聊赖，无法打发光阴，于是他趴在床上，让狗从他横在面前的棍子上一次次地跳过去。托多罗夫斯基久久地看着那幅画，突然从中感悟到卫国战争后的一个军事小镇上的生活也是如此无聊，于是产生了创作同名影片的动机：苏军将士打败了德国法西斯，回到了自己的家园。外省的一个军事小镇依然是低矮的小屋，人们依然过着无聊、贫穷的生活。怎么会这样呢？这部影片主要还是在讲述一位中尉爱上上校妻子的感情历程。

《跳一次，再跳一次》曾经获得全俄罗斯电影节的"尼刻"奖。

托多罗夫斯基热爱自己的导演事业，他认为，"导演是拯救我唯一的职业。能拍片的时候，我就是个男人；不能拍片的时候，我就是个老人、病人和对谁都无用的人。我拍电影的时候，我不得病，也不感到累，并且觉得自己能够得到女人的爱……只有在摄影场地我觉得自己才对人有用，觉得自己在真正活着"。所以，托多罗夫斯基一直保持着旺盛的工作精力和热情。

托多罗夫斯基拍摄和导演的影片真实、感人，充满人情味，力求表现人物的内心活动，他的影片是俄罗斯人生活的编年史。诚如曾任过文化部长的A. 梅金斯基指出那样，"托多罗夫斯基善于发现故事、主人公和环境，之后又善于将之在银幕上表现出来，并且不会让观众产生任何的怀疑——这就是银幕上的真实。正因如此，他的影片不但现在的人们喜欢看，就是再过多年之后，还会有许多人喜欢"。

托多罗夫斯基为人坦荡，善于交友，富有同情心，极具人格魅力。因此，这位电影大师赢得许多导演、演员的爱戴和尊敬。著名女演员E.雅科夫列娃认为："回顾已经度过的人生，我可以说：我在电影界遇到的最难忘的事情，这就是认识托多罗夫斯基。"女演员И. 丘里柯娃说："托多罗夫斯基是个很讲民主的导演，与他合作简直就是一种幸福。"

2013年5月24日，托多罗夫斯基因心梗去世，下葬莫斯科的新圣母公墓。

影片《国际女郎》（1989，图5-33）

《国际女郎》[①]是苏联时期的第一部没有国家投资的影片。托多罗夫斯基的妻子米拉担当制片人，莫斯科电影制片与瑞典的合作伙伴共同出资拍摄。

图5-33　影片《国际女郎》（1989）

《国际女郎》是80年代苏联改革时期出现的一部极有代表性的道德伦理片，也是一部引起轩然大波的影片。影片叙述一位名叫塔尼娅·扎伊采娃的俄罗斯姑娘的悲剧命运。

塔尼娅是一位聪明美丽的列宁格勒姑娘，在一家医院当护士。她母亲是中学教师，母女俩过着普通人的生活。1985年后，改革和新思维引起了年轻人的思想变化。有的青年为了实现自己的人生价值，到西方去圆自己的梦想；有的则不再注重人的精神需求，而只追求物质的享受。为了满足自己的物质欲望，有些女青年不惜代价，甚至出卖自己的肉体。影片的女主人公塔尼娅就是这样一位青年人。她本是医院的护士，业余时间去国际大饭店，成为向外国人卖淫的"国际女郎"，以过上有房、有车和有钱的生活。塔尼娅向母亲隐瞒了这件事，但并不认为自己这样做有什么不好。有一次，她在接客时邂逅了瑞典工程师拉尔森，后者很快就向塔尼娅求婚，并且两人很快就结合了。他俩的结合是各有所图：拉尔森迷恋塔尼娅的美色，以达到心理和生理的满足；塔尼娅嫁给拉尔森是为去西方圆自己的物质生活梦。此后，塔尼娅经过一番周折[②]，去到瑞典的首都斯德哥尔摩，过上了梦想的生活。最初，塔尼娅很高兴自己在瑞典的新生活，买了许多穿戴，还买了一辆新车。但是，她的侨民生活很快就显示出灾难性的后果：塔尼娅在瑞典无法工作，她语言不通，又没有文凭，整天待在家中，无聊已极，成为笼中的金丝雀。更可怕的是，一些男人知道她过去的底细，还想占她的便宜。所以，塔尼娅倍加思念俄罗斯和自己的母亲。此外，丈夫拉尔森对塔尼娅的激情很快冷却，再加上妓女生涯使塔尼娅失去了生育能力，丈夫对她更加不满。因此，塔尼娅陷入极度的苦闷之中。

有一次，拉尔森准备去列宁格勒出差，塔尼娅想跟他一起回国探望母亲，但因塔尼娅过去从事的职业暴露，拉尔森出差一事泡汤了。在瑞典，塔尼娅认识了一位跑国际长途的货车司机维克多，后者帮塔尼娅给自己母亲带点东西，可维克多被解雇彻底中断了塔尼娅与母亲的联系。由于塔尼娅的不光彩历史，女儿的母亲也遭到了周围人们，甚至自己学生的讽刺和侮辱，她用自杀了结自己孤独的一生。得知母亲的遭遇后，塔尼娅深感内疚，也更加怀念莫斯科。终于，她在精神的恍惚和痛苦的思念中死于去机场的车祸。

影片《国际女郎》涉及苏维埃时期的一些禁忌题材，真实地暴露了社会存在的卖淫现象，反映这种现象导致的悲剧后果，给一些妇女，尤其是年轻姑娘敲起了警钟：绝不能走"国际女郎"的路。塔尼娅的惨死是俄罗斯妓女的悲剧，是她追求物质享受、拜金主义的结果。

影片《国际女郎》放映后大获成功，当年就有4千万俄罗斯人观看，获得了很好的票房。1989年，该片获得第三届东京国际电影节大奖。女主角E.雅科夫列娃因扮演塔尼娅一

① 这部影片的脚本是根据作家B.库宁的中篇小说《国际女郎》改编的。库宁在对彼得堡的妓女生活作了几个月的调查之后，写出了纪实性小说《国际女郎》（原名为《妓女》）。小说在读者中间引起了巨大的反响，于是，库宁希望把这个作品搬上银幕。库宁把作品拿给托多罗夫斯基的妻子米拉看，米拉看后认为值得拍成电影，于是劝说了丈夫。对于托多罗夫斯基这位卫国战争的老战士，这位专门拍摄战争题材的导演来说，执导《国际女郎》是他的导演生涯中的一次大胆的尝试。

② 为了办理出国手续，塔尼娅必须有亲生父亲同意的签字。为此，她找到了自己20年没见的父亲，父亲敲诈她3000卢布，才同意给她在出国手续上签字。为了挣这3000卢布，塔尼娅又连续5天卖身于一个日本商人。

角获得1989年度《苏联银幕》的最佳女演员。同年,她还获得"尼刻"电影奖的最佳女演员。

第三节 电影表演艺术家

俄罗斯电影发展一百年间推出一大批电影精品,也让一大批演员脱颖而出,成为俄罗斯电影天幕上的一颗颗璀璨的明星。

在无声电影时期,И.莫茹欣、В.霍洛德纳娅、С.戈斯拉夫斯卡娅、М.丘西梅季耶尔、Г.克拉夫琴科、В.马克西莫夫、В.波隆斯基、И.胡达列耶夫等人是最早的一批俄罗斯电影演员。其中,И.莫茹欣和В.霍洛德纳娅无疑是最著名的男女明星。

无声电影表演的先驱者——И.莫茹欣

И.莫茹欣(1889-1939,图5-34)是最早一批俄罗斯电影男演员之一,他的电影表演艺术达到了很高的水平,成为十月革命前俄罗斯电影界男演员的代表人物,在俄罗斯无声电影表演史上占有重要的地位。

莫茹欣出生在俄罗斯平扎市一个农业主家庭。1906年,他考入莫斯科大学法律系学习。但他不喜欢法律,而热衷于表演艺术。所以,他加入П.扎列奇内衣领导的剧组到俄罗斯外省巡演,开始了自己的演艺生涯。后来,莫茹欣在莫斯科剧院谋得一个演员位置,在Л.安德烈耶夫的剧作《国王,法律与自由》中扮演克列蒙伯爵一角。

后来,莫茹欣离开戏剧舞台转到电影界,在俄罗斯电影人А.汉容科夫的电影制片厂当演员。莫茹欣人很聪明,有良好的艺术直觉,很快就捕捉到电影表演与戏剧表演的差别和电影语言的特色。

莫茹欣最初参演的影片有《莎拉的痛苦》(1913)、《科洛姆诺的小屋》(1913)、《圣诞节前夕之夜》(1913)、《在死中诞生》(1914)、《鲁斯兰与柳德米拉》(1915)等。影片《在死中诞生》讲的是一个男子欣赏妻子的美貌,但又担心她的朱颜会随着时光而渐渐逝去,因此他杀死了妻子,还在尸体上涂了防腐剂,

图5-34 И.莫茹欣(1889-1939)

希望妻子青春永驻、美貌永存。这位丈夫愚蠢已极,不懂得"最是人间留不住,朱颜辞镜花辞树"的道理。莫茹欣的面部表情丰富,把那个男人演得惟妙惟肖,充分显示出他表演的幽默感、分寸感和灵活性。

1915年,莫茹欣离开А.汉容科夫的电影制片厂,开始与导演Я.普罗塔扎诺夫(1881-1945)合作。莫茹欣与普罗塔扎诺夫合作的第一部影片是根据普希金的作品改编的影片《黑桃皇后》(1916)。他扮演主人公格尔曼,把这位贪财、好色又相信宿命的军官演得活灵活现。由于莫茹欣的出色表演,这部影片成为俄罗斯无声影片的经典之一。之后,莫茹欣又在影片《谢尔吉神甫》中扮演谢尔吉神甫,生动地阐释了谢尔吉一生的三个阶段。这两部影片让莫茹欣成为早期俄罗斯电影的一颗璀璨明星。

1920年,莫茹欣与叶尔莫里耶夫电影制品厂的同仁一起离开俄罗斯。他们先去了君士坦丁堡,后来又转到法国,成立了"叶尔莫里耶夫同乡会"俄罗斯电影制片厂。

莫茹欣到了法国才发现俄罗斯电影与法国电影在故事情节、演员演技等方面的不同。他觉得要想在法国继续自己的演艺事业,那就必须改变自己的戏路,以适应法国观众。

影片《令人痛苦的奇遇》(1920)是莫茹欣自编、自导和自演的第一部影片。翌年,他又以这种方式推出了《狂欢之子》(1921),两部影片均获得观众和评论界的认可。

此外,莫茹欣在A.沃尔科夫导演的影片《神秘屋》(1922)和《爱特蒙德·金》(1924)里成功地扮演了男主角。莫茹欣扮演的爱特蒙德·金是一位浪漫主义者,他完全融入角色之中,把这个人物演得形象逼真,活灵活现,获得法国评论界的高度评价。正是特蒙德·金这个角色使得莫茹欣蜚声欧美,成为一位世界级影星。

莫茹欣在影片《已故的马蒂斯·帕斯卡尔》(1925)和《米哈伊尔·斯特罗戈夫》(1926)中的成功表演引起美国好莱坞的注意。1928年,莫茹欣应邀去到美国洛杉矶好莱坞影城。但是,他不适应好莱坞的环境,在那里只待了一年就重返欧洲。

莫如欣一生中共出演了123部影片(90部在俄罗斯,33部在国外),是一位精力旺盛的"多产"的电影演员。然而,随着有声电影的出现,讲法语带有俄语口音,成为他在法国拍片的最大障碍,于是他只能弃演从导,但收效甚微。最终,莫茹欣带着无限的遗憾离开了他所热爱并献身的电影世界。

第一位俄罗斯电影女演员B.霍洛德纳娅

B.霍洛德纳娅(1893—1919,图5-35)是俄罗斯的第一位电影女演员,有"银幕女皇"之美称。可惜她英年早逝,但在短短3年的电影生涯中,她出演了50多部影片[①],成为20世纪前20年最著名的俄罗斯女电影演员。

霍洛德纳娅出生在波尔塔瓦的一个教师家庭。1895年,霍洛德纳娅父母举家迁到莫斯科。霍洛德纳娅从小热爱戏剧,并且能歌善舞,是学校文艺演出的积极分子,曾在A.奥斯特洛夫斯基的剧作《没有嫁妆的新娘》中扮演女主角拉丽莎,显示出自己的演艺才能。

1914年,霍洛德纳娅第一次在B.加尔金导演的无声影片中扮演了一位意大利美女,从此开始了自己的电影演艺生涯。1915年,霍洛德纳娅认识了汉荣科夫电影公司的导演E.巴乌埃尔,在影片《庄严的爱情之歌》里扮演女主角叶莲娜一举成名,成为俄罗斯电影地平线上升起的一颗新星。当年电影业的竞争激烈,霍洛德纳娅在汉荣科夫的影业公司里一年内就拍了《世纪之子》《爱情的火焰》《瓦钮仕金的孩子》等13部影片。《为生活而生活》(1916)是俄罗斯国产无声影片的一个里程碑式的作品。这是E.巴乌埃尔根据法国剧作家乔治·奥奈的小说《谢尔日·潘宁》改编的影片。霍洛德纳娅在影片中扮演寡居的百万富婆赫罗莫娃的养女娜达。娜达与赫罗莫娃的亲生女儿穆霞同时爱上巴尔

图5-35　B.霍洛德纳娅(1893—1919)

① 至今仅存有不多的几部她出演的影片:《庄严的爱情之歌》《忘却壁炉》《别忧,别愁》《最后一场探戈》等。

金斯基公爵,为此争风吃醋,大打出手。霍洛德纳娅在这部影片中的真实表演得到观众的好评和电影行家们的肯定,她成为俄罗斯的"银幕女皇"。

在1916-1917年间,霍洛德纳娅在《众多人中一女性》《人生象棋》《为了幸福》《在壁炉旁》《忘却壁炉,壁炉的火灭了》《别忧,别愁》《最后一场探戈》和《活尸》等影片中扮演角色。霍洛德纳娅在影片《活尸》中扮演玛莎,是她的整个演艺生涯的巅峰之作。

20年代初,俄罗斯国内动荡不安,生活艰难。当时有不少国外电影公司希望霍洛德纳娅加盟,但霍洛德纳娅不愿意在国难当头时离开祖国。她说:"尽管俄罗斯满目疮痍,但离开俄罗斯是一种痛苦,甚至是犯罪。因此,我不能那样做。"

霍洛德纳娅天生丽质,聪明、温柔、纯洁、迷人,深受广大电影观众的喜爱。她能深刻理解并且表现所扮演人物的内心感受,善于在银幕上细腻地展示女性的爱与恨,她塑造的叶莲娜、莉季雅、茨冈女郎、玛莎等银幕形象一直留在俄罗斯观众的记忆中。

霍洛德纳娅死于一次感冒引起的肺炎,下葬在敖德萨公墓。她的墓地虽然未被保留下来,可她为俄罗斯电影所做的贡献永远留在人们的心中。

30年代初,随着无声电影向有声电影的过渡,电影愈加普及和大众化,影片的制作和生产量急剧攀升,参加拍摄电影的演员日渐增多,如Н.切尔卡索夫、Н.奥赫洛普科夫、И.伊里因斯基、Б.利瓦诺夫、Б.契尔科夫、Г.别洛夫、О.契诃娃、Ф.拉涅夫斯卡娅等人。他们大多来自戏剧界,因此是影剧两栖演员,其中,Н.切尔卡索夫在影剧领域的表演最有代表性。

扮演历史人物的"专业户"Н.切尔卡索夫

Н.切尔卡索夫(1903-1966,图5-36)出生在彼得堡一个铁路职员家庭。在父母的影响下,切尔卡索夫从小对戏剧产生了浓厚的兴趣,他还弹得一手好钢琴。

1919年,少年切尔卡索夫曾与著名男低音歌唱家夏里亚宾同台演出,夏里亚宾扮演的沙皇鲍利斯·戈都诺夫一角给科里亚(切尔卡索夫的小名)留下了极深的印象。同年夏天,切尔卡索夫正式进入彼得堡玛利亚剧院,开始在剧院的一些话剧演出里跑龙套,还在芭蕾舞剧中当群舞演员。

1923年,切尔卡索夫考入列宁格勒舞台艺术学院戏剧专业。在校期间,他认真地研读了斯坦尼斯拉夫斯基的《我的艺术生涯》一书,这本书对他的艺术观和演艺技巧起到很大的影响。切尔卡索夫真正的舞台表演生涯是从加入列宁格勒青年观众剧院开始的。那时候,他一方面参加戏剧演出,同时涉足电影,开始了影剧两栖演员的生活。

图5-36 Н.切尔卡索夫(1903-1966)

他在《诗人和沙皇》(1927)、《陛下》(1927)、《我的儿子》(1928)、《亲兄弟》(1929)、《初恋》(1933)等无声影片中扮演角色,他的表演得到同行和观众的认可。

1931年,切尔卡索夫转到列宁格勒喜剧剧院工作,成为一名喜剧演员。

切尔卡索夫参加拍摄的第一部有声影片是《烫手的钱》(1935),在片中扮演科里亚·罗沙克一角。后来,他在根据法国科幻作家儒勒·凡尔纳的小说改编的影片《格兰特

船长的孩子们》（1936）中出演旅行家热克-潘加涅尔。

1937年，切尔卡索夫因在影片《波罗的海代表》（1937）中成功扮演波列扎耶夫一角而成名。此后，切尔卡索夫扮演了彼得大帝的儿子、伊凡雷帝等著名的俄罗斯历史人物。他很早就对彼得大帝感兴趣，希望有朝一日能够扮演对俄罗斯做出重大贡献的沙皇彼得大帝。恰巧列宁格勒电影制片厂正准备把A.托尔斯泰的小说《彼得大帝》（1937-1938）搬上银幕，切尔卡索夫向制片厂领导毛遂自荐，本想扮演彼得大帝，但最终扮演的是彼得的儿子——反对自己父亲改革的阿列克谢。切尔卡索夫扮演阿列克谢这个角色时，不但表现出他反对彼得改革的一面，而且把这个人物复杂的内心活动阐释得淋漓尽致，得到作家A.托尔斯泰的高度赞扬。

切尔卡索夫在爱森斯坦导演的影片《亚历山大·涅夫斯基》（1938）中出演男主角。切尔卡索夫把亚历山大·涅夫斯基这位战胜蒙古鞑靼人的俄军统帅的传奇般经历及其人格的魅力全部展示了出来。

切尔卡索夫在银幕上扮演的另一个俄罗斯历史人物是伊凡雷帝（影片《伊凡雷帝》，1944-1945）。伊凡雷帝是第一位俄罗斯沙皇，他一向以残暴著称，在民间流传着许多关于他残暴、多疑和随意杀人的故事。但切尔卡索夫首先看到伊凡雷帝对俄罗斯历史的贡献，着意表现他是伟大的国务活动家和杰出的军事统帅这一面。由于切尔卡索夫成功地塑造了皇太子阿列克谢、亚历山大·涅夫斯基和伊凡雷帝等历史人物的银幕形象，1947年被授予苏联人民演员的崇高称号。

此后，切尔卡索夫几乎成为苏联影片中扮演历史人物的"专业户"。他先后在《海军上将纳希莫夫》（1946）、《外科医生皮拉戈夫》（1947）、《巴甫洛夫院士》（1949）、《亚历山大·波波夫》（1949）、《穆索尔斯基》（1950）、《别林斯基》（1951）、《里姆斯基-柯萨科夫》（1952）、《他们了解马雅可夫斯基》（1955）等影片中扮演主角。他扮演的历史人物职业不同、性格迥异，但每个人物都得到成功的艺术阐释，这充分显示出切尔卡索夫这位性格演员的艺术功底。

切尔卡索夫是一位杰出的俄罗斯电影表演艺术家，他在银幕上塑造的历史文化人物形象和他撰写的《一个苏联演员的札记》（1952）成为俄罗斯电影的宝贵遗产。

俄罗斯的"卓别林"И.伊里因斯基

И.伊里因斯基几乎是20世纪的同龄人，他从俄罗斯无声电影的明星过渡到著名的有声电影演员，用自己的演技给观众带来愉快和笑声，被誉为俄罗斯的卓别林。

И.伊里因斯基（1901-1987，图5-37） 出生在莫斯科郊外的彼拉格沃村。他父亲是牙科医生，业余时间喜欢演戏，还扮演过一些喜剧角色。上中学时，伊利因斯基开始迷上戏剧，1917年加入了著名导演Ф.科米萨尔热夫斯基和B.萨赫诺夫斯基领导的戏剧班，第二年，就在科米萨尔热夫斯卡娅剧院的舞台上扮演了古希腊剧作家阿里斯托芬

图5-37　И.伊里因斯基（1901-1987）

的喜剧《利西翠妲》（又译作吕西斯特拉忒）中的一个老头。为了增加演出实践，他还同时客串其他的剧组当演员。

1921年，伊利因斯基在梅耶霍德导演的《宗教神秘剧》里扮演孟什维克妥协派分子，他认真敬业的表演深受梅耶霍德的赏识。此后15年间，他的戏剧表演活动与梅耶霍德紧密地联系在一起。与此同时，伊利因斯基也与莫斯科艺术剧院第一创作室和科米萨尔热夫斯卡娅剧院合作，在一些话剧中扮演角色。

1924年，电影导演普罗塔扎诺夫打算把A.托尔斯泰的科幻小说《阿埃丽塔》搬上银幕，邀请伊利因斯基出演私人侦探克拉夫佐夫一角，这是伊利因斯基的第一个银屏角色。克拉夫佐夫蓄着小胡子，总是睁着圆圆的大眼睛，他一直怀疑建造宇宙飞船的工程师罗西杀害了他的妻子娜达莎，因此跟踪罗西一直飞向火星……伊利因斯基的表演给观众留下了深刻的印象，一些电影导演发现了他的演技，频频邀请他出演，他开始在电影界大显身手。

涉足电影后，伊利因斯基觉得电影空间比戏剧舞台更自由、更宽阔、更能施展自己的表演才华，所以他继续与普罗塔扎诺夫合作，在喜剧片《三百万卢布的诉讼》（1926）中成功地扮演了小偷塔皮奥卡；在根据丹麦作家哈罗德·伯格斯泰德的小说《圣者们的工厂》改编的影片《圣-约根的节日》里又扮演了另外一个小偷弗朗茨。伊利因斯基把这两个小偷的坑蒙拐骗的本事演得令人拍案叫绝，也奠定了他在俄罗斯无声电影里的喜剧明星地位。

20年代后期，伊利因斯基在导演Б.巴尔涅特的《薇薇安·蒙德小姐》（1926）、C.科马罗夫的《有百万遗产的玩偶》（1928）、A.德米特里耶夫的《梅丽之吻》（1927）、Н.什皮可夫斯基的《当死人苏醒的时候》等影片中扮演各种喜剧人物，他表演得轻松自如、滑稽幽默、富有创意，深受观众喜爱，被称为俄罗斯的卓别林。

30年代，苏联开始拍摄有声影片，一大批无声电影演员由于无法适应有声电影的表演而被淘汰，可对伊利因斯基不存在这个问题。1931年，他出演了俄罗斯有声喜剧片《机械叛徒》（1931）。之后，他重新回到梅耶霍德的剧院，1935年，伊利因斯基转到莫斯科小剧院工作。他在果戈理的喜剧《钦差大臣》、奥斯特洛夫斯基的剧作《森林》《无辜的罪人》里扮演主角，他的娴熟的演技、丰富的表现力，尤其是他对演艺的认真态度赢得了同行们的赞誉和尊重。

1938年，导演Г.亚历山大罗夫邀请伊利因斯基在喜剧片《伏尔加-伏尔加》中扮演贝瓦洛夫，他出色地塑造出一位当代官僚主义者形象。伊利因斯基与女影星O.奥尔洛娃的合作珠联璧合，更加全面展示出自己的演艺才华，受到电影行家的赞扬。伊利因斯基的演技也征服了斯大林，后者好几次观看这部影片，还记住了贝瓦洛夫的几段台词……

1956年，伊利因斯基在导演梁赞诺夫的喜剧片《狂欢节之夜》中扮演文化俱乐部主任奥古尔佐夫。这位主任想以官僚主义的思维方式去办新年晚会，但遭到了一帮青年人的抵制。最后一场充满欢乐气氛的舞会让他明白了该怎样去欢度新年。伊利因斯基扮演的俱乐部主任一角，让与他合作的演员们见识了这位喜剧演员的高超演技，也给他带来了新一轮的声誉。

此外，伊利因斯基还在《有一年夏天》（1936）、《罪与罚》（1940）、《应邀吃午餐》（1953）、《疯狂的一天》（1954）、《骠骑兵之歌》（1962）、《北方舰队的见习水手》（1974）等影片中扮演各种不同的喜剧人物，不愧为是一位喜剧大师。

1987年1月14日，伊利因斯基离开人世，那天晚上，苏联电视台播放了他参演的喜剧片《狂欢节之夜》……

以扮演配角成名的女电影演员Ф.拉涅夫斯卡娅

Ф.拉涅夫斯卡娅（1896-1984，图5-38） 出生在俄罗斯塔甘罗格市的一个富有的犹太人家庭。拉涅夫斯卡娅是她的艺名①，因为她觉得自己人生中的某些境遇与作家契诃夫的剧作《樱桃园》中的女主人公拉涅夫斯卡娅有相似之处，故起了这个艺名。

图5-38　Ф.拉涅夫斯卡娅（1896-1984）

拉涅夫斯卡娅从小受母亲的影响爱上了艺术，能歌善舞，还学会了几门外语。中学毕业时她就下决心要献身舞台表演艺术。1915年，她因自己的这个志向与家庭闹翻，只身去了莫斯科。经过许多周折后，她终于进入一家戏剧学校。莫斯科艺术剧院的К.斯坦尼斯拉夫斯基、В.卡恰洛夫、Л.列昂尼多夫等戏剧大师是她的偶像，莫斯科戏剧舞台上演员们的表演打开了她的眼界。于是，她开始在莫斯科郊外的别墅剧院跑龙套，演一些无台词的群众角色。

1917年，拉涅夫斯卡娅父母举家迁居土耳其，后定居布拉格，可她留在俄罗斯，因为她的人生离不开戏剧，而她认为俄罗斯戏剧比任何其他国家的戏剧都强……

后来，拉涅夫斯卡娅去外省的一些剧院谋求发展，在刻赤、费奥多西亚等城市剧团演过上百个角色。所以，她说自己"是个外省演员，在哪儿都演过戏！"但在外省剧院的演出没有给她带来什么大的收获，所以她最终去了著名导演А.塔伊罗夫领导的莫斯科室内剧院工作。

拉涅夫斯卡娅在这家的戏剧舞台上扮演过多个角色，如，《樱桃园》中的夏绿蒂、《三姊妹》中的娜达莎、《在底层》中的奥尔迦、《活尸》中的玛莎，等等。拉涅夫斯卡娅从来不满意自己的表演，每次演出后她都要自责一番。

1934年，拉涅夫斯卡娅第一次参加电影拍摄。导演M.罗姆邀请她扮演影片《绒脂球》中的女市侩拉乌佐太太。拉涅夫斯卡娅出色地展示出了这个女市侩的伪善、虚假的善行，这个角色打开了拉涅夫斯卡娅的电影之路，此后她便开始活跃在苏联影坛。拉涅夫斯卡娅在回忆自己的电影生涯时说："我一直对米哈伊尔·伊里奇（罗姆的名字和父称）怀着爱戴和感激之情，因为他把我领入了电影这行，也让我（说得不当的话）吃了不少苦头。"②

拉涅夫斯卡娅在《关于哥萨克戈洛塔的沉思》（1937）、《工程师科钦之错》（1939）、《理想》（1941）、《婚礼》（1944）、《灰姑娘》（1947）、《春天》（1947）、《奶奶，请小心！》（1961）、《轻松的日子》（1965）等25部影片中扮演过各种角色。她几乎没有演过什么主角，有的角色甚至在演员表里都不被列出，她的颜值也离美女差得很远，但她的演技受到俄罗斯观众的欢迎，还征服了包括美国总统罗斯福、美国作家德莱赛在内的一些西方知名人士。拉涅夫斯卡娅在影片中的某些台词在民间广泛流传，其原因就在于，她娴熟的演技既能让观众捧腹大笑，又能让观众痛哭流涕。更为重要的一点是，拉涅夫斯卡娅为了角色需要从不顾及自己的银幕形象。她的表演印证了斯坦尼斯拉夫斯基的那句名言：一个演员应当"爱自己心中的艺术，而不是爱艺术中的自己"。1961年，拉涅夫斯卡娅被授予苏联人民演员的崇高称号，1976年成为列宁勋章的得主，这是对她一生演艺生涯的肯定和表彰。

① 拉涅夫斯卡娅的娘家姓为费里德曼，她的全名叫范妮·吉尔舍夫娜·费里德曼。
② Ю.阿梅林：《舞台和生活中的拉涅夫斯卡娅》，顿河畔罗斯托夫，菲尼克斯出版社，2005年，第17页。

在20世纪，俄罗斯涌现出成百上千的电影演员，他们在影片中塑造了众多令人难忘的银幕形象，成为广大观众喜爱的电影明星。其中，有从30年代登上银幕的Л.奥尔洛娃、В.谢罗娃、Л.采里科夫斯卡娅、А.鲍里索夫、Б.安德烈耶夫、Н.克留奇科夫、В.达维多夫；40年代进入电影界的М.拉蒂尼娜、А.巴塔洛夫、Е.列昂诺夫、Н.莫尔丘科娃、Вяч.吉洪诺夫、Г.别洛夫、В.德鲁日尼科夫；50年代开始拍电影的И.斯莫克图诺夫斯基、М.乌里扬诺夫、Н.雷勃尼科夫、В.拉诺沃伊、Т.萨莫伊洛娃、Л.古尔琴科、А.拉利昂诺娃；60-70年代成为电影明星的Н.鲁米扬采娃、И.丘里科娃、Н.捷连季耶娃、Н.贡达列娃、И.阿尔菲奥洛娃、М.涅约罗娃、Е.索罗维依、Е.普罗克洛娃、Е.西蒙诺娃；80年代的影星А.米罗诺夫、В.马什科夫、В.索特尼科娃、Е.雅科夫列娃、О.马什娜娅、О.卡波；90年代走红的电影演员Е.列德尼科娃、А.西尼亚金娜、А.科瓦里丘克、Е.克谢诺丰托娃、О.德罗兹多娃、Е.克留科娃、等等。在21世纪，初露头角的有А.阿扎罗娃、М.亚历山大罗娃、М.波罗申娜等演员。每个电影演员都有独立的艺术个性和表演才能，塑造过一些令人难忘的银幕形象，让观众记住他（她）为俄罗斯电影事业做出的贡献。

下面，我们只介绍其中的Л.奥尔洛娃、М.拉蒂尼娜、И.斯莫克图诺夫斯基、М.乌里扬诺夫、И.丘里科娃这5位电影表演艺术家。

苏联的一号电影女明星 Л.奥尔洛娃

奥尔洛娃曾经是苏维埃时期的一号电影女明星，也曾是成千上万的苏联电影观众的偶像[①]。

Л.奥尔洛娃（1902-1975，图5-39） 出生在莫斯科一个世袭贵族家庭。她身上有艺术细胞，从小能歌善舞，还会弹钢琴。大作家Л.托尔斯泰、歌唱家Ф.夏里亚宾等文化名流是她父母家中的常客，奥尔洛娃从小在这些俄罗斯文化名人的表演中耳濡目染，日后选择了演艺生涯的道路。

中学毕业后，奥尔洛娃考入莫斯科音乐学院钢琴专业，同时在芭蕾舞学校学习舞蹈。20年代末，奥尔洛娃进入戏剧界，成为斯坦尼斯拉夫斯基和涅米罗维奇-丹钦科领导的莫斯科艺术剧院的一名成员，在合唱团和舞蹈团当演员，参加过《安戈夫人的女儿》《草帽》等剧目的演出。

1933年，奥尔洛娃开始涉足电影，最初参演的两部影片是《阿莲娜的爱情》（1934）和《彼得堡之夜》（1934）。

奥尔洛娃在银幕上的表演很快引起著名导演Г.亚历山大罗夫的注意，后者邀请她出演音乐喜剧片《快乐的人们》（1934）的女主角阿妞达。这是年已32岁的奥尔洛娃扮演的第一个银屏女主角。影片《快乐的人们》在国内外放映后好评如潮，奥尔洛娃也一举成名。此后，奥尔洛娃担任了《大马戏团》《伏尔加-伏尔加》《春天》《相逢在易北河》等影片的主角，成为亚历山大罗夫执导影片的女主人公"专业户"。

喜剧片《大马戏团》（1936）讲述在30年代中期，美国马戏团女演员马里昂·迪克森（Marion Dixon）带着自己的黑人小儿子离开美国来到苏联。她在这里找到了朋友，并决定永远留在这个国家。影片插曲由著名作曲家杜纳耶夫斯基谱写，芭蕾舞编导加林娜·萨霍夫斯卡娅专门为奥尔洛娃设计了舞蹈。影片把喜剧情节、欢快的舞蹈与轻松的音乐糅合在一起，成为20世纪30年代一部具有创新力的歌舞喜剧片。奥尔洛娃忘我地投入表演（甚至

图5-39 Л.奥尔洛娃（1902-1975）

[①] 据说，1941年6月22日德国法西斯进犯苏联后，莫斯科城内一度人心惶惶，为了稳住人们的慌乱情绪，在市中心的高尔基大街上悬挂起奥尔洛娃演出的巨幅海报，莫斯科人看到后心情平静下来。他们心想：只要奥尔洛娃还在莫斯科，那么莫斯科就不会丢掉。

还烧伤了自己),把美国女子马里昂·迪克森演得惟妙惟肖、引人入胜,令观众和同行们赞叹不已。

《伏尔加-伏尔加》(1938)是奥尔洛娃主演的第三部喜剧片。奥尔洛娃既塑造出女主人公杜尼娅·彼得洛娃的喜剧形象,又能挖掘女主人公性格的抒情内涵,真实地表现出这个人物的内心感受以及她敢于与贝瓦洛夫之类的官僚主义分子斗争的勇气,最后赢得了自己事业的胜利。

奥尔洛娃在影片《光明的道路》(1940)中一改戏路,扮演了一位名叫塔尼亚·莫罗佐娃的农村姑娘。这位姑娘只身从农村来到城市,起初遇到许多困难,甚至遭到了挫折。但是她活泼、乐观,敢于迎着困难而上,考入中专,毕业后当上纺织女工,最终凭着自己的努力和劳动赢得周围人们的承认。可以说,影片《光明的道路》中的塔尼亚就是70年代的影片《莫斯科不相信眼泪》中的女主人公卡佳的先驱。

1947年,奥尔洛娃在影片《春天》里扮演了一对双生女。一个是女演员薇拉,另一个是学者伊琳娜,奥尔洛娃成功地扮演了职业和性格不同的双胞胎姊妹,闹出了许多笑话,博得观众的阵阵喝彩,该片获得第七届威尼斯国际电影节(1947)大奖。

此外,奥尔洛娃还在《工程师科林之误》(1939)、《阿尔达莫诺夫一家的事业》(1940)、《相逢在易北河》(1949)等影片中扮演过一些配角。

奥尔洛娃能歌善舞,戏路宽广,具有一般女演员难以具备的喜剧表演天才(有人说她的"高跟鞋都能敲出无法实现的幸福旋律"),因此成为一位被全民热爱的电影艺术家。奥尔洛娃的成就、声誉和被观众喜爱的程度超过同时代的任何一位女演员,被公认为30-50年代苏联的一号电影女明星。

晚年,奥尔洛娃的身体日渐消瘦,容颜枯干。当昔日的美貌和活力已经不再,她便拒绝了一切片约,息影在家。1975年1月26日,这位演技超群、微笑迷人、声音能暖人心房的电影表演艺术家与世长辞。

多才多艺的女电影演员M. 拉蒂尼娜

M. 拉蒂尼娜(1908-2003,图5-40)是苏维埃时代一位家喻户晓的电影明星。拉蒂尼娜的巨幅照片曾经悬挂在莫斯科市中心的特维尔大街上,她的明星照走进苏维埃人的千家万户,她的演艺生涯标志着苏联电影的繁荣时代。

拉蒂尼娜出生在西伯利亚叶尼塞省的纳扎罗沃村。她的父母是地道的农民。父亲只上过三年小学,母亲目不识丁。尽管拉蒂尼娜生长在农村,家境也并不富裕,但她从小喜爱戏剧,读了许多文学作品并且能够把所读的东西绘声绘色地讲给自己的小伙伴们听。

拉蒂尼娜上中学时是学校戏剧小组的积极分子,经常参加演出,获得了舞台表演的最初实践。有一次,一个从外地来巡演的剧团中有

图5-40 M.拉蒂尼娜(1908-2003)

个女演员生病,她替代生病的演员登台救场,显示了自己的表演才能。

中学毕业后,拉蒂尼娜成为一名乡村教师,但她始终没有放弃对舞台艺术的热爱,经常参加业余剧团的演出,还登上音乐会舞台一展歌喉。1929年,在梅耶霍德剧院演员谢尔盖·法捷耶夫的推荐下,拉蒂尼娜去莫斯科报考莫斯科戏剧学院。由著名演员И. 莫斯克文等人组成的考试委员会给拉蒂尼娜的考试评价是"才华出众",她顺利地成为该校的一名学生。

1931年,拉蒂尼娜还在戏校学习,第一次参加了导演Ю. 热利亚布日斯基执导的影片《禁止入城》。她在影片中扮演一个卖花的盲女,虽然这个角色只在银幕上出现几分钟,但拉蒂尼娜扮演盲女的镜头被制成海报张贴在影片首映式的入口,引起许多导演的注意。此后,Ю. 莱兹曼等电影导演纷纷邀请拉蒂尼娜拍片。

戏剧学院毕业后,拉蒂尼娜成为莫斯科艺术剧院的演员,在戏剧大师斯坦尼斯拉夫斯基和涅米罗维奇-丹钦柯的手下工作,并有幸与В. 卡恰洛夫、И. 莫斯克文、О. 克尼碧尔-契诃娃等著名演员同台演出,他们的言传身教让拉蒂尼娜深刻地认识到演员职业的崇高使命,也提高了自己的演艺技巧。

在莫斯科艺术剧院工作期间,斯坦尼斯拉夫斯基赏识拉蒂尼娜的才华并预言她将成为莫斯科艺术剧院的台柱子。这个时期,拉蒂尼娜偶尔客串去拍电影,院长涅米罗维奇-丹钦柯语重心长地对她说:"你偶尔去拍拍电影、赚点外快也未尝不可。但任何时候也不要忘记你是我们剧院的演员,不要丢掉戏剧。"拉蒂尼娜也确实打算把自己的一生奉献给戏剧舞台。

然而,拉蒂尼娜与电影导演И. 佩里耶夫的相识改变了自己的人生。佩里耶夫邀请拉蒂尼娜出演他导演的喜剧片《阔新娘》(1937),扮演集体农庄的女庄员马琳卡·卢卡什。拉蒂尼娜迷人的外貌、出众的表演才华和旺盛的精力征服了数万观众,还受到官方的赞扬。奥尔洛娃从此成为苏联电影界的一颗新星。

《阔新娘》的成功激发了佩里耶夫的创作激情和积极性,他接着导演了农村题材的音乐艺术片《拖拉机手》(1939)。拉蒂尼娜在影片中扮演拖拉机队长玛丽雅娜。在排演中,她不用替身,亲自开拖拉机,骑摩托车,塑造出一位泼辣能干的乌克兰姑娘形象,同时又展现了玛丽雅娜女性温柔和羞涩的一面。这充分显示出拉蒂尼娜把握这个角色的能力。影片获得了苏联国家奖金。

扮演了拖拉机队长后,拉蒂尼娜在影片《养猪女和牧童》(1941)中换了角色,扮演养猪能手(养猪女)格拉莎·诺维科娃,与扮演养羊人(牧童)的青年演员В. 杰里京合作,演绎了一个妙趣横生的爱情故事。影片在1941年10月杀青,上映后令观众欣喜若狂,拉蒂尼娜登上了自己荣誉的顶峰。

影片《库班哥萨克》(1949)给拉蒂尼娜带来了新的荣誉。她在影片中扮演集体农庄主席加林娜·别列斯维托娃。这是一位办事果断、说话干脆,同时又具有同情心、真诚可爱的姑娘。影片中到处是欢歌笑语,逗人的故事情节和影片营造的快乐氛围是卫国战争后人们所希冀和期盼的,也符合当时苏联官方的口味,所以成为风靡一时的影片。尤其是作曲家杜纳耶夫斯基谱写的《红莓花儿开》《从前是这样》等插曲脍炙人口,直到如今都被人们传唱。影片在苏联各地和世界许多国家公演,观众的信件像雪片一样飞向拉蒂尼娜,甚至还有人申请到加林娜的集体农庄工作……拉蒂尼娜和佩里耶夫因《库班哥萨克》第5次获得苏联国家奖金。

此外,拉蒂尼娜还在佩里耶夫导演的《心爱的姑娘》(1940)、《州委书记》(1942)、《战后晚上6点钟》(1944)、《西伯利亚的传说》(1947)、《忠诚的考验》(1954)等影片中扮演女主角,成为导演佩里耶夫的"独家"女演员。

在拉蒂尼娜成名的道路上,导演佩里耶夫功不可没。但佩里耶夫也耽误了拉蒂尼娜这

位保证他的事业成功的得力助手。在拍完影片《忠诚的考验》后，佩里耶夫与拉蒂尼娜离婚了，之后她再没有演过任何的银幕角色。

拉蒂尼娜虽然很早离开了电影界，但她出演的影片至今依然在俄罗斯电视台播放，老一代观众没有忘记拉蒂尼娜，她的精湛的演技、真实的表演和女性的魅力永远留在人们记忆中。

著名演员格列波夫①曾经对拉蒂尼娜说："你点缀了我们的生活，祝你健康长寿！你用自己乐观的人生态度、自己的智慧、自己美妙的声音照亮了我们，请再长久些照亮我们大家吧！"②

遗憾的是，2003年3月10日，拉蒂尼娜永远闭上了自己的眼睛，再也无法照亮人们……

善于表现心理活动的电影表演艺术家И. 斯莫克图诺夫斯基

И. 斯莫克图诺夫斯基（1925-1994，图5-41）

原来姓斯莫克图诺维奇，出生在托木斯克州的塔吉杨诺夫卡村。他4岁那年，全家搬到克拉斯诺亚尔斯克。斯莫克图诺维奇小时候就喜爱表演，上中学后参加了学校业余剧组的活动。

1943年，斯莫克图诺维奇进入基辅军事学校后很快就奔赴前线，参加过库尔斯克战役，强渡了第聂伯河并胜利地进入基辅。1943年底，斯莫克图诺维奇被俘，在被押送德国的途中侥幸脱逃了。之后，他找到了正规部队并且一直打到了柏林。斯莫克图诺维奇是苏联演员中为数不多的一位进入柏林的卫国战争老战士。

图5-41　И. 斯莫克图诺夫斯基（1925-1994）

战后，斯莫克图诺维奇回到克拉斯诺亚尔斯克，进入克拉斯诺亚尔斯克普希金剧院，实现了自己儿时当演员的梦想。他参加了《伊凡雷帝》《灰姑娘》《很久以前》等剧目的演出，一年后因对导演不满而离开了那里。

之后，斯莫克图诺维奇在诺里尔斯克、达吉斯坦、斯大林格勒等地的剧院当演员，给自己起了艺名"斯莫克图诺夫斯基"。但是，他不想一辈子当外省演员，所以于1955年初来到莫斯科，在电影导演И. 佩里耶夫的推荐下去到电影演员剧院工作室工作。当年夏天，斯莫克图诺夫斯基在М. 罗姆导演的影片《但丁大街上的谋杀案》（1956）中扮演一名年轻法西斯分子。这是他第一次"触电"，表演并不太成功，但罗姆发现了斯莫克图诺夫斯基具有潜在的演艺能力。随后，斯莫克图诺夫斯基在А. 伊凡诺夫导演的影片《士兵们》（1957）中扮演了一个战士。列宁格勒大话剧院的著名导演Г.托夫斯托诺戈夫欣赏斯莫克图诺夫斯基在这部影片中的表演，尤其觉得他的眼睛十分传神，于是邀请他出演话剧《白痴》的主人公梅什金公爵。1957年年末，《白痴》首演引起了列宁格勒观众的喝彩。扮演了梅什金角色之后，斯莫克图诺夫斯基又在《克里姆林宫的钟声》里扮演了捷尔任斯基，在《伊尔库茨克的故事》扮演了谢尔庚，他的演技让列宁格勒的话剧爱好者大饱眼福，他也从此扬名全国。

1960年，导演罗姆准备拍摄影片《一年中的9天》（1962），想起了曾在自己拍摄的影片《但丁大街上的谋杀案》中扮演过法西斯分子的斯莫克图诺夫斯基，于是邀请他参演这

① П. 格列波夫（1915-2000），俄罗斯的著名电影演员，曾经在15部片中扮演角色，最出名的是《静静的顿河》中的男主角格里高利·麦列霍夫。
② В. 伍尔夫：《俄罗斯的女性面孔》，莫斯科，亚乌扎出版社，2006年，第194页。

部影片，扮演苏联核物理学家И.库里科夫。这部影片上演后不但受到国内观众的欢迎，而且在1962年获得卡罗维发利国际电影节的"水晶球"奖，斯莫克图诺夫斯基还捧回了最佳男演员的奖杯。之后，影片在4年间共获得了20多个奖项，斯莫克图诺夫斯基成为苏联电影界的一颗明星。

1962年，斯莫克图诺夫斯基在Г.卡金采夫执导的影片《哈姆雷特》（1964）中担任男主角，莫克图诺夫斯基对哈姆雷特有一种全新的理解：他把哈姆雷特演成一个善解人意、宽恕一切，同时又愤世嫉俗、傲气十足的人，全然不像对这个人物的传统阐释，让观众看到一个现代的哈姆雷特。影片《哈姆雷特》在国外公演也是观众场场爆满，英国的一些观众甚至认为斯莫克图诺夫斯基演的哈姆雷特胜过了劳伦斯·奥利弗①扮演的哈姆雷特。斯莫克图诺夫斯基因在这部影片中成功地扮演了哈姆雷特而荣获列宁奖金。可以说，哈姆雷特是斯莫克图诺夫斯基的电影演员生涯中的一个里程碑式的角色。

1956年至1994年，斯莫克图诺夫斯基在影片《夜客》（1958）中扮演帕雷奇，在《在同一星球》（1964）中扮演列宁，在《小心汽车》（1966）中扮演骗子，在《柴可夫斯基》（1968）中扮演柴可夫斯基，在《罪与罚》（1969）中扮演侦探帕尔菲里，在《活尸》中扮演伊凡，在《驯火记》（1972）中扮演科学家齐奥尔科夫斯基，在《死魂灵》（1984）中扮演吝啬鬼泼留希金，在《女裁缝》中扮演主角伊莎克……他总共出演150多部影片，塑造了形形色色的人物形象，这些银屏角色表明，他是一位善于表现人物心理活动的电影表演艺术家。

俄罗斯电影观众的偶像М.乌里扬诺夫

图5-42　М.乌里扬诺夫（1927-2007）

М.乌里扬诺夫是苏联和后苏联时代的一位独具一格的表演艺术家。他的演艺体现出俄罗斯民族的良知和灵魂，成为千百万俄罗斯观众的偶像。

М.乌里扬诺夫（1927-2007，图5-42）出生在鄂木斯克州的别尔加马克村，他的父母没有任何艺术细胞，然而谁都没有料到，从这个农民家庭会走出一位大腕电影明星，走出一位瓦赫坦戈夫剧院的艺术总监和俄罗斯联邦戏剧家协会主席。

15岁那年，乌里扬诺夫就立下了当演员的志向。他19岁去了莫斯科，被瓦赫坦戈夫剧院的史楚金戏剧学校录取。此后，他的一生便与这家剧院紧密地联系在一起。在戏剧学校期间，乌里扬诺夫开始参加戏剧演出，在话剧《伏尔加河畔的工事》中扮演革命家基洛夫，在《带枪的人》中扮演领袖列宁。此外，他还扮演过斯大林、伏罗希洛夫等布尔什维克领导人。

乌里扬诺夫的第一个银屏形象是影片《叶戈尔·布雷乔夫及其他人》（1953）中的Я.拉普捷夫。1956年，他又在影片《他们是开创者》中塑造了共青团组织者科雷瓦诺夫形象。此后，乌里扬诺夫参与了《志愿者》（1958）、《平凡的故事》（1960）、《征途中的战斗》（1961）等影片的拍摄。乌里扬诺夫扮演的每个角色都是他在演艺道路上的一个台阶，他沿着"台阶"逐步提升了自己的演艺技巧，登上电影明星的高峰。

乌里扬诺夫在А.萨尔蒂科夫导演的影片《农庄主席》（1964）中扮演的И.特鲁博尼科夫，这是一个真正让电影界人士认可的角色。И.特鲁博尼科夫在卫国战争中失去了一只胳膊，但身体残疾并没有击垮这位身材敦实的俄罗斯汉子。他回到自己的家乡，面对满目疮

① 劳伦斯·奥利弗（1907-1989），著名的英国电影演员，演过58部影片，三次奥斯卡奖得主，曾经在影片《王子复仇记》中扮演哈姆雷特。

痍的农村，他没有畏难情绪，更没有退缩，立即投入了重建家园的工作。特鲁博尼科夫废寝忘食，努力工作，他的大刀阔斧的做法甚至有点不通人情，引起许多人的误解和不满。但是他用自己的实际行动和无私的奉献赢得了广大庄员的理解和支持，让他们看到自己当农庄主席不是为了谋私利，而是为让大家能过好日子而工作。乌里扬诺夫在影片中出色地塑造出一心为公的农庄主席形象。著名导演M. 扎哈罗夫在评价乌里扬诺夫的演技时说："乌里扬诺夫不仅是个优秀的演员，也是我们艺术中的一个杰出的现象。他把素来就有的民间因素、农民的某种睿智、力量和坚韧带入瓦赫坦戈夫表演学派。影片《农庄主席》把这一切全部具体化了，成为我国文化发展中的一个重要的里程碑，我甚至要说它是改革的先声。"[1]影片《农庄主席》获得了列宁奖金。

60年代，乌里扬诺夫参演了《生者与死者》（1964）、《当我还活着》（1965）、《冻僵的闪电》（1967）、《报应》（1969）等影片。1969年，乌里扬诺夫在影片《卡拉马佐夫兄弟》（1969）中扮演德米特里·卡拉马佐夫，这个角色是他的演艺技巧的新突破。乌里扬诺夫与自己扮演的角色一起经历了内心的痛苦折磨，表现出对他人的同情和大爱。乌里扬诺夫凭借这个角色登上了自己艺术表演的新高峰。

乌里扬诺夫深受影片《卡拉马佐夫兄弟》成功的鼓舞，翌年又在布尔加科夫的剧作《逃亡》（1970）中扮演白卫军军官。他展示出白卫军少将恰尔诺特的悲剧人生，把这位亡命天涯、饱尝远离祖国痛苦的主人公的性格特征演得真实可信。

乌里扬诺夫饰演的朱可夫元帅形象在他的表演生涯中占有特殊的地位。70-80年代，乌里扬诺夫在《请在对面听着》（1971）、《选择目标》（1974）、《自由战士》（1977）、《围困》（1975-1978）、《如果敌人不投降》（1982）、《师长的一天》（1983）、《为莫斯科而战》（1985）等10多部影片中扮演朱可夫元帅，真实地塑造出这位性格复杂而多面的战神形象，他的名字与朱可夫元帅联系在一起，成为扮演朱可夫的专业户。

乌里扬诺夫在60多年的戏剧舞台和银屏上扮演过70多个角色。他的戏路很宽，既能扮演列宁、斯大林、基洛夫、朱可夫元帅这样的苏联党政军高级领导人，也能扮演拿破仑、理查德三世等著名的历史人物；既能扮演农民起义领袖斯杰潘·拉辛，也能饰演学者、剧作家、飞行员、农庄主席、工地队长、企业经理，甚至还能扮演胆小鬼、告密者等反面人物……总之，乌里扬诺夫善于捕捉不同人物的性格特征，表现人物复杂的内心活动，他演谁像谁，被同行们视为"万能演员"[2]。

晚年，乌里扬诺夫深受帕金森病的折磨，病情逐年加重，最后甚至行走都有困难……2007年3月26日，乌里扬诺夫撒手人寰。他的临终遗言是："无论对自己度过的一生，还是对身边的人们，我都没有感到失望。"

戏路开阔的女电影演员 И. 丘里科娃

И. 丘里科娃（1943年生，图5-43） 出生在苏联巴什基尔自治共和国的别列倍城。她的母亲酷爱戏剧，希望女儿长大后成为演员。丘里科娃没有让母亲失望，中学毕业后考入史楚金戏剧学校，毕业后分配到莫斯科青年剧院工作。

起初，丘里科娃在《我走在莫斯科大街上》（1963）、《莫罗兹柯》（1964）、《三十三个》（1965）、《马克西姆，你如今在何方？》（1964）等影片里扮演一些命运不济的或让人可怜的小角色。丘里科娃牢记斯坦尼斯拉夫斯基的格言："在艺术中只有小演员，而没有小角色。"她认真对待自己所扮演的每一角色，把最不起眼的人物演活演好，让只有几句台词的角色充满灵性，因此赢得了导演和同行的赞赏。

[1] И. 姆斯基：《100个伟大的演员》，莫斯科，维彻出版社，2008年，第394页。
[2] 乌里扬诺夫是苏联人民演员称号得主，获得过包括列宁奖金、苏联国家奖金、俄罗斯联邦总统奖金在内的各种大奖。

图5-43　И. 丘里科娃（1943年生）

1970年，列宁格勒电影制片厂的导演Г.潘菲洛夫准备拍摄影片《在战火中没有浅滩》，决定让丘里科娃担任影片中的女主角塔尼娅·焦特金娜。丘里科娃在影片中扮演一位具有神圣的革命信仰、最后死在白军枪弹下的女卫生员。这次扮演的成功坚定了丘里科娃投身演艺事业的决心，诚如她本人所说："电影，更具体说是电影导演潘菲洛夫让我成了演员。"

此后，丘里科娃在影片《开始》（1970）里扮演了一位一心想当演员的纺织女工帕莎，她因扮演帕莎这个角色被《苏联银幕》杂志评为1970年度最佳女演员。在影片《请求发言》（1975）中，丘里科娃又扮演了把公益事业置于高于一切的市委会主席伊丽莎白·乌瓦罗娃，获得了更多的演出经验，也学会了对不同人物性格的把握和处理。

丘里科娃参演的主要影片还有《题材》（1989）、《瓦连金娜》（1981）、《去年夏天在丘里姆斯克》（1981）、《战地浪漫曲》（1984）、《三个穿蓝大衣的姑娘》（1988）、《卡扎诺娃的雨披》（1993）、《母亲》（1989）、《狗年》（1993）、《第一圈》（2005）和《最美好的一天》（2015）等。其中，丘里科娃在影片《战地浪漫曲》（1984）中扮演女教师薇拉这位善解人意的善良女子。丘里科娃用自己的每个动作、每个眼神把薇拉感情的细微变化表演得十分到位，与扮演女主角的演员安德烈琴科配合得十分默契，保证了影片的成功[①]。丘里科娃因扮演女教师薇拉而获得1984年度柏林电影节的"银熊"奖[②]。1991年，丘里科娃成为苏联人民演员称号得主。

丘里科娃谈到自己扮演的女主人公时说："我从来不演坏女人。要知道每个女人都会显示自己善良的、凶恶的、温柔的、愚蠢的种种姿态。我认为，总的来说，女人天生比男人更容易感到良心的内疚并进行心灵的自我剖析。认清楚每个女性形象身上的这点，也许就会发现她身上最有意义的东西，可方法不尽相同。"[③]也许，这就是丘里科娃能够在悲剧、喜剧、滑稽剧、荒诞剧、心理剧中成功地扮演各种角色的秘籍。

[①] 此片获得1985年度奥斯卡最佳外语片奖提名。
[②] 丘里科娃参演的影片《狗年》也获柏林国际电影节"银熊"奖。
[③] И. 姆斯基：《100个伟大的演员》，莫斯科，维彻出版社，2008年，第496页。

第六章　俄罗斯芭蕾舞

第一节　概述

芭蕾舞被称为"无言的史诗",是一种集文学、舞蹈、音乐、舞美和表演于一身的综合性艺术。芭蕾舞最初是在节日里专门为宫廷贵族表演的艺术,故曾被称为"贵族艺术"。芭蕾舞最早产生于15世纪的意大利,17世纪在法国得到普及。

芭蕾舞传到俄罗斯的历史并不悠久,只有300多年时间,但能歌善舞的俄罗斯民族很快就让这种舶来的艺术在俄罗斯大地上"生根开花",得到了迅速的发展。如今,俄罗斯芭蕾舞已经成为俄罗斯的国粹,标志着世界芭蕾舞艺术的最高水平。

17世纪下半叶,一些西欧的芭蕾舞演员把芭蕾舞介绍到俄罗斯。1672年2月17日,在沙皇阿列克谢·米哈伊洛维奇的莫斯科郊外行宫普列奥博拉仁斯科耶举行了俄国的首次的芭蕾舞演出[①]。此后,芭蕾舞经常出现在宫廷剧院中,成为沙皇和皇室人员的一种新的娱乐。

18世纪上半叶,意大利和法国的一些芭蕾舞演员和教师来彼得堡任教,法国舞蹈家让-巴基斯特-兰杰[②](?-1746/1747,图6-1)是其中的一位。1738年5月4日,他在圣彼得堡开办了第一座俄罗斯芭蕾舞学校,培养出最早的一批俄罗斯芭蕾舞演员,如A.谢尔盖耶娃、A.季莫菲耶娃、E.左琳娜、A.托波尔科娃、T.布勃里科夫、A.涅斯杰罗夫等人。

图6-1　法国舞蹈家让-巴基斯特-兰杰(?-1746/1747)

伊丽莎白·彼得罗夫娜女皇时期(1741-1762),芭蕾舞艺术在俄罗斯得到初步的发展。莫斯科剧院和彼得堡剧院邀请西方的一些芭蕾舞编导和作曲家,与俄罗斯芭蕾舞演员一起排演节目。那时候,莫斯科剧院排演的芭蕾舞剧多为喜剧风格,显示民主主义倾向;而彼得堡剧院排演的芭蕾舞剧充满戏剧冲突,具有悲剧的风格。俄罗斯芭蕾舞在两种风格中走过了自己发展的早期阶段(早期俄罗斯芭蕾舞演出剧照,图6-2)。

1801年,法国芭蕾舞演员兼编导查尔斯-弗雷德里克-路易斯-狄德罗[③](1767-1837,图6-3)到圣彼得堡工作,他先后编导了40多部以神话、历史为题材的芭蕾舞剧。更主要的是,他还根据普希金的长诗《高加索俘虏》编了芭蕾舞剧《高加索俘虏,或新娘的影子》(1823)。狄德罗编导的芭蕾舞剧突显法国浪漫芭蕾的风格。在编导

图6-2　早期俄罗斯芭蕾舞演出剧照

① 也有的研究者认为这次演出是在1673年2月8日,芭蕾舞剧的名字叫《奥菲斯和欧律狄刻》。
② 让-巴基斯特-兰杰(Jean-Baptiste Landé),18世纪的法国舞蹈家,芭蕾舞教育家。
③ 查尔斯-弗雷德里克-路易斯-狄德罗(Charles-Frédéric-Louis Didelot, 1767-1837),法国的芭蕾舞演员兼编导。

芭蕾舞剧的同时，狄德罗还兼任芭蕾舞学校的教师，培养出A.诺维茨卡娅、M.依科宁娜、A.利霍金娜、A.格鲁什科夫斯基等著名的芭蕾舞演员，活跃在19世纪上半叶的俄罗斯芭蕾舞舞台上[1]。以兰杰和狄德罗为代表的法国芭蕾舞学派对俄罗斯芭蕾舞的发展有着直接的影响，促进了19世纪上半叶芭蕾舞艺术在俄罗斯的迅速发展。

И.**瓦里贝赫**[2]（**1766—1819，图6-4**）是第一位俄罗斯芭蕾舞编导和教育家。他与作曲家们合作编导了《幸福的懊悔》（1795）、《勃蓝卡，或为了复仇而结婚》（1803）和《卡斯杰里伯爵，或犯罪的兄弟》（1804）等芭蕾舞剧。这几部芭蕾舞剧中，瓦里贝赫在编舞过程中学习意大利和法国的芭蕾舞的表演技巧，同时把俄罗斯民间舞蹈元素融入芭蕾舞中。此外，瓦里贝赫在1812年卫国战争前后编导的芭蕾舞剧《新女英雄，或者哥萨克女人》（1811）和《莱茵河畔的俄罗斯秋千游艺场》（1818）里，增加了男演员托举女演员的双人造型，显示出他编舞的新特征。瓦里贝赫一生编导了40多部芭蕾舞剧，对俄罗斯芭蕾舞的发展具有开创性的意义，促进了俄罗斯芭蕾舞学派的形成。

图6-3　查尔斯-弗雷德里克-路易斯-狄德罗（1767—1837）

图6-4　И.瓦里贝赫（1766—1819）

19世纪，意大利芭蕾舞演员玛利亚·塔里奥妮[3]和法国的芭蕾舞编导儒勒-约瑟夫-佩罗[4]让俄罗斯人欣赏到浪漫芭蕾舞，领略到浪漫芭蕾的艺术魅力。

塔里奥妮是第一位用足尖跳舞的芭蕾舞演员[5]，开创了芭蕾舞的新时代[6]。1837年4月22日，作家果戈理在彼得堡观看了**塔里奥妮（图6-5）**的演出后感叹地写道："塔里奥妮就像一团空气！舞台上没有任何东西能比她的舞姿更轻飘！"玛利亚·塔里奥妮在《仙女》中的足尖跳舞表现手段、女芭蕾舞演员的群舞、她们身穿的白色短裙、这部芭蕾舞剧的表现手法让俄罗斯观众大开眼界，见识了意大利芭蕾舞的浪漫风情。

1848—1859年，法国舞蹈家和芭蕾舞编导儒勒-佩罗担任彼得堡皇家的首席芭蕾舞编导和艺术总监，排演了《吉赛尔》《艾斯米拉达》《海盗》《浮士德》等剧目，把剧情扑朔

[1] 当时的芭蕾舞演员还有M.达尼洛娃、E.伊斯托敏娜、H.戈里茨、E.杰列舍娃、B.祖波娃等。1825年，著名建筑师O.博韦和A.米哈伊洛夫斯基设计的莫斯科大剧院落成，为芭蕾舞演员提供了良好的演出场所。
[2] 他曾经是瑞典裔的俄罗斯芭蕾舞演员。
[3] 玛利亚·塔里奥妮（Maria Taglioni，1804—1884），意大利芭蕾舞女演员。1832年，她在巴黎歌剧院演出的芭蕾舞剧《仙女》中用足尖跳舞，舞姿有一种轻盈飘逸的感觉，表现出浪漫舞剧的特征。
[4] 儒勒-约瑟夫-佩罗（Jules Joesph Perrot，1810—1892），19世纪著名法国的芭蕾舞编导。
[5] 范尼·柏斯（Fanny Bias）和热奈维耶娃·葛谢林（Geneviève Gosselin）也曾经用足尖跳舞，但她俩用足尖跳舞仅是一种特技，而玛利亚·塔里奥尼的足尖舞成为芭蕾舞的常规表现手段。
[6] 17世纪是芭蕾舞发展的早期阶段，那时的女演员尚未用足尖跳舞，还不是现代形式的芭蕾舞。

神秘、人物高贵典雅、舞姿飘逸浪漫的西方芭蕾舞带给俄罗斯观众。

在意大利和法国的浪漫芭蕾的带动和影响下,在俄罗斯出现了一大批芭蕾舞演员[1],E.尚科夫斯卡娅是其中[2]的一位杰出的代表。她的舞姿轻盈,动作富有表现力,不但能表现浪漫主人公的个性,而且把莫斯科舞蹈学派的特征融入其中,被称为"莫斯科芭蕾舞的灵魂"。19世纪著名的文学批评家别林斯基看了尚科夫斯卡娅的芭蕾舞演出后,指出她是"新语言(即浪漫主义)的阐释者"。

19世纪下半叶,俄罗斯社会生活的变革引起了文化艺术的变化:大批现实主义小说家的兴起,以A.奥斯特洛夫斯基为代表的俄罗斯民族戏剧的诞生,巡回展览派画家群体的形成,"强力集团"五位音乐家的结合……这一切标志俄罗斯文化艺术要坚定地沿着现实主义的道路发展。然而,俄罗斯芭蕾舞的思想内容和审美形式与当时的俄罗斯文化艺术发展并不同步,芭蕾舞的舞蹈语汇和技巧继续古典浪漫芭蕾舞的发展道路。

19世纪最后30年,是俄罗斯浪漫芭蕾舞历史发展的经院派时期。这个时期的芭蕾舞发展与**芭蕾舞大师M.佩吉帕(1818–1910,图6-6)**的名字分不开。佩吉帕是这个时期俄罗斯芭蕾舞的核心人物。他领导彼得堡皇家芭蕾舞团长达几十年,排演了60多部芭蕾舞剧,在与П.柴可夫斯基、A.格拉祖诺夫等作曲家的合作中,他不断丰富舞蹈语汇,注重舞台音乐剧的形式,把独舞、双人舞和群舞与音乐有机结合起来,在排演《海盗》《法老之女》《堂吉诃德》《天鹅湖》《胡桃夹子》《睡美人》《莱蒙德》等芭蕾舞剧的艺术实践中,逐渐形成了俄罗斯古典芭蕾舞的风格。

图6-5 意大利芭蕾舞女演员 玛·塔里奥妮(1804-1884)

图6-6 芭蕾舞大师M.佩吉帕(1818-1910)

19世纪末,当芭蕾舞在西欧走向衰败的时候,佩吉帕等芭蕾舞大师坚持浪漫芭蕾舞的传统,扛起俄罗斯芭蕾舞的大旗,推出了由M.克舍辛斯卡娅[3]、B.格里采尔[4]、O.普列奥

[1] 莫斯科的著名芭蕾舞演员主要有:T.卡尔帕科娃、П.列别杰娃、O.尼古拉耶娃、A.索别香斯卡娅、C.索科洛夫、H.佩什科夫、Ф.马诺欣;彼得堡的著名芭蕾舞演员主要有:M.穆拉维约娃、M.洛夫希科娃-裴吉帕、H.鲍格丹诺娃,等等。
[2] E.尚科夫斯卡娅(1816-1878),19世纪著名的俄罗斯芭蕾舞女演员。
[3] M.克舍辛斯卡娅(1872-1971),著名的俄罗斯芭蕾舞女演员。
[4] B.格里采尔(1876-1962),著名的俄罗斯芭蕾舞女演员。

勃拉仁斯卡娅①、Л.盖伊登②、П.格尔德特③等芭蕾舞明星④组成的芭蕾舞团队,形成了俄罗斯芭蕾舞学派,让俄罗斯芭蕾舞占据世界芭蕾舞的领先地位。

作曲家柴可夫斯基的芭蕾舞音乐(《天鹅湖》《睡美人》和《胡桃夹子》)具有鲜明的民族特色、生动的音乐形象、优美动人的旋律、浓郁的俄罗斯韵味,奠定了俄罗斯芭蕾舞音乐创作的基础并保障其后来成功的发展。

20世纪初,A.格尔斯基(1871-1924,图6-7)和M.福金是俄罗斯芭蕾舞发展史上的重要人物。

1902年,格尔斯基成为莫斯科大剧院芭蕾舞团的领导和首席编导。他冲破19世纪俄罗斯古典芭蕾舞的程式约束,吸取了西方和俄罗斯现代舞的一些技巧,对古典芭蕾舞剧的内容进行革新,统一了芭蕾舞的表现手段,排出芭蕾舞剧《天鹅湖》《吉赛尔》《海盗》《舞姬》《堂吉诃德》的现代版本,让芭蕾舞变成一种吸引广大观众的舞蹈艺术。1902年,舞蹈革新家福金在彼得堡皇家舞蹈学校担任芭蕾舞教师,他也决心对古典芭蕾舞进行变革。福金在总结前辈的舞蹈革新探索基础上,用现代舞语汇和造型充实芭蕾,提出自己独到的编舞、编导原则。福金的艺术探索得到A.巴甫洛娃、T.卡尔萨文娜、B.尼仁斯基等芭蕾舞演员的支持和帮助,让他的改革思想得以实现。福金对古典芭蕾的革新促进了20世纪上半叶俄罗斯芭蕾舞艺术的发展,让俄罗斯芭蕾舞开始独占世界芭蕾世界的鳌头。

此外,20世纪前半叶俄罗斯芭蕾舞的发展,离不开A.瓦甘诺娃和C.佳吉列夫⑤这两个人做出的重要贡献。

A.瓦甘诺娃⑥曾经是彼得堡玛利亚剧院的芭蕾舞演员。1916年,36岁的瓦甘诺娃告别了芭蕾舞台,开始在彼得格勒舞

图6-7　A.格尔斯基(1871-1924)

① O.普列奥勃拉仁斯卡娅(1871-1962),著名的俄罗斯芭蕾舞女演员。
② Л.盖伊登(1857-1920),著名的俄罗斯芭蕾舞女演员。
③ П.格尔德特(1844-1917),著名的俄罗斯芭蕾舞女演员。
④ 如,著名的芭蕾舞演员H.莫诺欣(1855-1915)、H.多玛舍夫(1861-1916)、И.赫留斯金(1862-1941)、C.列加特(1869-1937)、E.瓦泽姆(1848-1937)、E索科洛娃(1850-1925)、M.斯坦尼斯拉夫斯卡娅(1852-1921)、E.卡尔梅科娃(1861-?)、Ф.洛普霍夫(1886-1973)等。
⑤ C.佳吉列夫(1872-1929),著名的俄罗斯戏剧艺术活动家,《艺术世界》组织的奠基人之一。
⑥ A.瓦甘诺娃(1879-1951)曾经是最优秀的俄罗斯女芭蕾舞演员之一。瓦甘诺娃对俄罗斯芭蕾舞更大的贡献在于,她是一位出色的芭蕾舞教育家,创建了芭蕾舞艺术的"瓦甘诺娃体系"。在苏维埃时期,她把俄罗斯古典芭蕾舞的传统系统化,她的《古典舞基础教程》成为20世纪俄罗斯芭蕾舞学派的奠基之作。为表彰瓦甘诺娃对俄罗斯芭蕾舞做出的杰出贡献,苏联政府在1957年决定把列宁格勒舞蹈学校以她的名字命名,叫做列宁格勒瓦甘诺娃舞蹈学校。1991年,这所学校已发展成了彼得堡瓦甘诺娃舞蹈学院。
瓦甘诺娃出生在彼得堡。她的父亲阿科普·瓦甘诺夫是玛利亚剧院的引座员。他有3个孩子,微薄的薪水让5口人之家的日子过得难以为继。瓦甘诺娃从小就迷恋舞台,1888年她考入彼得堡皇家戏剧学校,希望毕业后有可能获得一种不错的工作,也可以赚钱缓解家庭的经济负担。瓦甘诺娃的身材条件并不适合跳芭蕾舞。她的个子不高,脑袋偏大,两腿粗壮,缺乏柔韧性。但她发挥自己身体的潜能,准确理解芭蕾舞动作的要求,练出了优雅的舞姿,成为班上的第一名学生。
1897年,瓦甘诺娃毕业后进入玛利亚剧院芭蕾舞团,很长时间她一直是群舞演员,这让她感到很伤心。不过她并没有灰心,而凭着刻苦努力渐渐展现出自己的舞蹈才华,把身体潜力发挥到极致,14年后终于成为芭蕾舞团的一位出色的独舞演员。
瓦甘诺娃在跳舞时善于动脑筋,能把一些变化的表现手法带入芭蕾舞艺术之中,使自己的身体更加自如,表演更富有表现力。在芭蕾舞剧《葛蓓莉亚》中,瓦甘诺娃展示的"空中飞行"、大跳和节奏的急速变换等舞蹈技巧都有独到之处,多变的舞技令人目不暇接,被评论界誉为芭蕾舞的"变异女皇"。
瓦甘诺娃的舞蹈属经院派风格,讲究动作的精湛,不大洒脱,当时剧院的首席编导M.佩吉帕是唯美主义者,他主张芭蕾舞的典雅和表现女性之美,因此,瓦甘诺娃的舞蹈不适合他的口味。

蹈学校(如今名叫瓦甘诺娃俄罗斯芭蕾舞学院,图6-8)任教。在教学实践过程中,瓦甘诺娃创建了自己的舞蹈教学体系,撰写了《古典舞基础教程》一书,用古典舞教学法武装了20世纪的俄罗斯芭蕾舞艺术,培养出包括芭蕾舞大师Γ.乌兰诺娃在内的一大批芭蕾舞家,对20世纪俄罗斯芭蕾舞艺术的发展做出重大的贡献。

C.佳吉列夫对俄罗斯芭蕾舞的贡献属于另外一种。他既不是芭蕾舞演员,也不是芭蕾舞编导,但若谈及20世纪上半叶俄罗斯芭蕾舞的发展,一定会想到佳吉列夫,因为他改变了芭蕾舞在艺术大家庭的地位,拓展了芭蕾舞艺术狭窄的观众圈子,让它成为广大观众所喜爱的艺术。当芭蕾舞在欧洲走向衰败,甚至趋于销声匿迹的时候,佳吉列夫于1909年把"俄罗斯演出季"带到了欧洲,成立了佳吉列夫俄罗斯芭蕾舞团(1911,图6-9),组织排演了《火鸟》《彼得鲁什卡》《天方夜谭》《克列奥帕特拉》《仙女》等芭蕾舞剧,让西方观众一睹尼仁斯基、巴甫洛娃、卡尔萨文娜等俄罗斯芭蕾舞大师的高超演技和舞台风采,欣赏到一些全新的、富有创意的俄罗斯芭蕾舞作品,开启了现代芭蕾的时代。此后,俄罗斯芭蕾舞传遍了欧洲、拉美,乃至全世界。

图6-8 彼得格勒舞蹈学校

图6-9 佳吉列夫俄罗斯芭蕾舞团演员合影

十月革命后,有一批芭蕾舞演员流亡西方,给俄罗斯芭蕾舞发展造成一定的损失。但是,莫斯科大剧院芭蕾舞团、彼得格勒玛利亚剧院芭蕾舞团以及外省的一些芭蕾舞团依然存在,绝大多数芭蕾舞编创人员和芭蕾舞演员留在俄罗斯。他们排除苏维埃政权初期的种种困难,排演《天鹅湖》《胡桃夹子》《睡美人》等传统的俄罗斯芭蕾舞剧,保住了芭蕾舞艺术在俄罗斯大地上的存在。

20年代,俄罗斯文化艺术工作者响应布尔什维克政权的号召,力求用艺术创作表现和反映苏联社会生活中的新人新事。芭蕾舞界人士也不落后。可芭蕾舞是一种综合艺术,需要剧作家、音乐家、舞美家、芭蕾舞编导和芭蕾舞演员的共同努力,才能诞生一部新的芭蕾舞剧。因此,与文学、音乐、绘画、建筑等其他相对独立的艺术相比,创作一部芭蕾舞剧需要相对长的时间。尽管如此,在十月革命后的十几年间,在俄罗斯(苏联)涌现出一些符合官方要求的芭蕾舞剧。如,芭蕾舞剧《红色旋风》(1924)、《美男子约瑟》(1925)、《克列奥帕特拉》(1926)、《红罂粟》(1927)、《浪子》(1929)等。其中,《红罂粟》①(1927,图6-10)是一部比较有代表性并且流传较广的芭蕾舞剧,是"第一部现代题材的芭蕾舞"。这部芭蕾舞剧的剧情如下:20年代,一艘苏联轮船停泊在中国的上海港。国民党分子企图破坏苏联船员与中国人民的友谊,想用毒茶害死苏联船长。纯

① 该芭蕾舞剧1927年6月14日在莫斯科大剧院首演,由M.库里尔科撰写的脚本,编舞是B.季哈米洛夫。1948年和1957年又有了《红罂粟》的第二、第三个版本。2010年,在意大利和俄罗斯出现了《红罂粟》的最新版本。1949年,毛泽东访苏期间,苏方曾经打算请莫斯科大剧院芭蕾舞团给中国代表团演出《红罂粟》,但中方在审查节目时发现剧中有一些歪曲甚至丑化中国人的地方。中方还对《红罂粟》的名字提出异议(因为罂粟就是鸦片,能引起吸毒的联想),所以拒绝了苏方的建议。

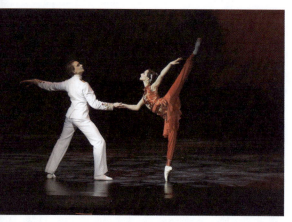

图6-10　芭蕾舞剧《红罂粟》剧照

朴而善良的中国姑娘桃花（芭蕾舞剧的女主人公）在关键时刻打掉了苏联船长手中的那杯毒茶，拯救了苏联船长的性命，桃花却为此献出了自己年轻的生命。这部芭蕾舞剧的音乐旋律流畅、动人，尤其是桃花的两个主题音乐：一个是明快优美、典型的中国民族音乐旋律；另一个是抒情如歌的俄罗斯音乐旋律。两个主题音乐在整个剧情的发展中互相交织，成为中国姑娘桃花的悲剧命运的基调。苏联船长的主调音乐也具有很鲜明的音乐个性。他的主题音乐与国际歌的旋律接近，音乐雄壮、铿锵有力，表现这位苏联船长的坚强的性格。舞剧中，当苏联海员出现时响起著名的俄罗斯民歌《小苹果》的旋律，这首歌作为背景音乐十分得体，烘托出整个舞剧人物的民族环境。总之，芭蕾舞剧《红罂粟》赢得苏联观众的喜爱，直到50年代依然是莫斯科大剧院和苏联各地歌舞剧院的保留节目。

30年代，社会主义现实主义被定为苏联文化艺术创作的主要方法。官方要求把芭蕾舞变成大众艺术，创作一批以文学作品为脚本的芭蕾舞剧。因此，苏联很快就推出一批把舞蹈段落与戏剧场面糅合在一起、会讲故事的"戏剧芭蕾"①。如，《黄金时代》（1931）、《螺栓》（1931）、《巴黎的火焰》（1932）、《泪泉》（1932）、《清澈的小溪》（1935）、《丢掉的幻想》（1935）、《高加索俘虏》（1938）、《罗密欧与朱丽叶》（1938）等。Б. 阿萨菲耶夫、С. 普罗科菲耶夫和Д. 肖斯塔科维奇等著名作曲家为这些芭蕾舞剧谱写了音乐②。芭蕾舞剧《巴黎的火焰》（1932）的脚本是根据法国作家菲利克斯·格拉斯的小说《马赛人》改编的，作曲是Б. 阿萨菲耶夫。这部芭蕾舞剧在列宁格勒、莫斯科和其他城市先后演出，获得了巨大的成功。另一部芭蕾舞剧《泪泉》的音乐是根据普希金的同名长诗谱写的，作曲也是Б. 阿萨菲耶夫。这是一部抒情芭蕾舞，作曲家力求"以普希金时代的舞蹈旋律和节奏谱写音乐"。舞剧的两位主人公玛利亚和吉列伊的音乐形象具有强烈的反差，表现善与恶的较量以及两种不同的人物性格。此外，Б. 阿萨菲耶夫在30年代还根据普希金的作品《高加索俘虏》创作了同名的芭蕾舞剧音乐。

《黄金时代》（1931）、《螺栓》（1931）、《清澈的小溪》（1935）这三部芭蕾舞剧的音乐是作曲家Д. 肖斯塔科维奇谱写的。《黄金时代》这部芭蕾舞剧在某种程度上与芭蕾舞剧《红罂粟》相呼应。两部剧都表现两个世界——社会主义世界与资本主义世界的对立和斗争。当时，崭露头角的年轻芭蕾舞演员Г. 乌兰诺娃和В. 恰布基阿尼参加了这部芭蕾舞的演出，给舞剧增色不少。《螺栓》是一部漫画讽刺芭蕾舞，讽刺社会上的那些好吃懒做的寄生虫，鞭笞社会的弊端，但这个舞剧不符合官方的口味，首演后就被禁演了。

芭蕾舞剧《罗密欧与朱丽叶》（1938）的音乐是C. 普罗科菲耶夫创作的，作曲家出色地塑造了罗密欧、朱丽叶的音乐形象，保证了这个芭蕾舞剧的成功。

30年代，芭蕾舞团在苏联国内多达50多个，舞蹈学校的建立如雨后春笋，以Г. 乌兰诺娃为代表的新一代芭蕾舞演员③成长起来。Б. 阿萨菲耶夫、С. 普罗科菲耶夫和Д. 肖斯塔

① 戏剧芭蕾（драмбалет），是芭蕾舞的一种体裁形式，也是20世纪20-30年代俄罗斯芭蕾舞的主要体裁。在这种体裁的芭蕾舞剧中，戏剧表演成分要多于舞蹈表现手段。

② 苏联作曲家根据文学名著改编脚本谱写的芭蕾舞音乐还有：普罗科菲耶夫的《关于小丑的童话》《钢铁般的跳跃》《灰姑娘》（1946）、《宝石花》（1950）、P.谢德林的《安娜·卡列尼娜》、A. 艾什拜的《伊尔库茨克的故事》、A. 彼得罗夫的《希望之岸》（1958）、《创世纪》（1968）、《驿站长》《大师与马格丽特》（1987），等等。

③ 如，K. 谢尔盖耶夫（1910-1992）、M. 谢苗诺娃（1908-2010）、A. 叶尔莫拉耶夫（1910-1975）、A. 梅谢烈尔（1903-1992）、T. 维切斯洛娃（1910-1991）、H. 杜金斯卡娅（1912-2003）等。

科维奇为芭蕾舞剧谱写的音乐十分成功，莫斯科成为世界芭蕾舞的中心，俄罗斯芭蕾舞发展势头一派大好。然而，第二次世界大战爆发放慢了俄罗斯芭蕾舞事业的发展，莫斯科和列宁格勒以及其他大城市的芭蕾舞剧院撤到后方，大型芭蕾舞剧的排演活动受到了限制。不过，一些芭蕾舞团在战后很快恢复了排演活动。许多芭蕾舞编导和演员意识到，俄罗斯芭蕾舞不能局限于戏剧芭蕾，要在芭蕾舞题材和体裁上有所创新，于是开始了新的探索。1949年，芭蕾舞编导P.扎哈罗夫与作曲家格里埃尔合作创作的芭蕾舞剧《青铜骑士》，就是在突破戏剧芭蕾舞的框框方面做的一次尝试。然而，随着1946年8月26日公布《关于剧院剧目以及改善剧目措施的决议》，芭蕾舞编导扎哈罗夫以及许多芭蕾舞人放缓了探索的脚步。

此后，俄罗斯芭蕾舞像其他艺术形式一样，经历了50-60年代苏联社会的"解冻"和"封冻"思潮的冲击，在社会斗争的风浪中踯躅前行。60年代，一些西方芭蕾舞团（如，美国纽约市芭蕾舞团）在苏联巡演，对Ю. 格里戈罗维奇[1]和И. 别里斯基等编导大师的创作思路有所启发，他们在编导《宝石花》《爱情的传说》《希望之岸》《列宁格勒交响乐》等芭蕾舞剧时，通过拓展音乐-舞蹈形象去揭示舞剧内容。

1964年，著名的芭蕾舞编导大师格里戈罗维奇任莫斯科大剧院芭蕾舞团艺术总监和总编导。在任50多年间里，他创新地排演了《天鹅湖》《胡桃夹子》《睡美人》《斯巴达克》《灰姑娘》等一系列芭蕾舞剧，按照自己的艺术阐释和理解去编导舞剧，成为后人效仿的经典版本。

60-70年代，是俄罗斯芭蕾舞发展的一段复兴时期。一些被遗忘的芭蕾舞体裁，诸如，独幕芭蕾、讽刺芭蕾、交响芭蕾、袖珍芭蕾得到恢复，重新回到芭蕾舞台。此外，不少芭蕾舞剧院和编导增强了对柴可夫斯基、普罗科菲耶夫、斯特拉文斯基、哈恰图良等作曲家的芭蕾舞音乐的兴趣，重新排演了《天鹅湖》《睡美人》《罗密欧与朱丽叶》《灰姑娘》《春之祭》《斯巴达克》《展览会图画》等芭蕾舞剧。列宁格勒歌剧舞剧院的编导Л.雅各布松[2]的艺术探索尤其值得一提。他在排演《树妖》《斯巴达克》《臭虫》《十二个》《奇迹之国》等芭蕾舞剧时，不断探索舞蹈表现的新手段，进一步丰富了芭蕾舞的舞蹈语汇，使音乐与舞蹈的相互关系更加和谐、更加完美。

这个时期，俄罗斯芭蕾舞人才辈出。М. 普列谢茨卡娅、Е. 马克西莫娃、М. 康德拉季耶娃、В. 瓦西里耶夫、М. 里耶帕、М. 拉夫罗夫斯基、Ю. 索洛维耶夫等人[3]成为观众喜爱的芭蕾舞明星，并且获得了世界性声誉。

80年代中期的苏联社会改革，1991年苏联解体和90年代俄罗斯社会的痛苦转型过程，对芭蕾舞发展的影响并不明显，也许这缘于芭蕾舞艺术的特殊性。80-90年代，俄罗斯古典芭蕾舞学派依然在世界芭蕾舞中独占鳌头，芭蕾舞编导和演员们继承俄罗斯芭蕾舞的传统，打磨和精炼自己的演技，继续排演《天鹅湖》《胡桃夹子》《睡美人》《罗密欧与朱丽叶》等经典的俄罗斯芭蕾舞剧目。同时，有的编导还基于独幕芭蕾舞剧编导大师Л.米亚辛和Ф. 洛普霍夫的交响芭蕾舞剧经验，排演了一批新的交响芭蕾舞剧。如，谢德林作曲的独幕芭蕾舞剧《带叭狗的女人》（1985）、根据巴赫等作曲家的音乐编导的独幕芭蕾舞剧《9个探戈与巴赫》（1985）、А. Г. 施尼特凯作曲的芭蕾舞《大协奏曲》（1989）、根据贝多芬的音乐编导的芭蕾舞《第八交响乐》（1991）、根据柴可夫斯基的音乐编导的《柴可夫斯基》（1993）、根据穆索尔斯基、拉赫玛尼诺夫和瓦格纳等作曲家的音乐编导的《卡

① Ю. 格里戈罗维奇（1927年生），著名的芭蕾舞演员兼编导。
② Л.В. 雅各布松（1904-1975），著名的芭蕾舞演员兼编导。
③ 此外还有Ю. 索洛维耶夫（1940-1977）、А. 谢列斯特（1919-1998）、Р.斯特鲁奇科娃（1925-2005）、А. 奥西宾科（1932年生）、И. 科尔帕科娃（1933年生）、Н. 吉哈菲耶娃（1935-2014）、Н. 马卡洛娃（1940年生）、Н. 别列梅尔特娃（1941-2008）、Н. 索罗金娜（1942-2011）、Ю. 弗拉基米罗夫（1942-）、М. 巴雷什尼科夫（1948-）等。

拉马佐夫家族》（1995）、根据施尼特凯和比才等作曲家的音乐编导的《红色吉赛尔》（1997）、根据肖邦的音乐编导的《衣着暴露的舞会》（1995）、根据M.波罗涅尔的音乐编导的芭蕾舞《乐观的悲剧》和《驯悍记》（1996），等等。

 这个时期，40-50年代出生的芭蕾舞演员是俄罗斯的各家芭蕾舞剧院的骨干力量。可以列出一大批杰出的芭蕾舞演员。如，Л.谢缅尼杨卡、Н.巴甫洛娃、B.戈尔杰耶夫、M.德罗兹多娃、Г.克拉比文娜等人①。他们是所在的芭蕾舞团的台柱子。此外，还有许多40-50年代出生的一批芭蕾舞演员②也活跃在这个时期的芭蕾舞舞台上。

 苏联解体后，面对市场经济体制，俄罗斯芭蕾舞走上"商业化"道路：一方面，各家芭蕾舞团根据观众上座率和票房价值去排演芭蕾舞剧目；另一方面，为了生存，广开财源，加强出国巡演的时间和场次。如，莫斯科大剧院芭蕾舞团每年有大半时间在国外演出，只有冬天的几个月回莫斯科休整；此外，一些著名的芭蕾舞编导和演员也走向"市场"，像M.普列谢茨卡娅、O.维诺格拉多夫、B.瓦西里耶夫、A.沃洛奇科娃等人离开原来的芭蕾舞团，或自己搭班子走穴赚钱，或到国外（欧洲、美国）的芭蕾舞团谋生。苏联解体后，在俄罗斯芭蕾舞界还出现了一种新现象，就是一些顶尖的芭蕾舞演员合法"走穴"，在俄罗斯国内和国外的著名芭蕾舞团兼任首席演员，承担"一仆二主"甚至是"一仆三主"的工作。像C.杜尼金娜③曾经兼任莫斯科大剧院芭蕾舞团和加拿大国家剧院的独舞演员（2013年后她彻底去了加拿大）；C.扎哈罗娃④如今兼任莫斯科大剧院芭蕾舞团和意大利米兰斯卡拉剧院的首席演员；Д.维什尼奥娃⑤兼任彼得堡玛利亚剧院芭蕾舞团和美国国家芭蕾舞团的首席演员；A.阿斯尔穆拉托娃⑥则是彼得堡玛利亚剧院芭蕾舞团、英国皇家芭蕾舞团和法国马赛芭蕾舞团的台柱子。这种现象就像体育界的球员转会一样，渐渐成为一种潮流。

 在这种情况下，有人对俄罗斯芭蕾舞的发展感到担忧，认为俄罗斯芭蕾舞从21世纪起走向衰退，渐渐会失去世界芭蕾舞的霸主地位；但也有人对俄罗斯芭蕾舞发展持着乐观态度，认为俄罗斯是个芭蕾舞大国，俄罗斯芭蕾舞不但自己发展壮大，还让芭蕾舞重新振兴在世界各地。俄罗斯芭蕾舞艺术已经深深扎根于俄罗斯沃土，成为一个独具一格的芭蕾舞流派。在俄罗斯有一个相当雄厚的、群星荟萃的芭蕾舞军团，E.奥博拉佐娃、У.罗帕特金娜、Д.维什尼奥娃、C.扎哈罗娃、Д.巴甫连科、M.亚历山大罗娃、E.西普琳娜、A.葛莉亚切娃、E.康达乌罗娃、B.杰廖什金娜、A.斯塔什凯维奇、O.诺维科娃、K.克列托娃、A.索莫娃、A.尼库林娜、E.克雷萨诺娃、Ю.斯捷潘诺娃、O.斯米尔诺娃等

① Л.谢缅尼杨卡（1952年生）、Н.巴甫洛娃（1956年生）、B.戈尔杰耶夫（1948年生）、M.德罗兹多娃（1948年生）、Г.克拉比文娜（1950年生）均获得苏联人民演员称号。
② 如，女芭蕾舞演员有Н.波里莎科娃（1943年生）、T.戈利科娃（1945-2012）、C.叶夫列莫娃（1947-2010）、E.叶福杰耶娃（1947年生）、Л.库娜科娃（1951年生）、Г.缅津采娃（1952年生）、T.捷列霍娃（1952年生）、Н.谢米佐罗娃（1956年生）、O.琴奇科娃（1956年生）、A.米哈里琴科（1957年生）、C.斯米尔诺娃（1958年生）等。男芭蕾舞演员有：C.拉德琴科（1944年生）、Б.阿基莫夫（1946年生）、B.捷杰耶夫（1946-2011）、Н.科弗米尔（1947-2000）、B.古里亚耶夫（1947年生）、A.鲍加登廖夫（1949-1998）、C.别列日诺伊（1949年生）、M.克拉比文（1949年生）、A.戈杜诺夫（1949-1995）、M.达乌卡耶夫（1952年生）、B.米哈伊洛夫斯基（1953年生）、K.扎克林斯基，1955年生）、B.基里洛夫（1955年生）、C.伊萨耶夫（1956年生）、B.杰列维扬科（1959年生）、И.穆哈米奥多夫（1960年生）等。
③ C.杜尼金娜（1979年生）。
④ C.扎哈罗娃（1979年生）。
⑤ Д.维什尼奥娃（1976年生）。
⑥ A.阿斯尔穆拉托娃（1961年生）。

人①正风华正茂,处在艺术的巅峰,已经是蜚声世界的芭蕾舞演员,还有A. 拉德曼斯基②、Б. 埃夫曼③、Г. 塔兰达④、E. 潘菲洛夫⑤、A. 希伽罗娃⑥等杰出的芭蕾舞编导。俄罗斯芭蕾舞人依然继承俄罗斯芭蕾舞前辈的优秀传统,勇于进取,不断创新,把俄罗斯芭蕾舞推向新的发展。

如今,俄罗斯芭蕾舞也像其他艺术形式一样,有着"现代化"的发展趋势,编导和演员们把当代舞的一些技法和语汇吸收到芭蕾舞中。如,莫斯科国家大剧院芭蕾舞团艺术总监兼总编导A. 拉特曼斯基在2005年排演的芭蕾舞剧《螺栓》中的舞蹈不再追求造型美、和谐,而是倾心于形体的展示和情绪的宣泄,与芭蕾舞大师Ю. 格里戈罗维奇编导的传统芭蕾舞剧《螺栓》有很大差别。这种探索的效果如何,还需要时间的验证。

第二节　男芭蕾舞家兼编导大师

从俄罗斯芭蕾舞的发展历史来看,俄罗斯芭蕾舞编导大师大都出自著名的芭蕾舞男女演员,这说明了舞蹈实践在芭蕾舞编导工作中的重要性。芭蕾舞编导是舞剧的组织者和总指挥。除舞蹈外,芭蕾舞编导还要懂得音乐、戏剧、文学、雕塑,此外,对服装、化妆、灯光、布景也不能外行。为了表现舞剧的思想和内容,他要设计和编排舞蹈,通过芭蕾舞演员的动作、造型、表情塑造人物形象,还要善于与整个剧组的全体人员合作。所以,芭蕾舞编导应具有多方面的艺术才能和艺术修养,这就是芭蕾舞演员众多⑦,而芭蕾舞编导人才难觅的原因。

19世纪以来,在俄罗斯涌现出几十位芭蕾舞编导大师,他们不但闻名于俄罗斯,而且享誉世界。

我们在这里介绍其中有代表性的5位。

俄罗斯的"芭蕾舞之神"——B. 尼仁斯基

B. 尼仁斯基曾是20世纪的一位著名的俄罗斯芭蕾舞演员,佳吉列夫俄罗斯芭蕾舞团的首席。尼仁斯基还是一位革新舞蹈家,他用自己短暂的舞台生涯丰富和发展了芭蕾舞男演员的舞技和语言,把表现主义融入现代芭蕾舞中,让男演员在芭蕾舞艺术中获得了应有的地位,被誉为20世纪的"芭蕾舞之神"。

尼仁斯基(1889-1950,图6-11)出生在基辅的一个波兰移民的舞蹈世家。父母离异后,他与母亲、哥哥和姐姐定居在彼得堡。尼仁斯基曾在彼得堡芭蕾舞学校学习,师从

① Д. 巴甫连科(1978年生)、M. 亚历山大罗娃(1978年生)、E. 西普琳娜(1979年生)、A. 葛莉亚切娃(1980年生)、E. 康达乌罗娃(1982年生)、B. 杰廖什金娜(1983年生)、A. 斯塔什凯维奇(1984年生)、O. 诺维科娃(1984年生)、K. 克列托娃(1984年生)、E. 奥博拉佐娃(1984年生)、A. 索莫娃(1985年生)、A. 尼库林娜(1985年生)、E. 克雷萨诺娃(1985年生)、Ю. 斯捷潘诺娃(1989年生)、O. 斯米尔诺娃(1991年生)。还可以列举出C. 菲林(1970年生)、A. 乌瓦罗夫(1971年生)、Д. 别洛戈罗夫采夫(1973年生)、H. 奇斯卡利泽(1973年生)、B. 萨莫杜罗夫(1974年生)、Д. 库丹诺夫(1975年生)、A. 法捷耶夫(1977年生)、H. 格拉乔娃(1969年生)、Г.斯捷帕年科(1966年生)、Ю. 马拉欣娜(1968年生)、A. 沃洛奇科娃(1976年生)、M. 亚历山大罗娃(1978年生)、Д. B. 巴甫连科(1978年生)等出色的俄罗斯芭蕾舞演员。
② A. 拉特曼斯基(1968年生),著名的芭蕾舞演员和编导。2004-2009年曾经任莫斯科大剧院芭蕾舞团艺术总监兼总编导。
③ Б. 埃夫曼(1946年生),著名的俄罗斯芭蕾舞编导,埃夫曼芭蕾舞剧院艺术总监。
④ Г.塔兰达(1961年生),莫斯科大剧院芭蕾舞团的独舞演员兼编导。
⑤ E.潘菲洛夫(1955年生),著名的俄罗斯舞蹈家,潘菲洛夫芭蕾舞团的创始人。
⑥ A. 希伽罗娃(1959年生),著名的俄罗斯舞蹈家,现代舞编导大师。
⑦ 20世纪著名的芭蕾舞男演员主要有:B. 尼仁斯基、M. 福金、Л.雅各布松、Л.拉夫罗夫斯基、K.谢尔盖耶夫、Ю. 格里戈罗维奇、B. 瓦西里耶夫、M. 季叶帕、A. 奥西宾科、M. 拉夫罗夫斯基、Ю. 索洛维耶夫、B. 戈尔杰耶夫、C. 伊萨耶夫、B. 基里洛夫、E.潘菲洛夫、A. 拉特曼斯基、И. 穆哈米奥多夫、Г.斯捷潘年科、H. 奇斯卡利泽、A. 法捷耶夫、B. 萨莫杜罗夫,等等。

图6-11　B.尼仁斯基（1889-1950）

图6-12　B.尼仁斯基的大跳演出照

C.列加特①等芭蕾舞大师。尼仁斯基的兴趣广泛，不但热爱舞蹈，而且对音乐、绘画、雕塑和文学都感兴趣。这有助于他对芭蕾舞剧的角色理解，也对他日后芭蕾舞编导工作有很大的帮助。

1906年，尼仁斯基在玛利亚剧院当舞蹈演员。尼仁斯基没有男芭蕾舞演员那样健美的身材，所以自称是"上帝的小丑"，但他有扎实过硬的舞蹈基本功，在玛利亚剧院首次登台就一鸣惊人。那是他在福金导演的芭蕾舞剧《阿喀斯和该拉忒亚》中跳的一组独舞。**尼仁斯基的大跳（图6-12）**身体腾空，又高又飘，仿佛脱离开地心的引力，身体下落时似乎又放慢了一倍速度……这种大跳激起了大厅观众的喝彩，他不得不多次返场献艺。有位诗人观看了尼仁斯基的舞蹈，写诗赞扬他的大跳轻飘，就像希腊神话的风神埃俄罗斯口中吐出的羽毛……尼仁斯基很快成为了玛利亚剧院的"芭蕾舞王子"，在《阿尔米德凉亭》（1907）、《埃及之夜》（1908）等芭蕾舞剧中扮演男主角后，他的名声传遍了整个彼得堡……

在玛利亚剧院工作期间，尼仁斯基于1909年应C.佳吉列夫之邀去巴黎参加俄罗斯芭蕾舞团的演出季。他在《天鹅湖》《吉赛尔》《埃及之夜或克列奥帕特拉》《狂欢节》《舍赫拉查德》《彼特鲁什卡》《玫瑰精灵》等芭蕾舞剧中扮演男主角。尼仁斯基有惊人的弹跳和超强的滞空能力，双腿在空中的多次击打，把力与美糅在一起，展示出男芭蕾舞演员的技巧和风采，与女芭蕾舞家A.巴甫洛娃、T.卡尔萨文娜、M.克舍辛斯卡娅等人的精湛舞技相映成辉，征服了欧洲各国的观众，成为他们的偶像。

1913年，尼仁斯基在芭蕾舞剧《吉赛尔》中扮演阿尔伯特，他穿的紧身服在当时被认为有伤大雅，玛利亚剧院按照皇室的要求将他辞退。就在那一年，尼仁斯基离开俄罗斯侨居巴黎，在佳吉列夫俄罗斯芭蕾舞团开始了芭蕾舞编导工作。他导演的第一部**芭蕾舞剧是《牧神午后》（1913，图6-13）**。《牧神午后》本来是法国作曲家德彪西的一部印象主义音乐作品。这部梦幻般的交响诗是德彪西受自己的朋友斯蒂芬·马拉美的诗作《牧神午后》的启示而作。尼仁斯基选用了德彪西的音乐，经过2年的120多场排练，编出这部由8名演员表演的12分钟芭蕾舞剧。《牧神午后》是尼仁斯基第一次大胆的编舞试验，开启了20世纪芭蕾舞艺术试验的先河。芭蕾舞剧《牧神午后》的演员在肢体表现手法和舞蹈语言上颠覆了古典芭蕾舞剧的传统，引起了整个芭蕾舞界的大哗，却预示着20世纪现代芭蕾时代的到来。卓别林观看了芭蕾舞剧《牧神午后》认为，尼仁斯基的舞蹈营造出一个神秘的世界，用简单的舞姿轻易地表达出一位潜藏在田园般的爱意阴影中的悲哀之神的情绪。据说，《牧神午后》在巴黎的演出也令法国雕塑大师罗丹欣喜若狂，他不但跑到台前向扮演牧神的尼仁斯基表示祝贺，而且还专门给尼仁斯基制作了一尊

① C.列加特（1875-1905）是俄罗斯著名的芭蕾舞演员，编舞大师和教育家，也是列加特-奥布霍夫芭蕾舞家族中的代表人物。

雕像。《牧神午后》这个芭蕾舞剧后来被世界的许多芭蕾舞团排演并成为保留剧目。

尼仁斯基还与作曲家斯特拉文斯基合作，根据后者的音乐编导了芭蕾舞剧《春之祭》。这部舞剧描写古罗斯原始部落在春天的多神教祭祀活动，具有浓郁的俄罗斯风土人情，破除了古典芭蕾的框框，突显了表现主义艺术的特征。然而，《春之祭》首演并没有被观众认可，舞剧中带有色情意味的结束场面还引起一场轩然大波。后来，观众渐渐理解了《春之祭》这部现代芭蕾舞的杰作，也肯定了尼仁斯基编导现代芭蕾舞的创新。

图6-13　芭蕾舞剧《牧神午后》（1913）

遗憾的是，尼仁斯基因感情纠葛与佳吉列夫决裂，分道扬镳。离开佳吉列夫俄罗斯芭蕾舞团后，尼仁斯基曾想另立门户，组建自己的芭蕾舞团，但他缺乏组织才能，再加上资金短缺，因此创业举步维艰，屡遭挫折，不到30岁就患上了精神病。1917年9月26日，尼仁斯基最后一次登台出演芭蕾舞剧《玫瑰精灵》。之后，他便告别舞台开始撰写回忆录①。

人生的最后几十年，尼仁斯基辗转于各家精神病院，病情时好时坏，于1950年4月11日病故英国的伦敦，葬在巴黎蒙马特公墓。

俄罗斯的"古典芭蕾之父"——M. 佩吉帕

在俄罗斯芭蕾舞历史上，佩吉帕的名字与整个现代俄罗斯芭蕾舞联系在一起。佩吉帕是法裔俄罗斯人，他把自己的全部精力献给俄罗斯芭蕾舞事业，一生共编导了60多部芭蕾舞剧，把法国芭蕾舞的典雅与俄罗斯的民族精神结合起来，开启了俄罗斯芭蕾舞的"佩吉帕时代"。

马里乌斯·佩吉帕（1818-1910）出生在法国马赛的一个演员家庭。他的父亲是舞蹈演员，母亲是戏剧演员。佩吉帕很小就开始跟着父亲学芭蕾，9岁初次登台演出，之后便随父亲在国内外巡演，获得了丰富的舞台经验。后来，佩吉帕进入马德里皇家剧院，走上了职业之路。

1847年，佩吉帕应彼得堡皇家玛利亚剧院经理C. 格杰昂诺夫②之邀来到彼得堡，开始了他在俄罗斯的生活和舞蹈生涯。

佩吉帕在芭蕾舞剧《帕基塔》中跳的一组独舞，是他在彼得堡舞台上的第一次亮相。之后，他又出演《艾斯米拉达》《海盗》《浮士德》等芭蕾舞剧。佩吉帕的法兰西男子的身材、生动乌黑的双眸、情绪多变的面部表情、富有表现的手势引起了观众的注意，但人们对他的舞技反应平平。

1859年，佩吉帕成为彼得堡皇家剧院芭蕾舞剧总编导圣-莱昂（1821-1870）的助手。1862年，他独自编导了自己的第一部芭蕾舞剧《法老之女》。佩吉帕不仅是这部舞剧的编导，而且还是舞剧脚本的作者。他把独舞和群舞处理得相得益彰，显示出他驾驭大型舞剧的能力。玛利亚剧院芭蕾舞团的首席芭蕾舞女演员E.瓦杰姆出演芭蕾舞剧中法老的女儿，为舞剧的首演成功也做出了贡献。

《舞姬》（1877，图6-14）是佩吉帕编导的另一部芭蕾舞剧。这部三幕五场芭蕾舞剧是基于古印度诗人迦梨陀婆的《沙恭达罗》和德国诗人歌德的叙事诗《上帝和舞姬》的情节编写的脚本，讲述舞女妮姬雅与勇士萨罗尔的一场不幸的爱情。

① 尼仁斯基的回忆录《尼仁斯基手记》于1936年问世。
② C.格杰昂诺夫（1815-1878），皇家玛利亚剧院的第一任经理（1863-1878）。

图6-14 芭蕾舞剧《舞姬》（1877）

佩吉帕认为芭蕾舞不是"小丑练习"，而是"一种严谨的艺术，造型和美在这种艺术里应占主要地位，而不是各种各样的跳跃、毫无意义的旋转和踢得高过头顶的大腿。这样的芭蕾舞毫无疑问会堕落的"。佩吉帕编导《舞姬》这部舞剧时，基于自己的这种审美思想把舞蹈编得既有古典芭蕾的优美、高雅，也有浪漫芭蕾的潇洒、奔放，他编排的舞蹈造型美观、优雅，让观众大饱眼福。此外，佩吉帕在《舞姬》中还大胆插入印度民族舞蹈，舞剧具有浓郁的东方情调和韵味。女芭蕾舞演员A. 巴甫洛娃因扮演《舞姬》的女主角一举成名，成为19世纪俄罗斯芭蕾舞的一颗耀眼的明星。

1894年，佩吉帕加入俄籍，娶妻生子，在俄罗斯生活了63年。可以说，俄罗斯是他的第二故乡。在任玛利亚剧院芭蕾舞团总编导40多年（1962—1903）间，佩吉帕创作和编排了60多部芭蕾舞剧，其中最负盛名的有：《法老之女》（1862年）、《堂吉诃德》（1869年）、《舞姬》（1877年）、《睡美人》（1890年）、《莱蒙德》（1898年）、《天鹅湖》（1895年）等。此外，佩吉帕还重排了《海盗》（1863年）、《浮士德》（1867年）、《吉赛尔》（1884年）等传统西方芭蕾舞剧，用自己的艺术构思和审美思想把俄罗斯芭蕾舞引上古典芭蕾之路。

72岁时，佩吉帕老骥伏枥，编导了交响芭蕾舞剧《睡美人》。这部舞剧的人物造型优美、舞蹈丰富多彩、独舞和群舞安排适当、剧情饱含诗意，是佩吉帕编导的一部芭蕾精品。芭蕾舞艺术研究家B. 克拉索夫斯卡娅认为，佩吉帕编导的《睡美人》是"19世纪世界舞蹈史的一个杰出的现象。这是佩吉帕创作中的一部比较完美的作品，它总结了舞蹈家在交响芭蕾领域所做的困难执着的然而并非总是成功的探索。在很大程度上，这部舞剧也是整个19世纪舞蹈艺术道路的总结"。①

此后，77岁的佩吉帕与伊凡诺夫合作重新编导了芭蕾舞剧《天鹅湖》。在第二场的宫廷舞会上，增加了西班牙、波兰和匈牙利等国的民族舞蹈，并对白天鹅和黑天鹅的舞蹈做了对比的处理，加强了舞剧的戏剧效果。

在80岁高龄时，佩吉帕编导了格拉祖诺夫作曲的芭蕾舞剧《莱蒙德》。在《天鹅湖》和《莱蒙德》这两部舞剧中，佩吉帕把两位作曲大师的交响音乐的结构形式运用到人物形象的创作上。舞剧中富有诗意的男女主人公形象、具有雕塑感的双人舞造型、变化多样的群舞队形给观众耳目一新的感觉。佩吉帕编导的这几部芭蕾舞剧被视为俄罗斯古典芭蕾的范本，成为后人学习和效仿的榜样。

佩吉帕奠定了俄罗斯古典芭蕾舞学派的基础，因而被誉为俄罗斯"古典芭蕾之父"。

佩吉帕在自己的回忆录《俄罗斯——真正的人间天堂》里写道："当我回忆自己在俄罗斯的事业，可以说这是我人生中最为幸福的时光……我全身心地热爱我的第二祖国，愿上帝保佑她。"②1910年，佩吉帕在克里米亚的古尔朱甫小镇去世，他创建的俄罗斯古典芭蕾舞学派永留人间。

俄罗斯的"现代芭蕾之父"——M. 福金

M. 福金是著名的俄罗斯芭蕾舞家，芭蕾舞编导，他一生共编导过70多部芭蕾舞剧，被誉为20世纪俄罗斯"现代芭蕾之父"。

① 见B. 克拉索夫斯卡娅的《俄罗斯芭蕾舞皮》一书，2021年。
② https://multiurok.ru/blog/marius-pietipa.html

M.福金（1880-1942，图6-15）出生在彼得堡的一个商人家庭。他母亲爱好戏剧艺术，认为芭蕾舞是儿子最佳的人生选择，可他父亲却认为跳舞是一种不体面的职业，因此禁止米莎（福金的小名）涉足芭蕾。1889年，福金的母亲偷偷地送儿子参加彼得堡皇家芭蕾舞学校的入学考试，福金被顺利录取，他父亲只好默许儿子从事芭蕾舞职业。

福金长得一表人才，身材优美、匀称，是一块跳舞的好料。他在学校师从П.格尔德特[①]、П.卡尔萨文[②]和H.列加特等芭蕾舞教师。经过严格的科班训练后，福金很快脱颖而出，成为学生中间的佼佼者。1890年，福金还是舞校的学生，就参加了芭蕾舞剧《睡美人》的群舞表演。1892年，又参加了《胡桃夹子》的首演式。

图6-15　M.福金（1880-1942）

1898年，福金从舞校毕业后加入玛利亚剧院芭蕾舞团，在《睡美人》等芭蕾舞剧中任独舞演员（图6-16）。但是，福金是个有革新思想的演员，他很快就厌倦了经典芭蕾的程式化表演，希望自己能当一名编导对芭蕾舞进行革新，可他久久得不到这种机会，于是一度想离开芭蕾舞团转为从事绘画和音乐——他多才多艺，会拉小提琴，弹三弦琴和钢琴，还能作画。1902年，在他的人生中出现了转机：他那年被推荐到彼得堡皇家芭蕾舞学校任教，终于有了对芭蕾舞进行革新的机会。

福金的革新思想在他《给〈泰晤士报〉主编的公开信》(1914年 7月16日)中做了简要的阐述，提出革新舞剧的几个原则。第一，每个舞剧作品应根据主题的需要，创作相应的新形式，以体现时代精神和民族性格；第二，芭蕾舞中的哑剧手势应为剧情服务；第三，要摒弃古典芭蕾舞剧中大量的程式化舞蹈语汇，舞蹈动作要重现时代的风格；第四，独舞、双人舞和群舞不是装饰性舞蹈，而要为表现剧情服务；第五，芭蕾舞是由舞蹈、音乐、美术等要

图6-16　M.福金独舞剧照

素和形式构成的综合艺术，每种艺术形式的创作者既享有创作自由，充分发挥各自的作用，又要有机地糅合在一起，才能形成一部成功的芭蕾舞作品。

福金的上述革新思想最先体现在A.卡德列茨作曲的芭蕾舞剧《阿喀斯和该拉忒亚》[③]中。这部舞剧由芭蕾舞学校学生表演，福金在舞蹈编排上一反古典芭蕾的传统美学标准，打破在舞台上演员站位的对称场面，演员有站的，有坐的，还有侧躺在地板上的……《阿

[①] П.格尔德特（1844-1917），俄罗斯芭蕾舞演员和教育家，从1865年起是玛利亚剧院的主要舞蹈演员和编舞。
[②] П.卡尔萨文(1854-1922)，俄罗斯芭蕾舞演员和教育家。
[③] 《阿喀斯和该拉忒亚》是亨德尔于1718年创作的一部清唱歌剧。

喀斯和该拉忒亚》于1905年4月20日首演，受到俄罗斯芭蕾舞界同行的赞许。1906年，福金根据莎士比亚的同名剧作编导的芭蕾舞《仲夏夜之梦》也得到艺术同行们的肯定。同年，福金为玛利亚剧院芭蕾舞团编导了由A.鲁宾斯坦作曲的芭蕾舞剧《葡萄藤》，该剧演出再次获得成功。1907年，福金还编导了《肖邦组曲》《阿尔米达的帐篷》等芭蕾舞剧。

福金在总结前辈的舞蹈探索基础上，把舞蹈、音乐、美术和文学诸要素融为一体，创建了一种新型的交响芭蕾舞。在福金编导的芭蕾舞剧中，男演员不是女演员的"把杆"，而是一个独立的角色，有表现自己形象的独舞和场景，男主角在芭蕾舞剧中占据举足轻重的地位。在革新实验中，福金得到芭蕾编舞大师M.佩吉帕和著名画家A.别努阿的大力支持，让自己的革新思想得以实现，对20世纪的现代芭蕾舞艺术的发展产生了巨大的影响。

1908年，福金在画家A.别努阿引荐下认识了С.佳吉列夫。当时，佳吉列夫已经让欧洲观众认识到俄罗斯歌剧、绘画和音乐的魅力。他开始考虑让在欧洲几乎被遗忘的芭蕾舞重回舞台，再现风采。佳吉列夫认为福金是实践自己想法的最佳人选，于是邀请福金加盟并组建了俄罗斯芭蕾舞团。1909年，福金去到巴黎，成为俄罗斯芭蕾舞团的编导。他通过编导《火鸟》《狂欢节》《舍赫拉查德》《玫瑰幽灵》《塔玛尔》和《彼特鲁什卡》等芭蕾舞剧继续实践自己对传统芭蕾舞的革新。以福金编导为首，有A.巴甫洛娃、Т.卡尔萨文娜、И.鲁宾斯坦和В.尼仁斯基等著名芭蕾舞演员加盟的俄罗斯芭蕾舞团在欧洲获得了巨大的声誉。

后来，因与佳吉列夫的艺术理念不同，福金离开了俄罗斯芭蕾舞团，重返彼得堡玛利亚剧院。可是，福金在玛利亚剧院已感觉不到从前的那种创作自由，内心十分苦闷。这时候，佳吉列夫因尼仁斯基与一位匈牙利女芭蕾舞演员秘密结婚而与后者闹翻，再次邀请福金回到巴黎参加"俄罗斯演出季"。福金在巴黎编导了《蝴蝶》《金公鸡》《约瑟的传说》等芭蕾舞剧，但观众的反响平平。1914年，福金与佳吉列夫的合作彻底结束，又回到彼得堡玛利亚剧院。

图6-17　Л.拉夫罗夫斯基
（1905-1967）

1914-1918年间，福金根据格林卡的音乐编导了芭蕾舞《梦》，根据A.格拉祖诺夫的音乐编导了芭蕾舞《斯杰潘·拉辛》，根据柴可夫斯基的音乐编导了芭蕾舞《厄罗斯》，等等。

十月革命后，福金和家人先去了斯德哥尔摩，后来移到美国定居。1921年，他在纽约创办了一所芭蕾舞学校。他根据俄罗斯作曲家拉赫玛尼诺夫的音乐编导了《俄罗斯节日》《雷鸟》《帕格尼尼》，又根据普罗科菲耶夫的音乐编导了《俄罗斯士兵》等芭蕾舞剧。

1942年8月22日，福金在美国纽约病逝。著名作曲家拉赫玛尼诺夫对福金去世深感悲痛，他认为福金去世后，"如今所有的天才都犹如僵尸……"

20世纪俄罗斯戏剧芭蕾大师——Л.拉夫罗夫斯基

Л.拉夫罗夫斯基是俄罗斯著名的芭蕾舞演员、芭蕾舞编导和芭蕾舞教育家[①]。Л.拉夫罗夫斯基的名字与莫斯科大剧院芭蕾舞团的鼎盛时期联系在一起，让苏联时期的俄罗斯芭蕾舞传遍世界。

Л.拉夫罗夫斯基（1905-1967，图6-17）原来姓伊凡诺夫，出生于彼得堡的一个工人家庭。他父亲十分喜欢音乐，因此辞去原来的工作考入玛利亚剧院合唱团，这为儿子廖尼亚（列昂尼德·拉夫

① 拉夫罗夫斯基还是一位善于艺术创新的人。1959年，他首次把芭蕾舞搬到冰上，编导了《冬天幻想曲》和《雪花交响曲》等冰上芭蕾剧目，成为冰上芭蕾艺术的创始人。

罗夫斯基的小名)观看剧院的演出提供了方便,并且影响到儿子未来的职业选择。

在彼得格勒舞蹈学校学习期间,伊凡诺夫的舞蹈才能出众,成为学生中的佼佼者。1922年毕业后入彼得格勒剧院芭蕾舞团,起艺名"拉夫罗夫斯基"。此后,拉夫罗夫斯基开始在《天鹅湖》《睡美人》《巴黎的火焰》和《吉赛尔》等芭蕾舞剧中扮演男主人公。他的舞蹈表演极富有戏剧色彩,并且戏剧性大于舞蹈本身。

拉夫罗夫斯基是俄罗斯芭蕾舞演员中的"秀才",他阅读了不少俄罗斯文学和世界文学的经典作品,对音乐和绘画也不外行,这为他日后的芭蕾舞编导工作打下了良好的基础。拉夫罗夫斯基在当演员期间,从1927年就开始了编导工作。他为瓦甘诺娃舞蹈学校的学生排练作曲家舒曼、西贝柳斯、柴可夫斯基等人作曲的芭蕾小品。1934年,拉夫罗夫斯基编导了第一部大型芭蕾舞剧《小法蒂特》。舞剧的脚本是拉夫罗夫斯基与戏剧导演В.索罗维约夫根据法国女作家乔治·桑的中篇小说《小法蒂特》(«La Petite Fadettes»)的情节创作的。在编导这部芭蕾舞剧时,拉夫罗夫斯基把舞蹈片段与哑剧场面有机地糅合起来,以表现人物的心理活动,也突显了舞剧的戏剧性特征。芭蕾舞剧《小法蒂特》演出后得到观众的好评,这激励拉夫罗夫斯基去编导新的芭蕾舞剧。

1936年,拉夫罗夫斯基任列宁格勒基洛夫歌剧舞剧院芭蕾舞团团长。1940年,他编导了《罗密欧与朱丽叶》,这是他作为芭蕾舞编导的成名作。拉夫罗夫斯基早在1938年就认识了作曲家С.普罗科菲耶夫,他十分喜欢作曲家谱写的管弦组曲《罗密欧与朱丽叶》,希望根据这部管弦乐编导一部芭蕾舞剧。不久,他便付诸行动,推出了芭蕾舞剧《罗密欧与朱丽叶》。1940年1月11日,芭蕾舞剧《罗密欧与朱丽叶》的首演式举行了,当红的芭蕾舞演员К.谢尔盖耶夫和Г.乌兰诺娃出演舞剧中的男女主角,演出获得成功。"无言"的芭蕾舞《罗密欧与朱丽叶》传达出莎士比亚原作的时代精神以及男女主人公的悲剧命运,成为拉夫罗夫斯基和普罗科菲耶夫合作的结晶,也为拉夫罗夫斯基打开了通往莫斯科大剧院的道路。

1945年,拉夫罗夫斯基被调到莫斯科任莫斯科大剧院芭蕾舞团团长。到莫斯科后,拉夫罗夫斯基首先开始重新排演《吉赛尔》《莱蒙德》《仙女》等经典的芭蕾舞剧,之后对自己在列宁格勒曾编导的芭蕾舞剧《罗密欧与朱丽叶》进行再加工,重新设计了主要演员的独舞,进一步完善了群舞的场面,加强了剧情的冲突性,使这部舞剧更加完美,成为俄罗斯戏剧芭蕾的一部巅峰之作(**拉夫罗夫斯基在排练现场,图6-18**)。这个舞剧的成功让拉夫罗夫斯基升为大剧院芭蕾舞团的艺术总监。

拉夫罗夫斯基在任期间还编导了《西班牙随想曲》《高加索俘房》《莱蒙德》《红罂粟》《帕格尼尼》《宝石花》《城市之夜》等芭蕾舞剧,与自己的芭蕾舞同行们谱写了20世纪中叶俄罗斯芭蕾舞艺术的最为辉煌的一页。

拉夫罗夫斯基领导有术,善于用人。在他的领导下,莫斯科大剧院芭蕾舞团聚集了一大批杰出的男女芭蕾舞家,可谓群星璀璨,人才济济。其中,既有乌兰诺娃为代表的老一代芭蕾舞家,也有Е.马克西莫娃、В.瓦西里耶夫等①青年一代芭蕾舞新秀。演出剧目中既有经典芭

图6-18 Л.拉夫罗夫斯基在排练现场

① М.康德拉基耶娃、Н.季莫菲耶娃、Н.索罗金娜、Н.别斯梅尔特诺娃、М.莉耶帕、Ю.弗拉基米罗夫、М.拉夫罗夫斯基。

蕾舞剧，也有现代芭蕾舞剧，浪漫芭蕾、戏剧芭蕾、交响芭蕾应有尽有，莫斯科大剧院芭蕾舞团成为一个蜚声世界的芭蕾舞团体。

1956年，拉夫罗夫斯基卸掉了大剧院芭蕾舞团总编导的职务，开始从事芭蕾舞的对外交流工作。他曾率莫斯科大剧院芭蕾舞团去英国演出，这是苏联芭蕾舞团第一次出国巡演，大剧院芭蕾舞演员的演技震惊了英国观众，英国的新闻媒体的好评如潮。之后，拉夫罗夫斯基还率大剧院芭蕾舞团到中国[①]、日本、法国、美国演出，让东西方观众欣赏到俄罗斯芭蕾舞艺术。

1964年，拉夫罗夫斯基开始在莫斯科舞蹈学校任教，同时也帮助学生排演芭蕾舞剧。1967年11月27日，拉夫罗夫斯基率莫斯科舞蹈学校学生在巴黎巡演时突然去世，下葬在莫斯科新圣母公墓，长眠在一片树荫中。

俄罗斯交响芭蕾编导大师——Ю.格里戈罗维奇

Ю.格里戈罗维奇是集芭蕾舞演员、编舞和导演身份于一身的著名的俄罗斯舞蹈大师。他曾经是列宁格勒基洛夫歌剧芭蕾舞剧院的独舞演员和编导，之后又担任莫斯科大剧院芭蕾舞团的总编导30多年（1964-1995）。格里戈罗维奇继承俄罗斯古典芭蕾的优秀传统，又敢于打破陈规旧框，大胆起用新人，把莫斯科大剧院芭蕾舞团的水平提到新的高度。他与著名舞美师С.维尔萨拉泽合作，对布景进行大胆的艺术处理，改变了舞美的结构和审美风格，为俄罗斯芭蕾舞的发展做出重大的贡献。为此，他获得了苏联人民演员称号，此外他还是列宁勋章、列宁奖金和苏联国家奖金、俄罗斯联邦国家奖金和圣安德烈勋章的得主。

Ю.格里戈罗维奇（1927年生，图6-19） 出生在列宁格勒的一个职员家庭。他的舅舅格奥尔基是玛利亚剧院芭蕾舞团的独舞演员，他的父母是芭蕾舞迷，经常带小尤拉（格里戈罗维奇的名字小称）去观看芭蕾舞，他从小就爱上了芭蕾舞。

图6-19　Ю.格里戈罗维奇（1927年生）

后来，格里戈罗维奇考上了列宁格勒舞蹈学校（如今的瓦甘诺娃舞蹈学院），1946年毕业后成为列宁格勒基洛夫歌剧芭蕾舞剧院的演员。格里戈罗维奇第一次登台演出，是在芭蕾舞剧《石客》中跳了唐·卡尔洛斯的一段独舞，他出色的大跳赢得观众的喝彩。此后，他在该团排演的《吉赛尔》《舞姬》《红罂粟》《青铜骑士》《泪泉》《罗密欧与朱丽叶》《睡美人》《胡桃夹子》《斯巴达克》《宝石花》《塔拉斯·布尔巴》等舞剧中扮演男主角。

格里戈罗维奇从艺伊始就意识到，自己不仅要当演员，而且要向编导方向发展。所以，他从21岁就开始为列宁格勒高尔基文化宫芭蕾舞训练班的学员编舞，编导了《鹤雏》《斯拉夫舞蹈》《七兄弟》等芭蕾舞剧。他的编舞实践引起一些芭蕾舞人士的注意，著名的芭蕾舞教育家瓦甘诺娃还出席了他编导的芭蕾舞剧《鹤雏》的首演式。

1957年，格里戈罗维奇根据作曲家普罗科菲耶夫的音乐排演了《宝石花》，正式开启了自己的芭蕾舞编导之路。《宝石花》是一部交响芭蕾舞，所以，格里戈罗维奇在排练中特别注重舞蹈与音乐的配合。《宝石花》的舞台场面绚丽、舞蹈动作流畅、造型自如潇洒，还把俄罗斯民间舞蹈因素融入芭蕾舞中，显示出格里戈罗维奇编导芭蕾舞剧的特色。芭蕾舞剧《宝石花》是20世纪俄罗斯芭蕾舞发展的一个转折点，宣告了交响芭蕾和戏剧芭

[①] 1959年，乌兰诺娃等俄罗斯芭蕾舞明星曾经随莫斯科大剧院芭蕾舞团来华演出。

蕾的共存。这部芭蕾舞剧让格里戈罗维奇结识了舞美师C.维尔萨拉泽①，开始了他俩几十年的合作和友谊。

1961年，格里戈罗维奇任列宁格勒基洛夫歌剧舞剧院总编导，他编导的芭蕾舞剧《爱情的传说》得到观众好评和业内人士的认可。

1964年，在莫斯科大剧院经理E.斯维特兰诺夫的推荐下，时任苏联文化部长的福尔采娃批准任命格里戈罗维奇为莫斯科大剧院芭蕾舞剧总编导。在30多年任职期间，格里戈罗维奇吸收了列宁格勒芭蕾舞学派与莫斯科芭蕾舞学派的特长，拓展自己的编导思想，创新地编导了《宝石花》《爱情的传说》《斯巴达克》《鲁斯兰与柳德米拉》《伊凡雷帝》《安卡拉》等芭蕾舞剧。

《斯巴达克》是格里戈罗维奇创新编导芭蕾舞剧的一个标志性成果。他没有严格按照这部芭蕾舞剧的脚本去编舞，而是以斯巴达克等主角的独舞为情节线去展开剧情，注重揭示主人公斯巴达克的心理，塑造这个英雄人物形象，取得了很好的效果（**格里戈罗维奇与演员在排练现场，图6-20**）。此外，格里戈罗维奇还排练编导出《天鹅湖》《吉赛尔》《海盗》《堂吉诃德》《胡桃夹子》《舞姬》《睡美人》等古典芭蕾舞剧的新版本，让莫斯科大剧院芭蕾舞团的演出耳目一新，也令欧洲乃至世界的芭蕾舞观众刮目相看。

图6-20　Ю.格里戈罗维奇与演员在排练现场

格里戈罗维奇的编导艺术为当代俄罗斯芭蕾舞奠定了基础，得到一些行家的肯定。芭蕾舞大师Г.乌兰诺娃认为，格里戈罗维奇"对自己和他人的要求都是严格、苛刻和挑剔的。一部剧排完后，他还在继续琢磨，似乎善于从一旁去观察……在尤里·尼古拉耶维奇编导的芭蕾舞中，每一组舞蹈都处理得极为细腻"。著名作曲家Д.肖斯塔科维奇评价说："在他编导的舞蹈形象里有一种真正的诗意。……一切都被他用一种极为丰富、形象、独特、开放的舞蹈语言表达出来，讲述出来，我认为这是苏联戏剧发展的一个崭新的阶段。"

格里戈罗维奇办事果断，雷厉风行，但有时颐指气使，独断专行。他的这种"专横"的领导风格引起一些演员的反对，也得罪了М.普列谢茨卡娅、М.拉夫罗夫斯基、В.瓦西里耶夫、Е.马克西莫娃等著名芭蕾舞演员②。可是，格里戈罗维奇却不认为自己的领导方法有什么问题，他说，"芭蕾舞团的领导不能成为一个在所有方面都令人满意的女人"，只有硬朗的作风才是事业成功的一个保证。

1995年，鉴于自己与许多演员有矛盾，格里戈罗维奇觉得自己辞职比被撵走好，于是向文化部递交辞呈，离开了大剧院芭蕾舞团。之后，他开始与其他的俄罗斯芭蕾舞团以及土耳其、韩国、意大利、捷克、德国、比利时等国外的芭蕾舞团合作，继续自己的芭蕾舞编导事业。

2001年，格里戈罗维奇重新回到大剧院，成为芭蕾舞团的一名在编人员。如今，格里戈罗维奇已是90多岁的高龄老人，可他老骥伏枥，仍然关心俄罗斯芭蕾舞的发展，希望新一代俄罗斯芭蕾舞演员能继承先辈的传统，把俄罗斯芭蕾舞带到更加辉煌的发展阶段。

① C.维尔萨拉泽（1909–1989），著名的苏联戏剧美术家，"苏联人民美术家"称号得主。
② 1988年，М.普列谢茨卡娅、М.拉夫罗夫斯基、В.瓦西里耶夫、Е.马克西莫娃等著名的芭蕾舞明星被格里戈罗维奇解聘。他的妻子Н.别斯梅尔特诺娃也在被解聘的名单中。

第三节 女芭蕾舞家

俄罗斯芭蕾舞之所以蜚声世界，是因为俄罗斯是个芭蕾舞大师辈出的国度。这里涌现出一代又一代芭蕾舞大师。他们继承传统，研磨舞技，刻苦练功，勇于进取，不断创新，把芭蕾舞变成高雅艺术，将之提到令人神往的高度，用自己的舞姿和形体表演给观众带来极大的审美享受。

从俄罗斯芭蕾舞演员们的生平中可以发现，他们大都出生在具有艺术氛围的家庭。这样的家庭环境让他们耳濡目染，从小就爱上芭蕾舞艺术。芭蕾舞不可能自学成才，演员必须经过舞蹈学校的专业训练，名师的亲自传授和指点，才能走上职业芭蕾舞家的道路。在俄罗斯有世界上最好的芭蕾舞学校①，这是培养俄罗斯芭蕾舞演员的摇篮。俄罗斯芭蕾舞群星灿烂，每一代明星各领风骚十几年。这就是俄罗斯芭蕾舞长盛不衰的重要原因。

在众多杰出的女芭蕾舞家中间，19世纪有A.索别香斯卡娅、A.巴甫洛娃、M.克舍辛斯卡娅、A.瓦甘诺娃、T.科尔萨文娜、O.普列奥博拉仁斯卡娅等人。她们不但闻名于俄罗斯，而且是蜚声世界的芭蕾舞大师。20世纪，在俄罗斯每10年就诞生一批新的芭蕾舞明星。如，世纪之初出生的Г.乌兰诺娃、H.杜金斯卡娅、O.列别申斯卡娅；20年代出生的M.普列谢茨卡娅、P.斯特鲁奇科娃；30年代出生的E.马克西莫娃、M.康德拉季耶娃、H.吉哈菲耶娃；40年代出生的H.别斯梅尔特诺娃、H.索罗金娜、C.叶夫列莫娃；50年代出生的T.捷列霍娃、O.琴奇科娃、C.斯米尔诺娃；60年代出生的H.格拉乔娃、A.阿斯尔穆拉托娃、Ю.马拉欣娜；70-80年代出生的У.罗帕特金娜、C.扎哈罗娃、E.奥博拉佐娃，等等。

图6-21　A.巴甫洛娃（1881-1931）

总之，俄罗斯芭蕾界人才辈出，后继有人，一批批女芭蕾舞家像璀璨的群星闪烁在芭蕾天幕上。我们只介绍其中最有代表性的几位芭蕾舞家，从他们的艺术生涯中能了解到每位芭蕾舞家的成长道路，也可以管窥俄罗斯芭蕾舞演员队伍的全貌。

俄罗斯芭蕾舞女皇——A.巴甫洛娃

安娜·巴甫洛娃是一位光芒四射的俄罗斯芭蕾舞大师，20世纪最伟大的女芭蕾舞演员之一。可以毫不夸张地说，20世纪俄罗斯古典芭蕾舞始于A.巴甫洛娃。

A.巴甫洛娃（1881-1931，图6-21）出生在彼得堡一个退伍兵的家庭。巴甫洛娃是个早产儿，刚刚出生，她的父亲便抛下妻女躲走了。之后，这家人的生活拮据，巴甫洛娃的母亲每天靠洗衣为生，无暇顾及女儿，只好把她送到奶奶家。

巴甫洛娃8岁那年第一次跟妈妈去剧院观看了芭蕾舞剧《睡美人》。富丽堂皇的大厅、宽敞的楼梯、巨大的枝形吊灯、墙上的镶金图案，甚至丝绒幕布都让她感到无比新奇。更主要的是，扮演"睡美人"的芭蕾舞女演员如梦如幻的表演令她如痴如醉……小安娜（巴甫洛娃的名字）看完演出就对妈妈说："我长大后要去跳舞，

① 如今，在俄罗斯有两所著名的舞蹈学院，一个是莫斯科舞蹈学院，另一个是彼得堡瓦甘诺娃舞蹈学院。这两所舞蹈学院是俄罗斯芭蕾舞的"摇篮"，从那里"摇"出来一批又一批杰出的芭蕾舞人才。

就像阿芙罗拉公主那样！"

然而，巴甫洛娃是个"丑小鸭"，身材瘦小，体弱多病，因此她实现自己梦想的道路并不顺利。经过多次的周折后，1891年巴甫洛娃才进入彼得堡戏剧学校学习芭蕾舞。入校后，同班的女孩们看到巴甫洛娃又瘦又小，便给她起了"拖把"的绰号。然而令自己同伴们想不到的是，这个"拖把"勤学苦练，很快就在舞蹈和旋律的世界中找到了自己的位置，成为她们中间的佼佼者。1899年4月11日，在毕业汇报演出晚会上，巴甫洛娃在芭蕾小品《假想的森林仙女》中扮演管家的女儿，她以轻盈的舞姿和纯真的艺术表现力征服了评委老师们。毕业后，巴甫洛娃进入玛利亚剧院芭蕾舞团，越过新演员入团后必经的群舞演员阶段，直接担任独舞演员。

巴甫洛娃具有跳芭蕾的天赋，她的身材匀称、动作飘逸，再加上她勤学苦练，不断进取，1906年就成为玛利亚剧院芭蕾舞团的主要演员，与玛利亚家剧院芭蕾舞团的M.克舍辛斯卡娅、A.瓦甘诺娃、O.普列奥博拉仁斯卡娅等当红的明星同台演出。

巴甫洛娃与M.福金的合作极大地拓展了她的表演技巧空间。在芭蕾舞剧《花神福罗拉的觉醒》《睡美人》《雷蒙德》中，他俩的双人舞刚柔相济、珠联璧合，形成一种无与伦比的视觉美感，成为超越当时所有芭蕾舞演员的一对明星。后来，M.福金担任玛利亚剧院芭蕾舞团的编导，他在1907年专门为巴甫洛娃编了芭蕾舞小品《天鹅》（后来改名为《天鹅之死》）。巴甫洛娃用短短的几分钟舞蹈，把一只受伤天鹅对生命的渴望以及它临死前的挣扎和痛苦表演得惟妙惟肖、细腻抒情，表现出一个生命陨落的凄美主题，让许多观众不由潸然泪下（**巴甫洛娃表演的《天鹅之死》，图6-22**）……

图6-22　A.巴甫洛娃表演的《天鹅之死》

湖面上，月光皎洁，一片静谧。随着竖琴奏出的第一个和弦，巴甫洛娃扮演的一只高贵的白天鹅，背对着观众轻轻踮起脚尖碎步缓缓出场。她的神情忧郁，像云一样在舞台上徘徊。脖子高扬修长的白天鹅，随着大提琴的旋律，揉动着伸展的翅膀。她的两腿来回交替，轻轻旋转，试着离开湖面，飞向蓝天，表现出强烈的求生渴望，但因身负重伤，身体的重心下沉，一阵痉挛掠过了她的全身，经过一番痛苦的挣扎后倒在湖面上。白天鹅竭尽全力，无力地展开一个翅膀，无奈地遥指蓝天，可依然保持着自己高雅的气质，之后闭上双眼死去，沉入湖底……

芭蕾小品《天鹅之死》中的"天鹅"形象，象征人与命运的艰难抗争，也表现人的精神之不朽，成为20世纪俄罗斯芭蕾舞的一个象征。这个芭蕾小品的作曲是法国著名作曲家圣-桑，他观看了巴甫洛娃表演的《天鹅之死》后，感慨万千地说："直到现在我才明白，我谱写的音乐是多么美妙！"

1909年，巴甫洛娃走出国门，参加了C.佳吉列夫组办的"俄罗斯演出季"在巴黎的演出。巴甫洛娃的芭蕾舞演技震惊了法国观众，称赞她的舞蹈是"一种无与伦比的艺术现象"，她被誉为世界芭蕾第一人。

然而，为搭救因欠债入狱的男友维克多·丹德烈，巴甫洛娃离开佳吉列夫，创建了自己的芭蕾舞团（1910）去几大洲巡演，把俄罗斯芭蕾舞艺术展示给美国、乌拉圭、智利、荷兰、丹麦、瑞典、捷克、德国、奥地利、埃及、澳大利亚、新西兰、中国、日本和印度等国的观众。第一次世界大战爆发后，巴甫洛娃侨居英国，之后再没有回过俄罗斯。但

是，她心系祖国，在20年代曾资助彼得格勒芭蕾舞学校的学员，给伏尔加流域的遭受饥饿的人们捐款，还组织义演资助俄罗斯国内的穷苦人民。

1931年1月23日，巴甫洛娃因感冒转成胸膜炎去世。她留给人间最后一句话是"请给我准备好演天鹅的舞装……"巴甫洛娃死后的棺木上覆盖着国旗，遗体旁边撒着她生前喜爱的丁香花，去教堂与巴甫洛娃的遗体告别的人络绎不绝……

巴甫洛娃没有自己的继承人，也没有什么财产。她的传奇的芭蕾舞人生和她的"天鹅之死"形象是留给后人最宝贵的精神文化遗产。

"第一颗俄罗斯芭蕾舞明星"——M. 克舍辛斯卡娅

M. 克舍辛斯卡娅是第一个能连续完成32个挥鞭转的俄罗斯芭蕾舞女演员，被誉为"第一颗俄罗斯芭蕾舞明星"。克舍辛斯卡娅把自己的人生顺遂归结于从事的芭蕾舞事业。她坦诚地说："舞蹈确定了我的人生，并让我成为一个幸福的女人。"

M. 克舍辛斯卡娅（1872-1971，图6-23）出生在彼得堡的一个演员世家。她的家族来自波兰的名门显贵，其祖父是波兰宫廷剧院的歌剧演员，父亲克舍辛斯基移民俄罗斯后在彼得堡皇家剧院当舞蹈演员，母亲也曾是芭蕾舞演员，后来因为生的孩子多（克舍辛斯卡娅是这个家里的第13个孩子），便待在家中相夫教子。玛利亚（克舍辛斯卡娅的名字）小时候，父亲常带她去观看剧团的排练和演出，受这种环境的影响，玛利亚从小就显示出对芭蕾舞的兴趣和热爱。4岁那年，小玛利亚登上俄罗斯皇家剧院舞台，在芭蕾舞剧《驼背小马》扮演最小的群众演员。克舍辛斯卡娅8岁进入皇家戏剧学校学舞蹈，枯燥的基本功训练起初令她厌烦，因为她在家中已学会了芭蕾舞的基本舞步，再则，她觉得芭蕾舞在那时已"日薄西山"，一度想放弃学业。但是，这时意大利女芭蕾舞家弗吉尼亚·祖齐在彼得堡巡演，这位芭蕾舞大师的精湛舞技让克舍辛斯卡娅大开眼界，她在祖齐身上看到了自己学习的榜样和追求的目标，此后坚定了学习芭蕾舞的信心。

图6-23 M. 克舍辛斯卡娅（1872-1971）

皇家戏剧学校毕业后，克舍辛斯卡娅去到玛利亚剧院当芭蕾舞演员。这时，她与皇太子尼古拉认识[①]，鉴于克舍辛斯卡娅的出身和职业，她与尼古拉的恋情不可能发展为婚姻，可在近30年间，罗曼诺夫王朝皇室一直是克舍辛斯卡娅的保护伞，保护她在芭蕾舞事业上顺利发展。克舍辛斯卡娅明白自己只不过是皇太子的情妇而已，或早或晚都将被抛弃，因此必须苦练芭蕾舞基本功，提高自己的艺术表演能力，才能在今后的舞蹈生涯中立于不败之地。因她的爱情与罗曼诺夫王朝的皇室有关，所以她的私生活一直是当时俄罗斯艺术界的热门话题……

① 1890年，沙皇亚历山大三世携皇室成员来观看彼得堡皇家戏剧学校的芭蕾舞学员的毕业演出。在芭蕾舞剧《多余的谨慎》中，克舍辛斯卡娅跳的一段独舞令沙皇亚历山大三世惊喜不已。演出结束后，沙皇对克舍辛斯卡娅说："小姐，您将成为我国芭蕾舞的光荣和骄傲。"晚宴上，沙皇亚历山大三世故意安排自己的儿子尼古拉与克舍辛斯卡娅相邻而坐，好让他俩相识。没料到他俩一见钟情，开始了两年多的恋情。尼古拉认识她不久后，就给她买了一套公寓，两人经常在那里幽会，皇室知道他俩的罗曼史，也不加干预……1894年，尼古拉娶了德国公主格亚历山卡，即后来的皇后亚历山德拉·费多罗夫娜。尼古拉把克舍辛斯卡娅让给自己的表弟谢尔盖·米哈伊洛维奇。谢尔盖"接手"后，给克舍辛斯卡娅买了许多贵重的礼物，帮助她在芭蕾舞界站住地位，还在彼得堡郊区给她买了一座别墅……尼古拉二世直到1917年被撵下皇位之前，每年都向克舍辛斯卡娅祝贺生日并赠送珍贵的礼品。

克舍辛斯卡娅天生条件并不优越。她的个子矮小（身高仅153厘米），腰肢纤细，腿部肌肉也不大匀称……但她毅力坚强，练功刻苦，能把自身的潜能发挥到极致。在《仙女》《睡美人》《胡桃夹子》等芭蕾舞剧中，克舍辛斯卡娅的面部表情丰富，舞姿充满活力，抒情的表现力与轻盈的舞步结合，她用自己的表演向世人表明，俄罗斯芭蕾舞既有意大利芭蕾舞的高超技巧，又具有法国芭蕾舞的婀娜多姿，此外还独具斯拉夫民族舞蹈的细腻和动人。

1893年，克舍辛斯卡娅观看了芭蕾舞剧《灰姑娘》，意大利芭蕾舞女演员皮瑞娜·莱格纳尼①在这部舞剧中连续做了32个挥鞭转，这令她大开眼界，惊叹不已。此后，克舍辛斯卡娅决心拿下这个技巧，经过7年的辛勤苦练，成为第一位能完成32个挥鞭转的俄罗斯女芭蕾舞演员。1900年，玛利亚剧院破例为克舍辛斯卡娅举办了纪念她从艺10周年的演出。克舍辛斯卡娅的热情奔放的舞蹈，激起了观众的阵阵狂喜。演出后，几个粉丝让她坐进沙发椅，一直把她抬到乘坐的马车跟前（**克舍辛斯卡娅的演出照，图6-24**）……

图6-24　M.克舍辛斯卡娅的演出照

20世纪最初十几年，克舍辛斯卡娅的芭蕾舞技艺更加成熟、精湛，她成功地在《天鹅湖》《米卡多之女》《魔镜》《艾斯米拉达》等芭蕾舞剧中扮演女主角，在俄罗斯各地和西欧的一些国家巡演，每场演出都赢得观众的暴风雨般的掌声，花束像雪片一样从大厅里飞向舞台……

从1917年夏天起，彼得堡玛利亚剧院的海报上再见不到克舍辛斯卡娅的名字，因为她与儿子一起去国外继续自己的演艺生涯了。1929年，克舍辛斯卡娅在巴黎开办了自己的芭蕾舞学校，培养少年学员，首批学员中间就有著名歌唱家夏利亚宾的两个女儿——玛琳娜和达莉亚。

1936年，克舍辛斯卡娅在英国伦敦的考文特公园举行了告别舞台演出，她的表演令英国观众欣喜若狂，返场多达18次！晚年，克舍辛斯卡娅撰写回忆录，记录了自己传奇的一生。1971年12月6日，百岁老人克舍辛斯卡娅在巴黎无疾而终……

如今，克舍辛斯卡娅与自己的儿子和丈夫安德烈（沙皇亚历山大二世的孙子）静静地安息在巴黎的圣-热纳维耶沃-德布瓦公墓。她的墓地上立着一个高大的白色大理石十字架，前面总有人献上鲜花，这证实了她生前的预言："我永远不会被人们忘记！"

最具女性魅力的芭蕾舞家——T.科尔萨文娜

科尔萨文娜（1885-1978，图6-25） 出生在一个芭蕾舞演员家庭。她的家族里名人辈出：叔外公是19世纪著名的斯拉夫派思想家A.霍米亚科夫②，父亲是彼得堡玛利亚剧院的芭蕾舞演员，哥哥是俄罗斯著名宗教哲学家Л.卡尔萨文③……

① 皮瑞娜·莱格纳尼（Pierina Legnani，1863-1923）。1901年，莱格纳尼离开了俄罗斯皇家剧院回意大利去了，其他的外国芭蕾舞演员也渐渐被挤出了俄罗斯的芭蕾舞台。
② A.霍米亚科夫（1804-1860），19世纪著名的哲学家和诗人。
③ Л.卡尔萨文（1882-1952），俄罗斯著名宗教哲学家。1922年，卡尔萨文被强行送上哲学船驱逐出苏联国境。

图6-25　T.科尔萨文娜（1885-1978）

科尔萨文娜从小选择了走父亲的道路，考入彼得堡皇家戏剧学校学习，师从A.戈尔斯基和П.格尔德特等著名的芭蕾舞教育家。在校学习期间，格尔德特发现了科尔萨文娜的舞蹈才华，便开始在一些教学演出中安排她担任独舞演员和主要角色。1902年，科尔萨文娜以优异的成绩毕业后进入玛利亚剧院芭蕾舞团当群舞演员，在克舍辛斯卡娅的指导下很快就转为独舞演员，成为当时红极一时的女芭蕾舞演员安娜·巴甫洛娃的竞争对手。

在芭蕾舞艺术生涯初期，卡尔萨文娜的舞姿稍差，还有节奏不稳的毛病，可她善于向国内外优秀的芭蕾舞演员学习，很快就克服了自己的毛病，不断完善自己的芭蕾舞表演艺术。"是金子总会发光的"，卡尔萨文娜不久便成为玛利亚剧院芭蕾舞团的台柱子演员，在《狂欢节》《吉赛尔》《天鹅湖》《睡美人》《胡桃夹子》等芭蕾舞剧中扮演女主角，成为一位芭蕾舞明星。

1909年，科尔萨文娜应C.佳吉列夫之邀去"俄罗斯演出季"工作。她昔日的同事福金是那里的芭蕾舞总编导，福金安排科尔萨文娜在《火鸟》《彼特鲁什卡》等芭蕾舞剧中担任女主角。在《火鸟》中，科尔萨文娜强劲有力的大跳像闪电一样划过整个舞台，引起观众的一阵欢呼和掌声；当火鸟变为神奇的少女，科尔萨文娜站在那里用身体和手势摆出的造型仿佛是一尊雕像，让观众静静地欣赏东方少女的倦怠之美。科尔萨文娜与B.尼仁斯基在《火鸟》中的双人舞优雅和谐，美轮美奂，成为这部芭蕾舞剧的亮点和华彩场面（**科尔萨文娜与尼仁斯基在《火鸟》中的双人舞造型剧照，图6-26**）……巴甫洛娃离开"俄罗斯演出季"后，科尔萨文娜留在佳吉列夫的俄罗斯芭蕾舞团，在欧洲各国弘扬俄罗斯芭蕾舞的辉煌。

科尔萨文娜让许多男子①拜倒在她的石榴裙下，但是她选择了英国外交官亨利·博鲁斯。婚后（1917），卡尔萨文娜继续与佳吉列夫的俄罗斯芭蕾舞团合作，在欧洲各国的芭蕾舞台上展现自己的身影和舞姿。

1931年，科尔萨文娜彻底告别芭蕾舞台，担任英国皇家舞蹈学院副院长。此外，她还在德国和英国的一些影片中扮演过角色，生前撰写过《芭蕾舞技巧》（1956）和《剧院大街》（1971）两本书。

科尔萨文娜天生丽质，仪表非凡，长得很有肖像感，所以B.谢罗夫、A.别努阿，Л.巴克斯特等俄罗斯画家都争相为她画肖像；一些俄罗斯诗人也给她献诗。其中，俄罗斯著名的阿克梅派女诗人安娜·阿赫玛托娃曾经用以下的诗句赞美科尔萨文娜：

你用轻盈的舞蹈写歌——
展示我们舞蹈的光荣，
你的双眸乌黑、幽深，
脸颊白皙，泛起绯红。
你时刻都在征服观众

图6-26　T.科尔萨文娜与尼仁斯基在《火鸟》中的双人舞造型剧照

① 著名的芭蕾舞大师福金就是其中之一。福金曾三次向她求婚，但科尔萨文娜都没有答应。

让他们忘记自我的存在，
随着美妙的音乐旋律
你再次弯下柔软的身躯。

1978年5月26日，科尔萨文娜以93岁高龄在伦敦病逝。如今，人们记得科尔萨文娜扮演的"火鸟"，就像永远记得安娜·巴甫洛娃扮演的"天鹅"一样。科尔萨文娜的名字永远载入现代俄罗斯芭蕾舞的史册。

20世纪"现代芭蕾女神"——Г.乌兰诺娃

人们谈到俄罗斯艺术，就会想到俄罗斯芭蕾舞，一提到俄罗斯芭蕾舞，就会想起乌兰诺娃，因为乌兰诺娃已经成为俄罗斯芭蕾舞的象征。

乌兰诺娃是20世纪最伟大的芭蕾舞大师之一，她用芭蕾舞艺术征服了全世界的观众，她的名字标志着俄罗斯芭蕾舞的一个时代。

Г.乌兰诺娃（1909-1998，图6-27） 出身演员世家，父母都是玛利亚剧院的芭蕾舞演员。后来，她的父亲当了芭蕾舞编导，母亲转到舞蹈学校教古典芭蕾。小时候，乌兰诺娃看到芭蕾舞演员练功和去外地巡回演出的艰苦，发誓长大后绝不跳芭蕾舞，而想当一名海员。然而，她父母常年在外演出，小加莉亚（乌兰诺娃的小名）在家中无人照看，因此去舞蹈学校是个不错的选择，父母发现她的柔韧性很好，动作轻盈，节奏感也不错，再加上她对音乐有惊人的悟性，认为她若跳芭蕾会成为一个出色的演员。

乌兰诺娃的相貌平平，眼睛不大，颧骨稍高，有点像卡尔梅克女子。此外，乌兰诺娃从小体弱多病，不适合从事舞蹈事业。可是，她的父母没有征求她的意见，就把她送进列宁格勒芭蕾舞学校。为了让女儿习惯舞校的生活环境，她的母亲还调入这个学校，当上了女儿的芭蕾舞启蒙教练。起初，乌兰诺娃觉得舞蹈对于她是折磨，经常以泪洗面，甚至想离开舞校。到后来她才对芭蕾产生了兴趣，并且舞技进步很快，成为班上的优秀生之一。

图6-27　Г.乌兰诺娃（1909-1998）

1928年，乌兰诺娃从舞蹈学校毕业。在毕业汇报演出晚会上，她跳了马祖卡和华尔兹舞。她的表演获得老师和专家的一致好评，毕业后直接分到玛利亚剧院芭蕾舞团工作。

19岁的乌兰诺娃扮演的第一个角色是芭蕾舞剧《睡美人》中的弗洛琳娜公主。几个月后，她又扮演了芭蕾舞剧《天鹅湖》中的白天鹅奥杰塔。同年，她又出演了芭蕾舞剧《胡桃夹子》中的玛莎和《睡美人》中的阿芙罗拉。乌兰诺娃的演技引起同行们的注意，她在俄罗斯芭蕾舞界开始崭露头角。

乌兰诺娃善于学习，肯下功夫。为了演好《天鹅湖》中的白天鹅角色，她整天坐在列宁格勒郊外公园里观察天鹅的一举一动；为了克服自己在演出中目光的羞涩，她还专门向著名的舞蹈家E.吉玛请教，终于改掉了不敢直视观众的毛病，形成了独具一格的"如幻如梦又漂游若即的目光"。

20世纪30年代初，乌兰诺娃已是苏联芭蕾舞台的一颗新星。她的舞姿轻盈，宛若在空

中翱翔的飞燕。在她那优雅婀娜的舞姿中潜藏着一种律动的灵性，动作充满和谐和力量。这一切让她成为继M.塔里奥妮和A.巴甫洛娃之后的又一位世界芭蕾舞大师。

乌兰诺娃的演出剧目相当广泛，她在《天鹅湖》《吉赛尔》《胡桃夹子》《睡美人》《泪泉》等传统的芭蕾舞剧中出任女主角，还在现代芭蕾舞剧《金色世纪》《冰女》《莱蒙德》《灰姑娘》《红罂粟》《青铜骑士》里扮演主要角色。有人撰文写道，观看乌兰诺娃跳舞，就仿佛在聆听一种神性的启示，不由得要去猜测一下她的天才的奥秘。

阿萨菲耶夫作曲的芭蕾舞剧《泪泉》（1934）是一部革新的戏剧芭蕾舞剧。昔日古典芭蕾舞艺术的假定性在这部戏剧芭蕾中被彻底否定。这对芭蕾舞演员来说是一种新的挑战。乌兰诺娃在剧中扮演美丽的波兰公主玛利亚。她用自己的舞蹈语汇完美地阐释了脚本的语言，揭示出女主人公外柔内刚、精神高尚的内心世界。尤其是在表演玛利亚被刺倒下那一瞬间，乌兰诺娃的身体肌肉轻轻地抖动，上提肩胛骨以挺直身体，把女主人公坚毅不拔的性格表现得淋漓尽致，这个角色是乌兰诺娃芭蕾舞艺术的一个新的飞跃。

乌兰诺娃在芭蕾舞剧《罗密欧与朱丽叶》中扮演的朱丽叶，把少女朱丽叶的热情和力量、内心的忧郁和痛苦表现得细腻入微，对莎士比亚笔下的朱丽叶性格做出一种完美的阐释，也把自己的芭蕾舞表演推向新的高峰。乌兰诺娃与扮演该剧男主角的芭蕾舞演员K.谢尔盖耶夫的双人舞（乌兰诺娃与谢尔盖耶夫在芭蕾舞剧《罗密欧与朱丽叶》中的双人舞，图6-28）潇洒抒情、欢畅淋漓。他们成为一对举世无双的完美组合，长期地合作在列宁格勒歌剧舞剧院的舞台上。

图6-28　Г.乌兰诺娃与谢尔盖耶夫在芭蕾舞剧《罗密欧与朱丽叶》中的双人舞

卫国战争结束后，乌兰诺娃被调到莫斯科大剧院工作。去莫斯科对于乌兰诺娃来说是个打击，因为她离开了自己的故乡列宁格勒，离开自己心爱的剧院和多年的舞伴谢尔盖耶夫……

乌兰诺娃在莫斯科大剧院舞台上度过了近20年的演艺生涯。1962年，她告别了舞台做编导和教师工作。Е.马克西莫娃、В.瓦西里耶夫、С.阿登尔哈耶娃、Н.季莫菲耶娃、Л.谢缅尼亚娃、Н.谢米佐罗娃、М.萨比罗娃、М.科尔帕克奇、И.普拉科菲耶娃、И.瓦西里耶娃、О.苏沃罗娃、А.米哈尔琴科、Н.格拉乔娃和Н.齐斯卡利泽等一大批著名的芭蕾舞演员都曾经是她的学生。

乌兰诺娃远离政治，淡泊名利，为人低调，不追求名誉、地位和财富。她一生清贫，既没有豪车，也没有豪宅，把自己的一生都献给芭蕾舞事业。乌兰诺娃没有时间和精力生育孩子①，她的"后代"就是留给世界的芭蕾舞表演艺术。

乌兰诺娃曾在欧洲和世界各地巡演，她所到之处均受到观众的热烈欢迎。乌兰诺娃一直梦想能到中国来，1952年她的梦想成真，她随苏联文化代表团来到中国，在北京、上海、广州等地参观访问，这次中国之行圆了她的梦，也给她留下了难忘的印象。1959年，乌兰诺娃随莫斯科大剧院芭蕾舞团来华演出。她的精湛舞艺让北京和上海的中国观众大饱眼福，感悟到她用肢体语言揭示出来的芭蕾舞艺术之美。

1998年，乌兰诺娃无疾而终，她没有留任何的遗嘱。去世前，她把能够暴露自己私生活的所有信件、笔记和文件付之一炬，以防有人对她的私生活说三道四……她"赤条条"地离开人世，就像她来到世界时那样。

① 乌兰诺娃三次结婚，三位丈夫Ю.扎瓦德斯基、И.别尔谢涅夫和В.楞定都是苏联艺术界的大腕人物。

乌兰诺娃去世后葬入莫斯科新圣母公墓。一块未经研磨的白色花岗石状似一个扬开的风帆，上面浮出这位女芭蕾舞演员的高浮雕像，她那纤细的身材永远定格在婀娜轻盈的舞姿中……

著名作家A. 托尔斯泰评价乌兰诺娃是"一位平凡的女神"。著名作曲家C. 普罗科菲耶夫说乌兰诺娃是"俄罗斯芭蕾舞的天才"。著名电影导演C. 爱森斯坦认为"她是艺术的灵魂，她本身就是一首诗，一部音乐作品"。

俄罗斯的"蜻蜓舞蹈家"——O. 列别申斯卡娅

O. 列别申斯卡娅是俄罗斯著名芭蕾舞家和芭蕾舞教育家，苏联人民演员称号和斯大林奖金的获得者。

O. 列别申斯卡娅（1916-2008，图6-29）出生在基辅的一个贵族家庭。她的祖父是民意党人，堂叔曾与列宁一起蹲过监狱，她的父亲是一位曾经修过中东铁路的工程师。列别申斯卡娅的父亲希望女承父业，长大后也从事建筑事业。但列别申斯卡娅9岁那年，父母带她去克里米亚黑海边消夏，结识了在那里休假的芭蕾舞女演员 C. 费多罗娃[①]，后者发现奥莉亚（列别申斯卡娅的小名）喜爱跳舞，便建议奥莉亚的妈妈回莫斯科后带女儿去报考舞蹈学校。舞校的考官老师认为列别申斯卡娅的形象稍差，最初不想录取她，后来经过一番周折她才进入舞校，师从A. 切克雷根。入学第二年，列别申斯卡娅在歌剧《白雪公主》的序幕里扮演一只小鸟，这是她第一次登上演出舞台。

1933年，列别申斯卡娅从莫斯科舞蹈学校毕业后进入莫斯科大剧院芭蕾舞团。她在芭蕾舞剧《徒劳的谨慎》中跳了女主角丽莎的一段独舞，那是她首次登上大剧院的芭蕾舞演出舞台。之后，列别申斯卡娅刻苦学习，渐渐把自己的舞技练到炉火纯青的地步。她在现代芭蕾舞剧《三个胖子》《清凉的小溪》《红帆》以及《唐吉诃德》《睡美人》《胡桃夹子》《高加索俘房》等古典芭蕾舞剧成功地扮演女主角，以精湛的舞技（她能连续做64个挥鞭转）、细腻的动作和奔放的感情征服了众多的观众。列别申斯卡娅与男舞伴A. 叶尔莫拉耶夫、A. 梅谢列尔和П. 古谢夫等人的双人舞也跳得美轮美奂，成为舞剧的华彩乐章，给观众留下了深刻的印象。

图6-29　O. 列别申斯卡娅（1916-2008）

卫国战争期间，列别申斯卡娅到前线巡演，用舞蹈艺术鼓舞战士们的斗志。战后，列别申斯卡娅与大剧院芭蕾舞团的演员们一起排演了《灰姑娘》《村姑小姐》《巴黎的火焰》《红罂粟》等剧目（**列别申斯卡娅在芭蕾舞剧《巴黎的火焰》中的演出剧照，图6-30**）。官方有人十分欣赏列别申斯卡娅的表演，称她为"蜻蜓舞蹈家"。因此，尽管列别申斯卡娅的丈夫赖赫曼中将1951年因涉嫌卷入阿巴库莫夫案件被捕入狱，但她没有像其他"人民公敌"的家属那样受到牵连，依然能够正常演出。就在丈夫被捕那年（1951），她与乌兰诺娃同时获得苏联人民演员称号，成为斯大林在世时最后一批获得这个最高荣誉称号的芭蕾舞艺术家。

1953年，在芭蕾舞剧《红罂粟》的演出中，列别申斯卡娅在一次大跳后突然感到一阵撕心裂肺的剧痛，下台后发现自己的一条腿有多处骨折……经过长时间的治疗后，列别申

[①] C. 费多罗娃（1879-1963），莫斯科大剧院芭蕾舞团的舞蹈演员。

图6-30 O.列别申斯卡娅在芭蕾舞剧《巴黎的火焰》中的演出

斯卡娅恢复了健康,但伤病让她不得不减少演出场次。1962年,列别申斯卡娅的丈夫去世,这一打击让列别申斯卡娅几乎失明,经治疗后视力虽已恢复,但她觉得"跳舞已经没有快乐",遂决定告别舞台。1963年,列别申斯卡娅开始从事芭蕾舞教学工作,可她的教学方法不适合莫斯科大剧院芭蕾舞团,只好去意大利、匈牙利、德国,甚至东方的日本传授俄罗斯芭蕾舞艺术。

列别申斯卡娅一生在国内外获奖无数,从1992年起担任俄罗斯舞蹈协会主席。此外,列别申斯卡娅的社会兼职还能列出一大串,但她认为这些荣誉都是身外之物,她最看重自己是一位俄罗斯芭蕾舞演员,能够用优美高雅的芭蕾舞给人们带来精神的愉悦和享受。

20世纪俄罗斯芭蕾舞的神话——M.普列谢茨卡娅

M.普列谢茨卡娅是苏联著名的芭蕾舞艺术家,莫斯科大剧院的独舞演员,1959年获得苏联人民演员称号。

普列谢茨卡娅的一生闪耀着人格魅力的光辉。俄罗斯和世界各国有千百万观众知道她、喜爱她、模仿她和羡慕她。普列谢茨卡娅用自己的芭蕾舞艺术创造了一个20世纪俄罗斯芭蕾舞的神话。

M.普列谢茨卡娅(1925-2015,图6-31) 出生在莫斯科的一个知识分子的家庭。她的母亲是无声电影演员,她的舅舅A.梅谢列尔和姨姨C.梅谢列尔都是莫斯科大剧院的芭蕾舞演员,她的两个弟弟也从事芭蕾舞艺术。在这种家庭氛围下,普列谢茨卡娅爱上芭蕾舞就不足为奇了。

1934年,普列谢茨卡娅进入莫斯科舞蹈学校学习,师从舞蹈教师Л.雅各布松。雅各布松很快发现了这个满头褐发的小姑娘的舞蹈才能,便对她加以精心培养。有一次,雅各布松排演了一部名为《裁军研讨会》的芭蕾舞剧,让普列谢茨卡娅在剧中扮演了中国的蒋介石……

30年代苏联的大清洗时期,普列谢茨卡娅的身居高官的父亲被无辜地枪毙,母亲也被抓进了监狱,但这些打击未能让普列谢茨卡娅放弃学习,相反,她更加励志,坚定地走自己的芭蕾之路。

图6-31 M.普列谢茨卡娅(1925-2015)

1941年6月21日晚上,莫斯科舞蹈学校的学生普列谢茨卡娅首次在莫斯科大剧院分院(如今的莫斯科滑稽歌剧院)的舞台上演出,她本以为第二天的演出会继续下去,未料到希特勒德国在第二天凌晨突然进犯苏联,卫国战争开始了。卫国战争期间,普列谢茨卡娅与姨妈一家撤到斯维尔德洛夫斯克(如今的叶卡捷琳堡),在那里第一次表演了芭蕾小品《天鹅之死》。此后,《天鹅之死》就成为普列谢茨卡娅的保留剧目,她在75岁高龄时还最后一次表演了这个芭蕾小品。

1943年,普列谢茨卡娅从莫斯科舞蹈学校毕业后进入莫斯科大剧院芭蕾舞团,很快就成为独舞演员。乌兰诺娃告别大剧院舞台后,普列谢茨卡娅接替了她的位置,成为莫斯科

大剧院芭蕾舞团的首席舞蹈家。

普列谢茨卡娅的两腿修长、弹跳力强、善于旋转、乐感极佳，她仿佛是为跳芭蕾而生；她的舞姿轻盈、动作优雅、技巧超群、感情奔放，达到了芭蕾舞演技的高峰。每次演出时，当乐队奏起音乐，普列谢茨卡娅浑身顿时充满动感，仿佛有一种永远舞不完的感觉。普列谢茨卡娅曾经在《天鹅湖》①《堂吉诃德》《罗密欧与朱丽叶》《睡美人》《宝石花》《斯巴达克》《爱情的传说》《卡门组曲》《序曲》《凋落的玫瑰》《邓肯》等芭蕾舞剧中扮演女主角。20世纪70年代，普列谢茨卡娅根据丈夫，作曲家P.谢德林的音乐自编自演了《安娜·卡列尼娜》《海鸥》《带把狗的女人》《驼背小马》等芭蕾舞剧（普列谢茨卡娅在芭蕾舞剧《天鹅湖》中的演出照，图6-32）。

图6-32　M.普列谢茨卡娅在芭蕾舞剧《天鹅湖》中的演出

普列谢茨卡娅的桀骜不驯的性格影响了她的事业发展。60年代后期，她与大剧院芭蕾舞团总编导尤里·格里戈洛维奇之间产生了矛盾，他们的隔阂逐年加深，导致她在大剧院的舞台上的演出日益减少，最终成了大剧院芭蕾舞团的一只"死天鹅"。

80年代，普列谢茨卡娅与丈夫谢德林②开始去国外谋求生计。她曾先后任罗马歌剧舞剧院和西班牙国家芭蕾舞团的艺术总监。1988年，普列谢茨卡娅被莫斯科大剧院除名，但她并没有放弃自己的事业，继续在国外排演芭蕾舞剧，举办芭蕾舞讲座，依然活跃在世界芭蕾舞界，因为她认为自己"是为芭蕾舞而生的"。不过，普列谢茨卡娅离开俄罗斯就仿佛生活在"另外的时代"，失去艺术的根基，她的芭蕾舞事业走上下坡路……

普列谢茨卡娅曾为苏联的许多党政领导人演出。1938年，她的父亲被处决后，苏联文化部禁止她出国演出③，但斯大林喜欢普列谢茨卡娅，多次观看她的演出。斯大林去世前几天（1953年2月27日）还在克里姆林宫观看了普列谢茨卡娅主演的《天鹅湖》。赫鲁晓夫更是把普列谢茨卡娅出演的《天鹅湖》当作苏联文化艺术的一张名片，用这部芭蕾舞剧招待来访的各国首脑和贵宾。勃列日涅夫也把普列谢茨卡娅扮演的白天鹅视为苏维埃国家爱好和平和人道主义的象征。

毛泽东主席在访苏期间曾经观看过普列谢茨卡娅演出的《天鹅湖》，演出结束后，毛泽东让随行人员把一大篮白石竹花搬到舞台上，献给普列谢茨卡娅。

苏联解体后，普列谢茨卡娅与丈夫谢德林大多数时间居住在德国的慕尼黑，过着侨民的生活。2015年5月2日，普列谢茨卡娅病逝④在德国慕尼黑。得到普列谢茨卡娅去世的消息，许多俄罗斯粉丝把鲜花献到她曾工作过的莫斯科大剧院门前，以表示对这位芭蕾舞大师的哀悼和敬意。

著名的俄罗斯舞蹈家，俄罗斯人民演员H.齐斯卡利泽认为普列谢茨卡娅是"一位伟大的艺术家。她不仅对大剧院和俄罗斯芭蕾舞，而且也对世界芭蕾舞的事业做出了贡献"。俄罗斯舞蹈家M.巴雷什尼科夫也指出，普列谢茨卡娅是"我们当代最杰出的和舞姿最优雅的芭蕾舞大师之一"。

① 在30年间，普列谢茨卡娅在苏联和世界各国的舞台上共扮演过800多场《天鹅湖》的奥杰塔。
② 普列谢茨卡娅曾有丰富的感情生活经历。她与芭蕾舞演员B.格鲁宾、Э.卡萨尼和M.里耶帕有过短暂的浪漫史。1958年，她嫁给著名的作曲家P.谢德林，找到了自己感情的真正归宿。
③ 1958年，普列谢茨卡娅第一次与莫斯科大剧院芭蕾舞团去美国巡演，条件是她的丈夫谢德林必须留在国内作"人质"。
④ 普列谢茨卡娅生前留下遗嘱，等丈夫谢德林去世后要把两人的骨灰一起撒在俄罗斯大地上。

近年来Γ.乌兰诺娃、О.列别申斯卡娅、М.普列谢茨卡娅等芭蕾舞大师相继离世，宣告了20世纪俄罗斯芭蕾舞的一个时代的终结。

一颗俄罗斯芭蕾舞巨星——Е.马克西莫娃

Е.马克西莫娃是20世纪俄罗斯著名的女芭蕾舞演员，苏联人民演员称号（1973）和列宁奖金获得者。

Е.马克西莫娃（1939–2009，图6-33）出生在莫斯科的一个知识分子家庭。在马克西莫娃的家族里从没有人搞过艺术，更不用说跳高雅的芭蕾。可小卡佳（马克西莫娃的小名）从小就喜欢跳舞，莫斯科大剧院的著名芭蕾舞演员和编导В.季哈米罗夫①认为小卡佳有舞蹈的天赋。于是，她妈妈听从了这位芭蕾舞行家的建议，把10岁的马克西莫娃送入莫斯科舞蹈学校学习。

马克西莫娃天生条件一般，没有芭蕾舞女演员的那种亭亭玉立的身材。她的个子不高，脚小（35尺码），且二脚趾比大脚趾短很多，这种身材和脚趾构造不大适合跳芭蕾。在舞蹈学校入学考试时，主考老师发现了马克西莫娃的大脚趾与二脚趾的较大差距，担心她将来很难长时间跳足尖芭蕾……但马克西莫娃想出来一种包裹脚趾的特殊方法，能像其他学生一样穿起芭蕾舞鞋练功、排练和演出，其中的苦楚只有她自己知道……1957年，马克西莫娃在莫斯科第一次登台参赛，扮演芭蕾舞剧《胡桃夹子》中的小姑娘玛莎，她的演技征服了所有评委，获得全苏芭蕾舞大赛的冠军。

图6-33 Е.马克西莫娃（1939–2009）

1958年，马克西莫娃舞校毕业后进入莫斯科大剧院芭蕾舞团。她越过群舞演员阶段直接成为独舞演员。她后来成为芭蕾舞大师乌兰诺娃的一位最得意的、引为骄傲的弟子。在自己的恩师指导下，马克西莫娃出色地完成了许多角色，成为莫斯科大剧院芭蕾舞团的台柱子，在莫斯科大剧院芭蕾舞台上驰骋了30多年。

马克西莫娃几乎扮演过所有古典芭蕾舞剧的女主角，如，《吉赛尔》中的吉赛尔、《天鹅湖》中的奥杰塔、《胡桃夹子》中的玛莎、《睡美人》中的弗洛琳娜、《灰姑娘》中的灰姑娘、《罗密欧与朱丽叶》中的朱丽叶等。此外，她还在《巴黎的火焰》《阿妞达》《斯巴达克》《森林之歌》《宝石花》等现代芭蕾舞剧中承担独舞角色（马克西莫娃的演出照，图6-34）。

图6-34 Е.马克西莫娃的演出照

马克西莫娃继承俄罗斯芭蕾舞前辈的优良传统，形成了自己的舞风强劲、舞姿潇洒的风格：急速的小碎步、刚劲有力的旋转、富有弹性的高弹跳、优雅利落的亮相……她的舞蹈并不炫技，却魅力无穷，成为当代俄罗斯芭蕾舞界的一位耀眼的巨星。

马克西莫娃在事业上和生活上都很成功。她的舞伴和生活伴侣是著名芭蕾舞演员В.瓦

① В.季哈米洛夫（1876-1956），著名的俄罗斯芭蕾舞演员，编导和教育家。他曾经编导过《舞姬》《睡美人》《艾斯米拉达》《红罂粟》等芭蕾舞剧。

西里耶夫①。他俩的双人舞被视为身体与灵魂的交融,尘世美与非尘世美的糅合,是人性美的完美体现,芭蕾舞的天才之作。马克西莫娃说:"在舞台上我有其他一些舞伴,但我还没有发现有谁的双手能比沃洛佳(瓦西里耶夫的爱称)的更可靠。"在演员私生活绯闻频传的俄罗斯芭蕾舞界,马克西莫娃和瓦西里耶夫相互信任,相濡以沫,是一对最美丽、最和谐的芭蕾舞伉俪。

从1978年起,马克西莫娃应比利时、意大利和法国等国的芭蕾舞团邀请开始在世界各地巡演,她的名声传遍了世界。

1988年,马克西莫娃、瓦西里耶夫、普列谢茨卡娅和季莫菲耶娃等一批杰出的芭蕾舞家被莫斯科大剧院芭蕾舞团解聘。1990年,马克西莫娃成为A.彼得罗夫刚组建的克里姆林宫芭蕾舞剧院的编导。1998年,大剧院芭蕾舞团的原总编导格里戈罗维奇离任后,马克西莫娃重返大剧院,担任大剧院芭蕾舞团的总编导。

2009年4月28日,马克西莫娃因心脏病在睡梦中突然去世,一颗俄罗斯芭蕾舞巨星陨落了。马克西莫娃的墓地在新圣母公墓第5区第23排,这个位置很显眼,可墓碑只是一块普通的红色圆石,上面镌刻着她的名字和生卒年月。这个墓碑是马克西莫娃简朴的一生和低调的性格的写照。

俄罗斯芭蕾舞天幕上耀眼的新星——C.扎哈罗娃

2014年,在索契冬奥会开幕式上,有一位女芭蕾舞演员用优美的舞姿把美、诗意与音乐融合为一体,惟妙惟肖地演绎了大作家Л.托尔斯泰的小说《战争与和平》中的娜塔莎·罗斯托娃形象,征服了在场的各国政要、运动员、裁判员,也令电视机前的几十亿世界各国观众赞叹不已。这位女芭蕾舞演员就是当代俄罗斯著名的芭蕾舞演员,俄罗斯人民演员称号得主斯维特兰娜·扎哈罗娃。

C.扎哈罗娃(1979年生,图6-35)出生在乌克兰卢茨克市的一个军人家庭。在诸多的俄罗斯芭蕾舞女演员中间,扎哈罗娃天生是跳芭蕾舞的胚子:她身高168厘米,体重48公斤,长的眉清目秀,面部线条有雕塑感,身体柔韧性强,弹跳步伐大,舞蹈动作协调……总之,她的身体条件很适合跳芭蕾舞。让女儿成为芭蕾舞演员是她母亲的梦想,扎哈罗娃6岁时就被母亲送到舞蹈训练班学习舞蹈,所以扎哈罗娃没有一般孩子的童年。1989年,扎哈罗娃考入基辅舞蹈学校,开始了专业的舞蹈训练。

扎哈罗娃在基辅舞蹈学校里只待了4个月,就辍学随军人的父亲和母亲去到民主德国,半年后才回到乌克兰,重新返回基辅舞蹈学校二年级学习,师从B.苏列金娜。6年后,扎哈罗娃在彼得堡举办的全苏青年舞蹈家大赛上获得银奖,并且得到了转入

图6-35　C.扎哈罗娃(1979年生)

瓦甘诺娃芭蕾舞学院深造的机会。1996年,扎哈罗娃毕业后进入玛利亚剧院芭蕾舞团,第二年成为该团的独舞演员。扎哈罗娃在玛利亚剧院芭蕾舞团的处女作是扮演芭蕾舞剧《泪泉》中的玛利亚,她的首演大获成功。随后,她又在《吉赛尔》中出色地扮演了吉赛尔,为后来的演艺生涯铺平了道路。18岁那年,扎哈罗娃成为玛利亚剧院芭蕾舞团的台柱子演员。

2003年,扎哈罗娃转到莫斯科大剧院芭蕾舞团工作。她在莫斯科舞台的第一次亮相是

① 1961年,舞伴瓦西里耶夫与她登记结婚,他们从婚姻登记所出来就直奔排练场。第二天才举办了婚礼,乌兰诺娃曾亲自登门祝贺。

扮演芭蕾舞剧《法老之女》中法老的女儿，让莫斯科观众领略了这位从彼得堡"转会"来的芭蕾舞女演员的演技和风采。后来，扎哈罗娃在《当代英雄》《茶花女》《爱情的传说》等芭蕾舞剧中的表演更给莫斯科大剧院芭蕾舞团增添了光彩，让她稳坐大剧院芭蕾舞团首席芭蕾舞演员的交椅。

最近十几年，扎哈罗娃在芭蕾舞剧《唐吉诃德》《睡美人》《吉赛尔》《泪泉》《胡桃夹子》《罗密欧与朱丽叶》《天鹅湖》《天方夜谭》《卡门组曲》《少年与死神》中扮演主要角色。从2001年起，她与世界许多的著名芭蕾舞团合作，在伦敦、柏林、巴黎、维也纳、米兰、马德里、东京、纽约和阿姆斯特丹等地演出。2008年，她成为首位与意大利米兰的斯卡拉剧院签约的俄罗斯芭蕾舞演员。

如今，扎哈罗娃是俄罗斯芭蕾舞界的一颗耀眼的明星。她虽已是蜚声世界的女芭蕾舞家，但并没有止步不前，还在积极学习一些新的舞蹈技巧，丰富自己的演技。她认为一个芭蕾舞演员成功的三要素是：天才、勤奋和运气。她生命不止，奋斗不已，永远走在"勤奋"的路上。

"我就想跳舞"——这是扎哈罗娃的口头禅，这句简单而朴实的话表达出她对芭蕾舞的热爱，也表明跳舞是她的生活方式和生命意义所在。

第四节　芭蕾舞剧代表作

1795年，И. 瓦里贝赫与一位作曲家（佚名）合作创作了芭蕾舞剧《幸福的懊悔》，宣告了第一部俄罗斯芭蕾舞剧的诞生。然而，直到19世纪下半叶前，俄罗斯人创作的芭蕾舞剧很少，在俄罗斯上演的主要还是《仙女》《舞姬》《吉赛尔》《艾斯米拉达》《海盗》《浮士德》《法老之女》《堂吉诃德》等西方芭蕾舞剧。

19世纪下半叶，俄罗斯的一些芭蕾舞脚本作家、芭蕾舞编导，和作曲家П. 柴可夫斯基共同创作了《天鹅湖》（1876）、《睡美人》（1890）、《胡桃夹子》（1892）三部芭蕾舞剧，这是具有俄罗斯民族文化艺术特色的芭蕾舞剧，为后人创作芭蕾舞剧树立了榜样。迄今为止，在220多年间，几代俄罗斯作曲家和芭蕾舞编导创作了上百部芭蕾舞剧作品，其中的《天鹅湖》《胡桃夹子》《睡美人》《天方夜谭》《巴赫奇萨拉伊喷泉》（即《泪泉》）、《巴黎的火焰》《罗密欧与朱丽叶》《斯巴达克》等已经成为俄罗斯芭蕾舞剧的经典，也丰富了世界芭蕾舞艺术的宝库。

《天鹅湖》（1876）

《天鹅湖》是经典的俄罗斯芭蕾舞剧之一，也是一个半世纪以来在世界各国舞台演出最多的一部芭蕾舞剧。如今，《天鹅湖》已经成为芭蕾舞艺术的一个符号和象征。

《天鹅湖》是四幕（或三幕四场）芭蕾舞剧。最初的脚本是В. 别吉切夫[①]和В. 格里策尔[②]合作撰写[③]的，音乐由作曲家П. 柴可夫斯基[④]创作，编舞为捷克芭蕾舞编导В. 列金格尔[⑤]。

1877年3月4日（旧历2月20日），《天鹅湖》在莫斯科大剧院舞台上举行首演式，女芭蕾舞演员П. 卡尔帕科娃[⑥]出演白天鹅奥杰塔和黑天鹅奥吉莉娅。这次演出的不是《天鹅

① В. 别吉切夫（1828-1891），19世纪俄罗斯剧作家，莫斯科皇家剧院总监。
② В. 格里策尔（1840-1908），19世纪俄罗斯芭蕾舞演员和教育家。
③ 作曲家柴可夫斯基对脚本也做过修改。
④ 1875年，莫斯科大剧院向柴可夫斯基约稿。柴可夫斯基之所以接受这个任务，一是因为他需要钱，二是因为他很早就想尝试写芭蕾舞音乐。1876年4月10日，柴可夫斯基完成了芭蕾舞剧《天鹅湖》的音乐。
⑤ В. 列金格尔（1828-1893），捷克的芭蕾舞舞大师，1871年被聘请到俄罗斯工作。1877年因编导《天鹅湖》失败离开俄罗斯。
⑥ П. 卡尔帕科娃（1845-1920），出生于芭蕾舞世家。她天生丽质，举止高雅，从莫斯科舞蹈学校毕业后成为莫斯科大剧院的芭蕾舞独舞演员，曾经在芭蕾舞剧《仙女》《海盗》《堂吉诃德》扮演女主角，也是《天鹅湖》的奥杰塔的首位扮演者。1883年告别芭蕾舞舞台。

湖》的全版，首演也并不成功。

1895年1月15日，由M.佩吉帕和Л.伊凡诺夫编导的芭蕾舞剧《天鹅湖》（完整版）在彼得堡玛利亚剧院上演大获成功。此后，M.佩吉帕和Л.伊凡诺夫编导的《天鹅湖》演出版长期以来在俄罗斯被视为经典版本[①]。

《天鹅湖》剧情简介

《天鹅湖》（图6-36）的剧情源自一个古老的德国传说。恶魔罗特巴特用妖法把美丽的姑娘奥杰塔和她的一帮女友变成了白天鹅，奥杰塔的母亲为此日夜痛哭，悲伤的泪水集成了一池"天鹅湖"水。奥杰塔和姑娘们被恶魔的妖法控制，白天无法恢复自己的人形，只是湖上的一群天鹅，奥杰塔是她们中间的"天鹅公主"。每当夜幕降临，奥杰塔与自己的女伴们才能恢复人形。奥杰塔要想永远恢复人形并且帮助自己的女友们摆脱恶魔罗特巴特的妖法，必须获得一个青年人的山盟海誓的爱情。后来，王子齐格弗里德在天儿湖畔邂逅白天鹅奥杰塔，两人一见钟情，王子决定帮助奥杰塔回复人形，战胜了恶魔罗特巴特，奥杰塔与齐格弗里德的爱情赢得了圆满的结局。

图6-36 《天鹅湖》剧照一（1876）

第一幕

在一个城堡的庭院里，王子齐格弗里德与朋友本诺在一起庆祝自己的成年节。英俊潇洒的王子用一连串的大跳和旋转表现自己的青春活力以及内心的快乐和幸福。村民们纷纷前来祝贺，他们以群舞形式登上舞台。王子齐格弗里德用葡萄酒款待各位男士，把鲜花和彩带赠给女士们。有个名叫沃尔夫冈的小丑跳起一段搞笑的舞蹈，随后一对对青年男女翩翩起舞，接着是四人舞、群舞场面。王子齐格弗里德也加入载歌载舞的人群当中，城堡中一派欢快的气氛和景象。青年人歌舞正欢的时候，王后走来了。她告诉王子齐格弗里德明天将在宫里举办一场选妃舞会，他应为自己挑选一位未婚妻。

暮色降临，青年男女渐渐散去，王子突然忧郁起来，他不希望大家离开他，于是跳起了一段忧心忡忡的独舞，似乎在脑海里想象着自己心上人的模样。这时候，一群天鹅从空中飞过，王子带着好友本诺离开了城堡，去追赶那群远飞的天鹅。

第二幕

月夜。齐格弗里德和本诺来到了郊外。远处可见一片碧蓝的湖水，近处湖岸边有一座废弃的钟楼。齐格弗里德看到一群天鹅游在湖面上，领头的是一只白天鹅，它头戴花冠引起他的注意。齐格弗里德要举弓射杀那只白天鹅，白天鹅见状后惊恐地躲开……这时候，舞台上一群天鹅起舞，她们变换着队形，仿佛在跳俄罗斯环舞，舞姿轻盈飘逸，在一片宁静的湖水背景衬托下，显示出她们内心的天真无邪、对美好生活的向往。

一位头戴花冠的美丽姑娘从废弃的钟楼后面走出来，她就是奥杰塔公主。奥杰塔走上前去，问齐格弗里德为什么要射杀她。奥杰塔用一段独舞**向王子诉说自己不幸的命运和遭遇（图6-37）**：原来，她的母亲去世后，父亲娶了一个凶恶的巫婆为妻，奥杰塔天天遭到后母的打骂。后来，恶魔罗特巴特施妖术把她和她的女友们变成一群天鹅，只有到午夜后才能恢复人形。那位阴险的恶魔原来是一只猫头鹰，一直监视着奥杰塔，还要伺机除掉

[①] 如今，在俄罗斯和世界各国的芭蕾舞团编导了芭蕾舞剧《天鹅湖》的多种版本，很难找到两个完全相同的版本。

图6-37 《天鹅湖》剧照二（1876）

她。齐格弗里德听后对奥杰塔的遭遇深表同情，发誓要除掉恶魔罗特巴特，把奥杰塔救出来。可奥杰塔告诉王子，杀死恶魔还不能彻底解除他的妖法，只有一个青年人对她的真爱才能拯救她并让她永远恢复人形。王子发现奥杰塔就是自己梦寐以求的情人，决定解救她和她的那些被妖法变成天鹅的姐妹。齐格弗里德约她第二天来皇宫参加选妃舞会并发誓一定选她。王子与奥杰塔的一席谈话被藏在钟楼后面的恶魔偷听到了。

午夜已过，奥杰塔得到了王子忠于爱情的誓言，因受控于罗特巴特的魔法，只好依依不舍地离去……

第三幕

翌日，城堡里举办一场盛大的选妃舞会。贵宾们领着自己的女儿来到王宫，等候王子齐格弗里德的挑选。可是，齐格弗里德好久没有出现。这时候，小丑跳起了一段逗人的舞蹈取悦大家，场面分外热闹。终于，王子齐格弗里德露面了，他来纯粹是为了应付母亲举办的这场活动。齐格弗里德绕场一周，对候选的姑娘一个也没有看中，因为他已经有了意中人奥杰塔。这时候，突然来了一位不速之客，这是恶魔罗特巴特扮成的骑士，他领着自己的女儿奥吉莉娅来了。恶魔施妖法把女儿奥吉莉娅变得与奥杰塔一模一样。奥吉莉娅用娇媚、轻佻的舞姿向王子齐格弗里德展开爱情攻势，王子以为奥吉莉娅就是奥杰塔，于是与她翩翩起舞并向她表白爱情。齐格弗里德还拉着奥吉莉娅的手走到自己的母亲跟前，说这个姑娘就是他选中的心上人。之后，齐格弗里德与奥吉莉娅的手紧紧拉在一起，翩翩起舞。罗特巴特见状后发出一阵奸笑后旋即变成恶魔，奥吉莉娅也得意地哈哈狂笑……这时窗外飞来一只天鹅，它就是奥杰塔。奥杰塔目睹了王子变心的一幕后痛苦地飞走了。王子齐格弗里德看到窗外掠过奥杰塔的身影，才知道自己上当受骗，立即冲出皇宫去追自己心爱的人儿。

第四幕

夜半时分，天鹅湖畔。奥杰塔把齐格弗里德变心的消息告诉自己的女伴们。姑娘们同情奥杰塔的不幸，自己也很伤心，因为她们恢复人形的希望也落空了。齐格弗里德向天鹅湖急速跑来，找到了奥杰塔，他请求奥杰塔原谅并且把奥杰塔头上的花冠帽扔进湖里。这时，魔鬼罗特巴特施出妖法，天鹅湖畔风雨交加，电闪雷鸣。恶魔现出猫头鹰原形，爪子拿着奥杰塔的花冠帽，狂叫着扑过来与王子展开了殊死的决斗。最终，王子在搏斗中战胜了恶魔猫头鹰，救出奥杰塔，除掉了妖法，奥杰塔与众女友恢复了人形，在女友们的簇拥下，与王子一起迎接黎明的曙光①。

芭蕾舞剧《天鹅湖》以浪漫主义的方法讲述一个美好、曲折的爱情故事，表现光明与黑暗、善与恶、美与丑的较量和搏斗，最终，人性美和真正的爱情战胜黑暗和邪恶，有情人皆成眷属。

① 还有一种比较流行的版本是：奥杰塔纵身跳入湖内，王子也接着跳了进去，他俩被汹涌翻腾的湖水吞没了……

《睡美人》（1889）

《睡美人》①（图6-38）是一部童话芭蕾舞剧，讲述杰齐林王子与阿芙罗拉公主的爱情经历了种种磨难，战胜了邪恶，最终赢得了幸福。《睡美人》像芭蕾舞剧《天鹅湖》一样，也是一个正义战胜邪恶的爱情故事。

《睡美人》是三幕芭蕾舞剧，还有序幕和尾声。这部舞剧由П.柴可夫斯基作曲，И.符谢沃洛日斯基和М.佩吉帕撰写脚本②，芭蕾舞编导是М.佩吉帕。1890年1月3日，彼得堡玛利亚剧院芭蕾舞团排演的芭蕾舞剧《睡美人》在彼得堡首演大获成功。此后，该剧成为俄罗斯芭蕾舞的经典剧目之一。

图6-38　《睡美人》剧照一（1889）

后来，芭蕾舞剧《睡美人》又有了А.戈尔斯基、К.谢尔盖耶夫、Ю.格里戈罗维奇编导的版本，但佩吉帕编导的版本被俄罗斯芭蕾舞界公认为最佳版本，在苏联和俄罗斯一直作为经典版本排演至今。

《睡美人》剧情简介

序幕

国王弗洛雷斯坦十四在王宫里举办盛大的舞会庆祝女儿阿芙罗拉的命名日。国王、王后以及随从走进宫来，奶娘和保姆推着躺在摇篮里的小阿芙罗拉随后走进来。

在前来恭喜的亲朋好友和贵宾中，丁香仙女、善良仙女等6位仙女给新生的小公主送来最好的礼物，对她来到人世表示美好的祝愿。这时候，会施展妖法的卡拉包斯仙女带着自己的一帮随从也进入大厅。卡拉包斯对国王弗洛雷斯坦十世有意见，因为后者忘记邀请她参加阿芙罗拉的命名日。所以，卡拉包斯发出诅咒："阿芙罗拉长大将是世界上最聪明、最美丽的公主，但为了永葆自己的聪明美丽，她在成年日那天会因纺锤的针刺而永远昏睡。"卡拉包斯的这席话令国王和王后十分沮丧，丁香仙女是阿芙罗拉的教母，她劝卡拉包斯不要说这种昏话，并且把卡拉包斯撵出了王宫。

第一幕

16年后，阿芙罗拉长成一个亭亭玉立的美女。国王弗洛雷斯坦十四在王宫里又举办了一次隆重的庆祝活动。一些外国王子和宫廷的纨绔子弟纷纷前来向阿芙罗拉求婚，可阿芙罗拉一个都看不上。在洋溢着欢乐气氛的舞会上，卡拉包斯化装成一个老太婆，手拿纺锤凑到阿芙罗拉身边。阿芙罗拉正与一位求婚者翩翩起舞，突然感到自己的手被纺锤针刺了一下，然后鲜血直流，她顿时觉得浑身发冷，随即倒在地上。卡拉包斯用自己的阴谋手段实现了16年前的咒语。在人们的一片慌乱中，卡拉包斯丢掉身穿的斗篷迅速溜掉……

阿芙罗拉（图6-39）陷入昏睡中，唯有英俊的王子的一个热吻才能让阿芙罗拉苏醒。国王和王后

图6-39　《睡美人》剧照二（1889）

① 法国作曲家费迪南德·赫罗德曾经根据剧作家犹仁·斯克利普（Eugène Scribe）的脚本写过芭蕾舞剧《林中沉睡的美人》的音乐，由让-皮埃尔·奥美尔编导。这部芭蕾舞剧于1829年4月27日首次在巴黎歌剧院舞台上演出，著名芭蕾舞女演员塔里奥尼在剧中扮演睡美人。
② 根据法国作家夏尔·佩罗的同名童话故事改编。

极度悲痛,丁香仙女过去安慰他俩,"请别伤心,你们的女儿将沉睡一百年,不过,为了让公主幸福,你俩要与她一起沉睡。"说完这句话,丁香仙女把手中的魔棒一挥,王宫顿时变成一片茂密的森林,整个城堡全都沉入睡梦中……

第二幕
第一场
一片郁郁葱葱的森林,林中有一条小河,右边是悬崖峭壁。弗洛雷斯坦十四的王宫已被这片森林遮盖整一百年。一个风和日丽的日子,杰齐林王子在林中打猎。

庭院里,管家让一些美女在杰齐林王子面前翩翩起舞,希望杰齐林从美女中间给自己选中未婚妻,可任何美女都未能打动他的心,于是他继续去打猎了。杰齐林王子有点累了,便坐下来休息。这时候,河面上驶来一只装饰华丽的珠母色帆船,丁香仙女下船走到岸边。她似乎猜出杰齐林王子的心思,决定帮他找到自己意中的公主。只见丁香仙女把手中的魔杖一挥,瞬时间呈现出一幅幻景:阿芙罗拉出现了,一帮仙女簇拥在她身边。杰齐林王子看到绝色美人阿芙罗拉,便起身去追她,阿芙罗拉左右躲闪跑掉了,最后消失在悬崖峭壁的缝隙中。丁香仙女又挥了一下魔杖,那幅幻景顿时消失得无影无踪……

杰齐林王子祈求丁香仙女帮他去找回阿芙罗拉。一个明媚的月夜,丁香仙女让杰齐林王子坐上她的帆船向沉睡的城堡驶去。

第二场
丁香仙女和杰齐林王子很快就来到沉睡的城堡。那里漆黑一片,冷落荒凉。阿芙罗拉沉睡在自己闺房的床上,国王和王后坐在一旁,仆人们站在那里沉睡,就像一尊尊雕像。

凶恶的卡拉包斯仙女把守着城堡。她和自己的随从想把阿芙罗拉藏起来,但杰齐林王子已看到了沉睡的阿芙罗拉,他赶紧跑上去温柔地吻了她的脸颊,阿芙罗拉苏醒了,沉睡的城堡也不再沉睡,整个城堡灯火辉煌,亮如白昼。卡拉包斯看到自己的妖法失效,便带着随从溜之大吉。国王牵着女儿阿芙罗拉的手,高兴地把她交给杰齐林,阿芙罗拉公主含情脉脉地看着王子……

第三幕
杰齐林与阿芙罗拉的婚礼。王宫前的庭院广场上,欢歌笑语,鲜花遍地。乐队演奏的美妙的乐曲响彻广场上空。国王、王后、新郎、新娘以及伴郎伴娘和亲朋好友全都来了。弗罗琳娜公主、蓝鸟、白猫、穿靴子的猫、小红帽和大灰狼、灰姑娘和福尔图王子这些童话人物也应邀来参加婚礼。

丁香仙女和她的伙伴们前来向新郎和新娘送去衷心的祝福。阿芙罗拉公主和杰齐林王子跳起双人舞,向亲友和来宾们表示感谢。最后,出席婚礼的全体人员都起身跳舞,祝福这对新人经历了百年的考验和磨难终成眷属。

《睡美人》这部童话芭蕾舞剧的布景华美,服装艳丽,有很强的视觉冲击力。柴可夫斯基的优美抒情的音乐与多姿优雅的舞蹈达到完美的结合,营造出如梦如幻的氛围,把观众带到一个神奇、浪漫的童话世界。

《胡桃夹子》(1892)
《胡桃夹子》是一部两幕芭蕾舞剧。作曲家П.柴可夫斯基为舞剧谱写了音乐,M.佩吉帕撰写了脚本①并成为舞剧的总编导。这部舞剧的故事神妙,舞蹈诙谐,场面绚丽,音乐感人。《胡桃夹子》享有"圣诞芭蕾"之美誉,是一部老幼皆宜的芭蕾舞杰作。

芭蕾舞剧《胡桃夹子》(图6-40)的音乐是柴可夫斯基晚年的一部重要的作品。1892年12月6日,《胡桃夹子》在彼得堡玛利亚剧院首演,柴可夫斯基生前最后一次在玛利亚剧

① 根据德国浪漫主义作家恩斯特·戈夫曼的童话故事《胡桃夹子和鼠王》撰写的脚本。

场观看了演出，他对这场演出十分满意，让玛利亚剧院经И.伏谢沃洛日斯基向参加演出的彼得堡皇家戏剧学校的儿童学员转达他的祝贺，还送给孩子们糖果表示感谢。一年后，柴可夫斯基便与世长辞。

在佩吉帕编导的《胡桃夹子》版本之后，Л.伊凡诺夫、А.戈尔斯基、Ф.洛普霍夫、В.瓦伊诺依、Ю.格里戈罗维奇等芭蕾舞编导也编出自己的演出版本。

如今，《胡桃夹子》像一颗璀璨的芭蕾舞明珠闪耀在俄罗斯和世界各国的芭蕾舞台上。在法国①和英国还出现了《胡桃夹子》的变异版本，其内容和编舞与佩吉帕的经典版本相差甚远，这是西方芭蕾舞人的一种创新的尝试，他们排演的《胡桃夹子》也有自己的观众。

图6-40 《胡桃夹子》剧照一（1892）

《胡桃夹子》剧情简介

圣诞节前夕，舒塔尔巴姆与家人站在门口等待着陆续来到的客人们。

第一幕

舒塔尔巴姆的女儿玛丽和儿子弗里茨像其他孩子一样，期待着客人带来圣诞礼物。最后一位来客是德罗赛尔梅亚。他头顶大礼帽，戴着面具，拄着拐杖走了进来。他给孩子们带来一些会表演的玩具，逗他们开心，但也让他们有点害怕。德罗赛尔梅亚摘下面具后，玛丽和弗里茨才认出这是自己的教父。

玛丽很想与教父拿来的娃娃玩，但玩具娃娃都被拆卸了，这让玛丽很伤心。为了让玛丽平静下来，教父给了她一个胡桃夹子玩具。胡桃夹子其貌不扬，但怪怪的表情令她开心，是玛丽最喜爱的礼物。可是，淘气的弟弟弗里茨把胡桃夹子抢走后摔坏了，玛丽十分伤心，她抱起"受伤"的胡桃夹子，很快就进入梦乡……

夜幕降临，房间里洒满月光。德罗赛尔梅亚出现，他此时变成了一个巫师。只要他一挥手，房间里的一切东西都能变化，那些圣诞玩具能变成一个个士兵。

在玛丽的梦中，突然窜出来许多小老鼠，由老鼠王率领着，向胡桃夹子冲过来（图6-41）。胡桃夹子带领木偶兵上阵应战，眼看就要被老鼠们打败。见到此状，玛丽脱下一只鞋子打死了老鼠王，众老鼠溃散，胡桃夹子率领的木偶兵大军赢了。突然间，胡桃夹子的脸开始增大，已不再是其貌不扬的玩具娃娃，而变成一个英俊的王子。为了表示对玛丽的感谢，胡桃夹子洋洋得意地把玛丽扛在肩上，带着她来到一个晶莹的冰雪世界。

图6-41 《胡桃夹子》剧照二（1892）

第二幕

玛丽和王子欣赏着美丽的星空。这时候，那群被击败的老鼠卷土重来。王子再次率木偶兵打败了它们。大家载歌载舞，尽情欢乐，庆祝战胜了老鼠军队。西班牙、阿拉伯、中国、俄罗斯的玩具娃娃纷纷前来，先后跳起巧克力舞、咖啡舞、茶叶舞、特列帕克舞，感

① 如，法国芭蕾舞编导莫里斯·贝热尔编导的《胡桃夹子》（1999）。

谢王子和玛丽拯救了他们的生命。

玛丽和王子在一起游历糖果王国。为欢迎他俩的到来，糖果仙女举办了一场盛大的舞会，展示糖果仙女的舞蹈和众花之舞，玛丽成为这个舞会上的公主。在这个过程中，玛丽发现自己爱上了王子，大家准备参加他俩在王宫举办的婚礼……

玛丽这时从梦中醒来，发现自己依然坐在那个熟悉的房间里，怀里还抱着"受伤的"胡桃夹子……唉，原来这只是南柯一梦①……

《胡桃夹子》这部童话芭蕾舞剧带有神秘、玄妙的色彩，营造出一个虚幻、多彩的童话世界。舞剧的音乐纯真活泼，充满童趣；舞蹈幽默诙谐、滑稽可笑，是柴可夫斯基和佩吉帕在1892年献给俄罗斯儿童最好的圣诞礼物。《胡桃夹子》一百多年来长演不衰，吸引着愈来愈多的观众，展现了这部芭蕾舞剧强大的艺术生命力。

《罗密欧与朱丽叶》（1938）

1935年，作曲家普罗科菲耶夫谱写了《罗密欧与朱丽叶》管弦乐组曲，1936年他与导演C.拉德洛夫②和剧作家A.彼奥特罗夫斯基③合作创作了4幕芭蕾舞剧《罗密欧与朱丽叶》的脚本，改变了莎士比亚原作的男女主人公的悲剧结局④，而以大团圆结尾。然而，这个脚本在苏联没有得到排演的机会。后来，普罗科菲耶夫和舞剧的脚本作者又把脚本改为原作的悲剧尾声。

1940年1月11日，芭蕾舞剧《罗密欧与朱丽叶》第一次登上列宁格勒基洛夫歌剧舞剧院的舞台。该舞剧由Л.拉夫罗夫斯基编导，乌兰诺娃扮演朱丽叶，К.谢尔盖耶夫扮演罗密欧。这部芭蕾舞剧在苏联国内的首演⑤大获成功，之后迅速普及并成为俄罗斯各地芭蕾舞团的保留剧目之一。

1946年12月28日，Л.拉夫罗夫斯基编导的芭蕾舞剧《罗密欧与朱丽叶》在莫斯科大剧院首次上演⑥，几十年长演不衰。1979年6月26日，莫斯科大剧院芭蕾舞团开始排演Ю.格里戈罗维奇编导的《罗密欧与朱丽叶》版本（共3幕18场）⑦，一直到90年代中叶。之后，莫斯科大剧院芭蕾舞团又返回排演拉夫罗夫斯基编导的版本。此外，芭蕾舞剧《罗密欧与朱丽叶》在俄罗斯还有一些其他版本。瑞典、南斯拉夫、德意志民主共和国、丹麦、法国、意大利、英国、加拿大、荷兰、白俄罗斯等国家在不同年代都排演过《罗密欧与朱丽叶》。2008年，美国芭蕾舞编导马克·莫里斯把1935年版的《罗密欧与朱丽叶》搬上在纽约举办的游吟音乐节舞台。

如今，芭蕾舞剧《罗密欧与朱丽叶》（图6-42）已经成为世界各国芭蕾舞团的保留剧目之一。

《罗密欧与朱丽叶》剧情简介（Л.拉夫罗夫斯基编导的版本）

序幕

洛伦佐神父手拿一本书站在舞台中央，他右边是朱丽叶，左边是罗密欧。他们三人仿

① 还有一个所谓的弗洛伊德版本的《胡桃夹子》，由P.努里耶夫编舞。与王子跳舞后，玛丽醒来，胡桃夹子原来是一个重新焕发活力的德罗塞尔梅亚。
② C.拉德洛夫（1892-1958），俄罗斯剧作家，教育家和导演。
③ A.彼奥特罗夫斯基（1898-1937），俄罗斯剧作家，文学理论家和戏剧评论家。
④ 《罗密欧与朱丽叶》是英国著名剧作家威廉·莎士比亚的一部名剧。《罗密欧与朱丽叶》的男女主人公为捍卫自己爱的权利，与中世纪的世俗偏见作斗争。最后，他们的殉情唤醒了人们的良知，使世袭仇恨的蒙太古和凯普莱特两大家族得到和解。
⑤ 30年代，鉴于苏联国内的政治形势，列宁格勒基洛夫歌剧舞剧院和莫斯科大剧院芭蕾舞团都不敢排演芭蕾舞剧《罗密欧与朱丽叶》，故这部舞剧只能于1938年12月30日在捷克斯洛伐克的布尔诺国家剧院首演，演出获得了成功。
⑥ 直至1976年3月20日，这个版本的《罗密欧与朱丽叶》在莫斯科大剧院芭蕾舞团共演出了210场。从1979年转到克里姆林宫大会堂的舞台，最后一次演出是1980年6月21日。
⑦ 至1995年3月29日，共演出67次。

佛构成一幅三折油画。

第一幕

凌晨。维罗纳城还在沉睡。罗密欧心不在焉地徘徊在空旷的大街上，幻想着自己的爱情。维罗纳城慢慢地苏醒，路上出现了最早的行人，他们睁开睡眼惺忪的眼睛，伸着懒腰活动着身子。酒馆里，几个女佣开始收拾餐桌准备开门。

凯普莱特家的仆人格雷戈里奥、萨姆索尼和彼耶特罗从家里走出来，他们与几位女佣嬉戏起舞；蒙太古的仆人巴尔塔扎和阿布拉米奥也出现在广场的另一边。

图6-42 《罗密欧与朱丽叶》剧照一（1938）

凯普莱特家族与蒙太古家族是世仇，两家的仆人们互相盯着对方，寻衅滋事。凯普莱特家的仆人首先发难，双方的口角变成了互相推搡，不久便持剑打了起来，蒙太古家的仆人阿布拉米奥受了伤。蒙太古的侄子班沃里奥前来劝大家放下武器，双方暂时休战。

这时候，喝得醉醺醺的凯普莱特的侄子提伯尔特突然出现。他是个好拨弄是非的家伙，早就想找茬与蒙太古的家人干一场架，现在这个机会终于来了。他首先与班沃里奥打了起来。听到户外的喧闹声，蒙太古和凯普莱特也先后跑出家门，观看在广场上打架的两大家族的仆人。全城人都被两个家族的格斗惊醒，城里拉响了警报，维罗纳公爵带着卫兵赶来，他下令让所有人放下武器，同时宣布谁若继续打架，那将被处以极刑。居民们十分满意公爵处理打架的方法，聚集的人群渐渐散去。

凯普莱特的女儿朱丽叶在闺房里与奶妈戏耍。她把枕头扔向奶妈便跑开了，奶妈步履蹒跚地追她。朱丽叶的母亲前来阻止女儿，板起脸告诉她别再搞这种恶作剧，因为她已经到了谈婚论嫁的年龄，何况年轻的帕里斯伯爵已经向她求婚。朱丽叶对母亲的话不以为意。可当母亲把她拉到镜子前，朱丽叶看到自己确实长成大姑娘了。

凯普莱特家举办一次盛大的舞会，维罗纳城的达官贵人都身穿节日盛装前来参加。舞厅里高朋满座，贵宾们侃侃而谈。朱丽叶的女友们纷纷而至，簇拥在朱丽叶身边。帕里斯伯爵站在朱丽叶旁边。舞会开始，朱丽叶应客人之邀，起身翩翩起舞，朱丽叶的舞姿美若下凡的天仙……蒙太古的儿子罗密欧和自己的朋友班沃里奥、梅尔库奇奥是不速之客，怕别人认出他们，因此戴着面具混进了舞场。梅尔库奇奥戴着滑稽的面具满场乱窜，逗得大家笑得前仰后合。趁着梅尔库奇奥引去了人们的注意力，罗密欧慢慢走到朱丽叶跟前，激动地向她表示自己的爱慕之情。英俊的罗密欧让朱丽叶的心为之一动，顿时燃起了一丝爱意。这时，罗密欧戴的面具不知怎么突然掉了。提伯尔特看到了这一幕并认出了罗密欧。罗密欧赶紧戴上面具溜掉。舞会散后，奶妈告诉朱丽叶，罗密欧是她家的仇人蒙太古的儿子。

一个月光明媚的夜晚，**罗密欧溜进了凯普莱特家的花园与朱丽叶幽会（图6-43）**。之后，朱丽叶坠入情网不能自拔，时刻想见自己的

图6-43 《罗密欧与朱丽叶》剧照二（1938）

心上人，于是给罗密欧写了一封信让奶妈去转交。为寻找罗密欧，奶妈在仆人皮耶特罗陪同下来到了人们正在纵情狂欢的维罗纳广场。

第二幕

在维罗纳广场上，人们载歌载舞，尽情欢乐。几个调皮的青年想逗奶妈玩，但她忙着找罗密欧，根本没心思搭理他们。奶妈终于找到了罗密欧，把朱丽叶的信交给了他。罗密欧从信中得知，朱丽叶愿意作他的妻子。

罗密欧去找洛伦佐神父，告诉神父自己爱上朱丽叶，请求神父成全他俩的婚事。洛伦佐被罗密欧对朱丽叶的纯真爱情感动，同意为他俩在教堂举办婚礼，也希望借此机会化解两个家族的世仇。

维罗纳广场上，狂欢节正在热闹地进行。罗密欧的朋友梅尔库奇奥和班沃里奥在狂欢的人群中间。提伯尔特看见梅尔库奇奥后便与他吵了起来，并向后者提出决斗。这时，罗密欧恰好赶到，为了防止一场流血事件发生，罗密欧把持剑的梅尔库奇奥拉开，提伯尔特趁机向梅尔库奇奥刺出致命的一剑，梅尔库奇奥一头倒在地上死去。罗密欧悲痛不已，为给自己的朋友报仇，冲过去用剑杀死了提伯尔特。朱丽叶的母亲跑出来，呼吁家人要为提伯尔特报仇，班沃里奥见状后赶紧把罗密欧领走。

第三幕

晚上，罗密欧潜入朱丽叶的闺房，想在离开前与心爱的姑娘再度良宵。黎明时分，两个恋人依依不舍，罗密欧最终不得不离去。

第二天早上，朱丽叶的父母和奶妈来了。他们告诉朱丽叶，说已经与帕里斯伯爵定好了婚礼的日子。朱丽叶乞求父母不要强迫她与不爱的人结婚，但父母根本不理睬她的祈求……

朱丽叶在绝望中去求助洛伦佐神父。洛伦佐神父告诉朱丽叶，说有一种药水，人喝后就会像死人一样昏睡，但两天后会苏醒过来。同时，洛伦佐派人告诉罗密欧，让罗密欧两天后去墓地找她，带她远走高飞。朱丽叶准备按神父的方法去办。

回到家里，朱丽叶假装同意嫁给帕里斯。当她独自在闺房的时候，喝下了那瓶药水。早晨，帕里斯伯爵派来的乐手奏起欢快的婚礼曲，朱丽叶的女友也来了，准备给她打扮一番去参加婚礼，可发现新娘死在屋里。

朱丽叶去世的消息传到了曼图亚，罗密欧悲痛万分，便火速地赶回维罗纳。他看到朱丽叶躺在敞开的棺材里，她的父母和帕里斯伯爵都在送葬的行列中。朱丽叶被葬在家庭墓地后，人们全都散去。夜晚，罗密欧跑到墓地，以为朱丽叶真的死去。他蹲在棺木前与朱丽叶诀别，之后便服毒自杀。

朱丽叶苏醒过来，看到自己躺在墓地，回忆着两天前发生的一切。她环顾四周，目光落到罗密欧身上，发现罗密欧已服毒身亡。朱丽叶觉得自己活下去已无意义，便用罗密欧的匕首刺向自己胸口，结束了年轻的生命。

尾声

蒙太古和凯普莱特来到罗密欧和朱丽叶的墓地，悲痛万分，后悔不已。然后，他们伸出和解之手，发誓结束两个家族的世仇，以纪念两个年轻人的生命的陨落。

芭蕾舞剧《罗密欧与朱丽叶》的舞蹈编排带有16世纪英国舞蹈的特征，布景设计把观众带到文艺复兴的时代氛围。普罗科菲耶夫的音乐、舞剧的舞蹈让人感受到中世纪英国的家族偏见给人带来的悲剧，也让观众用视觉和听觉领略到莎翁笔下的那个不朽的爱情故事。

《巴赫奇萨拉伊喷泉》（1932）

《巴赫奇萨拉伊喷泉》（又名《泪泉》）是一部4幕（还有序幕和尾声）戏剧芭蕾舞

剧。该剧由Б. 阿萨菲耶夫作曲，H. 沃尔科夫撰写脚本①，P. 扎哈罗夫②为芭蕾舞总编导。

1934年9月28日，列宁格勒基洛夫歌剧舞剧院（如今的玛利亚剧院）举行了《巴赫奇萨拉伊喷泉》首演式。此后，《巴赫奇萨拉伊喷泉》上演在苏联和俄罗斯各地的芭蕾舞台上，是一部常演常新的芭蕾舞剧。

芭蕾舞剧《巴赫奇萨拉伊喷泉》（图6-44）的故事来自一个古老的传说。1764年，克里米亚鞑靼王吉列伊为了纪念自己的亡妃，在巴赫奇萨拉伊宫内修建了一座大型的白色大理石喷泉。1820年9月7日，诗人普希金在南方流放期间参观了巴赫奇萨拉伊的鞑靼王宫，看到那个几乎报废的喷泉，宫内的一切，包括巴赫奇萨拉伊喷泉给他留下的印象极差，唯独关于喷泉的传说令普希金深感兴趣，他按

图6-44 《巴赫奇萨拉伊喷泉》剧照一（1932）

照自己的艺术想象和构思创作了长诗《巴赫奇萨拉伊喷泉》（1821-1823），H. 沃尔科夫根据这首长诗写出了同名芭蕾舞剧的脚本。

《巴赫奇萨拉伊喷泉》剧情简介
序幕

在巴赫奇萨拉伊宫，鞑靼王吉列伊下令修建了一座喷泉，名为泪泉，纪念波兰公主玛利亚。吉列伊经常站在"泪泉"旁思念自己爱过的玛利亚，以排除自己内心的悲痛。

第一幕

波兰大公亚当在自家的城堡设宴为女儿玛利亚庆祝生日。豆蔻年华的玛利亚与年轻英俊的瓦茨拉夫已经订婚。城堡大门敞开，亚当大公领着女儿玛利亚和客人们来到后花园。玛利亚和瓦茨拉夫携手走到舞者中间，跳起了一段优美的双人舞。亚当大公满意地欣赏这对幸福的年轻人，自己也情不自禁地跳起了克拉夫维克舞。在场的人们跟着纷纷跳起了波罗乃兹、玛祖卡、克拉夫维克等波兰的民族舞蹈。城堡里一派欢乐、喜庆的节日气氛。

这时候，卫队长跑来报告，说鞑靼王吉列伊率领大军来攻打城堡。亚当大公当即下令抗击来犯的敌人。在鞑靼人猛烈的攻势下，波兰大公亚当的城堡被鞑靼王吉列伊攻占。鞑靼人放火烧了城堡，火光冲天，烟雾缭绕。瓦茨拉夫想带着玛利亚逃到城外，但被迎头跑来的吉列伊挡住了去路。吉列伊一刀砍死了瓦茨拉夫，正要举刀砍向玛利亚，可他的刀突然停在空中：貌若天仙的玛利亚让他下不了手……于是，他决定把玛利亚带回去做自己的妃子。

第二幕

鞑靼王吉列伊率部队凯旋。玛利亚是这次出征得到的一件最珍贵的"战利品"。四个仆人小心翼翼地把玛利亚抬进巴赫奇萨拉伊宫。

在王宫里，吉列伊王的妃子们翩翩起舞，庆贺他的胜利。扎列玛是吉列伊的宠妃，她躺在华丽的床上等候吉列伊归来。听到吉列伊走进宫，她立刻起身笑脸相迎，可却被吉列

① 据资料记载，早在1840年，法国芭蕾舞编导F.塔里奥尼就排演过一部名为《海盗》的芭蕾舞剧，其情节取材于普希金的长诗《巴赫奇萨拉伊喷泉》和《高加索俘虏》。1852-1853年，芭蕾舞女演员E.安德烈扬诺娃组建了一个芭蕾舞团，邀请莫斯科皇家剧院的一些演员加盟，在沃罗涅日首演该剧，名字已改为《巴赫奇萨拉伊喷泉》。此外，在19世纪末还曾有一部由T.尼仁斯基导演的两幕芭蕾舞剧《巴赫奇萨拉伊喷泉》（又叫做《忠诚的牺牲品》）。

② P.B. 扎哈罗夫（1907-1984），俄罗斯著名芭蕾舞演员，芭蕾舞剧《巴赫奇萨拉伊喷泉》是他编导的处女作，由乌兰诺娃扮演女主角玛利亚。除扎哈罗夫编导的版本外，《巴赫奇萨拉伊喷泉》还有П. 古谢夫和K.戈列伊佐夫斯基编导的版本。

伊恶狠狠地一把推开。扎列玛第一次遭到这种冷遇,心中闷闷不乐。

玛利亚为失去自己的亲人万分悲痛,路途劳顿更让她疲惫不堪,根本没有心思观看舞蹈。于是,吉列伊让仆人把她送到卧室休息。

扎列玛看出了吉列伊爱上玛利亚公主,她不甘心自己失宠,想挽回失去的爱,但已无济于事,因为吉列伊的心已经被玛利亚俘虏……

第三幕

玛利亚的卧室。玛利亚面容憔悴,女仆前来安慰她,可玛利亚无法摆脱自己的痛苦。她百无聊赖地弹起竖琴,回想昔日的幸福生活(图6-45)。

吉列伊向玛利亚求婚,并许诺把自己的全部财产给她。但玛利亚根本不爱吉列伊,所以断然拒绝。吉列伊悻悻而去,但还希望玛利亚能回心转意。

晚上,扎列玛溜进了玛利亚的卧室,祈求玛利亚把吉列伊还给她,否则就要把玛利亚杀死。玛利亚坦诚地告诉扎列玛,自己不但不爱吉列伊,而且还恨他,因为吉列伊是杀害她的父母和未婚夫的凶手。扎列玛听后情绪有所缓解并打算离开,可突然发现吉列伊的绣花小帽丢在这里,立即联想到他曾

图6-45 《巴赫奇萨拉伊喷泉》剧照二(1932)

来过这里,便折回来举着匕首扑向玛利亚。眼看即将发生一场悲剧,女仆赶紧跑去叫吉列伊,吉列伊赶来制止扎列玛,可扎列玛心中的妒火燃烧,还是用匕首杀死了玛利亚。吉列伊悲痛欲绝,下令让卫兵把扎列玛拖出去推下了万丈深渊。

第四幕

吉列伊的鞑靼士兵出征归来,带回新抓获的一些女俘供吉列伊王娱乐,可吉列伊对她们不感兴趣。

鞑靼兵们跳起军舞,想用娱乐排除吉列伊的悲痛,可无济于事。吉列伊一直抱着玛利亚的尸体……

尾声

吉列伊独自站在"巴赫奇萨拉伊喷泉"旁边,他眼前呈现出玛利亚公主的幻影。吉列伊泪如泉涌,后悔不已。他向玛利亚的亡灵祈求宽恕,因为是他自己一手制造了玛利亚的悲剧……

芭蕾舞剧《巴赫奇萨拉伊喷泉》讲述的是一个女子的悲剧故事。人们很难相信吉列伊对玛利亚会有多么深厚的感情,因为他的妃子成群,整天沉湎女色,不会有什么真挚的爱;再则,他对玛利亚的感情是单相思,没有得到对方的回报。可以说,他对玛利亚的爱莫名其妙,好在这个故事只是传说而已,不必当真。《巴赫奇萨拉伊喷泉》的音乐、舞蹈编排、布景设计在俄罗斯芭蕾舞剧中并非一流,但是,H.沃尔科夫的脚本增加了普希金原作中没有的一些情节(波兰城堡,吉列伊杀死瓦茨拉夫)和人物(亚当大公、瓦茨拉夫)并将之有机地嵌入剧情之中,让舞剧情节更加丰富、起伏跌宕,增强了这部芭蕾舞剧的艺术生命力。

《巴黎的火焰》(1932)

《巴黎的火焰》(图6-46)是一部四幕五场现代芭蕾舞剧,由Б.阿萨菲耶夫作曲,T.沃尔科夫和M.德米特里耶夫撰写脚本,B.瓦伊诺依为总编导,属于现代俄罗斯芭蕾舞的早期创作。1932年11月7日,列宁格勒基洛夫歌剧舞剧院在列宁格勒为该剧举行了首演式。1936

年，Б.阿萨菲耶夫和自己的同行们又推出了《巴黎的火焰》的第二个版本并于同年在列宁格勒上演。

T.沃尔科夫和M.德米特里耶夫基于法国作家菲利克斯·格拉斯的小说《马赛人》撰写《巴黎的火焰》脚本时，删掉原作的不少内容，增添了一些新人物及其相关的情节，舞剧脚本的内容只保留原作的法国大革命历史背景和法国下层民众与贵族霸权统治进行斗争的情节，已与小说《马赛人》不大相同。

1947年，莫斯科大剧院芭蕾舞团推出了《巴黎的火焰》的新版本，这个版本一直演到1964年。2008年，莫斯科大剧院芭蕾舞团的编导А.别林斯基和А.拉特曼斯基在Т.沃尔科夫和М.德米特里耶夫

图6-46 《巴黎的火焰》剧照一（1932）

的脚本基础上写出了《巴黎的火焰》的最新版本。这个版本的芭蕾舞剧《巴黎的火焰》为两幕，由А.拉特曼斯基任总编导。贯穿新版的芭蕾舞剧《巴黎的火焰》的是一种反对暴力和残酷的人道主义精神，而并非是农民与贵族之间的阶级斗争以及广大民众推翻封建王朝的革命激情，表现出当今俄罗斯芭蕾舞人对1789年法国大革命时代的一种新的理解和阐释。

《巴黎的火焰》剧情简介

序幕

马赛郊外，农民加斯帕尔与女儿珍妮和儿子皮耶尔在树林里捡枯树枝。这一天，科斯塔-德-鲍列加尔侯爵的儿子杰弗洛伊伯爵也在树林里打猎。他在一阵清脆的牧笛声中走了出来，农民们见到他都赶紧躲开了。杰弗洛伊伯爵见到天生丽质的珍妮，立刻放下手中的猎枪，跑过去强行搂住了珍妮。珍妮吓得大声喊叫，听到女儿惊恐的叫喊声，加斯帕尔赶紧跑过来，一把捡起杰弗洛伊丢在地上的猎枪，正准备向杰弗洛伊开枪，但被猎场的看守和杰弗洛伊的几个侍从抓住，殴打了一顿后带走了。

第一幕

第二天，加斯帕尔被押送到监狱。在马赛广场上，珍妮告诉人们自己的父亲无辜被抓的事情。人们听后对贵族公子欺负良家女子的行为愤怒不已，便向城堡监狱冲去。他们冲破狱警的防守，砸烂了监狱大门，把加斯帕尔以及被关押的其他囚犯放了出来。珍妮和皮耶尔与加斯帕尔亲切拥抱，囚犯们高兴地欢呼获得了自由。加斯帕尔把一根长矛插在广场中央，再把一顶象征自由的小帽顶到矛尖上。人们在广场上狂歌劲舞，马赛小伙子菲利普、热罗姆和珍妮也加入跳舞的人群中。他们一个比一个跳得起劲，花样翻新，增加难度和表现力，好像要比试看谁跳得更好。突然，广场上拉响了警报，热闹的群舞戛然而止。国民禁卫军打出一条"祖国处在危险中"的横幅。菲利普、热罗姆和珍妮向在场的民众宣布，现在要组建一支志愿者队伍支援巴黎起义。人们很快就组成了志愿者队伍，在菲利普的率领下高唱《马赛曲》向巴黎进发。

第二幕

鲍列加尔侯爵一家去到巴黎。在凡尔赛宫，鲍列加尔侯爵通告了在马赛发生的民众暴动，还说监狱里的囚犯全都被放了出来。

宫廷剧院舞台上正在上演一部幕间剧，国王和王后前来观看。军官们欢迎王和王后的到来，他们摘下了三色袖带，戴上白线条的蝴蝶袖带，以表对国王的效忠。军官们还给国王写了一封请愿书，请求镇压巴黎的起义者。鲍列加尔侯爵发现男演员米斯特拉尔看到了那封请愿书，担心秘密泄露，便杀掉了米斯特拉尔。其实，米斯特拉尔在被害之前已把

信交给了女演员普瓦捷，普瓦捷决心为米斯特拉尔报仇，便带着那封请愿书离开了凡尔赛宫。

第三幕

巴黎的夜晚。武装队伍从马赛和外省向巴黎广场聚集，准备攻打皇宫。普瓦捷匆忙跑来告诉大家国王要对起义者下手。人们抬出了一对酷似国王和王后的玩偶，表示对路易十六王朝的蔑视。这时，以鲍列加尔侯爵为首的宫廷侍从和一帮军官来到广场。珍妮认出来曾在巴黎郊外树林里侮辱她的杰弗洛伊侯爵，便跑过去给了他一个耳光（图6-47）。

在广场上，有人在演说号召向皇宫发起进攻，之后民众唱起著名的《卡玛尼诺》①一歌冲进皇宫，在金碧辉煌的皇宫内与宫廷卫队展开了激烈的肉搏战，皮耶尔一刀砍死了侯爵。路易十六垮台了，民众的起义取得了胜利。

图6-47 《巴黎的火焰》剧照二（1932）

第四幕

为庆祝夺取杜伊勒里宫的胜利，取得胜利的民众在广场上举行盛大的庆典活动。新政府的成员们站在昔日国王的观礼台上，观看在革命歌曲的伴奏下狂歌漫舞的人们。

芭蕾舞剧《巴黎的火焰》不同于描写才子佳人爱情的《天鹅湖》《睡美人》，也与神秘的童话芭蕾舞《胡桃夹子》不同，这是一部革命题材的芭蕾舞剧，描写人民大众反抗暴政、争取自由的斗争。舞剧以恢弘的气势、雄壮的音乐、戏剧性的情节和扣人心弦的舞蹈表现人民的斗争精神、英雄气概和对自由的渴望，艺术地反映出18世纪末法国大革命后的社会矛盾和人民内部蕴藏的巨大力量。这部芭蕾舞剧在30年代苏联芭蕾舞剧中独树一帜，并成为俄罗斯现实主义芭蕾舞的一个里程碑。

《斯巴达克》（1954）

图6-48 《斯巴达克》剧照一（1954）

《斯巴达克》（图6-48）最初是一部四幕九场芭蕾舞剧。该舞剧由А.哈恰图良作曲，Н.沃尔科夫撰写脚本，Л.雅各布松为总编导，1956年12月27日由列宁格勒基洛夫歌剧舞剧院首次搬上舞台。1958年3月11日，И.莫伊谢耶夫编导的《斯巴达克》在莫斯科大剧院上演。随后，该剧开始在苏联各地和东欧的一些国家演出。1968年，著名的芭蕾舞编导Ю.格里戈罗维奇重新编导了《斯巴达克》（3幕12场）。1969年，莫斯科大剧院芭蕾舞团第一次出国在伦敦演出《斯巴达克》，征服了英国的观众。此后，莫斯科大剧院芭蕾舞团去世界各国巡演这部芭蕾舞剧，几十年来长演不衰，《斯巴达克》成为现代俄罗斯芭蕾舞剧的一面旗帜。如今，芭蕾舞剧《斯巴达克》有20多个演出版本，但比较经典的是雅各布松和格里戈罗维奇编导的两个版本。

芭蕾舞剧《斯巴达克》表现奴隶领袖斯巴达克以及他领导的古罗马奴隶起义，歌颂被压迫人民的斗争精神和英雄业绩。

20世纪40—50年代，世界各国人民为争取自己的民族解放进行的汹涌澎湃的斗争与斯巴

① 作者不详，这是1792年法国大革命期间创作的一首十分流行的歌曲。

达克在公元前74-前71年间领导的古罗马奴隶起义有一些共同之处。作曲家哈恰图良身受时代的斗争精神的启发，决心用芭蕾舞音乐来塑造斯巴达克这位古罗马奴隶英雄形象，让人们记住他敢于反抗奴隶主的壮举，进而号召世界各国人民反抗压迫和奴役，鼓舞他们为自由和独立而进行英勇的斗争。

《斯巴达克》剧情简介

剧情发生在公元前74-前71年的罗马帝国。

第一幕

罗马帝国的军事将领克拉苏凯旋，同时把一批色雷斯俘虏押回罗马。人们热烈欢迎这位在与色雷斯人战斗中获胜的将领。克拉苏的姘头，希腊舞女埃伊娜也前来迎接。斯巴达克和他的情人弗里吉亚被捆绑在一辆金色战车上。斯巴达克是个勇敢的色雷斯人，他奋起反抗罗马人的惨无人道的暴行，但因为力量悬殊而失败。

罗马人把抓来的俘虏都带到奴隶场，分成男女两堆拍卖。角斗士学校的头子买走了斯巴达克，准备让他在杂技场做角斗表演，为主子卖命；弗吉尼亚则被埃伊娜领走，成了克拉苏家的女奴。

在克拉苏宫里，人们在狂欢取乐。交际花埃伊娜发现，克拉苏对年轻貌美的弗吉尼亚垂涎三尺，因此深感不安。于是，她便与克拉苏疯狂起舞，不给克拉苏接近弗吉尼亚的机会。狂欢正酣的时候，克拉苏下令带来斯巴达克和另一个角斗士，用角斗取悦客人。两个角斗士戴着头盔，双眼被蒙住，开始了一场毫不留情的厮杀。斯巴达克在角斗中获胜，可当他摘下眼罩发现自己杀死了同伴，懊悔万分。这场悲剧激起了斯巴达克心中的怒火，他决定要为自由而战。斯巴达克潜入被俘的角斗士们的监狱，号召他们起来造反，宁肯死在战场，也不殒命在用于取乐克拉苏和罗马贵族的角斗场。角斗士们纷纷发誓忠于斯巴达克，并在他的率领下逃离罗马。

第二幕

斯巴达克（图6-49）造反摆脱了克拉苏的奴役枷锁，一些牧羊人也加入了他的造反队伍，决心跟着斯巴达克与奴隶主作斗争。

斯巴达克思念弗吉尼亚，为她的命运担忧，于是去克拉苏的别墅找到了弗里吉亚。但是，他俩的欢聚是短暂的，埃伊娜带领着一帮贵族向别墅走来，斯巴达克和弗吉尼亚只好躲起来。

克拉苏在自己的别墅设宴庆祝胜利，一帮贵族大吃大喝，尽情欢乐。酒过三巡的时候，突然有人报告，说别墅已被斯巴达克的起义者军队包围，客

图6-49 《斯巴达克》剧照二（1954）

人们乱作一团，四处逃散。克拉苏想带着埃伊娜逃离这里，但被造反的角斗士抓住了。斯巴达克的部下想处死他，可斯巴达克不打算杀他，而要与他进行了一场公平的决斗。斯巴达克在决斗中击落了克拉苏手上的剑，当众羞辱了他，之后下令放了克拉苏。

第三幕

克拉苏受到斯巴达克的羞辱，很难咽下这口气，日夜坐卧不安，于是调兵遣将，准备重新讨伐斯巴达克。埃伊娜策划了一个阴险的计划，要在起义者大本营里制造分裂，挑拨斯巴达克与下属的关系。

斯巴达克斯和弗里吉亚待在一起很开心。这时候传来了克拉苏率部队卷土重来的消息。斯巴达克斯号召大家迎战，有的下属不敢应战离他而去，但大多数忠诚的战友决心保卫自己的首领。斯巴达克斯已经预见到自己的结局，准备为自由献出生命。埃伊娜与一帮

妓女潜入那些背叛了斯巴达克的起义者兵营，用美酒和色情舞蹈把他们引诱引到克拉苏那里。克拉苏一心复仇，他不但要取得这场战斗的胜利，而且还要杀死曾经羞辱他的斯巴达克。克拉苏军团包围了斯巴达克的部队，在这场寡不敌众的战斗中，斯巴达克和他的朋友们全部战死。

在一片荒野上，弗里吉亚找到了斯巴达克的尸体，她双手举向苍天悲痛地哭泣，祈求人们永远铭记斯巴达克和他的英雄业绩。

芭蕾舞剧《斯巴达克》与一些传统的芭蕾舞剧不同，男主角斯巴达克，甚至反面人物克拉苏在舞剧占据主要地位，因此这是一部充满阳刚和力量的"男性芭蕾舞剧"。女主角弗吉尼亚和埃伊娜这两个角色是为塑造古罗马奴隶起义领袖斯巴达克形象而设置的，她们不是芭蕾舞剧的女主角，她俩的音乐和舞蹈不多，只是给"红花"男主角斯巴达克起着"绿叶"的衬托作用。作曲家哈恰图良和舞剧编导精心雕琢斯巴达克这个人物，用斯巴达克主题音乐突出塑造斯巴达克形象，并且围绕斯巴达克编排了诸多的独舞、双人舞和男子群舞，达到了很好的效果，让芭蕾舞剧《斯巴达克》以令人耳目一新的面貌出现在芭蕾舞舞台上。

第七章 俄罗斯戏剧表演艺术

第一节 概述[①]

俄罗斯戏剧表演艺术起源于多神教的仪式、民俗游戏和节日活动。在古罗斯,流浪于江湖的艺人一专多能,既能唱歌说书,又会演奏杂耍,所以又被称为"百戏艺人"或流浪艺人。他们行走于乡村城市,沿街串巷表演,有时候也被请到豪华的宫殿里给达官贵人献艺。据说,伊凡雷帝曾经把流浪艺人请进皇宫表演,他本人有时也在酒过三巡后化装一番,与流浪艺人翩翩起舞,尽兴欢乐。流浪艺人的表演就是最古老的一种俄罗斯民间戏剧形式,是世俗戏剧的雏形。这种表演最早出现在11世纪初,一直存在到17世纪,有几百年的历史。

俄罗斯东正教教会视流浪艺人的表演为"魔鬼游戏",1551年的百条宗教会议做出一项决议,禁止流浪艺人在全俄境内的表演活动。然而,沙皇和贵族们对流浪艺人的尊重以及对其表演的兴趣让上述决议成为一纸空文。1646年,沙皇阿列克谢·米哈伊洛维奇下令在克里姆林宫的娱乐室基础上建成了娱乐宫,邀请流浪艺人进娱乐宫来表演。流浪艺人的表演后来在全国各地流传开来。

17世纪下半叶,沙皇阿列克谢·米哈伊洛维奇邀请德国路德派新教牧师约翰·哥特弗利德·格列戈利[②]来俄罗斯。格列戈利在俄罗斯与教区学校的教师们组建了学校剧团,训练学生排演了《亚哈随鲁王的传说》一剧(1672,图7-1)。沙皇阿列克谢观看后十分高兴,遂下令让这个学校剧团继续排演其他剧目。于是,格列戈利组织学生排演了《小托维喜剧》(1673)、《尤吉甫》(1673)、《约瑟夫的微凉喜剧》(1675)、《亚当和夏娃的怜悯喜剧》(1675)、《巴呼斯与维努斯的喜剧》(1676)等9个剧目。学生剧团排演的这些剧作主要塑造《圣经》中的一些人物,具有道德说教和训诫的性质。学生剧团的演出水平不高,谈不到什么艺术性,但

图7-1 《亚哈随鲁王的传说》(1672)

这是俄罗斯人最早排演的戏剧节目,满足了人们观剧的需求,所以他们的演出受到了欢迎。后来,沙皇听取了大贵族A.马特维耶夫的建议,在克里姆林宫里建立了第一座宫廷剧院。此后,演剧成了皇宫内的一项主要的娱乐活动,并逐渐变成俄罗斯文化生活的内容之一。

彼得大帝在童年时代曾观看过宫廷剧院的演出,他喜欢戏剧并认为这种艺术形式是一种很好的宣传手段。彼得大帝登基后,便决定用戏剧舞台宣传自己的治国理念和改革主

[①] 我们只介绍俄罗斯戏剧表演艺术,不涉及俄罗斯戏剧创作。戏剧创作属于俄罗斯文学史介绍的内容。
[②] 格列戈利(Johann Gottfrid Gregorii,1631—1675),德国路德派新教牧师,俄罗斯宫廷剧院的第一位组织者和导演。他1658年来到莫斯科,1670—1675年曾在彼得保罗教堂当牧师。

张，于是他1702年下令在克里姆林宫的尼古拉大门左侧修建了剧院大楼①，还请来И.孔斯特②等9名德国演员来莫斯科演出。这些演员用德语演出了一些历史剧和滑稽剧，因为观众不懂德语，所以演出效果不佳。况且，当时的票价昂贵，难以惠及大众。1703年孔斯特去世，剧院领导更换，剧院经营不善，上座率也不高，1706年这家剧院宣布关闭。

彼得大帝迁都彼得堡后，继续关心戏剧。在他的重视和支持下，俄罗斯人开始学习戏剧表演，在彼得堡和其他城市出现了一些业余剧组，排演改编外国戏剧，满足观众对戏剧的需求。但好景不长，1725年彼得大帝去世，宫廷剧院的演出因失去政府的财政支持一度中断，直到女皇安娜·伊凡诺夫娜登基后，在冬宫内建成戏剧大厅并搭起了舞台，宫廷剧院的演出活动才得以恢复。

Ф.沃尔科夫是第一位俄罗斯戏剧表演艺术家。他在女皇伊丽莎白执政时期曾参加过莫斯科的圣诞节演出，学习了欧洲剧院的一些演员在莫斯科巡演的经验，他于1750年在雅罗斯拉夫尔组建了俄罗斯第一家私人剧院，故被誉为"俄罗斯剧院之父"。

1756年8月30日，女皇伊丽莎白下令筹建一家俄罗斯专业剧院，并在剧院的用房和资金方面给予一定的保障。她从雅罗斯拉夫尔抽调了以Ф.沃尔科夫为首的一批男女戏剧演员，还任命**А.苏马罗科夫**③（**1717—1777，图7-2**）为剧院院长。于是，由男女演员组成的第一家俄罗斯专业剧院诞生了。Ф.沃尔科夫、А.波波夫、Я.苏姆斯基、И.德米特里耶夫斯基、А.穆欣娜-普希金娜、А.米哈伊洛娃等演员是这家剧院的台柱子，剧团主要排演俄罗斯剧作家苏马罗科夫的剧作，此外，也排演莫里哀等西欧剧作家的一些作品。

图7-2　剧作家А.苏马罗科夫（1717—1777）

1756年，诗人М.赫拉斯科夫在莫斯科大学组建了学生剧团（它是后来的莫斯科小剧院的前身），这是莫斯科的第一家戏剧团体。在随后的几十年间，在喀山、卡鲁加、平扎、沃罗涅什、科斯特罗马、奥廖尔、阿斯特拉罕等外省城市也相继出现了私人创办的一些专业剧团。

18世纪后半叶，П.谢列缅杰夫、Н.尤苏波夫、А.斯托雷平、А.加加林、А.纳雷什金、Д.戈利岑、П.沃尔科夫斯基等大贵族在莫斯科和莫斯科郊外的庄园里创办了一些由农奴演员组成的剧团，故被称为**农奴剧院（图7-3）**。后来，在彼得堡和其他城市也出现了农奴剧团。据统计，全俄的农奴剧院数量在当时多达130个。这种剧团以排演歌剧和芭蕾舞剧为主，也演出少量的喜剧。有些农奴剧院的演员阵容庞大，演出的剧目和场次甚至多于皇家剧院，像П.谢列缅捷夫在莫斯科的库斯科沃庄园办的

图7-3　农奴剧院

农奴剧院，演员有200多人，30年间共排演了116部剧，剧院每周固定演出两次，每逢节日

① 这个剧院不大，面积为36米×20米。
② 孔斯特（Kunst，？—1703），德国演员，1702年应彼得大帝之邀来俄罗斯演出。
③ А.苏马罗科夫（1717—1777）是俄罗斯古典主义戏剧的理论家和实践者，也是俄罗斯戏剧的奠基人。他写出了第一部俄罗斯戏剧作品《霍列夫》。

或贵宾来访还要加演，频频的演出活动促进了这家农奴剧团的发展壮大，培养出一批出色的农奴演员。如，П. 热姆丘科娃①、Т. 什雷科娃（1773-1863）等人成为18世纪著名的戏剧演员，他们的名字载入了俄罗斯戏剧艺术史册。

18世纪后半叶是俄罗斯古典主义戏剧发展的晚期。剧作家冯维辛的剧作显露出民主主义的讽刺倾向，他的喜剧《纨绔子弟》开启了俄罗斯社会讽刺喜剧的时期。冯维辛等剧作家的剧作让П. 普拉维里希科夫、Я. 舒舍林、A. 雅科夫列夫、Т. 特罗耶波里斯卡娅、E. 谢苗诺娃等演员成为18世纪俄罗斯古典主义戏剧舞台的明星。

19世纪初，俄罗斯戏剧表演艺术迅速发展。戏剧表演团体渐渐增多，戏剧舞台成为宣传爱国主义、提高俄罗斯民族自信心的平台。1839年，沙皇政府颁布了《皇家剧院的演员条例》，对演员的工作要求、薪酬待遇以及退休年限均做出明文规定，这有利于演员职业的规范化。此外，在彼得堡和莫斯科有5大皇家剧院②，这几家剧院均有自己的排演大楼。在政府的支持下，这5家剧院形成了皇家剧院体系，极大地推进俄罗斯戏剧演艺事业的发展。

19世纪20-30年代，在俄罗斯戏剧舞台上开始流行演出轻松喜剧。从法国传入的这种戏剧要求演员能歌善舞，表演要活泼轻松，富有幽默感。B. 阿欣科娃、B. 日沃基尼、H. 丢尔等演员在轻松喜剧的表演中脱颖而出。

19世纪30-40年代，感伤主义戏剧作品增多，各家剧院纷纷排演H. 伊利因、B. 费多罗夫、A. 萨霍夫斯基、M. 扎戈斯金等剧作家的感伤主义戏剧作品③。同时，一些浪漫主义剧目也开始出现在俄罗斯戏剧舞台。此外，各家剧院还排演莎士比亚、狄德罗、博马舍、莱辛等西欧剧作家的剧作。莫斯科小剧院演员M. 史迁普金是俄罗斯现实主义戏剧表演艺术的创始人，而该剧院的另一位演员П. C. 莫恰洛夫是俄罗斯浪漫主义戏剧表演的一颗耀眼的明星。彼得堡亚历山德拉剧院的台柱子B. 卡拉登庚和A. M. 克洛索娃也是那个时期闻名遐迩的演员。

1825年，尼古拉一世上台后，加强了对文化艺术的审查和控制，A. 格里鲍耶多夫的《智慧的痛苦》（图7-4）、A. 普希金的《鲍利斯·戈都诺夫》、M. 莱蒙托夫的《化装舞会》等俄罗斯现实主义剧作遭到禁演④，唯独放行的是H. 果戈理的《钦

图7-4　A.格里鲍耶多夫：《智慧的痛苦》剧照

① 热姆丘科娃（1768-1803）原来叫帕拉莎·科瓦廖娃，她是雅斯拉夫尔省的一个铁匠的女儿。7岁那年，她与其他农奴的孩子们作为庄园主П. 谢列缅捷夫的未婚妻的陪嫁被带到了库斯科沃庄园。П. 谢列缅捷夫把这些农奴孩子交给自己的远亲多尔戈鲁卡娅公爵夫人培训，让他们成为庄园剧院的演员。为此，庄园主П. 谢列缅捷夫请来著名的演员、歌唱家和各科老师教孩子们学习声乐、戏剧表演、演奏乐器、法语和意大利语以及其他文化知识。在那帮孩子中间，小帕拉莎显示出超群的声乐天赋和艺术才能。1779年6月22日，帕拉莎首次登台演出，在安德烈·格雷特里的歌剧《交友经验》中扮演女佣人的角色，她那出色的抒情戏剧女高音表演征服了在场的所有听众。热姆丘科娃16岁那年就成了这家农奴剧院的台柱子。在后来的戏剧海报上，她的名字从帕拉莎改为艺名热姆丘娃，热姆丘科娃成为一位远近闻名的歌唱家。热姆丘科娃的名声甚至传到了彼得堡皇宫。1787年6月30日，女皇叶卡捷琳娜二世来库斯科沃庄园观看剧院的演出，热姆丘科娃的歌声让女皇感到震惊。演出后，女皇从自己手上摘下一枚钻石戒指送给了热姆丘科娃作为对她的鼓励。此后，热姆丘科娃更是名声大振，成为当时俄罗斯最著名的女演员之一。
② 即亚历山德拉剧院、玛利亚剧院、米哈伊洛夫剧院、莫斯科大剧院和莫斯科小剧院。
③ 例如，H. 伊利因的剧作《丽莎，或者感恩的胜利》（1802）、《宽宏大量，或者招新兵》（1805）、B. 费多罗夫的《丽莎，或者高傲和沉醉的后果》（1803）、A. 萨霍夫斯基的《有点老夸派头的念头，或者家庭剧院》（1808）、《哥萨克-诗作者》（1808）、M. 扎戈斯金的《淘气泡》（1815）、《鲍嘉托诺夫村居。或者给自己的惊喜》（1821）、《给光棍的教训，或者继承人》（1822）、《乡村哲学家》（1822）、《车站的排练》（1827）等。
④ 19世纪，沙皇政府的审查制度一直持续，后来A. 奥斯特洛夫斯基的《自家人好算账》《肥缺》、И. 屠格涅夫的《食客》以及一些其他剧作也曾被打入冷宫。

差大臣》——因为沙皇看过剧本，认为剧本抨击外省的贪官污吏，这有助于他推行的反腐政策。1836年4月19日，《钦差大臣》在彼得堡的亚历山德拉剧院首演，沙皇尼古拉一世亲临观看，观看时哈哈大笑。但走出包厢时他说了一句："嘿，这部剧把所有人都骂了，我挨的骂比谁都多！"所以，官方没有让《钦差大臣》在俄罗斯戏剧舞台继续上演，再加上该剧还遭到一些文人的攻击，果戈理不得不离开了俄罗斯。

A. 奥斯特洛夫斯基的戏剧创作对俄罗斯民族戏剧发展起到重要的作用。他从19世纪40年代开始戏剧创作。1859年11月16日，奥斯特洛夫斯基的剧作《大雷雨》（图7-5）在莫斯科小剧院上演，可视为现实主义戏剧开始在俄罗斯确立自己的地位。19世纪下半叶，奥斯特洛夫斯基的剧作《森林》（1871）、《雪姑娘》（1873）、《狼和羊》（1875）、《真理固好，幸福更佳》（1876）、《没有陪嫁的新娘》（1879）表现俄罗斯外省的现实生活，反映俄罗斯生活的新趋向，很受观众的欢迎。80-90年代，奥斯特洛夫斯基推出了《女奴》（1881）、《名伶与捧角》（1882）、《英俊小生》（1883）、《无辜的罪人》（1884）、《并非来自尘世》（1885）等最后一批剧本。A. 奥斯特洛夫斯基的现实主义戏剧创作扩大了俄罗斯剧院的演出剧目①，他与莫斯科小剧院的合作锤炼了演员们的演技，剧院的成功演出反过来又激发了这位剧作家的创作热情，增加了他的知名度，这种双赢的合作对俄罗斯戏剧创作和戏剧表演艺术的发展起到重要的作用。

图7-5　A. 奥斯特洛夫斯基：《大雷雨》剧照

此外，契诃夫的剧作也促进了19世纪俄罗斯戏剧表演艺术的发展。他的"新型戏剧"②和Л.托尔斯泰的剧作《黑暗的势力》（1886）、《教育的果实》（1891）、《活尸》（1900）的上演，造就了一批戏剧表演艺术家。

19世纪的俄罗斯戏剧表演艺术家可以分为两类，一类是浪漫主义表演风格的演员，主要有П. 莫恰洛夫、B. 卡拉登金、M. 叶尔莫洛娃等人，他们的表演崇尚高尚的感情，具有强烈的欲望，善于表现浪漫主义的悲剧情感；另一类是心理现实主义表演风格的演员，主要有M. 史迁普金、П. 萨多夫斯基、A. 马尔登诺夫、M. 萨文娜、П. 斯特列别托娃、Г. 费多托娃等人，这一类演员遵循批判现实主义的审美原则，力求让自己的表演接近现实，塑造鲜活的人物形象。

19-20世纪之交，俄罗斯戏剧表演艺术发展进入一个转折时期。1897年6月，К. 斯坦尼斯拉夫斯基和B. 涅米罗维奇-丹钦柯经过彻夜长谈，决定建立一家新剧院，这就是莫斯科艺术剧院③（1898，图7-6）。这个剧院准备吸收欧洲的"自由剧院"的经验，其创作原则和排演实践也不同于皇家剧院的艺术实践，努力惠及普通观众。莫斯科艺术剧院的建立开启了俄罗斯戏剧表演艺术的新时代。剧院排演的第一个剧作《沙皇费多尔·伊凡诺维奇》大获成功，扮演沙皇的演员И. 莫斯克文一夜成名。之后，这家剧院在排演A. 契诃夫、M. 高尔基、Л. 托尔斯泰、Л. 安德烈耶夫等作家以及一些西欧剧作家的剧作中，确立了现实主义的戏剧原则和风格，演员全身心进入角色，"爱自己心中的艺术，而不是艺术中的自

① 奥斯特洛夫斯基在40-50年代创作的剧作有《自家人好算账》（1849）、《贫非罪》（1853）、《穷嫁娘》（1851）、《不能随心所欲》（1854）、《肥缺》（1856）、《大雷雨》（1859）等。
② 《伊万诺夫》（1887）、《海鸥》（1895-1896）、《万尼亚舅舅》（1897）、《三姊妹》（1900）等。
③ 莫斯科艺术剧院吸引了著名画家M. 多布仁斯基、H. 廖里赫、A. 别努阿、Б. 库斯托季耶夫等人加盟，他们曾经为这家剧院当舞美师。

己"。在斯坦尼斯拉夫斯基和涅米罗维奇-丹钦柯的指导和培养下，剧院排演奥斯特洛夫斯基、契诃夫、高尔基等作家的现实主义经典剧作，成为俄罗斯戏剧演员的摇篮，涌现出И. 莫斯克文、В. 卡恰洛夫、М. 莉莉娜、О. 克尼碧尔-契诃娃、М. 安德烈耶娃、Л. 列昂尼多夫、В. 梅耶霍德等一大批优秀的演员。

1904年，В. 科米萨尔热夫斯卡娅在圣彼得堡创办了自己的剧院，这家剧院确定了程式化戏剧①原则，成为В. 梅耶霍德、А. 塔伊罗夫、Н. 叶夫列因诺夫等人戏剧导演的实验场所。

А. 塔伊罗夫是一位戏剧革新家，曾经在В. 科米萨尔热夫斯卡娅剧院工作过。他与女演员А. 科奥依于1914年在莫斯科创办了一家室内剧院，这家剧院的戏剧表演不同于斯坦尼斯拉夫斯基的现实主义戏剧原则，也有别于科米萨尔热夫斯卡娅的程式化戏剧，开辟了俄罗斯戏剧的"新现实主义"道路。

К. 斯坦尼斯拉夫斯基和В. 涅米罗维奇-丹钦柯、В. 科米萨尔热夫斯卡娅、А. 塔伊罗夫领导的三家剧院，代表着20世纪前20年俄罗斯戏剧表演艺术的不同派别。

1919年8月26日，布尔什维克政权颁布了一项法令，宣布剧院归属教育委员会戏剧处管理，接着

图7-6 莫斯科艺术剧院的演出海报（1898）

把莫斯科小剧院、莫斯科艺术剧院、彼得堡亚历山德拉剧院国有化，并冠以"模范"的字眼。此外，在莫斯科又组建了瓦赫坦戈夫剧院、革命剧院②、莫斯科儿童剧院③、莫斯科市工会理事会剧院④。在彼得格勒和其他城市，也建立了一些新剧院，显示出新政权对戏剧艺术的重视。

20年代是俄罗斯戏剧风格和流派纷呈的时期。各种流派的剧目纷纷登台，百花齐放，各显其能。归纳起来，戏剧表演艺术家在这个时期的探索有三个方向：一是以斯坦尼斯拉夫斯基为首的心理现实主义戏剧探索；二是以科米萨尔热夫斯基和塔伊罗夫为代表的审美戏剧探索；三是梅耶霍德的革命戏剧探索。

但是，这个时期也是俄罗斯戏剧界的极"左"思潮盛行的年代。有人甚至要"把普希金从现代生活的轮船上扔下去"，这种抛弃文化传统、割断历史的思潮造成了戏剧界的混乱。诗人马雅可夫斯基率先响应官方的号召，创作了一部歌颂十月革命的剧作《滑稽神秘剧》，"用诗句和戏剧表演浓缩我们伟大的革命"。梅耶霍德也紧跟官方的宣传，号召创建革命的戏剧。

1932年，官方颁布了《关于改组文学艺术组织》的决议，俄罗斯戏剧协会改为全苏戏剧协会，社会主义现实主义被定为戏剧创作和戏剧表演艺术的主要方法。

① 俄文是условный театр。
② 如今的马雅可夫斯基剧院的前身。
③ 如今的中央儿童剧院的前身。
④ 如今的莫斯科苏维埃剧院的前身。

30年代，俄罗斯戏剧人大量排演俄罗斯和外国的经典剧作①，同时把一些革命文学作品②改编成剧作搬上舞台，树立无产阶级领袖和正面人物形象，歌颂新时代和新社会。新一代戏剧导演③成为该时期戏剧排演的生力军，培养出一大批优秀的新演员④，推出一些年轻剧作家的作品⑤。

图7-7　A.柯涅楚克：《前线》剧照

卫国战争期间，许多剧院的"主力部队"撤到后方，同时组建了临时剧团和演出队在前线和后方演出，演出的剧目多为表现爱国主义的军事历史题材作品。如，西蒙诺夫的《俄罗斯人》《等着我》《来自我们城市的小伙子》、列昂诺夫的《侵略》、柯涅楚克的《前线》（图7-7）、A.托尔斯泰的《彼得大帝》、B.索洛维约夫的《库图佐夫大元帅》等。这些剧目的演出增强了苏联军民战胜德国法西斯的信心和勇气，起到了鼓舞民心的作用。

战后，P.西蒙诺夫、И.阿尼西莫娃-伍尔夫等大牌导演在瓦赫坦戈夫剧院和莫斯科苏维埃剧院排演《厨娘》《一笑值千金》这类没有矛盾和冲突的闹剧。一些导演或是转向排演果戈理、奥斯特洛夫斯基、契诃夫的经典剧作，或是把目光转向战争题材剧目，如排演根据作家法捷耶夫的小说《青年近卫军》（图7-8）改编的同名话剧以及一些其他的战争题材剧作。

图7-8　A.法捷耶夫的小说改编的话剧《青年近卫军》剧照

50年代，苏联社会的"解冻"思潮在戏剧生活中得到充分的反映。第一，A.柯涅楚克的《翅膀》、A.斯泰因的《个案》等一大批被禁的剧目得以公演。第二，导演和演员获得了戏剧表演的相对自由。他们不再拘泥于斯坦尼斯拉夫斯基的表演体系，开始探索戏剧表演的新手段和新方法。如，莫斯科讽刺剧院的导演Н.彼得罗夫、В.勃鲁切克和С.尤特凯维奇排演了马雅可夫斯基的《澡堂》和《臭虫》，列宁格勒普希金剧院的导演Г.托甫斯托诺戈

① 如，格里鲍耶多夫的《智慧的痛苦》、果戈理的《钦差大臣》《死魂灵》、奥斯特洛夫斯基的《火热的心》、陀思妥耶夫斯基的《卡拉马佐夫兄弟》、托尔斯泰的《安娜·卡列尼娜》《复活》、契诃夫的《海鸥》《三姊妹》、高尔基的《叶戈尔·布雷乔夫和其他人》《多斯季加耶夫和其他人》、布尔加科夫的《卓娅的公寓》《图尔宾一家》《火红的岛》、左琴科的《尊敬的同志》、马雅可夫斯基的《澡堂》以及莎士比亚的《驯悍记》《无中生有》、博马舍的《费加罗的婚礼》、福楼拜的《包法利夫人》、大仲马的《茶花女》，等等。

② 如，В.卡达耶夫的《浪费时间的人们》、О.列昂诺夫的《文基洛夫斯克》、Ю.奥列西的《三个胖子》、В.比尔-别洛采尔科夫斯基的《暴风》（1924）、Н.埃尔德曼的《代表证》（1925）、Л.塞弗琳娜和В.普拉夫杜欣的《维丽涅雅》(1925)、В.伊凡诺夫的《装甲车14-69》（1926）、Б.拉夫列尼奥夫的《裂痕》（1927）、В.罗马绍夫的《熊熊燃烧的桥》（1929）、А.柯涅楚克的《飞行中队之死》（1933）、Н.Ф.鲍戈廷的《带枪的人》（1937）等。

③ 主要有Н.彼得罗夫、А.波波夫、Ю.扎瓦茨基、Б.扎哈瓦、Н.奥赫洛普科夫、Л.维韦恩、Н.阿基莫夫、И.别尔谢耶夫、А.拉德洛夫、А.洛巴诺夫、В.勃鲁切克等。

④ 主要有：О.安德罗夫斯卡娅、А.塔拉索娃、М.杨森、М.普鲁特金、В.帕申娜娅、Н.安宁科夫、И.伊利因斯基、А.鲍里索夫、Б.巴巴奇金、А.切尔卡索夫、Б.史楚金、А.奥罗奇科、Ц.曼苏罗娃、В.马列茨卡娅、Н.莫尔德维诺夫、Р.普利亚特、О.奥布杜洛夫、М.巴巴诺娃、М.奥斯坦戈娃、М.什特拉乌赫、Ю.格利泽尔、Э.加林，等等。

⑤ 如，С.特列季亚科夫的《无可指摘的受孕》（1923）、《莫斯科，你听到了吗？》（1923）、《我想生个孩子》（1927）、А.阿尔布佐夫的《路漫漫》（1935）、《六个亲爱的人》（1935）、《塔尼亚》（1939）、К.西蒙诺夫的《一个爱情故事》（1939）等。

夫把一度受到冷落的Вс.维什涅夫斯基的剧作《乐观主义悲剧》搬上舞台。这几位导演在一些情节处理上大胆地运用怪诞手段，在戏剧表演上进行新的尝试。瓦赫坦戈夫剧院和马雅可夫斯基剧院的一些导演也尝试用新的舞台艺术形式表现当代社会的道德伦理问题。第三，О.叶夫列莫夫与自己的同仁创建的现代人剧院是"解冻"时期俄罗斯戏剧界的一件大事，这家剧院的诞生给戏剧界增添了新的血液和活力，它与苏军中央剧院、叶尔莫洛娃剧院和列宁共青团剧院共同把现代剧作家В.罗佐夫、А.阿尔布佐夫、А.沃罗金、Л.佐林、М.萨特罗夫的一大批剧作①搬上戏剧舞台，拉近了戏剧与现代人生活的距离，极大地丰富了人们的文化生活。第四，涌现出一大批优秀的年轻导演和演员，其中，导演有А.萨特林、И.弗拉基米罗夫、А.埃夫罗斯、Е.西蒙诺夫、М.扎哈罗夫等，演员有Ю.鲍里索娃、Т.多罗妮娜、Е.列别杰夫、К.拉夫罗夫、М.乌里扬诺夫、И.斯莫克图诺夫斯基、О.塔巴科夫、Ю.雅科夫列夫、Е.叶夫斯季格涅耶夫等人。他们构成一支庞大的戏剧演员队伍，长期活跃在俄罗斯戏剧舞台上，并且成为戏剧和电影的双栖明星。

1964年，在莫斯科成立了**塔甘卡剧院**②（**1964，图7-9**），这是60年代俄罗斯戏剧界的一件大事。剧院的开张剧目是布莱希特的《四川好人》，演出令观众耳目一新。之后，这家剧院排演的《当代英雄》（1964）、《震撼世界的十天》（1965）、《伽利略的一生》（1966）、《普加乔夫》（1967）、《答丢夫》（1968）、《母亲》（1969）等剧目把斯坦尼斯拉夫斯基、瓦赫坦戈夫、梅耶霍德以及布莱希特的戏剧原则和传统糅合起来。这家剧院的美学观念和大胆的舞台表现手段深受观众的欢迎，它的名声剧增，甚至蜚声世界。从塔甘卡剧院走出来的演员В.维索茨基、В.佐洛图欣、З.斯拉文娜、А.杰米多娃、Н.古宾科、Л.费拉托夫后来成为俄罗斯戏剧舞台的大腕明星。

图7-9 塔甘卡剧院院标（1964）

60年代中后期，塔甘卡剧院排演的《生者》《弗拉基米尔·维索茨基》《鲍利斯·戈都诺夫》等剧目遭到禁演，总导演柳比莫夫被迫离开苏联，流亡西方。

此外，在文化"封冻"的大背景下，《焦尔金游地府》《肥缺》《随时出卖》《在威市发生的一件事》《水兵的寂静》《塔列尔金之死》《三姊妹》《罗马的故事》等剧目也被从苏联各地剧院的上演剧目中拿掉，俄罗斯戏剧生活出现了一段萧条期。

70—80年代，苏联戏剧界出现了一些变化。第一，随着科技革命时代的到来，戏剧舞台上反映生产的剧目增多。像А.格里曼的《一次会议的记录》《与大家在一起》、И.德沃列茨基的《来自一旁的人》、罗佐夫的《形势》、А.格列勃涅夫的《来自女强人的生活》、Д.瓦列耶夫的《把生活赠给你》、М.萨特罗夫的《我的希望》等剧作由莫斯科和列宁格勒以及各地的剧院排练上演。尤其值得指出，列宁共青团剧院在1981年排演的摇滚音乐剧《朱诺和阿沃西》（А.雷勃尼科夫作曲，А.沃兹涅辛斯基撰写的脚本）打破了官方对摇滚乐的禁忌，剧中引用宗教音乐以及对爱情的过分渲染在当时社会上引起了轰动。第二，一些"新浪潮"剧作家的心理剧被搬上舞台。如，**Л.彼特鲁舍夫斯卡娅（图7-10）**的剧作《音乐课》《三个穿蓝衣服的姑娘》《莫斯科合唱》、В.阿罗的《你们看谁来了！》、А.加林的《东面的看台》《墙》、С.兹洛特尼科夫的《喷泉旁的舞台》、А.Н.卡赞采夫的《老屋》、В.斯拉夫金的《一个年轻人的成年女儿》《掷环游戏》《一个男人去女人那儿了》等剧作与广大观众见面。第三，老一代剧作家老骥伏枥，继续创作新的剧本，但他们

① 如，В.罗佐夫的《良辰》《寻找欢乐》《永生的人们》（该剧后来被改变成电影《雁南飞》）、А.阿尔布佐夫的《漂泊岁月》《伊尔库茨克的故事》、А.沃罗金的《工厂小女孩》《五个晚上》《姐姐》《任命》、Л.佐林的《客人》《明亮的五月》《善良的人们》《甲板》《华沙旋律》《十二月党人》、М.萨特罗夫的《7月6日》《布尔什维克们》《我们这样会取得胜利！》，等等。

② 其前身是1946年成立的莫斯科喜剧话剧院。

的新作的题材和风格已有所变化。比如，A.阿尔布佐夫从浪漫抒情的戏剧过渡到严肃题材的戏剧（剧作《老阿尔巴特的故事》《旧式喜剧》），B.罗佐夫的新剧作则加强了剧中的讽刺成分，几乎成为讽刺剧（如，《传统的集合》《聋子窝》）。此外，A.万比洛夫不断推出自己的社会道德探索剧作，如，《六月的告别》《大儿子》《打野鸭》《去年夏天在丘里姆斯克》。第四，一些导演在排演《智慧的痛苦》《鲍利斯·戈都诺夫》《钦差大臣》《大雷雨》《智者千虑必有一失》《肥缺》等俄罗斯经典剧作中做出创新的处理和现代的阐释。

图7-10　"新浪潮"剧作家Л.彼特鲁舍夫斯卡娅（1938年生）

80年代中叶，苏联社会的改革给俄罗斯戏剧表演艺术带来了明显变化。剧院的自主权扩大，有权决定自己的排演剧目；斯坦尼斯拉夫斯基戏剧理论和社会主义现实主义不再"一花独放"，西方的戏剧表演理论，梅耶霍德、瓦赫坦戈夫、塔伊罗夫等人的戏剧表演理论和方法重返俄罗斯戏剧；在改革和公开性的新形势下，全国各地的剧院丛生，甚至出现了一些私人剧院；剧院的领导和管理方式也发生了变化，演员有了广阔的表演空间，可以选择自己喜欢的剧院，故演员"转会"的现象频频发生。此外，剧院的生存和效益与上座率直接挂钩，演出的商业化把"太初有道"变成"太初有钱"……总之，俄罗斯戏剧生活呈现出一种新的态势。在这种发展形势下，一些剧院出现了"分家"。1987年，莫斯科艺术剧院分成了莫斯科契诃夫艺术剧院和莫斯科高尔基艺术剧院。1993年，莫斯科塔甘卡剧院也一分为二，分为塔甘卡剧院和塔甘卡演员联合体①。

90年代，俄罗斯剧院走上市场化的道路，不再依赖于国家的拨款，只能自负盈亏，依靠票房的价值。这十年间俄罗斯社会动荡，民不聊生，人们很少光顾剧院，观众寥寥，许多剧院举步维艰。商业化让一大批演员失业，他们或是远走他乡，或是另谋生路，因此俄罗斯戏剧演艺事业遭到了重创。

这个时期，俄罗斯戏剧组织形式也发生了变化。全国性的俄罗斯联邦戏剧家协会虽然存在，但起不到什么作用，几乎流于形式。相反，一些新型的戏剧组织，像"全世界"国际戏剧中心、"814"国际戏剧社、俄罗斯M.M.卡扎科夫企业等则比较活跃，并在戏剧界有一定的作用和影响。

90年代，俄罗斯戏剧表演艺术仿佛回到19-20世纪之交的白银时代，呈现出一种经典与现代、传统与创新、各种表演艺术流派和多种戏剧实验共存的多元发展格局。

第一，基于俄罗斯文学大师的经典作品撰写的新脚本成为戏剧舞台的新剧目：如，根据果戈理的史诗《死魂灵》编写的剧本《N城旅馆的一个房间》（1994），根据陀思妥耶夫斯基的小说《卡拉马佐夫兄弟》编写的话剧《**卡拉马佐夫们与地狱**》**（1996，图7-11）**，根据小说《罪与罚》编写的剧

图7-11　话剧《卡拉马佐夫们与地狱》剧照（1996）

① 2021年9月30日，莫斯科塔甘卡剧院和塔甘卡演员联合体结束了近30年的分裂，重新合为统一的演艺团体。

本《我们演"罪与罚"》（1991）等。此外，还上演了一些基于经典作家的小说编写的同名剧作。如，Л. 托尔斯泰的《家庭幸福》（2001）、《战争与和平》（2001）、契诃夫的《黑衣修士》（1999）等。第二，苏联时期被禁的作品和一些侨民作家的作品被改编成剧本搬上舞台。如，布尔加科夫的《狗心》《大师与玛格丽特》《白卫军》、М. 萨特罗夫的《布列斯特和约》、俄罗斯侨民作家А. 索尔仁尼琴的《胜利者的欢宴》《劳动共和国》《伊凡·杰尼索维奇的一天》《马特廖娜之家》、B. 萨拉莫夫的《安娜·伊凡诺夫娜》、И. 德瓦列茨基的《柯雷马》、М. 马列耶夫的《娜杰日达·普特宁娜，她的时代，她的同路人》、B. 沃伊诺维奇的《军事法庭》等。第三，一些当代俄罗斯作家的作品也被改编成剧作与广大的观众见面。如，B. 拉斯普京的《为玛利亚借钱》《最后的期限》、Ю. 波利亚科夫的《直立人》等。第四，俄罗斯后现代派作家和国外的现代派作家的作品被改编成剧本在舞台上演出。这些现代派剧目注意观众的接受程度，增大观众的作用，体现出现代派戏剧表演的审美追求。如，Вен. 叶罗菲耶夫的小说《从莫斯科到别图什基的旅行》（图7-12）、B. 索罗金的小说《形式》、作家弗朗茨·卡夫卡的小说《变形记》①等。第五，涌现出了一些新时代的剧作家②和一批新生代导演③。

图7-12 话剧《从莫斯科到别图什基的旅行》海报

如今，各种交际技术的发展、互联网的普及、服务领域的多样化为戏剧表演艺术提供了良好的环境，为演员与观众之间的沟通创造了更好的条件，也为戏剧导演的大胆试验提供了可能。有的俄罗斯戏剧导演还在试验搞在地艺术④剧院、环境剧院⑤、漫步剧院⑥、一对一剧院⑦，他们的试验效果和观众评价如何，有待时间的验证。

第二节　戏剧表演艺术家

戏剧艺术是语言、表情、动作和情绪的表演艺术，演员是表演艺术的载体和灵魂，在舞台上完成一个"动态的审美创造过程"。300多年的俄罗斯戏剧发展造就出一代又一代戏剧表演艺术大师，他们利用戏剧舞台这个时空高度交融的阵地，表现现实生活，关注人的命运，弘扬人文精神，塑造形形色色的人物形象，起到审美教育作用，也给观众带来无与伦比的艺术享受。

悉数19世纪著名的俄罗斯戏剧演员，可以发现他们中间的许多人，如М. 史迁普金、П. 莫恰洛夫、B. 卡拉登庚、П. 萨多夫斯基、C. 舒姆斯基、A. 连斯基、B. 达维多夫、K. 瓦尔拉莫夫、И. 莫斯科文、B. 卡恰洛夫、Л. 尼库林娜-科西茨卡娅、Г. 费多托娃、М. 叶尔莫洛

① 这部剧于1995年排演，导演是Ю. Н. 波格列勃尼奇科。
② 比较著名的剧作家有О.穆欣娜（1970年生）、Е.伊萨耶娃（1966年生）、О.鲍加耶夫（1970年生）、Е.格列明娜（1956-2018）、B. 希加列夫（1977年生）等。
③ 比较著名的新生代导演有М. 乌加罗夫（1956-2018）、C. 热纳瓦奇（1957年生）、Н. 皮尼庚（1958年生）、T.阿赫拉姆科娃（1959年生）、Г.基吉亚特列夫斯基（1959年生）、A. 日金庚（1960年生）、Е.格利什戈维茨（1967年生）、Е.涅维仁娜（1969年生）、К.谢列勃里雅科夫（1969年生）等。
④ 英文是site-specific。
⑤ 英文是environmental theatre。
⑥ 英文是promenade theatre。
⑦ 一个演员和一个观众。

娃、E.科米萨尔热夫斯卡娅、O.克尼碧尔-契诃娃均来自莫斯科小剧院①、莫斯科艺术剧院和彼得堡亚历山德拉剧院②这三家剧院。20世纪的著名戏剧演员③И.伊里因斯基、Н.切尔卡索夫、Н.雷布尼科夫、И.斯莫克图诺夫斯基、Е.列昂诺夫、М.乌里扬诺夫、А.米罗诺夫、Л.科列尼奥娃、Ф.拉涅夫斯卡娅、М.巴巴诺娃、А.斯捷潘诺娃、И.丘莉科娃等人也与莫斯科小剧院、莫斯科艺术剧院、彼得堡亚历山德拉剧院有着这样或那样的联系。可以说，莫斯科小剧院、莫斯科艺术剧院和彼得堡亚历山德拉剧院是俄罗斯戏剧演员的摇篮。

20世纪60年代，塔甘卡剧院成为俄罗斯戏剧演员的一个新摇篮，从这家剧院走出不少著名的演员，如，В.维索茨基、В.佐洛图欣、Л.费拉托夫、Н.古宾科、З.斯拉文娜、А.杰米多娃等人。

下面，我们介绍几位最著名的俄罗斯戏剧艺术家。

现实主义戏剧表演艺术的创始人——М.史迁普金

史迁普金是俄罗斯现实主义戏剧表演艺术的创始人。史迁普金不但演戏，而且领导和组织剧作的排演，堪为俄罗斯第一位戏剧导演。他的戏剧表演对整个俄罗斯戏剧表演艺术产生了极大的影响。

М.史迁普金（1788-1863，图7-13） 出生在库尔斯克省的奥波扬斯克县红村的一个农奴家庭。他的父亲是С.沃里肯什坦伯爵的管家。米莎（史迁普金的小名）是个十分聪明的孩子，5岁时就既能朗诵又会唱歌。他7岁那年第一次观看戏剧演出，遂产生了当演员的愿望。史迁普金后来在自己的《一个农奴演员的札记》里写道："那个傍晚决定了我未来的命运。"

图7-13　М.史迁普金（1788-1863）

19世纪初，史迁普金的表演才能深受沃里肯什坦伯爵的赏识，所以后者让他在自己的农奴剧团兼任演员。同时，史迁普金还在库尔斯克的巴尔索夫兄弟领导的专业剧院帮忙，给演员抄剧本，提台词，抬乐器，搬谱架……总之，他在剧院里干各种杂活儿，几年后成为巴尔索夫兄弟剧团的正式演员。史迁普金的薪俸很少，生活简朴，吃的"只是红菜汤和稀粥"④，但他十分敬业，从不叫苦抱怨，每天早起晚睡，没有耽误过一场排练，也从未忘记过一句台词，他的演技受到观众的欢迎，成为小有名气的演员，有许多观众是慕他的名而来观剧的。

1816年，巴尔索夫剧院解散，史迁普金去到哈尔科夫的什泰因私人剧团。两年后，他又转到乌克兰作家И.科特利亚列夫斯基⑤领导的波尔塔瓦剧院。史迁普金辗转多家剧院，但一直是农奴演员身份。1821年，列普宁公爵慷慨解囊，史迁普金才获得了自由人身份。此后，史迁普金的演技名声大振，被莫斯科皇家剧院管理处经理Ф.科可什金发现，他于1923年春进入莫斯科小剧院当演员，在小剧院舞台上驰骋了40年，直到生命的最后一刻。

史迁普金的身材矮小，体型肥胖，外貌不佳，天生哑嗓，他经常嘲笑自己是"五短身材"。但是，外貌并不能决定演员的一切。史迁普金具有出色的表演天赋、细腻的观察

① 诗人М.赫拉斯科夫领导的莫斯科大学学生剧院的一些演员后来充实到莫斯科小剧院的演员队伍中。
② Ф.沃尔科夫在1750年创办的俄罗斯第一家私人剧院培养了一批演员，后来成为彼得堡皇家剧院（即后来的亚历山德拉剧院）演员队伍的骨干力量。
③ 20世纪的戏剧演员往往也兼演电影或拍电视片，成为戏剧、影视两栖演员。
④ 相当于中国的成语"粗茶淡饭"。
⑤ И.科特利亚列夫斯基（1769-1838），乌克兰诗人，剧作家。他的主要作品是史诗《埃涅阿斯》（1791）。

力和非凡的喜剧天才。他成功地扮演了格里鲍耶多夫的喜剧《智慧的痛苦》中的法穆索夫（图7-14）、果戈理的喜剧《钦差大臣》中的市长、屠格涅夫的剧作《食客》中的库佐夫金、奥斯特洛夫斯基的剧作《贫非罪》中的托尔佐夫，并在《吝啬骑士》《婚礼》《被侮辱和被损害的》《赌徒》等60多部剧作中扮演不同角色。史迁普金的表演自然、朴实、真实，能潜入角色的心灵深处，揭示人物的内心感受，而不仅是模仿人物的外在动作和行为，他用自己的"非舞台化"表演"创造了舞台的真实"（赫尔岑语），给观众留下了异乎寻常的印象。19世纪著名的文学评论家别林斯基认为，史迁普金是他心目中的理想演员，因为史迁普金把莫恰洛夫和卡拉登庚的表演艺术结合起来，是19世纪的一位喜剧表演大师。

图7-14　М.史迁普金扮演的法穆索夫

史迁普金与当时俄罗斯文化艺术界的精英人士А.普希金、А.赫尔岑、В.别林斯基、Н.果戈理、И.屠格涅夫、Н.奥加辽夫、С.阿克萨科夫、А.皮萨列夫、А.萨霍夫斯基等人的交往和友谊，对他的世界观和艺术思想的形成产生了重要的影响。

1810年，史迁普金在戈利岑公爵的家庭剧院里与业余演员П.梅谢尔斯基相识，后者的表演风格让史迁普金改变了自己的戏剧表演理念，得出"自然和朴实就是最佳表演"的结论。基于这种理念，史迁普金用自己的舞台表演艺术形成了现实主义戏剧表演学派，决定着莫斯科小剧院的思想艺术立场，培养出一大批著名的戏剧演员。

概括起来，史迁普金的戏剧表演思想主要有以下几点：一、演员应当热爱戏剧和自己的职业，因为演员的职业是神圣的。因此，演员应当提高自我意识，具有社会责任感，要对观众负责，对他们的心灵产生良好的影响。他写道："对演员来说，剧院就是一座圣殿，这是演员的圣堂。你的一生，你的荣誉，这一切完全属于你把自己献身的舞台。你的命运取决于这个舞台。要尊敬这座圣殿并要尊重他人。"①二、演员应当努力地再现生活，而不是复制生活。演员不是扮演角色，而要成为扮演的人物。这种革新观点改变了人们过去对戏剧表演艺术的认识。三、自然、朴实和真实——这是舞台艺术的生命。所以，演员的表演应当自然、朴实；他的台词应像在生活中说话一样，动作也要像在生活中一样。四、一场戏剧演出是由诸多演员的表演完成的，因此演员要有集体观念，在舞台上不应突出自己的角色，而要与其他演员很好地配合，这才能使得整个演出完美和谐，为观众献上精彩的演出。

史迁普金用自己的舞台生涯确立了现实主义的表演艺术，赋予俄罗斯戏剧以新的表演形式，指出了戏剧表演的发展方向，这是他的历史贡献。1855年，在史迁普金从事舞台表演活动50周年之际，一封由诗人Н.涅克拉索夫起草，作家Л.托尔斯泰、И.屠格涅夫、И.冈察洛夫、诗人Ф.丘特切夫等人签名的贺信（1855年11月23日）发给史迁普金，向他从艺50周年表示热烈的祝贺。贺信写道："您是我们大家从事的共同事业中的一位最热心和最有用的献身者，您传播了对我国艺术的热爱，极大地推动了舞台艺术的发展……"②他们认为，史迁普金的戏剧表演艺术是一种功绩，这种功绩"虽看不见、觉察不出，但却是伟大的"③。

① И.姆斯基：《100个伟大的演员》，莫斯科，维彻出版社，2008年，第60页。
② 这封信最初刊登在《现代人》杂志1855年第12期上，第269-270页。后来收入《涅克拉索夫全集》（第12卷）中。
③ 同上。

俄罗斯浪漫主义戏剧表演的鼻祖——П. 莫恰洛夫

莫恰洛夫是莫斯科小剧院的演员,俄罗斯浪漫主义戏剧表演最著名的代表人物之一。莫恰洛夫以演悲剧角色闻名,他的名字在俄罗斯戏剧史上成为悲剧演员的象征。

П. 莫恰洛夫(1800—1848,图7-15) 出生在莫斯科的一个农奴演员的家庭。他的父亲是莫斯科剧院的悲剧演员,莫恰洛夫从小就有惊人的记忆力,能够背诵大段的祈祷词和福音书片段。莫恰洛夫最初的表演能力的形成是他父亲启蒙的结果,他的家庭很早就决定了他未来的演艺道路。

莫恰洛夫没受过系统的教育,只是在1812年卫国战争后在一家寄宿学校里学习了几年。1817年9月4日,17岁的莫恰洛夫第一次登台演出,在B. 奥泽洛夫的悲剧《俄狄浦斯王在阿索斯山》中扮演波利

图7-15　П. 莫恰洛夫(1800—1848)

尼可一角,赢得观众经久不息的掌声。这次成功的演出成为莫恰洛夫进入莫斯科小剧院的敲门砖。

1824年,莫恰洛夫登上了莫斯科小剧院的舞台,在莎士比亚、席勒、伏尔泰、格里鲍耶多夫、普希金、奥泽洛夫、萨霍夫斯基等剧作家的悲剧、历史剧以及其他体裁的剧作中扮演了诸多角色。莫恰洛夫是位灵感型的演员,善于表演爱与恨、悲与喜等感情的瞬息转换,能够把悲剧主人公内心的悲痛、被伤害的自尊、精神的寂寞表演得自然、感人,令观众潸然泪下。

1835年,莫恰洛夫在《理查德三世》中扮演理查德三世。理查德三世践踏人性的所有准则,所以注定要遭到灭亡的命运——莫恰洛夫成功地塑造了这位暴君形象。1837年1月22日,莎翁的悲剧《哈姆雷特》在莫斯科小剧院上演,**莫恰洛夫在剧中扮演哈姆雷特(图7-16)**,他全身心投入这个复杂而矛盾的角色,"以一个伟大个性的全部激情与整个世界斗争",捍卫了自己做人的尊严,赋予这个悲剧人物一种抗议的力量。这个剧作演出的成功超乎所有人的预料,莫恰洛夫达到了自己的演艺高峰。别林斯基观看了《哈姆雷特》,被莫恰洛夫这位"灵感式演员"的演技折服,称莫恰洛夫是"一位无与伦比的……伟大的戏剧艺术演员"。别林斯基在一封信中还写道,莫恰洛夫扮演的哈姆雷特是个奇迹。他还专门撰写了论文《哈姆雷特,莎士比亚的戏剧,莫恰洛夫扮演哈姆雷特》(1838)和《巴维尔·斯捷潘诺维奇·莫恰洛夫》,评述莫恰洛夫的演技,指出"谁若想弄懂莎士比亚的哈姆雷特,那么不是从书本去研究他,也不是听什么讲座,而要通过彼得罗夫剧院(即小剧院)的舞台!……"[①]

图7-16　П. 莫恰洛夫扮演哈姆雷特

莫恰洛夫是一位具有浪漫主义风格的戏剧表演艺术家。他扮演哈姆雷特、奥赛罗、理查德三世、李尔王和罗密欧等悲剧人物时,并不严格遵照这些人物所处的具体历史时代,而让人

① И. 姆斯基:《100个伟大的演员》,莫斯科,维彻出版社,2008年,第64页。

物充满现代的浪漫精神,诚如别林斯基所说,莫恰洛夫扮演的悲剧主人公是"疯狂的浪漫主义者"。这样一来,欧洲历史的一些悲剧人物具有了19世纪初的俄罗斯人所熟悉的心理、感情和体验,这拉近了悲剧主人公与俄罗斯观众之间的距离,这是莫恰洛夫获得成功的原因之一。

莫恰洛夫其貌不扬,中等个子,背部微驼,脑袋很大,肩膀宽厚,这种形象严格说不适合上舞台。但是,莫恰洛夫脸部的神态和瞬息变换的表情,能像镜子一样映出人物的各种感觉、情绪和欲望,尤其是他有一副好嗓子,音色柔美,声音洪亮,具有一种磁性穿透力,这些特质让观众觉得莫恰洛夫似乎就是为舞台而生。

莫恰洛夫在莫斯科小剧院工作了30年,1848年3月28日病逝,年仅48岁。史迁普金和莫恰洛夫同是小剧院的著名演员,史迁普金作为现实主义表演大师,高度评价莫恰洛夫在表演中的浪漫激情和灵感力量,认为后者的去世让俄罗斯失去了一位伟大的天才演员。作家A.赫尔岑则指出,莫恰洛夫和史迁普金是他在35年间在整个欧洲见到的两位最优秀的演员。

奥斯特洛夫斯基戏剧的权威阐释者——П.萨多夫斯基

П.萨多夫斯基(1818-1872,图7-17)原来姓叶尔米洛夫(萨多夫斯基是他的艺名),出生在奥尔洛夫省利夫内市的一个小市民家庭。他9岁那年父亲去世了,家庭失去了生活来源,就连过节都没有一顿饱饭。母亲无奈,只好把他送到图拉,去找在图拉剧院当演员的舅舅格里高利·萨多夫斯基。

起初,萨多夫斯基在图拉剧院给演员抄台词,搬布景,帮乐手抬乐器,拿谱架……一句话,在剧院里打杂。可他却有机会从侧台和乐池观看了许多演出,记住了一些剧情并背会了不少台词。但好景不长,舅舅格里高利在一次装台时不幸身亡。萨多夫斯基只好投奔另一个也是戏剧演员的舅舅德米特里。萨多夫斯基本想继续在剧院打杂学艺,但舅舅德米特里不希望外甥走演艺道路,便送他去当地的一位建筑师那里学习。因舅舅德米特里无钱付学费,萨多夫斯基不久便"辍学"了。可天无绝人之路,萨多夫斯基趁着舅舅外出办事的机会去找剧院老板,毛遂自荐成为图拉剧院的实习演员,那年他才14岁。

图7-17 П.萨多夫斯基(1818-1872)

萨多夫斯基首次登台扮演的谢扎罗,这是法国剧作家Э.斯克里布的轻松喜剧《瓦杰里,或是伟人的后代》中的一个角色。他的表演得到剧组演员们的一致好评,这让萨多夫斯基以极大的信心和热情继续演员工作。翌年,萨多夫斯基便成为图拉剧院的正式演员。

萨多夫斯基是一位有理想和抱负的演员,希望在戏剧表演上干出一番事业,可周围的人们不理解他,还嘲笑挖苦他,这让他变得沉默寡言,很少与人来往。后来,萨多夫斯基不满图拉剧院的现状,辗转于卡鲁加、梁赞、沃罗涅日等地的剧院,最后落脚在喀山剧院并成为主要演员。在一次演出中,著名演员史迁普金发现了萨多夫斯基的表演才能,邀请他去莫斯科小剧院工作。就这样,萨多夫斯基从1838年起成为M.史迁普金、П.莫恰洛夫、B.日沃基尼、Л.尼库林娜-科西茨卡娅等名演员的同事,并且因在轻松喜剧、情节剧和喜剧中的精彩表演成为莫斯科戏剧界的一颗新星。

萨多夫斯基的表演朴实、自然,能准确地再现所扮演人物的性格,让人物活灵活现地出现在观众面前。他在果戈理的剧作《结婚》中扮演波德克列辛,与史迁普金扮演的科奇卡廖夫同台献艺,合作默契,博得了观众的喜爱……

萨多夫斯基在小剧院干得风生水起，演艺生涯如日中天。但让他成为俄罗斯戏剧表演艺术大师的是剧作家奥斯特洛夫斯基。萨多夫斯基与奥斯特洛夫斯基不但是演员与剧作家的关系，而且是一种亲密的私人友谊和艺术创作的互补，他俩的合作决定着19世纪60年代莫斯科小剧院的演出剧目和现实主义的戏剧表演方向。

1853年，萨多夫斯基在奥斯特洛夫斯基的剧作《非己之撬莫乘坐》的首演中扮演鲁萨科夫一角，他的演出一炮打响，此后在舞台上扮演了奥斯特洛夫斯基的30多部剧作中的人物形象（尤其是商人形象）。其中，萨多夫斯基塑造的最具有代表性的人物有：《大雷雨》中的提国意、《穷新娘》中的别涅弗龙斯基、《贫非罪》中的**托尔佐夫（图7-18）**、《肥缺》中的尤索夫、《自家人好算账》中的波德哈留金、《一个年轻人的早晨》中的斯穆罗夫、《森林》中的沃希米布拉托夫，等等。萨多夫斯基善于深刻揭示商人的心理及其日常生活的特征，被戏剧界公认为一位阐释奥斯特洛夫斯基剧作的权威演员，为莫斯科小剧院获得"奥斯特洛夫斯基之家"的美誉做出了重大贡献。

萨多夫斯基作为戏剧演员，还在格里鲍耶多夫、果戈理、屠格涅夫、莎士比亚、莫里哀等剧作家的剧作中扮演了各种角色，展现出这位现实主义戏剧表演艺术家的宽广戏路和表演才能。

1872年7月16日，萨多夫斯基病逝，下葬在莫斯科的皮亚特尼茨基公墓，与他的生前好友史迁普金的墓地相邻。

图7-18 П.萨多夫斯基扮演托尔佐夫

一位善演悲剧人物的戏剧明星——М.叶尔莫洛娃

在莫斯科特列吉亚科夫画廊里，有画家В.谢罗夫的一幅油画：一位女演员身着拖地的黑色演出服，双手交叉置于身前，气宇轩昂地侧身站在休息室，女演员登台前在酝酿情绪，准备进入角色……画上的这位女演员就是莫斯科小剧院的著名的女演员М.叶尔莫洛娃。

М.叶尔莫洛娃（1853–1928，图7-19）出生在莫斯科的一个艺术世家，她从小耳濡目染，4岁就开始对着镜子做表演，希望长大后能当演员。叶尔莫洛娃后来在自己的回忆录里写道，"戏剧对于我成了生活中最珍贵的事业，我对戏剧的眷恋与日俱增。就连儿时的游戏也充满演戏的内容……"① 9岁那年，叶尔莫洛娃被送到莫斯科戏剧学校学习芭蕾舞，但她的身体素质不适合跳芭蕾，因此每堂课对她都是一次折磨。不过，该校教师И.萨马林②看到了叶尔莫洛娃在课余时间与小伙伴们排演的戏剧片段，发现她有戏剧表演的天赋，便建议她去戏剧班试试自己。

13岁那年，叶尔莫洛娃在轻松喜剧《新郎奇缺》中扮演芳舍塔，她低沉的声音和忧郁的眼神与这个角色不符，故有人断言叶尔莫洛娃跳不了芭蕾，也演不了戏，所以她这辈子没有当演员的

图7-19 М.叶尔莫洛娃（1853–1928）

① В.斯克里亚连科、Т.约甫列娃、В.马茨：《100个伟大的女性》，哈尔科夫，福里奥出版社，2003年，第323页。
② И.萨马林（1817–1885），俄罗斯戏剧演员，剧作家和戏剧教育家，1837年毕业于莫斯科戏剧学校，后进入莫斯科小剧院当演员。从1862年开始在莫斯科戏剧学校任教。

命……但叶尔莫洛娃并没有放弃自己的演员梦，"不管出现了什么失败和不幸，我自己也不知道为什么在我身上有一种不可动摇的信心，相信自己总会成为一个演员，并且不是什么一般的演员，而是小剧院的首席演员。我在任何时候没有向任何人流露过自己的这种信心，但它一直潜藏在我的心中"①。3年后（1870），叶尔莫洛娃顶替临时生病的女演员Г.费多托娃，出演莱辛的剧作《艾米莉亚·夏洛蒂》的女主角大获成功，谢幕达13次之多。1年后，她进入莫斯科小剧院剧组，走上了专业戏剧演员的道路。

1873年7月10日，叶尔莫洛娃在奥斯特洛夫斯基的剧作《大雷雨》中扮演女主人公卡捷琳娜（图7-20）。她的表演朴实无华、感情真挚，表现出她是"黑暗王国里的一线光明"。但是，叶尔莫洛娃成为小剧院的台柱子演员，是她在维加的《羊泉村》中成功地扮演了女主角拉乌莲西亚之后，她的表演让观众完全沉醉于女主人公的人生悲剧中，大厅里有的观众失声痛哭，还有的人悲伤得晕了过去……演出结束后，一帮狂热的观众一直护送着叶尔莫洛娃的马车回家。这次演出在青年人中间引起很大的反响，有人撰文把叶尔莫洛娃比作照亮青年人的太阳，称她是自由的宣扬者和真理的灵魂。然而，叶尔莫洛娃能正确地对待荣誉，一直低调做人，从不趾高气扬。她把自己形象地比作一根电线，"电线的功劳只是在于让电流通过自己传导出去"②。

叶尔莫洛娃天生丽质，俊美的脸庞、充满灵性的大眼、柔和的声音、维纳斯一样的身材、和谐而富有节奏感的动作，这一切有助于她塑造各种人物形象。除《大雷雨》外，叶尔莫洛娃还在《奥尔良姑娘》《无辜的罪人》《白雪公主》《没有嫁妆的新娘》《名伶与捧角》《萨福》《伪君子》《哈姆雷特》《麦克白》以及其他悲剧里扮演过上百个女主角，成为俄罗斯戏剧舞台上的一位善于演悲剧人物的女明星。

图7-20　М.叶尔莫洛娃扮演卡捷琳娜

叶尔莫洛娃深受俄罗斯观众的喜爱。在她的粉丝中间，既有皇室成员、布尔什维克的领导，也有著名的文化艺术活动家、普通的平民百姓……观众们都被叶尔莫洛娃的精湛演技和女性的魅力所折服，他们有时候进小剧院看戏只是为了一睹叶尔莫洛娃在舞台上的风采，只要叶尔莫洛娃出现在舞台上，就是一场演出成功的保证。1920年，叶尔莫洛娃从艺50周年，为表彰她为俄罗斯戏剧表演艺术做出的贡献，俄罗斯政府授予她共和国人民演员称号，她成为获得这项殊荣的第一位俄罗斯戏剧女演员。

叶尔莫洛娃1923年离开舞台，生命的最后几年瘫痪在床，临终前两三个月几乎不能说话，只能对护理她的人说声"谢谢"。"谢谢"是她留给世界最后的声音……

著名戏剧大师斯坦尼斯拉夫斯基高度评价叶尔莫洛娃的演技，认为"叶尔莫洛娃标志着俄罗斯戏剧的整个时代，对于我们这代人来说，她是女性的温馨、美丽、力量、激情、朴实、真诚和谦逊的象征"。

1925年，在莫斯科成立了以叶尔莫洛娃名字命名的叶尔莫洛娃剧院。如今，叶尔莫洛娃剧院已经成为俄罗斯一家著名的话剧院。

① И.姆斯基：《100个伟大的演员》，莫斯科，维彻出版社，2008年，109页。
② В.斯克里亚连科、Т.约甫列娃、В.马茨：《100个伟大的女性》，哈尔科夫，福里奥出版社，2003年，第325页。

图7-21 B.科米萨尔热夫斯卡娅（1864-1910）

图7-22 B.科米萨尔热夫斯卡娅扮演拉丽莎

创建自己剧院的表演艺术家——B.科米萨尔热夫斯卡娅

B.科米萨尔热夫斯卡娅不但是位出色的戏剧演员，也是一位创建自己剧院的俄罗斯女性，她的戏剧生涯在俄罗斯戏剧史上留下了光辉的一页。

B.科米萨尔热夫斯卡娅（1864-1910，图7-21）出生在彼得堡一个演员家庭。她的父亲费多尔是位抒情戏剧男高音，母亲也是个不错的歌手。科米萨尔热夫斯卡娅有过目不忘的惊人记忆，很小就学会弹琴、朗诵和表演。她父亲经常在家里排演一些小剧，让自己的孩子参加。薇拉奇卡（科米萨尔热夫斯卡娅的小名）当"小演员"，还试着做"导演"和"编剧"。在这样的家庭环境里成长起来的科米萨尔热夫斯卡娅，后来走上演员道路就"顺理成章"了。

科米萨尔热夫斯卡娅与风景画家B.穆拉维约夫有过一次失败的婚姻。离婚后，她度过了一段缺失生活目标、没有意义的日子。后来，她开始向亚历山德拉剧院的演员兼教师B.达维多夫学习表演艺术，在表演艺术中找到了生活的目标和希望。B.达维多夫发现科米萨尔热夫斯卡娅有表演才能，建议她报考戏剧学校。1890年秋，她去莫斯科参加了自己父亲领导的文学艺术协会的歌剧班。1891年，她在斯坦尼斯拉夫斯基导演的Л.托尔斯泰的剧作《教育的果实》中扮演贝特西，这是她生平第一次登台演戏。那时候，科米萨尔热夫斯卡娅已明白戏剧表演是自己要献身的事业，于是去到诺沃切尔卡斯克的H.西涅里尼科夫私人剧院。

这家剧院排演的剧作千篇一律，可科米萨尔热夫斯卡娅获得了大量的演出实践①，尤其在《智慧的痛苦》中扮演丽莎一角得到当地观众和戏剧界的认可，当地的《顿河语言报》刊文认为科米萨尔热夫斯卡娅演出了生活的真实。

1896年4月4日，科米萨尔热夫斯卡娅登上亚历山德拉剧院的舞台。她在祖杰尔曼的《蝴蝶之战》中扮演罗姬。她优美的声音、绝佳的气质、纯朴的舞台表演让她在彼得堡的首演一炮打响。当年9月17日，科米萨尔热夫斯卡娅在剧作《没有嫁妆的新娘》中扮演拉丽莎（图7-22）一角，淋漓尽致地展现出女主人公的精神悲剧，出色地塑造出一位追求幸福、自由和光明的俄罗斯女性，让奥斯特洛夫斯基的这个剧作获得了新生，也让彼得堡的观众领略了她的精湛演技。一个月后，科米萨尔热夫斯卡娅又在契诃夫的剧作《海鸥》中扮演尼娜。由于她与女主人公尼娜的人生经历有着惊人的相似，所以把尼娜演得栩栩如生，契诃夫观看了彩排后写道："科米萨尔热夫斯卡娅演得太棒了！"

后来，科米萨尔热夫斯卡娅还扮演了契诃夫的剧作《伊凡诺夫》中的莎申卡、И.波塔宾科的剧作《神奇的童话故事》中的娜达莎、《野女人》中的瓦莉娅、祖杰尔曼的剧作

① 1893年9月19日，科米萨尔热夫斯卡娅在德国剧作家Г.祖杰尔曼的《人格》一剧中首演，在随后的5个月内出演了58部戏剧。

《伊凡之夜的火光》中的玛丽卡、《浮士德》中的玛格丽特等角色。她扮演的每一个角色都为她增添了新的声誉，她的名声与日俱增，就像从雪山滚下的雪球。但是，科米萨尔热夫斯卡娅在莎翁的悲剧《奥赛罗》中扮演的苔丝狄蒙娜和《哈姆雷特》中扮演的奥菲利亚并不成功，因为她"对悲剧没有感觉"，这让科米萨尔热夫斯卡娅放弃饰演悲剧角色的尝试，她后来几乎没有演过什么悲剧人物。

科米萨尔热夫斯卡娅一直希望创办自己的剧院，以获得更多的演出机会和更大的空间。1904年9月15日，科米萨尔热夫斯卡娅在彼得堡帕萨日剧场排演德国剧作家K.古茨科夫的《乌尔尔·阿科斯塔》一剧，宣告成立自己的剧院。此后，科米萨尔热夫斯卡娅把一些青年演员团结在自己周围，积极探索和寻求符合时代要求的戏剧表演艺术，选择排演一些优秀的经典剧和进步的现代剧。剧院成立后的第三天，科米萨尔热夫斯卡娅就把易卜生的《玩偶之家》搬上了舞台，她以"心灵现实主义"去扮演女主人公娜拉，宣扬人的个性自由和解放。随后，科米萨尔热夫斯卡娅剧院又积极推出了高尔基的《消夏客》《太阳的孩子》、奥斯特洛夫斯基的《没有嫁妆的新娘》《名伶和捧角》、С.纳伊杰诺夫的《富人》、Л.谢格洛夫的《小红花》、易卜生的《建筑大师索里涅斯》等具有进步倾向的现实主义剧目。

科米萨尔热夫斯卡娅深知，剧院要想在俄罗斯戏剧界占有一席之地，就应当有自己的戏剧表演艺术特色和方向，还要"与时代同步，与自己国家的文学同步"。当时是俄罗斯文化艺术的"白银时代"，象征主义文学和诗歌的繁荣时期。于是，1906年5月科米萨尔热夫斯卡娅邀请年轻的导演梅耶霍德加盟自己的剧院，希望排演象征主义戏剧能够成为剧院的一个特色。

梅耶霍德来后，一连排演了9部象征主义剧作，科米萨尔热夫斯卡娅改变了自己原来的戏路，全身心投入象征主义戏剧表演艺术中。可是不久后她发现，在象征主义戏剧中看不到栩栩如生的人物形象，也没有活生生的人物心理活动，演员只是导演手中的"玩偶"，因此不需要像她这样的演员。科米萨尔热夫斯卡娅觉得自己"已经没有必要生活在舞台上。我失去了从前的'自我'，可新的'自我'还没有找到……"[1]著名的象征主义诗人А.别雷也发现，科米萨尔热夫斯卡娅在象征主义戏剧中无事可做，她在毁掉自己的才能。

观看象征主义剧作的观众寥寥，剧院因上座率很低而债台高筑。1907年，科米萨尔热夫斯卡娅解聘了梅耶霍德，打算让剧院回到排演经典剧作的方向。但是，科米萨尔热夫斯卡娅剧院在排演契诃夫的剧作上与莫斯科艺术剧院"撞车"，排演高尔基的剧作又通不过官方的审查，这大大影响到剧院的经济来源。同时，科米萨尔热夫斯卡娅觉得演戏的精力日趋枯竭，自己又缺乏领导剧院的能力，于是求助于著名的象征主义诗人В.布留索夫。但是，她与布留索夫对戏剧的认识和看法并不相同，因此无法合作。科米萨尔热夫斯卡娅人生的最后几年十分艰难。为了保住自己的剧院，她于1908年3月率团去美国巡演，虽然她的表演得到美国观众和评论界的认可，《纽约晚报》称她是"世界上最伟大的女演员之一"，但是科米萨尔热夫斯卡娅自己觉得这次巡演像是一场噩梦。回到莫斯科后，科米萨尔热夫斯卡娅恢复了《野女人》《无辜的罪人》《家乡》等剧目的排演，观众很高兴看到科米萨尔热夫斯卡娅回到昔日的表演风格，她自己也试图以现实主义方法扮演一些新角色，还打算开办一所戏剧学校培养新人，但这一切均因她的生命突然终止而无法实现。

1910年2月10日，科米萨尔热夫斯卡娅死于在塔什干的巡演中，她出演的最后一个话剧是祖杰尔曼的《蝴蝶之战》。

诗人А.别雷解释科米萨尔热夫斯卡娅的人生悲剧时写道："……舞台让她累了；她撞死在舞台上，她穿越了戏剧，可新、旧两种戏剧毁了她……"[2]

[1] И.姆斯基：《100个伟大的演员》，莫斯科，维彻出版社，2008年，124页。
[2] В.斯克里亚连科、Т.约甫列娃、В.马茨：《100个伟大的女性》，哈尔科夫，福里奥出版社，2003年，第337页。

莫斯科艺术剧院的扮演沙皇的专业户——И.莫斯克文

1898年10月14日,莫斯科艺术剧院揭牌,首演剧目是19世纪剧作家А.托尔斯泰的《沙皇费多尔·伊凡诺维奇》,扮演沙皇的演员就是莫斯克文。

И.莫斯克文（1874-1946,图7-23）出生在莫斯科的一个钟表匠家庭。他从少年时代起就喜欢戏剧,在家里试排一些小剧,希望将来当演员登上戏剧大舞台。可是,他们家的生活很穷,兄弟姊妹共有6人,莫斯克文作为孩子中的老大哥,中学毕业后就走向社会谋生。他曾经在商店打工,还做过铸铁厂的司磅员等工作。1893年,他报考莫斯科小剧院的皇家戏剧学校落榜,但他并不灰心,两个星期后考上了莫斯科爱乐协会的音乐戏剧学校,成为该校戏剧班的学生,师从著名的戏剧艺术家和教育家涅米罗维奇—丹钦柯。

1896年2月25日和26日,学校举办毕业生汇报演出,莫斯克文在易卜生的《玩偶之家》、奥斯特洛夫斯基的《午餐前的节日梦》和И.什帕仁斯基的《往日年华》三部剧中分别扮演了阮克医生、小官吏米莎和没落贵族阿列克谢这三位年龄、职业和性格不同的角色。他善于运用内心独白和潜台词,表现隐藏在朴实外表下的人物内心的痛苦,显示出他的戏剧表演才能。

图7-23　И.莫斯克文（1874-1946）

毕业后,莫斯克文在坦波夫、雅罗斯拉夫尔和莫斯科郊外的库斯科沃庄园等剧院当演员,扮演过70多个角色,获得了大量的舞台演出经验。1898年,莫斯克文接受自己昔日老师涅米罗维奇—丹钦柯的邀请,加入刚组建的莫斯科艺术剧院,在剧院的首演剧目《沙皇费多尔·伊凡诺维奇》中**扮演沙皇费多尔（图7-24）**,这次演出让他一夜成名。第二天,有人在《莫斯科新闻报》上撰文,说"莫斯克文先生准确地践行了作者的遗愿。他爱上了费多尔这个角色并把他融入自己的灵魂,所以他的表演才如此感人"。此后,《沙皇费多尔·伊凡诺维奇》一剧频频上演,给莫斯科艺术剧院带来了不菲的收入,保证了剧院的日常开销。所以,斯坦尼斯拉夫斯基戏言此剧是"剧院的供养人",莫斯克文也成了扮演沙皇费多尔的专业户。

图7-24　И.莫斯克文扮演沙皇费多尔

莫斯克文在几十年间一直是莫斯科艺术剧院的台柱子,他在剧院排演的诸多剧目中扮演多个角色。但沙皇费多尔是莫斯克文的演艺生涯中扮演的一个最主要的角色[①]。剧作《沙皇费多尔·伊凡诺维奇》总共演出了600多次,他在这个角色上动用了自己的全部艺术储备,用他的话说,把这个角色"演到底,演出时毫不吝惜地献出自己身上的一切",通过费多尔形象展现俄罗斯人的性格和广阔胸怀。除费多尔这个角色外,莫斯克文还扮演过鲁卡（高尔基的剧作《在底层》）、罗德少尉（契诃夫的剧作《三姊妹》）、办事员叶皮霍达夫（契诃夫的剧作《樱桃园》）、扎戈列茨基（格里鲍耶多夫的剧作《智慧的痛苦》）、斯涅基列夫上尉（根据作家陀思妥耶夫斯基的小说改编的同名剧作《卡拉马佐夫兄弟》）、费佳·普罗塔

[①] 但是,莫斯克文并不满意自己扮演的费多尔,认为卡恰洛夫对费多尔这个角色阐释得更好。所以,莫斯科艺术剧院在法国演出《费多尔·伊凡诺维奇》时,他把这个角色让给了卡恰洛夫。

索夫（托尔斯泰的剧作《活尸》）、商人之子普拉科菲（萨尔蒂科夫-谢德林的剧作《帕祖辛之死》）、农民起义领袖普加乔夫（К.特列涅夫的剧作《普加乔夫起义》）以及易卜生、豪普特曼等外国剧作家的剧作中的一些角色。

莫斯克文认为，自己一生中扮演的最满意的角色是话剧《在底层》中的游方僧卢卡，他扮演这个角色演过800多场，但他没有像高尔基的原作那样，把卢卡塑造成一个宣扬"忍受生活""顺从上帝安排"的人，而突出卢卡身上的善良人性，在卢卡身上看到人们心中尚存的对美好事物的向往，让他们尝试从生活的底层挣脱出去。莫斯克文扮演卢卡表现出来的敏感、仔细的观察力和艺术的概括力让人感到震惊，他对卢卡的这种艺术阐释后来被许多俄罗斯演员所接受。

在自己的戏剧生涯中，莫斯克文努力践行斯坦尼斯拉夫斯基的戏剧表演理论。他不追求人物外部的感情变化，而注重"体验"，注重在表演中对人物的再现而不是"表现"，为后来的俄罗斯戏剧演员做出了榜样。

莫斯科艺术剧院多次出国巡演，莫斯克文的足迹踏遍欧洲、美洲各国，因扮演的沙皇费多尔名扬世界。1943年，莫斯克文被任命为莫斯科艺术剧院院长。1946年2月16日，苏联人民演员称号得主莫斯克文病逝于莫斯科一家医院。

莫斯科艺术剧院的第一把交椅——В.卡恰洛夫

В.卡恰洛夫（1875-1948，图7-25） 卡恰洛夫原来姓什维鲁波维奇，出生在维尔诺（如今的维尔纽斯）一个神父的家庭，他小的时候，经常有外地剧团来维尔诺演出，这让他对戏剧产生了兴趣。上中学后，什维鲁波维奇积极参加学校的戏剧小组活动，还经常在课间大段背诵莎翁的悲剧主人公奥赛罗和哈姆雷特的独白，同学们都喜欢听他的朗诵并羡慕他的惊人记忆。六年级那年，什维鲁波维奇扮演了果戈理的喜剧《钦差大臣》中的主人公赫列斯达科夫，赢得同学们的热烈掌声。

1893年秋，什维鲁波维奇成为彼得堡大学法律系的学生，同时加入了著名演员В.达维多夫领导的大学生业余剧组。1895年11月，什维鲁波维奇在奥斯特洛夫斯基的剧作《森林》里扮演根纳吉·夏斯特里夫采夫一角。什维鲁波维奇身材高大（1米85）、台风优雅、音域宽广、音色多变、充满阳刚，舞台表演颇具魅力。作家Н.加林-米哈伊洛夫斯基①观剧后发表评论，说"不得不承认，在根纳吉·夏斯特里夫采夫一角的扮演者什维鲁波维奇身上潜藏着巨大的才能"。

图7-25　В.卡恰洛夫（1875-1948）

1896年，什维鲁波维奇在彼得堡大学尚未毕业，就去报考彼得堡苏沃林剧院。在填报名表时，他看到眼前的《新时代报》上刊登的一则讣告，死者叫瓦西里·伊凡诺维奇·卡恰洛夫，于是，他就在报名表的名字一栏里填上了"瓦西里·伊凡诺维奇·卡恰洛夫"。此后，卡恰洛夫就成为什维鲁波维奇的艺名。

卡恰洛夫在苏沃林剧院里纯粹是跑龙套，扮演一些无名无姓的角色，但他对此并不介意，只要能演戏就行。后来，卡恰洛夫跟着演员В.多尔马托夫的剧组去俄罗斯各个城市走穴，还与喀山剧团的班主М.鲍罗代签过演出合同。在大量的演出中，卡恰洛夫获得了演出经验，开始小有名气。

① Н.加林-米哈伊洛夫斯基（1852-1906），19世纪的俄罗斯作家，特写家，工程师和旅行家。

1900年，卡恰洛夫回到莫斯科，想进入斯坦尼斯拉夫斯基和涅米罗维奇—丹钦柯在两年前创建的莫斯科艺术剧院。在考试演出上，卡恰洛夫出色地扮演了《白雪公主》中的瓦伦代国王，斯坦尼斯拉夫斯基十分满意，于是卡恰洛夫成为这家剧院的一名演员。此后，他扮演契诃夫的《三姊妹》中的图森巴赫和《樱桃园》中的大学生别佳·特罗费莫夫，他的表演充分展示了两位主人公的内心世界，得到剧作家契诃夫的认可和赞赏。此外，卡恰洛夫还在剧作《在底层》中扮演男爵一角，揭示出这个没落贵族的人性堕落，"拓展了这个角色，并且给予出色的阐释"（高尔基语）。斯坦尼斯拉夫斯基早在1905年就预言，卡恰洛夫应当坐上剧院演员的第一把交椅。

图7-26 B.卡恰洛夫扮演伊凡·卡拉马佐夫

卡恰洛夫在根据陀思妥耶夫斯基的小说改编的同名剧作《卡拉马佐夫兄弟》中扮演伊凡·卡拉马佐夫（图7-26），这是他演艺生涯中的一个重要角色。卡恰洛夫坦言："我喜欢伊凡·卡拉马佐夫身上的那种反抗上帝的举动，因为上帝就像强压在人脖子上的一块石头，我喜欢他对理性力量的炽热信念，因为理性敢于冲破通向认知道路上的一切障碍。"①

卡恰洛夫还扮演奥斯特洛夫斯基的喜剧《智者千虑必有一失》中的格鲁莫夫，他把格鲁莫夫演成一个聪明、敏感、善于捕捉周围人们身上一切可笑事物的人物，引起观众对这个人物的同情。显然，卡恰洛夫的表演不同于其他演员对这个人物的传统阐释，因此在观众中引起了激烈的论争，在莫斯科还有大学生写信责问卡恰洛夫，但卡恰洛夫泰然处之，认为这样演这个角色是自己的任务……

卡恰洛夫同样以自己的理解和阐释扮演了哈姆雷特，故意把哈姆雷特这位丹麦王子从几百年前的"高台"上拉下来，让哈姆雷特在舞台上成为一个活生生的人物，而不是一个优柔寡断的王子。卡恰洛夫对哈姆雷特形象的创新阐释又引起了戏剧评论界的争论。当然，卡恰洛夫本人也不满意自己扮演的哈姆雷特，认为自己的表演尚未达到最大的朴实和真诚，倒不是不满意自己对这个角色创新的艺术阐释。

从1919年起，卡恰洛夫跟着剧团开始在国内各地，后来又去世界各国巡演。他在《沙皇费多尔·伊凡诺维奇》《三姊妹》《在底层》《卡拉马佐夫兄弟》等剧作的精湛表演征服了保加利亚、捷克、德国、法国、美国等国的观众，他被美国报刊称为世界上最伟大的演员之一。

20年代以后，卡恰洛夫既扮演沙皇尼古拉一世（A.库戈尔的剧作《尼古拉一世和十二月党人》），也扮演农民游击队员维尔西宁（Bc.伊凡诺夫的剧作《装甲车14—69》）；既扮演工厂主扎哈尔·巴尔金（高尔基的剧作《仇敌》），也扮演知识分子恰茨基（格里鲍耶多夫的剧作《智慧的痛苦》）以及其他不同角色，晚年的戏路更加宽广，演技更加成熟，一生都在不断地完善自己表演艺术。

1948年9月30日，苏联人民演员卡恰洛夫因肺出血突然撒手人寰，享年73岁。

① И.姆斯基：《100个伟大的演员》，莫斯科，维彻出版社，2008年，134页。

莫斯科艺术剧院的"无冕女皇"——O.克尼碧尔-契诃娃

O.克尼碧尔-契诃娃是莫斯科艺术剧院建院的首批演员之一,被誉为莫斯科艺术剧院的"无冕女皇"。她是俄罗斯戏剧艺术大师B.涅米罗维奇-丹钦柯的得意门生,也是著名作家契诃夫的妻子,与作家度过了6年"最愉快的时光"。

O.克尼碧尔-契诃娃(1868-1959,图7-27)出生在维亚特卡省格拉佐夫市的一个德国移民的工程师家庭。她的母亲安娜是钢琴家,声乐造诣很深,本想登台演出,但丈夫列奥纳尔多让她在家相夫教子,也不容许女儿奥尔加走表演艺术的道路。列奥纳尔多希望女儿长大后成为一名画家或翻译家,为此给她请了绘画和外语的家庭教师。奥尔加画画不错,也掌握了英语、法语、德语和意大利语……可父亲列奥纳尔多的突然去世让家庭的生活变得拮据,她母亲只好去教声乐课,奥尔加自己也开始教钢琴赚钱贴补家用。

当演员一直是奥尔加的梦想,所以她瞒着母亲报考了莫斯科小剧院的戏剧学校,她在那里仅待了一个月就因"没有通过测验性考试"而被除名①。这件事对奥尔加的打击很大,她一连几天以泪洗面……母亲心痛女儿,通过自己的熟人帮忙让女儿进入爱乐协会的戏剧学校,师从涅米罗维奇-丹钦柯。1897年,斯坦尼斯拉夫斯基和涅米罗维奇-丹钦柯创建了莫斯科艺术剧院,奥尔加·克尼碧尔成为这家剧院的首批演员之一。

图7-27 O.克尼碧尔-契诃娃(1868-1959)

奥尔加的舞台生涯与作家兼剧作家契诃夫有着密切的关系。契诃夫在当时是大名鼎鼎的小说家,可他的剧本《伊凡诺夫》在莫斯科上演引起了一场风波,他创作的《海鸥》一剧在彼得堡亚历山德拉剧院的首演也遭到了失败,因此,人们对契诃夫的戏剧创作能力表示怀疑。当听说莫斯科艺术剧院的斯坦尼斯拉夫斯基准备把契诃夫的剧作《海鸥》搬上莫斯科的舞台,大家为此都捏着一把汗。为保证演出成功,契诃夫于1898年9月9日亲临《海鸥》的排练现场,既与导演斯坦尼斯拉夫斯基沟通,也给演员们说戏。

12月17日,《海鸥》一剧在莫斯科首演,奥尔加在剧中扮演阿尔卡金娜。这场演出大获成功,观众也认识了奥尔加这位有教养、有知识分子气质的女演员。此后,《海鸥》一剧成了莫斯科艺术剧院的名片。后来,奥尔加还扮演了契诃夫的剧作《伊凡诺夫》中的莎拉、《三姊妹》中的玛莎、《万尼亚舅舅》中的叶莲娜、《樱桃园》中的拉涅夫斯卡娅(图7-28),成为扮演契诃夫的剧作女主人公的专业户,让契诃夫的女性形象在舞台上得到最佳的艺术阐释,奥尔加·克尼碧尔也因此闻名于俄罗斯戏剧界。

奥尔加·克尼碧尔与契诃夫②认识6年,结婚4年,他们离多聚少,主要靠通信联络感情。1904年,契诃夫病逝,莫斯科艺术剧院成了奥尔加唯一的爱。然而,她总是温馨地回

① 其实是被一位有背景的学生顶替了。
② 1898年,契诃夫就见过奥尔加,当时奥尔加在莫斯科艺术剧院成立后的首演剧目《沙皇费多尔·伊凡诺维奇》中扮演皇后伊琳娜。奥尔加在舞台上的仪表、声音和风貌给契诃夫留下了深刻的印象。

忆起与契诃夫度过的时光，后来给自己外甥女的信中承认，"对于我来说，这令人难耐的6年是一生中最光明、真诚和美好的时光……"

除了出演契诃夫的戏剧外，奥尔加还在格里鲍耶多夫的《智慧的痛苦》、果戈理的《钦差大臣》、屠格涅夫的《村居一月》、高尔基的《在底层》以及易卜生、莫里哀等外国剧作家的剧作里扮演各种女主角，直到30年代她一直是莫斯科艺术剧院的台柱子演员。

在生活中，奥尔加·克尼碧尔为人谦和，平等待人，是演员们的良师益友；在舞台上，她表演的最大特点是真诚，她的高贵的气质和优美的声音具有一种无法抗拒的魅力。奥尔加在舞台上出色地塑造了40多个不同的人物形象，她善于洞悉女性的灵魂深处，完美地表达契诃夫笔下的女性形象特征，成为斯坦尼斯拉夫斯基表演体系的一位杰出的代表，为俄罗斯表演戏剧艺术做出重要的贡献。因此，斯坦尼斯拉夫斯基认为奥尔加的演艺生涯是"一个伟大的功绩并为青年一代演员竖立了榜样"。

图7-28　O.克尼碧尔-契诃娃扮演拉涅夫斯卡娅

1959年，奥尔加·克尼碧尔离开了人世，与丈夫合葬在新圣母公墓里的墓地。如今，在公墓二区里靠近契诃夫墓地的那块地方被形象地称作"莫斯科艺术剧院演员墓地"，因为斯坦尼斯拉夫斯基、涅米罗维奇—丹钦柯、卡恰洛夫等在莫斯科艺术剧院一起共事和演戏的朋友死后都葬在那里，他们在彼世又相聚在一起。

第三节　戏剧导演

在俄罗斯，戏剧导演这个职业出现在19世纪。那时的导演并不领导和组织剧作的排演，只负责管理剧务和技术保障工作，而剧作家和主要演员负责剧作的排演，起着导演的作用。19世纪俄罗斯著名演员史迁普金就可以被视为俄罗斯的第一位戏剧导演。

K.斯坦尼斯拉夫斯基和B.涅米罗维奇—丹钦柯领导的莫斯科艺术剧院确立了导演在排演剧作以及有关活动的全权地位。这家剧院是俄罗斯戏剧导演的摇篮，并且对俄罗斯戏剧导演艺术的发展和培养戏剧导演人才起到了十分重要的作用。20世纪在俄罗斯戏剧界涌现出来的许多杰出的导演，如，K.斯坦尼斯拉夫斯基、B.涅米罗维奇—丹钦柯、B.梅耶霍德、E.瓦赫坦戈夫、A.塔伊罗夫、Ю.柳比莫夫等人都曾经与莫斯科艺术剧院有过这样或那样的关系或联系，他们成为导演后，提出自己的戏剧表演理论和原则，开辟了不同表演艺术方向，成为不同派别和风格的俄罗斯戏剧导演艺术大师。

俄罗斯戏剧界的泰斗——K.斯坦尼斯拉夫斯基

K.斯坦尼斯拉夫斯基是俄罗斯戏剧界的泰斗，他集演员、导演、戏剧教育家和理论家身份于一身，形成了自己的戏剧表演体系。他的《演员的自我修养》是几代戏剧演员的案头书。他的"爱自己心中的艺术，而不是爱艺术中的自己"这句名言成为世界各国的许多

优秀演员的座右铭。

K.斯坦尼斯拉夫斯基（1863-1938，图7-29）

原来姓阿列克谢耶夫，出生在莫斯科的一个富商的家庭。他的父母十分重视对子女的教育，专门请来教文学、音乐、舞蹈、外国语的教师，还顺应时髦在家里办起了业余剧院。斯坦尼斯拉夫斯基从4岁起就参加家庭戏剧的演出并且显示出表演才能。父母虽发现儿子喜欢戏剧，但还是希望他能克绍箕裘，成为一名商人。

图7-29　K.斯坦尼斯拉夫斯基（1863-1938）

斯坦尼斯拉夫斯基从拉扎列夫学院毕业后，在父亲的工厂里当上一名经理，满足了父亲的心愿。然而，繁忙的工厂事务并没有让斯坦尼斯拉夫斯基放弃自己当演员的梦想。1888年，他与戏剧导演Ф.科米萨尔热夫斯基和诗人Ф.索洛古勃一起创建了莫斯科文学艺术社，他亲自拟定了艺术社的章程，还出资维持该社的生存。业余时间，斯坦尼斯拉夫斯基参加了《吝啬骑士》《石客》《痛苦的命运》《没有嫁妆的新娘》《教育的果实》《独断专行的人》等剧目的演出，他的演技已超出业余演员的水平并在当地小有名气。

1891年，斯坦尼斯拉夫斯基开始尝试做戏剧导演，他排演的处女作是《教育的果实》。排这部剧的时候，他排除了一些程式化的东西，力求达到戏剧表演的最大真实。此后，他又导演了《奥赛罗》《无事生非》《第十二夜》《沉钟》等剧目。在排演中，斯坦尼斯拉夫斯基遵照现实主义的表演原则，对演员严格要求，演出甚至超过专业剧院的演出水平。斯坦尼斯拉夫斯基的导演得到戏剧评论界的高度评价，这促使他弃商从艺，走上了专业戏剧工作者的道路。

1897年夏天，斯坦尼斯拉夫斯基结识了莫斯科爱乐协会下属的音乐戏剧学校的教师涅米罗维奇–丹钦柯，他俩在莫斯科的"斯拉夫集市"饭店里经过几乎一昼夜的长谈，决定创建"莫斯科艺术剧院"。

1898年10月14日，莫斯科艺术剧院正式成立，剧作《沙皇费多尔·伊万诺维奇》的首演获得成功，在此后的两个多月内上演了57次，观众的好评如潮，莫斯科艺术剧院获得了最初的声誉。然而，剧院在那一年排演的其他剧目未能吸引观众，在报刊上还出现了对剧院演出的恶评。不过，斯坦尼斯拉夫斯基和涅米罗维奇–丹钦柯导演的契诃夫的剧作《海鸥》让剧院出现了转机。12月17日，《海鸥》演出结束后，演员们多次返场向观众致谢。这次演出的成功具有重大意义，有人在报刊上撰文认为，《海鸥》一剧上演标志着莫斯科艺术剧院的真正诞生[①]，两位导演成为《海鸥》这个剧本的权威阐释者，这是俄罗斯戏剧界，乃至俄罗斯文化界的一件大事。此后，莫斯科艺术剧院开始与剧作家契诃夫密切合作，又排演了契诃夫的剧作《三姊妹》《万尼亚舅舅》《樱桃园》，几乎成为排演契诃夫剧作的专业剧院。在这些剧作的排演过程中，斯坦尼斯拉夫斯基与契诃夫探讨戏剧表演艺术的各种问题，结下了终生的深厚友谊，被俄罗斯戏剧界传为佳话。

1907年，斯坦尼斯拉夫斯基尝试用现代派方法导演Л.安德烈耶夫的《人的一生》和К.汉姆森的《生活剧》，但这些尝试给他带来的只有失望和痛苦。他总结说："离开现实主义，我们演员就感到自己束手无策，并且缺少了脚下的根基。"[②]

[①]　所以，海鸥形象成为莫斯科艺术剧院的院徽保留至今。
[②]　И.姆斯基：《100名伟大的导演》，莫斯科，维彻出版社，2008年，第25页。

1912年，莫斯科模范艺术剧院开办了自己第一所学校，斯坦尼斯拉夫斯基在学校任教，传授自己的戏剧理论和戏剧实践经验，教导学生在演戏时要"融入角色，而不是表现他人的感受"。让学生知道戏剧是反映生活的艺术，一个演员应当学会把困难的东西变成习惯的东西，把习惯的东西变成轻松的东西，并把轻松的东西变成美的东西。与此同时，斯坦尼斯拉夫斯基开始撰写自己的理论著作《我的艺术生涯》。

十月革命后，莫斯科艺术剧院曾经遭到关闭的危险。极"左"的无产阶级文化派分子扬言，"斯坦尼斯拉夫斯基时代"已经寿终正寝……然而，斯坦尼斯拉夫斯基是幸运的。因为莫斯科艺术剧院得到了人民教育委员卢那察尔斯基的支持，莫斯科艺术剧院不但保留下来并得到发展，而且像莫斯科大剧院和小剧院一样，在30年代获得了国立剧院的资格。

斯坦尼斯拉夫斯基生前导演和参演的《智慧的痛苦》①《钦差大臣》《村居一月》②《万尼亚舅舅》③《三姊妹》④《樱桃园》⑤《在底层》⑥《图尔宾一家的日子》等剧作成为俄罗斯戏剧表演的范本，供后来的几代导演和演员学习和效仿。

斯坦尼斯拉夫斯基对戏剧的最大贡献，是他的戏剧表演体系理论。斯坦尼斯拉夫斯基戏剧表演体系是世界三大戏剧表演体系之一，包括舞台艺术理论和演员表演技术方法。该体系是斯坦尼斯拉夫斯基一生在戏剧导演、演出实践和戏剧教学等方面的总结。斯坦尼斯拉夫斯基体系的本质，就是要求演员有意识地进入对角色的艺术创作过程，寻找表演角色的方式，最终用自己的表演塑造出一个在心理和行为上绝对真实的人物形象。

斯坦尼斯拉夫斯基的《演员的自我修养》（1938，图7-30）一书，阐明了自己体系的目的，是让演员表演达到完全的心理真实。在这个表演体系中，演员的表演分为"匠艺""表现"和"体验"⑦这三个档次。"匠艺"是演员利用现成的陈规套数，观众一看这些套数就会知道演员想表演什么；"表现"是指演员在反复排练过程中获得一些体验，但演员在舞台上还体验不到这些感情，而只表现出角色的形式和外在轮廓；"体验"是指演员在演戏过程中，从生活体验本身出发，体验到自己所扮演人物的真实感受，摈弃简单的模仿形象，而是成为"形象本身"，这样才能在舞台上诞生人物形象的生命。斯坦尼斯拉夫斯基认为"体验"是表演的最高档次，他被

图7-30　К.斯坦尼斯拉夫斯基：《演员的自我修养》（1938）

① 斯坦尼斯拉夫斯基在剧中扮演法穆索夫。
② 斯坦尼斯拉夫斯基在剧中扮演拉基金。
③ 斯坦尼斯拉夫斯基在剧中扮演奥斯特洛夫。
④ 斯坦尼斯拉夫斯基在剧中扮演维尔希宁。
⑤ 斯坦尼斯拉夫斯基在剧中扮演嘎耶夫。
⑥ 斯坦尼斯拉夫斯基在剧中扮演萨金。
⑦ "匠艺"的俄文是ремесло，"表现"的俄文是представление，"体验"的俄文是переживаине。

称为"体验派"。

斯坦尼斯拉夫斯基的现实主义美学思想、艺术反映生活的艺术宗旨、在"体验基础上再体现"的表演艺术，对俄罗斯和世界戏剧表演艺术的发展做出重大贡献。

常年的紧张工作让斯坦尼斯拉夫斯基身患多种疾病。1928年，他在《三姊妹》一剧的演出中心脏病突发，医生让他停止演出生涯，此后他全身心投入导演和教学工作。1938年8月7日，他永远离开了自己心爱的事业和莫斯科艺术剧院。他被安葬在莫斯科新圣母公墓。如今，莫斯科模范艺术剧院的一些艺术家死后集中安葬在靠近斯坦尼斯拉夫斯基墓地的地方，为了能够在天堂继续聆听这位大师的教诲和指导……

"幻想现实主义"戏剧表演的创始人——E.瓦赫坦戈夫

E.瓦赫坦戈夫（1883-1922，图7-31）是亚美尼亚人，出生在弗拉季卡夫卡兹的一个烟草工厂主家庭。父亲希望子承父业，成为一名企业家，但瓦赫坦戈夫从小迷恋戏剧，中学时参加了学校的戏剧小组，还去弗拉季卡夫卡兹的音乐戏剧社拍戏。1903年，瓦赫坦戈夫考入莫斯科大学，在自然科学系和法律系学习，但他对这些学科不感兴趣，而热衷于学校的戏剧小组活动。当时，莫斯科艺术剧院的名演员卡恰洛夫、莫斯克文和列昂尼多夫等人已经闻名遐迩，是瓦赫坦戈夫的偶像，因此，瓦赫坦戈夫决心走演艺的道路。1909年，他进入莫斯科艺术剧院下属的戏剧学校学习。瓦赫坦戈夫的相貌一般，但他很会表演，浑身充满青春的活力，很快就在学员中崭露头角。

毕业后，瓦赫坦戈夫进入莫斯科艺术剧院工作。他赞同斯坦尼斯拉夫斯基的戏剧理论，很快成为后者的得意门生和追随者。几个月后，斯坦尼斯拉夫斯基让瓦赫坦戈夫领导演员小组，这正好让他有机会"亲自检验一下斯坦尼斯拉夫斯基体系，是接受还是摈弃它"。

1913年，瓦赫坦戈夫创办了学员戏剧工作室并开始担任导演。他先后执导了《和平的节日》（1913）、《大洪水》（1915）、《罗斯莫庄》（1918）、《埃里克十四世》（1921）、《圣安东尼的奇迹》（1922）、《图兰朵公主》

图7-31　E.瓦赫坦戈夫（1883-1922）

（1922）等剧目，在导演过程中，他大胆试验一些新的表演方法和手段，引起观众和评论界的极大兴趣和关注。

瓦赫坦戈夫来自莫斯科艺术剧院，是一位善于表现人物心理的独特感受的演员和导演。著名演员M.契诃夫①认为瓦赫坦戈夫具有一种独特的演员感。瓦赫坦戈夫的导演和教学方法在于，他"善于洞悉他人的心灵并且用心灵语言说话。他仿佛无形地站在演员旁边并且牵着后者的手。演员从来不会感觉到来自瓦赫坦戈夫的压力，但却无法逃避他的导演理念。演员在完成瓦赫坦戈夫的想法和任务时，觉得就像完成自己的一样……"②

瓦赫坦戈夫在自己的戏剧艺术活动中感觉到，仅有现实主义心理剧是不够的，还要探索、想象和创造一些新的舞台表现形式。"在剧场中不应该有自然主义，也不应该有现实主义，应该有的是幻想现实主义。找到正确的戏剧方法将给剧作者以真正的舞台生命。方法可以学习，形式应当创造，应当想象。这就是为什么我命名为幻想现实主义。幻想现实

① M. A. 契诃夫（1891-1955），俄罗斯戏剧演员，戏剧教育家和导演。他是19世纪著名的俄罗斯作家A. 契诃夫的侄儿，曾经在莫斯科艺术剧院工作。
② И. 姆斯基：《100个伟大的导演》，莫斯科，维彻出版社，2008年，第93页。

图7-32 话剧《图兰朵公主》剧照

主义存在,如今它应当存在于每一种艺术中。"①按照瓦赫坦戈夫的解释,幻想现实主义就是"流出真实的眼泪,并用戏剧方法让观众看到"。瓦赫坦戈夫把斯坦尼斯拉夫斯基的现实主义与梅耶霍德的实验风格成功地融合在一起,形成了自己的"幻想现实主义"戏剧表演流派,对20世纪后半叶俄罗斯戏剧,乃至21世纪世界戏剧发展均产生了积极的影响。

瓦赫坦戈夫的生命最后几年疾病缠身,但他坚持上班,还在剧院主持排练工作。他生前导演的最后一部话剧是《图兰朵公主》(图7-32),这部剧作后来成为瓦赫坦戈夫剧院的一张名片。1922年2月24日,瓦赫坦戈夫参加了《图兰朵公主》的最后一次彩排,但未能出席2月27日的《图兰朵公主》的首演式,因为他已经病入膏肓,没有力气走到剧场。《图兰朵公主》首演式的前半场已受到观众的热烈欢迎,斯坦尼斯拉夫斯基在观众席里感受到了这一情景。在幕间休息时,他迫不及待地跑到瓦赫坦戈夫家中,把《图兰朵公主》首演成功的消息告诉了后者。

1922年5月29日,年仅39岁的瓦赫坦戈夫被胃癌夺去了生命。

瓦赫坦戈夫虽然只有短暂的一生,但他在表演、导演和教学等方面为俄罗斯戏剧留下了宝贵的遗产。如今,在莫斯科的阿尔巴特大街上有一座引人注目的大楼,这是于1921年成立的国立瓦赫坦戈夫模范剧院院址,其创始人就是瓦赫坦戈夫。从这里走出来包括Р. 西蒙诺夫、Б. 查哈瓦、Б. 史楚金、А. 阿勃里科索夫、Г. 阿勃里科索夫、Ю. 扎瓦茨基、Е.西蒙诺夫、М. 乌里扬诺夫等一大批俄罗斯著名的戏剧演员和导演,为俄罗斯戏剧表演艺术做出了巨大的贡献,也让瓦赫坦戈夫的名字蜚声世界。

俄罗斯先锋派戏剧表演的鼻祖——В. 梅耶霍德

В. 梅耶霍德是俄罗斯现代先锋派戏剧的鼻祖,他原本是斯坦尼斯拉夫斯基的学生和莫斯科艺术剧院的演员,但却离经叛道,率先在舞台表演中运用荒诞手法,开始了自己的"生物力学"的表演艺术探索。梅耶霍德生前有"戏剧大师和魔术师"的美称。十月革命后,梅耶霍德成为"新戏剧之父",曾是苏维埃政权的拥护者,但对苏维埃政权的拥护并没有成为他的护身符,最后他被送上了断头台,结束了悲剧的一生。

В. 梅耶霍德(1874—1940,图7-33)出生在平扎市的一个德国移民家庭。他的父亲是葡萄酒厂厂长,家庭生活殷实。他的母亲喜欢音乐戏剧,常在家里举办音乐晚会,培养孩子们对戏剧的爱好。梅耶霍德在中学里参加业余戏剧小组的演出,由于热衷戏剧耽误学业曾留级3次,21岁才中学毕业。

1886年1月29日,斯坦尼斯拉夫斯基领导的莫斯科文学艺术社演出的《奥赛罗》一剧让梅耶霍德大开眼界,他决心走演艺的道路。翌年,梅耶霍德成为莫斯科爱乐协会的音乐戏剧学校的学生,与奥尔加·克尼碧尔和莫斯克文等人一起师从В. 涅米罗维奇-丹钦柯。毕业后,他进入莫斯科艺术剧院并很快就成为剧院的台柱子。在《沙皇费多尔·伊凡

图7-33 В. 梅耶霍德(1874—1940)

① 见1922年4月11日瓦赫坦戈夫的访谈。

诺维奇》《伊凡雷帝之死》《海鸥》《三姊妹》等剧中扮演主要人物。梅耶霍德出演了这些剧目，但并不喜欢现实主义心理剧。因此，他于1902年2月12日离开了莫斯科艺术剧院。此后，他与同样离开莫斯科艺术剧院的演员A.克舍维罗夫在赫尔松组建了一个演员剧组（A.克舍维罗夫离开后，剧组改叫"新剧社"），开始了自己的演员、导演生涯。这个时期，梅耶霍德渐渐形成了注重造型和演出印象的象征主义戏剧观。1905年，梅耶霍德应斯坦尼斯拉夫斯基之邀重返莫斯科艺术剧院，主持艺术工作室的排演工作。然而，梅耶霍德排演了梅特林克的《丹达吉勒之死》和《爱情喜剧》这两个剧之后，斯坦尼斯拉夫斯基发现梅耶霍德的导演理念和方法与自己的根本不同，于是借口经费缺乏等原因，关闭了这个工作室。1906年，彼得堡的B.科米萨尔热夫斯卡娅邀请梅耶霍德到自己的剧院任总导演。梅耶霍德导演了十几部剧作，形成了包括舞台、布景、音乐、台词念法在内的一整套象征主义戏剧表演体系。在这种戏剧表演体系中，演员只是导演手中的玩偶，是假定性的布景前的一些景点而已。科米萨尔热夫斯卡娅认为梅耶霍德的"假定性戏剧"大大限制了演员的表演才能和积极性，不适合她本人的戏剧表演理念，梅耶霍德被解聘走人。

1908年，梅耶霍德又转到彼得堡皇家剧院（亚历山德拉剧院）当导演，排演了《皇家大门边》《唐璜》《大雷雨》《化装舞会》《石客》《俄耳甫斯》等21部剧作，同时开始戏剧教学活动，一直工作到1918年。

梅耶霍德欢迎十月革命，愿意为布尔什维克政权服务，加入了布尔什维克党，宣布要创建新的革命戏剧，被誉为"新戏剧之父"。1918年，梅耶霍德出任苏维埃教育人民委员部的戏剧处长，被委任为十月剧院的总导演，他要向一切"落后的"经典剧院开战。在这个时期，梅耶霍德"左"得要命，颐指气使，不可一世。没过多久，他就被解除了教育人民委员部的戏剧处长职务。之后，梅耶霍德回到俄罗斯社会主义联邦第一剧院工作，同时恢复了自己的戏剧教学活动。

梅耶霍德是表现派戏剧艺术理论的首创者。他宣称结构主义和生物力学是新戏剧美学的表现手段。对于他来说，一个技艺精湛的演员身体就像一件理想的乐器。人就像一架机器，应学会操纵自己。因此，按照结构主义布置的色彩绚丽、具有狂欢化效果的舞台是在展示、完成一些调整完好的人体机制。在舞台上，梅耶霍德需要两个或更多演员的身体合作，表演一些诸如"打耳光"、大跳、"马与骑士"等体操动作，从而体现集体主义的理想。因此，在梅耶霍德的生物力学表演体系中，他努力打造的不仅是一种新型的演员，还是一种符合革命理想的"新人"。

1922-1924年间，梅耶霍德领导了革命剧院。革命剧院响应卢那察尔斯基的"回到奥斯特洛夫斯基那里去"号召，转向排演奥斯特洛夫斯基的剧作。他导演的奥斯特洛夫斯基的《森林》一剧运用表现派戏剧的象征、暗示、造型等手段，引起观众的极大兴趣。该剧共演出328场，且场场爆满。后来，梅耶霍德导演果戈理的喜剧《钦差大臣》（1926）和格里鲍耶多夫的《智慧的痛苦》（1928）进一步展示了表现派表演的艺术技巧，取得了很好的效果。

20年代末至30年代初，是梅耶霍德导演的鼎盛时期。他排演了马雅可夫斯基的剧作《臭虫》（1929），不久后又把这位诗人的剧作《澡堂》（图7-34）搬上了舞台。此外，梅耶霍德还导演了А.别泽敏斯基的《枪声》、Вс.维什涅夫斯基的《决定性的最后一步》、Ю.奥列萨的《善行清单》、Ю.格尔曼的《序曲》、小仲马的《茶花女》以及根据契诃夫的几个短篇改编的《33次昏厥》等剧作。

1936年1月28日，《真理报》刊登了文章《纷乱代替音乐。评歌剧"姆钦斯克县的麦克白夫人"》，批判作曲家肖斯塔科维奇音乐的形式主义，其中也涉及梅耶霍德的唯美主义的戏剧导演艺术，称他的导演是"梅耶霍德习气"。梅耶霍德排练了根据Н.奥斯特洛夫斯基的小说《钢铁是怎样炼成的》改编的剧作《一种人生》遭到官方禁演，理由是他导演的

图7-34 B.梅耶霍德和导演组在剧作《澡堂》的排练现场

剧作对党、共青团和苏维埃国家进行诽谤。他导演的《钦差大臣》《智慧的痛苦》《森林》等剧作也被说成是对俄罗斯经典剧作的歪曲,认为果戈理的现实主义剧作《钦差大臣》在梅耶霍德手下变成了神秘主义的荒诞,格里鲍耶多夫的《智慧的痛苦》让他导演成对原作的一种俗不可耐的戏仿。接着,苏联文艺界掀起了一场批判梅耶霍德的运动,他的表现派戏剧理论被视为形式主义予以取缔。1938年1月7日,官方做出关闭梅耶霍德剧院的决议,因为该剧院"在自己的整个存在期间没有脱离开与苏维埃艺术格格不入的、完全是资产阶级形式主义立场的艺术"。就在这一天,梅耶霍德导演的《茶花女》演出第725场,观众已得知剧院要被关闭的消息,所以在演出结束后,全场观众起立高呼"梅-耶-霍-德!"①……

1939年6月19日晚,梅耶霍德在自己家中被捕,经过了几个月的审讯和严刑拷打,他已遍体鳞伤,奄奄一息。1940年2月2日,梅耶霍德被秘密处决并被没收全部财产。梅耶霍德至死也不知道,自己的妻子,著名女演员吉娜依达·莱赫在他被捕后的第26天,已被一帮人闯入家中用刀刺死了。

20世纪50年代中期,梅耶霍德才被恢复名誉,他的表现派戏剧理论亦被承认并后继有人,莫斯科塔干卡剧院的总导演柳比莫夫就是其中的一位。

俄罗斯"新现实主义"戏剧表演的创始人——A.塔伊罗夫

图7-35 A.塔伊罗夫(1885-1950)

A.塔伊罗夫(1885-1950,图7-35)出生在俄罗斯波尔塔瓦省罗姆内市的一个教师家庭。中学毕业后,他考入基辅大学法律系。1905年,塔伊罗夫开始在一家剧院当演员,第二年就被邀请到科米萨尔热夫斯卡娅剧院工作,在那里结识了导演梅耶霍德,但他不接受假定性戏剧的美学,很快就转到П.盖杰布罗夫②领导的巡回剧院(彼得堡新话剧院),在那里初试导演工作。他不久也离开了这家剧院,原因是无法接受П.盖杰布罗夫陈旧的表演艺术思想。

1913年,塔伊罗夫大学毕业,他对俄罗斯戏剧现状感到失望,遂进入莫斯科律师界,准备干自己的本行工作。但是,莫斯科自由剧院的导演K.马尔扎诺夫③把悲剧与轻歌剧、话剧与滑稽剧、歌剧与哑剧结合起来的新思想让塔伊罗夫改变了主意,他决定去"自由剧院"当导演。这年年底,塔伊罗夫导演了奥地利剧作家A.施尼茨勒的《皮埃雷特的面纱》和赫杰里托夫-弗尔斯特的《黄马褂》④,这两个剧作给自由剧院带来了名气。

1914年12月12日,塔伊罗夫与一批年轻演员创办了室内剧院(图7-36),首演了古代印度剧作家兼诗人迦梨陀娑的《沙恭达罗》,展示并宣告了自己的戏剧艺术主张。

① 梅耶霍德剧院被关闭后,斯坦尼斯拉夫斯基没有忘记自己的学生,他邀请梅耶霍德到自己的歌剧院做导演。梅耶霍德导演了威尔第的歌剧《里哥莱托》。之后,他还计划排演普罗科菲耶夫的歌剧《谢苗·萨特阔》……
② П.盖杰布罗夫(1877-1960),俄罗斯戏剧活动家,导演,曾经在莫斯科艺术剧院当过演员。
③ K.马尔扎诺夫(1872-1933),俄罗斯和格鲁吉亚的戏剧导演,电影和戏剧演员。
④ 也有人说该剧脚本的作者是乔治·哈扎尔顿和哈里·班里穆。

塔伊罗夫是20世纪的一位杰出的戏剧导演和革新家。他提出"新现实主义"戏剧概念，即不是生活现实主义，而是艺术现实主义。他的戏剧美学原则既不同于梅耶霍德的"假定性戏剧"，也不同于斯坦尼斯拉夫斯基主张的现实主义戏剧。塔伊罗夫创建的是一种新式的综合性戏剧。

塔伊罗夫指出，"综合性戏剧，就是把各种舞台艺术样式有机地融合起来的戏剧，它应在一个剧目中把所有被人为地分割开的语言、歌唱、哑剧、舞蹈甚至杂技等成分都和谐地互相融合，汇成一部整一的戏剧作品"①。塔伊罗夫认为，综合性戏剧就自身的性质而言，是不能容纳单纯的话剧演员、芭蕾舞演员和歌剧演员的。只

图7-36　A.塔伊罗夫与室内剧院的演员们在一起

有轻松自如地掌握各种艺术的新型的"大师级演员"才能创造这种戏剧②。就是说，塔伊罗夫的综合性戏剧要"合成"各个种类的艺术（文学、音乐、绘画、建筑等），要在戏剧舞台上"合成"、表演各种因素（语言、声乐、舞蹈、杂技、表意动作等），使戏剧演出成为集各种艺术之大成、让演员能够最大极限地发挥自己的演技的舞台艺术盛宴。

按照这种综合性戏剧的原则，塔伊罗夫首先对演员提出了很高的要求，演员不再是"假定性戏剧"导演手中的玩偶，因为演员和他的身体是现实的，而不是假定的。演员要挖掘和发挥自己的最大潜能，用自己的思想、艺术修养和文化积淀理解人物形象，用自己的台词、舞蹈、歌声甚至杂技塑造舞台形象；另外，塔伊罗夫对舞台空间的设计也提出自己的要求。他注重营造舞台气氛，追求优美的舞台调度，要在舞台上有机融合各种艺术元素。简言之，塔伊罗夫力求营造一个让演员自由活动的三维舞台空间，这才能适应演员的三维身体动作。为此，舞美师的参与和设计至关重要。塔伊罗夫的舞美师A.艾斯捷尔以立体主义风格设计的布景③帮助他实现这个想法。

20年代初，塔伊罗夫导演了博马舍的《费加罗的婚礼》、王尔德的《莎乐美》、Э.斯克里布的《阿德里安娜·莱科芙勒尔》、Э.霍夫曼的《布兰比拉公主》、Ч.莱克的音乐剧《日罗夫列·日罗夫里亚》、拉辛的《费德拉》等剧作。尤其是《日罗夫列·日罗夫里亚》和《费德拉》这两部剧的演出让室内剧院在国内外名声大振。塔伊罗夫领导的室内剧院还应邀到国外巡演，征服了法国、德国的观众。1925年，室内剧院在巴黎举办的国际博览会上获得大奖，可谓风光一时。

30—40年代，塔伊罗夫排演的剧目也是"综合性的"。其中，有奥斯特洛夫斯基的《大雷雨》《无罪的罪人》、契诃夫的《海鸥》等俄罗斯经典剧作，也有福楼拜的《包法利夫人》、王尔德的《莎乐美》、拉辛的《费德拉》、博马舍的《费加罗的婚礼》、奥尼尔的《榆树下的欲望》《黑人》等外国剧作。同时，塔伊罗夫努力跟上革命时代的脚步，排演一些现代题材剧目。如С.谢苗诺夫的《娜达莉亚·塔尔波娃》、Н.尼基京的《火线》、М.库里什的《悲怆奏鸣曲》、Л.别尔沃马依斯基的《无名战士》、В.维什涅夫斯基的《乐观的悲剧》，表现苏维埃社会的现实生活，塑造新生活中的正面主人公形象。

① 转引自С.谢罗娃：《梅耶霍德的戏剧观念与中国戏剧理论》，译文见童道明编选：《梅耶霍德论集》，上海，华东师范大学出版社，第124页。
② К.鲁德尼茨基：《梅耶霍德传》，童道明、郝一星译，北京，中国戏剧出版社，1987年，第369页。
③ 塔伊罗夫的这个创意在《法米拉-基发列德》剧中表现得更为明显，演员们在一些锥体、立方体和倾斜的平台上走动，创造了某种古希腊的联想。在王尔德的《莎乐美》中，A.艾斯捷尔运用一些很薄的金属架、金属箍、胶合板做布景。

在导演了A.鲍罗丁的歌剧《俄罗斯勇士》（1936）之后，塔伊罗夫开始遭到批判，有人认为他歪曲了俄罗斯人民的历史，该剧被禁演。此后，对室内剧院的批判接连不断，有人认为在室内剧院的演出实践中有一套"对抗党、苏维埃制度和十月革命的伪装的偷袭体系"，指责室内剧院是"资产阶级剧院"，等等。

卫国战争期间，塔伊罗夫领导的室内剧院顶住巨大的压力，克服种种困难，排演了A.柯涅楚克的《前线》、K.帕乌斯托夫斯基的《当心脏尚未停止跳动》等剧作，为卫国战争的胜利做出了自己的贡献。战后，塔伊罗夫尽最大的努力想保住室内剧院，结果1949年他被文化部艺术委员会的一纸公文解聘，1950年8月9日，室内剧院被改为莫斯科普希金话剧院，塔伊罗夫30多年的心血付之东流。塔伊罗夫郁闷生病，1个月后与世长辞。

俄罗斯戏剧表演艺术的革新者——Ю.柳比莫夫

2014年10月8日，有几千莫斯科人在阿尔巴特大街上排成了长队，前来与俄罗斯著名的戏剧导演，俄罗斯戏剧的改革家尤里·彼得罗维奇·柳比莫夫的遗体告别。

与柳比莫夫遗体告别的不仅有俄罗斯戏剧界的名流、柳比莫夫的亲友、学生、同行，而且还有包括俄罗斯文化部长在内的高官政要，看来柳比莫夫的影响已经远远超越了他的戏剧表演艺术领域和他创建的塔甘卡剧院。

图7-37　Ю.柳比莫夫（1917-2014）

Ю.柳比莫夫（1917-2014，图7-37）出生在雅罗斯拉夫尔的一个商人家庭。30年代，他的父母被捕，他只好辍学。后来，他进入电力机械中专学校，同时在一家舞蹈训练班学习现代舞。1934年，柳比莫夫进入莫斯科艺术剧院第二工作室，两年后这个工作室关闭，他转到瓦赫坦戈夫剧院附属的史楚金戏剧学校学习并于1939年毕业。卫国战争期间，他在苏联内务部歌舞团当演员，战后去到瓦赫坦戈夫剧院工作。

1946-1964年间，柳比莫夫在瓦赫坦戈夫剧院舞台上扮演了30多个不同的角色，因演技精湛在1952年获得苏联国家奖金。除演戏外，柳比莫夫还在Г.亚历山大罗夫、И.佩里耶夫、А.杜甫仁柯等电影大师导演的影片中扮演一些角色并深受他们的赏识。

从1953年起，柳比莫夫开始在史楚金戏剧学校任教。他与自己的学生排演了德国剧作家布莱希特的剧作《四川好人》，再现了德国剧作家布莱希特戏剧的精神实质。这场演出引起了社会的轰动，该剧上演成为当时苏联文化生活的一件大事，柳比莫夫的名声大振，他被任命为莫斯科话剧喜剧院的领导，以一位"离经叛道"的导演形象进入苏联戏剧界。

柳比莫夫接手莫斯科话剧喜剧院后，换掉剧院原来排演的一些陈腐剧目，解雇了演技差的演员，让戏剧学校的一批毕业生来补充演员队伍，还重组了剧院艺术委员会。1964年4月23日塔甘卡剧院成立，柳比莫夫用上演话剧《四川好人》（图7-38）庆祝这个日子，引起莫斯科戏剧界的轰动。翌年，柳比莫夫排演了根据约翰·里德的同名作品《震撼世界的十天》改编的话剧。这个剧的狂欢化的节日气氛、不同寻常的导演手段和演员的创新表演在莫斯科戏剧界再次引起了轰动。《四川好人》和《震撼世界的十天》这两部剧作上演，表明柳比莫夫是梅耶霍德戏剧理论的继承者，也显示出他与官方意识形态相左的思想倾向。在柳比莫夫的领导下，塔甘卡剧院成为一家独具风格的剧院。

然而，柳比莫夫生不逢时，正当他把自己的全部精力投入导演事业的时候，苏联社会

的"解冻"结束，随后是长达20多年的"封冻"时期。柳比莫夫不得不与官方的审查作斗争。他利用排演"诗歌戏剧"的机会，把60年代自由派诗人E.叶夫图申科、A.沃兹涅辛斯基的诗作改编成剧作，用隐喻和嘲讽抒发自己的不满，他还根据19世纪诗人普希金的诗作《致恰阿达耶夫》中的一句"同志，请相信……"作为剧作名字，表现自己对戏剧创作自由的渴望和向往。

在那些年代，柳比莫夫创新地导演了一些根据俄罗斯经典作家的小说改编的同名剧作。如，陀思妥耶夫斯基的《罪与罚》、车尔尼雪夫斯基的《怎么办》、高尔基的《母亲》、布尔加科夫的《大师与玛格丽特》等。他还排演了莎士比亚的《哈姆雷特》、莫里哀的《伪君子》等西方剧作家的作品。

图7-38 话剧《四川好人》剧照

此外，柳比莫夫还排演一些基于当代俄罗斯作家[①]的作品改编的剧作[②]。在柳比莫夫导演的剧作里，他喜欢使用伊索式的语言，在台词中插入一些对现实的俏皮话，观众一听就会明白所指的是什么……

柳比莫夫的人生经历坎坷，命运多舛。1984年，他被剥夺了苏联国籍，禁止在塔甘卡剧院海报上提到他的名字。之后，柳比莫夫流落辗转在以色列、美国、英国、法国、意大利和德国等国。80年代末，柳比莫夫重返苏联并恢复了国籍，他的名字重新出现在塔甘卡剧院海报上，《弗拉基米尔·维索茨基》等一批被禁演的剧目也重新与观众见面。回国后，柳比莫夫努力工作，以挽回自己不在国内那些年的损失。但是，90年代的塔甘卡剧院已物是人非。柳比莫夫先是经历了塔甘卡剧院的"分家"，后来又与塔甘卡剧院的一些演员发生冲突，最后只好辞职离开自己心爱的剧院。

"生命不息，战斗不止。"柳比莫夫在生命晚年根据陀思妥耶夫斯基的长篇小说《群魔》拍出长达4小时的同名剧作，被俄罗斯戏剧评论界视为他半个世纪导演生涯中新的一页。

柳比莫夫继承梅耶霍德、瓦赫坦戈夫和布莱希特的戏剧艺术遗产，让塔甘卡剧院成为俄罗斯戏剧界的一个自由和创新的象征。柳比莫夫的戏剧才能不但在俄罗斯家喻户晓，多次获得苏联和俄罗斯的艺术大奖，同时享誉世界，得到许多国家的承认和赏识[③]。

第四节　著名话剧院

最早的俄罗斯剧院出现在17世纪末（1672），在沙皇阿列克谢·米哈伊洛维奇执政的时代。1750年在雅罗斯拉夫尔诞生的沃尔科夫剧院是俄罗斯最早的一家外省私人剧院。1756年建立的亚历山德拉剧院是俄罗斯历史上最悠久的一家公共剧院。

如今，剧院遍及俄罗斯各地，截至2019年，在俄罗斯全国有大约647家[④]国立剧院，其中包括话剧院、歌剧舞剧院、青年剧院、儿童剧院和木偶剧院等各种类型的演出团体。此外，还有不少私人剧院存在。

① 如，Ю.特里丰诺夫、Б.瓦西里耶夫、Ф.阿勃拉莫夫、Б.莫扎耶夫、Г.巴克兰诺夫等。
② 诸如，《这里的黎明静悄悄》（1971）、《木马》（1974）、《交换》（1976）、《十字路口》（1977）等。
③ 意大利、土耳其、德国、匈牙利、希腊、美国、英国、瑞士、奥地利、日本、波兰、南斯拉夫、爱沙尼亚和法国等国曾授予他各种奖励。
④ 亦说614家。

俄罗斯的剧院在莫斯科、彼得堡等大城市居多。据统计，在莫斯科有170多家剧院[①]，其中著名的有莫斯科小剧院、莫斯科高尔基模范艺术剧院、莫斯科契诃夫模范艺术剧院、瓦赫坦戈夫剧院、莫斯科现代人剧院、塔甘卡剧院、叶尔莫洛娃剧院、俄罗斯模范青年剧院、莫斯科讽刺幽默剧院等；在彼得堡有100多个剧院[②]，其中著名的是亚历山德拉剧院、科米萨尔热夫斯卡娅模范剧院、石岛剧院、瓦西里岛剧院、托夫斯托诺戈夫大剧院、圣彼得堡市委模范剧院等。莫斯科小剧院、莫斯科艺术剧院、亚历山德拉剧院、塔甘卡剧院如今是名扬俄罗斯国内外的话剧演出团体，在俄罗斯戏剧文化生活中起着重要的作用。

第一家俄罗斯私人剧院——沃尔科夫剧院

沃尔科夫剧院创建于1750年，是俄罗斯外省的第一家私人专业剧院。建院伊始，沃尔科夫剧院就有自己的演出场地（皮革厂的仓库）、固定的演出剧目、自己的演员团体、专门排演喜剧和悲剧，因此是一个正规的戏剧团体。1911年该剧院被命名为沃尔科夫剧院。

沃尔科夫剧院的创建者是戏剧演员Ф. 沃尔科夫（1729-1763，图7-39）。沃尔科夫是俄罗斯古城雅罗斯拉夫尔一位优秀的演员，他曾经扮演过许多的悲剧和喜剧角色。此外，他还是一位出色的戏剧活动家和组织者，创办了自己的剧院。这家剧院最初的演员除了Ф. 沃尔科夫之外，还有他的弟弟A. 沃尔科夫和Г. 沃尔科夫、И. 德米特列夫斯基、Я. 舒姆斯基、И. 伊康尼科夫、С. 库克林、Я. 波波夫、С. 斯科奇科夫等人。他们都是俄罗斯人，用俄语演出。因此，沃尔科夫剧院是一家真正的俄罗斯戏剧演出团体。

沃尔科夫剧院最初排演的剧目是俄罗斯剧作家A. 苏马罗科夫的《霍列夫》、莫里哀的《无病呻吟》以及都主教德米特里·罗斯托夫斯基的宗教剧和法国剧作家拉辛[③]的几部悲剧。

1752年1月5日，从彼得堡皇宫传出一项圣旨，要调沃尔科夫及其剧组去圣彼得堡。因为之前参政院的庶务官H. 伊格纳季耶夫在雅罗斯拉夫尔出差时，观看了沃尔科夫剧院的演出，他回到彼得堡后向女皇伊丽莎白·彼得罗夫娜汇报了自己观看沃尔科夫剧院演出的观感。接到圣旨后，沃尔科夫1月末率领自己的剧团来到彼得堡郊外的皇村。得知他们到来，女皇下令让剧组在第二天就演出苏马罗科夫的剧作《霍列夫》，之后又一连演了4部剧，其中

图7-39　A. 洛欣科：《沃尔科夫像》（1763）

有莎士比亚的剧作《哈姆雷特》。

1756年8月30日，女皇伊丽莎白下达了一项新的圣旨，要建立一座悲喜剧剧院，还给这个剧院提供场地，拨了款，从雅罗斯拉夫尔调来Ф. 沃尔科夫、И. 德米特列夫斯基等演员，任命苏马罗科夫为剧院院长……这宣告了俄罗斯国立悲喜剧院成立。Ф. 沃尔科夫等主要演员被调到彼得堡后，雅罗斯拉夫尔的沃尔科夫剧院由Ф. 沃尔科夫的两个弟弟阿列克谢和加夫里尔领导，继续剧院的排演活动。但是他俩缺乏领导组织才能，再加上剧院的经费缺乏，故剧团于1756年宣布解散，剧院大楼也在一场大火中化为灰烬，雅罗斯拉夫尔的戏剧生活一度中断。

18世纪70年代，在雅罗斯拉夫尔城里出现了几家私人剧院，这些剧院得到雅罗斯拉夫

① 莫斯科大剧院是歌剧舞剧院，不是话剧院。
② 如今，玛利亚剧院是歌剧舞剧院，不是话剧院。
③ 让-巴蒂斯特-拉辛（Jean-Baptiste Racine，1639-1699），法国剧作家。主要作品有《昂朵马格》（1667）、《讼棍》（1668）、《伊菲莱涅亚》（1675）、《费德尔》（1677）等。

尔州长A.梅里古诺夫、M.戈利岑和大贵族们的支持，到19世纪末，其中的雅罗斯拉夫尔剧院发展成为俄罗斯外省最佳的剧院之一，并且被公认是沃尔科夫剧院的继承者。1911年，雅罗斯拉夫尔剧院的新大楼建成，市杜马将之正式命名为沃尔科夫剧院。

沃尔科夫剧院经历了两个多世纪的历史沧桑，见证了俄罗斯戏剧的发展历史。它现在的全名叫**俄罗斯国立沃尔科夫模范剧院（图7-40）**，已发展为俄罗斯外省的一家著名剧院。这家剧院有自己的排演大楼，内有近千个座位的大剧场和120个座位的小剧场，有200多名演职人员①，近30个保留剧目，既排演《鲍利斯·戈都诺夫》《钦差大臣》《森林》《哈姆雷特》《十日谈》等经典名剧，也排演像《金牛犊》《红莓》《最后的期限》《为玛利亚借钱》等当代俄罗斯剧目，在这家剧院的海报上，还可以看到像《从莫斯科到彼图什基的旅行》这种根据后现代主义小说改编的后现代主义剧作。如今，沃尔科夫剧院成为雅罗斯拉夫尔文化生活的一颗明珠。

图7-40　俄罗斯国立沃尔科夫模范剧院大楼

历史最悠久的俄罗斯公共剧院——亚历山德拉剧院

亚历山德拉剧院位于彼得堡市中心的奥斯特洛夫斯基广场，是遵照伊丽莎白女皇的圣旨于1756年创建的。亚历山德拉剧院的前身是俄罗斯国立悲喜剧院，是一家历史悠久的俄罗斯公共剧院。1832年，沙皇尼古拉一世为纪念皇后亚历山德拉·费多罗芙娜，把剧院命名为**亚历山德拉剧院（1832，图7-41）**。同年，著名的俄罗斯建筑师K.罗西开始设计一座大型的帝国风格建筑，4年后落成在涅瓦大街一侧，成为亚历山德拉剧院自有的排演大楼。

亚历山德拉剧院的首任院长是A.苏马罗科夫，来自雅罗斯拉夫尔的演员沃尔科夫是该剧院的演员队长和首席演员。剧院主要排演A.苏马罗科夫、B.卡普尼斯特、И.克雷洛夫、Д.冯维辛、Я.科尼亚日宁、B.卢金、П.普拉维里尼科夫以及拉辛、伏尔泰、莫里哀、博马舍等西欧剧作家的古典主义剧

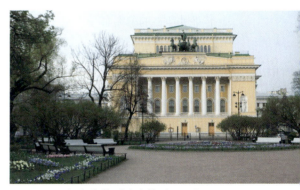
图7-41　亚历山德拉剧院大楼（1832）

作。从1770年起，喜剧和歌剧在剧院的演出剧目中占主导地位。

亚历山德拉剧院伴随了俄罗斯戏剧发展的全部历史进程。俄罗斯剧作家们的大多数剧作，如A.格里鲍耶多夫的《智慧的痛苦》、H.果戈理的《钦差大臣》、A.奥斯特洛夫斯基的《大雷雨》、A.契诃夫的《海鸥》等剧作在这家剧院首先与观众见面。此外，从排演剧目的变化可以看出亚历山德拉剧院走过了一条从古典主义过渡到浪漫主义和现实主义的表演艺术道路。

18世纪70年代，剧院形成了由И.德米特列夫斯基、Я.舒姆斯基、Я.舒舍林、C.萨杜诺夫、A.克鲁基茨基、П.普拉维里西科夫等著名演员组成的古典主义戏剧演员队伍。1782年，德米特列夫斯基等人把冯维辛的剧作《纨绔子弟》首次搬上了彼得堡舞台，他们朴实

① 从这家剧院走出Г.别洛夫、H.涅里斯基、T.吉洪诺夫这三位苏联人民演员称号的获得者，还有Ю.卡拉耶夫等10多位俄罗斯人民演员以及多位俄罗斯功勋演员。

自然的表演完美地阐释了古典主义戏剧的风格和特征，成为亚历山德拉剧院历史上的一次标志性演出。

19世纪10-20年代，亚历山德拉剧院排演了B.奥杰洛夫的悲剧《俄狄浦斯在阿索斯山》《德米特里·顿斯科伊》以及A.萨霍夫斯基、M.扎戈斯金、H.赫梅利茨基等剧作家的一些喜剧和轻喜剧。此外，剧院还把A.格里鲍耶多夫、A.普希金、B.茹科夫斯基的一些作品改编成剧本上演，渐渐完成了从古典主义向浪漫主义表演风格的过渡。

19世纪上半叶，活跃在亚历山德拉剧院舞台上的喜剧演员有H.丢尔、B.阿欣科娃、И.索斯尼茨基，悲剧演员有B.卡拉登庚、Я.布良斯基、H.库科里尼克、H.波列沃依、П.奥博多夫斯基、P.佐托夫等人。其中，卡拉登庚是悲剧演员中的佼佼者。他的台风庄重、声音洪亮、情感流露适度、手势充满激情，他被公认为浪漫主义戏剧表演艺术的一代宗师。

从19世纪中叶起，果戈理、奥斯特洛夫斯基的现实主义剧作开始出现在亚历山德拉剧院海报上，表明剧院的排演开始向现实主义剧目的过渡。在这个过程中，演员A.马尔登诺夫脱颖而出。马尔登诺夫从1832年开始了在亚历山德拉剧院的舞台生涯，曾扮演过上百个角色。H.丢尔去世后，马尔登诺夫就成为该剧院的首席喜剧演员。他在舞台上的表演深刻地揭示出人物的复杂的心理活动和内心的痛苦，表现身处社会底层的小人物的悲惨境遇，从而具有揭露和批判社会弊端的意义，符合19世纪的批判现实主义美学原则，马尔登诺夫成为俄罗斯现实主义表演艺术的奠基人之一。

别林斯基在《别林斯基论戏剧》一文中曾经写道："正如彼得堡现在是西欧形式主义在俄罗斯的代表一样，彼得堡的戏剧表演正是欧洲形式主义在舞台上的代表。"①这席话可以作为对亚历山德拉剧院的戏剧表演特点的一种诠释。在沙皇时代，亚历山德拉剧院的排演剧目趋于保守，在接受现实主义表演上步伐比较缓慢。

19世纪60年代，亚历山德拉剧院转向对俄罗斯历史和历史人物的关注，排演了A.奥斯特洛夫斯基的《军事长官》、Д.阿维尔基耶夫的《马马耶夫岗血战》、H.恰耶夫的《自称为王者德米特里》、A.索科洛夫的《鲍格丹·赫梅利尼茨基》、A.皮谢姆斯基的《横行霸道者》、A.托尔斯泰的《伊凡雷帝之死》、普希金的《鲍利斯·戈都诺夫》等历史剧。

图7-42 亚历山德拉剧院的演员合影

亚历山德拉剧院的演员人才济济，队伍不断增添新鲜血液。60年代，B.卡拉登庚、A.马尔登诺夫、A.马克西莫夫、H.萨莫伊洛娃、П.奥尔洛娃等著名演员相继离世，B.萨莫伊洛夫和П.瓦西里耶夫成为亚历山德拉剧院的台柱子演员。70-80年代，M.萨文娜、K.瓦尔拉莫夫、B.达维多夫、B.斯特列利斯卡娅、B.达尔玛托夫、M.达里斯基、П.斯特列别托娃、B.科米萨尔热夫斯卡娅等演员又加盟亚历山德拉剧院，为剧院的演员队伍增添了新的力量（<u>亚历山德拉剧院的一组演员合影，图7-42</u>），保证了剧院的高水平演出。

亚历山德拉剧院是俄罗斯戏剧导演的"麦加"，从这里走出了许多著名的俄罗斯戏剧导演。诸如，B.梅耶霍德、E.卡尔波夫、И.捷连季耶夫、C.拉德洛夫、H.阿基莫夫、H.彼得罗夫、Л.维卫恩、Г.科金采夫、Г.托夫斯托诺戈夫等人。这些导演排演剧目的方法和风格不同，如，导演E.卡尔波夫用一种接近于自然主义的现实主义方法排演，而B.梅耶霍德导演剧作却用一

① 转引自王爱民、任何：《俄国戏剧史概要》，北京，中国戏剧出版社，1984年，第207页。

种象征主义的方法，所以，在亚历山德拉剧院曾经呈现出戏剧表演的多元化现象。

十月革命后，无产阶级文化派和未来派分子要求关闭代表"旧世界"和"资产阶级艺术"的亚历山德拉剧院，还要解散演员队伍，但剧院最终还是保留下来，1920年改名为国立话剧院。在国内战争和卫国战争期间，剧院排演了一些现代剧作家的剧作，诸如《普加乔夫起义》《苏沃罗夫统帅》《彼得大帝》《俄罗斯人》《前线》《侵略》等，展现出剧院在革命后的演出新貌。

1937年，为纪念19世纪伟大的俄罗斯诗人普希金，亚历山德拉剧院曾经改以诗人的名字命名，1991年，又恢复了剧院的原名。2013年，亚历山德拉剧院增建了新的戏剧活动场所，包括现代化的转换舞台、教学大楼、媒体中心和网络剧场等设施，为观众提供了更多的观看场地和从事与戏剧有关活动的机会。

如今，亚历山德拉剧院是俄罗斯民族戏剧文化的宝贵财产，拥有由С. 帕尔申、В. 斯米尔诺夫、Н. 布罗夫、Н. 马尔通、И. 沃尔科夫、А. 捷沃特钦科、С. 斯米尔诺娃、И. 沃兹涅辛斯卡娅、М. 库兹涅佐娃、К. 彼得罗娃等著名戏剧表演艺术家组成的演员队伍，剧院大楼被列入俄罗斯和联合国教科文组织的建筑杰作名单，剧院有着丰富的、不断更新的上演剧目，因此亚历山德拉剧院在当今的俄罗斯戏剧文化生活中继续起着积极的作用。

俄罗斯戏剧表演艺术家的摇篮——莫斯科小剧院

莫斯科小剧院位于莫斯科市中心剧院广场附近的大奥尔登卡街上，在一座米黄色的三层大楼里，楼门前竖立着俄罗斯剧作家А. 奥斯特洛夫斯基雕像。

莫斯科小剧院是俄罗斯历史最悠久的剧院之一，其前身是莫斯科大学学生剧团。后来，在这个学生剧团基础上组建了彼得罗夫剧院。19世纪初，这家剧院改为莫斯科皇家剧院。1824年，莫斯科皇家剧团的戏剧组搬入这座大楼，10月14日创建了新的剧院，命名为莫斯科小剧院。如今，这家剧院的全名叫俄罗斯国立模范小剧院（图7-43）。

图7-43　俄罗斯国立模范小剧院大楼

莫斯科小剧院创建近二百年，涌现出一代又一代杰出的导演和表演艺术家，他们坚持俄罗斯民族戏剧传统，排演俄罗斯和外国的经典剧目，在舞台上成功地塑造了上百个人物形象，成为引导俄罗斯戏剧表演艺术的一面旗帜，对俄罗斯民族戏剧的发展起到了重大的作用。

19世纪，莫斯科小剧院得到迅速的发展。这与19世纪俄罗斯社会生活的复苏和民族戏剧的腾飞有关。小剧院的戏剧表演艺术家继承18世纪俄罗斯戏剧表演艺术的遗产，对之进行革新，用精湛的表演满足不同身份和职业的观众的审美需求，使莫斯科小剧院成为俄罗斯戏剧文化的中心之一。

莫斯科小剧院是俄罗斯戏剧明星荟萃的"王国"，一向以自己强大的演员阵容著称。其中有著名浪漫主义表演艺术家П. 莫恰洛夫、独一无二的喜剧表演艺术家В. 日沃基尼、俄罗斯现实主义表演学派的奠基人М. 史迁普金及其学生И. 萨马林、С. 舒姆斯基等男演员。此外，还有Л. 尼库林娜-科西茨卡娅、Е. 瓦西里耶娃、Н. 梅德韦杰娃、С. 阿基莫娃、Н. 雷卡洛娃、Г. 费多托娃、М. 叶尔莫洛娃、О. 萨多夫斯卡娅等著名的女演员。

农奴出身的演员М. 史迁普金和П. 莫恰洛夫是莫斯科小剧院的两位划时代的人物。他俩开启了俄罗斯戏剧表演艺术的革新时代，但表演风格不同。史迁普金以自然，朴实，具有

丰富的内涵的表演赢得广大观众的喜爱；而П.莫恰洛夫以演悲剧著称，表演以浪漫的灵感和激情取胜。

1853年，А.奥斯特洛夫斯基的剧作《非己之撬莫乘坐》登上小剧院舞台，赋予小剧院新的"文学材料"、一种能够塑造人物性格和表现主人公感情的语言。此后，小剧院的演员萨多夫斯基、舒姆斯基、尼库林娜-科西茨卡娅、阿基莫娃等人又排演了奥斯特洛夫斯基的《大雷雨》（图7-44）、《智者千虑必有一失》《贫非罪》《肥缺》等剧作，用真实、生动、精湛的舞台表演，展现俄罗斯现实生活的真实，塑造出各种各样的人物性格，让观众看到俄罗斯社会的黑暗、落后和愚昧，起到了宣传民主主义思想的作用。仅在1873—1882年的演出季期间，小剧院就排演了奥斯特洛夫斯基的29部剧作，演出的版本成为奥斯特洛夫斯基剧作的表演范本，一直沿用至今。可见，奥斯特洛夫斯基与小剧院的合作，让俄罗斯戏剧表演艺术进入一个新阶段。莫斯科小剧院从此被誉为"奥斯特洛夫斯基之家"。

图7-44　小剧院排演的奥斯特洛夫斯基的《大雷雨》剧照

在参演奥斯特洛夫斯基的剧作中，П.萨多夫斯基的表演艺术尤为引人注目，他具有鲜明的创作个性，是诸多演员中的"大哥大"，成为一位19世纪的现实主义表演艺术大师。萨多夫斯基在1838年加入小剧院后，扮演过奥斯特洛夫斯基的30多部剧作中的各种职业和性格的主人公，他以自己生动、富有表现力的舞台语言，以纯朴、自然的表演赢得广大观众的喜爱，成为阐释奥斯特洛夫斯基剧作的权威演员。

80—90年代，沙皇亚历山大二世被民意党人刺杀后，俄罗斯社会经历了一个黑暗时期。在俄罗斯戏剧舞台上庸俗的情节剧泛滥，史迁普金开创的现实主义表演艺术被"刻板化、程式化和伤感主义"所包围。在这种形势下，莫斯科小剧院继续排演奥斯特洛夫斯基的传统剧作，把剧作家的48个剧作先后搬上舞台，还排演了俄罗斯剧作家А.格里鲍耶多夫、作家Н.果戈理、Л.托尔斯泰以及外国剧作家莎士比亚、易卜生、戈哈特·豪普特曼[①]的一些剧作，坚持现实主义的表演艺术方向。

叶尔莫洛娃是这个时期小剧院的一位出众的女演员。叶尔莫洛娃1868年进入小剧院，她在戏剧舞台上扮演过上百个角色，把自己献给现实主义表演艺术，成为小剧院的一颗耀眼的女明星。这个时期，小剧院的演员阵容进一步扩大，有К.雷巴科夫和А.犹仁加盟，还从彼得堡剧院转来了著名演员Ф.戈列夫。此外，戏剧学校的优秀毕业生Н.雅科夫列夫、А.奥斯图热夫、Е.列什科夫斯卡娅、Е.图尔恰尼诺娃、Е.萨多夫斯卡娅、В.雷热娃等人也加入了小剧院的演员队伍，这些演员给小剧院增添了新鲜血液，加大了剧院的活力，让小剧院在俄罗斯剧院中继续名列前茅。

十月革命后，小剧院经历了一个艰难的时期。在苏维埃政权初期，极"左"思潮盛行，认为小剧院排演的剧目是"经典的破烂货"，扬言要把剧院关闭。只是在人民教育委员卢那察尔斯基的干预下，小剧院才得以保留下来。为了顺应新时代的要求，小剧院在排演经典剧目之外，也排演一些现当代剧作。如，1926年排演的К.特列尼奥夫的剧作《雅罗沃伊的爱情》就取得了极大的成功。卫国战争期间，小剧院还把柯涅楚克的《前线》、列昂诺夫的《侵略》等爱国主义题材剧作搬上了舞台，鼓舞苏联军民与德国法西斯斗争。

莫斯科小剧院以排演奥斯特洛夫斯基的剧作为主，兼排演俄罗斯和世界的经典剧作以

[①] 戈哈特·豪普特曼（Gerhart Hauptmann，1862—1946），德国的剧作家，诗人。他的主要剧作有《日出之前》（1889）、《织工》（1892）等。

及一些现当代的优秀剧目,走过了战后的几十年历程。

1995年,莫斯科小剧院与莫斯科大剧院、莫斯科特列季亚科夫画廊和艾尔米塔什博物馆一起,获得了俄罗斯国家遗产称号。如今,小剧院忠于自己的戏剧表演创作原则,以排演俄罗斯和世界的经典戏剧为宗旨,捍卫俄罗斯戏剧的优良传统,弘扬世界各国的优秀剧目①,成为俄罗斯戏剧表演界的一面旗帜。

俄罗斯现实主义心理表演艺术的基地——莫斯科艺术剧院

1897年夏天,В.И.聂米罗维奇—丹钦柯邀请К.С.斯坦尼斯拉夫斯基在莫斯科的"斯拉夫集市"饭店会面,两位戏剧艺术家经过长达18小时的长谈,决定创办一个"普及性"的艺术剧院,即莫斯科艺术剧院。他俩对未来剧院的艺术思想、表演风格、排演剧目、演员来源、排练方法,乃至他俩在剧院的分工等问题做了细致的商讨,达成了共识……1898年10月14日,莫斯科艺术剧院揭牌,它很快就成为俄罗斯最出名的剧团之一,为20世纪俄罗斯戏剧艺术的发展做出了重大的贡献。

莫斯科艺术剧院②(**图7-45**)建院初期,演员有И.莫斯克文、В.梅耶霍德、А.阿尔捷姆、В.卢什斯基、О.克尼碧尔、М.萨维茨卡娅、М.罗克萨诺娃、Н.里托夫采娃、М.安德列耶娃、М.李莉娜等人,他们来自斯坦尼斯拉夫斯基领导的业余剧团和聂米罗维奇—丹钦柯任教的戏剧学校③。不久后,著名演员В.卡恰洛夫和Л.列奥尼多夫也加盟莫斯科艺术剧院。

图7-45 莫斯科艺术剧院大楼

《沙皇费多尔·伊凡诺维奇》④是莫斯科艺术剧院的首演剧目。导演斯坦尼斯拉夫斯基研究了俄罗斯历代沙皇的日常生活和习俗以及当时的时代特征,力求在舞台上真实地再现16世纪的历史和皇室生活。在排演过程中,斯坦尼斯拉夫斯基对舞台的空间调度和布景艺术进行大量的改革,给观众以历史的真实感。演员莫斯克文扮演沙皇费多尔,出色地展示出这位君王复杂的内心活动。这次首演一炮打响,莫斯科艺术剧院成功开张。

斯坦尼斯拉夫斯基和涅米罗维奇—丹钦柯反对戏剧表演中的陈规旧俗和虚假的程式化,希望演员以一种新的表演方法和姿态出现在观众面前。他们排演契诃夫、易卜生和豪普特曼创作的新戏剧,探索戏剧表演的新方法。这些剧作的上演,拉近了演员与观众的距离,给观众以耳目一新之感。

通过排演契诃夫的剧作《海鸥》《万尼亚舅舅》《三姊妹》和《樱桃园》,莫斯科艺术剧院开始与剧作家契诃夫密切合作。莫斯科艺术剧院在排演契诃夫的剧作中成长壮大,契诃夫通过莫斯科艺术剧院的演出证实了自己戏剧创作的价值和意义⑤。可以说,莫斯科艺术剧院和契诃夫相互发现了对方,是一种双赢的合作(**契诃夫与莫斯科艺术剧院的演员们**

① 2020年上演的剧目就有50多部,其中有奥斯特洛夫斯基的《横财》《贫非罪》《狼与羊》《智者千虑必有一失》《自家人—好算账》、冯维辛的《纨绔子弟》、格里鲍耶多夫的《智慧的痛苦》、普希金的《萨尔丹王的故事》、果戈理的《结婚》《钦差大臣》、Л.托尔斯泰的《黑暗势力》、契诃夫的《樱桃园》以及莎士比亚、莫里哀和威廉姆斯等外国剧作家的作品。
② 最早的院址在莫斯科中心的卡梅尔格尔巷,著名的建筑师舍赫杰尔为剧院设计了大楼并配有当时最先进的剧院设备。
③ 全名为"莫斯科爱乐协会音乐戏剧学校"。
④ 19世纪剧作家А.К.托尔斯泰(1817—1875)的剧作。
⑤ 之前,彼得堡亚历山德拉剧院首次排演契诃夫的《海鸥》遭到失败,莫斯科小剧院对契诃夫的剧作也不怎么看好,很少排演契诃夫的戏剧作品。

图7-46　A. 契诃夫与莫斯科艺术剧院的演员们在一起

在一起，图7-46）。为此，莫斯科艺术剧院把契诃夫剧作的海鸥形象定为自己的院徽。

作家高尔基与莫斯科艺术剧院也有过很好的合作。他的剧作《小市民》《在底层》是专门为莫斯科艺术剧院创作的。这些剧作揭示出俄罗斯社会生活的另一个层面，让观众了解社会下层人物的心理特点以及他们之间的精神冲突，也让观众认识高尔基的戏剧创作的伟大意义。

20世纪初，莫斯科艺术剧院不断扩大自己的排演剧目数量，排演了格里鲍耶多夫的《智慧的痛苦》、普希金的《鲍利斯·戈都诺夫》、屠格涅夫的《乡居一月》、奥斯特洛夫斯基的《智者千虑必有一失》以及豪普特曼的《沉钟》《孤独的人》、易卜生的《海达·加布勒》《野鸭》《社会支柱》《魅影》和《史托克曼医生》等剧作。

莫斯科艺术剧院的艺术实践让导演成为剧目的真正组织者，确立了导演在排演中的"指挥"作用，让演出成为演职人员的一种共同协作的劳动，导演对整个剧作的成功起到至关紧要的作用，这是莫斯科艺术剧院对戏剧表演艺术的一大贡献。

1905年，斯坦尼斯拉夫斯基开始与梅耶霍德合作，希望探索一些包括象征主义在内的新的表演形式。他们排演了梅特林克的《盲人》《不速之客》、孔特·汉姆森的《人生剧》、易卜生的《罗斯莫庄》、Л.安德烈耶夫的《人的一生》以及C.尤什凯维奇和Д.梅列日科夫斯基等人的剧作。然而，这些剧作的上演没有给剧院带来什么新的成就，观众反而觉得莫斯科艺术剧院的表演艺术似乎在走下坡路。

经过这段探索后，斯坦尼斯拉夫斯基坚信在现实主义之外不会有真正的艺术，涅米罗维奇－丹钦柯也认为，剧院的困难和演出的滑坡是由于偏离了戏剧表演的现实主义方向。于是，剧院停止了象征主义戏剧的探索，继续自己的现实主义戏剧表演道路，把一些俄罗斯经典剧作搬上舞台，排演了《智慧的痛苦》《鲍利斯·戈都诺夫》《卡拉马佐夫兄弟》《活尸》等名剧，导演和演员们找回了原来现实主义戏剧表演的感觉。

斯坦尼斯拉夫斯基在莫斯科艺术剧院从事导演工作同时，总结自己与演员们的戏剧实践活动，梳理自己的导演体系并撰写了理论著作《演员的自我修养》。为了扩大实践阵地和培养演员，莫斯科艺术剧院在1913年开办了第一艺术社。莫斯科艺术剧院的发展呈现出一派繁荣的发展景象。

十月革命初期，斯坦尼斯拉夫斯基和涅米罗维奇－丹钦柯乐观地对待革命新形势和大众文化运动，但他们不跟风，没有把莫斯科艺术剧院简单地变成宣传的舞台，也不容许剧院排演任何的"垃圾"剧目。剧院与极"左"的文化艺术思潮作斗争，坚持自己的现实主义戏剧表演艺术方向，同时也对剧院进行改革，但改革并不是迎合当局和某些风潮，而是考虑怎样改革才能让剧院的演出符合新时代的要求，培养新时代观众的审美感，让更多观众走进剧院。

20年代，斯坦尼斯拉夫斯基和演员们遵循自己的艺术信条，摈弃那种仅按照阶级去表现正面人物和反面人物的原则，真实地塑造时代的主人公，表现每个人物的性格和心理，让广大观众感觉到革命后的剧院新貌。剧院排演了K.特列尼奥夫的《布加乔夫精神》、B.伊凡诺夫的《装甲车14-69》《围困》、布尔加科夫的剧作《图尔宾一家》等当代剧作家的剧作。

1932年，莫斯科艺术剧院以高尔基命名，之后，高尔基的《在人间》《仇敌》《叶戈尔·布雷乔夫和其他人》等剧目频频出现在剧院海报上。30–40年代，莫斯科艺术剧院按照社会主义现实主义的原则，大量排演格里鲍耶多夫、果戈理、奥斯特洛夫斯基和契诃夫的经典剧作以及M.高尔基、A.柯涅楚克、H.鲍戈廷、K.西蒙诺夫、A.克隆等剧作家的现代题材剧作，大大减少外国剧作的排演，以适应国内社会政治形势的需要。

1938年斯坦尼斯拉夫斯基去世后，涅米罗维奇–丹钦柯成为莫斯科模范艺术剧院的院长和艺术总监，他克服各种困难，坚持剧院的建设，直到生命最后一刻，对莫斯科艺术剧院的发展做出了巨大的贡献。

后来B.涅米罗维奇–丹钦柯、И.莫斯克文、B.卡恰洛夫、Л.列奥尼多夫、M.李莉娜等人相继去世，让莫斯科艺术剧院蒙受了巨大的损失。50–60年代，剧院出现了导演危机，演员人浮于事，剧院内部矛盾重重。1970年，文化部任命O.叶夫列莫夫（1927–2000）为院长，他上任后剧院有所起色，也吸引了诸如И.斯莫克图诺夫斯基、A.波波夫等优秀演员加盟，但是剧院内部存在的问题积重难返，最终导致了剧院的分裂。

总的来看，莫斯科艺术剧院汇聚了一大批蜚声全俄和世界的戏剧表演艺术大师，他们遵循艺术的"普及性"宗旨，把俄罗斯和外国剧作家的许多剧作搬上舞台，让莫斯科艺术剧院扬名国内外。该剧院成为俄罗斯现实主义心理表演艺术的重要阵地。

1987年，莫斯科艺术剧院分成两个剧院：一个以苏联人民演员Т.达罗宁娜为首，叫做莫斯科高尔基模范艺术剧院，院址依然在莫斯科特维尔林荫道的"各民族友谊"剧院大楼，并且保留了莫斯科艺术剧院的海鸥院徽；另一个以O.叶夫列莫夫为领导，叫做莫斯科契诃夫模范艺术剧院，院址搬到原来的卡梅尔格尔巷，开始了自己新的戏剧演艺活动。

大胆革新戏剧表演艺术的塔甘卡剧院

1964年4月23日，塔甘卡剧院①（图7-47）在莫斯科喜剧话剧院②的基础上成立了。这个剧院的出现是20世纪60年代苏联社会生活变革的一个结果。众所周知，50年代后期在苏联出现的"解冻"思潮虽接近尾声，但余波一直延续到60年代中叶。在这种社会氛围下，史楚金戏剧学校的教师Ю.柳比莫夫于1964年被任命为塔甘卡剧院总导演。柳比莫夫是布莱希特的"史诗戏剧"的崇拜者③，他与自己的学生们排演了德国剧作家布莱希特的剧作《四川好人》，这虽是学生的毕业汇报演出，可在莫斯科文化界引起了轰动④，大学生演员的大胆独白、充满激情和活力的表演成为60年代苏联文化"封冻"前的最后一次演出，引起了极大的社会反响。

图7-47　塔甘卡剧院大楼

① 塔甘卡剧院位于莫斯科塔甘卡地铁站附近的土围子大街76号。
② 莫斯科喜剧话剧院成立于1946年，总导演是А.普洛特尼科夫，排演的第一部剧是根据B.格罗斯曼的小说改编的《人民永垂不朽》。该剧院成立后一直不景气，到1964年观众的上座率排名居莫斯科剧院之尾。柳比莫夫"临危受命"，被任命为塔甘卡剧院的导演。
③ 最初，柳比莫夫在塔甘卡剧院的走廊里只挂着瓦赫坦戈夫、梅耶霍德和布莱希特的像片，后来在区党委的授意下，他才增添了斯坦尼斯拉夫斯基的照片。
④ 作家爱伦堡、阿克肖诺夫、特里丰诺夫、西蒙诺夫，诗人叶夫图申科、沃兹涅辛斯基、阿赫玛杜林娜，弹唱诗人奥库扎瓦、加里奇，戏剧导演叶夫列莫夫，芭蕾舞大师普列谢茨卡娅，作曲家谢德林等文化名流都前来观看，当时的知识分子对柳比莫夫寄予厚望，相信他能够在戏剧表演领域做出某些突破。

塔甘卡剧院建院之初，柳比莫夫就开始寻找一种能把梅耶霍德、瓦赫坦戈夫和布莱希特的成就和创新综合起来的戏剧艺术表演风格。于是，他在1965年排演了根据约翰·里德的纪实作品改编的同名剧作《震撼世界的十天》，该剧使用哑剧、舞蹈、声乐、杂耍、电影放映甚至现场模拟开枪射击[①]等手段展现出那场震撼世界的革命。戏剧界对这场演出的评论褒贬不一，毁誉参半。有人认为柳比莫夫运用各种戏剧手段极大可能地表现了人物的情感；另一种评论则无法忍受在舞台上展现的一些与传统戏剧大相径庭甚至是胡闹的场面。不过，《四川好人》和《震撼世界的十天》这两部剧让观众感到塔甘卡剧院不同于其他剧院的演出风格，是一家具有先锋派表演风格的剧院[②]。

塔甘卡剧院有三个排演方向：一、以现代人的理解和阐释排演俄罗斯和世界的经典剧作。柳比莫夫以自己对历史人物的认知导演了《鲍利斯·戈都诺夫》《罪与罚》《三姊妹》《母亲》《答丢夫》《哈姆雷特》《伽利略的一生》等剧作[③]。结果像《鲍利斯·戈都诺夫》等剧作通不过官方的审查而被禁演。二、排演基于当代作家的作品改编的"散文剧"。除了《四川好人》和《震撼世界的十天》外，剧院还排演了根据高尔基的小说《母亲》、车尼尔雪夫斯基的小说《怎么办？》、Б.莫扎耶夫的小说《生者》、Ф.阿勃拉莫夫的小说《木马》、М.布尔加科夫的小说《大师与玛格丽特》、Б.瓦西里耶夫的小说《这里的黎明静悄悄》改编的同名剧作。三、排演"诗歌剧"，即根据诗人的诗歌创作剧作。第一部"诗歌剧"叫做《反世界》，是基于А.沃兹涅辛斯基的诗作改编的同名剧作。此外，还有根据С.叶赛宁的诗作《普加乔夫》、普希金的诗作《致恰阿达耶夫》、马雅可夫斯基的诗作《请听吧！》创作的同名剧作。这些剧作没有情节，台词也没有什么意义，而音乐、歌曲和动作在舞台上凸显自己的作用，这种"诗歌剧"依靠隐喻和抒情支撑，形成朗诵诗歌的一种独特的方法。

塔甘卡剧院的编导人员大都持自由派立场，喜欢排演一些被禁的或被束之高阁的剧目，所以他们的排演活动倍受当局的注意。一些剧目遭到"枪毙"，有的剧目[④]还要惊动官方的高级领导才能放行。

60年代，塔甘卡剧院的演员阵容十分强大。有В.维索茨基、В.佐洛图欣、Н.古宾科、Р.扎勃拉伊罗夫、Л.费拉托夫、В.斯梅霍夫、В.索伯列夫、Б.赫梅利尼茨基、Т.马霍娃、Н.费多索娃、З.斯拉维娜、А.杰米多娃等著名演员，他们在俄罗斯家喻户晓，老幼皆知。

В.维索茨基（1938-1980）是塔甘卡剧院的一位最著名的、最有天才的演员（В.维索茨基在塔甘卡剧院，图7-48）。维索茨基只活了短暂的一生，可在诸多的剧目[⑤]中扮演主角，形成了自己独特的

图7-48　В.维索茨基在塔甘卡剧院

① 在沙发椅下发出爆炸声，在观众厅里发出震耳欲聋的枪声，还弥漫着火药味。
② 70年代，塔甘卡剧院在莫斯科的观众上座率排名第一。
③ 如，导演柳比莫夫对《大师与玛格丽特》剧中主人公撒旦有一种全新的诠释，为了表现真实，舞台上出现了女主人公玛格丽特的全裸背面；柳比莫夫导演《罪与罚》一剧时，强调主人公拉斯科尔尼科夫的心理活动，而不是他的思想；柳比莫夫导演的《三姊妹》已经不去注意契诃夫剧本中的那些情绪、抒情、潜台词和细微的心理活动，而让演员们故意率直地表演，观众会感到在俄罗斯"毫无理由的幻想要付出真正的代价"，全剧以人们的哭泣结束……
④ 如，话剧《阵亡者与存活者》。
⑤ 如，在《伽利略的一生》《哈姆雷特》《樱桃园》《罪与罚》等话剧中扮演主角。此外，他还参演《四川好人》《当代英雄》《自杀者》《反世界》《震撼世界的十天》《死者与生者》《答丢夫》《普加乔夫》《母亲》《高峰时段》等剧作。

表演风格，留下了宝贵的艺术财产。塔甘卡剧院以维索茨基为骄傲，专门排演了《弗拉基米尔·维索茨基》一剧，还在塔甘卡剧院里开辟了维索茨基博物馆，这无论在塔甘卡剧院还是在俄罗斯其他剧院里都十分罕见。

1982年，柳比莫夫排演的历史剧《鲍利斯·戈都诺夫》被禁演①，他后来导演的剧作《滨河街公寓》《弗拉基米尔·维索茨基》的演出也受阻。他这时已经感到国内缺乏让他正常工作的条件，于是1984年在伦敦排演完《罪与罚》一剧后发表声明，告别自己心爱的剧院和同行们，暂时居住在国外。同年3月，柳比莫夫被解除剧院领导职务。佐洛图欣、古宾科、斯梅霍夫等部分演员反对官方任命其他导演来塔甘卡剧院工作。塔甘卡剧院一时处于群龙无首、一盘散沙的状态。后来，А. 埃夫罗斯被任命为塔甘卡剧院的新领导和总导演。②埃夫罗斯是斯坦尼斯拉夫斯基的信徒，与柳比莫夫的戏剧艺术观念大不相同，因此不少演员反对埃夫罗斯来剧院工作，结果造成塔甘卡剧院演员队伍的分裂。1989年秋，柳比莫夫重返塔甘卡剧院任艺术总监。他着手恢复自己创建的剧院，让被禁演的剧作《生者》《弗拉基米尔·维索茨基》《鲍利斯·戈都诺夫》登上舞台，还新排了《自杀者》《小悲剧》《叶甫盖尼·奥涅金》《日瓦戈医生》《埃勒克特拉》等剧目。但是，由于埃夫罗斯到来引起的演员队伍分裂的形势已无法逆转，以古宾科为首的一批演员另起炉灶，成立了"塔甘卡演员联合体"。这样一来，塔甘卡剧院的元气大伤，已很难恢复昔日的辉煌。

"合久必分，分久必合。"2021年9月30日，在塔甘卡剧院的创始人，导演柳比莫夫的生日那天，莫斯科塔甘卡剧院和塔甘卡演员联合体结束了近30年的分裂，重新合为一个统一的演艺团体，这件事可贺可庆。诚如剧院的新院长И. 阿别克西莫娃所说："我们不应再做昔日的冲突和错误的人质，企图用分裂和铁幕隔绝自己。我们都是传奇的塔甘卡剧院的继承者，应当互相帮助，相互支持，一起前进。"

① 该剧被禁演的理由是，导演违背传统的观点对俄罗斯历史做了轻率的阐释，把人民描写成为一帮没有斗志、只能唱歌消愁的群氓，因而失去了历史的真实性。此外，剧中的伪季米特里、东正教牧首修士皮缅等角色的塑造以及他们身穿的服装都"现代化"了……

② 埃夫罗斯在塔甘卡剧院排演了《战争没有女人的面孔》《在底层》《樱桃园》《慈善家》等话剧。

附录一　人名中俄文对照表

A

А. 阿巴库莫夫（1948-2010）Абакумов Михаил Георгиевич
Е. 阿勃拉缅科（1987年生）Абраменко Егор
С. 阿勃拉莫夫（1628-1654）Абрамов Семен
П. 阿勃拉西莫夫（1900-1961）Абросимов Павел Васильевич
Т. 阿布拉泽（1924-1994）Абуладзе Тенгиз Евгеньевич
А. 阿尔布佐夫（1908-1986）Арбузов Алексей Николаевич
И. 阿尔菲罗娃（1951年生）Алферова Ирина Ивановна
И. 阿尔古诺夫（1729-1802）Аргунов Иван Петрович
Ф. 阿尔古诺夫（1733-1786）Аргунов Федор Семенович
Э. 阿尔杰米耶夫（1937年生）Артемьев Эдуард Николаевич
А. 阿尔捷姆（1842-1914）Артем Александр Родионович
А. 阿尔希波夫（1862-1930）Архипов Абрам Ефимович
И. 阿尔希波娃（1925-2010）Архипова Ирина Константиновна
Т. 阿赫拉姆科娃（1959年生）Ахрамкова Татьяна Витольдовна
И. 阿基莫夫（1754-1814）Акимов Иван Акимович
Б. 阿基莫夫（1946年生）Акимов Борис Борисович.
Н. 阿基莫夫（1901-1968）Акимов Николай Павлович
С. 阿基莫娃（1824-1889）Акимова Софья Павловна
Б. 阿科波夫（1985年生）Акопов Борис Нодарович
А. 阿科皮扬（1923-2013）Акопян Акоп Тигранович
П. 阿库连科（1904-1960）Акуленко Павел Семенович
А. 阿里亚彼耶夫（1787-1851）Алябьев Александр Александрович
А. 阿连斯基（1861-1906）Аренский Антон Степанович
Ф. 阿列克谢耶夫（1753-1824）Алексеев Фёдор Яковлевич
А. 福里亚金（？-1531）Алевиз Фрязин（Алевиз Новый）
А. 阿洛夫（1923-1983）Алов Александр Александрович
П. 阿尼巴列（？-1539）Аннибале Пьетро
М. 阿尼库申（1917-1997）Аникушин Михаил Константинович
А. 阿普西特（1880-1944）Апсит Александр Петрович
Б. 阿萨菲耶夫（1884-1949）Асафьев Борис Владимирович
А. 阿斯尔穆拉托娃（1961年生）Асылмуратова Алтынай Абдуахимовна
В. 阿欣科娃（1817-1841）Асенкова Варвара Николаевна
А. 阿扎罗娃（1980年生）Азарова Анна Александровна
А. 埃夫罗斯（1925-1987）Эфрос Анатолий Васильевич
Б. 埃夫曼（1946年生）Эйфман Борис Яковлевич
Н. 埃克（1902-1976）Экк Николай Владимирович
Ф. 艾尔姆列尔（1898-1967）Эрмлер Фридрих Маркович
А. 艾什拜（1925-2015）Эшпай Андрей Яковлевич

И. 艾瓦佐夫斯基（1817-1900）Айвазовский Иван Константинович

С. 爱森斯坦（1898-1948）Эйзенштейн Сергей Михайлович

М. 安德列耶娃（1868-1953）Андреева Мария Федоровна

Е. 安德烈扬诺娃（1819-1857）Андреянова Елена Ивановна

Н. 安德烈耶夫（1873-1932）Андреев Николай Андреевич

В. 安德烈耶夫（1930-2020）Андреев Владимир Алексеевич

А. 安德罗波夫（生卒年不详）Андропов Алексей Петрович

О. 安德罗夫斯卡娅（1898-1975）Андровская Ольга Николаевна

Н. 安德罗诺夫（1929-1998）Андронов Николай Иванович

Н. 安宁科夫（1899-1999）Анненков (Кокин) Николай Александрович

И. 安宁斯基（1906-1977）Аненнский Исидор Маркович

А. 安特罗波夫（1716-1795）Антропов Алексей Петрович

М. 安托科尔斯基（1843-1902）Антокольский Марк Матвеевич

Л. 奥波林（1907-1974）Оборин Лев Николаевич

П. 奥博多夫斯基（1803-1864）Ободовский Платон Григорьевич

Е. 奥博拉卓娃（1939-2015）Образова Елена Васильевна

Е. 奥博拉佐娃（1984年生）Обрацова Евгения Викторовна

О. 奥布杜洛夫（1900-1953）Абдулов Осип Наумович

С. 奥尔洛夫（1911-1971）Орлов Сергей Михайлович.

И. 奥尔洛夫（1935年生）Орлов Игорь Михайлович

В. 奥尔洛夫（1896-1974）Орлов Василий Александрович

Б. 奥尔洛夫斯基（1793-1837）Орловский Борис Иванович

П. 奥尔洛娃（1815-1900）Орлова Прасковья Ивановна

Л. 奥尔洛娃（1902-1975）Орлова Любовь Петровна

С. 奥伏恰罗夫（1955年生）Овчаров Сергей Михайлович

Б. 奥库扎瓦（1924-1997）Окуджава Булат Шалвович

Н. 奥赫洛普科夫（1900-1967）Охлопков Николай Павлович

Ю. 奥杰罗夫（1921-2001）Озеров Юрий Николаевич

Ю. 奥列萨（1899-1960）Олеша Юрий Карлович.

В. 奥列什尼科夫（1904-1987）Орешников Виктор Михайлович

А. 奥罗奇科（1898-1965）Орочко Анна Алексеевна

А. 奥佩库申（1838-1923）Опекушин Александр Михайлович

А. 奥热庚（1746-1814）Ожогин Андрей Гаврилович

М. 奥斯坦戈夫（1900-1965）Астангов Михаил Фёдорович

А. 奥斯特洛夫斯基（1823-1886）Островский Александр Нтколаевич

А. 奥斯特洛夫斯基（1914-1967）Островский Аркадий (Авраам) Ильич

А. 奥斯托乌莫娃-列别杰娃（1871-1955）Остоумова-Лебедева Анна Петровна

А. 奥斯图热夫（1874-1953）Остужев Александр Алексеевич

А. 奥西宾科（1932年生）Осипенко Алла Евгеньевна

Д. 奥伊斯特拉赫（1908-1974）Ойстрах Давид Фёдорович

В

М. 巴巴克（1975年生）Бабак Марина Михайловна

М. 巴巴诺娃（1900-1983）Бабанова Мария Ивановна

Б. 巴巴奇金（1904-1975）Бабочкин Борис Андреевич

Б. 巴尔涅特（1902-1965）Барнет Борис Васильевич

Д. 巴甫连科（1978年生）Павленко Дарья Владимировна

А. 巴甫洛娃（1881-1931）Павлова Анна Павловна

Н. 巴甫洛娃（1956年生）Павлова Надежда Васильевна
А. 巴基列夫（1941年生）Бакирев Абиджан Саибжанович
Л. 巴克斯特（1866-1924）Бакст Лев（Леон）Самойлович
А. 巴拉巴诺夫（1959年生）Барабанов Алексей Октябринович
М. 巴拉基烈夫（1836-1910）Балакирев Милий Алексеевич
Л. 巴拉诺夫（1943年生）Баранов Леонид Михайлович
А. 巴拉诺夫（1955年生）Баранов Александр Николаевич
М. 巴雷什尼科夫（1948年生）Барышников Михаил Николаевич
В. 巴仁诺夫（1737-1799）Баженов Василий Иванович
В. 巴索夫（1923-1987）Басов Владимир Павлович
Л. 巴塔洛夫（1913-1989）Баталов Леонид Ильич
А. 巴塔洛夫（1928-2017）Баталов Алексей Владимирович
Н. 巴塔洛夫（1899-1937）Баталов Николай Петрович
Е. 巴乌艾尔（1865-1917）Бауэр Евгений Францевич
С. 邦达尔丘克（1920-1994）Бондарчук Сергей Фёдорович
Ф. 邦达尔丘克（1967年生）Бондарчук Федор Сергеевич
С. 鲍德罗夫（1948年生）Бодров Сергей Владимирович
Д. 鲍尔特尼扬斯基（1751-1825）Бортнянский Дмитрий Степанович
О. 鲍戈金（1965年生）Погодин Олег Георгиевич
Н. 鲍格丹诺娃（1836-1897）Богданова Надежда Константиновна
М. 鲍加登廖夫（1924-1999）Богатырёв Михаил Григорьевич
А. 鲍加登廖夫（1949-1998）Богатырев Александр Юрьевич
О. 鲍加耶夫（1970年生）Богаев Олег
А. 鲍里索夫（1866-1934）Борисов Александр Алексеевич
А. 鲍里索夫（1905-1982）Борисов Александр Фёдорович
О. 鲍里索夫（1929-1994）Борисов Олег（Альберт）Иванович
В. 鲍里索夫（生卒年不详）Борисов Виталий
В. 鲍里索夫-穆萨托夫（1870-1905）Борисов-Мусотов Виктор Эльпидифорович
Ю. 鲍里索娃（1925年生）Борисова Юлия Константиновна
А. 鲍罗丁（1833-1887）Бородин Александр Порфирьевич
В. 鲍罗维科夫斯基（1757-1825）Боровиковский Владимир Лукич
О. 鲍韦（1784-1834）Бове Осип Иванович
Ю. 贝科夫（1981年生）Быков Юрий Анатольевич
К. 贝科夫斯基（1801-1885）Быковский Константин Михайлович
О. 贝奇科娃（1972年生）Бычкова Оксана Олеговна
Э. 贝斯特里茨卡娅（1928-2019）Быстрицкая Элина Авраамовна
Н. 彼得罗夫（1890-1964）Петров Николай Васильевич
В. 彼得罗夫（1896-1966）Петров Владимир Михайлович
А. 彼得罗夫（1930-2006）Петров Андрей Павлович
А. 彼得罗夫（1940年生）Петров Аркадий Иванович
И. 彼得罗夫（1845-1908）Петров Иван Николаевич
К. 彼得罗夫-沃特金（1878-1939）Петров-Водкин Кузьма Сергеевич
Л. 别尔沃马依斯基（1908-1973）Первомайский Леонид Соломонович
И. 别尔谢涅夫（1889-1951）Берсенев Иван Николаевич
В. 别吉切夫（1828-1891）Бегичев Владимир Петрович
В. 别克列米舍夫（1861-1920）Беклемишев Владимир Александрович
Т. 别克马姆别托夫（1961年生）Бекмамбетов Тимур Нуруахитович
В. 别雷（1904-1983）Белый Виктор Аркадьевич

И. 别里斯基（1925-1999）Бельский Игорь Дмитриевич
С. 别列日诺伊（1949年生）Бережной Сергей Михайлович
И. 别列斯季阿尼（1870-1959）Перестиани Иван Николаевич
Э. 别留金（1925-2012）Белютин Элий Михайлович
Г. 别洛夫（1895-1965）Белов Григорий Акинфович
Д. 别洛戈罗夫采夫（1973年生）Белоголовцев Дмитрий Владимирович
Н. 别斯梅尔特诺娃（1941-2008）Бессмертнова Наталия Игоревна
А. 别坦库尔（1758-1824）Бетанкур Августин Авгутинович
А. 别泽敏斯基（1898-1973）Безыменский Александр Ильич
А. 波波夫（1733-1799）Попов Алексей Фёдорович
А. 波波夫（1892-1961）Попов Алексей Дмитриевич
Г. 波波夫（1904-1972）Попов Гавриил Николаевич
Ю. 波德尼耶克斯（1950-1992）Бодниекс Юрий
Н. 波里莎科娃（1943年生）Большакова Наталия Дмитриевна
В. 波列诺夫（1844-1927）Поленов Василий Дмитриевич
Н. 波列沃依（1796-1846）Полевой Николай Алексеевич
В. 波隆斯基（1879-1919）Полонский Витольд Альфонсович
М. 波罗涅尔（1952年生）Броннер Михаил Борисович
М. 波罗申娜（1973年生）Порошина Мария Михайловна
Л. 波罗文金（1894-1949）Половинкин Леонид Алексеевич
А. 波洛戈娃（1923-2008）Пологова Аделаида Германовна
А. 波缅兰采夫（1848-1918）Померанцев Александр Никанорович
В. 波普科夫（1932-1974）Попков Виктор Ефимович
С. 波斯别耶夫（1628?-1652?）Поспеев Сидор
И. 波塔宾科（1856-1929）Потапенко Игнатий Николаевич
П. 波塔波夫（生卒年不详）Потапов Петр
Н. 波兹杰耶夫（1855-1893）Поздеев Николай Иванович
А. 伯努瓦（1870-1960）Бенуа Александр Николаевич
В. 勃拉伊宁（1951年生）Брайнин Владимир Ефимович
И. 勃朗克（1708-1745）Бланк Иван Яковлевич
К. 勃朗克（1728-1793）Бланк Карл Иванович
В. 勃鲁切克（1909-2002）Блучек Валентин Николаевич
Н. 博戈斯洛夫斯基（1913-2004）Богословский Никита Владимирович
Г. 博谢（1812-1894）Боссе Гаральд Андреевич
Т. 布勃里科夫（1899-1965）Бубликов Тимофей Семёнович
А. 布勃诺夫（1908-1964）Бубнов Александр Павлович
Я. 布赫沃斯托夫（生卒年不详）Бухвостов Яков Григорьевич
Ю. 布茨科（1938-2015）Буцко Юрий Маркович
О. 布尔加科娃（1951年生）Булгакова Ольга Васильевна
А. 布尔加诺夫（1935年生）Бурганов Александр Николаевич
Д. 布尔金（1914-1978）Бурдин Дмитрий Иванович
Д. 布尔柳克（1882-1967）Бурлюк Давид Давидович
Н. 布尔柳克（1890-1920）Бурлюк Николай Давидович
А. 布加乔娃（1949年生）Пугачёва Алла Борисовна
В. 布拉斯拉（1939年生）Бурасла Варис
И. 布拉乌什坦（1680-1728）Браунштейн Иоганн Фридрих
М. 布朗杰尔（1903-1990）Блантер Матвей Исаакович
Я. 布良斯基（1790-1853）Брянский Яков Григорьевич

К. 布留洛夫（1799-1852）Брюллов Карл Павлович
Ф. 布鲁尼（1799-1875）Бруни Федор Антонович
Б. 布伦纳·文森佐（1747-1820）Винченцо Бренна
И. 布罗茨基（1883-1939）Бродский Исаак Израилевич
Н. 布罗夫（1953年生）Буров Николай Витальевич

C

Л. 采里科夫斯卡娅（1919-1992）Целиковская Людмила Васильевна
З. 采列杰里（1934年生）Церетели Зураб Константинович
П. 柴可夫斯基（1840-1893）Чайковский Петр Ильич
Б. 柴可夫斯基（1925-1996）Чайковский Борис Александрович

D

А. 达尔戈梅日斯基（1813-1869）Даргомыжский Александр Сергеевич
В. 达尔玛托夫（1852-1912）Долматов Василий Пантелеймонович
М. 达里斯基（1865-1918）Дальский Мамонт Викторович
О. 达理（1941-1981）Даль Олег Иванович
Т. 达罗妮娜（1933年生）Доронина Татьяна Васильевна
М. 达尼洛娃（1793-1810）Данилова Мария Ивановна
Г. 达涅里亚（1930-2019）Данелия Георгий Николаевич
В. 达维多夫（1849-1925）Давыдов Владимир Николаевич
В. 达维多夫（1924-2012）Давыдов Владлен Семёнович
А. 达维坚科（1899-1934）Давыденко Александр Александрович
М. 达乌卡耶夫（1952年生）Даукаев Марат Фуатович
В. 德拉蒙特（1729-1800）Драммонд Вильям Эжен
А. 德兰科夫（1886-1949）Дранков Александр Осипович
А. 德列文（1889-1938）Древин Александр Давыдович
В. 德鲁日尼科夫（1922-1994）Дружников Владимир Васильевич
О. 德罗兹多娃（1965年生）Дроздова Ольга Борисовна
М. 德罗兹多娃（1948年生）Дроздова Маргарита Сергеевна
В. 德米特里耶夫（1925-1985）Дмитриев Валентин Алексеевич
А. 德米特里耶夫（生卒年不详）Дмитриев Андрей Александрович
И. 德米特列夫斯基（1734-1821）Дмитриевский Иван Афанасьевич
А. 德米特列夫斯卡娅（1736-1821）Дмитревская Аграфена Михайловна
В. 德尼（1893-1946）Дени Виктор Николаевич
Н. 丢尔（1807-1839）Дюр Николай Осипович
Ф. 杜比扬斯基（1760-1796）Дубянский Федор Яковлевич
А. 杜甫仁柯（1894-1956）Довженко Александр Петрович
Д. 杜赫马诺夫（1940年生）Тухманов Давид Федорович
Н. 杜金斯卡娅（1912-2003）Дудинская Наталья Михайловна
В. 杜马尼扬（1926-2004）Думанян Виктор Хачатурович
И. 杜纳耶夫斯基（1900-1955）Дунаевский Исаак Осипович
С. 杜尼金娜（1979年生）Дунькина Светлана Александровна
А. 杜什金（1904-1977）Душкин Алексей Николаевич
М. 顿斯科伊（1901-1981）Донской Марк Семёнович
А. 多勃拉诺拉沃夫（1962年生）Добронравов Александр Андреевич
М. 多布津斯基（1875-1957）Добужинский Мстислав Валерианович
Н. 多库恰耶夫（1891-1944）Докучаев Николай Васильевич

Н. 多玛舍夫（1861-1916）Домашев Николай Петрович

Д. 特列吉尼（1670-1734）Доменико Трезини

F

Э. 法尔科内（1716-1791）Фальконе Этьен Морис

А. 法捷耶夫（1977年生）Фадеев Андриан Гуриевич

Р. 法里克（1886-1958）Фальк Роберт Рафаилович

Т. 法伊迪什（1955年生）Файдыш Татьяна Андреевна

И. 菲尔索夫（1733-1785）Фирсов Иван Иванович

О. 菲拉特切夫（1937-1997）Филатчев Олег Павлович

С. 菲林（1970年生）Филин Сергей Юрьевич

П. 菲洛诺夫（1883-1941）Филонов Павел Николаевич

Р. 费奥拉瓦第（1415-1486）Фиораванти Ридольфо Аристотель

П. 费道多夫（1815-1852）Федотов Павел Андреевич

А. 费多尔琴科（1966年生）Федорченко Алексей Станиславович

В. 费多罗夫（1926-1992）Фёдоров Владимир Алексеевич

В. 费多罗夫（1939-2021）Фёдоров Владимир Анатольевич

С. 费多罗娃（1879-1963）Фёдорова Софья Васильевна

Н. 费多索娃（1911-2000）Федосова Надежда Капитоновна

Г. 费多托娃（1846-1925）Федотова Гликерия Николаевна

Л. 费拉托夫（1946-2003）Филатов Леонид Алексеевич

Ю. 费里登（1730-1801）Фельтен Юрий Матвеевич

М. 弗拉德庚（1914-1990）Фрадкин Марк Григорьевич

И. 弗拉基米罗夫（？-1666）Владимиров Иосиф

Ю. 弗拉基米罗夫（1942年生）Владимиров Юрий Кузьмич

К. 弗拉维茨基（1830-1866）Флавицкий Константин Дмитриевич

А. 弗莱因德利赫（1934年生）Фрейндлих Алиса Бруновна

Я. 弗里德（1908-2003）Фрид Ян Борисович

М. 弗鲁别利（1856-1910）Врубель Михаил Александрович

Я. 伏伦凯尔（1920-1989）Френкель Ян Абрамович

М. 福金（1880-1942）Фокин Михаил Михайлович

Е. 福明（1761-1800）Фомин Евстигней Ипатович

И. 福明（1872-1936）Фомин Иван Александрович

G

П. 盖杰布罗夫（1877-1960）Гайдебуров Павел Павлович

Л. 盖伊登（1857-1920）Гейтен Лидия Николаевна

В. 冈察罗夫（1861-1915）Гончаров Василий Михайлович

Н. 冈察洛娃（1881-1962）Гончарова Наталья Сергеевна

А. 冈察洛夫斯基（1937年生）Кончаловский Андрей Сергеевич

А. 戈杜诺夫（1949-1995）Годунов Александр Борисович

Ф. 戈尔杰耶夫（1744-1810）Гордеев Федор Гордеевич

В. 戈尔杰耶夫（1948年生）Гордеев Вячеслав Михайлович

Н. 戈里茨（1800-1880）Гольц Николай Осипович

Т. 戈利科娃（1945-2012）Голикова Татьяна Николаевна

Ф. 戈列夫（1850-1910）Горев Федор Петрович

К. 戈列伊佐夫斯基（1892-1970）Голейзовский Касьян Ярославович

П. 戈洛索夫（1882-1935）Голосов Пантелеймон Александрович

И. 戈洛索夫（1883-1945）Голосов Илья Александрович

С. 戈斯拉夫斯卡娅（1890-1979）Гославская Софья Евгеньевна

С. 戈沃鲁辛（1936-2018）Говорухин Станислав Сергеевич

Н. 格（1831-1894）Ге Николай Николаевич

П. 格尔德特（1844-1917）Гердт Павел Андреевич

Ю. 格尔曼（1910-1967）Герман Юрий (Георгий) Павлович

А. 格尔曼（1938-2013）Герман Алексей Юрьевич (Георгиевич)

А. 格尔斯基（1871-1924）Горский Александр Алексеевич

А. 格季克（1877-1957）Гедике Александр Федорович

С. 格杰昂诺夫（1815-1878）Гедеонов Степан Александрович

И. 格拉巴里（1871-1960）Грабарь Игорь Эммануилович

Н. 格拉乔娃（1969年生）Грачева Надежда Александровна

С. 格拉西莫夫（1885-1964）Герасимов Сергей Васильевич

С. 格拉西莫夫（1906-1985）Герасимов Сергей Аполлинариевич

А. 格拉祖诺夫（1865-1936）Глазунов Александр Константинович

И. 格拉祖诺夫（1930-2017）Глазунов Илья Сергеевич

Р. 格里艾尔（1874-1956）Глиэр Рейнгольд Морицевич

В. 格里策尔（1840-1908）Гельцер Василий Фёдорович

В. 格里弗雷赫（1885-1967）Гельфрейх Владимир Георгиевич

А. 格里戈里耶夫（1782-1868）Григорьев Афанасий Григорьевич

Ю. 格里戈罗维奇（1927年生）Григорович Юрий Николаевич

А. 格利采（1914-1998）Грицай Алексей Михайлович

Д. 格利姆（1823-1898）Гримм Давид Иванович

Е. 格利什戈维茨（1967年生）Гришковец Евгений Валерьевич

Ю. 格利泽尔（1904-1968）Глизер Юдифь Самойловна

П. 格列勃夫（1915-2000）Глебов Пётр Петрович

Ф. 格列克（1340-1410）Грек Феофан

Е. 格列明娜（1956-2018）Гремина Елена Анатольевна

М. 格林卡（1804-1857）Глинка Михаил Иванович

А. 格鲁布金娜（1864-1927）Голубкина Анна Семеновна

А. 格鲁什科夫斯基（1793-约1870）Глушковский Адам Павлович

Е. 格涅辛娜（1874-1967）Гнесина Елена Фабиановна

К. 格沃尔基扬（1941年生）Геворкян Карен Саркисович

А. 葛莉亚切娃（1980年生）Горячева Анастасия Алексеевна

Н. 贡达列娃（1948-2005）Гундарева Наталья Георгиевна

Л. 古巴诺夫（1928-2004）Губанов Леонид Иванович

С. 古拜杜琳娜（1931年生）Губайдулина София Асгатовна

Н. 古宾科（1941-2020）Губенко Николай Николаевич

К. 古茨科夫（1811-1878）Гуцков Карл Фердинанд

Л. 古尔琴科（1935-2011）Гурченко Людмила Марковна

Г. 古尔维奇（1957-1999）Гурвич Григорий Ефимович

В. 古里亚耶夫（1947年生）Гуляев Вадим Николаевич

Н. 古里亚耶娃（1931年生）Гуляева Нина Ивановна

А. 古利廖夫（1803-1858）Гурилёв Александр Львович,

Е. 古罗（1877-1913）Гуро Елена (Элеонора) Генриховна

П. 古谢夫（1904-1987）Гусев Петр Андреевич

H

А. 哈恰图良（1903-1978）Хачатурян Арам Ильич
И. 海菲茨（1905-1995）Хейфиц Иосиф Ефимович
И. 汉道什金（1747-1804）Хандошкин Иван Евстафьевич
А. 汉容科夫（1877-1945）Ханжонков Александр Алексеевич
А. 赫里亚科夫（1903-1976）Хряков Александр Фёдорович
Б. 赫列勃尼科夫（1972年生）Хлебников Борис Игоревич
И. 赫留斯金（1862-1941）Хлюстин Иван Николаевич
Б. 赫梅利尼茨基（1940-2008）Хмельницкий Борис Алексеевич
И. 胡达列耶夫（1875-1932）Худолеев Иван Николаевич
М. 胡齐耶夫（1925-2019）Хуциев Марлен Мартынович
А. 霍尔敏诺夫（1925-2015）Холминов Александр Николаевич
В. 霍洛德纳娅（1893-1919）Холодная Вера Васильевна

J

А. 基巴里尼科夫（1912-1987）Кибальников Александр Павлович
Ф. 基尔戈罗夫（1967年生）Киркоров Филипп Бедросович
Г. 基吉亚特科夫斯基（1959年生）Дитятковский Григорий Исаакович
В. 基里洛夫（1955年生）Кириллов Владимир Петрович
Л. 基里洛娃（1943年生）Кириллова Лариса Николаевна
Н. 基列茨基（1630-1680）Дилецкий Николай Павлович
Э. 基列里斯（1916-1985）Гилелес Эмиль (Самуил) Григорьевич,
О. 基普林斯基（1782-1836）Кипренский Орест Адамович
Н. 吉哈菲耶娃（1935-2014）Тихофеева Нина Владимировна
В. 吉洪诺夫（1928-2009）Тихонов Вячеслав Васильевич
В. 季哈米罗夫（1876-1956）Тихомиров Василий Дмитриевич
А. 季基（1889-1955）Дикий Алексей Денисович
Н. 季莫菲耶娃（1935-2014）Тимофеева Нина Владимировна
В. 季托夫（1650-1710/1715）Титов Василий Поликарпович
Б. 季先科（1939-2010）Тищенко Борис Иванович
В. 加伏里林（1939-1999）Гаврилин Валерий Александрович
В. 加甫利罗夫（1923-1970）Гаврилов Владимир Николаевич
С. 加基列夫（1872-1929）Дягилев Сергей Павлович
С. 加拉克基昂诺夫（1779-1854）Галактионов Степан Филиппович
С. 加利伯格（1787-1839）Гальберг Самуил Иванович
А. 加利奇（1918-1977）Галич (Гинзбург) Александр Аркадьевич
Э. 加林（1902-1980）Гарин Эраст Павлович
Н. 加林-米哈伊洛夫斯基（1852-1906）Гарин-Михайловский Николай Георгиевич
В. 加涅林（1944年生）Ганелин Вячеслав Шевелевич
О. 加兹曼诺夫（1951年生）Газманов Олег Михайлович
С. 佳吉列夫（1967年生）Дягилев Сергей Александрович
А. 杰尔杰里扬（1929-1994）Тертерян Авет Рубенович
С. 杰格加廖夫（1766-1813）Дегтярёв Степан Аникиевич
А. 杰里多维奇（1958年生）Зельдович Александр Ефимович
В. 杰廖什金娜（1983年生）Телешкина Виктория Валерьевна
Е. 杰列舍娃（1805-1857）Телешева Екатерина Александровна
В. 杰列维扬科（1959年生）Деревянко Владимир Ильич
А. 杰米多娃（1936年生）Демидова Алла Сергеевна

М. 杰姆佐夫（1688-1743）Земцов Михаил Григорьевич

В. 杰穆特-马利诺夫斯基（1779-1846）Демут-Малиновский Василий Иванович

А. 杰尼索夫-乌拉里斯基（1864-1926）Денисов-Уральский Алексей Козьмич

Э. 杰尼索夫（1929-1996）Денисов Эдисон Васильевич

А. 杰尼索夫（1957年生）Денисов Алексей Михайлович

Н. 杰尼亚科娃（1944年生）Тенякова Наталья Максимовна

В. 杰舍沃夫（1889-1955）Дешевов Владимир Михайлович

А. 杰伊涅卡（1899-1969）Дейнека Александр Александрович

В. 捷杰耶夫（1946-2011）Тедеев Вадим Сергеевич

И. 捷连季耶夫（1892-1937）Телентьев Игорь Герасимович

Н. 捷连季耶娃（1942-1996）Теретьева Нонна Николаевна

Т. 捷列霍娃（1952年生）Терехова Татьяна Геннадьевна

А. 捷沃特钦科（1965年生）Девотченко Алексей Валерьевич

И. 金兹堡（1859-1939）Гинцбург Илья Яковлевич

Л. 金兹伯格（1868-1926）Гинзбург Лев Борисович

Ц. 居伊（1835-1918）Кюй Цезарь Антонович

К

Д. 卡巴列夫斯基（1904-1987）Кабалевский Дмитрий Борисович

Л. 卡巴切克（1924-2002）Кабачек Леонид Васильевич

О. 卡波（1968年生）Кабо Ольга Игоревна

А. 卡德列茨（1859-1928）Кадлец Андрей (Ондржей) Вячеславович

Е. 卡尔波夫（1857-1926）Карпов Евтихий Павлович

Е. 卡尔梅科娃（1861-？）Калмыкова Евдокия Николаевна

Т. 卡尔帕科娃（1812-1842）Карпакова Татьяна Сергееевна

П. 卡尔帕科娃（1845-1920）Карпакова Полина (Пелагея) Михайловна

Ю. 卡拉（1954年生）Кара Юрий Викторович

В. 卡拉登庚（1802-1853）Каратыгин Василий Андреевич

В. 卡拉莉（1889-1972）Каралли Вера Алексеевна

М. 卡拉托佐夫（1903-1973）Калатозов Михаил Константинович

Н. 卡列特尼科夫（1930-1994）Каретников Николай Николаевич

Ч. 卡梅隆（1743-1812）Камерон Чарльз

А. 卡明斯基（1829-1897）Каминский Александр Степанович

В. 卡恰洛夫（1875-1948）Качалов Василий Иванович

Н. 卡萨特金（1859-1930）Касаткин Николай Алексеевич

А. 卡斯塔里斯基（1856-1926）Кастальский Александр Дмитриевич

А. 卡沃斯（1800-1863）Кавос Альберт Катаринович

Т. 凯奥萨扬（1966年生）Кеосаян Тигран Эдмондович

Л. 凯尔别里（1917-2003）Кербель Лев Ефимович

Л. 凯库谢夫（1863-1919）Кекушев Лев Николаевич

П. 凯林（1874-1946）Келин Петр Иванович

Е. 康达乌罗娃（1982年生）Кондаурова Екатерина Борисовна

М. 康德拉季耶娃（1934年生）Контратьева Марина Викторовна

В. 康定斯基（1866-1944）Кандинский Василий Васильевич

П. 康恰洛夫斯基（1876-1956）Кончаловский Петр Петрович

Г. 康切里（1935年生）Канчели Георгий Александрович

М. 康托儿（1957年生）Контор Максим Карлович

М. 柯尔熙（1986年生）Корси Михаил Викторович

К. 柯蕾里斯-彼得罗娃（1931-2021）Крейлис-Петрова Кира Александровна
А. 柯涅楚克（1905-1972）Корнейчук Александр Евдокимович
А. 科奥依（1889-1974）Коонен Алиса Георгиевна
Э. 科尔马诺夫斯基（1923-1994）Колмановский Эдуард Савельевич
А. 科尔诺斯塔耶夫（1808-1962）Горностаев Алексей Максимович
И. 科尔帕科娃（1933年生）Колпакова Ирина Александровна
Г. 科尔热夫（1925-2012）Коржев Гелий Михайлович
Т. 科尔萨文娜（1885-1978）Карсавина Тамара Платоновна
Н. 科弗米尔（1947-2000）Ковмир Николай Иванович
Л. 科甘（1924-1982）Коган Леонид Борисович
Г. 科金采夫（1905-1973）Козинцев Григорий Михайлович
А. 科科林诺夫（1726-1772）Кокоринов Александр Филиппович
П. 科林（1892-1967）Корин Павел Дмитриевич
И. 科罗波夫（1700/1701-1747）Коробов Иван Кузьмич
С. 科罗文（1858-1908）Коровин Сергей Алексеевич
К. 科罗文（1861-1939）Коровин Константин Алексеевич
К. 科洛瓦切夫斯基（1735-1823）Коловачевский Кирилл Иванович
С. 科马罗夫（1891-1957）Комаров Сергей Петрович
В. 科米萨尔热夫斯卡娅（1864-1910）Комиссаржевская Вера Фёдоровна
О. 科莫夫（1932-1994）Комов Олег Константинович
С. 科尼奥科夫（1874-1971）Коненков Сергей Тимофеевич
М. 柯萨科夫（1738-1812）Казаков Матвей Федорович
М. 科瓦尔（1907-1971）Коваль Мариан Викторович
А. 科瓦里丘克（1959年生）Ковальчук Андрей Николаевич
А. 科瓦里丘克（1977年生）Ковальчук Анна Леонидовна
М. 科兹洛夫斯基（1753-1802）Козловский Михаил Иванович
О. 科兹洛夫斯基（1757-1831）Козловский Осип Антонович
М. 克拉比文（1949年生）Крапивин Михаил Вольевич
Г. 克拉比文娜（1950年生）Крапивина Галина Николаевна
Г. 克拉夫琴科（1905-1996）Кравченко Галина Сергеевна
А. 克拉夫丘克（1962年生）Кравчук Андрей Юрьевич
А. 克拉柯乌（1817-1888）Кракау Александр Иванович
И. 克拉姆斯柯伊（1837-1887）Крамской Иван Николаевич
В. 克雷科夫（1939-2006）Клыков Вячеслав Михайлович
Н. 克雷洛夫（1802-1831）Крылов Никифор Степанович
П. 克雷莫夫（1884-1958）Николай Петрович Крымов
Е. 克雷萨诺娃（1985年生）Крысанова Екатерина Валерьевна
Э. 克里莫夫（1933-2003）Климов Элем Германович
Е. 克连多夫斯基（1810-1870）Крендовский Евграф Федорович
К. 克列托娃（1984年生）Кретова Кристина Александровна
В. 克林斯基（1890-1971）Кринский Владимир Федорович
Е. 克留科娃（1971年生）Крюкова Евгения Владиславовна
Н. 克留奇科夫（1911-1994）Крючков Николай Афанасьевич
А. 克鲁基茨基（1754-1803）Крутицкий Антон Михайлович
В. 克鲁齐宁（1892-1970）Кручинин Валентин Яковлевич
П. 克洛德（1805-1867）Клодт Петр Карлович
А. 克洛索娃（1802-1880）Колосова Александра Михайловна
О. 克尼碧尔（1868-1959）Книппер Ольга Леонардовна

Л. 克尼碧尔（1898-1974）Книппер Лев Константинович
В. 克奴舍维茨基（1906-1972）Кнушевицкий Виктор Николаевич
А. 科舍维罗夫（1874-1921）Кошеверов Александр Сергеевич
М. 克舍辛斯卡娅（1872-1971）Кшесинская Матильда Феликсовна
А. 克瓦索夫（1718-1777）Квасов Алексей Васильевич
Е. 克谢诺丰托娃（1972年生）Ксенофонтова Елена Юрьевна
Д. 库丹诺夫（1975年生）Куданов Дмитрий Константинович
Н. 库科里尼克（1809-1868）Кукольник Нестор Васильевич
С. 库克林（1981年生）Куклин Сергей
М. 库里什（1973年生）Кулиш Максим Игоревич
Л. 库列绍夫（1899-1970）Кулешов Лев Владимирович
Л. 库娜科娃（1951年生）Кунакова Любовь Алимпиевна
А. 库普林（1880-1960）Куприн Александр Васильевич
Б. 库斯托季耶夫（1878-1927）Кустодиев Борис Михайлович
А. 库因吉（1842-1910）Куинджи Архип Иванович
И. 库兹涅佐夫（1867-1942）Кузнецов Иван Сергеевич
П. 库兹涅佐夫（1878-1968）Кузнецов Павел Варфоломеевич
М. 库兹涅佐娃（1925-1996）Кузнецова Марина Михайловна
Д. 夸伦吉（1744-1817）Кваренги Джакомо Антонио Доменико

L

С. 拉德洛夫（1892-1958）Радлов Сергей Эрнестович
С. 拉德琴科（1944年生）Радченко Сергей Николаевич
М. 拉蒂尼娜（1908-2003）Латынина Марина Алексеевна
Н. 拉多夫斯基（1881-1941）Ладовский Николай Александрович
К. 拉夫罗夫（1925-2007）Лавров Кирилл Юрьевич
Л. 拉夫罗夫斯基（1905-1967）Лавровский Леонид Михайлович
М. 拉夫罗夫斯基（1941年生）Лавровский Михаил Леонидович
Е. 拉夫罗娃-瓦西里耶娃（1829-1877）Лаврова-Васильева Екатерина Николаевна
С. 拉赫玛尼诺夫（1873-1943）Рахманинов Сергей Васильевич
А. 拉克季昂诺夫（1910-1972）Лактионов Александр Иванович
М. 拉利昂诺夫（1881-1964）Ларионов Михаил Фёдорович
А. 拉利昂诺娃（1931-2000）Ларионова Алла Дмитриевна
В. 拉诺沃伊（1934-2021）Лановой Василий Семёнович
К. 拉斯特雷利（1675-1744）Растрелли Бартоломео Карло
Ф. 拉斯特雷利（1700-1771）Растрелли Бартоломео Франческо
А. 拉特曼斯基（1968年生）Ратманский Алексей Осипович
Н. 拉维列茨基（1837-1907）Лаверецкий Николай Акимович
А. 拉扎列夫（1938年生）Лазарев Александр Сергеевич
Ю. 莱兹曼（1903-1994）Райзман Юлий Яковлевич
Е. 兰谢列（1848-1886）Лансере Евгений Алексеевич
Ж. 勒布隆（1679-1719）Леблон Жан-Батист
К. 雷巴科夫（1856-1916）Рыбаков Константин Николаевич
А. 雷巴科夫（1919-1962）Рыбаков Анатолий Михайлович
Н. 雷勃尼科夫（1930-1990）Рыбников Николай Николаевич
Б. 雷勃琴科夫（1899-1994）Рыбченков Борис Федорович
Н. 雷卡洛娃（1824-1914）Рыкалова Надежда Васильевна
А. 雷洛夫（1870-1939）Рылов Аркадий Александрович

В. 雷热娃（1871-1963）Рыжова Варвара Николаевна
М. 李莉娜（1866-1943）Лилина Мария Петровна
С. 里赫特（1915-1996）Лихтер Святослав Теофилович
Н. 里姆斯基-柯萨科夫（1844-1908）Римский-Корсаков Николай Андреевич
К. 里斯托夫（1900-1983）Листов Константин Яковлевич
Н. 里托夫采娃（1878-1956）Литовцева Нина Николаевна
А. 里亚多夫（1855-1914）Лядов Анатолий Константинович
М. 里耶帕（1936-1989）Лиепа Марис Эдуардович
А. 利霍金娜（1803-1875）Лихутина Анастасия Андреевна
Б. 利瓦诺夫（1904-1972）Ливанов Борис Николаевич
Н. 利沃夫（1751-1804）Львов Николай Александрович
А. 连图洛夫（1882-1943）Лентулов Аристарх Васильевич
Э. 梁赞诺夫（1927年生）Рязанов Эльдар Александрович
Н. 廖里赫（1874-1947）Рерих Николай Константинович
В. 列昂季耶夫（1949年生）Леонтьев Валерий Яковлевич
Е. 列昂诺夫（1926-1994）Леонов Евгений Павлович
И. 列奥尼多夫（1902-1959）Леонидов Иван Ильич
Л. 列奥尼多夫（1873-1941）Леонидов Леонид Миронович
П. 列别杰娃（1839-1917）Лебедева Прасковья Прохоровна
Е. 列别杰夫（1917-1997）Лебедев Евгений Алексеевич
Н. 列别杰夫（1966年生）Лебедев Николай Игоревич
О. 列别申斯卡娅（1916-2008）Лепешинская Ольга Васильевна
И. 列宾（1844-1930）Репин Илья Ефимович
Е. 列德尼科娃（1973年生）Ледникова Екатерина Валерьевна
С. 列加特（1875-1905）Легат Сергей Густавович
Р. 列杰尼奥夫（1930-2019）Леденёв Роман Семёнович
В. 列金格尔（1828-1893）Рейзингер Вацлав
С. 列缅舍夫（1902-1977）Лемешев Сергей Яковлевич
Г. 列普斯（1962年生）Лепс（Лепсверидзе）Григорий Викторович
Е. 列什科夫斯卡娅（1864-1925）Лешковская Елена Константиновна
Д. 列维茨基（1735-1822）Левицкий Дмитрий Григорьевич
И. 列维坦（1860-1900）Левитан Исаак Ильич
А. 列扎诺夫（1817-1887）Резанов Александр Иванович
Н. 柳比莫夫（1834-1917）Любимов Николай Сергеевич
П. 龙津（1949年生）Лунгин Павел Семёнович
В. 卢什斯基（1869-1931）Лужский Василий Васильевич
И. 鲁宾尼科夫（1951-2021）Рубеников Иван Леонидович
А. 鲁宾斯坦（1829-1894）Рубинштейн Антон Григорьевич
Н. 鲁宾斯坦（1835-1881）Рубинштейн Николай Григорьевич
А. 鲁勃廖夫（1360-1428）Рублев Андрей
Л. 鲁德涅夫（1885-1956）Руднев Лев Владимирович
А. 鲁卡维什尼科夫（1950年生）Рукавишников Александр Иулианович
Л. 鲁科夫（1909-1963）Луков Леонид Давидович
Н. 鲁米杨采娃（1930-2008）Румянцева Надежда Васильевна
В. 罗戈夫（？-1603）Рогов Варлаам
Ф. 罗科托夫（1735-1808）Рокотов Фёдор Степанович
М. 罗克萨诺娃（1874-1958）Роксанова Мария Людмироана
Н. 罗马金（1903-1987）Ромадин Николай Михайлович

В. 罗马什科夫（1862-1939）Ромашков Владимир Фёдорович

Е. 罗曼诺娃（1944-2014）Романова Елена Борисовна

С. 罗曼诺维奇（1894-1968）Романович Сергей Михайлович

М. 罗姆（1901-1971）Ромм Михаил Ильич

У. 罗帕特金娜（1973年生）Лопаткина Ульяна Вячеславовна

В. 罗日杰斯特文斯基（1884-1963）Рождественский Василий Васильевич

Г. 罗日杰斯特文斯基（1931-2018）Рождественский Геннадий Николаевич

Г. 罗沙儿（1899-1983）Рошаль Григорий Львович

М. 罗斯特罗波维奇（1927-2007）Ростропович Мстислав Леопольдович

С. 罗斯托茨基（1922-2001）Ростоцкий Станислав Иосифович

С. 罗塔鲁（1947年生）Ротару София Михайловна

К. 罗西（1755-1849）Росси Карло

Х. 罗兹伯格（生卒年不详）Розберг Христиан

В. 罗佐夫（1913-2004）Розов Виктор Сергеевич

А. 洛巴诺夫（1900-1959）Лобанов Андрей Михайлович

С. 洛班（1972年生）Лобан Сергей Витальевич

Ф. 洛普霍夫（1886-1973）Лопухов Фёдор Васильевич

А. 洛欣科（1737-1773）Лосенко Антон Павлович

С. 洛兹尼察（1964年生）Лозница Сергей Владимирович

М

А. 马尔登诺夫（1768-1826）Мартынов Андрей Ефимович

А. 马尔登诺夫（1816-1860）Мартынов Александр Евстафьевич

М. 鲁福（生卒年不详）Руффо Марко

Н. 马尔通（1934年生）Мартон Николай Сергеевич

И. 马尔托斯（1754-1835）Мартос Иван Петрович

К. 马尔扎诺夫（1872-1933）Марджанов Константин Александрович

Т. 马霍娃（1951年生）Мохова Татьяна Васильевна

М. 马久申（1861-1934）Матюшин Михаил Васильевич

Г. 马卡列维奇（1920-1999）Макаревич Глеб Васильевич

Н. 马卡洛娃（1940年生）Макарова Наталия Романовна

К. 马科夫斯基（1839-1915）Маковский Константин Егорович

В. 马克西莫夫（1844-1911）Максимов Василий Максимович

В. 马克西莫夫（1880-1937）Максимов Владимир Васильевич

А. 马克西莫夫（1899-1965）Максимов Алексей Матвеевич

Е. 马克西莫娃（1939-2009）Максимова Екатерина Сергеевна

Ю. 马拉欣娜（1968年生）Малахина Юлия Викторовна

Ф. 马里亚温（1869-1940）Малявин Филипп Андреевич

В. 马利诺夫斯基（1928-2011）Малиновский Виктор Петрович

В. 马列茨卡娅（1906-1978）Марецкая Вера Петровна

К. 马列维奇（1879-1935）Малевич Казимир Северинович

М. 马尼泽尔（1891-1966）Манизер Матвей Генрихович

Ф. 马诺欣（1822-1902）Манохин Федор Николаевич

И. 马什科夫（1881-1944）Машков Илья Иванович

В. 马什科夫（1963年生）Машков Владимир Львович

О. 马什娜娅（1964年生）Машная Ольга Владимировна

И. 马斯连尼科夫（1931年生）Масленников Игорь Фёдорович

И. 马特维延科（1960年生）Матвиенко Игорь Игоревич

А. 马特维耶夫（1701-1739）Матвеев Андрей Матвеевич
А. 马特维耶夫（1878-1960）Матвеев Александр Терентьевич
Ц. 曼苏罗娃（1896-1976）Мансурова Цецилия Львовна
Н. 梅德韦杰娃（1796-1895）Медведева Надежда Михайловна
С. 梅尔库罗夫（1881-1952）Меркуров Сергей Дмитриевич
А. 梅丽克杨（1976年生）Меликян Анна Гагиковна
А. 梅里尼科夫（1784-1854）Мельников Авраам（Абрам）Иванович
В. 梅利尼科夫（1914-2006）Мельников Виктор Константинович
В. 梅尼绍夫（1939-2021）Меньшов Владимир Валентинович
Б. 梅什科夫（1938年生）Мышков（Американец）Борис Степанович
А. 梅谢烈尔（1903-1992）Мессерер Асаф Михайлович
В. 梅耶霍德（1874-1940）Мейерхольд Всеволод Эмильевич
О. 蒙费兰（1786-1858）Монферран Огюст Рикар
Н. 米哈尔科夫（1945年生）Михалков Никита Сергеевич
А. 米哈里琴科（1957年生）Михальченко Алла Анатольевна
А. 米哈伊洛夫（1773-1849）Михайлов Андрей Алексеевич
П. 米哈伊洛夫（1808-?）Михайлов Павел Степанович
Л. 米哈伊洛夫（1929年生）Михайлов Лев Дмитриевич
В. 米哈伊洛夫斯基（1953年生）Михайловский Валерий Владимирович
М. 米凯申（1835-1896）Микешин Михаил Осипович
С. 米里金娜（1922-1997）Милькина София Абрамовна
Ю. 米留金（1903-1968）Милютин Юрий（Георгий）Сергеевич
А. 米罗诺夫（1941-1987）Миронов Андрей Александрович
И. 米丘林（1700-1763）Мичурин Иван Федорович
В. 米舒科夫（1969年生）Мишуков Владимир Владимирович
А. 米塔（1933年生）Митта Александр Наумович
Д. 米特里扬斯基（1924-2006）Митлянский Даниэль Юдович
Н. 米亚斯科夫斯基（1881-1950）Мясковский Николай Яковлевич
Г. 米亚索耶多夫（1834-1911）Мясоедов Григорий Григорьевич
Л. 米亚辛（1896-1979）Мясин Леонид Фёдорович
С. 米泽利（1933年生）Мизери Светлана Николаевна
А. 缅格尔基切夫（1969年生）Мегердичев Антон Евгеньевич
Г. 缅津采娃（1952年生）Мезенцева Галина Сергеевна
В. 莫蒂里（1927-2010）Мотыль Владимир Яковлевич
Д. 莫尔（1883-1946）Моор Дмитрий Стахиевич
И. 莫尔德维诺夫（1700-1734）Мордвинов Иван Александрович
Н. 莫尔德维诺夫（1901-1966）Мордвинов Николай Дмитриевич
Н. 莫尔丘科娃（1925-2008）Мордюкова Нонна Викторовна
Б. 莫克罗乌索夫（1909-1968）Мокроусов Борис Андреевич
Н. 莫诺欣（1855-1915）Монохин Николай Фёдорович
И. 莫茹欣（1889-1939）Мозжухин Иван Ильич
И. 莫斯克文（1874-1946）Москвин Иван Михайлович
И. 莫伊谢耶夫（1906-2007）Моисеев Игорь Александрович
Е. 莫伊谢因柯（1916-1988）Моисеенко Евсей Евсеевич
А. 姆道扬茨（1910-1996）Мндоянц Ашот Ашотович
И. 穆哈梅多夫（1960年生）Мухомедов Ирек Джавдатович
М. 穆拉维约娃（1838-1879）Муравьева Марфа Иколаевна
Е. 穆拉文斯基（1903-1988）Муравинский Евгений Александрович

М. 穆索尔斯基（1839-1881）Мусоргский Модест Петрович
В. 穆欣娜（1889-1953）Мухина Вера Игнатьевна
О. 穆欣娜（1970年生）Мухина Ольга Евгеньевна

N

Т. 纳里曼别科夫（1930-2013）Нариманбеков Тогрул Фарман оглы
В. 纳松诺夫（1900-1987）Насонов Всеволод Николаевич
В. 纳乌莫夫（1927年生）Наумов Владимир Наумович
С. 纳伊焦诺夫（1868-1922）Найдёнов Сергей Александрович
Т. 纳扎连科（1944年生）Назаренко Татьяна Григорьевна
О. 尼古拉耶娃（1839-1881）Николаева Ольга Николаевна
Г. 尼基京（1620-1691）Никитин Гурий Никитич
И. 尼基京（1690-1742）Никитин Иван Никитич
А. 尼基京（1857-1907）Никитин Александр Константинович
Н. 尼基京（1959年生）Никитин Николай Евгеньевич
М. 尼科诺夫（1828-2010）Никонов Михаил Фёдорович
П. 尼科诺夫（1930年生）Никонов Павел Фёдорович
Н. 米凯基（1675-1759）Никола Мичетти
Н. 尼库拉·吉莱（1709-1791）Жилле Никола Франсуа
А. 尼库林娜（1985年生）Никулина Анна Михайловна
Л. 尼库林娜-科西茨卡娅（1827-1868）Никулина-Косицкая Любовь Павловна
В. 尼仁斯基（1889-1950）Нижинский Вацлав Фомич
В. 涅米罗维奇—丹钦科（1858-1943）Немирович-Данченко Владимир Иванович
Н. 涅夫列夫（1830-1904）Неврев Николай Васильевич
В. 涅契泰罗（1915-1980）Нечитайло Василий Кириллович
А. 涅日丹诺娃（1873-1950）Нежданова Антонина Васильевна
А. 涅斯杰罗夫（1727-?）Нестеров Андрей Алексеевич
М. 涅斯杰罗夫（1862-1942）Нестеров Михаил Васильевич
Н. 涅斯杰罗娃（1944年生）Нестерова Наталья Игоревна
В. 涅斯捷连科（1976年生）Нестеренко Владимир Александрович
Е. 涅维仁娜（1969年生）Невежина Елена Александровна
Э. 涅依兹韦斯内伊（1925-2016）Неизвестный Эрнст Иосифович
М. 涅约罗娃（1947年生）Неелова Марина Мстиславовна
Г. 诺索夫（1911-1970）Носов Георгий Никифорович
А. 诺维茨卡娅（1790-1822）Новицкая Анастасья Семеновна
А. 诺维科夫（1896-1984）Новиков Анатолий Григорьевич
О. 诺维科娃（1984年生）Новикова Олеся Григорьевна

P

С. 帕尔申（1952年生）Паршин Сергей Иванович
А. 巴赫慕托娃（1929年生）Пахмутова Александра Николаевна
Р. 帕乌尔斯（1936年生）Паулс Раймонд Волдемарович
К. 帕乌斯托夫斯基（1892-1968）Паустовский Константин Георгиевич
В. 帕申娜娅（1887-1962）Пашенная Вера Николаевна
В. 帕什凯维奇（约1742-1797）Пашкевич Василий Алексеевич
М. 帕索欣（1910-1989）Посохин Михаил Васильевич
И. 帕伊谢因（生卒年不详）Паисеин Иван
Б. 帕伊谢因（生卒年不详）Паисеин Борис

Г. 潘菲洛夫（1934年生）Панфилов Глеб Анатольевич

Е. 潘菲洛夫（1955-2002）Панфилов Евгений Алексеевич

М. 佩吉帕（1818-1910）Петипа Мариус Иванович

И. 佩里耶夫（1901-1968）Пырьев Иван Александрович

В. 佩罗夫（1833-1882）Перов Василий Григорьевич

Н. 佩什科夫（1810-1864）Пешков Никита Андреевич

С. 皮缅诺夫（1784-1833）Пименов Степан Степанович

Ю. 皮缅诺夫（1903-1977）Пименов Юрий Иванович

Н. 皮尼庚（1958年生）Пиниген Николай Николаевич

В. 皮丘尔（1961-2015）Пичур Василий Владимирович

Л. 珀曾（1849-1921）Позен Леонид Владимирович

В. 普多夫金（1893-1953）Пудовкин Всеволод Илларионович

В. 普基列夫（1832-1890）Пукирев Василий Владимирович

Л. 普拉霍夫（1810-1881）Плахов Лавр Кузьмич

И. 普罗科菲耶夫（1758-1828）Прокофьев Иван Прокофьевич

С. 普罗科菲耶夫（1891-1953）Прокофьев Сергей Сергеевич

А. 普拉斯托夫（1893-1972）Пластов Аркадий Александрович

П. 普拉维里希科夫（1760-1812）Плавильщиков Пётр Алексеевич

И. 普里亚尼什尼科夫（1840-1894）Пряшников Илларион Михайлович

С. 普利谢金（1958-2015）Присекин Сергей Николаевич

Р. 普利亚特（1908-1989）Плятт Ростислав Янович

О. 普列奥勃拉仁斯卡娅（1871-1962）Преображенская Ольга Иосифовна

Д. 普列汉诺夫（1642-1698）Плеханов Дмитрий Григорьев

М. 普列谢茨卡娅（1925-2015）Плисецкая Майя Михайловна

М. 普鲁特金（1898-1994）Прудкин Марк Исаакович

Е. 普罗克洛娃（1953年生）Проклова Елена Игоревна

Я. 普罗塔扎诺夫（1881-1945）Протазанов Яков Александрович

Q

В. 齐加尔（1917-2013）Цигал Владимир Ефимович

Г. 齐林斯基（1931-1992）Цилинский Гунар Альфредович

М. 奇若夫（1838-1916）Чижов Матвей Афанасьевич

Н. 奇斯卡利泽（1973年生）Цискаридзе Николай Максимович

Д. 乞恰戈夫（1835-1894）Чичагов Дмитрий Николаевич

Б. 契尔科夫（1901-1982）Чирков Борис Петрович

П. 恰尔登宁（1873-1934）Чардынин Пётр Иванович

Н. 切尔卡索夫（1903-1966）Черкасов Николай Константинович

А. 切尔内赫（1895-1964）Черных Александр Михайлович

С. 切尔内谢夫（1881-1963）Чернышёв Сергей Егорович

Ю. 切尔诺夫（1935-2009）Чернов Юрий Львович

В. 切尔维亚科夫（1899-1942）Червяков Евгений Вениаминович

Е. 切普佐夫（1874-1950）Чепцов Ефим Михайлович

Д. 切丘林（1901-1981）Чечулин Дмитрий Николаевич

С. 切瓦金斯基（1709-1774 或 1780）Чевакинский Савва Иванович

О. 琴奇科娃（1956年生）Ченчикова Ольга Ивановна

М. 丘尔廖尼斯（1875-1911）Чюрленис Микалоюс Константинас

Г. 丘赫莱伊（1921-2001）Чухрай Григорий Наумович

И. 丘莉科娃（1943年生）Чурикова Инна Михайловна

R

И. 热尔托夫斯基（1867-1959）Жолтовский Иван Владиславович

Ю. 热利亚布日斯基（1888-1955）Желябужский Юрий Андреевич

П. 热姆丘科娃（1768-1803）Жемчугова Прасковья（Параша）Ивановна

С. 热纳瓦奇（1957年生）Женавач Сергей Васильевич

А. 日金庚（1960年生）Житинкин Андрей Альбертович

Д. 日利亚尔迪（1785-1845）Жилярди Дементий Иванович

Д. 日林斯基（1927-2015）Жилинский Дмитрий Дмитриевич

В. 日沃基尼（1805-1874）Живокини Василий Игнатьевич

А. 茹尔宾（1945年生）Журбин Александр Борисович

S

И. 萨布鲁科夫（1735-1777）Саблуков Иван Семенович

С. 萨杜诺夫（1756-1820）Садунов Сила Николаевич

Е. 萨多夫斯卡娅（1872-1934）Садовская Елизавета Михайловна

О. 萨多夫斯卡娅（1849-1919）Садовская Ольга Осиповна

А. 萨尔蒂科夫（1934-1994）Салтыков Алексей Александрович

А. 萨符拉索夫（1830-1897）Саврасов Алексей Кондратьевич

А. 萨霍夫斯基（1777-1846）Шаховский Александр Александрович

Т. 萨拉霍夫（1928-2021）Салахов Таир Теймурович

М. 萨里扬（1880-1971）Сарьян Мартирос Сергеевич

В. 萨莫杜罗夫（1974年生）Самодуров Вячеслав Владимирович

В. 萨莫伊洛夫（1812-1887）Самойлов Василий Васильевич

Н. 萨莫伊洛娃（1818-1899）Самойлова Надежда Васильевна

Т. 萨莫伊洛娃（1934-2014）Самойлова Татьяна Евгеньевна

С. 萨姆松诺夫（1921-2002）Самсонов Самсон Иосифович

М. 萨姆松诺夫（1925-2013）Самсонов Марат Иванович

Н. 萨普诺夫（1880-1912）Сапунов Николай Николаевич

А. 萨特林（1919-1978）Шатрин Александр Борисович

М. 萨特罗夫（1932-2010）Шатров Михаил Филиппович

К. 萨维茨基（1844-1905）Савицкий Константин Аполлонович

Г. 萨维茨基（1887-1949）Савицкий Георгий Константинович

М. 萨维茨卡娅（1868-1911）Савицкая Маргарита Георгиевна

И. 萨文（1595-1629）Савин Истома

М. 萨文娜（1854-1915）Савина Марья Гавриловна

Е. 桑杜诺娃（1772-1826）Сандунова Елизавета Семёновна

Ю. 沙波林（1887-1966）Шапорин Юрий（Георгий）Александрович

К. 沙赫纳扎罗夫（1952年生）Шахназаров Карен Георгиевич

Е. 尚科夫斯卡娅（1816-1878）Санковская Екатерина Александровна

В. 舍尔伍德（1867-1930）Шервуд Владимир Владимирович

Ф. 舍赫杰尔（1859-1926）Шехтель Федор Осипович

Л. 舍皮季柯（1938-1979）Шепитько Лариса Ефимовна

Д. 什杰连伯格（1881-1948）Штеренберг Давид Петрович

И. 什科尔尼克（1883-1926）Школьник Иосиф Соломонович

Т. 什雷科娃-格拉纳托娃（1773-1863）Шлыкова-Гранатова Татьяна Васильевна

И. 什帕仁斯基（1848-1917）Шпажинский Ипполит Васильевич

Н. 什皮可夫斯基（1897-1977）Шпиковский Николай Григорьевич

Н. 什塔姆（1906-1992）Штамм Николай Львович

М. 什特拉乌赫（1900-1974）Штраух Максим Максимович

П. 施捷烈尔（1910-1977）Штеллер Павел Павлович

В. 施列杰尔（1839-1901）Шретер Виктор Александрович

А. 施尼特凯（1934-1998）Шнитке Альфред Гарриевич

В. 施瓦茨（1838-1869）Шварц Вячеслав Григорьевич

М. 施维伊采尔（1920-2000）Швейцер Михаил（Моисей）Абрамович

Б. 史楚金（1894-1939）Щукин Борис Васильевич

В. 舒克申（1929-1974）Шукшин Василий Макарович

Я. 舒姆斯基（1732-1812）Шумский Яков Данилович

Я. 舒舍林（1753-1813）Шушерин Яков Емельянович

Г. 斯捷帕年科（1966年生）Степаненко Галина Олеговна

Ю. 斯捷潘诺娃（1989年生）Степанова Юлия Игоревна

Н. 斯科罗鲍卡托夫（1923-1987）Скоробогатов Николай Аркадьевич

М. 斯科奇科夫（1981年生）Скачков Михаил Михайлович

А. 斯克里亚宾（1872-1915）Скрябин Александр Николаевич

З. 斯拉维娜（1940-2019）Славина Зинаида Анатольевна

С. 斯罗尼姆斯基（1932-2020）Слонимский Сергей Михайлович

В. 斯梅霍夫（1940年生）Смехов Вениамин Борисович

И. 斯梅斯洛夫（1895-1981）Смыслов Иван Михайлович

А. 斯米尔诺夫（1941年生）Смирнов Андрей Сергеевич

В. 斯米尔诺夫（1945-2002）Смирнов Владимир Николаевич

С. 斯米尔诺娃（1956年生）Смирнова Светлана Станиславовна

С. 斯米尔诺娃（1958年生）Смирнова Светлана Ивановна

О. 斯米尔诺娃（1991年生）Смирнова Ольга Вячеславовна

И. 斯莫克图诺夫斯基（1925-1994）Смоктуновский Иннокентий Михайлович

В. 斯塔列维奇（1882-1965）Сталевич Владислав Александрович

И. 斯塔罗夫（1744-1808）Старов Иван Егорович

Е. 斯塔莫（1912-1987）Стамо Евгений Николаевич.

А. 斯塔什凯维奇（1984年生）Сташкевич Анастасия Витальевна

В. 斯塔索夫（1824-1906）Стасов Владимир Васильевич

В. 斯塔索夫（1769-1848）Стасов Василий Петрович

Е. 斯坦科维奇（1942年生）Станкович Евгений Фёдорович

К. 斯坦尼斯拉夫斯基（1863-1938）Станиславский Константин Сергеевич

М. 斯坦尼斯拉夫斯卡娅（1852-1921）Станиславская Мария Петровна

В. 斯特拉霍夫（1950年生）Страхов Валерий Николаевич

И. 斯特拉文斯基（1882-1971）Стравинский Игорь Федорович

П. 斯特列别托娃（1850-1903）Стрепетова Полина（Пелагея）Антипьевна

В. 斯特列利斯卡娅（1838-1915）Стрельская Варвара Васильевна

Р. 斯特鲁奇科娃（1925-2005）Стручкова Раиса Степановна

А. 斯托尔佩尔（1907-1979）Столпер Александр Борисович

Г. 斯维里多夫（1915-1998）Свиридов Георгий Васильевич

Е. 斯维特兰诺夫（1928-2002）Светланов Евгений Федорович

Ф. 苏宾（1740-1805）Шубин Федот Иванович

В. 苏里科夫（1848-1916）Суриков Василий Иванович

М. 苏洛夫希科娃-裴吉帕（1836-1882）Суровщикова-Петипа Мария Сергеевна

А. 苏马罗科夫（1717-1777）Сумароков Александр Петрович

А. 索别香斯卡娅（1842-1918）Собещанская Анна Иосифовна

Л. 索宾诺夫（1872-1934）Собинов Леонид Витальевич

В. 索伯列夫（1939-2011）Соболев Всеволод Николаевич
А. 索茨科夫（1915-1995）Соцков Алексей Николаевич
М. 索科洛夫斯基（1756-1795）Соколовский Михаил Матвеевич
П. 索科洛夫（1791-1848）Соколов Пётр Фёдорович
С. 索科洛夫（1830-1893）Соколов Сергей Петрович
Е. 索科洛娃（1850-1925）Соколова Евгения Павловна
Т. 索科洛娃（1930年生）Соколова Татьяна Михайловна
А. 索库罗夫（1951年生）Сокуров Александр Николаевич
П. 索拉利（1445-1493）Солари Пьетро Антонио
Н. 索罗金娜（1942-2011）Сорокина Нина Ивановна
Г. 索罗卡（1823-1864）Сорока Григорий Васильевич
Е. 索洛维依（1947年生）Соловей Елена Яковлевна
Ю. 索洛维耶夫（1940-1977）Соловьев Юрий Владимирович
В. 索洛维约夫-谢多伊（1907-1979）Соловьёв-Седой Василий Павлович
К. 索莫夫（1869-1939）Сомов Константин Андреевич
А. 索莫娃（1985年生）Сомова Алина Алексеевна
В. 索斯基耶夫（1941年生）Соскиев Владимир Борисович
И. 索斯尼茨基（1794-1871）Сосницкий Иван Иванович
В. 索特尼科娃（1960年生）Сотникова Вера Михайловна

Т

О. 塔巴科夫（1935-2018）Табаков Олег Павлович
Л. 塔本金（1952年生）Табенкин Лев Ильич
М. 塔尔汉诺夫（1877-1948）Тарханов Михаил Михайлович
А. 塔尔科夫斯基（1932-1986）Тарковский Андрей Арсеньевич
А. 塔拉索娃（1898-1973）Тарасова Алла Константиновна
С. 塔涅耶夫（1856-1915）Танеев Сергей Иванович
В. 塔特林（1885-1953）Татлин Владимир Евграфович
А. 塔伊罗夫（1885-1950）Таиров Александр Яковлевич
А. 特卡切夫（1925年生）Ткачев Алексей Петрович
Л. 特拉乌伯格（1902-1990）Трауберг Леонид Захарович
Д. 特列吉尼（1670-1734）Трезини Доменико Джовани
П. 特列季亚科夫（1832-1898）Третьяков Павел Михайлович
С. 特列季亚科夫（1834-1892）Третьяков Сергей Михайлович
К. 特列尼奥夫（1876-1945）Тренёв Константин Андреевич
П. 特鲁别茨科伊（1866-1938）Трубецкой Павел Петрович
В. 特罗皮宁（1776-1857）Трониини Василий Андреевич
Т. 特罗耶波里斯卡娅（1744-1774）ТроепольскаяТатьяна Михайловна
Е. 图尔恰尼诺娃（1870-1963）Турчанинова Евдокия Дмитриевна
С. 图里科夫（1914-2004）Туликов Серафим Сергеевич
П. 托多罗夫斯基（1925-2013）Тодоровский Пётр Ефимович
К. 托恩（1794-1881）Тон Константин Андреевич
В. 托尔库诺娃（1946-2010）Толкунова Валентина Васильевна
Ф. 托尔斯泰（1783-1873）Толстой Фёдор Петрович
А. 托尔斯泰（1817-1875）Толстой Алексей Константинович
Г. 托夫斯托诺戈夫（1915-1989）Товстоногов Георгий Александрович
Н. 托姆斯基（1900-1984）Томский Николай Васильевич
И. 托伊泽（1902-1985）Тоидзе Ираклий Моисеевич

W

А. 瓦尔拉莫夫（1801-1848）Варламов Александр Егорович
К. 瓦尔拉莫夫（1848-1915）Варламов Константин Александрович
А. 瓦甘诺娃（1879-1951）Ваганова Агриппина Яковлевна
Е. 瓦杰姆（1848-1937）Вазем Екатерина Оттовна
И. 瓦里贝赫（1766-1819）Вальберх Иван Иванович
В. 瓦里科特（1874-1943）Валькот Вильям Францевич
Ж. 瓦连-杰拉蒙特（1729-1800）Жан Батист Валлен-Деламот
В. 瓦斯涅佐夫（1848-1926）Васнецов Виктор Михайлович
П. 瓦西里耶夫（1832-1879）Васильев Павел Васильевич
Ф. 瓦西里耶夫（1850-1873）Васильев Федор Александрович
Г. 瓦西里耶夫（1899-1946）Васильев Георгий Николаевич
С. 瓦西里耶夫（1900-1959）Васильев Сергей Дмитриевич
В. 瓦西里耶夫（1940年生）Васильев Владимир Викторович
С. 瓦西连科（1872-1956）Василенко Сергей Никифорович
Л. 韦斯宁（1880-1933）Веснин Леонид Александрович
В. 韦斯宁（1882-1950）Веснин Виктор Александрович
А. 韦斯宁（1883-1959）Веснин Александр Александрович
А. 维尔斯托夫斯基（1799-1862）Верстовский Алексей Николаевич
Д. 维尔托夫（1895-1954）Вертов Денис Абрамович
А. 维涅齐阿诺夫（1780-1847）Венецианов Алексей Гаврилович
Т. 维切斯洛娃（1910-1991）Вечеслова Татьяна Михайловна
Д. 维什尼奥娃（1976年生）Вишнева Диана Викторовна
И. 维什尼亚科夫（1699-1761）Вишняков Иван Яковлевич
В. 维什涅夫斯基（1900-1951）Вишневский Всеволод Витальевич
Г. 维什涅夫斯卡娅（1926-2012）Вишневская Галина Павловна
В. 维索茨基（1938-1980）Высоцкий Владимир Семёнович
И. 维塔利（1794-1855）Витали Иван Петрович
А. 维特贝格（1787-1855）Витберг Александр Лаврентьевич
Л. 维卫恩（1887-1966）Вивьен Леонид Сергеевич
Ю. 沃尔科夫（1974年生）Волков Юрий Ильич
Ф. 沃尔科夫（1728-1763）Волков Федор Григорьевич
А. 沃尔孔斯基（1933-2008）Волконский Андрей Михайлович
С. 沃尔努欣（1859-1921）Волнухин Сергей Михайлович
В. 沃罗金（1891-1958）Володин Владимир Сергеевич
А. 沃罗尼欣（1759-1814）Воронихин Андрей Никифорович
А. 沃洛奇科娃（1976年生）Волочкова Анастасия Юрьевна
И. 沃兹涅辛斯卡娅（1939年生）Вознесенская Ирина Петровна
Е. 乌尔班斯基（1932-1965）Урбанский Евгений Яковлевич
Г. 乌戈柳莫夫（1764-1823）Угрюмов Григорий Иванович
Д. 乌赫托姆斯基（1719-1774）Ухтомский Дмитрий Васильевич
М. 乌加罗夫（1956-2018）Угаров Михаил Юрьевич
Г. 乌兰诺娃（1909-1998）Уланова Галина Сергеевна
М. 乌里扬诺夫（1927-2007）Ульянов Михаил Александрович
Е. 乌切基奇（1908-1974）Вучетич Евгений Викторович
С. 乌萨科夫（1626-1686）Ушаков Симон Фёдорович
А. 乌瓦罗夫（1971年生）Уваров Андрей Иванович

X

В. 西加列夫（1977年生）Сигарев Василий Владимирович
Н. 西杰里尼科夫（1930-1992）Сидельников Николай Николаевич
В. 西里维斯特罗夫（1937年生）Сильвестров Валентин Васильевич
В. 西蒙诺夫（1879-1960）Симонов Василий Львович
К. 西蒙诺夫（1915-1979）Симонов Константин Михайлович
Е. 西蒙诺夫（1925-1994）Симонов Евгений Рубенович
Е. 西蒙诺娃（1955年生）Симонова Евгения Павловна
А. 西尼亚金娜（1981年生）Синякина Анна Юрьевна
Е. 西普琳娜（1979年生）Шипулина Екатерина Валентиновна
М. 希巴诺夫（？-1789）Шибанов Михаил
К. 希宾科（1983年生）Шипенко Клим Алексеевич
В. 希加列夫（1977年生）Сигарев Василий Владимирович
А. 希洛夫（1943年生）Шилов Александр Максович
И. 希施金（1832-1898）Шишкин Иван Иванович
И. 夏德尔（1887-1941）Шадр Иван Дмитриевич
М. 夏加尔（1887-1985）Шагал Марк Захарович
Ф. 夏里亚宾（1873-1938）Шаляпин Фёдор Иванович
Д. 肖斯塔科维奇（1906-1975）Шостакович Дмитрий Дмитриевич
В. 谢巴林（1902-1963）Щебалин Виссарион Яковлевич
Н. 谢别基里尼科夫（1914-1996）Щепетильников Николай Михайлович
С. 谢德林（1745-1804）Щедрин Семен Федорович
С. 谢德林（1791-1830）Щедрин Сильвестр Феодосиевич
Р. 谢德林（1932年生）Щедрин Родион Константинович
Б. 谢尔巴科夫（1916-1995）Щербаков Борис Валентинович
С. 谢尔巴科夫（1955年生）Щербаков Салават Александрович
В. 谢尔巴乔夫（1889-1952）Щербачев Владимир Владимирович
К. 谢尔盖耶夫（1910-1992）Сергеев Константин Михайлович
А. 谢尔盖耶娃（1726-1756）Сергеева Аксинья Сергеевна
Л. 谢格洛夫（1946-2020）Щеглов Лев Моисеевич
А. 谢列勃里雅科夫（1969年生）Серебряков Алексей Валерьевич
К. 谢列勃列尼科夫（1969年生）Серебренников Кирилл Семёнович
А. 谢列斯特（1919-1998）Шелест Алла Яковлевна
В. 谢罗夫（1865-1911）Серов Валентин Александрович
В. 谢罗娃（1917-1975）Серова Валентина Васильевна
Н. 谢米佐罗娃（1956年生）Семизорова Нина Львовна
Л. 谢缅尼杨卡（1952年生）Семеняка Людмила Ивановна
С. 谢苗诺夫（1980年生）Семенов Сергей Александрович
Е. 谢苗诺娃（1786-1849）Семенова Екатерина Семеновна
М. 谢苗诺娃（1908-2010）Семенова Марина Тимофеевна
С. 休金（1754/1758-1828）Щукин Степан Семёнович
В. 休科（1878-1939）Щуко Владимир Алексеевич
А. 休谢夫（1873-1949）Щусев Алексей Викторович

Y

В. 雅格比（1834-1902）Якоби Валерий Иванович
Л. 雅各布松（1904-1975）Якобсон Леонид Вениаминович
А. 雅科夫列夫（1773-1817）Яковлев Алексей Семенович

Н. 雅科夫列夫（1869-1950）Яковлев Николай Капитонович
О. 雅科夫列娃（1941年生）Яковлева Ольга Михайловна
Е. 雅科夫列娃（1961年生）Яковлева Елена Алексеевна
Н. 雅罗申科（1846-1898）Ярошенко Николай Александрович
Т. 亚布隆斯卡娅（1917-2005）Яблонская Татьяна Ниловна
А. 亚历山大罗夫（1883-1946）Александров Александр Васильевич
Г. 亚历山大罗夫（1903-1983）Александров Григорий Васильевич
М. 亚历山大罗娃（1978年生）Александрова Мария Александровна
М. 亚历山大罗娃（1982年生）Александрова Марина Андреевна
О. 扬可夫斯基（1944-2009）Янковский Олег Иванович
М. 杨森（1902-1976）Яншин Михаил Михайлович
И. 叶尔梅尼奥夫（1749-1797）Емелев Иван Алексеевич
А. 叶尔莫拉耶夫（1910-1975）Ермолаев Алексей Николаевич
В. 叶尔莫林（约1420-1481/1485）Ермолин Василий Дмитриевич
М. 叶尔莫洛娃（1853-1928）Ермолова Мария Николаевна
И. 叶尔绍夫（1867-1943）Ершов Иван Васильевич
С. 叶菲米耶夫（生卒年不详）Ефимьев Сергей Павлович
Н. 叶菲莫夫（1799-1851）Ефимов Николай Ефимович
О. 叶夫列莫夫（1927-2000）Ефремов Олег Николаевич
С. 叶夫列莫娃（1946-2010）Ефремова Светлана Викторовна
Н. 叶夫列因诺夫（1879-1953）Евреинов Николай Николаевич
Е. 叶夫斯季格涅耶夫（1926-1992）Евстигнеев Евгений Александрович
Е. 叶福杰耶娃（1947年生）Евтеева Елена Викторовна
А. 叶戈罗夫（1878-1954）Егоров Андрей Афанасьевич
Г. 叶基阿扎罗夫（1916-1988）Егиазаров Гавриил Георгиевич
П. 叶罗普金（1698-1740）Еропкин Пётр Михайлович
А. 伊凡诺夫（1806-1858）Иванов Александр Андреевич
С. 伊凡诺夫（1828-1903）Иванов Сергей Иванович
С. 伊凡诺夫（1864-1910）Иванов Сергей Васильевич
В. 伊凡诺夫（1895-1963）Иванов Всеволод Вячеславович
А. 伊凡诺夫（1898-1984）Иванов Александр Гаврилович
В. 伊凡诺夫（1924年生）Иванов Виктор Иванович
А. 伊康尼科夫（1893-1974）Иконников Анатолий Евгеньевич
И. 伊里因斯基（1901-1987）Ильинский Игорь Владимирович
Н. 伊利因（1773-1823）Ильин Николай Иванович
М. 伊帕利托夫-伊凡诺夫（1859-1935）Ипполитов-Иванов Михаил Михайлович
С. 伊萨耶夫（1956年生）Исаев Станислав Викторович
В. 伊萨耶娃（1898-1960）Исаева Вера Васильевна
Е. 伊萨耶娃（1966年生）Исаева Елена Валентиновна
А. 伊斯托敏娜（1799-1848）Истомина Авдотья Ильинична
М. 依科宁娜（1788-1838）Иконина Мария Николаевна
С. 尤尔斯基（1935-2019）Юрский Сергей Юрьевич
С. 尤什凯维奇（1868-1927）Юшкевич Семен Соломонович
С. 尤特凯维奇（1904-1985）Юткевич Сергей Иосифович
К. 尤翁（1875-1958）Юон Константин Федорович
И. 尤佐夫斯基（1902-1964）Юзовский Иосиф Ильич
А. 犹仁（1857-1927）Южен АлександрИванович
Б. 约甘松（1893-1973）Иогансон Борис Владимирович

Z

А. 扎尔希（1908-1997）Зархи Александр Григорьевич

М. 扎戈斯金（1789-1852）Загоскин Михаил Николаевич

А. 扎哈罗夫（1761-1811）Захаров Андреян Дмитриевич

В. 扎哈罗夫（1901-1956）Захаров Владимир Григорьевич

Р. 扎哈罗夫（1907-1984）Захаров Ростислав Владимирович

М. 扎哈罗夫（1933-2019）Захаров Марк Анатольевич

С. 扎哈罗娃（1979年生）Захарова Светлана Юрьевна

Б. 扎哈瓦（1896-1976）Захава Борис Евгеньевич

К. 扎克林斯基（1955年生）Заклинский Константин Евгеньевич

Р. 扎列曼（1813-1874）Залеман Роберт Карлович

И. 扎林（1939年生）Зарин Ираида Владимировна

И. 扎图洛夫斯卡娅（1954年生）Затуловская Ирина Владимировна

Ю. 扎瓦茨基（1894-1977）Завадский Юрий Александрович

Е. 兹维利科夫（1921-2012）Зверьков Ефрем Иванович

А. 兹维亚金采夫（1964年生）Звягинцев Андрей Петрович

В. 祖巴科夫（1946-1994）Зубаков Валерий Николаевич

В. 祖波娃（1803-1853）Зубова Вера Андреевна

Г. 祖杰尔曼（1857-1928）Зудерман Герман

А. 祖耶娃（1896-1986）Зуева Анастасия Платоновна

Л. 佐林（1924-2020）Зорин Леонид Генрихович

В. 佐洛图欣（1941-2013）Золотухин Валерий Сергеевич

Р. 佐托夫（1795-1871）Зотов Рафаил Михайлович

附录二　插图中俄文对照表

第一章　俄罗斯建筑插图

第一节　概述

图 1-1 主显圣容木质教堂（Деревянная церковь Преображения Господня из Козлятьево в Суздаль, 1756）
图 1-2 福里亚金（老）：克里姆林宫内的捷列姆宫（Теремной дворец в Московском Кремле, 1635-1636）
图 1-3 佩列斯拉夫尔主显圣容大教堂（Церковь Спасо-Преображенский собор в Переславле -Залесском, 1152）
图 1-4 莫斯科克里姆林宫城堡（Московский Кремль, 15-16 世纪）
图 1-5 П. 波塔波夫：莫斯科菲里圣母节教堂（Церковь Покрова Пресвятой Богоматери в Филях, 1690-1693）
图 1-6 Ф. 拉斯特雷利：斯莫尔尼修道院大教堂（Воскресенский Смольный Собор, 1748）
图 1-7 К. 罗西：米哈伊洛夫宫（Михайловский дворец, 1819-1825）
图 1-8 В. 舍尔伍德：莫斯科历史博物馆（Исторический музей в Москве, 1875-1881）
图 1-9 А. 卡明斯基：罗帕金娜官邸（Особня́к А. Лопатиной, 1876）
图 1-10 Н. 波兹杰耶夫：富商伊古姆诺夫官邸（Дом купца Игу́мнова, 1895）
图 1-11 Д. 乞恰戈夫：莫斯科市杜马大楼（Здание Московской городской Думы, 1890-1892）
图 1-12 Н. 拉多夫斯基：莫斯科地铁红门站入口（Вход в станцию Московского метро «Красные ворота», 1935）
图 1-13 Г. 巴尔欣：《消息报》大楼（Здание газеты "Известия", 1925-1927）
图 1-14 斯大林时期帝国风格住宅建筑（Жилищные дома сталинского ампира，20 世纪 30 年代）
图 1-15 М. 帕索欣：经互会大厦（Здание СЭВ в Москве, 1963-1970）
图 1-16 Л. 巴塔洛夫、Д. 布尔金、М. 什库特和 Л. 希巴金：奥斯坦基诺电视塔（Останкинская башня, 1960-1967）
图 1-17 Д. 切丘林：俄罗斯联邦政府大厦（Дом Правительства РФ, 1965-1981）

第二节　祭祀建筑

图 1-18 基辅索菲亚大教堂（Софийский Собор в Киеве, 1036-1057）
图 1-19 切尔尼科夫主显圣容大教堂（Спасо-Преображенский собор в Чернигове, 1036）
图 1-20 诺夫哥罗德索菲亚大教堂（Софийский собор в Новгороде, 1045-1050）
图 1-21 弗拉基米尔德米特里大教堂（Дмитриевский собор во Владимире, 1194-1197）
图 1-22 涅尔利河畔的圣母节教堂（Церковь Покрова на Нерли, 1165）
图 1-23 利普纳的尼古拉教堂（Церковь Николая Чудотворца на Липне, 1292）
图 1-24 伊里因大街的主显圣容教堂（Церковь Спаса Преображения на Ильине улице, 1374）
图 1-25 А. 费奥拉瓦第：安息大教堂（Успенский собор в Кремле, 1475-1479）
图 1-26 阿列维兹·诺威：天使长大教堂（Архангельский собор в Кремле, 1505-1508）
图 1-27 福里亚金（小）：伊凡雷帝钟楼（Колокольня Ивана Грозного в Кремле, 1505-1508）
图 1-28 彼得·阿尼巴列：科洛缅斯科耶主升天大教堂（Церковь Вознесения в Коломенском, 1528-1530）
图 1-29 雅可夫列夫：莫斯科红场瓦西里升天大教堂（Храм Василия Бла́женного на Красной площади

图 1-30 尼基特尼科夫院内的圣三一教堂（Церковь Троицы в Никитниках в Москве, 1631-1634）
图 1-31 П. 波塔波夫：莫斯科的菲里圣母节教堂设计图（Церковь Покрова в филях. 1690-1693）
图 1-32 Д. 特列吉尼：彼得保罗要塞大教堂（Петропавловский собор в Петербурге, 1712-1733）
图 1-33 А. 沃罗尼欣：喀山大教堂（Казанский собор в Петербурге, 1801-1811）
图 1-34 О. 蒙费兰：伊萨基大教堂（Исакиевский собор в Петербурге, 1818-1858）
图 1-35 К. 托恩：莫斯科基督救主大教堂（Храм Христа спасителя в Москве, 1837-1883）
图 1-36 А. 希普科夫：莫斯科郊外别列捷尔金诺的圣伊戈尔教堂（Церковь Святого Игоря Черниговского в подмосковском Переделкино, 2012）

第三节 世俗建筑

图 1-37 普斯科夫的伊兹博尔斯克城堡及石墙（Изборская крепость на горе Жеравьей в Пскове, 1330）
图 1-38 П. 索拉利、М. 鲁福：莫斯科克里姆林宫城堡（Кремлевская крепость, 1495）
图 1-39 П. 索拉利：斯巴斯克塔楼（Спасская башня Московского Кремля, 1491）
图 1-40 М. 鲁福：多棱宫（Гранатная палата в Московском Кремле, 1487-1491）
图 1-41 Д. 特列吉尼：彼得保罗要塞（Петропавловская крепость в Петербурге, 1703）
图 1-42 Ф. 拉斯特雷利：冬宫（Зимний дворец в Петербурге, 1754-1762）
图 1-43 Ф. 拉斯特雷利：约旦阶梯（Иорданская лестница, 1758-1761）
图 1-44 Ф. 拉斯特雷利：叶卡捷琳娜宫（Екатеринский дворец в Царском селе, 1752-1756）
图 1-45 И. 布拉乌什坦、Ж. 勒布隆、Ф. 拉斯特雷利等人：彼得戈夫宫殿-园林综合体（Двороцово-парковый ансамбль в Петергове, 1714-1723；1746-1755）
图 1-46 А. 扎哈罗夫：彼得堡海军部大厦（Здание адмиралтейства в Петербурге, 1732-1738；1806-1811）
图 1-47 В. 德拉蒙特、А. 科科林诺夫和Ю. 费里登：彼得堡艺术院大楼（Здание Академии художеств в Петербурге, 1764-1788）
图 1-48 В. 斯达罗夫：塔夫里达宫（Таврический дворец в Петербурге, 1783-1789）
图 1-49 В. 巴仁诺夫：巴什科夫官邸（Дом Башкова в Москве, 1784-1786）
图 1-50 М. 柯萨科夫：克里姆林宫的参议院大楼（Здание Сената в московском Кремле, 1776-1787）
图 1-51 К. 罗西：彼得堡总参谋部大厦（Здание Главного штаба в Петербурге, 1819-1829）
图 1-52 Х. 罗兹伯格、А. 尼基京、А. 卡沃斯等人：莫斯科大剧院（Большой театр в Москве, 1776；1821-1824；1853-1856）
图 1-53 К. 托恩：大克里姆林宫（Большой Кремлевский дворец, 1838-1849）
图 1-54 А. 格里戈利耶夫：赫鲁晓夫家族庄园（Усадьба Хрущевых-Селезневых в Москве, 1814-1816）
图 1-55 И. 福明：波洛夫佐夫别墅（Дача А. Половцова на Каменном острове Петербурга, 1912-1916）
图 1-56 Ф. 舍赫捷利：利亚布申斯基官邸（Особняк Рябушинского на Малой Никитской в Москве, 1900-1903）
图 1-57 А. 杜什金：马雅可夫斯基站（Станция Маяковского в Москве, 1938）
图 1-58 И. 福明：红门站（Станция «Красные ворота» в Москве, 1935）
图 1-59 В. 休科、В. 格里弗雷赫：列宁图书馆（Библиотека имени В. Ленина в Москве, 1928-1941）
图 1-60 Л. 鲁德涅夫等人：莫斯科大学建筑群（Московский государственный университет на Воробьевых горах в Москве, 1949-1953）
图 1-61 М. 帕索欣等人：克里姆林宫大会堂（Кремлевский дворец, 1960-1962）
图 1-62 Б. 特霍尔、М. 帕索欣、Г. 希罗达、С. 乔班等人：莫斯科国际商务中心建筑综合体（Международный деловой центр «Москва-Сити» на Красной Пресне, 2001至今）

第二章　俄罗斯绘画插图

第一节　概述

图 2-1 "巡回展览派"画家（Художники-передвижники, 1870）
图 2-2 И. 列宾：《特列季亚科夫像》（Портрет П. Третьякова, 1883）
图 2-3 И. 艾瓦佐夫斯基：《黑海》（Черное море, 1881）
图 2-4 П. 费道多夫：《贵族的早餐》（Завтрак аристократа, 1849–1850）
图 2-5 В. 瓦斯涅佐夫：《阿廖奴什卡》（Аленушка, 1881）
图 2-6 Д. 莫尔：《你报名参加自愿军了吗？》（Ты записался добровольцем?1920）
图 2-7 И. 托伊泽：《祖国母亲在召唤！》（Родина-мать зовет, 1941）
图 2-8 К. 尤恩：《1941 年 11 月 7 日的红场阅兵》（Парад на Красной площади 7 ноября 1941 года, 1942）
图 2-9 Т. 亚布隆斯卡娅：《粮食》（Хлеб, 1949）
图 2-10 Н. 安德罗诺夫：《木排工人》（Плотогоны, 1962）
图 2-11 О. 布尔加科娃：《剧院女演员 А. 涅耶洛娃》（Актриса Марина Неёлова, 1975）
图 2-12 Т. 纳扎连科：《民意党人临刑》（Казнь народовольцев, 1972）

第二节　圣像画

图 2-13 少年基督像（Юноша-Христос）
图 2-14 救主基督像（Спас-Христос）
图 2-15 彼得与保罗像（Икона Петра и Павла, 11 世纪中叶）
图 2-16 弗拉基米尔圣母像（Владимирская Богоматерь, 1130）
图 2-17 А. 鲁勃廖夫：圣像画《三位一体》（Троица, 约 1411 或 1425–1427）
图 2-18 Ф. 格列克：《圣母安息》（Успение Богоматери, 1392）
图 2-19 安德烈：《黩武的教会》（Церковь воинствующая, 1552）
图 2-20 迪奥尼西：《被钉上十字架的基督》（Распятие, 1500）
图 2-21 С. 乌萨科夫：《莫斯科国家之树》（Древо Московского государства, 1668）

第三节　肖像画

图 2-22 И. 尼基京：《彼得大帝像》（Портрет Петра Первого, 1721）
图 2-23 И. 尼基京：《首领在野外》（Портрет Навального гетмана, 18 世纪 20 年代）
图 2-24 А. 马特维耶夫：《与妻子在一起的自画像》（Автопортрет с женой Ириной Степановной, 1729）
图 2-25 И. 阿尔古诺夫：《身穿俄罗斯服装的无名女农民像》（Портрет неизвестной крестьянки в русском костюме, 1784）
图 2-26 Ф. 罗科托夫：《身穿玫瑰衣服的无名女人像》（Портрет неизвестной в розовом платье, 18 世纪 70 年代）
图 2-27 Д. 列维茨基：《叶卡捷琳娜二世——在法律女神殿里的立法者》（Портрет Екатериной II в виде законодательницы, 1783）
图 2-28 В. 鲍罗维科夫斯基：《М. 拉普欣娜肖像》（Портрет М. Лопухиной, 1797）
图 2-29 В. 鲍罗维科夫斯基：《别兹鲍罗兹德科公爵夫人和两个女儿的肖像》（Портрет А. Безбородко с дочерьми, 1797）
图 2-30 О. 基普林斯基：《达维多夫像》（Портрет Давыдова, 1809）
图 2-31 О. 基普林斯基：《普希金像》（Портрет Пушкина, 1827）
图 2-32 В. 特罗皮宁：《花边女工》（Кружевница, 1823）
图 2-33 К. 布留洛夫：《Е. 加加林娜与儿子们的肖像》（Портрет Е. П. Гагариной с сыновьями, 1824）
图 2-34 И. 克拉姆斯柯伊：《托尔斯泰像》（Портрет Л. Толстого, 1873）
图 2-35 И. 克拉姆斯柯伊：《涅克拉索夫的"最后岁月"》（Н. А. Некрасов в период «Последних песен», 1877）
图 2-36 В. 佩罗夫：《陀思妥耶夫斯基像》（Портрет Ф. Достоевского, 1872）

图 2-37 И. 列宾：《穆索尔斯基像》（Портрет Мусоргского, 1881）
图 2-38 В. 谢罗夫：《拿桃子的小姑娘》（Девочка с персиками, 1887）
图 2-39 В. 谢罗夫：《叶尔莫洛娃像》（Портрет М. Ермаловой, 1905）
图 2-40 В. 谢罗夫：《И. 鲁宾斯坦像》（Портрет И. Рубинштейна, 1910）
图 2-41 П. 康恰洛夫斯基：《托尔斯泰在我家做客》（А. Н. Толстой у меня в гостях, 1941）
图 2-42 М. 涅斯杰罗夫：《巴甫洛夫院士像》（Портрет академика И. Павлова, 1935）
图 2-43 М. 涅斯杰罗夫：《穆欣娜像》（Портрет В. Мухиной, 1940）
图 2-44 В. 梅利尼科夫：《在阳台上看书的薇拉奇卡》（Верочка с книгой на веранде, 1964）
图 2-45 Е. 罗曼诺娃：《农庄主席》（Председатель колхоза, 1972）
图 2-46 А. 希洛夫：《祖国之子》（Сын Отечества, 1980）

第四节　风景画

图 2-47 С. 谢德林：《卡特契纳石桥》（Каменный мост в Гатчине у площади Коннетабля, 1799–1801）
图 2-48 Ф. 阿列克谢耶夫：《彼得保罗要塞的宫殿沿河街小景》（Вид Дворцовой набережной от Петропавловской крепости, 1794）
图 2-49 Сил. 谢德林：《新罗马》（Новый Рим. Замок святого Ангела, 1825）
图 2-50 А. 维涅齐阿诺夫：《睡着的牧童》（спящий пастушок, 1823–1826）
图 2-51 А. 伊凡诺夫：《落日的阿皮亚古道》（Аппиева дорога при закате солнца, 1845）
图 2-52 А. 萨符拉索夫：《白嘴鸦飞来了》（Грачи прилетели, 1871）
图 2-53 Ф. 瓦西里耶夫：《伏尔加河一景，驳船》（Вид на Волге. Баржи, 1872–1873）
图 2-54 Ф. 瓦西里耶夫：《解冻》（Оттепель, 1871）
图 2-55 Ф. 瓦西里耶夫：《潮湿的草场》（Мокрый луг, 1872）
图 2-56 И. 希施金：《造船木材林》（Корабельная роща, 1898）
图 2-57 И. 希施金：《黑麦》（Рожь, 1878）
图 2-58 А. 库因吉：《第聂伯河上之月夜》（Лунная ночь на Днепре, 1880）
图 2-59 В. 波列诺夫：《莫斯科小院》（Московский дворик, 1878）
图 2-60 И. 艾瓦佐夫斯基：《惊涛骇浪》（Девятый вал, 1850）
图 2-61 И. 列维坦：《伏尔加河的傍晚》（Вечер на Волге, 1886–1888）
图 2-62 И. 列维坦：《雨后的普廖斯》（Плес. После дождя, 1889）
图 2-63 И. 列维坦：《深渊》（У омута, 1892）
图 2-64 И. 列维坦：《弗拉基米尔大道》（Владимировка, 1892）
图 2-65 И. 列维坦：《晚钟》（Вечерний звон, 1892）
图 2-66 И. 列维坦：《永恒的静寂》（Над вечным покоем, 1894）
图 2-67 Б. 库斯托季耶夫：《谢肉节》（Масленница, 1916）
图 2-68 А. 雷洛夫：《辽阔的蔚蓝》（В голубом просторе, 1918）
图 2-69 Н. 克雷莫夫：《磨坊》（Мельница, 1927）
图 2-70 С. 格拉西莫夫：《冰雪消融》（Лед прошел, 1945）
图 2-71 Г. 尼斯基：《莫斯科郊外的二月》（Февраль. Подмосковье, 1957）
图 2-72 А. 格利采：《幽静的春晚》（Тихий весенний вечер, 1980）

第五节　历史题材画

图 2-73 А. 洛欣科：《弗拉基米尔与罗格涅达》（Владимир и Рогнеда, 1770）
图 2-74 К. 布留洛夫：《庞贝城末日》（Последний день Помпеи, 1830–1833）
图 2-75 А. 伊凡诺夫：《基督来到人间》（Явление Христа народу, 1837–1857）
图 2-76 А. 伊凡诺夫：《抹大拉见到基督》（Явление Христа Марии Магдалине после Воскресения, 1835）
图 2-77 Н. 格：《最后的晚餐》（Тайная вечеря, 1863）
图 2-78 Н. 格：《彼得大帝在彼得戈夫审问太子阿列克谢》（Петр Первый допрашивает царевича Алексея

Петровича в Петергофе, 1871）

图 2-79 И. 克拉姆斯柯伊：《荒野上的基督》（Христос в пустыне, 1872）

图 2-80 В. 苏里科夫：《大贵族莫罗佐娃》（Боярыня Морозова, 1887）

图 2-81 В. 苏里科夫：《禁卫军临刑的早晨》（Утро стрелецкой казни, 1881）

图 2-82 В. 苏里科夫：《缅希科夫在别列佐沃》（Меншиков в березове, 1883）

图 2-83 И. 列宾：《伊凡雷帝和他的儿子伊凡。1851 年 11 月 16 日》（Иван Грозный и его сын Иван 16 ноября1581 года, 1885）

图 2-84 И. 列宾：《扎波罗什人给土耳其王写信》（Запорожцы пишут письмо турецкому султану, 1880–1891）

图 2-85 В. 韦列夏金：《战争的壮丽尾声》（Апофеоз войны, 1871）

图 2-86 В. 瓦斯涅佐夫：《罗斯受洗》（Крещение Руси, 1890）

图 2-87 В. 瓦斯涅佐夫：《三勇士》（Богатыри, 1881–1898）

图 2-88 В. 瓦斯涅佐夫：《阿廖奴什卡》（Аленушка, 1881）

图 2-89 В. 波列诺夫：《基督与女罪人》（Христос и грешница, 1888）

图 2-90 Д. 日林斯基：《最后的晚餐》（Тайная вечеря，2000）

图 2-91 С. 格拉西莫夫：《西伯利亚游击队员的宣誓》（Клятва сибирских партизан, 1933）

图 2-92 Б. 约甘松：《列宁在共青团第三次代表大会上的演讲》（Выступление В. И. Ленина на 3 съезде комсомола, 1950）

图 2-93 И. 格拉祖诺夫：《永恒的俄罗斯》（Вечная Россия, 1988）

第六节　风俗画

图 2-94 М. 希巴诺夫：《农民午餐》（Крестьянский обед, 1774）

图 2-95 И. 叶尔梅尼奥夫：《盲歌手》（Поющие слепцы, 1764-1765）

图 2-96 И. 菲尔索夫：《少年画家》（Юный живописец, 18 世纪 60 年代后半叶）

图 2-97 А. 维涅齐阿诺夫：《春耕》（На пашне. Весна, 19 世纪 20 年代）

图 2-98 А. 维涅齐阿诺夫：《夏收》（На жатве. Лето, 19 世纪 20 年代）

图 2-99 П. 费道多夫：《新获得勋章的人》（Свежий кавалер, 1846）

图 2-100 П. 费道多夫：《少校求婚》（Сватовство майора, 1848–1852）

图 2-101 В. 佩罗夫：《复活节的乡村祈祷游行》（Сельский крестный ход на Пасхе, 1861）

图 2-102 В. 佩罗夫：《出殡》（Проводы покойника, 1865）

图 2-103 В. 佩罗夫：《三套车》（Тройка, 1866）

图 2-104 В. 佩罗夫：《城边最后一家酒馆》（Последний кабак у заставы, 1866）

图 2-105 В. 马克西莫夫：《巫师参加农村婚礼》（Приход колдуна на крестьянскую свадьбу, 1875）

图 2-106 В. 马克西莫夫：《分家》（Семейный раздел, 1876）

图 2-107 К. 马科夫斯基：《会面》（Свидание, 1883）

图 2-108 К. 马科夫斯基：《银行倒闭》（Крах банка, 1881）

图 2-109 Г. 萨维茨基：《修铁路》（Ремонтные работы на железной дороге, 1874）

图 2-110 Г. 米亚索耶多夫：《地方自治会的午餐》（Земство обедает, 1872）

图 2-111 И. 列宾：《伏尔加河的纤夫》（Бурлаки на Волге, 1870–1873）

图 2-112 И. 列宾：《库尔斯克省的宗教游行》（Крестный ход в Курской губернии, 1880–1883）

图 2-113 Б. 约甘松：《审问共产党员》（Допрос коммуниста, 1933）

图 2-114 А. 普拉斯托夫：《春天》（Весна, 1954）

图 2-115 С. 格拉西莫夫：《集体农庄的节日》（Колхозный праздник, 1937）

图 2-116 С. 格拉西莫夫：《游击队员的母亲》（Мать партизана, 1943）

图 2-117 А. 普拉斯托夫：《德寇飞机过后》（Фашист пролетел, 1942）

图 2-118 А. 拉克季昂诺夫：《前方来信》（Письмо с Фронта, 1947）

图 2-119 Д. 日林斯基：《海边的一家人》（Семья. У моря, 1964）

图 2-120 Т. 纳扎连科：《莫斯科的傍晚》（Московский вечер, 1978）

图 2-121 Л. 基里洛娃：《割草》（Сенокос. Отдых, 1980）
图 2-122 И. 格拉祖诺夫：《我们民主的市场》（Рынок нашей демократии, 1999）

第七节　现代派绘画
图 2-123 М. 弗鲁贝尔：《坐着的恶魔》（Демон сидящий, 1890）
图 2-124 В. 鲍里索夫 - 穆萨托夫：《在池塘旁》（У водоема, 1902）
图 2-125 К. 彼得罗夫 - 沃特金：《红色浴马》（Купание красного коня, 1912）
图 2-126 П. 库兹涅佐夫：《草原的幻景》（Мираж в степи, 1912）
图 2-127 М. 萨里杨：《枣椰树》（Финиковая пальма, 1911）
图 2-128 И. 格拉巴里：《二月的蔚蓝》（Февральская лазурь, 1904）
图 2-129 И. 格拉巴里：《菊花》（Хризантемы, 1905）
图 2-130 Ф. 马里亚温：《旋风》（Вихри, 1906）
图 2-131 И. 马什科夫：《盘中的水果》（Фрукты на брюде, 1910）
图 2-132 В. 康定斯基：《蓝色梳子》（Синийгребень, 1917）
图 2-133 В. 康定斯基：《即兴之作 7》（Композиция №7, 1917）
图 2-134 К. 马列维奇：《黑色方块》（Черный кватрат, 1915）

第三章　俄罗斯雕塑插图

第一节　概述
图 3-1 《伊凡雷帝的皇座》（Молельное место Ивана Грозного, 1551）
图 3-2 С. 奥尔罗夫等人：《Ю. 多尔戈鲁基纪念碑》（Памятник Ю. Долгорукому, 1953）
图 3-3 В. 杜马尼杨等人：《朱可夫元帅的故乡》（Родина маршала Жукова, 1988）
图 3-4 А. 比丘科夫：《叶赛宁雕像》（Статуя С. Есенина в селе Константиново，2007）

第二节　人物雕像
图 3-5 Б. 拉斯特雷利：《安娜·伊凡诺夫娜女皇与黑人孩子》（Портрет императрицы Анны Ивановны с арапчонком, 1733-1741）
图 3-6 Ф. 苏宾：《戈利岑胸像》（Бюст А. Голицына, 1773）
图 3-7 Ф. 苏宾：《保罗一世胸像》（Бюст Павла Первого, 18 世纪 90 年代）
图 3-8 Э. 法尔科内：《青铜骑士》（Медный всадник, 1872）
图 3-9 Ф. 戈尔杰耶夫：《Н. 戈利岑娜墓上雕》（Надгробие Н. Голицыной, 1870）
图 3-10 М. 科兹洛夫斯基：《马其顿打盹》（Бдение Александра Македонского, 1794）
图 3-11 М. 科兹洛夫斯基：《苏沃罗夫纪念碑》（Памятник А. В. Суворову, 1801）
图 3-12 П. 克洛德：《尼古拉一世纪念碑》（Памятник Николаю Первому, 1856-1859）
图 3-13 П. 克洛德：《克雷洛夫纪念碑》（Памятник И. Крылову, 1849）
图 3-14 П. 克洛德：组雕《驯马师》（Укротители коней с Аничкова моста, 1838）
图 3-15 М. 安托科尔斯基：《伊凡雷帝》（Иван Грозный, 1870）
图 3-16 А. 奥佩库申：《普希金纪念碑》（Памятник А. Пушкину в Москве, 1880）
图 3-17 П. 特鲁别茨科伊：《亚力山大三世纪念碑》（Памятник Александру III, 1909）
图 3-18 А. 格鲁布金娜：《坐着的人》（Сидящий человек, 1912）
图 3-19 М. 阿尼库申：《普希金纪念碑》（Памятник А. Пушкину в Петербурге, 1957）
图 3-20 С. 科尼奥科夫：《自雕像》（Автопортрет, 1964）
图 3-21 С. 梅尔库洛夫：《托尔斯泰纪念碑》（Памятник Л. Толстому, 1913-1918）
图 3-22 С. 谢尔巴科夫：《弗拉基米尔大公纪念碑》（Памятник князю Владимиру，2016）

第三节　社会历史题材雕塑

图 3-23 И. 马尔托斯：《米宁和巴扎尔斯基纪念碑》（Памятник К. Минину и Д. Пожарскому, 1804-1818）

图 3-24 М. 米凯申：《俄罗斯千年纪念碑》（Памятник Тысячелетию России, 1862）

图 3-25 А. 马特维耶夫：《十月》（Скульптурная группа «Октябрь», 1927）

图 3-26 И. 夏德尔：《园石——无产阶级的武器》（Булыжник-оружие пролетариата, 1927）

图 3-27 В. 穆欣娜：《工人和女庄员》（Рабочий и колхозница, 1937）

图 3-28 М. 马尼泽尔："革命广场"地铁站的组雕（Серия скульптур в метро «Площадь революции», 1938）

图 3-29 М. 阿尼库申：《列宁格勒胜利纪念碑》（Монумент в честь героической обороны Ленинграда в 1942-1943 гг и разгрома немецко-фашистских войск в 1944 г. 1975）

图 3-29-1《列宁格勒胜利纪念碑》组雕之一（Одна из скульптур. Монумент в честь героической обороны Ленинграда в 1942-1943 гг и разгрома немецко-фашистских войск в 1944 г. 1975）

图 3-30 Е. 武切季奇：《祖国母亲在召唤纪念碑》（Памятник «Родина-мать зовет», 1959-1967）

图 3-31 斯大林格勒战役英雄纪念碑综合体（Памятник-ансамбль героям Сталинградской битвы на Мамаевом кургане, 1963-1967）

图 3-31-1 斯大林格勒战役英雄纪念碑综合体组雕之一（Одна из скульптур. Памятник-ансамбль героям Сталинградской битвы на Мамаевом кургане, 1963-1967）

图 3-32 Л. 凯尔别里：《列宁纪念碑》（Памятник В. Ленину на Калужской площади в Москве, 1985）

图 3-33 З. 采列捷里：《彼得大帝纪念碑》（Памятник Петру первому в Москве, 1997）

图 3-33-1 З. 采列捷里：《彼得大帝纪念碑》局部（Фрагмент. Памятник Петру первому в Москве, 1997）

图 3-34 А. 科瓦尔丘克：《第一次世界大战英雄纪念碑》（Памятник героям Первой мировой войны, 2014）

第四节　《圣经》和神话题材雕塑

图 3-35 Ф. 戈尔杰耶夫：《普罗米修斯》（Прометей, 1769）

图 3-36 М. 科兹洛夫斯基：《掰开狮嘴的参孙》（Самсон, раздирающий пасть льва, 1800-1802）

图 3-37 И. 普拉科菲耶夫：《被猎犬追赶的阿克泰翁》（Актеон, преследуемый собаками, 1784）

图 3-38 Ф 谢德林：《撑着天球的三神女》（Нимфи, поддерживающие небесную сферу, 1800-1805）

图 3-39 С. 杰穆特-马利诺夫斯基：《普罗塞皮娜被劫》（Похищение Прозерпины, 1811）

图 3-40 С. 皮缅诺夫：《赫拉克勒斯和安泰俄斯》（Геркулес и Антей, 1811）

图 3-41 С. 杰穆特-马利诺夫斯基和 С. 皮缅诺夫：《胜利战车》（Колесница Победы на аттике арки Главного штаба на Дворцовой площади в Санкт-Петербурге, 1827-1828）

图 3-42 Б. 奥尔洛夫斯基：《弗努斯与酒神节女子》（Фавн и вакханка, 1826-1828）

图 3-43 С. 科奥尼科夫：《挣断锁链的参孙》（Самсон, разрывающий узы, 1902）

图 3-44 С. 科奥尼科夫：《尼刻》（Нике, 1906）

第四章　俄罗斯音乐插图

第一节　概述

图 4-1 流浪艺人（Скоморохи, 11 世纪）

图 4-2 А. 阿里亚彼耶夫（Александр Александрович Алябьев, 1787-1851）

图 4-3 М. 格林卡（Михаил Иванович Глинка, 1804-1857）

图 4-4 А. 鲁宾斯坦和 Н. 鲁宾斯坦（А. Рубинштейн и Н. Рубинштейн, 1829-1894；1835-1881）

图 4-5 "强力集团"音乐家（Могучая кучка, 19 世纪 50 年代末-70 年代）

图 4-6 П. 柴可夫斯基雕像纪念碑（Памятник П. Чайковскому, 1840-1893）

图 4-7 С. 拉赫玛尼诺夫（Сергей Васильевич Рахманинов, 1873-1943）

图 4-8 小提琴家 Д. 奥伊斯特拉赫（Давид Фёдорович Ойстрах, 1908-1974）

图 4-9 钢琴家 С. 里赫特（Святослав Теофилович Рихтер, 1915-1996）

图 4-10 大提琴家 M. 罗斯特罗波维奇（Мстислав Леопольдович Ростропович, 1927–2007）

第二节　歌曲

图 4-11 A. 阿里亚彼耶夫：《夜莺》（Соловей, 1826）

图 4-12 A. 瓦尔拉莫夫：《帆》（Белеет парус одинокий, 1848）

图 4-13 M. 格林卡：《致凯恩》（К Керн, 1838–1840）

图 4-14 И. 杜纳耶夫斯基：《快乐的风》（Песня о веселом ветре, 1936）

图 4-15 И. 杜纳耶夫斯基：《祖国进行曲》（Песня о родине, 1936）

图 4-16 A. 亚历山大罗夫：《神圣的战争》（Священная война, 1941）

图 4-17 B. 索洛维约夫－谢多伊：《莫斯科郊外的晚上》（Подмосковные вечера, 1956）

图 4-18 A. 巴赫慕托娃：《歌唱动荡的青春》（Песня о тревожной молодости, 1958）

图 4-19 Э. 科尔马诺夫斯基：《我爱你，生活》（Я люблю тебя, жизнь）

图 4-20 T. 杜赫玛诺夫：《胜利节》（День Победы, 1975）

图 4-21 A. 多勃拉诺拉沃夫：《俄罗斯的夜晚是多么醉人》（Как упоительны в России вечера）

第三节　歌剧音乐

图 4-22 M. 索科洛夫斯基：《磨房主－巫师，骗子和媒人》（Мельник-колдун, обманщик и сват, 1779）

图 4-23 E. 福明：《驿站马车夫》（Ямщики на подставе, 1787）

图 4-24 M. 格林卡：《伊凡·苏萨宁》（Иван Сусанин, 1836）

图 4-24-1《序曲》（Увертюра）

图 4-24-2 安托尼达的抒情短曲《啊，田野，你是我的田野》（Каватина «Ах, поле, поле ты мое»）

图 4-24-3 苏萨宁、安托尼达和索比宁的三重唱与合唱《亲爱的，你别忧伤》（Терцет и хор «Не томи, родимый»）

图 4-24-4《克拉克维克舞曲》（Краковяк）

图 4-24-5 万尼亚的独唱：《母亲是怎样被杀害的》（Песня Вани «Как мать убили…»）

图 4-24-6 苏萨宁的宣叙调和咏叹调（Речитатив и ария Сусанина с хором）

图 4-24-7《光荣颂》（Славься, Русь моя!）

图 4-25 M. 格林卡：《鲁斯兰与柳德米拉》（Руслан и Людмила, 1837–1842）

图 4-25-1 序曲（увертюра）

图 4-25-2 柳德米拉的抒情短曲《我很难受，我亲爱的父亲》（Грустно мне, родитель дорогой）

图 4-25-3 梵音的叙事曲（Баллада Фанна）

图 4-25-4 鲁斯兰的咏叹调《噢，田野，田野》（О, поле, поле）

图 4-25-5 终场大合唱《光荣属于伟大的诸神》（Слава великим богам!）

图 4-26 A. 达尔戈梅日斯基：《女水妖》（Русалка, 1856）

图 4-26-1 梅里尼克咏叹调（Ария Мельника）

图 4-26-2 斯拉夫舞（Славянский танец）

图 4-26-3 娜达莎的咏叹调《月亮，请别走……》（Стой, месяц, постой, золотой...）

图 4-26-4 公爵的抒情短曲《不由地走向这令人心情忧郁的河畔》（Невольно к этим грустным берегам меня влечет.）

图 4-27 M. 穆索尔斯基：《鲍利斯·戈都诺夫》（Борис Годунов, 1869, 1872）

图 4-27-1 鲍利斯的咏叹调《心儿在哀伤》（Скорбит душа）

图 4-27-2 皮缅的独白《还有最后一个传说》（Еще одно последнее сказание）

图 4-27-3 大合唱《勇士的彪悍势不可挡》（Расходилась, разгулялась удаль молодецкая）

图 4-28 A. 鲍罗丁：《伊戈尔王》（Князь Игорь, 1869–1887）

图 4-28-1 合唱曲《光荣属于美丽的太阳，光荣属于伊戈尔》（Солнцу красному слава）

图 4-28-2 伊戈尔的咏叹调《备受折磨的心灵无法入睡，无法休息》（Ни сна, ни отдыха измученной душе）

图 4-28-3 雅罗斯拉芙娜的哭诉《哎，我在哭泣》（Ах, плачу я）

图 4-29 П. 柴可夫斯基：《叶甫盖尼·奥涅金》（Евгений Онегин, 1878）

图 4-29 -0 塔吉雅娜给奥涅金写信的剧照（Фото из оперы: Я к вам пишу...）

图 4-29-1 引子（Вступление）

图 4-29-2 俄罗斯民歌《走在桥上，走在小桥上》（Уж как по мосту-мосточку）

图 4-29-3 塔吉雅娜的咏叹调《即使我死去，但我要……》（Пускай погибну я, но прежде...）

图 4-29-4 塔吉雅娜的咏叹调"我给您写信了……"（«Я к вам пишу...»）

图 4-29-5 奥涅金与奥尔加跳舞的华尔兹音乐（Вальс）

图 4-29-6 连斯基的咏叹调《我的青春，一生的金色时光，你飘向哪里？》（Куда, куда, куда вы удалились...）

图 4-29-7 奥涅金的咏叹调《唉，毫无疑问，我坠入情网，就像一个充满年轻激情的男孩！》（Увы, сомненья нет, я влюблен как мальчик）

图 4-30 Д. 肖斯塔科维奇：《姆钦斯克县的麦克白夫人》（Леди Макбет Мценского уезда, 1932）

图 4-30-1 卡捷琳娜（女高音）（Катерина Измайлова）

图 4-30-2 卡捷琳娜和谢尔盖（Катерина и Сергей）

图 4-31 Р. 谢德林：《死魂灵》（Мертвые души, 1977）

图 4-31-1 马尼洛夫唱咏叹调《啊，巴维尔·伊凡诺维奇，您是多么幸福！》（О, Павел Иванович, какое вы счастье！）

图 4-31-2 乞乞科夫唱咏叹调《不，这并不是外省》（Нет, это не провинция）

图 4-32 С. 普罗科菲耶夫：康塔塔《亚力山大·涅夫斯基》（Кантата «Александр Невский», 1939）

图 4-32-1《亚力山大·涅夫斯基之歌》（Песня об Александре Невском）

图 4-32-2《起来吧，俄罗斯人民》（Вставайте, люди русские）

图 4-33 А. 茹尔宾：歌剧《奥菲斯和欧律狄刻》海报（Орфей и Эвридика, 1975）

第四节 芭蕾舞音乐

图 4-34 П. 柴可夫斯基：芭蕾舞剧《天鹅湖》剧照（Лебединное озеро, 1876）

图 4-34-1 序曲（Увертюра）

图 4-34-2 白天鹅主题音乐（Тема лебедя）

图 4-34-3 天鹅舞曲（Танец маленьких лебедей）

图 4-34-4 王子与公主的双人舞（Адажио Принца Зигфрида и принцессы Одетты）

图 4-34-5 拿波里舞曲（Неополитанский танец）

图 4-35 С. 普罗科菲耶夫：芭蕾舞剧《罗密欧与朱丽叶》剧照（Ромео и Джульетта, 1935）

图 4-35-1 少女朱丽叶主题音乐（Тема Джульетты-девочки）

图 4-35-2 劳伦斯神父的音乐（Тема Патера Лоренцо）

图 4-35-3 罗密欧与朱丽叶告别音乐（Музыка Ромео и Джульетты перед разлукой）

图 4-36 А. 哈恰图良：芭蕾舞剧《斯巴达克》剧照（Спартак, 1956）

图 4-36-1 斯巴达克主题音乐（Тема Спартака）

图 4-36-2 斯巴达克和弗里吉亚的双人舞音乐（Адажио Спартиака и Фригии）

图 4-36-3 斯巴达克牺牲（Смерть Спартака）

第五节 器乐作品

图 4-37 M. 格林卡：幻想曲《卡玛林斯卡娅》（Камаринская, Фантазия на две русские темы, 1848）

图 4-37-1《卡玛林斯卡娅》音乐主题（Камаринская）

图 4-38 Н. 里姆斯基-柯萨科夫（Н. Римский-Корсаков, 1844-1908）

图 4-39 Н. 里姆斯基-柯萨科夫：交响组曲《舍赫拉查德》（Шехеразада, 1888）

图 4-39-1 舍赫拉查德主题（Тема Шахеразады）

图 4-39-2 卡伦德王子主题（Тема царевича Календера）

图 4-39-3 嘎梅禄王子主题（Тема Царевича Гамеро）

图 4-39-4 巴格达的节日（Багдадский праздник）
图 4-40 П. 柴可夫斯基：《第六交响曲》（Шестая симфония, 1893）
图 4-40-1 第一主题及其变奏（Первая тема и ее вариации）
图 4-40-2 第二主题（Вторая тема）
图 4-41 A. 斯克里亚宾：《神明的诗》（Боже́ственная поэ́ма, 1904）
图 4-42. A. 斯克里亚宾：《狂喜的诗》（Поэ́ма экстаза, 1907）
图 4-43 С. 拉赫玛尼诺夫：《第二钢琴协奏曲》（Второй концерт для фортепиано с оркестром, 1900）
图 4-43-1《第二钢琴协奏曲》片段（фрагмент. Второй концерт для фортепиано с оркестром）
图 4-44 С. 普拉科菲耶夫：《第七交响曲》（Седьмая симфония, 1952）
图 4-44-1 小提琴的第一主题旋律（Первая тема скрипки）
图 4-44-2 第四乐章主题音乐（Тема четвертой главы）
图 4-45 Д. 肖斯塔科维奇（Дмитрий Дмитриевич Шостакович, 1906-1975）
图 4-46 Д. 肖斯塔科维奇：《第七交响曲》（Седьмая симфония, 1941）
图 4-46-1 第一主题（первая тема）
图 4-46-2 德国法西斯入侵主题（Нашествие немецких фашистов）
图 4-46-3 第二乐章第一主题（Первая тема Второй части）
图 4-46-4 第二乐章第二主题（Вторая тема Второй части）
图 4-46-5 第四乐章结尾音乐（Заключительная музыка）

第五章　俄罗斯电影插图

第一节　概述

图 5-1 影片《伏尔加河下游的自由民》海报（Понизовая вольница, 1908）
图 5-2 影片《母亲》海报（Мать, 1926）
图 5-3 影片《波将金战舰》海报（Броненосец Потемкин, 1925）
图 5-4 影片《夏伯阳》海报（Чапаев, 1934）
图 5-5 影片《快乐的人们》海报（Веселые ребята, 1934）
图 5-6 影片《青年近卫军》海报（Молодая гвардия, 1948）
图 5-7 影片《库班哥萨克》海报（Кубанские казаки, 1949）
图 5-8 影片《士兵之歌》海报（Баллада о солдате, 1959）
图 5-9 影片《普通的法西斯》海报（Обыкновенный фашизм, 1966）
图 5-10 影片《战争与和平》海报（Война и мир, 1965-1967）
图 5-11 影片《莫斯科不相信眼泪》海报（Москва слезам не верит, 1972）
图 5-12 影片《解放》海报（Освобождение, 1970-1972）
图 5-13 影片《这里的黎明静悄悄》海报（А зори здесь тихие, 1972）
图 5-14 影片《小偷》海报（вор, 1997）
图 5-15 影片《俄罗斯诺亚方舟》海报（Русский ковчег, 2002）

第二节　电影导演及其代表作

图 5-16 Я. 普罗塔扎诺夫（Яков Александрович Протазанов, 1881-1945）
图 5-17 影片《黑桃皇后》（Пиковая дама, 1916）
图 5-18 Л. 库列绍夫（Лев Владимирович Кулешов, 1899-1970）
图 5-19 影片《伟大的安慰者》（Великий утешитель, 1933）
图 5-20 В. 普多夫金（Всеволод Илларионович Пудовкин, 1893-1953）
图 5-21 影片《母亲》（Мать, 1926）
图 5-22 С. 爱森斯坦（Сергей Михайлович Эйзенштейн, 1898-1948）

图 5-23 影片《波将金战舰》（Броненосец Потемкин, 1925）
图 5-24 И. 佩里耶夫（Иван Александрович Пырьев, 1901-1968）
图 5-25 影片《库班哥萨克》（Кубанские казаки, 1950）
图 5-26 Э. 梁赞诺夫（Эльдар Александрович Рязанов, 1927-2015）
图 5-27 影片《命运的捉弄》（Ирония судьбы, или с легким паром! 1976）
图 5-28 А. 塔尔科夫斯基（Андрей Арсеньевич Тарковский, 1932-1986）
图 5-29 影片《安德烈·鲁勃廖夫》（Андрей Рублев, 1966）
图 5-30 Н. 米哈尔科夫（Никита Сергеевич Михалков, 1945 年生）
图 5-31 影片《太阳灼人》（Утомленные солнцем, 1994）
图 5-32 П. 托多罗夫斯基（Петр Ефимович Тодоровский, 1925-2013）
图 5-33 影片《国际女郎》（Интердевочка, 1989）

第三节　电影表演艺术家

图 5-34 И. 莫茹欣（Иван Ильич Мозжухин, 1889-1939）
图 5-35 В. 霍洛德纳娅（Вера Васильевна Холодная, 1893-1919）
图 5-36 Н. 切尔卡索夫（Николай Константинович Черкасов, 1903-1966）
图 5-37 И. 伊里因斯基（Игорь Владимирович Ильинский, 1901-1987）
图 5-38 Ф. 拉涅夫斯卡娅（Фаина Григорьевна Раневская, 1896-1984）
图 5-39 Л. 奥尔洛娃（Любовь Петровна Орлова, 1902-1975）
图 5-40 М. 拉蒂尼娜（Марина Алексеевна Ладынина, 1908-2003）
图 5-41 И. 斯莫克图诺夫斯基（Иннокентий Михайлович Смоктуновский, 1925-1994）
图 5-42 М. 乌里扬诺夫（Михаил Александрович Ульянов, 1927-2007）
图 5-43 И. 丘莉科娃（Инна Михайловна Чурикова, 1943 年生）

第六章　俄罗斯芭蕾舞插图

第一节　概述

图 6-1 法国舞蹈家让-巴基斯特-兰杰（Жан-Батист-Ланде，？-1746/1747）
图 6-2 早期俄罗斯芭蕾舞演出剧照（Выступление русского балета раннего периода）
图 6-3 查尔斯-弗雷德里克-路易斯-狄得罗（Шарль-Фредерик-Луи Дидло, 1767-1837）
图 6-4 И. 瓦里贝赫（Иван Иванович Вальберх, 1766-1819）
图 6-5 意大利芭蕾舞女演员玛·塔里奥妮（Мария Тальони, 1804-1884）
图 6-6 芭蕾舞大师 М. 佩吉帕（Мариус Иванович Петипа, 1818-1910）
图 6-7 А. 格尔斯基（Александр Алексеевич Горский, 1871-1924）
图 6-8 彼得格勒舞蹈学校（Хореографическое училище в Петрограде, теперь оно называется Академией русского балета им. А. Вагановой）
图 6-9 佳吉列夫俄罗斯芭蕾舞团演员合影（Русский балет С. Дягилева）
图 6-10 芭蕾舞剧《红罂粟》剧照（Красный мак, 1927）

第二节　男芭蕾舞家兼编导大师

图 6-11 В. 尼仁斯基（Вацлав Фомич Нижинский, 1889-1950）
图 6-12 В. 尼仁斯基的大跳演出照（Выступление В. Нижинского）
图 6-13 芭蕾舞剧《牧神午后》（Послеполуденный отдых фавна, 1913）
图 6-14 芭蕾舞剧《舞姬》（Баядерка, 1877）
图 6-15 М. 福金（Михаил Михайлович Фокин, 1880-1942）
图 6-16 М. 福金独舞剧照（Выступление М. Фокина）
图 6-17 Л. 拉夫罗夫斯基（Леонид Михайлович Лавровский, 1905-1967）

图 6-18 Л. 拉夫罗夫斯基在排练现场（Лавровский на репетиции）
图 6-19 Ю. 格里戈罗维奇（Юрий Николаевич Григорович, 1927 年生）
图 6-20 Ю. 格里戈罗维奇与演员在排练现场（Григорович на репетиции с артистами）

第三节　女芭蕾舞家

图 6-21 А. 巴甫洛娃（Анна Павловна Павлова, 1881–1931）
图 6-22 А. 巴甫洛娃表演的《天鹅之死》（«Смерть лебедя» в исполнении А. Павловой）
图 6-23 М. 克舍辛斯卡娅（Матильда Феликсовна Кшесинская, 1872–1971）
图 6-24 М. 克舍辛斯卡娅的演出照（Выступления М. Кешесинской）
图 6-25 Т. 科尔萨文娜（Тамара Платоновна Карсавина, 1885–1978）
图 6-26 Т. 科尔萨文娜与尼任斯基在《火鸟》中的双人舞造型剧照（Дуэт Т. Корсавиной и В. Нижинского в балете «Жар-птица»）
图 6-27 Г. 乌兰诺娃（Галина Сергеевна Уланова, 1909–1998）
图 6-28 Г. 乌兰诺娃与谢尔盖耶夫在芭蕾舞剧《罗密欧与朱丽叶》中的双人舞（Дуэт Г. Улановой и К. Сергеева в балете «Ромео и Джульетта»）
图 6-29 О. 列别申斯卡娅（Ольга Васильевна Лепешинская, 1916–2008）
图 6-30 О. 列别申斯卡娅在芭蕾舞剧《巴黎的火焰》中的演出（Выступления О. Лебешинской в балете «Пламя Парижа»）
图 6-31 М. 普列谢茨卡娅（Майя Михайловна Плисецкая, 1925–2015）
图 6-32 М. 普列谢茨卡娅在芭蕾舞剧《天鹅湖》中的演出（Выступления М. Плисецкой в балете «Лебединое озеро»）
图 6-33 Е. 马克西莫娃（Екатерина Сергеевна Максимова, 1939–2009）
图 6-34 Е. 马克西莫娃的演出照（Выступления Е. Максимовой в балете »Спартак»）
图 6-35 С. 扎哈罗娃（Светлана Юрьевна Захарова, 1979 年生）

第四节　芭蕾舞代表作

图 6-36 《天鹅湖》剧照一（Лебединое озеро, 1876）
图 6-37 《天鹅湖》剧照二（Лебединое озеро, 1876）
图 6-38 《睡美人》剧照一（Спящая красавица, 1889）
图 6-39 《睡美人》剧照二（Спящая красавица, 1889）
图 6-40 《胡桃夹子》剧照一（Щелкунчик, 1892）
图 6-41 《胡桃夹子》剧照二（Щелкунчик, 1892）
图 6-42 《罗密欧与朱丽叶》剧照一（Ромео и Джульетта, 1938）
图 6-43 《罗密欧与朱丽叶》剧照二（Ромео и Джульетта, 1938）
图 6-44 《巴赫奇萨拉伊喷泉》剧照一（Бахчисарайский фонтан, 1932）
图 6-45 《巴赫奇萨拉伊喷泉》剧照二（Бахчисарайский фонтан, 1932）
图 6-46 《巴黎的火焰》剧照一（Пламя Парижа, 1932）
图 6-47 《巴黎的火焰》剧照二（Пламя Парижа, 1932）
图 6-48 《斯巴达克》剧照一（Спартак, 1954）
图 6-49 《斯巴达克》剧照二（Спартак, 1954）

第七章　俄罗斯戏剧表演艺术插图

第一节　概述

图 7-1 《亚哈随鲁王的传说》（Артаксерксово действо, 1672）
图 7-2 剧作家 А. 苏马罗科夫（Александр Петрович Сумароков, 1717–1777）
图 7-3 农奴剧院（Крепостной театр）

图 7-4 A. 格里鲍耶多夫：《智慧的痛苦》剧照（Комедия «Горе от ума» А. Грибоедова）
图 7-5 A. 奥斯特洛夫斯基：《大雷雨》剧照（Трагедия А. Островского «Гроза»）
图 7-6 莫斯科艺术剧院的演出海报（Афиша открытия МХТ, 1898）
图 7-7 A. 柯涅楚克：《前线》剧照（Спектакль «Фронт» А. Конейчука）
图 7-8 A. 法捷耶夫的小说改编的话剧《青年近卫军》剧照：（Спектакль «Молодая гвардия»）
图 7-9 塔甘卡剧院院标（Театр на Таганке, 1964）
图 7-10 "新浪潮"剧作家 Л. 彼特鲁舍夫斯卡娅（Драматург "Новой волны" Людмила Стефановна Петрушевская, 1938 年生）
图 7-11 话剧《卡拉马佐夫们与地狱》剧照（Спектакль «Карамазовы и ад», 1996）
图 7-12 话剧《从莫斯科到别图什基的旅行》海报（Спектакль Вен. Ерофеева « Москва–Петушки »）

第二节 戏剧表演艺术家

图 7-13 М. 史迁普金（Михаил Семенович Щепкин, 1788–1863）
图 7-14 М. 史迁普金扮演的法穆索夫（Щепкин в роли Фамусова）
图 7-15 П. 莫恰洛夫（Павел Степанович Мочалов, 1800–1848）
图 7-16 П. 莫恰洛夫扮演哈姆雷特（Мочалов в роли Гамлета）
图 7-17 П. 萨多夫斯基（Пров Михайлович Садовский, 1818–1872）
图 7-18 П. 萨多夫斯基扮演托尔佐夫（Садовский в роли Торцова）
图 7-19 М. 叶尔莫洛娃（Мария Николаевна Ермолова, 1853–1928）
图 7-20 М. 叶尔莫洛娃扮演卡捷琳娜（Ермолова в роли Екатерины）
图 7-21 В. 科米萨尔热夫斯卡娅（Вера Федоровна Комиссаржевская, 1864–1910）
图 7-22 В. 科米萨尔热夫斯卡娅扮演拉丽莎（Комиссаржевская в роли Ларисы）
图 7-23 И. 莫斯克文（Иван Михайлович Москвин, 1874–1946）
图 7-24 И. 莫斯克文扮演沙皇费多尔（Москвин в роли царя Федора Ивановича）
图 7-25 В. 卡恰洛夫（Василий Иванович Качалов, 1875–1948）
图 7-26 В. 卡恰洛夫扮演伊凡·卡拉马佐夫（Качалов в роли Ивана Карамазова）
图 7-27 О. 克尼碧尔－契诃娃（Ольга Леонардовна Книппер-Чехова, 1868–1959）
图 7-28 О. 克尼碧尔－契诃娃扮演拉涅夫斯卡娅（Книппер-Чехова в роли Раневской）

第三节 戏剧导演

图 7-29 К. 斯坦尼斯拉夫斯基（Константин Сергеевич Станиславский, 1863–1938）
图 7-30 К. 斯坦尼斯拉夫斯基：《演员的自我修养》（Работа актера над собой, 1938）
图 7-31 Е. 瓦赫坦戈夫（Евгений Багратионович Вахтангов, 1883–1922）
图 7-32 话剧《图兰朵公主》剧照（Спектакль «Турандот»）
图 7-33 В. 梅耶霍德（Всеволод Эмильевич Мейерхольд, 1874–1940）
图 7-34 В. 梅耶霍德和导演组在剧作《澡堂》的排练现场（Мейерхольд и режиссерская группа во время репетиции пьесы "Баня"）
图 7-35 А. 塔伊罗夫（Александр Яковлевич Таиров, 1885–1950）
图 7-36 А. 塔伊罗夫与室内剧院的演员们在一起（Таиров с артистами Камерного театра）
图 7-37 Ю. 柳比莫夫（Юрий Петрович Любимов, 1917–2014）
图 7-38 话剧《四川好人》剧照（Спектакль «Добрый человек из Сезуана»）

第四节 著名话剧院

图 7-39 А. 洛欣科：《沃尔科夫像》（Портрет Федора Волкова, 1763）
图 7-40 俄罗斯国立沃尔科夫模范剧院大楼（Российский государственный академический театр драмы имени Ф. Волкова）
图 7-41 亚历山德拉剧院大楼（Главный фасад Александринского театра, 1832）

图 7-42 亚历山德拉剧院的演员合影（Группа актеров Александринского театра）

图 7-43 俄罗斯国立模范小剧院大楼（Государственный академический Малый театр России）

图 7-44 小剧院排演的奥斯特洛夫斯基的《大雷雨》剧照（На сцене Малого театра спектакль "Гроза"）

图 7-45 莫斯科艺术剧院大楼（Московский художественный театр）

图 7-46 А.契诃夫与莫斯科艺术剧院的演员们在一起（А. Чехов с актерами МХТа）

图 7-47 塔甘卡剧院大楼（Московский театр на Таганке）

图 7-48 В.维索茨基在塔甘卡剧院（В. Высоцкий в театре на Таганке）

附录三　主要参考书目

俄文部分

Адамчик М. Путеводитель по русскому искусству и архитектуре от 12 до 21века.Минск.:Современный литератор,2009.

Адамчик М. Путеводитель по шедеврам русской живописи от 12 до 21века.Минск.:Современный литератор,2009.

Александров В. История русского искусства.Минск.:Харвест,2003.

Алленов М. История русского и советского искусства. М. :Высшая школа,1989.

Аронов А. Мировая художественная культура. М. :Издательский и книготорговый центр,1998.

Барагамян А. Великие художники(1−100).М. :ООО «Издательство Директ−Медиа»,2010.

Бахрушин Ю. История русского балета.М. :Советская Россия,1965.

Бенуа А. История русской живописи в 19−ом веке.М. :Республика,1995.

Бобров Ю. Основы иконографии древнерусской живописи.СПБ. :Мифрил,1995.

Братолюбов С. На заре советской кинематографии.Л.:Искусство,1976.

Бутромеев В. Искусство России.М. :Современник,1997.

Вилинбахова Т.и др.Русские художники. Энциклопедический словарь.СПБ. :Азбука,1998.

Волков А и др.Русская культура.М. :изд Энциклопедия,2007.

Воротников А. История искусств.Минск.:Литература,1998.

Вульф В. Женское лицо России.М. :ЯУЗА,2006.

Генри У и др.Сто великих опер.М. :Крон−пресс,1998.

Гнедич П. Всемирная история искусств. М. :Современник,1996.

Гнедич П. Русское искусство.Архитектура,живопись,скульптура.М. :Абрис−ОЛМА,2017.

Голубева Э. Беседы о русских художниках.Л.:изД. ГУИ,1960.

Горбачева Е.Популярная история музыки. М. :Вече,2002

Гореславская Н. Михалковы и Кончаловские.М. :Алгоритм,2008.

Губарева М. Сто великих храмов мира. М. :Вече,2008.

Доронина Л.Мастера русской скульптуры(том 1).М. :Белый город,2008.

Дымшиц Н. и др.История отечественного кино.М. :Канон−Реабилитация,2011.

Евангурова О.и Карев А. Портретная живопись в России второй половины 18−ого века. М. :изд МГУ,1994.

Зезина М. История русской культуры.М. :Высшая школа,1990.

Ильин М. и Моисеева Т. Москва и Подмосковье.М. :Искусство, 1979.

Ильина Т.История искусств. М. :Высшая школа,1989.

Ильина Т.История искусств.Отечественное искусство.М. :Высшая школа,2003.

Исаева К.Отечественный кинематограф на рубеже .М. :ВГИК,2005.

Карп П. Младшая муза. М. :Современник,1997.

Любимов Л.Искусство Древней Руси.М. :Просвещение,1996.

Маковский С. Силуэты русских художников.М. :Республика,1998.

Малюкова Л.Кино,которое мы потеряли.М. :Новая газета,Зебра Е,2007.

Мелтк−Пашаев А. Современный словарь−справочник по искусству.М. :Олимп,1999.

Мусский И. Сто великих актеров.М. :Вече,2008.

Мусский И. Сто великих режиссеров. М. :Вече,2008.

Низовский А. Самые знаменитые монастыри и храмы России. М. :Вече,2002

Покровский Б. Путешествие в страну Оперы.М. :Современник,1997.

Полевой В. Малая история искусств.М. :Искусство,1991.

Прохорова И и Скудина Г. Музыкальная литература советского периода. М. :Музыка,1996.

Рапацкая Л. Русская художественная культура М. :Владос,1998.

Рапацкая Л.Искусство Серебряного века.М. :Просвещение,1996.

Рапацкая Л.История русской музыки. От древней Руси до серебряного века.М. :Владос,2013.

Рапацкая Л.Русское искусство 18-ого века. М. :Просвещение,1995.

Рыбаков Б. Очерки русской культуры 18-ого века.М. : изд МГУ,1988.

Рыжов К.Сто великих россиян. М. : Вече,2008.

Самин Д. Сто великих композиторов.М. : Вече,2008.

Сарабьянов Д. История русского искусства конца 19-ого века-начала 20-ого века.М. :изД. МГУ,1993.

Сидорович Д. Великие музыканты XX века.М. :Мартин,2003.

Скляренко В. и др.Сто знаменитых женщин.Харьков.:ФОЛИО,2003.

Смирнова Э. Русская музыкальная литература.М. :Музыка,1996.

Смолина К. Сто великих театров мира.М. :Вече,2001.

Соколов В. и Чайковская А:История забытой жизни.М. :Музыка,1994.

Соколова Л.Невидимые миру слезы.М. :Олма-пресс,2002.

Соловьев В. Русская культура с древнейших времен до наших дней.М. :Белый город,2007.

Станиславский К. Работа актера над собой.СПБ. :Азбука,2010.

Терешина М. История русской музыки.М. :Эксимо,2012.

Тюрина К.Звезды нашего кино.М. :Аст-Пресс книга,2002.

Ушаков Ю и Славина Т.История русской архитектуры.СПБ. :Стройиздат,1994.

Фрейлих С. Теория кино от Эйзенштейна до Тарковского.М. :Искусство,1992.

Шульгин В. и др.Культура России 11-20 веков. М. :Простор,1996.

Яхонт О.Советская скульптура.М. :Просвещение,1988.

中文部分

苏联科学院艺术史研究所编：《苏联电影史纲》（1-3卷），北京，中国电影出版社，1983-1992年。

杨民望：《世界名曲欣赏》（俄罗斯部分），上海，上海音乐出版社，1988年。

斯坦尼斯拉夫斯基：《我的艺术生活》，吴霜译，北京，团结出版社，2006年。

顾春芳：《戏剧学导论》，北京，北京大学出版社，2014年。

王爱民、任何：《俄国戏剧史概要》，北京，中国戏剧出版社，1984年。

任光宣：《俄罗斯艺术史》，北京，北京大学出版社，2000年。

塔可夫斯基：《雕刻时光》，陈丽贵、李泳泉译，北京，人民文学出版社，2003年。

M.鲍特文尼克等人编著：《神话辞典》，黄鸿森、温乃铮译，北京，商务印书馆，1985年。

后　记

这本《俄罗斯艺术史》从2008年春开始动笔，到今年年底结束，断断续续地搞了10多年，是我写作时间拖得最长的一本书。这本书之所以写这么久，是因为我在莫斯科从事中俄文化交流工作长达10年，没有大段的时间写作，只能占用业余时间慢慢"爬格子"。此期间又插入几本书的撰写、翻译和修订工作，占去了本来就不多的业余时间，所以迟迟无法完稿。新冠疫情肆虐的这两年，我"蜗居"在家，终于有时间把这本书完稿，算是了结了一件事情。

编写《俄罗斯艺术史》是对俄罗斯艺术的一次巡礼，让我再次感受和领略到俄罗斯艺术的博大精深、丰富多彩，也加深了对其的认识，获益匪浅。同时，这项工作也是对自己的艺术鉴赏力的一次考核，检验我是否把握住俄罗斯艺术史的发展脉络，把她的精华、亮点、最美、最具有特征的东西介绍出来，飨给读者。

尽管想把俄罗斯艺术的更多内容介绍给读者，但囿于篇幅的限制，这本书只能提纲挈领地描述从基辅罗斯到21世纪初俄罗斯艺术发展史中的一些最重要的现象，简介诸多艺术家的创作道路，分析最主要的一些艺术作品，勾画出俄罗斯艺术发展的粗略的脉络。因此，这本书只是对内容丰富的俄罗斯艺术的一次概览，希望能起到一种"启蒙"读本的作用。

2008年至2018年我长驻在莫斯科，收集、整理、阅读了大量有关俄罗斯艺术的图书资料，拍摄了一些实物照片，还有机会参观许多风格和外观各异的建筑，到访艺术博物馆，观看俄罗斯戏剧艺术家的演出，聆听俄罗斯作曲家的作品音乐会，欣赏俄罗斯芭蕾舞的经典剧目，增添了自己对俄罗斯各种艺术门类的感性认识，这大大有助于本书的编写工作。

在本书的编写过程中，我深感独自编写这样一部俄罗斯艺术史有点力不从心，但出于对俄罗斯艺术的热爱和让中国读者了解俄罗斯艺术的愿望，我还是硬着头皮把这件事做完。如今，这本书即将付梓，诚恳希望得到广大读者的批评。

本书出版之际，我衷心感谢北京大学出版社领导的支持、外语编辑部张冰编审和本书责编李哲先生的帮助和辛勤付出，也谢谢认真阅读书稿的李冬晗女士、刘旭博士以及所有帮助我的人。

<div style="text-align:right">

任光宣
2021年年底于北京

</div>